目前仍是研究中醫理論及古史圖

文徵明書畫資料彙編

周道振輯書畫資料彙編二種

壹

圖書在版編目（CIP）數據

文徵明書畫資料彙編／周道振輯校. —上海：上海
古籍出版社，2022.11
（周道振輯書畫資料彙編二種）
ISBN 978-7-5732-0510-0

Ⅰ. ①文… Ⅱ. ①周… Ⅲ. ①漢字-法書-作品集-
中國-明代②中國畫-作品集-中國-明代 Ⅳ.
①J222. 48

中國版本圖書館 CIP 數據核字（2022）第 200604 號

周道振輯書畫資料彙編二種
文徵明書畫資料彙編
（全四册）
周道振 輯校
上海古籍出版社出版發行
（上海市閔行區號景路 159 弄 1-5 號 A 座 5F 郵政編碼 201101）
（1）網址：www. guji. com. cn
（2）E-mail：guji1@guji. com. cn
（3）易文網網址：www. ewen. co
商務印書館上海印刷有限公司印刷
開本 850×1168 1/32 印張 60. 625 插頁 12 字數 1,193,000
2022 年 11 月第 1 版 2022 年 11 月第 1 次印刷
印數：1—1,500
ISBN 978-7-5732-0510-0
Ⅰ·3677 定價：298. 00 元
如有質量問題，請與承印公司聯繫

前言

一、元明董趙兩文敏，官職顯赫，以書畫盛稱於世。徵明仕僅初階，官只三載，而以品德文藝主持吳中風雅數十年，大節卓犖，志行高潔，又非兩文敏所能企及。

二、余少年學書，初摹趙孟頫，既而先君小農公謂：「吾師張先生聿青書法流美，正從松雪入手。文衡山書圓勁清潤，自有遠致；且人品高潔，世所推重。」余於是改學文徵明書。雖久而弗替，終無成就；然詩文書畫、墨跡印本，前人紀錄，經眼漸多，積年收錄，粗具篇幅。一九八五年承金維諾先生介紹，出版《文徵明書畫簡表》以編年爲主。二十年來，所見書畫稍多，因以所製內容爲主，編成此書。

三、傳世小楷《離騷》、《九歌》、《佛經》等，尤以晚年爲多，題識雷同，錄全文供鑒別。

四、《寶繪錄》、《古芬閣》、《眼福編》等所載，題詩每見原集。跋文則《寶繪錄》最多。自徵明二十八歲起，及以貢入京途中至卒後二年皆有。雖其僞可知，仍以入錄備參考。

五、《明四家書畫收藏及辨僞》中所載僞、傲之作，電網傳真，拍賣展品，不論真僞，悉以入録。因天壤間既有此一物存在，似應入録，但註明編者意見。

六、印章較多，真僞難辨。且印本小而不能識，如「文印徵明」白文方印，所見有二十七種，均棄而不録。

七、鑒藏家和評論家對文徵明的書法，及他與其子彭、嘉所刻《停雲館帖》都有不少評述；與作書有關的遺聞軼事，前人記述亦多。現將這些散見于卷籍的資料，彙編爲《評論文徵明書法》、《文徵明刻〈停雲館帖〉述評》《文徵明書法故事》《未經目叢帖中文徵明書法》、《文徵明書法作品年表》，作爲附録。

二○○六年丙戌正月上元，無錫周道振識於上海浦東南楊花苑，時年九十。

编例

文徵明（一四七〇——一五五九），初名壁，字徵明。四十二歲起，以字行，更字徵仲，號衡山。

幼不慧，稍長，穎異挺發。學文於吳寬，學書於李應禎，學畫於沈周，皆父友也。父林，溫州知府，以廉能稱。卒于任，吏民以千金餞樞行，固却之。寧藩具書幣來聘，辭病不赴。九試應天，不舉。

工部尚書李充嗣治水蘇杭，露章薦之。會徵明以歲貢生至京，投卷禮部。因李充嗣薦，未試，即授官翰林院待詔。尋與修國史，侍經筵，歲時頒賜與諸詞臣同。時尚科目，徵明意不自得，連章乞歸，不報。張璁以議禮驟貴，璁，文林守溫時所取士；故相楊一清再入閣，一清與文林同榜進士。於是一清與璁同欲遷徵明官。徵明乃三上疏乞歸，得致仕。

徵明工詩文書畫，少與祝允明、唐寅、徐禎卿稱吳中四才子。既又與沈周、唐寅、仇英號吳中四大家。以清名令德，主吳中風雅之盟者三十餘年。文筆遍天下，惟宦官、外夷、諸侯王絕不與片紙。門下士贋作者頗多，徵明亦不禁。周、徽諸王以寶玩贈，不啓封還之。外國使者道吳門，望里蕭拜，以不獲見爲恨。卒年九十歲，私諡貞獻先生。

一

（一）本書就所知文徵明書畫墨跡、碑帖、印本、電網傳真及明清以來詩文集、書畫録、筆記及有關資料編成。

（二）以所製書畫作品内容，分「書」、「畫」、「書畫扇」三大類。「書」中又分「自作詩文」及「非自作詩文」兩類。

（三）每件作品，紀録其「作品名稱」、「内容及款識」、「資料來源」、「現存地點」及「按語及考證」五類。

（四）「作品名稱」不拘於原來所題。或按内容加以更改，但于「資料來源」中照録原題名稱，以備查核。

（五）書、畫及書畫扇頁所書詩係自作詩者，録其首句，以備查對，並以首句第一字按字典部首編列。二首起按數抄編。其有詩題相同，詩數不同，則彙録二首、三首等之後，以供考證。

如：　七古中「江南春」有「碧梳春盤薦櫻筍」「象牀凝寒照藍筍」等三首，二首以上彙録「象牀」詩後。

「虎丘」詩有四首，彙録二首後。

「石湖」詩有三首至十三首，彙録二首後。

七律之「憶昔」四首，彙附二首之後。

「天平」詩四首，錄附二首後。

「四聲」詩有二首至四首，彙錄二首後。

「中秋對月」詩二首至三首，彙錄二首後。

「除夕、元旦新年」等二首至五首，彙錄二首後。

「早朝」詩二首至十六首，彙錄二首後。

「咏花」詩有二首至十三首，彙錄二首後。

「西苑」詩二首至十首，彙錄二首後。

「西山」詩有四首至十二首，彙錄四首後。

「懷歸」詩有四首至三十二首，彙錄四首後。

（六）自作文以文體分別編錄。

（七）非自作文，按所知作者先後紀錄。

（八）所書詩文，在他人書畫作品上者，均按體分錄。

（九）書柬尺牘，以具款收信人分別編錄，即諸柬裝潢成卷册者，亦同。其柬而附詩者，兩皆入錄，附註説明。

（十）書畫合卷，但非同一絹素；書畫對題，非在同一幅者，書畫分別入錄。

（十一）畫按所製內容，分「山水」「花木竹石」「人物」「翎毛」「其他」五類。

（十二）「山水」中分別以所製所題分爲「題五古」「題七古」「題五律」「題七律」「題五絶」「題六言」「題七絶」「題合體」「題詞」「自識跋」「他人題識」「自題畫名」「贈請」「補圖合作」「寫古詩文意」「仿臨」「其他」「有年月款」「有款印」十九類。

（十三）書畫扇以一頁爲一種。裝成卷册者亦按所製內容分録。成扇亦書畫分別記載。

（十四）書畫扇分「五古、七古」「五律、七律」「七絶」「詞」「非自作詩文」五類。

（十五）畫扇以「題五古、七律」「題五絶、七絶」「畫古詩文意」「有款識年月」「有作畫年月」「印本畫扇」六類，附以「書畫扇著録總録」備查。

（十六）早年書畫未改名款「文壁」之「壁」，應作「土」底。除墨蹟印本照録外，其詩文集、書畫録等刻本每作從「玉」之「璧」，皆改從「土」之「壁」入録。

（十七）書畫作品，每有古今人題識、記録、評論，亦均附録，以備參考。

（十八）《寶繪録》《眼福編》《古芬閣書畫記》所載，僞作爲多，不另註明。因後來有鑑藏者，存而不論以此。

（十九）現藏地點，皆據記録。無則姑付空缺。

（二十）傳世書畫作品每經當代名公鑒定而有評論者，録入「按」中，編者管見加「考」驥附於後。

文徵明年表

明憲宗成化六年庚寅公元一四七〇　一歲。十一月初六日，生于蘇州府長洲縣曹家巷。

成化七年辛卯一四七一　二歲。

成化八年壬辰一四七二　三歲。父林攜家赴永嘉縣令任，尋遣妻祁氏攜徵明兄弟返里。

成化九年癸巳一四七三　四歲。

成化十年甲午一四七四　五歲。

成化十一年乙未一四七五　六歲。

成化十二年丙申一四七六　七歲。五月廿七日，母祁氏卒。

成化十三年丁酉一四七七　八歲。語猶不甚了了。

成化十四年戊戌一四七八　九歲。

成化十五年己亥一四七九　十歲。八月，祖父洪卒。父林丁憂歸。

成化十六年庚子 一四八〇　十一歲。　就外塾。

成化十七年辛丑 一四八一　十二歲。

成化十八年壬寅 一四八二　十三歲。父林起復知博平縣，徵明隨侍。

成化十九年癸卯 一四八三　十四歲。

成化二十年甲辰 一四八四　十五歲。

成化二十一年乙巳 一四八五　十六歲。父林以考績至京，補南京太僕寺丞。謁告還里，徵明隨侍。

成化二十二年丙午 一四八六　十七歲。與兄奎侍父在滁州太僕寺。

成化二十三年丁未 一四八七　十八歲。從吕巒學詩。

明孝宗弘治元年戊申 一四八八　十九歲。自滁還家，爲邑諸生。

弘治二年己酉 一四八九　二十歲。從沈周學畫。

弘治三年庚戌 一四九〇　二十一歲。春，以省父至滁。

弘治四年辛亥 一四九一　二十二歲。從李應禎學書。秋，歸吳。

弘治五年壬子 一四九二　二十三歲。父林移病歸。徵明娶崑山吳愈第三女。

弘治六年癸丑 一四九三　二十四歲。七月，祖母吕氏卒。秋，以父命至江浦從莊昶游。冬，歸。十一月，祖母吕氏及母祁氏葬於梅灣。

弘治七年甲寅　一四九四　二十五歲。十月，子重金生，二歲而夭。

弘治八年乙卯　一四九五　二十六歲。從吳寬游。秋，試應天，不售。

弘治九年丙辰　一四九六　二十七歲。

弘治十年丁巳　一四九七　二十八歲。四月，長子彭生。

弘治十一年戊午　一四九八　二十九歲。春，父林赴溫州知府任。秋，二試應天，不售。

弘治十二年己未　一四九九　三十歲。六月，父林卒於任。徵明挾醫省疾，挾柩歸。十二月，葬於梅灣。次子嘉生。

弘治十三年庚申　一五〇〇　三十一歲。以繼母命，與兄析居。

弘治十四年辛酉　一五〇一　三十二歲。九月，有滁州之行。

弘治十五年壬戌　一五〇二　三十三歲。秋至崑山，住岳父吳愈家，即歸。

弘治十六年癸亥　一五〇三　三十四歲。

弘治十七年甲子　一五〇四　三十五歲。三月，第三子臺生。三試應天，不售。

弘治十八年乙丑　一五〇五　三十六歲。

明武宗正德元年丙寅　一五〇六　三十七歲。

正德二年丁卯　一五〇七　三十八歲。四試應天，不售。

正德三年戊辰 一五〇八　三十九歲。秋，赴崑山，訪岳父吳愈，歸。

正德四年己巳 一五〇九　四十歲。從游王鏊。

正德五年庚午 一五一〇　四十一歲。五試應天，不售。

正德六年辛未 一五一一　四十二歲。以字徵明行，更字徵仲。

正德七年壬申 一五一二　四十三歲。

正德八年癸酉 一五一三　四十四歲。六試應天，不售。試後，曾往滁州訪太僕寺少卿叔父文森。

冬，曾冒雪過崑山。

正德九年甲戌 一五一四　四十五歲。

正德十年乙亥 一五一五　四十六歲。

正德十一年丙子 一五一六　四十七歲。七試應天，不售。

正德十二年丁丑 一五一七　四十八歲。

正德十三年戊寅 一五一八　四十九歲。二月，往武進訪教諭鄭鵬，共五日歸。

正德十四年己卯 一五一九　五十歲。八試應天，不售。九月，繼母吳氏卒。

正德十五年庚辰 一五二〇　五十一歲。長孫肇祉生，彭長子。

正德十六年辛巳 一五二一　五十二歲。

明世宗嘉靖元年壬午 一五二二 五十三歲。九試應天，不售。

嘉靖二年癸未 一五二三 五十四歲。貢于成均，二月廿四日離家，四月十九日至京。因薦未試，閏四月初六日授翰林院待詔。八月，妻吳氏自吳赴京，三子臺侍行。

嘉靖三年甲申 一五二四 五十五歲。七月，跌傷左臂，注門籍月餘。

嘉靖四年乙酉 一五二五 五十六歲。

嘉靖五年丙戌 一五二六 五十七歲。八月至九月，三上疏乞歸，始得致仕。十月十日出京，至潞河阻凍。

嘉靖六年丁亥 一五二七 五十八歲。春，冰解，歸。築玉磬山房。九月，與子嘉訪顧璘等于金陵。

嘉靖七年戊子 一五二八 五十九歲。

嘉靖八年己丑 一五二九 六十歲。春，與常州知府張大輪遊宜興張公洞。

嘉靖九年庚寅 一五三〇 六十一歲。十月，赴崑山，晦，赴江陰。

嘉靖十年辛卯 一五三一 六十二歲。秋，至金陵壽顧璘父八十。

嘉靖十一年壬辰 一五三二 六十三歲。曾與江陰知縣李元陽登君山。

嘉靖十二年癸巳 一五三三 六十四歲。夏，曾避暑太湖洞庭。

嘉靖十三年甲午 一五三四 六十五歲。十二月四日，在無錫華雲家。

嘉靖十四年乙未一五三五　六十六歲。秋，曾往洞庭訪徐縉。

嘉靖十五年丙申一五三六　六十七歲。

嘉靖十六年丁酉一五三七　六十八歲。四月三日，自洞庭西山歸。

嘉靖十七年戊戌一五三八　六十九歲。

嘉靖十八年己亥一五三九　七十歲。

嘉靖十九年庚子一五四〇　七十一歲。

嘉靖二十年辛丑一五四一　七十二歲。

嘉靖二十一年壬寅一五四二　七十三歲。八月廿一日，妻吳氏卒。九月廿一日，往崑山。

嘉靖二十二年癸卯一五四三　七十四歲。

嘉靖二十三年甲辰一五四四　七十五歲。三月望，與朱朗、周天球、彭年及子彭至宜興游史際玉陽洞天。

嘉靖二十四年乙巳一五四五　七十六歲。正月十三日，在無錫。

嘉靖二十五年丙午一五四六　七十七歲。

嘉靖二十六年丁未一五四七　七十八歲。

嘉靖二十七年戊申一五四八　七十九歲。三月下旬，與錢同愛等游宜興善權洞。

嘉靖三十八年己未 一五五九 九十歲。舉鄉飲大賓。二月二十日卒。

嘉靖三十七年戊午 一五五八 八十九歲。

嘉靖三十六年丁巳 一五五七 八十八歲。長子彭以貢試禮部，授官嘉興訓導。

嘉靖三十五年丙辰 一五五六 八十七歲。

嘉靖三十四年乙卯 一五五五 八十六歲。

嘉靖三十三年甲寅 一五五四 八十五歲。二月廿一日，宿常熟城外。

嘉靖三十二年癸丑 一五五三 八十四歲。往吳興壽劉麟八十。秋，赴華亭。

嘉靖三十一年壬子 一五五二 八十三歲。五月，在無錫華雲家。

嘉靖三十年辛亥 一五五一 八十二歲。春，與江陰張袞登君山。二月，在無錫華雲家。冬，又往無錫訪華雲，繼去宜興。歸至無錫，與華雲月夜登惠山。

嘉靖二十九年庚戌 一五五〇 八十一歲。

嘉靖二十八年己酉 一五四九 八十歲。

目録

目
録

三

目録

八一

文徵明書畫資料彙編卷七 …… 九三五

目 録

一二三

文徵明書畫資料彙編卷一

甲、書

一、詩

（一）五古 一首

大行書二月詩軸

二月春尚早　徵明。　　紙本，四行，略帶山谷體。　　一九五六年見于上海古玩市場。　　按：其

中「芽」字描補。

行書次韻陶潛斜川詩贈王庭拓本

人生各有役　徵明頓首稿上陽湖先生吟几。

見《敬和堂帖》。　按：八十四歲作。

行書題參竹齋圖

何事可相參　徵明。　行草書，十行。　見《穰梨館雲烟過眼錄》卷十八《文衡山參竹齋圖卷》、《石渠寶笈三編目錄》延春閣藏《文徵明參竹齋圖一卷》。《中國古代書畫圖目》二《明文徵明參竹齋圖卷》：行書。　上海博物館藏。　按：詳見「畫」。

行草書石湖詩

分得石湖　衡山文壁　千頃東南麗　白紙本，烏絲隔欄。　見《墨緣彙觀錄》卷四《明賢姑蘇十景册》。

行書題唐寅南游圖卷

吾識雅素翁　長洲文壁。　行草書，共十四行。　見《大觀錄》卷十《唐六如南游圖卷》、《中國繪畫綜合圖錄》。　弗里埃藝術陳列室藏。　按：徵明三十六歲作。

題趙伯駒山水長幅

寒流囓山足　往歲余往白下，道經梁溪。嘉靖辛卯五月望日，文徵明題。

《趙千里山水長幅》。

見《寶繪錄》卷十二

題徐賁仿巨然惠崇二家筆意

山江鬱岩嶤　正德辛巳夏六月既望，長洲文徵明。

見《石渠寶笈》卷三十三《明徐賁仿巨然惠崇二家筆意一卷》。

大行書雨中有懷詩卷

微雨如輕塵　嘉靖庚子四月廿又六日玉蘭堂漫書，徵明。　紙本，大行書作山谷體，詩廿二行，款識小行書二行。　見《中國古代書畫圖目》十二《明文徵明行書五古詩卷》。　上海文物商店藏。

題高克恭山村隱居圖

春山擁春雲　有長識，末云：　自大德初元丁酉抵今嘉靖壬寅，二百四十五年矣。　企仰雅懷，因

追次其韻。　長洲文徵明。　　見《清河書畫舫》、《式古堂書畫彙考》、《續書畫題跋記》、《大觀錄》、《辛丑銷夏錄》。

楷書望湖亭詩

賦得望湖亭　　湖水望不及　　衡山文徵明。　　吳中景二十幅，絹本，對題二十幅，宋紙，乃王寵徵壽袁衮者。　　見《吳越所見書畫錄》卷四《明吳中諸賢贈袁方齋書畫册》、《中國古代書畫圖目》二十《陳道復等壽袁方齋詩書册》。　北京故宮博物院藏。　　按：五十八歲作。

大行書九月廿八夜夢中作詩軸

碧桐已蕭蕭　　徵明。　　見《中國古代書畫圖目》二《明文徵明行草書五古詩軸》。　　上海博物館藏。

行書九月廿八夜夢中作詩拓本

碧桐已蕭蕭　　戊午春，偶見古紙數翻，信筆爲戲墨，因閱舊作，漫錄以副。　徵明時年八十有九。　　見《蘭言室藏帖》。　　按：此是《文徵明書畫合璧册》中書畫各五幅中書之末幅。　五書爲

四

五古一首、七古二首、七律二首，《蘭言室藏帖》皆收刻。

行書葵陽圖詩

中翰李君自號葵陽，余爲作葵陽草堂圖，復系此詩。　種花必種葵　長洲文徵明。　爲書畫合卷，引首文徵明篆「葵陽」二字。圖絹本，自題紙本，冷碎金牋，行書二十二行。　見《夢園書畫錄》卷十《文衡山葵陽圖卷》、《嶽雪樓書畫錄》卷四。　《中國古代書畫圖目》十七《明文徵明葵陽圖卷》：行書。　重慶博物館藏。　按：詳見「畫」。

書即事詩

積雨浮宿潤　右即事一律。徵明。　見《珊瑚網書錄》卷十五《文徵仲題詠遺跡》。

書新晴詩軸

積雨浮宿潤　新晴。徵明。　見《吳越所見書畫錄》卷三《文衡翁新晴詩立軸》。

楷書溪樓詩拓本

久不至王氏，五月廿三日偶過溪樓，輒題二十韻，奉贈履約、履仁兩學士。徵明上。　　西間佳麗

地　見《契蘭堂帖》。

行草書聽竹詩

竹圖》：　草書在畫竹上端。

虛齋坐深寂　賦得聽竹一首。徵明在停雲館書。　　見藝術圖書公司本《吳門畫派·文徵明聽

題唐寅巖居高士圖

谿亭面虛曠　子畏曠古風流，超塵墨妙。圖繪傳於人間，真世寶也。適叔貽攜示，因題以歸之。

丁未，徵明。　見《味水軒日記》卷七、《珊瑚網畫錄》卷十六《唐子畏山水》、《郁氏書畫題跋記》

卷十一《唐子畏巖居高士圖》。

楷書初夏齋居簡王履吉等拓本

五古 二首

初夏齋居簡王履吉　端居苦長夏　履吉獨留治平，寒夜有懷　遙遙治平寺　嘉靖庚寅五月廿

又九日，衡山文徵明舊作數首。　見《貯香館帖》。　陳權跋云：「有明一代書法，惟祝、文兩家，

深得晉唐人風格。顧枝山每失之放，衡山每失之謹。石君此刻絕無二者之病。平生所見真蹟，

當以此爲甲觀。道光八年九月。」又夏錦跋略。　按：祝允明所書是《薦季直表》及《洛神賦》，

正德丁丑作。

題宋巨然治平寺圖卷

風蒲鳴獵獵　此卷舊藏吳治平寺琬師所。余嘗爲師追和先師吳文定公二詩，未及書而卷已轉

屬他人。今從華君從龍借觀，遂書于後。甲午冬，文徵明識。　見《清河書畫舫》、《平津館鑒藏

書畫記》、《壯陶閣書畫錄》卷十《宋巨然山寺圖卷》。

五古 三首以上

草書雪詩五首卷

歲暮雪晴，山齋肆目，賦小詩五章。　歲晏羣芳息　積雪縞晴晝　朝光射晴綺　夜寒拂衾裯

空庭集饑鳥　文壁徵明書　　見《古緣萃錄》卷三《文衡山溪山積雪圖草書雪詩合裝卷》。

按：詩共十首，此錄其前五首。

行草書游玄墓七詩卷

次韻王履仁游玄墓七詩　靈巖何崔嵬　右舟中望靈巖　落日看新水　右虎山橋　寒泉落天

漢　右七寶泉　振策登青山　右登玄墓　秋聲落南隖　右竹塢　行行傍山椒　右光福寺　暝

色起湖心　右宿撰上人房　歲在辛巳十月既望，送客歸自盤門。時夜將半，張燈寫此。徵

明。　　見《石渠三編目錄·文徵明游玄墓圖并自書詩一卷》。《中國古代書畫圖目》二十《文

徵明行草自書詩卷》：　紙本。　嘉靖癸丑彭年跋云：「雅宜先生王君履吉，少有俊才，衡翁太史折

行與交，倡酬甚富。此七詩和其玄墓游作也。時未易字，尚稱履仁。烏絲闌亦是壽承手界，故

衡翁書加特意。遒媚飄逸，氣韻皆足。誠所謂措鍾、張於筆端，置義、獻於指下也。越三十年復

爲補圖，衡翁篤友重誼，又此可見。余自垂髫獲侍二公研席，今既老矣，撫卷不勝歎惜。雅宜仙

去，惟衡翁若泰山之松，□甫之柏，愈老愈茂也。」 北京故宮博物院藏。

小楷先友詩八首冊

先友詩并序 徵明生晚且賤，弗獲承事海內先達，然以先君之故，竊嘗接識一二。比來相次淪

謝，追思興慨，各賦一詩。命曰先友，不敢自托於諸公也。 太僕李公應禎： 太僕在三舍 參

政陸公容： 陸公婁東鳳 定山莊公昶： 定山古通儒 文定吳公寬： 有偉延陵公 禮侍謝公

鐸： 巖巖天台山 處士沈公周： 東南有一士 參議王公徽： 王公夫何如 太常呂公𢝔： 太

常名家子 素絹，烏絲欄本。 見《石渠寶笈》卷二十八《明文徵明詩帖一冊》。

大行草雪詩九首卷

積雪縞晴晝 朝光射晴綺 夜寒拂衾裯 空庭集饑鳥 朔風號枯藤 陽卉不復腓 初旭映茅

簷 擁寒不出戶 殘雪不蔽瓦 丙申長至後二日，爲體之書。徵明。 見《江邨銷夏録》卷二

《文待詔和陶詩卷》（藏經紙，狂草書，筆墨神妙）《吳派畫九十年展》《故宮歷代法書全集》。

臺北故宮博物院藏。 按： 雪詩原共十首，此第一首未寫。

行書先友詩等十四首冊

先友詩八首（序同前）　甲戌歲朝，明日立春。東坡元日詩有「土牛明日莫辭春」之句，因以爲

韻，賦六詩。　三元肇茲辰　昨日風北厲　芳埃潤朝雨　東郊迎新春　青陽逐寒迴　開歲四

十五　紙本冊頁。　見《中國古代書畫圖目》六《明文徵明行書詩冊》。　無錫市博物館藏。

按：　先友詩缺「先」字。甲戌歲朝詩原七首，此書缺一首。

（二）七古　一首

大行書題李成寒林平野圖

題李成寒林平野　中丞示我寒林圖　謝思忠以此紙索書二年矣，今日稍暇，爲錄此詩。思忠妙

於畫，必能賞此言也。丙申二月廿三日，徵明。　見《吳派畫九十年展‧謝時臣倣李成寒林平

野圖文徵明題長歌合卷》，香港書譜出版社《書譜‧文徵明專輯》。　臺北故宮博物院藏。

按：　此文彭所書，謝時臣以裝所倣圖後。

題李成寒林平野圖

見《清河書畫舫》：　李成寒林平野圖，文徵明題以長歌。　按：　張氏所記僅此，所題長歌，當即

前詩。

題趙幹春山曲隝圖并跋

二月江南黃鳥鳴　正德庚辰四月晦日，文徵明書。　見《寶繪錄》卷八《趙幹春山曲塢圖》。

大行書留宿楞伽寺詩册

五月十三日放舟石湖，期會子重、履約、履仁爲汎月之游。比至而雨作，入夜轉盛，因留宿楞伽寺，縱飲達旦。憶往歲亦以此日與三君瀆月此地，至是兩易歲矣。感愴今昔，記以長句。五月江南新暑多　是歲正德丙子，衡山文徵明書。　作山谷體。　見《中國古代書畫圖目》十五《明文徵明自書詩册》。　遼寧省博物館藏。

行草書今日歌

今日復今日　見《珊瑚網書錄》卷十五《文衡山今日歌》。　按：有汪珂玉和「明日復明日」詩。挂軸。

行草書贈吳子孝赴官南都詩冊

僴郎雍容洵清美　吳純叔赴官南都　嘉靖乙未九月廿三日，前翰林院待詔將仕佐郎兼修國史
長洲文徵明書。　見《石渠寶笈》卷十一《明文徵明自書詩帖一冊》、《吳派畫九十年展·文徵明
自書詩帖冊》。　臺北故宮博物院藏。

題趙伯駒入關圖

吳興山水不可作　趙伯駒與弟伯驌字希遠者，宋高宗嘗命二人合畫集賢殿陞稱旨，賞賚特厚。
此伯駒畫漢高祖入關圖，縷碧毫丹，歷寒暑而後成，蓋是進呈本也。曾入內府，有紹興等璽可
證。觀者非注目決眥，不能盡其妙，真南宋名手。兩泉先生得此，以天球銀甕視之可耳。嘉靖
二年歲在癸未嘉平月十日，長洲文徵明書。　絹本。　見《書畫鑑影》卷二《趙千里漢高祖入關
圖卷》。

題李成秋嵐凝翠圖

右秋嵐凝翠圖，爲李咸熙真筆（略）。　咸熙絕藝天下無　嘉靖十三年十一月九日，文徵明
題。　見《寶繪錄》卷九《李咸熙秋嵐凝翠圖》。

壽丁味泉詩軸

壽味泉丁君七秩　味泉老翁醇而貞　嘉靖庚子十月既望，前翰林院待詔將仕佐郎同邑文徵明

書。　見《吳越所見書畫録》卷三《文衡山味泉詩立軸》。

題錢舜舉花鳥册

尺縑衆卉生意如　右玉潭翁寫生册若干幅（略）。　正德十六年暮春，文徵明題。　見《寶繪録》卷

十八《錢舜舉花鳥十幅册》。

題宋朱迪功雪景

宣和待詔朱迪功　徵明。　見《珊瑚網畫録》卷三《朱迪功雪景圖》、《式古堂書畫彙考畫録》卷

十四《朱迪功雪景圖》。

小楷題太真圖拓本

宸游初罷驪山宴　嘉靖辛丑五月既望書，徵明。　見《吟香仙館名人法帖》。

行書江天暮雪詩拓本

寒原秋高日欲落　徵明。

見《蘭言室藏帖》。

題沈周石泉交卷

山石撅翠開磷砰　長洲文壁。

待詔隸書「石泉」兩字，另有唐寅、金琮、祝允明題識。

見《吳越所見書畫錄》卷三《沈石田石泉交卷》。

按：引首有

題黃公望爲顧善夫畫

大癡胸中有神異　子久丹青得一二幀，便足稱狐腋之裘。

《寶繪錄》卷十四《黃子久爲顧善夫八幅》。

嘉靖戊子中元日，文徵明書。

見

題黃公望爲姚子章畫卷

大癡道人落筆奇　嘉靖庚戌四月朔日，文徵明書于金臺寓廬。

見《寶繪錄》卷十四《黃子久爲

姚子章卷》。

按：文徵明八十一歲矣。四月在家，未去北京、南京。

天將雨，山出雲，平原草樹杳莫分　二米雲山圖固不易得，而敷文尤爲絕少。人傳敷文頗自貴重，不輕與人，則後世之艱得也固宜。此圖爲明古先生寶愛有年，斯稱得所。一日出以示余，漫爲書此。正德辛巳臘月四日，文徵明識。　見《寶繪錄》卷十《米友仁畫》。

於弘治九年丙辰，去正德辛巳二十餘年。　此跋僞。　按：史鑑明古卒

題王維江山雪霽圖卷

城中十日暑如炙　右丞佳筆，神妙之致，悠遠之神，見亦罕矣。予於沙溪陳氏，獲觀雪渡，盈尺而已。今又於守溪公閱此妙卷，不勝驚喜，漫題其後。正德八年七月既望，文徵明識。　見《寶繪錄》卷六《王右丞雪谿圖》：前有沈周題詩及唐寅一跋。　《享金簿》：王維江山雪霽圖，文衡山題其首曰「墨寶」，題長歌云云。　《青霞館論畫絕句》：王右丞江山雪霽圖卷，董思翁所稱海內墨皇者也。卷長六尺，絹光膩如玘，其色略起青光。畫絕工細，但有輪廓，都不皴染，而細露刻畫之迹。其筆意惟李成、趙大年略相似，北宋後無此畫法矣。舊無題識，祇文衡山隸書引首，及董思翁、馮開之、朱之价諸跋而已。　又《骨董瑣記》所記略同。　按：圖初有沈、唐、文三題而無引首；繼則無沈、唐題，增文隸書引首，最後文題亦無，存引首

題所作友山草堂圖

題友山草堂圖　幽人住山今幾年　辛丑夏四月廿日書於停雲館，徵明。　見《吳越所見書畫
錄》卷三《文衡山友山草堂圖卷》。

大行楷行春橋翫月詩

夏夜與友人行春橋翫月　夕光沉山蒼靄橫　錢塘吳一貫，以匹絲索書，爲錄此詩。丙申五月
朔，是日乍暑，意殊明爽。徵明。　見墨蹟複印本。

題三城王折枝桃花

彤宮雨晴春婉婉　世謂滕王元嬰善畫蛺蝶花鳥，而董逌獨以爲滕王湛然。未知孰是。衡山文
壁。　見《式古堂書畫彙考畫錄》卷廿四《三城王折枝桃花》、《明詩紀事》丁籤卷十一。

行書金焦落照圖詩

見美國傅申《海外書迹研究・文徵明仿米芾金焦落照圖詩手卷》片斷，一五二一年作。富蘭
科夫婦藏。　按：僅見自「夕峰」至「偉蹟在胸中」十行。正德十六年作。

行書金焦落照圖詩卷

弘治乙卯，徵明試金陵，渡揚子，戲作金焦落照圖。承水部吳西溪先生寄示二詩云（略），雅意不敢虛廋，賦長句以復。　　憶昨浮船下揚子　　右詩，區區少作，抵今五十又一年矣。遇先生令嗣少溪君言及，遂爲重書一過，雅意勤重，不能自揜其陋也。嘉靖乙巳閏正月二日，文徵明記。圖絹本，尾紙對接。

見《吳越所見書畫錄》卷一《文待詔金焦落照圖卷》：字大於錢，行帶草。

有嘉慶辛酉息游道人陸愚卿跋云：右金焦落照圖，衡山先生少時試金陵而寫贈吳西溪喬梓者也。昔先君得之吳門，余弱冠，侍側竊覽，莫解其妙。至丙午、戊申，余兩遊白下，咫尺千里之勢，二山東西雄峙，江中風帆來往，乘濤上下，夕陽在山，水天一色。始悟此圖之妙，衡山先生真畫中龍也。（中略）按西溪題塔，衡山年年六齡。少溪遷鶯，衡山年已而立；知衡山與少溪管鮑，於西溪前輩先達也。至西溪贈詩及衡山圖詠，當時玉峯吳趨，詩筒贈答，未即書於圖後。迨少溪退居林下，時相與話舊，重書也。（餘略）　　上海博物館藏。

大行書中庭步月詩卷

明河垂空秋耿耿　　十月十三夜與客小醉，起步中庭，月色如晝。時碧桐蕭疏，流影在地，人境俱寂，顧視欣然。目僮子烹苦茗啜之，還坐風簷，不覺至丙夜。東坡云：何夕無月，何處無竹柏

影，但無我輩閒適耳。是歲壬辰，徵明。　見墨蹟卷：紙本行書，作本色體。有乙巳年陸儼少題云：「有明一代，文、沈最稱大家，書法皆宗山谷。石田一生步趨，未脫門庭，衡山則晚年出入二王，別具面目。顧應規入矩，法度自縛，反不若中年學黃之超軼入神也。此卷乃六十三歲時所書，騫騫軒舉，精力彌滿，中年得意筆也。」同年黃西爽題云：「衡山書法爲有明一代宗匠。此卷用筆清勁，姿態橫生，堪稱合作。」上海張孝賢君藏。　按：一九六五年張君出示，余亦有跋。文徵明此卷與《中庭步月圖》同時作，故圖上題詩結體與此相同。

行書中庭步月詩卷

（詩略）　十月十三夜與客小酌，起步中庭，月色如畫。時碧桐蕭疏，流影在地，人境俱寂，顧視欣然。因命童子烹苦茗啜之，還坐風簷，不覺至丙夜。東坡云：何夕無月，何處無竹柏影，但無我輩適閒耳。是歲壬辰仲冬十日書，徵明。　見《古芬閣書畫記》卷六《明文待詔明河篇真跡卷》。

行書中庭步月詩卷

見《中國古代書畫圖目》十六《明文徵明行書中庭步月詩卷》：紙本，嘉靖己亥作。無圖片。

行書中庭步月詩卷

山東省博物館藏。

題沈周摹米友仁大姚村圖

春雲沉空山有無　後學文徵明題。　見《六硯齋筆記》卷三、《式古堂書畫彙考畫錄》卷二十五

《沈石田摹米敷文大姚村圖并跋卷》、《大觀錄》卷二十《沈石田摹米敷文大姚村圖》、《續書畫題

跋記》卷四《米敷文大姚村圖石田模本》。

題高克恭秋山暮靄圖

春雲離離浮紙膚　徵明爲子儋題。　見《清河書畫舫》、《式古堂書畫彙考畫錄》卷十七《高尚書

秋山暮靄圖并題卷》、《大觀錄》卷十八《高尚書青山暮靄圖卷》、《續書畫題跋記》卷九《高彥敬雲

山卷》。

小楷題王羲之七月帖

古今書家，每稱鍾、王(中略)。徵明旅寓金臺，于燈市中偶見此卷，目爲驪珠，遂傾囊易之，携歸

吳門。一時名彥，互相鑒賞，而予之寶愛，不啻如頭目腦髓也。爰綴短句于後。　江左風流數

王謝　庚午新秋二日重裝因題。徵明。　見《式古堂書畫彙考書錄》卷六《晉王右軍七月帖

卷》、《大觀錄》卷一《王羲之七月帖》。　按：卜氏所記，在元人跋後爲戊辰春三月祝允明跋。

戊辰是正德三年一五〇八。祝跋後吳寬、唐寅兩題在幅上半，孟季苑、楊循吉兩題在幅下半。孟

跋在戊辰七月望。後接沈周己巳立春前一日跋。文徵明此題在沈跋後。考吳寬卒于弘治十七

年一五〇三，跋中云「同觀者徐子昌穀、陸生子傳」。此時陸師道尚未出生。文徵明在四十二歲後

始改以字行，此時年四十一，尚以「壁」名，故諸跋皆可疑。

小楷題王羲之感懷帖拓本

江左風流數王謝　默菴從京師中得此帖，誠爲奇物，相與歎賞不已，因賦長句記之。　正德庚辰

九月九日，長洲文徵明。　見《王右軍感懷帖》拓本。　按：　帖石今在嘉定秋霞圃。

題錢選寫洪崖像

洪崖先生住西山　右洪都西山有洪崖居石刻。　此吳興錢舜舉臨成一卷，余輒爲語書之。　徵

明。　見《珊瑚網畫録》卷七《錢玉潭寫洪崖先生像》。

行書題竹林高士圖卷

渭川半畝西園竹　竹林高士圖爲民望先生畫，距今壬子恰十有一年矣。　曩時但無暇吟咏，民望

又有北征之行，別余山館，篋中出示，不覺愴然矣。聊題長句，并識數語，民望可作長途清翫耳。

見西泠印社《文衡山竹林高士圖》，一九五九年上海榮寶齋展出。　按：後附文徵明行書《上方山》七律一首及《病中辱履仁過訪》五律二首兩幅。此七古詩書體及具款印章與所附兩書皆不同，疑出高手代筆。

徵明。

大行書明妃曲卷

漢庭議和親　己酉六月廿又四日，徵明書。　見南京文物商店送江蘇徵集文物展覽展出。

行書明妃曲

漢庭議和親　往歲爲子成書前詩，子成裝池成軸，攜來相示，顧後有餘楮，復爲寫此，所謂一解不如一解也。壬子四月十有九日，徵明記。　見《中國古代書畫圖目》十七《明文徵明行書明妃曲》。　重慶市圖書館藏。

行書明妃曲卷

見《中國古代書畫圖目》七《明文徵明書明妃曲卷》：紙本，行書。圖片未印。　南京市文物商

店藏。

行書明妃曲等三詩

見《弇州山人四部稿》卷一百三十一《文太史三詩》：文太史八十四時爲余出金花古局箋，行書此三詩以贈。書極蒼老秀潤，而結體復不疏。三詩濃婉不在溫飛卿下。惟明妃曲爲永叔所誤，不免時作措大語耳。以此知宋人害殊不淺也。

《書畫跋跋》卷一《文太史三詩》：衡山翁書絶有古法，筆力甚蒼勁，以不經意出之乃更妙。在日名絶重，卿相無不折節，下至婦人童子皆知之。乃今歿後，四十年來，人遂或不購其書，此皆肉眼，以目皮相耳。若於書學稍究心，見翁真跡，必當歛衽下拜。

大行書新燕詩卷

丙午四月廿又四日書于玉蘭堂。徵明。　見二〇〇四年上海電網傳真卷：　僅見第二幅「樹東風捲簾入」起八行及末兩幅「不嫌香土汙書帙」起至末十六行，行三至四字，後有小字跋三行，字小難識。

按：此卷微含山谷風韻，本體也。

書新燕篇卷

杏花飛飛新燕來　嘉靖甲辰春二月廿又八日，爲惟用書。徵明。　見《石渠寶笈》卷三十五《明

文徵明畫新燕篇詩意一卷》、徐邦達《重訂清故宮舊藏書畫錄》。　按：　徐邦達云：　卷佚，文書

真，畫僞。

行書新燕篇卷

見《中國古代書畫圖目》二《明文徵明行書新燕篇詩卷》：　紙本，嘉靖戊申作。　未印出。　上海

博物館藏　按：　傅熹年云：　明人仿書。

大行書新燕篇卷

新燕篇　庚戌三月四日書于玉磬山房，時年八十又一，徵明。　有濱川主人跋。　見《中國古

代書畫圖目》二十《明文徵明行書新燕篇卷》。　北京故宮博物院藏。　按：　乃文彭代筆。

大行書新燕篇卷

新燕篇　嘉靖庚戌八月既望書于玉磬山房，時年八十有一，徵明。　見《書法叢刊》第五十一

期。　連雲港市灌雲縣博物館藏。　按：本色行書。

行書新燕詩卷

新燕　杏花飛飛春燕來　壬子三月既望時年八十三，徵明。　見《壯陶閣書畫録》卷十《明文徵

明畫江南春并諸家題詞卷》附録藏待詔《新燕詩一卷》：以敗毫仿山谷，老年隨意成之。

行書新燕篇軸

杏花飛飛新燕來　右《新燕篇》乃予三十年前作也。偶客能誦之，遂書一過。時嘉靖己卯　三月

二日，徵明年八十有六。　見墨蹟。　武進張學曾藏。

行書新燕篇卷

杏花飛飛春燕來　右《新燕篇》舊作也。　嘉靖丙辰夏四月既望，漫寫織成朱絲闌絹。徵明時年

八十有七。　見《中國古代書畫圖目》八《文徵明行書新燕篇卷》。　天津市歷史博物館藏。

二四

行書新燕篇册

杏花飛飛新燕來　　右新燕篇，徵明。　　見墨蹟：絹本。初是立軸。清道光間，竹房改裝於冀寧

道署。編者曾藏。　　無錫市博物館藏。

大行書新燕篇卷

新燕篇　杏花飛飛新燕來　徵明。　　見《中國古代書畫圖目》十六《明文徵明行書新燕篇

卷》。　山東省濟南市文物商店藏。　　按：文彭代筆。

行書題東山圖卷

東山圖　東山高卧如龍蟠　嘉靖甲辰秋七月既望書於悟言室，徵明。　　見《書畫鑑影》卷十四

《明人翰墨集册》：共二幅。

題鶴聽琴圖

斜光離離度梧影　友琴錢君以此卷索詩（中略）。嘉靖七年戊子十月九日，文徵明識。　　見《虛

齋名畫録》卷三《明張夢晉文待詔鶴聽琴圖合璧卷》。

行書題唐寅黃茆小景卷

斜日翻波山倒浸　謹次唐君原韻。君尾句重押指字，輒爲易之。衡山文壁徵明甫。見《六硯齋筆記》卷四、《大觀錄》卷二十《唐六如黃茆石壁圖卷》、《中國古代書畫圖目》二《明唐寅黃茆小景圖卷》。　上海博物館藏。　按：徵明卅三歲作。

題唐寅小畫幀

斜日翻波山倒浸　徵明。　絹本，淺絳色。　見《真蹟日錄》三集：唐子畏小畫一幀，其參賤衡山長歌，全倣《聖教》。

行書題葉氏芝庭詩

瑤池有草世莫知　文徵明。　見《中國古代書畫圖目》六《明祝允明等芝庭記卷》。　蘇州博物館藏。　按：非文徵明親筆。

小楷追和楊維楨花游曲并録諸原作卷

衡山文徵明追和　石湖雨歇山空濛　鐵崖諸公花游倡和，亦石湖一時勝事也。比歲莫氏修石

湖志，目爲穢跡而棄之，不誠寃哉！余每嘆息其事，因履約讀書湖上，輒追和其詩，并録諸作奉寄。履約風流文采，不減昔人，能與子重、履仁和而傳之，亦足爲湖山增氣也。是歲大明正德九年歲在甲戌六月廿又五日，上距諸公游湖之歲百六十有七矣。徵明記。　見《中國古代書畫圖目》二《明文徵明石湖花游圖卷》。

嘉靖四十五年丙寅十二月文彭跋云：「此卷乃先君追和鐵老花游曲也。當時王履約、履吉讀書石湖，伯仲俱有詩文名。先君因爲録之以寄。後復爲之圖，且曰：『亦足爲湖山增氣也。』斯言不亦壯哉！古人謂名德攸存，山川增重，今觀前後諸名公倡和，恍然置身於春風沂水間矣。後之視今誠猶今之視昔，不能不爲之感。」文嘉跋云：「此卷乃正德甲戌先待詔追和之作，録寄王履約伯仲於湖上。前後合而觀之，地因人萃，世有攸萃，真可與湖增氣也。嗣後先君官翰林，修國史；履約則爲御史中丞；履吉之名，至今不朽。其視勝國諸公，雖一時遊玩，而避兵富春，則又不知春維其時，可慨也。」同治二年吳雲跋云：「待詔此圖，設色古淡，用筆古細。小楷亦精妙無比。與余所藏待詔工筆山水小幀絶相似，皆中年至經意之作，不可多覯。」另有顧文彬題。

《六硯齋筆記》卷四：「至正戊子三月十日，會稽楊維禎同張貞居伯雨諸人遊石湖。有侑者瓊英與坐，各爲花游曲一章，詞情美麗，實一時之盛。莫氏修石文太史徵仲深爲惋惜，特作蠅頭細書録成卷，仍爲補圖，留作山中故實。余謂志乘成於一人之意，修改不常。如此瑰瑋之詞，托於志不若托於太史之寶圖名翰，爲

不朽也。」《過雲樓書畫記》畫類四《文衡山花游圖卷》： 老鐵以至正八年三月十日，偕張貞居、顧仲瑛游石湖諸山，爲花游曲。後百六十七年爲正德九年，衡山追和原韻，並爲圖寫其芳軌。全湖風景，歷歷在目，遠望楞伽，焦塔一痕，與夕陽波光相上下。近則寶積諸寺，出蒼松翠檜間。湖堤游人如織，平頭船子繫纜行春橋下，猶見當年裙屐之盛。（略）衡山詩見本集，此用別紙精楷細書。（略）而此尤足繼美鐵雅，傳芳金粟。 上海博物館藏。 按：傅熹年云：疑文派後學臨本。 徐邦達云：再審。 此幅上海博物館曾展出，似無可疑。

小楷鐵崖諸公花游倡和詩卷

見《中國古代書畫圖目》十八《明文徵明小楷鐵崖諸公花游倡和詩卷》。 江西省博物館藏。 按：此幅行次、字數、筆蹟與前一卷皆相同，即末第三行「與」字亦旁添。末白文「文印徵明」方印亦同。 但首行前有「停雲生」一印，無圖，疑文氏製以自存者。 首兩行有破泐，第一行「僊」字下泐「玉山才子烟雨」六字，第二行「霽」下泐「登湖上」三字。

題沈周天平山圖

碧山崚嶒高幾許　文徵明。

見《珊瑚網畫錄》卷十四《石田天平山圖》： 爲丙午文題。

書追和江南春詞

追和倪雲林江南春詞　碧椀春盤薦櫻筍　文徵明。　見《壯陶閣書畫録》卷十《明文衡山畫江

南春并諸家題詞卷》。　按：另見壬辰春三月製圖。

大行書天池詩卷

碧雲十里山重重　往歲遊天池賦此詩，今日視之，真穢語耳。九疇有別業在其傍，蓋嘗深領其

勝者，漫書似之，不直一笑也。壬辰春仲，徵明重録。　見《中國古代書畫圖目》七《明文徵明陸

治天池書畫合裝卷》。　南京博物院藏。　按：陸治在嘉靖癸丑四月廿三日補圖。

大行書天池詩卷

碧雲十里山重重　正德己巳，遊大池作此詩。及今嘉靖戊戌三十年，因得佳岊重録一過。四月

朔旦，徵明在玉磬山房識。　見《嶽雪樓書畫録》卷四《明文待詔遊天池詩蹟卷》。孔廣陶跋

云：「此卷縱橫飄逸，沉着痛快，略無一筆滯機，直入山谷之室。徵仲書中得未曾有。」《日本

書道全集》。　按：《書道全集》僅印六行，行四、五字不等，作山谷體。

題蘇軾畫竹軸

眉山一代稱文雄　東坡先生喜畫竹石，恒自重，不妄與人，故傳世絕少。而此幀尤清雅奇古，無一點塵俗氣，信非東坡不能也。茲過履約練雲別業，攜以相示，敬題數言。第恐佛頭着污，寧不免識者之惜爾。嘉靖庚子三月二日，後學文徵明。　絹本。　見《穰梨館過眼續錄》卷一《蘇東坡叢篠軸》。

行書壽虞山詩軸

虞山盤盤幾千尺　中丞虞山先生今年壽登七十又一。厥壻王明善索詩爲壽。余於先生固有不能已於言者，漫賦長句如此。辛丑九月既望，長洲文徵明書。　見《中國古代書畫圖目》二《明文徵明行書壽虞山詩軸》。　上海博物館藏。

大行楷春曉曲卷

春曉曲　翠塵沃日烟霏霏　嘉靖甲辰冬夜無事獨坐，童子磨墨滿池，戲仿涪翁筆法，書舊作一首。昔人有以東坡書易肉者，坡戲云：「今日斷屠。」余書不知能易肉否？徵明。　見《古緣萃錄》卷三《文衡山仿涪翁書卷》。　　按：　紙本。　大行楷。　筆法遒勁沉着，深得涪翁神髓。

行書春曉春夜兩曲軸

翠塵沃日烟霏霏　右春曉曲　喬雲貫月溶金波　右春夜曲　嘉靖甲午六月二日，暑甚。山房弄筆，偶得佳紙，錄舊作二首，聊用遣興耳，不能工也。徵明。

《文徵明行書自書詩軸》。　山東省博物館藏。

　　　　　　　　　　　　　　　　　　　　見《中國古代書畫圖目》十六

大行書春曉春夜二曲卷

翠塵沃日烟霏霏　喬雲貫月溶金波　右春曉、春夜二曲，爲居生士貞錄一過。徵明。　見《中國古代書畫圖目》九《明文徵明春曉春夜二曲卷》。　天津市藝術博物館藏。

行書平沙落雁詩拓本

荒陂日落沙渚黃　徵明。　見《蘭言室藏帖》。

題黃公望春山仙隱畫幅

芳春淑氣何條暢　子久真筆世不多見，有則皆爲好事者珍秘矣。吾友某所藏此四幅，則其真跡之尤妙者。展閱之際，不勝垂涎，隨筆長句，爲之先驅。文徵明。

　　　　　　　　　　　　　　　　　　　　見《寶繪錄》卷二十《黃子久

爲危太樸四幅・春山仙隱》。　按：　另沈周題《茂林虛閣》，吳寬、祝允明題《虞峰秋晚》，唐寅題《雪谿喚渡》。

題沈周仿巨然山水卷

細泉涓涓落澗平　偶閱石田先生長卷，漫賦誌感。　壬辰十月廿日，徵明。　見《石渠寶笈》卷三十三《明沈周仿巨然山水一卷》。

題沈周山水卷

細泉涓涓落澗平　見《好古堂書畫記》卷上《沈石田山水卷》：　長丈餘，文衡山題詩。

題王蒙松壑秋雲圖

紫瓅翠琰開蒼壁　此松壑秋雲圖，不獨爲叔明卷中第一，即元季諸名勝卷中，亦未有能過之者。吾儕當知所珍惜哉。　嘉靖十二年五月，文徵明書于悟言室。　見《寶繪錄》卷十五《王叔明爲徐元度松壑秋雲圖》。

小隸書題王冕墨梅軸

西湖老樹凌風霜　衡山文徵明和。　見墨蹟軸。　上海博物館藏。　按：文題在畫軸左側。

另有祝允明、陸深、謝承舉、王寵、徐霖、王韋、唐寅、陳沂題。

題黃公望趙雍王蒙高克恭倪瓚錢選吳鎮盛懋八家合卷

良工吮墨調朱碧　某翁所藏此卷種種妙絕，無不可爲後進者津梁。漫次韻而題之。正德丙子十一月三日，文徵明。　見《寶繪錄》卷十二《危太樸集八大家》。

小楷追和倪瓚江南春拓本

象牀凝寒照籃笋　追和倪先生江南春二篇。篇後題元舉者，蓋王元舉兄弟。克用爲虞勝伯別字也。弘治戊午冬閏，後學文璧。　見《文唐江南春合璧冊》：原石在蘇州怡園碧梧棲鳳前壁間，與唐寅行書江南春合一石。

小楷江南春

象牀凝寒照籃笋　右追和倪徵君江南春詞。徵明。　小楷共十行。　見《故宮歷代法書全集》

卷二十八《明人翰墨》、《石渠寶笈》卷二十一《明人翰墨一冊》：凡廿一幅，素牋本。第六幅小楷書詩，凡三則：第一則款見前，第二則款云「雅宜山人王寵」，第三則款署「後學彭年」。按：皆和江南春。

書江南春

見《有所思齋輯藏・明人書翰墨蹟冊子》：文徵明三開，三十八行，題爲江南春詞并跋。又十行行書札，上款雙谿、東浦二先生。按：江南春，詩也，非詞也，此明人定論。文徵明先後凡三和。此所書不知是楷是行，是一首二首或三首，附錄於此。

書江南春卷

春雷江岸抽瓊笋　碧椀春盤薦春笋　徵明往歲同諸公和江南春(同前，略)　嘉靖庚寅仲秋，文徵明識。　見《虛齋名畫錄》卷八《明仇實父江南春圖卷》。　按：另有王寵、文彭、王穀祥、文嘉、彭年、黃姬水、張鳳翼、袁表和作。

行書倪瓚沈周及和作江南春拓本

江南春　汀洲夜雨生蘆筍　倪元鎮　燕口香泥迸么筍　沈石田　象牀凝寒照籃筍　春雷江岸

抽瑠筍　碧椀春盤薦春筍　倪公江南春和者頗多，老孅不能盡錄，錄石田先生二首，蓋首唱也。

併寫倪公原唱於前，而附以拙作，亦驥尾之意云爾。卷首復用倪公墨法爲小圖，又見其不知量

也。甲辰十月既望，文徵明識。　見《蔬香館法書》。翁方綱題云：「自題小景倣雲林，澹倚雙

桐響玉琴，正似豫章書法瘦，誰知江上冶春心。春及尋詩萬笅間，夜吟歸棹石湖灣，袖來青綠

知多少，只寫迂迂淺淺山。瑤岡以所藏文衡山仿雲林江南春卷屬題二詩。此卷自題甲辰八月，

是年先生年七十有五矣。其春與次明、道復諸人游天平山，八月望後又爲石湖夜泛之遊，故及

之。」　按：　翁氏誤以僞作《春遊書畫卷》爲真，該卷於《吳越書畫録》有記録，末識「時嘉靖甲辰

春也」。此時朱堯民、吳次明久卒。又翁氏所題，《蔬香館法書》收刻，一九六六年於錢景塘先生

家見此卷墨蹟時，翁詩已不存。

行書江南春與畫合卷

見《中國古代書畫圖目》二○《明文徵明倣倪瓚江南春詩意圖卷》：絹本。　按：　即錢景塘所藏

一卷，詩及款識見前，翁題無。　上海博物館藏。

行書江南春三首與畫合卷

江南春 汀洲夜雨生蘆筍 倪元鎮 燕口香泥迸玉筍 沈石田 春雷江岸抽璚筍 倪公江南春和者頗多，老嬾不能盡錄，錄石田先生二首，蓋首唱也。卷首復用倪公墨法爲小圖，又見其不知量也。嘉靖甲辰十月既望，文徵明識。尾之意云爾。

見《中國古代書畫圖目》二十《明文徵明江南春圖卷》：絹本。 按：此卷書體形貌行次，與前一卷相同，但少文徵明和作第二首。前卷中錯寫旁註者皆改正。即卷首所作圖，其結構與山石樹木皆相同。

衡山書畫疊作有之，如「真賞齋」「惠山茶會」是，然互不相同。疑此是臨本。

追和倪瓚江南春於倪書并補畫卷

見《清河書畫舫》： 倪元鎮江南春詞卷，前有徵仲補圖，後有成弘間諸和章極備。 《平生壯觀》卷四： 倪瓚江南春詞，綠紙尺許，楷書。唐伯虎、文衡山、王涵峰、王雅宜、王祿之、陸師道、黃姬水、彭孔嘉、許高陽、袁永之、周公瑕、陸叔平、文壽承、休承、張伯起、錢罄室和跋。 《契蘭堂所見書畫名人書畫評》： 文衡山江南春，紙本潔白，設色布景全師松雪，精細多韻。前雲林書江南春詞，淡青紙，字極真。 後沈石田、祝枝山、唐六如、徐禎卿、蔡羽、文衡山追和江南春詞，書法俱妙。

按： 倪瓚原題綠紙一頁，上海博物館曾展出。餘未見。 上海博物館藏。

行書江南春卷

象牀凝寒照蘭笋　戊午冬閏，文壁。　　春雷江岸抽璃笋　碧椀春盤薦春笋　徵明往歲同諸公和江南春，咸苦韻險，而石田先生騁奇抉異，凡再四和。其卒也，韻益窮而思益奇，因永之相示，時年已八餘，而才情不衰，一時諸公爲之斂手。今先生下世二十年，而徵明亦既老矣。展誦再三，拾其遺餘，亦聊以致死生存歿之感耳。嘉靖庚寅仲秋，文徵明識。

見《辛丑銷夏錄·明吳中諸賢江南春副卷》。　按：皆行書。

小楷江南春拓本

春雷江岸抽瓊筍　碧椀春盤薦春筍　徵明往歲同諸公和江南春（字句同）　嘉靖庚寅仲秋，文徵明記。

見《文唐江南春合璧冊》：　在戊午冬閏一首後，石在蘇州怡園碧梧棲鳳壁間。

書追和江南春

追和倪雲林江南春詞　碧椀春盤薦春笋　文徵明。

見《壯陶閣書畫錄》卷十。　按：已互見前。

題米芾雲山卷

谿雲冥冥溪雨急　嘉靖庚寅春二月七日題於列岫樓中，徵明。　見《寶繪錄》卷十《米芾雲山卷》。

書新荔篇卷

錦苞紫膜白雪膚　見《藝海勺嘗錄·文徵明闔荔吳栽卷》：畫絹本，書紙本，衡山自書和沈石田《新荔篇》長古。詩既秀發，書尤流美。中有誤書添註一二處，正姜白石所謂偶有誤書，不以為病者。　按：詩未載，從原集錄此。約三十三歲所作。

題郭忠恕仙山樓觀圖

長松拔地生畫寒　忠恕此幅，足為生平畫中第一。吳中鑒賞家所藏名畫固多，亦不能出此圖上也。嘉靖甲午七月十二日，文徵明觀并題。　見《寶繪錄》卷十九《郭忠恕仙山樓觀圖》。

行書題趙令穰春江烟雨圖卷

此卷為宋趙大年筆無疑　長洲文徵明鑒定　長風吹波波接天　右趙大年卷，昔年應試南畿，吏

部顧東橋命余鑒定，距今二十餘年矣。復持來索題，漫賦長句以貽之。時嘉靖癸巳仲春，徵明。

見《中國繪畫綜合圖錄·趙令穰春江烟雨圖卷》。　國外柳孝藏。

題李公麟山水卷

青山嵯峨半空立　匏庵宗伯以龍眠没骨圖見示，漫爲題此。徵明。　見《陶風樓藏書畫目·宋李公麟山水圖卷》：文徵明題跋書於本身。　按：吴寬卒在弘治十七年七月，徵明年三十五歲，尚未以字行，應款「文壁」。款下有「徵仲」「衡山」兩印。款印皆不合。

行書題魚樂圖

（略）颺隨西東。　得魚沽酒亦自喜，不落人間風浪中。坐閲此圖長太息，蝸名蠅利竟何益。争似青山卧白雲，瓦缶泉香漱終日。　長洲文徵明書於玉蘭堂。　見印本，存末七行。

行書瀟湘八景詩

湘江雨歇湘山明漁村夕照　長空冥冥雨飛急瀟湘夜雨　纖雲不動金波浮洞庭秋月　荒陂落日沙渚黄平沙落雁　野橋倚市官柳疏山市晴嵐　長河東來渺何許遠浦歸帆　日没微風動林影烟寺晚鐘　寒

雲阫空江欲暮江天暮雪　見《湘管齋寓賞編》卷六《文徵仲瀟湘八景詩畫册》：册爲韓城王少司寇惺園夫子所藏。絹本畫。金箋行書亦蒼老絕人。用白文「文徵明印」「徵明印」「停雲」「悟言室印」「玉磬山房」等印。首「瀟湘八景」隸書。乙未六月十二日雨後稍涼，與番禺潘舍人毅堂同觀之。

（三）五律 一首

題唐寅仙山樓閣圖

何處碧桃雨　徵明題。　見《清河書畫舫》：子畏青綠橫看大幅，文衡山字全倣聖教，尤足嘉賞。

行書煮茶詩軸

印封陽羨月　右煮茶　徵明。　見《陶風樓藏書畫目·明文徵明行書軸》、《南京圖書館書畫目錄·文徵明行書條幅》、《中國古代書畫圖目》六《文徵明行書煮茶詩軸》。蘇州博物館藏。

行書南樓詩軸

南樓三月盡　徵明。　見日本《書道全集·文徵明書詩》。　日本東京山本悌二郎氏藏。

書清溪春思詩

卜築清溪上　右清溪春思　文壁。　見《珊瑚網書錄》卷十五《文徵仲題詠遺蹟》。

大行書岸幘詩軸

岸幘南樓上　徵明。　見臺灣歷史博物館《明代沈周唐寅文徵明仇英四大家書畫集·文徵明

行草條幅》。

行書岸幘詩幅拓本

岸幘南樓上　徵明。　見《壯陶閣帖》。　按：此從扇頁摹刻。

行草書射瀆早行詩軸

夜色載扁舟　徵明。　見墨蹟。　旅順博物館藏。　按：徐偉訓君抄示。

書夏日詩

境寂晝偏永　右夏日停雲館作，文壁。　見《珊瑚網書錄》卷十五《文徵仲題詠遺跡》。

書夏日詩軸

境寂晝偏永　徵明。　見《中國古代書畫圖目》一《明文徵明行書五言律詩軸》。　北京故宮博物院藏。

大行書病起試筆詩軸

坐久市喧息　徵明。　見二○○四年上海電網傳真大行楷一軸五行。　按：自軸中「空」、「有」、「無」、「聲」等字及名款結體似是文彭手筆。　《書法叢刊》第八十七期《文徵明行書五律軸》稱此幅作品書法寬轉舒和，具有溫和遒雅之風度。

行書四月詩拓本

春雨綠陰肥　徵明。　見《壯陶閣帖》。　按：此從扇頁摹刻。

行書登上方山詩

春風吹白髮　徵明。　見《故宮歷代法書全集》卷二十八。　臺北故宮博物院藏。

書春湖詩軸

徵仲書》：　紙本立軸。　按：末句「新波弄野航」應是「野航」之筆誤。

春湖爲方君賦　春湖三萬頃　嘉靖甲辰前翰林待詔長洲文徵明書。　見《筆嘯軒書畫録·文

等字皆不類，僞。

會《文徵明行書詩軸》。　按：其中「轆」、「窮」、「獨」、「春」、「挾」、「殘」、「茶」、「年」、「眠」、「好」

時節燒燈近　徵明。　見一九九七年九月廿八日《香港大公報》紐約佳士德中國古代名畫拍賣

大行書春日間詠詩軸

行書對酒詩幅

對酒　晚得酒中趣　徵明。　見《書畫鑑影》卷十四《明人翰墨集册》。

大行書對酒詩軸

晚得酒中趣　徵明。　見《世界各博物館珍藏中國書法名蹟集・文徵明對酒詩》。　普林斯頓

大學附屬美術館藏。　按：　仿黃體，但其中「趣」、「杯」、「是」、「變」、「生」、「眠」等字及徵明款皆

不合，僞。

大行書對酒詩軸

晚得酒中趣　徵明。　見《中國古代書畫圖目》二十《明文徵明行書五律詩軸》。　北京故宮博

物院藏。

大行書春遊詩軸

湖光披素練　徵明。　見《中國古代書畫圖目》十二《明文徵明行書五律詩軸》。　上海文物商

店藏。　按：　此軸帶草，粗看形似。但「湖」、「素」、「野」、「雨」、「樹」、「欲」、「僧」、「須」及「徵」字

皆不合，僞。

大行書春遊詩拓本

湖光披素練　徵明。

見拓本，刻於蘇州博物館木屏門上，仿山谷體。

書和沈周夜泛詩幅

烟歛依依樹　文壁奉同。　見《式古堂書畫彙考書錄》卷三十《明名士夜泛詩卷》：洒金牋。沈

周《夜泛詩引》，沈周、孫一元原倡，殷雲霄、錢仁夫、錢承德、文徵明和，孫一元次韻。

大行書新寒詩軸

木落見清真　徵明。　見《世界各博物館藏中國法書名蹟集·文徵明新寒詩》、美國傅申《海外

書迹研究》、上海書畫出版社《明代書家書古詩詞選》。　海外私人藏。

題唐寅夢蝶圖

物我本相因　文徵明。　見《寓意錄》卷四《唐六如夢蝶圖》。

題唐寅小畫

此君真不俗　衡山文壁。

見《寓意録》卷四《唐六如小畫》。

大字歲暮詩軸

歲暮天欲雪　徵明。

見民國廿六年《故宮日曆・明文徵明書五言律詩》、日本三省堂《書苑》
第四卷第九號《文氏父子集》、《故宮書畫集》、《故宮歷代法書全集》卷三十、一九八七年第一期
《書法》。　臺北故宮博物院藏。

書壽陳可竹詩于唐寅畫

白頭稱市隱　可竹陳翁，今年壽躋六十，二月廿二日是其誕辰。其倩譚維時請詩爲壽，漫賦如
此。正德己巳長洲文壁書。

見《味水軒日記》卷六：萬曆四十二年甲寅十一月七日，胡雅竹
攜示《唐伯虎槐陰高士圖》。

大行書石湖詩軸

白日淡烟銷　徵明。

見《書法叢刊》第廿四輯《文徵明行書五律詩軸》。　揚州博物館藏。

按：此軸「平」、「碧」、「茶」、「洲」、「斷」、「風」、「還」及具款「明」字皆不合，偽。

大行書觀書詩軸

老眼視茫然　徵明。　　見文明書局印《文衡山行楷中堂》。

題倪瓚山水軸

茆亭人稀到　長洲後學文徵明識。　　見《壬寅銷夏録・倪元鎮山水軸》：紙本，水墨，至正壬寅二月朔作并題。

行草書暮春齋居即事詩軸

經旬寡人事　徵明。　　見《中國古代書畫圖目》二十《明文徵明行書五律詩軸》。　北京故宮博物院藏。　　按：此四十二歲後初改名時之作，故具款字體如此。

草書對雨詩幅

經旬池上雨　徵明。　　見《中國古代書畫圖目》二《明文徵明行書四段卷》。　上海博物館

藏。　按：款下用白文「文壁之印」，是初改名之作。　前《暮春齋居即事》亦改名後作。草書中時可見徵明學康里書法風貌，此却全不同，存疑。

大行書煮茶詩卷

煮茶　絹封陽羨月　嘉靖庚戌九月十日書于玉磬山房，時年八十又一，徵明。　見《古萃今承‧虛白齋藏中國書畫選》。　境外虛白齋藏。　按：《文徵明與蘇州畫壇》云：香港私人藏。

題方從義畫

臥遊渺萬里　方壺此幅更出《奇峰白雲》之上。嘉靖壬寅孟冬六日，文徵明題。　見《寶繪錄》卷二十《方方壺》。

題陸治種玉圖

賣藥王方慶　徵明。　見《石渠寶笈》卷六《明陸治種玉圖卷》。　按：卷有彭年《玉田記》，卷皆爲玉田作。

題高克恭夏木蒼凉畫幅

過雨烟未消　徵明。　見《寶繪錄》卷二十《高房山畫四幅·夏木蒼凉》。

壽張君六十詩軸

里巷舊稱賢　丁巳二日寫壽張君六十。　見墨跡。一九五〇年鄉先生任卓羣抄示。

春日閒詠詩軸

時節燒燈近　徵明。　作山谷體。　見於一九九七年九月二十八日香港大公報《名畫有價》。　按：該報云：「此幀行書詩在去年九月紐約佳士德中國古近代名畫拍賣會上預估價爲一萬二千至一萬五千美元。」

草書暮春齋居即事詩軸

閒庭青草積　徵明。　見《中國古代書畫圖目》一《明文徵明草書五律詩軸》：紙本。　首都博物館藏。　按：草書四行，文彭筆也。

行書暮春齋居即事詩軸

□庭青草積　徵明。　見墨跡軸：　紙本，行書三行。　編者曾藏。　按：　原軸被裁去首端三

字，爲「閒」、「日」、「長」，書法極精。

大行書雨餘詩軸

雨餘涼却扇　徵明。　見《吳門四家書畫收藏與辨僞》圖八十五《仿文徵明行書軸》：　大行書，

四行。　按：　此詩前所未見，味其詩意，似衡山歸田後築玉磬山房，植雙桐庭中，六十歲左右所

作。　書法結體，亦此時風格。　豈衡山曾寫此作而臨仿之作？　如無原墨臨摹，而能作此，在昔唯

陸子傳、朱子朗或能之。　仿筆至此軸，鑒別真僞難已！　惜原圖太小，未見印章，編者亦未說明是

仿作緣由。　識此待考。

大行書歲暮閒居詩軸

陌巷還車馬　徵明。　見《吳門四家書畫收藏與辨僞》圖八十六《仿文徵明行書軸》：　大行書仿

山谷，四行。　按：　有衡山仿黃結構面貌，但不均衡，不合格，仿本也。

五律 二首

大行書對酒歲暮兩詩拓本

晚得酒中趣　陌巷還車馬　徵明。　見《壯陶閣帖》。

行書病中辱履仁過訪詩幅

西風零雨歇　秋聲繞茅屋　見西泠印社《文衡山竹林高士圖卷》、一九五九年上海榮寶齋展出原卷。　按：此兩詩附裝卷中，印本少印末「來覓故歡」四字。

書老眼五律兩首拓本

見《叢帖目》卷九《聽驪樓法帖六卷》第五册：明人書扇及尺牘，文徵明老眼五律二首。　按：帖未入目。

大草書湖上兩首卷

湖光披素練　笠澤雨初收　嘉靖己丑春盡日書于停雲館中　徵明。　見《中國書畫報》第三三

九期、《書法叢刊》第三十三期、《中國古代書畫圖目》九《明文徵明草書詩卷》。紙本。天津藝術博物館藏。

五律 三首

行草書石湖上方山詩三首卷

湖光披素練　泉石千年秘　春風吹白髮　徵明。

見《辛丑銷夏錄》五《文待詔五言詩卷》。

行書贈雲關上人詩三首

雲關者，華山之靈境也。無住居天池寺，號雲關真僧，實余稱之，乃賦雲關詩贈焉。　三山開石扇　迤轉林俱寂　關深真習靜　徵明。

見《味水軒日記》卷七：萬曆四十三年十二月二十八日，客持卷軸來，評賞文衡山《雲關圖卷》。後行書贈雲關上人詩三首。

楷書次彭年秋懷三首

次彭孔嘉秋懷三首　西風吹落木　青女迎時肅　風雨摧殘暑　徵明。

見《中國古代書畫圖

五律 四首及以上

行書次張幼于詩答寄幼于伯起拓本

幼于張君攜樽過訪，兼賦高篇，次韻奉答 勝日來群彦 翳翳小山招 疊前韻酬伯起老我空求

舊 無能折簡招 徵明具草。 見《張幼于裒刻文衡山詩帖尺牘》：行書廿四行。

行書次張幼于詩答寄幼于伯起拓本

幼于張君攜樽過訪，兼賦高篇，次韻奉答 勝日來群彦 翳翳小山招 疊前韻酬伯起老我空求

大行書詩四首卷

南風一夕至 岸幘南樓上 晚得酒中趣 老眼視茫然 嘉靖癸丑二月四日雨中漫書，時年八

十有四，徵明。 見複印本：僅見十二行，由十二行中知所書爲此四詩。 按：似出文彭手，

作山谷體。

大行書梅花詩卷

梅花 素月清溪上 今日清江路 江南風土暖 嶺梅何處早 嘉靖庚子季冬三日雪窗漫書，

徵明。　見《王禄之畫梅文衡山梅花詩合卷》。　按：　文書本色，編者曾藏。

行書觀書晏起對酒煮茶四幅

觀書　老眼視茫然　晏起　林下將迎寡　對酒　晚得酒中趣　煮茶　絹封陽羨月　見上海書畫出版社《朵雲》第十三期《古畫集萃四幅》：　在畫右方各另紙行書題，無款有印。

大行書讀書等四首拓本

老眼視茫然　讀書　晚得酒中趣　對酒　林下將迎寡　晏起　絹封陽羨月　煮茶　徵明。

見拓本四長幅，每幅一詩。於《煮茶》詩後款署「庭堅」，因書體略帶山谷體，故偽爲黄庭堅書。

余於裝爲册時，乃鈎「徵明」二字於末。

楷書對酒觀書等四首册

對酒　觀書　煮茶　晏起詩皆同前，但「讀書」詩題此作「觀書」。　四詩新成，適有素册在案，遂録於上。　衡山居士記，十月八日。　見《中國古代書畫圖目》二十《明文徵明行書雜書十開册》。

北京故宫博物院藏。　按：　此册所寫皆楷書，僅自跋兩開行書，標題與内容不符。

大行書西虹橋晚眺等五律詩帖

西虹橋晚眺　從來佳麗地　歲暮　陌巷還車馬　南樓二首　南樓冰雪盡　西山開晚霽　虎丘
閣上　閣外雲千頃　登上方　春風吹白髮　徵明。　見印本，所得中有缺頁。《虎丘閣上方》缺
末廿七字。《登上方》缺詩題及首三句十五字。字大四、五寸，本色書，每行四、五字不等，疑是
日本所印。

書晴望等五律九首卷

晴望　濃雲歸遠岫　閒居即事　地僻塵紛靜　村行書事　結屋臨流水　西園池亭　池亭閒坐
久　過山家　巖壑結芳鄰　竹亭偶成　自笑耽幽僻　題龍江遇雨　浩浩長江水　次韻訪道不
遇　春林通一徑　宿山寺　勝遊心未竟　嘉靖乙卯秋七月十日書于玉磬山房，徵明。　見《壯
陶閣書畫錄》卷十《明文衡山仿梅道人山水詩翰合卷》。

行書田家十詩卷

田家十詩　築室姚江上　甲第城中好　艇子新浮水　秋雨初晴後　秋事相將盡　散步蒲爲
屬　早畢婚嫁累　日落山圍屋　廩充官稅足　湖田半截秋　徵明。　見《中國古代書畫圖目》

十三《明文徵明行書田家五律十首卷》。　廣東省博物館藏

草書東禪寺等十一首卷

東禪寺　古寺謝車馬　石湖　落日澹烟銷　病中履仁過訪　西風零雨歇　秋聲繞茅屋　寒夜　茆屋寒初重　更闌喧初息　懷履仁　風儀瞻落月　我懷黃叔度　孔周子重留滯橫金雨中有懷　橫金一百里　急雨催殘歲　懷道復　經時愁閉閣　正德癸酉臘月書于婁江舟中，徵明。

見香港鄧民亮贈照片。

行書惠山茶會等詩十二首卷

戊寅春，九逵將往潤州，子重往勾曲。二月九日，余與履約兄弟餞別於虎丘，賦二詩，期望後會晉陵，蓋三人亦將訪鄭蒲澗先生於武進也。　送九逵　雲巘初柳色　送子重　齋祓朝勾曲

望日無錫道中乘月夜行與履約履仁同賦　竹枝風動處　梁溪早發　匆匆殘夢斷　小寒食蘭陵舟中　掛席游名郡　武進學廨與蒲澗先生夜話二首　蹉跎經歲別　此夕知何夕　遊白氏園二首　名園多積水　小山開洞府　雨宿晉陵郭外有懷鄭公賦寄　乍見難爲別　慧山泉試茗　妙絕龍山水　十九日夜雨會宿望亭　百里川途暝　西來共得拙詩十有二首，錄上蒲澗先生，用見

一時鄙況云爾。門生文徵明頓首。見《中國古代書畫圖目》二《文徵明惠山茶會圖卷》。上海博物館藏。 按：徐邦達、傅熹年云：明人畫，明人跋，有真有偽。清人跋真。 考：詩皆見文嘉鈔本。此時徵明年四十九歲，書法結體與早年稍不同。九逵、子重、履約、履仁諸作，僅子重少見。此是諸公歸吳後相約各書所作以呈蒲澗，故所書長短大小不一。徵明又補一圖，裝卷以贈，蒲澗乃補引首。此卷經過，大致可知。至于一圖兩作，在徵明屢見。此卷書畫，無可疑者。

題薛荔園十三詩卷

思樂堂 百年行樂地 石假山 近割包山巧 水鑑樓 高樓淩萬象 風竹軒 清真子猷室

蕉石亭 春苔封白石 觀耕臺 築臺臨野外 薔薇洞 天台何處是 荷池 綠冒小池平 留

月峰 誰穴仇池石 柏屏 古柏難爲用 通冷橋 斷岸水融融 花源 何處碧桃雨 釣磯

高士投竿處 長洲文徵明。

見《珊瑚網畫録》卷十六《陳白陽薛荔園圖》。

小楷近作十五首軸

秋林殘暑退 上方殿臺暮 遠公禪誦處 人家山色裏 谷口亂雲生 千林風葉亂 岸幘蘋風

晚

坐歡對秋水　江門潮欲落　清露桂花濕　悠悠倦遙夜　山晴嵐氣薄　澤國秋砧動　山中

無雜事　盥櫛不知晚　正德庚辰三月既望，漫書近詩十五首於停雲館，文徵明。見《愛日吟

廬書畫錄》卷一《明文徵明小楷自書詩軸》：紙本。停雲小楷精美極矣，而求所出則不可得。其

收藏法帖，晉唐諸種類腴潤無此爽利。或曰學歐，不知歐之爽利體在緊，文以寬；筆在凝，文以

展，此似而非也。時廉夫在舍，相與論此，亦不能實指。但云余家所有隋之常醜奴墓志，其書法

絕似停雲。且此石明時已出土，停雲得之，爲枕中秘，或其然與。此本書在正德時，於停雲在盛

年，故清勁而潤，又與晚年者小異矣。

行書對雨等十六首卷

對雨　獨吟池上雨　次韻喜雨　睡起風吹雨　治平寺　落日淹游艇　春日閒詠　時節燒燈

近　按：原說明作《春日百詠》，詩從《集》補，備考。　東禪寺　古寺謝車馬　按：詩從《集》補，備考。

石湖　落日淡烟銷　按：詩從《集》補，備考。　山莊　缺詩　不寐　展枕不得寐　獨坐　獨坐茆

簪靜　新寒　木落見清真　按：詩從《集》補，備考。　寒夜二首　茅屋寒初重按：僅見末句「撫卷視

茫茫」，從《集》補錄，備查。　更闌喧乍息，漠漠悄寒新。素魄流閒幔，迴飈落暗塵。霜華秋滿鬢，燈

火夜懷人。那得頭都黑，閒愁正繞身。　按：此詩初見，全詩照錄，備考。　夜坐　溽暑夜不寐　按：

詩從《集》補録，備考。

仲書於玉磬山房，徵明。　秋晚　詩缺　虎丘閣上新年　擾擾復闤闠　汎月　烟斂依依樹　壬辰秋

有說明，差錯多。又展示僅局部，因就所知補註。見敬華拍賣公司展品《文徵明行草自製五律十六首卷》。　按：原

行書五律詩軸

見《中國古代書畫圖目》六：　無圖片。　蘇州博物館藏。　按：　劉九庵云，疑；傅熹年云，僞。

行書五律詩軸

見《中國古代書畫圖目》六：　無圖片。　揚州博物館藏。　按：　不知即前記《石湖詩軸》由《書

法叢刊》發表者否？

行書五律詩軸

見《中國古代書畫圖目》十二：　無圖片。　上海朵雲軒藏。

行書五律詩軸

見《中國古代書畫圖目》十八：　無圖片。　湖北省博物館藏。

行楷大書五律詩軸

徵明。　見《石渠寶笈》卷三十七《明文徵明自書五言律詩一軸》：　有「文徵明印」「衡山居士」兩印，右方上有「停雲」一印，下有「雅興」一印。

行楷大書五律詩軸

徵明。　見《石渠寶笈》卷三十七《文徵明自書五言律詩一軸》：　有「文徵明印」「停雲館」二印，左方上一印缺其半，存「海書家」三字。

行書五律詩幅

徵明。　見《石渠寶笈》卷二十一《明人翰墨一册》：　第八幅下有「文徵明印」「衡山」二印。

（四）七律一首

書一枕詩

一枕清風卧北窗　　見《珊瑚網書録》卷十五《文徵仲題詠遺跡》。

大行書憶昔詩拓本

一命金華忝制臣　　徵明。　　見《螢照堂帖》。　車萬育跋云：文待詔書以法勝，實以品勝。

行草書贈行詩稿

一官司理東甌郡　　見《文衡山尺牘墨寶》墨蹟、古吴軒出版社《文徵明手跡十八種》。　編者曾藏。

大行楷上巳遊天池詩拓本

三月韶華過雨濃　　徵明。　見《文衡山上巳登高詩》、一九八七年《書法》第一期《文徵明詩碑》。　按：碑石共二石，二面刻，每面大行書四行。　石藏甘肅省岷縣文化館。

大行書遊天池詩軸

三月詔華過雨濃　徵明。　見《内務部古物陳列所書畫目録‧明文徵明草書軸》、《盛京故宫書畫録》第五册《明文徵明書軸》、《故宫歷代書法全集》卷三十《文徵明草書七言律詩》、一九八七年《書法》第一期。　臺北故宫博物院藏。

書和張沈詩於陸復贈沈周墨梅卷

三度陽回逐路塵　文壁奉和。　見《吳越所見書畫録》卷四《明陸明本贈沈石田墨梅長卷》。

按：　沈周録張秋江贈詩及和作於陸畫卷。　文徵明、唐寅等和，約弘治乙丑、正德丙寅間作。

行書遊上方山詩幅

上方疏雨望中收　見《文徵明竹林高士圖卷》墨蹟、西泠印社本《文衡山竹林高士圖卷》。　一九五九年上海榮寶齋展出。

行草書題仇英玉洞燒丹圖

下離紫府出仙都　仇英實甫畫《玉洞燒丹圖》，精細工雅，深得松年、千里二公神髓，誠當代絕技

也。雨窗無聊，據案展閱，不覺神思飛揚，漫賦短句。嘉靖壬子，徵明識。　見《盛京故宮書畫

錄》卷三《明仇英玉洞燒丹圖卷》、《內務部古物陳列所書畫目錄‧明仇英玉洞燒丹圖》。

行草書懷陳淳詩柬

西齋獨坐，有懷道復茂才，輒寄短句。　不見元龍費我思　五月廿二日，壁肅拜。　元人墨跡

卷發還，蘇詩裝得併付。　見商務印書館《明賢墨蹟》、《中國古代書畫圖目》一《陳文東等行書

詩卷》。　北京故宮博物院藏。

行書對月詩寄華夏

中秋後一日對月　不嫌既望月華偏　徵明書，上東沙先生教之。　見平泉書屋印本《文徵明墨

寶》。　按：臨本。

行書贈華世楨詩拓本

卅角周旋到白頭　徵明似賢友契家。　見《澂觀樓法帖》。

大行書五月詩軸

五月雨晴梅子肥　徵明。　見《中國古代書畫圖目》六《明文徵明行書七律詩軸》。　蘇州博物館藏。　按：傅熹年云疑。　考：「晴」、「到」、「園」、「新」、「故」、「能」、「供」、「寂」、「寞」、「綠」、「何」、「雲」、「得」、「迹」、「稀」等字皆不合。

大行書元旦朝賀詩軸

仙音縹緲協和鸞　徵明。　見《中國古代書畫圖目》十四《明文徵明行書金鑾詩軸》、《書法叢刊》一九九四年第四期。　廣州美術館藏。　按：「仙」、「音」、「春」、「回」、「人」、「唱」、「卯」、「風」、「伯」、「儀」及款字皆不合，僞。

書澂溪草堂詩

沈君天民，世家澂墅，今雖城居而不忘桑梓之舊，因自號澂溪，將求一時名賢詠歌其事。余既爲作圖，復賦此詩，以爲諸君倡。　澂墅一名虎墅，按圖經：秦始皇求吳王寶劍，白虎蹲于邱上，西走二十五里而失，故名虎跿。吳越諱跿，因改跿爲墅，又僞虎爲澂云。嘉靖乙未臘月。　何處閑雲築草堂　文徵明。　見《石渠寶笈》卷二十三《明文徵明澂溪草堂圖一卷》。　遼寧省博物

館藏。　按：詳見「畫」「自題畫名」。

草書詩軸

何處疎鐘隔野烟　徵明。　見《筆嘯軒書畫録・文衡山草書詩軸》。　按：「野」原作「墅」，疑筆誤。

大行楷登高詩拓本

何處登高寫壯懷　徵明。　見《文衡山上巳登高詩》、《書法》一九八七年第一期文徵明行書詩碑二石。　甘肅省岷縣文化館藏石。

行書贈行詩

使君乘秋已戒行　徵明。　見《中國繪畫綜合圖録・文伯仁山水卷》。　海外王仲方藏。

按：伯仁畫于嘉靖甲辰。

大行書秋日閒居詩軸

傍市柴門鎮日開　徵明。　見複印本。　北京故宮博物院藏。

大行書秋日閒居詩軸

傍市柴門鎮日開　徵明。　見《中國古代書畫圖目》八《文徵明行書七律詩軸》。　天津市歷史

博物館藏。　按：「傍」、「橘」、「翰」及款字不合，偽。

書秋日閒居詩

傍市柴門鎮日開　秋日閒居。　見《珊瑚網書錄》卷十五《文仲題詠遺蹟》。

書秋日閒居詩軸

傍市柴門鎮日開　徵明。　見《吳越所見書畫錄》卷四《文衡山傍市柴門詩立軸》。　雨雪金紙。

草書秋日閒居詩幅

詩同，無款，有印。　見《墨緣彙觀錄》卷四《明賢集册》第五幅《周臣柳莊風雨圖》對幅。

大行書端午賜詩扇詩軸

剡藤湘竹巧裁將　徵明。

見《書法叢刊》第三十期《明文徵明行書七律巨幅中堂》。　常州市博物館藏。

隸書餞毛參議詩冊

司諫毛先生擢拜山東參議，敬餞小詩。　十里禁闈拾遺臣　契家生文壁董上。　見《書法叢刊》第三十三期《文徵明隸書贈毛中丞餞行冊》。有□貴恒跋云：「右文待詔贈毛中丞詩，蓋少年得意筆也。是時中丞以司諫左遷參藩，豈中朝有忌之者耶。待詔贈詩微有不滿當時之意，詞語溫厚，深得風人之高旨。此帙得于山陰姚書佐手，姚云後尚有待詔贈詩五世孫文點及名人跋語，惜失去也。余愛其隸意生動秀逸，紙墨又完好，遂攜歸藏之。」《中國古代書畫圖目》九《文徵明隸書毛先生餞行詩冊》。　貴恒跋。　天津藝術博物館藏。

行書壽吳近溪六十詩

十里青山漾碧川　文徵明賦壽吳近谿六十。　見《藝苑掇英》第七十三期《明文嘉松谿祝壽圖軸》：　絹本設色。文嘉款識云：「嘉靖丁巳十月六日，文嘉爲隆池寫壽近谿先生。」徵明題在右

上端，行書八行。　無爲齋藏。

大行書送薛君南京太醫院判詩軸

送薛君之任南京太醫院判　十載和醫侍禁庭　翰林院待詔郡人文徵明書。　見《中國古代書
畫圖目》十八《明文徵明行書送薛君任南京太醫院判軸》。　武漢市文物商店藏。　按：徵明
初官待詔書。

題李成寒林圖軸

千山凋零歲寒時　李成寒林圖爲藝苑中第一。（中略）此幅向爲梁溪邵氏所藏，今一旦歸之少傅
王公，敬書其上。　後學文徵明。　見《西清劄記》卷三《李成寒林圖軸》、《寶繪錄》卷十九《李成
寒林圖》。

題沈周春草堂圖

千里親居帶亂山　文壁次。　見《真蹟日錄》二集《沈啟南春草堂圖》。

書登樓詩

半醉高樓徙倚中　登樓。　見《珊瑚網書録》卷十五《文徵仲題詠遺蹟》。

行書元旦詩拓本

呷喔鄰鷄過短墻　徵明。　見《清歡閣藏帖》。

行書祝華世楨詩拓本

喜君今及古稀年　徵明蕭拜祝西樓尊契。　見《澄觀樓法帖》。

行書贈沈禹文詩軸

四月吳門春未闌　嘉靖丙午四月既望，衡山文徵明書。　見《吳越所見書畫録》卷三《文衡山四

月吳門詩立軸》。

大字雁聲詩軸

尺書不至意茫茫　右雁聲　徵明。　見《吳越所見書畫録》卷三《文衡山雁聲詩立軸》。　按：

擘窠大字，仿黄山谷極精。

題郭忠恕仙峰春色圖

右郭忠恕所畫《仙峰春色圖》。（中略）圖中所畫林麓臺榭、朱橋鳳舸，絕似内苑。（中略）余往歲曾值翰林，陪陳魯南侍講遊西苑有詩，并錄于後。　宛轉瀛洲帶幔坡　嘉靖己亥季冬二日，文徵明書。　見《寶繪錄》卷九《郭忠恕仙峰春色圖》。　按：　遊西苑是陳沂導游，徵明無能進苑。

大字涵村道中詩拓本

涵村道中　宛轉橫岡帶遠岑　徵明。　見拓本。　又《岱宗小稿》卷六《文衡山太湖涵村道中諸帖》。

行書涵村道中詩寄徐縉拓本

宛轉橫岡帶遠岑　徵明頓首，上學士崦西先生。　五月六日。　見《含暉堂法帖》。

書懷錢同愛詩軸

客散虛堂夜悄然　徵明。　見《吳越所見書畫錄》卷三《文衡山虛堂夜悄詩立軸》。

大字太湖詩拓本

太湖　島嶼縱橫一鏡中　徵明。　見拓本。又《岱宗小稿》卷六《文衡山太湖涵村道中諸帖》。

書太湖詩

島嶼縱橫一鏡中　見《珊瑚網書錄》卷十五《文徵仲題詠遺蹟》。

大行書壽張梅雪詩軸

詩壽梅雪張翁八十　布衣韋帶自逍遙　前翰林院待詔將仕佐郎兼修國史長洲文徵明書。見《中國古代書畫圖目》二十《明文徵明行書張梅雪壽詩軸》。　北京故宮博物院藏。

行書友人過訪詩幅

尋幽有客到貧家　春日友人過訪作，徵明。　見《中國古代書畫圖》二《明文徵明行書四段卷》。　上海博物館藏。　按：款下用「文壁之印」白文印，應是四十二歲後改以字行所書，書法體貌不合，偽。

行書題唐寅桐山圖卷

小作雲窩帶鑿斜　長洲文徵明。　見《中國古代書畫圖目》二十《明唐寅桐山圖卷》、《墨緣彙觀錄》卷三《唐寅桐山圖卷》。　北京故宮博物院藏。

大字承光殿詩拓本

小苑平臨太液池　見拓本。　按：　曾得黃庭堅款大字「翠蓋龍旂出建章」及此詩七律二首。　此是徵明《西苑詩》十首之一。

行書承光殿詩拓本

詩同《西苑詩》十首之一，嘉靖丁酉仲春既望書於玉磬山房，徵明。　見《停雲館真蹟》：　有何焯跋。　按：　文書何跋皆偽。

題鶴所圖

小開幽室對仙禽　文徵明。　見《虛齋名畫錄》卷三《明文徵明鶴所圖卷》。

書玉磬山房詩

小齋如翼兩檻分　見《珊瑚網書錄》卷十五《文徵仲題詠遺蹟》。

大行書贈壽詩軸

太平生長八經旬　前翰林院待詔將仕佐郎同郡文徵明。　見一九七八年五月上海朵雲軒藏墨

蹟軸、一九七八年《書法》第三期。　上海朵雲軒藏。

大字樂成殿詩軸

太液東來錦浪平　樂成殿　徵明。　見上海嘉泰拍賣品展出《文徵明行書七言詩大軸》：紙

本。　拍價十六萬至廿五萬。　按：左上角微損，第三行「引」之「弓」首、第四行「天」首有殘泐。

書遊天池詩

天池日暖白烟生　見《珊瑚網書錄》卷十五《文徵仲題詠遺跡》。

大字遊天池詩拓本

天池日暖白烟生　徵明。　見《文衡山上巳登高詩帖》：　拓本，大行楷。　一九八七年《書法》

第一期《文徵明詩碑》：二石兩面刻，上巳及登高各二首。　石藏甘肅省岷縣文化館。　互見

「七律四首」。

行書送唐東巖詩幅

賦得茂苑送東巖唐公守兖　夾城芳苑帶長洲　長洲文徵明。　見《支那墨蹟大成》第六卷：　册

頁，烏絲直欄，行書九行。

題錢元抑小像

奕奕才名二十年　見《朱臥庵藏書畫目》：　錢太常小像，張樞畫，唐寅詩，徐禎卿歌，陳沂詩，祝

允明贊，都穆詩，文壁詩，朱應登詩，景暘詩，蔡羽、張靈、陸山、錢榮、鄒璧、邢參、嚴鎧、杭淮

等題。

行書贈蓼川令君詩軸

墨綬重專百里城　蓼川令君改任祁陽，賦此奉贈。　嘉靖甲辰八月朔，前翰林院待詔文徵明。

見《穰梨館雲烟過眼錄》卷十七《文衡山行書軸》：　紙本。

行書幽人卜築詩幅

幽人卜築治城東　文徵明。　見《沈石田松谿高逸圖卷》墨蹟，圖後另紙附文徵明中行書。

一九五七年上海古玩市場謝君持示。

書新晴詩

夕陽樓上看新晴　新晴。　見《珊瑚網書錄》卷十五《文徵仲題詠遺跡》。

題唐寅對竹圖

挺蒼搖翠一叢叢　文壁。　見《好古堂家藏書畫記》卷上《唐六如對竹圖》、《石渠寶笈》卷三十

四《明唐寅對竹圖一卷》。

行書靜隱詩軸

掃地焚香習燕清　嘉靖辛亥二月廿又三日玉蘭堂書，徵明時年八十有二。　見于上海古玩市

場，一九五〇年。

行書靜隱詩

掃地焚香習燕清　徵明。　見商務印書館《文衡山字軸》。　按：此用橫幅改印立軸，故字有

大小不勻稱處。

行書靜隱詩拓本

掃地焚香習燕清　徵明爲紫岡書。　見《倦舫法帖》。

大行書靜隱詩卷

掃地焚香習燕清　煮茶　嘉靖戊午秋日書，徵明。　見《吳門四家書畫及辨僞》圖八十九《近人

臨文徵明書法卷》：大行書，共十九行。　按：後有小字四行，或是臨者識語，第不知原是一

首或多首，待考。

書急雨詩

急雨中宵六月凉　　見《珊瑚網書録》卷十五《文徵仲題詠遺跡》。

行書夢樟詩卷

悲風樟樹帶臨江　文徵明。　　見墨蹟圖卷、《中國古代書畫圖目》十三《明文徵明夢樟圖卷》。廣東省博物館藏。

大行書玉泉亭詩册

愛此寒泉玉一泓　玉泉亭　徵明。　　見二〇〇五年電網介紹：行書共三十頁，每頁兩字，「玉泉亭」一頁三字，其有八字殘損。

行書題陳淳西汀圖卷

愛爾蕭然野鶴儔　徵明。　　見《中國繪畫綜合圖録·陳道復西汀圖卷》。海外景元齋藏。

楷書人日詩

乙丑人日，友人朱君性甫、吳君次明、錢君孔周、門生陳淳、淳弟津集余停雲館，談讌甚歡，輒賦小詩樂客。是日期不至者，邢君麗文、朱君守中、塾賓閻采蘭。　新年便覺景光遲　文壁。

見《中國古代書畫圖目》二《明文徵明人日書畫卷》：紙本，烏絲格，楷書。和者朱存理、錢同愛、陳淳、陳汸、邢參、朱正。　觀題者正德庚辰王守，又張淛、王轂祥、己卯彭年、丙申章簡甫等題。

文彭跋云：「嘉靖四十年辛酉閏月三日，章簡谷攜以相示。蓋乙丑至今五十有七年，而庚辰至今亦四十有三年。卷中之人惟西室、隆池、簡谷三人耳。」又文嘉題（略）、王世懋詩及跋（略）。王世貞跋云：「余有文待詔手書甲子詩至除夕止，此爲乙丑，當是新歲第二試筆。待詔有『寂寞一杯人日雨』句。畫作一荷傘人穿小橋而出，殆實境矣。」莫雲卿跋云：「文待詔人日詩畫小卷，早年筆墨種種已過人矣。又一時同集，皆公林中快士。倡酬語無客不佳，可謂美談。」上海博物館藏。

書贈吳傳詩于仇英滄谿圖

聞滄谿新築幽居甚勝，奉寄小詩。　新築幽居屋數椽　文徵明。　見《大觀錄》卷二十《仇實父滄谿圖卷》。

大行書憶昔詩軸

扇開青雉兩相宜　徵明。　見一九八四年三月上海博物館明清書法篆刻展覽展出。　按：此

爲《憶昔四首次陳魯南韻》中第三首。

行書病起過子重詩幅

病起過子重草堂　日暮思君叩竹關　徵明，臘月廿五日。　見于上海古玩市場，一九四五年。

行書壽石母曹孺人詩冊

早時難苦晚優游　嘉靖乙卯八月既望，長洲文徵明書。　見于浙江省博物館藏《明文徵明行書

壽石母曹孺人詩冊》。

大行書聞砧詩軸

明滅疎燈鑒薄帷　徵明。　見《中國古代書畫圖目》十六《明文徵明行書七律詩軸》。　遼寧省

旅順博物館藏。

行書重午詩帖拓本

重午有感　昔年重午仕金閨　徵明頓首，詩帖上石壁太學尊親先生。　見拓本《文待詔致毛石

壁帖》。　按：互見「詩札專刻」。

書春雨漫興詩軸

春雨蕭蕭草滿除　徵明。　見《吳越所見書畫錄》卷三《文衡山春雨詩立軸》。

大行書春雨漫興詩軸

詩同　徵明。　見《中國古代書畫圖目》二十《明文徵明行書七律詩軸》。　北京故宮博物

院藏。

大行書翰林齋宿詩軸

春星爛爛燭薇垣　徵明。　美國佳士德拍賣行拍品。　底價美金二萬六千元至三萬二千元。

按：文彭筆。

大行書翰林齋宿詩軸

詩同　徵明。　香港拍賣會拍品。　港幣二十萬元至二十五萬元。　按：文彭代筆，作山谷體。

行書重午詩軸

時序逡巡又重午　徵明。　見《吳越所見書畫錄》卷四《文衡翁重午詩立軸》：字大寸許，行書三行，極精。

雨中書七律一首

曾誦坡仙有竹篇　丁丑三月雨中書　徵明。　見《味水軒日記》卷八《國朝諸名公手蹟一卷》。

書贈王獻臣詩

曾攜書册住東甌　贈槐雨先生　文壁。　見《珊瑚網書錄》卷十五《文徵仲題詠遺蹟》。

題月江上人藏沈周臨吳鎮秋江晚釣圖卷

月印千江不盡流　文徵明。　見《吳越所見書畫錄》卷三《沈石田臨梅花道人秋江晚釣圖卷》。

陸兆胤跋云：「沈啟南倣梅沙彌秋江晚釣圖，空靈中帶渾厚，乃此公出色之作。後爲高僧月江上人得之，徵名公巨卿題詠，共二十二人。僧號月江，而啟南於畫上題詞，又有『笛聲閒送月兒高』句，故諸公皆以江月禪心說法，喻釣舟爲慈航。袁繩之、文衡山仍以釣舟入禪理。一荒江上人能以九洲人才盡入網羅，亦未免於釣譽，然遂成珠林勝會，月江其傳矣乎。」

大字雪後早朝詩長幅

見《享金簿》：　文徵明雪詩一幅云：　月滿長安雪未消，分明銀海瀉秋濤。餘略。雪後早朝詩也。擘窠大字，長幅也，得之燕市。

大字雪後早朝詩軸

月滿長安雪未消　徵明。　見墨迹：　長軸，紙本，武進張學曾藏。一九五八年見于上海張君寓所。　按：　此軸長幅，紙微黯，行草筆意似京邸所書，疑即前《享金簿》所載一本。張君死於十年動亂中，此軸流落何處矣！

大行書奉天殿早朝詩軸

月轉蒼龍闕角西　奉天殿早朝　徵明。　見《百研室藏名人書畫》、商務印書館《名人書畫》第

二十三集《文待詔行書》、桂林張氏訒盦藏日本印《支那墨跡大成・條幅》。

大字奉天殿早朝詩軸

詩同　徵明。　見《故宮歷代書法全集》卷三十《文徵明七言律詩》、一九八七年《書法》第一期

《文徵明行書軸》、臺灣劉瑩《文徵明詩書畫藝術研究》附圖五三。　臺北故宮博物院藏。

按：　共行楷四行，作山谷體。　款作行書。　前三行末爲「簫」「綴」「頭」字皆完整。　中上有清帝藏

印二。

大行書奉天殿早朝詩軸

詩同，首句漏「西」字。　徵明。　見《中國古代書畫圖目》六《明文徵明行書詞一闋軸》：　紙本，

大行書共六行。　蘇州市博物館藏。　按：　傅熹年云疑。　考此非詞，且第四句漏寫「齊」，

僞筆。

大行楷奉天殿早朝詩軸

　詩同　徵明。　　見《藝苑掇英》第六十期《文徵明行書月轉蒼龍詩軸》：紙本，大行書四行。

《中國書法家全集·文徵明》第四二頁。　《文徵明畫傳》第五六頁：此軸行書書年不詳。綜觀

其意，全仿黃山谷。字形開張放縱，氣勢強雄而不失韻味，節奏明快而富有變化。　　上海朵雲

軒藏。　　按：此軸前三行末爲「碧」「幸」「詞」。軸中「綵」「預」「詞」有泐。款行書。

大行楷奉天殿早朝詩軸

　詩同　徵明。　　見一九九七年十一月十日香港大公報《名畫有價·文徵明大字行書詩》：此書

筆法流動秀勁，骨韻兼具。用筆以方爲主，橫筆多兩端粗，捺腳多圓潤，無棱角，且較長，顯得清

秀而姿媚。　觀整體章法自然和諧，結體緊密而安穩，頓挫分明，左右呼應，予人嫻雅靜麗的審美

感受。　拍賣估價三萬至四萬美金。　　按：此軸前三行爲「簫」「行」「下」三字。

大行楷奉天殿早朝詩軸

　詩同　文徵明。　　見上海朵雲二〇〇四年秋拍《文徵明行書詩軸》：紙本，大行楷五行。有黃

君璧行書署簽「文徵明法書真蹟」，拍價十萬至十五萬元。　　按：前四行末一字爲「碧」「齊」

「閨」「拆」。又以上三軸及前臺北故宮博物院一軸，其結體用筆皆相類。此種作品，最易出自偽筆，而辨別不易。

行書與宜興吳祖貽夜話詩軸

有客扁舟自陽羨　丁巳菊月既望書于玉磬山房　徵明。　見二○○二年香港拍賣會拍品《明文徵明行書七言詩軸》。　港幣六萬至八萬，美元七千七百元至一萬另三百元。　按：偽。

大行書觀駕幸文華殿聽講詩軸

朝下鑾輿御講堂　徵明。　見《國古近代名畫拍賣會拍品。　成交價逾一萬美元。　按：疑偽。

大行書觀駕幸文華殿聽講詩軸

朝下鑾輿御講堂　徵明。　見．一九九七年十二月九日香港大公報《名畫有價》：紐約佳士得中國古近代名畫拍賣會拍品。　成交價逾一萬美元。　按：疑偽。

大行書觀駕幸文華殿聽講詩軸

朝下鑾輿御講堂　徵明。　見《吳門四家書畫與辨偽》圖八十七《仿文徵明行草書詩軸》：大行草共五行。　按：字形皆偏長，具文氏形貌，偽。

大字觀駕幸文華殿聽講詩四幅

朝下鑾輿幸講堂 觀駕幸文華聽講 徵明。 見二○○四年上海電網傳真四幅，每幅二行，行

七至八字。 末行詩題小字作二行寫。 按： 此四幅似書于七十歲前六十歲後。

書贈徐生詩

我生辛苦不逢辰 贈日者徐生 文璧。 見《珊瑚網書錄》卷十五《文徵仲題詠遺跡》。

行書賀九嶺詩寄華雲拓本

賀九嶺，相傳爲吳王賀重九處。 截然飛嶺帶晴嵐 徵明具草，補菴先生教之。 十月初三日。

見《湖海閣藏帖》。

書夏日詩爲松泉作

永夏茆堂風日嘉 爲松泉書。 見《珊瑚網書錄》卷十五《文徵仲題詠遺跡》。

書泛舟詩

江上疎疎梅子雨　　見《珊瑚網書錄》卷十五《文徵明題詠遺跡》。

書新秋詩軸

江南七月火西流　徵明。　　見《吳越所見書畫錄》卷三《文衡山江南七月詩立軸》。

大行書新秋詩軸

江城秋色凈堪憐　徵明。　　見《文待詔新秋詩軸墨蹟》：紙本。　按：編者曾藏。

大行書新秋詩軸

詩同　徵明。　　見《中國古代書畫圖目》八《文徵明行書七律詩軸》。　天津市歷史博物館藏。　按：漏寫「國」字，偽。

大行書新秋詩軸

詩同　徵明。　　見《中國古代書畫圖目》二〇《文徵明行草書七律詩軸》。　北京故宮博物院

藏。　按：　以上兩軸同出一人手，僞。

行書燈下賞玉蘭詩

池邊一樹花如玉　右燈下賞玉蘭作　徵明。　見上海博物館一九六二年明清扇面展覽《陳道復玉蘭花圖扇面》：墨筆畫玉蘭一枝；文徵明題在扇面右側，行書七行。　《中國古代書畫圖目》三《陳道復玉蘭花圖扇面》。　上海博物館藏。

大行書太液池詩長軸

泱漭滄池混太清　徵明。　見劉康良複印本，標題云「廿八：　文徵明行書太液池詩」長軸，大行書共四行，似從印本取得，瘦筆。

大行書太液池詩軸

泱漭滄池混太清　徵明。　見《中國繪畫綜合圖錄》。　伊利奧塔家族藏。　按：　作黃體。

行書結草庵雨中小集詩幅

結草庵雨中小集，賦呈諸友一首　深樹交交蔭短垣　壁具草。　見有正書局本《明代名賢手札墨跡》、《壬寅銷夏錄·明賢遺墨》。　按：《壬寅銷夏錄》「深樹」作「綠樹」。

行書致朱察卿詩束

漫漶黃塵幽興闌　徵明頓首，詩帖子上邦憲太學契家。　見墨迹《天香樓續刻》。　互見「束札」。

行書遊吳氏東莊詩幅

渺然城郭見江鄉　遊吳氏東莊　徵明。　見《中國古代書畫圖目》十二《文徵明花塢春雲圖卷》。　安徽省博物館藏。

書滿城風雨近重陽次沈周詩

滿城風雨近重陽，連轍何人顧草堂　徵明奉次。　見《珊瑚網書錄》卷十四《沈啟南書七言律諸作》。

題趙伯駒瑤池仙景圖

漢王離宮最上頭　壬辰三月，徵明題。　見《寶繪錄》卷十九《趙伯駒瑤池仙景圖》。　按：

存疑。

大行書西苑兔園詩軸

漢王遊息有離宮　徵明。　見《中國古代書畫圖目》八《文徵明行書七律詩軸》。　天津市文物

公司藏。

書人日城北小集詩

澹烟蒼靄晝沉沉　壬辰人日，與之城北別業小集，是日風雨寂寥，梅蕚未破，故詩及之。　徵

明。　見《珊瑚網書錄》卷十五《文徵仲題詠遺跡》。

書登玄謨閣詩

木末層軒倚沉寥　登玄謨閣。　見《珊瑚網書錄》卷十五《文徵仲題詠遺跡》。

行書題木涇幽居圖幅

木涇見說幽居好　子籲起曹別業在木涇之上，雅有林泉之勝，因自號木涇居士。（中略）丁酉八月六日，徵明識。　見《中國古代書畫圖目》十二《文徵明木涇幽居圖并書卷》。　安徽省博物館

藏。　按：　詳見「畫·贈請」。

行書梅花詩拓本

林下仙姿縞袂輕　徵明。　見《蘭言室藏帖》。

隸書贈華世禎詩拓本

相逢相別歲更新　善卿病起過叙，賦贈。徵明。　見《澄觀樓帖》。　按：　非徵明筆。

行書八月十三小集詩牋

八月十三日，承元抑太常、君疇水部二先生攜樽過訪，分韻賦詩，徵明探得秋字。　相隨京國笑

淹留　先是，履吉、子重相期中秋爲石湖看月之游。　及是，子重甚病而履吉有京口之行，獨坐無

聊，悵然成詠。　見《湘管齋寓賞編》卷三《文徵仲詩牋》：　右行書十六行，以退筆爲之，蓋老年

作也。 按：此詩爲徵明致仕歸里之年作，時年五十八歲，中年也。

草書梅花似雪詩幅

梅花似雪照人明　見《陶風樓書畫目·名人合景書畫冊》第十七幀：紙本草書，有「衡山」「徵明」連珠「停雲」三印，均騎縫存半面。

行書新年登茶磨山詩軸

楞伽春水欲浮天　徵明。　見《中國古代書畫圖目》九《文徵明行書七律詩軸》。　天津藝術博物館藏。

題唐寅桃花菴圖卷

物外高人思不群　文徵明。　見《嶽雪樓書畫録》卷四《唐六如桃花菴圖卷》、《聽颿樓書畫記》卷二《唐六如觀雲圖卷》。

書除夕詩卷

狼藉椒盤酒覆杯　見《泰雲堂詩集》卷八《爲陳士行題文徵仲書卷》：平生三絕畫書詩，追配鷗波無媿詞。忽炷涪翁香一瓣，縹來能事在多師。椒盤獻歲早春天，不紀正嘉第幾年。想見玉蘭堂前坐，紅絨衣帽早春天。

行書曹曰潛號蘭亭詩卷

曹君曰潛自號蘭亭，余爲寫流觴圖，既臨禊帖系之，復賦此詩，發其命名之意。

芬　文徵明。　見《中國古代書畫圖目》二十《明文徵明蘭亭修禊圖卷》。　北京故宮博物院藏。

行書致仕出京詩幅

獨驅羸馬出楓宸　致仕出京一首　徵明。　見《式古堂書畫彙考書錄》卷二十四《文衡山致仕詩帖》：行草書，灑金紙本。

行書寄顧蘭詩帖拓本

步屧東來一逕斜　徵明詩帖上春潛先生吟几。　見《敬和堂帖》。

行書翠峰寺詩拓本

空翠夾輿松十里　徵明。　見殘帖，行書十一行。　按：摹刻失真，略存面貌。

行書題吳鎮漁父圖卷

病抛人事久忘思　徵明頓首，斯植尊兄。　見商務印書館《吳仲圭漁父圖卷》《中國古代書畫圖目》二《吳鎮漁父圖卷》。　上海博物館藏。

大行楷進春朝賀詩軸

玉殿千官拜冕旒　徵明。　見墨蹟、上海書畫出版社《明代書家書古詩詞選》。　上海博物館藏。　按：作黃體。

行書初春書事詩軸

珠簾掩暎物華鮮　徵明。

筆，僞。　　　東方藝術市場拍賣品。　按：詩作于戊午八十九歲，而不類晚年

大行書金山詩卷

金山　白髮金山續舊遊　見一九八三年二月金山寺展出《金山圖卷》。　金山寺藏。

行書除夕詩拓本

昨承令兄見和除夕之作，今再寫似左右，倘得繼響，足爲聯璧也。　白髮婆娑夜不眠　徵明詩

帖子上，甲寅新正五日。　　見《張幼于裒刻文衡山詩帖尺牘》。

題顧氏感梅圖

百年佳樹未凋零　衡山文壁。　　　見《吉雲居書畫録・感梅翁感梅圖》。

書除夕詩軸

百歲匆匆過隙駒　丙辰除夕一首，爲子華文學書。徵明。　見《吳越所見書畫録》卷三《文衡翁除夕詩立軸》。

行書夏日雨後書事詩軸

瓦溜初停旭日高　徵明。　見《書畫鑑影》卷二十二《明人詩翰集屏》。

書虎丘詩

短簿祠前樹鬱蟠　見《珊瑚網書録》卷十五《文徵仲題詠遺跡》。

書虎丘詩幅

詩同　徵明。　見《壯陶閣書畫録》卷八《明十家詩卷》《中國古代書畫圖目》二《明文徵明等行書詩卷》：停雲書之至精者，此先生日課也。睫菴。

書睡起詩

睡起西齋片雨過　見《珊瑚網書錄》卷十五《文徵仲題詠遺蹟》。

大行書郭西閒泛詩長軸

盤盤一逕軸支硎　徵明。　見二〇〇四年上海電網傳真大行書長軸：共四行。其中「見」「百」「春」「臨流」及款二字微覺不合，疑出臨本。

大行書恭候大駕還自南郊詩卷

聖主迴鑾蕭百靈　徵明。　見《石渠寶笈》卷三十一《明文徵明自書七言律詩一卷》、《吳派畫九十年展》、遼寧美術出版社本《文徵明自書詩帖三種》。臺北故宮博物院藏。　按：作黃體。

大行書恭候大駕還自南郊詩軸

詩同　徵明。　見《盛京故宮書畫錄》第五冊《明文徵明詩軸》、《內務部古物陳列所書畫目錄·明文徵明行書軸》。

大行書恭候大駕還自南郊詩軸

詩同　徵明。　見墨蹟。　揚州博物館藏。

大行楷恭候大駕還自南郊詩長軸

詩同　恭候大駕還自南郊　徵明。　見《中國書法名蹟集‧文徵明恭候大駕還自南郊詩長軸》、上海書畫出版社《明代書家書古詩詞選》。　紐約美術館藏。

大行書恭候大駕還自南郊詩軸

詩同　徵明。　見《中國古代書畫圖目》十六《明文徵明行書七律詩軸》。　大連市文物商店藏。

大行書恭候大駕還自南郊詩軸

聖主迴鑾蕭百靈　徵明。　見二〇〇四年上海電網傳真一軸，大行書迴鑾詩共五行，本色面貌，頗似大連市文物商店所藏一軸，本軸似出臨摹。

大行書煎茶詩拓本

老去盧仝興味長　徵明。

行書五行。

見蘇州市博物館門屏。《中國書法家全集・文徵明》附圖九：大

大行書水仙詩軸

水仙　翠衿縞袂玉娉婷　徵明。　見墨蹟。　無錫市博物館藏。　按：原是手卷，改裝成軸，編者曾藏。

行書水仙詩拓本

詩同　徵明。　見《蘭言室藏帖》。

題沈周釣月亭圖卷

翼翼虛亭瞰碧渠　長洲文壁。　見《江邨銷夏錄》卷二《沈啟南釣月亭圖卷》、《寓意錄》卷三《沈石田釣月亭圖》、《大觀錄》卷二十《沈石田釣月亭圖卷》、《石渠寶笈》卷十六《明人釣月亭圖一卷》。　按：諸家記載是紙本，《石渠》云是絹本，是一是二，待考。

大行楷慶成宴詩軸

花暎珍盤出尚供　徵明。

見于錢景塘家，一九八二年上海博物館展出。　上海博物館藏。

題沈周舊藏王孟端墨竹

落日懷人漁子沙　偶閱石田先生故物，不勝流落之感，因次原韻如此。漁子沙，先生所居地名，有竹莊、玉蘭花，皆其家所有也。時正德十四年己卯，去先生之卒，中有一年矣。五月望前一日，契家子文徵明記。　見《辛丑銷夏錄·元王孟端墨竹小幅》《寓意錄》卷三《王孟端竹》。

行書貞壽堂詩

萱親在魯子居吳　衡山文壁。　見《過雲樓書畫記》畫四《唐六如貞壽堂圖卷》。　《中國古代書畫圖目》二十《明唐寅貞壽堂圖卷》：紙本，文徵明題行書六行。　北京故宮博物院藏。

按：李應禎撰詩序，沈周、吳一鵬、丙午上元作。杜啟、陳沂、吳寬、謝縉、唐寅、文徵明等十五題。唐、文皆十七歲。

行書山行詩寄吳爟拓本

山行一首，書贈同遊吳先生，壁頓首。　蘭橈十里下橫塘　十月十日。　見《湖海閣藏帖》。

書山行詩題沈周秋山訪隱圖卷

見《味水軒日記》卷五萬曆四十一年七月五日。

詩同　嘉靖丙午秋日，郭西汎舟至楞伽寺，偶見石田先生《秋山訪隱圖》，漫題以寄興耳。　徵明。

行書歲暮齋居詩軸

簷樹扶疎帶亂鴉　見蘇州靈巖山寺藏文衡山行書詩軸。　蘇州靈巖山寺藏。

書歲暮齋居即事詩帖拓本

詩同　見《集帖目·存介堂集帖》：　文衡山真跡，二十行，有張琦、韓崇孟跋。

書雨中偶述詩

簷前朝雨疎疎落　雨中偶述。　見《珊瑚網書錄》卷十五《文徵仲題詠遺跡》。

書夏日睡起詩

綠陰如水夏堂涼　夏日睡起。　見《珊瑚網書錄》卷十五《文徵仲題詠遺跡》。

大行書還家志喜詩軸

綠樹成陰逕有苔　徵明。　見《中國古代書畫圖目》六《明文徵明　行書七律詩軸》。　無錫市博

物館藏。　按：僞。

行書賜長命彩縷詩軸

紫宸朝下錫靈絲　徵明。　見《吳門四家收藏與辨僞》圖八十八《仿文徵明大字宮詞軸》：大行

書四行，首句「朝」大部泐，「下」中泐，第二句「邊」泐，「拜」字上泐。　按：　大軸縮小印，難辨

真僞。

行書憶昔詩軸

紫殿東頭敞北扉　徵明。　見一九八五年南京文物商店徵集歷代書畫展覽會展品，未見原件，

姪周邦任抄示。

行書憶昔詩軸

紫殿東頭敞北扉　徵明。

尚方「入曾戴宮」「鬣」等字皆不類，疑是臨本。

見二〇〇四年上海電網傳真一軸，行書共五行。　按：此軸「都着本，行書。

行書瑞香詩寄毛錫疇拓本

紫瓈吹雪一蕞蕞　徵明。

見《文待詔致毛壁帖》。　按：秦清曾先生藏《停雲館帖》所附明拓本，行書。

行書壽徐階詩與圖合卷

經綸黃閣履憂端　大學士存齋先生，九月實維降誕之辰。從子瑚索詩稱慶。徵明於公，固有不能已於言者，既爲製圖，復贅短什。時歲嘉靖三十六年丁巳，長洲文徵明頓首上。　見《吳越所見書畫錄》卷一《明文待詔永錫難老卷》：衡山先生在翰林，爲龔用卿、楊維聰所窘，目之爲畫工。惟文貞公重之，如前輩同官。故所作翰墨，有殉知之合，此卷是已。文貞之孫晨茂出以見示，故爲題之。董其昌。　《中國古代書畫圖目》一《明文徵明永錫難老圖并詩一卷》：絹本，行書。

北京故宮博物院藏。

題趙孟頫西成歸樂圖卷

西風收秋已空田 右《西成歸樂圖》乃松雪臨閻次平者，細窮毫髮，極其態度。余護見于石壁書齋，命爲題此，觀者不免續貂之誚也。徵明。

見《穰梨館雲烟過眼錄・趙文敏西成歸樂圖卷》。

行書題存菊圖

西風采采弄秋黄 達公先生不忘其先府君菊菴之志，因號存菊。友生文徵明爲賦此詩，并系拙畫。

見《石渠寶笈》卷三十四《文徵明存菊圖一卷》。 北京故宫博物院藏。 按：徐邦達云是明人臨本。考《江邨書畫目》明文太史存菊圖一卷，好而不真，三兩。或即此卷。

題存菊圖

西風采采弄秋黄 長洲文壁。

見《墨緣彙觀錄》卷四《文徵明存菊圖卷》、《大觀錄》卷二十《文徵明存菊圖卷》。

行書足底飛嵐詩幅

足底飛嵐帶遠皋 徵明奉白。

見上海嚴小舫藏《明賢翰墨册》。

大行書歲暮齋居詩軸　門巷蕭條少過從　徵明。　見《世界各博物館珍藏中國書法名蹟集・文徵明歲暮齋居詩》：大行書四行，作山谷體。

大字閑探梅花詩卷　閑探梅花入竹來　徵明。　見《吳越所見書畫錄》卷三《文衡山山谷體詩卷》：袖珍卷，作大字，宛然山谷。

大行書金陵中秋詩軸　雨晴秋色滿長安　徵明。　見武漢陳新亞贈複印本。　北京故宮博物院藏。　按：文彭代筆。

大行楷九日詩拓本　雨晴秋色滿陂塘　徵明。　見《文衡山上巳登高詩》。一九八七年《書法》第一期《文徵明詩碑》：大行楷，仿山谷。　石藏甘肅省岷縣文化館。

行書登君山詩

雲白江青水暎霞　徵明。　見《中國古代書畫圖目》二《明沈周水邨圖卷》。　上海博物館藏。　按：大行書，作山谷體。

大行書雨中放朝出左掖詩軸

霏微芳潤浥霓旌　徵明。　見《中國古代書畫圖目》一《明文徵明行書七言律詩軸》。　北京市文物商店藏。　按：文彭代筆。

大行書雨中放朝出左掖詩軸

詩同　雨中放朝　徵明。　見《書法叢刊》第三輯《明文徵明行草書雨中放朝詩軸》《中國古代書畫圖目》九《文徵明行書雨中放朝詩軸》、《日中文化交流》。　天津市藝術博物館藏。

大行書詠蘭詩卷

靈根珍重自甌東　嘉靖丁酉五月既望，客有餽蘭蕊筆者，既以作蘭，更錄舊作。徵明。　見《藝苑掇英》第三十四期《明文徵明墨蘭圖卷》：　紙本，大行書三十一行，行一至三字不等，前幅畫蘭

兩叢，款「徵明」。　美國翁萬戈藏。　按：書體稍異，待考。

大行楷贈朱近泉詩軸

圖目》一《明文徵明行書贈朱近泉詩軸》：　絹本，大行書六行，作山谷體。　首都博物館藏。

詩贈近泉朱大人先生　　階下靈泉玉百尋　　前翰林院待詔長洲文徵明書。　見《中國古代書畫

大行楷賜襲衣銀幣詩軸

銀幣詩軸》：　大行楷四行，作山谷體。　杭州西泠印社藏。

雙銀爛爛出朱提　賜襲衣銀幣　徵明。　見《中國古代書畫圖目》十一《明文徵明行書賜襲衣

行書金陵客懷詩幅

青衫潦倒髮垂肩　見墨蹟。　無錫市博物館藏。　按：行書四行，無款有印，編者曾藏。

大字聞蛙詩軸

青燈背壁夜微茫　聞蛙　徵明。　見《吳越所見書畫錄》卷三《文衡山聞蛙詩立軸》：擘窠

大字。

題沈周柳汀白燕卷

高下翩翻雪羽齊　徵明。

見《續書畫題跋記》卷十一《沈啟南柳汀白燕卷》。

行書題陸治梨花雙燕圖軸

詩同　文徵明。　見《中國古代書畫圖目》九《明陸治梨花雙燕圖軸》：行書八行。　天津市藝術博物館藏。

書贈何良俊詩軸

高天厚地千年句　元朗自雲間來訪，兼載所藏古圖書見示，淹留竟日，奉贈短句。　見《四友齋叢說》卷二十六：絹本。

行書黃葉扶疏詩軸

黃葉扶疏秋氣清　徵明。　按：　余兄逢儒于一九五九年在廣州越秀山展覽會所見。

行書題沈周楊花圖卷

點撲紛忙巧占晴　衡山文壁。　見《中國古代書畫圖目》二《明沈周楊花圖卷》。　上海博物館

藏。　按：　沈周楊花圖作于弘治三年四月，時文徵明年廿一歲。

題仇英畫

丁巳臘月題於停雲館之南窗。　見《聽雨軒筆記》卷四：　七律一首，公已八十有八，宜其書法古

勁若此也。　揣衡山詩意，或是賜遊御苑，或春遊曲江，庶幾近之。

大字迴鑾詩卷

見《江邨書畫目》：　明文衡山仿黄山谷書法一卷迴鑾。　按有註云：　大字，進，二兩。

大行書蒼茫秋色詩卷

見《朱卧菴藏書畫目》：　文太史行書大字卷蒼茫秋色詩。

大行書自題南宮水墨畫卷

一雨垂垂春欲徂　徵明。　　見《江邨銷夏録》卷三《文待詔南宮水墨卷》。

題爲吳近溪畫醉翁亭書畫卷

愛此清溪無垢氛　吳近溪以此卷索畫……戊申十一月晦作，徵明記。　圖絹本。　見《壬寅銷

夏録·文衡山醉翁亭記書畫卷》。

四《文待詔飛鴻雪跡圖卷》。

贈金陵楊進卿

進卿自金陵來吳，顧訪玉蘭堂，題贈短句。　　踪跡憐君似雪鴻　徵明。　　見《嶽雪樓書畫録》卷

七律 二首

小楷壽喬宇詩二首

曾向留臺望羽儀　手甄流品伍文昌　晩學文徵明上。　　見《中國古代書畫圖目》六《明汪俊小

楷壽喬宇六十序卷》、《書法叢刊》第四十四期。　常熟博物館藏。

行書贈沈大謨行卷

江城歲晚雪紛紛　青年白馬衣輕裘　沈侯禹文擢潯州太守，將之任，過予言別，因具酒爲款。時飛霰初集，至漏下二刻，則雪深已三尺矣。禹文謂今夕之會，不可無紀，因賦小詩二律，聊附於贈人以言之義，亦以紀歲月云爾。時嘉靖丙辰臘月二十日，長洲文徵明書。按：一九三五年余兄逢儒見于鄭州劉稚珊家，云舊是會稽馬梅卿物。張大千跋謂係中年筆，失考。時徵明年八十七。

書贈行詩二首幅

江湖重理舊朝紳　秋風珂珮入明光　文徵明。　見《壯陶閣書畫録》卷八《明十家詩卷》：紙本潔白，長短高下不一。解、文、祝三家最精，而顧尚書行書絶似衡山，孔嘉小楷精謹，亦文派也。　卷内名印珠泥悉精，文氏家法也。　停雲書之至精者，此先生日課也。睫菴。

大行楷憶昔詩二首卷

三年端笏侍明光　一命金華忝制臣　見《中國古代書畫圖目》十五《明文徵明自書詩卷》，紙

本。

河北教育出版社本《中國書法家全集·文徵明》，自書詩卷，有周儀跋云：「文衡山先生早年用尚書李充嗣薦，授翰林待詔。三載，謝病歸。致身清華，未衰引退，文人之沐有譽處，未有若先生者也。今觀『白頭萬事隨烟滅，惟有觚稜入夢頻』之句，是其晚年林下猶悵望于木天清禁中如此。又聞先生在翰苑時，爲同館浮薄者所訕訶，因此告歸。夫浮薄之子，已隨糞壞湮没，而先生之殘墨斷楮，爲後人寶惜愛重，什襲若拱璧。是我輩所重，正不在目睫間也。康熙壬午十月一日。」又石濤題云：「昔命想無極，番分夕殿明。扇香千載面，詩正一人行。意我題先廢，懷君感後平。若非紗天下，氣法孰能成。癸未上元後五日清湘陳人觀於大滌竹堂。」又周而衍跋云：「衡山先生以碩德而儲碩學，乃盛時敦龐淳固之氣所鍾。仕雖不以科目進，而流風餘韻，興起千秋。至今誦先生遺事者，能使鄙薄淳寬。況詩法書法優入古人之堂，霑丐後學不小。所謂曾履憂危者，蓋爲科目之妄庸子所侮而言。怨而不怒，尤可寶也。」遼寧省博物館藏。

按：無款有印。

行書憶昔四首册

憶昔四首，次陳侍講石亭韻。　三年端笏侍明光　一命金華忝制臣　紫殿東頭敞北扉　扇開青雉兩相宜

嘉靖十八年，歲在己亥二月既望，閒書于玉磬山房，時年七十。徵明。

見《中國古

代書畫圖目》十四《明文徵明行書自作詩册》。　廣西壯族自治區博物館藏。　按：　是文彭代筆。

小楷憶昔四首幅

憶昔四首，次陳魯南侍講。　詩同前。　下元日，衡山居士重錄。　見《中國古代書畫圖目》二十《明文徵明行書雜書册》，紙本，烏絲格，共二頁，小楷書。　北京故宮博物院藏。

大行書石湖詩二首

小病淹愁百念慵　楞伽湖上曉風和　嘉靖戊戌八月四日書，是日微雨下涼，閑窗弄筆。　徵明。　見中華書局《文徵明行書字屏》四幅。　按：　疑自手卷印成。

大行書石湖詩二首卷

石湖烟水望中迷　上方啼鳥綠陰成　嘉靖庚戌閏六月十又八日，抱□齋居，不廢筆硯，聊復遣興，書此舊作。　徵明。　見《中國古代書畫圖目》二《明文徵明石湖烟水詩卷》。　按：　文彭代筆。

行書石湖詩三首卷及拓本

石湖烟水望中迷　貪看鄰鄰水拍堤　横塘西下水如油　嘉靖辛丑三月既望閏書，徵明。　見
《壯陶閣書畫錄》卷十《明文衡山石湖烟水書畫合卷》：絹本，行書。魄力雄厚，脫盡姿態，合李
北海、張從紳爲一手。七律類白、陸，情韻動人，詞中柳屯田也。　《壯陶閣帖》。

大行書石湖詩三首與畫合卷

上方啼鳥緑陰成　石湖烟水望中迷　横塘西下水如油　嘉靖甲寅五月廿又五日，書此消暑。
徵明。　見商務印書館本《文衡山先生三絶卷》，有黃體芳、梁鼎芬、張之洞觀款，張之洞又題，
梁鼎芬亦題，皆爲吳清卿作。　光緒庚子翁同龢和七律三首，鍾義繼和，皆略。　《中國古代書畫
圖目》五《文徵明三絶卷》。　蘇州博物館藏。　按：　書乃文彭代筆。

行書石湖詩三首册

石湖烟水望中迷　横塘西下水如油　上方啼鳥緑陰成　徵明。　見《中國古代書畫圖目》二十
《明文徵明等行草書三吳墨妙册》，紙本，行書。　《弇州山人四部稿》卷一百三十一《三吳墨
妙》：　右三吳墨妙一卷，自建康至雲間以南皆吳也。　爲二：　徐武功、金太學元玉各一紙。爲説

者一，沈學士民則。爲詩歌者九：錢文通原溥、張南安汝弼、桑柳州民澤、蔡孔目九逵、文待詔

徵仲、陸文裕子淵、顧憲副英玉、王山人子新、王司業繩武、徐長谷伯臣各一紙。爲尺牘者十三。

略。國朝書法盡三吳，而三吳縱鈐稱名家者，則又盡數君子。其長篇短言出於有意無意，或合與

不合，固不可以是槩其生平，然亦管中之一斑也。　北京故宮博物院藏。　按：以王世貞跋與

故宮所藏相勘，知所存已不全。

見《翰香館帖》。

小楷石湖詩三首拓本

杜若洲西宿雨過　陪蒲澗諸公遊石湖　楞伽湖上曉風和　上巳日石湖小集　烟歛吳山擁翠螺

九日與履約泛湖　每湖「游」字筆誤石湖必有題詠，率多口占紀興，不復存稿。　今歲再過湖上，澄

公出扇索書，漫錄舊作三首以應之。　徵明。

行書石湖詩九首卷

遊石湖　石湖烟水望中迷　京師歸初泛石湖　舟出橫塘思渺然　再泛　吳宮花落雨絲絲　中

秋石湖翫月　月出橫塘水漫流　八月十六夜泛湖　皎月飛空輾玉輪　九日遊石湖　風日晶晶

麗物華　人日石湖小集　人日南湖霽景鮮　上巳泛石湖　楞伽湖上曉風和　夏日陪盛中丞遊

石湖　平湖六月類清秋　丁巳十月廿又三日書，徵明。　見《虛齋名畫錄》卷三《明文待詔石湖清勝圖卷》、《中國古代書畫圖目》二《文徵明石湖清勝圖卷》。　上海博物館藏。　按：互見「畫」《石湖清勝圖卷》。

行書石湖雜詩十首冊

石湖雜詩　澤國春深霧雨收　千頃玻璃一鏡開　橫塘西下水如油　烟歛吳山翠擁螺　貪看鄰水拍堤　石湖烟水望中迷　茶磨山前宿雨過　春盡南湖碧玉流　剛喜重陽臨閏月　嘉靖壬子四月晦，書於玉磬山房。　見墨蹟《文衡山書石湖雜詩》，林怡齋題簽，方石大字引首。

按：此冊僞，與本年六月三日行書《千字文》同出一人手。

行草書游石湖詩十三首卷

嘉靖壬子春月，汎舟石湖。　有客持素卷索書，因憶舊遊諸作，聊爾滿卷，其年之先後不計也。　徵明時年八十有三。　見《石渠寶笈》卷七《明文徵明自書詩帖一卷》。

大行楷書遊虎丘詩二首卷

短簿祠前樹鬱蟠　高賢尋壑共經丘　夏日暑酷，無以爲遣，偶得佳紙，援筆聊倣山谷墨法。嘉靖甲午六月既望也。徵明。　見天津楊柳清畫店《文徵明行書游虎丘詩卷》《中國古代書畫圖目》六《文徵明行書游虎丘詩卷》。藏蘇州博物館。　按：傅熹年云偽。考徵明此時年六十五歲，所書有山谷體書法面貌，與去年所寫拙政園詩卅一首中倚玉軒詩亦作黃體者可參閱。又「短簿祠前」一詩是七十歲前後所作，此時安能寫此。

大行書書虎丘詩二首拓本

短簿祠前樹鬱蟠　入門連嶺翠崚嶒　徵明。　見《鶴壽山堂法帖》。石韞玉跋云：「吳中文、沈二老皆得力於山谷，石田得其峭，衡山得其逸。余性喜山谷書，故於二公若有神契。此二卷畫不甚佳而書則筆筆遒峭，真神來興到之作。展閱一過，却增人無限妙悟。古人得一妙蹟，便一生受用不盡，非虛語耳。　嘉慶甲子七月，執如記。」

大行楷虎丘詩四首卷

短簿祠前樹鬱蟠　雲巖四月野棠開　高賢尋壑共經丘　碧山收雨綠陰成　丁巳春三月廿日，

徵明書。　見日本二玄社本《文徵明集》。　林氏蘭千山館藏。　按：徵明此時年八十八歲，而此卷書法秀麗，與五六十歲時面貌相類。　款下殘存「惟庚寅吾以降」一長方僞印，與前甲午六月既望大字虎丘詩二首卷所用印相同。　兩卷同出一人手，僞。

行書虎丘即事等四首冊

虎丘即事　短簿祠前樹鬱蟠　又新夏遊虎丘有感　雲巖四月野棠開　夏日虎丘悟石軒燕集分韻得清字　碧山收雨綠陰成　陪諸先生登虎丘一首　高賢尋壑共經丘　余既爲虎丘圖，復錄拙詩于後，或遺諸好事者觀覽。　但二醜已俱，我知終不爲棄物也。　徵明年八十九。　見《書法》二〇〇三年三月號《文徵明虎丘即事詩冊》。　楊魯安藏真館藏品。　按：書體不類徵明最晚年筆，跋語亦非徵明文法，僞。

行書虎丘詩卷

未印出。嘉靖乙卯。　　上海博物館藏。　　按：傅熹年云，明人仿書。

行草書遊天平山詩二首卷

雨過天平翠作堆　路轉支硎西復西　徵明。　見《中國古代書畫圖目》六《明文徵明行書遊天平山詩卷》。　吳江縣博物館藏。　按：文彭代筆。

草書楊花及遊天平詩幅

□楊花　點撲紛忙巧占晴　四月八日遊天平　覆密冪深小輪斜　壁頓首。　見《中國古代書畫圖目》二《明文徵明行書四段卷》。　上海博物館藏。

行書遊天平山詩四首卷

嘉靖甲辰二月望，同諸友登天平，飲白雲寺，得詩四首。　不教塵負踏青遊　舟行欲盡有人家　十里扶輿渡野塘　松根小逕入天平　時壬子春日，重錄于停雲館，徵明。　見南京博物院展出。　按：二月望登天平得詩四首，是正德三年戊辰事，偽。

書登平山堂詩二首石刻

鶯啼三月過揚州　平山堂上草芊綿　見《甘泉縣志·平山堂文徵明詩刻石》。　江世棟跋云：平

山堂爲吾郡名勝，昔賢題詠頗富，而佳作特少。況碑碣淪蝕，舊跡都無可尋。衡山二詩，恬雅春容，足當絕唱。家藏適有墨迹，因鐫置堂壁。雖非趙宋間物，然於古刻散落之餘，寒山片石，猶可摩挲不去也。　雍正癸丑春月。

行書登君山詩二首寄陸師道幅

同江陰李令君登君山二首　浮遠堂前爛熳遊　雲白江清水暎霞　徵明頓首上子傳禮部先生。　　見平泉書屋印本《文徵明墨寶》、《中國古代書畫圖目》十四《明文徵明文彭文嘉行書詩卷》。　　廣西壯族自治區博物館藏。

行書登君山詩二首寄王穀祥卷

同江陰李令君登君山二首詩同　承示和二島之作，感荷。拙言不敢自隱，輒往一笑。　徵明頓首上禄之選部侍史。　　小扇拙圖引意，四月十三日。　　見《中國古代書畫圖目》九《文徵明林榭煎茶圖卷》。　　天津市藝術博物館藏。

書和朱邦憲江南感事二首拓本

見《叢帖目》卷十一《舊雨軒藏帖十卷》第三冊《文徵明和朱邦憲江南感事七律二首》并跋。

行書暮春及雨中遊玄墓詩冊

暮春　南風十日捲塵沙　雨中遊玄墓　金銀宮闕變林丘　一九四八年見于上海古玩市場，詩冊無款有印。

書竹堂寺看梅二首

探梅山寺日斜時　惆悵羅浮夢破時　右竹堂寺看梅花之作　徵明。　見《珊瑚網書錄》卷十五《文徵仲題詠遺跡》。

書飛嵐疊巘等二首卷

飛嵐疊巘翠撑空　十畝青松四面山　庚子九月望日書，徵明。　見《壯陶閣書畫錄》卷十《明文衡山山水詩翰卷》。畫作于壬寅三月，有畫無詩，前售主復持一冊來，中有待詔書七律詩二首，老健雄秀。玩詩中景物，無一不與畫延津劍合。又見二〇〇四年傳真一幅，行書共十七行。

行書郭西閒泛等二首卷

雨足新蒲長碧芽　盤盤一逕轉支硎　嘉靖甲寅春二月既望，雨窗檢得往歲小卷，展閱之，真覺

稚之筆耳，戲錄二詩于後。然二醜已具，我知終不爲棄物也。徵明。見《中國古代書畫圖

目》十六《文徵明細筆山水卷》。畫作于辛卯春日。遼寧省大連市文物商店藏。　按：跋語

與字皆可疑，僞。

行書飛巒疊嶂等二首

飛巒疊嶂翠撑空　隔浦群山百疊秋　徵明。　見《古芬閣書畫記》卷十五《明文待詔倣溪山勝

集圖卷》：　紙本，跋一幅，行書。　按：非跋，乃自書詩幅。

行書對雪及橫塘舟中詩二首

對雪　短榻無聊擁敗絮　雪後出橫塘舟中作　原野蕭條水腹堅　壁稿。　見《中國古代書畫

圖目》十三《明文徵明行書詩稿詩札册》。　廣東省博物館藏。

書洗兒詩二首

三十相將始洗兒　春風一笑錦繃兒　賤子今年四月十又三日始舉一兒,彌月之期,薄有湯餅之設,因識二詩,邀在席諸君同賦。是歲弘治丁巳,予年二十有八。徵明書。　　見《珊瑚網書錄》卷十五《文徵仲題詠遺跡‧洗兒二首》。　　按:　文徵明此時以壁為名,汪氏筆誤。

行草書病中遣懷二首寄王韋

病中遣懷二首錄上,用見鄙況。　　經旬臥疾斷經過　潦倒儒冠二十年　壁頓首上南先生。　　見《文衡山書牘》墨跡。

大行書焚香煮茶詩卷

焚香　掃地焚香習燕清　煮茶　老去盧仝興味長　嘉靖戊午秋日書,徵明。　　見香港鄧民亮所贈複印件。　　按:　僅見《焚香》前七行及《煮茶》末七行。

大字雞聲蛙聲詩卷

乍鳴滄海日東昇　青燈照壁睡微茫　　見《文徵明與蘇州畫壇》:　卷中書雞聲、蛙聲二詩。　藏

香港私人。　按：詩未録，自集録入。

大行楷聞雁聞砧聞蛙詩卷

聞雁　尺書不至意茫茫　聞砧　明滅青燈鑑薄帷　聞蛙　青燈照壁睡微茫　徵明。　見《雍睦堂法書》玉雨堂故物。

大行楷四聲詩卷

夏日，避暑石湖草堂，因墨和紙佳，漫録四聲詩，是歲壬辰也。徵明。　見朵雲軒二〇〇四春季藝術品拍賣會拍品《文徵明行書四聲詩卷》：紙本，大行楷書。　按：僅見末十七行，行四字。

大行楷四聲詩册

蛙聲　鷄聲　砧聲　雁聲　千子臘月十有二日書，徵明。　見《石渠寶笈》卷二十八《明文徵明四聲詩一册》。

行書除夕二首寄徐縉拓本

除夕二首　堂堂日月去如流　糕果紛紛酒薦椒　奉違三載，常切傾遡。中略。鄙詩二首，往見近況，草草不悉。五月六日，徵明頓首詩帖子上少宰相公崦西先生侍史。　見《含輝堂帖》，石在蘇州留園。

行書守歲及南樓雨後二詩寄守齋

守歲　罷酒推枰坐短檠　南樓雨後　徙倚南樓酒半醺　近詩寫上補齋先生，想與賢郎同一捧腹也。　徵明頓首稿上。　見武漢陳新亞所贈複印本。

行書小至夜詩贈周以昂

愁緒歡惊共燭光　雲物熙微度曉光　徵明寫呈北山先生請教。　一九六○年見于上海榮寶齋。

大行書除夕元旦詩軸

樽酒淋漓半醉餘　乙巳除夕　奕奕祥光報令辰　丙午元旦　徵明。　見《中國古代書畫圖目》

六《明文徵明行書七律詩二首軸》。　蘇州博物館藏。　按：　劉九庵云：　疑。　考此軸約書

於嘉靖廿五年丙午，文徵明年七十七歲，本色書，似無可疑。

行書除夕元旦二兩詩拓本

丁巳除夕　易却桃符拂却塵　戊午元旦　黃鳥風簷遞好音　別久耿耿。中略。近詩往見鄙況，

承嘉饋多謝。徵明詩帖于上幼于文學至契。　三月八日。　見《張幼于哀文太史詩帖尺牘》。

行書元旦人日穀日三詩卷

丁巳元旦　人日　穀日　老況，時年八十有八，徵明。　榮文瑛抄告。　吉林省博物館藏。

按：非漏抄即有殘缺，待考。

行書除夕元旦詩四首拓本

甲寅除夕　坐戀衰燈思黯然　乙卯元旦　滄溟日日羽書傳　丙辰除夕　百歲匆匆過隙駒　丁

巳元旦　昔隨元宰賀正元　近作書似仲舉茂學評教　徵明頓首。　見《張幼于哀文太史詩帖

尺牘》。

行書除夕元旦等四詩卷

丙辰除夕病中自遣　百歲匆匆過隙駒　丁巳元旦　昔隨元宰賀正元　徵明常歲人日會於陽湖家。今年聞君設客甚盛，余以病不與。　人日江梅未着花　穀日　草痕漠漠暎簾明　近作書似。正月廿又九日，徵明蕭拜。　見《中國古代書畫圖目》九《明文徵明等行書詩卷》。汲綆山人跋云：「讀文太史甫田集，清圓雅潤，大約與山水筆墨相同。惟書法則用懸腕，自有含蘊。年已八十有七矣，猶復吟咏不輟。字跡微粗，似用舊毫筆，然愈精愈熟，愈老愈秀，自非同草草了事者。古人耄而好學，於文太史益信之矣。」　天津藝術博物館藏。

大行書舊作元旦及憶昔詩四首卷

昔隨元宰賀正元　紫殿東頭敞北扉　三年端笏侍明光　扉開青雉兩相宜　嘉靖丁巳仲冬十一月二日書舊作，徵明。　見《中國古代書畫圖目》十三《明文徵明行書自作詩卷》。廣東省博物館藏。

行書除夕元旦等詩五首贈顧德育卷

己酉除夕　八十衰翁仍送歲　庚戌元旦　融融晚色上簷牙　立春　昨日送臘雪漫漫　十三日

飲公瑕家見月　新年又見月當空　上元飲王陽湖宅　離離火樹暎風簷　新年拙作，書贈克承
賢契。　見《天香樓藏帖》拓本、《百爵齋藏歷代名人法書》卷下《文氏一門法書》。

行書中秋詩二首拓本

丹桂香生宿雨乾　夜堂歡讌集嘉賓　右中秋二首，徵明。　見《天香樓藏帖》。

行書對月詩三首拓本

八月十四夜對月有作　月近中秋夜有輝　十五夜　銀漢無聲夜正中　十六夜　入眼冰輪積漸
摧　徵明。　見《蘭言室藏帖》。　王二如跋云：「此本以山谷爲骨，參以海岳，筆力遒勁，變化自
然。　入後勢益疏閟，氣益矜鍊，所謂不求法脫，不爲法縛也。」

行書對月詩三首

見《弇州山人四部稿》卷一百三十二《文太史三詩後》：　晉陽風物淒緊，九月於明佐藩伯齋中覽
故文太史三詩，金波桂樹、清露梧桐語，恍如此身在越，來虎丘間。　其結構之遒美，亦似與玉蘭
堂中人烹茗匡坐。　却卷後別是一境界，良增季鷹之感。　《書畫跋跋》卷一《文太史三詩》。　略。

行書對月詩三首單刻拓本

見拓本：辛二裝裱工得一紙，與《蘭言室帖》本行次字筆皆同，但「十五夜」詩第七句原漏寫「玉」字，此補小字於旁。

書中秋夜作

見《叢帖目》卷五《敬一堂帖》第三十二冊《文徵明中秋夜作》：七律。

書候駕還自南郊及文華聽講二詩卷

恭候大駕還自南郊　聖主迴鑾肅百靈　駕幸文華聽講　朝下鑾輿幸講堂　嘉靖戊春三月八日書，徵明。　見《吳越所見書畫録》卷三《文衡山紀恩春遊》：紙本。

大行書觀駕幸文華殿及恭候大駕還自南郊詩卷

觀駕幸文華殿　恭候大駕還自南郊　嘉靖壬寅三月廿又四日書於東禪精舍，徵明。　見《石渠寶笈》卷三十一《明文徵明自書詩帖一卷》：素牋本，行書七言律詩一首。　《故宮歷代法書全集》卷八、《吳派畫九十年展》。　遼寧出版社《文徵明自書詩帖三種》：大行書，略帶山谷

體。臺北故宮博物院藏。

行書奉天門候駕等詩二首軸

明。

詩同　右奉天門恭候大駕還自南郊　詩同　駕幸文華　丙午二月十三日書舊作二首，徵

詩同

見《穰梨館雲烟過眼録》卷十七《文衡山行書軸》：紙本，烏絲闌行書。

行草書早朝詩二首卷

乙卯秋日書，徵明。

見《古芬閣書畫録》卷六《文待詔紀恩詩卷》：紙本，行草書紀恩七律二首。東白吳樹森跋云：「昔人謂衡山書骨肉停勻，遒逸雋妙，抉二王之神，得少師之髓，不拘拘於繩墨，而規矩自純如焉。蓋寅畫意於書法之中也。宋東坡自評其書曰：吾書能自出新意，不踐古人，是一快也。待詔小楷固佳，而晚年所作尤勝；行草固佳，而中年所作尤勝。晚年小楷氣愈静，神愈斂，腕力愈勁，故視中年所作更高一籌。至行草則中年多臨古本，精力瀰滿，學古而不泥於古。其四十至六十，此二十年中信筆所至，無不如意。譬如參學家，正其自在天也。若晚年所作，匪失之枯槁，則失之頽唐矣。是卷正其六十時作也，故首尾完足，正其力勝。吾於衡山得之矣。」杜瑞聯論曰：「待詔如此愜心貴當之作，亦不數數覯也。」槎枒之筆，亦無一輕滑之筆，初寫黄庭，恰到好處。恐待詔如此愜心貴當之作，亦不數數覯也。」

大行書翰林齋宿等詩卷

翰林齋宿　春星爛爛燭薇垣　恭候大駕還自南郊　詩同前　嘉靖己未春正試筆，時年九十矣。

徵明。　見《中國古代書畫圖目》二十《明文徵明行書齋宿詩卷》：　紙本，大字倣山谷。　北京

故宮博物院藏。

大行書臘日賜譏等詩四首卷

臘日賜譏　綺筵錯落暎朱旗　端午賜扇　剡藤湘竹巧裁將　賜長壽綵縷　紫宸朝下賜靈絲

實録成，賜襲衣銀幣　雙銀爛爛出朱提　嘉靖甲午春三月朔日書於停雲館，徵明。　見《中國

古代書畫圖目》十八《明文徵明行書答賞賜詩》。　江西省博物館藏。

大行楷立春朝賀等詩四首卷

立春朝賀　玉殿千官拜冕旒　大駕還自南郊　詩同　元旦朝賀　仙音縹緲協和鸞　內直有

感　天上樓臺白玉堂　徵明。　見《百爵齋藏名人法書》卷中《文待詔大字詩卷》藝苑真賞社

本《明文徵明大字詩卷真蹟》。

大行楷午門朝見等詩卷

午門朝見　祥光浮動紫烟收　雨中早朝　霏微芳潤浥霓旌　嘉靖二十九年歲在庚戌六月既
望，揮汗漫書舊作，詞既不工，字復拙劣，觀者亦恕其老而不倦耳。徵明。見香港鄧民亮所寄
複印資料，有張寰跋。　按：僅見首尾兩有「剡藤湘竹巧裁將」句，是另有端午賜扇詩，不知共
有幾首，姑系於此。

行書午門朝見等詩冊

午門朝見　奉天殿早朝　内直有感　往歲在京邸作此詩，及今三十餘年矣，追思舊事，猶如昨
日。雨中得此素册，漫爲錄之，書罷感感。壬子十月十日，徵明時年八十有三。見香港鄧民
亮所寄複印資料。　按：僅見首尾二紙，另有「春星爛熳燭薇垣」句，是另有翰林齋宿詩，不知
共有幾首。

行書元旦朝賀等詩六首卷

元旦朝賀　詩同　進春朝賀　詩同　恭候大駕還自南郊　詩同　觀駕幸文華聽講　詩同　賜
長壽綵縷　詩同　實錄成，賜襲衣銀幣　詩同　嘉靖壬子七月十又三日書於停雲館中，徵明時

年八十有三矣。　見《中國古代書畫圖目》八《明文徵明行書朝賀詩卷》。　河北省博物館藏。

大行書早朝詩十首贈漸山卷

元旦朝賀　詩同　恭候大駕還自南郊　詩同　駕幸文華講書　詩同　慶成燕　花暎珍盤出尚

供　臘日賜燕　詩同　實錄成，蒙恩賜襲衣銀幣　詩同　端午賜扇　剡藤湘竹巧裁將　賜綵

縷　詩同　翰林齋宿　春星爛爛燭微垣　內直有感　詩同　天上樓臺白玉堂　舊作數首錄呈漸山翰

長請教。　徵明頓首，嘉靖十四年正月穀旦在玉磬山房書。　見香港鄧民亮所賜《文徵明自書

詩》：　有隸書引首「停雲二妙」。　衡山自書詩卷，詞翰雙絶，讀之使人遐想太平。　丁卯清明前二

日，彝父。　臺灣光復書店《中國書畫‧法書部份》：　藏莊嚴氏。

行草書早朝出京十首冊贈宜齋

實錄成，蒙恩賜襲衣銀幣　詩同前　端午賜扇　詩同前　賜長命綵縷　詩同前　翰林齋宿

詩同前　內直有感　詩同前　冬日下直，出左掖門眺望　初寒風動掖垣扉　秋日早朝待漏有

感　鐘鼓殷殷曙色分　致仕出京，馬上言懷二首　獨驅羸馬出楓宸　白髮蕭疎老秘書　還家

志喜　綠樹成陰逕有苔　宜齋先生以佳卷索書，人事倥傯，久而未報，而先生歸期且迫，張燈寫

此，老眼眵昏，殊媿不工也。嘉靖戊申十月廿又六日徵明識，時年七十有九。

見《中國古代書畫圖目》十六《明文徵明行書自書詩册》：紙本。鐵崖孫星題云：「自顏、柳、蘇、米後，書學中幾無自振者，獨衡山先生不爲時代汩没。觀此卷用筆精妙，視邢、黄諸公特爲遒古，真堪永爲秘藏，以傳不朽。況先生德業文章，爲有明一代極品，手澤如新，王子珍焉。庚申陽月。」山東省博物館藏。

書早朝十詩册

前缺二首　齋宿　春星爛爛燭薇垣　恭候大駕還自南郊　詩同　晚出左掖門眺望　詩同　駕幸文華殿日講　詩同　元旦朝賀　詩同　實録成，蒙恩賜襲衣銀幣　詩同　慶成讌　詩同雨中放朝　詩同　嘉靖丙辰三月既望，病起漫興，書此舊作十首。徵明時年八十有七。見《壯陶閣書畫録》卷十《明文衡山書十詩册》。

行書早朝詩十首

嘉靖丁巳七月既望，偶閲舊稿，因録一過。徵明時年八十有八。　見墨跡。按：此早年所見，録存款識，所書内容未見。

行書早朝詩十首冊

奉天殿早朝　午門朝見　恭候大駕還自南郊　駕幸文華講書　端午賜扇　賜長命綵縷　實錄成，蒙恩賜襲衣銀幣　慶成燕　臘日賜燕　翰林齋宿　徵明具草。　見有正書局本《文衡山行書律詩真蹟》、日本興文社印本《支那墨跡大成》第四卷《文徵明詩翰》。　按：審其面貌，乃在京邸所書。

行書早朝詩冊

嘉靖丁巳秋望，書於玉磬山房，時年八十有八。徵明。　一九五九年見於上海榮寶齋：紙本，内有缺首，未詳記内容。

草書早朝詩十一首卷

雪後早朝　月滿長安雪未銷　元旦朝賀　詩同　進春朝賀　詩同　恭候大駕還自南郊　詩同　慶成燕　詩同　再與慶成　日射宮花淑氣柔　端午賜扇　詩同　賜長壽綵絲縷　詩同　臘日賜燕　詩同　翰林齋宿　詩同　書成賜銀幣　詩同　嘉靖六年歲在丁亥六月既望，書於停雲館之南軒，徵明。　見《中國古代書畫圖目》二《明文徵明草書詩卷》。　按：傅熹年云，明

人仿本。 考此卷與本年七月廿六日書《殘歲書事》等七律九首及五十三歲四月六日《口號十首》七絕皆出一人手，偽。

楷書早朝詩十二首爲應元作卷

癸未四月午門朝見 詩同 奉天殿早朝 天外鳴鞭蕭禁宸 月轉蒼龍闕角西 雨中放朝出左掖 詩同 雪後長安門候朝 詩同 元旦朝賀 詩同 恭候大駕還自南郊 臘日午門賜讌 詩同 駕幸文華殿聽講 詩同 慶成筵 花暎珍盤出上供 日射宮花淑氣柔成，蒙恩賜襲衣銀幣 詩同 應元總漕索余小楷，爲錄近作數首。 老眼眵昏，大小前後不倫，可笑。 嘉靖壬子四月既望，徵明識，時年八十有三。 見《聽颿樓續刻書畫記》卷下《文待詔遺像楷書紀恩詩卷》：文太史像，同郡潘雲程寫，新安吳鉞臨。

小行書早朝詩十三首卷

午門朝見 詩同 奉天殿早朝二首 僅書「天外鳴鞭」一首 雨中放朝 詩同 早朝 書「月轉蒼龍」一首 雪後長安門候朝 詩同 恭候大駕還自南郊 詩同 駕幸文華日講 詩同 元旦朝賀 詩同 慶成讌 詩同 臘日午門賜燕 詩同 實錄成，蒙恩賜襲衣銀幣 詩同

賜扇　詩同　賜長命綵縷　詩同　丁巳八月朔旦書，時年八十有八。徵明。見于錢景塘家，時一九六六年五月。《中國古代書畫圖目》二《明文徵明行書自書詩卷》。藏上海博物館。

小楷早朝詩十四首冊

見《弇州山人續稿》卷一百六十四《有明三吳楷法廿四冊‧第八冊》：文待詔徵仲書，皆小楷。

行書早朝西苑等詩十五首贈右卿卷

奉天門朝見　詩同　雨中放朝出左掖　詩同　朝下觀駕幸文華講書　詩同　奉天殿早朝二首　詩同　西苑　宛轉瀛洲帶幔坡　秋日再經西苑　內苑秋晴宿露晞　雪後早朝　詩同　元旦朝賀　詩同　大駕還自南郊　詩同　慶成燕　詩同　端午賜扇　詩同　賜長命綵縷　詩同　內直有感　詩同　禁中芍藥　名花漫說廣陵珍　鄙詩數首，書似右卿太學請教。丙戌六月之朔，在凝香室中書。徵明。見《中國古代書畫圖目》十六《明文徵明行書早朝詩卷》。

按：此似初稿，故詩句與《甫田集》有不同處。

行書早朝詩十五首册

午門朝見　奉天殿早朝　雨中放朝　雪後長安門候朝　恭候大駕還自南郊　駕幸文華日講

翰林齋宿　實錄成，蒙恩賜襲衣銀幣　端午賜扇　賜長命綵縷　慶成讌　臘日午門賜讌　元

旦朝賀　立春日即進春朝賀　内直有感　丙辰春日，徵明。　見香港鄧民亮所贈《文徵明早朝

詩》複印本。　張伯瑾氏藏。　按：有倭仁跋云：「前明書家，唐、祝、文、董最著。衡山先生其

首稱也。　此册諸什冠冕堂皇，足爲太平潤色。　復以老年蒼勁之筆書之，可謂雙絕。不特唐、祝

避舍，即思翁亦當雁行進也。　春湖小樞密幸而得之，可勿寶諸。　庚戌秋七月艮峰倭仁觀於定圍

并識。」春湖跋云：「按衡山先生於明世宗嘉靖元年壬午貢成均，二年癸未授翰林待詔，五年丙

戌告歸。　此書爲三十五年丙辰作，年八十七，距卒年僅四稔，可謂人與書俱老矣，而蒼渾遒秀，

毫無一點頹唐，爲有明一代第一書家，非董、祝諸公可比倫也。丙子閏端五。」又坦翁跋云：「向

在京師，與齊西齋太守同官戎部，交莫逆。道光己酉得文太史二卷，皆書早朝詩。西齋愛不釋

手，予以一卷割愛贈之。改一卷爲册，即此本也。西齋早世，所贈一卷不知歸落何所。此册留

予案頭三十年，依然無恙，豈有幸有不幸耶。下略」鄒道衍跋云：「向見文氏停雲館刻自書西苑

詩十首，筆墨蹊徑出入大令，非祝、董諸公所及。　此册爲黔陽胡宗武觀察宰河陽時所得，段氏鋤

經堂藏本。　據原跋尚有一卷贈歸齊氏，不知落於何處云云；宗武修學好古，收藏名人書畫最

富，物聚所好，異日豐城劍氣，焉知不無意得之。合之雙美，與停雲墨刻後先輝映，亦藝林一段佳話也。光緒三十二年夏。」又周肇祥跋云：「衡山先生此冊乃破筆書，而遒勁俊秀如此。古人以如錐畫沙形容筆妙，觀此可得其秘。宗武仁兄觀察法家囑題。戊申長至。」

早朝詩十六首石刻

見《古今碑帖考·國朝碑》：《早朝詩十六首》，文徵明書，在福建晉江蘇氏。

行書早朝詩卷

嘉靖己亥閏七月，雨窗錄舊作數首，徵明。　　　　見《石渠寶笈》卷五《明文徵明自書七律一卷》：金粟烏絲闌本，行書早朝詩。

書早朝詩冊

見《寐叟題跋·文衡山詩冊跋》：壬寅冬月，譯署宿值。朝房老蘇拉持此冊來，審爲真跡，以四金諧價得之。癸卯中秋日，南昌署齋檢甫田集校一過。鵷鷺建章，昔遊如夢。衡老喜書在朝諸作，故知昔賢於此，政有同情。

書元旦早朝詩四大軸

見《珊瑚網書錄》卷十七《湯鄰初仿蔡蘇黃米四大家書鐙夕詩一堂》附。

行書七言律詩二首册

徵明稿上。　見《石渠寶笈》卷二十八《明文徵明詩帖一册》，計七幅。

行書七律二首幅

徵明。　見《石渠寶笈》卷五《御筆題籤明文徵明自書詩帖一卷》，行書七言律詩凡二幅，後幅詩二首。

行書七律二首册

甲寅秋九月二日夜坐書舊作，徵明。　見《石渠寶笈》卷二十八《明文徵明節書鶴林玉露并詩帖一册》。　按：原有識云：「似偽作，以待識者辨。」

題龔開雲山圖卷

見《藏拙軒珍藏》卷二《龔翠巖山水畫卷》文待詔七律二首。　按：原圖題：「雲山圖。大德三年夏四月，臨米敷文筆意於達觀堂。」

七律　三首

行書次沈周畫卷三首

次韻答石田梅雨後言懷之作　江南五月春如掃　初夏次石田先生　腥紅簇簇試榴花　感石田先生一首　杖履空然記昔年　偶見石田先生畫卷，書此以識感云。門人文徵明。　見《盛京故宮書畫録》卷三《明文徵明行書卷》、《內務部古物陳列所書畫目録‧明文徵明書翰卷》。

行書次韻三首覆徐縉拓本

徵明頓首再拜上學士崦西先生請教。　阻冰潞河，承學士崦西先生既以高篇，雅意不敢虛辱，輒依來韻，共得詩三首，録往一笑。　解却從前供奉衣　霜華慘淡襲征衣　南來拂拭芰荷衣　衡山文徵明頓首上。　見《含暉堂法帖》，石在蘇州留園。

書遊支硎天平詩三首卷

春日遊支硎天平諸山　支隴風微燕子斜　又遊西山一首　盤盤一逕轉支硎　春日即事　郭西

楊柳綠陰多　嘉靖甲寅春二月望日書，徵明。　見《穰梨館過眼續錄》卷六《周東邨春游閒眺

卷》；與畫合卷。

大字虎丘等三詩卷

雲巖四月野棠開　右虎丘　石湖煙水望中迷　右石湖　麥隴風微燕子斜　右支硎天平諸山

徵明。　見《中國古代書畫圖目》二《明文徵明行書吳中詩卷》。廣西美術出版社本《明文徵

明行書詩帖》。　按：傅熹年云，明人仿書。　考：此是徵明最晚年筆。

草書泛舟七星檜等七律三首卷

江上疏疏梅子雨按：此詩原缺詩題「泛舟」賦得七星檜　古檜森然麗七星　支硎山　支硎南下轉

層岡　徵明。　見《辛丑銷夏錄》卷五《明文待詔七言詩卷》。徐用錫跋云：「書家貴本領足，此

由學力積集，非可剿襲得之。衡山先生大草書，見之極少。此卷乃余房師左副憲所藏，似不甚

經意者。然其力量體勢具在，奇姿變態隨筆自生。鄭駙馬心經、懷素自叙，大令諸草帖，皆有取

之心而應之手者。内景不足而欲馳驟擺脱，所謂世俗筆，若驕衆中强崑騍，可勝慙惶。康熙癸巳八月。」會稽周長發跋云：「乾隆癸亥夏五月七日，廷評束初左先生邀余飲寓齋，酒間出法書名畫示余甚夥，目不暇給。就中見尊甫副憲公所珍文衡山草書真蹟一幀，縱筆所至離奇變化，如神龍拏攫，不可方物。又若朱霞天半，舒卷自如。壇長徐前董嘆賞弗置，絶非時下贗手所能貌襲也。予所見待詔行楷，多以飄逸取勝。此幀跌宕超邁，是晚年得意手筆，尤覺獨闢境界。左先生當什襲藏之，況先人所愛，更勿輕以示人云。」按：卷紙本，草書。

草書題唐寅竹林七賢圖等三詩卷

　題竹林七賢圖　　諸賢共隱竹林清　　種竹有感　分得亭亭緑玉枝　　宿定山草堂賦此　十畝青松四面山　　嘉靖庚子春二月十日，有客持六如公竹林七賢圖，清潤可愛。余遂援筆録此三詩，不能媲其妙耳。　長洲文徵明。　　見《古芬閣書畫記》卷十四《明唐解元竹林七賢圖卷》。　按：詩内容有不合處，跋語亦非徵明風格，疑偽。

三體書石湖等三詩卷

　澤國春深霧雨收　　寒食石湖舟中作倣黄大字　　郭外青烟柳帶柔　　上巳日獨行溪上有懷草書　　高

齋落日偶追從　湯氏園亭對雨小酌仿蘇大字　文壁徵明甫書于錢氏西園之碧筠深處。　往歲在孔周處書此，乃不知是南洲所求。乙亥九月廿又四日，偶過天王寺覽之，不覺愴然，蓋距書時三年矣。歲月于邁，聰明日衰，不知向後更能作此否。徵明重題。　見《石渠寶笈三編・東林避暑圖卷》。　延春閣藏。　《世界各博物館珍藏中國書法名蹟集・明文徵明東林圖卷》…吳奕篆「東林避暑」引首。潘伯鷹題云：「文待詔山水橫卷，取境雲林，而中含梅道人消息。其後自書詩三首，辭既俊逸，其書勢始運山谷，頃之縱筆乃入醉僧，末復學東坡，便似洞庭春色賦。觀公自跋，頗疑而後不復能爲，則其得意可知也。余又嘗見公大字自書七言古詩橫卷，純用南宮筆法，奇鋒之極。信知古人好學，轉多師如此。」《海外藏中國歷代名畫・東林避暑圖卷》…紙本。　　美國傅申《海外書迹研究》。　《重訂清故宮書畫錄》：佚。

戈藏，或作小約翰・M・顧洛甫藏。　　　　　　　　　　紐約美術館藏，或作翁萬

行書春日漫興等三首陸治補圖合卷

春日漫興　春雨蕭蕭草滿除　雨後　積雨初收風乍顛　上巳石湖小集　楞伽湖上曉風和　癸巳五月漫書于玉磬山房，徵明。　陸治補圖，識云：「嘉靖乙未春仲，包山陸治補意。」引首陳淳書「春在毫端」四大字。　　見《石渠寶笈》卷三十六《明文徵明陸治書畫合璧卷》《吳派畫九十

年展》。　臺北故宮博物院藏。

草書齋居等三首卷

香消古鼎思沉沉　松窗酒醒篆烟殘　綠陰如水夏堂涼　己亥十月朔，客有經紙索書者，漫爲錄舊作數首，徵明。　見一九九三年《書法》第六期《文徵明草書詩卷》、《中國古代書畫圖目》十七《明文徵明草書自作詩卷》。　四川省博物館藏。

書春寒等三首卷

春寒　十日春寒擁縹袍　春日舟行書所見　日出吳山歛霧蒼　上巳前一日與陳以可泛舟遊伏

龍山　新波得雨夜來添　嘉靖甲寅春二月既望，書舊作三首，徵明。　見《夢園書畫錄》卷十《明文衡山書畫卷》。　《聽颿樓書畫記》卷二《明文待詔書畫卷》：　翁方綱、方濬頤題。　按…

書法歷老境而彌堅，此又人所難及。　詳見「畫・贈請」。

書煎茶等三詩軸

嫩湯自愛魚生眼　南湖新綠漲平堤　指點風烟欲上迷　徵明。　見《吳越所見書畫錄》卷三

《文衡山三律詩立軸》。

大行書春日漫興等三詩卷

春日漫興　積雨初收風乍顛　夏日閒居　綠陰如水夏堂涼　秋至　秋風昨已到山堂　徵明。

見《中國古代書畫圖目》一《明文徵明行書詩卷》。　北京市工藝品進出口公司藏。

按：文彭代筆。

大行楷元旦春陰紅梅三首卷

元旦　鏡裏流光惜逝波　春陰　狼藉癡雲斷復連　東禪寺紅梅　冰肌玉骨絳羅紳　嘉靖丁酉三月十八日書，徵明。

見複印本。　北京故宮博物院藏。　按：任《中國書法全集·文徵明集》顧問時所見，所見三詩亦不全。

行書新夏等近作與仲舉拓本

近作書與仲舉評之。　徵明具草。　新夏　暖風庭院草生香　夏日虎丘山悟石軒燕集分韻得清字　碧山收雨綠陰成　不寐　病魔縈繞晝迷瞑　見《張幼于裒刻文衡山詩帖尺牘》。

大字雪詩卷

雪　夜聽淅淅響簷溝　北風吹雪送殘年至書卷窗明老欠缺「緣。猶記昔年朝馬上，宮袍輕點碧花圓」

按：以下是《餅梅》詩「一枝芳玉是誰傳，粉蕚初含已燦然」。傳。此字湊加。不恨折來傷歲暮，重慚老去得春先。香生竹屋茅簷下，夢斷孤村野水邊。午夜雪晴寒不寐，多情明月在窗前。　徵明。　見《中國古代書畫圖目》十八《明文徵明行書雪詩卷》。陝西歷史博物館藏。　按：此卷徵明似寫至「書卷窗明老欠」爲止，後人以《餅梅》詩去首兩句續之。

大行書梅花詩三首卷

北風萬木正蒼蒼　小樹梅花徹夜開　閱盡千花萬卉春　右咏梅花三首，因見祿之作圖，遂書其後。　時壬子冬十一月望，徵明。　見河北美術出版社《明文徵明自書梅花詩卷》。遼寧省博物館藏。

大行書梅桃梨花詩卷

梅花　林下仙姿縞袂輕　桃花　温情膩質可憐生　梨花　剪水凝霜妬蝶裙　嘉靖乙卯二月八日書，徵明爲子際江茂學。　見《中國古代書畫圖目》八《文徵明行書咏梅桃梨花詩卷》。河

北省博物館藏。

行書雜花詩十一首卷

梅花　林下仙姿縞袂輕　是誰嚼蠟吐幽芳　桃花　溫情膩質可憐生　梨花

裙　楊花　點撲紛忙巧占晴　玉蘭　綽約新粧玉有輝　奕葉璚葩別種芳　水僊　翠衿縞袂玉

娉婷　瑞香　紫瓊吹雪一蘘蘘　栀子　名花六出雪英英　百合　接葉輕籠蜜玉芳　偶得烏絲

紙，因喜弄筆寫舊作雜花數首，書畢而意亦倦矣。時嘉靖乙卯仲冬三日也，徵明。　見一九八

五年秋南京文物商店徵集歷代書畫展覽展出。

行書雜花詩十二首卷

梅花詩同　紅梅　冉冉霞流壁月光　蠟梅　是誰嚼蠟吐幽芳　桃花詩同　梨花詩同　楊花詩

同　瑞香詩同　百合詩同　玉蘭　奕葉璚葩別種芳　栀子詩同　芙蓉　九月江南花事休　漏詩題

「水仙」翠衿縞袂玉娉婷　右雜花詩十二首，皆余舊作，今無復是興也。暇日偶閱舊稿，漫書一

過。戊午冬日，徵明時年八十有九。　見《墨緣彙觀錄》卷二《明文徵明雜花詩卷》：藏經紙本，

烏絲界欄，行草書。　《寶迂閣書畫》卷一《文徵明書雜花詩卷》：此卷雜花詩，著錄《墨緣彙

觀》，舊楮頹毫，書法古致錯落。

待詔生于庚寅，歷己未九十歲乃卒。是卷爲化去前一年書，現存人間世者，作絕筆觀可耳。《中國古代書畫圖目》二《文徵明行草書咏雜花詩十二首卷》。　上海博物館藏。

行書雜花詩十三首册

梅花詩同　桃花詩同　梨花詩同　楊花詩同　水仙花詩同　玉蘭花二首詩同　千葉梅　細梅奕葉照瓊枝　蠟梅詩同　瑞香花詩同　百合花一名重匡，詩同　栀子花詩同　連理山茶　奇花表瑞附枝生　右諸詩皆數年前所作，偶閲舊稿，漫録一過。癸丑三月既望，徵明時年八十有四。　見《書法叢刊》第二十七輯《明文徵明咏花詩册》，傅山跋。　揚州博物館藏。　按：本册所書結體與八十四歲所作不同。

行書紅白梅花梨花等詩

見《居易録》，前有「臣受孔子戒」圖印。

行書西苑詩三首

漢王遊息有離宮　小山盤折翠嶙峋　海上三山湧翠鬟　徵明。　見彩印本。　按：所用「文印徵明」及「衡山」兩方印，較他幅爲大，知印行時略放大。兩印皆完整無損似初雕，字有不合者，存疑。

大行書西苑三詩卷

西苑　宛轉瀛洲帶幔坡　秋日再經西苑　內苑秋清宿露晞　平臺　日上宮牆霏紫埃　嘉靖丙申六月七日，是日，徵明有私忌，不接賓客，聊此遣意，工拙不暇計也。徵明。　見《中國書法全集・文徵明卷》：

許初篆書「金門餘興」四字引首。

北京故宮博物院藏。

大行書南臺等三詩卷

南臺　青林迤邐轉迴塘　兔園　漢王遊息有離宮　平臺　日上宮牆霏紫埃　巽谿劉君索余書西苑諸詩，適病瘍臂病，強勉執筆，書至此，倦不能前。巽谿幸有以亮之。丙辰五月廿日，徵明時年八十有七。

見《中國古代書畫圖目》十五《明文徵明行書西苑詩卷》。　遼寧省博物館藏。

行書西苑詩四首卷

萬歲山 日出靈山花霧消 太液池 決溔滄池混太清 南臺 青林迤邐轉迴塘 平臺 日上宮墻霏紫埃 徵明。 見《中國美術全集·文徵明七言律詩四首》：紙本，行草書。此卷以金粟山藏經紙所書。四律詩第一首倣東坡，第二首倣南宮，第三首倣山谷，第四首則是文氏本來面目。所倣三家，形神俱得，誠如陳遹聲跋語所云：「放筆爲坡谷即坡谷，一洗生平秀媚之習，有明三百年惟衡山能之，香光輩不能也。」卷後有陳遹聲、繆佑孫等題跋。此卷曾經劉海平、錢鏡塘收藏。 一九八七年《書法》第一期。 《中國古代書畫圖目》十二《明文徵明行草書詩卷》。

上海朵雲軒藏。 按：曾見墨跡，紙已黃，墨特濃。

行草書西苑詩十首卷

西苑詩十首 萬歲山在子城東北，玄武門外，高數百尺，蓋大内之鎮山也。其上林木陰翳，尤多珍果，一名百果園。 日出靈山花霧消 太液池在子城西，乾明門外，周凡數里，環以林木亭榭，東西跨以石梁，璚華島在焉。 決溔蒼池混太清 璚華島在太液池中之北際，上有廣寒殿，相傳爲遼太后所居。 海上三山湧翠鬟 承光殿在太液池上，圍以甕城，殿構環轉如蓋，俗名團殿，中有古栝，數百年物也。 小苑平臨太液池 龍舟浦在璚華島東北。 別殿陰陰水竇

連芭蕉園在太液池之東岸，重臺複殿，古木奇石參錯其中，小山曲水尤爲清勝。每實錄成，於此焚稿。

小山盤折翠嶺岈　樂成殿在芭蕉園之南，引水爲池，中建三亭，架朱梁以通左右。

浮以小山，名九島。其東一殿鑿澗引水以轉碓磨，南田穀成於此春杵，故云樂成。　太液東來

錦浪平　南臺在太液池之南岸，上有殿曰昭和，下有水田村屋，先朝嘗於此閱稼。　青林迤邐

轉迴塘　兔園在太液池之西，崇山複殿，林木蔽虧。山下小池，石龍昂首而蟠，激水自池中轉出

龍吻。　漢皇遊息有離宮　平臺在兔園之北，東臨太液池，西面苑牆。臺下爲馳道，可以走馬。

武皇嘗於此閱射。　日上宮牆霏紫埃　徵明具草。　見《中國古代書畫圖目》十二《文徵明行

書西苑詩卷》。　安徽省博物館藏。　按：此卷疑是文徵明游苑後所作初稿，其題記字句，與

《甫田集》所載有不同處。　書法面貌，仍含康里風韻。

行書西苑詩十首卷

嘉靖乙酉春，同官陳侍講魯南、馬修撰仲房、王編修繩武，偕余爲西苑之遊。先是魯南教內書

堂，識守苑官，是日實導余三人行，因得盡歷諸勝。既歸，隨所記憶爲詩各十篇。竊念神宮秘

府，迴出天上，非人間所得窺視；而吾徒際會清時，列官禁近，遂得以其暇日，遊衍其中，獨非幸

歟。及今歸老江南，時一展誦，殆猶置身廣寒太液之間也。戊戌九月既望，書于玉磬山房，徵

明。見二〇〇三年上海電網傳真。劉康良君爲余影得卷末二十七行，行書，自末一首「日上宮牆霏紫埃」起，詩前有小叙。

行書西苑詩十首拓本

西苑詩十首　萬歲山在玄武門外，蓋大內之鎮山也。林木陰翳，尤多珍果，一名百果園。日上靈山花霧消　太液池在乾明門外，周凡數里，環以林木，跨以石梁，璚華島在其中。泱漭滄池混太清　璚華島在太液池中，上有廣寒殿，相傳遼后遊息之所。海上三山湧翠鬟　承光殿在太液池上，一名圓殿，中有古栝，數百年物也。小苑平臨太液池　龍舟浦在璚華東北，有水殿藏御舟。　別殿陰陰水竇連　芭蕉園在太液池東，崇臺複殿，古木珍石參錯其中，又有小山曲水。　小山盤折翠岧嶢　南臺在太液池之南，上有昭和殿，下有水田村舍。　先朝嘗於此閱稼。　青林迤邐轉迴塘　樂成殿在芭蕉園之南，引水爲池，池中爲三亭，架朱梁以通左右，浮以小山，名曰九島。　別殿鑿澗，激水轉碓磨，南田穀成於此春治，故云樂成。　太液東來錦浪平　兔園在太液池西，崇山複殿，林木蔽虧。　山下鑿石龍，激水自地中轉出龍吻。　漢王遊息有離宮　平臺在兔園之北，東臨太液，西面苑牆。臺下爲馳道，可以走馬。武皇嘗於此閱射。　日上宮牆霏紫埃　余乙酉歲作此詩，及今壬子二十有八年矣。夏夜被酒

不寐，重録一過，四月九日也。徵明。　見《停雲館帖》卷第十二。　按：所見西苑十詩甚多，

真僞相間。以上兩卷，一是初稿，一是定稿，可執此以作鑒別真僞之參考。

書西苑詩卷

西苑詩十首詩題及詩略　嘉靖乙酉春，同官陳侍講魯南、馬修撰仲房、王編修繩武，偕余爲西苑之

遊。先是魯南教内書堂，識寫宮苑，按：此三字原如此，應是「守苑官」之誤，或作「守苑官王滿」。是日實

導余三人行，因得盡歷諸勝。既歸，隨所記憶，爲詩十篇。竊念神宮秘府，迥出天上，非人間所

得窺視。而吾徒際會清時，列官禁近，遂得以其暇日遊衍其中，獨非幸歟。今歸老林間，追思舊

遊，邈不可得。偶檢舊稿，時一理詠，恍然如在廣寒太液之間。客有以織成朱絲絹索書者，輒録

一過。嘉靖乙巳八月廿又四日，去初遊之日二十有一年，而余亦既老矣。徵明。　見《筆嘯軒

書畫録》卷下《明文衡山書西苑詩卷》：　絹本。

行書西苑詩并小序十首與圖合卷

嘉靖丙午歲仲春，衡山文徵明書於玉磬山房。　見《石渠寶笈》卷三十六《明文徵明畫西苑圖並

詩一卷》：……素牋本，後有王錫爵、王世貞、徐中行諸跋。

行書西苑詩十首冊

行草書西苑詩卷

西苑詩十首詩題及詩略　嘉靖乙酉春，同官陳侍講魯南、馬修撰仲房、王編修繩武，偕余爲西苑之遊。先是魯南教內書堂，識守苑官，是日寔導余三人行，因得盡歷諸勝。既歸，隨所記憶，爲詩十篇。竊念神宮秘府，迴出天上，非人間所得窺視。而吾徒列官禁近，濟原字會清時，遂得以其暇日遊衍其中，獨非幸歟。今歸老吳門，每理詠此詩，恍然如置身廣寒太液之間。偶與象孫話及，輒爲重錄一過。時歲丙午，回思舊遊二十有二年矣。徵明。

徵集歷代書畫展覽展出、《書法叢刊》第廿八輯《明文徵明行書西苑十首冊》，南京市博物館近年徵集古代書法作品專輯。

按：　偽筆，與本年四月補石田畫卷後長跋結體不同，簽名亦異。

見一九八五年南京文物商店

嘉靖戊申七月五日書，于是去遊苑之歲二十有四年，而余年七十有九矣。　見《江邨銷夏錄》卷三《文待詔西苑詩卷》：　藏經紙，烏絲行，行草書。停雲刻中有此，暇日偶一校之，頗有不同，因知此卷在刻本之前，其所書蓋不止於斯也。有「文印徵明」「惟庚寅吾以降」兩印。

行書西苑詩卷

嘉靖戊申七月五日書，於是去遊苑之歲二十有四年，而余年七十有九矣。徵明。

見于上海榮寶齋，有「文印徵明」、「悟言室印」、「徵仲」三印。　按：　未及詳考真偽。　一九六〇年

行書西苑詩卷

西苑詩十首詩題及詩略　嘉靖二十有七年九月既望書，於是去遊苑之歲二十有四年，而余年七十有九矣。　徵明識。　見浙江人民美術出版社本《文徵明行草卷》。　炎黃藝術館藏。　按：　非真蹟。

行書西苑詩冊

嘉靖乙酉春至得非幸歟大致同前及今二十餘年，諸公俱已物故。余老退林下，而繩武亦已病歸。追思舊遊，不可復得。而諸詩在篋，時時展讀，恍然如在廣寒太液之間也。己酉十月十日，徵明識。　見《石渠寶笈》卷二十八《明文徵明西苑詩冊》。　一九五三年見于上海楊建勳家，末有楊天驥題。　按：　首行「西」缺，「苑」存下半，真偽未及詳考。

行書西苑詩拓本

西苑詩十首詩題及詩略　嘉靖二十九年歲在庚戌十月既望書，於是去遊苑之歲二十有七年，而余年八十有一矣。回首舊遊，慌若夢境，可慨也。徵明識。　見《壯陶閣帖》。　《裴氏壯陶閣帖目》貞集三《文徵明行書西苑七律詩詩十首》，王穉登大隸書「文太史西苑詩」。　按：與七十九歲九月既望一本、己酉十月十日一本同出一手。

行書西苑詩卷

按：　似首缺一頁，故「西苑詩十首」及「萬歲山」詩題缺，存「百果園」三字。　餘詩題及詩略。　詩末長識與己酉十月十日同。

本東京大學出版會《中國繪畫綜合圖錄・文徵明遊西苑詩書卷》：　見藝苑真賞社本《明文徵仲行書西苑詩真蹟》。　日一冊同。　壬子四月廿八日書，徵明。　引首武林周蘭隸書「停雲寶翰」四字。　後胡公壽跋云：「湘颿十二兄珍藏文太史詩卷，所咏宮中景物，晚年得意筆也。太史自跋云際會清時，列官禁近，與諸同人瀏覽方壺、圓嶠諸勝。其書秀潤清腴，炫人心目，足為有明一代書家之冠。同治初，寇逼山陰，湘颿於兵燹中挾所蓄書畫以出，此卷完好無恙，豈其筆墨有靈，有鬼神呵護之耶？可與落水蘭亭並垂不朽矣。　餘略同治丙寅夏五月識於滬城。」淮陰陳嘉韓跋云：「文待詔翰墨擅絕一時，此卷自是晚年得意書。　其跋尾云：『老退林下，追思舊遊，不

可復得」，蓋深幸其列官禁近，獲與勝遊。無怪興高采烈，筆筆生動，三百年後，猶想見其拈毫落

紙時也。同治五年歲次丙寅冬月。」曉雲余承普題云：「米字歐文妙並傳，相州陳迹總如烟；就

論一卷衡山筆，也歷人間四百年。馬蹄踏遍太行秋，鄴下題襟集勝流；歸卧草堂人不識，幾回

展卷記前游。此余題湘帆先生文書畫錦堂卷作也。歲久前卷已失，此詩獨留稿中。今來滬上，

而湘帆復以所得停雲館墨跡見示，因再書於卷尾。同治乙丑。」後有辛巳長至，長尾甲跋，

略。　日本橋本太乙藏。　按：　藝苑印本無跋，亦無任何收藏鑑賞印章。　書體與前三卷同出

一人手，豈跋真而原跡已易歟？待考。

行書西苑詩卷拓本

西苑詩十首詩題及詩略　嘉靖乙酉春至獨非幸歟。　同前然而勝概難逢，佳期不再，而余行且歸老

江南，追思舊遊，可復得耶！因盡録諸詩藏之，他日邂逅近林翁溪叟，展卷理詠，殆猶置身於廣寒

太液之間也。　癸丑夏四月既望，重録於玉蘭堂中。　徵明識。　見《澹慮堂墨刻·明文待詔書》、

《中國古代書畫圖目》十二《明文徵明行書西苑詩卷》。　上海朵雲軒藏。　按：　臨《停雲館帖》

卷十二《文待詔西苑詩》。

行書西苑詩卷

西苑詩十首詩題及詩略　右詩作於嘉靖乙酉春三月，甲寅六月十日重書，於是三十有奇字點去年，余年八十有五矣。徵明識。　見一九七九年《文物》第八期，《中國古代書畫圖目》二一〇《明文徵明行書西苑詩卷》。　北京故宮博物院藏。

小行書西苑詩拓本

曩歲待詔都門所作，今歸林下巳卅餘載，未曾修改。前秋巳刻入《停雲館帖》，聊以問世，今尤負愧。潤卿國醫以佳紙索予手書，不能藏拙，漫然應命。倘先生愛我，置之高閣可也。時甲寅秋九月廿又四日，徵明。　見《小長盧館帖》，何頌華跋。　按：筆法、跋語皆不類。文徵明行書《西苑詩》刻入《停雲館帖》在嘉靖卅九年四月，徵明卒巳年餘。　此帖偽。

行書西苑詩卷

西苑詩十首詩題及詩略　右詩嘉靖乙酉歲，與同官陳侍講魯南、馬修撰仲房、王編修繩武爲西苑之遊。竊念神宮秘府，迥在天上，人所罕到，而吾徒際會風雲，列官清禁，得以遍閱其間，獨非幸歟。今乙卯秋日重錄一過，而余歸老林下亦三十有一年矣。回視曩昔勝遊，真若夢寐，能無感

歟。徵明書，時年八十有三。

見《中國古代書畫圖目》九《明文徵明行書西苑詩卷》。張照跋云：「書着意則滯，放意則滑，其神理超妙渾然天成者，落筆之際誠以爲不居內外及中間也。文待詔不爲董香光所重者，正以着處滯而放處滑。然用力深矣，其滯也其沉着，其滑也其流麗，即其病處，足學三十年。」□山跋云：「此册爲文水成農部履恒所贈，參之停雲館墨刻本微有不同，而此册筆法尤極蒼老，當又在墨刻本以後所書。後幅張文敏題跋亦深得文字好處，善書自能體會也。」徐郙跋云：「文書如怒猊抉石，渴驥奔泉，其神駿處真令千人辟易。然力出字外，字之中轉無餘，此所以不及華亭耳。是册乃公八十有三時書，而目力腕力仍能如是，真前輩不易及也。餘略」又跋云：「文待詔好書，所作西苑詩，人間合有數十本，停雲館帖中已自選刻其一。此册爲最晚年書，在廉生祭酒許。今西苑萬善殿西配殿南齋爲直之所，即詩中所稱之芭蕉園也。」天津藝術博物館藏。

按：乙卯文徵明應年八十六，八十三則壬子也。以退老林下三十有一年，所見如八十三歲停雲館刻西苑詩，八十六歲所書新燕篇，與此册皆不同，非徵明所書也。

則以八十六爲是。此册結體與他作皆不同。

行書西苑詩卷

西苑詩　右詩嘉靖乙酉春官京師時作，去今戊午三十有四年□□□舊遊，□□□□□歲五月朔

日書，年八十有九，徵明。 見一九九〇年《書法》第三期《明文徵明書西苑詩手卷》，有王闓運、

陳寶琛等題記，趙爾巽跋。 馬其昶及其孫馬茂元藏。

行書西苑詩卷

西苑十首 右詩嘉靖乙酉官京師時作，及今戊午三十有四年矣。時同遊苑三人俱已物故，而余

年八十九。追思舊遊，恍如一夢。是歲七月既望，重書一過。徵明。 見墨蹟手卷。 上海陸

平恕藏。

書西苑詩十首卷

見《江邨書畫目·明文太史書西苑十詠一卷》：宋牋本，真跡，上上神品，自題二次。

書西苑詩卷

見《石渠隨筆·文徵明畫蘭竹並書西苑詩合蹟卷》。 《重訂清故宮舊藏書畫録·文徵明蘭竹

書西苑詩合璧卷》：⋯紙本。石渠寶笈續編著録，佚。

書西苑詩

見《珊瑚網畫錄》卷二十二《仇實父西苑十景》：文太史題。

行書西苑詩十八開冊

見《中國古代書畫圖目》六《明文徵明行書西苑詩十八開冊》：嘉靖戊申。蘇州博物館藏。

按：劉九庵云：疑。傅熹年云：僞。

行書西苑詩十二開冊

見《中國古代書畫圖目》九《明文徵明行書西苑詩十二開冊》。

行書西苑詩十開冊

見《中國古代書畫圖目》九《明文徵明行書西苑詩十開冊》。

行書西苑詩卷

見《中國古代書畫圖目》二《明文徵明行書西苑詩卷》：乙卯。上海博物館藏。

行書西苑詩卷

見《中國古代書畫圖目》二《明文徵明行書西苑詩卷》：戊午。　上海博物館藏。

行書雨中訪履吉等三首

見《平生壯觀》卷五：　律詩三首，行書如古錢。與王履吉者，前雨中訪履吉越溪莊，後次韻。

行書送蔣山卿詩

南泠先王自儀真放舟，訪余吳門，留五日而去，臨行賦二詩留別，謹依韻奉答。君時宿疾大發，雨中畫舫載山行　見《書法叢刊》第六輯《明人雜書册·文徵明詩稿五種》。　遼寧省博物館藏。

七律 四首

行書咏文信公事四首卷

咏文信公事四首　地轉天旋事不同　猰㺄勤王萬里身　頻年航海欲何為　千古英雄遺恨在

風載征帆客在船　相逢把酒唱玲瓏　雨

長洲文壁。　見墨蹟於上海錢景塘家，時一九六六年五月。　《六硯齋二筆》卷一：　余見屠伯

起所藏公書文信公事四首，字學陸放翁，灑灑有致，亦別楮中之上馴也。　《吳越所見書畫錄》

卷三《文衡山詠文信公事四首卷》：　紙本。　李日華崇禎三年跋云：「嘉靖中七子橫起，言詩常薄

吳音綺靡，目衡老爲吳歟。　今覩此四首，忠憤伉壯，沉痛軒豁，千古唯杜陵老松詩『白摧朽骨龍

虎死，黑入太陰雷雨垂』之句足以媲之。　書出少時，有河朔風氣，亦規橅陸放翁爲之。　總之，與

信國一段英靈相爲陟降，非尋常翰墨比也。」陸時化跋云：「衡翁詩平素多清婉俊逸，此四律獨

定爲非老杜不能。　反覆尋味，則如讀浣花集，忘其爲衡翁作矣。　衡翁書脫胎松雪，此書特定爲

規橅放翁。　放翁遺墨罕見，以一二家藏鈎帖對之，則放翁躍然出矣。」下略　《中國古代書畫圖

目》二。　上海博物館藏。

書謁文信國祠八首與像合卷

見《朱卧菴藏書畫目》。　《須靜齋雲烟過眼錄》：　文信國像卷，有王濟之、吳匏菴、文衡山題謁

相國祠詩，文書最縱橫出色。

草書八月六日書事等四首卷

八月六日書事　萬甲倉皇起一呼　十載招懷自作姦　秋懷　零露瀼瀼隕玉柯　江城縹緲度飛

鴻　徵明　正德庚辰十一月。　見《中國古代書畫圖目》二《明文徵明草書七言詩卷》。《中

國美術全集・文徵明七言律詩四首卷》。　此卷草書書事詩係指當時討平寧王朱宸濠叛亂一事。

書法學張旭、懷素，筆法縱肆，跌宕起伏，筆勢圓轉自若，瘦硬通神。其中「聞」「何」「楫」三字各

佔一行，極盡馳騁能事。「書」「外」等字末筆之點，俱用章草筆法作挑趯之狀，筆意飄逸。徵明

寫狂草世不多見，此卷彌足珍貴。卷後有李登跋云：「書家擬仿，雖極品皆可致力，所謂步步趨

趨。惟草聖如顛、素不可擬仿，何者？彼以縱逸，而我以擬仿，神光懸隔，即得逼真，所謂奔逸絕

塵而瞠乎其後者也。文老盛年時作此種書，直逼顛、素，視祝京兆未足多羡，豈其神情自適，非

由擬仿然耶！竊怪此老胡不終世作此種書，而後來品格翻似不逮，蓋一時神助不可常也。逸少

蘭亭，書逾百幅，不逮初本是已。叙卿得此，如獲文氏蘭亭初本，信可寶哉。」

小楷遊西山詩四首拓本

指點風烟欲上迷　登香山　寂寂雲堂車馬稀　來青軒　偃月池邊寶刹鮮　弘光寺　翠殿朱扉

翔紫清　碧雲寺　右遊西山之作，徵明。　見《千墨菴帖》。貝墉跋云：「錢塘陳澂水孝廉精於

鑒別，收藏名蹟甚夥。癸酉七月來吳門，出是幀示余。諦觀筆意，深得唐人三昧。平生所見待

詔真跡，此爲第一。漫記數語，以誌眼福。」

行書遊西山詩十二首幅

遊西山詩十二首　有約城西散冶情　指點風烟欲上迷　寂寂雲堂車馬稀　偃月池邊寶刹鮮

翠殿朱扉翔紫清　一龕燈火宿山寮　道傍飛潤玉淙淙　寺前楊柳綠陰濃　何時神斧擘幽崖

西來禪觀兩牛鳴　愛此寒泉玉一泓　春湖落日水拖藍按：　此詩缺第六、第七兩句。　嘉靖甲寅春

三月既望，長洲文徵明書於停雲館中。　見墨蹟於一九四六年上海古玩市場姜老處，末一首兩

句原漏寫。　按：　僞。

行書遊西山詩十二首拓本

遊西山詩十二首詩同前　嘉靖甲寅春三月既望，長洲文徵明書於停雲館中。　見拓本。　按：

即以前墨跡上石，僞。

行書遊西山詩十二首冊

遊西山詩十二首　　早出阜城馬上作　　有約城西散冶情　　登香山　指點風烟欲上迷　來青軒

寂寂雲堂壓翠微　　下香山歷九折坂至弘光寺　　偃月池邊寶刹鮮　　碧雲寺中官于經建，極雄麗。

翠殿朱扉翔紫清　宿弘濟院　　一龕燈火宿山寮　　尋源至五花閣　　道傍飛澗玉淙淙　　歇馬望湖

亭　寺前楊柳綠陰濃　　呂公洞　中有耶律楚材題字。　　何時神斧擘幽崖　　功德寺　　西來禪觀兩

牛鳴　　玉泉亭　愛此寒泉玉一泓　　西湖　　春湖落日水拖藍　　右詩嘉靖癸未年作，去今丁巳三

十有五年矣。回思舊遊，恍如一夢。暇日偶閱故稿，重錄一過。是歲九月既望，徵明年八十

八。　　見《中國古代書畫圖目》十二《明文徵明行書游西山詩冊》。　　上海朵雲軒藏。　　按：味

各詩，遊西山在三月。癸未三月，徵明在進京途中。此冊非徵明自書，疑出朱朗手。

行書游西山詩十二首冊

戊午八月廿五日，時年八十有九。　　見《退庵金石書畫跋・文衡山自書西山詩冊》：紙本。余

齋所藏文待詔行楷書甚多，皆附題各名蹟後者，惟此爲原冊，自書游西山詩十二首，凡十四幅。

考待詔生於成化六年庚寅，卒於嘉靖三十八年己未，壽至九十。此其歸道山之前一年，而腕力

尚精健如是，非凡夫所能望其項背，宜其享大名也。　　近世書家如翁覃溪師及劉石菴先生，年皆

不逮。惟吾家山舟學士差似之，然近九旬，所作即無此筆力矣。吾齋文書，當以此爲甲觀。直接雙井之後，不但上掩吳興，下俯華亭，古人自有，觀此益信。

行書遊西山詩卷

早出皁城馬上作　登香山　來青軒　香山歷九折坂至弘光寺　碧雲寺　宿弘濟院　遊普福寺

觀道傍石澗尋源至照花閣　歇馬望湖亭　呂公洞　功德寺　玉泉亭　西湖　右詩嘉靖癸未年

作，去戊午三十四年矣。回思舊游，恍如夢覺。暇日偶閱舊稿，重書一過。是歲十月之望，徵明

時年八十九。

見《古芬閣書畫記》卷六《文待詔遊西山詩卷》。

行書遊西山詩卷

衡山文徵明。　見《石渠寶笈》卷十六《明文徵明遊西山詩并繪圖一卷》《重訂清故宮舊藏書畫

録》。　舊藏故宮養心殿，佚。　今藏徐氏。

行書西山詩十二首卷

往歲與友遊北畿西山，次第得詩十二首。茲者雨窗獨坐，顧庋間有素紙，漫録一過，聊寄興也。

徵明。 見二〇〇二年香港拍品《文徵明行草書西山詩十二首卷》，僅見十首。

楷書西山詩卷

見《朱臥菴藏書畫目·文太史西山遊圖并楷書十二首卷》： 上上。

行書遊西山詩卷

見《中國古代書畫圖目》一《明文徵明行書游西山詩十二首卷》： 嘉靖癸丑。 北京中國文物商店總店藏。 按： 圖片未印出。

行書西山詩卷

見《中國古代書畫圖目》一《明文徵明行書西山詩十二首卷》： 紙本，丁巳。 北京故宮博物院藏。 按： 圖片未印。

大行書京師懷歸詩四首卷

感懷 三十年來麋鹿蹤 內直有感 天上樓臺白玉堂 終日思歸不得歸 郊行 城南流水淨

涵沙　右京師懷歸之作，偶爲澔溪朱君談及，遂録一過。徵明。見《百爵齋藏歷代名人法書·明文待詔感懷詩卷》上海藝苑真賞社本《明文徵仲行書感懷詩真蹟》、上海古籍書店本《明文徵明墨蹟選》、深圳海天出版社本《文徵明書法選》。

行書懷歸詩二十五首册

感懷　三十年來麋鹿踪　内直有感　天上樓臺白玉堂　潦倒江湖歲月更　思歸　終日思歸不

得歸　秋日懷歸二首　蕭然木葉下庭陰　年侵病迫久應還　次韻盧師陳懷歸二首　塵沙荏苒

變鬚眉　南望吴門是故鄉　秋夜不寐枕上口占五首　中夜無眠思故鄉　中夜思歸夢不迷　中

夜思歸轉謬幽　中夜思歸不得眠　中夜思歸歸路賒　春日郊行　城南流水净涵沙　秋日早朝

待漏有感　鐘鼓殷殷曙色分　聞雁有懷　尺書不至意茫茫　九日迎恩寺　家在江南胡不歸

媿故知　故國梅花雪滿枝　病中有懷吴中諸寺　七尺藤牀一畝宫右治平　天王寺裏竹千頭右天

王寺　久客懷歸問舊遊右寳幢寺　城東古寺萬枝梅右竹堂寺　從别林仙道場右東禪　閒居每結道

人緣右馬禪寺　搔首長安望闤闠右昭慶寺　往歲留滯京師，頗懷故鄉風物，故多懷歸之作，今十有

四年矣。　偶檢故稿，録出自誦，庶幾無負初心也。　嘉靖己亥八月既望，徵明。　見墨蹟，編者曾

藏。　朱鐵蕉、史久煜題，高振霄行書引首。

無錫市博物館藏。

行草書京邸懷歸詩冊

徵明自癸未春入京，即有歸志。既而忝列朝行，不得輒解，迤邐三年，故鄉之思，往往托之吟諷。丙戌罷歸，適歲暮冰膠，留滯潞河，檢故稿得懷歸之作三十有二篇，別錄一冊，以識余志。昔歐公有思潁詩，亦自爲集。徵明於公雖非儗倫，而其志則同也。

承盧師陳次韻見賀再疊一首　樓居如傳主頻更　中秋夜同鄉友小樓翫月　露華風色繞闌干

感懷　五十年來麋鹿蹤　內直有感詩同　思歸詩同　鄉思二首　蕭然木葉下庭陰　年侵病迫久

應還　次韻師陳懷歸二首詩同　秋夜不寐枕上口占五首詩同　春日郊行詩同　與師陳夜話，因懷

鄉土，師陳有詩次韻　此身無翼不能飛　次韻陸子端祠部懷歸四首　關朔沙塵日夜飛　湖上

鷗盟久已寒　浮世光陰幾晏眠　靈巖草煖翠烟稠　秋日早朝待漏有感詩同　聞雁有懷詩同　九

日迎恩寺懷歸詩同　媿故知詩同　病中有懷吳中諸寺各賦一首總七首詩同　右治平寺聽松　右

天王寺南洲　右寶幢寺石窩　右竹堂寺道明　右東禪天璣　右馬禪寺明祥　右昭慶寺守山各

詩末標題略不同　見點石齋本《文徵明行書懷歸出京詩六十四首》、《中國古代書畫圖目》二〇《明

文徵明行書京邸懷歸詩冊》。　　北京故宮博物院藏。　　按：《出京詩》三十二首墨跡不知下落。

行書懷歸詩

懷歸詩徵明自癸未入京　文同　潦倒　遷居盧師陳次前韻爲賀再疊一首　中秋夜同元抑諸君小樓

翫月　感懷　内直有感　思歸　鄉思二首　次韻盧師陳二首　秋日早朝待漏有感　春日郊

行　聞雁　秋夜不寐枕上口占五首　與師陳燕坐師陳有詩次韻　次韻陸子端祠部四首　九日

迎恩寺懷歸　病中有懷吳中諸寺　右楞伽寺曉聽松　右天王寺洽南洲　右承天寺瓚石窩　右

竹堂寺明無盡　右東禪寺璇天機　右馬禪寺祥虛白　右昭慶寺祖守山　魄故知　見墨跡册，

紙本，烏絲闌，小行書，末行下有「文印徵明」、「悟言室印」兩方印。　有正書局印本《文徵明行

書懷歸詩》。朱琦跋云：「桂生仁弟將赴西安省其兄，小住會垣，出示文衡山詩卷墨跡。筆力清

峭，詩亦复絕，凡三十有二章。　先生自叙謂歐公有思穎詩，別自爲集，今亦仿此意作懷歸詩，別

錄一册。余因思歐公在夷陵時與師魯書云：每見前世名人，當論事時感激不避誅戮，真若知義

之不易也。　及一旦謫歸，有不堪之窮愁，形於文字。而昌黎亦謂今之士大夫罷則無所於歸，蓋甚言歸

者。故歐公不能忘情於此，而於昌黎亦有貶辭。　其後公位益顯，作思穎詩見志，而亦未

能踐其言。　衡山先生負當時大名，獨能恬於聲利，在京師邅迍三年，言歸便歸，視公抑又過之。

而先生乃謙言擬非其倫，要其超然於出處之際者，固無愧矣。是卷留置案頭一日，有足感余心

者，爲書數語卷尾，仍以歸之桂生。　時道光己酉仲冬。」　按：　一九五二年見於上海古玩市場姜

老處。

書懷歸詩卷

懷歸詩序文及詩題字句次序先後，皆與前冊相同。　見《穰梨館雲烟過眼錄》卷十七《文衡山歸去來辭書畫卷》。　按：歸去來辭，楷書。又紙五接，書懷歸詩，未註明何體。時南潯周氏藏。

大行書上巳九日詩四首拓本

天池日暖白烟生　徵明　三月韶華過雨濃　徵明　何處登高寫壯懷　徵明　雨晴秋色滿陂塘　徵明　見拓本四幅。長洲遲鳳翔跋云：「上巳九日詩四首，長洲文徵仲書也。因岷山字學不傳，命曹生伯封模而刻之公署，知士人之所取法焉。時嘉靖乙卯春止望日。」又見《書法》一九八七年第二期《文徵明行書詩碑》：二石，兩面刻。　甘肅省岷縣文化館藏石。　按：四詩分別見「七律一首」。

大行書太湖涵村道中等四首拓本

太湖　島嶼縱橫一鏡中　徵明　涵村道中　宛轉橫岡帶遠岑　徵明　見拓本，僅得二首，餘

缺。有跋云：「余督儲南畿，駐姑蘇，獲文衡山詩一軸，縉紳見者多雅愛之。或曰：「可刻之，

以傳諸遠。茲祇役雲中，理餉暇日，因命郝生應麟者模之，以刻于學宮云。時嘉靖歲次壬子春

二月既望，臨眴下泐缺　《岱宗小稿》卷六《文衡山太湖涵村道中諸帖》：　文衡山書，當時極珍重

之，近聲價漸減。說者曰：「子昂學右軍，徵仲學子昂，愈傳而愈失真。」今右軍帖具在，子昂何

曾分毫似右軍，徵仲何曾分毫似子昂。余謂徵仲草書固不佳，至其楷及大書，未可輕議。余嘗

見其書遊太湖、涵村道中諸書，字大三寸許，矯健有勢，頗學山谷爭勝。詩亦不俗，如「天遠洪濤

翻日月，春寒澤國隱魚龍」「風壑聲傳千澗雨，曉山青落半湖陰」「光福烟開孤刹迥，洞庭波動兩

峰浮」「窗中坐見千林雨，水面浮來百疊山」皆警語也。　按：兩詩已分別見「七律一首」中。

行楷次韻吳山登高四首卷

次韻陳郡推九日陪郡公吳山登高四首　何處登臨汎菊華　斜日登轉石廊　未誇蘇晉解逃

禪　楞伽湖上翠千盤　徵明。　見《愛日吟廬書畫續錄》卷二《明文徵明行楷詩翰卷》：　紙本。

停雲書法上追晉唐，久有定評。所著《甫田集》，屢經兵燹，已不多見。此卷行楷七律四首，可想

見承平時吳中韻事。書蹟尤妙絕。

行書早春書事等四首寄子庸卷

疏簾掩映物華鮮　流雲冉冉度湘簾　晴雀飛飛戀草簷　南樓日上曉烟輕　早春書事四首，書似子庸文學評改。徵明具草。　見二〇〇一年中國嘉德秋季拍賣會《吳寬沈周唐寅文徵明行書詩翰卷》，劉九庵跋。　按：拍價三十五萬至四十五萬。

大行書夏日睡起等四首卷

綠陰如水夏堂涼　九衢三伏漲黃塵　深巷無人晝掩扉　松窗酒醒篆烟殘　辛丑七月廿又八日書於玉蘭堂，徵明。　見《中國古代書畫圖目》一《明文徵明行書七言詩卷》。　北京中國文物商店總店藏。

草書春雨秋日閒居等詩卷

春雨蕭蕭草滿除　傍市柴門鎮日開　掃地焚香習燕清　橫窗偃閣帶修垣　嘉靖丁未七月望前一日，徵明草。　見《中國古代書畫圖目》二〇《明文徵明行書七言詩卷》。　北京故宮博物院藏。　按：頗疑出文彭筆。

行書雞聲燈花等詩寄雲心卷

雞聲　乍鳴滄海日東昇　燈花　金莖吐穗粟纍纍　煎茶　老去盧仝興味長　焚香　銀葉焚焚

宿火明　友弟徵明頓首詩帖上雲心觀察相公尊兄執事。　見《中國古代書畫圖目》二《明祝允

明等三家行書合璧卷》。　上海博物館藏。　按：互見「柬札」。

大行書言言懷等四首

言懷二首　獨驅羸馬出楓宸　白髮蕭疎老秘書　丙戌潞河除夕二首　撥盡鑪灰夜欲塵　黯黯

離愁酒半醺　庚子新正四日，徵明。　見印本。　按：似日本所印，首尾原來似有殘缺。

中行書春遊詩

不教塵負踏青遊　舟行欲盡有人家　十里扶輿渡野塘　松根小徑入天平　二月望，與次明、道

復汎舟出江邨橋，抵上沙遵陸，邂逅朱堯民、錢孔周，登天平，飲白雲亭，次第得詩四首。　時嘉靖

甲辰春也。　徵明識。　見《吳越所見書畫錄》卷三《明文衡山春遊書畫卷》：烏絲格，中行

書。　按：　次明乃吳㸌，嘉靖二年已去世。　朱堯民是朱凱，正德七年去世。　徵明與吳㸌等四人

登天平，是正德三年，徵明年卅九歲事。　嘉靖甲辰，徵明七十五歲矣。　此書僞。

初寒風動七律四首

見《叢帖目》卷五《敬一堂帖》第三十二册。

行書七律四首幅

徵明。　見《石渠寶笈》卷五《御題明文徵明自書詩帖一卷》：行書七言律詩凡二幅，前幅詩四首。

行書春遊詩四首

嘉靖甲辰二月望，同諸友登天平，飲白雲寺，得詩四首。時壬子春日，重錄於停雲館，徵明。

見南京博物院展出此卷。　按：偽。

七律　五首

行書致仕言懷等五首拓本

致仕言懷二首　獨驅羸馬出楓宸　白髮蕭疎老秘書存廿一字　誰憐阮籍窮途泣此《阻冰潞河簡同行

黃才伯》詩下半首，前缺　次韻唐雲卿投贈二首　關河歲晏客衣單存四行卅七字，餘缺　見《含暉堂

帖》：　殘石。　按：　所存僅知此五首。

行草書游東禪等五首拓本

九日期九逵不至，獨與子重游東禪，作詩寄懷　東郭名籃帶曲限　滄浪池　楊柳陰陰十畝塘

石湖　杜若洲西宿雨餘　滁州官舍留別少卿家叔　宦轍滁陽弟踵兄　失解無聊用履仁韻寫懷

兼簡蔡九逵　夜半休驚負壑舟　徵明。　見拓本。　按：　所得僅一幅，皆正德八年癸酉所作

詩，或即是時書。

行書登胥臺山等五詩贈陳沂拓本

登胥臺山　胥臺秋色帶平川　雨中登玄墓　宿慶公房　入寺青林已夕曛

登玄墓山閣　木末層軒倚穴寥　蔡九逵相期同遊，以事不果　鄧尉秋高眼境寬　徵明書呈石

亭先生請教。　見有正書局本《沈文墨跡合璧》。翁方綱跋三則云：　衡山先生能蘇能黃，此其

作坡公體詩也。予嘗見倣坡書泗州僧伽塔詩，筆筆力追上游，正得南唐後主撥鐙法，非吳匏菴

專學蘇書者所能耳。　其法總在能提筆，所以高秀奄有晉唐之勝，孰謂蘇書用偃筆哉。　先生

之學蘇書，大似元遺山之學蘇詩，此語正苦於急索解人不得爾。乾隆辛亥冬十月一日，秋盦九

兄寄此冊屬題。至十二月九日，始爲跋此三則於後，覃溪翁方綱。　《清歡閣藏帖》刻五詩，末

款「徵明」二字，餘與翁跋皆未刻。

行書玄墓詩七首卷

登胥臺山　胥臺秋色帶平川　玄墓　金銀宮闕帶林丘　雨宿玄墓　入寺青林已夕曛　雨晴登

山閣　木末層軒倚穴寥　望漁洋山有懷王敬止　鄧尉漁洋山頭望大荒　蔡九逵相期同遊，及是不

果來，山中有懷　鄧尉　鄧尉秋高眼境寬　留別潘半巖　胥口秋高水拍天　近至玄墓，得詩七

首，輒畫，一笑。徵明。　見上海博物館辦明四大家畫展。　河北教育出版社《中國名畫家全

集·文徵明》：行書共四十六行。　上海博物館藏。

大字石湖初泛等詩卷

石湖初泛　舟出橫塘思渺然　閒居漫興　春雨蕭蕭草滿除　除夕戊子　堂堂日月去如流　糕

果紛紛酒薦椒　遊天池　天池日暖白烟生　徵明。　見《吳越所見書畫錄》卷三《文衡山大字

書卷》：大字書二寸許，甚妙。

書郭西閒泛等詩卷

郭西閒泛　雨足新蒲漲碧芽　夏日飲湯子重園亭賦　城居何處息炎蒸　夏日園居　筆牀書卷

繞壺觴　題畫　隔浦群山百疊秋　莊居即事　背郭通村小築居　嘉靖甲寅秋七月望書，徵

明。見《石渠寶笈》卷十六《明文徵明林泉雅適圖并書七言長句一卷》、《吳派畫九十年展》、

《重訂清故宮舊藏書畫錄》。　臺北故宮博物院藏。

行書煎茶等詩卷

煎茶　嫩湯自候魚生眼　雨後　積雨初收風乍頒　春日舟行書事　日出吳山歛霧蒼　永夏茅

堂風日嘉按：此夏日詩，漏寫詩題。　歲暮即事　簷樹扶疏帶亂鴉　戊午秋日書，徵明。　見墨蹟

卷，紙本，中行書。　張謇跋云：「文書多減筆，此卷減筆尤甚，亦時見率爾之筆，殆非其至者，差

似不偽耳。季貞見示，爲書所見質之。己未十月。」又海秋雲韶跋云：「衡山書法秀硬通神明，

爲一代宗仰。年彌耄，其味彌永，尤爲人所難能。此卷信爲真蹟，特非其精到之筆耳。」吳士鑑

跋云：「此吾亡友永清朱玖聯舊藏也。玖聯搜羅至富，近已散落人間。此卷今歸季貞賢友，季

貞博學好古，辨析甚精。薄游西湖，出以相示，雖非待詔經意之筆，然當世賞鑒家贗鼎雜陳，是

丹非素。但當別其真偽，不必繩以優劣也。」□車跋云：「待詔氣充神静，心怡手和，至大年猶能

作精楷，無一率筆。此卷雖非至者而姿勢自勝，爲真蹟無疑。」按：一九五○年見于上海馮氏金精研齋，本色書，中行書。

七律 六首

行書滿城風雨近重陽六首卷

滿城風雨近重陽，暝色寒聲漫繞堂　滿城風雨近重陽，迂轄何人顧草堂　以下首句略　嬴得經時嬾下堂　狼藉苔痕上草堂　雨歇呼兒净掃堂　一日雨晴秋滿堂　辛卯九月十三日，與次明過飲孔周有斐堂，書此請教，徵明具草。　見《石渠寶笈三編目錄・文徵明滿城風雨近重陽圖并詩一卷》。　《書畫鑑影》卷六《文待詔重陽風雨圖卷》、《宋元明清書畫家年表》。延春閣藏。

按：　次明爲吳爟，卒于嘉靖二年。　辛卯爲嘉靖十年，吳爟卒已八年。　此卷僞。

書風雨重陽詩卷

追和匏庵先生續潘邠老滿城風雨近重陽四首　九日雨晴再疊二首　辛丑七月三日書。　見《過雲樓書畫記》畫類四《文待詔風雨重陽書畫卷》：　潘象安隸書「詞翰三絕」引首。　河北教育

出版社《中國名畫家全集·文徵明·風雨重陽圖卷》：詩，行書共四十四行。

書滿城風雨詩卷

重陽將近風兼旬　追和先師吳文定公續潘邠老詩四首　九日雨晴再疊前韻二首　徵明。見

《紅豆樹館書畫記》卷二《明文衡山滿城風雨圖卷》。

書紀遊諸詩冊

紀遊諸詩冊》。

雨後登虎山橋　虎山橋下水交流　光福寺追次顧在容韻　靈栖金瑣白雲中　七寶泉　何處清

冷結靜緣　天開圖畫閣　春來未負梅花約　玄墓道中　輕陰駁日水含沙　宿碧照軒　烟閣雲

房紫翠間　嘉靖戊申十一月晦，燈下書舊作數首，徵明。見《吳越所見書畫錄》卷三《文衡山

行書除夕元旦初春詩寄仲予帖拓本

丁巳除夕　易却桃符拂却塵　戊午元旦　黃鳥風簷遞好音　初春書事四首　踈簾掩暎物華

鮮　流雲冉冉度湘簾　晴雀飛飛戀草簷　南樓日上曉色澄　別久耿耿，中略近詩往見鄙況，承

嘉饋多謝。徵明詩帖子上仲予文學至契，三月八日。　見《湘管齋帖》。

大行書致仕出京等六首卷

致仕出京馬上言懷二首　獨驢羸馬出楓宸　白髮蕭疏老秘書　丙戌潞河除夕　撥盡鑪灰夜欲

晨　黯黯離愁酒半醺　丁亥除夕　糕果紛紛酒薦椒　堂堂日月去如流　庚子新正書舊作，徵

明。　見墨蹟，一九三六年見于上海吳性栽家。

大書七律六首卷

見《焦氏說楛》：　作涪翁體，是嘉靖戊午春所書。

七律　七首

書游洞庭東山詩七首冊

右游洞庭東山詩七首，嘉靖丁巳十月十日簑燈書于玉磬山房。　見《藤花亭書畫跋》卷三《文衡

山書洞庭東山詩冊》。

行書游洞庭東西山詩帖拓本

游洞庭東山詩七首　太湖　沙渚依依雲不動　莫釐峰　遥街百蹬轉嶔崎　遊彌勒能仁二寺

鬱然臺殿鎖芙蓉　宿靜觀樓上有守谿先生記　抱被何緣三宿戀　宿靈源寺　夜投鐘梵託靈源

翠峰寺雪竇禪師道場　空翠夾輿松十里　留別諸僧　城中遥指一螺蒼　再和徐昌穀洞庭西山詩

八首　太湖　蒹葭繚繞帶胥塘　縹緲峰　薙草遥遵鹿兔蹤　西湖寺　歷嶺懸籐稍倦攀　左神

洞　裹糧腰炬探幽玄　桃花塢　夕陽下馬桃花塢　資慶寺　湖上深居老僧閒　遊毛公壇阻

雨　擬攀栖跡拜靈仙　左神道中　玉虛靈府千年秘　正德戊辰四月廿二日，訪烏程王天雨於

閶門客樓，出素冊俾録舊作，因書洞庭諸詩請教。天雨家去太湖不遠，扁舟往遊，此冊或可據

也。儻能一一和之，不惜寄示。長洲文壁記。見《寶翰齋帖》卷十一。周天球跋：「萬曆戊寅

冬仲，泰峰茅子攜衡山先生兩山詩卷過余。計臨池之年，前余生六載，迄今蓋七十一年矣。當

是時，先生學書聖教序，又稍變而從李北海。詩則清婉秀潤，錢、劉之亞，皆後輩所不能窺者。

余獲侍先生三十年，而學日益高，所遺篇翰，方駕古人，即可以驗，泰峰當珍視之。」張鳳翼跋

云：「文太史嘗向余談洞庭之勝，未嘗不神馳湖山間也。及余與孔加、魯望諸君同爲西山之游，

越月而返。蓋七十二峯領其㟥矣。方是時，太史已仙去。今則孔加、魯望俱已化爲異物，展此

卷讀之，不能不興山陽之感也。太史初名壁，後以字行。」

行書春日漫興等舊作册

春日漫興　深巷無人晝掩扉　雨晴登山谷　木末層軒倚穴寥　宿瑞雲房　入寺青林日已曛

胥臺山　胥臺山色帶平川　寒原晚眺　郊外新寒漲野烟　解脫　解脫名銜駕澤車　上巳日袁

氏園庭　野服逍遙少長俱　嘉靖乙卯正月既望，閒書舊作數首，聊適興耳，不能工也。徵

明。　見墨跡，一九五四年見于上海馮克鈍家。　按：筆意鬆懈，臨本。

行草書詩帖七首卷

庚子新正書舊作，徵明。　見《石渠寶笈》卷二十四《明文徵明自書詩帖一卷》。

行書玄墓詩七首

登胥臺山　胥臺秋色帶平川　玄墓　金銀宮闕變林丘　雨宿玄墓　入寺青林已夕曛　雨晴登

山閣　木末層軒倚穴寥　望漁洋山有懷王敬止　胥口秋清水拍天　近至玄墓，得詩七首，輒

果來，山中有懷　鄧尉秋高眼境寬　留別潘半巖　蔡九逵相期同遊，及是不

畫，一笑。壬辰九月，徵明。　見《中國名畫家全集·文徵明》附《游玄墓詩畫卷》：　行書共四十

六行。

七律 八首

行草重葺西齋詩八首卷

重葺西齋承諸友過顧　偶葺南榮佚此身　答陳希問見和　匡牀竹几僅容身　再答陳希濟　嗒然枯坐欲忘身　答湯子重　窮巷誰伴寂寥身　再答盧師陳　百年頹墮媿閒身　君求期而不至，見和前詩，輒亦奉答　書生拙用自康身　西齋之葺，孔周、道復咸有所助，用前韻各謝一首　圖書漫繞病中身　塵土勞勞未隱身　文壁書似宏望尊兄。　見《中國古代書畫圖目》十六

《明文徵明行書貧字韻詩卷》。　遼寧省遼陽博物館藏。

草書重葺停雲館等十四首卷

歲暮重葺停雲，諸友過顧　偶葺南榮逸此身　陳道復見和再答一首　匡牀竹几僅容身　三答陳道濟　嗒然枯坐欲忘身　四答伍君求　書生拙用自康身　五答錢孔周　圖書漫繞病中身　六答陳道復　塵土勞勞未隱身　七答湯子重　窮巷誰伴寂寞身　八答盧師陳　百年頹墮媿閒身　九答鄭常伯　宛轉軒窗足芘身　十答吳次明　小窗如蝸取覆身　次韻答子重病中見寄　經時不見款山扉　子重再和再答一首　風吹白板野人扉　三答子重　寂寞停雲畫閣扉　四答

子重　十年清夢落巖扉　正德壬申五月廿又一日，雨窗閒書，徵明。　見《伏廬書畫錄·文徵明草書詩卷》。　程紹寬於道光二年跋云：「余得明文待詔重葺西齋詩八律卷詩，皆拈貧字韻，乘興小行書，錄贈宏望者。　其書絕不作意，流露性真，恍如逸少蘭亭，用已退筆，猶署『壁』名，蓋四十歲前書也。　馬元震弁其首曰『八貧尺璧』。　其孫文湛老石刻墨搨續卷後，以贈其友吾驦。　驦之跋特詳，跋書庚寅爲萬曆十有八年，當時珍重待詔法書，不啻隋珠和璧。　況流傳又幾三百年，余復得是卷，翰墨緣抑何幸也。　此書重葺停雲館詩十律，其間前八首，復答鄭常伯、吳次明二律。　倘欲仿元震弁首，請下一轉語曰『十貧尺璧』。　後書次韻子重見寄四律，較前卷同是行書，字大倍之。　前題西齋即停雲館也。　尾識『正德壬申，雨窗閒書』適當待詔四十三歲，爲壯年極得意書。　駸駸直入晉室，騎縫盡鈐『衡山』印，其欲傳之心，如此概見。　且三百年來葆護如新，使得與元震、吾驦見之，不知作何跋語以珍賞也夫。」　《中國古代書畫圖目》十四《明文徵明行草自書詩卷》。　廣州美術館藏。

行書元旦等詩八首卷

元旦　桃符幡勝又當時　人日期與友人會集，不至，有懷　草痕簾影碧參差　是日無聊，步過北山道院，值其禮醮，爲設素饌　人日今年恰及晴　穀日南樓小集　靈筴初開第八蓂　竹堂探

梅　閒探梅花入竹來　春寒病起　十日春陰一日晴　午日有感　昔年重午仕金閶　七夕　家

人競説女牛并　徵明。

見北京榮寶齋印本《榮寶齋珍藏墨蹟精選》。

七律　九首

行書殘歲書事等九首卷

殘歲書事　臘月相將三十日　人日停雲館小集　新年便覺景光遲　夏日雨後書事　瓦溜初乾

旭日高　金陵詠懷　鍾山日上紫烟收　鷄鳴山憑虚閣　金陵佳麗石頭城　梨花　剪水凝霜妬

蝶裙　金陵秋夜　雙闕深沉夜向闌　早起　殘更斷續天蒼蒼　登樓　萬里新寒襲敝裘　嘉靖

六年七月廿又六日，雨窗書舊作，忽滿數紙，徵明。　見《古芬閣書畫録》卷六《明文待詔舊作真

蹟册》：　藏經紙本，凡十六幅，押「文印徵明」、「金門吏隱」、「徵仲」三白文方印。待詔與陳眉公

俱工詩，俱善畫，俱能書，俱享高年，而詩書畫又約略相似。惟眉公七律稍欠工整，字亦較少真

氣耳。是册首尾完整，真力彌滿，無一懈筆，信壽徵哉。　董文敏心折眉公，推許纂至，獨於待詔

頗加詆毀。　謂其字如村家女兒，强作修飾，徒增其陋，似非月旦評也。試觀此册，其蒼老處固非

眉公屐齒所能到，而秀穎天成，真具驚鴻游龍之妙，豈村女效顰所可同日語哉。　《中國古代書

一八八　文徵明書畫資料彙編

畫圖目》十四《文徵明行書舊作詩冊》。　廣西壯族自治區博物館藏。　按：偽筆。　又「金門吏

隱」一印僅見此，他作未見。

行書雜詠卷

七律　十首

雜詠　春日同諸友游西山　不教塵負踏青遊　舟行欲盡有人家　雨足新蒲長碧芽　麥隴風微

燕子斜　日出吳山歛霧蒼　游洞庭將歸，賦此　城中遙指一螺蒼　宿王氏別業　背郭通村小

築居　又　筆牀書卷繞壺觴　停雲館燕坐有懷　山館無人午篆殘　習隱　掃地焚香習燕清

久雨新霽，情思爽然，焚香煮茶亦人間快事也。　有粉箋一卷，素潔可愛，援筆漫錄雜詠。　值麗卿

至，即與持去，不足供展閱耳。　徵明。　見《世界各博物館珍藏：中國書法名蹟集·文徵明雜

詠詩卷》、《石渠寶笈》卷十三《明文徵明自書雜詠一卷》。　《重訂清故宮舊藏書畫錄》：《明文

徵明自書雜詠卷》，佚。　美國個人藏。

小楷落花詩冊

賦得落花詩十首　沈周啟南詩十首略　和答石田先生落花十首　文壁徵明。

撲面飛簾漫有

情　零落佳人意暗傷　蜂撩褪粉偶粘衣　悵人無奈曉風何　戰紅酣紫一春忙　桃蹊李徑綠成

叢　開喜穠纖落更幽　風裏殘枝已不任　飛如有戀墮無聲　情知芳事去還來　同徵明和答石

田先生落花之什　　徐禎卿昌穀詩十首略　　再答徵明昌穀見和落花之作　　沈周詩十首略　和答石

田先生落花十詩　　呂懌秉之詩十首略　　三答太常呂公見和落花之什　　沈周詩十首略　弘治甲子

之春，石田先生賦落花之詩十篇，首以示壁。壁與友人徐昌穀甫相與嘆豔，屬而和之。先生益喜，

從而反和之。是歲壁計隨南京謁太常卿嘉禾呂公，相與嘆豔，又屬而和之。先生益喜，又從而

反和之。自是和者日盛，其篇皆十，總其篇若干，而先生之篇累三十而未已。其始成於信宿，及

其再反而再和也，皆不更宿而成。成益易而語益工，其爲篇益富而不窮益奇。竊思昔人以是詩

稱者二宋兄弟，然皆一篇而止，而妙麗膾炙亦僅僅數語耳。若夫積詠而累十盈百，實自先生始，

至於妙麗奇偉，多而不窮，固亦未有如先生今日之盛者。或謂古人於詩，半聯數語足以傳世，而

先生爲是不已煩乎？抑有所托，而取以自況也。是皆有心爲之，而先

生不然。興之所至，觸物而成，蓋莫知其所以始，而亦莫得究其所以終。其積累而成，至於十於

百，固非先生之初意也。而傳不傳又何庸心哉！惟其無所庸心，是以不覺其言之出而工也，而

其傳也又奚厭其多耶！至於區區陋劣之語，既屬附麗，其傳與否實視先生。壁固知非先生之

儗，然亦安得以陋劣自外也。是歲十月之吉，衡山文壁徵明甫記。　　見《吳越所見書畫錄》卷三

一九○

《明文待詔蠅頭小楷落花詩冊》：引首周天球書「棐几怡情」四大字。文從簡癸酉六月跋云：

「周公瑕先生爲先公門下士，好學書，退筆成塚，追踪古人。先公晚歲，燃燭作蠅頭字，無虛夕，大半遺之。此冊神於遺筆，真一波一趣，轉折之妙，頗稱匠心。蓋先公楷法有兩種：朝紳簪笏，莊蕭整嚴，金石書也；衫履蹁躚，韻妍美，遊戲書也。若以一眼腔觀，辨鹿失馬矣。弁首『棐几怡情』，知爲公瑕物無疑。公瑕以『棐几』名齋。」又陸時化於癸巳跋云：「小楷自右軍父子以來，其法不傳。唐之顏、柳、歐、褚、宋之蘇、黃、米、蔡，皆未當行也。至趙松雪始得黃庭經、樂毅論、曹娥碑、東方朔像贊、十三行諸帖之神髓，繼之者則文衡翁一人而已。此所書落花詩，一字一珠，爲及門周公瑕藏於棐几軒。昔右軍詣門生家，草正相半，書一棐几而去。公瑕以此名齋，不忘待詔門下也。」　按：有「停雲」不全「徵明」「文壁印」。

小楷書落花詩卷

詠得落花詩十首　沈周啟南　和答石田先生落花詩十首　文壁徵明　同徵明和答石田先生落花之什　徐禎卿昌穀　再和徵明昌穀見和落花之作　沈周　和石田先生落花十詩　呂㦤秉之　二答太常呂公見和落花之作　沈周　弘治甲子之春，同前是歲十月之吉，衡山文壁徵明甫記。　見《書畫鑑影》卷六《文待詔書落花詩卷》。　按：有「徵」「明」朱文聯珠方印。

小楷落花詩卷

賦得落花詩十首　沈周啟南　和答石田先生落花之什　文壁徵明　同徵明和答石田先生落花

十首　徐禎卿昌穀　再答徵明昌穀見和落花之作　沈周　和石田先生落花詩十首　呂㦤秉

之　三答太常呂公見和落花之作　沈周　弘治甲子之春略　衡山文壁徵明甫記。　見《虛齋名

畫錄》卷三《明文待詔落花圖書畫合璧卷》：　有丁丑二月蔡羽題五律及跋，萬曆辛丑文從先

識。　按：　有「文壁徵明」「衡山」「停雲生」三印。

小楷落花詩卷

見《過雲樓書畫記》書類四《文待詔落花詩卷》：　弘治甲子春，石田首倡落花詩，衡山、迪功和之。

旋衡山隨計吏南都，又屬呂太常秉之再和，金春玉應，備極喁于之盛。　石田又各有酬報，先後累

至三十篇。　是歲十月，衡山以精楷書之，都四家六十篇，自爲跋語其後，董思翁、陳眉公均有題

記。　庚申前歸吾鄉張研樵。　研樵因眉公有「書法永師，畫宗趙伯駒、松雪」之語，知舊嘗有圖，遂

以大青綠補之。　雖未能希蹤二趙，望而知爲衡山替人也。

見《過雲樓書畫記》書類卷卷四《又落花詩卷》：是卷視前小，及其半用金粟山房藏經紙，亦烏絲闌書。祇跋中節去「而先生爲是」四句，其餘皆同。甚至添注三字，亦悉相合。蓋一時所書，後有更定，遂兩卷並改之耳。餘略。

小楷落花詩卷

見《中國古代書畫圖目》六《明文徵明小楷落花詩卷》：有「道光乙巳小春月下浣」，歸安吳雲曾手臨一過」楷書一行。　浙江人民美術出版社《文徵明行楷三種》：有顧文彬題末識云：「右調極相思，賦得落花，沈、文諸倡和之什極盛，難纚踪，以小詞竊附風雅。若云拔奇於前人之外，則吾豈敢。」又，光緒十六年費岍懷題識。　蘇州博物館藏。　按：　兩卷但題識不同，落花詩卷行次字數皆同。　首行「沈周啟南」下存白文印字半印。卷末小字加「思與否」三字，下白文「文璧印」與「悟言室印」兩白文方印亦同。兩種實是一卷，但卷後所印題識不同。文跋亦少「而先生爲是」四句，當是顧氏所藏第二卷。　楊仁愷云：待考。　劉九菴、傅熹年云：偽。　考印及款皆作「玉」底「璧」，偽。

小楷落花詩二十首拓本

見《過雲樓帖》刻沈周原倡十首及文徵明和答十首及跋。光緒九年顧文彬跋云：「僅刻沈、文詩各十首及文跋，餘皆未刻，蓋限於篇幅也。」 按：顧氏所藏落花詩二卷，一卷已歸蘇州博物館，且兩見印本。一卷文跋多「而先生爲是不已煩乎，豈尚不能忘情於勝人乎，抑有所托，而取以自況也」四句。此刻跋中雖亦缺四句，但字蹟不同，非以自藏卷入石。而跋中「首以示璧」璧計隨南京」，兩「璧」字皆「玉」底；文末「文璧印」「徵明」兩白文方印中「璧」亦「玉」底，亦是僞跡。

行書落花詩與圖合卷

詩十首　長洲文璧。

衡山文璧。　詩行書，六十二行，紙本，烏絲欄。陳驥德跋云：「右文貞獻先生落花圖并落花十首真蹟。甫田集中首章用先韻，此卷用庚韻，與甫田集所載先生詩悉合。惟詩中『不恨』作『莫恨』，『春何處』作『知何處』，『思歸』作『春歸』，『紅顏』作『江風』，爲稍異耳。考石田翁落花之什，倡于弘治甲子，先生之和，即在是歲十月。此卷製於正德元年，去甲子僅二歲，先生時年三十有七。沈集所錄爲當時原文，故與甫田集刪定之文不合。夫先生詞翰丹青，妙絕明代，後生小子，何敢贅言。獨念文人托興言懷，大都惆悵飄紅，傷心逝水。然而烟雲變幻，世事皆然，苟任吾心之

見《吉雲居書畫錄·明文衡山落花圖卷》：圖款「正德改元春二月既望，

優游，何適而非化工之點染，矧春去還來，菀枯遞嬗乎。至此，不覺藉地作茵，東欄醉倒矣。咸

豐癸丑冬日，海昌陳驥德得此并記。」

小楷落花詩卷

賦得落花詩十首　沈周　和答石田落花十首　文璧　和答石田先生落花之什　徐禎卿　再和

徵明昌穀落花之作　沈周　和石田先生落花十詩　呂懬　三答太常呂公見和落花之作　沈

周　弘治甲子之春　是歲十月之吉，衡山文璧徵明甫記。

五〇《文徵明集》。　按：跋文四句全，款下有白文「文璧印」、朱文「衡山」兩方印，跋文中「壁」

皆從「土」。僅詩題下款及印章中皆作「璧」，僞。

見日本二玄社本《中國書法全集》

小楷落花詩四十首拓本

詠得落花詩十首　沈周啟南　和答石田先生落花詩十首　文璧徵明　同徵明和答石田先生落

花之什　徐禎卿昌穀　再和答徵明昌穀見和落花之什　沈周　正德乙丑春三月廿八日，文璧

徵明甫書於停雲館。　見《清歡閣藏帖》。　按：明孝宗卒於乙丑五月，明年丙寅爲正德元年。

三月廿八日孝宗尚在世，豈可用「正德」。款下用白文「文仲子」兩印，帖僞。

行書落花詩十首拓本

賦得落花十首　右落花詩十首，乃和石田先生韻也。先生復有看花吟并圖贈余伯兄，書尾有「與徵明十詩同觀」之句，獎譽太過矣。因不自揣，附錄於後。正德丁卯春日，文壁識。　見《壯陶閣書畫錄》卷九《明沈石田看花吟圖卷》、《壯陶閣帖》。

草書落花詩十首卷

石田先生賦落花十首，命壁同作，綺情麗句，所謂一唱而三嘆者，豈儒生酸語所能繼哉！然雅情不可虛辱，輒亦勉賦如左。　詩十首略　戊辰六月書一過，壁。　見《石渠寶笈》卷三十六《明沈周落花圖并詩幅一卷》、《吳派畫九十年展·沈周畫落花圖文徵明書詩卷》。

小楷落花詩十首帖拓本

賦落花十首詩略　余弘治甲子歲作此詩，及今辛巳十有八年矣。閒中偶閱舊稿，漫錄一過，并圖其意。觀者當謂老翁興致不減昔年矣。是歲十月望後二日，衡山文徵明識。　見《墨緣堂藏真》卷十《明文待詔書》。

按：面貌結體肖似，未見原墨，難別真僞。本年文徵明年五十二，自稱「老翁」爲可疑。

小楷落花詩册

和答石田先生落花之什　徵明詩十首略　嘉靖己丑春三月廿四日，徵明重録於玉磬山房。　前

書沈周原倡，後自書和作。　見《石渠寶笈》卷三《明文徵明書落花詩册》。

書落花詩四首

嘉靖戊申三月既望書，徵明。　見《石渠寶笈》卷三十四《明唐寅坐臨溪閣圖一卷》，拖尾附文徵

明落花詩四首。

行草書落花詩册

此詩余甲子歲作，回首四十八年矣。人生幾何，破此工夫爲無益之事，良可笑也。辛亥六月八

日，徵明識。　見《内務部古物陳列所書畫目録·明文徵明書落花詩册》《盛京故宮書畫録》卷

六《明文徵明書落花詩册》。　北京故宮博物院藏。　按：曾見複印本十七行，僞。又此册僅

十一頁，或僅書數首。

小楷落花詩冊

和答石田先生落花之什詩十首略

弘治甲子之春,石田先生賦落花詩十篇,首以示余。余與友人徐昌穀相與歎艷,屬而和之。自是和者日盛,先生亦從而又和之,累三十而未已,皆不更宿而成。成益易而語益工,其爲篇益富,而思不窮益奇。今先生仙去已久,每錄是詩,未嘗不神往也。 長洲文徵明。

見照片。 貴州省博物館藏。 按:泥金牋,烏絲欄,末用朱文「徵」「明」聯印,極秀麗。但與八十五歲書洛神賦合冊,結體相同,始知其僞。

書落花詩十首卷

見《味水軒日記》卷七: 萬曆四十五年正月十三日購得文徵仲落花詩十首,陸叔平補圖,彭隆池跋。 彭年跋云:「吳故稱善畫藪,迨我明興,有文衡翁、陸叔平并登神品,短箋尺幅,人藏爲榮。顧每爲四方好事者購去,非真有翰墨之癖者,不爲所得珍矣。茲從石川大夫齋頭獲覯此卷,衡翁書法遒麗,得聖教序十之八九,叔平繪理蒼潤,得荊、關十之六七,真雙璧哉。今人把玩,奚啻聽雲中仙子吹鳳笙,弄明月珠,遊水晶宮也,快哉。大夫其世珍之,毋使置之塵篋中,令時時吐光怪也。 時嘉靖戊申冬十月二日。」 按:味彭跋,「衡翁書法得聖教序十之八九」句,此落花詩當是行書。

右詩弘治甲子歲作，抵今嘉靖乙巳四十二年，而余亦既老矣。因閱叔平所作落花圖，輒錄一過。

是歲八月三日，徵明記。　見二〇〇四年傳真劉康良印贈：册頁三幅，每幅烏絲四行，行草書。

自「歲寒思築避風臺」起，共十一行。

落花書畫卷

見《遊居柿錄》：　蹇叔齋中見文衡山落花圖，後有徐昌穀、文徵明、沈石田唱和落花詩。

小楷落花詩卷

見《契蘭堂所見名人書畫·文衡山落花圖卷》：　後自錄沈石田、徐昌穀諸公落花詩，小楷千餘言，筆力雖弱，工整有靜氣，盛年之作。

小行草落花十詠卷

落花十詠　僕往歲見石田翁落花詩，心竊愛慕之，遂爲倡和。然讀啟南原作，殊爲抱愧。今春陰雨連綿，掩關無事，頗念妬花風雨，滴瀝堦除，殊覺困人。適子傳寄紙索書，重錄一過，以紀昔懷，書之工拙，非所計也。徵明。　見《壯陶閣書畫錄》卷十《明文衡山畫江南春并諸家題卷》

附錄。

書落花詩與圖合璧

見《文徵明與蘇州畫壇‧續編》：正德九年三月既望，作落花詩圖合璧。

行草書舊作十首卷

徵明書舊作數首，庚子七月朔。

見《石渠寶笈》卷五《御筆題籤明文徵明自書詩帖一卷》：行草書，七言律詩，凡十首。

行書七律十首爲顧德育卷

顧文學承之以此卷索書，病懶因循，久而未復。六月之朔，家居稍暇，爲録舊作數首。昔歐陽公謂夏日據案作書，可以消暑忘勞。區區揮汗運筆，祗覺困頓耳。是歲爲嘉靖廿又七年戊申，余年七十又九矣。徵明識。

見《石渠寶笈》卷三十一《明文徵明自書七言律詩一卷》：錢謙益跋。

行書七律十二首冊

遊幻住菴　行行西郭兩牛鳴　九日獨遊東禪簡社中諸友　東郭名藍帶曲隄　石田先生留詩東

禪，命徵明牽和，久而未能。寺僧天機出以相示，於是先生下世三年矣。感愴今昔，撫卷淒然，

輒用韻題其後。　杖履空然記昔年　新寒　新寒高閣夜何其　病中遣懷二首壬申歲　經時臥

疾斷經過　潦倒儒冠二十年　送蔡希淵進士赴興化教授　使君南下撥朝班　支硎山南峰寺

支硎南下轉層岡　新年至湖上　楞伽春水玉浮天　與林志道兵部宿碧峰寺　帝京何處少塵

埃　阻風江上，同九逵諸君登靜海閣　塵土蕭條行路難　遣懷　老大丹鉛未掃除　舊作數首

書上，徵明。　見墨跡，編者曾藏。　無錫市博物館藏。

行書舊作十二首帖拓本

陳氏假息菴　剪棘依垣小築居　仲春十日飲錢氏暮歸　江南二月雨惛惛　秋日偶過竹堂　愛

此蕭條遠市聲　中秋夜坐　掃庭空待月華生　遊虎丘席間次韻　使君置酒贊公房　夏意　五

月江南櫻筍殘　夏日飲湯子重園庭　城居何處息炎蒸　橫塘泛舟　蘭橈十里下橫塘　晚雨飲

子重園庭　高齋落日偶追從　賦得野亭秋興　斷雲狼藉近簾櫳　雪後出橫塘舟中作　原野蕭

條水腹堅　對雪　短榻無聊擁敗絮　嘉靖甲辰六月十日，山窗無事，閒錄舊作，聊寄興云。徵

明。　見《墨緣堂藏真》卷十《明文待詔書》。周景柱跋云：「鑒賞家分神妙、逸品以軒輊書畫，

逸品尚矣，然神妙者非不能爲逸也。魏晉得漆書之遺，虞永興似之。行楷不必爾。文待詔此

卷，不求工而自工，非妙手心得之境耶！」曹秀光跋云：「潁上湯生警居，持文待詔所作卷子屬

余題之。誦其詩，玩其書，如狂者之進取，如狷者之不屑不潔也，可想見其人云。」

行書紀行詩十三首卷

揚州　水邊簫管玉參差　次韻九邍宿揚州　片帆西去逐通津　三月二日淮揚道中　風烟渺渺

更西來　揚溝別朱振之　淮海東西百里強　夜宿清江浦　清江閘畔水縱橫　宿遷　落日烟生

古渡頭　顧華玉參政相期會淮南，比至而君已先發　三月鶯啼楊柳灣　徐州清明　新烟一抹

起茅茨　泗上看月　停舟清泗興無涯　留城道中有張良祠　古隄楊柳綠絲柔　南旺湖　暖蒸

芳杜竟沉酣　張秋　投薪沉鐵事悠悠　濟河柳色　漫說鵝兒色似油　右諸詩癸未歲北上時途

中所作，抵今丁酉十有五年矣。徵明漫書。　見《石渠隨筆·文徵明自書紀行詩卷》《故宮歷

代法書全集》卷七，《吳派畫九十年展》。　《重訂清故宮舊藏書畫錄》：運臺灣，待考。　江蘇

二〇二

古籍刻印社《明文徵明墨蹟二種》、遼寧美術出版社《文徵明自書詩帖三種》。

按：徵明此時年六十八，書體如此，無可疑者。

行書七律十三首卷

戊午四月晦日閒窗漫書，徵明時年八十九。

見《石渠寶笈》卷十三《明文徵明自書詩帖一卷》。

行書金陵詩帖卷

戊午四月晦日閒窗漫書，徵明時年八十九。

見《石渠寶笈》卷十三《明文徵明自書詩帖一卷》。

行書金陵詩帖十四首拓本

金陵客懷二首　當戶寒螿泣露莎　青衫潦倒髮垂肩　雨夜有懷王欽佩題贈許彥明　八月驅車入舊京　八月六日書事二首　萬甲蒼皇起一呼　十載招懷自作姦　登觀音閣　紺殿彤樓凌紫烟　天界寺　城南寶刹舊稱雄　與林志道宿碧峰寺　帝京何處少風埃　留別許彥明二首　常愛金陵古帝州　紅塵來往十年交　阻風江上同蔡九遠登靜海寺閣　塵土蕭條行路難　盧龍觀　盧龍高閣壓江城　三宿巖一名達摩洞　積石誰名達摩巖　渡江　天上仙人七寶幢　右金陵近詩十四首，録上乞批教。　門生文徵明頓首稿。

見甫里殷氏刻帖。顧頡剛有記云：「予居北平近二十載，於故宮舊家，靚名賢遺墨，精神鼓舞，不能自持。而尤不能忘者爲文華殿所見衡山先生書巨幅，其文僅七律一首耳，而高可丈許，光采奇發，直使人心目爲之懾伏。因念有明一

代，吾吳藝事復絕千古，如唐如祝，至今猶艷談於間巷之間。然彼輩及身而止，曾無子弟衍流其

緒。獨文氏一門，博綜諸藝，自詩文書畫以至篆刻，莫不爲文苑宗主。其於鼓吹風雅之功，尤在

唐、祝上。吾僑鄉里後生，固當世世尸祝之焉。此待詔金陵詩卷，書法清新俊逸，似不食人間烟

火者。甫里殷氏，余外家也，寶藏之有年。同里王勝之先生，博稽文籍，斷爲真蹟，且藉以抉出

刻本甫田集之誤文。内兄柏堅先生亦既壽諸貞石，而納諸家廟矣。癸酉夏，余遊甫里，柏堅先

生出墨蹟相示，以與石刻對勘，幾於不差毫髮。惟卷末一印鈐姓名上，刻工乃移之於旁。又從

他處鈎刻衡山一印於其下，此爲蛇足耳。噫，吳中藝事，今衰微甚矣。以殷氏一門之盛，柏堅先

生又擅繪事，爲子弟倡。誠能人執一藝，以陶冶其性靈，文氏家風庶幾復見於此。」

同上　見《中國古代書畫圖目》七《明文徵明行書自書詩卷》：　紙本。　南京博物院藏。

行書金陵詩十四首卷

行書西苑等舊作十四首卷

西苑　宛轉瀛洲帶幔坡　秋日再經西苑　内苑秋晴宿露晞　香山　指點風烟欲上迷　來青軒

在香山　寂寂雲堂壓翠微　郊外　城南流水浄涵沙　九日迎恩寺　家在江南胡不歸　潦倒

潦倒江湖歲月更　媿故知　故國梅花雪滿枝　致仕出京馬上言懷　獨驅羸馬出楓宸　白髮蕭

疎老秘書　還家志喜　綠樹成陰遍有苔　石湖初汎　舟出橫塘意渺然　戊子除夕二首　堂堂

日月去如流　糕果紛紛酒薦椒　戊午九月八日燈下書，徵明時年八十有九。　見複印本。

莊嚴氏藏。

行書閒居汎湖等詩十五首册

閒居　春雨蕭蕭草滿除　汎湖　吳宮花落雨絲絲　憶昔次陳侍講韻四首　三年端笏侍明光

紫殿東頭敞北扉　扇開青雉兩相宜　一命金華忝制臣　戊子除夕二首　糕

果紛紛酒薦椒　上巳遊天池　天池日暖白烟生　天平道中　三月韶華過雨濃　顧方伯邀余爲

西湖之遊，病不能赴　舊約錢唐二十年　王氏繁香塢　雜植名花傍草堂　小滄浪亭　偶傍滄

浪構小亭　中秋驟雨晚晴，湯子重見過小樓翫月　晚雨新晴客款扉　十六夜泛石湖　皎月飛

空輾玉輪　戊午閏七月，雨窗漫書舊作。　徵明時年八十有九。　見一九八三年《書法叢刊》第

七輯《明文徵明行草七律詩册》、浙江人民美術出版社《文徵明行草七律詩》。　蘇州博物館藏。

行書還家志喜等舊作十六首卷

還家志喜　綠樹成陰逕有苔　石湖初汎　舟出橫塘意渺然　再泛　吳宮花落雨絲絲　憶昔四

首次陳侍講韻同前，略。　戊子除夕二首同前，略。　中秋與伍君求石湖翫月　月出橫塘水漫

流　九日登吳氏振衣岡，還飲東禪寺　雨餘秋色滿陂塘　人日石湖小集　人日南湖霽景鮮

睡起　睡起西齋片雨過　上巳袁氏園庭小集二首　野服逍遙少長俱　愛此幽棲遠市坊　新闢

小齋燕坐有作　橫窗偃閣帶修垣　戊午夏五月十有九日，漫書舊作十有六首，詩既蕪拙，字復

潦草，可笑。徵明。　見上海人民美術出版社印本《明文徵明墨蹟精選》：袁金鎧大行楷「衡山

墨蹟」引首。　國外藏。

書虎丘天平等詩十八首卷

虎丘　入門連嶺陟崚嶒　短簿祠前樹鬱蟠　天平山　雨過天平翠作堆　南峰寺　支硎南下轉

層岡　上方　上方疎雨望中收　天池　天池日暖白煙生　靈巖山　參差蓮宇逐飛埃　石湖

石湖煙水望中迷　夏日追涼治平寺　竹根疏净石苔班　山中六月可逃禪　寂寂雲堂車馬稀

支硎道中　路轉支硎西復西　三月韶華過雨濃　渡太湖　島嶼縱橫一鏡中　消夏灣　消夏灣

前宿雨晴　虎山橋下水交流　玄墓山　春風未負梅花約　烟閣雲房紫翠間　孝常來吳，老病

不得與共登諸山，因録舊作贈之。歸途理詠，亦庶幾一卧遊也。乙未六月晦日，徵明識。　見

《吳越所見書畫録》卷三《文衡山吳中諸山詩卷》。

行書舊作三十首册

舊作數首，書似練川先生請教。徵明頓首上。　見《古芬閣書畫記》卷六《明文徵明自書舊作册》：　紙本，凡二十五幅，幅十行，界烏絲欄，行書七律三十首。董文敏嘗詆待詔而尊眉公。眉公與文敏交誼最篤，不無標榜之弊。待詔得名在文敏之先，後生喜謗前輩，藉以爭名，非眉公果優於待詔也。待詔與眉公俱善書畫，俱工詩，俱喜自書舊作。兩公之詩俱是江南派，而待詔較爲沉着。兩公之字，俱從褚、趙入門，而待詔亦較沉着。即如此卷，至七律至三十首之多，詩皆清麗，而不纖巧，字尤首尾完足，精采的的，溢於行間。恐眉公見之，亦當斂手歎服，雖文敏亦不能强爲左右手也。

大行楷七言律詩軸

徵明。　見《石渠寶笈》卷七《明文徵明書七言律詩一軸》：　行楷大書。

行書七言律詩軸

徵明。　見《石渠寶笈》卷二十五《明文徵明書七言律詩一軸》：　行書。

大行楷七言律詩卷

徵明。　見《石渠寶笈》卷三十一《明文徵明自書七言律詩一卷》：　行楷大書。

行書七言律詩軸

徵明。　見《石渠寶笈》卷三十七《明文徵明自書七言律詩一軸》：　行書。

七言律詩卷

見《江邨書畫目》：　明文衡山七言律詩一卷。　按：　原註云：「真的，可進，二兩」。

行書七律詩六開冊

見《中國古代書畫圖目》六《明文徵明行書七律詩六開冊》：　嘉靖丁巳。　蘇州博物館藏。

按：　劉九庵云疑，傅熹年云偽。　圖片未印。

行書七律詩十五開冊

見《中國古代書畫圖目》六《明文徵明行書七律詩十五開冊》：　戊午。　蘇州博物館藏。　按：

劉九庵云疑，傅熹年云僞。　圖片未印。

行書七律詩軸

見《中國古代書畫圖目》六《明文徵明行書七律詩軸》。　常州市博物館藏。　按：　圖片未印。

行書七律詩軸

見《中國古代書畫圖目》六《明文徵明行書七律詩軸》。　南京市文物商店藏。　按：　圖片

未印。

行書七律詩軸

見《中國古代書畫圖目》七《明文徵明行書七律詩軸》。　南京博物院藏。　按：　圖片未印。

行書七律詩軸

見《中國古代書畫圖目》十一《明文徵明行書七律詩軸》。　西泠印社藏。　按：圖片未印。

行書七律詩軸

見《中國古代書畫圖目》十一《明文徵明行書七律詩軸》。　杭州文物考古所藏。　按：圖片未印。

行書七律詩軸

見《中國古代書畫圖目》十一《明文徵明行書七律詩軸》。　德清縣博物館藏。　按：圖片未印。

行書七律詩軸

見《中國古代書畫圖目》十一《明文徵明行書七律詩軸》。　遼寧省博物館藏。　按：圖片未印。

行書七律詩軸　共三軸。

見《中國古代書畫圖目》十五《明文徵明行書七律詩軸》：共三軸。　皆遼寧省博物館藏。　按：皆圖片未印。

行書七律詩軸

見《中國古代書畫圖目》十五《明文徵明行書七律詩軸》。　瀋陽故宮博物院藏。　按：圖片

未印。

行書七律詩軸

見《中國古代書畫圖目》十六《明文徵明行書七律詩軸》。　吉林省博物館藏。　按：圖片

未印。

行書七律詩軸

見《中國古代書畫圖目》十六《明文徵明行書七律詩軸》。　濟南市博物館藏。　按：圖片

未印。

行書七律詩軸

見《中國古代書畫圖目》十八《明文徵明行書七律詩軸》。　武漢市文物商店藏。　按：圖片

未印。

行書七律詩軸

見《中國古代書畫圖目》二〇《明文徵明行書七律詩軸》。　北京故宮博物院藏。　按：圖片

未印。

（五）五絕 一首

行書題陳淳萱茂梔香圖軸

六月炎蒸困　徵明。

館藏。

見《藝苑掇英》第二十二期《明陳淳萱茂梔香圖軸》。　遼寧省博物

題唐寅柳岸漁舟圖

垂柳高低綠　徵明題。

見《嶽雪樓書畫錄》卷四《明唐解元柳岸漁舟圖》。

行書題陳淳風雨溪橋圖軸

春雲方罷沓　徵明。

見《中國古代書畫圖目》一《明陳淳風雨溪橋圖軸》。陳淳篆書識云：

「嘉靖辛卯五月十日，白陽山人作。」北京中國歷史博物館藏。

行書題陳淳花石扇

病起春風過　徵明。　見《故宮週刊》第二一六期《明陳道復花石扇》。

大行書題畫偶成詩軸

雨過山爭出　題畫偶成　徵明。　見墨跡，編者曾藏。　無錫市博物館藏。

行書瀟湘八詠冊

濕雲載秋聲　徵明　月出天在水　徵明　孤帆落日明　徵明　驚鴻戀迴渚　徵明　鷄聲茅屋午　徵明　曬網白鷗沙　徵明　日没浮圖昏　徵明　密雪灑空江　徵明。　見《吳越所見書畫録》卷三《明文衡山瀟湘八景册》，有許初篆「瀟湘八景」，書藏經紙，後王穀祥題八首。款下皆用「文印徵明」、「徵仲」兩印。

行書瀟湘八咏册

詩同款同。　見《中國古代書畫圖目》十六「明文徵明瀟湘八景圖册》，皆在款後用「文印徵明」

「徵仲」兩印，圖上用印皆同前。　藏山東省青島市博物館。　按：　此卷圖、書用印皆相同，但

無許初題引首及王穀祥題八首，不知是同一册否，待考。

行書瀟湘八詠册

詩於《平沙落雁》首句作「征鴻戀迴渚」，皆款「徵明」，餘同。　見文明書局印本《文衡山寫景山

水册》。

行書瀟湘八咏册

詩同前册，皆款「徵明」。　款下各有兩印，爲「徵明」「文印徵明」「悟言室印」「徵仲」「玉蘭堂」

「惟庚寅吾以降」諸印。　見《中國古代書畫圖目》二《明文徵明瀟湘八景册》。　上海博物館

藏。　按：　徐邦達、傅熹年云：　畫存疑。　考八景中「瀟湘夜雨」景對題誤「漁邨夕照」詩、「江

天暮雪」景對題誤「瀟湘夜雨」詩、「漁邨夕照」景對題誤「江天暮雪」詩。

行書瀟湘八咏册

「山市晴巒」景詩不同，作「□寺參差出，行人取次多，板橋雙路口，此世幾回過。」又「平沙落雁」詩首句作「征鴻戀迴渚」，皆款「徵明」。　見日本東京大學出版會《中國繪畫綜合圖録》。　美國大都會博物館藏。

書五言詩卷

見《江邨書畫目》文衡山五言詩一卷。　按：有註云：真跡，自題，值四兩。

（六）六言

行書六言詩軸

一林雪殘初霽　徵明。　見《中國古代書畫圖目》七《明文徵明行書六言詩軸》。　南京博物院藏。

書幽居二首

試茶初動蟹眼　擁褐一瓢濁酒　右幽居二絕，徵明。　見《珊瑚網書録》卷十五《文内翰諸絕墨蹟》。

行書六言詩軸

見《中國古代書畫圖目》六《明文徵明行書六言詩軸》。　蘇州博物館藏。　按：圖片未印。

行書六言詩軸

見《中國古代書畫圖目》六《明文徵明行書六言詩軸》。　蘇州博物館藏。　按：圖片未印出。

行書六絕詩軸

見《中國古代書畫圖目》六《明文徵明行書六絕詩軸》。　蘇州博物館藏。　按：傅熹年云疑。　圖片未印出。

（七）七絕　一首

行書一雨經時詩帖拓本

一雨經時勢未休　徵明。　見《環香堂法帖》：行書，共四行。

大行書一官潦倒詩軸

一官潦倒喜還鄉　徵明。　見墨蹟，上海陸平恕藏。　按：四尺中堂，紙本，大行書四行。

書三月光陰詩

三月光陰修褉後　　　見《珊瑚網書錄》卷十五《文內翰諸絕墨蹟》。

題唐寅畫墨雞幅

不向朱門汗漫游　　禄之藏子畏此幅，已十年矣。暇日於玉蘭堂中焚香鬮茗之餘，復出此見示，因題數語而歸之。徵明。　　見《歷朝名畫共賞集》第三集《唐六如墨雞》，行書九行，在畫幅上詩。

題沈周畫册

不見石翁今幾時　　嘉靖乙未四月七日，從袁邦正齋頭得見石田先生畫册，不勝悵惘。展閱之餘，爲題短句，文徵明書。　　見《寶迂閣書畫錄》卷一《沈周仿梅道人山水樹木册》。

行書題沈周倣倪雲林山水軸

不見石翁今幾年　　右石田先生倣雲林筆意，偶無題識，漫賦數語。徵明。　　見《堅凈居題跋·文徵明之風誼》、《中國古代書畫圖目》十七《明沈周仿倪雲林山水軸》。文題行書五行。　　四川大學藏。

行書題倪瓚水竹居圖

不見倪迂二百年　徵明。　見《清河書畫舫‧雲林水竹居圖》、《式古堂書畫彙考畫録》卷二十《倪雲林水竹居圖并題》、《大觀録》卷十七《淨名居士水竹居圖》、《壬寅銷夏録‧倪元鎮竹石軸》、《大風堂書畫録‧雲林小景》、《中國古代書畫圖目》一《倪瓚水竹居圖軸》、一九七八年《人民畫報》第十期。　中國歷史博物館藏。　按：行書共四行。

行書題夏昶蒼筠谷圖卷

不見清卿五十年　長洲文徵明。　見《中國繪畫圖録》：文題在圖記另紙，行書共四行。

贈戴昭

久客懷歸辭舊知　長洲文壁。　見《珊瑚網書録》卷十四《諸名賢垂虹別意詩并叙》。

題高克恭畫卷

亂雲如海湧晴山　嘉靖壬午春三月十九日，衡山文徵明識。　見《寶繪録》卷十五《高房山卷》。

行書贈華善卿詩帖拓本

了知無喜到貧家　徵明上善卿契家。

見《澂觀樓法帖》：行書共五行。

行書梅花水仙詩拓本

仙姿綽約並含羞　徵明。

見《壯陶閣帖》：行書共八行。

題吳章漁洲圖

何處風吹欸乃歌　徵明。

見《吉雲居書畫續録》。

題倪瓚爲靜遠畫

倪迂仙去是何年　細觀此幅，更高出杜子開秋林野興之右，誠可謂愈出愈奇者矣。敬羨敬羨。

衡山文徵明題。

見《寶繪録》卷二十《倪雲林爲靜遠畫》。

題倪瓚畫

倪迂仙去幾經年　吾友某酷好雲林畫，向所珍秘當合有數種，此幅其選也。余閲之不勝垂涎，

所謂人患少，君患多矣。嘉靖三月六日，文徵明識。　見《寶繪録》卷二十《倪雲林》。

題仇英白描仕女軸

偶隨蜂蝶駐花陰　徵明。　見《夢園書畫録》卷十《明仇實父白描仕女立軸》。

書傳呼曲巷絶句

傳呼曲巷使君來　　見《珊瑚網書録》卷十五《文内翰諸絶墨蹟》。

行書傳呼曲巷詩軸

傳呼曲巷使君來　徵明。　見墨跡。　揚州珠寶商店藏。　一九七四年周邦任見。　紙本，大行書。

大行書分得春芽詩軸

分得春芽穀雨前　徵明。　見江蘇美術出版社《中國歷代法書名作賞析·文徵明大行書七絶詩軸》。

大行書分得春芽詩軸

分得春芽穀雨前　徵明。

《自作詩屏四幅》。　按：詹克峻舊藏，疑出僞手，結體有異。

見詹克峻藏墨跡、上海書畫出版社《明代書家書古詩詞選・文徵明

書千山疊翠絕句

千山疊翠斜陽外　見《珊瑚網書録》卷十五《文内翰諸絕墨蹟》。

題王詵釣魚圖

千山疊翠斜陽外　王晉卿秀潤爲工而不尚剛勁。略嘉靖九年初秋三日，衡山文徵明書。　見

《寶繪録》卷十九《王晉卿釣魚圖》。

書千丈危峰詩題李成畫

千丈危峰俯碧湍　正德庚辰冬十一月八日，文徵明題。　見《寶繪録》卷十九《李營丘真跡》。

題沈周杏花鸚鵡

千啁百哳巧音辭　徵明題。　見《珊瑚網畫錄》卷十四《石田杏花鸚鵡》、《式古堂書畫彙考畫錄》卷二十五《沈石田杏花鸚鵡圖并題》。

行書題唐寅畫墨牡丹軸

居士高情點筆中　文壁。　見《吳越所見書畫錄》卷一《唐解元正覺禪院牡丹圖立軸》。

題陸治贈徐封畫

屏間雪鍊空中落　嘉靖庚子秋八月既望，徵明似默川先生政。　見《潘氏三松堂書畫記·陸包山山水》。

大行書古屋蕭蕭詩軸

古屋蕭蕭犬護扉　徵明。　見《藝苑掇英》第六十七期《文徵明行書七絕詩軸》：紙本，大行書，略帶山谷體。　藝趣山房藏。

題唐寅雪景軸

密樹緣山凍不分　徵明。

見《續書畫題跋記》卷十二《唐伯虎雪景單條》。

題高克恭寒窗幽逸圖

山寒木落萬林空　昔見趙松雪題彥敬畫端云：「如何千載後，猶見米敷文。」其許之可謂至矣。若此四圖，又不僅止此，當與王洽相爲伯仲，故予次篇句中及之。嘉靖戊子，徵明題。　見《壬寅銷夏錄·高文蕭寒窗幽逸圖》。

行書題唐寅伏生授經圖軸

孔壁秦坑已杳然　嘉靖甲寅仲春，徵明題。　見《辛丑銷夏錄》卷五《明唐子畏伏生授經圖軸》：行書五行，題於畫之上方。

行草書題沈周安老亭圖卷

孫翁一室自蕭然　文壁。　見《六硯齋二筆》卷一《石田安老亭圖》。　《中國繪畫綜合圖錄·沈周安老亭圖卷》：文題行草書四行。　臺北趙從衍夫婦藏。

書小病淹愁詩

小病淹愁百念慵　見《珊瑚網書録》卷十五《文内翰諸絶墨蹟》。

書小閣登臨絶句

小閣登臨眼境奇　見《珊瑚網書録》卷十五《文内翰諸絶墨蹟》。

題趙孟頫山林避暑圖

城居九夏思荒荒　嘉靖庚戌六月二日，爲王屋先生題，徵明時年八十有一。　見《寶繪録》卷十
九《趙松雪山林避暑圖》。

題趙孟頫爲袁清容四景夏景

城居六月暑漫漫　文徵明。　見《寶繪録》卷十九《趙子昂爲袁清容四幅》：春景仿小李。

大行書齋居即事詩軸

墻角紫薇花正繁　徵明。　見詹克峻藏墨蹟展覽。　上海書畫出版社印本《明代書家書古詩

詞選·文徵明自作詩屏四軸》：四尺中堂，紙本，大行書四行。　按：　存疑。

大行書年來觀道詩軸

年來觀道漫澄懷　徵明。

見武漢陳新亞贈複印本：大行書四行。　按：　疑是文彭筆。

行書題仇英碧梧翠竹圖軸

年來無夢入京華　徵明。

見《石渠寶笈》卷十七《明仇英碧梧翠竹圖一軸》、《虛齋名畫續錄》卷二《明仇實父梧竹草堂圖軸》、《湖社月刊》第五十八冊《明仇實父山水》：行書三行。龐萊臣藏。

行書題唐寅雲槎卷

夕陽野渡綠陰稠　　徵明為雲槎題。

見有正書局《中國名畫》第二集《唐六如雲槎圖》。唐六如雲槎圖，平等閣藏。款云：「正德癸酉四月廿又六日，為雲槎兄作，唐寅。」文徵明題在另紙，行書共六行。文彭跋云：「伯起先人雲槎君，吳下名士，與諸先輩共相往還，最稱契厚。此卷雲槎圖，乃唐子畏、仇實父所作。子畏倣李唐，實父倣趙千里，俱極精妙。雲槎棄世已久，伯起裝潢

成卷，出以見示，爲題數語而歸之。三橋文彭。」按：《弇州山人四部稿・雲槎張君墓志銘》：

「歲玄默闇茂之正月，雲槎張君卒。生以壬戌某月日，春秋六十一。」是雲槎生於弘治十五年壬

戌（一五○二）。唐寅畫於正德癸酉（一五一三），雲槎年十二歲，唐寅時年四十四歲，故以兄稱雲槎

歟。仇畫僅款「仇英實父爲雲槎先生」，當是後於唐畫所作。徵明此題或與仇畫同時。文彭題

當在嘉靖末萬曆初。

題王詵畫

征騎蕭蕭野岸秋　癸巳八月，文徵明題。　　見《寶繪錄》卷十九《王晉卿》。

大行書手培蘭蕙詩軸

手培蘭蕙兩三栽　種蘭　徵明。　　見二○○三年拍賣會《文徵明行書種蘭詩鏡框》，紙本，大行

書，仿山谷，四行。　拍價美金一萬五千五百元至一萬五千元。

行書贈與言詩

憶昔端笏侍明光　徵明賦贈與言進士。　　在王穀祥桂石圖上。　見《中國美術全集・王穀祥桂

石圖卷》：　行書詩三行，款識在末行，作二行寫，在圖左上。

書贈錢尚仁詩

殘冬相見還相別　夜與德孚坐小樓記此，徵明。　見《珊瑚網書錄》卷十五《文內翰諸絕墨蹟》。

行書題劉鈺畫

日落青山百疊秋　徵明。　見《域外所藏中國古畫集・劉完菴山水》、《支那南畫大成》、《中國繪畫綜合圖錄・劉鈺山水圖軸》。　國外柳孝藏。

題唐寅畫棲碧堂圖

日落雙松碧陰長　徵明。　見《湘管齋寓賞編》卷六《唐子畏棲碧堂圖》。

大行書日照盆池絕句軸

日照盆池碧藻新　徵明。　見墨跡。　詹克峻舊藏。　《明代書家書古詩詩選・文徵明自作詩屏》。　按：偽作。

題王維終南高峰草堂圖

昔日輞川歸秘府　予年近古稀，而得見右丞畫卷四。　時嘉靖戊午中元日，徵明題。　見《寶繪錄》卷十八《王維高峰草堂圖》。　按：　嘉靖戊午，徵明年已八十九，而跋稱年近古稀，自露其偽。

題仇英摹趙千里丹臺春曉圖卷

春光爛熳競芳菲　己酉清和望前三日，觀於玉磬山房并題，長洲文徵明。　見《壯陶閣書畫錄》卷十《明仇十洲摹趙千里丹臺春曉圖卷》。　按：　先一年戊申，陳鎏跋云：「吾吳仇子十洲最善臨摹，往往亂真。蓋嘗遊文太史先生之門，朝夕追隨，故能隨摹輒肖，無不合轍也。」

題錢選海棠鸂鶒圖

春到園林有物華　舜舉此筆真得徐熙之逸，而得黃筌之妙。余閱之，歎賞不已，隨賦短句。時嘉靖丙申七月十有四日，徵明識。　見《寶繪錄》卷二十《錢舜舉海棠鸂鶒圖》。

大行書暖風吹夢詩軸

暖風吹夢晝茫然　徵明。　見墨跡：　紙本，本色行書。李君道生先以示余，以有描補未收。一

九五五年又見于上海榮寶齋。

大行書有客相過詩軸

有客相過坐晚涼　徵明。　見二〇〇四年上海電網傳真：行草書一軸，入目可知其偽。詩則

未前見，疑自原墨臨出，待考。

題王詵畫十幅

右王晉卿畫冊一帙下略　晉卿六法轉奇哉。嘉靖癸巳十二月七日，文徵明題。　見《寶繪錄》卷

十《王晉卿十幅》。

行書題郭詡畫謝安像

文采清真絕代人　文徵明。　見《域外所藏中國名畫集・郭詡畫謝東山小景》：行書三行，在

左上。

書故人相見詩軸

故人相見意欣然　徵明。　　見《吳越所見書畫錄》卷三《文衡翁故人相見詩立軸》：紙本。

題董源畫

水閣焚香對遠公　衡山文徵明。　　見《寶繪録》卷十八《董北苑》。

書水展晴空絕句

水展晴空秋色遠　　見《珊瑚網書録》卷十五《文内翰諸絶墨蹟》。

大行書永巷幽深絶句軸

永巷幽深白晝長　徵明。　　見墨蹟印本，行草書三行。　　按：文彭代筆。

題元王淵芙蓉鸂鶒圖

江上芙渠綴似雲　元季武陵王澹軒先生，繪事宗於黄筌。下略　正德丁卯四月廿日，長洲文壁。　　見《愛日吟廬書畫録》卷一《元王淵芙蓉鸂鶒圖》。

題鄭所南畫蘭卷

江南落日草離離　沈潤卿示予所南畫蘭，董識小詩，文壁。　見《國光藝刊》第四期《宋鄭所南
國香圖卷》。

題趙雍蘇李泣別圖

泣別河梁恨未消　　徵明。

見《穰梨館雲烟過眼錄》卷七《趙仲穆蘇李泣別圖卷》。

行書謝王鏊惠橘詩幅

承惠佳橘，聊呈小詩奉謝。

洞庭已傳十年霜　晚生文徵明頓首拜濟之太史先生執事。　見
《故宮法書全集》卷二十二《元明書翰》、天津人民美術出版社《明代書札選萃》五：行書七行。

題唐寅寫生梨花軸

淡月溶溶見粉痕　徵明奉同子畏梨花之作。

見《石渠寶笈》卷八《明唐寅寫生梨花一軸》。

題詹仲和墨竹

淡墨淋漓粉節香　文徵明。　　見《珊瑚網畫録》卷二十《徵仲和詹仲和題梅道人竹册》、《郁氏書畫題跋記》卷九《詹仲和墨竹》。　　按：文徵明詩非和詹仲和者，故從郁氏。

書流泉爭瀉絶句

流泉爭瀉作狂瀾　　見《珊瑚網書録》卷十五《文内翰諸絶墨蹟》。

題倪瓚秋林野興圖

清閣風流筆有神　　吾友杜子開向得倪元鎮真筆。略時正德七年四月十一日，衡山文徵明識。

見《寶繪録》卷二十《倪雲林秋林野興圖》。

題趙孟頫爲袁清容四幅冬景

溟濛朔雪暗千峰　文徵明。　　見《寶繪録》卷十九《趙子昂爲袁清容四幅冬景仿楊昇》。

題米友仁雲山圖

溪柳泯泯帶遙汀　文徵明。　　見《寶繪錄》卷十九《米元暉雲山圖》。

題米友仁姚江秋霽圖

溪柳泯泯帶遙汀　　見墨蹟。

按：　幼時於展覽會所見，題於嘉靖甲辰夏。

題趙孟頫仿顧愷之

溪頭古樹却垂蔭　趙魏公作畫無所不妙。　略嘉靖庚寅七月，文徵明書。　　見《寶繪錄》卷十九

《趙子昂仿顧愷之》。

書滿眼溪山絕句

滿眼溪山迹未塵　　見《珊瑚網書錄》卷十五《文內翰諸絕墨蹟》。

題子華雲松仙館圖

滿逕疏柯帶碧烟　子華此幅高閒蕭散。　略　文徵明。　　見《寶繪錄》卷二十《唐子華雲松仙館圖》。

題元衛九鼎溪山蘭若圖幅

漁梁詰曲帶灣碕　滄溪令君出示元人四畫，皆精好可愛，撫翫之餘，各賦一詩其後。壬寅十月二十又一日，長洲文徵明識。　見《墨緣彙觀錄》卷四《唐宋元寶繪高橫幅》第十一幅《元衛九鼎溪山蘭若圖》：文衡山題絕句一首，復又一跋，行草甚佳。　《石渠寶笈》卷四十二《唐宋元名畫大觀一冊》。

大行書夏日詩軸

煗風吹夢晝茫然　徵明。　見二〇〇四年上海電網傳真，大字一軸三行。　按：文徵明寫此詩，「煗風」或作「暖風」，故分別入錄。　又「畫」、「影」、「亭」、「有」、「都」及具款皆非徵明風格，出文彭代筆。

行書題仇英飼馬圖

犖犖才名與世疏　徵明書。　見《辛丑銷夏錄》卷五《元明集冊》第八幅《仇英飼馬圖》：行書四行，在畫左上。　《藏拙軒珍賞》卷三《仇英飼馬圖小幅》。

書木末高臺詩幅

木末高臺倚碧空　文徵明。

　　見《書畫鑑影》卷十四《明人翰墨集冊》：紙本，行書六行。

行書木末高臺詩帖拓本

木末高臺倚碧空　文徵明。

　　見《停雲館真蹟》：行書八行，作山谷體。

書木多長夏絕句

木多長夏翠交加

　　見《珊瑚網書錄》卷十五《文內翰諸絕墨蹟》。

題高克恭寒窗幽逸圖

木繞漳河樹繞山　徵明。

　　見《寶繪錄》卷二十《高房山畫四幅寒窗幽逸》。

題黃公望遠嶠秋雲圖

李侯點筆元無敵　思訓原本雖未之見，而得見子久摹本，未必子久後之也。賞鑒者須珍重之，當倍於他作矣。嘉靖庚寅，文徵明識。

　　見《味水軒日記》卷一、《寶繪錄》卷二十《黃子久員嶠

秋雲圖》。　按：李日華評黃圖云：「用筆工秀，真妙品也。」黃圖真僞，誠不易知。

題趙孟頫爲袁清容四幅春景

林影山光照暮雲　文徵明。　見《寶繪録》卷十九《趙子昂爲袁清容四幅春景仿小李》。

書松葉滿山絶句

松葉滿山行逕微　見《珊瑚網書録》卷十五《文内翰諸絶墨蹟》。

題趙伯駒四幅冬景

梅花繞徑玉藜藜　趙千里畫四景圖略　衡山文徵明。　見《寶繪録》卷十九《趙千里四幅冬景》。

題周文矩曉粧圖

梧雨荷風日正長　文矩曉粧圖乃真跡之最佳者，殆張吳以上人也。　得者宜珍秘之。　嘉靖丙申，文徵明識。　見《寶繪録》卷十九《周文矩曉粧圖》。

題倪瓚秋林遠岫圖

楓林日落鳥飛還　文壁奉和。　次吳寬韻。見《虛齋名畫錄》卷七《倪雲林秋林遠岫圖》。

按：吳寬于成化庚子三月有題，祝允明于弘治庚戌十月亦有和作。

題仇英人物小幅

樓前楊柳翠烟迷　徵明。　見《別下齋書畫錄·仇十洲人物小幅》。

書橫笛倚樓詩軸

橫笛何人夜倚樓　徵明。　見《吳越所見書畫錄》卷三《文衡山橫笛倚樓詩立軸》。

行書橫笛倚樓詩小幀

詩同，第二句「雙梧」作「雙桐」。　見《壯陶閣書畫錄》卷十《明文衡山藏經箋行書小幀》，殆即衡山作也。

大行書橫笛倚樓軸

詩同，「雙梧」亦作「雙桐」。徵明。　見墨蹟：一九五五年見於上海古玩市場，大字作山谷

體。　按：紙渝，多修補痕。

大字橫笛倚樓軸

詩同，「雙梧」亦作「雙桐」。徵明。　見墨蹟：詹克峻舊藏。上海博物館展出。《明代書家

書古詩詞選・文徵明自作詩屏四幅》。　按：詹藏四軸，大小印章皆同，但筆不沉着。《古詩詞

選》文書七種，相比可知此四軸之偽。

題盛懋秋山雲樹

樹底茅堂面水開　徵明。　見《寶繪錄》卷二十《盛子昭秋山雲樹》。

題黃公望山水

狼藉春風花事休　文徵明題。　見《寶繪錄》卷二十《黃大癡山水》。

行書題陳淳畫松菊軸

歸來松菊未全荒　徵明。

見《域外所藏中國古畫集‧陳道復畫松菊軸》：行書四行，在右上角。　《支那南畫大成》、《藝苑掇英》第四十九期。　日本大阪市立美術館藏。

題王鏊藏曹知白山水卷

勝國曹雲西名知白，東吳人。　畫師北苑、巨然，亦出入郭熙。　略偶過少傅公園居，值臘梅盛開，賞翫之餘，出此索跋，爲識數語而復系以短句。　空林蕭瑟帶江聲　正德庚辰春王正月，長洲文徵明題。

見《寶繪録》卷十七《曹雲西畫卷》、《穰梨館過眼續録》卷四《曹雲西山水卷》。

題趙孟頫倣張僧繇

自古書法至晉始超俊，畫至元始清逸。　略　王孫胸次萬峰攢　文壁徵明甫書於蒼玉軒中。　見《寶繪録》卷十《元趙子昂倣四大家倣張僧繇筆意》。

題沈周臨王叔明皁齋圖

玉虹千丈落潺湲　徵明。

見《續書畫題跋記》卷十一《石田臨王叔明皁齋圖》。

行書題唐寅雙松飛瀑圖軸

玉虹千丈落潺湲　徵明。

見《寓意錄》卷四《唐六如雙松飛瀑圖》、《石渠寶笈》卷三十八《明唐寅雙松飛瀑圖一軸》、《吳派畫九十年展》：　行書三行，在右上角。

大行書玉泉千尺詩軸

玉泉千丈瀉灣漪　徵明。　見《書法叢刊》第七期《明文徵明七絕詩軸》。吳湖帆跋云：「余素愛明賢草書，尤愛衡山，希哲。而文、祝二家之最妙入神者，便是條幅，往往一氣呵成，不使有喘息時晷，而精采逼人處，足與黃、米抗衡。是幀乃甲戌得於故都，審其筆勢，當在七十以後作也。爕和外甥近獲枝山草書樂志論，尺幅紙色與此等。日昨攜示，乃撫此儷之，亦文苑佳話也。戊子春，倩菴識。」《藝苑掇英》第五十八期。　蘇州博物館藏。　按：　大草書三行，吳湖帆跋右邊下。

題唐寅大椿圖軸

珍重諸郎次第升　文壁。　見《壯陶閣書畫錄》卷十《明唐子畏大椿圖立軸》。

題高克恭東皋出谷

百丈虬龍呈變幻　徵明。

見《寶繪錄》卷二十《高房山畫四幅東皋出谷》。

題倪瓚清秘草堂圖卷

百年清秘草堂空　徵明。

見《墨緣彙觀錄》卷三《倪瓚清秘草堂圖卷》：後紙文衡山詩題，書法精妙。

題唐寅山水

皋橋西畔唐居士　衡山。

見《珊瑚網畫錄》卷十六《唐子畏山水》。　按：款書「衡山」，疑筆誤。

題沈周倣米芾山水軸

石丈高情點筆間　徵明題。

見《古緣萃錄》卷三《沈石田倣米元暉山水軸》。

題沈周畫

石田詩律號精成　嘉靖癸卯三月六日題于聞德齋，文徵明。

見《堅淨居題跋・文徵明之風誼》：文徵明篤於風誼，何元朗四友齋叢説卷二十六有一條云：「余至姑蘇，在衡山齋中坐，清談竟日。見衡山嘗稱我家吳先生，我家李先生，我家沈先生，蓋即匏庵、范庵、石田。其平生師事者，此三人也。中略余獲徵仲詩跡一段，亦題石田畫者，惜畫已軼，詩云『石田詩律號精成』中略蓋徵仲於石田之詩亦所服膺者。」何元朗叢説同條又云：「一日論及石田之詩，曰：我家沈先生詩，但不經意寫出，意象俱新，可謂妙絶；一經改削，便不能佳。今有刻集，往往不滿人意。因口誦其率意者二三十首，亹亹不休。即余所見石田題畫詩甚多，皆可傳詠，與集中者如出二手，乃知衡山之論不虛也。」此條可與文氏之詩相印證。

題沈周倣唐宋元明六大家卷

石田詩律號精成　徵明。

見《吳越所見書畫録》卷一《沈石田倣唐宋元明六大家卷》。

行書自題臨沈周溪山深秀卷

石田先生摹黄子久溪山深秀圖，是正德元年春寫于金陵弘濟寺。略摹臨一過，聊彷彿萬一，再賦

小詩。　石老倦遊四十年　徵明。　　見《中國繪畫綜合圖錄》、遼寧美術出版社《海外藏明清繪
畫珍品・文徵明卷・溪山深秀圖卷》。　　臺灣國泰美術館藏。

行書題沈周贈趙文美山水軸

石翁胸次王摩詰　　徵明奉次。　　見上海博物館展出《沈石田溪山晚照圖軸》，係乙巳六月五日
畫贈趙文美者。　又見《堅净居書畫跋・文徵明之風誼》。　上海博物館藏。　啟功先生云：故宮
博物院藏。

行書題倪瓚岸南雙樹圖

祇陀村上草蕭蕭　　徵明。　　見《寓意錄》卷二《倪雲林岸南雙樹圖》：文衡山題詩堂。　《中國
繪畫綜合圖錄・倪瓚枯木竹石》：文題行書四行，在詩堂右側。　明德堂藏。

題李成秋山圖

秋入寒原樹陸離　　李成畫，世稱絕少。　略嘉靖庚寅正月小盡日，文徵明。　　見《寶繪錄》卷十九
《李成秋山圖》。

書秋江雨過詩

秋江雨過水潺潺　　見《珊瑚網書錄》卷十五《文内翰諸絕墨蹟》。

書竹堂詩軸

秋風落日野僧家　　冬日過竹堂寺，時梅猶未着花，賦此孤興。　　見《吳越所見書畫錄》卷三《文

衡山竹堂詩立軸》。

題倪瓚畫二幅卷

右倪雲林畫卷略　　秋風蕭颯滿吳江　　嘉靖甲辰八月廿一日，文徵明書於玉磬山房。　　見《寶繪

錄》卷十五《倪雲林二幅》。

大行書秦淮秋淨詩軸

秦淮秋淨水生紋，看見鍾山起白雲。但得畫船常載酒，不妨疊鼓散鷗羣。　徵明。　見香港拍

賣行展出《文徵明草書詩立軸》，拍價港幣八萬至十萬。　按：詩字皆偽。

題唐寅關山勒馬圖大軸

積鐵千尋蝕薛斑　徵明題。

見《筆嘯軒書畫録·唐六如關山勒馬圖》，絹本大軸。

草書賀華世禎六十生子詩拓本

眉宇依然髮有絲　西樓六十生子，喜而賦之，徵明。

見《澄觀樓法帖》，草書共七行。

嘉靖二十年上巳日，徵明題。

題黃公望爲危素畫

真逸巖居趣亦多　近得黃子久畫，可謂精妙莫及。士人咸誦吳氏之九峰雪霽，當又出其下矣。

見《寶繪録》卷二十《黃子久爲危太樸畫》。

書盧橘詩軸

盧橘由來出漢家，誰將名字雜枇杷。　徵明。

見《吳越所見書畫録》卷三《文衡翁盧橘詩立軸》：紙本。詩，集中未見。向有以盧橘爲橙、爲橘、爲枇杷，又以爲蒲桃。然盧橘爲秦樹，蒲桃出漢宮，豈有一物兩舉名之理。今衡翁起首二句，似更舛錯。而此翁博學，當必有本。

題吳道玄秋山放鶴圖

自古仙人住碧山　道玄此幅，可稱希世之珍。子美持來，展對不已，勉爲次韻，題於下方并記。

丁酉仲春三日，文徵明書。　見《寶繪録》卷十八《吳道玄秋山放鶴圖》。　按：係次趙孟頫韻，

由短識可知其僞。

題趙孟頫爲袁清容四幅秋景

虛亭蕭寂帶滄洲　徵明。　見《寶繪録》卷十九《趙子昂爲袁清容四幅秋景做大李》。

題郭忠恕萬松仙館圖

翠微深處隱仙宮　忠恕此圖景少而趣無窮。略文徵明題。　見《寶繪録》卷十八《郭忠恕萬松仙

館圖》。

行書題唐寅臨流試琴圖

翠巖喬木晝陰陰　徵明。　見《虛齋名畫録》卷八《明唐六如臨流試琴圖軸》、《歷朝名畫共賞

集》第三集。

題王蒙長林話古圖

草樹離離落照間　文壁題。　見《珊瑚網畫録》卷十一《王叔明長林話古圖》、《郁氏書畫題跋記》卷五《長林話古圖》、《式古堂書畫彙考畫録》卷二十一《黄鶴樵者長林話古圖并題》。

大行書夜坐詩軸

茗杯書卷意蕭然　徵明。　見書畫展覽會展出墨跡立軸，紙本，行書三行，本色隨筆之作，秀逸舒徐，七十後所書。

題張靈齊莊子夢蝶圖

莊生齊物能忘物　見《味水軒日記》卷四：萬曆四十年壬子十一月十四日，方樵逸同吳雅竹來，所挾古物與卷軸甚夥。張夢晉莊子夢蝶圖，極有雅韻，文徵仲名壁時題。

書落日高松詩

落日高松下午陰　見《珊瑚網書録》卷十五《文内翰諸絶墨蹟》。

行書題唐寅班姬團扇軸

落盡閒花日晷遲　徵明。　見《吳派畫九十年展・唐寅班姬團扇軸》：文題行書三行在右上。　臺北故宮博物院藏。

題趙孟頫萬仞蒼崖圖

萬仞蒼崖倚暮寒　某公所藏趙文敏畫。略嘉靖改元十月廿一日，後學文徵明識。　見《寶繪錄》卷十九《趙孟頫萬仞蒼崖》。

題王維雪渡圖

萬樹千山一旦新　往歲石田先生為余言及此圖。略正德七年歲次壬申春二月十八日，衡山文壁徵明。　見《寶繪錄》卷四《王維雪渡圖》。

題張僧繇秋江晚渡圖

蒼山茬苒碧烟流　僧繇此幅與翠嶂瑤林無二致。略嘉靖甲午春分日，徵明識。　見《寶繪錄》卷四《張僧繇秋江晚渡圖》。

行書題王紱畫竹

薊丘歸後墨君空　文徵明。

款有印。

見《書法叢刊》第六輯《文徵明詩稿五種》。　按：此非詩稿，有

書遊嘉善寺詩

蕭蕭落木帶江湖　丁亥九月九日，徵明同子嘉，彥明同子穀來遊。　見《列朝詩集》丙集第十

《文待詔徵明》。　《同治上江兩縣志》：城北嘉善寺有奇石，景最幽。文衡山嘗與許攝泉同遊，

題詩竹上，後書「丁亥九月九日，徵明同子嘉，彥明同子穀來遊」。休承即刻詩大竹上。好事者

取詩竹製筆筒，在王丹丘家。

題高克恭畫方棹吟秋

綠林紅樹遍蒼崖　徵明。　見《寶繪錄》卷二十《高房山畫四幅方棹吟秋》。

題陸治畫青綠山水

綠雲千頃碧溪前　見《文徵明與蘇州畫壇‧中國名畫寶鑑》：嘉靖十九年庚子四月七日。

題錢穀畫青綠小景

綠陰啼鳥水灣灣　　見《味水軒日記》卷七：萬曆四十五年乙卯閏八月廿九日，錢叔青綠小景。

文衡山題句。

題周臣畫山水軸

綠樹陰陰水漫流　　徵明。　　見《藤花亭書畫跋》卷四《周東邨畫山水軸》：絹本。

對題漁舟圖

罷釣歸來不繫船　　徵明書。　　見《珊瑚網畫錄》卷二十一《文徵仲漁舟圖》，絹上重著色，另宋牋上題七絕一首。　　《式古堂書畫彙考畫錄》卷七《文徵明漁舟圖并書》：絹本畫，著色，宋牋本對題。

題吳大淵索沈周畫壽張西園拓本

行年六十意舒徐　　文壁。　　見《千墨庵帖·張鳳翼抄本》。

書解帶禪房詩

解帶禪房春日斜　見《珊瑚網書錄》卷十五《文內翰諸絕墨蹟》。

題趙孟頫倣張僧繇待渡圖

遠水長天浸落霞　趙承旨待渡圖向稱名世物。　略嘉靖十年長夏，長洲文徵明識。　見《寶繪錄》
卷十九《趙子昂倣張僧繇》。

書誰見金鼇詩

誰見金鼇水底墳　見《珊瑚網書錄》卷十五《文內翰諸絕墨蹟》。　按：陳妃塚詩。

題方從義畫

雨歇浮屠烟未消　方壺此幅全以趣勝。　略嘉靖乙未，徵明識。　見《寶繪錄》卷二十《方方壺》。

題唐寅菖蒲壽石圖軸

靈秀生成體勢奇　長洲文徵明。　見《虛齋名畫續錄》卷二《明唐六如菖蒲壽石圖軸》。

行書題戴進長松五鹿

長松鬱鬱暎雙泉　徵明題靜菴筆。　見《故宮書畫集》第二十五冊《明戴進長松五鹿》：文題行書五行在左上。

大行書游石湖詩

郭外南湖一鏡開　徵明。　見《湖社月刊》第八十七冊《文徵明行書》：本色行書三行。

行書題蔣彬所得梅石拓本

青帝朝來忽露機　徵明。　見《明書彙石》：行書三行。

題倪瓚山水

靜聽濤聲翠靄陰　癸酉秋八月廿又五日，題于玉蘭堂。　按：失記錄自何處。本年徵明秋試離家，何能于玉蘭堂題此。　僞。

行書齋居即事詩軸

風攪青桐葉半摧　徵明。　見《中國古代書畫圖目》十一《文徵明行書七絕詩軸》：紙本，行書

四行。　　浙江省平湖縣博物館藏。　按：高手摹本。

題高克恭歸雲擁樹圖

顛狂不見米襄陽　正德癸酉九月十日，衡山文壁徵明甫題於馬禪僧舍。　見《寶繪錄》卷二十

《高房山歸雲擁樹圖》。　　按：徵明年四十四歲，已不用「壁」名，且時鄉試在南京，住王韋家，安

能於馬禪寺題此。

題趙孟堅墨蘭圖卷

高風無復趙彝齋　彝齋爲宋王孫，高風雅致，當時推重，比之米南宮。其畫蘭亦一時絕藝云。

癸丑臘月，徵明題。　　見《式古堂書畫彙考畫錄》卷十五《趙子固墨蘭圖并題卷》、《大觀錄》卷十

五《趙子固墨蘭圖卷》，文題行書裝圖後。

題仇英倣古山水

高樹長松嶺碧烟　徵明。　見《夢緣書畫録》卷十《明仇十洲倣古山水小幅》。

題黃筌花谿仙舫圖

黃君吮筆寫花溪　叔要畫無所不妙。　略嘉靖十九年仲夏，文徵明識。　見《寶繪録》卷十八《黃筌花谿仙舫圖》。

書贈敷求詩

黃金宮闕鬱嵯峨　己酉七月，敷求將試應天，賦此奉贈。　見《珊瑚網書録》卷十五《文內翰諸絕墨蹟》。

題趙孟頫仿顧愷之

溪頭古樹却垂蔭　趙魏公作畫無所不妙。　略嘉靖庚寅七月，文徵明書。　見《寶繪録》卷十九《趙子昂仿顧愷之》。

題唐棣雲松仙館圖

滿逕疎柯帶碧煙　子華此幅高閒蕭散。略文徵明。　見《寶繪錄》卷二十《唐子華雲松仙館圖》。

陳溪詠懷白蓮池絕句

滿眼溪山跡未塵　見《珊瑚網書錄》卷十五《文內翰諸絕墨蹟》。

言絕句一首。

題任仁發畫八駿

見《書畫所見錄》卷三：　任仁發字子明，號月山。近得所畫八駿，頗得趙氏法。後有文衡山題七

題唐寅杏花草閣圖

見《壯陶閣書畫錄》卷十《明唐解元杏花草閣圖卷》：　絹本多裂紋。「正德三年仲春既望畫，晉昌唐寅。」此唐解元杏花仙館圖也。　舊有文停雲七絕，祝枝山七律，休承一跋，悉失去。

七絕 二首

題沈周幽石秋芳圖

當年文酒會西莊　殘墨離離歲月長　丙寅九日，衡山文壁題。　　見《式古堂書畫彙考畫録》卷

七《明法書名畫合璧高册》第二幅《沈石田幽石秋芳圖》。

題仇英山水卷

離離綠樹野生烟　潮落潮生春渡秋　嘉靖壬申二月，長洲文徵明。　　見《西清劄記》卷四《仇英

畫山水卷》，文徵明、都穆、盧襄、孫克弘跋。　　按：嘉靖無壬申，都、盧題無歲月，或壬午筆誤。

因後三年都穆已卒，如是壬申，應僞。

題趙令穰秋村平遠圖

會稽宋室工畫者亦衆矣。　略　木葉驚風丹策策　王孫胸次真無際　嘉靖己丑八月三日，文徵明

跋。　　見《寶繪録》卷十一《趙令穰秋村平遠圖》。

行書上元詩帖寄陸師道

上元佳節略　上元春色滿貧家　春風拂路起香埃　徵明詩帖子，上子傳禮部侍史，十三日具。　見神州國光社本《文徵明墨寶》，行書共十四行。互見「文」。

小楷題仇英潯陽琵琶圖

一幅面屏秋月圓　潯陽城畔聽啼烏　嘉靖壬子秋八月書於悟言室，徵明。　見《大風堂書畫録·仇實甫潯陽琵琶圖》，文題小真書。

行楷題倪瓚鶴林圖卷

迂叟神遊歲月徂　高人仙遊隔蓬萊　文徵明。　見《清河書畫舫·倪高士鶴林圖卷》《中國古代書畫圖目》一《元倪瓚鶴林圖卷》，文題行書七行。　北京中國美術館藏。

題王蒙虛閣谿聲

樹罨重陰暑氣微　閣前疎樹帶晴嵐　黃鶴山樵此幅。　略文壁徵明甫書。　見《寶繪録》卷二十《王叔明虛閣秋聲》。

題唐寅畫紅拂圖

把拂臨軒一笑通　六如居士春風筆　見《書畫所見錄》卷三《唐寅》、《六如居士外集》。　按：

謝氏僅云：設色極厚，着墨極古，宛是唐宋人手筆。文徵明書二絕句於其上，味其詩意，是六如

歿後所題，大有黃爐之感。

小楷題唐寅畫冊

夕陽緩彎傍江干　徵明題　秋色離離到草堂　徵明題。　見印本，文徵明隸書「六如墨妙」引

首，僅得六頁，文題二頁。

書登治平寺澄碧樓詩

小閣登臨眼境奇　水展晴空秋色遠　見《珊瑚網書錄》卷十五《文內翰諸絕墨蹟》。　按：《甫

田集》卷一此兩詩是澄碧樓詩，故入二首。

行書近作二首帖拓本

急雨翻江木葉喧　故人相見意欣然　近作二首，徵明。　見《墨緣堂藏真》卷十，行書共九行。

書王氏瓶中水仙古梅詩帖

見《叢帖目》卷十《盼雲軒鑒定真跡六卷》卷三，文徵明漢皋委珮七絕二首，永瑆跋。　按：詩見《甫田集》三十五卷本卷七《已而復取古梅一枝映帶瓶中轉益妍美》，前二首七絕是《賦王氏瓶中水仙》，皆收入《文徵明集》卷十五。

行書共十五行。

行書寄湯珍詩

初八日東禪小集，終舊約也。　口占小詩致意，庶幾早臨。　年來會合苦差池　非關室邇故人遐　徵明頓首詩帖子上子重先生契兄侍史，六月七日。　見文明書局印本《文衡山自書詩稿》，徵明詩帖一卷》。

七絕 三首

書舊作三首

嘉靖丙午夏四月望後一日，書舊作三絕句。

見《石渠寶笈》卷三十四《明錢穀溪閣高閒圖附文徵明詩帖一卷》。

題桃源圖卷

桑麻雞犬自成村　偶然避世住深山　咸陽烽火已千年　見《似昇所收書畫錄·文待詔桃源圖長卷》。

七絕　四首

題趙伯駒漁樵耕讀圖卷

風迴沙渚蓼花香　負薪何事晚歸來　東皋雨過半犁雲　桃花紅綻柳垂陰　嘉靖庚子春三月題于悟言室，長洲文徵明。　見《古芬閣書畫記》卷九《宋趙千里漁樵耕讀圖卷》。

題徐賁山水卷

蒼山疊疊水斜斜　清溪路曲帶長林　重重綠樹護招提　楊柳陰陰拂岸長　嘉靖壬子八月上浣，偶閱徐幼文長卷，喜甚，敬題四絕。　文徵明。　見《紅豆樹館書畫記·徐幼文山水卷》。

行書題沈周畫六幅及舊補四幅合卷

石丈高情點筆間　吳門何處墨淋漓　當年詩律號精誠　高人不見沈休文　石田先生人品既

高。略此六冊爲匏庵先生所作。略匏翁命余補其餘紙。略其姪嗣業攜以相示，不勝人琴之歎，聊賦四詩并識如此。時正德丙子秋八月，後學文徵明書於玉磬山房。　見《聽颿樓續刻書畫記》

卷下《沈石田文徵仲山水合卷》《中國繪畫綜合圖録》：　行書共二十六行。　美國納爾遜艾京斯美術館藏。

題沈周西山雨觀圖

詩同。　見臺北故宮博物院本江兆申《文徵明與蘇州畫壇・石渠續編》：　嘉靖十四年條：「正月既望，子寅寄示石田先生畫西山雨觀卷，感賦七絕四章。」

行草題沈周支硎遇友圖卷

詩同。　石田先生人品既高，文章敏贍，而學力尤深。略晚歲得高尚書粉本十三段，喜其高雅渾融，氣運生動，得米氏父子之趣，間有所作，不啻過之。若此卷是也，是豈可以藝言哉。嘉靖乙巳三月十又三日，徵明題。　見《味水軒日記》卷六：　萬曆四十二年二月十九日《沈石田長卷》。《中國法書名蹟集・沈周支硎遇友圖卷》：　華盛頓美術館藏。　《中國繪畫綜合圖録》：　行書四十行。　費里爾藝術館藏。

隸書題六如居士詩拓本

題六如居士詩篆書一行　大節分明凜雪霜　三條燭燼矮簷昏　桃花菴畔草萋萋　玉樹沈霾人寂寥　丙戌初夏四月，茂苑文徵明題于停雲館。　文彭刻。　見《唐六如印冊》：隸書。　按：詩書皆偽。　時徵明官京師，安能於停雲館書此。

行書四花詩卷

牡丹　粉面蒅蒅百寶欄　荷花　菡萏開時日正長　菊花　籬下黃花冒雨開　梅花　不將艷質占花魁　□申十月既望書。　見《西泠藝叢》一九九一年第一期《明文徵明行書咏花詩墨迹》：紙本，印出行書廿一行。　《中國古代書畫圖目》十一著錄《文徵明行書四花詩卷》：無圖片。

金華市太平天國侍王府紀念館藏。　按：偽迹。

行書四季詩拓本

四季詩各一首　散步園林同舉觴　夏日陰翳宿莽深　秋來桐葉最先凋　歸風潛藏歲寂寥　徵明。　見《古寶賢堂帖》。　李清鑰跋云：「待詔書法，妙絕一時。其楷書秀潤嚴整，行草蒼勁無敵。而吳門射利者多描贗本以欺世。此書乃先生自賦四季詩各一首，味其辭意，可見高人逸

致。而觀其字畫，亦如對先民矩矱也。戊戌秋日，松巖李清鑰謹跋。」按：中行書共十八行。

七絕　六首以上

行書遊玄妙觀詩

昨來潙煩厨傳略　探春來覓羽人家　行披舉确履蒼虬　春風吹髻思悠悠　仙侶登真幾百年

道人相見古梅邊　故殿幽幽逕有苔　神清殿曲倚欄杆　徵明頓首詩帖上雙梧先生。　餘略　見

文明書局本《文衡山自書詩稿》，行書共三十行。

倣米芾書詩七首卷

見《西園題跋·題文徵仲效米海岳行書》：此卷詩凡七章。

題趙伯駒畫八幅

某公近得趙千里畫冊若干幅。略次第各賦短句，正以某畫中有詩也。文徵明識。

潺潺　短策輕衫爛漫遊　蒼山遙帶碧天流　長松倒影罨虛亭　翠微深處隱仙宮　梅花千樹水　六月飛泉瀉

玉虹　山浮落日螺千疊　古木蕭疎漏夕陽　見《寶繪録》卷十《趙千里畫八幅》。

詩畫合璧册

仙源深靚絕囂塵　徵明　密樹垂青春落一字重　徵明　碧樹鳴風澗草香　徵明　層層濃綠暗　徵

千村　徵明　高梧修落一字翠交加　徵明　汩汩泉聲瀉碧灣　徵明　霜後平林含古色　徵

明　鳥絕雲埋萬木空無款印　見《書畫鑑影》卷十四《明文待詔詩畫合璧册》。

行草書口號十首卷

口號十首送漕湖先生歸吳門　一官「一」字泐，「官」存下半貧薄僅二年　湖田百畝歲常荒　黃塵車

轂不曾停　風塵西北三邊警　高人原不愛高官　少年同學晚同朝　老去懷鄉不自忻　羨君五

十賦歸歟　舊游何處石湖西　三月吳門柳絮飛　嘉靖壬午四月六日，爲人作書，因研有餘墨，

隔宿不可爲用，顧書此紙，初不暇計工拙也。徵明。　見《中國古代書畫圖目》六《文徵明行書

口號十首卷》，行草書五十九行。　蘇州博物館藏。　按：文徵明時年五十三歲，明年閏四月

方官翰林院待詔。錢貴以鴻臚丞致仕，在後此二年甲申。此書僞。

行書出京謝送客十首

丙戌十月十日出京，馬上口占題謝諸送客十首　三忠祠下夕陽明　昔時送客每懷歸　小試閒
官便乞身　散人廿載盜虛聲　解却朝衫別帝州　別酒淋漓滿路歧　浮雲世
事兩悠悠　立馬雙橋日欲斜　三載愁聞上樂鐘　見《書法叢刊》第六輯《明文徵明詩稿五種》，
行書廿四行。

書虎丘春游詞卷

虎丘春游詞十首　吳苑春風處處宜　城雪初消柳未齊　西郊春雨夜初晴　閭江春水碧迢遥
虎虎近接閶間西　靈丘石上思泠然　飛花狼藉照春衣　閶閣春風楊柳柔　不盡春山疊翠螺
春山月白夜微茫　嘉靖丁亥三月既望，長洲文徵明書。　見《吳越所見書畫錄》卷三《文衡山紀
恩春游二詩卷》，紙本，烏絲格，三十四行。

小楷七絶十首拓本

洞庭木落天宇寬　碧山如畫隔晴川　白雲深處有仙臺　曲欄西畔小盆池　江樹新紅昨夜霜　老屋疏茆薜荔殘
芳樹團香帶白雲　蓬萊仙棗大如瓜　山木蕭蕭江水流　水郭西來廿里餘

嘉靖丙午望，書於玉磬山房。　長洲文徵明。　　見拓本《文衡山祝枝山小楷合册》。　　按：偽。

十美詩卷

傾國多因有美姿　西施　浮生難比草頭塵　文君　高抱琵琶障冷風　明妃　倚竹眠床態自

驕　飛燕　飛絮無憑只趁風　綠珠　徙倚閒庭暗淚垂　碧玉　梅花香滿石榴裙　梅妃　欲與

君王共輦還　太真　閨門出入有常經　鶯鶯　短長闊狹亂堆牀　薛濤　見《珊瑚網書錄》卷十

五《文待詔書十美詩卷》。

題徐賁畫十幅

蒼山疊疊水斜斜　矗矗青山帶白雲　楊柳陰陰拂岸長　清溪路曲帶長林　重重綠樹護招提

泠然一夕空山雨　閣前疎樹帶蒼巒　山巖飛瀑下迴塘　幽人何處寄高踪　颯颯山風吹樹枝

某公所藏前人墨蹟畫幅亦多矣，獨徐幼文筆甚少。略正德丁丑，文徵明識。　見《寶繪錄》卷十

八《徐幼文山水十幅》。

對題設色畫冊

夕陽西下晚山青　徵明　古藤十丈落倩影　徵明　烟中細路緣蒼壑　徵明　茅簷灌莽落清

影　徵明　春山突兀野橋橫　徵明　蒲芽抽水綠針薺　徵明　林影山光照暮春　徵明　石壁

巖巖翠掃烟　徵明　墙角紫薇花正繁　徵明　鳥絕雲埋萬木空　甲辰九月，徵明并詩。　見

《古緣萃錄》卷三《文衡山詩畫冊》：楊慶麟跋。

行書對題設色墨筆畫冊

雨過松陰寂寂新　徵明　楊柳陰陰拂岸長　徵明　稷稷長松帶野塘　徵明　淵明老去不憂

貧　徵明　高樹陰陰翠蓋長　徵明　羅帶無風翠自流　徵明　落日蕭蕭照獨行　徵明　十月

江南木葉凋　徵明　古木支離聳碧烟　徵明。　一林殘色初霽六言　徵明。　見墨蹟，一九四

七年八閩林子玉兄持示。

對題青綠畫冊

衡翁真蹟　酉室縠祥　湖上新晴宿雨收　徵明　谿上青山翠色開　徵明　一痕蒼島帶修眉

徵明　長夏山林清暑地　徵明　玉樣晴波眼看山　徵明　雨歇西山興渺然　徵明　青山十里

帶江汀　徵明　秋林霜重葉痕斑　徵明　山雨欲來雲滿屋　徵明　雪裏一樓高百尺　徵

明。

見《穰梨館雲烟過眼錄》卷十七《文衡山書畫合册》：王穀祥篆引首。

行書對題山水花鳥十二首册

春風三月思悠悠　徵明　山根緑樹鎖蒼烟　徵明　空江漠漠楚天長　徵明　緑陰覆水野雲

平　徵明　江南五月暑漫漫　徵明　烟中細路緣蒼壁　徵明　青山隱隱水漪漪　徵明　古松

流水斷飛塵　徵明　霜後黃葉亂秋風　徵明　滿眼清霜野菊枝　徵明　十月江南木葉雕　徵

明　淡痕疎秀月橫斜　徵明。　見民國元年神州國光社本《文衡山山水花鳥册》：連題共二十

四幅，題皆行書。　按：　書詩皆摹本。

小楷漢宮詞十三首於趙伯駒漢宮圖幅

嘉靖丙午仲春之望，適於半華書齋得覩是幀，索余録舊作漢宮詞於上。　徵明。　見《古芬閣書

畫記》卷十《宋趙千里漢宮圖幅》。　按：　所見明清刻徵明集，無；《停雲館集》亦未見有宮詞

之作。

行書齋居雜詠卷

齋居雜詠 推琴一笑四山空 兀坐閒吟秋樹根 遠烟潑墨雨霖微 花影橫窗夜月輝 未了殘棋已爛柯 鏡湖流水漾清波 白雲半歛山爭出 峻嶺叢山帶茂林 雞聲林影有無間 疏雨初收碧蔭濃 千山罨畫擁飛樓 梧桐灑月兩離離 翠巘喬木畫陰陰 霜餘木葉已經秋 綠陰如玉雨晴時 虛亭正在古溪頭 庚子秋七月望日，徵明。 見《古芬閣書畫記》卷十五《明文待詔山水卷》。 按：與己酉秋畫山水合卷，詩十六首僅三首曾見，皆題畫詩也。 餘詩皆不類徵明風神，與齋居更無關，存疑。

行楷梅花百詠卷

古梅 君復孤山數百年 早梅 從來花發占鮮芳 庭梅 闌干六曲渡春風 官梅 武昌湖上千株柳 江梅 若有人兮湘水濱 溪梅 古樹橫斜澗水邊 嶺梅 誰種霜根大庾嶺 野梅花落花開春不管 憶梅 迢迢春信隔江南 夢梅 何處仙遊睡覺遲 尋梅 行過野徑復溪橋 問梅 一別羅浮幾度春 探梅 聞道春還已有期 索梅 城南地暖花開早 觀梅 踏雪尋君一頃難 賞梅 對花呵凍寫新吟 友梅 三益堂前世外人 寄梅 遠憑春信問知音 評梅 屈子騷經遺不錄 歌梅 白雪聲中玉樹春 別梅 東風吹夢過湖山 惜梅 愛此幽姿清

絕塵　折梅　素手分開嶺上雲　剪梅　手挽數枝那忍觸

汲清泉養折枝　簪梅　對雪看花可自由　黃梅　杏子初肥色黯然　浴梅　寒鎖椒房氣未勻　浸梅　旋

蟠梅　屈榦迴枝製作新　接梅　貼小花繁可奈何　補梅　蘭蕙紛紛入楚辭　鹽梅　滋味由來貴適均

辭翠鸞　杏梅　頹顏相暎小桃紅　臘梅　洗却鉛華做道妝　竹梅　乘鸞姑射下羅浮　雪梅　姑射仙人

北帝司權發令新　月梅　暗香浮動月朦朧　風梅　綽約肌膚不受吹　烟梅　瓊林浮翠澹朦

朧　千葉梅　密瓣重重玉作團　鴛鴦梅　並蒂連枝朵朵雙　綠萼梅　蕊珠宮裡小仙娃　臙脂

梅　搗碎深宮玉蕊紅　西湖梅　蘇老堤邊玉一林　東閣梅　宮庭把酒送行人　清江梅　湛湛

梅　萬玉成林覆石枰　釣磯梅　渭川東畔春光早　柳營梅　亞夫方略動雄風　樵徑梅　窈窕若耶溪上路　僧舍梅　瀟灑

央　江上梅　却步凌風迹已陳　書窗梅　雪弄花間小院深　琴屋梅　三弄花間小院深　棋墅

波澄淨月輝　孤山梅　林逋老去向空傳　廨舍梅　憶昔山前花滿邨　漢宮梅　飾玉含春立未

梅　蔬圃梅　花發春畦菜甲新　藥圃梅　不入春風桃李場　前邨梅　野老莊前天氣暖　昨夜春風入草

叢林玉一枝　道院梅　玉骨清癯半已仙

堂　玉樹臨流雪作堆　山中梅　巖谷深居養素貞　城頭梅　止渴將軍築受降　水竹梅　照水

梅　水月梅　浮玉溪邊夜半期　有客孤山跨鶴歸　杖頭梅　短笻

梅

浸玉映疏林　（簽「擔」字誤寫上梅）

挑酒過西湖　隔簾梅　玉堂只尺有神仙　照鏡梅　妝閣開奩對曉寒　未開梅　重重折蕚護輕

寒　亡開梅　土脉陽回氣候新　半開梅　煖入寒枝氣未勻　全開梅　玉臉盈盈總是春　妝

梅　當年點額偶成真　孤梅　標格清高迥不群　移梅　斬斷孤根手自栽　疎梅　數箇冰花三

兩枝　老梅　古樹槎牙鎖綠苔　新梅　幾年雨露栽培得　矮梅　不放冰梢數丈長　遠梅　羅

浮山下起春風　落梅　誰家吹笛苦悲涼　瘦梅　冰削輕肥雪削膚　宮梅　素質蕭然林下風

傍楷梅　儂家老樹臨書屋　寒梅　山中萬木凍遭傷　咀梅　旋摘冰英帶雪餐　盤梅　新陶爲

缶製璠壺　紅梅　春風昨夜入南枝　粉梅　玉妃手展白硃砂　青梅　紛紛衆口利餘甘　玉笛

梅　五月江城草木焦　紙帳梅　溪藤十幅蔽春溫　往歲待詔金門。略停雲館主人書并識。

詠》。　按：詩、書皆非徵明作。

見《嶽雪樓書畫錄》卷四《明文待詔鐵幹寒香圖卷》，孔廣陶跋。石印《明文待詔書梅花百

徵明。　見《石渠寶笈》卷七《明文徵明書七言絕句一軸》。

行書七言絕句軸

見《弇州山人四部稿》卷一百三十二《文太史絕句卷》、《書畫跋跋》卷二《文太史絕句卷》。

仿黃體書絕句卷

按：有「老病迂疎非傲客，直愁車馬破蒼苔」詩。

（八）合體 二首起

行書始入西山登吳山詩

始入西山　自虞嬰世網五律　登吳山絶巘曠然有江湖之懷　吳山登登紫翠重七律　見《文徵明詩札手卷》，上海朵雲軒拍賣品展出，行書十六行。　按：在「山中得詩二首」束札前。互見致斯植札。

書秋夜明妃曲詩卷

見《周叔夜先生集》卷九《文衡山卷跋》：余二十年前，謁衡山先生於玉磬山房。先生動止有則，言笑自如，伸紙揮翰，略不經意，中藏至妙，愈翫愈佳。師之者雖極平生精力，終莫能及也。鍾山馮子攜此卷示余山中，與不肖曩日所見相類，疑亦當時所作。子成，鍾山人，字鍾山，遊於先生之門，故爲書此卷。秋夜長歌，可與李白争雄。明妃曲，其歐陽公所謂杜子美未能道者。然壬子詞翰稍不似前，豈才情與年力同爲盛衰耶。鍾山素善行草，蓋得先生之深者。先生已矣，

其跡愈不可得。異日所謂蘭亭鵝羣，其在兹耶，幸相與寶之。

大行書仿黃詩卷三首

燈花　金莖吐穗粟累累七律　焚香　銀葉熒熒宿火明七律　九日高齋風雨無題，六言　庚戌臘月

廿又七日書。　見《吳派畫九十年展・文徵明自書詩帖》、《故宮法書全集》第六卷《文徵明自書

詩帖》。張照跋云：「此卷向題爲山谷真蹟。余以潘閬與山谷同時，不應有『打門無吏催租』之

句，而筆力超絕，非涪翁不能。或云放翁作，無所取信。雍正六年五月，得文衡山詩帖一卷，焚

香、燈花二律咸在，筆法絕類，乃知爲衡山書。方駕香光、松雪宜哉。」臺北故宮博物院藏。

按：　大行書作山谷體，詩四十六行；識略小，作二行。

行草書詩稿三首

雨中與陳叔行話舊　雨深行轍稀五古　題畫　楞伽山下雨初收　天低木落大江空七絕　見《明

文徵明詩文稿四冊》第二冊末頁，行草書十六行。

小楷古今體詩三首贈王寵

見《平生壯觀》卷五《文徵明》：

為履仁作古今體詩三首，小楷并跋。履仁者，雅宜山人王寵也。

行書四詩於摹沈周畫卷後

遙遙治平寺　玄陰失昏旦皆五古　浪蹟歸來意渺然七律二首，另一首失記　嘉靖壬辰春日，與履約、履仁宿治平，出石田先生畫卷觀之，喜其用筆精絕，遂摹倣之，不能及其萬一也，并錄舊作于後。徵明。　見於上海墨林，時一九四八年八月，尤君出示。

題陸治蔬果卷

筍　已抱錦棚兒五絕　佛手柑　元是奚方種五律　荸薺　累累滿筐盛五絕　杏　花信風寒已早來七律　見《石渠隨筆》：陸治四時蔬果卷，四幅，文徵明、王寵、王穀祥、彭年分題。

行草書詩四段

少無適俗韻　徵明草書陶詩　尋幽有客到貧家　春日友人過訪作，徵明行書七律　經旬池上雨徵明草書五律　□楊花　□撲紛忙巧占晴　四月八日遊天平　覆密羃深小輪斜　壁頓首草書七

律。見《中國古代書畫圖目》二《文徵明行書詩四段》。上海博物館藏。按：前三段存疑。

另分別入「自作詩」及「非自作詩」。

行書題戲墨五首卷

水仙　翠衿縞袂玉娉婷　徵明七律　平沙落雁　荒陂日落沙渚黄　徵明七古　梅花　林下仙姿

縞袂輕　徵明七律　古木歸鴉　寒原秋高日欲落　徵明七古　玉蘭　碧桐已蕭蕭五古　戊午

春，偶見古紙數翻，信筆爲戲墨，因閱舊作，漫錄以副。徵明時年八十有九。見《中國繪畫綜

合圖錄·明文徵明書畫合璧冊》，卷裝。普林斯頓大學美術館藏。按：《蘭言室藏帖》皆收

刻。互見各詩。

行書對題姑蘇五景冊

短簿祠前樹鬱蟠　徵明七律　靈巖之山青突兀　徵明七古　金閶西來帶寒渚　徵明七古　虎山

橋下水爭流　徵明七律　沙渚依依雲不動　徵明七律　見中華書局本《文衡山姑蘇寫景山

水冊》。

五友圖題詩卷

片石與孤松　松石五古　紫莖拆新粉　蘭石五絕　黛色參天二千尺　柏七絕　約戶秋聲夜未

降　竹七絕　一枝竹外夢春酣　梅七絕　嘉靖戊子春二月，子重邀余同遊玄墓。略徵明。

《吳越所見書畫錄》卷三《文衡山五友圖卷》。

書和李應禎等天王寺詩七首卷

日出池光欲上樓　右和范菴先生韻七絕　陰敷鴨腳樹五律　雨苔春寂寂五古　右和匏庵先生

韻　愛此森森竹萬頭七絕　右和南濠少卿韻　覽勝平生雙不借七絕　右和盧師召韻　竹影參差

漏日光七絕　右和孫太初韻　上相游行地五律　右和王履吉韻　徵明屢遊天王寺，未嘗作詩。戊

戌，南洲師出示諸賢留題詩卷，因悉用韻和之，共得七首，所謂雖多亦奚以爲也。文徵明識。　見

《珊瑚網書錄》卷十四《碧筠精舍記并詩卷》。

行書詩八首

秋江泛月　清波邀月弄嬋娟　鷄聲　午鳴滄海日初昇以上七律　漁家　漁翁老去頭如雪七古

春去　三月春光積漸微　幽居　蕭然一室傍丘隅　太湖　島嶼縱橫一鏡中　元旦　奕奕祥光

文徵明書畫資料彙編卷二

二七七

報令辰　九日山行次韻　山搖古翠落清觴皆七律　見中國工人出版社本《文徵明行書習字帖》。　按：此以北京出版社本《文徵明詩書真蹟》中部分詩翻印，墨底白字，原偽。

溪上清言會兩翁　不見倪迂二百年　綠陰垂幄草敷茵皆七絕　疏柳搖斜日　傑閣半藏寺　清溪繞茆屋皆五絕　湖水凝茫萬頃秋　橫塘春盡水交流皆七絕　見《眼福編二集》卷十五《明文待詔山水冊》、《古芬閣書畫記》卷十五《明文待詔山水冊》。　按：詩有未前見者，未見墨蹟，不知真偽。

對題書畫八首冊

小行書十一首帖拓本

元日承天寺訪孫山人　六街斜日馬蹄忙　當年結習住僧房皆七絕　人日孔周有斐堂小集　華堂漠漠悄寒輕　蔡九遠期人日會城中，既而不果，作詩見懷，奉答一首　人日故人偏入望　飲陳子復嘉樹堂　不到君家歲屢更　宿陳氏再賦　記得相投是夜深　晚雨飲子重園亭　高齋落日偶追從皆七律　題畫寄陸梓　語言修簡意蕭閒七絕　題虢國夫人夜游圖　紫塵拂鬢春融融七古端午日陳氏西園小集分得葉字　仲夏氣彌新五律　驟雨飲湯子衡新居　偶拋塵土對良朋七

絕。　停雲館主人衡山氏草。

見《太虛齋珍藏法帖》。　按：詩真書偽，款亦罕見。

題唐寅羣卉圖十一首卷

禎祥爲蓋瑞爲根七絕　徵明題　色映三湘翠五絕　徵明　窈窕通幽一逕長七絕　徵明　三月曲

江微雨乾七絕　徵明　山榴藏百寶五絕　徵明　仙萼銀宮發五絕　徵明　我老愛種菊五絕　徵

明　海棠初綻露華濃七絕　無款有印　天上梅姬淺澹粧七絕　無款有印　犀甲凌寒碧葉重七絕　無

款有印　得水能仙天與奇七絕　嘉靖乙未二月十日，見六如兄所作群卉二十四種，喜題小詩十一

首，聊寄興耳。徵明識。　見《嶽雪樓書畫錄》卷四《明文待詔題唐解元羣卉圖卷》，孔廣陶

跋。　按：　題識中不稱常用之「子畏」，而稱「六如兄」，此僅見。

中行書題拙政園十二圖

見《平生壯觀》卷五《文徵明》題拙政園十二圖，則中行書也。

對題設色姑蘇十二景册

虎山橋下水争流七律　虎山橋　徵明　昔人種桃連壁塢七古　桃花塢　徵明　姑蘇臺高時拂雲

七古　姑蘇臺　徵明　金閶西來帶寒渚七古　楓橋　徵明　盤盤一逕轉支硎七律　支硎山　徵

明　天池日暖白烟生七律　天池　徵明　短簿祠前樹鬱蟠七律　虎丘　徵明　靈巖之山青突兀

七古　靈巖　徵明　三月韶華過雨濃七律　天平山　徵明　沙渚依依雲不動七律　太湖　徵

明　石湖烟水望中迷七律　石湖　徵明　臘日暉暉春□動七律　堯封　徵明。

見《穰梨館雲

烟過眼錄》卷十七《文衡山姑蘇十二景册》，畫款「嘉靖癸丑春日，徵明製」。

草書詩卷贈黄雲

秋夜懷友二首　初秋雨時霽　陰蟲抱莎啼　感興一首　婉婉歲年謝　陳氏西池納涼　朱雲鬢

天漢　春日對酒示陳淳　西齋撥晴畫　題畫贈吳次明效東坡　窮卷十日雨　以上皆五古　人日

停雲館小集　新年便覺景光遲　按：此詩僅見首九字，後未攝得　草堂安得有琳瑯按：此詩僅攝得左

小半十二字，詩題亦未拍得　温蘭爲陳淳借去不還　誤遣幽芳別主翁　金陵　鍾山日上紫烟收　秋

日竹堂寺作　愛此蕭條遠市聲　詠玉蘭花　孤根疑是木蘭堂以上皆七絕　博士丹巖先生以素卷

命書鄙作，詩既不佳，字復無法，深愧來辱之意。然或庶幾可以因是請教，故亦不得自揜其醜

也。戊辰五月，衡山文壁記。　見于一九九五年香港佳士得拍賣行，鄧民亮君爲攝影文徵明草

書卷。

題水墨寫意十二段卷

古松流泉　北風入空山五絶　仿梅道人墨竹　空庭竹樹翠交加七絶　古檜　古檜折風霜五絶

竹篠　約戶秋聲夜未降七絶　枯木竹石上集鳩鵲　鳩一聲來鵲一聲七絶　竹石臥犬　春日鶯啼

修竹裏，仙家犬吠白雲間　萱草　窗外宜男花五絶　蘆粟兔　置羅不擾澤原寬七絶　菊　惟餘

寂寞籬根菊，斜日西風映臉黃　蘭竹　翠竹淡搖金五絶　水仙　莫信陳王愛洛神七絶　古梅

疏影橫斜水清淺，暗香浮動月黃昏　嘉靖辛卯三月，偕子重、履吉，過竹堂僧舍。時新雨初霽，

清風襲人，性空上人聯此紙索余墨戲，漫圖三種，遂攜而歸，更旬始就。老年遲頓，聊用遣興，若

以爲不工，則非老人計也。　徵明。　　　　　見《郁氏書畫題跋記》卷十一《衡山水墨寫意》。

小楷詩帖十六首拓本

春雨遣興寄懷王雅宜　九十春光去五律　懷石田翁　相城老去愛煙霞七絶　香雪海　無那白雲

合五絶　春日寫蘭竹卷子併題詩於左方寄懷白石山人　崇蘭一何幽五古　禪房即景　日午松陰

圓五絶　清明日與雅宜、六如、東村諸子遊陳氏西園，分得明字　無端百五過清明七絶　上方

山　一逕白雲上五律　橫塘懷枝山　望望城西路五律　秋日遊百花洲　亭臺傍水涯五古　秋夜

與十洲泛石湖　扁舟泛石湖五絶　過吳文定公園林作　清風高節自年年七絶　題黃一峰觀瀑卷

子　我聞天台高一萬八千丈七古　題管夫人竹卷　一林蒼烟倚碧雲七絕　書家石室先生竹石卷

後　倚石聽秋聲五絕　秋夜聽雨　竹閣聽秋雨五律　寄林屋山人　勺水幻出三萬頃七絕　偶書

近作於悟言室，徵明。

弘治十七年，徵明年三十五歲沈周尚在世，沈周卒正德四年，徵明年四十歲則此卷應寫於四十歲前，徵明尚

未改以字行。蔡汝楠，號白石山人，十八歲舉嘉靖壬辰進士，此時未生。王寵尚幼，仇英尚在太

倉。詩與字皆非徵明風格，偽。

見《太虛齋珍賞文衡山詩卷墨跡》。　按……味各詩，是吳寬已卒，寬卒於

行書和陳道濟金陵雜詩十七首卷

過冶城　江光隱樹出五律　舟泊下關遇雨　憶昨蟬始鳴五古　乙酉秋，道濟應試金陵，寄示余紀

行諸篇，鑄詞精深，思致閒遠，誠佳作也。且其所賦多余往時所歷，追思舊游不能忘，因悉和之，

以寄余意。雖詞語工拙不同，而祖韻之所遺者或得一二，漫往發四千里一笑。徵明記。　見二

○○四年上海傳真末一幅，行書末二首及跋，存十七行。　按：全卷應有各體詩十七首，見文

嘉抄本甫田集。

行書詩十七首贈南衡卷

春盡二首　南樓三月盡　南風一夕至以上五古　夏日雨後　西日疎桐轉　南樓　岸幘南樓上以上五

律　夜涼　急雨初收風滿堂　立秋再疊前韻　驚心日月去堂堂　七夕　似聞今夕女牛并　八

月十四夜對月　月近中秋夜有輝　十五夜再賦　銀漢無聲夜正中　登虎丘　短簿祠前樹鬱

蟠　入門連嶺翠崚嶒　寄馬西玄　依依雲樹秣陵秋　次韻崦西綠蘿軒即事　名園深寂類山

阿　學士林亭帶曲阿　次韻張石磐寄示三詩　春歸　官柳陰濃絮不飛　睡起　年來却事謝車

塵　夜坐　解脫時情逸思饒以上皆七律　近作數首，書似南衡先生請教。徵明頓首上。見《石

渠寶笈》卷二十五《明文徵明疏林淺水圖并自書詩帖一卷》《吳派畫九十年展》。臺北故宮博

物院藏。

書雪詩等十八首贈周子籥册

雪　夜聽淅淅響簷溝　北風吹雪送殘年　快雪方收氣未和　瓶梅　一枝芳玉是誰傳　瓶梅生

意浩無涯　南樓雨後　徙倚南樓酒半醺　春寒　靜裏圖書老自怡　九月多雨，追和匏菴先生

續潘邠老詩四首　九日雨晴再疊前韻二首　首句均爲「滿城風雨近重陽」，共六首，已見前。　儗賦白

燕　高下翩翩翻雪羽齊　蠟梅　是誰嚼蠟吐幽芳以上皆七律　秋夜　凄風自何來　無錫道中遇雪

夜泊望亭　北風吹朔雪　長林風怒號　近作數首，錄似子籲提學評訂，一笑。徵明。　見《吳

越所見書畫錄》卷四《文衡翁詩册》，紙本，共十四幅。

拙政園詩楷行刻帖拓本

夢隱樓楷　七律　若墅堂楷　七律　繁香塢行　七律　倚玉樓行　七絕　小飛虹行　七古　芙蓉隈楷，

七絕　小滄浪楷，七律　柳隩行，七絕　釣碧行，五律　水華池行，五律　深净亭行，五律　待霜亭楷，七

律　來禽囿行，七絕　得真亭楷，七絕　薔薇徑行，七絕　桃花沜行，五律　湘筠塢行，五古　槐幄行，七

絕　槐雨亭楷，七律　竹澗行，五律　瑤圃楷，七古　玉泉楷，五律　見朱氏康肇簠齋刻本。陳鴻壽跋

云：「余謂作書以精神爲主，彼索然無生氣者，不足傳也。」此册見者無不歎爲精絕，是待詔六十

後書，精神團結，一筆不肯苟下，宜享大年而垂千古矣。仲青弟屬跋，時嘉慶廿又五年夏六月廿

又一日，錢唐陳鴻壽。」項廷綬跋云：「仲青中翰親家得文待詔拙政園圖記巨册，以示賤子。爲

記一，爲圖三十有一，圖系以詩，以各體書書之。畫倣諸家，而平遠蕭槭，野趣爲多。僕幼讀梅

村集，見咏此園山茶花詩而慕之，顧無由一至其地。嘉慶己卯，與姊壻許滇生以計偕赴都過蘇

州，同步訪之，則某大僚方宴客於此門者，拒不得入。近十許年數四往來，勞苦顚沛，曾未一游。

按蘇州府志，園在婁、齊二門之間，嘉靖中王御史獻臣因大宏寺廢地營別墅，文徵明作記。其子

以樗蒱負失之，歸里中徐氏。國初海昌陳相國之遴得之，籍官爲駐防將軍府，旗軍撤居營將，又爲兵備道館。既而爲王永寧所有，復籍官。康熙十八年，改蘇松常道新署。蘇松常道裁缺後，散爲民居。中有連理寶珠山茶樹，花時爛紅奪目。志語如此，今讀待詔所記，一泉一卉，盡入收羅，而此花不列三十一圖之中；是王初築時固未有此盛也。考此記作於嘉靖十二年癸巳，距明亡百十二年；梅村之詩作於彥升謫戍，此園未籍之時，業已前易數主。而後此爲營帳，爲官衙，爲民舍，又轉變若此，臺傾池平，自古慨之矣。獨圖記歸中翰，得置幾研之間，坐臥覽是；若王御史、陳相國者，舉不得保有此園，而中翰不啻終有此園也。略道光十三年十二月既望，項廷綬跋。」錢杜跋云：「仲青內翰來遊湖上，與余野鷗莊相距咫尺。暇日，攜所藏文太拙政園圖册見示。圖凡三十一幀，各有題咏。其丘壑布置，用筆敷色，皆師松雪翁。而樹石屋宇，人物花草，意態變化，無一重複。觀者如在山陰道上應接不暇，允稱大家。僕家舊藏太史真跡卷軸最夥，皆無出其右者，真希世珍也。昔倪元鎮觀王右丞盧鴻草堂圖題云：焚香展翫，不獨娛目賞心，兼可爲吾輩進取之資。此真能讀畫者。僕則老病，筆墨頹廢，只可作雲烟過眼觀耳。然太史向所心折，又是册之精之妙，已蘊釀胸次，不覺心摹手追，未始無萬一之助；摩挲相對，竟日不忍釋手。時湖上雨晴，諸峰秀色，與是册並周旋几前，病魔退避三舍矣。丙申八月朔日，錢杜觀於小徘徊樓，謹跋尾。」戴熙跋云：「余生平所見文畫，無如拙政園之多者，可謂極文之大觀。

仲青珍秘書畫甚夥，此圖蓋愛逾手足，未嘗借人。丙申之秋挾之來湖上，索跋于余，余懇借觀一夕，仲青竟慨然允，知者以爲奇。仲青之痴于畫，余之見信于其友，皆有足傳者。因作拙政園全圖奉贈。書畫適興，鑒者無以爲妄。

「予於文畫，愛之入骨，然頗爲酬應所累，不能專意學也。此作偶爾興發爲之，自忘其陋。近時端竟委，三十一景可於顯晦中得之矣。」「燈下展玩數四，覺園之大勢，恍然心目。因捉筆追摹，凡三十一景，詩書畫各體皆備，爲流傳僅有之作，每以未得廎目爲憾。後知在同里某氏，欲持此以易大兄先生正之。文衡山私淑弟子戴熙題記。」朱芬跋云：「曩余聞待詔王氏拙政園圖并記，凡三十一景，詩書畫各體皆備，爲流傳僅有之作，每以未得廎目爲憾。後知在同里某氏，欲持此以易米，無過而問者。庚辰暮春，有客告余，欣然以三十斛酬其直。壬辰冬，徐丈問蓮偕方君可中過余齋見之，歎賞不置，慫恿摹刻以公同好，同屬可中將真行書勒於石。越歲而蕆事，乃疏其緣起於後。道光甲午秋九日，海昌朱芬仲青書於康肇簠齋。」　按：帖末有「海昌朱氏康肇簠齋摹勒」篆書十字。

各體書拙政園詩三十一首

若墅堂在拙政園之中略　　會心何必在郊坰　夢隱樓在滄浪池之上略　林泉入夢意茫茫　繁香

塢在若墅堂之前　雜植名花傍草堂　傍玉軒在若墅堂後略　傍楹碧玉萬竿長　小飛虹在夢隱

樓之前略　蚰蜒蜷蜷飲洪河　芙蓉隈在坤隅，臨水　林塘秋晚思寥寥　園有積水，橫亘數畝，類

蘇子美滄浪池，因築亭其中曰小滄浪略　偶傍滄浪構小亭　志清處在滄浪池之南　愛此曲池清

隸，五律　柳隩在水花池南　春深高柳翠烟迷　意遠臺在滄浪池西北　閒登萬里臺篆，五古　釣

漱寒泉隸，五古　怡顏處取陶詞盻庭柯以怡顏　斜光下喬木隸，五古　來禽囿、滄浪池南北雜植林

柄　待霜亭在坤隅，傍植柑橘略　倚亭嘉樹玉離離　聽松風處在　夢隱樓北，地多長松　疎松

碧　白石淨無塵　水華池在西北隅，中有紅白蓮　方池涵碧落　深淨亭面水華池　綠雲萬

檻數百本　清陰十畝夏扶疏　玫瑰柴市得真亭，植玫瑰花　名華萬里來篆，五絕　珍李坂在得真

亭後略　珍李出上都篆，五絕　得真亭在園之艮隅略　手植蒼官結小茨　薔薇徑在得真亭前

窈窕通幽一逕長　桃花沜在小滄浪東折南略　種桃臨野水　湘筠塢在桃花沜之南略　種竹連

平岡　槐幄在槐雨亭西岸略　舊種古槐已十圍　槐雨亭在桃花沜之左　亭下高槐欲覆

墻　爾耳軒在槐雨亭後略　有拳者石隸，四言　芭蕉檻在槐雨亭之　新蕉十尺強隸，五律　竹

潤在瑤圃東，夾澗美竹千挺　夾水竹千頭　瑤圃在園之巽隅略　春風壓樹森琳珍　嘉實亭在瑤

圃中隸，五古　京師香山有玉泉，君嘗勺而甘之，因號玉泉山人。及是得泉於園之巽隅，甘冽宜

茗，不減玉泉，遂以爲名，示不忘也。　　曾勺香山水　見文明書局本《文衡山拙政園書畫冊》。

册前：「衡山先生三絕册。」隸書道光十三年秋八月廿三日，梅華溪錢泳拜觀。」「文待詔拙政園圖。大篆書衡山先生此圖，畫詩書三絕，自來未有題其端者。余不自揣，率爾題此，鬼腕不靈，佛頭見穢，慚愧慚愧。」光緒辛卯三月，曲園俞樾。」册後林庭棉跋云：「丁酉秋，歸老過吳門，辱舊治士民款留不忍別，依依然有并州故鄉之念。槐雨先生出視此册索題。凡山川花鳥、亭臺泉石之勝，摹寫無遺，雖輞川之圖，何以踰是，余何言哉。獨念先生蚤以名御史攬轡東巡，觸忤權奸，逮繫詔獄，禍且不可測。時先文安官南銓冢宰，抗章論救，始獲從輕典，而槐雨之直聲益振海內矣。然則今日之保全終始，安享和平之福者，烏可不知所自哉。此又圖外之意，歌詠之所未及者，特表之以發先生一笑云。賜進士光禄大夫太子太保工部尚書恩賜廩輿馳驛致仕小泉林庭棉題于舟中。」吳騫跋云：「文待詔拙政園圖，予夙昔慕想，以不得一見爲悵。今爲同邑胡君豫波所藏，間屬周子紀君爲紹介，欣然允假，厥後展轉易主，盛衰興替，昔人題詠記載，並詳予所輯徐夫人拙政園詩一名勝，創始于王侍御，厥後展轉易主，盛衰興替，昔人題詠記載，並詳予所輯徐夫人拙政園詩餘外録中。此圖作于嘉靖十二年癸巳，時侍御已歸老於吳，迄今且三百載，園雖尚存，其中花木臺榭，不知幾經榮瘁變易矣。幸留斯圖，猶可徵當日之經營位置，歷歷眉睫，又如身入蓬島閬苑，琪花瑤草，使人應接不遑，幾不知有塵境之隔，又非所謂若有神物護持者耶。侍御居官，以

屢忤權奸，直聲著朝野。待詔殆雅相知契，故既爲此圖，係以題詠，復爲之作記。園中諸景凡卅

有一，景各一圖，筆法從橫變化，大抵集宋元名家之大成，而參以己意，故爲此公絕構。至冊首

林康懿題詞言略豫波屬予審定，爰識其梗概而歸焉，固未知有當乎不也。嘉慶己巳夏月，海寧吳

騫。」錢泳跋云：「道光十有三年中秋後七日，余自臨安回，道出海昌，從風雨中奉訪仲青中翰于

長安里，出其所藏文待詔拙政園圖見示，計三十一幅。待詔既爲作記，復有詩歌作精楷，或小隸

書，各系於諸幅之後。此衡翁生平傑作也。案蘇州府志略又爲兵備道行館。既而復爲逆臣吳三

桂壻王永康所居。三桂敗事，乃籍入官。康熙十八年又改爲蘇松常鎮道新署，旋復賣去，散爲

民家。又歸郡人蔣太守棨，名曰復園。春秋佳日，名流觴詠，有復園嘉會圖。後五十年則池館

蕭條，蒼苔滿徑，無復舊時光景。嘉慶中，查憺餘孝廉又購得之，薙草濬池，灌華種竹者年餘，頓

還舊觀。近又爲吳崧圃相國家爲質庫矣。略今讀衡翁之畫，再讀其記與詩，恍覩夫當時樓臺華

木之勝。而三百餘年之廢興得失，雲散風流者，又歷歷如在目前，可慨也已。略楳花溪居士錢

泳，時年七十有五。」戴熙畫拙政園圖，款「丙申七月戴熙畫」，繼後戴熙三跋，錢杜一跋，見前石

刻。又文鼎臨圖一幅識云：「道光丙申九月望後，仲青中翰先生攜示家待詔公拙政園圖，即以

瑤圃一景屬臨，因爲摹此請正。文鼎。」張廷濟題云：「尊罍纔罷又弓刀，華月笙歌有幾宵。留

得停雲詩一卷，不隨塵劫共沉消。恣讀名篇當卧遊，硬黃摹取付銀鈎。如君真把園林壽，絕倒

挈蒲一攦休。拙政園，嘉靖時王獻臣御史侵大宏寺基以闢之也。其子與里中徐氏決賭，一攦失之。兵興後，爲營將所據。仲青兄先生以文待詔題是園之記與詩刻之石，寄墨本屬題，因并識之。道光丙申秋日，嘉興弟張廷濟時年六十九。」蘇惇元跋云：「道光甲午三月，余遊海昌長安鎮，晤朱中翰仲青，傾蓋如故。一日，出示所藏衡山先生此册，其詩文雅健，畫兼南北宗，書備行楷篆隸各體，凡三十一幀，而皆不相襲。衡山諸長畢萃於此，乃衡山甲，亦誠希世珍也。余迴環把玩，不忍釋手，因書數字，以志欣幸。十六日，桐城蘇惇元題。」吳雲識云：「道光庚戌初夏，余伯蘭世講持文待詔巨册拙政園圖屬題。時余將有京口之行，□□作跋，聊志數言，用志欣賞。平齋吳雲倚裝書。」何紹基跋云：「余昨過姑蘇，嘗冒雨至拙政園，今爲吳氏園矣。水石清幽，而亭屋頗多欹倒，主人皆官於外也。至杭州，小住湖上。一日，朱誦青兄招遊吳山，出示文衡山拙政園圖册。圖凡三十有一，各係以詩。其畫意精趣別，各就其景，自出奇理，以騰躍之，故能幅幅入勝。以余昨迹證之，多不能到畫中妙處。蓋人事地形閱三百年，恐當日園中妙處，尚有畫所不到者，未可知也。此園自王氏槐雨後，忽官忽私，屢易主而至吳氏。憶余昨泊禾郡，游陳氏園，即岳倦翁故業；展轉至國初，歸曹倦圃，沿倦翁以自號也。又再傳而屬陳氏。以倦翁精忠之裔，不獲使子孫長有此園亭；若槐雨者，又安能永占平泉草木乎。況陵谷變遷，必不能如此圖之日久愈新，又必歸於珍鑒之家也。誦翁久秘此册，比年因乃郎伯蘭世講性恬澹，喜繪事，遂

以界之，將爲朱氏世寶；視園之暫屬王氏，旋入它人手者，得失相去甚遠。」略道光庚戌季夏，道州何紹基記於淨慈寺之萬峰庵。」何紹基又題云：「曾是將軍第，今爲撫部衙。清風想槐雨，名畫漏山茶。越水連吳岫，朱門復蔣家。滄桑無限事，一十六年華。」道光庚戌，爲朱仲青題是册。

今同治乙丑春，薄游吳門，册歸鄞縣蔣君芝舫。時吳越已報蕭清，而十餘年烽火方收，瘡夷滿目，不堪問想。適芝翁招飲出示，輒附小詩，豈徒爲一園一册慨乎。驚蟄後，道光蟄叟何紹基呵凍於抱罌室。」　按：朱芬所刻拙政園楷行帖中，陳鴻壽、項廷綬兩跋，商務印本無。有曾見此圖册原跡者云，尚有王獻臣跋，亦未印出。商務印本題要云：「原册圖三十一葉，副葉題詠、記及明人跋俱絹本。戴圖及跋、文鼎臨本、清人題首跋語，均紙本。」文徵明小楷記，另見自作文。

商務印本，存世已少，故備録各題跋，供參考。　《破鐵網二卷》：文衡山拙政園圖真跡，絹本大册。案園在長洲，故大宏寺基也，林木絕勝，王侍御槐雨以豪勢奪之，拓爲此園。凡分景三十有一，囑文待詔一一繪之。畫法疏秀，書兼四體。每景序其大略，繫以小詩，後附園記，皆甫田集所未載，而汪珂玉珊瑚網全録之，特缺林庭棉前序一篇。此特有之，誠希世之寶也。是册爲桐鄉金氏文瑞樓故物，内子自奩具中攜歸。吳槎客先生曾從予借觀，并跋其後、兼録其詩，刊於吾鄉徐夫人燦拙政園詩餘後。蓋園于明季爲陳素庵相國所有也。頃因無資，已質於友人家，殊可歎也。　《蓮子居詞話》：徐湘蘋夫人拙政園詞，清新獨絕，爲閨閣弁首冕。余獲見文待詔爲王

御史所作拙政園圖，設色細謹，筆法縱橫變化，極經營慘淡而出之。凡卅有一葉，葉各繫以古今體詩，最後有記，皆待詔書。王宰一生，鄭虔三絶，萃于斯矣。圖成於御史始創，厥後輾轉屢易，求如夫人時又不可。撫是幀，爲之三歎息也。待詔圖，今藏吾鄉胡爾榮家。

石刻各體詩三十一首

二〇〇一年蘇州拙政園刻文徵明拙政園書畫卅一景及記於石。張君伯仁告知：書畫前刻錢泳及俞樾簽題引首，後刻林庭棡及錢泳兩跋。

小楷拙政園三十一首册

見《弇州山人四部稿》卷一百三十一《三吳楷法十册》第六册：「文待詔書，小楷。其四拙政園記及古近體詩三十一首，爲王敬止侍御作。侍御費三十鷄鳴候門而始得之。然是待詔最合作語，亦最得意筆，考其年，六十四時筆也。」《弇州山人續跋》卷一百六十四《三吳楷法廿四册》第八册文待詔徵仲書。文同，略《書畫跋跋》卷一：此徵仲小楷，足可壓卷。其淵古處少遜希哲，而秀媚精密過之。大率行草希哲勝，楷法徵仲勝。世人多重行草，徵仲歿後，名少衰，以其用行草作草，又或一律，乏諸變態耳。

按：另有資料兩種，附錄於後。《味水軒日記》卷四：萬曆四

十年壬子歲二月十九日，風雨。杭潘琴臺、吳卿雲來，袖示文衡山細楷書拙政園記及諸詩。園乃陸魯望舊隱。寫贈槐雨先生者。《平生壯觀》卷五：文徵明拙政園一篇，詩三十一首，題園中三十一景。小楷爲王槐雨作。

小楷拙政園詩卷

右拙作，前有行書，已錄似槐雨先生矣。先生因畫烏絲，命再書小楷一過，務欲盡其醜也。甲午春三月望，衡山居士文徵明題。　見《珊瑚網書錄》卷十五《衡山書拙政園記并詩長卷》。

按：　行書詩文，未見紀錄。

行書新寒等詩卷

新寒　木落見清真　夜坐　微風吹白髮　歲暮　陌巷還車馬　南樓　南樓冰雪盡　虎丘閣上　閣外雲千頃　吳山絕頂　春風吹白髮　雨宿上方　泉石千年秘<small>以上皆五律</small>　致仕出京馬上言懷二首　獨驅羸馬出楓宸　白髮蕭疎老秘書　還家志喜　綠樹成陰徑有苔　閒居漫興　春雨蕭蕭草滿除　一室　掃地焚香習燕清　憶昔四首次陳侍講韻　三年端笏侍明光　紫殿東頭敞北扉　扇開青雉兩相宜　一命金華忝制臣　虎丘二首　短簿祠前樹鬱蟠　入門連嶺翠嶙峋

嶒　天平山　雨過天平翠作堆　上方寺　吳宮花落雨絲絲　嘉靖乙巳十一月三日書舊作數

首，徵明。　見墨跡手卷，編者曾藏。王福菴篆引首，蕭蛻菴跋。　上海顧氏藏。

行書各體詩廿四首卷

光福寺追次唐人顧在容韻　靈栖金瑣白雲中　七寶泉　何處清泠結静緣　送鄭文峰出守石

阡　黃放由來困白催　送王道思　玉勒悠悠引去駢　頻年左宦困皁司　漢樓　漢江春水綠悠

悠　東皋　舉世塵埃汩市廛以上皆七律。此詩僅見廿四字。後未展出。

末八字　次韻答約齋見寄　病廢吳門歲月深七律　題宋溫賓籌圖　遠，林花窈窕一溪通此詩僅見

百年清秘草堂空　張子政畫　寂寂平皋帶漫坡　題文與可墨竹　東坡題其上云：元祐九年略

千載高標石室翁　昔人評與可畫，以蘇題定真贋。略。詩前後皆有識。以上皆七絕。

笈》卷二十四《明文徵明自書詩帖一卷》：　素牋本，行草書各體詩，未署款。　卷末有王揚記云：

「衡山先生詩稿共二十四首，癸巳秋日記。」引首曾弘篆書「本色文章」四大字。拖尾有張魯唯、

董其昌、王揚、李孫宸諸跋。　按：　香港鄧民亮君得首尾兩段複印本惠贈，餘待訪。

鳳翔別駕妙鍾王　雲林畫　見《石渠寶

先友詩八首有叙　徵明生晚且賤略

太僕范菴先生長洲李公應禎　太僕在三舍　參政式齋先生太倉陸公容　陸公婿東鳳　定山先生江浦莊公昶　定山古通儒　太保吳文定公寬　有偉延陵公　禮侍方石先生黃巖謝公鐸　巉巉天台山　處士石田先生長洲沈公周　東南有一士　參議辣齋先生金陵王公徽　王公夫如何　太常九柏先生嘉禾呂公懲　太常名家子　甲戌歲朝，明日立春，東坡元日詩有「土牛明日莫辭春」之句，因以爲韻賦七詩　三元肇玆晨　昨日風北屬　芳埃潤朝雨　東郊迎新春　青陽逐寒迴　開歲四十五　梅花忽已動　次韻王履仁對雪三首　夜寒不能寐　巉城一尺雪　二月春尚早以上皆五古　春日偶過竹堂　佛坐香燈竹裏茶　春寒不出　開歲沉陰已浹旬　次韻蔡九逵見寄　百里川原入望迷　次韻答子重新春見懷　樽酒離懷強自開以上七律　次韻履仁春江即事　二月江南黃鳥鳴七古　次韻履約江樓春望　春日江頭思欲迷　春日送履約履仁遊玄墓諸山　鄧尉山前春雪殘　路入銅坑翠擁螺以上七律　正德甲戌偶書近作數首，是日二月八日也。徵明。　　見墨蹟冊，紙本，烏絲欄行書。　　范景中君藏。　按：臨本。

行書先友詩等

見《弇州山人續稿》卷一百六十三《文待詔行書》：右文待詔行書先友詩八章，歲朝次日立春七章，對雪三章，皆五言古體。過竹堂一章，春寒一章，次蔡九逵、湯子重、王履仁各一章，履約二章，皆七言近體。流麗清逸，時時有會心語。書法摹聖教序，遂無毫髮遺恨，優孟、虎賁不足言也。晚筆雖老蒼，覺稍離去之耳。此詩書於外家爲吳遴庵參政作，時正德之甲戌也。歲朝詩所謂「開歲四十五，吾行已云衰」，然又四十五年後而遊道山，人生固難量也。

行書春興等卅首贈王廷拓本

春興　青陽轉芳叙　妍英弄芳意　夏夜　煩燠厭修暑　初夏齋居有懷　端居苦長夏以上皆五

古　不寐　展枕不得寐　新寒　木落見清真　上方望湖亭　春風吹白髮　承天中隱院　古逐

無車馬　湖上　湖光披素練　雨宿上方　泉石千年秘以上皆五律　還家志喜　綠樹成陰逐有

苔　春雨漫興　春雨蕭蕭草滿除　暮春　深巷無人晝掩扉　上巳日遊天池諸山二首　天池日

暖白烟生　三月韶華過雨濃　除夕　堂堂日月去如流　糕果紛紛酒薦椒　酒冷香消夢不成

寄楊用修　雲繞滇池萬里城　賦白燕効袁景文　高下翩翩雪羽齊　蛙聲　春燈照壁夜微茫

燈花　金莖吐穗粟累累　焚香　銀葉熒熒宿火明　煎茶　老去盧仝興味長　絶句　分得春芽

穀雨前　手培蘭蕙兩三栽　墻角紫薇花正繁　風攪青桐葉半摧　傳呼曲巷使君來　虛齋日午

酒初醒以上皆七絕　南岷先生以二册索拙書略　癸卯七月九日，徵明識。　見《平遠山房法帖》：

皆行書。

行草書致仕出京詩册

致仕出京馬上言懷二首　獨驅羸馬出楓宸　白髮蕭疏老秘書　阻冰潞河簡同行黃才伯　長河

十月朔風悲　移寓喜與才伯相近　歲暮相看冰雪餘　奉和才伯登樓　寒入郊原夜有霜　次韻

答崦西學士見懷三首　解却從前供奉夜　霜華慘澹襲征衣　南來拂拭芰荷衣　次韻答唐雲卿

二首　關河歲晏客衣單　漂泊東吳萬里船　答盧兵曹師陳　早辦烟波作釣徒　次韻答張西峰

少參　司空揣分自宜休　臘日與才伯小酌懷去臘午門賜讌　去歲嘉平燕紫宮　次韻答陳石

亭　平生鄭重漫交歡　才伯生子湯餅席上賦贈　行路悠悠協夢祥　不須辛苦念天涯以上皆七

律　次韻答才伯北風篇　覊魂惻惻如覊鴻七古　旅懷　陰凝凝河未泮　同才伯野行過廢寺　久

客念搖落以上五律　徵明比以筆劄通緩應酬爲勞，且聞有露章薦留者，才伯貽詩見戲，輒次韻解

嘲　不用浮文薦子虛　絕澗深林付宵冥　千年處士説林逋　春風次第水曾波　平生藝苑説荆

關七絕　才伯過訪　落日生愁地五律　潞河除夕　撥盡罏灰夜欲晨　黯黯離愁酒半醺　次韻答

師陳除夕見懷　背人日月去冥冥　丁亥元日次才伯韻　東風早晚到天涯　朝日瞳曨照水涯

次韻答才伯見贈　髩雪春來苦不消　冰泮志喜次才伯韻　吹面東風不作寒以上七律　見點石齋

本《文徵明懷歸出京詩六十四首》。余秋室跋云：　公於丙戌冬日致仕出京，時年五十八歲。此

册次年途次所錄近作，丁亥春也。

行書懷東禪寺等詩三十三首册

懷東禪寺天機僧　從別林僊酒道場　懷馬禪寺明祥僧　閒居每結道人緣　鷄聲　乍鳴滄海日

初昇　雁聲　尺書不至意茫然　蛙聲　青燈背壁睡微茫　砧聲　明滅踈燈鑑薄帷　人日　雪

後江梅燦玉英　又　淡烟蒼靄畫沉沉　幽居　蕭然一室傍丘隅　春去　三月春光積漸微以上

皆七律　漁翁　漁翁老去頭如雪七古　九日山行次韻　山搖古翠落清觴　秋江汎月　清波邈月

弄嬋娟以上七律　雜題　煖風披草欲生烟七律　幽人被酒夜不眠七古　江頭夏雨十尺強七古　五

月雨晴梅子肥　秋風昨已到山堂　三月韶華過雨濃皆七律　翰林齋宿　春星爛爛燭薇垣　玉

殿千官拜冕旒　丹桂風生別院香　雲白江清水暎霞　林花落盡意蕭然　閒探梅花入竹來　傍

市柴門鎮日開　綠陰如水夏堂涼　十日春陰一日晴　鏡裡流光惜逝波　山中六月爲逃禪　元

旦　奕奕祥光報令辰　太湖　島嶼縱橫一鏡中　春日郭外山行　麥隴風微燕子斜　見北京出

版社本《文徵明詩書真蹟》，潘齡皋、嚴修、李國瑜及近人齋光跋。　按：偽蹟。

（九）不知內容

贈許鏜詩卷

見《息園存稿》文九《跋衡山詩卷》：徵仲七言愜當飄逸，唐風宋語，兩相融化，自是一機軸也；海內可多得邪！此卷字多而精，於彥明尤見友誼。

書歸田詩

見《息園存稿》文九《書衡山歸田詩後》：衡山先生負邁往絕俗之氣，小試院職，意有弗樂，即拂衣歸田，其所樂於邱壑者如此。假令強顏低眉，苟積歲月，得失視此如何哉？士大夫居處自有餘地，人貴自擇之耳。

中年書雜帖

見《弇州山人四部稿》卷一百三十二《雜帖》：吳文定之眉山，沈啟南之豫章，僅得其似耳。京兆

翩翩，時有大令風度。文待詔中年筆，微涉佻佻而韻頗勝。履吉善取態，俱可錄也。　《書畫跋》卷一《雜帖》：　希哲、徵仲、履吉，是吳中三絕。文定書以爵顯，啟南書以畫顯。

書遊白下詩

見《弇州山人四部稿》卷一百三十二《文待詔遊白下詩》：　文太史歸隱後扁舟秣陵，與劉司寇、顧司空倡和，大是香山社風度。書筆視平日小縱，而蒼老秀潤，時時有法外趣。詩亦清逸可喜，第起句往往落韻。此公疥癬誤入膏肓，吳中人至今中之耳。　《書畫跋跋》卷一《文待詔遊白下詩》：　徵仲齒長於獻吉，其詩猶沿宋元來餘習，以大曆後俊語爲的，其起句落韻亦坐此。然却有一種真趣，讀之亦醒快。邇來詩家家李杜，顧去真趣較遠。

雜書題畫及序文

見《弇州山人四部稿》卷一百三十二《雜書畫總跋》：　前後序及題畫八分，皆文徵仲書，精絕之甚，第不及晚年鐵手腕耳。　吳中一時書法盡此矣。惟京兆妙得晉人法，趣常有餘。王履吉、陳道復皆少年筆，與晚歲全不同。　吳中文士盡此矣，語遂無一佳者，乃知此道之難也。　《書畫跋跋》卷一《雜書畫冊總跋》：　弘正間，吳中文果卑弱不可讀，若詩句恐尚有一二佳者，以當陳

王少年筆，或不辱也。祝書法果獨絕。徵仲小楷，即出少年時手腕，固猶勝其文耳。

書詩一紙

見《弇州山人四部稿》卷一百三十一《三吳墨妙》：右三吳墨妙一卷，自建康至雲間以南皆吳也，爲賦草者二。略爲詩歌者九：錢文通原博、張南安汝弼、桑柳州民澤、蔡孔目九達、文待詔徵仲、陸文裕子淵、顧憲副英玉、王山人子新、王司業繩武、徐長谷伯仁，各一紙。爲尺牘者十三。略　國朝書法盡三吳，而三吳鏃鏇稱名家者，則又盡數諸君子。其長篇短言出于有意無意，或合與不合，固不可以是而窺其生平，然亦管中之一斑也。下略

書卷

見《弇州山人四部稿》卷一百三十二《茂苑精華録》：吳中希哲、徵仲、履吉、道復稱四名家。此卷種種臻妙。履吉差作意，希哲太不經意，然恣態各自溢出。雲卿得此，殆若狐腋之粹白矣。

詞翰詩卷雜詩等

見《鈐山堂書畫記》法書國朝：文徵明詞翰二，詩卷一，翰林詩字一，雜詩一，太史詩一，詩字二。

詩六幅

見《王奉常集》卷五十《名賢帖跋》：　右吳中名賢諸帖。　前一首是吳文定公原博，次沈徵君啓南，

次唐解元伯虎，次陳太學道復，最後文太史徵仲詩六幅。　三吳書法過半在此卷。　所少者徐武功

元玉、李太僕貞伯、祝京兆希哲、王太學履吉四人而已。　文定公是家書，尤爲天眞爛熳之作，余

蓄此有年矣。　餘略

書有懷卷

見《矯亭存稿・題有懷卷次文衡山韻》：　三釜圖榮養，那知此願違。　蓼莪曾淚墮，岵屺欲魂飛。

秋樹悲風切，春暉晚景疑。　誰家稱具慶，歡笑舞斑衣。

書山中詩卷

見《雅宜集》卷七《題文待詔山中詩卷》：　康樂流傳臨海作，一時文采媿羊何；只今寓直金鑾裏，

還憶東山舊薜蘿。

文徵明書畫資料彙編

三〇二

仿宋四家書詩卷

見《紅雨樓題跋·文太史傲宋四家字卷》：宋大家書，各自成佛作祖，不以摹臨爲工。文太史戲爲仿傚，於豫章得其神，於眉山得其意，於襄陽得其格，於莆陽得其形。然莆陽詩如翔龍舞鳳，爲宋代第一手，自是難效。太史四詩，清和閒適，可當山林清課。柯古於四者頗有合，宜三復之。萬曆丁巳夏書於荔軒中，徐惟起。

書牡丹詩三首

見《平生壯觀》卷五：　祝允明約看牡丹札後，文衡山牡丹詩三首，陳栝畫。

春雨題詩卷

見《朱卧菴藏書畫目》：　春雨題詩。文太史衡翁詩卷，計四段。曾孫文肅公震孟跋。

行書渡江雜詩卷

見《朱卧菴藏書畫目》：　文太史書渡江雜詩卷，林達隸跋。

送宗伯昭還建平諸詩卷

見《朱卧菴藏書畫目》：　文衡山送宗伯昭還建平諸詩卷。

題王維畫小幀

見《清河書畫舫》：　傳聞右丞「雜花重重樹，雲輕處處山」小幀，在文徵仲太史家。紙本，淺絳色，布景極異，落筆精微。以較馮氏所藏江山雪霽圖，可方駕也。此畫原係矮直幅，太史恐其日久愈壞，命工補綴爲短卷，有詩題其後。

題閻次平畫卷

見《清河書畫舫》：　畫系閻次平，畫品頗類王詵，而清勁過之。沈氏所藏山水一卷，後有于立、錢惟善、袁華、釋良琦、文徵明詩跋。乃玉山顧阿瑛之故物也。

題蘇軾畫竹小幀

見《清河書畫舫》：　東坡萬竿烟雨小幀，絹本精細，款云：　眉山蘇軾。下有飛白坡石兼遠景烟靄，極精。上方文徵仲詩跋，稱許娓娓，可誦也。

題趙伯駒仙山樓閣圖卷

見《清河書畫舫》：宋趙伯駒仙山樓閣圖一卷，素絹本，著色畫。款云：　臣伯駒進。　拖尾有馬琬、鄧文原、文徵明詩題句。

題劉松年雪山行旅圖卷

見《石渠寶笈》卷六《宋劉松年雪山行旅圖一卷》：　素絹本，著色畫。拖尾有趙雍、倪瓚、吳寬、文徵明諸題句。

題崔白平沙落雁圖卷

見《石渠寶笈》卷六《宋崔白平沙落雁圖卷》：　素絹本，著色畫。有揭傒斯、虞集、文徵明題句。

題趙孟堅墨蘭圖卷

見《墨緣彙觀錄》卷三《趙孟堅墨蘭圖卷》：　白紙本。作淡墨幽蘭二本，於平坡叢草之間。覺清氣襲人，筆法飛舞。後紙有文徵明、王穀祥、朱曰藩、周天球、彭年、袁襞、陸師道詩跋。此卷有衡山父子印章，爲文氏所藏者。觀此，則知衡山所作蕙蘭，從此得來，可稱逸品。

題宋刻絲仙山樓閣圖卷

見《王弇州書畫跋・宋刻絲仙山樓閣卷》：　宋刻絲仙山樓閣頗精工，而不甚得畫趣。若唐伯虎、文徵仲歌，陸子淵、顧華玉跋，及君謙、民懌輩題，稍可重耳。

題方從義戲墨山水卷

見《清河書畫舫》：　方壺戲墨山水一卷，上有文徵仲題咏。

題王振鵬五雲樓閣圖卷

見《石渠寶笈》卷三十四《元王振鵬五雲樓閣圖一卷》：　拖尾有文徵明題句一。

題黃庭堅詩卷

見《清河書畫舫》：　欽生云：　近從震澤王氏獲觀黃涪翁詩卷，筆法純美，毫無挑踢柔媚之態。後有文徵仲和章，其書亦效涪翁，真絕跡也。

題倪瓚山水小幀

見《清河書畫舫》：倪高士山水小幅一幀，拍塞滿紙，筆墨清奇。右方題款兩行詞曰：雲林子畫，丁未八月。別有文徵仲太史一詩寫作對題。可覓元鎮詩帖，改裝袖卷展玩也。

題倪瓚鶴林圖卷

見《清河書畫舫》：倪高士鶴林圖卷，爲周玄貞作。舊藏華文伯家，今在董玄宰處。款云：鶴林圖，爲元初畫，瓚。後有元鎮靈鶴詞，并鄭洪、來見心、胡若思、文徵仲等詩贊。

浦賢婦歌咏卷

見《唯自勉齋長物志》卷中《明長洲浦賢婦傳記歌咏卷》：紙本。唐、沈、文、祝諸老皆有題詠，文休承跋，凡十六家。六如先生爲計宗道代書，下押「解元擢第」四字朱文，則先生印也。《中國古代書畫圖目》二《周同人等行書浦賢婦傳卷》：紙本，弘治乙丑。作者周同人、王洪、沈周、熊永昌、祝允明、張鋼、計宗道、錢貴、尤槭、鄧載、文璧、文嘉、文肇祉。　北京故宮博物院藏。

按：圖目所印圖片，至鄧載止，餘未印。

題沈周滌齋圖

見《弇州山人續稿》卷一百六十九《題沈石田滌齋圖後》：范良父出所藏滌齋圖，圖為白石翁沈周筆，而吾鄉毛文簡公記之。詩者三人，余所知文待詔、潘司空也。白石翁與待詔以書畫名天下，余無所復贅。

行書題沈周姑蘇八景

見《平生壯觀》卷十：沈周姑蘇八景，桃花塢、百花洲、太湖、天平山、靈岩、楓橋、虎丘、姑蘇臺（缺）。小楷題詩本身上，皆左寫淡設色，早年筆。文衡山題詩八段，行書。

題沈周仙桃圖軸

見《石渠寶笈》卷二十六《明沈周仙桃圖一軸》：素絹本，著色畫。題末云：沈周為遺齋贈。詩塘有文徵明題句一。

題沈周倣吳鎮畫冊

見《石渠寶笈》卷四十一《明沈周倣吳鎮畫一冊》：洒金牋，墨畫。後有吳寬、文徵明題。

題沈周溪橋雨景卷

見《石渠寶笈》卷十六《明沈周溪橋雨景一卷》：素絹本，著色畫。款署「沈周」。拖尾自題「滿城

風雨近重陽，寂寂寥寥破草堂」七律。又文徵明題句一。

題沈周慎齋圖

見《朱卧菴藏書畫目》：沈石田慎齋圖，文徵明、張寰、文彭三人詩。

題沈周養拙圖

見《朱卧菴藏書畫目》：沈石田養拙圖，吳奕題，沈石田畫。伊乘、謝廷植、劉英、歐陽鐸、姚厚、

黃宗昭、王洪、夏尚朴、文徵明題。

題沈周有竹莊八十自壽圖

見《松壺畫憶》卷下：　桂未谷藏啟南有竹莊八十自壽圖，橫卷大設色，工細而有韻。左角匏菴、

徵仲小詩甚精。卷後諸弟子詩三十餘章。　按：　沈周八十，在正德元年。先二年弘治十七年，

吳寬已卒。　錢氏記或有誤。

題周臣賓鶴圖

見《弇州山人四部稿》卷一百三十八《周東邨賓鶴圖後》：　周東邨臣爲賓鶴翁作圖，文太史題字，稱二絕。

題唐寅小畫

見《真蹟日録》：　唐子畏小畫一幀，精細之極。絹本，淺絳色。其參僭衡山長歌，全倣聖教序，足稱合作。

題唐寅疎篁倚石圖卷

見《真蹟日録》：　唐子畏水墨疎篁倚石圖卷，其畫不甚長，而筆法秀潤之極。後有祝希哲、文徵仲別紙詩箋，書法尤爲精美，足稱墨林貫珠。

隸書題唐寅紅葉青山圖

見《真蹟日録》：　子畏畫紅葉青山圖小幅，係早年詩畫。後有徵仲古隸題詠，允爲品外之奇焉。

題唐寅梅谷圖卷

見《弇州山人續稿》卷一百六十九《唐伯虎畫梅谷卷》：梅谷者，當是吾吳德靖間名士。唐六如伯虎爲作圖，祝京兆希哲題署，而王太學履吉、選部祿之各賦一詩，殊足三絕。偶以示文休承，休承云：尚有京兆一叙，及待詔一詩，不知何緣脱落。《清河書畫舫》：唐子畏梅谷圖，絹本淺絳色，題詠内失去希哲一記、徵仲一詩。詳見元美跋尾中。此卷今在姚太史孟長家。按梅谷者，太史五世祖也。

題唐寅松谿草堂長卷

見《清河書畫舫》：唐子畏松谿草堂長卷，紙本，水墨，其長蓋丈有五，本身子畏自有詩。而後方希哲、徵仲等題，並奕奕可喜。平生所見長卷宜爲冠，真劇跡也。

題唐寅杏花仙館圖

見《清河書畫舫》：唐子畏杏花仙館一幅，精細之極，絹本淺絳色。上有詩云：綠水紅橋夾杏花，七絕略唐寅。其參牋衡山長歌，不及錄。

題唐寅觀瀑布

見《金陵瑣事・畫談》：　唐六如觀瀑布，絹畫清潤高古，妙品也。上自題小詩，復有文徵仲、景伯時、周子庚諸公題詠。

題唐寅畫東坡小像

見《遊居柿錄》：　張茂才翁伯草堂見唐伯虎畫東坡小像。後有劉忠宣、黎文禧、李崆峒、左國磯、文徵仲諸親筆。

題唐寅墨花竹卷

見《平生壯觀》卷十：　唐寅墨花竹紙卷，芍藥、杏花、萱花、竹三段。後文衡山水仙牡丹詩題，文水牡丹梅花詩題。周石跋。

題唐寅倣王維山水小幅

見《東圖玄覽編》：　乙酉長安燈市，予同沈太常純甫往，見唐伯虎一細絹小幅山水，學王摩詰，筆墨精雅，不著色。上有文徵仲題詩，伯虎復自題。

題唐寅對竹圖卷

見《石渠寶笈》卷三十四《唐寅畫對竹圖一卷》：素牋本，著色畫。款署「唐寅」，拖尾自題。又有沈周、黃雲、祝允明、文壁、都穆諸題句。

題唐寅折枝花卉卷

見《石渠寶笈》卷三十四《明唐寅折枝花卉一卷》：素絹本，著色畫。款題云：寫罷花枝却有神，七絕略晉昌唐寅畫并題。畫凡十六種，每種有文徵明題句。拖尾有王穀祥跋一。

題唐寅宰樹白雲圖卷

見《雪堂所藏金石書畫展目錄》：明唐六如宰樹白雲圖卷，楊君謙、文衡山、唐六如題咏，顧子山藏紙本。

題唐寅貞壽堂圖卷

見《過雲樓書畫記》：墨筆白描山水人物。畫署「吳門唐寅」，無年月。以下沈周、杜啟、吳寬、謝縉、文壁等十四家題皆然，惟吳一鵬云：「丙午上元日，僭題貞壽圖卷為周母致祝。」

題唐寅桐山圖卷

見《墨緣彙觀錄》卷三《唐寅桐山圖卷》：白紙本，淡著色。後自題詩。後紙有文徵明、袁袞、蔡羽等十四人各詩。

題章文保竹圖卷

見《弇州山人續稿》卷一百七十《爲章仲玉題保竹卷》：人云，竹，祖孫不相見。令章氏園不易主，而王父所手植竹寧有存理。章之儁簡甫乃能徵蔡九逵、文徵仲、許伯誠、袁永之、黃勉之、王祿之，以文詞紀其事，而王文恪太傅、胡孝思中丞爲大書署額，文休承復圖之。三歷祀而淇園秀色猶若新也。仲玉善保之，夫豈直祖孫一相見而已。《雪堂書畫跋尾・保竹圖卷跋》：此卷前有嘉靖二年蔡九逵保竹說，繼以文衡山、袁永之二詩。後爲萬曆甲戌文休承補圖。又後爲許宗魯跋，及項士端、王西室、王弇州三詩。首有胡孝思篆書「保竹」二字。休承圖幽淡清迥，得元人三昧，非墨守家法者。嘗謂衡山之後有休承，猶右軍之後有大令，均能自立門户者。

題仇英納涼圖

見《珊瑚網畫錄》卷十七： 余家藏十洲兩幅納涼圖，聞之父執沈涵素云： 是其迺岳姚禹門太史所遺，上有詩斗，爲文徵明題，今已失去矣。

小楷宮蠶詩於仇英宮蠶圖并跋

見《退庵金石書跋‧仇十洲宮蠶卷》： 絹本。 後有文衡山宮蠶詩十二首，以十二月爲次。 凡精楷一千一百餘字，極用意。 跋云：「嘉靖甲午七月廿日，久雨新霽。 略追思有舊作十二首錄之，愧不成楷耳。 客寶其繪，當不遺余書。」云云。 亦可謂交相推重矣。 按： 衡山宮蠶詩，至今未見。 衡山有否此詩，亦待考。

題仇英山水卷

見《石渠寶笈》卷六《明仇英山水一卷》： 拖尾有文徵明、都穆、盧襄題句。

題仇英山水卷

見《石渠寶笈》卷二十五《明仇英山水一卷》： 款云： 仇英實父製。 拖尾有唐寅、文徵明、祝允

明、許初諸題句。

題仇英秋林高士圖

見《曝曝齋書畫記》：仇實父畫，余有秋林高士圖，直幀，經待詔題句。

題仇英山水軸

見《南京圖書局書畫目録》：仇十洲山水，文徵明題條山。

題陳淳花卉軸

見《雪堂所藏金石書畫展目録》：明陳白陽花卉軸，文衡山題詠，紙本。

題陳栝畫梨花白燕圖卷

見《麓雲樓書畫記》：陳沱江梨花白燕圖卷，設色。後紙烏絲欄，文徵明、顧同、陸之裘、文彭、張鳳翼、文仲義、文嘉諸題。

題謝時臣西江圖

見《朱卧菴藏書畫目》：謝樗仙西江圖，文森、吳大淵、文徵明、唐寅、朱元吉五人詩。

書詩與王寵書合卷

見《弇州山人續稿》卷一百六十三《文王二君詩墨》：文徵仲先生詩有致，書有格，王履吉先生詩有格，書有致。此冊作于嘉靖改元壬午，徵仲年五十二，履吉僅二十八。視晚歲結法稍不爲遒緊，而風韻却更藹然。詩亦楚楚稱是。趙承旨稱右軍禊帖，謂乘退筆之勢而用之。二先生皆能用退筆，尤可愛也。

祝文手跡卷

見《江邨書畫目》：明祝文手迹卷，草稿，自跋，值三兩。

書七言近體詩卷

見《江邨書畫目》：明文衡山七言近體詩一卷，真蹟，值二兩。

行楷詩卷

見《須静齋雲烟過眼録》：　戊寅六月廿二日，於外舅案頭見文衡山書畫卷。書爲徑二寸許，行楷寫數詩頗長，兼山谷、松雪之勝。

書畫長卷

見《須静齋雲烟過眼録》：　文衡山書畫長卷合幀。書徑二寸餘，全是山谷筆意，如神龍攫拏，極其神妙。

小楷詩册

見《須静齋雲烟過眼録》：　乙亥十月十八日，于外舅案頭見文衡山小楷詩册。

自録詩稿册

見《石琴吟館題跋・文衡山詩稿》：　此册爲先生自録詩稿，歷年三百，紙墨如新，允爲難得。嵊秋老哥藏此，當與球琳共賞矣。

墨跡卷

見《石琴吟館題跋》：向所見者每多端楷，今此卷筆勢超拔。雖遭蠹蝕，尚覺奕奕有神。梁武帝評鍾繇書如羣鴻戲海，雲鵠游天。以此視之，殆無多讓。

詩冊

見《吳中文獻展覽會特刊》：文待詔自書詩冊一冊，吳湖帆藏。

詩稿卷

見《吳中文獻展覽會特刊》：文徵明詩稿手卷一件，姚石子藏。

詩卷

見《吳中文獻展覽會特刊》：文徵明詩卷一件，彭孟菴藏。

行書橫幅

見《中國古代書畫圖目》一《明文徵明行書橫幅》：無圖片。北京中國文物商店總店藏。

行書七言詩軸

見《中國古代書畫圖目》一《明文徵明行書七言詩軸》：　無圖片。　北京市文物商店藏。

行書自書詩卷

見《中國古代書畫圖目》二《明文徵明行書自書詩卷》：　無圖片。　傅熹年云：　明人仿書。

上海博物館藏。

草書七言詩軸

見《中國古代書畫圖目》二《明文徵明草書七言詩軸》：　無圖片。　上海博物館藏。

與王穉登行書合璧四開册

見《中國古代書畫圖目》六《明文徵明王穉登行書合璧四開册》：　正德十二年丁丑。　鎮江市博

物館藏。

與祝允明行楷書書合裝卷

見《中國古代書畫圖目》七《明祝允明文徵明行楷書合裝卷》：嘉靖二十年辛丑。南京博物
院藏。

行書自書詩卷

見《中國古代書畫圖目》七《明文徵明行書自書詩卷》：辛丑。南京博物院藏。

行書自詩殘卷

見《中國古代書畫圖目》八《明文徵明行書自詩卷》：殘。山西省博物館藏。

行書詩稿卷

見《中國古代書畫圖目》九《明文徵明行書詩稿卷》：乙卯。天津市藝術博物館藏。

行書壽詩軸

見《中國古代書畫圖目》十一《明文徵明行書壽詩軸》：嘉靖四年乙酉。寧波天一閣保管

所藏。

行書自作詩卷

見《中國古代書畫圖目》十五《明文徵明行書自作詩卷》。　遼寧省文物商店藏。

行書詩卷

見《中國古代書畫圖目》十七《明文徵明行書詩卷》：　庚戌。　四川博物館藏。

行書詩卷

見《中國古代書畫圖目》十八《明文徵明行書詩卷》：　癸巳。　陝西歷史博物館藏。

明人行書詩翰册

見《中國古代書畫圖目》二十《明文徵明等行書詩翰二册》：　文徵明、王穉登、顧祖辰、申時行、錢允治、周天球、彭年、張鳳翼、清涼居（文元發）。　北京故宮博物院藏。

行書詩頁

見《中國古代書畫圖目》二十《明文徵明行書詩頁》。　北京故宮博物院藏。

行書詩卷

見《中國古代書畫圖目》二十《明文徵明行書詩卷》。　北京故宮博物院藏。

行書自書詩四開冊

見《中國古代書畫圖目》二十《明文徵明行書自書詩四開冊》：嘉靖癸巳。　北京故宮博物院藏。

行書七言詩卷

見《中國古代書畫圖目》二十《明文徵明行書七言詩卷》：丙申。　北京故宮博物院藏。

行草書詩卷

見《中國古代書畫圖目》二十《明文徵明行草書詩卷》：嘉靖丁酉。

行草書雜詩與陳道復邵彌合冊

見《中國古代書畫圖目》二十《明文徵明等行草書雜詩七開冊》：文徵明、陳道復、邵彌。　北京
故宮博物院藏。

大行書詩二句軸

我家舊宅常貧賤，但願年年見新燕　壬子七月既望書，時年八十三，徵明。　見《中國古代書畫
圖目》二《明文徵明行書午門早朝詩軸》。　上海博物館藏。　按：傅熹年云，舊仿。　考：

此是割裂新燕詩中二句，與早朝無關。

七絕二首　徐止菴七十　吳門三月正芳菲七律　陳懷星七十　童顏紺髮地行仙存七言兩句，餘缺

見《文衡山詩稿册》殘本。　上海圖書館藏。　按：原紙已蛀蝕，重裱時次序紊。中三頁右下

角存小字五十、五十一、五十四。　此册原有五十餘頁，今存十三開廿六頁。

行書詩稿册

客有折梅枝相贈，時始蕚未花，而春意已益然矣，因賦此詩　一枝芳玉是誰傳　鉼梅大有生意，

賦詩催之　瓶梅生意浩無涯　偶至東禪，見佛前紅梅有作　冰肌玉骨絳羅巾　八月望晚霽，子

重過訪，遂同小樓翫月　良夜新晴客款扉以上皆七律　題畫　炎夏虛堂晝方永七古　戴公筆底有

江山七律　壽人五十　東雅堂前沸管絃七律　故人高臥越城東缺題　六月飛塵拂面黃缺題　繞

樓燕雀賀生成缺題　以上七律　元旦　曉色熙微到枕前七古　題畫　楞伽湖上山千疊七古　以上三

開六頁　題畫　烟斂秋山明五古　山中春雨歇五絕　影翠軒圖　徵明重題　墨痕漫渙紙膚殘七

絕　杏花春雨江南　明朝三月又當三　戊寅春多雨，上巳前與客小樓閒坐，漫作此以遣興七

絕　題赤壁圖　秋清山木夜蒼蒼七絕　題石田木筆雊石　蒼玉高標如突兀七絕　王西園題畫

怪石奇華繞故居七絕　十六夜同子重、履吉石湖汎月　皎月飛空輾玉輪七律　九日同子重、履吉

諸君楞伽山登高　風日晶晶麗物華七律　題秋風　鶺鴒天四首此詞牌名補書在後　拂草揚波復振

條　秋月　灧灧溶溶缺又盈　秋菊　捲翠鎔金別樣粧　芙蓉　抹雨凝烟洗玉翹　戊子除夕

堂堂日月去如流　糕果紛紛酒薦椒七律二首　人日　人日陰風拂帽斜七律　以上三開六頁　題畫

詩跋雜錄　此余四十年前所作略　墨痕依約澹蒼蒼　嘉靖乙未九月十一日七絕一首　夏日登虎

丘略　正德十又五年歲在庚辰跋畫一題　柳外新涼入馬蹄　履約將赴南雍，賦此奉贈　正德十

六年辛巳七月朔七律　長日東城車馬稀　夏日過東禪，同象圓坐甕門外古杉，不覺日暮，圖而識

之，贅以拙句。庚辰。七絕　漠漠疏桐灑面涼　孔周經時不見，日想高勝，居然在懷。因寫碧梧

高士圖并小詩寄意。嘉靖庚子夏五月七日。七絕　以上二開四頁　見《壯陶閣書畫錄》卷十《明文

衡山自書詩稿冊》。　又見藝苑真賞社本《明文徵明詩稿真蹟》。

詩稿四册

見《大雲山房文稿·文衡山先生詩册跋》：揭陽鄭總制家故物也。曾歸真定梁蕉林相公，總

官直隸，故歸總制。凡爲古近體詩若干首，皆清瀏雋上。書法則出入顏褚，極率意處，皆有法可

尋，真跡也。古大家名家所作，自性情流出，大小高下如其人之平。贗者支支節節

爲之，則索然矣。衡山先生托志高尚，而此册有不可遏如之勢。朱子讀陶詩而嘆其凌厲，蓋隱

士胸中之氣，皆如是也。夫事功較之文章異矣，然未有不本之性情者。總制以治才著乾隆中，

蕉林相公在聖祖朝委蛇黼黻，極一時之盛。二人胸中其亦有不同于俗，未易以淺近窺測者歟。

巽字必以敬之言爲不謬也已。

售余，因得觀此卷并衡山手録甫田全集。

甫田全集

見《珊瑚網書録》卷九《陸宅之文》：崇禎癸未重日，寒山趙子惠來吾禾，攜其先世凡夫所遺物欲

甲辰稿

見《平生壯觀》卷五文徵明甲辰藁：　小行書，棉紙書一卷，寫一年著作詩文。

小楷甲子雜稿

見《弇州山人四部稿》卷一百三十一《三吳楷法十册》：　第五册爲文待詔徵仲小楷甲子雜稿，凡

詩四十七首，詞四首，文八首，中亦有率氣改竄者。楷法極精細，比之暮年氣骨小不足，而韻差

勝。詩亦多楚楚情語，如「元旦」「梅雨言懷」「無題」「夢中」詩篇，皆晚唐南宋之佳境也。聞之吳

人，待詔每新歲輒書舊詩文一册，至老無復遺，而没後分散諸子。有徽人某子甲以四十千得廿

册以去，今不知所在。此本乃故人子售余，爲直十千，因留置此，比於吉光之片羽耳。

詩文稿六十餘册

見《弇州山人續稿》卷一百六十四《三吳楷法廿四册》第九册：聞公每歲輒手書其詩文，前後凡六十餘册，皆爲徽賈從其家購之。

行書詩稿

見《書畫跋跋》卷一《三吳楷法十册》第五册：余在項子長少參見待詔所録詩稿數頁，是行書。其云每年録舊語正同。此乃是小楷，較爲難得。

二、詞

書漁父詞十二首於王維捕魚圖卷後

漁父詞十二首　白鷺羣飛水暎空　笠澤魚肥水氣腥　湖上楊花捲雪濤　四月新波錦浪平　江

魚欲上雨簫簫　白藕花開占碧波　月照蒹葭夜有光　黄葉磯頭雨一簑　霜落吳淞江水平　敗

葦簫簫斷渚長　雪晴溪岸水流漸　陂塘夜靜白烟凝　王摩詰捕魚圖爲畫中神品。　略衡山文徵

明。　見《寶繪錄》卷六《王維春溪捕漁圖》、《虛齋名畫續錄》卷一《唐王摩詰春溪捕魚圖卷》。

行書漁父詞十二首於吳鎮漁父圖後

漁父詞十二首同前，略　　徵明錄贈忘機野老。　見商務印書館本《吳仲圭漁父圖》、上海藝苑真賞

社本《明文徵仲書漁父詞十二首真蹟》、上海古籍書店本《明文徵明墨迹選》。

大行書漁父詞十二首卷

□時漁父詞　　共十二首，同前，略　　嘉靖丙辰三月既望，徵明書。　　停雲館書白雲子漁父詞真蹟，

壬辰正月馮超然署，時年七十有一。　　梅道人有漁父圖，題錄唐白雲子漁父辭十七章。　卷後有

文衡山錄十二章。　此卷亦書十二章，辭句間有一二竄易，病不於斯，而識者自能辨之。　衡山五

十後學涪翁書，縱橫有致。　是卷歲署壬辰，當在六十以後書也。　壬辰春，馮超然觀識。　　按：

梅道人漁父圖上所錄，與徵明所書無同者。　嘉靖丙辰，徵明八十七矣。　馮跋有誤。　　見嘉德拍

賣品展，紙本，拍價十八萬至廿二萬元。

書柳梢青四首和楊无咎韻於揚畫梅卷

特地尋芳　休較休量　東枝西搭　昨日繁蘤　見《郁氏書畫題跋記》卷一《宋揚無咎補之畫梅四幀》。

行書鵲橋仙幅

髯雪鬖霜　右調鵲橋仙，寄祝夢窗封君老先生　長洲文壁頓首。　見《沈周壽祝夢窗山水立軸》墨蹟。　浙江省文物管委員會藏。　按：在沈畫軸詩堂。

行書鷦鵡天幅

灔灔溶溶缺又盈　右咏秋月　徵明。　見《式古堂書畫彙考書錄》卷之七《明法書名畫合璧高冊》第二冊第十三幅文衡山秋月詞跡。

行書青玉案軸

庭下石榴花亂吐　右調青玉案　徵明。　見《吳越所見書畫錄》卷三《明文衡山青玉案詞立軸》、《中國古代書畫圖目》二《明文徵明行書青玉案詞軸》。　上海博物館藏。　按：一九六一

年上海博物館明四家書畫展覽展出。

行書風入松近來無奈病淹愁軸

近來無奈病淹愁　徵明。　見《穰梨館雲烟過眼錄》卷十八《文衡山行書軸》。

書風入松春風晴日裊花枝寄徐霖軸

春風晴日裊花枝　寄南京徐子仁，調寄風入松。　徵明。　見《吳越所見書畫錄》卷三《文衡山風入松詞立軸》。

行書風入松晚涼斜倚赤欄橋詞

晚涼斜倚赤欄橋　右調風入松。　見《味水軒日記》卷四萬曆四十年十一月十四日條。

大行書風入松晚庭斜倚赤欄橋軸

右行書春橋翫月，調風入松。　徵明。　見於一九五五年上海古玩市場，墨蹟長軸。　又《中國古代書畫圖目》六《明文徵明行書風入松詞軸》。　蘇州博物館藏。　按：劉九庵云，疑，傅熹年

云，僞。

考：此是徵明七十歲左右書。「晚涼」誤寫「晚庭」，未改正；「白烟銷」之「銷」初誤寫「白」，塗改「銷」字。是真跡。

書風入松輕風驟雨捲新荷爲紫溪作

輕風驟雨捲新荷　右調風入松，泛湖作爲紫溪書，徵明。　見《珊瑚網書錄》卷十五《衡山詩餘墨蹟》。

行書風入松輕風驟雨展新荷幅

輕風驟雨展新荷　右石湖閒汎，調寄風入松　徵明。　見《中國古代書畫圖目》二《明文徵明石湖閒泛圖卷》。　上海博物館藏。

大字風入松三首卷

風入松　輕風驟雨捲新荷　右泛湖　晚涼斜倚赤欄橋　右行春橋翫月　近來無那病淹愁　右夏日漫興　嘉靖戊申六月廿又八　日，雨後稍涼，漫書舊作小詞三首，徵明。　見《中國古代書畫圖目》二十《明文徵明行書夏日漫興詞卷》。　北京故宮博物院藏。

行書風入松詞冊

見《中國古代書畫圖目》六《明文徵明行書風入松詞冊》，嘉靖乙巳。　蘇州博物館藏。　按：

無圖片。

行書風入松詞冊

見《中國古代書畫圖目》十二《明文徵明行書風入松詞冊》，乙卯。　安徽省博物館藏。　按：

無圖片。

行書風入松詞卷

風入松　近來無奈病淹愁至「手拋團扇拈」止，見七行「春心細吐靈葩」起　右詠燈花　戊午七月十有一

日曉起試筆，徵明。　以上共十行　見二〇〇四年上海電網傳真，首尾兩幅，有烏絲直闌。

小楷祝英臺近題仇英冬景仕女

山茶開梅又放　右調祝英臺近　辛亥十月六日，徵明書。　見珂瓓版印本《仇十洲畫仕女文徵

明題詞》冬景，共四幅。　按：　另三幅小楷《齊天樂》《滿庭芳》《紅林檎近》，此是第四幅。

小行楷紅林檎近詞幅

新月掛梧桐　調紅林檎近　　徵明。　　見《古緣萃錄》卷六《明人各家詩札册》第十一開文太史詞

札兩頁，上頁小行楷。

小楷紅林檎近題仇英秋景仕女

新月掛梧桐　右調紅林檎近。　　見珂瓓版印本《仇十洲畫仕女文徵明題詞》秋景。

小楷紅林檎近題仇英吹簫圖

明月掛梧桐　右調紅林檎近。　　見《中國古代書畫圖目》三《明仇英吹簫圖》。　　按：此與印本

所書皆在仇畫左上角。仇畫佈局相同，但遠近大小略小異。

大行書滿江紅拂拭殘碑贈虞山軸

拂拭殘碑　右調滿江紅，題宋思陵與岳武穆手勅墨本，書贈侍御虞山先生。　　長洲文壁徵明

甫。　　見日本博文堂本《書苑粹芳・明文衡山壁堂幅》，大行書。

大行書滿江紅拂拭殘碑詞拓本

滿江紅　拂拭殘碑　右題宋思陵與岳武穆手敕墨本。嘉靖九年十月二日書，徵明。　見杭州岳飛廟廊廡文書碑石。　按：原碑在「文化大革命」被打碎成塊，其中「更」字受損，恢復重刻，失真。

大行楷滿江紅拂拭殘碑贈張鳳翼卷

拂拭殘碑　右題宋思陵與岳飛手敕墨本，調寄滿江紅。書似伯起評教。徵明時年九十。　見《平生壯觀》卷五《文徵明滿江紅詞》。　《石渠寶笈》卷三十一《明文徵明題宋高宗賜岳飛手敕詞一卷》：　袁尊尼、彭年、周天球、黎民表、龍膺、皇甫汸、文嘉、詹仰庇、王延陵、張獻翼、陳宣、馮大受、張鳳翼跋，余繼善、顧大典、文震孟記。　又見臺灣本《環華百科全書》《吳派畫九十年展》。　臺北故宮博物院藏。

行書滿江紅漠漠輕陰詞軸

漠漠輕陰　右調滿江紅，甲寅十一月既望，徵明書。　見《式古堂書畫彙考畫錄》卷七《明法書名畫合璧高冊》第三幅《文徵明滿江紅詞蹟》。　又見墨跡軸於上海孫煜峰家，時一九五六

年。　按：此軸「欲晴雨」是「欲晴還雨」，漏「還」字。「柳梢頭淡淡黃昏月」多「頭」字。「是人吹徹玉參差」是「是何人吹徹玉參差」，漏「何」字。

書滿庭芳紅雨鏖花詞

紅雨鏖花　右初夏賞牡丹，調寄滿江紅。　見《珊瑚網書錄》卷十五《衡山詩餘墨蹟》。　按：應是滿庭芳。

小楷滿庭芳風舞垂楊題仇英夏景仕女

風舞垂楊　右調滿庭芳。　見珂瓏版印本《仇十洲畫仕女文徵明題詞》夏景。

小楷滿庭芳蟬噪綠楊題仇英採蓮圖

蟬噪綠楊　右調滿庭芳。　見《中國古代書畫圖目》三《明仇英採蓮圖卷》。　上海博物館藏。　按：此幅與前仇英畫仕女夏景大致相同，所題小楷亦在右上角。

楷書水龍吟於燕文貴早行圖後

門前流水平橋　調寄水龍吟，題畫山水。今閱燕文貴早行圖，已得勝國三名家題詠，不復多贅，

因書此詞於後云。　嘉靖十年七夕，漫書於停雲館，長洲文徵明。　見《藤花亭書畫跋》卷一《燕

文貴早行圖》：　待詔詞舊而楷法却精。

小楷齊天樂題仇英春景仕女

飛飛春燕穿文杏　右調齊天樂。　見珂瓓版本《仇十洲畫仕女文徵明題詞》春景。

書沁園春詞

富春山下　右調沁園春，徵明。　見《珊瑚網書錄》卷十五《衡山詩餘墨蹟》。

行楷送潞南公祖述職詞軸

送潞南公祖先生述職詞，有引。　伏承郡侯先生述職戒期略　文章愷悌千人傑　前翰林院待詔

將仕佐郎兼修國史長洲文徵明爲德輔盧君書。　見《中國古代書畫圖目》二十《明文徵明行楷

書郡侯詩叙軸》。　北京故宮博物院藏。　按：　原作「述職詞」，不作「述職詩」，故編列於此。

大行書水龍吟卜算子詞卷

前缺「水龍吟」及「依依落日平西」等卅二字。

編者曾藏。　無錫市博物館藏。　按：　由高振霄大書「停雲墨妙」四字引首，并記所缺詞句。

簾櫳靜悄　卜算子　酒醒夜堂涼　徵明。　見墨跡卷，

大字風入松卜算子詞卷

風入松　白頭自笑似兒癡　右詠金魚　卜算子　酒醒夜堂涼　右夜坐　癸巳十月三日，徵明書于玉磬山房。　見《中國古代書畫圖目》十三《明文徵明行書風入松詞卷》。　廣東省博物館藏。

小楷水龍吟滿江紅詞拓本

依依落日平西　右調水龍吟　漠漠輕陰　右調滿江紅　戊申春三月二日雨窗漫書。徵明時年七十又九。　見《葉氏耕霞溪館帖》《嶽雪樓鑒真法帖》，細楷。

大字風入松等三首卷

風入松二首　晚涼斜倚赤欄橋　右行春橋翫月　空庭人散語音稀　右夏夜坐月　卜算子　酒

醒夜堂涼　右夏夜納涼即事　徵明。

祖林跋云：「衡山此卷用筆矯健，灝氣流行，饒有晉人風致。昔人謂明初書法多祖吳興，迨明中葉，猶未大變，直至文衡山出而江左字體乃多用文家筆意，不僅囿於趙體。可見當時已爲世推重如此，可不寶諸。明遠道兄屬題，丙子冬至。　　吉林省博物館藏。

見《中國古代書畫圖目》十六《明文徵明行書詞卷》。譚

《文徵明行草書詞翰册》。

行書風入松等三首册

城居煩暑避無方　晚涼斜倚赤欄橋　右二詞調寄風入松　漠漠輕陰　右調寄滿江紅，徵明。

見日本三省堂《書苑・文氏父子集・文徵明行草書詞翰册》，二〇〇三年《書法》第三期

行書鷓鴣天等八首卷

鷓鴣天　抹雨凝烟洗玉翹　捲翠鎔金別樣粧　右咏芙蓉　右咏菊花　灩灩溶溶缺又盈　右咏

秋月　拂草揚波復振條　右詠秋風　醉花陰　秀石倚空春照屋　如夢令　酒醒夜堂涼　風入

松　江南二月畫初長　青玉案　庭下石榴花亂吐　嘉靖戊午春日閒窗漫書舊詞數首。　徵

明。

見嘉德拍賣行拍品《文徵明行草書自作詞卷》，有伊秉綬隸書「文待詔書畫雙卷」引首。

行書水龍吟等十首卷贈梁辰魚

依依落日平西　右調水龍吟　漠漠輕陰　右調滿江紅　近來無奈病淹愁　空庭人散語音稀

右調風入松二闋　庭下石榴花亂吐　右調青玉案　雨過綠陰稠　輕暖透春肌　右南鄉子二

闋　天朗氣清　右調慶新朝　岸柳霏烟　右調滿庭芳　酒醒夜堂涼　右調卜算子　舊作書似

伯龍文學一笑。徵明。　見《吳越所見書畫錄》卷三《文衡山行書詩餘卷》：紙本，烏絲九十六

行，虛四行。衡翁勤書，而年至九十，故流傳甚多，每於所見中擇尤精者記之。長於詞，而甫田

集不載。先生素行醇謹，嫌其香艷也，故是卷尤重。非此，人不能見其清麗婉轉之語。書法蒼

秀高古，非酬應者比。王穉登跋云：「衡山太史手書詞一卷，音調清麗，風韻俊逸，正堪十八雙

鬟，執紅牙歌之，可與曉風殘月齊響耳。不謂此翁乃多嫵媚也。若其書法遒美，故是當家，又不

煩游夏一辭矣。太原王穉登題。」

書游石湖二詞

見《墨緣彙觀錄》卷三《陸治爲五湖畫卷》：白紙本，前款「嘉靖戊午三月，陸治爲五湖先生作」，

後附文衡山次韻遊石湖二詞、王雅宜石湖七絕八首，皆與陸子傳者。餘略

行草書詞卷

依依落日平西　右調水龍吟以上十二行　漠漠輕陰　右調滿江紅以上十一行。　見《吳門四家書

畫收藏與辨偽》圖八十三《仿文徵明行草書詞卷》。　烏絲直欄，見一幅行書詞兩首，宛然衡山面目。

既未見全卷，編者又未註明是仿緣由，待考。

·

文徵明書畫資料彙編

周道振輯書畫資料彙編二種

叁

乙、畫

一、畫有自題

（一）五古

畫山水軸

人生各有役　癸丑正月五日，訪陽湖大參，飲缺數字　淵明斜川詩有「開歲倏五日」之句，因用其韻缺數字　徵明。　見商務印書館《名人書畫》第三集《文衡山山水》：題行書共十二行，在畫上端。

水墨仿倪瓚山水軸

微雨如輕塵　雨中偶興　徵明。　見《天津市藝術博物館藏畫集》：題行書十行，在畫上幅。

《中國古代書畫圖目》九《文徵明倣倪山水軸》：　紙本，墨筆。　天津市藝術博物館藏。

設色處竹亭圖

處竹亭篆書標題　愛此王猷宅　徵明爲清夫賦并圖。　見《桐園昨遊録・處竹亭圖》：　紙本，中

軸，淺設色。　《澹復澹齋畫緣録・文衡山處竹亭圖》：　嘉樹碧陰，修篁翠影。　坐中佳士，洗滌

塵襟。　衡翁是幅，畫詩書可稱三絶。　當是生平得意之作，豈時史所能夢見。　詩小楷書。　按：

有「文徵明」「悟言室」二印。

處竹亭圖軸

處竹亭有「停雲」朱文圓印　愛此王猷宅　徵明賦并圖。　見《藤花亭書畫跋》卷四《文衡山處竹亭

圖軸》：　紙本。　文靜之氣，至此極矣。　所謂不吃人間烟火者，正是此種，生平不多覯也。　合之詩

書，可稱三絶。　按：　有「文印徵明」「衡山」二印。

設色處竹亭圖軸

愛此王猷宅　徵明畫并題。　見商務印書館本《名人書畫》第一集《文衡山松亭獨坐圖》：題詩小楷七行，在右上角。圖四周多近人爲許苓西題。番禺照霞樓主人許苓西藏。　上海人民美術出版社《宋元明清畫選·明文徵明溪亭得句圖》。《中國古代書畫圖目》二《明文徵明茅亭跌坐圖》：　紙本設色，題小楷七行。　按：　有「徵」「明」朱文聯珠印。徐邦達、傅熹年云：存疑。

墨筆盆蘭小幅

時雨祛殘暑　丁卯初秋，文壁書皆八分書　片紙流傳五十年七絕　嘉靖戊午五月四日重題，於是距丁卯五十二年，徵明年八十有九矣。　見《味水軒日記》卷七：萬曆四十五年四月六日，過玉樞院訪歙友吳德符，出觀文徵仲盆蘭一幅，極有吳興筆趣。上作漢隸書題語百餘字，精妙不可言，係公少年筆也。　《無聲詩史·文徵明》：予購得待詔墨筆盆蘭小幅，上題五言古十四韻，尾云「丁卯初秋，文壁書」皆八分，重題計五十五字，蠅頭細楷，筆法娟秀可愛。上壽而神明不衰，猶勤筆墨。此幅重題，亦藝林一則佳話也。子中書。

畫松崖卷

穹崖削蒼鐵　文壁爲松崖沈君畫并賦。　見《馮超然吳湖帆摹古合册》。　附《雙溪集·松崖卷爲沈欽夫題》：　聞君讀書碧山厓，萬松陰森覆茅屋。示我徵君墨妙圖，文徵明墨不覺雲氣生虛谷。此松云植爾祖手，半作龍鱗上苔綠。爾伯詩篇尚在眼，伯沈豫軒感慨爲君三過讀。知君結構繼前修，積學藏珍待徵價。清響颼颼風在林，寒影蕭蕭月生麓。地僻山深人到稀，時有猿猱伴幽獨。梁棟已具廊廟用，輔弼終歸傅巖築。爾家況多青雲士，飛騰他日於君卜。

贈吳燦畫

窮巷十日雨　雨中次明見過，索畫，既副其意，題此以奉一笑。　見上海圖書館藏《甫田集》四卷本卷二《題畫贈許國用》。　此詩另以硃筆書此畫款，是藏書者有此畫，故錄款識於是。

設色高人燕坐圖幅

瑤溪涵素秋　正德戊辰六月朔，與震方山齊對話頗興秋山行樂之興，因寫此寄意，文壁。　見《式古堂書畫彙考畫錄》卷四《歷代名畫高册》集宋元明名跡凡二十三幅，第十三幅《明文衡山高人燕坐圖》并題：　長方紙本，淡色。　晚山如沐，疏樹陂陀，兀坐高人，秋思滿目。　題書圖上。

聽玉圖贈程貳郡

虛齋坐深寂　里中契家生文徵明爲貳郡程文畫并題。　見《珊瑚網畫録》卷十五《聽玉圖》。汪珂玉記云：「曹友瞻明初好古時，即以此畫質先荊翁，翁鑒賞不已。後真贗莫別，每來印正。因憶當年高君明水未第弱冠時，與翁相叙，書畫玩好滿前，質疑問難，常連宵累夕。彼後賢之繼起，安知宗法所在乎，爲之撫卷三歎。戊辰長至日汪珂玉記。」《郁氏書畫題跋記》卷十《文衡山聽玉圖》。

聽竹圖軸

虛齋坐深寂　賦得聽竹一首　徵明在停雲館書。　見藝術圖書公司《吳門畫派·文徵明聽竹圖軸》。　按：　畫竹一枝，右方有「文印徵明」「惟庚寅吾以降」兩印，題詩在上端，草書共十行。

水墨雙柏圖卷

鄧尉有古柏　嘉靖乙未孟夏月，長洲文徵明畫并題。　見《古緣萃録》卷三《文衡山雙柏圖卷》：　紙本，水墨。巨石一拳，雙柏挺持。長枝老榦，夭矯離奇，密葉層鋪，高低蓋偃。題款在卷尾。　遼寧美術出版社《海外藏明清珍品·文徵明卷》：　題楷書八行。　美國紐約佳士德公

司藏。

秋林泉石圖

長松落高蔭　文壁。　見《珊瑚網畫録》卷十五《文衡山秋林泉石》。

長松平皋圖卷

長松落高蔭　徵明爲原承畫并題。　見《吳派畫九十年展》：題行書五行，款識兩行。　《重訂清故宮舊藏書畫録》：絹本，《石渠》未入録，運臺灣。　臺北故宮博物院藏。

設色仙山村舍圖

青陽轉芳叙　徵明。　見《藝苑掇英》第七十三期《文徵明仙山村舍圖軸》：絹本設色，題行書十三行，在圖上端。　無爲齋藏。　按：畫似清人院畫之筆，題詩字亦不類，略得一二面貌。

水墨著色治平山寺圖軸

遥遥治平寺　玄陰失昏旦　履仁久留治平，歲暮有懷，題此奉寄。　正德乙亥十二月五日，徵

明。見《珊瑚網畫録》卷十五《衡山治平山寺圖》。《藝苑掇英》第四十一期《明文徵明治平山寺圖軸》：絹本，水墨著色，題小楷共十六行，在左上。《海外藏中國歷代名畫治平寺圖軸》。美景元齋高居翰藏。

（二）七古

古木寒鴉圖

寒原秋高日欲落　嘉靖辛亥，徵明作，時年八十二。　見《好古堂書畫記》下：文衡山古木寒鴉，上題詩，字如麻粒，幾于不能辨視。

水墨松石流水圖軸

城居六月天蒼蒼　暑中有懷玉池新堂清勝，賦此奉寄，系以小圖，聊博一笑耳。辛卯閏六月十又一日，徵明。見于一九七五年上海博物館舉辦中國古代繪畫展覽。紙本水墨。松柏五樹，分植岸傍。繞岸小石流水。上幅行書題十六行。　上海博物館藏。

設色金焦落照圖卷

弘治乙卯徵明試金陵，渡揚子，戲作金焦落照圖。承水部吳西溪先生寄示二詩云：　戲拈禿管寫金焦，萬里青天見玉標。　未用按圖神已往，耳邊似接海門潮。　閒寫金焦鎮海門，夕陽孤鶩淡江痕。　一枝畫筆承傳久，始信先生老可孫。　雅意不敢虛辱，賦長句以復。　憶昨浮船下楊子右詩區區少作，抵今又十又一年矣。遇先生令嗣少溪君言及，遂爲重書一過。雅意勤重，不能自揜其陋也。　嘉靖乙巳閏正月二日，文徵明記。　右金焦落照圖，衡山先生少時試金陵而寫贈吳西溪喬梓者也。　昔先君得之吳門，余未弱冠，侍側竊覽，莫解其妙。至丙午戊申，余兩遊白下，舟經京口，覩金焦二山。東西雄峙江中，風帆來往乘濤上下，夕陽在山，水天一色，始悟此圖之妙，咫尺具千里之勢，衡山先生真畫中龍也。　己酉夏六月先君歸道，余杜門息影者十餘年。今晨起涼爽，偶出此卷重觀，覺當年京口所見歷歷在目。按西溪題，衡山年午六齡，少溪遷鶯，衡山年已而立。知衡山與少溪管鮑，於西溪則前輩先達也。至西溪贈詩及衡山圖詠，當時玉峰吳趨，詩筒贈答，未即書於圖後，迨少溪退居林下時，相與話舊，重書也。因念余少時見先君得是卷，至今已越三十餘年。　自先君歸道山，今亦十有二年。其丙午戊申來遊白下，大男因篤，時尚垂髫，今已再試金陵，其間相越者亦十有六年。較衡山與少溪年少時寫此圖時，西溪方由水部致事而衡山、少溪俱未入仕途。及書贈詩自詠則西溪墓木已拱，少溪、衡山俱已解組歸山近

八句，其間相去五十餘年，事雖不同而廿年轉瞬，彷彿相似，人生如白駒過隙，豈不信哉。　嘉慶

辛酉中秋前一日，息游道人陸愚卿識。　見《吳越所見書畫錄》卷一《文待詔金焦落照圖卷》：

引首紙本，上篆「金焦落照」四字，款穀祥，乃王吏部書，極有力量。圖絹本，上下截傷，復以絹補

足。兩山如螺，餘則一片波紋，補處無。起首有印無款。尾紙本，紙對接，字大於錢，行帶草。

《中國古代書畫圖目》二《明文徵明金焦落照圖卷》。

《中國古代書畫圖目》二《明文徵明金焦落照圖卷》：　絹本設色，題詩行書，共五十行。

《中國古代書畫圖目》二《明文徵明金焦落照圖卷》：　絹本設色，題詩行書，共五十行。

贈啟之畫

東風吹春著幽谷　　正德丙子春三月，徵明爲啟之文學寫并題。　見《珊瑚網畫錄》卷十五《文太

史自題諸畫》《式古堂書畫彙考畫錄》卷一十八《徵仲贈啟之畫并題》。

墨筆中庭步月圖軸

明河垂空秋耿耿　　十月十三夜與客小醉起步中庭，月色如畫，時碧桐蕭疏，流影在地，人境俱

寂，顧視欣然，因命僮子烹苦茗啜之。還坐風簷，不覺至丙夜。東坡云：何夕無月，何處無竹柏

影，但無我輩閒適耳。　嘉靖壬辰徵明識。　見《青霞館論畫絕句》：　中庭涼月白紛紛，染就烟巒

秀軼群，看到五峯圖筆法，那教人不貴粗文。　衡翁中庭步月圖，用意精工，曾藏錢廬家。　上

海夢緣堂印本《名筆集勝》第五冊《明文徵明中庭步月》《南京博物院藏畫集·文徵明中庭步月圖》。《中國古代書畫圖目》七《明文徵明中庭步月》：軸、紙本、墨筆。 重慶出版社本《文徵明畫風》、河南教育出版社本《中國書法家全集·文徵明》。 山東畫報出版社本《文徵明畫傳》：中庭步月圖取元四家筆墨意味，畫面雖簡單，布局卻極經意。人物神態簡古，樹木蕭瑟枯淡，遠山朦朧，襯托出步月主題。 意境清曠幽静，而富生意。 南京博物院藏。

墨筆中庭步月小幀

明河垂空秋耿耿。 十月十三夜，與子朗小酌玉磬山房，微醉，起步中庭，月色如畫，碧桐蕭疏，流影在地，顧視悠然，人境俱寂，命小童烹苦茗啜之。 還坐風簷，不覺至丙夜。 東坡云： 何夕無月，何時無竹柏，但少我輩閒適耳。 壬辰，徵明。

蕭齋梧竹手題詩，曾寫新圖爲禄之；幽客又逢朱子朗，虛堂如水月明時。 舊藏衡山粗筆小幅，自題偕陳道復過禄之書齋，不值爲作此圖。 己未八月，禄之，王西室字也。 此幅則自圖玉磬山房，與子朗偕，正不減白陽風致，因并及之。

壁城并記。

見《壯陶閣書畫録》卷九《文衡山中庭步月小幀》： 紙本精潔，墨筆界畫精整。 山房兩重，後爲卧室，前爲長廊。 二人散步中庭。 老樹壓簷，編花爲籬。 雖不寫月，而素輝四溢，竹柏生陰，無往而非月也。 古詩以精楷書于右上角，與落花卷同稱三絶，當視如至寶。 吳思亭

《題畫百吟》稱「衡山中庭步月圖用意精工」，不載題詠，殆即此幀也。十月十三日未記何年，故

于末書壬辰，義法精密。壬辰爲嘉靖十一年，衡山年六十三。　按：　徐邦達云：　疑即子朗

偽作。

畫鶴聽琴圖

斜光離離度梧影　友琴錢君以此卷索詩，未及有作而失之。　常欲追爲之圖，因循未果；垂二十

年而友琴復購得之，持來示余，余愧其意，既爲賦詩，復補一圖，以終前諾。　嗚呼！友琴今年七

十又六，而余亦垂六十矣。　顧卷中諸人，俱已物故，而余與君獨存，豈不有數耶。　嘉靖七年戊子

十月九日，文徵明識。　人與物，一理耳，誠至則通也。　錢翁精琴，可動鬼神，況物耶？　翁嘗屬

余作友琴記，未成，而翁已化去，書此識其高致。　庚寅嘉平，東橋顧璘題。　另有僧方擇、張光

曙、黃玠、顧文淵題詩，略。　見《虛齋名畫録》卷三《明張夢晉文待詔鶴聽琴圖合璧卷》：　引首

點金牋，吳奕篆書鶴聽琴圖。　第一圖紙本水墨，張靈畫；有吳寬、朱存理、唐寅三題。　第二圖紙

本水墨；松下一人，據石上撫琴，僮鶴分立左右，通體皆墨，鶴頂略施朱色；前半作圖，後半

題詠。

設色勾曲山房圖卷

群山秣陵來　歲乙酉，余在京師，克齋先生方官大理，嘗索余畫勾曲山房圖。未幾，余歸老吳門，公亦僉楚臬，及是歐歷中外垂二十年。頃辱惠書，猶以舊通爲言，知公雖在朝市，而不忘山林也。嘉靖辛丑二月既望，徵明識，時年七十又一。見一九六一年上海博物館《明四家畫展》。《中國古代書畫圖目》二《明文徵明勾曲山房圖卷》：絹本，設色。題在幅末上端，小楷書十九行。引首顧亨大隸書「勾曲山房」四字，後有白悦、費宷兩題。又載河北教育出版社《中國名畫家全集・文徵明》。上海博物館藏。

畫采桑圖軸

茜裙青袂誰家女　辛亥三月十一日，徵明。見臺灣蕙風堂筆墨有限公司出版部《文徵明詩書畫藝術研究》附圖刊於日本文人畫粹編：軸，題行書六行，在右上角。

畫設色山水畫卷

郢中群山高插天　嘉靖辛卯春二月既望畫并題。見墨跡畫卷，紙本，設色。題詩行書，在畫後。上海陸平恕藏。

水墨金山圖軸

金山杳在滄溟中　嘉靖壬午歲秋仲廿二，登金山，渡金陵，舟中戲墨作，徵明。　　見《石渠寶笈》卷三十八《明文徵明金山圖一軸》：青牋本，墨畫，隸書題。　民國二十六年《故宮日曆·明文徵明金山圖》：題在圖上幅，隸書十六行，行十二字，圖左角有清乾隆題五絕一首并識。《吳派繪畫研究》、《吳派畫九十年展》。《重訂清故宮舊藏書畫錄》：絹本，原藏御書房，運臺灣。臺北故宮博物院藏。

與仇英設色合作寒林鍾馗圖軸

鍾南老馗狀酕醄　甲辰臘月，徵明同仇實父合手寫。　　見《寓意錄》卷四《文仇合作寒林鍾馗圖》：絹本，淡設色。右圖余得之慈仁寺，時雍正甲辰四月也。　　《宋元明清書畫家年表》。

仿倪瓚山水

霜柯夭矯蒼龍精　辛亥六月七日戲筆，長洲徵明。　　見《珊瑚網畫錄》卷十五《文太史自題諸畫》、《式古堂書畫彙考畫錄》卷二十八《徵仲雲林戲筆并題》。

設色瀟湘八景册

瀟湘夜雨　隸書　長空冥冥雨飛急小楷七行，在畫左上角　遠浦歸帆　隸書　長沙東來渺何許小楷七行，

在畫右上角　漁邨夕照　隸書　湘潭雨歇湘山明小楷七行，在畫左上角　洞庭秋月　隸書　纖雲不動金波

浮小楷七行，在畫中左上　山市晴嵐　隸書　野橋接市烟柳疏小楷六行，在畫右上角　煙寺晚鐘　隸書　日

没微風動林影小楷六行，在畫左中上　平沙落雁　隸書　荒陂落日沙渚黃小楷五行，在畫右上角　江天暮

雪隸書　寒雲泬空江欲暮　嘉靖丙午九月四日，寫於悟言室中。徵明。　見《壯陶閣書畫錄》卷

九《明文衡山瀟湘八景册》：　灑金牋，熠爍有光。著色纖濃雅艷，精妙絕倫。　文明書局印本

《文衡山瀟湘八景册》。

（三）五律

摹黃公望溪閣閒居圖軸

陪吳師匏翁先生遊支硎山，山人陸子靜，爲人篤雅好潔，開逕薙草，石鼎烹雲。　出示黃公望溪閣

閒居圖，命余摹之，不揣援筆寫此并小詩。　幽人娛寂境　徵明。　見《中國古代書畫圖目》十

四《明文徵明摹黃公望溪閣閒居圖軸》：　紙本，墨筆畫，題楷書共九行，在右上角。　廣州美術

館藏。　按：　劉九菴云，疑。　考吳匏翁，乃是吳寬，卒於弘治十七年甲子，時徵明年卅五歲。

徵明初名壁，四十二歲以字行。　此畫款徵明，偽。

畫蘭亭圖軸

曲水蘭亭宴　嘉靖乙未三月既望，徵明製。　見《藤花亭書畫跋》卷四《文衡山蘭亭圖軸》：絹

本。　山崇林峻，水也而曲，湍也而激。　其間茂林脩竹，四十二詩席，浮觴隨流可至，奚童持竿可

取，皆長卷宜之。　今變而爲立軸，則結構似難見巧。　寫如笑春山，流泉汩汩聲欲在耳。

山水軸

溪光披素練　徵明。　見四明陳氏印本《學箕室名人書畫集・文徵明山水》：　題行書，共四行，

在左上。

設色幽居圖軸

花樹竹爲垣　徵明爲東沙契家作。　見《中國古代書畫圖目》十八《文徵明幽居圖軸》：　設色，

題上書共六行，在左上角。　雲南省博物館藏。

設色九龍山居圖卷

茅堂梁水上 尢叔夜爲文簡公之孫，今其莊適當妙處，著色成圖，不知得其妙不？嘉靖甲午三
月廿又二日，長洲文徵明。

此卷從文太史年譜考之，蓋已逾知命之年。其楷法精工，駸駸乎
二王堂廡，斯爲中年合作耳。 閱前畫圖，苟非躬歷其境，不足以窺其妙，弘祖甥其寶存之。山房
展玩，可與鑒賞者共得其神，勿輕眎之盲兒也，呵呵。 萬曆庚戌閏三月望日，砂塘蔡一槐題。
文太史書畫，不但爲國朝第一，蓋直追右軍、右丞而伯仲之。 顧當時門下操觚者衆，海內所傳，
多出贋筆。 此卷丰神蒼秀，中年得意之作也；至書法則寫東方像贊，與古詩共稱三美。 不佞幸
獲一觀，殆亦有緣哉，弘祖君其善寶藏之。 萬曆庚戌歲又三月，象林周良寅題。 吾邑山水經
名人畫者多矣，而蓉湖錫麓一段，今秋曾見九龍山人畫幅，未及數月，復見此卷，兼有祝京兆草
書詩附裝於後，可謂詩書畫三絕卷矣。 王畫以蒼古勝，而此卷以幽秀勝，皆爲吾錫人所有，足令
山川生色者也。 顧衡山生平，爲吾錫人畫圖，不可指數，如華氏之綠雲窩圖，秦氏之味經窩圖，
皆經數傳失去。 此卷乃獨留至今，不可謂非幸矣。 己未臈月祀竈日，郊農獲觀并識。 印本

《九龍山居圖卷》。

雲關圖卷

雲關者，華山之靈境也。無住居天池寺，號雲關真僧，實余稱之，乃賦雲關詩贈焉。三山開石扇迤轉林俱寂 關深真習靜 徵明。 見《味水軒日記》卷七：萬曆四十三年乙卯十二月二十八日，客持卷軸來評賞。文衡山雲關圖卷筆倣李唐，而老韻灑灑，有獨得處。後行書贈雲關上人詩三首。另有陸師道、黃魯曾、彭年、周天球、黃姬水、史臣紀、杜瓚題詩。

畫觀書晏起對酒煮茶四幅

觀書 老眼視茫然 晏起 林下將近寡 對酒 晚得酒中趣 煮茶 絹封陽羨月 見《朵雲》第十三期《文徵明書畫集萃》： 畫四幅，設色，題在畫右方，行書。

水墨畫品茶圖軸

茶塢 巉限蒔靈樹 茶人 自家青山裏 茶笋 東風吹紫苔 茶籝 山匠運巧心 茶舍 結屋因山阿 茶寵 處處鬻春風 茶焙 昔聞鑿山骨 茶鼎 剉石肖古製 茶甌 疇能煉精珉 煮茶 花落春院幽 嘉靖十三年歲在甲午穀雨前三日，天池虎丘茶事最盛，余方抱疾，偃息一室，弗能往與好事者同爲品試之，會佳友念我，走惠二三種，乃吸泉吹火烹啜之。輒自第其

高下，以適其幽閒之趣。偶憶唐賢皮陸輩茶具十咏，因追次焉。非敢竊附於二賢後，聊以寄一時之興耳，漫爲小圖，遂録其上，衡山文徵明識。

見上海美術專科學校印本《中國歷代名畫大觀·文徵明隱居圖》《韞輝齋藏唐宋以來名畫集·明文徵明製茶圖軸》。《中國美術全集·明文徵明品茶圖軸》：紙本，墨筆。畫遠岫長松，竹籬茅舍，另室一童子引火烹茶。畫法精謹，境界閒逸，筆墨細麗清秀。上方自題咏茶具詩十首。　重慶畫院社《文徵明畫風》《中國古代書畫圖目》二十《文徵明品茶圖軸》：題在畫上幅，行書，兩截寫，共三十六行。　北京故宮博物院藏。

按：徐邦達云：真跡。

水墨茶具十咏圖軸

見《中國繪畫綜合圖録·文徵明山水圖軸》：紙本，水墨。畫上幅楷書題分二截寫，共三十六行。　河南教育出版社《中國名畫家全集·文徵明·茶具十咏圖》。　山東畫報出版社《文徵明畫傳》：茶具十咏圖，是文徵明詩文書畫結合作品。空山寂寂，丘壑叢林，翠色拂人，晴嵐濕潤。草堂上隱士獨坐凝覽，神態安然。右邊側屋，童子靜心候火煮茶，氣氛和諧。抒寫畫家向往遠離城市寄情山水意願。　香港招署東藏。

按：所見印本，格式相同，字小不知真行，姑分系之。

（四）七律

水墨雲山卷

一雨垂垂春欲徂　戊午新夏，雨窗戲墨并題，徵明。

見《珊瑚網畫錄》卷十五《文太史自題諸畫》。

《妮古錄》卷二：文衡山寫雲山一卷，奔放橫溢。後題七言律草書一首。藏項希憲家，堪與白石翁三檜卷敵手。

《江邨書畫目·明文太史南宮水墨圖》：真跡，中等。然有內廷諸公跋，不可去。値四兩。

《江邨銷夏錄》卷二《文待詔南宮水墨卷》：紙本。《曝畫紀錄·文衡山仿小米潑墨雲山圖》：紙本，全卷計長三丈有餘，純用水墨渲染。筆力渾雄，脫盡纖弱之態，與翁平素所作迥殊，雲氣溢鬱處全入化機，非庸史所能夢見。後有五家題詠：直廬茗椀校讎閒，忽見飛濤青靄間，却似曉烟春雨後，湖干日對米家山。乙丑十月，直內廷，觀澹人先生所藏文衡山潑墨雲山水圖并題，龍眠學圃張英。供奉歸來野意閒，紅欄綠浪五湖間；誰知水墨蕭森物，畫出荆關著色山。高都陳廷敬次韻。待詔當年迥擅名，烟雲萬壑墨濤生；多君勳業今如畫，霖雨蒼茫滿太清。乙丑冬日，雲間王鴻緒爲澹人先生題。筆墨翛然意致閒，烟雲縹緲有無間，流連卷尾思藍本，遠勝南宮雨後山。靜海勵杜訥題。落筆揮灑，亦如風雨之驟至，所謂興與景會者耶。嬾逸張孝思題。

《式古堂書畫彙考畫錄》卷二十八《文衡山雨窗戲墨圖并題》。

設色龍門覽勝圖軸

三月韶華過雨濃　偶與九逵先生談天平龍門之勝，爲寫小景并書近詩請教。庚寅四月廿又一日，徵明記。　見《珊瑚網畫録》卷十五《衡山龍門覽勝》。　按：曾見上海博物館展出，紙本淺設色，題小楷八行，在左上角。有王鐸題云：「衡山宗趙松雪，冷秀冲虛，超然獨勝。王鐸審定。」

設色送樵川圖軸

三年展驥佐樵川　樵川別駕近齋先生奏績南還，聊此奉贈，并系小詩。嘉靖乙酉九月既望，文徵明書。　一九四一年見于上海張宏勳家。絹本，微黑，設色山水人物，行書題。

設色芙蓉圖軸

九月江南花事休　徵明。　見《中國古代書畫圖目》十三《明文徵明芙蓉圖軸》：絹本，設色。題詩行書共九行，在畫上幅。畫下幅有彭年題五律，文伯仁題七律，王安鼎題七律，皆楷書。廣東省博物館藏。

水墨吳楓送別圖軸

五十年來賓主情　德孚弘治間處余西塾，自是往來今五十年矣。將歸，出舊作相示，因次韻餞行。　嘉靖乙卯，徵明。　寥寥矮紙抵兼金，珍重臨歧贈別心，嗣響營丘推待詔，獨拈瘦筆寫寒林。　營丘寒林圖，明季猶烜赫，今不可見矣。　已未閏七月，璧城拜題。　見《壯陶閣書畫錄》卷十《明文衡山吳楓送別圖立軸》：　紙本潔白，墨筆。　長河回環，楓林夾岸，寫客路之遙，見別情之深，令人興離索之感。　《中國古代書畫圖目》二《明文徵明德浮送別圖軸》。　按：　應是德孚，誤德浮。　上海博物館藏。

畫神樓圖

僊人漫説愛樓居　見《明詩紀事》丁籤《劉麟》：　坦上翁人品高潔。居朝日，永陵以冰清玉潔目之，可謂知臣莫如君也。前後罷官及謝病凡四退歸，皆寓長興之濆南坦。所著興趣天然，頗似擊壤一派。性好樓居，貧不能構。八十初度，文徵仲繪神樓圖贈之，兼繫以詩。朱射陂、楊升庵相繼有作。　徵仲云：　仙人謾説愛樓居。　《金陵瑣事》上卷：　神樓廼劉南坦尚書製爲修煉者，用篋編成，似陶靖節之籃輿，懸之於梁，僅可弓身卧。其上下收放之機，皆自握之，不用他人。文徵仲寫其圖，諸詞人多詠歌之，但詩畫皆不得其旨。　《眉公見聞錄》卷二：　清惠公劉坦翁年

八十餘中略翁初守紹興，既爲工部尚書。心慕樓居，無力築之；而文內翰徵明爲寫層樓遺之，常懸置壁下，命之曰神樓。楊升菴亦有神樓曲。今此畫價值百金，是真樓勿若矣。　《東山談苑》卷二，略。

《六硯齋筆記》卷一：　高房山爲仇仁近先生作山村圖，純用米法。仇題云：　大德初元九月，清河張淵甫貳車，會高彥敬御史於泉月精舍。酒半，爲余作山村隱居圖。余方樓遲塵土，無山可耕，展玩此圖，爲之悵然而已。我朝劉清惠公麟隱苕溪，思作一樓不可得，文徵仲先生爲寫神樓圖。高樓鼓吹，今古同調。

設色樓居圖軸

仙客從來好樓居　南坦劉先生謝政歸，而欲爲樓居之念，其高尚可知矣。樓雖未成，余賦一詩，并寫其意以先之。它日張之座右，亦樓居之一助也。時嘉靖癸卯秋七月既望，徵明識。　見《吳門畫派·文徵明樓居圖》：　門前一灣流水，前有垂楊。過木橋即爲園門。園由磚牆圍成。四周林木茂密，間見荊棘。樹葉或圈或點，濃淡相互掩映，極富變化。中有小道，可通樓居。樓頭二高士對坐，四面開窗，可賞覽景色。一童捧茶來，方欲品茗清談。寫文人高逸情景，盡在其中。用色不多，以淺絳爲主。以草綠點葉，或偶染山石。用筆挺健而不誇張，在蒼勁中得醇厚之趣。近山清淡，遠山濃郁，爲沈周習用方法。　《藝苑掇英》第五十期：　軸紙本，水墨淡設

文徵明書畫資料彙編

八六四

色。《文徵明畫風》。《海外藏中國歷代名畫》：以溪流棧橋，荊門籬墻爲近景，中景聳于密林中樓亭，室內書架疊卷，紅几如丹，兩文士相對閒談，侍者托盤旁侍。近山淡泊，遠山如黛，筆法酣暢，構圖別出心裁。《中國名畫家全集·文徵明》、《文徵明畫傳》。美國樂藝齋藏。

故宮博物院藏。

墨畫疏林茅屋圖軸

佛坐香燈竹裹茶　春初偶同子重過竹堂賦此，是歲正德甲戌，徵明。　見《石渠寶笈》卷二十六《明文徵明疏林茅屋圖一軸》：素牋本，墨畫，題七律一首。　《重訂清故宮舊藏書畫録》：絹本，運臺灣。　《吳派畫九十年展·文徵明疏林茅屋軸》：題詩在畫上幅，行書共八行。　臺北

設色二宜園圖軸

十畝芳園帶野堂　大參正齋先生與其弟國聲，友愛甚篤。家有二宜園，頗極遊觀之勝。余爲作圖，并系拙句如右。　嘉靖庚寅正月既望，文徵明識。　見《珊瑚網畫録》卷十五《文衡山二宜園圖》。　《書畫鑑影》卷二十一《文待詔二宜園圖軸》：紙本，工筆設色。方亭內一人歆坐，一人曳杖前來。茆堂中案設書册，旁童子旁立。堂後二人臨流對坐，一童抱琴過橋。上方樓中二人

對話，樓後高山在望。通幅林陰繁薈，映帶清流。題在右上，楷書九行。押尾白文「文徵明印」、朱文「衡山」兩方印。

二宜園圖又一軸

見印本，不知出何書。景物及題識均同，亦在圖右上，但作行書九行。押尾朱文「徵仲」方印一。

贈錢同愛畫

團坐清談塵尾長　見《四友齋叢說》卷之二十六《詩三》：　余篋中所藏衡山一畫，乃贈錢同愛者。上題云：　團坐清談塵尾長　詩略　蓋寫同愛之風流，宛如畫出，而衡山才情美麗，當亦不減宋廣平矣。

設色千巖萬壑圖卷

右圖千巖競秀，萬壑爭流，乃余爲子傳而作也。子傳與余相友善，每有所往，必方舟相與，乘間即出此紙，索余圖數筆，興闌則止。如是者凡十有二年，始克底成。古人云：十日畫一水，五日畫一石，豈不信然哉。惜余耄不工，弗能追古人之萬一也，因柬之以詩曰：尺楮俄經十二年

嘉靖戊申秋八月既望，徵明時年七十九。

減少壯。且其愛人不倦盛心，數年如一日，此豈後人所能企及哉。時嘉靖癸丑五月十日，王毂祥書。　　子傳先生，爲衡翁忘年友也。子傳文藻雙美，而於丹青尤切慕之，不啻饑渴之於飲食。此卷乃衡翁寫以相遺者，布景設色，堪出子昂之右。至於跋語婉曲，楷則精嚴，足爲後進取則。衡翁製作雖多，如此卷真不易得。子傳當爲武庫之鎮矣。後學彭年。

式古堂書畫考中亦有此目，乃絹本，款字亦有異同。詩首句作「尺素俄驚已數年」「始依然」作「總依然」，「羡君」作「感君」，「萬曲千層」作「萬壑千巖」。又本卷先詩後記，畫考乃倒易之。「十有二年始克底成」作「十有三年始克告成」，「系之以詩」作「柬之以詩」，嘉靖「戊申」作「己酉」。

又無「古人云五日畫一山」以下三十二字。又不載王禄之、彭孔加二跋。

耳。此亦王蒙泉所藏，恭兒過吳中得之，當與余舊藏劉松年會稽春曉卷參觀之。道光乙巳中秋雨中記於南浦新居之北東園，退菴居士時年七十有一。　　慘澹經營又幾年，圖成不覺髩蒼然；本來邱壑羅胸次，況有湖山在目前。荏苒流光容易度，紆徐老筆若爲妍，蓬窗師弟真風流，結得丹青物外緣。同治戊辰七月廿二日，夢園方濬頤追步衡山韻。　　見《夢園書畫録》卷十《明文衡山千巖萬壑圖卷》：……紙本，小青綠山水。卷首流泉曲折，峯巒峭聳，古松數本隨山高下。石磴上橫木橋，有觀瀑者二人，山缺處有荷鋤者二人。瀑布旋繞，急溜過橋。中幅四山，瀑布五道齊

下。谿徑稍寬，松杉繁盛，山閣紅闌，中跨飛泉，對岸兩橋，左木右石，石橋上一人扶笻，一人立橋下。遠山塔院半露水村落，小舟橫中流。後幅桅檣泊岸，水閣鱗比，遠浦行帆，空闊無際，魚罾釣艇，蕩漾其中，遙峰石壁，綿亘天外。斯卷筆法俊逸，於宋元諸名家中別開門徑，乃閱十二年甫底於成。其慘澹經營，足徵能事不可以促迫而得也。《退菴金石書畫跋・文衡山千巖萬壑圖卷》：紙本。此千巖競秀，萬壑爭流圖，文待詔爲陸子傳所作，卷後有小楷跋，亦精絕，並附以詩。自言尺素俄驚十二年，款署嘉靖戊申秋八月，時年七十有九。卷後另紙有王穀祥、彭年兩跋，亦致佳。布置渲染，直接鷗波。此非待詔所難，難其爲七十九歲所作，而又經十二年始成。王祿之稱其不倦盛心，非後人所企及，余謂前人亦不多也。按：方氏所記，亦是先記後詩。與梁退菴所記不同。此卷圖尚未發現，識此待考。

千巖萬壑圖卷

右圖千巖競秀，萬壑爭流，迺予爲子傳而作也。子傳與余相友善，每有所往，必方舟相與，乘間即出此絹，索余圖數筆，興闌則止。如是者凡十有三年，始克告成。因系之以詩曰：尺素俄經已數年，秀巘流壑如依然；感君意趣□如昔，顧我聰明不及前。萬壑潺湲知水競，千巖青翠爲山妍，詩中真境何容盡，聊畢當年未了緣。嘉靖己酉八月既望，長洲文徵明識。　　見臺灣歷史

博物館印本《明代沈周文徵明唐寅仇英四大家書畫集·文徵明溪橋覓句卷》：題小楷九行，在圖末下方。

千巖競秀圖卷

尺素俄驚已數年同前　千巖競秀，萬壑爭流同前　嘉靖己酉八月，徵明。　見《珊瑚網畫錄》卷十五《千巖萬壑圖》。　《郁氏書畫題跋記》卷十一《文衡山千巖競秀圖》：詩跋與珊瑚網同，但末款作「長洲文徵明製」。　《式古堂書畫彙考畫錄》卷二十八《衡山千巖萬壑圖并題》：絹本。　《重訂清故宮舊藏書畫錄》：卷絹本，石渠未入錄，佚。　今在北京。

千巖萬壑圖周天球題

見《弇州山人續稿》卷一百六十九《文待詔千巖萬壑》：文待詔之愛陸子傳先生，如瞿曇叟於鴛眼子，靡不曲示上乘。　至此卷則雙林樹下解脫三昧，悉傾倒無餘矣。公瑕以千巖競秀萬壑爭流拈出之，可謂名語。　至儗以山陰道上行，似未倫也。　余嘗雪後步虎溪，覽香鑪背，雨後自紫霄南巖叩天柱絕頂，時時近之。　然此老平生足跡所未到也。　人胸中自有丘壑哉。　按：有周天球跋一卷，尚無他人紀述。

水墨雲山卷爲黃雲作

尺楮回看十六年　見《甫田集》四卷本卷三《余爲黃應龍先生作小畫，久而未題。黃既自題其端，復徵拙作，漫賦數語，畫作於弘治丙辰，距今正德辛未，十有六年矣》。《弇州山人四部稿》卷一百三十八《文太史雲山卷後》：文太史徵仲諸生時，爲黃博士應龍作此卷。畫倣老米，氣量生色遂不減高彥敬，書法圓熟翩翩出晉人，比之晚年筆少骨多韻。詩雖大曆以後語，亦自楚楚。應龍絕寶愛之，書法圓熟翩翩出晉人，六十年而其諸孫強以留余，得厚值而去。余聊以寓吾目而已，平泉莊草木，不能畢文饒身，人失弓，人得之，吾又安能預爲子孫作券耶。

《王奉常集》卷五十一《文太史雲山卷》：文太史生九十年，名播海內外。既歿而名彌重，丹青一紙，購者重若璵璠。其實勝也以卷，以元章淋漓之趣，兼子昂秀潤之色，重以吳下風，題詠略備。著巾箱中，寶愛有年矣。友人李納言伯玉好古博雅，兼妙太史蘭竹，和壁燕石，莫逃鑒別。出關中，不佞先已歸田，秦雲吳月，相望各天，輒割所愛遺之。屈指擊節之辰，瀝酒相矚也。《書畫跋跋》卷三《文太史雲山卷》：佳畫遺子孫，絕不易守，今以屬司寇公亦可謂得所歸矣。朱司農子孫，固不如桐鄉氏。　按：此卷至今未發現。見王氏兄弟兩跋，因錄文徵明《甫田集》所題補之。

水墨雨中梧竹圖軸

弱雲將暝暗柴關　八月廿又六日，小樓觀雨，戲寫梧竹并詩。是歲庚辰，徵明。　見河北教育

出版社《中國名畫家全集·文徵明》：雨中梧竹圖，水墨畫，題行書共八行，在右上角。

畫圖并題

宛轉橫岡帶遠岑　見《珊瑚網畫錄》卷十五《文太史自題諸畫》。

菊石畫幅拓本

寒英翦翦弄輕黃　徵明爲默川寫菊枝，併錄近作。　見《適園藏真集刻》：拓本，題行書八行在

上方。

設色玉蘭圖軸

孤根疑自木蘭堂　徵明。　見山東畫報出版社《文徵明畫傳》：玉蘭圖軸，題行書共九行，在畫

上幅。　《藝苑掇英》第六十期《明文徵明玉蘭圖軸》：絹本設色。　王穀祥、周天球、袁裘、文彭

四題在徵明題下，圖右方上下，文仲義、彭年、文嘉三題在圖右。　上海朵雲軒藏。　按：存

疑，文題字款不類。

水墨鶴所圖卷

鶴所隸書引首　徵明　徵明寫鶴所圖　小開幽室對仙禽　文徵明。　文太史年踰大耋，而視聽不衰。嘗見蠅頭小楷千文，乃在七十八歲。公以庚寅生，今黃門許相卿作記，當嘉靖庚寅，而不言繪圖，是太史耳順以後也。此圖筆意雅澹，生潤有姿，併有黃門手記，宜許氏雲礽世世藏之。萬曆庚子清和月書於應嘉齋中，鄰初道人煥。　聞之世廟，夏相公贈黃門詩有「九杞山人不出山，曾無一字落人間」之句，則黃門鶴所之自命也。文待詔畫，無能置一贊辭。第其用墨布勢，澹遠清絕，與黃門命號之意，若合一契，則鶴所先生之風可想已。余友善其曾孫同生孝廉，附向往而漫識其末。　石湖主人張堯恩。　見《虛齋名畫錄》卷二《明文待詔鶴所圖卷》：引首及圖絹本，水墨，茅屋草亭，間以松竹遠山；一人坐亭中，憑欄觀鶴。許相卿記及許光祚、祝世祿、許賓題，略。

烹茶圖　嫩湯自愛魚生眼
見《珊瑚網畫錄》卷十五《烹茶圖》。

水墨烹茶圖軸

嫩湯最愛魚生眼　嘉靖丙午春暮，徵明。

水墨。題在左上，行書共六行，帶黃體。

見《中國繪畫綜合圖錄・文徵明烹茶圖軸》：紙本，

《海外藏明清繪畫珍品・文徵明卷》。日本京都國

立博物館藏。

清陰試茗圖

地鑪相對語離離　相城會宜興王德昭，爲烹陽羨茶，寫此清陰試茗圖，并系一律。時嘉靖戊子

三月既望，徵明識。

見臺北故宮博物院《文徵明與蘇州畫壇》五十九歲條。國外藏。

春田白社圖軸

門甥文徵明奉爲外舅遜菴先生壽小楷二行　悠然白髮對青山　徵明。行書共六行　撫孤松而盤

桓　正德丁丑七月晦日，晚生王寵謹書。

見《珊瑚網畫錄》卷十五《文衡山春田白社圖》。

《天繪閣畫粹》第一集《明文衡山水幅》：文衡山山水，以粗筆爲貴；實則細文自有一種清雅之

氣，妙絕古今。此衡山壽其舅吳遜菴者，自是精品。清代錢叔美山水，爲賞鑒家所稱賞。其實

錢氏最精之品，尚不能望斯項背也。

水墨人日書畫卷

乙丑人日略　新年便覺景光遲　文壁。　見《中國古代書畫圖目》二《明文徵明人日書畫卷》：

紙本，墨筆。　上海博物館藏。　詳見卷二「書七律」。

水墨搖城訪舊圖軸

扁舟連夕傍松扉　嘉靖甲辰冬，過搖城訪延房茂才，再宿而歸，賦此留別。徵明。　見墨蹟：

軸紙本，水墨畫，重山疊嶺，界以懸瀑，下有茅屋數間，圍以短牆，兩人臨窗話舊。河畔小舟，竹

竿靜倚，河傍屋側，松柏老樹雜植山崖。枯樹峭空，桐葉漸凋，冬景也。　上海錢景塘藏。

按：　簽題云：　文衡山搖城訪舊圖真迹。　己丑冬，吳湖帆題。

設色言別圖軸

春來日日雨兼風　履吉將赴南雍，過停雲館言別，輒此奉贈。時丁亥五月十日，徵明。　見《虛

齋名畫錄》卷八《明文徵明停雲館言別圖軸》：　紙本，設色。　樹石，兩人對坐石上，兩僮侍立

樹間。

設色言別圖軸

春來日日雨兼風　履吉將赴南雍言別，過停雲館言別，輒此奉贈。辛卯四月，徵明。　見《式古堂書畫彙考畫録》卷七《明法書名畫合璧高册》第八幅《文徵仲停雲館言別圖并題》：方絹本。著色，倣唐人筆法。春原緑樹、徵仲、履吉對坐平坡，樹間二童子侍，芳草綿芊。天涯別思，撩人心目。題書圖左，有「徵明」白文長方印。

設色言別圖軸

春來日日雨兼風　履吉將赴南雍同前辛卯四月，徵明。　見《書畫鑑影》卷二十一《文待詔爲王履吉贈別圖軸》：絹本，工筆設色。石間喬松偃柏各一株，雜樹三株。林右二人，對坐於平坡上，一朱衣，一藍衣。林下兩童侍立，一衣淺赭，一衣淺藍。題在上，小楷書□行。押尾白文「文徵明」印。

按：以上兩圖題款皆「履吉」，惟題押尾印章不同。

設色言別圖軸

春來日日日雨兼風　履仁將赴南雍餘同前辛卯五月十日，徵明。　見《書畫鑑影》卷二十一《文待詔爲王履吉贈別圖第二軸》：紙本。畫筆布景俱同前幅；惟石上二人，一朱衣，一白衣，與前軸

小異，題亦在上。此圖與前圖無異，惟衣色及題款押印小異。或疑一真一僞。然細觀筆法，實

出一手。且使果有僞作，必應照式臨摹，斷不能將日月歧異，令人滋異。或四月先寫副本，五月

又寫正本，故記時不免參差歟。惟其參差，更知其非僞。後之覽者，無煩聚訟也。款識亦小楷

書，押尾朱文「徵明」方印。按：應爲朱文聯珠方印左下角朱文「衡山」方印，白文「文仲子」方印，按「文

仲子」印在上，「衡山」印在下右下角有「詒晉齋」「秦緯之」兩方印。《藝苑掇英》第四十五期《明文徵

明松石高士圖軸》。《中國博物館叢書・天津博物館・明文徵明松石高士圖軸》：紙本，設

色。《天津市藝術博物館藏品選》、《中國古代書畫圖目》九《明文徵明松石高士圖軸》。山東

畫報出版社《文徵明畫傳・松下高士圖》：用王蒙筆意，樹畫法尖細繁密，枝如倒蟹爪，用筆皆

細柔有致而不甜俗。用墨甚濃，樹葉皆雙鈎後填上石青石綠等重色。山石皴法，似從小斧劈中

變出。全圖望之，鬱然深秀。　　天津藝術博物館藏。

設色言別圖軸

春來日日雨兼風　履仁將赴南雍餘同前辛卯五月十日，徵明。　　見臺灣藝術圖書公司《吳門畫

派・文徵明停雲館言別圖軸》：圖中柏槐三枝，枝枒虬結。右後古松一枝，高聳入雲。樹枝伸

展，相互穿插，樹節誇大明晰，爲文氏晚年畫法一大特色。二高士踞坐左側石巖上，一人端穆，

一人曠達蕭散，即徵明與王寵寫照。二童捧物隱立樹後。設色不多，以淺絳爲主，樹皮、人面、土坡悉以赭石染，赭墨分。僅一人衣略作砾色。《文徵明畫風》《海外藏中國歷代名畫》：紙本，水墨淡設色。日本橋本木吉藏。遼寧美術出版社《海外藏明清繪畫珍品·文徵明卷》：美巴洛特藏。按：題小楷七行，在左上角，款下「徵明」朱文聯珠印。右下角有白文「停雲」長方印、朱文「徵仲」方印。王寵此時已更字履吉，以上兩圖皆仍履仁，存疑。

設色槐雨園亭圖軸

會心何必在郊坰　嘉靖戊子三月十日，徵明爲槐雨先生寫并題。　見《石渠寶笈》卷二十八《明文徵明槐雨園亭圖一軸》：素牋本，著色畫。右方上王寵題「薄暮臨青閣」五律一首。《重訂清故宮舊藏書畫錄》：今藏北京故宮博物院，僞。　北京故宮博物院藏。

設色淞江圖軸

望望吳淞江水流　徵明爲西江畫并題。　陳公散逸似天隨，小隱吳淞江水湄；百頃烟波堪引釣，一痕山色自供詩。喜逢令子成名日，正是嚴君介壽時；共羨高門多樂事，慶源如水浩無涯。此圖衡翁戊子歲作以贈西江陳公者，公是歲五十初度，其子同野君適領鄉薦，高□□□，樂事并

臻，喜可知也。乃後同野登春牓，任秋官，公則被恩封，享祿養，褆福壽，考維祺，教子之賢，顯親之孝，兩有徵矣。一日，同野持此示余，命余紀其事，因賦拙句致欣羨云。嘉靖戊午八月朔，穀祥識。　見日本興文社《支那南畫大成》第九卷《山水軸》：　題行書共七行，在右上角。　《中國古代書畫圖目》十三《明文徵明淞江圖軸》：　絹本，設色。　《文徵明畫傳·淞江圖軸》。　廣東省博物館藏。

　　按：　王穀祥跋在文題後。　王題後尚有一題，字小難辨。

水墨江陰夜泊圖軸

水嚙青楓野岸高　庚寅十月之晦，江陰道中遇雨，野泊有懷，徵明。　見一九六一年上海博物館《明四大家書畫展·文徵明山水軸》：　紙本，水墨。　河北教育出版社《中國名畫家全集·文徵明·江陰夜泊圖》：　題行書共九行，在畫上方。　上海博物館藏。

淡設色夏日閒居圖軸

永夏茅堂風日嘉　夏日閒居，寫此紀興，并賦短篇。己亥歲，徵明時年七十。　見《式古堂書畫彙考畫録》卷七《明法書名畫合璧高册》第七幅《文徵仲夏日閒居圖并題》：　長方紙本，淡色。高樹濃陰，茅堂坐主客，一童子侍立，一童子抱甕自柳檻邊來。題書圖左。　《墨緣彙觀録》卷四

《宋元明名畫大觀高冊》第十五幅：白紙本，小長幅淡青色。此圖茂樹濃陰，一松蒼秀，茅堂主客席地相對，一童侍立，一童抱甕，由柳檻間來。筆墨高逸，設色古淡，可謂極品。左首小楷自題詩。　故宮博物院民國廿五年《故宮日曆》、北京延光室《元明人山水集景》、《宋元明清書畫家年表》。　《吳派畫九十年展》：題小楷六行，在左上。　臺北故宮博物院藏。

雪林圖

河堤衰柳不勝吹

《味水軒日記》卷四：萬曆四十年壬子六月十一日，譚孟陶攜項于蕃所蓄畫來觀，文徵仲雪林，筆意簡古。遠山只作七八勾斷，而層疊之勢自見。此圖簡妙，宜與余家所藏石田翁雨圖小幅參觀。文詩「鳧鴨驚飛草滿陂」句，非雪天本色。

《味水軒日記》卷四：癸酉冬十二月六日，冒雪過崑山，舟中賦此，贈同行吳敬方并記小圖。　見

雪汀圖

渺渺瑈波寄一篷　徵明爲雪汀羽士寫并題。　見《好古堂書畫記》卷下：文衡山雪汀圖，筆意

荒寒殊妙。

設色贈別圖軸

澤國寒深木葉凋　元抑赴試北上，過停雲館言別，賦此奉贈，并系小圖。文壁。　見墨蹟：軸

紙本，青綠設色。遠山疊峰，山下古松滿逕，車馬一行，羽節前引。上方小楷題。

設色西齋話舊圖軸

木葉蕭蕭夜有霜　嘉靖甲午臘月四日，訪從龍先生，留宿西齋。時與從龍別久，秉燭話舊，不覺漏下四十刻，賦此寄情，并系圖如此。徵明。　見《珊瑚網畫錄》卷十五《文衡山西齋話舊圖》。《中國古代書畫圖目》二十《明文徵明西齋話舊圖軸》：紙本，墨筆，題楷書九行，在右上角。　人民美術出版社《中國古代名家作品選粹·文徵明》。　山東畫報出版社《文徵明畫傳》：西齋話舊圖，六十五歲作，用黃公望·董北苑筆法。土山層次起伏，山間小圓點或疏或密，皆從石壑中出，通過種種藝術處理，于形勢、凹凸、深淺中賦予山的質感。山下坡岸逶迤，與長汀相接，多用披麻。筆墨清潤而力量內含，雖皆本于黃公望，而秀潤過之。

墨筆黃花幽石圖軸
東郭名藍帶曲隄

壬申九日，同子重遊東禪，賦此紀興。是日，與道復諸君期而不至，坐中有

懷，故頸聯及之。文璧識。　見《藝林月刊》第二十七期《明文徵明墨筆竹菊奇石》：題行書十

二行，在圖上幅。　《域外所藏中國古畫集・文徵明黃花幽石圖》、《宋元明清書畫家年表》、《中

國繪畫綜合圖錄》、《吳派畫研究》、《藝苑掇英》第四十七期。　《海外藏中國歷代名畫・明文徵

明黃花幽石圖軸》：　絹本，水墨。　太湖石、菊、竹乃園林中常見，信筆寫出，無拘無束。石根草叢

間，兩長尾鳥覓食嬉戲，筆簡意足，生動傳神。　《海外藏明清繪畫珍品・文徵明卷》：黃華幽

石圖軸，紙墨淡色。　　日本大阪市立美術館藏。

越秀山美術展覽會展出文徵明畫一軸。

游東莊圖軸

相君不見歲頻更　近遊東莊，有懷先師吳文定公，賦得小詩一章，并系拙圖，奉贈嗣業二兄。是

日同遊者吳次明、蔡九逵、錢孔周、王履約、履仁、東禪僧德璇。癸酉五月六日，徵明。　　見廣州

著色秣陵秋別圖軸

柳外新涼入馬蹄　履約將赴南雍，賦此奉贈。　正德十六年辛巳七月朔，徵明。　見《味水軒日

記》卷七：　萬曆四十五年乙卯閏八月朔日，蘇客携示文衡山秣陵秋別圖，精細秀潤。峯巒樹石，

皆倣黃鶴樵人。 《式古堂書畫彙考畫錄》卷七《明法書名畫合璧高册》第九幅《文徵仲秋風得意圖》：長紙本，著色，倣元人筆意。秋山碧樹，朱衣人騎馬，童子負書卷後隨。題書右角上。

古石圖

玲瓏蒼壁太湖姿　右題古石圖　徵明。　見《珊瑚網畫錄》卷十五《文太史自題諸畫》、《式古堂書畫彙考畫錄》卷□《衡山古木圖并題》。

古木奇峰圖

玲瓏蒼壁太湖姿　偶與寅之坐張氏小齋，撫庭中古石奇秀，因爲圖之。復贅此，邀寅之同賦之能事。　詩跋作行書。　張跋書於邊綾，皇甫詩書於畫池。

庚午臘月，文壁。　海東片石儼秦驅，神物猶傳太史圖；爲問楚弓何自得，始知合浦有還珠。

戊寅首夏，皇甫汸題。　此幅寫於予從祖齋中，信爲神奇之筆。後三十春而待詔引予爲小友，時貽染翰，吾家世受待詔之眷，卷舒可徵。　此幅失而復得，因私記以貽後昆。　獻翼。　見《湘管齋寓賞編》卷六《文徵仲古木奇峰圖》：　是幅因湖石作畫，而以古柏敷襯之。離奇夭矯，極畫家

設色竹居卷

珍重閒情在竹間　徵明。　安陽杜瑶五古　王穀祥七絕　文伯仁四言　岳岱五律　許閏七律　右居竹卷，皆吳中一時聞人爲海寧王君作者。王君不詳爲何人，觀其絹素精好，交無雜賓，亦可尚已。不知何緣流落京師，震川先生得之。先生雅好種竹，而亦姓王，亦可以爲奇矣。偶攜過敝寓，因歎物之得其所歸，而卷中諸人，震川所交幾半，時一展玩，殆若爲震川而設者。題此以記歲月，蓋自戊子至今，已三十九年，又不勝存歿之感於諸公也。嘉靖丙寅秋七月，三橋文彭書。萬曆庚辰四月晦日，觀於蒼英堂之東偏。展玩數四，不能去手，卷中諸名士，惟徐君猶在，而先兄亦仙遊八年矣。因題于後，以識感慨。茂苑文嘉書。　卷有汝南黄省曾撰竹居賦云：海寧王侯，雅崇經術。其居羅以修竹，五嶽人聞而賦之。詩有安陽杜瑶，只下王穀祥、澱峰徐玄度民則、陽抱山人陸芝、洞庭徐麟，俱未及錄。樂卿按：……汪珂玉也記。　見《珊瑚網畫錄》卷十五《竹居卷》：　竹居二大字爲陳白陽書，文太史作圖。　《郁氏書畫題跋記》卷十一《衡山居竹圖》：　卷首陳白陽篆書竹居二字，在宋紙上。　次衡山淺色山水竹石，在絹素上。

水墨碧梧修竹圖軸

碧梧修竹晚亭亭　徵明。　見《石渠寶笈》卷三十八《明文徵明碧梧修竹圖一軸》：……素牋本，墨

畫。　《重訂清故宮舊藏書畫録》：　原藏御書房，運臺灣。　臺北故宮博物院藏。

設色松萱圖軸

白頭阿母老彌貞　徵明寫壽趙令人六袠并題。　見《中國古代書畫圖目》八《明文徵明松萱圖軸》：　絹本設色，題在左上角，行書共七行。　天津市歷史博物館藏。

淺色山水小景

秋風昨已到山堂　往歲作此幅，及今壬子，餘二十年矣，重閱之次，命筆題於東禪精舍。　見《味水軒日記》卷二一：　萬曆三十八年庚戌二月二十日，客持文徵仲淺色山水小景來玩。　雲林蕭疏，石瀨清激，小橋橫跨溪上，一老支策而過。　筆采娟秀，意做洪谷、營丘，乃少年名壁時所製一律云。　按：　壬子，徵明年八十三，二十餘年前，徵明已踰五十，不應尚用文壁之名。　李氏所記或有誤，待考。

風木圖

肝腸屠裂恨終天　見《鮚埼亭詩集・題文待詔風木圖》：　待詔爲其先人溫州小祥後作也。　其題

句詞旨悽愴，今歸杭人趙君谷林兄弟，以懸其先人遺掛之菴，各和待詔原韻，余亦有作。春暉莫駐奈何天，幾憶衡山泣血年。妙墨飄零易代後，白雲飛送二林前。報恩應待崇公表，極目長懷越水阡。最愛園中好叢木，清風時爲拂墟烟。我亦深嗟不造天，鮮民負疚自年年。揭來水閣山窗下，慇對慈烏孝鯉前。剩有遺容傳舊德，更無好夢到新阡。披圖讀罷空三歎，一片蒼涼木末烟。

設色松下品茶圖軸

老去盧仝興味長　徵明。　見《左菴一得》初録《明文衡山松下品茶圖小幅》。

筆。　《夢園書畫録》卷十一《明文衡山松下品茶立軸》：紙本，青緑山水細筆。山石中横小橋，坡平處長松三本，其下兩客席地對坐，石臺上設杯罏數事。一童奉盤以進，一童持長瓢取水。筆意明净，超出塵埃。

水墨澤蘭圖卷

草堂安得有琳瑯　近承友人寄贈澤蘭，秋來着花甚盛，因作此詩謝之。適張辨之以蘭卷相示，既爲補空，就録此詩其上。文壁。　近世畫蘭者，多拘拘於形似，殊乏天然蕭散之趣。徵明此

幅，雖草草若不經意，而天趣溢目，知非俗士所能到也。丁卯臘月廿又四日，前進士吳都穆元敬

父。

湘波平，楚岫青，美人羅袂障風橫。光風縮作騷人佩，還帶三閭一卷經。右題辦之所藏

衡山畫蘭，允明。

丁卯，陳淳謹識。　　秋日辦之攜此卷索余畫，既展卷，見吾文師墨戲，不敢援筆，敬書數語歸之。

蘭不與眾草爲伍，君子以之。寂寥幽谷，知己何人，祇自芳而已。爾尚暇求

於所謂故舊者哉？因覽此卷，感交游之涼薄，漫爲辦之書之。南峰山人。　　一回卷懷千古，

無數青峰近可招。旅雁北征雲慘澹，漁舟南下水迢遙。蒼梧帝子魂應斷，空谷佳人恨未消。憔

悴誰知吟澤畔，欲傾綠醑慰無聊。　黃雲。　　蘭香草也，騷人亟稱其幽獨離塵，以況君子之操，取

其類也。聞楚江湘谷之間固有佳種，行將採之，以遺辦之。幸謝衡山，更當傳神一番耳。癸酉

九月，赴官湘源，書于平望舟次，東橋顧璘。　　秋日觀徵明墨戲於清樾亭上，喜其絕無塵筆，與

吾意境若冥合也。徐霖。　　別來芳迹杳難尋，千里相知結契深。漢館月明幽客夢，楚江秋盡美

人心。含風嫋嫋香生佩，隔水悠悠思入琴。百世無情自春迹，不堪於此易沾巾。余嘗題文衡山

墨蘭寄友人，今爲辦之錄此，時癸酉歲九月十八日在松陵舟中書。湖光月色相映，且與衡山方

別，其情不言可知也。陳沂。　　幽貞不自媚，空谷遺芳馨。端居念離索，對此真忘形。文衡山

作墨蘭再贈辦之，辦之可謂知所親與者矣。展卷漫題，甲戌春日，石湖盧襄。　　見《珊瑚網畫

録》卷十五《衡山澤蘭圖》。

《平生壯觀》卷五：　文徵明蘭花，黃紙袖卷，壁款，七律詩跋。花葉

甚繁，非松雪派，而天趣有餘。都穆、祝允明、黃雲、楊循吉、徐霖、顧璘、陳淳題詩。　《石渠寶

笈》卷四十三《明文徵明溫蘭圖一卷》：　素牋本，墨畫。

水墨幽蘭竹石圖軸

草堂安得有琳瑯　徵明。　見《藝苑掇英》第六十五期《明文徵明幽蘭竹石圖軸》：　紙本水墨。

題行書共七行，在圖上半幅。　揚州沈氏寒英閣藏。

畫幅

薄雲籠月夜微茫　見《珊瑚網畫錄》卷十五《文太史自題諸畫》。

水墨洞庭西山圖軸

薄雲籠月夜微茫　癸卯十月同履學遊洞庭西山，歸而圖并系此詩，迄今戊申冬仲□□追想作

此，精神目力尚不減也。　徵明時年七十有九。　見《故宮週刊》第四百八十一期《明文徵明洞庭

西山圖》：　紙本墨筆。　民國廿五年本《故宮日曆》、《故宮書畫集》第三十九期、《支那南畫大

成》第九卷山水軸、《吳派繪畫研究》、《吳派畫九十年展》。　《重訂清故宮舊藏書畫錄》：　石渠

未入錄，運臺灣，偽。　臺北故宮博物院藏。　按：徐邦達云，偽筆。　印本字難辨。

洞庭西山圖

萬頃玻瓈帶曲隄　癸卯十月，同履吉文學游洞庭西山，歸而圖之，以記興云。徵明。　見《珊瑚網畫錄》卷十五《文太史自題諸畫》。　按：王寵先此十年癸巳已卒，或汪氏紀錄有誤，待考。

設色立軸

簽樹扶疎帶亂鴉　嘉靖廿又七年七月十日，徵明書。　見《珊瑚網畫錄》卷十五《文太史自題諸畫》、《續書畫題跋記》卷十一《文衡山著色單條》、《式古堂書畫彙考畫錄》卷二十八《文太史畫并題》。　《六藝之一錄·徵明著色山水單條》：有周天球題「虎丘橋下水如烟」七絕一首。

水墨松泉水閣圖軸

絕憐公子意蕭閒　小詩拙畫奉賀景山親家五袤　徵明。　見墨跡：一九五八年上海古玩市場，軸紙本，水墨山水，上行書題，字極秀逸。

設色玉蘭圖軸

綽約新粧玉有輝　辛亥春日訪補菴郎中，適庭中玉蘭盛開，連日賞玩，賦此并系以圖。徵明。　見《石渠寶笈》卷八《明文徵明玉蘭一軸》：素牋本，淡著色畫。

水墨綠陰草堂圖軸

綠陰如水夏堂涼　右夏日睡起作，徵明。　見《藝苑掇英》第廿三集《明文徵明綠陰草堂圖》。　《中國古代書畫圖目》六：軸紙本，水墨畫，行書題八行，在右上。原周懷民藏。　無錫市博物館藏。　按：傅熹年云摹本。

故里讀書圖

綠樹成陰逕有苔　徵明。　見《珊瑚網畫錄》卷十五《文衡山故里讀書圖》，一作《還家志喜》。

著色存菊圖卷

西風采采弄秋黃　達公先生不忘其先府君菊菴之志，因號存菊。友生文徵明爲賦此詩，并系拙畫。　見《石渠寶笈》卷三十四《明文徵明存菊圖一卷》：素絹本，著色畫，拖尾自題。　《中國

古代書畫圖目》二〇《明文徵明存菊圖卷》：題行書十一行。《重訂清故宮舊藏書畫錄》：藏御書房，偽。 北京故宮博物院藏。

設色存菊圖軸

西風采采弄秋黃　正德戊辰秋日，為存菊先生賦此并系以圖，長洲文璧。　見于一九四七年上海書畫展覽會：軸，紙本淺設色。行書題七行在右上角。　一九九七年九月十日香港大公報《名畫有價・文徵明賞菊圖》：園林小築，採全景式佈局，遠有群峰寬闊水域。中有草堂、秋菊、鹿角樹、修竹，草堂內兩高士賞菊叙談，侍僮煮茶。近有流泉溪水，雜樹盤虬。橋頭老者正往賞菊。墨彩濃淡乾濕，酣暢淋漓，中鋒濕筆點苔，老松雜樹空勾填色，修竹染淡青。畫風細謹，筆墨蒼潤秀美。在今年三月紐約佳士得中國古代名畫拍賣會上，成交價近四萬二千美元。

設色存菊圖卷

存菊　文璧為達卿先生題　存菊　吳奕以上皆引首　存菊圖　文璧為達卿先生題　西風采采弄秋黃　長洲文璧　程遵七絕二首　皇甫錄五律　唐寅七絕二首、祝允明存菊解　陸宇七律　張珍七絕二首　杜啟存菊堂記　謝朝宣五律　顧潛七律　謝表七律　錢貢七律　黃省曾存菊

詩序　顧夢圭跋　王存菊公孝友天植，於先世所好罔不繼其志，而菊尤心注焉。此固曾子嗜羊

棗意也。先太史爲之繪圖，亦識其意於不衰耳。且一時名碩相與歌詠，前後光昭，要之卷在人

間，奚啻照乘珠也，珍重珍重。男彭敬識。　　　此卷存菊圖乃衡山太史少年筆，故款仍舊名。其

秀潤精雅，殆非勝國名家所及。即太史筆亦畫中之蘭亭也。剗復有杜侍御爲之記，祝京兆爲之

解，而六如諸公之詠述，文、吳二公之隸篆，按　指引首一時彙集，一開卷間，如入山陰道中，令人

應接不暇，豈達卿父子當時亦爲吳中所重耶？抑達卿之思親，爲諸公所重耶？不然，何隋珠楚

珩，兼得若此？夫王氏之菊，存否不可知，而此卷已不能存；則賞鑒家自當代王氏存之而已。

楚人亡弓，楚人得之，其是之謂哉。萬曆乙未孟冬　朔後一日，長洲張鳳翼識。　文太史早年作

畫，全法董北苑，僧巨然，筆端若含雲霧，當與沈石田、唐六如鼎峙，非同時諸人所能並馳也。存

菊圖尤其得意之作，雖宋世名流，亦當歛手，何論勝國丹青之士哉。昔倪元鎮題黃鶴山樵畫

云：王侯筆力能扛鼎，五百年來無此君。余謂此卷足當之矣。群賢題詠，莫非珠玉琳瑯，政猶

紫電青霜，盡在王將軍武庫中也。乙巳十月八日，澹室東窗風雨如晦，書此不覺神情開朗。太

原王穉登。　　右先待詔存菊圖詠，署爲達卿先生作，而一時名公手筆爛然盈卷，達卿豈賞鑑好

事者耶？乃諸公題語，亦皆殷殷表孝思，或亦篤行君子也。京兆後記於己巳歲，去今恰一百二

十年矣。達卿之骨且朽，而名藉諸公以傳。即諸公不可傳者往矣，其所傳者，猶足流傳照映，使

人與起。蓋弇山人之傳我太史也，謂藝誠無重文先生，顧文先生獨廢藝乎哉，信矣信矣。萬曆乙巳十月廿四日，文震孟敬題。　見《味水軒日記》卷六：萬曆四十二年甲寅夏，賈以文徵仲偽本來觀，意態甚驕，余不語，徐出所藏真本並觀，賈不覺歛避。所謂真者在前，懘惶殺人者耶。可笑。是卷余購藏二十年餘矣。　先大山稠林，後漸作平麓，逶迤於岡阜間，作四五精舍，一老憑欄遠矚，一童於籬下灌，一童於室中捧硯。籬外一士人曳杖而來，若相訪者。隔岸遠山數重，白雲涌溢如奔馬，樹石瀟洒蒼潤，純用黃鶴家法，乃衡山少年精工之作，斷非凡子所能效抵掌也。有題句。又祝允明細楷書存菊解，又文彭跋。　《大觀錄》卷二十《文徵仲存菊圖卷》：紙本。做叔明。　山作細麻皴，蓬筆點苔。設淺色。林屋疏曠，籬菊三四叢，主人憑欄注視，悽然有風木之感，公早年合作也。按達卿王姓，三世業醫，流譽鄉國，宜一時賢達舖張揚厲也。　《墨緣彙觀錄》卷四《文徵明存菊圖卷》：紙本淡著色，做叔明，爲達卿作。自題一詩并款，後多同時人題。　最著名者唐寅、祝允明、張鳳翼、王穉登、文震孟。

水墨飛鴻雪跡圖卷

飛鴻雪跡隸書引首徵明　踪跡憐君似飛鴻　進卿自金陵來吳，顧訪玉蘭堂，題贈短句。徵明。

南濠老人都穆七絕一首　奉和文停雲贈進卿楊先生詩韻，吳郡唐寅七律一首　海觀陸南次文停

雲韻　九峰山人鄒璧次　瓠川宗訓奉次文二丈韻　長洲王淶以上皆七律一首　松岡楊先生，乃余

之故人也。以莊業在齊女門之北，歲每一至，至必有餞別諸作傳於吳中，歸必有留行諸作傳於

秣陵。　其于交詩踐盟，汲汲猶飢渴，眄穫乎道義，而蕑審於文學，固其性之常乎，治生蓋其餘事

也。　此歸，衡山先生首以詩畫贈之，諸君子從而和之，予詩按：　七律和二首最後，兼記數語，亦聊

以副所委耳。　正德丁丑蠟月下浣，長洲漕湖錢貴書。　　啟南、希哲以書畫甲當代，而徵仲則有

兼長。　此卷送金陵楊君者，文氏三絕具矣。　卷中元敬、伯昭皆知名士，而伯虎衆美，庶幾雁門，

餘子亦復楚楚，可見當時之盛矣。　余從孟明借觀，因題末簡。　　舊雨飛來印雪鴻，玉

蘭堂畔絮因風。高懷別寄雲天表，遊跡都歸歲月中。　短草圓沙從去住，落花流水任西東。我懃

京國曾留爪，讀畫深知寓意工。　次停雲韻題，南海孔廣陶。　　　見《嶽雪樓書畫錄》卷四《文待詔

飛鴻雪蹟圖卷》：　紙本墨畫。

溪山小圖

郭外青烟柳帶柔　經年不見九遠。　一日，獨行谿上，忽爾懷思，輒賦短韻并系小圖奉寄。　時正

德庚辰上巳，徵明。　　見《珊瑚網畫錄》卷十五《文太史自題諸畫》《式古堂書畫彙考畫錄》卷廿

八《文衡山溪山小圖并題》。

丹泉草堂圖

聞説仙人葛稚川　衡山徵明爲清甫畫并題　五嶽山人黄省曾題五律一首。　見《珊瑚網畫録》

卷十五《衡山丹泉草堂圖》：　黄題殊不成字，但盛名之下耳。

青緑郭西閒泛圖

雨足新蒲長碧芽　見《清河書畫舫》：　文太史郭西閒泛小幅，絹本，青緑山水。精細全法趙千

里，而逸趣不減松雪翁，足稱合作。且上方行書一律，大類荳子，而能縱横自恣，尤爲可愛。此

畫舊藏琴川徐氏，今歸余家。

墨筆枯木竹石

雲露瀼瀼隕玉柯　徵明　嵸巃古木亞修篁，點染仇池石色蒼；漫道高堂秋氣爽，隔簾風雨聽琳

琅。　王寵。　見《大風堂書畫録・文徵仲枯木竹石》：　絹本墨筆，題行草書六行，在右上角。

按：有白文「徵明之印」「雁門世家」兩方印，爲不經見者，附録備考。

蘭竹怪石圖

靈根珍重自甌東　見《味水軒日記》卷二：萬曆三十八年庚戌閏三月八日，客挾文徵仲倣東坡

蘭竹怪石，白宋賤紙，極清韻可愛，自題一律。

青綠人間佳境卷

隔浦群山百疊秋　嘉靖戊子七月，徵明畫并詩。　見《域外所藏中國古畫集》：小楷題。　《唐

宋元明名畫大觀‧文徵明人間佳境卷》、《宋元明清書畫家年表》。　《吳派畫研究》：絹本，青

綠。　日本東京橋本展二郎藏。

芍藥圖

雅澹風前第一流　嘉靖壬辰暮春既望，過袁氏別業，適芍藥盛放，賞翫竟日，即席漫賦并系以

圖。徵明。　見《唐宋元明清名畫大觀》：小楷題。　《宋元明清書畫家年表》。

設色高人名園圖軸

高人綠水有名園　嘉靖甲申九月既望，與陳君坐談竟日，適庭中黃華盛開，寫此記興。徵

明。

見《中國古代書畫圖目》十七《文徵明高人名園圖軸》：絹本，設色，款題八行，小楷，在左上角。

《中國美術全集·明文徵明高人名園圖軸》：此圖蒼松數株，濃蔭掩映，秋水澄澈，溪山縹緲。樹下房屋內一高士獨坐，童子侍於側。此圖意境高古，筆墨細緻清麗而又工穩。是細筆畫中經意之作。　　四川省博物館藏。

山水卷

高人久矣臥東山　　徵明詩并畫。　　見神州國光社《沈文唐三先生畫卷》：部份畫，餘皆未印。《中國繪畫綜合圖錄·文徵明山水圖卷》：圖無款。詩行草書七行。後有祝允明、唐寅各七律一首。王寵、張義甫各五律一首。後有三跋。　　嘉慶五年冬，進之十叔父自松江來，留六七日，賜以是卷。谿壑幽異，樹木老細，法韻並到之作，文待詔真蹟有此一種也。所題及唐、祝二公似乎書未甚佳，要自疏散不羈，如高人逸士各適其適，而山澤□散，翛然物外，非好事家所能知。　　餘略湖田外史，吳蔚光。　　衡山先生此卷雖短幅，渾涵汪洋，所謂致千里於寸眸者。不署年時，想是六十左右之作，可稱傑構矣。　　同時祝唐王張之諸名士，咸有題詩。四家之詩書，一見若不經意，各流露厥心性，諦觀展對，視如陪厠，吳門詩酒之譙，使人企慕不已。昭和七年壬申明治節日，滑川達。　　羅振玉跋，字小難辨。　　日本張允中藏。　　按：文畫應是五十左右早

年之作。文祝唐三家詩似皆可疑。畫若徵明六十左右作，則唐祝兩公皆已去世。

水墨梨花白燕圖軸

高下翩翩雪羽齊　徵明。

文彭、文嘉、彭年七律皆和韻陸師道、周天球七律。　見《式古堂書畫彙考畫錄》卷廿八《文待詔梨花白燕圖并題》：紙本挂幅，水墨，行書。　《江村銷夏錄》卷三《文待詔梨花白燕》：紙本，水墨勾染。衡翁自題行書，餘各細楷。

設色梨花白燕圖軸

高下翩翩雪羽齊　徵明。　文彭等五家七律皆同。另有王穀祥五絕一首。　見墨跡：書畫展覽中所見。　絹本，設色，所有題詩皆小楷。

仿王蒙山水軸

飛嵐疊巘翠撐空　嘉靖改元歲在壬午三月望日，偶過麗文書屋，出示叔明小幅，纖細高遠，展翫可愛，遂借歸月餘而摹臨一過，殊愧不能及其妙也。文壁徵明甫識。　見《穰梨館雲烟過眼錄》卷十七《文衡山仿叔明山水軸》：絹本。　按：有高江邨、陸菫庭審定及收藏印，但徵明久已

以字行，此軸仍用舊名者何耶。

水墨山水軸

飛嵐疊嶂翠撐空　嘉靖甲寅春日寫并題，徵明。　見一九五九年上海文管會書畫展覽會《文衡

山水墨山水軸》：　絹本，水墨畫，題小行書在右上角。

設色飛嵐疊巘圖軸

飛嵐疊巘翠撐空　嘉靖甲寅春日寫并題。　見《中國名畫家全集·文徵明》附圖：　軸青綠設

色，題行書共七行，在右上角，覺字略瘦。

七律　二首及以上

設色燕集圖

冬日，侍柱國太原公東堂燕集，奉紀小詩。同集者濟陽蔡羽九逵、太原王守履約、王寵履吉，敬

邀同賦。是歲正德庚辰。　白頭蕭散對芳樽　坐列群賢少長并　學生文徵明。　門下生蔡羽

五律一首　門下生王守董書五律二首　門下生王寵謹書五古一首、七律四首　奉侍柱國公山行　奉

邀看牡丹皆七律　門生蔡羽頓首録。　見《郁氏書畫題跋記》卷十二《文衡山王文恪公燕集圖》：　著色，人物山水。　隸書「徵明」二字款。

墨筆山水軸

草暗泥深轍迹荒　一笑山樓見故知　直夫祠部冒雨過顧，君既不飲而貧家亦不能爲具。清坐竟日，題贈如此。辛卯五月十又九日，徵明。　見印本《明文徵明墨筆山水》。　林爾卿藏。

按：　題行書在畫上幅。

玉蘭圖軸

綽約新粧玉有輝　奕葉靈葩別種芳　嘉靖辛亥二月八日訪補菴郎中，適庭中玉蘭盛開，連日賞翫，感而賦此并系以圖，長洲文徵明。　見《珊瑚網畫録》卷十五《文太史玉蘭圖》。

玉蘭圖軸

詩二首同　嘉靖辛亥八日，訪補菴郎中，適玉蘭花盛開，連日賞玩，賦并系以圖。徵明。　見民國五年上海國華書局印本《古畫大觀·文徵明花卉》：　題在畫上幅，行書共十一行。　按：　款民

題有「文印徵明」「徵仲」兩方印、「停雲」圓印。

設色玉蘭花軸

詩二首同。　辛亥八日訪補菴郎中，適玉蘭花盛開，連日賞玩，賦此并系以圖。　徵明。　見神州國光社印本《畫史彙稿文徵明·書畫真跡》：題在畫上幅，行書共十四行。　《中國古代書畫圖目》二《明文徵明玉蘭花圖軸》：紙本，設色。　《宋元明清書畫家年表》《文徵明與蘇州藝壇》「藝苑遺珍」收兩件同，識「辛亥八日」。　上海博物館藏。　按：　款下「文印徵仲」「徵仲」兩方印、「停雲」圓印。

傅熹年云：非文氏筆。

設色玉蘭圖軸

詩二首同。　辛亥春日，訪補菴郎中，適庭中玉蘭盛開，連日賞玩，賦此并系以圖。　徵明。　見《式古堂書畫彙考畫錄》卷二十八《衡山玉蘭圖并題》：紙本，小掛幅，玉蘭一株花盛開，下立一石。　樹石水墨，花著色。　有朱文「停雲」圓印。　詩行書圖上。　款下有「文印徵明」「衡山」兩方印。

杜博恩《寶繪集·文徵明玉蘭》：紙本，著色，上端自題玉蘭賦。　左下角有「松禪主審定章」。　虛白生室藏品。　《文徵明與蘇州藝壇》：巴黎集美博物館藏。　按：　玉蘭賦是玉蘭七律二首。

設色玉蘭軸

詩二首同　嘉靖辛亥人日，訪補菴郎中，適玉蘭盛開，連日賞玩，賦此并系以圖。徵明。　見

《穠梨館雲烟過眼錄》卷十七《文徵明設色玉蘭軸》：　紙本，款下有「文氏徵明」「衡山」「停雲」三

印。有「荻溪章紫伯珍賞」「姚道伯印」兩印。

設色玉蘭軸

詩二首同　花朝過訪補菴郎中，適庭中玉蘭盛開，連吟二律并系以圖。徵明。　見《湘管齋寓

賞編》卷六《文徵仲玉蘭花》：　寫生亦待詔所擅長，興會所至，涉筆成趣。今藏海豐張穆菴外郎

映璣家。　山東畫報出版社《文徵明畫傳》：　玉蘭圖軸，設色，題在圖上幅，行書十行。

設色玉蘭軸

詩兩首同　嘉靖癸亥春日訪補菴郎中，適庭中玉蘭盛開，連日賞玩，賦此并系以圖。徵明。

見《石渠寶笈》三十八《文徵明玉蘭寫生一軸》：　粉牋本，著色畫，款題下有「文徵明印」「衡山」兩

印。　按：「癸亥」應是「辛亥」之誤。

玉蘭圖軸

見《石渠寶笈三編目録》：延春閣藏《文徵明玉蘭一軸》。《重訂清故宮舊藏書畫録》：紙本，運臺灣。　按：《石渠寶笈》紀録兩軸，此當是另一軸。

石湖圖

春盡南湖水拍天　平生幽興碧雲深　徵明。　見《珊瑚網畫録》卷十五《文衡山題石湖圖》：與陸子静。

設色亭園圖軸

橫總偃曲修修垣　小齋如翼兩楹分　徵明。　見墨跡：軸紙本，水墨兼淺設色。上方行草書題共十三行。左下角有「玉磬山房」方印。　無錫市博物館藏。　按：兩詩是咏玉磬山房者，徵明致仕歸里後所築，此或自寫玉磬山房小景。

設色菊圃圖

朱文符菊圃次石田先生韻　幽花一種及時新　文符送菊兩本再疊前韻奉謝　忽見籬花兩種

新　衡山文徵明補圖并賦。見畫軸照片，青緑設色，長松高出屋宇，後遠山横列。上幅行書

題共十行。一九九八年六月，杭州范景中先生出示照片。

山静日長圖卷

飛巒疊嶂翠撐空　隔浦群山百疊秋　徵明。　見《眼福編二集》卷十五《明文待詔山静日長圖

卷》。　紙本。　重山疊嶂，松竹成林，樹陰中席地而坐者凡五人，童子治茗滌硯者凡二人。山外二

僧聯步，竹笠芒鞋，葛衣蒲扇。　稍遠一人荷酒甕而趨。　卷尾行書題二十一行。　卷前紙本一幅，

「山静日長」横寫，黄姬水題。　閒居聊自得平生，淡水疏篁共性情。　艷可奪霞巢父節，心非潤

物伯夷清。　上同碧落鴻濛色，遠瀉朱絃太古聲。　識取宣尼舊眉□，静中應聽鳳凰鳴。　吴門祝

允明。

設色中秋玩月圖軸

月近中秋夜有輝　十四夜　銀漢無聲夜正中　十五夜　入眼冰輪積漸催　十六夜　今歲中秋

晴露可嘉，連夕對月有作，子朗每夕相陪，因録贈之并系小圖。徵明。　見《穰梨館雲烟過眼

録》卷十八《明文衡山中秋玩月圖軸》：　紙本，設色，有白文「徵明」「文印徵明」、朱文「衡山」三

印，有「遂初堂」「楊青嚴真賞」收藏印。

中秋對月圖軸

月近中秋夜有輝　右十四夜　銀漢無聲夜正中　右十五夜　入眼冰輪積漸催　右十六夜　今歲中秋晴霽可嘉，連夕對月有作，時子朗每夕相陪，因録贈之，并系以小圖。　乙未，徵明。　見《寓意録》卷四《文衡山中秋對月圖》：　紙本。右圖，洞庭許氏所藏。余又見一幀，亦是真蹟，但紙稍墨。古人遇得意筆墨，往往疊作不已，如右軍蘭亭、大令洛神賦皆非一本也。

中秋對月圖

右十四夜　右十五夜　右十六夜詩同　今歲中秋晴霽可嘉，連夕對月有作。時子朗每夕相陪，因録贈之，并系以小圖。　乙未，徵明。　見《虛靜齋所藏名畫集・明文衡山中秋對月圖》：　題在圖上幅，行書廿一行。左高梧一枝雲繞兩處，與樹一植坡上，右樹五六枝前後分立。兩人對坐地上，樹間者面向外，另一人背坐。兩童立坡下，一捧書一執壺。款下「徵明」白文長方印，左下角「衡山」朱文方印。　按：　徐邦達云：　偽本。

九〇四

設色中秋對月圖

見《松壺畫憶》：　畢硐飛家藏衡翁園話月圖小幀，紙本，淡設色。左作高梧一株，襯以秋樹二株。　三人就地坐飲，一童子執壺倚樹立。短籬之外皆作枯枝，而以淡墨略點，再以汁緑罩之，宛如崖桂在風露中迷離光景也。上自題三律，逸品中之至上乘也。

淺絳天平紀遊圖軸

戊辰二月望日，與次明，道復汎舟出江邨橋，抵上沙，邂逅錢孔周、朱堯民、同登天平，飲白雲亭，得詩四首。

　　不教塵負踏青遊　　舟行欲盡有人家　　十里扶輿渡野塘　　松江小徑入天平　　倣大癡筆意，衡山文壁。　　見《中國名畫》第十八集《御題文衡山淺絳山水軸》：　題在畫上幅，小楷廿九行，行十字。文題下偏左有清高宗次韻四首，款「丁丑春仲南巡行在題，即用其韻，御筆」。

《文徵明與蘇州畫壇》附註乙。　　按：　款左傍有「文」「壁」聯珠印。

天平紀遊圖

戊辰二月望日，與次明，道復汎舟出江邨橋，抵上沙，邂逅錢孔周、朱堯民，同登天平，飲白雲亭，次第得詩四首詩同衡山文壁。　　見《吳門畫派・文徵明天平紀遊圖》：　題在畫上幅，小楷廿九

行，行九至十一字不等。　款傍有「徵」「明」朱文聯珠印。

淺絳天平紀遊圖

戊辰二月望日，與次明、道復汎舟出江邨橋，抵上沙，邂逅錢孔周、朱堯民、同登天平，飲白雲寺，次第得詩四首同衡山文壁。　見《中國畫家叢書・文徵明・天平紀遊圖》。　上海博物館《明代繪畫展覽》展出。　淺絳設色，題在畫上幅共廿九行，行九至十一字不等，款下有白文「文印徵明」方印。

天平紀游圖

見《文徵明與蘇州畫壇》：　所見四軸，（甲）《山水圖軸》巴黎集美博物館藏，（乙）淺絳山水軸，《中國名畫》十八集所載；　（丙）《天平紀遊圖》，上海文物保管委員會藏；　或即上海博物館展出一幅（丁）《天平紀遊圖》，見 The Art of Wen Cheng-ming.　按：所記四軸，所見僅二軸。

設色天平山圖卷

二月望日，與次明、道復汎舟出江村橋，抵上沙，邂逅朱堯民、錢孔周，登天平，飲白雲亭，次第得

詩四首。時嘉靖甲辰春也，徵明識。見《吳越所見書畫録》卷三《文衡山春遊書畫卷》：畫絹本，青緑設色，詩紙本，烏絲格，中行書。按：嘉靖甲辰，文徵明七十五歲，朱堯民、吳次明已卒久矣。此畫僞。

姑蘇寫景五幅對題册

短簿祠前樹鬱蟠　徵明　靈巖之山青突兀　徵明　金閶西來帶寒渚　徵明　虎山橋下水爭流　徵明　沙渚依依雲不動　徵明。見文明書局《文衡山姑蘇寫景山水册》：一虎丘，二靈巖，三楓橋，四横塘，五洞庭，詩畫對寫。於寺觀樓閣，則縹緲莊嚴；於山水烟波，則迴環空闊。賦景寫形，兩臻其妙。至畫筆之工緻，配以書法之蒼勁，合諸詩詞之清麗，真可稱爲三絶。按是册原係八景，畫販得之，分裝小幅，冀可獲厚利。及某識者見之，囑其輾轉收回，僅得五幅，餘則購者已攜他適，不能完册，殊可惜也。他日印本流傳，倘有此三幅者，仍肯割愛得成完璧，則又一佳話也。書此以爲之券。　詩行書，烏絲欄六行。　一九五五年于上海今古邨見虎丘、靈巖、楓橋、横塘四幅。畫絹本，重青緑設色，書灑金牋，每幅皆上詩下畫。其洞庭一幅，又已散失。

設色落花圖書畫卷

圖　有「停雲生」「文壁印」二印　詠得落花詩十首　沈周啟南　和答石田先生落花之什　文壁

徵明　同徵明和答石田先生落花十首　徐禎卿昌穀　再答徵明昌穀見和落花之作　沈周　和

答石田先生落花詩十首　呂䠖秉之　三答太常呂公見和落花之作　沈周　跋略　是歲十月之

吉，衡山文壁徵明甫記。

畫識武陵豁。　簾影重重日，玄辭去竟迷。　丁丑二月八日，訪子重于新齋，出落花詩畫請題。

考諸公詩作于甲子歲，而徵明爲子重作圖乃在辛未歲。　詩畫宛然，作者已半爲古人。　獨事勝一

時，不得泯耳。　積雨新霽，窗日可愛，爲賦五言詩一首，附跋數語，驗明舊之踪跡也。　林屋蔡羽

書。

萬曆辛丑歲花朝，寓松雲草堂，焚芙蓉香拜觀，曾孫從先。　見《虛齋名畫録》卷三《明文

待詔落花圖書畫合璧卷》：　圖紙本，設色。　亭臺樹石，落花滿地，兩人騎馬并行。　無款。　書紙本

兩接，小楷界烏絲格。

落花圖與行書詩合卷

正德改元春三月既望，衡山文壁。　見《吉雲居書畫録·明文衡山落花圖卷》：　詩行書，款長洲

文壁，後有陳驥德跋。　按：　詳見「書」。

名園膏雨足，布襪踏青泥。　柳密鶯先到，花多春未齊。　詩留郢曲調，

落花圖與小楷詩合卷

余弘治甲子歲作此詩，及今辛巳十有八年矣。間中偶閱舊稿，漫錄一過并圖其意，觀者當謂老翁興致不減昔年矣。是歲十月望後二日，衡山文徵明識。　見《墨緣堂藏真》：拓本，小楷四十五行，行十七字。　按：原墨必有圖，惜至今未見。

淺絳設色落花書畫卷

禄之嘗持家藏石田先生落花圖詠示余，余三復翫味，以爲絕倫。企慕之餘，遂作小圖，并錄舊和十詠爲禄之贈。然深媿脚板徒忙，而不能追踪其萬一也。嘉靖癸卯三月既望，徵明識。　右落花圖，迺先待詔爲禄之公寫，蓋倣趙文敏筆意，而詩則用石田韻。其綴景遣詞皆秀麗不凡，誠與二公並驅而爭先者。時余日同禄之坐觀其成，垂今三十有四年矣。王君已化去，余亦向衰，而此卷若新，覩之不勝人亡物在之感，因書卷尾。丁丑人日，仲子嘉識。　四時之景，晚春最佳，待詔此圖可想見其會心處。落花十詠，情致芊綿，幾於筆管生花，足稱雙美。　綠陰張幄，紅蕊疊茵，坐我其間，當流連不忍去也。康熙庚辰，余在濟南遇嘉禾李霄樹分司，出是卷相贈，乃其大父太僕公物也。記此以不忘所自云。乙酉花朝，郎紫衡識。　康熙六十年歲在辛丑夏六月十有五日，良常王澍，從新安汪使君博山借歸宣武門西寓齋，焚香掩關，凝視十日乃還。同觀者繆

編修文子、舒檢討子展，皆拊掌歎絕爲待詔平生第一跡也。 嘉靖癸卯，待詔年七十四。文水

一跋，在待詔殁後二十年，故不勝其感。 甲辰春正月五日，櫟庵再展讀一過，爲之神往，因識。 停雲館落花

庚寅夏，余在京師借觀徐頌閣協揆沈石田落花圖詠卷亦精，應即待詔所稱者。

圖，詩書畫三絕，精品第一，巴蜀盧雪堂太守藏玩。壬寅除夕前四日歸之。壯陶閣主人睫闇識。

文。真能傳唐宋衣鉢，兼南北宗之長者，其文、仇乎。 其精品當視爲至寶奇玩，不可作書畫卷軸

明一代山水，石田稱廣大教主信矣，惟精不如仇，韻不如文。子畏過於刻露，沉細遜仇，瀟灑遜

觀。如石谷、漁山山水，南田花卉亦然。其他如香光、烟客祖孫雖得精品，不過好畫而已，不足

稱寶也。 世間鑽石、珠玉、空青、焉能與書畫並論，而俗人均名之曰寶，吾始從俗作評。福記。

唐以來山水，王維、大小李、趙幹、王晉卿、李成、范寬、趙大年、伯駒、馬、夏、南北宋畫院、松雪、

玉潭、文、仇精者，尺幅皆可稱爲寶。 唐宋花卉大家精品亦如之，往往出人意表。 吾於此事沉酣

五十餘年，所見卷軸以萬計，不過滄海一粟。福又記。 六朝帝王，皆好書畫，亡國時不投之於

火，即沉之於水。 觀南唐尤篤好，而宣和帝因嗜書畫碑版委任蔡太師，遂以身殉國。高宗自知

不能以天子尊榮，奪其所好，甘心內禪，享翰墨湖山清福。 宋畫院萃天下絕藝，加以陶冶，窮極

工麗，爲六朝唐宋所未有。 元人束手，改習董、巨以避之。 至沈石田益擴而大之，如李、杜後之

昌黎，歐、虞後之魯公。 然石田佳作，每稱仲圭，是自認衣鉢元人也。 文、唐、仇三公一意北宗，

抗心復古，皆由南宋以上追王右丞、大李將軍。子畏天姿最高，惜中歲佯狂，尚未極所至。而十洲秉賦既異，功力又深，停雲功深而年尤高。二公每有鉅製，皆積歲月以成之，故爲唐宋後獨步。福又記。

見《壯陶閣書畫記》卷九《明文衡山落花圖并落花七律十首卷》：紙本白淨，著色淺絳，清潤沈厚。山徑紆迴，林屋深邃，人物犬馬尤工雅，以燕支和粉點落花，高下堆積。有呼童掃花者，有騎馬度橋者，有獨坐水邊者，有偕行山徑者，有攜妓坐柳下者，有檐下觀書、攜琴獨步者，有樓上憑欄下視者，有攜琴橋上者。濃綠連陰，落紅滿地，而蕭條無聊之概，令人魂銷淚下。兼有王晉卿、劉松年、三趙王孫勝境。落花十律書於末段畫上，細如蠅頭，共三十四行。卷後徵仲氏印、停雲館、玉蘭堂三印精絕。宜爲良常，文子歎絕。此等名卷，人生得一二便足作長樂老，視西施、王嬙，皆糞土矣。

《知唐桑艾·文待詔落花圖詠卷子》：冲融斐亹，一筆不苟，尾段題和石田翁落花詩十首，小楷精絕，卷中停雲父氏大小七印皆精妙。

青綠設色姑蘇十二景對題册

第一頁　虎山橋下水爭流　虎山橋　第二頁　昔人種桃連壁塢　桃花塢　徵明　第三頁　姑蘇臺高時拂雲　姑蘇臺　徵明　第四頁　金閶西來帶寒渚　楓橋　徵明　第五頁　盤盤一逕轉支硎　支硎山　徵明　第六頁　天池日暖白烟生　天池　徵明　第七頁　短簿祠前樹鬱

蟠虎丘　徵明　第八頁　靈巖之山青突兀　靈巘　徵明　第九頁　三月韶華過雨濃　天

平　徵明　第十頁　沙渚依依雲不動　太湖　徵明　第十一頁　石湖烟水望中迷　石湖　徵

明　第十二頁　嘉靖癸丑春日，徵明製。　臘日暉暉□意動　堯峰　徵明。　見《穰梨館雲烟

過眼録》卷十七《文衡山姑蘇十景册》：　畫絹本十二頁，對題十二頁紙本。

（五）五絶

設色雲泉烟樹圖軸

一線白雲泉　徵明。

見《中國古代書畫圖目》一《明文徵明雲泉烟樹圖》：　軸，絹本設色。　題

行書四行，在右上角。　王穀祥題「點點雲容迷疊嶂」七絶一首。　榮寶齋藏。

墨筆菊花軸

九月霜華重　徵明。

見《伏廬書畫録・文徵明畫菊花軸》：　紙本，墨筆。　此詩甫田集未載。

題行書四行，在右上角。

山水小幅

何處領春色　徵明。　見《夢園書畫錄》卷十一《明文衡山山水小幅》：紙本。層巒下臨村落。

隔岸小亭，兩人對坐。着筆不多，餘韻無盡。

水墨蘭竹軸

修竹有佳色　徵明。　見《書畫鑑影》卷二十一《文待詔竹蘭軸》：紙本。墨筆寫意，怪石獨立，

石後露竹一竿，石前幽蘭一叢。老筆紛披，自饒秀色。題在右上，行書三行。

水墨蘭竹軸

修竹有佳色　徵明　綠葉轉光風五絶　西室王穀祥　春靄絪緼露半濡七絶　太原王稺登　露下

芳苞折紫英七絶　張鳳翼　光風泛泛轉春陽七律　師道。　見《澹復虛齋畫緣錄・文衡山蘭竹

軸》：紙本，水墨畫。淡墨揮灑，清氣襲人。竹笑蘭言，如出紙上。行書題。

畫竹

修幹挺寒節　見《珊瑚網畫錄》卷二十一《徵明題畫竹二首》。

水墨竹石喬柯圖

北風入空山　甲午夏六月過履仁書齋，戲寫竹石喬柯圖，徵明。

《明文徵明竹石喬柯圖軸》：　紙本，墨筆。題行書五行，在左上角。　見《中國古代書畫圖目》十六

王寵初字履仁，後改履吉，卒于嘉靖癸巳四月。　時卒已一年，畫偽。吉林省博物館藏。　按：

落木寒泉圖

北風入空山　　見《珊瑚網畫録》卷十五《徵仲自題落木寒泉》。

畫竹

古木蒼龍影　見《珊瑚網畫録》卷十五《衡山寫竹》。

古木幽蘭圖

古木澹空枝　徵明。　見《中國古代書畫圖目》十一《文徵明古木幽蘭圖軸》：　紙本墨筆，題行

書五行，在上中。　浙江省海寧市博物館藏。

墨畫古石喬柯圖

古石埋蒼蘚　徵明。　見《石渠寶笈》卷二十六《文徵明古石喬柯圖一軸》：素牋本，墨畫。

《重訂清故宮舊藏書畫錄》：原藏重華宮，運臺灣。　遼寧美術出版社《海外藏明清繪畫珍品·

文徵明卷·古石喬柯圖軸》：行書題四行，在右上角。　清高宗題云：　石介柯亦古，氣求蔚森

蔭。　詎可畫圖視，停雲自寫心。　庚辰初夏御題，即用其韻。

水墨枯木竹石圖軸

古石莓苔蒼　徵明。　見《虛齋名畫錄》卷八《明文待詔枯木竹石圖軸》：　紙本，水墨。　款下有

「文印徵明」「徵仲」二印。

水墨枯木竹石圖軸

古石莓苔蒼　徵明。　見一九六一年上海博物館明四大家書畫展覽：　紙本墨筆，行書題款下

有「文印徵明」一印。

高樹棲鴉圖軸

君家有高樹　文壁爲德成孝廉先生畫并詩　慈烏飛宿處，喬木孝廉家。月明霜滿葉，夜半聽啞啞。吳寬爲德成孝廉題畫。

孝廉茆屋養其親，玉磬慈烏却認真。應識圖中攜手者，漢家未是別居人。丙申仲春，御題。

見《辛丑銷夏錄·明文待詔高樹棲鴉圖軸》：紙本。文衡山初名壁，以字行，改字徵仲。其畫不肯規規模古，師心自運，所造入微。此幅寫茅屋葦籬，屋中設書案，門外二人作立語狀。繞屋多疏烟高樹，群烏欲棲。有遠者，近者，翔者，集者。大或如蠅，小僅如蚋。灑墨成形，有寒翎欲活之致。何處無烏，何處無棲烏之樹，結茅之屋，一經圖寫，遂覺此中主人奉親之謹，讀書之樂，皆可於幅內見之。所謂文人之筆，與造化同功，非特以寒林倦鳥，供墨戲已也。

水墨水亭詩思圖軸

密樹含暝烟　戊午春日，徵明。

見《聽驪樓續刻書畫記·明文徵明水墨山水軸》、《金石家書畫集》、《明清山水名畫選·明文徵明山水軸》、《吳派繪畫研究》、《支那南畫大成》第九卷《山水軸》。

《中國古代書畫圖目》七《明文徵明水亭詩思圖軸》：紙本墨筆，題在左上角，行書共五行。

南京博物院藏。

畫幅

山色清於染　按：少時所見畫，錄得一詩。七十年未再見，不記畫內容。

水墨山色溪光圖軸

山色□□疊　徵明。

題三行，在右上角。

南京博物院藏。　按：劉九庵、傅熹年云：疑。

見《中國古代書畫圖目》七《明文徵明山色溪光圖軸》：紙本，墨筆，行書

仿倪瓚山水

山寒有古意　見《珊瑚網畫錄》卷十五《倣倪迂山水》、《式古堂書畫彙考畫錄》卷二十八《徵仲倣

倪迂畫并題》。

設色竹蘭圖軸

幽蘭生高原　徵明。　見《海外藏中國歷代名畫·竹蘭圖軸》：紙本，水墨，題行書三行，在右

上角。　此幅石坡上幾竿修竹，幾株幽蘭，以風意寫竹，以雨意寫蘭，出筆率意，而不失法度。用

墨濃淡交錯，蒼潤秀雅，各具天然之妙。　《海外藏明清繪畫珍品·文徵明卷·竹蘭圖卷》：紙

本，設色。 《中國名畫家全集·文徵明·蘭竹圖》。 美玉己千藏。 按：似石坡，微設色。

蘭竹軸

抱玉下天河 嘉靖己丑春二月廿八日寫趙子固法，徵明。 見《陶風樓書畫目》二《明文徵明蘭竹軸》：絹本。 《南京圖書局書畫目録·文徵明蘭竹條山》。

畫竹

日暮黄陵廟 見《珊瑚網畫録》卷十五《文徵明題畫竹二首》。

水墨蘭竹軸

清真寒谷秀 徵明。 誰是同心友，幽蘭在空谷；疏篁更娟娟，閒情寄雙玉。 曾聞縐嶺篁，欲解湘江佩；翛然太史筆，齋居坐相對。 甲辰五月十二日，復初題贈。 一首尾山操，三篇衛國詩。 真教投氣味，雅復覺參差。 介入葳蕤影，香□瀟灑枝。 衡翁非漫作，應爲寄相知。 壬午春日御題。 見《式古堂書畫彙考畫録》卷七《明法書名畫合璧高册》第一幅《文徵明蘭竹圖并題》。 藏經長方紙本，水墨草石坡陀，蘭花一本，修竹二竿，左右項氏九印。 《故宮週刊》第一

百六十二期《明文徵明蘭竹》：文題行書四行，在右上角。　民國二十三年《故宮日曆・明文徵明畫蘭竹》；《故宮書畫集》《支那南畫大成・蘭竹第一卷》。　《重訂清故宮舊藏書畫錄》：石渠續編著錄，原藏御書房，運臺灣，真蹟。　《吳派畫九十年展》《吳派繪畫研究》。　《海外藏明清繪畫珍品・文徵明卷・蘭竹圖軸》：紙墨淡色。　臺北故宮博物院藏。

墨菊軸

清霜殺群卉　徵明。　一九五四年見于雪霽樓書畫展《明文衡山墨菊軸》：紙本，水墨畫菊數株，依小山側，間以竹二三竿。題行書，在左上角。

蘭竹軸

湘簾捲春雨　徵明。　見《文衡山蘭竹軸》影本。　按：　原畫上海錢景塘舊藏，題行書，失真，疑是臨本。

工筆山水幅

潭花深草徑　嘉靖丁酉春并題，徵明。　見《古芬閣書畫記》卷十一《南唐宋元明四朝畫册》第

十五幅：絹本，工筆山水。一人船頭垂釣，二人對坐茆亭。幅首小真書五行，押「徵明」陽文長聯印一。

水墨山塘訪友圖軸

灌木翳深邃 徵明。

國名畫家全集·文徵明·山堂訪友圖》。

一九六一年見于上海博物館明四大家書畫展：絹本，水墨山水。《中

雲山小幅

烟鎖濛濛樹 見《春雨樓書畫目·明文徵明雲山小幅》：綾本。樹形修長，丘壑遥深，六法咸備，神品也。宋牧仲不輕許可者，聞其平生極寶愛此幅。嘗攜至江邨草堂，與抱甕翁咄嗟嘆絕。前輩風流，猶可想見。主人得諸高氏後昆，以爲蜀得其龍矣。

仿倪瓚山水

木落洞庭秋 見《好古堂家藏書畫記》卷上《明人高幅雜畫二册》：共四十五頁，一爲文衡山倣雲林山水，上題。

水墨石壁飛虹圖軸

木落高原靜　徵明。

飛匹練，策杖倚雲看。　次衡翁原韻。甲申秋日，吳湖帆。

穆，全師右丞，危崖絕壁，縱筆側皴，不著一點洪谷子遺法也，是爲衡山晚年經意之作。其用筆

前惟李伯時、趙松雪髣髴相合，固非餘子所能夢見也。吳湖帆識于梅花書屋。　見于一九五六

年上海博物館《宋元明清書畫展》：　紙本，水墨畫，題行書四行，在右上角。　上海人民美術出

版社《明代名畫選·明文徵明石壁飛虹圖》、《中國古代書畫圖目》二《明文徵明石壁飛虹圖

軸》。　山東畫報出版社《文徵明畫傳·石壁飛虹圖》：　文徵明七十八歲作。　款字老勁，爲其親

筆所書，但畫中筆法帶側鋒多，筆觸過于粗重，整體與其子文嘉風格相同，當屬文嘉中年代

筆。　上海博物館藏。　按：　徐邦達云：　極似文嘉畫，待考。　考圖款未紀年，王進定爲徵

明七十八歲作，不知何據。

水墨空林落葉圖軸

步入空林中　徵明。　見《石渠寶笈》卷二十六《明文徵明空林落葉圖一軸》：　素絹本，墨

畫。　《重訂清故宮舊藏書畫錄》：　紙本，原藏重華宮，運臺灣，僞。　臺北故宮博物院藏。

文待詔石壁飛虹圖真跡，華汀審定。　微雨千山翠，秋風萬木寒。　青天

甲申秋日，吳湖帆。　宋白藏經紙本，所作樹石，鈎勒古

雲峰石色圖

疏樹宿殘雨　文壁題贈擊壤先生　此先君四十以前筆也，雲峰石色，縱橫參於造化，非他人可能。萬曆八年五月二十七日，仲子嘉識。　見《珊瑚網畫錄》卷十五《文徵仲雲峰石色》、《式古堂書畫彙考畫録》卷二十八《文徵仲雲峰石色并題》。

風雨圖

碧樹足秋雨　見《山樵暇語》：余家君與徵明素交善。往歲作風雨圖一幀，并繫絶句以寄意，屈指又廿載餘矣。吾之後人宜永保之。

水墨枯木竹石圖軸

白石埋蒼蘚　徵明。　見《中國古代書畫圖目》十八《明文徵明枯木竹石圖軸》：紙本墨筆，題行書共四行，在左上角。西安市文物考古保護所藏。

水墨秋花圖軸

秋霜麗朝陽　徵明。　見《中國美術全集·文徵明秋花圖軸》：紙本墨筆，題行書共五行，在畫

上幅。畫湖石及菊、蘭、雞冠、秋葵等花卉。自題詩。　《中國古代書畫圖目》二十《文徵明秋花圖軸》、《吳派繪畫研究》、重慶出版社《文徵明畫風》。　北京故宮博物院藏。

水墨積雨連村圖軸

積雨連村暗　徵明。　見《海外藏中國歷代名畫·明文徵明積雨連村圖軸》：紙本，水墨。此圖筆墨疏簡，屬于粗文畫風。遠山用筆輕柔淡潤，隨意勾出山體輪廓，再略施渲染。以濃墨點苔，近樹和中景樹木亦用墨點成，而疏密不顯，呈平面感。　《海外藏明清繪畫珍品·文徵明卷·積雨連村圖軸》。　美國波斯頓美術館藏。

淡設色秋光泉聲圖軸

積翠千山雨　戊申七月廿日，徵明製。　見《吳門畫派·文徵明秋光泉聲圖軸》：瀑布自遠方溪流蜿蜒而來，分流奔下。巖前樹後作高樓，一高士扶闌坐几上，正悠然覽賞。　旁起峭壁，作樹五株，長松軒昂，餘樹低矬，樹後更有一巖。以透來看，近樹小而遠樹大，似於理不合，然因畫視線在高處，畫面前方者應畫成低小，故觀此畫時，視線應先自巖前五樹而至瀑布，最後方爲瀑前之樓居及溪間流水。　《中國繪畫綜合圖錄》、《吳派繪畫研究》。　《海外藏中國歷代名畫》：

文徵明山水畫以用筆精簡、設色雅潤、境界幽淡、充滿書卷氣而著稱。此圖爲其代表作之一，畫臨溪而築草閣中，隱士憑欄望月，聽泉悠然陶醉；危岩上蒼松挺立，樹老葉紅；小溪深處瀑布飛掛，濺起陣陣水霧，一幅秋色正濃，山泉有聲，靜謐境界。山石勾皴，用筆俊秀簡淡，設色淡雅，體現文徵明晚年簡潔率直畫風。戊申爲嘉靖二十七年，文徵明七十九歲。《海外藏明清繪畫珍品·文徵明卷》、《中國名畫家全集·文徵明》。日本橋本末吉藏。

春山雪霽圖　　見《平津館鑒藏書畫記·明文徵明春山雪霽圖》：　圖印「徵明」。

羣山積雪滿　　徵明。

水墨竹菊圖

翠竹風前節　　徵明。　　見《西清劄記》卷一《文徵明竹菊圖》：　紙本，水墨自題。

水墨枯木竹石圖軸

落木風蕭颯　　徵明。　　見《域外所藏中國古畫集·文徵明枯木竹石圖軸》、《支那南畫大成·花卉樹石》第四卷《文徵明樹石圖》、《中國繪畫綜合圖錄》、日本印《內宗書畫大觀》、《吳派繪畫研

究》。　　《海外藏明清繪畫珍品・文徵明卷・枯木竹石圖軸》：　紙本水墨，題行書共四行，在右上角。

　日本大阪市立美術館藏。

設色雲山圖軸

蒼靄夕陽樹　文壁。　　虎兒文仲子，品作後身看。小筆將雲捲，溪山點翠寒。　沈周。　　曉雲明漏日，春光綠浮山。半醉驢行緩，洞庭黄葉間。唐寅。　　明沈石田題唐子畏、文衡山畫，三大家合璧神品。　據沈詩云「虎兒文仲子」，虎兒謂伯虎，文仲子謂徵仲也。審三家款書當在正德初年，石翁已年八十左右，唐、文尚不滿四十歲。吳廷、陳定俱明季鑒藏家，此畫流傳自吳，聲價毋庸余贅。　吳縣吳氏梅景書屋，寶藏鄉先賢銘心名迹。吳後學吳湖帆謹識。　見《美術生活》第三十七期《文沈唐合璧神品》：　文題行書共三行，在右上角。　《中國古代書畫圖目》二《明文徵明雲山圖軸》：　紙本，設色。　上海博物館藏。　按：徐邦達云：文氏早年筆。

青綠山水

綠樹蔭虚堂　見《味水軒日記》卷一：　萬曆三十七年己酉十二月十八日，文衡山青綠山水，學趙松雪。

蘭石軸

至日閒弄筆　徵明至日戲作。

見《聽颿樓書畫記》卷二《明文待詔蘭石軸》：　紙本。

水墨枯木疏篁圖軸

過雨疏篁綠　徵明。

見文物出版社《中國古代名家名作選粹·文徵明》枯木疏篁圖軸、《文徵明畫風》。　《文徵明畫傳·枯木疏篁圖》：　文徵明粗筆作品，逸筆草草，樹身蟠結扭曲，有飛揚之勢，筆簡而有力，如疾風驟雨。　脫自沈周，但不像沈周蒼勁，而在粗綫條中仍有粗細旋轉變化。　墨色濃乾淡濕渾然一體。　又層次豐富，且水墨筆染，也較沈周爲潤。

設色茅亭揮塵圖軸

遠山吞天碧　正德丙寅春三月，長洲文徵明寫。

揮塵圖軸》：　絹本，設色。　題楷書三行，在畫上中。　上海文物商店藏。　見《中國古代書畫圖目》十二《明文徵明茅亭

按：　劉九庵云疑，傅熹年云僞。　考徵明時年三十七歲，以「壁」爲名。

水墨樹石圖軸

閑窗疏雨過　丁巳清和既望，徵明。

見《吳派繪畫研究》、《中國繪畫綜合圖錄》。《海外藏明清繪畫珍品‧文徵明卷‧文徵明樹石圖軸》：紙本，水墨。題在左上角，行書四行。臺灣蘭千仙館藏。

按：款字存疑。

水墨曲港歸舟圖軸

雨浥樹如沐　徵明

《虛齋名畫選》：文題行書共四行，在左上角。另右上彭年、陸師道兩題，有大行書「神」字。

《吳派繪畫研究》、《中國古代書畫圖目》二十《明文徵明曲港歸舟圖軸》、《中國古代名家作品選粹‧文徵明》。

《文徵明畫傳》：文氏典麗的細文風格代表作品，筆墨含蓄、風骨秀逸。近處坡岸錯落，岸上樹木數株，落筆着意點葉。後山與近景間一片雲氣，深得虛實之理。整幅布局穩定，視覺上疏緩安静，正所謂「山水有可居者」，是一幅畫中有我作

罨畫春山翠欲流，蘢蔥春樹白烟浮。誰似風流蔡天啟，虛亭更在空濛裏，坐看飛泉拂檻流。

江寒木落暮烟生，秋滿汀洲雁字横。　　　　　五絕四首略乾隆御題，即用前人留題原韻。

獨坐馮闌處，溪林見野舟。　穀祥。

腰雲氣斷，樹頂雨聲稠。　　　　　山道。

見《虛齋名畫錄》卷八《明文待詔曲港歸舟圖軸》：紙本，水墨山水。明人三家暨御題皆書於本身。

品。　北京故宮博物院藏。

水墨風雨歸舟圖軸

雨浥樹如沐　徵明爲延房作并題。　見《石渠寶笈》三十八《文徵明風雨歸舟圖軸》：素牋本墨畫。《重訂清故宮舊藏書畫録》：原藏御書房，運臺灣。《明代吳門繪畫》、《吳派繪畫研究》、《吳派畫九十年展》：題行書。　臺北故宮博物院藏。

畫山水

雨過山突兀　見《珊瑚網畫録》卷十五《徵仲自題山水》。

畫山水

雨晴山遠近　見《珊瑚網畫録》卷十五《徵仲自題山水》。

水墨溪橋曳杖圖軸

雨餘山歘青　徵明。　見《西清劄記》卷三《明文徵明溪橋曳杖圖軸》：紙本水墨畫。山泉溪

樹，一隻扶筇立橋上。《故宮日曆》民國三十六年《文徵明溪橋曳杖杖圖》：題行書共四行，在右

上角。《石渠寶笈三篇目錄》：延春閣藏。《重訂清故宮舊藏書畫錄》：運臺灣。《吳派

繪畫研究》。臺北故宮博物院藏。

畫山水

　雲開遠島明　見《珊瑚網畫錄》卷十五《徵仲自題山水》。

墨蘭圖

　離離水蒼綠　見《曝畫紀錄·文徵仲墨蘭圖》：紙本小堂幅。寥寥數筆，疏秀絕倫。

水墨春蘭幅

　離離蒼水珮　徵明。　見《墨緣彙觀錄》卷三《文徵明畫冊》：白紙本，水墨作山水松竹石蘭二

十四幅，作春蘭四，末幅上題一詩。

水墨仿吳鎮山水軸

青山懸突兀　雁門文徵明仿梅道人筆。　見《吳越所見書畫錄》卷三《文衡山仿吳仲圭山水立軸》：紙本水墨，款行書。　金氏澹寧居物。

水墨寒林竹石圖軸

五絕一首　辛丑七月望日，乘暇過王祿之守白齋，茶話良久。出紙索畫，草草圖此。徵明。

見《䛒齋書畫錄·文徵明寒林竹石圖琴條》：紙本，水墨畫。寒柯蓊竹，小山激湍，隨筆點刷。其蒼蒼莽莽，荒寒之氣，直從李營丘、倪雲林得來。衡山此種筆墨，又脫去其細秀清妍之習，別出蹊徑，而掉臂游行者也。上題五絕一首。有「玉古」白文圓印，「賦珍賞」「高氏象南心賞」「高生長物」「泊如齋心賞」等印。

茅亭揮塵圖軸

有五絕一首，字小難識　正德丙寅春三月，長洲文徵明寫。　見《吳門四家書畫收藏與辨偽》：曾見有文氏茅亭揮塵圖軸，時文氏三十七歲，此圖不真。

瀟湘八景對題冊

雞聲茅屋午　徵明　日没浮圖昏　徵明　濕雲載秋聲　徵明　曬網白鷗沙　徵明　月出天在

水　徵明　征鴻戀迴渚　徵明　孤帆落日明　徵明　密雪灑空江　徵明。　見文明書局印本

《文衡山寫景山水册》：詩畫對題各八頁，詩境之佳妙，畫理盡能寫達。詩畫對讀，令人神遠。

至畫法高古，矩矱先民，無一筆不自宋元脱胎。所見衡山真蹟中，此當爲精絶。

瀟湘八景册

瀟湘八景篆書　高陽許初題　五絶八首均款「徵明」同前　瀟湘夜雨　竹色暗深邨，泉聲亂幽

渚。　扁舟客夢驚，一夜瀟湘雨。　洞庭秋月　璧月墮波心，天水相涵照。人在岳陽樓，憑虛發

長嘯。　遠浦歸帆　山雲静舒捲，浦樹遠依微。　指點山窮處，歸帆一片飛。　平沙落雁　翩翩

隨陽鳥，冉冉下平沙。　野曠蘆荻深，虞羅安所加。　山市晴嵐　朝來山市望，嵐氣正氤氲。　山

晴白日高，散作青天雲。　漁邨夕照　前村落日明，野渡漁舠返。　鼓枻詠滄浪，賡歌楚江晚。

烟寺晚鐘　樹色迷青靄，鐘聲出翠微。　遙見烟林外，山僧獨自歸。　江天暮雪　同雲羃江天，

日暮紛成雪。　孤舟獨釣翁，凌寒寄清絶。　丁酉夏日，偶閲衡山丈所作瀟湘八景卷，胸襟灑然，

率爾繼咏。　西室居士王穀祥。　見《吳越所見書畫録》卷三《文衡山瀟湘八景册》：原爲卷，今爲

册。引首二幅，雨雪金月，白牋，許初篆四大字極精。畫八幅，絹本，對題藏經紙，後王西室題。

水墨瀟湘八景册

見《虛齋名畫錄・文待詔瀟湘八景册》：紙本，凡八幀，水墨山水，各題五絕一首。在末幅詩後識云：「徵明畫并詩。」每幅分鈐「衡山」「徵明」二方印。

水墨瀟湘八景册

瀟湘八詠大隸書引首　徵明　近寺參差山，行人取次多。板橋雙路口，此世幾回過。　徵明。「山市晴巒」詩不同，餘皆同　見《中國繪畫綜合圖錄・文徵明瀟湘八詠書畫册》：紙本，詩畫對題八開，畫水墨，對題行書皆五行，「近寺」詩四行。　《海外藏明清繪畫珍品・文徵明卷・瀟湘八詠書畫册》：紙墨淡色。　日本大都會美術館藏。

水墨瀟湘八景册

瀟湘八詠大隸書引首，無款印　洞庭秋月小行書，在圖右上角，有印　月出天在水　徵明上半開，下半開彭年「木落洞庭秋」五律　瀟湘夜雨小行書，在圖左上角，有印　濕雲載秋聲　徵明上半開，下半開彭年「水氣蒸

昏霈」五律　遠浦歸帆 小行書，在圖右上角，有印

平沙落雁 小行書，在圖右上角，有印　江帆落日明　徵明上半開，下半開彭年「楚望信悠哉」五

律　　征鴻戀迴塘　徵明上半開，下半開彭年「衡峰近彭蠡」五律　　山市

晴巒 小行書，在圖左上角，有印　　鷄聲茅屋午　徵明上半開，下半開彭年「旭日起荆岑」五律　　漁村夕照 小行

書，在圖右上角，有印　　曬網白鷗沙　徵明上半開，下半開彭年「重湖青草浪」五律　　烟寺晚鐘 小行書，在圖左

上角，有印　　日没浮圖昏　徵明上半開，下半開彭年「鶯嶺空烟外」五律　　江天暮雪 小行書，在圖右上角，有

印　密雪灑空江　徵明上半開，下半開彭年「水國風濤壯」五律　　見《中國古代書畫圖目》二《明文徵明

瀟湘八景圖八開冊》：絹本墨筆，題詩八開，皆行書四行，彭年題小楷二行。　《中國名畫家全

集・文徵明》。　　上海博物館藏。　　按：徐邦達、傅熹年云：畫存疑。　　圖與詩有紊亂者，此

已改正。

設色瀟湘八景圖冊

見《中國古代書畫圖目》十六《明文徵明瀟湘八景圖冊》：八開畫設色，對題行書四行，款另作一

行。　　山東青島市博物館藏。

瀟湘圖册

見《石渠寶笈三編目録》：問月樓藏文徵明畫瀟湘圖一册。

（六）六言

雜畫古木竹石

古石稜競玄玉　徵明。

見一九八七年《金石書畫·文徵明雜畫卷》上海朵雲軒刊物。《文徵明畫風·雜畫四段圖》：題行書四行，在右下。　按：畫四幅，兩幅有題，另一幅題七絕。另詳畫册。

泉韻松聲圖軸

泉韻似聞琴筑　徵明。

見《碧雲軒名畫集·文衡山泉韻松聲圖》：軸，題行書四行，在左上。

春到寒林圖

雨過郊原寂歷　戊戌正月，徵明。

見《禮髡龕收藏山水畫册·文待詔春到寒林》：題行書。

（七）七絶

水墨松下聽泉圖軸

一雨垂垂兩日連　五月十三日，在雅歌看雨，畫此就題　文壁。

文徵明松下聽泉圖一軸：　素牋本，墨畫。　《吳派畫九十年展》：題行書六行，在右上角。

《重訂清故宮舊藏書畫錄》：　原藏重華宮，運臺灣。　臺北故宮博物院藏。　見《石渠寶笈》卷三十八《明

山水軸

一雨經時勢未休　徵明。　見有正書局本《中國名畫》第十七集《明文衡山山水軸》：題行書共

三行，在左上角。　《支那南畫大成》第九卷《山水軸》。

水墨山水軸

一雨經時勢未休　徵明。　見上海人民美術出版社《宋元明清畫選・明文徵明山水軸》：紙

本，水墨畫。　按：書體款字皆不類，存疑。

畫山水

一重山掩一重谿　見《珊瑚網畫錄》卷十五《文太史自題山水》。

山水

一紙回看四十年　四十年所作，因□□出示，賦此志感。丁未新正二日，徵明年七十有八

矣。　見《潘氏三松堂書畫記・文衡山山水》。

春景山水

三月江南欲暮春　見《珊瑚網畫錄》卷十五《文太史自題山水諸幅》：春幅。

墨菊

三徑離離見墨花　　見《珊瑚網畫錄》卷十五《文衡山自題寫生諸幅》：墨菊。

設色喬林煮茗圖軸

不見鶴翁今幾年　久別耿耿，前承雅意，未有以報，小詩拙畫，聊見鄙情。徵明奉寄如鶴先生，丙戌五月。　見《石渠寶笈》卷三十八《明文徵明喬林煮茗圖一軸》：素牋本，淡著色。　《吳派畫研究》。　《吳派畫九十年展》：題行書七行，在右上。　《重訂清故宮舊藏書畫錄》：原藏御書房，運臺灣。　臺北故宮博物院藏。

水墨古木蒼烟圖軸

不見倪迂二百年　徵明戲用雲枝墨法寫贈，子寅以爲何如。　嘉靖九年十月。　昔訪匡廬支道林，暫從飛溜洗塵襟。于今喚醒東華夢，一入空山深復深。有「陳氏魯南」「石亭生」二印　宛住崑崙王玉林，雲飛霞變照衣襟。人間自得驪龍寶，天上堪誇金馬深。　沈仕。　解組歸來別禁林，高齋玄澹物冲襟。雲蹤霞跡情無限，落筆真藏萬壑深。　湯珍。　見《美術生活》第三十八期《明文衡山仿雲林山水》、《南京博物院藏畫集》、《中國古代書畫圖目》七《明文徵明古木蒼烟圖軸》、人

民美術出版社《中國古代名家作品選粹·文徵明》。《文徵明畫傳·古木蒼烟圖》：文徵明六

十一歲作。主宗黃公望筆意，兼融倪瓚畫法。風貌工細簡淡，其中蘊含平淡天真之氣，頗富江

湖意趣，是他畫中不多見的突出士氣之作。

水墨扁舟蹋沙圖軸

文徵明丹楓茅屋圖軸》：

題行書四行，在左上角。　上海博物館藏。　按：傅熹年云：舊仿。

高老鬆快，境界空靈。　一九五六年上海文管會工作彙報展覽。　《中國古代書畫圖目》二《明

丹楓映水似春光　徵明。　見《吳越所見書畫錄》卷三《文衡山扁舟蹋沙圖軸》：紙本水墨畫，

水墨寒柯圖軸

行書共四行，在左上角。　杭州市文物考古所藏。

九月江南秋漸闌　徵明。　見《中國古代書畫圖目》十一《明文徵明寒柯圖軸》：紙本墨筆，題

山水小畫

亭下林影掃不開　徵明。　雨歇風清一棹橫，微吟自愛晚潮平。　夕陽西下山千疊，木落空江望

遠情。此先待詔小筆，仲子既爲鑒定，復書此詩。甲戌七月，文嘉識。　見《珊瑚網畫錄》卷十

五《文太史自題山水諸幅》、《郁氏書畫題跋記》卷十二《衡山小畫》、《式古堂書畫彙考畫錄》卷二

十八《文待詔小畫》。　按：《郁氏》徵明有詩及文嘉識，《式古》無徵明詩。識此待考。

畫幅

仙人原自愛蓬萊　丁亥秋七月，衡山徵明。　按：此少時錄存。

設色樓居圖軸

仙客從來好樓居　　南坦劉先生謝政歸，而欲爲樓居之念，其高尚可知矣。樓雖未成，余賦一詩

并寫其意以先之。它日張之座右，亦樓居之一助也。時嘉靖癸卯秋七月既望，徵明識。　見

《吳門畫派·文徵明樓居圖》：全圖筆筆用心，允爲晚年得意之作。門前一灣流水，前有垂楊。

過木橋即爲園門，園由磚牆圍成。四周林木茂密，間見荆棘，樹葉或圈或點，濃淡相互掩映，極

富變化。中有小道，可通樓居。樓兩高士對坐，四面開窗，可賞覽景色，一童捧茶來，寫文人高

逸情景，盡在其中。用色不多，以淺絳爲主。以草綠點葉，或偶染山石。用筆挺健而不誇張，在

蒼勁中得醇厚之趣。近山清淡，遠山濃郁，爲沈周習用之法。　　《海外藏中國歷代名畫·樓居

圖》：　紙本，水墨，淡設色。以溪流、棧道、荊門、籬墻爲近景，視綫導入中景，聳于密林中的樓亭，室內書架疊卷，紅几如丹，兩文士相對閒談，侍者托盤旁侍。近山淡泊，遠山如黛。樓居怡然清高之樂，盡顯畫中。此畫係其七十四歲藝術純熟之作，筆法酣暢自如，構圖造境，別出心裁。《藝苑掇英》第五十期、《海外藏明清繪畫珍品・文徵明卷》、《文徵明畫風》、《文徵明畫傳》。　美國樂藝齋藏。

山水

倚空石壁開蒼雪　見《珊瑚網畫録》卷十五《文太史自題山水》。

畫幅

倚杖高原木葉空　徵明。

　　按：　此少時所見，録存，餘皆失記。

水墨雲山軸

偶向空門結勝因　戊辰二月十日，偶與堯民、伯虎、嗣業同集竹堂，伯虎與古石師參問不已，余媿無所知，漫記此以識余愧。文壁。

春去柴門尚自關，那知櫻笋已闌散。憑君寫出朝來景，

靄靄濃雲疊疊山。唐寅。

渺渺雲封竹院深，間來時得縱幽靜。今朝知客留題處，揮塵清談愧道林。吳奕。

見有正書局本《中國名畫》第二十集《文徵明雨景》：平等閣藏。《海外所藏中國古畫集》、《支那南畫大成》《明清山水名畫選》《中國繪畫綜合圖録》《吳派繪畫研究》。《明清山水名畫選·文徵米法山水圖軸》：紙本水墨。《心遠堂偶述》：過雲樓藏唐解元正覺禪院牡丹圖款云：三月十日，偕嗣業、徵明、堯民、仁渠同飲正覺禪院，僕與古石説法，而諸公謔浪，庭前牡丹盛開，因爲圖之。與狄氏平等閣所藏文衡山雲山軸爲同一日作。文題云：略誠脗合無間。文畫上又有伯虎、朱凱、吳奕三詩。朱凱者，堯民也。吳奕號茶香，吳文定公猶子，見姑蘇名賢小紀。吳不預此集，殆後書耶。惟嗣業、仁渠默默。今唐軸猶存艮庵後人處，衡山妙跡則已售諸東瀛，不能爲延平之合矣，惜哉。　日本大阪市立美術館藏。　按：嗣業即吳奕字。文題行書六行，在圖上中。

桃源圖

偶然避世住深山　徵明。樹樹桃花春雨香，武陵何處問漁郎。湖山表裏如圖畫，洞口烟霞天一方。　陸治。　咫尺桃源路更深，神仙從此隔溪雲。笑他秦帝空求術，誰信塵凡已自分。　蔡

羽。　路入桃源深更深，溪中流水洞中雲。巖居別有堯天在，只許漁郎占幾分。王守。　桃花

何事隔人群，一半青山一半雲。世上成蹊都浪說，仙凡回首路頭分。王寵。　見《郁氏書畫題

跋記》卷十二《文衡山桃源圖》。

山水

倪迂筆法類荊關　見《珊瑚網畫錄》卷十五《文太史自題山水》。

水墨雨晴紀事圖軸

入春連月雨霖霆　徵明雨晴紀事，庚寅三月八日。　見《文徵明畫風·雨晴紀事圖》。　《中

古代書畫圖目》二十《文徵明雨晴紀事圖軸》：　紙本，墨筆，題行書六行在左上角。　《中國古代

名家作品選粹·文徵明》。　《文徵明畫傳·雨晴紀事圖》：　此圖爲文徵明宗法沈周、吳鎮，呈

水墨粗筆面貌的「粗文」作品。　交錯采用了「籀文」與「飛白」書體特徵。　但見黑白虛實交錯飛

舞，滙成綫條的動勢。　幾處空白之間，呼應巧妙。　若非精于書學，難以辦到。　《中國名畫家全

集·文徵明》。　北京故宮博物院藏。

吳中山水軸贈明方

兩年塵土客燕京　夜坐偶與明方談及歸計，賦贈如此。徵明。　見神州國光社本《神州大觀續編》第七集《明文衡山吳中山水》：　此幅筆墨簡潔渾古，寫吳中山水清勁絕倫。　題行書四行在右上角。

設色山水軸贈袁裘

六月飛泉瀉玉虹　　嘉靖壬辰夏日，避暑東禪，適紹之過訪，輒此奉贈。徵明。　見《穰梨館雲烟過眼錄》卷十八《文衡山設色山水軸》：　紙本。歸安李氏藏。

水墨松聲一榻圖軸

六月飛泉瀉玉虹　　徵明。　見《石渠寶笈》卷十七《明文徵明松聲一榻圖一軸》：　宋牋本，墨畫。　《故宮書畫集》第四十一冊《明文徵明松聲一榻圖》、民國二十六年《故宮日曆》《吳門畫派研究》《吳派畫九十年展》。　《重訂清故宮舊藏書畫錄》：　舊藏養心殿，運臺灣。　臺北故宮博物院藏。

設色杏花雙鳩圖

別院花飛雨乍晴　見《珊瑚網畫録》卷十五《文衡山杏花雙鳩圖》：雖著色，而點綴如生，誠上品也。余得之高明水，後爲姚汝危易去。

雪景山水

冥濛朔雪暗千峰　徵明。

見《中國名畫》第廿八集《文衡山山水》：題行書共五行，在左上。

右邊綾題云：「文待詔雪景，神品上上，曼農珍藏。」按：末句作「微吟行看玉芙蓉」。

水墨設色雪景山水

冥濛朔雪暗千峰　徵明。　見《中國繪畫綜合圖録・文徵明雪景山水圖軸》：絹本，水墨著色。

題款略，帶黃體，在右上角，共五行。　日本山口良夫藏。　按：末句作「掉頭行看玉芙蓉」。

二○○二年拍賣價港幣四十萬至五十萬。　美金五萬一千六百元至六萬四千五百元。

設色原樹蕭疏圖軸

原樹蕭疏帶夕暉　正德戊辰七月，文壁製并題。　尺楮相看二十年　戊子十月三日，徵明重

題。　桑柘間閭竹嶼深，春風鼉月樹成陰。黃鸝紫燕鳴相和，此是雲山韶濩音。　王寵。　見

《虛齋名畫錄》卷八《明文待詔原樹蕭疎圖軸》。　紙本設色，王雅宜題書於本身。　《好古堂書畫

記》卷下《明人高幅雜畫二册》：　一爲文衡山山水，上題後重題，王雅宜題。　傳蘇州靈巖山

寺藏。

設色綠陰草堂圖軸

原樹蕭疎帶夕曛　文壁。　尺楮相看二十年　乙未中元，徵明重題。　天河一夜雨，染盡郊原

綠。　頗怪出山雲，時能礙游目。　蔡羽。　衡門晝長掩，青草綠于積。　倘有問字過，朝來見行跡。

王寵。　百尺飛泉下遙岡，隔溪灌木奏笙簧。　扶藜行過溪梁去，萬綠陰中有草堂。　師道。　見

《石渠寶笈》卷三十八《明文徵明綠陰草堂圖一軸》：　素牋本，著色畫。　民國二十六年《故宮日

曆·明文徵明綠陰草堂》：　文徵明原題三行，在右上角，重題行書四行，在左上角。　蔡羽、王寵、

陸師道三題在文徵明兩題中。　圖上詩堂，有清高宗用徵明諸人韻行書七絕四首。　《吳派繪畫

研究》、《吳派畫九十年展》。　《重訂清故宮舊藏書畫錄》：　原藏御書房，運臺灣，真跡上上。

《海外藏明清繪畫珍品·文徵明卷》、《中國名畫家全集·文徵明》。　臺北故宮博物院藏。

設色寒山風雪圖軸

十月西風凋木葉　徵明。　見《石渠寶笈》卷十七《明文徵明寒山風雪圖一軸》：素絹本，著色畫。《吳派繪畫研究》、《吳派畫九十年展》。《重訂清故宮舊藏書畫錄》：原藏養心殿，運臺灣。《海外藏明清繪畫珍品·文徵明卷》：題行書四行在右上角，絹本水墨。臺北故宮博物院藏。

青綠山水軸

千山迴合路逶迤　徵明。　見《中國古代書畫圖目》九《明文徵明青綠山水軸》：紙本設色。題在左上角，行書共四行。　天津市藝術博物館藏。

淡設色飛瀑松聲圖軸贈顧蘭

千山飛瀑帶松聲　此紙余往歲爲榮夫而作者，終日塗抹，樂而忘倦。比來病後不喜事此，間或弄筆亦不能瑣瑣若是。今榮夫持以相示，不覺有感，因賦之如右。乙丑三月，文壁記。　見《石渠寶笈》卷八《明文徵明飛瀑松聲圖一軸》：素牋本，淡著色畫。

贈泰孫畫

千里相思一旦逢　徵明爲泰孫作。　文徵仲畫，大類趙承旨，第微尖利耳。同能不如獨勝，無取絕肖似，所謂魯男子學柳下惠。董其昌。　見《珊瑚網畫錄》卷十五《文衡山爲泰孫作》《式古堂書畫彙考畫錄》卷二十八《文衡山爲泰孫作》。

青綠雲山小幅

千村綠樹一谿分　徵明。　樹色猶含雨，山容未斂雲。草堂閒注目，春意正氤氳。穀祥。　雷平春色曉氛氳，天外三峰碧玉文。爲問華陽洞中客，可能持寄隴頭雲。彭年。　春水沒漁磯，春雲連樹綠。落景在遙山，江南雨新足。袁褧。　見《珊瑚網畫錄》卷十五《徵仲倣米青綠雲山小幅》《式古堂書畫彙考畫錄》卷二十八《文衡山倣米敷文雲山圖并題》：　青綠小幅。　《石渠寶笈》卷十七《明文徵明春山烟樹圖一軸》：宋牋本，淡著色畫。　《吳派繪畫研究》。　《吳派畫九十年展》：　文題楷書三行，在右上角。王穀祥、彭年、袁褧三題皆楷書。另清高宗乾隆甲戌春御題三行。　《重訂清故宮舊藏書畫錄》：　原藏養心殿，運臺灣。　臺北故宮博物院藏。

千尋石壁圖軸

千尋石壁帶橫岡　徵明。

見于一九六一年上海博物館明四家畫展：絹本，粗筆山水，行書題。

設色千巖飛瀑圖軸

千巘飛瀑灑晴空　徵明。

見於一九五四年上海雪霽樓書畫展覽：紙本，設色。重巒疊嶂，飛瀑垂澗，逶迤入溪。溪旁兩老坐長松下，指點相語。題在左上，楷書。

千巖飛瀑　千巖飛瀑灑晴空　有客持以相示，慌然夢境也。因爲書此。嘉靖庚寅五月之朔。

按：　此少時所見，録存。

設色溪亭長夏圖軸

千竿修竹静娟娟　嘉靖甲午夏五月既望，寫溪亭長夏并題。徵明。

見墨蹟於書畫展覽中：絹本，青綠設色。崇山懸空，瀑布下注，山下修竹遍地，青翠可愛。竹蔭朱欄小亭，兩老納涼其中。對岸五樹，飄搖迎風，有小橋可通。行書題。

喬柯筍石贈王庭

直夫過訪遇雨寫贈　南風其奈軟塵何　見《好古堂續收書畫奇物記·文衡山喬柯筍石》：

上題。

薔薇麻雀圖

叢叢花色映霞粧　見《珊瑚網畫録》卷十五《衡山自題花鳥四幀》：　薔薇麻雀。

古木幽居圖贈顧德育

古木陰陰山逕迴　雨中承克承過訪山房，寫此奉贈。癸卯六月二日，徵明。　見《珊瑚網畫録》

卷十五《文徵仲古木幽居圖》、《式古堂書畫彙考畫録》卷二十八《徵仲古木幽居圖并題》。

古木圖

古木支離聳碧烟　按：少時所見，僅録得一詩，餘皆未記。

水墨秋林持書圖軸

古木蕭蕭秋氣清　徵明。

見一九九七年八月十一日《香港大公報・名畫有價・文徵明秋林持書圖》：　軸，水墨寫古松高樹掩映，林木工細縝密，古松古拙穩健，用筆嚴謹勁爽。松幹挺拔，鷹爪狀樹枝參差不齊，虬曲交錯，夾葉點葉挺立兩旁。樹幹扭曲，分支呈鹿爪蟹爪狀，枯榮紛呈，無一雷同。林間老者持卷緩行，臉線描精細柔和，衣紋線條細勁流暢，簡潔明快。人物神態工整生動逼真。今年三月，佳士得中國古代名畫拍賣估價一萬二千至一萬五千美元。　題楷書三行，在右上角。

仿董源水墨松陰高士軸

古松謖謖落清影　甲辰七月十日雨窗閒坐，遙憶北苑筆意，彷彿寫此。徵明。

見一九六一年上海博物館《明四家畫展・文徵明松陰高士圖軸》：　紙本，水墨山水。題在左上角，行書四行；識小行書三行在詩後。《中國古代書畫圖目》二、《中國名畫家全集・文徵明》第一七〇頁。　上海博物館藏。

按：　傅熹年云，疑。

水墨古木圖軸

古藤十丈落清陰　徵明。　見《中國繪畫綜合圖錄·古木圖軸》：　紙本，水墨畫。　行書題共五行，在左上角。　《海外藏明清繪畫珍品·文徵明卷》：　木石圖軸。　美國大都會美術館藏。

做小米鍾山景大軸

君家住近青谿曲　見《珊瑚網畫録》卷二十《吳仲圭寫明聖湖十景册》：　崇禎甲戌重九日，歙友黃越石攜是册至余家，留閱再宿。　中略其挂幅惟文徵仲做小米鍾山景大軸有氣韻。

仿倪瓚畫幅

吮毫染就秋山色　丙午秋日漫做倪高士，徵明。　見有正書局本《明代名畫集錦册》：　題行書六行，在幅左方。　後彭年小楷題云：　脩篁白石帶古木，箇中仍置子雲亭。　研㘞疑有烟雲吐，時見青青落户庭。　謹賡原韵奉題，彭年。

水墨山水贈紫峰論畫圖軸

吮筆含毫漫寫山　紫峰過余論畫，戲爲寫此并識短句，徵明。　見《虛齋名畫録》卷八《明文待

詔贈紫峰論畫圖軸》：　紙本，水墨山水。有清高宗癸巳仲夏上澣御題七絕一首，書於本身。劉

文清題云：「乾隆丁酉歲正月六日，重華宮茶宴，蒙恩頒賜。臣劉墉敬識。」書於裱綾。　有正

書局本《中國名畫》第六集《御題文衡山山水》：龐萊臣藏。文題在左上，行書四行。　一九九

三年《收藏》十一：一九九三年在紐約，以廿一萬一千五百美元拍賣成交。

淺色品茶圖

品茶嗜味陸鴻漸　徵明。　　盧鴻石榻寄嵩山，竹雪松雲共灑然。我欲逃名巖壑去，無如此地隔

風烟。　周天球。　　閒閒三徑少行客，寂寂中林自落花。人世迴於橋外隔，松蘿隱映即仙家。　袁

尊尼。　　湘簾寂寂夏堂虛，竹影離離風外疏。煮茗焚香消晏坐，硬黃臨得右軍書。　陸安道。

松陰竹色翠交加，晏坐清談日未斜。偶欲揮毫剛洗硯，只緣滌暑幾烹茶。　王穀祥。　　庚信風流

賦小園，碧山當户綠池翻。煮茶滌硯足幽事，永日忘形與客言。　彭年。　　見《續書畫題跋記》卷

十二《文太史淺色品茶圖》。

水墨山水軸贈野亭

嘉靖辛丑夏五月，徵明爲野亭作。　真書　　展閱斯圖一惻然　往歲爲野亭而作，今爲原承所得，持

以示余，賦此志感。辛亥二月望，徵明重題。　行書　見《書畫鑑影》卷二十一《文待詔山水軸》：絹本，墨筆寫意。幅左斷岸一角，長松兩株，茆亭接於偏坡，石橋聯於對岸，亭中案陳古器，褻衣廣袖者扶杖過橋。橫岡隱岸，作兩高樹、兩瘦樹，短松比立，老柏散植。澄波浩浩，巨浸懷山，穿根涵影。幅左巖石縱橫，危巒孤聳，出於巖開林合之間。閣中二人，相向憑欄而坐，別閣一垂髫童佇立，中峰巍然辣削，坏頂狀如蓮嶽，懸崖盤徑，雙瀑懸空。幅右巖脚交錯，怒流出峽，滙出於山前。題在上。

水墨古木竹石圖軸

四月江南塵滿城　徵明。　見《藝苑掇英》第三十九期《文徵明古木竹石圖軸》：絹本墨筆，題行書四行在左上角。　《中國古代書畫圖目》十五《文徵明枯木竹石圖》。　遼寧省博物館藏。

雨村圖軸

四簷風雨晝昏昏　徵明。　見《湘管齋寓賞編》卷六《文仲仲雨村圖》：此中挂幅也，雲氣滃鬱，樹色霏微，真興到神來之作也。乾隆庚寅嚴冬，下榻趙樸菴濬縣衙齋，西風燥烈，對浮丘山展之，不覺几席生潤矣。

水墨閒送秋光圖軸

寂寞寒皋帶淺灘　徵明。　見《吳越所見書畫錄》卷三《文衡山閒送秋光圖立軸》：紙本，水墨中微用赤硃，空明澹蕩，亦是高品。　一九六一年上海博物館《明四大家書畫展》：行書題。

山水

密陰參差漏夕陽　戊子正月三日，徵明。　按：少時所見，僅錄存題款。

山水

密樹緣山凍不分　見《珊瑚網畫錄》卷十五《文太史自題諸畫》。

淺設色雪景軸

寒鎖千林雪未消　徵明。　見《故宮週刊》第三○三期《明文徵明雪景》。　《石渠寶笈續編》：宣紙本，淺設色。畫層巖積雪，林屋參差。下水閣傍溪，橋上一人風帽騎驢，一童隨之。有庚辰仲冬御題七絕一首。　略。　文題行書共四行，在左上角。　《吳派繪畫研究》、《吳派畫九十年展》、《海外藏明清繪畫珍品‧文徵明卷》、《中國名畫家全集‧文徵明》。　臺北故宮博物院藏。

畫山水

山中習静避紅塵　見《珊瑚網畫録》卷十五《文太史自題山水》。

畫仙山樓閣爲竹隱作

山半崔巍拱絕壁　嘉靖乙卯二月既望爲竹隱作，時年八十有六。　見《居易録》：文徵明畫仙

山樓閣，自題詩。

設色山水軸

山色參差亂碧蒼　徵明。　見《陶風樓書畫目》二《明文徵明山水清乾隆御題軸》：紙本，設色。

乾隆癸未仲春題七絕一首，略。

山水軸

山容一望無蒼黛　文壁。　展覽會所見，僅録存此詩，餘失記。

山水軸

山根灌木鎖蒼烟　徵明。

見《陶風樓藏書畫目》二《明文徵明山水軸》：　紙本。　《南京圖書局書畫目錄·文徵明山水中堂》。

雨舟歸興册

山雲載雨畫冥冥　徵明。　　江漲秋潮白，山懸晝雨昏。淹留歡古寺，且得共清尊。丁亥九月廿五日，與元賓阻雨錢塘江濱福田寺，漫題。王守。　　吏隱剡溪曲，我家康樂公。朝來夢春草，飛棹下江東。與元賓弟、日宣姪訪涵峰伯氏于錢塘江寺，漫賦紀事。王寵。　見《吳派畫九十年展·文徵明雨舟歸興册》：　文題在王守右上及王寵左上兩題間，行書四行。　臺北故宮博物院藏。

按：　王守題詩首左上有朱文「辛夷館」長方印，是「辛夷館」非文氏用印矣，待考。

試茶圖軸

岑寂虛齋午夢餘　嘉靖壬子夏五月，徵明製。　　見《夢園書畫錄》卷《明文衡山試茶圖小幅》：　紙本。　竹籬茅舍，孤松插雲。　一人青氊席地而坐，一僮倚窗拱立，一僮石畔烹茶。　小橋當門，流水繞屋，當暑披玩，足潤渴吻。

小景

峻嶺崇山帶茂林，激湍飛灑濕瑤琴　　見《味水軒日記》卷七：萬曆四十五年乙卯十一月二十七日，過沈倩齋頭，觀文衡山小景畫，精細之極，有題句。

水墨山水軸

峻嶺崇山帶茂林，激湍宛轉斷埃塵　徵明。　　見《吳派畫九十年展·文徵明畫山水軸》。《重訂清故宮舊藏書畫錄》：紙本，石渠續編著錄，原藏重華宮，運臺灣。　《海外藏明清繪畫珍品·文徵明卷》：紙本，水墨。　題行楷四行，在右上角。　　臺北故宮博物院藏。

水墨落木空江圖軸

對坐焚香習燕清　徵明。　　空山秋色净，玉樹帶霜清。　盡日無人到，南湖一片明。　王守。　平疇交古木，□磴帶迴溪。　□□空中墮，南山天與齊。　王寵。　　見《中國古代書畫圖目》二十《明文徵明落木空江圖軸》：紙本，墨筆，楷書題在右上角，共四行。　　北京故宮博物院藏。

淡設色聽泉圖軸

尺素相看二十年　此畫憶是癸酉歲除夕，避客在子重草堂作，及今甲午恰二十年矣。展閱惘
然，漫契短句。　周懷民舊藏。

左上角。　周懷民舊藏。　　無錫市博物館藏。　　按：　存疑。

見《藝苑掇英》第二十三期《文徵明聽泉圖軸》：　絹本，淡設色，題行書六行，在

兩溪草堂圖贈劉麟

弁山南下玉浮瀾　南坦先生將赴陝西，過吳門言別，爲寫兩溪草堂圖并賦此致意。正德甲戌三
月二十七日，長洲文徵明記。　　美人西去入三秦，春風問我桃花津。江南三月草齊綠，渭水天
河雲正春。　倘向鳳凰臺下過，寄聲聊問秣陵人。　王寵。　　見《稗勺》：　文待詔贈劉清惠公麟兩
溪草堂圖一幀，吳興姚秀才世鈺所遺。

觀瀑圖

小堰迴塘曲曲通　嘉靖己丑六月二十有二日，寫于停雲館中。文徵明。　　見《紅豆樹館書畫
記》卷二《文衡山觀瀑圖》：　紙本。　松陰夾澗，一人坐石上觀瀑，二人行柏林中，其居前者迴顧其
後作欲語狀。　山巒純用乾皴，略施輪廓，在衡山畫法中爲變格。

山水

小樓終日雨潺潺　　見《珊瑚網畫録》卷十五《文太史自題山水》。

山水

小蹇衝風引步遲，忍寒偏稱覓新詩　　見《珊瑚網畫録》卷十五《文太史自題山水》。

山水

小蹇衝風引步遲，風融觸眼總新詩　　見《珊瑚網畫録》卷十五《文太史自題山水》。

雪景

小蹇衝風引步遲　　見《珊瑚網畫録》卷十五《文太史自題山水》：於前詩末識云：又雪景一幅，詩句前後相同。

水墨赤壁圖卷

天外青山半有無　　徵明。　　見《中國繪畫綜合圖録·文徵明赤壁圖卷》：絹本，水墨畫，題行書

三行，在卷首。周天球楷書前赤壁賦在圖後，識云：嘉靖丙辰重陽日，余過尊生齋，得觀衡山先生赤壁圖卷。樹石蒼勁，得之天趣，不忍釋手，因書前賦以補其後。周天球。又翁松禪跋。略。

水墨秋江漁樂圖軸

天外群山碧玉浮　徵明。　境外拍賣行拍賣《明文徵明秋江漁樂圖軸》：紙本，水墨，題在右上角，行書共五行。　底價港幣一百廿萬至一百五十萬元。

小幅山水

天空木落思悠悠　見《味水軒日記》卷三：萬曆三十九年辛亥八月三日，過馮雲將舫齋，出觀文徵仲小幅山水，作寒林遠瀨上，一峰森秀之極，乃於畫背裱紙上率意而成，故爾臻妙。自題一絕，亦雅自負矣。　按：詩末二句云：偶向晴窗閒點筆，被人喚作李營丘。

設色秋林高士圖軸

天風寂歷雨初收　壬寅九月六日，徵明製。　見《藝苑掇英》第六十五期《文徵明秋林高士圖軸》：紙本，設色，題在左上角，小楷三行。　藝趣山房藏。

設色秋山覓句圖軸

天風寂歷雨初收　壬寅九月六日，徵明製。　見《中國古代書畫圖目》十二《明文徵明秋山覓句圖軸》：　紙本，設色，題在右上角，小楷三行。　上海文物商店藏。　按：　劉九菴云疑，傅熹年云偽。

青綠大軸

天風縹緲約飛泉　見《味水軒日記》卷五：　萬曆四十一年癸酉七月十八日，門人徐節之以所藏畫軸來閱，有文徵仲青綠大幅一軸，作雙松疊嶂，二道者踞石對話。

淡設色坐看長松圖軸

坐看長松落午陰　徵明。　見《式古堂書畫彙考畫錄》卷二十八《文徵明坐看長松圖并題》：　絹本，中掛幅，淡設色。　石坡間長松二株，雜樹暎帶，下坐二人。　隔江渡船一，一人挑薪將渡，上有崇山曲澗，長松雜樹，遠遠相間，行人二。　筆法欲追右丞、千里，而畫境似秋江待渡圖。　題行書右角上。

山水

城中塵土三千丈　見《珊瑚網畫録》卷十五《文太史自題諸畫》。

山水

城居六月馬蹏忙　見《珊瑚網畫録》卷十五《文太史自題山水》。

水墨栖烏圖軸

城頭霜落月離離　　徵明。館娃春夜吳王宴，月落城頭西子醻。回首秋風麋鹿遠，啼烏古木動成群。　　陳與言題。賀監風流老鑑湖，殘山猶有夜啼烏。裝潢倘入南宮舫，直作滄溟照夜珠。張鳳翼。江湖落日烏復栖，鹿走吳宮非昔時。祇有河山清不忍，至今豐草尚含悲。黃雲照故墟，落日挂秋樹。歷亂江城烏，吳宮啼朝暮。姬水。見上海錢景塘舊藏《文徵明栖烏圖》。一九九八年香港大公報《名畫有價・文徵明月落烏啼圖》：此幅蕭條澹泊濃厚，畫面空闊，深遠蒼茫，以水墨爲之。樹石遠山，以行草筆意畫出。勾皴擦破染，多用中鋒參以偏鋒，石上兩樹枯筆多，一樹瘦勁挺拔，一樹幹枝多節虬曲。背景以江水遠山盤旋群鴉相襯，文題行書四行在右上角。紐約佳士得中國書畫拍賣會上成交價近一萬二千美元。　　按：僞。

松陰高士圖軸

此余四十年前所作。當時與唐子畏言，作畫須六朝爲師。然古畫不可見，古法亦不存，漫浪爲之。設色行墨，必以閒淡爲貴，今日視之直可笑耳。然較之近時濃塗麗抹，差覺有古意，不知賞鑑家以爲何如。　　墨痕依約澹蒼蒼　　嘉靖乙未九月十一日。自《詩稿》録出　　見《過雲樓書畫記》

畫類四《文衡山松陰高士圖軸》：　平坡寫長松三株，一叟撫樹踞石而坐，莊襟老帶，巾屨蕭然。其旁翠嵐俯水，朱欄環陞，緣溪行緑陰中，通以略彴。上有嘉靖乙未衡山重題。按乙未爲世宗十四年，衡山年六十六，子畏卒十二年矣。上推孝宗弘治九年丙辰，衡山、子畏俱年二十七。同歲孫周，共耽古學，賞奇析疑，斯樂何極。乃舊雨忽墜，晨星蚤零，悵望停雲，徒有浩歎。録此詩時，想見其投筆黯然。

水墨牡丹

墨痕別種洛陽花　　春雨未晴，花事尚遲，拈筆戲寫牡丹併賦小詩。　　見《好古堂書畫記》卷上

《明人高幅雜畫二册》：　文衡山水墨牡丹，上題。

寫山水

墨痕依約尚鮮新　偶閱壁間舊作小幅，爲添遠山併賦絕句。文壁。

山清真超妙，其題詠云。

見《真蹟日錄》：　衡翁寫

設色影翠軒圖軸

影翠軒圖隸書四字在右上角　墨痕漫淥紙膚殘　徵明重題。

出品圖說・明文徵明影翠軒圖》。

設色，題詩在左上。　民國二十四年《故宮日曆》、《支那南畫大成》第九卷山水軸、《故宮書畫集》第廿九册，《吳派畫九十年展》。　《重訂清故宮舊藏書畫錄》：　紙本，石渠未入錄。運往臺灣。　舊摹本。　臺北故宮博物院藏。

見《參加倫敦中國藝術國際展覽會

《故宮週刊》第四百四十九期《明文徵明影翠軒圖》：　紙本

影翠軒圖軸

正德庚辰四月，徵明寫影翠軒圖。　墨痕漫淥紙膚殘　徵明重題。　見臺灣影本《明代沈周唐寅文徵明仇英四大家書畫集》…　題識小楷一行，在右上方。　重題行書四行，在左上。　臺灣歷史博物館藏。

設色影翠軒圖軸

影翠軒圖隸書在右上角　墨痕漫渙紙膚殘　徵明重題。

影翠軒圖軸》：　紙本設色，重題在左上，行書四行。　　寧波市天一閣文物保管所藏。

水墨疏林雨後圖

平生最愛雲林子　徵明。　見《珊瑚網畫錄》卷十五《文太史自題山水諸幅》、《式古堂書畫彙考畫錄》卷四《歷代名畫高冊》第十四幅《文衡山疏林雨後圖并題》：　小長方紙本，水墨疏樹修篁，蕭然淡遠，題書右角上。　《郁氏書畫題跋記》卷十《衡山題畫》。

仿倪瓚山水

平生最愛雲林子　　徵明。　　倪迂標致令人想，步托邯鄲轉繆迷。　筆蹤要自存蒼潤，墨法還自入有無。　祝允明。　　山寒有古意，木落見清真。　不見倪迂叟，誰能繼後塵。　周用。　　見《續書畫題跋記》卷十一《文太史仿倪迂筆意》。

見《中國古代書畫圖目》十一《明文徵明

仿倪瓚山水

平生最愛雲林子　見《味水軒日記》卷四：萬曆四十年十二月十二日，方巢逸從蘇來，出文徵仲

倣倪迂，層巒奔瀑，下層作沙樹水亭，如本法。

墨蘭軸

幽蘭奕奕汎清風　徵明。　見展覽會展出《明文衡山墨蘭軸》：紙本，水墨畫。叢蘭中雜棘枝，

上棲小雀。題在畫上端，行書。

墨筆蘭竹軸

幽蘭奕奕汎清風　徵明。　見《吳越所見書畫錄》卷三《文衡山墨蘭竹立軸》：宋紙本，飛白石

一塊，蘭一叢，竹一枝，中潛二小鳥，倣趙松雪，小楷款。

秋塘釣艇圖

斷葦依塘秋滿川　徵明。　見《珊瑚網畫錄》卷二十一《文衡山秋塘釣艇》：絹本。　《式古堂

書畫彙考畫錄》卷七《文衡山秋塘釣艇圖并題》：絹本。

烟江垂釣圖軸

斷葦栖塘秋滿川　徵明。　見《愛日吟廬書畫續錄》卷一《明文徵明烟汀垂釣圖軸》：絹本。畫作喬林斷岸，洲渚瀠洄。一人鬚眉坐小艇蕩漾其間，而對岸之山僅露其趾，是河濱山脚港汊中景也。石廓樹身用筆疎爽，設色雖渾厚，而非真相，觀者審之。

水墨寒江獨釣圖軸

斷葦依塘秋滿川　徵明。　見《藝苑掇英》第六十七期《文徵明寒江獨釣圖軸》：紙本，水墨，題在右上角，行書五行。

設色山水軸

夕陽西下晚山青　徵明。　見《藤花亭書畫跋》卷四《文衡山設色山水軸》：予家舊藏一蹟，山坡有紅袍者曲膝面水坐，接奚童卷而覽之。左立怪石黑如漆，擦成重綠，作點松覆柏挺屈曲奇勁。近邊枯木亭亭直上，垂藤結子，朱紅罩木，樹罅鈎出鱗雲，臙粉錯作祥光。雲頂一峯濃青堆突，境淺韻深，有一無二之作，粗莫粗於此。析箸時歸三峯仲父，今尚存卧遊山房。此之崖石流泉，殆他日再寫之蘭亭歟。

小景

夕陽蒼翠此登臺　見《味水軒日記》卷四：萬曆四十年壬子七月二十五日，蘇賈肆閱畫，有文衡山小景一幅。

水墨仿倪瓚

抱病經旬不裹頭　病中承天吉過訪，聊此紀事。文璧。　見《吳越所見書畫錄》卷三《文衡山倣倪高士立軸》：水墨蕭疏閒遠，酷似雲林。

仿吳鎮贈琴泉軸

推琴一笑四山空　徵明爲琴泉先生寫。　見《穰梨館雲烟過眼錄》卷十七《文衡山仿吳仲圭軸》：絹本。

畫寄民望

急雨翻江木葉喧　連雨沾足，喜而有作，寫寄民望茂才。雨中思茗飲，貧篋苦無佳者，聞高齋頗富，分惠少許如何。陸子傳在坐説，此畫值茶數斤。余謂道德五千言□博一鴜，此物豈有定價

也耶。一笑。甲午六月廿九日。　按：此題録自何處，失記待補。

設色臨沈周錦雞圖軸

藝術博物館藏。

我生老去瞶兩耳，山窗高眠常晏起。爾雞與我似無緣，高唱曳聲來枕底。毛黃背爪亦復然，雄毅之姿衆難比。東家抱鬭老正厭，烹之享客還中止。不如贈與候朝人，霜馬催行殘夢裏。沈周畫并詩　徵明臨。以上行書共九行，在圖右上　徵明又題，壬寅閏月。行書共四行，在畫左上　見《中國古代書畫圖目》九《文徵明臨沈石田金雞圖軸》：紙本，設色。　天津市藝術博物館藏。

江深草閣圖

爲愛江深草閣寒　見《庚子銷夏記》卷二《衡山江深草閣圖》：衡翁此幀全倣梅道人，山巒、林木、屋宇、人物，無一不肖。暑月對之，覺新涼滿座。

畫小幅

積雨初霽，小齋疏豁，寫此小筆，殊有佳致。正德五年七月四日。　片紙俄驚已十年，翠巖流玉

尚依然。曉窗援筆重題處，慚愧聰明不及前。辛巳十月六日，偶過默菴讀書房，顧壁間有余舊作小幅，再系短句于上。又題。　見《寶繪錄》卷四《四朝合璧文衡山》。　按：《寶繪》所記，僞品爲多。味文徵明兩識皆不類，存疑。

水墨菊花

新寒十月滿西樓　今歲菊事頗遲，重以積雨，遂爾落寞。偶過王氏小樓，見瓶中一枝，因紀短句。　戊寅十月，徵明。　　荆榛冒長堤，秋光媚幽石。懷彼漉酒生，悵悵空採摘。王守。　白露團空下，秋花倚石栽。深憐好顏色，不愧後時開。王寵。　見《好古堂家藏書畫記》卷下《明人高幅雜畫二册》：　文衡山水墨菊花。　《藏拙軒珍賞》卷三《文待詔墨菊小幅》：自題七絕一首并記，王守題五絕一首，王寵題五絕一首。

山水

扁舟自有江湖興　見《珊瑚網畫錄》卷十五《义太史自題山水》。

文徵明書畫資料彙編

九七〇

山水軸

日斜松陰千山暝　徵明。

見《畫史彙稿文徵明》附圖：題在左上角，共五行。

山齋圖

春雨陰陰十日餘　徵明。

見《湘管齋寓賞編》卷六《文徵仲山齋圖》：紙本，立軸。今藏李荊門家。

青綠山水軸

春岸離離芳草齊　見《味水軒日記》卷一：萬曆三十七年己酉十二月二日，過沈荊門，出觀文衡山青綠山水一軸。

古木高逸圖

春風著柳弄鵝黃　見《珊瑚網畫錄》卷十五《徵仲古木高逸圖》：文壁款。　《式古堂書畫彙考畫錄》卷二十八《衡山古木高逸圖并題》。

設色山水軸

春烟著柳正垂絲　見《破鐵網》二卷《文衡山設色山水小立軸》：紙本，自題一絕。此幅今爲余戚馬古芸所得。

青綠春深高樹圖軸

徵明　見《式古堂書畫彙考畫錄》卷二十八《文衡山春深高樹圖并題》。上海博物館印本《上海博物館藏畫・文徵明春深高樹圖軸》：絹本，青綠設色，題在左上角，行書□行。《中國古代書畫圖目》二《明文徵明春深高樹圖》、《吳門畫派》。　上海博物館藏。　按：徐邦達、傅熹年云：明人僞作，微有作家習氣。

水墨春雲出山圖軸

春雲半出山突兀　徵明。　見《石渠寶笈》卷三十九《明文徵明春雲出山圖一軸》：素絹本，墨畫。　民國二十五年《故宮日曆・文徵明春雲出山圖》、《吳派繪畫研究》。　《重訂清故宮舊藏書畫錄》：舊藏御書房，運臺灣。　臺北故宮博物院藏。

雪景

晶晶日色弄寒雲　見《味水軒日記》卷四：萬曆四十年壬子十二月十二日，方巢林從蘇來，出徵

仲雪景，重林疊巘，旅人游騎，酷摹李營丘，題一絕。

山水

曉山經雨洗青螺　見《珊瑚網畫錄》卷十五《文太史自題山水》。

淡設色蘭竹梅軸

曉聞乾鵲報新晴　丁巳元日，徵明試筆。　見《海外藏明清繪畫珍品·文徵明卷·蘭竹梅圖

軸》：紙本，墨淡色，題在左側中上，行書三行。　美國翁萬戈藏。

倣吳鎮山水軸

晚雨晴來山欲黛　見《味水軒日記》卷一：萬曆三十七年十一月十二日，夏賈持諸畫來披閱，乃

上海潘氏物也，皆神品，一一疏記之。　文徵仲仿梅道人一軸，老木空亭，對岸蘆葦中一漁郎吹

笛。有詩。

水墨枯木竹石寄玉池

書几薰鑪静養神　徵明奉簡玉池醫博，辛卯閏六月朔。

蕭落槎枒各有神，新蕪詭坐静無塵。

物猶擇友兩相得，應笑燒琴對畫人。　乾隆丁丑夏御題。

琅玕洒逸最傳神，林木森森迥絶塵。

引得秋颸助蕭爽，幽篁奇石兩宜人。　臣朱珪。

石丈呼來獨寫神，幽筠作伴滌纖塵。古榦喬柯

留畫本，秋情詩思更撩人。　臣紀昀。

衡山筆底妙通神，三絶詩書畫脱塵。木石與居佳趣得，

此君高節更凌人。　臣岳鍾琪敬題。

見《虛齋名畫録》卷八《明文待詔畫贈玉池醫博軸》：紙

本，水墨古木竹石，御題書於本身，諸家題詠書於裱絹。

共七行。　《藝林月刊》第四十三期《明文待詔枯木竹石》：

秀勁清雋，真名筆也。　《虛齋名畫集》：文題在左上方，行書

書畫家年表》、《支那名畫寶鑑》。　《宋元明清

力求自然。　柯木多用枯筆，遒勁秀拔，足見書法工力。　筆墨灑脱清逸，爲畫家成熟之作。　《中

國古代書畫圖目》二《明文徵明霜柯竹石圖軸》、《中國古代名家作品選粹‧文徵明》。　《文徵

明畫傳》：　融趙孟頫、黃公望畫風爲一體，屬細秀類型。　卷左一大石，後方細竹數叢，間以枯樹

兩枝。　寫竹筆墨豐滿，而樹則出以籀文筆法，以枯潤濃淡墨色描寫石紋，有墨無墨處相互作用，

頓覺畫面充滿生機。　　上海博物館藏。

見《虛齋名畫録》卷八《明文待詔枯木竹石》：

此圖繪太湖疊石，旁植雜樹，枯枝修篁，

《中國美術全集》：

設色溪山秋霽圖軸

最愛吳王銷夏灣　徵明。

色畫。　《吳派繪畫研究》。　《重訂清故宮舊藏書畫錄》：舊藏御書房，運臺灣。　臺北故宮

博物院藏。

見《石渠寶笈》卷三十九《明文徵明溪山秋霽圖一軸》：素絹本，著

小景贈吳祖貽

有客扁舟自陽羨　己巳八月廿又一日，宜興吳祖貽過訪，適風雨大作，留宿家兄雅歌堂。飲次，

爲作小畫并賦此以道契闊之懷，兼簡李健齋、杭道卿、吳克學諸故人，聊發百里一笑。文壁。

見《味水軒日記》卷一：　萬曆三十七年己酉十月十四日，徐賈持示文待詔小景一幅，筆法類李晞

古、黃一峰，圓渾中帶蒼老之氣，灌木飛泉，意氣瀟灑，佳作也。上題一詩。

山水

水繞山迴石路深　見《珊瑚網畫錄》卷十二《文太史自題山水》。

山水軸

江干草閣帶林巒　徵明。　見商務印書館本《墨巢秘笈藏影》：題行書。

春林策杖圖軸

江南春暖樹交青，樹梢芙蓉列翠屏　徵明。　見《吳派畫九十年展·文徵明春林策杖圖軸》：題在右上角，行書四行。《重訂清故宮舊藏書畫錄》：石渠未入錄，運臺灣。臺北故宮博物院藏。

水墨江南春暖圖軸

江南春暖樹交青　徵明。　見《吳越所見書畫錄》卷三《文衡翁江南春暖圖立軸》：紙本。《海外藏明清繪畫珍品·文徵明卷·春林策杖圖軸》：紙本，水墨，題在右上角，行書四行。

水墨山水軸

江干草色帶林巒　徵明。　見《海外藏明清繪畫珍品·文徵明卷·山水圖軸》：紙本水墨，題

在左上角，行書共五行。　瑞士蘇黎世萊特堡博物館藏。

水墨淡設色山水軸

江干草色帶林巒　徵明。　見《中國繪畫綜合圖録·文徵明山水圖軸》：紙本，水墨淡色，行書題在左上角。　日本美術館藏。

水墨梅花水仙

江梅奕奕自吹香　見《好古堂家藏書畫記》卷下《明人高幅雜畫》二册《文衡山水墨梅花水仙》：上題。

河梁話別圖

泣別河恨未消　徵明。　見《珊瑚網畫録》卷十五《徵仲河梁泣別圖》、《式古堂書畫彙考畫録》卷二十八《文衡山河梁話別圖并題》。

贈友山水

清溪汨汨帶遙灘　過荊谿舟中貽友。

見《珊瑚網畫錄》卷十五《文太史自題山水》。

設色清秋訪友圖軸

清秋攜手夕陽臺　徵明。

見《藝苑掇英》第五期《文徵明清秋訪友圖軸》：　紙本設色，題在右上角，小楷四行。　臺灣藝術圖書公司《吳門畫派》《中國古代書畫圖目》十六《明文徵明清秋訪友圖軸》《文徵明畫風》。

《文徵明畫傳》：　此畫山石用重色石綠石青畫成，色彩濃潤秀和。山分兩組，左側山石多平頂，望之高峻，恍若出塵。居中山勢層巒，多呈三角，漸若入世。中景臨水石臺之上，一紅服、一黃衫高士對座，神情頗有古意。林下一士，抱琴來會，滿幅雅意。吉林省博物館藏。

水墨山水軸

清陰寂寂濃於染　徵明。

見《中國繪畫綜合圖錄·文徵明山水軸》：　紙本水墨，題在左上角，行書共四行。　國外黃仲方藏。

水墨橫斜竹外枝圖贈廷用

淡月黃昏水清淺　壁爲廷用寫并題。　瘦竹疎梅書法妙，妙通神處又通詩。　老夫亦欲翻公案，品作文家玉樹枝。　沈周讚言。　楊子風流蘇老韻，豈唯能畫更能詩。　要看瀟湘超人處，不在千花與萬枝。　都穆。　古今人物難同調，大類詩家各自詩。　圭角不應文字露，兩般生意付南枝。　允明。　和仲案中多口病，衡山翻案畫新詩。　沈都重又各翻案，究竟還輸祝指枝。　杜啟。　跙跰對梅坐，至靜發心香。　樹靜鳥聲寂，蕭然物我忘。　唐寅。　見《式古堂書畫彙考畫錄》卷二十八《衡山橫斜竹外枝圖并題》：　紙本，小挂幅，水墨。　老梅一枝斜倚左方，右出新枝寒花，叢篁孤石，徙倚交映，文題書圖右。

畫竹枝

淡墨淋漓粉節香　見《珊瑚網畫錄》卷十五《文衡山自題寫生諸幅》。

墨梅軸

淡痕疎瘦月橫斜　徵明。　見《紅豆樹館書畫記》卷二《明文衡山墨梅》：　紙本。　橫枝繁蕊，筆意出入華光、逃禪間，得其幽韻，一片寒香，暗浮几席。　墨妙至此，始可與花中巢許寫照。

水墨竹石圖軸寄顧蘭

海燕飛飛四月天　春潛園筍大發，欲求兩束，輒以小詩先之，亦足噴飯也。徵明，癸巳四月十七

日。　見《吳門畫派研究・文徵明竹石圖軸》：紙本，水墨。　《中國繪畫綜合圖録》。　《海外

藏明清繪畫珍品・文徵明卷》：題在畫上幅，行書共九行。　瑞典斯德哥爾摩東方博物館藏。

水墨山水軸

渺渺微風起白蘋　徵明。　見一九六一年上海博物館展出《明四大家書畫展覽》：軸，紙本，粗

筆水墨山水。行書題。　上海博物館藏。

墨菊軸

淵明老去不憂貧　徵明。　見《珊瑚網畫録》卷十五《衡山自題寫生諸幅》：墨菊。　《式古堂

書畫彙考畫録》卷廿八《文衡山菊圖并題》：水墨。　《中國古代書畫圖目》十二《文徵明竹菊圖

軸》：紙本墨筆，題在畫上幅，行書共六行。　上海文物商店藏。　按：傅熹年云：舊偽。

題中，春、何、至、珍、重、爲六字泐，或微泐。

山水

漠漠空江水見沙　　見《珊瑚網畫錄》卷十五《文太史自題山水》。

碧梧高士圖寄錢同愛

漠漠疎桐灑面涼　孔周經時不見，日想高勝，居然在懷。因寫碧梧高士圖并小詩寄意。徵明。

見《珊瑚網畫錄》卷十五《文徵仲碧梧高士圖》、《式古堂書畫彙考畫錄》卷廿八《徵仲碧梧高士圖并題》、《郁氏書畫題跋記》卷十一《文衡山桐陰圖》。

雪山圖

漠漠長空已滅踪　見《庚子銷夏記》卷三《文衡山雪山圖》：衡山先生畫傳世者多，每見大幅及長卷，鮮有佳者。今山齋所存數幀，皆以逸致勝者，如雪山圖其最矣。圖中山仿范華原，林木仿董北苑，雪色平舖，孤笻獨往，見者不知爲衡山也。

仿趙孟頫滄浪濯足

谿上青松秀色開　見《珊瑚網畫錄》卷十五《徵仲倣趙文敏滄浪濯足》：著色絹上楷書題款。爲

書記王澄甫所藏，垂老食貧，因以畫易余米。玉水記。

設色秋景山水軸

溪上清無會兩翁　徵明。

右上，行書四行。　國外個人藏。

見《中國繪畫綜合圖錄·文徵明秋景山水圖軸》：絹本著色，題在

設色泊巖停舟圖軸

溪泖稷泖野雲平　徵明。

上，行書共五行。

見山東畫報出版社《文徵明畫傳·泊巖停舟圖軸》：設色，題在左

設色綠水翠鬟圖軸

谿頭新水綠灣灣，溪上青山擁翠鬟。老我輸他松下坐，無愁終日對溪山。

子夏四月六日，長洲文璧。

題在左上角，楷書五行。　藝趣山房藏。

見《藝苑掇英》第六十七期《文徵明綠水翠鬟圖》：軸，紙本設色。

正德十一年歲在丙

按：題字形略肖似。款字從玉底，偽。全詩未

入集。

設色草閣臨流圖軸

漁梁曲曲帶青山　徵明。　見一九五六年上海書畫會《宋元明清書畫展覽會》：絹本，設色。題在右上角，行書共五行。　《中國古代書畫圖目》十五《文徵明草閣臨溪圖》。瀋陽故宮博物院藏。

青綠山水軸

滿逕疏柯帶碧烟　徵明。　見《陶風樓藏書畫目》二《明文徵明青綠山水軸》：絹本，設色。《南京圖書局書畫目録》：條山。

仿倪瓚小景

潔癖倪迂未可攀　見《味水軒日記》卷六：萬曆四十二年甲寅五月二十一日，夏賈攜示文衡山仿倪雲林小景。

山水

潭潭虛閣帶灣碕　見《珊瑚網畫録》卷十五《文太史自題山水》

水墨潭潭虛閣圖

潭潭虛閣帶滄灣　徵明。　千峰插霄漢，一逕挂飛泉。幽坐惟真侶，雲期思獨玄。涵峰子爲子齡學士題。　翠碧紅泉虛映空，仙家樓閣靜簾櫳。袖中新草天台賦，長嘯深山意氣雄。雅宜子王寵。

見《吳越所見書畫錄》卷三《文衡山潭潭虛閣圖立軸》：　紙本，水墨，筆意蕭疏，樹法宗仲圭。

水墨夏窗晴瀑圖軸

潭潭虛閣帶灣碕　徵明。

美國虛白齋藏。　按：　第三句作「最是晚涼殘酒醒」。

行。

見《吳越所見書畫錄》卷三《文衡山潭潭虛閣圖立軸》：

一九八五年虛白齋在上海展出：　紙本，水墨，題在右上角，行書三

青綠山水軸

瀑流千丈自天垂　徵明。　見《夢園書畫錄》卷十一《明文衡山青綠山水立軸》：　紙本。　溪前磐石居中，古松三李。石左平坡上二人坐觀隔溪雲山瀑布，石右一童抱琴度橋，對岸峽石中茆閣臨水，一人凭欄而坐。旁屋三楹，敞扉無人，圖書堆几，奇境獨闢。

設色停琴觀瀑圖軸

瀑流千丈自天垂　　徵明。　　見《中國繪畫綜合圖録·文徵明停琴觀瀑圖軸》：藏日本，絹本，著

色。第三句作「坐詠謫仙廬阜句」。題在右上，行書共四行。　　《海外藏明清繪畫珍品·文徵明

卷·停琴觀瀑圖》：藏瑞典斯德哥爾摩東方博物館。

山水

瀟灑山陰□季香　　按：少時在展覽會所見，録存一詩，餘均未記。

水墨秋葵

炎艷秋來故改妝　　徵明。　　見《湘管齋寓賞編》卷六《文徵仲水墨秋葵》：畫一小方紙，楚楚有

致，書作行草書亦如之。

水墨秋葵

炎艷秋來故改粧　　徵明。　　玉兒本來潔，宮粉不慣濃。秋風羅袖薄，飄揚若爲容。穀祥。　　見

展覽會展出：軸，紙本，水墨。題在畫上方，行書，王題亦行書。

山水

烟雲出沒有無間　按：少時見展覽會中，僅錄存一詩。

燕山春景圖

燕山二月已春酣　甲申二月晦日，鄭正叔偶訪小齋，坐話家中風物，寫此寄意。徵明。　見《珊瑚網畫錄》卷十五《徵仲燕山春景》《式古堂書畫彙考畫錄》卷二十八《文待詔燕山春景圖并題》。

設色燕山春色圖軸

燕山二月已春酣　甲申二月，徵明畫并題。　竹樹扶疏足隱淪，深山曲徑絕纖塵。空齋偶坐談玄者，應是忘缺一字道人。彭年。　見《石渠寶笈》卷三十八《明文徵明燕山春色圖一軸》：素牋本，著色畫，上方彭年題。　《重訂清故宮舊藏書畫錄》：原藏御書房，運臺灣。　《吳派繪畫研究》。　《吳派畫九十年展》：文題在右上角，行書四行。後彭年小楷題。　《海外藏明清繪畫珍品·文徵明卷》。　臺北故宮博物院藏。

泥金畫老子煉丹圖軸

爐內丹砂添鶴算　嘉靖丙午秋七月畫并題，長洲文徵明。

老子煉丹圖一軸》：　磁青牋，泥金畫。　見《秘殿珠林》卷二十《明文徵明畫

燕山朔雪圖軸

燕山朔雪正毿毿　徵明。　見《愛日吟廬書畫錄》卷一《明文徵明燕山朔雪圖軸》：　絹本。　是幀

作遠岫兩峰，不加皴染，而下即野水一泓，蘆葦瑟瑟，雪意漫漫，極寥寂荒寒之象，蹊徑與尋常不

同，當是待詔得意筆也。　舊爲華亭橫雲山人收藏，橫雲去待詔未遠，而什襲如是，今又二百餘年

矣，能無益加珍惜哉。

山水軸

水落山寒沙岸頹　徵明。　見印本。　畫幅題在左上角，行書共五行。

設色林亭秋色卷

林亭秋色隸書　道復。　木落紅霜丹策策　文壁。　秋滿深山亂葉零，清溪流玉正泠泠。　先生

不是紅塵耳，倚杖西風着意聽。　沈周。　溪雲出没吞遠岑，小亭日日巢秋陰。　美人如玉不可

見，松子自落空山深。　吳寬。　碧雲高樹翠陰幢，六月無風暑自降。　觀鶴微吟清晝永，不知詩

思滿伊腔。　顧大典。　踏破蒼苔一逕深，滿林晴翠晝陰陰。　數聲鷄犬柴門裏，不知誰家傍水

尋。　吳門唐寅。　見《寓意録》卷四《文衡山林亭秋色》：　紙本，設色。

畫水仙

未論瑤月堪爲佩　徵明畫水仙并詩。　一片行雲隨碧波，幻成玉質映江沱。　天風乍拂河津帶，

明月時搖谿上珂。　師道題。　見《珊瑚網畫録》卷十五《衡山自題寫生諸幅》。

設色晴山春樹圖

林巒春晴淑氣澄　見《味水軒日記》卷五、《海外藏明清繪畫珍品·文徵明卷》。　美國普林斯

頓大學美術館藏。

水墨樹石圖軸

東風二月思悠悠　徵明。　木葉蕭蕭半欲空，流泉屈曲任西風。　絶憐意匠經營處，都在風烟慘

淡中。涵峰子王守題。

見《中國古代書畫圖目》十五《文徵明樹石圖軸》：紙本，墨筆，題在左

上角；行書五行。王守題在右上角。瀋陽故宫博物院藏。

山水

桐花半落東風軟　見《珊瑚網畫録》卷十五《文太史自題山水》。

水墨好雨聽泉圖軸

楞伽山下雨餘天　徵明。　見《故宫週刊》第五〇四期《明文徵明好雨聽泉圖軸》：紙本，墨

筆。　民國二十六年《故宫日曆・文徵明好雨聽泉》：題在左上角，小楷三行。《石渠寶笈三

編目録・文徵明好雨聽泉圖一軸》：御書房藏。　《重訂清故宫舊藏書畫録》：運臺灣。

《吴派繪畫研究》、《吴派畫九十年展》、《海外藏明清繪畫珍品・文徵明卷》。　臺北故宫博物

院藏。

青緑山水軸

楊柳依依弄早春　甲寅春日，徵明。　見《古芬閣書畫記》卷十五《明文待詔山水立軸》：紙本，

工細山水，重樓疊閣，釣艇紅橋，老幼遠近者凡二十九人。幅左行書題四行。餘略 《味水軒日記》卷六：

萬曆四十二年甲寅五月十八日，戴青笠攜示卷軸，文徵明青綠晴山春樹，仿李思訓，自題一絕。

山水軸

松竹人家在淹西　己酉秋七月，畫於停雲館中。長洲文徵明。見《聽颿樓書畫記》卷二《明文待詔山水軸》：　紙本。　《支那南畫大成》第十四卷《大版山水》：　題在右上，小楷五行。

設色松陰高士圖軸

松陰寂寂清於水　徵明。見《珊瑚網畫錄》卷十五《文太史自題山水》《郁氏書畫題跋記》卷十《衡山題畫》。　《書畫鑑影》卷二十一《文待詔松陰高士圖軸》：絹本，工筆設色。溪上一客過橋，松下兩人坐話，兩童侍立。喬松四株，黛色參天。隔溪偃柏一株，離奇夭矯。林外群峰疊出，競秀爭奇。題在右上。此濰邑陳文愨公蒙恩賚之物，今壽卿學士敬藏。左右綾邊成親王題詩一首，謝墉題詩四首。

水墨山水軸

松陰寂寂清於水　徵明。　見《中國繪畫綜合圖錄·文徵明山水圖軸》：　紙本，墨畫，題在左上角；行書四行。　國外黃仲方藏。

谿堂圖軸

松陰溪堂五月寒　徵明。　見《湘管齋寓賞編》卷六《文徵仲谿堂圖軸》：　紙本。　見於慈溪永明寺僧房。

水墨山水軸

松陰搖綠覆平皋　徵明。　見《中國繪畫綜合圖錄·文徵明山水圖軸》：　紙本，水墨畫，題在右上角，行書五行。

山水

楊柳陰陰拂岸長　按：　少年時展覽會所見，錄存一詩，餘失記。

設色流水高山圖軸

樹影垂垂日有輝　徵明。　見《藝苑掇英》第六十五期《文徵明流水高山圖軸》：絹本，設色，題在右上角，行書四行。　沈氏寒香館藏。

夏景山水

斜橋曲迳帶流水　見《珊瑚網畫錄》卷十五《文太史自題山水諸幅》：夏景。

山水

狼藉春風花事休　見《珊瑚網畫錄》卷十五《文太史自題山水諸幅》。

設色秋江吹笛圖

獵獵寒渚帶葦蕞　徵明。　見拍賣行拍品《文徵明秋江吹笛圖軸》：紙本設色，題在左上角，行書四行。　拍價美金八萬四千至十萬三千元。

平林曳杖圖幅

此君胸中萬卷書，平林曳杖意何如？天涯莫怪無知己，紅葉蕭蕭幾點餘。　嘉靖丁酉秋九月

畫，徵明。　溪雲淡無色，秋樹紅可憐。是誰來領略，觸眼白雲篇。徐珍。　見人民出版社本

《中國古代名家作品選粹‧文徵明》：平林曳杖圖頁，題在右上角，行書五行。　山東畫報出版

社《文徵明畫傳》。　按：詩與書，皆可疑。

青緑山水

歲久松根平展坐　徵明。　見上海美術專科學校印本《中國歷代名畫大觀‧文徵明青緑山

水》：　題在右上，行書四行。　有清高宗丁丑春御題。

水墨松壑鳴琴圖軸

歲久松根平展坐　徵明。　見《韞輝齋藏唐宋以來名畫集‧文徵明松壑鳴琴圖軸》：　紙本，水

墨，題行書五行。

虎丘千頃雲圖軸

歷歷烟巒列翠屏　弘治甲子之春，偕林屋先生及子畏、昌穀輩放棹虎丘，登千頃雲，相集竟日，把酒臨風，不覺有故人之思。遂即景圖此，并系短句，以記一時之事云爾。衡山文壁徵明甫識。

見《紅豆樹館書畫記》卷二一《明文衡山虎丘千頃雲圖》：紙本。待詔胸次清曠，故筆瀟灑出群。此幀雖佇興而就，烟雲變態已在指顧間矣。

設色聽泉圖軸

空山日落雨初收　徵明畫并詩。　　亂山新雨足，碧澗泛桃花。獨坐清溪静，逍遥弄落霞。王守。　　獨坐□泉上，泠泠與耳謀。山中忘日月，春去落花流。王寵。　　見臺灣藝術圖書公司《吳門畫派‧文徵明聽泉圖軸》：一高士著朱衣坐流泉旁，樹以細筆點寫，或胡椒，或芥子，或牛頭，有蒼茫朦朧意。遠樹以雲烟烘斷，尤能得縹緲之意。近樹先以淡墨點葉，及畫幹，以焦墨覆蓋，更顯濃鬱深秀。遠景僅作清泉從山口入，兩岸水邊微見姜草。山石皴筆不多，用墨多次漬染，堅實厚重，得王蒙筆意。石橋架於兩岸，小溪曲折而下，水流至此湍急，高士側耳凝神，與泉聲相應。樹幹用赭墨，山石在赭石上以草綠、螺青分染，凝重之氣，直透眉宇。　　《石渠寶笈三編目錄》：延春閣藏文徵明聽泉圖一軸。　　《重訂清故宮舊藏書畫録》：運臺灣。　　《吳派繪

画研究》、《文徵明画風》。《海外藏明清繪画珍品·文徵明卷》：紙本，淡色，題在右上角，小楷三行。　臺北故宮博物院藏。

水墨滄州詩意圖軸

空江雨急湧潮頭　徵明。　見《中國古代書画圖目》六《文徵明滄州詩意圖軸》：絹本，水墨，題在左上角，行書共五行。　《文徵明画傳》。　揚州市博物館藏。

設色群山疊翠圖軸

突兀群山疊翠屏　徵明。　見《吳越所見書画録》卷三《文衡山羣山疊翠圖立軸》：絹本設色，秀潤欲滴，兼師仲圭、巨然。

山水

玉虹千丈落潺湲　見《珊瑚網画録》卷十五《文太史自題山水》。

昭君圖卷

琵琶彈淚翠眉顰　見《珊瑚網畫錄》卷十五《昭君圖》：　卷後有尤鳳丘按，傳布景更艷異奪目。

國潤識。

設色品茶圖軸

碧山深處絕塵埃　嘉靖辛丑，山中茶事方盛，陸子傳過訪，遂汲泉煮而品之，真一段佳話也。　徵明製。　見《故宮書畫集》第三十七冊《明文徵明品茶圖》：　紙本，設色。　民國二十五年《故宮日曆》：　題在畫上幅，行書共七行。　《支那南畫大成》第九卷：　山水。　《宋元明清書畫家年表》、《吳派繪畫研究》、《吳派畫九十年展》。　《重訂清故宮舊藏書畫錄》：　紙本，石渠未入錄，運臺灣。　《海外藏明清繪畫珍品・文徵明卷》。　臺北故宮博物院藏。

水墨碧梧高館圖軸

碧梧高閣卜閒居　嘉靖辛丑秋日畫，徵明。　見《古緣萃錄》卷三《文衡山碧梧高館圖軸》：　紙本，水墨粗筆。　巨石坡撐，遠嵐烟繞，碧梧一枝，高入雲際。　臨溪屋樹數椽，圖書插架，樹影雲光，遠近圍獲，中無一人。

設色綠蔭清話圖軸

碧樹鳴風澗草香　徵明。　見《石渠寶笈》卷十七《明文徵明綠陰清話圖一軸》：素絹本，著色畫。　《重訂清故宮舊藏書畫錄》：藏養心殿，運臺灣。　《吳派繪畫研究》、《吳派畫九十年展》。　《海外藏明清繪畫珍品・文徵明卷・綠陰清話圖軸》：絹本，設色，題在左上角，行書共四行。　臺北故宮博物院藏。

水墨夏日山居圖軸

碧樹鳴風澗草香　徵明。　見《古緣萃錄》卷三《文衡山夏日山居圖》：紙本，水墨。千巖萬壑，綠樹陰濃，高閣依山，層軒面水。二人於林間對坐，山頂飛泉百道，曲徑千尋，峯外蘭若微露樓閣。此外惟有遠山層疊，矗立天表，筆墨細膩，氣息靜穆。紙上爲蜂所齧，神采略遜，實爲衡山先生精能之品。題在左角上，小楷。　按：此軸高二尺八寸分，闊八寸三分，款題下有「徵明」印。　又按：《玉雨堂書畫記》卷二《文衡山山水》：詩同，紙本。山泉石澗，曲折幽深，山巒坡徑，俱用乾皴，皴不點苔，而清蒼秀勁之氣溢於紙墨。此停雲極手之作。兩家記，不知是一幅否，待考。

水墨綠蔭長話圖軸

碧樹鳴風澗草香　徵明。

見《中國繪畫史圖錄・明文徵明綠陰長話圖軸》：紙本，墨筆。畫巖谷幽深構密，而氣勢寬暢，石法簡勁，林木繁細。筆法從元趙孟頫出，又自成一種工秀清蒼風格，是老年代表傑作。

《吳門畫派・文徵明綠陰清話軸》：水墨畫。巖前大樹四株，三直一橫。老柏滿繞古藤，更顯蒼虬。高士坐樹下，一人正展卷低誦，一人持卷若給付狀，神情超逸。中景巖腳二古松亭亭而立，枝葉茂密伸展迴往，若鳳翼飛舉。下有木橋，一僮持琴度橋而來。松後見泉瀑三，自後崖巖壁直注而下。右側有山道通往瀑前草堂，雜樹多株起於山腰，使草堂半被遮掩。山道在草堂前中斷，於巖壁後再現，綠陰夾道直上，有村居三四，可直達最高山頭。窪谷之寺院，寺後古松林立，以雲烘斷。村舍旁之山壁傾斜而上，用長披麻皴，蒼潤端厚。上植密林，再上則作巖頭，皴筆不多，淡淡化去。通幅不用重墨分染，更見用筆蒼厚。《文徵明畫風・綠陰清話圖軸》。《中國古代書畫圖目》二十《文徵明綠陰清話圖軸》：紙本，墨筆，尺寸厘米一二三・五×三二，題在左上角，行書三行，款下有「文徵明印」「衡山」兩方印。　人民美術出版社《中國古代名家作品選粹・文徵明》。

白石巖巖封翠苔　見《珊瑚網畫錄》卷十五《文衡山自題寫生諸幅》：　古木。

水墨橫塘詩意卷

百疊春雲百疊山　正德庚午春仲，坐雨停雲館畫，文壁。　花光、惠崇喜用王洽潑墨法寫湘江山水，極有神韻，二米實祖述之，非創作也。　衡山公此卷蒼秀婉逸，直追二衲，不入南宮廡下。詩筆以沓翁手腕，鼓國初高徐口頫，俱可寶也。　紫雪。　此畫並《倣燕穆之山水卷》，余得之梁溪華氏。　李翁九疑過而見之，鑒賞不去口，因題其後云。　玉水。　見《珊瑚網畫錄》卷十五《文衡山橫塘詩意》、《式古堂書畫彙考畫錄》卷二十八《文衡山橫塘詩意圖并題》：　紫雪題。

小卷爲王銓作

百疊春雲百疊山　正德庚午春仲，坐雨停雲館，秉之持佳紙索圖，戲爲寫此。　長洲文壁。　見《味水軒日記》卷八：　萬曆四十四年丙辰四月二十七日，姑蘇邵姓者袖示文衡山小卷，長尺有咫，頗秀潤。

淡設色溪山深秀圖卷

石田先生摹黃子久溪山深秀圖，是正德元年春寫于金陵弘濟寺，迨今嘉靖戊午五十餘年，而筆墨畦逕真趣天然不下于子久。余每垂念，入春來久雨積悶，無以遣懷。偶客攜此卷至玉磬山房見示，視之令人醒然不忍去手，淹留半載摹臨一過，聊彷彿萬一并賦小詩。石老倦遊四十年。徵明。

見《中國繪畫綜合圖錄・文徵明溪山深秀圖卷》：紙本，水墨淡設色，題在卷尾，行書十一行。

《吳派繪畫研究》《海外藏明清繪畫珍品・文徵明卷》。臺灣國泰美術館藏。

青綠山水

短棹夷猶綠玉灣　見《味水軒日記》卷二：萬曆三十八年庚戌十月十七日，夏賈持示文衡山青綠山水，倣趙吳興長松數株，落落有人雪之概。高士倚舷面山，若有注想者。

水墨山水小幅

短策輕鞋爛熳遊　徵明。　樹色春來秀，山容雨後明。閒游命儔侶，無限五游情。　穀祥。　見《味水軒日記》卷五：萬曆四十一年癸丑七月十八日，門人徐節以所藏畫軸來，閱有文徵仲小幅粗筆山水，極有逸韻，蓋倣子久而超放者。　草書一絕上方，王西室亦題一絕。

水墨溪橋策杖圖軸

短策輕鞋爛熳遊　徵明。

見有正書局《中國名畫》第一集《文衡山溪橋策杖圖》、《支那南畫大成》第九卷《山水軸》、《中國古代名人名作選粹·文徵明》。

徵明溪橋策杖圖軸》：　紙本，墨筆，題在左上，行草書共五行。　《中國古代書畫圖目》二十《明文徵明溪橋策杖圖軸》：　紙本，墨筆，題在左上，行草書共五行。　《中國古代書畫傳》：　為文徵明晚年粗筆風格作品，以水墨畫古木溪橋，筆墨粗簡勁挺，氣勢磅礡。除受沈周粗筆畫薰陶外，還融馬遠、夏圭剛健用筆和趙孟頫以書法入畫的運鋒及吳鎮淋漓酣暢墨法。筆致簡粗，沈酣痛快，蘊蓄古雅，避免北派山水俗氣，反映他畫風另一面。

設色夕陽秋色圖軸

秋色離離到草堂　徵明。　　見《藝苑掇英》第二十三期《文徵明夕陽秋色圖》：　絹本，青綠，題在右上角，行書四行。　《中國古代書畫圖目》六六《明文徵明夕陽秋色圖軸》。　無錫市博物館藏。　　按：　劉九庵、傅熹年云：　款偽。

水墨秋色離離圖軸

秋色離離到草堂　徵明。　　媚眼風光恰似春，白沙黃荻水粼粼。　軒窗遍啟抛書坐，鷺鶴襟期土

木人。　王寵。　見《吳越所見書畫錄》卷三《文衡山秋色離離圖立軸》：　紙本，水墨，向在洞庭東山，今歸畢氏廣堪齋。

畫幀

秋色點霜催木葉　長洲文壁。　見《味水軒日記》卷二：　萬曆三十八年九月十五日記。　《紫桃軒又綴·禮白嶽記》：　十五日，十五里至岩市鎮，入一小肆中午餐，几案楚楚，薰爐硯屏若蘇人位置，壁有文太史畫一幀。　秋到江南楓葉紅　此乃衡山先生早年杰構之一，其崗巒起伏，樓閣參差，泉水縈迴，林壑透迤，匠心獨運，妙造自然，非東抄西襲雜湊成本者可比，徒以年久絹暗損色不少。　戊子新春得於北平廠肆。　初擬加粉于水天空處，顯出峰巒，故改裝移題字於畫外。　逮補成之後，覺碎絹上如暮靄，下若芳洲，直是一幅最妙晚景。　因謹按衡山原意爲染白雲，對比顯然精采出，歡喜贊歎，不能自已。　爰詳志經過，以示來者，知我罪我全不計也。　卅七年八月，悲鴻。　見《明四家畫集·文徵明秋到江南圖軸》：　絹本，設色，題詩修補畫外。

淡設色山水贈震方

秋風千里試初程　八月望日，震方北上，過余言別，賦此奉餞并系小圖。　媯家文壁。　見《吳

越所見書畫錄》卷三《文衡山餞別圖立軸》：紙本，淡設色。疎柯遠山，寥寥數筆，而注意在一舟，精細工整。《金石書畫》第十期《明文徵明山水》：順德胡氏有所思齋藏。題在右上方，行書七行。

山水

積雨初收消夏灣　見《珊瑚網畫錄》卷十五《文太史自題山水》。

畫幅

疊疊青山失故顏　按：少時展覽會所見，僅錄存一詩，餘失記。

汀洲細竹圖

睡起西窗竹雨收　見《味水軒日記》卷五：萬曆四十一年癸丑八月十八日，有人持文徵仲汀洲細竹圖來閱，自題句。

設色山水軸

胥臺山麓太湖頭　癸卯春仲，同禄之泛舟出胥口，舟中漫作。　徵明。　見《別下齋書畫録·文

衡山山水立軸》：　絹本，設色。

雪景軸

臘月江南木葉殘　徵明。　見《重訂清故宮舊藏書畫録·明文徵明雪景軸》：　石渠未入録，運

臺灣。《吳派畫九十年展·文徵明畫雪景并題詩軸》：　題在左上，行書共五行。　臺北故宮

博物院藏。

水墨湖山新霽卷贈居節

湖山新霽大字　莫雲卿爲茂謙題　湖山新霽隸書，下有「停雲」「徵明」二印　居生士貞以佳帋請余爲

橫幅小景。　適有人以趙魏公水邨圖相示，清潤可愛，因用其筆意寫此。　連日賓客紛擾，應酬之

餘時作時輟，更旬乃就，老年遲頓，聊用遣興耳，若以爲不工，則非老人之所計也。　系之詩曰：

老人長日不能閒　嘉靖癸卯九月既望，徵明識，時年七脱「十」字有四。　先待詔善畫，明窗浄几，

筆研精良，得佳紙輒弄筆寫小幅，以適清興。　然不喜臨摹，得古畫惟覽其意，而擬其氣韻，故多

得古人神妙處，而無脫塹形似之嫌。此湖山新霽，爲居生士貞所寫，雖云發興于松雪之水村圖，而未嘗規摹其景也。畫時嘉日侍筆硯，今三十五年矣，偶一觀之，不勝今昔之感。萬曆丁丑三月二十一日，仲子嘉書。

乍開卷，怳以爲子久。審子久未辦是也。待詔此筆絶得松雪三昧，丁丑初夏九日，非飽歷吳興清遠者，亦不能深賞其妙。吾倦遊矣，安能置一艇其間，作汎宅也。丁丑初夏九日，王世貞題。

居士貞名節，嘉靖辛丑從文二休承學，因得侍衡山先生研几。先生愛其少慧且工瓠翰事。每窺先生暇輒以書畫請，先生輒應之。故士貞所得良富，然其中之絶佳者惟此湖山新霽圖。圖初成，球偕彭孔加適造先生，先生出示，沾沾自喜，謂是紙可敵趙文敏。球嘗見文敏水邨圖固精絶，恐不逮此之遒勁也。居後歸杜氏，今爲宇臺周氏所得，間以跋請，留閱旬日，怳然三十餘年事。周世家，宇臺博文好古，是圖得所歸矣。萬曆丙子冬十二月六日，周天球題。

萬曆丙子嘉平月，北上過周公瑕棐几齋，觀此卷，蓋衡山先生最經意筆也，寶之當重于連城哉。嶺南黎民表書。

草書工于擔夫，繪壁神于劍士，意興所托，奚必師摹。後復見文待詔摹本，位置筆法與此不倫。趙榮祿水邨圖，余嘗見于顧鴻臚家。此卷閒逸清俊，秀色蒼然。開圖展玩之際，足可消暑。魏公而在，不覺席之前矣。盲師不謷，見待詔漫然之談，便謂水邨遺矩在是，是西宮衛尉之師，而律飛將軍也，可大噴飯耳。宇臺善鑒，當首肯余言。丁丑夏六月，王穉登題。

古人有言，用筆不爲筆所用，使墨不爲墨所使，斯畫家三昧。今觀衡翁此卷，謂做魏公水

村圖筆意，而清勁秀逸更若過之，誠不爲筆墨所拘者矣。軼古今而得三昧者，舍公其誰。秋暑北窗，時一展玩，神遊思爽，恐不讓無懷、葛天之民也，懋謙以爲然否。庚寅七月既望，陸士仁書。

文太史此卷，蒼古清潤，得文敏位置十之七，得子久氣韻十之三，平生用意筆也。萬曆戊寅臘月，與虞山孫七政、華亭顧正心、新安畢竟可同觀於尊生齋中，從此湖山秀色，時時發吾襟袖間矣。黃姬水。

《妮古錄》：子昂水村圖學摩詰，在王敬美太常家。文太史臨摹一卷，如出趙手，余於白下得之。

《味水軒日記》卷八：萬曆四十四年十一月二十六日，客攜示文衡山遙林疊嶂圖，有題語，後有陸師道、王世貞、黎民表三跋。

《吳越所見書畫錄》卷三《文衡山倣趙松雪水村圖卷》：紙本，水墨。纖細秀勁，出色之作。本身小楷款十行，僅如椒子。金氏物。

《寓意錄》卷四《文衡山湖山新霽圖》：紙本，水墨，有項氏藏印數方，商丘宋氏所藏。

故宮舊藏書畫錄》：今藏故宮博物院。舊摹本。 按：《味水軒》所記，文徵明題無詩，黃姬水跋作五湖陸師道。《吳越所見書畫錄》有黎民表、黃姬水、周天球三跋。或所記各爲一卷。

白描淺色蹴踘圖軸

聚戲人間混等倫　青巾黃袍者太祖也，對蹴踘者趙普也，青巾衣紫者乃太宗也。居太宗之下乃石守信也，巾垂於前者党晉也，年少衣青者楚昭輔也。嘉靖己酉七月十日，徵明識。　見《吳越

所見書畫錄》卷三《文衡山蹴踘圖立軸》：宋紙本，白描，微着淺色。不意衡翁人物之精至於如此，何必龍眠。

《吳派繪畫研究》。臺灣歷史博物館《明代沈周唐寅文徵明仇英四大家書畫集》：題在右上，行書共八行。《海外藏明清繪畫珍品・文徵明卷》。臺灣念聖樓藏。

山水大幅

虛亭寂寂俯迴塘　徵明。

見西泠印社印本《百研室珍藏名人畫軸・文衡山絹本山水》：大幅精品，題行書。

水墨仿雲林幅

虯枝如玉翠蟬蜷　徵明。　見《吉雲居書畫錄・文氏三絕冊》第二幀：片石中峙，喬松參天。

上海博物館展出《文氏一門書畫集册》：文徵明仿雲林畫幅，竹石小亭臨水，遠山隱隱。

杏花黃鸝圖

習習春風上苑回　見《珊瑚網畫錄》卷十五《文衡山自題花鳥四幀》：杏花黃鸝。

水墨蘭竹軸

翠竹三湘□□□　臨趙承旨筆并題，徵明。　見《中國繪畫綜合圖錄・文徵明蘭竹圖軸》：絹

本，墨畫，題在右上，行書共五行。　日本江田勇藏。

山水

翠巘喬木畫陰陰　徵明。　　按：少時在展覽會所見，僅錄存一詩。

淡設色紫薇睡貓圖

花影離離草似氈　徵明。　見《中國繪畫綜合圖錄・文徵明紫薇睡貓圖》：絹本，水墨淡設色，

題在畫上幅，行書五行。　《選學齋書畫寓目記・文衡山紫薇睡貓圖》：絹本，著色，小挂幅。

平地碧草如茵，一貍奴卧於草上作酣睡狀。　旁有紫薇一枝，花葉鮮妍。　畫上居中行草書題七絕

一首極佳，中有句云「閒餐薄荷即醺然」。　蓋貓以薄荷爲酒，少食輒醉，因題睡貓故云。　余嘗論

明四家畫品，以文爲遜。　其渾穆不如沈，古峭刻露不如唐，精能不如仇，徒以秀麗爲工，頓失古

意。　惟此小品差強人意耳。　《吳派繪畫研究》。　日本京都國立博物館藏。

設色琴鶴圖軸

茅簷灌莽落清陰　　徵明。　見《故宮週刊》第五〇一期《明文徵明琴鶴圖》：紙本，設色，題在左上角，行書五行。有清高宗題七絕一首。石渠寶笈三編著錄。民國二十六年《故宮日曆》。《重訂清故宮舊藏書畫錄》：石渠未入錄。運臺灣，偽。《吳派繪畫研究》《吳派畫九十年展》《海外藏明清繪畫珍品‧文徵明卷》。　臺北故宮博物院藏。

設色茅簷灌莽圖軸

茅簷灌莽落清陰　　徵明。　見《中國古代書畫圖目》二《明文徵明茅簷灌莽圖軸》：絹本設色，題在右上角，行書五行。　上海博物館藏。　按：徐邦達云：明人偽作，與「春深高樹」出于一手。

山水

草堂斜覆松陰底　　見《珊瑚網畫錄》卷十五《文太史自題山水》。

山水

草堂無用設籬門　　見《珊瑚網畫錄》卷十五《文太史自題山水》。

設色幽谷清泉圖軸

草樹離離落照間　文壁畫并題。

此。　嘗聞石田翁贈先生詩曰：　老夫開眼見荊關，意匠經營慘淡間。　先生早歲專學荊關，故筆意如有江山。　愚謂此詩非先生不能當，然非石田之知先生，亦不能有此詩，蓋二公皆學洪谷而有得者也。　觀於此圖尤信。　嘉靖癸丑二月望，師道題。　見《味水軒日記》卷七：　萬曆三十八年庚戌正月十三日，文徵仲山水一軸，兩松一平坡，二老坐話，上下山巒邱匝，筆意類李唐，而蒼鬱過之。　陸五湖師道題，五湖細楷如菉豆大，精工之極，皆天地間尤物也。　《藝苑掇英》第四十七期《文徵明幽谷清泉圖軸》：　紙本，設色，題在左上角，行書五行。　陸師道細楷跋，在右上角。

《文徵明畫傳·山水圖軸》：　在沈周簡樸深厚的表現方法上，形成自己獨到的風格。　此畫危崖聳兀，凌厲出塵，細水長流，遠山含黛。　中景樹木掩映，高士對坐，以木作橋，立意頗高。　筆法奇勢不凡。　山石披皴，凜然有生氣。　常熟博物館藏。

設色小景

茗杯書卷意蕭然　見《味水軒日記》卷一：萬曆三十七己酉十月三日，客持文衡山小景一幀，渲染虛渾，用趙文敏家法，一古柏，一草亭，四面竹籬，旁有澗流，上系一詩。　《珊瑚網畫録》卷十五《文太史自題山水》。

水墨疎林淡靄圖軸

物院展出：　紙本，水墨畫，楷書題。

荊關妙法久無傳　徵明戲用倪元鎮墨法寫此并題。　時嘉靖辛丑秋八月廿又二日。　見南京博物院展出：　紙本，水墨畫，楷書題。

畫秋葵

菊裳茌苒紫羅衣　徵明畫并題。　粟玉姿偏瑩，鵝黃色未深。已誇能衛足，復道解傾心。　縠祥。　綠剪參差帶，丹傾仔細霞。一番秋色起，高日映葵花。　顧聞。　見《珊瑚網畫録》卷十五《文衡山小園秋葵圖》。

水墨枯木雙禽圖軸

落木蕭蕭苦竹深　徵明。　見《中國古代書畫圖目》九《文徵明枯木雙禽圖軸》：紙本，墨筆，題在左上角，行書四行。　天津市藝術博物館藏。

寒烟半壁圖

落日蕭蕭照獨行　徵明。　見《中國名畫》第十九集《文衡山寒烟半壁圖》。　《雲自在龕筆記》：文徵明寒烟半壁圖軸，紙本水墨畫。寒林千尺拔地而起，幽人翹首山中，静領木葉槭槭，澗水淙淙之趣。自題七絕一首。大幅文畫，尤爲難得。

枯木雙禽

落葉蕭蕭苦竹深　徵明。　見《吉雲居書畫録·文氏三絕册》第一幀：枯木一枝，雙禽對鳴，下有疏竹。　按：款下有「徵明印」方印。

梅竹雙禽畫幅

落葉蕭蕭苦竹深　徵明。　見一九八七年《金石書畫·文徵明雜畫卷》：題在左上，行書共四

行。《文徵明畫風·雜畫四段圖之一》。《文徵明畫傳》：構圖穩重，全在筆墨意趣上下功夫，筆致疏秀，收筆皆圓潤，令人有清婉絕塵之感。　按：　款下有「文印徵明」「徵仲」兩方印。

水墨山陰晴雪圖軸

萬木僵寒望欲迷　　徵明。　　見《中國古代書畫圖目》九《文徵明山陰晴雪圖軸》：絹本，墨筆，題在右上角，行書四行。　　《文徵明畫傳》：淺絳設色。山石不用皴擦，只鈎出輪廓。樹用李成法，極寫其倒伏之狀。筆意簡疏沉着，顯得一片空靈，深得冬景蕭索蒼涼之意。　　天津市藝術博物館藏。

雲林烟瀑圖

萬仞峯頭掃翠烟　　徵明。　　見《味水軒日記》卷五：　萬曆四十一年癸丑九月十九日，夏老引無錫人持卷軸來看，文徵明雲林烟瀑圖，倣子久筆。

山水

萬樹千花盡放春　　見《珊瑚網畫録》卷十五《文太史自題山水》。

寫蘭

葉颭東風翠帶斜　　見《珊瑚網畫録》卷十五《文衡山自題寫生諸幅》。

山水

蒼山隱隱樹重重　　見《珊瑚網畫録》卷十五《文太史自題山水》。

水墨風雨歸舟圖軸

蒼山如髮野烟浮　　徵明。

　　　見《虛齋名畫録》卷八《文待詔風雨歸舟圖軸》：紙本，水墨山水。

山水軸

蒼山曲曲水斜斜　　壬寅夏日，徵明。

　　　見《別下齋書畫録‧文衡山山水立軸》：紙本。

山水

蒼松落落帶滄灣　　見《珊瑚網畫録》卷十五《文太史自題諸畫》。

堯峰觀瀑圖軸

蒼松落落帶溪灣　嘉靖庚子七月，同補庵郎中遊堯峰，頗興，歸而圖之。長洲文徵明。　見《夢園書畫錄》卷十一《文衡山堯峰觀瀑圖軸》：紙本。孤峰插雲，林木隱寺，對山石磴，上有茅亭。古松二本，籐蘿下垂。山腰石棧迤邐，飛瀑注橋，兩客席地揮麈坐觀，一奴子捧書立樹下。筆意蒼秀，極耐玩味。

仙境白雲圖軸

蒼栝離離帶夕曛　徵明。　上海博物館展出：長軸紙本，青綠設色，題在右上，行書三行，詩堂有吳倩題「明文衡山仙境白雲圖真蹟」。　上海博物館藏。

設色蒼巖漁隱圖軸

蒼巖千尺鎖烟霞　徵明。　見《石渠寶笈》卷三十九《明文徵明蒼巖漁隱圖一軸》：素絹本，著色畫。　《吳派繪畫研究》。　《吳派畫九十年展》：題在左上角，行書四行。　臺北故宮博物院藏。

設色幽壑鳴琴圖軸

幽壑鳴琴小篆書　萬疊高山供道眼　嘉靖戊申夏四月，徵明製。　見《穰梨館雲烟過眼録》卷十

七《文衡山幽壑鳴琴圖軸》：紙本，設色。

青緑設色柳堤聯彎圖

蒲水浮針緑玉灣　見《味水軒日記》卷一：萬曆二十七己酉十一月十六日，戴穉賓病起，以諸畫

來易米。文徵仲柳堤聯彎，青緑瀟灑，有詩。

墨蕙立軸

蕭條深巷謝紛華　承補菴先生惠蕙花，寫此奉謝。丙辰暮春三月既望，徵明。　見《吉雲居書

畫續録・文衡山先生墨蕙立軸》：紙本。右角作一坡，蕙花一叢，墨竹二枝。下作細草茸茸，俱

臻神妙。題在上方右角。

水墨山水軸

蕭蕭落木四散空　徵明。　見《吴越所見書畫録》卷四《文待詔水墨山水立軸》：紙本。長松一

株，古木一株，下坐一人，一童抱琴而來。

山水卷

蘭橈十里下橫塘　徵明。　見天繪閣本《馮超然臨文待詔山水卷》：題行書共五行。

山水軸

竹冠椶履葛衣輕　徵明。　見《畫史彙稿文徵明》附圖片：題在右上角，行書共五行。

松鶴草堂圖軸

裊烟石壁對孤桐　徵明。　見《古芬閣書畫記》卷十五《明文待詔松鶴草堂圖立幅》：絹本。草堂高爽，一叟撫琴，一人傍立，一童子扇爐煮茗。屋後長松插天，階下二鶴對立。幅左題行書四行。

設色長林銷夏圖軸

嘉靖庚子六月，徵明爲禹文作長林銷夏圖篆書一行，在左上角　緑竹蕭蕭千萬竿　丙午冬日，過禹

文齋頭，出余舊作，復題一絕。徵明。　見一九八六年虛白齋藏書畫精品展覽展出：絹本，設

色，題詩在上角，行書共六行。　《藝苑掇英》第三十一期。　虛白齋藏。

茶梅雙禽圖

絕艷清芬名自奇　　見《珊瑚網畫錄》卷十五《文衡山自題花鳥四幀》：茶梅雙禽。

設色小畫

綠陰千頃碧溪前　　嘉靖庚子春日畫并題，徵明。　　見《味水軒日記》卷七：萬曆四十五年乙卯

二月八日，松江一人持文衡山小畫一幀求鑒，青嶂綠波，緋桃碧柳，用意極工，少年筆也。

按：嘉靖庚子，衡山七十一矣。

設色松陰品茗圖

綠陰千頃碧溪前　　徵明。　　見二〇〇一年佳士得香港拍賣圖錄《文徵明松陰品茗圖鏡框》：絹

本設色。港幣十二萬元至十五萬元。　題在右上角，行書共五行。

設色溪亭客話圖軸

綠樹陰陰翠蓋長　徵明。　見《石渠寶笈》卷二十六《明文徵明谿亭客話圖軸》：素牋本，淡著色畫。　《故宮週刊》第二百十五期《明文徵明谿亭客話》：題在右上角，行書共四行。　《故宮日曆》、《故宮書畫集》第二十三冊、《支那南畫大成》第九卷《山水軸》。　《重訂清故宮舊藏書畫錄》：舊藏重華宮，運臺灣，偽。　《吳派繪畫研究》、《吳派畫九十年展》、《海外藏明清繪畫珍品・文徵明卷》。　臺北故宮博物院藏。　按：末句作「對話溪亭五月涼」，有清高宗用韻題。

設色溪頭對話圖軸

綠樹陰陰翠蓋長　徵明。　見《中國古代書畫圖目》十二《明文徵明溪頭對話圖軸》：絹本，設色。　上海文物進出口公司藏。　按：劉九菴、傅熹年云偽，楊仁愷云待考。　末句作「對話溪頭五月涼」。

設色谿亭圖軸

綠樹敷陰白晝長　徵明。　見《吳越所見書畫錄》卷一《文徵明谿亭圖立軸》：絹本完好。

按：　末句作「輸我谿亭五月涼」。

仿王蒙山水圖

緑樹陰陰翠蓋長　徵明。

行書共四行。　美國三藩市舊金山市亞洲藝術博物館藏。

見《中國繪畫綜合圖録・明文徵明倣王蒙山水軸》：題在圖左上，

設色倣王蒙山水軸

緑樹敷陰白晝長　徵明倣王叔明筆意并系小詩。

王蒙山水圖軸》：紙本淡色，題在左上角，楷書共五行。　美國顧洛阜藏。　按：詩同。

見《海外藏明清繪畫珍品・文徵明卷・倣

古柏纖篁

纖纖纖小雨作輕寒　雨中禄之攜松雪畫蘭過訪，即與觀此。　見《味水軒日記》卷二：萬曆廿八

年庚戌八月，徽人持示文徵仲古柏修篁，酷類趙文敏。　《珊瑚網畫録》卷十五《文衡山自題寫

生諸幅》：雨中禄之攜松雪畫蘭竹過訪，即爲作此。　徵明時年八十有一。　《式古堂書畫彙考

畫録》卷二十八《文徵明蘭竹圖并題》。　按：所記當是一幅，李氏所記未盡録耳。

綠蔭攜琴圖軸

罨畫溪頭春水生　見《玉雨堂書畫錄》卷三《文衡山綠蔭攜琴圖》：紙本。上層疊巘重巒，松門古寺，山居幽邃。下層密樹交柯接葉，其細如髮。目力腕力，大似陸天游精製。自題一詩。此圖曾經御題，富春相所藏賜本。

設色漁舟圖

罷釣歸來不繫船　徵明書。　見《珊瑚網畫錄》卷二十一《徵仲漁舟圖》：絹上重著色，另宋牋上題七絕一首。　《式古堂書畫彙考畫錄》卷七《文徵仲漁舟圖并書》：絹本畫著色，宋牋本對題。

設色山水幅

西風吹雨弄簧聲　徵明。　見《石渠寶笈》卷四十一《明人集錦畫一冊》：凡十幅，前副頁有徵明隸書「適興」二字，款徵明。第五幅素絹本，著色山水，左方自題。

水墨蘭竹幅

西齋半日雨浪浪　徵明。

見《文徵明畫風》：水墨。題在左側，行書二行。

設色松風澗水圖軸

行盡崎嶇路萬盤　徵明。

見《吳越所見書畫錄》卷三《文衡山松風澗水圖立軸》：絹，青綠，山頭渾厚高古，雙松蔽日，下結幽廬，童子倚門而覘鶴。

桐陰高士圖

舊畫重題二十年　子寅自南都來，持余舊作桐陰高士圖觀之，蓋有年矣。可見歲月易增，筆力易減，較之於今，大不如前，爲之悵然，因題一絕。己巳春，徵明記。　清賞凝霞四十年，斷痕殘墨尚依然。不堪香死人琴後，秋色徒供韻石前。　先子英年得此畫，每躍然稱快，後義興吳二甫以白鏹一鎰求易，先生笑却之。余年來蹇遭多故，書畫鼎彝幾不復存。而此獨固守，亦欲後之念今，亦猶今之念昔也。因和原韻一絕。崇禎戊辰改元七夕立秋日，懷日子珂玉記。　見《珊瑚網畫錄》卷十五《衡山桐陰高士圖》。

仿趙孟頫青綠小幅

越來溪上雨初收

仿趙孟頫青綠小幅

越來溪上雨初收　　見《珊瑚網畫錄》卷十五：　此倣松雪青綠小幅。

仿趙孟頫設色山水

越來溪上雨初收　　徵明。　　獨愛無人處，幽棲不用名。　竹鷄啼午寂，松鼠落枝輕。　芳草初平路，春溪欲上城。　蕭然吾亦得，擾擾自勞生。　祝允明。　　過雨山堂蒸翠雲，四簷籐竹鳥聲聞。　青天不動風文坼，錦石相鮮磵道分。　流水桃花真隔世，草衣木食自爲群。　籠鵝寫帖關幽興，却憶風流晉右軍。　王寵。　　茅簷日暖燕交飛，雲過牆陰滿翠微。　中酒經旬掩關卧，蒼苔渾欲上人衣。　居節。　　饑食松花渴飲泉，偶從山後到山前。　陽坡軟草厚如織，日與鹿麛相枕眠。　周天球。　　見《續書畫題跋記》卷十一《文衡山倣趙文敏著色山水》。

設色松谿泛艇圖軸

越來溪上雨初收　　徵明。　　見《藝苑掇英》第六十七期《文徵明松溪泛艇圖軸》：　絹本，設色，題在右上角，小楷共三行。　藝趣山房藏。

設色倣王蒙畫軸

迴合烟蘿千萬山　徵明仿黃鶴山樵筆。　一九五九年見于上海古籍書店：軸，紙本，設色山水，極工細，小行書題。

水墨攜琴訪友圖軸

迴巖古木翠陰陰　徵明。　一九六六年昪于上海錢景塘家：軸，紙本，水墨山水，題在中上，行書共四行。　《中國古代書畫圖目》十二《明文徵明攜琴訪友圖軸》。　上海文物商店藏。

墨菊

透紙離離見墨花　見《式古堂書畫彙考畫録》卷二十八《文衡山菊圖并題》：水墨。

設色萬壑松風圖軸

過雨青山翠欲浮　徵明。　見《文徵明畫風‧萬壑松風圖》：軸，設色，題在右上角，行書共四行。　《文徵明畫傳》：小青緑山水，景色疏朗。筆墨細秀，多抒情意趣。山石多以清色寫其陰面，而少用皴法，乃李思訓、趙伯驌風格。但又力戒北派院習，而以士氣清潤補救之，使入于

雅格。

仿倪瓚小幅

遥山過雨翠微茫　戊子四月既望，倣雲林子筆。　徵明時年八十有九。　見《味水軒日記》卷

三。　萬曆三十九年辛亥四月一日，訪隱者王靜村先生，出觀所蓄文徵仲倣倪雲林小景，樹石蕭

灑。　《珊瑚網畫錄》卷十五《倣倪迂山水》、《郁氏書畫題跋記》卷十二《文衡山倣雲林小幅》、

《式古堂書畫彙考畫錄》卷二十八《文衡山倣雲林小幅》。　按：三家所記字有異同，此據汪氏

設色山水軸

記得當年點筆時　此幅往歲雨後戲作，今數年矣　丁未七月十一日，徵明時年七十八。　木葉

蕭蕭尺紙間　丁巳七月十又一日，重觀賦此識，于是余年八十有八矣。　見《海外藏明清繪畫

珍品・文徵明卷・山水圖軸》：　紙本，設色，題在右上角，小楷，初題六行，再題四行。

墨蘭軸

記得辭家二月時　嘉靖丁巳小春寫于玉蘭堂，徵明。　見《退菴金石書跋・文衡山墨蘭軸》：

紙本，幅上左有自題。相傳衡山初入翰林，署中諸公多不肯與伍，曰此地豈畫史所居。不知衡

山詩書畫并工，夙稱三絕。即如此題墨蘭絕句，超脫流轉，情深於文。試問館閣中似此高手有

幾人乎。按此幅紙墨頗新，或因疑爲贗本，余似以畫品斷之，知非僞手所能。記得金陵瑣事中

一條云：朱朗，字子朗，文徵仲得意門人。徵仲應酬之作，多出于子朗手。金陵一人客寓蘇州，

遣童子送禮于子朗，求徵仲贗本，童子誤送徵仲宅，致主人之意云云。徵仲笑而受之曰：我畫

真衡山，聊當假子朗可乎？一時傳以爲笑。然則文畫之真贗，殆難言之矣。

山水

謖謖松風灑碧坡　見《珊瑚網畫錄》卷十五《文太史自題山水》。

山水

謖謖長松帶野塘　按：少時書畫展覽會中所見，僅錄存一詩。

設色春景畫軸

重重烟樹鎖招堤　徵明。　見于展覽會中：軸，紙本，設色。遠山隱青溪爽岸，岸上桃李盛放，

樹旁小屋有數人會聚其中。溪上架小橋，老者扶杖徐行。題行書。

水墨松風細泉圖軸

郭外新寒漲野烟　徵明。　見上海博物館展出：紙本，水墨。水陂奇石，古松喬木。題在左上角，行書四行。《中國古代書畫圖目》二《明文徵明松風細泉圖軸》。上海博物館藏。

按：傅熹年云：　明倣。

山水軸

金華曾到想依然　徵明。　見《神州國光集·明文衡山山水》：軸，紙本，寶蘇黃齋藏。

蓮房翠禽圖

錦雲零落楚江空　見《珊瑚網畫録》卷十五《衡山自題花鳥四幀》：蓮房翠禽。

山水

雨過松陰寂寂新　按：少時展覽會所見，僅録存一詩，餘失記。

倣黃公望小景

雨過郊原不起塵　徵明。　見《味水軒日記》卷四：萬曆四十年壬子三月二十四日，同盛寅庸、方巢雲、戴鑑若過沈圖南，出觀文衡山倣黃大痴小景。上就枯筆作山，方仄岝崿，用濃墨卧筆點苔，極相煥發。下樹石，老氣有餘。

山水

雨過寒原秋寂歷　按：少時展覽會所見，錄存一詩，餘失記。

水墨竹溪茆舍圖軸

雨過碧山蒼靄亂　徵明。　見《石渠寶笈》卷三十八《明文徵明竹溪茆舍圖一軸》：素牋本，墨畫。《重訂清故宮舊藏書畫錄》：原藏御書房。北京故宮博物院藏。　按：徐邦達云偽。

設色羣峰浮翠圖軸

雨過羣山翠欲浮　徵明。　見二〇〇一年十月佳士德香港拍賣圖錄《文徵明羣峰浮翠圖軸》：紙本，設色，題在左上角，行書共五行。拍價港幣十二萬元至十五萬元。

淡設色山水

雨過群山翠亂流　嘉靖壬寅二月既望畫并題。

山水。

見《潘氏三松堂書畫記·文徵明淡青綠著色

水墨松陰趺坐圖

雨過群峰萬壑奔　徵明。　見《故宮週刊》第三二一期《明文徵明松陰趺坐圖》。　《石渠寶笈

三編》：紙本，水墨畫。松陰下兩人隔溪趺坐，揮塵而談，一奚童囊琴自松間來。題在左上角，

行書四行。延春閣藏。

虛閣弄竿圖

雨晴飛瀑瀉潺湲　見《味水軒日記》卷一：萬曆三十七年十一月十六日，戴穉賓病起以諸畫來

易米，文徵仲仿盧浩然寫虛閣弄竿圖，樹石攢簇類草堂圖，有詩。　《珊瑚網畫録》卷十五《文太

史自題山水》。

設色雨餘春樹圖軸

雨餘春樹綠陰成　余爲漱石寫此圖，數日復來，使補一詩。時漱石將北上，舟中讀之，得無尚天

平、靈巖之憶乎？丁卯十一月七日，文壁記。　爲圖復與補詩成，送客北征霽景明。却是靈巖

曾駐處，展看亦用繾懷生。己酉新正御題。　見《故宮旬刊》第二十一期《明文徵明雨餘春

樹》。軸，紙本，設色，題在畫右上，行書共十一行。　民國廿六年《故宮日曆》《宋元明清書畫

家年表》《吳門畫派》。　《重訂清故宮舊藏書畫錄》：石渠續編著錄，重華宮藏，運臺灣。真蹟

上上。《吳派畫九十年展》、《海外藏明清繪畫珍品·文徵明卷》。　臺北故宮博物院藏。

畫梅

雪片經春猶未消　見《珊瑚網畫錄》卷十五《衡山自題寫生諸幅》：畫梅。

水墨古柏圖

雪厲霜後歲月更　　徵明寫寄伯起茂才。　柯葉蒼蒼不改更，良材待用氣崢嶸。文翁善寫少陵

句，落筆應教風雨驚。　毅祥。　抱病禪栖節已更，空山古木對崢嶸。月窗風動蛟龍影，蕙帳翻

愁鶴夢驚。　周天球。　書法翩翩近率更，詩才未儗讓鍾嶸。鄭公三絕親題贈，一日聲名藝苑

驚。　陸師道。

偃蹇霜姿歲月更，沉淪空谷自崢嶸。他年會有凌霄勢，一顧先教匠石驚。　袁尊

尼。

臥病青山歲月更，豹文養就氣崢嶸。虬枝寫寄王摩詰，疑有風雷夜壑驚。　黃姬水。　琴

柏星霜閱變更，仇池風骨自崢嶸。文翁爲愛張衡賦，片紙圖成滿座驚。　公子才名旦

更，偶侵微病瘦崢嶸。玉堂太史勞相問，爲有新詩四座驚。　陸安道。　秉燭揮毫僕屢更，虬枝

香葉鬥嶙峋。知君臥病無聊賴，寄向空山神鬼驚。　文彭。　老筆紛披晚自更，喬柯偃蹇石崢

嶸。孔明氣節少陵句，未用按圖神已驚。　文嘉。　太史年耆漢五更，丹青筆法轉崢嶸。題詩遠

覘山中客，雷雨蛟龍奮壑驚。　嘉靖庚戌初夏，偶過衡翁玉磬山房，問訊伯起。伯起時臥病楞

伽僧閣，翁悵然久之，剪燭作此爲寄，詩意鄭重，不惟欲去其疾云耳。翁壽已八十有一，于後進

倦倦如此，詠歎數四，謹題識之。　彭年。　老去仙翁甲子更，桑皮遺墨尚崢嶸。自從絕跡西州

路，六十三年一夢驚。　予春秋二十有三，病瘍石湖僧舍，辱太史公作圖寄訊，系詩寓意。一時

群賢先後和題，遂成家寶。邇來所藏名筆散逸殆盡，而此圖獨存，媿許可之莫酬，感典刑之具

存，追和一絕，用紀歲月云。　時壬子嘉平月十一日，鳳翼年八十有六矣。　又詞一闋，略，末

識：　右調驀山溪，集辛稼軒句，題文衡山古柏圖。　光緒丁未五月，汪由敦壺齋署簽。　見印本：文題在左

卷簽題：文衡山爲張伯起寫古柏圖。同治元年壬戌初冬，顧文彬識于過雲樓。

上角，小楷五行。　《中國繪畫綜合圖錄》、《海外藏中國歷代名畫》。　美國納爾遜艾金斯美術

設色雪滿羣峯圖軸

雪壓溪南三百峯　徵明。　見《石渠寶笈》卷三十九《明文徵明雪滿羣峯圖一軸》：素絹本，著色畫。《重訂清故宮舊藏書畫録》：原藏御書房，運臺灣。《吳派繪畫研究》《吳派畫九十年展》。　按：末句作「起落高人跨蹇中」。

館藏。

水墨淡色雪山跨蹇圖巨軸

雪壓溪南三百峯　徵明。　見《書畫鑑影》卷二十一《文待詔雪山跨蹇圖巨軸》：絹本，水墨雪山粗筆寫意，蒼蒼莽莽，大類石田。紅葉青松，微着淡色。寒林挂雪，凍壑懸流，棧道曲盤，危橋跨澗。三人策蹇，一人隨行。高處杉林藏屋，雙峰插天。題在右上，行書四行。　按：末句作「都落幽人跨蹇中」。

設色雪橋策馬圖軸

雪壓溪南三百峯　徵明。　見一九八七年南京博物院展出：軸，絹本設色，題在左上，行書五

行。《中國古代書畫圖目》七《明文徵明雪橋策馬圖軸》。　南京博物院藏。　按：　末句作「都落詩人跨蹇中」。　傅熹年云：　偽作。

設色雲山覓句圖軸

雪壓溪南三百峰　徵明。　見《中國古代書畫圖目》十五《明文徵明雲山覓句圖軸》：　紙本，設色，題在圖中上，行書四行。　瀋陽故宮博物院藏。

設色雪山跨蹇圖軸

雪壓溪南三百峰　徵明。　見《中國古代書畫圖目》十三《明文徵明雪山跨蹇圖軸》：　紙本，設色，題在圖左中，行書共四行。　廣東省博物館藏。　按：　字小難辨。

設色畫絕壑鳴琴圖軸

雲外高山供道眼　嘉靖丁酉夏四月既望，徵明寫絕壑鳴琴圖并系短句。　見《石渠寶笈》卷八《明文徵明絕壑鳴琴圖一軸》：　素牋本，著色畫。

水墨雪歸圖軸

雲色彤時雪正飛　徵明。　見《吳派畫九十年展・文徵明雪歸圖軸》。　《重訂清故宮舊藏書畫録》：石渠未入録，運臺灣。　《海外藏明清繪畫珍品・文徵明卷》：紙本，水墨，題在圖上中左，行書共四行。　臺北故宮博物院藏。

水墨雪嶺吟鞍圖軸

雲埋嶺樹雪漫漫　徵明。　見南京博物院展出《文徵明雪嶺吟鞍圖軸》：紙本，水墨，行書題。　南京博物院藏。

設色雪景軸

雲埋嶺樹雪漫漫　徵明。　見《中國古代書畫圖目》二十《明文徵明雪景軸》：絹本，設色，題在右上角，行書共五行。　北京故宮博物院藏。　按：兩軸詩句同。

山水

雲罨遙空露碧巔　見《珊瑚網畫録》卷十五《文太史自題山水》。

畫蘭竹拓本

雲裾月珮紫霞紳　　徵明。

見《適園藏真集刻》：題在右方，小楷四行。

冬景山水

雲樹蓪踪鳥絕飛　　見《珊瑚網畫錄》卷十五《文太史自題山水》：冬幅。

設色烟雨聽秋圖

霜後平林含古色　　甲辰秋日，徵明。　　見《域外所藏中國古畫集・文衡山烟雨聽秋圖》。　《吳派繪畫研究》：紙本，淡設色，題行書，共五行。　日本東京山本悌二郎藏。

水墨枯木竹石贈荊溪

霜後勁節不改色　　徵明寫贈荊溪先生。　　見《藝苑掇英》第六十期《明文徵明枯木竹石圖》：軸，絹本，水墨，題在右上幅，行書五行。　　上海朵雲軒藏。

寒林曲澗圖

霜後平林含古色　見《味水軒日記》卷二：萬曆三十八年庚戌八月二十二日，夏賈從錫山回，持示文徵仲寒林曲澗。寫霜樹四五層，樹自扭搭，俱用刷絲枯筆。其上枝稍湧噴，有梢雲觸日之勢，峰頂陂腳石皆嶄岈有稜刃。此幅純用北苑法，掩其署名，鮮不以爲白石翁也。自題一絕。

仙桂新枝圖

霓裳瑤闕對仙郎　徵明。　　紫泥金印屬仙郎，丹桂陰濃白玉堂。自是根從天上種，孫枝奕奕繼清香。　王守。　　玉宸仙吏紫薇郎，月殿束頭鎖桂堂。寫出孫枝榮老幹，依然清露襲天香。彭年。　　薇垣簪筆待仙郎，初聽雲璈醉錦堂。無數翠霞騎鳳下，月中先折一枝香。臨文待詔仙桂新枝圖，并和原韻。壬戌春，南田壽平。　見《清歡閣帖》：惲壽平帖。　《愛日吟廬書畫續錄》卷四《清惲壽平臨文衡山墨桂軸》、《陶風樓書畫目》二《清惲壽平墨筆桂花軸》。

山水

長林結暝畫生寒　見《珊瑚網畫錄》卷十五《文太史自題山水》。

設色臨流樹蔭圖軸

長松落日帶滄灣　徵明。

見《石渠寶笈》卷八《明文徵明畫臨流樹蔭圖一軸》：素絹本，著色畫。

山水

陰陰夏木水平谿　　見《珊瑚網畫録》卷十五《文太史自題山水》。

山水

陰陰灌木壓虛簷　　見《珊瑚網畫録》卷十五《文太史自題山水》。

明皇夜遊圖

隔花雕輦度輕雷　　見《珊瑚網畫録》卷十五《徵仲明皇夜遊圖》、《式古堂書畫彙考畫録》卷二十八《文太史明皇夜遊圖并題》。

雨山圖小幅

隔溪綠樹陰潺湲　見《庚子銷夏記·衡山雨山圖》：紙本，小幅。山巒一圍，林木聳秀，一人坐

茅亭看雨。余舊題之曰：景色空濛，樹石如沐，此雨山真面目也。他人寫雨山但以濃墨相襯

貼，視此奚啻千里。見者以爲知言。

設色樹下聽泉圖軸

青山列嶂草敷茵　徵明。　見《中國古代書畫圖目》十六《明文徵明樹下聽泉圖》：軸，絹本，設

色，題在右上角，行書共四行。　　吉林省博物館藏。

設色倣古山水軸

青山稠疊水漣漪　徵明。　見民國二十六年《故宮日曆·明文徵明倣古山水》、《吳派繪畫研

究》。　《吳派畫九十年展》：絹本，著色，題在右上角，行書共四行。　《重訂清故宮舊藏書畫

錄》：絹本，石渠未入錄，運臺灣。　　《海外藏明清繪畫珍品·文徵明卷·仿古山水圖軸》。

臺北故宮博物院藏。

倣董北苑山水

青山隱隱水溦溦　見《珊瑚網畫錄》卷十五《衡山倣董北苑山水》、《式古堂書畫彙考畫錄》卷二十八《衡山倣董北苑山水并題》。

山水

青山隱隱遮書屋　見《珊瑚網畫錄》卷十五《文太史自題山水》。

山水

青山疊疊倚晴霞　按：少時於展覽會所見，僅錄存一詩，餘失記。

水墨幽蘭竹石卷

風裾月珮紫霞紳　嘉靖癸丑春二月，訪元美進士於婁江，出示松雪翁所書幽蘭賦，惜失前圖，強余作此真似煉石補，恐不免識者之誚也，并系短句以識余懇。徵明。　松雪翁幽蘭卷純倣十三行洛神，文徵仲先生復爲補圖，余得見之元美長公家，今後攬故跡如覯遺佩，當臨摹刻之含譽堂帖中。　見香港蘇富比拍賣行《元趙孟頫行書幽蘭賦明文徵明幽蘭竹石手卷》：紙本，水墨。

趙孟頫錄楊烱幽蘭賦并圖，原圖已佚。文徵明於前段宋紙上補畫幽蘭竹石，題在圖末，小楷七

行。拍賣價一百五十萬至一百八十萬美金。　按：趙書識云：「元貞元年九月，余坐館閣與彥

齊學士閒論。彥齊出紙請畫蘭石，既而探案頭得楊盈川幽蘭賦，並爲一抹，聊以寄野興於一時

耳，工拙非所計也。子昂。」另有董其昌跋，略。

畫蘭竹拓本

風裾月珮紫霞紳　徵明。

　　　　見《適園藏真集刻》：拓本，題在□方，小楷共四行。

畫蘭竹

風裾月珮紫霞紳　徵明。

蘭幽在深谷，竹操雅相宜。對此良無恨，清氛拂硯池。蔡羽。　見

《故宮週刊》第三十七期《明文徵明蘭竹》：題在右上角，行書共四行。另有清高宗題。　民國

二十三年《故宮日曆》、臺灣本《環華百科全書》、《支那南畫大成》蘭竹第一卷、《吳派畫九十年

展》。《重訂清故宮舊藏書畫錄》：紙本，石渠續編著錄，藏御書房，運臺灣，真蹟。臺北故

宮博物院藏。

山水

風激飛籐葉亂流　　見《珊瑚網畫録》卷十五《文太史自題山水》。

仿李唐滄浪濯足圖

飛泉百丈晝生寒　　徵明。　　盤空石壁雲難度，古木蒼藤不計年。最是碧山猨嘯處，一條飛瀑破

晴烟。　蔡羽。　　百丈飛泉灑面涼，桃花片片瀉滄浪。道人白足原無垢，自愛空山日月長。王

寵。　　見《珊瑚網畫録》卷十五《文徵仲傲李唐滄浪濯足》、《式古堂書畫彙考畫録》卷二十八《文

徵仲仿李唐滄浪濯足圖并題》。

山水

高林雨過白烟生　　見《珊瑚網畫録》卷十五《文太史自題山水》。

水墨蕙蘭石圖軸

高情靄靄蕙蘭芳　　徵明爲禄之作。　　見《中國古代書畫圖目》十三《明文徵明蕙蘭石圖》：軸，

紙本，墨筆，題在左上角，楷書共五行。　　廣東省博物館藏。

秋景山水

高樹扶疎弄夕暉　　見《珊瑚網畫錄》卷十五《文太史自題山水諸幅》：秋景。

山水爲公遠作

高樹扶疎弄夕暉　　甲寅四月廿日，徵明爲公遠文學寫。　　見于展覽會，少時所錄僅此，餘失記。

水墨溪亭銷夏圖

高樹陰陰翠蓋長　　徵明。　　見《中國古代書畫圖目》十八《文徵明溪亭銷夏圖》：軸，紙本，墨筆，題在右上角，行書四行。　　江西博物館藏。

山水

高樹陰陰翠蓋長　　嘉靖庚子仲夏望日寫於玉蘭堂，徵明。　　見《珊瑚網畫錄》卷十五《文太史自題山水諸幅》。

雪景小幅

鳥絕雲埋萬木空　見《味水軒日記》卷七：萬曆四十五年十月五日，方樵逸同太倉一人來，攜卷軸相示，文徵仲雪景一小幅，真而佳，有題句。

淡色雪景

□得騎驢犯朔風　徵明。　見《海外藏明清繪畫珍品・文徵明卷・雪景圖軸》：紙本，淡色，題在左上角，行書四行。　臺北故宮博物院藏。

疏林淡靄圖幅

見《平生壯觀》卷十：疏林淡靄，一松，一點葉樹，一枯木。紙小幅，七絕一首。後題：「三十歲之筆，今年八十七矣，展閱惘然。」

七絕　二首以上

水墨清風高節圖卷

閒寫庭前玉幾枝　碧雲蕭颯漏新晴　文壁徵明甫畫并題。　見南京博物院展出《文徵明清風

高節圖卷》：絹本墨畫，題行書。　南京博物院藏。

墨竹軸

清溪映竹竹連雲　露梢風葉喜晴春　嘉靖戊辰九月廿又二日，長洲文徵明并書於玉磬山房。　見《退菴金石書畫題跋記・文衡山墨竹軸》：絹本。此文衡山精意所作，畫似極草草，而澆墨用筆直詣古人。幅上左自題二詩，小楷書極精，以此精楷知此畫亦精意所作。此四十年前得於福州舊書攤中，絹素尚完好，可寶也。惟嘉靖無戊辰，當是戊子或壬辰之誤，因此而疑僞蹟，非作僞者決不留此破綻耳。

設色桃源圖卷

桑麻鷄犬自成村，偶然避世住深山　咸陽烽火已千春　見《似昇所收書畫録・明文待詔桃源圖長卷》：紙本，著色。陸師道題「桃源勝境」四字於首，畫法秀逸，微失之纖。似昇謂畫紙稍新，與後幅題詩紙不同，疑畫爲人偷換而藏者不知也。　余細觀之，洵如似昇言，然後幅題詩之字，則待詔真蹟無疑。

三絕冊

第一幀：　枯木一枝，雙禽對鳴，下有疏竹　　落葉蕭蕭枯竹深　　徵明。　　第二幀：　片石中峙，喬松參天　　虬枝如玉翠蜿蜒　　徵明。　　第三幀：　茅亭修竹，古木雙株，小橋旁通，遠山對峙　疏林漠漠雨初收　　徵明。　　見《吉雲居書畫録・文氏三絕冊》：文彭題首「適興」冷金牋，共六幅，餘三幅爲文嘉畫桐蔭高士圖、古木雙株及蘭竹，皆文彭各題七絕一首。

水墨山水册五幅并對題

第一幅：　茶杯欲冷研生清　　徵明。　　第二幅：　圓峰岋嶭，下沙渚疏樹，下幅水涯樹石，隔岸一二人家，寂無人踪。　　第三幅：　天風寂歷雨初收　　徵明。　　第四幅：　山間澗泉曲折，遠山隱隱，下則坡上高樹矮亭。　　第五幅：　三月江南春雨歇　　徵明。　　第六幅：　右下角叢樹後一人坐船頭，迴眺遠崖，澗泉下垂。　　第七幅：　雨滴空簷夜漏沉　　徵明。　　第八幅：　兩崖老樹聳立，左崖人家沉寂，遠山隱約。　　第九幅：　樹陰羃歷布輕寒　　徵明。　　第十幅：　高山間水泉下注，山下水涯屋宇參差，幽人臨窗坐讀。　　見河北教育出版社《中國名畫家全集・文徵明》第一五九頁至一六八頁《山水册》，約一五三九年。　　按：　所見十頁題皆行書四行。畫皆水墨，無款印，有「淵北」「彦槐」「菱蔭堂」「碧香居」「莐林審定」等收藏印。題詩似出文彭手。

山水册六幅并對題

見《過雲樓書畫記》畫類四《文待詔山水册》：册都六幅，高簡蕭散，自成老境。妙處全在有意無意間。政如迎風乾葉，輕舉欲飛；陵雪么花，姚冶獨絕。不得但以清脆目之。每幅對題七絕一首。引首半偈庵主隸「筆端三昧」四字。後有董香光跋，稱其「簡淡寂寥，各具天真，非畫史所能到」。洵是定評。嘉道間，爲南昌萬淵北所藏，郭頻伽、齊梅麓、梁茞林皆有題記。余從劫後得之。

按：以上兩種疑是一册，但前記少印二幀及前後引首題跋。待考。

詩畫合璧册各八開

筆底溪山行書四大字，無款，係待詔自題　第一開：工筆青緑，春山桃柳争艷。　水亭兩人對坐，曲港獨泛漁舟。　第二開：仙源深靓絕囂塵　徵明。　第三開：墨筆寫意，遠峰懸瀑，曲徑通□，依山架屋，灌木濃陰。　第四開：密樹垂青春落一字重　徵明。　第五開：青緑工筆，二客松陰對話，一童煮茗，一童抱琴。　第六開：碧樹鳴風澗草香　徵明。　第七開：著色寫意，雲山叢樹連村，浮嵐懸瀑，筆意在房山、方壺之間。　第八開：層層濃緑暗千村　徵明。　第九開：工筆著色，園林小景，怪石對立，桐蕉修竹間之緋衣人獨坐，童子煎茶。　第十開：高梧修落一字翠交加　徵明。　第十一開：寫意著色，秋山疎林藏屋，長橋跨澗，一人策蹇，童子隨

行。

第十二開：汩汩泉聲瀉碧灣　徵明。　第十三開：寫意秋林紅葉，歷落村墟。　第十

四開：霜後平林含古色　徵明。　第十五開：兼工帶寫，雪山突兀，下藏紺宇，青松紅葉，點

綴生妍，筆意雅近丹丘。　第十六開：鳥絕雲埋萬木空　見《書畫鑑影》卷十四《文待詔書畫合

璧冊》：畫絹本，八開，無款有印。第十三開、十五開無印。　詩紙本，亦八開，款下皆有印，但第

十四開無印，十六開有詩無款印。前題二開。

青綠畫幅并對題合冊詩畫各十幅

衡翁真蹟篆文　西室穀祥　第一頁：青綠　湖上新晴宿雨收　徵明。　第二頁：青綠　溪上

青山翠色開　徵明。　第三頁：青綠　一痕蒼島帶修眉　徵明。　第四頁：青綠　長夏山

林清暑地　徵明。　第五頁：青綠　玉漾晴波眼看山　徵明。　第六頁：青綠　雨歇溪山

興渺然　徵明。　第八頁：青綠　秋林霜重葉痕斑　徵明。　第九頁：青綠　山雨欲來雲

滿屋　徵明。　第十頁：青綠　雪裏一樓高百尺　徵明。　見《穰梨館雲烟過眼録》卷十七

《文衡山書畫合冊》：畫青綠，絹本十頁，無款，有「停雲」印；對題絹本十頁，引首絹本四頁。

書畫册對題十開

第一開：著色山水　雨過松陰寂寂新　徵明。　　第二開：墨筆山水　楊柳陰陰拂岸長　徵明。　　第三開：著色山水　穉穉長松帶野塘　徵明。　　第四開：墨筆石枯木水仙　羅帶無風翠自流　徵明。　　第五開：著色山水　落日蕭蕭照獨行　徵明。　　第六開：墨筆枯木竹石　十月江南木葉凋　徵明。　　第七開：著色小山古木　古木支籬聳碧煙　徵明。　　第八開：著色山水　高樹陰陰翠蓋長　徵明。　　第九開：墨筆竹菊　淵明老去不憂貧　徵明。　　第十開：枯木竹石雪景　一林殘色初霽　徵明。

《衡山書畫册》：紙本畫及行書對題各十頁，款下有二印。

　　見于一九四七年林君子玉持示《文衡山書畫册》。

詩畫册對題十開

第一開：遠山如黛，樹影參差，兩崖間架小石橋，一人緩步其上，綠陰交加，飛泉下瀉，坡上茅亭，面山臨水。　　夕陽西下晚山青　徵明。　　第二開：巖崖巉絕，飛瀑層流，坡上雙松，枯藤直挂對面。一叟在老樹下趺坐聽泉。　　古藤十丈落清影　徵明。　　第三開：層巖聳翠，飛瀑中懸，綠樹陰濃，中藏古寺，清泉激石，細徑侵雲，一人于坡上獨步。　　烟中細路緣蒼壁　徵明。　　第四開：溪山平遠，林樹縱橫，坡上茅亭巍然高峙，石橋上一人緩步，一僮攜琴相隨。　　茅簷灌

莽落清影　徵明。　第五開：山嵐浮遠，烟樹迷空，一人持蓋過橋，溪上人家，茅舍竹籬，居然村落。　春山突兀野橋橫　徵明。　第六開：溪山環抱，林木清蔥，一舟臨波，數椽面水。

蒲芽抽水綠針齊　徵明。　第七開：層岩直聳，羣木爭榮，飛瀑千尋，倒峽而下，二人隔峽對坐，一人扶杖過橋。　林影山光照暮春　徵明。　第八開：峭壁陡絕，飛瀑直下，老樹倒垂，清溪空曠，一叟臨流獨坐，一童後侍。　石壁巖巖翠掃烟　徵明。　第九開：茅堂軒敞，竹籬周圍，檐角紫薇與綠樹相映，堂上一人坐榻觀書，童子旁侍。　墻角紫薇花正繁　徵明。　第十開：雪漫萬壑，嶺秀孤松，茅結山坳，橋橫澗上，一人扶笻度橋，朱衣一襲與翠竹萬竿，掩映于衆木蕭條之內，寫雪景致爲清絕。　鳥絕雲埋萬木空　甲辰九月，徵明并詩。　此册設色用筆厚而彌韻，老而益秀，每幅身題絕句，雋味無窮，當是先生得意之筆。　玩墻角紫薇一幀，如覘林泉小影，吾欲以諸香花供養之。　丙辰十二月四日，振甫楊慶麟識於宣南寓廬之如瓶室。　見《古緣萃錄》卷三《文衡山書畫册》。　絹本，對幅題詩，紙本十開。　山水青綠設色，無款有印。　詩行草書，款下皆有印。

山水花鳥册<small>對題各十二頁</small>

第一頁：山水　春風三月思悠悠　徵明。　第二頁：山水　空江漠漠楚天長　徵明。　第

三頁：　山水　山根綠樹鎖蒼烟　徵明。

（八）題合體

水墨蘭竹兩幅合卷

雙鈎蘭　新奇本出漢飛白，古意尚存唐雙鈎　徵明。　行書共三行，在右側　竹石　西齋半日雨浪浪

之致。

行書五行。《南香畫語》：往歲在平泉書屋得見衡山冊頁十二幀，內有一幀：絕壑壁立，三兩老松如虬龍倒懸，極其夭矯盤挐之勢。清流從山缺處飛下，一人踞地坐，昂首上觀而意態自遠。着墨不多而蒼厚秀逸，非時賢所能及。山石用大斧劈皴，松針挺秀蒼勁，而極其葱鬱烟熅

州國光社印本《文衡山山水花鳥冊》：連題共二十四幀畫，無款，有白文「徵明」長方印，對題皆

頁：　菊雀　滿眼清霜野菊枝　徵明。　第十二頁：　竹樹　十月江南木葉凋　徵明。　見神

頁：　梅竹　澹痕踈瘦月橫斜　徵明。　第十頁：　樹鳥　霜枝黃葉亂秋風　徵明。　第十一

頁：　山水　青山隱隱水潆潆　徵明。　第八頁：　山水　古松流水斷飛塵　徵明。　第九

頁：　山水　江南五月暑漫漫　徵明。　第六頁：　山水　烟中細路緣蒼壁　徵明。　第七

　　　　　　　　　　　　　　　第四頁：　山水　綠陰覆水野雲平　徵明。　第五

七絕　徵明。行書二行，在左側　見《中國古代書畫圖目》二十《明文徵明蘭竹圖卷》：紙本墨筆，兩幅。　北京故宮博物院藏。

水墨三友圖卷

第一段：風裾月珮紫霞紳七絕　右詠蘭仿蘇行書，共八行　第二段：寒英剪剪弄輕黃七律　右詠菊仿黃行書，共十一行　第三段：手種琅玕十尺強七律　右詠竹　壬寅九月，徵明。本色行書，共十七行　見《石渠寶笈》卷三十三《明徵明三友圖一卷》：素牋本，墨畫蘭竹菊三種，凡三段，每段後自書題句。　《重訂清故宮舊藏書畫錄》：真蹟，曾佚。　《中國古代書畫圖目》二十《明文徵明三友圖卷》、中國文物出版社本《中國古代名家作品精粹·文徵明》。　山東畫報出版社《文徵明畫傳》：三友圖卷，用筆寫意，簡率之中見生動秀逸之致，墨色清潤淡雅，顯示了詩書畫結合的筆墨境界。　北京故宮博物院藏。

水墨雜畫四段卷

第一段畫梅竹雙鳥　落葉蕭蕭苦竹聲七絕　徵明題在左上角，行書共四行　第二段畫蘭棘棲禽　徵明款在左邊，行書一行　第三段畫老翁袖手坐老松下觀瀑　徵明款在右邊，行書一行　第四段畫古木竹石　古石

稜競玄玉六言　徵明題在右下角，行書四行　見重慶出版社《文徵明畫風·雜畫四段圖》、《中國古代名家作品選粹·文徵明》。　《中國古代書畫圖目》二十《明文徵明雜畫四段卷》：紙本，墨筆，共四幅。　《文徵明畫傳》雜畫四段圖之一：此圖構圖穩重，全在筆墨意趣上下功夫，筆致疎秀，收筆皆圓潤，令人有清婉絕塵之感。第三幅：此圖意境簡練空寂，近于粗筆，雖簡而能以少勝多，寥寥數筆而神致完備。第四幅：此圖前爲一山石，旁有大樹極力向右邊傾側，結構打破對角綫的平板，使畫有整體的動感，但巖石居中而立，又起平衡鎮定作用，若非意在筆先，難以辦到。　北京故宮博物院藏。

水墨五友圖卷

松石　片石與孤松五古　蘭石　紫莖拆新粉　柏　黛色參天二千尺，霜皮溜雨四十圍　竹約戶秋聲夜未降七絕　梅　一枝竹外夢春酣七絕

嘉靖戊子春二月，子重邀余同遊玄墓，留憩僧寮凡五日，湖光山色窮極其勝。歸舟寂寞，了重出此紙索畫，漫爲塗抹。昔子固嘗圖松竹梅，謂之歲寒三友，余又益以幽蘭古柏，足成長卷。惜一時漫興，觀者當於驪黃之外求之可也。徵明。

見《吳越所見書畫録》卷一《文衡山五友圖卷》：紙本，水墨。每圖一友，題詩於後，無款，有印。見之靜逸園。

水墨書畫合璧册六段

畫水仙　翠矜縞袂玉娉婷七律　徵明　畫平沙落雁　荒渚日落沙渚黄七古　徵明　畫梅　林下

仙姿縞袂輕七律　徵明　畫古木歸鴉　寒原秋高日欲落七古　徵明　畫玉蘭　碧桐已蕭蕭

五古　戊午春，偶見古紙數翻，信筆爲墨戲，因閱舊作，漫録以副。徵明時年八十有九。見《中

國繪畫綜合圖録·明文徵明書畫合璧册》：卷裝，紙本墨畫。伯林斯頓大學藝術博物館藏。

山水册十幅

第一幅　山寒沈碧瘦，楓落映紅酣　第二幅　一逕落紅葉，數峰生白雲　第三幅　徵明　第四

幅　隨意作焦墨五絶　第五幅　徵明　第六幅　徵明　第七幅　樹隱千巖石，溪通百谷泉　第

八幅　雪意欲成雲着地，秋聲不斷雁連天　第九幅　花留宿潤紅成陣，山擁晴巒碧帶痕　第十

幅　嘉靖甲午二月，徵明。見《聽颿樓續刻書畫記》卷下《明文待詔山水册》：絹本，十幅。

雜畫十幀册

見《弇州山人四部稿》卷一百三十八《文徵仲雜畫後》：文太史閒窗散筆，在有意無意間，是以饒

意。其書在中年，是以饒姿。詩不作應酬語，是以饒韻。此十幀可謂文氏碎金，置山房中敵吾

家琳瑯矣。《書畫跋跋》卷三《文徵仲雜畫》：此畫冊，應亦與前凌氏冊同。第經伯樂淪彼，價便數倍，冲虛信仙品，然亦詎能無所待哉。

十景畫冊

見《王奉常集》卷五十一《文太史十景畫冊跋》：文徵仲先生畫妙集諸家。此冊十景，取法趙承旨爲多。而首作倣夏圭，尤爲奇出。至其千里方幅，平遠閒逸之趣，又多出於蹊徑外者，蓋生平得意作也。書法中，行草是其下駟。而此冊題字獨盡遒美之致，豈亦自珍其畫耶。昔范宣素不重畫，見戴安道畫始咨嗟以爲有益。故梅都官詩云：晚知書畫真有益，却悔歲月來無多。余少諳書畫之趣，年過五十而病，游戲其中，頗不作東流之悔。兒子駟亦同斯好，憐其侍疾謹，暇中爲題此冊以賜之。且訓之曰：而不幸有若翁之癖，要當似若翁之好而不留也。不爾，昔人所謂益，將無爲若累耶。

山水書畫各十頁冊

見《學悼室收藏書畫目錄・冊頁》：文徵明山水題畫，書畫各十頁。

水墨寫意十二段卷

古松流泉　北風入空山五絕　仿梅道人墨竹　空庭竹樹翠交加七絕　古檜　古檜折風霜五絕

竹篠　約戶秋聲夜未降七絕　枯木竹石上集鳩鵲　鳩一聲來鵲一聲七絕　竹石卧犬　春日鶯啼

修竹裏，仙家犬吠白雲間七言兩句　萱草　窗外宜男花五絕　蘆粟兔　置羅不擾澤原寬七絕

菊　惟餘寂寞籬根菊，斜日西風映臉黃七言兩句　蘭竹　翠竹淡搖金五絕　水仙　莫信陳王愛

洛神七絕　嘉靖辛卯三月，偕子重、履吉過竹堂僧舍，時新雨初霽，清風襲人，性空上人聯此紙索

余墨戲，漫圖一二種，遂攜而歸，更始始就。老年遲頓，略用遣興，若以為不工，則非老人計也。

徵明。　見《郁氏書畫題跋記》卷十一《衡山水墨寫意》：十二段，在紙上，橫卷。

水墨寫生十二幅冊

枯木竹石　枯楂宿莓苔五絕　徵明行書三行，在左上　松　虯枝如玉翠蟬蜷七絕　徵明行書四行，在

左上　菊　九月江南剪剪新七絕　徵明行書四行，在右上　梧石　白石倚空立五絕　徵明行書三行，

在左上　桂　白頭自笑老仙郎七絕　徵明行書三行，在左上　竹　幽人種竹漫多情七絕　徵明行書四

行，在右上　蘭　幽姿冉冉夏堂涼七絕　徵明行書三行，在左側　荷　水上芳老水底容七絕　徵明行

書五行，在左上　蘭　高情藹藹蕙蘭芳七絕　徵明行書五行，在左下　菖蒲　短節偏宜水五絕　徵明

行書三行，在左上　水仙　羅帶無風翠自流七絕　徵明行書三行，在右上　梅　淡痕疏影月橫斜

七絕　徵明行書四行，在左上　此册海陵繆湖芷少司寇最珍賞之。困翁識。　此吾鄉鹿樵張公舊

物，以貽先公，最所珍賞，久在篋衍，後世子孫其敬此手澤哉。同龢識。　此三十年前先兄於古

柏軒中所手授者，今日展觀，不勝淒感。松禪老人龢記。　見《中國繪畫綜合圖錄·文衡山水

墨寫生真蹟》。　美國翁萬戈藏。

散筆寫生十二幅并題

見《味水軒日記》卷七：　萬曆四十五年十月五日，方樵逸同太倉一人來攜卷軸相示。文衡山散

筆寫生十二幅，石用飛白，樹枝榾柮，竹葉紛披，篆籀俱備，恍如趙榮祿手跡，佳品也。各有題

句，句尋常，不錄。

書畫合册二十幅

見《藏拙軒珍賞》卷三《文待詔書畫合册》：二十頁。易與金陶庵。

水墨寫生二十四幅冊

見《墨緣彙觀錄》卷三《文徵明畫冊》：白紙本，水墨，作山水松竹石蘭二十四幅。前作山水六，內倣米二，雨景雪景各一。又松竹四，成精。竹石十，內倣柯九思，梅道人者更佳。又春蘭四，末幅題五絕一首：離離水蒼珮。款徵明，下押「徵明印」「悟言室印」二印皆白文。此後有黃姬水、王世貞二題。

畫三十六幅冊

見《弇州山人四部稿》卷一百三十八《凌氏藏文待詔畫冊》：吳人得文待詔一點染法，輒貽作款識，僅餘一詩。豈邢姪娥敝衣來前，令尹姬自色奪也耶。玄旻必欲吾輩證明之，毋乃覺有待之為煩也，拈出題其後。《書畫跋跋》卷三《凌氏藏文待詔畫冊》：此正恐他夫人故作敝衣面貌者耳。有待為煩一語，大妙。

拙政園圖三十一景冊

若墅堂　對題會心何必在郊坰楷書七律一首　夢隱樓　對題林泉入夢意茫茫楷書七律一首　繁香

塢　對題雜植名花傍草堂行書七律　倚玉軒　對題倚檻碧玉萬竿長行書七絕　小飛虹　對題蚘蜺

蟬蜷飲洪河行書七古　芙蓉偎　對題林塘秋晚思寥寥楷書七絕　小滄浪　對題偶傍滄浪築小亭楷

書七律　志清處　對題愛此曲池清隸書五律　柳隩　對題春深高柳翠烟迷行書七絕　意遠臺　對題

閒登萬里臺篆書五古　釣碧　對題白石淨無塵行書五律　水華池　對題方池涵碧落行書五律　深淨

亭　對題綠雲荷萬柄行書五律　待霜亭　對題倚亭嘉樹玉離離楷書七律　聽松風處　對題疏松漱

寒泉隸書五古　怡顏處　對題斜光下喬木隸書五古　來禽囿　對題清陰十畝夏扶疎行書七絕　玫瑰

柴　對題名華萬里來篆書五絕　珍李坂　對題珍李出上都篆書五絕　得真亭　對題手植蒼官出上

都楷書七絕　薔薇徑　對題窈窕通幽一逕長行書七絕　桃花沜　對題種桃臨野水行書五律　湘筠

塢　對題種竹連平岡行書五古　槐幄　對題舊種宮槐已十圍行書七絕　槐雨亭　對題亭下高槐欲

覆牆楷書七律　爾耳軒　對題有拳者石隸書四言　芭蕉潤　對題新蕉十尺強隸書五律　竹潤　對題

隔水竹千頭行書五律　瑤圃　對題春風壓樹森琳瑯楷書七古　嘉實亭　對題高人夙尚志隸書五古

玉泉　對題曾勻香山水楷書五律　見中華書局印本《文衡山拙政園書畫冊》。　詳見卷二「書」詩

中「合體」。

石刻拙政園三十一景書畫

見蘇州拙政園中。前一石刻錢泳題簽及俞樾大字引首。繼後三十一石，左面刻畫景，右面刻題景詩。最後兩石，一刻林廷棉題識，一刻錢泳題跋。二〇〇一年蘇州張伯仁君抄示。

拙政園册

見江兆申《文徵明與蘇州畫壇》：一五五一年（嘉靖三十年）辛亥九月廿日，作拙政園册並題詩其上。《文徵明藝術研究》著録。

雜書畫册

見《紅雨樓題跋‧文衡山雜畫册》：萬曆丁巳夏五，梅雨經月，無人不興愁霖之歎。六月朔日，忽陰雲盡斂，晴旭射窗牖間，倪柯古攜觴具酒魷過我竹中。時盆蘭盛開，海棠初吐，掃地焚香，意況甚適。徐出文太史雜畫共賞。畫饒意，詩饒韻，書饒態，正不必拘拘一律，各臻其妙。時高益和、趙子含同觀，皆歎服不已。二子亦能畫，宜其有當於心耳。漫書以紀一日之會。東海徐惟起興公。

（九）題詞

水墨石湖圖卷

圖款徵明　輕風驟雨捲新荷　右石湖閒泛，調寄風入松　徵明。　見《書畫鑑影》卷五《文待詔

石湖閒泛圖卷》：　紙本，紙一接，水墨粗筆寫意。　山林稠密，瓦屋數間，一人坐樹下平坡上眺遠。

前對石湖，湖內一人泛艇垂釣。湖對岸衆峰重疊，山居聯絡，近通長橋，遠矗孤塔。外湖帆影空

闊無邊。　題行書二字在卷尾上方。後接紙自題。　行書十二行外籤題：「文待詔石湖秋汎圖，吳毅

人題。」吳毅人題云：「快雪難得人日天，主人觴客開初筵。酒行未半出長卷，邀我如泛橫塘

船。彩雲橋外棹初轉，豁然霽色生春妍。鷗鳧拍拍往來熟，幾頃似占玻璃田。丹黄著筆易蒼

老，樂此芳草餘新鮮。　清風一吹林杪活，倒捲湖氣成空烟。烟高隨路盤曲折，九級直壓浮圖巔。

疏鐘慣尋略彴渡，密網暗帶菰蘆牽。　石湖湖口水調發，先生萬里歸未年。玉堂故事夢可記，四

時雜興詩方編。　依巖隱隱待月出，烏巾一角人如仙。會須勝處問津筏，即論畫裡皆因緣。人生

翰墨擅奇賞，快意何啻千秋前。　白頭幸喜舊游在，有約細字同雕鐫。詩成客散雪未止，爬沙響

接江湖邊。　丁丑人日，暮橋大兄招同江漪塘、汪澗曇雪中小集，出觀文待詔石湖卷子，約賦長

句，即呈教正。　穀人弟錫琪。　《中國古代書畫圖目》二《明文徵明石湖閒汎圖卷》：　在文徵明

書後另有顧璘遊石湖五古一首，又文彭五古，王寵、王守五古，袁袞五古後識云：「余以乙酉秋
隨束橋先生玩月上方賦此詩，是時卷尚未成而余北上，爲王君子新所書也。追想舊遊已閱六載
矣，湖山如故，歡會難再，展卷悵然，聊題此以記歲月。胥臺袁袞，庚寅上巳日。」嘉靖己丑陳沂
跋、段金跋，壬辰王逢元跋，己丑呂柟、孟洋兩跋，後接吳穀人題詩，又張廷濟等跋。此卷乃後人
以文徵明石湖閒泛圖卷與顧璘遊石湖詩及和作一卷合裝而成。顧璘玩月上方山，在嘉靖乙酉，
文徵明官翰林在京師。陳沂跋中所云文氏、王氏、袁氏兄弟圖繪歌咏，今文嘉無詩，必有一圖。

上海博物館藏。　　按：　劉九庵、傅熹年云：　畫僞，諸題真。

石湖圖并詞

晚涼斜倚赤欄橋　　右調風入松并石湖圖，夏五望日，徵明寫。

《石湖圖并詞》。　　　　　　　　　　　　　　　見《珊瑚網畫録》卷十五《衡山

秋葵

秋日見庭中黃葵試花，戲填小詞寄風入松　　秋來炎艷試宮粧　　偶几間有舊楮，遂圖此，書以系
之。癸巳八月十日，徵明。　　　　　　　　　　　見《吳派畫九十年展・秋葵折枝册》：題在畫上幅，行書共十三

行。　《書譜・文徵明專輯》。　臺北故宮博物院藏。

水墨古木書屋圖軸

近來無奈病淹愁　右調風入松。病中有懷王君祿之，填此奉寄，時戊子歲六月八日也。越今七年，君歸自選曹，檢篋得之，持來相示，而余忘之矣。且以舊作小圖，俾錄於上。而余益衰老，無復當時情致，書罷為之慨然。嘉靖甲午四月十四日，徵明記。　見《味水軒日記》卷五：萬曆四十一年癸酉十一月二日，客攜示文徵仲小景，作草堂於半嶺下，樹根梢葉蔓，灑灑俱在屋瓦上。對岡一松聳直，饒古韻。自作綠豆細楷，書詞上方。　《好古堂書畫記》卷下《明人高幅雜畫二冊》：共四十五幀，一為古本書屋，上題。　《選學齋書畫寓目記・文衡山茆堂文會圖》：紙本，水墨，小方幅。茅堂軒敞，中有四叟，三人坐而勘書，一人曳裾翹首而立，皆有高致。旁廡一童烹茶。堂後崖石壁立，樹木蕭森，一松挺秀，筆墨蕭爽，逸品也。款在右上，小楷書詞一首，并跋十餘行極精，居中有乾隆御題一詩。　日本三省堂《書菀・文氏父子集》：小楷十二行。西泠印社本《金石家書畫集》。

設色芭蕉仕女圖軸

依依落日平西　右調水龍吟，嘉靖己亥春，偶閱趙松雪芭蕉士女，戲臨一過。　見《故宮旬刊》第三期《明文徵明畫蕉陰仕女軸》：絹本設色，《石渠寶笈三編》著録。《西清劄記》卷三《文徵明蕉陰仕女軸》：絹本設色，畫緑蕉倚石，淺草朱欄，一麗人披紗曳羅，持團扇臨風獨立。

《石渠寶笈三編》：文徵明蕉陰仕女一軸，延春閣藏。

《重訂清故宮書畫録》：運臺灣。　《吳派畫九十年展》《海外藏明清繪畫珍品·文徵明卷》：蕉陰士女圖，紙本設色。題在畫上幅，行書共十四行。　臺北故宮博物院藏。

民國廿六年《故宮日曆》《宋元明清書畫家年表》、《吳派繪畫研究》。

水墨梅花四段卷

寒盡尋春　右未開行書共八行，在圖後　　正擬論量　右半開行書共八行，在圖後　　竹撩松院「院」字點去　在書末小字「搭」字　　右盛開行書八行，在圖後　　竹外斜枝　右將殘　補之梅花固無容贊，其詞亦清逸。　此四段尤予所珍愛，舊藏吳中，屢得見之，今不知流落何處。徵明。　閒窗無事，遂彷彿寫其遺意。　每種并録俚句於左，以志欣仰之私，非敢云步後塵也。

六年春見於上海錢景塘先生家。　　《中國名畫家全集·文徵明》：梅花四段。

行書共十八行，在圖後　　一九六

文徵明書畫資料彙編卷八

（十）自識跋

高士傳圖册

漢陰丈人　壺丘子林　老商氏　莊周　段干木　黔婁先生　陳仲子　黃石公　宋勝之　張仲
蔚　彭城老父　韓順　鄭樸　向長　閔貢　牛牢　梁鴻　韓康　丘訢　矯慎　任棠　摯恂
郭泰　申屠蟠　姜肱　尼父云：不得中行，必也狂狷。此七人所以各掇其一節也。文壁
識。　見上海商務印書館印本《文衡山先生高士傳真蹟》：圖白描，共二十五幅。小楷傳，烏絲
闌。跋行書九行一幅。南海羅原覺藏，民國十四年九月出版。

設色湘君湘夫人圖軸

湘君小楷共十一行　湘夫人　正德十二年丁丑二月己未，停雲館中書。小楷共十三行　余少時閱趙

魏公所畫湘君湘夫人　衡山文徵明記。　小楷五行　先君寫此時甫四十八歲，故用筆設色之精非

他幅可擬。　追數當時已六十二寒暑矣。　藏者其寶惜之。　萬曆六年七月，仲子嘉題。　少嘗侍

文太史，談及此圖，云：　使仇實父設色，兩易紙皆不滿意，乃自設之，以贈王履吉先生。　今更三

十年，始獲覩此真跡。　誠然筆力扛鼎，非仇英所得夢見也。　王穉登題。　見《過雲樓書畫記》畫

類四《文待詔仿趙魏公湘君湘夫人圖軸》：　是幀見吳子敏大觀錄。　據休承，百穀二跋，爲先生四

十八歲時作，以贈王履吉者。　使仇實父設色，易兩紙皆不滿意，乃自設之。　觀其高髻切雲，長裾

御風，一執扇，一亭亭獨立，衣裳皆作淺絳色。　先生自云，設色師錢舜舉者。　蓋二十年前石田命

臨趙魏公所畫湘君湘夫人，先生以年少謝不敢。　後見畫娥皇、女英者皆作唐粧，古意蕩然，因彷

彿爲此。　然則斯圖雖未知於松雪翁何似，要如歷代名畫記所謂吳道子畫仲由便戴木劍，閻令公

畫昭君已著幃帽，不今不古，良無譏已。　上方楷書九歌二首，亦出入蓮華經、閑邪公家傳間，使

與吳興、並驅中原，鹿死誰手未可知也。　本幅有都尉耿信公及耿嘉祚等印。　　《青霞館論畫絕

句》：　逸韻衡翁見未曾，二公休更說吳興。　仇生縮手應無怪，翁便重摹也不能。　文待詔湘君圖，

紙本立軸，自題云：　略見前　仲子嘉跋云：「先君寫此時甫四十八歲，故用筆設色之精非他幅可

擬。」王百穀跋稱：「筆法如屈鐵絲，非仇英輩所能夢見。」又云：「先囑仇實父寫一幅，未愜意，

翁仍自爲之。」宜其精工若此。　銷夏錄載此圖，謂：「運筆如絲，朱碧簡淡，其韻逸處吳興二公所

不能到。」錢夢廬得之高氏，後歸于余。惜紙素，少殘蝕耳。　《宋元明清書畫年表》《支那名畫寶鑑》。

《中國美術全集・明文徵明湘君湘夫人圖軸》：　此圖據屈原《楚辭・九歌》中《湘君》

《湘夫人》篇內容創作。湘君和湘夫人為湘水之神，或云為堯兩女，長娥皇，次女英。同嫁於舜，

娥皇為后，女英為妃。後舜卒於蒼梧之野，二女歿於江湘之間，傳娥皇即湘君，女英即湘夫人。

作者自稱此圖仿趙孟頫、錢選，實是自己創作。文徵明不僅擅長山水、花卉蘭竹，亦工人物，但

其人物畫極為罕見，此圖是他人物畫代表作。人物作唐妝，高髻長裙，有飄飄御風之態，形象纖

秀。設色以朱標、白粉為主調，極其淡雅，用筆精工，綫條柔仞，格調清古雅淡。明王穉登題跋

中稱此圖筆力扛鼎，非仇英輩所得夢見也。徵明之子文嘉題稱此幅用筆設色，非他幅可擬。曾

經耿信公收藏，有耿氏「信公珍賞」「都尉耿信公書畫之章」「琴書堂」等藏印十二方。曾著錄於

江邨書畫跋、大觀錄、過雲樓書畫記。　人民美術出版社印本《中國古代名家作品選粹・文徵

明・湘君湘夫人圖軸》：　小楷九歌二章，在圖上幅。文徵明記及王穉登跋在圖下幅。文嘉跋在

圖右側。　《中國古代書畫圖目》二十《文徵明湘君湘夫人像》。　北京故宮博物院藏。　按：

《過雲樓書畫記》及《青霞館論畫絕句》所記當指此幅。　但《大觀錄》《江邨銷夏錄》所記王穉登跋

與此不同，疑另是一幅。

九歌二章、文徵明記同前。　文太史此圖筆法如屈鐵絲，如倪迂所云力能扛鼎者，非仇英輩可得夢見也。戊寅七月，王穉登題。　先君寫此時甫四十八歲同前萬曆六年七月，仲子嘉題。

見《大觀錄》卷二十《文太史湘君圖》：　白楚紙本，設朱碧色。能以幽澹取勝，師趙吳興而有出藍寒冰之妙。跋款作小楷五行，又書九歌二章，仿雲林楷法，清勁無襯褫態。正公中年作也。

《江邨銷夏錄》卷二《文待詔湘君圖》：　紙本立軸。運筆如絲，朱碧簡淡。觀其自識云：取法於吳興二公。然逸韻處當出藍也。文徵明記作小楷五行。其上又書屈子九歌二章，倣雲林楷法，清勁有致。

設色仿郭熙關山積雪圖卷

余嘗觀郭河陽真蹟峯巒谿壑，蒼潤淋漓，深得唐二李將軍筆法。昔年余在京師，友人持河陽關山積雪卷出示　徵明。　文徵仲書畫爲當代宗匠，用筆設色錯綜古人，閒逸清俊，纖細奇絕，一洗丹青謬習。此卷蓋摹唐人筆也。　廝養河陽，荷官千里，信哉，此公神奇莫測矣。吳寬。徵明先生關山積雪圖，全法二李，兼有王維、趙千里蹊徑。觀其殿宇樹石、村落旅況，無不曲盡精妙，可以追踪古人。千山寒色，宛然在目，殊非高手不能。　余生平謂文先生工於趙文敏、叔明、

大癡諸名家。獨此卷丰致清逸，令人敬畏，信勝國諸賢不能居其右矣。吳郡唐寅。見《式古

堂書畫彙考畫錄》卷二八《文待詔仿郭河陽關山積雪圖并題卷》：紙本，淡設色。群山逶迤，

落木交錯，對之寒色逼人。題書圖左。唐寅、吳寬兩跋裝圖後。《大觀錄》卷二十《文徵仲關

山積雪圖卷》：白紙本，純倣郭熙設色，而參合李將軍筆法。峰巒樹石，谿谷橋棧，僧樓梵寺，旅

店村莊，人物驢畜，纖悉周緻，而行筆復清迴，不入刻畫一種，殆師神離跡者耶。太史手書長跋，

匏菴、六如書後。按：吳寬卒於弘治十七年甲子七月十日，時徵明年三十五歲。則此圖徵明

應製於三十五歲夏間。按：文徵明跋中云：「昔年余在京師，友人持河陽關山積雪圖出示，

觀之令人灑然而醒，燕市風塵不覺洗盡。」此京師指北京而非留都南京。徵明去京師，早在成化

二十一年乙巳年十六歲時，父林任博平知縣考績赴京，徵明隨侍。文林謁告還吳，曾滯留徐州。

沈周有《懷文宗儒父子久客徐州詩》，此時徵明得觀河陽圖，隔二十餘年追憶摹此，吳寬見而作

跋。然徵明此時尚未習畫，京中亦無友人。此識款「徵明」不稱「文壁」，是徵明以字行，四十二

歲後所撰。吳寬久卒，安能跋此？記此待考。

畫林堂圖

雨中，祿之過訪停雲，共觀歐文忠公畫像及趙氏蘭玉卷，焚香設茗，遂淹留竟日，聊此記事。戊

寅子月七日，徵明。　　見《郁氏書畫題跋記》卷十二《文衡山林堂圖》。

設色花游圖卷

比歲書花游倡和以寄履約，履約欲余補其圖　正德庚辰九月既望，徵明識。　見《六硯齋筆記》卷四、《過雲樓書畫記》畫類四、《中國古代書畫圖目》二。　上海博物館藏。　按：詳見卷一「自作詩」七古。

設色吉祥菴圖軸

徵明舍西有吉祥菴，往歲嘗與亡友劉協中訪僧權鶴峰過之。中略他日偶與協中之子稺孫談及，因寫此詩并圖其事，付稺孫藏爲里中故實云。時十六年辛巳二月八日也，文徵明識。　見《郁氏書畫題跋記》卷十一《文衡山吉祥菴圖》：　著色單條。

吉祥菴圖軸

徵明舍西有吉祥菴至時十六年辛巳二月八日也。　見上海真賞社本《藝苑真賞集》第三期《明文衡山吉祥庵圖軸》：　清內府舊藏，蔡文恭公賜本，紙本淡設色，中幅，百鍊盦藏。　按：無款，

有朱文「徵」「明」聯珠印，「衡山」方印。另有「石渠寶笈」「乾隆鑑賞」「三希堂精鑑璽」「宜子孫」

等印。題小楷十三行。

設色吉祥菴圖軸

徵明舍西有吉祥菴至時十六年辛巳二月八日也。　見《美周彙刊・美周圖畫識》：明文徵明竹

床詩思圖，紙本，高四尺弱，設色。徵明以梅道人法自負，然得力實在趙榮祿。園林幽境，勝於

大幅山川。其勝於石田者在此，不及石田者亦在此。此幅屋宇最佳，人物爲次。樹石之法，窮

極精工，實開後來松壺一派。石谷一工便俗，文、唐愈工愈雅。　按：此即畫師士氣之分也。屋前夾

葉樹及芭蕉皆病無姿，蓋芭蕉最難畫，雲林、山樵皆有蕉林仙館之圖，山樵原跡已不見，雲林此

幅在日本，見雲林者，始知文、唐、王、惲學之，皆有遺憾矣。　按：此幅印本略模糊，跋語依稀

可辨，首有「停雲」圓印，末有「文印徵明」等兩白文方印。跋文小楷爲十二行。另有清高宗題

云：「良朋相將遊寺間，一忘還乃一思還。不言自可分伯仲，何必衡山更寫山。乙未暮春

御題。」

吉祥菴圖軸

見《退菴金石書畫題跋記・文衡山吉祥菴圖》：紙本。此文衡山自作吉祥菴圖真蹟，幅上右有衡山小楷書自題云：「徵明舍西有吉祥菴至時十六年辛巳二月八日也。」按辛巳係正德末年，時衡山方五十二歲，盛年之筆，故書畫皆極精整。而撫時感逝，情深於文，雖過眼雲烟而攸關金閶故實。余齋所收文軸，當以此爲甲觀矣。　按：《珊瑚網書録》卷十五《文徵仲三題吉祥庵卷》，或有文無圖者歟？附此待考。

設色深翠軒圖

孫生詠之視余深翠詩文一卷，國初諸公爲吾鄉射孔昭作　正德十又三年歲在己卯二月既望之夕張燈記此。　徵明。　　見《六硯齋筆記》卷一：　國初謝孔昭深翠軒詩文一卷，文徵仲補圖。徵仲作精楷題。　《平生壯觀》卷十：　深翠軒，明初諸公爲謝孔昭作詩文一卷，衡山補圖，筆墨秀潤，精楷長題。　滕用衡篆「深翠」二字，詹孟舉正書「深翠」二字于前。俞有立、解大紳、王汝玉作記。後題詩者十三人，姚廣孝、張肯，卞同、盧充賴之外，皆比丘不知名人也。　《過雲樓書畫記》畫類四《衡山補圖元賢深翠軒詩文卷》：　元賢詩文一卷，前有滕用衡、詹孟舉題「深翠」二字，後有俞有立、解大紳、王汝玉記，姚廣孝等十三家詩，均與六硯齋筆記合，惟失載四明山人陳朴

跋語耳。此卷爲謝孔昭作。孔昭以書畫名，而姜紹書無聲詩史既云「謝晉字孔昭，善山水」，復云：「謝縉號葵丘，中州人，善山水，宗趙松雪。」一人兩傳，要亦無考使然。藉非衡山從正德己卯上溯洪武乙巳百三十年之後重爲補圖，烏知吾吳有深翠道人也哉。圖今列卷首，淡設色，作喬柯參天，修篁拂地，竹籬茅舍中有人把卷危坐。門外小橋流水，一客徘徊其間。彼何人斯，知非悠悠行路人也。　按：　小楷跋九行。

設色山下出泉圖卷

子潤自號育齋，余嘗取蒙易之義作山下出泉圖　正德十五年歲在庚辰十月既望停雲館中書，徵明。　見《中國古代書畫圖目》十五《明文徵明山下出泉圖卷》：　引首陳怡大隸書「育齋」二字。圖絹本，設色。圖前另幅行書跋，共七行。圖後有唐寅、薛章憲、錢福、吳寬、黃雲、袁衮、丁璧、王守、王寵、徐充、陸之箕題。　瀋陽故宮博物院藏。

水墨勸農圖卷

正德五年庚午吳中大水，胥口潘半巖課童奴極力車戽　嘉靖四年乙酉，衡山文徵明記。　見《弇州山人四部稿》卷一百三十八《文徵明勸農圖祝希哲記》：　文待詔勸農圖，瀟灑沖玄，往往有

意外色，是孟襄陽、韋蘇州詩境。令田父覽之，亦解忘風雨作勞。跋尾從蘭亭、聖教來，視暮年

結法小涉佻耳。祝京兆文，吾所不敢論。其書絕類褚河南，而老健過之，是平生最合作者。

噫！二百年無此筆矣。《書畫跋跋》卷三《文徵仲勸農圖祝希哲記》：希哲齒長於徵仲。此卷

圖與記不知孰先後，記圖圖記，固當有別。司寇後以祝記入三吳楷法冊，割去畫，余謂不當爾。

《中國古代書畫圖目》二十《明文徵明胥口勸農圖卷》：紙本，墨筆。題記行書九行。引首大隸

書「勸農」二字，無款，或即文徵明書。後有祝允明「潘君子大水勸農圖記」有云：「比其子鍠和

甫之京師，翰林待詔文仲子以所聞衆譽諏和甫，和甫述之，仲子乃手寫其事，目曰大水勸農圖。」

「嘉靖五年春三月既望，前承直郎應天府通判長洲祝允明記。」又嘉靖乙酉姚文炤跋有云：「衡

山文先生爲圖以記之，因題其卷曰勸農。」乾隆乙巳長洲彭啟豐跋云：「右大水勸農圖，明文待

詔爲潘處士半嵒寫，祝枝山、姚虛谷記之。圖今歸樂安之静宜齋。乾隆己巳冬，予獲展翫，意致

蕭閑，筆墨蒼潤，煙雨溟濛中，荷蓑荷笠歷歷隱見，桔槔紛轉如聞。」又戊辰沈盦寶熙跋。　北京

故宮博物院藏

水墨設色竹林深處圖軸

竹林深處小亭開七絕略　　世稱王摩詰「詩中有畫，畫中有詩」，松雪翁此詩真可畫也。　　丁亥夏

六月既望停雲館書，徵明。　　牢落江湖一草亭，繞簷蕭颯竹千林。澄懷默觀通元化，觸目雲山

韶濩音。　王寵。　　見《古萃今承虛白齋藏中國書畫選》：　軸，絹本，水墨設色，題在右上角，楷書

七行。　　虛白齋藏。

洛神圖軸

洛神賦　正德庚午夏四月十又八日，長洲祝允明書。　　此幅予往歲爲德夫所作，抵今二十年

矣。　德夫復倩希哲書之，媿予技劣，烏足與希哲匹也。　今又爲補菴所得　時嘉靖九年庚寅三月

八日，徵明記。　　見《寓意録》卷四《文衡山洛神》：　紙本，上截枝山小楷洛神賦，烏絲欄。　衡山

記，小楷。

設色松壑飛泉圖軸

余留京師，每憶□松流泉之想，神情渺然。　丁亥歸老吳中，與履吉話之，遂爲寫此。　四月十

日，徵明識。　　見《故宮書畫集》第四十五册《明文徵明松壑飛泉》：　紙本設色，題在右上角，小

楷七行。　　民國廿六年《故宮日曆》。　　《石渠寶笈三編目録》：　延春閣藏。　　《重訂清故宮舊

藏書畫録》：　紙本，運臺灣。　　《吳門畫派》《吳派繪畫研究》《吳派畫九十年展》《海外藏明清

關山積雪圖卷

古之高人逸士，往往喜弄筆作山水以自娛，然多寫雪景者，蓋欲假此以寄其歲寒明潔之意耳

嘉靖壬辰冬月望日，衡山文徵明。　此圖余得之吳門張山人，後爲項文學易去，今又於長安邸

中見之。　觀其深秀細潤，真衡山得意筆。　吾猶昔人，鑒非昔人矣。　其昌。　見《珊瑚網畫録》卷

十五《文待詔自跋關山積雪圖長卷》、《郁氏書畫題跋記》卷十《文太史關山積雪圖》。　《清河書

畫舫》：有客以關山積雪圖見示，精細之極。　索價五十千，經年始售，乃徵仲盛年極筆也。

《平生壯觀》卷十：關山積雪，絹本長二丈餘，長跋，與王履吉者，五年乃成。　曾爲董玄宰所藏。

跋云：深秀細潤，得意之筆。　《壯陶閣書畫録》卷九《明文衡山關山積雪圖卷》：絹本，細潔

如水，明静如雲，卷矮而長，庚辰春闈後得之廠肆。　雪景全用墨筆皴染，山石林木細如毫髮，徑

路紆曲，巖壑幽勝，非十日五日不能成一水一石，香光謂深秀細潤，四字盡之。　曾歸張青父，見

清河書畫舫。　細文墨筆，無精於此。　按山静日長大册，始於戊子二月，亦成於壬辰冬，一册一卷

同時並作，爲太史精力所注，予得並藏，真天幸矣。　文跋另紙，烏絲方格，小楷題後。

淡設色關山積雪圖卷

題記大致同前　嘉靖壬辰冬十月既望，衡山文徵明記。

衡翁與王履吉爲忘年交，意氣投合，真所稱金石椒蘭。每同寓僧寮道院，必浹月累旬，非砥志人品，則托趣筆墨。此卷在楞伽看雪而作，積五歲始成，深奇幽邃，即歷峨眉、入兩華，其丘壑當不過是。當其氣韻，則驅使摩詰諸公於筆端，可謂丹青至寶。後跋語云寄情明潔之意，當不自減，則兩公矚然之操，隱躍於數尺赫蹏間，寧獨逞圖繪之妙技已哉。時嘉靖丁巳十月，後學陸師道敬題。　見延光室攝影本《文衡山關山積雪卷》……共十四幀。文徵明自記即題卷尾，精楷十一行。另紙烏絲格，陸師道楷書跋。

《重訂清故宮舊藏書畫錄》：　紙本，石渠續編著錄，藏養心殿，運臺灣。　《吳派畫九十年展》。　《海外藏明清繪畫珍品・文徵明卷》：　關山積雪圖卷，紙本，淡色。　臺北故宮博物院藏。

袁安臥雪圖卷

嘉靖辛卯冬月雪後，袁君與之過余停雪館　是歲壬辰冬十一月十日，徵明識。　余嘗披畫圖目，繫眉公題梅，曾引「雪滿山中高士臥」之句，蓋指邵公臥雪而言耳。世間最能悚人惕逸而使之嚴且懍者，在花卉則爲梅竹，在時序則爲雪霜，在人物則爲麟鳳賢聖。安以布衣僑寓洛陽，時

値大雪，僵臥不出，豈其借此以傲世，一片冰心貯在玉壺清冷處。素位而行，不願乎其外，欲以寸枕留伊洛之春，異日建大策，豎大勳，不煩籌畫而裕如者，其所立者預也。雲從龍，風從虎，雪從高士，以類聚也。文敏公爲其裔靜春公作汝南高卧圖，不多概見。嗣後衡山先生倣松雪舊跡而復表章之，乃耄耋時搦管，亦足當一時徵文考獻。不佞衡近叨七旬，得尾附諸君子之後，相與賡和。此圖寒素應求，泠然善也，亦各從其類也夫。癸卯夏杪，集義齋主人率男祥等同識。

明嘉靖三十五年二月上巳，裝池文衡山畫汝南高士袁安卧雪圖，墨林項元汴真賞。原價十六兩。

見《東圖玄覽編》：吾邑蘇君楫藏文徵仲袁安卧雪圖，後作小楷寫袁安傳絕佳，文精意書安卧雪圖卷》：白紙本，圖寫雲氣凝空，冰花積地，一片瑩潔之景。淡著色作坡陀，古樹木柵，紫畫古雅，用筆似龍眠居士，而落筆乃李唐，會意亦自高遠。《墨緣彙觀錄》卷三《文徵明袁也。扉茅茨。一人擁被僵卧。門外一人手持短杖，踏雪指顧，後有具古衣冠者二人，停車履素，作欲啟扉之狀。畫中長松七株，蒼秀挺拔，更覺清古。此圖爲衡山精品。後紙烏絲介行，自書袁安本傳，小楷甚佳。又自跋。《辛丑銷夏錄》卷五《明文待詔袁安卧雪圖卷》：畫紙本。傳跋烏絲闌紙本，真書八十七行。袁安卧雪圖，始於黃筌，見宣和畫譜。其後傳者凡數家：一董源，見張米庵清和書畫舫；一李伯時，見嚴分宜畫目；一李唐，見陳眉公秘笈；一范華原，一趙文敏，皆見都子敬寓意編；而詹東圖玄覽又載吾邑蘇君楫藏文徵仲袁安卧雪圖，見前，略則此卷是也。

卧雪事見汝南先賢傳。此幅寫竹籬茅舍中一人酣卧，喬松老樹，環映其廬，門外一車歇樹下，作洛陽令望門投止之狀。烟巒雪景，寒意凛然。徵仲又嘗爲袁與之作此圖挂幅，與此幅別。

《中國名畫》第二十一集《明文徵明雪村圖》：此即卧雪圖。

袁安卧雪圖軸

趙松雪爲袁通甫作卧雪圖　壬寅六月廿日，徵明識。　見《珊瑚網畫錄》卷十五《衡山袁安卧雪圖》。　時爲曹瞻明得此畫於項玄度，因以見示。　《式古堂書畫彙考畫錄》卷二十八《衡山袁安卧雪圖并題》：　紙本，掛幅。　《郁氏書畫題跋記》卷十《文太史跋袁安卧雪圖》。　《江邨銷夏錄》卷三《文待詔袁安卧雪圖》：　紙本，立軸。項子京家珍藏。

墨筆花卉册

嘉靖癸巳長夏，避暑洞庭，崦西先生邀余過其山居　徵明識。　見《故宫週刊》第五〇七至五一一期《明文徵明畫花卉册》：　墨筆，共九頁，畫八頁，自題一頁。　石渠寶笈續編著錄。　民國二十六年《故宫日曆・明文徵明自題花卉册》：　行書共十一行。　《重訂清故宫舊藏書畫錄》：　石渠寶笈續編著錄。　紙本，藏御書房，運臺灣，真跡上上。　《宋元明清書畫家年表》《吴派畫

九十年展》。《海外藏明清繪畫珍品·文徵明卷》：先後參差印出七幅。　臺北故宮博物院藏。

水墨花卉卷

三慎先生以素卷命作戲墨　嘉靖乙未仲春，徵明識。　見《聽颿樓續刻書畫記·明文徵明水墨花卉卷》：紙本。

水墨山水卷

此卷余弘治壬戌歲所畫　嘉靖癸巳十月四日，文徵明書於玉磬山房。　披圖宛爾識文同，璧合珠還卅載中。神物流傳真有數，楚人何用覓亡弓。嘉靖甲午閏二月十二日，王穀祥題。　衡山先生以行學冠冕海內，而繪事特精。嘗游藝於石田先生之門，曲盡其妙，而秀潤過之。好事者干請無虛日，然多草略酬應。此圖興意高潔，布置茂密，精工奇古，髣髴董巨，殊不多見也。不知趙侍御所畫馬，方此何如耳。獨媿余荒陋，無昌黎公筆力以記之也。胥臺山人袁褒題。　先待詔寫此時年甫三十有三，其題時則自翰林歸已七年，年六十有四矣。抵今萬曆丁丑又四十五年。　片紙流傳，不覺七十六年。感今懷昔，此紙可珍重也。是歲閏八月望，仲子嘉謹題。　余見趙子昂楷書過秦三論，是三十八歲書；及是文徵仲圖爲三十三歲畫，皆盛年修名時筆，不似

成名以後頹然自放也。董其昌題。見《中國繪畫綜合圖錄・明文徵明山水圖卷》：絹本，水墨。文跋行書十五行。日本橋本太乙藏。

水墨仿米氏雲山卷

徵明於畫，獨喜二米。平生所見，南宮特少。乙未冬十一月晦書。見《珊瑚網畫錄》卷十五《文太史仿米氏雲山卷》。《中國繪畫史圖錄・明文徵明仿米氏雲山圖卷》：紙本，墨筆，仿二米雲山烟樹。中段有白雲如高峰突起，極有奇趣。末段江外列岫，悠然意遠。後接紙自跋。明嘉靖十二年癸巳，十四年乙未，公元一五三三至一五三五，文氏年六十四至六十六歲。山東畫報出版社《文徵明畫傳・仿米雲山圖》：米友仁雲山一格，專以淡墨輕嵐取勝，活活寫出一片江南。文徵明《仿米雲山圖》點染暢快，大有米氏戲墨之情趣。畫中樹木形象只有大小遠近的區別，而絕無法像院體畫那樣對樹種、樹群的絕妙組合。山巒一律作三角形，刻意不作少變化，僅有高低遠近的差異及連貫起伏的勢態，而不作形象骨架質地的具體的描述。《重訂清故宮舊藏書畫錄》：紙本，石渠未入錄，真跡上。《中國古代書畫圖目》二十《明文徵明仿米氏雲山圖卷》：自跋行書四十六行。北京故宮博物院藏。

水墨圖册十二幅贈王穀祥

丙申五月廿日，與禄之燕坐停雲館中　徵明。　衡山先生畫人物山水多精細刻畫。遜國四家中壽登大耋，故其真跡尚多流傳。至率爾點染，世謂粗文，最不易得。此册爲其及門王酉室吏部所作。　枯槎老榦，雜以蘭竹，蒼勁秀韻，即松雪、仲圭不能過，洵稱傑構。先生跋中原本十四頁，而缺其二，鑒者惜之。　雖然，董北苑江南春半幅，世相珍重，此本即非完璧，足並千古矣。　道光辛丑臘八日，海昌籟菴蔣兄出以見示，同觀者爲西吳費曉樓丹旭、繡州張子祥熊及余，凡三人。　附跋數行，以誌欣慕。　吳江翁雒穆仲。　停雲館主爲王酉室畫大册，予曾見二本，一竹石，一雜寫山水、樹石、蘭竹、人物、翎毛。此册石法最妙，題跋精采四射，尤爲文書上乘，蓋六十七歲筆也。　庚戌五月，醇士記。　見《中國繪畫綜合圖録·文徵明停雲館圖册》：紙本畫十二幅，題跋行書三幅。　按：　畫爲松石、老梅、水仙竹石、竹、蘭竹石、古檜奇石、細竹石、竹石棘枝雙鳥、竹石、崖蘭、枯木竹石、睡貓。自題行書一幅，共八行。　《海外藏明清繪畫珍品·文徵明卷》：　印八幅。　日本東京國立博物館藏。

水墨漁夫圖軸

丙申夏日，余自西山回　時四月三日也，徵明識。　見《中國繪畫綜合圖録·明文徵明漁夫圖

軸》：紙本，水墨，題在右上角，行書五行。　《吳派繪畫研究》。　《海外藏明清繪畫珍品・文

徵明卷》：紙本，水墨淡色。　瑞士蘇黎世萊特堡博物館藏。

水墨畫竹冊

夏日燕坐停雲，適祿之過訪，談及畫竹　時嘉靖戊戌五月望後二日，徵明識。　見民國廿五年

北平故宮博物院印本《明文徵明畫竹譜》說明：　是冊原藏御書房，石渠寶笈續編著錄云：素牋

本，水墨畫竹譜十幅，末幅自題行書，後副頁有高士奇題二則。　《宋元明清書畫家年表》。

《重訂清故宮舊藏書畫錄》：　原藏御書房，運臺灣，真蹟。　《吳派畫九十年展》：文自跋行書

十四行。　《海外藏明清繪畫珍品・文徵明卷》。　臺北故宮博物院藏。　按：　高士奇跋與文

畫無關，略。

水墨蕉石鳴琴圖軸

琴賦　晉嵇叔夜撰　楊君季靜能琴　時嘉靖戊子三月廿又六日，文徵明識。　見《書畫鑑影》

卷二十一《文待詔蕉石鳴琴書畫軸》：　紙本。　上段題琴賦，下段墨筆畫一人席地趺坐，後依蕉

石。　陳壽卿藏。　《麓書樓書畫記・文衡山蕉石鳴琴圖軸》：　紙本，墨筆。　此圖係爲善琴高友

作，蕉石之側，一人席坐撫琴，意態靜適。非無聲詩，直有聲畫也。更以精楷琴賦弁于圖上，洵知之筆，宜其精妙乃爾。《中國古代書畫圖目》六《明文徵明蕉石鳴琴圖軸》：琴賦及識，精楷書共三十行。無錫市博物館藏。按：傅熹年云舊做本。考書畫風格皆合。精楷無人能做。

設色雪山圖卷

雪賦　謝惠連略　余早歲曾見王摩詰雪溪圖，筆法妙絕　時嘉靖十八年歲在己亥夏五月十日，長洲文徵明識。　見《石渠寶笈》卷三十五《明文徵明雪山圖并書一卷》：素牋本，著色畫。卷後行書雪賦并識，拖尾記語云：「康熙三十四年二月晦，吳江徐釚電發、秀水朱彝尊錫鬯同觀于護城給事之茹古樓。」《重訂清故宮舊藏書畫錄》：運臺灣。　《吳派繪畫研究》。　《吳派畫九十年展》：賦及識行書共四十八行。　《海外藏明清繪畫珍品·文徵明卷》：圖紙本，淡色。　臺北故宮博物院藏。

墨蘭圖册

畫蘭石四幅，無款有印　幽蘭賦　維幽蘭之芳草　嘉靖壬寅春三月既望，雨窗無聊　徵明識。　見

《中國繪畫綜合圖録・明文徵明墨蘭圖册》：紙本，畫水墨四開，書行書五開，烏絲欄共五十七行。

日本山口良夫藏。

水墨寒林圖軸

武原李子成以余有内子之戚，不遠數百里過慰吳門　時嘉靖壬寅臘月廿又一日，徵明時年七十又三矣。

見《式古堂書畫彙考畫録》卷二十八《徵仲倣李營丘寒林圖并識》：紙本，小掛幅，水墨古樹寒林，蕭條靜遠，一洗筆墨蹊徑，直逼營丘。題書左角上。《吳門畫派・文徵明倣李成寒林圖軸》：題在左上角，行書五行。《中國繪畫綜合圖録》、《海外藏明清繪畫珍品・文徵明卷・樹林圖軸》。

英國大英博物館藏。

水墨蘭竹卷

余最喜畫蘭竹　徵明題於玉磬山房。　見《過雲樓書畫記》畫類四《文待詔蘭竹卷》：衡山喜寫蘭，故世有文蘭之目。然長卷恒不易得，余生平所見：一藏潘西圃遵祁家，有松石澗泉，一即是卷，亦雜寫竹石。款題癸卯初夏作，則此時爲嘉靖二十二年，先生年七十四矣。神采奕奕，令見者忘爲晚年筆也。元僧覺隱曰：吾嘗以喜氣寫蘭，以怒氣寫竹。請爲轉語曰：衡山以風意

寫蘭，以雨意寫竹。而一花一葉生趣盎然，想見筆補造化之妙。　《中國繪畫史圖錄·明文徵明蘭竹卷》。　紙本，墨筆，畫坡石間蘭竹荊棘。末段以澗泉作結，筆法老健。接紙自題。　《明代吳門繪畫》。　《中國古代書畫圖錄》二十《文徵明蘭竹拳石圖卷》：　紙本，墨筆。　北京故宮博物院藏。

水墨漪蘭竹石圖卷

昔趙子固寫蘭，往往聯紙滿卷。　徵明。　衡翁平日喜寫蘭竹，或長卷，或片紙，繁簡雖殊，生意各足，非奪造化者不能臻其妙。　此卷尤其得意之作，蓋兼趙子固、鄭所南之長，觀翁所自跋可見矣。　展閱之餘，恍如置身於三湘九畹之間，觸目琳瑯，繞身環珮，清芬逸韻，沾挹有餘，應接不暇也。　穀祥題。　見文物出版社印本《明文徵明漪蘭竹石圖卷》：　紙本，水墨畫，無款印。接紙自跋行書十一行。　後王穀祥跋。　重慶出版社《文徵明畫風·漪蘭竹石卷》。　《文徵明畫傳·漪蘭竹石圖》：　此圖極能表現蘭竹的自然生態，筆墨爽適，描寫胸中逸氣。蘭竹倚石，搖曳於清風之中。　枝枝葉葉皆刻畫清晰，法度謹嚴，靈動而不刻板，神形皆備，極富瀟灑之姿。　《中國古代書畫圖目》十五。　遼寧省博物館藏。　按：跋中「疏花老葉」中之「花」字，「觀者當自知」之「者」字，皆經塗改；然「子固孟字王孫而鄭公忘國遺老」句中必有錯漏，不予添改者何也？

淡設色畫千巖萬壑圖軸

比嘗冬夜不寐，欲寫千巖競秀圖

嘉靖二十九年庚戌三月十日作。

臺灣。 《文徵明與蘇州畫壇》：嘉靖廿九年庚辰三月十日，千巖競秀圖成。

本劉瑩《文徵明詩書畫藝術研究》附圖。 臺北故宮博物院藏。

字小難辨。

見《吳派繪畫研究·文徵明千巖競秀圖軸》：紙本，淡著色。

《重訂清故宮舊藏書畫錄》：石渠續編著錄，原藏寧壽宮，運

嘉靖廿九年庚辰三月十日，千巖競秀圖成。 按：題在右上角，小楷五行，

設色萬壑爭流圖軸

比余嘗作千巖競秀圖，頗有思致

全集·明文徵明萬壑爭流圖軸》： 紙本，設色。 圖爲文徵明細筆精品，山勢嵯峨，溪水爭流，滿

紙青綠，蔚然壯觀。 右上以小楷自題六行。 《中國古代書畫圖目》七。 《文徵明畫傳·萬壑

爭流圖》： 文徵明細筆代表作，視覺高遠，江水瀾汗而多曲折，極有氣勢。 群山起伏，崗嶺重疊，

近處兩人相向而立。 群山後面遠峰都用淡墨而有深淺，顯出遠中有近，得辨證之理。 此圖處處

刻意求工，却能以董北苑樹法和皴法補救刻露的弊端，不失蒼茫渾厚之氣。 南京博物院藏。

是歲庚戌六月既望，徵明識，時年八十有一。 見《中國美術

千巖競秀萬壑爭流圖卷

比歲爲祿之吏部戲寫千巖競秀萬壑爭流圖。　見《文徵明與蘇州畫壇》：嘉靖三十一年壬子十月二十五日，爲王穀祥作千巖競秀萬壑爭流卷成。　巴黎集美博物館藏。

墨畫茶具六圖

嘉靖壬子四月既望，過十山先生第　徵明識。　見《中國繪畫綜合圖錄・明文徵明茶具圖》：

紙本，墨畫茶具六圖，題行書七行，後有顧文彬題詞。　日本住友藏。

水墨雜畫冊

蘭竹　山水兩幅　枯木竹石　孤舟垂釣　泊舟遠眺　山水　風木圖　山水兩幅　癸卯秋，越山偕計道吳門。　壬子夏，徵明題。　石田翁見衡山作畫，拊其背而嘆曰：老夫以此事相付矣。　蓋所期者非僅藝事也。　自石田歿，而衡山以書畫雄長東南，然卒憔悴，未嘗有所施於時也。　若以畫論，則石田渾厚，衡山峭拔，正如書之顏柳，詩之蘇黃耳。　此冊雖不經意，而真氣流溢，其高處直逼石田。　世人勿以其用側筆而忽之。　乙亥臘月雪窗，松禪記。　見《中國繪畫綜合圖錄・明文徵明雜畫冊》紙本、絹本，墨畫。　《海外藏明清繪畫・文徵明卷》：紙墨淡色。　美國翁萬戈藏。

水墨倣倪瓚山水卷

倪元鎮畫本出荆、關，癸丑十月十又三日，徵明識，時年八十有四。

衡翁畫法，妙絕古今，兼衆長而時出之。蓋人品既高，下筆自能過人也。作此長卷，清潤出塵，加倪一等，使迂復起，亦當退讓耳。癸丑長至日，轂祥題。

衡山先生於丹青獨妙，晚年更喜水墨描寫。此卷筆意，其源得之倪元鎮，元鎮得之荆浩、關仝。按：浩在晚唐爲畫家一時山斗，全親授衣鉢，遂窮其技，名並稱焉，此道子美、牧之也。元鎮天韻標令，陶鑄千古。至於衡山先生，大海也，何所不有，況此復斟酌三家之勝，有浩有仝有元鎮，而又自有衡山，窮神極致，而後可知已。浩之言曰：吳道子畫有筆而無墨，項容有墨而無筆，吾當采二子所長，獨成一家之體。噫！此可以觀此卷。庚子端午日，康于寰識。

山水重於荆、關，然難多見。董、巨別開生面，而爲士氣之宗。北宋之郭、范雄雄深厚，亦不可及。南渡後之劉、李、馬、夏，雖稱一代名手，究露畫院習氣。元之四大家各創手眼，如高僧隱士，風韻超俊，雲林尤爲峭拔。明沈石田、文衡山則又一變元法。此摹倪迂，獨作長卷，層岡林木，覽之不盡，足銷夏日。近日杜門懶見一客，袠几相對，不啻高話義皇也。雲林所畫多小幅，幽爽逼人，如唐人咏春江花月夜，多寡各據勝場，未可以繁簡論耳。康熙己卯七月三日，中伏初起，建蘭放一箭，移近書案，對而握筆。江邨萊衣人高士奇。 見《江邨銷夏錄》卷二《文待詔倣倪元鎮山水卷》：紙本，凡四接，後款細楷四行。 《中國古代書畫圖

目》十七《明文徵明倣倪山水卷》：　紙本，墨筆。　重慶市博物館藏。

倣倪瓚水墨松石圖軸

予少習畫，每見古人用筆，自愧不能得其萬一，遂擱筆不覺二十餘年矣。偶展內府畫院所藏雲

林真蹟，余復倣筆意，雖未曲盡其妙，亦可爲知者共鑑耳。嘉靖丁巳，長洲文徵明畫并識。　見

《石渠寶笈》卷二十六《明文徵明倣雲林松石圖一軸》：素牋本，墨畫。　《重訂清故宮舊藏書畫

錄》：　佚。　按：　嘉靖丁巳文徵明年八十八歲，年雖大耄，書畫未嘗中輟。　本年有《真賞齋圖》

第二圖及《永錫難老圖》等，所題不符實況，僞作也。

五嶽真形圖拓本

余嘗讀唐詩，至王勃金箱五嶽圖之句　嘉靖戊午二月，文徵明時年八十九。　見拓本：　首頁篆

書「五嶽真形之圖」六字。　次小楷「五嶽地域主神暨五嶽圖形」，小楷趙孟頫。　又文徵明小楷跋

一頁。　後「戲鴻堂圖書記」「紅豆山齋藏書畫記」等印章一頁。　共九開十八頁，袖珍本。

飛雲石圖

正德初，海虞錢氏齋中獲觀此石，上鏤「飛雲」二字。徵明。

石》：後有銘。

見《珊瑚網畫録》卷十五《飛雲

（十一）他人題識

青緑設色仙山樓閣圖卷

履約昆仲既得此圖，邀余作賦。余訝其景意不凡，持難至今。雪後將赴南都，冰堅不解，迺呵凍撚鬚，上林子虛，洋洋盈耳，其敢在下風。枝山祝允明識。

作，始於癸卯初秋，迄於甲辰仲春，凡八閱月而後成。余侍大人，見其圖此慎重，不輕動筆，非明

窗浄几高明良友相對，輒藏笥中。每下筆必以宋元諸公名畫摹倣。故卷中樹石人馬，皆法趙松

雪，屋宇則全學宋人。履約得此，以陳希哲先生、先生慨然作賦，無論其雄方大略傾服當世，觀右仙山圖，先君蓋爲履約兄弟所

其書法之妙亦一時未有。履約寶之不啻天球琬琰，孰意不能世守，流落人間，後歸周侍御，今又

爲石壁所得。　余覩此卷，當日相與之盛，宛然在目，感慨不勝，聊識數語於末。　萬曆甲戌九月，

仲子嘉謹跋。　余家有趙伯駒畫後赤壁賦圖及趙子昂鵲華秋色圖，兩卷並觀，覺伯駒稍遜子

昂，蓋精工不如蕭遠，是爲神品妙品之辨。今觀文太史此卷，全學子昂鵲華秋色圖筆意。子昂

雖吾家北苑，至鵲華圖出入王右丞、李將軍。文太史悉力血戰，故當獨步。文休承所云「時用宋

元人粉本採取」，正是漏泄家風。董其昌觀於京兆署中，因題。壬申四月十日。　南宗霞起，北

苑風高。吾黨推尊、轉相刻畫。而其後遂以烟雲淡漠，雕氣鏤虛之勝誣罔前人，輞川以後，似輞

川者何不爾也。嘗見襄陽水飛墨瀋，而半幅剪松削石，丹綠熠然，使虞山以下諸君子見之，豈不

折膝階下。乃我朝闈揚宗繪，羽翼吳興，推轂長洲，吳門猶有存者。流至燕山，大半

爲劉松年、李營丘優孟。玄黃曉曉而去，似如吾鄉一木一石，不免歸憶平泉子孫。不意敬仲家

珍，忽然顧我，蓋將遲徊夏雲秋水之變，使得展焉筆墨以當千日卧遊，迺敬仲未之許也。家有吳

興一本，歸當作仙山鐵券，而且□以奉趙。神仙去矣，敬仲其如之何。丙子冬至、中江劉若宰

識。　丁丑七月，虞山錢謙益觀。　丙子冬日，舊吳申紹芳觀。　衡翁畫蹟，人知其多倣趙松

雪，而不知其本領淵源，俱從王右丞、李將軍脫胎，即趙千里不難方駕，奚止松雪乎。此卷人物

樹石，各極精妙，經營點染，出聖入神，余目中所見未嘗覯也。枝山墨蹟，小楷最難，余家藏止家

園十景記、夢游鶯花洞天記，是此翁楷書得意筆，並此爲三。簡翁何處得此雙絕，令人生妬。丁

丑七月，虞山魄林居士瞿式耜敬題。　　見《清河書畫舫》：仙山樓閣一題，創自李思訓。宋元名

手多作之。或云徵仲盛年亦曾畫成一卷，乃自倣倣伯駒遺法，筆墨精妙，金碧輝暎，凡經歲而始

就緒。近聞得六十千歸洞庭人家，惜未及見，世多臨本。《式古堂書畫彙考畫錄》卷二十八

《文徵仲仙山圖卷》：絹本，青綠界畫。山樹人物，秀麗清雅，不讓大年。圖前「玉蘭堂」「文徵明

印」二印。圖後「徵仲」「文壁」二印。祝允明、文嘉等跋。《大觀錄》卷二十《文太史仙山樓閣圖

卷》：此圖絹本。專師大年，參以松雪鵲華秋色意。山水樹石秀而古，人物精雅，太史諸品中第

一傑作也。無款，前押「玉蘭堂」及「文徵明」二小印，尾鈐「徵明」「文壁」二印。藏經紙，烏絲闌，

祝京兆小行楷書仙山賦，共四十七行，特工妙。《江邨銷夏錄》卷一《文太史仙山圖卷》：絹

本，學趙千里青綠山細界畫。樹木秀麗，人物精雅，真太史生平得意筆，與王瞻近所藏太史做

右丞關山積雪長卷不相上下。前有小「玉蘭堂」「文徵明」二印，後有「徵明」「文壁」二印。祝京

兆仙山賦，藏經紙烏絲四十七行，小楷精妙，在曹娥、樂毅之間。按：此卷用「玉蘭堂」「文徵

明」「徵明」「文壁」四印，應製於徵明四十三歲改「壁」以字行之二三年中。因「文壁」一印，卅四

歲時已漸不用。然文嘉跋稱製圖在癸卯初秋至甲辰仲春間。癸卯、甲辰，一爲成化十九年、二

十年，徵明年僅十四五歲，尚未學畫；一爲嘉靖廿二年、廿三年，徵明年七十四五歲。祝允明卒

於嘉靖五年丙戌，王寵卒於嘉靖十二年。文嘉所云作圖年歲，與事實不合。考文嘉跋此，年已

七十又六。豈作圖在正德八年癸酉、九年甲戌，衡山年四十四五歲，文嘉一時未及詳推歟。識

此待考。

灌木寒泉大幅

具區之水被三州，洞庭之樹千萬數。沉淼浩潣天下奇，灌木寒流此何許。潘君抱朴山水人，日

日策杖獨行□徧滄浪之濱。陽崖眾目悅喧媚，忽逢陰壑如有神。禹鎖老龍鐵索絕，挐雲怒雨出

洞穴。木號水呼竹裂石，衆蛇從之互盤結。蛻骨戌削雜鱗鬣，颶留風葉枸株槩。急流砯撞石罅

躍，珠跳汞走鬪瀺灂。微茫上析，河漢注奔，赴繞伯若方丈脚。山鬼伏窺木客泣，欲據恐被山伯

抶。仙老時下慇，濯足而晞髮。招潘君兮，子來，共千歲以一息。潘君歸語衡山氏，仙之人兮不

可以久留，吾恐一往與境俱失。宣州兔肩，毛勁如石，深醮金壺玄玉液。閉門夜半役鬼工，倐忽

移來宦無迹。枝山謂潘君：張君高堂白粉壁，焚香日坐對，明月之夜風雨夕，仙伯謂我當來覓。

攜君卷圖，願寫照障入懷袖，與君騎龍返無極。餘影終非世中物，謝絕賓客扃此室，門外有人勿

與識。　　見《懷星堂集》卷五《題徵明寫贈潘崇禮灌木寒泉大幅》。　　《弇州山人四部稿》卷一百

三十一《祝京兆卷》：　　祝京兆書名薄海內，然其行草往往自豪章來。獨此卷徵仲灌木圖歌，時有

大令遺意，雖極放縱而結法不疏，運腕極勁。後王履吉跋，黃勉之歌皆可重也。　　圖今在徐氏，大

可丈餘，徵仲生平得意筆。上有京兆書，作擘窠大字，怪偉動人，因附記于此。　　《書畫跋跋》卷

一《祝京兆灌木圖歌》：　　京兆腕本勁，第間失之疏。此云縱放而不疏，允爲合作。　　豈徵仲圖如裝

將軍舞，能發京兆筆勢耶。　　圖上大字更怪偉，不知是大令筆豫章筆。

畫幅

蒼幘瀽沈霧，白氍垂虛泉。歸帆信流水，萬襟同澹然。　見《懷星堂集》卷八《題徵明畫》。

畫草

光風輕泛綠迢迢，氣暖烟和未盡消。想得美人簾底坐，月華斜漾翠裙腰。　見《懷星堂集》卷八《徵明畫草》、《列朝詩集》。

墨菊

凍硯呵寒下筆遲，鬚眉幻出陸天隨。知君繞指冰霜走，更把冰霜吐作詞。　見《懷星堂集》卷八《徵明墨菊》。

仙女圖

阿房宮裏傾城質，太華峰頭出世身。澗草巖花爲服食，山雲水月是精神。相逢記取同遊日，一笑不知何處春。却爲龜臺侍下許，東華還有女仙人。　見《珊瑚網畫錄》卷十五《枝山題女仙圖》。

設色山水仿趙孟頫

獨愛無人處，幽棲不用名。竹雞啼午寂，松鼠落枝輕。芳草初平路，春溪欲上城。蕭然吾亦得，擾擾自勞生。　祝允明。

過雨山堂蒸翠雲，四簷藤竹鳥聲聞。青天不動峰文圻，錦石相鮮碙道分。　流水桃花真隔世，草衣木食自爲群。籠鵝寫帖關雅興，却憶風流晉右軍。　王寵。　茅簷日暖燕交飛，雲過牆陰滿翠微。中酒經旬掩關臥，蒼苔渾欲上人衣。　居節。　饑食松花渴飲泉，偶從山後到山前。陽坡軟草厚如織，因與鹿麕相枕眠。　周天球。　按：引證失記。

水墨桃渚圖卷

扁舟載鶴　徵明。　徒白鏡中髮，羞彼鶴上人。桃李何處開？此花非我春。唯應清都觀，長與韓衆親。　桃渚圖。　祝允明。　見《古緣萃録》卷三《沈文仇唐周五大家作桃渚圖卷》：紙本，凡四段：　第一段石田雙鈎設色。　第二段六如居士設色，中一隻一童，書案雙鶴翠石，爲十洲筆。　第三段東邨設色。　第四段文待詔水墨蘆灘水淺，一隻扁舟載雙鶴而歸。坡上老樹曲蟠，二童子玩弄竹籬之內，松陰參差，茆舍數椽，修篁樹後，圖書滿室，寂無一人。題在前。

蘇武別李陵圖

落盡旄頭信義全，剛腸幾度茹羊羶。雁書不與蘇卿便，啼血東歸化杜鵑。崑山黃雲。　鐵石心腸隨境改，君臣義自與天通。忠懷慷慨操窮節，一任時窮道不窮。瑯琊王世貞。　見《珊瑚網畫錄》卷十五《題蘇武別李陵圖》。

小景

竹橋橫小澗，泉響落空山。惟有幽棲客，扁舟恣往還。　鄭鵬《文徵仲小景》。　按：見于何書，失記。鄭鵬爲文徵明、蔡羽等所稱蒲澗先生。

敗荷鶺鴒圖

萬古殷周治亦隆，鳳凰千仞幾梧桐。我知此日文家意，不在秋荷數鳥中。敗荷鶺鴒爲文二作。　見莊昶《定山集》。

松崖卷

聞君讀書碧山崖，萬松陰森覆茅屋。示我徵君墨妙圖，文徵明墨不覺雲氣生虛谷。此松云植爾祖

手，半作龍鱗上苔綠。爾伯詩篇尚在眼，伯沈豫軒感慨爲君三過讀。知君結構繼前修，積學藏珍待徵價。清響飂飂風在林，寒影蕭蕭月生麓。地僻山深人到稀，時有猿猱伴幽獨。梁棟已具廊廟用，輔弼終歸傅巖築。爾家況多青雲士，飛騰他日於君卜。　見杭淮《雙溪集‧松崖卷爲沈欽夫題》。

雲山

江聲喧草閣，雨氣溼楓林。雲外青螺影，匡廬幾許深。　見顧璘《山中集》四《題徵仲雲山》。

雜畫

巖壑飛塵絕，孤亭壓水雲。偶來乘野興，非是厭人群。　　雨霽春潮闊，扁舟坐不還。放情親白鳥，覓句贈青山。　見顧璘《息園存稿》詩十四《衡山雜畫》。

效米元暉小景

文技元非千載計，江湖卷冊幾漂萍。元暉槁骨知何在，賴是開圖見典型。　見徐禎卿《徐昌穀全集‧題徵明戲效元暉小景》。

墨竹

深掩精廬且息忙，幽庭春晚百花香。竹窗閒對疎疎雨，戲寫新枝直過牆。　見《徐昌穀全集·

題徵明墨竹次韻》《吳都文粹續集》卷二十六。

畫幅

筆下塵埃一點無，開圖知是賀家湖。秋風九月菰蒲岸，橫着溪舟看浴鳧。阿明此藝稱獨步，前

身妙絕元姓顧。安得置之水晶宮，臥看雲烟落毫素。　見陸深《儼山續集》卷二《題文徵明畫》。

榴竹

翰林戲贈前緗雲，南浦珊瑚捧玉盆。一片清風記忠孝，石榴宜子竹宜孫。　見楊儀《楊氏南宮

集·錢國儀無子，文翰林寫榴竹爲贈，因題長句》。

墨竹軸

圖款　徵明。

有袁印福徵印

醉墨淋漓墨未乾，拂雲群玉倚秋看。別來嶕谷空朗□，幾庶淒涼笛裏寒。福徵。

書窗漫對翠琅玕，偏向真心耐歲寒。怪底此君解醫俗，清標瀟洒拂雲端。皇甫

汸。　玉蘭堂上寫琅玕，只作吳興老可看。　一夜秋風動寥廓，綵雲零落鳳毛寒。　袁裘。　見
《中國美術全集・文徵明墨竹圖軸》：　紙本。　此幅畫墨竹一叢，竹姿瀟灑，筆墨流暢，濃淡相間。
既得神韻，復露逸致。　僅署「徵明」在左上角，行書。　《中國古代書畫圖目》十六。　吉林省博
物館藏。

山水小幅爲伍君求作

文徵明爲其友人伍君求作山水小幅，十年甫成。　君求出示余，因賦絕句。　繭光墨色喜新增，
肯作尋常斷壁稱。　十載獨留阿堵妙，畫師誰是顧金陵。　見孫一元《太白山人漫稿》卷十八。

春江圖

過午輕雷風色鮮，斷虹迎日破寒烟。　鶴清沙浄宜詩句，舊日仙人白下船。　野樹無人陰自合，
斷峰隔岸雨猶青。　鸘鸘瀨潚留春住，正是江南杜若汀。　見《太白山人漫稿》卷十八《題文徵明
春江圖二首》。

雲崖圖

□□□臥停雲館，夢落吳山紫翠間。香墨纖毫聊寫就，今人誰識有荊關。張靈奉題徵明先生畫景。　檢得衡山公舊作，白雲接天，蒼崖挂樹，因憶鍾君雲崖別號，并識以贈，嘉靖癸卯仲春三日，陳鎏識。

見《享金簿·文衡山雲崖小圖》：　水雲�，樹名蒼潤，張靈、陳鎏，皆衡山友。

竹枝

洋州典刑存，瀟灑雅不俗。落紙安用多，兩三竿也足。　見《鴻泥堂續稿》卷四《文徵明竹枝》。

山水

衡山畫筆師輞川，信乎落筆人爭傳。生綃半幅成點染，只尺萬里無窮邊。筆精墨妙成神品，視古無上今無前。黃金白璧世所貴，未易貨取何由緣。君從何處得此紙，字畫娟好詩清妍。古三絕稱鄭虔，邇後寂寥知幾年。輸邊斵輪亦善喻，庖丁□解知無全。廣昌跅弛負奇氣，一時並駕相差肩。熊魚兼得乃所願，嗟我欲炙空垂涎。

見薛章憲《鴻泥堂續稿》卷五《題文徵明山水》。

百雅圖

文君寫此百雅果何意，把玩令人不忍置。憶君曾作金門游，侍直晨趨五鳳樓。爾時銀牀聲半滑，爾時銅剪剪聲初歇。驚群忽逐禁鐘來，弄影遙隨宮霧没。光借祥烏一延佇，勢淩鶂鵲從來去。仙橋有路自飛騰，韶樂無聲亦蹌舉。托身既得所，引類還有時：太液分飲九龍水，上林更宿萬年枝。中郎彈射不敢向，內庖烹割多所遺。時人每取占王氣，競謂禽鳥先得知。只今歸來甘寂寞，獨臥南窗對山郭。窗前古樹大十圍，不見群鴉見饑雀。　見《吳都文粹續集》卷二十五羅洪先《題文待詔百雅圖歌》。

水墨臨溪幽賞圖軸

孤松挺秀，喬木臨溪。　時爲逸興，閒看天機。　嘉靖辛丑，南郭亮。　衡翁此圖，一樹一石，純乎龍眠。　謹嚴疏放，清朗縝密，衆法畢具。　在用刮鐵，不着一點，處處見筆法，筆筆見韻致，非天才功力兼勝如衡翁者不能到。　人物更與松雪無二，洵神品中之逸品也。　題字者錢亮，有玉堂青鎖中人印，惜不詳。　按嘉靖辛丑，衡翁年七十有二，猶健在。　畫當在五十左右作，宋紙本瑩潔如玉，尤可寶愛。　乙酉七月正兵火洗劫中，得于滬行。　後學吳湖帆識于梅景書屋。　見《中國古代書畫圖目》二十《明文徵明臨溪幽賞圖軸》：　紙本，墨筆。　北京故宫博物院藏。　見人民美

術出版社本《中國古代繪畫百圖‧明文徵明綠蔭清話圖》。《中國美術全集‧明文徵明臨溪幽賞圖軸》：山坡上松柏雜樹高聳茂密，綠陰下溪水蜿蜒。溪上橫臥小橋，橋上一老者雙手執紙，臨溪覓句，身後一童子捧硯侍立。用筆細謹、濃淡、粗細、疏密、互相交織，有條不紊，意境清幽。在下方款「徵明」，上方錢亮題詩。《吳派繪畫研究》《明代吳門繪畫》。文物出版社本《中國古代名人作品選‧文徵明‧臨溪幽賞圖軸》：錢亮題在圖上方。「徵明」兩字隸書，在圖右下邊。

為王庭作陽湖圖

見顧夢圭《疣贅錄》卷七《題衡山先生為王貞夫作陽湖圖》：碧樹離離春水平，白鷗泛泛春雲輕。桑田變幻那可說，宛見銀濤撼古城。誰家茅堂水中沚，王符著書甘隱名。手垂綸竿釣赤鯉，獨向月明吹玉笙。十年天末可留滯，不道章疏宦情。玉堂遺老江南客，醉掃滄州常滿壁。山樓聽雨思轉深，一幅冰綃五湖白。畫省蕭然披此圖，迴疑窗几臨虛無。秋風我欲揚帆去，爛熳羹蓴與燴鱸。

爲杜氏畫葬親歸雪圖

見《弇州山人續稿》卷十九《杜翁少時葬親夜歸，大雪既殞，若有神人送之得免，文太史圖之矣，而又囑蜀人毛太史詩之。久失復得，諸賢異其事，倚韻和贈成卷，余亦嗣焉》：死孝仍挤攀柏身，生還剛及啟關辰。雪深踪跡唯狐兔，夜久扶攜有鬼神。萬里璧完詩不偶，百年珠隕盡如真。莫言弧矢男兒事，惆悵誰爲掃墓人。

淡設色修篁叢菊圖軸

圖　徵明　采隱啟夕扉，庭宇薦霜肅。瘦竹入疎風，颼颼響蘿屋。開晚更凄妍，留芳媚幽獨。傾壺出露芽，摘來陽抱籙。中有泉石精，桐葉剪秋馥。瓦爐捲微濤，一飲襟如沐。　乙未秋，與文君坐蔭白軒，對菊試茗賦此。徐縉。　見《中國繪畫綜合圖錄》：紙本，墨畫。《海外藏明清繪畫珍品·文徵明卷》：紙墨淡色。　《吳派繪畫研究》。　美國普林斯頓大學美術館藏。

小景

竹橋橫小潤，泉響落空山。惟有幽棲客，扁舟恣往還。　見《吳都文粹續集》卷二十六鄭鵬《題

徵明小景》。

山水

山深樹密翠重重，僅許僧家一徑通。獨有幽人時借住，書聲遙在白雲中。　見方鵬《矯亭存稿·題文衡山畫勉應元》。

設色雪景軸

嘉靖辛卯冬十月既望，徵明製。　絕巘挂銀漢，群山開玉屏。道人坐高館，玄覽游無形。萬象涵太古，孤松能自青。同雲望不極，誰識少微星。王寵。　見《中國古代書畫圖目》二《明文徵明寒林晴雪圖軸》：紙本，設色，題在右上角，小楷一行。　王寵行書，題在左上。　上海博物館藏。

設色細筆山水卷

嘉靖甲子春，徵明。　屏風九疊倚穹窿，高下參差一色同。峯勢遙連千嶺合，江流直與五湖通。長林澹澹森瑤樹，瀑布潺潺隱碧空。極目迢遥飛鳥絕，猶疑行到玉山中。　宴息長林分外幽，

忘機何獨狎羣鷗。碧窗曬帙芸香集，高枕當花蝶夢稠。山弄晴光雲乍影，松流翠色雨初收。翛然一室涼如水，小倚胡床理亂流。　陸師道。　見《藤花亭書畫跋》卷二《文衡山細筆山水卷》：

絹本。引首有許初題「層巒聳翠」四字。待詔少喜小李將軍、劉松年、趙千里，其後終不復能盡棄本來面目。雖大氣淋漓，粗中之細，若出性生；但於此中嘆其不苟，而不知所以必然之故，有由來也。晚年變爲長林巨壑，蹊徑往往小異大同，舉其胸中之所至熟，臨時增減出之。此卷年六十五作，而所爲層巖疊巘，細如絲髮者，猶依然三五少年抹粉施朱伎倆。

水墨山水軸

巖端隱隱茅屋，林際挂丹梯。欲訪幽人去，扶藜過石溪。　周天球。　落日步溪橋，仰見巖端宇。丹梯何處通，白雲滿前塢。　陸師道。　見《中國繪畫綜合圖錄・文徵明山水圖軸》：　紙本，水墨工筆山水。　周、陸題在圖上詩堂。　日本古文化研究所藏。

畫幅

溪流添雨急，樹色着寒深。　雨歇雲歸壑，微茫見遠岑。　師道。　見《珊瑚網畫錄》卷十五《陸五湖題衡山畫》、《式古堂書畫彙考畫錄》卷廿八《衡山畫陸五湖題》。

畫幅

院落溶溶夜色微，月華偏與靜妝宜。難明綠樹枝頭雪，且續梅花夢裏詩。師道。見《珊瑚網畫錄》卷十五《陸五湖題衡山畫》《式古堂書畫彙考畫錄》卷廿八《文徵仲畫陸師道題》。

水墨山水十二幅爲朱朗作

第一頁巖居幽趣　飛泉屋頭挂，碧澗檻前流。幽意誰能會，巖居五月秋。周天球。　結茅古巖下，俯見清溪色。略杓可通人，時來問奇客。陸師道。　第二頁空山聽泉　寂寞空山裏，臨流聽玉淙。悠然坐竟日，落景下高春。周天球。　飛泉觸石鳴，出澗已無聲。料得臨流者，應知行險情。陸師道。　第三頁松岡飛瀑　飛瀑半空下，輕雷隔岸聞。探奇忘歸去，松杪暎斜曛。周天球。　懸瀑下平岡，翠屏玉龍舞。松風川上來，拂面作山雨。陸師道。　第四頁高木溪亭　高林木葉脫，山色含澹秋。返照暎空碧，溪亭事事幽。周天球。　清溪瀉流泉，山遠紅塵隔。幽亭無人來，樹色暎深碧。陸師道。　第五頁溪橋晚興　日落山更遙，松鳴溪欲晚。小橋萑葦深，獨往興不淺。陸師道。　第六頁滄浪吹笛　山色微經雨，林光澹抹秋。風前天籟發，一笛起中流。周天球。　吹笛下滄浪，清聲振林木。迴飈激餘音，驚起沙鷗宿。陸師道。　第七頁竹渚放舟　曲渚冒深竹，蕭蕭萬玉鳴。放舟沿瀨去，湘水有餘情。周天球。　渭川千畝行，漁舟去欲迷。

一一〇六

借問簣谷，何似桃花溪。　陸師道。

去，渺渺白雲封。　周天球。

道。　第九頁層巖高閣

俯潺湲，飛泉落樹間。　漱流兼枕石，吾道在青山。　陸師道。

林路未開。　人家烟水上，空望客舟來。　周天球。

縹接歸雲。　陸師道。　第十一頁巖際看山

歸。　周天球。　日出坐溪上，日斜猶未歸。　青山無限好，況復有漁磯。　陸師道。　第十二頁竹

色泉聲　埜岡春竹細如絲，石斷泉飛風亂吹。　疑是黃陵西去路，馬頭雲起二妃祠。　王穉登。

竹色連岡密，泉聲出澗遲。　春山積雨霽，蕭瑟迥疑秋。　陸師道。　文徵仲太史於畫，絕重沈啟

南徵君，太史歿而名埒徵君，畫價駸駸欲昂。　二公故皆博綜諸家，游戲三昧；而長幀大幅，則石

田擅其雄，赫蹏尺素，則衡山標其秀，故各有至也。　此册是太史公畫以授其徒朱子朗者，生平心

訣在焉，又淋漓小景，偏是所長。　上自董、巨、米顛，下逮叔明、子久，中間所得承旨尤多。　大是

吳中名品，得之者徐建甫氏，吾兒驪僚堉也，屬驪以示余，故得備而論之。　萬曆癸未春閏月，墻

東居士王世懋書於澹圃之日損齋中。　　此文太史為其高弟朱子朗作小幅，幅各效古，示衣鉢

也。　中間效董、巨者二，李成者一，范寬者一，小米者一，子久、叔明、元鎮者各一，仲圭者一，而

第八頁淺渚重山　淺渚微通水，重山沓起峰。　前林擁秀

　水勢緣源曲，岡形抱澗深。　山川勞應接，疑泛武夷潯。　陸師

　灌木深障日，層巖高切雲。　草閣飛泉上，泠然遺世氛。　草閣

　　第十頁重林積雨

　　雨過山猶滴，嵐光翠不分。　積雨雲猶濕，重

　　江光淼秋影，林木淨烟霏。　嶺嶺崖際坐，看山忘暮

炊烟起深樹，縹

趙文敏獨居其三焉，蓋太史生平所摹擬也。昔人謂短長肥瘦各有態，飛燕玉環俱絶倫，當借爲題評。建甫不獨好事，且號爲賞鑑家，架上所蓄名筆甚夥，而於此册尤加珍惜，可謂實得其實矣。

萬曆庚寅，張鳳翼題於陽春堂。

見《盛京故宮書畫錄》第六册《明文徵明山水册》：素牋本，墨畫十二幅，題詩十二頁，跋二頁。

《内務部古物陳列所書畫目錄·明文徵明山水册》：

紙本，墨筆。一巖居幽趣，二空山聽泉，三高木溪亭。詳同前，略無款，各頁分鈐「徵明」「停雲」「悟言室印」「文印徵明」「徵仲」等印。對幅紙本，周天球、陸師道、王穉登等行草書題。册後王世懋行草書跋一通，計九行；又張鳳翼草書跋一通，計十二行。

徵明山水册》《中國古代名人名作選·文徵明》。

《弇州山人續稿》卷一百六十九《文待詔畫册》：文待詔所圖十六按，原作十六幀，多東南名山水，雖間以險絶奇勝爲功，而不離清遠蕭散之致。稍一展視，覺秀色幽韻直撲眉睫間。此翁真易仙宮中人也。幀各有周公瑕、陸子傳一絶句，内補公瑕闕者王百穀，三君子故竭其心思腕力而趨後塵，以擬二絶，則吾未之敢許。此圖爲朱子朗作，今屬徐建甫氏，要余題其後。《中國古代書畫圖目》二十《明文

賴余老，任作雲霞觀耳，不然幾令三日不成寐。附

《王奉常集·跋張懋賢臨文太史畫册》：吾吳中三先生畫，若沈啟南之蒼，唐伯虎之密，尚矣；至秀潤二字，吾獨伏膺文徵仲先生。先生嘗畫册頁十二幅，與其徒朱朗爲式。上追董北苑、范寬，下迄趙承旨、黃子久，是其生平合作，後歸徐太學建甫。太學嘗出此册以命余跋，余爲之擊

文徵明書畫資料彙編

一一〇八

文字書畫金石通論卷之六

王羲之

《淳化閣帖》卷十一、卷十二、卷十三、卷十四、卷十五，均刻其書。

上虞帖

王羲之《上虞帖》，草書，現藏上海博物館。

水。此幅秀潤，參以老辣，奇境別開，脫去衡山本來面目。

畫幅

遠樹汀洲陣勢分，風嘹月喉不堪聞。扁舟多少天涯客，腸斷鄉關又夕曛。天球。見《式古堂書畫彙考畫錄》卷十八：徵仲畫，周天球題。

水墨五君子圖卷

嘉靖甲辰春日，徵明戲墨。

梅。海上三山璧月明，人間誰識許飛瓊。秋風吹上青鸞背，來散天香與素英。咏梅。

幹卷阿雨露香，苔華斑剝幾冰霜。當時未遇掄材者，誰道山林有棟梁。咏松。

寒，霜凌雪厲玉蘭殘。支離偃蹇千年物，曾向虞山觀裏看。咏柏。舊吳彭年題于采芝堂之南牖。

先待詔戲墨四種，松柏仿趙魏公，水仙仿子固，梅則效竹莊老人。皆有所本，故行筆古韻襲人，觀者不知，以爲率意寫生，有天然之趣，而摹古深心，未之或鑒也。孔加書法，筆筆歐顏，覽之不覺心折耳。仲子嘉敬題。見《石渠寶笈》卷六《明文徵明五君子圖一卷》：宣德箋本，

雜佩聲。咏竹。乘槎仙客五湖人，分得寒香萬斛新。不須夢踏羅浮月，看臥家山縹緲春。咏玉露淒清秋氣凝，九皋孤喉夜寒生。月明風細長廊下，夢斷珊珊古檜蒼蒼倚歲鐵水仙。

墨畫竹、梅、水仙、松、柏五種，拖尾彭年題句五首，又文嘉跋。卷中幅御筆題「神品」二字。

松陰高士圖軸

山明水碧暮春光，苔壁雲輕潤草香。想見楞伽寺門外，坐聆松籟詠斜陽。　仙翁九十騎鯨去，翰墨流傳四海中。小幅珍藏歸秘笈，主人元是米南宮。　少谿先生久藏衡翁妙筆，而未及題識，故命予識之。嘉靖壬戌三月三日，彭年。　此先待詔晚年所寫，而筆墨之精，不減少壯。雖未書名，而氣韻清逸，望而可知也。萬曆戊寅二月十二日，仲子嘉鑒定因書。　見《大觀錄》卷二十《文待詔松陰高士圖》：極白紙本，筆墨神妙，不蹈蹊徑。無款，押「悟言室印」「文印徵明」二印。休承鑒定真跡。

秋林獨釣圖

策策霜林映水丹，重重雲岫鎖輕寒。西風斜日空江暮，無限秋光屬釣竿。彭年。　見《珊瑚網畫錄》卷十五《彭孔加題衡山秋林獨釣圖》《式古堂書畫彙考畫錄》卷廿八《衡山秋林獨釣圖》彭年題。

小筆山水

雨歇風清一棹橫，微吟自愛晚潮平。夕陽西下山千疊，木落空江生遠情。　此先待詔小景，仲子既爲鑒定，復書此詩。甲戌七月，嘉識。

見《珊瑚網畫錄》卷十五《衡山自題山水諸幅》、《式古堂書畫彙考畫錄》卷廿八《文待詔小筆》。

蘭竹二種卷

第一紙畫蘭竹，無款題，有「文印徵明」「悟言室印」印　第二接紙　徵明爲子山戲作　文待詔畫蘭品高甚，幾欲出趙承旨上。同年友訥言李公，夙稟清尚，酷愛畫蘭，與余論次，亟欲得待詔蘭。余偶憶篋中有兩種蘭石，是待詔及陳太學道復手筆。因出案頭相賞，雖草草都不經意，而天真爛然。又有徐子擴充、朱子儋承爵者書畫錯列其後。公笑而視曰：「此吾故陰名士，何所得相值。」余因謂公：「公雅好蘭，是卷兩以蘭冠。家本江陰人，而江陰人遺墨具在。此故非王公物也。天以乞李公者，吾安得有是。」爲書其尾而歸之。萬曆元年歲在癸酉秋七月，吳郡王世懋識。　李訥言伯玉雅好畫蘭，凡於名公書畫，輒便愛慕，得之不啻拱璧。是卷久爲王儀部敬美家藏，一日攜之游都下。　首爲文翰林徵仲、陳太學道復所作；而徐孝廉子擴、朱太學子儋皆余邑前輩，人品高潔，雖片紙爲當時所推重。伯玉後二公生三十餘年，翩翩能繼其勝，儀部氏檢以贈之，誠寶

劍烈士之意也。萬曆改元秋七月廿五日，江陰董正誼謹識。 見《穰梨館雲烟過眼錄》卷二〇

《王敬美集名人書畫卷》。 《中國古代書畫圖目》二《明張傑等雜畫卷》：紙本，墨筆。引首曾

熙大楷書「楚澤之遺」四字，後識云：「衡山寫蘭竹，大風題之，可稱雙璧。季爰弟既以大風名其

堂，可以永鎮此堂矣，當置酒賀之。農髯熙。」第一紙文徵明蘭竹，第二接紙乃樹石，題在左側，

行書二行；第三接紙張傑畫樹木竹石；第四接紙唐寅行書「游湖分夾崦西東」七絕一首；

餘略。

雙鈎蘭石圖卷

九畹分香篆書四大字　趙宧光　淡月搖蒼珮，微風送遠香　徵明。

數千株。可憐空谷根難托，不爲當門也被鉏。　破雪含苔一寸芽，杖挑籃束出山家。幽香不上

如鴉鬂，悞捲紅簾聽賣花。　採蘭曲二首，閱文太史此圖漫書其後。王稺登。　先待詔時時爲

人寫蘭，而白描則不常得。此幅纖雅殊絕，當其興至所作，爲真筆無疑。仲子嘉謹識。　彼美

幽蘭，既馨且妍。誰爲傳神，衡陽老仙。張鳳翼贊。　余侍太史公研席最久，見其爲人寫蘭，雖

片楮一扇，未嘗草草，獲之者皆珍愛寶藏。此卷雙鈎行筆，措意迴出畦逕，豈與片紙一扇同日語

哉！識者當什襲焉。居節。　幽芬遠馥，在山谷叢薄間。余幼隨先大夫遊山陰，每於風過微

馨，於草際得蘭一二本，秋蘭則來自閩中，鄭重灌植，新秋發花，涼生檻閣，暑氣頓除。待詔寓意，其茲時乎。康熙己卯九月廿八日晴窗對菊書，已立冬半月，江邨高士奇。　見《中國古代書畫圖目》二《明文徵明雙鈎蘭石圖卷》：　紙本，款題在左上角，行草書三行。　上海博物館藏。

墨筆山水小幅

甲辰十月九日，與客象戲。戲畢，顧几間有素練，遂寫此以贈之。老眼眵昏，不能精工，觀者勿哂。徵明時年七十有五。

蕭蕭木落水雲深，小閣初生萬壑陰。棋罷獨憐文太史，自和烟墨寫雲林。　明臣。　見《湘管齋寓賞編》卷六《文徵仲山水小幅》：　右小立幅，絹本。疎林峻嶺，萬壑千巖，迥非尋常烟墨也。　款作細楷在左方，用紅文「徵明」二字印。沈詩亦作細楷在右上方，前用紅文「沈郎」二字印，後用紅文「嘉則」印。繡園張刺史所藏。

畫幅

遙情物外真，野色望中新。雲重常含雨，苔深不受塵。亂山青纖纖，荒澗碧粼粼。此地淹留處，松根道舊人。　見《俞仲蔚先生集》卷五《題文待詔畫》。

一一四

畫幅

兩江與衡山皆以翰墨擅名南北，衡山此圖似爲兩江作也。千里神交，詎謂偶然，敬賦五言，題其上方。　茆齋倚江曲，江勢遠相縈。二水楚天闊，一洲燕樹橫。凱之猶未老，王粲已知名。千里遙相贈，居然意氣傾。

見《周叔夜先生集》卷二。

畫幅

記得吳門乞畫時，江南草木正華滋。而今冀北重回首，落葉紛紛又滿堤。　甲寅三月，余與張石杠求得文老此圖。秋九月，石杠至京，復持此索題。墨色猶新，時序已變，用賦一絶以誌感嘆。

見《周叔夜先生集》卷三。

山水畫

路入雲林一逕斜，紅塵飛斷即烟霞。江南小隱無多地，楊柳陰中只數家。　見《明詩記事》己籤卷六《吳旦·文衡山山水畫》。

山水

山巔有樹樹杪山，山樹層層烟翠間。
瀟灑年華稱絕健，買田來隱沃州灣。

竹閣高人恣吟眺，沙村幽鳥忽飛還。名韁紐斷身由我，世
網從多意不關。

見《恬致堂集》卷六《題文衡山山水》。

青綠山水大幅

一抹拖藍泰岱東，虹枝拂斗挂桑弓。銀河帶繞三山曲，蓮嶺冠攢六不峯。功業濟時膚寸雨，文
華蓋代駕梁虹。海山秀色應無限，攬取岡陵祝上公。日華。

見《珊瑚網畫錄》卷十五《李君實
題老文壽山福海圖》：
重青綠山水，大幅，題時為余壽人。

水墨五月江深圖軸

嘉靖丙申夏四月既望，徵明製。
五月寒無暑，溪亭偶坐時。杖藜應有意，遶澗覓相知。萬曆
丁亥端陽後二日題，伯茂。

見《過雲樓書畫記》畫類四《文衡山五月江深圖軸》：
今世畫家相
傳粗文細沈，以余所見言之，亦不盡然。
即如此幀，盡用淡墨細筆，乾皴作坡陀：
其間因樹為水
閣一椽，兩人倚闌凝望；隔岸長松修竹，屋舍儼然；門前平橋曲澗，一翁挈小奚挂杖行。仰視
危磴切雲，奇峰插天，殆非塵境。
蓋以李晞古筆寫杜陵詩意。
款署嘉靖丙申，已在晚歲，真丹青

不知老將至矣。後五十年爲萬曆丁亥，有伯茂者題五絕其旁。伯茂無考，惟鈐「吳氏煥如閣」印，知其氏吳而已。此亦如畫樓物，其署簽猶研樵筆也。　《吳派繪畫研究》。　《蘇州博物館藏畫集・明文徵明松窰鳴泉圖軸》：紙本，墨畫，行書題。右側絹上伯茂題。　月曆印本《明文徵明五月江深圖軸》：行書題一行，在左上角。　蘇州博物館藏。

太湖圖卷

墨軸乍看疑誤點，却是太湖千里碧。七十二峰層疊生，岸樹迷烟山無跡。二王興逸文陸離，近年詩記良多奇。何似衡翁半幅紙，盡收蒼翠涵鷗夷。趙家氣韻米家筆，畫格次公精品隮。一湖秋色入書齋，誰駕扁舟剪蕭瑟。　見《孫月峰先生居業・題文衡山太湖卷》。

歸鴉圖

長天古木染秋霜，紅葉栖烏滿夕陽。豈少踏枝翻一葉，只無詩句惱于郎。　紅藤古樹數鴉行，大陣先栖小陣翔。莫作曹瞞三匝繞，漢陽江上有周郎。　見《徐文長逸稿》：古木懸蘿，盡繞紅葉，鴉數十，或栖或初歸，文待詔畫也。　得郎字。

雪景

詩思誰云畫裏無，白驢便怕影模糊。分明鄧尉梅花路，試展芭蕉舊雪圖。 徵仲丹青遠擅長，

公瑕書法亦鍾王。後周公瑕書雪賦揮毫有意供高臥，漫說吾家翰墨香。 錢牧齋詩：玄宰天然翰墨香

見《微泉閣詩集·題文衡山雪景》。

節錄 見《湖海樓詩集》卷七《題文衡山雪景·送少司寇高念東先生還緇川》。

雪景

誰舖硬紙寫急雪，雪與水墨交瓏瓏。六友初放未全猛，漠漠洒洒浮長空。俄而風勢拗而怒，鞚

韃珠玉紛撞春。天寒膠雪雪成塊，顛崖蹈谷聲硠礘。先朝待詔妙擩染，價壓董巨高關仝。

墨蘭卷

九畹分香篆書引首 穀祥 畫款徵明行書在卷首上方 品格高超不染塵，幾人妙筆可傳神。畫工轉

笑求形似，名士名花自寫真。 托得空巖幽谷生，靈根移植自蓬瀛。飜憐桃李漫山俗，慙向東

皇浪得名。 瑟瑟孤芳不計年，肯容荊棘漫相牽。端應紉作高人佩，詎怨東風着意先。 遷地

誰云此弗良，涓涓灌溉也無忘。他時借得栽培力，國色翻令讓國香。 空山何處不榛蕪，蘭蕙

真同一束蒭。世若無人知嗅味，自饒清露自榮枯。竹也清兮石也堅，最宜相伴澹凝烟。好花不必能工媚，未許先生獨愛蓮。嶽雪樓外新築露台，植蘭花十餘種，下疊湖石數拳，種修竹幾竿，少有圖書，無多彝鼎。倦讀時隨手檢古人法書名畫偶閱一過，足以養心移情，信可樂也。此卷適置案頭，晴窗展翫，賞其筆墨渾化無迹，花葉生動有神，而棘蘭竹石位置別有深意，不覺漫成六絕于卷後。咸豐庚申閏三月望，少唐孔廣陶并識。

見《嶽雪樓書畫錄》卷四《明文衡山墨蘭卷》：紙本。

秋湖晚眺圖

見《天游閣集·題文衡山秋湖晚眺》：

秋水澄峰影，丹楓照夕陽。忘機一二子，無語對滄浪。

一軒下臨水，雲氣蓬蓬不出山，水聲活活常在耳。絕境初疑路不通，飛馬兩道接杉松。何緣謝却人間世，來訪青山綠髮翁。　衡山名德高壽，復以書畫著名。

仿宋元山水軸

衡山真蹟之佳者，友石齋真鑒可尚也。伊秉綬題。

此軸靜細深厚，望而知爲壽者相矣。　理圃謝蘭生題。

見《聽颿樓續刻書畫記》卷下《明文待詔仿宋元山水軸》：紙本，不著款。

（十二）自題畫名

淺絳江山初霽圖卷

江山初霽篆四大字，無款　歲丙寅，春雨霖霪，意殊憒憒。三月望後稍霽，弄筆窗間，作江山初霽圖。適友生陳淳道復至，因以贈之。　見《清河書畫舫》：文太史江山初霽圖，紙本，淺絳袖卷。全倣荆、關，行筆極細，而有韻度。山林深遠，恍游異境。按左方小楷跋語，乃是寫贈陳道復者，真神品也。此本今在崑山顧氏。　《清河書畫見聞表・清河秘笈書畫表》：猶子誕嘉所得文徵明江山清霽圖。　《墨緣彙觀錄》卷三《明文徵明江山初霽圖卷》：白紙本，水墨山水，微加花青渲暈，非公本色之作，法北宋之筆，兼有荆、關遺意。氣韻深厚，布景特勝。其間山重水複，萬壑千巖，村舍梵宇，舟檣漁樵，甚得精緻。末後江天闊處，山勢陡然而止，不作坡陀沙□出人意外。上首細楷四行題。此卷爲文太史得意之作，生平僅見者，卷後雖無題，不失爲精品。前引首篆「江山初霽」四大字，無款，乃太史自題。圖後附公之門人張本爲太史九裘八十韻詩，楷書蒼秀，紙本畫烏絲界隔，前書「奉壽太史衡山先生九裘八十韻詩」，後款題「嘉靖己未春正月十八日，門生洞庭張本敬賦」。

設色劍浦春雲圖卷

淮陽朱君擢守南劍，友人文壁作劍浦春雲圖，以系千里之思。　見《穰梨館雲烟過眼録》卷十八

《明人送朱君之出守延平詩翰文衡山劍浦春雲圖卷》：引首有「循良屬望」四字，款「吳郡徐霖」。

圖紙本。　《左菴一得初録·明文衡山劍浦春雲卷》：紙本，設色粗筆。引首「循良屬望」，小篆

徐子仁書。　《麓雲樓書畫記·文衡山劍浦春雲圖卷》：紙本，設色。隸書署款并題在圖左。

此圖爲朱升之出守延平作。山光雲氣蕩漾欲流，氣息直逼唐宋。引首徐霖題「循良屬望」四字。

後紙馮蘭、呂柟、豐熙、張琦、呂元夫、祝允明、謝承舉、徐霖、唐寅、崔銑、史巽仲、陳沂、易舒誥、

呂夔、穆孔暉、羅輿詠漢循吏贊十八首。又杭淮、段靈兩題。　《中國

古代書畫圖目》九《文徵明劍浦春雲圖卷》、《中國古代名家作品選粹·文徵明》。　天津藝術博

物館藏。

寒原宿莽圖

辛未殘臘，快雪時晴，作寒原宿莽圖。　徵明。　　見《蘇州博物館藏畫集》。　蘇州博物館藏。

拙政園圖軸

正德癸酉秋九月既望，文壁爲槐雨先生寫拙政園圖。

見《退菴金石書畫跋·文衡山拙政園軸》：紙本，幅上有王寵楷書題五律一首。按此正德癸酉，係徵明四十四歲所作。衡山本名壁，時尚未改名徵明也。拙政園在蘇州城北。後歸蔣氏，名蔣園，今歸吳菘圃協揆家。余任蘇藩時，欲游而不果。後得惲南田康熙壬戌所作拙政園圖，乃挾圖以游，已與園中情景迥異。此軸又在其前一百六十餘年，不知幾經移步換形，更非可以按圖而索矣。

拙政園圖册

見江兆申《文徵明與蘇州畫壇》：嘉靖二十年辛亥九月廿日，作拙政園圖册並題詩其上。

設色拙政園圖卷

槐雨先生所建拙政園，精妙過于華麗。索余圖記，不覺經五年矣。余朽邁有疏，細楷筆墨勉爲此圖書記，恐不足盡形妙端耳。嘉靖三十七年丙戌望後，長洲文徵明時年八十有九。共有王獻好，同酣修竹林。山光雲几净，水色畫堂侵。繼續寒花吐，玲瓏好鳥鳴。輞川如有待，那得戀朝簪。乙丑秋日，雁門文彭。

見《曝畫紀餘》卷一《文待詔拙政園圖》：絹本設色，卷額署「拙

政名園」四大字隸書，下寫「三橋並書」。園之山石盡傅青綠，備極工細。右下角土坡上垂柳密

排，一灣流水繞其前。迤左草樹環陡，湖石一疊，玲瓏透剔，瀨湖聳立。更右則小池一方，蓮花

靜植，前爲叢竹槐桐柏之屬，樹隙間露書屋兩三楹，池後則有茆亭遠樹。屋左爲橋，橋通隔

堤，橋上三人，迤邐而行。河之彼岸，又有敞軒一所，旁植垂柳一株也。是圖之上部，由右而左，

碧山作三四起伏，山後重重疊疊，盡是遠峰，不可計數。左上端於雜樹□面奇峰陡起，兩側凸而

中凹，凹處有石梁跨之，瀑布奔流，恰落澗中也。圖次爲紙本，文翁自記録如下。即王氏拙政園記，

不録。　按：　圖作於徵明八十九歲，應是嘉靖三十七年戊午。文徵明於嘉靖十二年五月已爲王

獻臣作拙政園書畫册。此卷所記，與事實不符，存疑。

水墨落木寒泉圖軸

九辯悲秋　　正德丙子秋日，過王氏小樓，同履約兄弟誦宋玉九辯之一章，因寫落木寒泉并書此辭。

徵明。　　見《石渠寶笈》卷八《明文徵明落木寒泉圖一軸》：　　素牋本，墨畫，上方書九辯悲秋一

則。　　《過雲樓書畫記》畫類四《文衡山落木寒泉圖軸》：　墨筆，寫坡二，古木蕭槮，小樹蓁雜，其

下泉流動盪，波光明滅，落葉三五，飄浮水面。是從晞古得法而自具面目者。上方精楷十五行，

行二十三字。　按王氏小樓在城外南濠，先生有留南濠王氏溪樓與履約昆仲夜話詩，見甫田集。

丙子爲武宗十一年，時先生四十七歲，盛年筆也。

設色溪山深雪圖軸

正德十二年丁丑，徵明爲九逵先生寫溪山深雪圖。有「文印徵明」「徵仲父」兩白文方印　見《石渠寶笈》卷十七《明文徵明溪山深雪圖一軸》：素絹本，著色畫。　《吳門畫派》、《吳派畫九十年展》。　《重訂清故宮舊藏書畫錄》：運臺灣。　《海外明清繪畫珍品·文徵明卷》：款題在左上角，小楷二行。　臺北故宮博物院藏。

淡設色溪山深雪圖軸

正德十二年丁丑，徵明爲九逵先生寫溪山深雪圖。有白文「文印徵明」、朱文「衡山」兩方印　見《式古堂書畫彙考畫錄》卷廿八《文太史溪山深雪圖》：紙本，小挂幅，淡色。群山積素，萬木含清，水閣何人，倚欄獨對。款書右角下。　《寓意錄》卷四《文衡山溪山深雪圖》：紙本。題識小楷書。一圖兩作如「眞賞齋」「中秋對月」諸幀俱眞蹟。其臨永師千文，每日晨起即端寫一本，至今流傳甚多，殆未可因其重而疑其贋也。聞席氏所藏是絹本。

右圖藏卞氏。聞洞庭席氏亦有此圖，陸南屛極口稱之，惜未及見。

設色惠山茶會圖卷

惠山茶會圖楷書五字在圖右上角，有兩印　余少時自嵩山從叔家得觀此卷，計今三十餘載，復遇於遺安草堂，流連展閱，不忍釋手。　時康熙甲子端陽前，謝天游識。　咸豐丁巳夏，于吾吳胡氏見文待詔惠山品泉圖，有蔡九羽按……應是「逸」字筆誤敘及雅山人昆仲，文門弟子題咏數十首，皆正書，工雅絕倫，曾手臨一過，忽忽二十年矣。今觀是卷與前圖大致相似，畫格少變。蔡叙王詩皆行書，各極其妙。此衡山得意之作，故一再圖之，而畫書詩三絕，非後人所能摹仿。農山都轉宜寶之。　光緒二年丙子秋八月朔，吳大澂識。　余于都門得衡山真跡，亦似惠泉圖，惜有款無題，它日來此當攜以相質。　聞胡氏藏卷已歸元和顧子山觀察矣。　七賢傳韻事，五字各千秋。　耆舊英靈在，江山畫本收。　茶經誰再譜，勝跡此空留。　展卷增惆悵，高風不可求。　光緒戊寅夏，予守西安。　時適楚南黃司馬以此卷求售，爰以重價得之，率賦一詩用誌慶幸。至丹青詞翰之美，所謂珠聯璧合，覽者當自得之。　皖北農山宮爾鐸并識。　見《中國古代書畫圖目》二《明文徵明惠山茶會圖卷》：　紙本，設色。徐邦達、傅熹年云：　明人畫、明人跋有真有僞，清人跋真。　按……

文徵明行書五律十二首卷、卷一自作五律。

設色惠山茶會圖卷

圖右「文印徵明」「悟言室印」兩白文方印　見《過雲樓書畫記》畫類四《文衡山惠山茶會圖卷》：卷首，蔡九逵楷書惠山茶會序稱：

正德十三年二月十九，是日清明，衡山偕九逵、履約、履吉、潘和甫、湯子重及其徒子朗遊惠山，舉王氏鼎立二泉亭下，七人者環亭坐，注泉於鼎，三沸而三啜之。今圖作半山碧松之陰，兩人倚石對談，一童子執軍持而下。茅亭中二人倚井闌坐就，支茶竈，几上列銅鼎、石銚之屬，有二童籌火候沸，旁一人拱立以待。正龍吻玉�典，羊腸車轉時也。被服古雅，景色妍麗，酷似松雪翁手筆，當爲吾樓文卷第一。後裝九逵、子重、履吉精楷書紀游詩各數首，惟衡山無詩。　余按甫田集有煎茶贈履約云：

嫩湯自候魚生眼，新茗還誇翠展旂。穀雨江南佳節近，惠泉山下小船歸。山人紗帽籠頭處，禪榻風花遶鬢飛。酒客不通塵夢醒，臥看春日下松扉。　移題此畫，覺有九龍峰下松風茶烟飄墮襟袖矣。　見《中國古代書畫圖目》二十《明文徵明惠山茶會圖卷》。

《文徵明畫傳》：　紙本，設色。　《吳門畫派》、《中國古代名家作品選粹·文徵明·惠山茶會圖卷》：

此圖運用工筆設色法，呈「以書入畫」特色。運筆纖細，工中兼拙，樹石形態亦于精細中呈適當變形，工整而略帶裝飾味。設色青綠淺絳相融，山石敷以石綠，勾綫凹處加淺赭微暈，樹幹運赭石、藤黃間染。人物著色後綫條用色復勾。整體色調於對比中見融和，清麗細緻，文秀雋雅。

這種小青綠畫法，繼承元代錢選、趙孟頫山水畫體，并有發展創造，樹

立明代文人青綠山水畫新格。

淺設色絶壑高閒圖軸

己卯四月望，徵明寫絶壑高閒。

見《故宮周刊》第三百七十五期《明文徵明畫絶壑高閒》：紙本，淺設色。

《石渠寳笈三編目錄》：乾清宮藏文徵明絶壑高閒圖一軸。《故宮書畫集》第廿七册，《支那南畫大成》第十一卷《山水》。《吳門畫派·文徵明絶壑高閒圖軸》：己卯四月望，文徵明五十歲寫此圖，巨幅爲文徵明師學沈周粗放一體之典型風格。高士跌坐山巖平臺，神氣清遠。以頭的比例而言，身形略高，然兩袖寬闊，又似真確。旁立一童捧書侍立。巖下石橋前友人攜杖來會。山瀑見於雙壁之隱蔽巖後，前巖壁隆老樹或欹或斜，一作夾葉一作芥子點，枝幹挺雄勁拔。右側綠陰濃重，合成天幕。山石勾成後作橫皴，具沈周筆法，中披麻兼斧劈遺意。瀑波冲激有力，迴成水紋，水紋流動自然，頗見水勢奔騰之妙。用淺絳法，赭石以外，偶以草綠點葉，淡雅而不損筆墨韻味。此圖不如八十歲所作古木寒泉之簡鍊。用筆之妙，異曲同工。

《重訂清故宮舊藏書畫錄》：運臺灣。《吳派畫九十年展》、《文徵明畫風》。《海外藏明清繪畫珍品·文徵明卷》：款識在圖左下，行書兩行。臺北故宮博物院藏。

玉川圖軸

玉川圖　嘉靖甲申春二月望日作，徵明。

識在右上角，行書共三行。

見《文徵明畫傳》第一一五頁附圖《玉川圖軸》：款

設色洛原草堂圖卷

嘉靖己丑七月四日，徵明寫洛原草堂圖。

見《中國古代書畫圖目》二十《明文徵明洛原草堂圖

卷》：絹本，設色。　《文徵明畫風・洛原草堂圖卷》：款識在首雙樹後，小楷兩行。　《天瓶

齋書畫跋》《宋元明清書畫家年表》《明代吳門繪畫》。　《重訂清故宮舊藏書畫録》：石渠續

編著録，寧壽宮藏，真跡上上。　《文徵明畫風》。　北京故宮博物院藏。　按：互見本書卷三

「文」中（三）記。

水墨漪蘭室圖卷

嘉靖己丑，徵明爲朝爵畫猗蘭小景。　明年庚寅四月七日，攜至虎丘，雨窗重閱。　見《吳派繪畫

研究》《明代吳門繪畫》。　《中國古代書畫圖目》二〇《明文徵明漪蘭室圖卷》：紙本，水墨，款

識楷書兩行，在圖卷末。　《文徵明畫風》。　《文徵明畫傳》：畫小景。　文徵明小景畫尤爲精

彩。此圖境界清幽清曠，用筆精細秀麗，沉穩文靜，無激動怨怒之氣。周旋于工穩秀潤清麗之間，極得古意。　北京故宮博物院藏。

白描巖石幽踪軸

徵明　巖石幽踪　庚寅秋七月製。　見《吳越所見書畫錄》卷四《文待詔白描山水立軸》：紙本。細夾葉樹一株，一人倚樹而立。　仿李龍眠畫法，蠅頭小楷書款。

設色東園圖卷

東園圖隸書一行　嘉靖庚寅秋，徵明製。　見《中國美術全集·文徵明東園圖卷》：絹本，設色。

自題「東園圖」三字在卷首上角。款識一行小楷，在卷末下方。引首徐霖篆書「東園雅集」四字。後紙湛若水書東園記，陳沂書「太府園宴游記」。　《明代吳門繪畫》《中國古代書畫圖目》二十《明文徵明東園圖卷》、《文徵明畫風》。《文徵明畫傳》：東園位於南京鍾山東鳳凰臺下，原明代開國重臣中山王徐達賜園，名爲「太府園」。後五世孫徐泰時修葺擴建，辟作別墅，更名東園。圖中板橋橫于潺潺細流之上，青松翠竹遙相呼應，湖石疏置，碧樹成蔭，池水漣漪。甬路上兩文士邊走邊談，抱琴僮子後隨。水榭中對弈兩人，神態悠閒安逸。　北京故宮博物院藏。　按：

湛記無年歲，陳記在嘉靖七年戊子。文圖係後補。

松壑高閒圖軸

見《文徵明與蘇州畫壇》：嘉靖十年辛卯。「七月望後，積雨初霽，山齋疏豁，偶得佳紙，寫松壑高閒圖軸。」附注：據石渠三編。

古木寒泉軸

雨窗無客，意思寂寥，弄筆作古木寒泉，用爲松壑之對。時辛卯七月廿又四日，徵明識。　見《文徵明與蘇州畫壇》：嘉靖十年辛卯七月廿四日，作古木寒泉條。

水墨古木寒泉圖軸

壬寅九月十又九日，徵明燈下戲寫古木寒泉。　見《石渠寶笈》卷三十八《御筆題籤籤上有乾隆宸翰一璽明文徵明古木寒泉圖一軸》：素牋本，墨畫。　《重訂清故宮舊藏書畫録》：絹本，御書房藏，運臺灣，真跡。

設色夏木垂陰圖軸

癸卯四月寫夏木垂陰　徵明。

色，款識在右上角，行書二行。

物。　北京中國美術館藏。

設色古木寒泉圖軸

嘉靖己酉冬，徵明寫古木寒泉。

集》第二冊。《石渠寶笈三編目錄・乾清宮藏文徵明古木寒泉圖一軸》：絹本。《重訂清故宮舊藏書畫錄》：紙本，運臺灣。臺灣本《環華百科全書》第五・二〇卷《文徵明古木寒泉》《吳派繪畫研究》。　《吳門畫派》：此圖爲文徵明晚年代表作品。近處寫古柏二株，一直一斜，枝椏瘦硬如截鐵，屈曲突兀，樹皮如束麻，隨幹起伏扭曲，用柏葉點，或深或淺，點出前後掩映之妙。後古松聳起，危幹凌碧，若棟樑之材；與柏樹一直一曲，儼然分明。一道清瀑自谷間直瀉而下，僅於水脚處波紋。石塊挺健，不作細紋，然筆力奮疾，剛正老硬。以濃墨點苔或於石罅點草，以增加分面效果。通幅甚大，文氏以垂暮之年，更顯其鑪火純青之氣勢，作畫已不爲自然形象束縛，隨手拈來率意而天真。論者謂明代晚期，主意觀念日重，主觀之變形主義，文徵明此幅

見《藝苑掇英》第二十八期《明文徵明夏木垂陰圖軸》：紙本設

見《明文徵明夏木垂蔭圖軸》：

《中國古代書畫圖目》一《明文徵明夏木垂蔭圖軸》：原鄧拓

見《故宮週刊》第一〇六期《明文徵明古木寒泉》、故宮書畫

實開其先例。　《吳派畫九十年展》、《文徵明畫風》。　《海外藏明清繪畫珍品・文徵明卷》：

款識在畫右上角，行書二行。

設色古木寒泉軸

徵明寫古木寒泉，嘉靖庚戌。　見《選學齋書畫寓目記續編・文衡山松陰高逸圖》：又見古木

寒泉小條幅，紙本水墨，寒崖峻嶒，皴法多用細胡椒點，山骨略著淡赭。上有懸瀑激流，下滙硼

水石橋，一僮抱琴橋左。疏林聳秀，下樛木。右方古木三株，木葉盡脫，虬枝作鹿角勢。高士臨

流面山而坐，似待攜琴而至者。此幀畫意似在營丘、晞古之間。上角小行書題款，左右有「乾隆

鑒賞」諸璽。詩塘上有御題七絕一首，曾藏避暑山莊。　《石渠寶笈三編目錄》：避暑山莊藏文

徵明畫古木寒泉圖一軸。　《內務部古物陳列所書畫目錄・明文徵明古木寒泉軸》：紙本，著

色山水。

古木寒泉軸

見《文徵明與蘇州畫壇》：嘉靖三十年辛亥，五月，作古木寒泉軸。

墨畫淡彩古木寒泉圖

見《海外藏中國歷代名畫・明文徵明古木寒泉圖》：　嘉靖三十年，紙本，墨畫淡彩。　美國克里

夫蘭美術館藏。

設色石湖清勝圖卷

壬辰七月既望，徵明寫石湖清勝。　見《虛齋名畫錄》卷八《明文待詔石湖清勝圖書畫合璧

卷》：　圖紙本，設色山水。　曩余寓讀石湖，得陳淳父先生一圖，以呈太史文公，公稱善。久之，

欣然有技癢之意，信宿亦作一圖見寄，畫法雖殊，而各臻妙境。裝潢成卷，界以烏絲，以俟題詠。

攜之寓所，日積月累，共得十六段，自太史而下，皆名流高品，嘉篇精翰，展卷彙集，雖璚林大

盈，似不能過。予既老而傳以授宿兒，宿兒珍若拱璧。乙巳之冬，就試玉山，其母以歲計出而齎

之。　渾噩歸君，捐金購得。予謂楚弓楚得，在彼猶在此也，況屬之賞鑒家乎。兒歸當有以解之，

不令眷眷也。　張鳳翼時年七十有九。　文待詔當明季盛時風流弘長，筆墨流傳，得若拱璧。今

觀其石湖圖一卷流麗清潤，脫盡凡俗之氣。　遊湖諸作寄託閒適，可以想其襟懷矣。　以後諸題詠

共垂不朽。　含吉表弟宜寶藏之，婁東王原祁題。　《宋元明清書畫家年表》　　《中國美術全

集・石湖清勝圖卷》：　圖繪橫山半壁，山麓延綿伸入湖中。　五孔越城橋和單孔行春橋聯接坡

堤。橋上和坡岸有三五人緩步賞景，湖面碧波如鏡，點點舟檣蕩漾湖心。遠處東西洞庭山浮出雲表，刻劃了「蒼烟斷靄千峯隱，秋水長天一線分」的迷人景色。在技法上繼承了三趙趙伯驌、趙伯駒、趙孟頫的小青綠山水傳統。山石勾皴用筆簡潔柔婉。樹木多以細密小攢點點葉或夾葉，茂密葱鬱與簡筆山石坡岸形成疎密對比。設色以花青赭石為主，山巒罩上淡青綠，顯出山色空明鮮亮。風格清麗秀雅。二十六年後作者又在圖後自題遊石湖詩九首，又有王穀祥、袁尊尼、文彭、陸安道、文嘉、王世貞、王世懋諸人題詠，張鳳翼、王原祁題跋。此卷初由文徵明贈張鳳翼，後經歸渾噩、戴桓、陸心源、龐元濟收藏。《中國古代書畫圖目》二《明文徵明石湖清勝圖卷》：紙本設色，款識在卷末，小楷二行。 上海博物館藏。 按：張鳳翼生於嘉靖六年丁亥，圖作於嘉靖十一年壬辰，鳳翼年僅六歲，與所跋事實不符，或非原圖，待考。

設色溍溪草堂圖卷

徵明寫溍溪草堂圖 另嘉靖乙未臘月題「何處閒雲築草堂」七律一首，見「自作書」七律一首 丁酉九月陸粲溍谿草堂記 顧蘭七律 王穀祥、張裕皆七律 湯珍五古 袁衮、顧聞七律 文太史作溍溪草堂圖，行筆設色當與趙榮祿齊驅。一時名流歌詠相屬，可謂層珠累璧，照映卷軸，十五秦娥，不足償也。 卷作于嘉靖乙未，去今凡五十年，無論草堂安在，而卷中諸公墓木皆拱。覩其遺蹟，不

能不沾開篋之淚耳。　萬曆甲申三月王穉登題。　文太史遺跡流傳人間者，片紙珍逾拱璧。此

卷圖畫詞翰真稱三絕，而諸名賢題詠，又累光溢縑緗，所謂元圃群玉，無非夜光，洵希世之寶也。此

慨自兵燹塵飛，圖書散佚，獨此卷完好無恙，似有靈物護持。培風上人其善襲藏之，非但妙跡永

傳，將使吳中後學得見先輩風流，益起高山景行之想。西廬老人王時敏題。　此卷乃先待詔中

年得意之作。堂宇清燕，溪橋村店，宛然在目。其用筆設色，半偈翁所云與松雪齊驅，真定評

也。　後詩文皆出名賢手，更可珍秘。培公少時曾見之友人齋中，意欲得之而不敢啟齒。越二十

年後世變流傳，適有人持至，不惜傾鉢資購得，命工重裝藏之。方丈與天民先生念舊而建草堂

於城市，題曰澔溪，先後同心可謂孝矣。天民先生爲培公曾祖云。丁酉冬曾孫柟拜觀並識。

待詔公此圖初若無奇，及細觀其運用布置，無不入妙，真神品也。諸賢墨跡，亦復蔚然。半偈翁

題識時爲萬曆甲申，計去嘉靖乙未凡五十年，草堂莫問，而卷中諸賢墓木已拱，爲之興歎。況至

今又七十餘年，復閱滄桑之變，其可爲霑襟者，當更何如。雖然，人生如寄，至如田園廬舍，尤夢

幻耳，勢安得久。獨此圖詠，一時點染風流如在，此筆墨之所爲足貴也。然自申酉之交，江南人

家，累世所藏，毀於兵火者，不可勝計。　此卷竟無恙，先在他所，忽焉來歸，幸矣。培公與姚子文

初善，昨冬文初罹禍，時方在浙。主者乃索之公齋，齋中器物略盡，此卷去而復留，真若有護持

之者，抑亦祖孫孝茲之所感耶，誠大幸也。培公其益寶之，戊戌秋七月廿又五日，不寐首人金俊

明題。

右先太史澄谿草堂圖，丙辰秋七月寓慧慶東院，從中院借觀。五世孫百拜敬觀，時同觀者姑孰楊亦曾、松隱師。　見《石渠寶笈》卷三十三《明文徵明澄谿草堂圖一卷》：素牋本，著色畫，引首有王穀祥書「澄谿草堂」四大字，款署穀祥。　《中國美術全集》：圖繪高木濃蔭，掩映草堂。群山環抱，清波艇曲，帆檣林立。榭閣屋宇錯落，近處草堂敞軒，二高士案前對坐，似在高談闊論。溪岸邊另有兩高士，似主迎過渡來客，正緩步走向草堂。用筆細膩謹嚴。山石僅用渴筆微抹，以點苔顯出明暗。經營位置，得寫生之助，化出清雅境界，圖後上角署款。　《藝苑掇英》第五十期《明文徵明澄谿草堂圖卷》。　款識在卷末上角，行楷二行。

《重訂清故宮舊藏書畫錄》：藏御書房，佚。今在遼寧博物館，真跡，上。

五期《明文徵明澄谿草堂圖卷》。

設色絕壑鳴琴圖軸

絕壑鳴琴　嘉靖十六年丁酉仲夏，徵明寫。　見《古緣萃錄》卷三《文衡山絕壑鳴琴圖》：紙本，設色。奇峰怪石，絕壁危崖，老樹長松，凌波夾澗飛泉一道，自峰頂曲折奔騰，直瀉澗底。坡上細草鋪茵，奔湍激石，覺山光樹色，襲人衣袂。紙色完好，畫筆工細，林蔭之下，二人對坐撫琴。

在先生畫中固是極精無上之品。世傳粗文細沈，皆罕見之作，最爲寶貴。　余謂石田翁以大筆揮洒勝，先生以組織細密勝，各擅其長，有一無二，不必定以罕見爲珍也。

溪山無盡圖卷

嘉靖庚子春二月既望，徵明寫溪山無盡圖。　見臺灣歷史博物館《明代沈周唐寅文徵明仇英四大家書畫集・文徵明溪山無盡圖卷》：　款題在卷末，小楷一行。

設色松泉高逸圖軸

嘉靖庚子七月望後，積雨初霽，山齋疎豁，偶得古紙，仿叔明筆意寫松泉高逸圖，徵明時年七十有一。　見《過雲樓書畫記》畫類四《文待詔松泉高逸圖軸》：　碧潤之曲，古松之陰，一翁衣淺碧，執卷坐磐石上回視百丈山頭，蒼崖翠嶂間，微露瓦屋數鱗，懸澗一道屈曲起伏，直注青林之下。　山腰有童子露半身，若采樵者。　淡設色，皴如牛毛，滿紙用焦墨點椒，右方精楷細書。款識見前　按清河書畫舫載項氏藏叔明松溪高逸圖，淺絳極佳，然猶以水亭中人物雜沓爲病。　若衡山此幀，較諸黃鶴山樵結構尤爲縝密，積薪之歎，良無間然。　惜不令青父見之，膜拜頂禮也。

水墨寒林欲雪圖軸

寒林欲雪隸書一行　嘉靖辛丑十月，徵明製。　小楷一行　見一九九七年十一月二十日香港大公報《名畫有價》惠卿《寓清寂境界蘊化工外靈氣》：　此圖爲文徵明晚年作品，筆墨蒼潤秀美，表現晚

年漸趨醇正，粗細兼備。構圖遠寫重巒複嶂，寒泉折落，中爲峭壁幽亭，大石溪流小橋；近處爲臨水庭院，茅屋數間，屋中二人。周圍寒樹茂密，粗細高矮，枝幹伸展。布局密中求疏，用筆有方有圓，墨色乾濕濃淡兼具。畫面寫山寫水，寒樹幽亭深谷藏居，似有幾分淡淡寂寞，實則清寂境界，蘊含化工之外靈氣。在香港拍賣會上成交價近十二萬港元。

寫園亭圖軸

見《文徵明與蘇州畫壇》：

引自《唐宋元明名畫大觀》。

設色滄溪圖卷

徵明寫滄溪圖　見《中國古代書畫圖目》二〇《明文徵明滄谿圖卷》：絹本，設色。款識在卷末上角，行書二行。　北京故宮博物院藏。

水墨空林覓句圖軸

嘉靖乙巳春，徵明空林覓句圖。　見《石渠寶笈》卷三十八《明文徵明空林覓句圖一軸》：素牋

本，墨畫。民國二十六年本《故宮日曆》：款識在左上角，行書一行。《重訂清故宮舊藏書

畫錄》：原藏御書房，運臺灣。《吳派繪畫研究》、《吳派畫九十年展》、《海外藏明清繪畫珍

品·文徵明卷》。臺北故宮博物院藏。

寒林高逸圖

寒林高逸　丙午仲春，徵明畫。

見《神州大觀》：款識行書。

畫寒林待雪圖軸

嘉靖丁未冬日□□□雪，用李營丘筆意寫寒林待雪圖□□款泐

見《吳門畫派·文徵明寒林

待雪圖》：軸，題識在右上角，小楷共三行，其中末行款印，微泐難辨。

淡設色灌木寒泉圖軸

己酉端陽日，閒居無事，戲寫灌木寒泉。徵明。

見《中國繪畫綜合圖錄》。《藝苑掇英》第四

十一期《明文徵明灌木寒泉圖軸》：紙本，淡設色。款識在左上角，行書二行。《海外藏中國

歷代名畫·明文徵明灌木寒泉圖軸》：崖壁陡峭，清泉直落，涓涓溪水旁，數株老樹參差虯勁，

藤蔓垂挂。崖壁以側鋒涂抹而成，簡淡粗放。灌木以淡墨乾筆勾皴枝榦，以濃墨勾點枯藤樹葉。遠山僅以淡墨渲染。濃淡乾濕，變化豐富，近中遠景，層次分明，體現粗文簡勁俊秀風貌。

美國高居翰景元齋藏。

水墨泉石高閒圖軸

庚戌八月廿四日，徵明寫泉石高閒，時年八十又一。見《虛齋名畫録》卷八《明文待詔泉石高閒圖軸》：紙本，水墨，樹石人物。《歷代名畫共賞集》：款識在左上，行書一行。一九五二年觀於上海孫煜峰先生家。孫君富收藏，死於「文化大革命」時。《中國古代書畫圖目》十五《明文徵明泉石高閒圖軸》。

瀋陽故宮博物院藏。

水墨龍池疊翠圖軸

龍市疊翠篆書　嘉靖甲寅春日，與客游西山，道經龍池，歸寫此圖，聊以紀勝。徵明時年八十有五。

　　見《穰梨館雲烟過眼録》卷十七《文衡山龍池疊翠圖》：紙本。溧陽沈劍芙藏。　徐邦達曾藏。

　　一九八二年五月見于上海劉靖基藏書畫展覽，水墨畫，題識在左上角，篆書四字，餘小楷二行。《宋元明清書畫家年表》。

水墨古木寒鴉圖軸

古木寒鴉　甲寅冬日，徵明筆。

古木寒鴉圖軸》：紙本，水墨。《吳派繪畫研究》。

沈細，不虛也。道光癸未清和之月，識於越郡署寓。榮光。

此古木寒鴉圖，蒼古瀟逸，直入雲西老人之宇。吳諤云文粗

見《中國繪畫綜合圖録·文徵明

埃里古森藏。

寒窗對客圖軸

寒窗對客　徵明。

見《筆嘯軒書畫録》卷上《文待詔寒窗對客圖》：絹本，小軸。

設色幽壑鳴琴圖軸

幽壑鳴琴　見《中國繪畫綜合圖録·明文徵明幽壑鳴琴圖軸》：紙本，設色，款識在右上「幽壑

鳴琴」四字隸書。又題四行，字小難辨。　美國克利夫蘭藝術博物館藏。

江山無盡圖長卷

見《書畫所見録》：　近得江山無盡圖長卷，自書其額五大穎，頗似顏魯公。所畫山石、橋樑、廟

宇、舟楫，用大青緑不覺其滯。恬波静浪，舟船來往，行者住者，帆檣篷櫓，靡不畢具。瀑布奔

湍，極其險惡，斷崖懸壁，峭拔聳立。棧道間車馬絡繹，擔負者、讓畔者、策蹇者、登樓對飲者，以至雲峰烟水各極工妙。於卷尾自識云：「曾見宋院本有江山無盡圖，茲亦漫擬其致，實有愧於古人。」沈石田云：「衡山先生筆墨精卓，兼宋元之長，故克臻此妙境。」余覩先生畫多矣，無有以細見長者。是卷於結構佳麗中復饒生動自然之致，蒼潤秀湛兼而有之，信非尋常畦徑刻劃求工者所可究其三昧。質之鑑賞者宜寶諸，勿泛視焉。

設色湖光巒翠圖卷

湖光巒翠隸書　徵明引首　圖款　徵明。　　見《盛京故宮書畫錄》第三冊《明文徵明湖光巒翠圖卷》：　素絹本，著色畫。　謹按徵仲山水，遠學郭熙，近學松雪，兼瓣香於梅花盒道人。其氣韻秀逸，往往空中攝景，澹處傳神。此卷筆意蕭散，尺幅中湖天杳靄，烟景空濛，攬之不盡。山石用淡青綠著色，遠翠浮嵐，別有幽蒨明媚之致。皴法不多，蒼然入古，六法之外，饒有士氣。《內務部古物陳列所書畫目錄》：　絹本，卷前引首隸書題。

設色河東鹽池圖橫幅

河東鹽林之圖篆書，在圖上橫列　　　見《中國繪畫綜合圖錄・明文徵明河東鹽池圖大橫幅》：　紙本，

著色。　篆書題六字在圖上中，圖小未能詳辨。

淡設色橫塘圖

淡設色石湖圖

見《墨緣彙觀錄》卷四《明賢姑蘇十景冊並題計十四首》：　此冊紙本，橫長幅第七幅文徵明橫塘圖，淡黃紙本淡色，法子久，右首隸書題「橫塘」。第八幅石湖圖，淡黃紙本，淡著色，法大癡，右首隸書「石湖」二字。後頁白頁紙本，烏絲隔闌，行草書自題一詩，首書「分得石湖」，次行款「衡山文壁」，後題詩。「千頃東南麗」五古一首，見卷一書詩。　北京故宮博物院藏。

設色天池圖卷

天池二字隸書，在卷首下方　徵明行書，在卷尾上角　見《中國古代書畫圖目》十二《明文徵明天池圖卷》：　絹本，設色。　上海朵雲軒藏。　按：　劉九菴云畫疑，跋真。

（十三）贈請

為黃雲作雲山圖

見《文徵明與蘇州畫壇》：正德三年戊辰五月，黃雲以白卷求徵明畫，徵明為作雲山圖并書詩。

臺北華叔和藏。　按：徵明於弘治九年廿七歲時已為黃雲畫雲山小幅，後十六年正德六年辛

未題七律一首，何以有此卷，待考。

贈黃雲畫

見《朱臥菴藏書畫目》：　文太史為丹巖先生畫，顧潛、黃雲題。

山水贈宏望卷

文壁寫似宏望尊兄　細沈麤文並早年，我因寱想褚書妍。同州雁塔爭摹石，可及西堂著□前。

丁丑五月為農谷農部題衡山畫後，八十五叟方綱。　文衡山畫用籠筆者最為難得，故吳下有籠

文細沈之語。　展玩不足，再附一詩書於後幅。　卷前畫幅賞翫不足，又得一絕句。　淡墨蕭然

草閣扃，江灣氣合眾山青。　兒孫世積延長澤，此是文家相畫經。　每於籠文畫拈此意方綱。　此文

衡山自書詩，與前畫幅同裝爲卷。畫則少壯所作，其自書詩則年八十五矣。僕於衡山豈敢比倫，亦覥顏附八十五叟拙題於後耶，慚愧慚愧。　丁丑仲夏，方綱。

　　洞開水榭啟嚴扃，樹色山光不斷青。　埽地呼童籬犬吠，江干風景似曾經。　白頭待詔甲寅年，花柳猶分筆底妍。　天遣蘇齋留健腕，爭雄突過古人前。　同治丁卯十二月朔，次覃溪老人韻，夢園方濬頤書。　見《聽颿樓書畫記》卷二《明文待詔書畫卷》：紙本。　《夢園書畫錄》卷二《明文衡山書畫卷》：開卷古樹數株，溪水活流，岸上兩客閒行。　懸崖飛瀑，下有村落。　中後奇峰突聳，四松盤魄有古致，籬外一童持帚。　柴關臨水，犬吠當門，石版橫橋，數峯兀起。　坡上又有大橋。　溪水浩闊，一船行汊港中。　林間水閣參差，岸上一客獨步。　巃筆皴寫，自饒神韻。　此真摩詰所謂畫中有詩也。　翁覃溪先生兩詩，一題畫後，一題字後隔水綾上。　　按：互見「書詩七律」三首。

西涯圖爲李東陽作

　　見《明詩記事》丙籤卷一《李東陽‧西涯雜詠》：湯西涯懷清堂集題李文正慈恩寺詩序云：喬莊簡跋文衡山西涯圖云：寺之後曰西涯，考公懷麓堂集有西涯十二詠，第四篇即慈恩寺。　中略　淥水亭雜識所云西涯有李長沙別業，慈恩寺偶成云「城中第一佳山水」，則西涯之在城中無疑。其地在今德勝門西。予近年數得經此，見風漪彌望，直接德勝而東有法華菴在其上，意其爲當

時之西涯。所云「積水潭」「海子」亦此地。但相去二百餘年，不特琳宮佛屋，劫灰無存，而圖中所有喬木蒼巖、長橋斷岸亦不復能彷彿矣。

白岩圖爲喬宇作

見《玉几山房畫外錄》：文衡山真蹟在晉中者，以白岩圖爲最。蓋白岩爲留都大司馬，極有聲。武宗南巡時尤著侃侃之節，衡山爲此不苟也。後歸朱蒼希太史，屬經兵火，遂失之。王山史。

水墨江天別意圖卷

正德戊辰秋七月既望，文壁寫。

賦云：遵修途之靡靡略祝允明。　先輩許州別駕施公頃緣公程，徑駐故里，忽驚返駕，賦以申懷。

適喜榮回復送行，匆匆不盡故鄉情。別時休惜臨流醉，此會應知又一程。吳奕。　公事馳驅一月留，匆忙門外又鳴騶。令人耿耿生離思，送客頻頻動別愁。豈是弦歌居小邑，還期文藝表中州。江亭祖別皆吾輩，頃刻詩成片雨收。朱存理。　晨遙送別，入夜渺追思。羽節將離處，螺杯已餞時。公程原有約，豈事豈容爲。樹晚家山隔，鴻秋道里賒。古來多跋涉，茲去亦驅馳。正是賢人事，期將政德施。學生邢參。　文待詔作此畫時尚未以字行，政爾是其奇進時。余評之以宋人之筆，發元人之趣，可云妙絕。祝京兆作小賦

翩翩，書故雅雅有古法。吳嗣業是吳原博從子。朱性父、邢麗文皆一時名人也。施別駕得之

任，橐不垂矣。八十後郡人王世懋題。　余自關中歸，得此卷題其後，而珍之者有年矣。今年

春，得疾留都奉常，入秋寢劇，百緣都遣，而書畫之娛獨存。以得請歸田，病亦良已。次子騄，從

其兄日侍余疾，且文思翩翩，有足起余疾者，因出此卷賜之，再題其後。萬曆丁亥嘉平月，澹圓

主人書。　見《石渠寶笈》卷六《明文徵明江天別意圖一卷》：素箋本，墨畫。

水墨東林避暑圖卷

東林避暑篆書引首　吳奕爲南洲尊宿書圖款　雁門文壁寫。　見《世界各博物館珍藏中國書法

名蹟集・明文徵明東林避暑圖卷》：　紙本，畫水墨，款行書一行，在卷末。　《石渠寶笈三編目

錄：　延春閣藏文徵明東林避暑圖一卷。　《海外藏中國歷代名畫》：翁萬戈藏。　《中國書

法名蹟集》：　紐約美術館藏。　按：　圖後有乙亥九月廿四日三體行書七律三首，詳見「書」「詩

七律」。

設色王文恪公燕集圖

見《郁氏書畫題跋記》卷十二《文衡山王文恪公燕集圖》：　著色人物山水，隸書「徵明」二字款。

按：圖後另有「正德庚辰春」七律二首，詳見「書」。

海月庵圖爲吳寬作

見《鷗波漁話》：余在葉晉卿詠眉堂觀所藏衡山爲吳匏庵作海月庵圖，卷後署「正德丁丑九月製，文壁」九字，其字從「土」不從「玉」，信其初名「壁」，且是時年四十八，尚未改名也。按：匏庵爲吳寬，卒于弘治十七年甲子，徵明年三十五歲。疑所記歲月有誤。待考。

爲王穀祥畫送別兩圖

見《玄覽編》卷四：文衡山爲王禄之寫送別二圖，一馬行，一舟行。時禄之尚爲孝廉。計年則徵仲纔六十三歲。雖筆力清勁，然筆筆矜持，爲法維縶。小序作蠅頭楷，造亦與畫同。若令徵仲此時而死，亦未必能傳久遠，蓋僅成而未大成時也。其大成在六十五六以後，至七八十時，乃幾於化。

設色林榭煎茶圖爲王穀祥作

徵明爲禄之作　見《中國古代書畫圖目》九《明文徵明林榭煎茶圖卷》：紙本設色，款識在卷末，

行書二行，另紙行書登君山詩二首。　《重訂清故宮舊藏書畫錄》：石渠續編著錄，寧壽宮藏，佚，真蹟上上。　《中國古代名家作品選粹文徵明》。　《文徵明畫傳》：此圖學習王蒙複雜多變的技法，樹的點葉就有的用大墨塊，有的用中鋒寫出，有的細筆鈎勒。　綫條交錯，變化多端。山石則多用複雜細密的牛毛皴法，又雜以解索皴，重重疊疊，富於質感，是文徵明畫中不多見的蒼茫渾雄之作。　天津藝術博物館藏。

設色花塢春雲圖卷贈吳氏

壬辰三月，徵明。　見《中國古代書畫圖目》十二《明文徵明花塢春雲圖卷》：絹本，設色，款在卷末下角。　圖後另幅行書遊吳氏東莊七律一首。　按：詩爲正德四年作贈吳奕者。　此圖或爲吳氏所作。　卷或有跋，待考。

淺設色爲嚴賓作小幅

歲癸巳八月十日，徵明爲子寅製。　見《平生壯觀》：爲子寅作小絹，楷款。　設色，生淺。　學大癡，鈎而不皴，非本色，應酬之作。

設色毛園清集圖卷

嘉靖甲午，徵明製。　見一九六一年上海博物館《明四大家畫展》：絹本，設色。款識在卷尾，小楷。據館中介紹，僅見畫，題跋未見。

設色溪堂讌別圖卷贈毛錫嘏

嘉靖辛丑夏，長洲文徵明製。　見《過雲樓書畫記》畫類四《文衡山溪堂讌別圖卷》：設色。作茆堂臨水，四人席地坐。一執卷，一持盃使童斟酒，其二相對促膝階下，二童執羽扇侍立。迤在柳陰下，停舟待發。岸上兩人若刺刺偶語然。款署印用朱描，蓋衡山贈別毛石屋之作，匆匆不及取鈐也。引首又隸「壯遊」三字。時石屋以貢太學入都，文伯仁、皇甫子浚兄弟及王酉室、彭孔加等十六人皆爲詩送之。衡山既爲圖，周公瑕復爲溪堂讌別詩序，有云：「毛仲子石屋先生，自受經於嚴父中丞公，得向歆之傳學，復媲德於伯兄石峰子，成瑒璩之齊名。」考石屋名錫嘏，世家蘇之閶門。父名理，字貞甫，號礪庵，都察院石副都御史。見甫田集毛公行狀。　毛、文有婣，故石屋父子俱見集中。更有湯士偉、沈大漠、顧雲龍、陳汭四家贈詩。按大漠，長洲人，以蔭爲國子生，見甫田集都察院右副都御史沈公行狀。湯稱眷末，據毛公行狀有孫女五人，次適湯鼎云云。偉或鼎之族歟。

山水爲陳沂作

見江兆申《文徵明與蘇州畫壇》：　嘉靖十四年乙未五月八日，爲陳太史沂作山水。　引自鐵網珊瑚。

設色木涇幽居圖卷爲周復俊作

圖無款，有白文「徵明」、朱文「徵仲」兩方印，在卷尾下角。　文待詔書畫精妍特甚，士氣可愛，片紙隻字，賞鑒家珍重寶之。　楊用修太史我朝名狀元，詞翰書法照映千古，皆一代名公，難于續貂。　古云佛頭上着糞，非虛耶，不免嫫母之誚。　若遇子都，當掩目矣。　新安範易山樵羅文瑞識，乙未清明後一日。　見《中國古代書畫圖目》十二《明文徵明木涇幽居圖并書卷》：　絹本設色。　圖後另幅文徵明行書七律并小序。　後有楊慎錄贈木涇二詩及邢侗、錢達道題，末羅文瑞跋。　《藝苑掇英》第五十六期《明文徵明木涇幽居圖卷》：　紙本，設色。　《文徵明畫傳》：　中畫茅屋數舍，臨水而居。　樹木疎朗有致，如盤如蓋，梧桐綴陰。　其中客室、書舍、亭榭儼然。　一隱士攜僮子端琴前往水榭，撫清音，其後有知音清立，遠顧相寄。　背景曲港歸舟，遠曠閒淡，頗有天地入吾廬的詩境。　安徽省博物館藏。

設色夢樟圖爲胡東原作

夢樟大隸書，無款印　己亥春三月，徵明製。　夢樟記文不錄　嘉靖戊戌春二月，吏部文選員外郎

王穀祥書。　見墨迹卷於上海古籍書店，引首紙本文徵明書，圖絹本設色。　山崖老樟下江邊一

舟，有老翁憑舷遠眺。　款在圖尾下角，行書一行。　另紙行書「悲風樟樹帶臨江」七律一首。　又後

王穀祥行書夢樟記，記胡東原事。　《中國古代書畫圖目》十三《明文徵明夢樟圖卷》。　廣東

省博物館藏。

設色吳山攬勝圖卷爲春墅作

庚子二月，徵明爲春墅使君作。　見《藝苑掇英》第五十期《明文徵明吳山攬勝卷》：　紙本設色，

款識行書二行，在卷末上方。　《海外藏中國歷代名畫》。　美國樂藝齋藏。

水墨疏林淺水圖贈南衡

嘉靖庚子秋八月十又八日，南衡侍御過訪草堂，寫此奉贈。　徵明。　見《石渠寶笈》卷二十五

《明文徵明疏林淺水圖并自書詩帖一卷》：　宣德箋本。　前幅墨畫。　後幅行書五七言律詩十七

首。　《重訂清故宮舊藏書畫錄》：　重華宮藏，運臺灣。　《吳派繪畫研究》。　《吳派畫九十年

展·明文徵明疏林淺水圖卷》：畫幅，紙本墨畫款識在卷首上角，小楷三行。

畫餐英館圖卷爲趙雪林作

嘉靖庚子秋日，作餐英館圖爲趙君雪林清翫。文璧。　　見《藏拙軒珍賞》卷三《文待詔餐英館畫卷》：卷首許初題，黃姬水賦一篇，馮遷五律，童佩五律，王世貞七古，沈明臣五古，周天球五律，金鸞題詞，彭年叙并五律一首，徐獻忠、朱察卿、王穉登皆五律，王寅五古，金大輿、康從理、歐大任、卓明卿、毛文蔚皆五律。　　按：識語及款皆可疑，待考。

水墨友山草堂圖卷

圖　徵明　題友山草堂七古一首　辛丑夏四月廿日書於停雲館。徵明。　　見《吳越所見書畫録》卷三《文衡山友山草堂圖卷》：圖紙二接，水墨倣仲圭，紙素如新。題紙本。

鐵柯圖爲劉纓作

見《真蹟日録》二集：文徵仲鐵柯圖，全師趙松雪，後有祝希哲記文，尚存劉公後人處。

畫宮槐花發贈周以發

見《朱臥菴藏書畫目》：　文太史宮槐花發贈周以發部郎，絹畫。

水墨山水小幅贈王庭

八月十又一日，陽湖過訪，寫此奉贈。徵明。見《書畫鑑影》卷十三《元明人山水集册》第三開：

墨筆，兼工帶寫。　石壁懸泉，林下平坡，一人拄杖遥看，童子攜琴侍立。題在右上，楷書四行。

爲無錫秦氏畫味經窩圖

見《文衡山九龍山居圖》秦寶瓚跋云：　衡山生平爲吾錫人畫圖不可指數，如華氏之绿雲窩圖、秦氏之味經窩圖，皆經數傳失去。

設色洞庭東山圖爲子昭作

徵明爲子昭寫　見于一九六一年上海博物館展出明四家畫展中《文徵明洞庭東山書畫卷》，僅見圖，餘未展出，介紹乃衡山七十四歲作。

仿大癡爲楊復生寫

見《味水軒日記》卷一：萬曆三十七年十一月十五日，夏賈持書畫來披閱。文徵仲爲復生楊君寫意，仿大癡筆。

芝庭圖爲葉芝庭作

見《過雲樓書畫記》畫類四《文衡山芝庭圖卷》：四山環屋，萬竹當門，有人趺坐其中。堦下靈芝一莖，燁然秀發，並題七古一章，衡山爲葉君芝庭作也。圖後有祝希哲記：葉君□□之新居在太湖旁之紀革，始遷而芝產焉，因自稱芝庭主人。吾師天官守溪先生爲署二大字，他日就僕問記云云。記見祝集紀叙類。□□作「明哲」二字，蓋其事也。引首有王鏊題字，後有蘇門唐寅、番禺張直、濟川俞科、雙湖居士戴涇、檇李陳鼎諸詩，最後有沈德潛二絕。余考六研齋筆記云，葉臺山先生尊公桂山翁，以明經薦，爲九江別駕，衙齋惟一小石山爲玩，山成而繞麓生紫芝，因築室名瑞芝堂。故歸愚先生詩云：一時兩地產芝房，異派同根繞砌長。爲憶橫山親講席，披圖如到瑞芝堂。蓋指此也。

歲寒圖贈方太古

見《玄覽編》：　王叔明寒林鍾馗，鍾馗坐石上，背作大林茂密，筆法秀爽。然林木茂密，要在亂中一一分疏，令人細閱，層層可數。乃今密而無章，紛披柴儂，則叔明病也。其溪橋玩月圖，人物、屋宇、樹石並佳，中間桃李樹數十株太潦草。近歲文徵仲作歲寒圖贈方太古，喬木數十株參差錯雜，枝幹互相纏糾，乃糾紛中層層可指，則其奇也。又先後一致，無一筆潦草，則其精也。顧樹枝法李唐，石乃法董北苑，中作二三人物却乃不甚精。紙長一尺五寸，闊一尺許，今歸汪仲嘉。　叔明寒林、溪橋二圖，原顧仲方藏。

設色叢桂齋圖爲鄭子充作

叢桂齋圖　徵明爲子充作。　鄭氏登堂戀舊邸，手攀叢桂且淹留。飛騰早奪垂天翼，對策明光作壯遊。　安里張禎。　見《真蹟日錄》卷一：　文太史畫卷，卷前隸署亦太史書，其畫全做荊關作淺絳色，亦甚可喜。　後有顧鼎臣、黃雲、周恭、顧潛、方鵬、方鳳等詩，皆爲鄭氏作者。真名蹟也。

《海外藏中國名畫》：　文徵明叢桂齋圖，美國私人藏。

見《破鐵網·衡山水墨小滄浪圖立軸》：紙本。惜有霉蝕痕。上題曰：承槐雨先生過舍，記此并七絕一首。

為袁表作聞德齋書畫冊

聞德齋隸書　徵明為邦正書　　圖款徵明

上巳日為訪懷雪先生寫聞德齋，文嘉。　　圖款庚寅立秋後一日為邦正寫圖，文伯仁。　　圖款庚寅

西，有橋焉曰聞德，袁伯子邦正以名齋。　　聞德齋記　　袁子竣事淮南之冬，懷雪封君考新宮於郭

余謂通玄妙合，廣大以虛不以形，以待子不有餘乎。　　廣不踰丈，竹庭其面，可讀可休可酌，客四三而已矣。

人玉立，頡諸朝，仁諸里，太伯、仲雍之道不於是乎釀，吾不信。　　吳之德，莫泰伯若，世興其風也。　　矧伯仲人

因記。　　嘉靖九年庚寅六月十九日，林屋蔡羽書。　　書聞德齋壁文略嘉靖庚寅九月望，王寵履吉。　　覽文子之圖，

賦聞德齋有序文略彭年孔加書。　　後有文仲義、王守、董宜陽、陸師道題辭，文伯仁聞德齋銘，文　　然則聞有大於是。

彭詞、陸芝題。　　聞德齋志引略嘉靖庚寅上巳，齋主人汝南袁表識。　　齋客凡十五人：……文衡山

太史、蔡林屋國史壬寅卒、錢漕湖鴻臚本年卒。　　按錢元抑卒于嘉靖庚寅三月四日，王雅宜國士癸巳卒、文

壽承文學、文休承文學、文德承文學、盛五省醫國、楊履素琴師本年卒、吳祈父茂才癸巳卒、曹養吾

琴師乙巳卒、薛玄齋院長。　見《我川寓賞編·袁氏聞德齋書畫册》：聞德齋三字作隸書。文徵明圖作幽篁中二人席地而坐，相對清話，其正面按琴者尤爲神肖。款作行書。右書畫俱作藏經紙。

作山水卷贈吳山泉

見《味水軒日記》卷七：萬曆四十三年乙卯十月四日，歙友汪仲綏攜示文衡山山水卷，倣趙子昂筆，乃贈吳山泉者。山泉有清尚，製墨甚精，故諸公樂與之遊，皆有題句。送爾乘潮涉大江，詩爭一字未能降。故山對月人千里，新水浮天鳥一雙。雲過松杉開畫障，沙明蘆荻映船窗。知君不忘吳趨夜，萬眼羅燈照玉缸。漢梁用荆公金陵懷古韻送山泉。本題四首，孔嘉以才短止和其半，予才非二君之擬，則宜其又半於孔嘉也。彼美休陽客，清修信絕倫。遺音調太古，逸興寄秋旻。江上烟波闊，庭前玉樹新。眷言無遠棄，長與結詩隣。芝室子杜詩。流寓藏吳市，辛丑春二月，山泉子命其姪陽復持戊戌贈別詩卷示余，因追賦此。西室王毅祥。真成大隱名。琴樽時寄興、利達久忘情。結侶詩壇盛，垂聲藝苑清。白駒在空谷，端可擬幽貞。草草交遊三十載，頭顱各各二毛侵。樽前空駭浮雲跡，別後真懷落月心。閶闔晴虹看拂劍，吳趨夜雨聽鳴琴。江頭莫道無相識，共誦悠悠空谷吟。三橋文彭。　又袁表七律一首略。

山水爲湯珍作

見《玄覽編》：　文徵仲小山水五幅，內一小紙筆墨染法，瑩潔若玉，而意致沖雅，丰神俊爽，布景甚近而趣超，設色似華而氣逸。原徵仲與客過其友湯子重家，爲作此圖。長僅尺五寸，闊僅尺許。中寫小閣，閣左畔一湖石，插數竹，客俯檻可挹也。石下爲平坡，寫細草三叢，以臨渠水閣跨渠水。右畔爲墉垣，垣內有紫薇雜樹數枝。無一筆一點不含意致。無遠山，惟上方以小楷書二詩并小序。書法逼黃庭經，遒勁而雅秀，又一絕也，但落筆稍尖爾。詩意真句雅，亦後世罕及。小楷則當代一人。畫則以方宋之龍眠、元之松雪，未讓焉。然乃小幅。徵仲但小幅，或精工，或草草，雅無不絕塵者。一入大幅，便不稱，尺固有所短也。王司寇元美評伯玉司馬文小而有致，徵仲畫將無是耶。

仿黃公望爲薛南屏作

見《味水軒日記》：　文衡山粗筆仿黃大癡題爲南屏薛君作。

長松高士圖贈卜益泉

見《味水軒日記》卷七：　萬曆四十三年九月四日，薤溪高賈以書畫求鑒定。文徵仲寫贈卜益泉

長松高士圖，有華察題句，收藏失慎，半已湮爛。

篁洲圖為崔章作

見《何翰林集》卷六《題篁洲卷為崔仲章賦》：詩略崔仲章其始祖號竹居，仲章因作篁洲書屋。衡山先生為寫圖并序其事。

為謝時臣作瀟湘八景册

余作瀟湘八景屢矣，此為思忠所囑。思忠善畫，毋笑余之不自諒也。嘉靖乙巳八月，徵明。

見《破鐵網》：衡山瀟湘八景册，麤絹本。册首陳道復題「瀟湘八景」四字。末頁自題。

為華察作紡績督課圖石刻

待詔紡績督課圖大隸書　嘉慶三年歲在戊午四月乙未朔十有二日丙午，竹汀居士錢大昕題於吳門紫陽書院西齋。　圖　嘉靖丁未秋日，徵明。　是卷先呈山舟、竹初諸先生題跋。時偽傳原圖係吳仲圭所作，故詩文誤及之。今讀先高祖守固公保墨閣記，知節母八世孫鴻山公始屬文待詔補圖，則當時仲圭並未有圖。華昶跋。

見拓本，款識行書二行，在圖末。　按：石在無

錫惠山華孝子祠壁間。自華昶跋，可知圖原無款印，皆後來所加，故字不類。

水墨寫生十幅爲華雲作

嘉靖戊申六月八日，爲補菴先生寫。徵明。　見《過雲樓書畫記》畫類四《文衡山寫生十幅

册》：水墨寫魚鳥花，精妙絕倫。都元敬鐵網珊瑚載何良俊跋饒醉樵詩稱：賞鑒家自衡山而

下惟華補菴，由其素與衡山父子遊，漸摩日久，不覺自化。考戊申歲，衡山年七十九，尚能於盛

夏爲人作圖，又用細筆白描，其神明不衰如此。首有潘榕臯題「停雲墨妙」四字。　按：曾於上

海博物館畫展中見六幅，紙本水墨爲「蘭石」「竹樹鳥雀」「蘭竹小石」「枯木竹石」「蜀葵」，

款識在「蜀葵」左上角，小楷書，餘無款有印。　上海博物館藏。

可菊草圖

見《藏拙軒真賞》卷三《文待詔可菊軒手卷》：　嘉靖戊申寫，時年七十有九。　《聖遺先生詩·文

衡山可菊草堂圖作于嘉靖戊申，年七十九》：……茅舍疏籬小寄家，不將晚節負黃花。　詩情合在王官谷，

料檢秋光記歲華。　閒却鄮亭種秋田，遙知宰木長風烟。　還鄉得似衡山壽，更飽秋英二十

年。　按：萬卷出版公司《吳門四家書畫收藏與辨僞》中云：「文氏七十九歲所作一幅絹本設

色可菊草堂圖卷，在二〇〇〇年秋季一次拍賣會上以八十二萬五千人民幣成交。」所指僞品即此否？待考。

淡設色畫山水贈湯珍

見《静志居詩話・湯珍》：　子重十試不利，晚就一官。其之崇德時，文徵仲作澹著色山水圖送之，景甚蕭遠。

水墨山水贈子獻

己酉八月十日子獻過我雨窗坐話，寫此。徵明。　　　　見《吳越所見書畫録》卷三《文衡山水墨山水立軸》：　紙本。倣仲圭，見之畢氏廣堪齋。

設色真賞齋圖卷爲華夏作

嘉靖己酉秋，徵明爲華君中甫寫真賞齋圖，時年八十。　　　　見《郁氏書畫題跋記》卷五《真賞齋銘》：　卷首李東陽篆書「真賞齋」三大字，文衡山作圖，著色倣劉松年。　《石渠寶笈》卷十五《明文徵明真賞齋圖一卷》：　宣德箋本，著色畫。別幅徵明又隷書銘，又別幅楷書齋銘釋文。《中

國古代書畫圖目》二《明文徵明真賞齋圖卷》：題識小楷三行，在圖左上。《文徵明畫傳》：此圖文徵明典型的細筆風格。一幅園林小景。草堂書屋中，二人對坐把玩書畫。草堂周圍修竹叢生，古檜高梧掩映，異常古雅，是文徵明細秀古雅的本家畫法。筆法中側鋒并用，墨法乾濕兼施。樹法工秀古樸，山石用披麻兼斧劈，以淺絳設色。上海博物館藏。　按：　互見「書」「文」中（六）「銘」。

淺設色真賞齋圖爲華夏作

嘉靖丁巳，徵明爲中甫華君寫真賞齋圖，時年八十有八。文太史真賞齋圖銘，得之都下有年。歲乙巳冬，得王右軍袁生帖，乙亥夏得鍾太傅薦季直表。二物向爲真賞齋中所藏者，一旦歸余，豈非有數存乎。衡山畫摹北宋，書法精楷與他卷不同，且紙色如新中略康熙庚辰六月廿四日立秋至七月廿六日，江邨高士奇竹窗。見《墨緣彙觀錄》卷三《文徵明真賞齋圖卷》：白紙本，淺著色。前作湖石假山，植松檜紫薇於其間。後作草堂書室，堂中一人據案而坐。一人對坐，似相語者。傍設一案，上陳古鼎尊彝，一僮侍立於右。繞屋修竹蒼松，高梧古檜，雙手展卷。一幽致，爲衡山用意之筆，文畫中不能多數也。松前細楷三行。互詳「書」「文」中（六）「銘」《大觀錄》卷十《文太史真賞齋圖》：圖爲華中甫作者。按中甫名夏，無錫人，博雅好古，真賞齋其藏弄玩

好之處也。太史於華有水乳之契，故行筆極力摹古，山石秀密，純倣馬和之。古柏離奇，點葉青翠，園亭湖石，位置楚楚，又酷類趙文敏，堪與仙山圖並稱合作。款小楷三行，書圖之中。餘見「書」「文」中（六）「銘」《中國古代書畫圖錄》一《明文徵明真賞齋圖卷》。《中國繪畫史圖錄·明文徵明真賞齋圖卷》：紙本設色，畫園林景。中甫名華夏，無錫人，富收藏古書畫器物，爲文氏好友。中國歷史博物館藏。

而蒼秀，是晚年得意傑作。

畫真賞齋圖

見《大觀錄》卷二十《文太史真賞齋圖卷》：白宣紙本。真賞齋耳，不知何緣有二圖。丘壑景架，大相逕庭。此筆力嫩弱，未造神化，似朱青谿輩捉刀，僅疎爽可觀。然豐道生著長賦約萬餘言，俞允文書，字畫精美，直入吳興閫奧，遂與前圖並馳耳。宋家宰藏物也。《無益有益齋讀畫詩》：婁壽夏承俱好在，合將此卷眼同楷。南禺詞賦衡山畫，羨煞華家真賞齋。《文徵明真賞齋圖，紙本，橫卷，文秀古雅，爲衡山極用意作。卷後豐人翁書真賞齋賦亦精。婁壽、夏承漢碑，皆齋中所藏孤本，見於豐賦者。婁壽碑今藏松禪老人均齋，夏承碑則在臨川李氏，有石印本行世。此卷光緒初見於商丘宋氏。待詔此圖有二，墨緣彙觀著錄乃別本也。

水墨雪景卷爲僧慈雲作

己酉冬，過慈雲，寫此不完而去。明年三月再過，稍加點染。老衰病瘠，强勉執筆，不足觀也。

徵明時年八十有二。

小楷款。見《吳越所見書畫錄》卷三《文衡山雪景袖珍卷》：圖，紙本水墨。蠅頭

小楷款。彭隆池烏絲格小楷謝惠連雪賦嘉靖庚戌十一月廿二日，陸包山、文壽承題皆辛亥冬。乃汪

季清收藏之物。《霜崖讀畫錄·文徵明爲慈雲上人畫雪菴圖》：畫作於嘉靖己酉，到明年三

月脱稿。按己酉爲世宗二十八年，徵明八十二歲，無怪秃筆荒率而神采奕奕，非年少腸肥腦滿

者所能爲也。後者有隆池山人彭年書雪賦，陸包山題五古一首，文三橋書庚肩吾詠雪詩，精品

也。因次包山韻：積雪滿圃瓢，墨池興輒發。呵手寫北風，銀海幻城闕。上人卧山中，白戰猶

未歇。何怪紅塵客，車馬淹歲月。《寶迂閣書畫錄》卷一《文徵明雪景卷》：紙本墨筆，款在卷

首下方，蠅頭小楷。此卷格古意高古，化工之筆，小楷亦精確。惟款識己酉寫此未完，明年三月

再加點染，時年八十二歲云云。以待詔生年計之，應是辛亥歲，其日明年者，係對己酉遞推之

詞。若落款在庚戌，應曰今年，不曰明年也。且孔加於庚戌冬日宿明心閣，爲慈雲上人寫雪賦，

未見此圖。三橋於辛亥臘望亦宿明心閣，先覽雪卷，後錄庚詩。是待詔確係落款於辛亥歲，不

過少書辛亥二字耳。陸潤之書畫錄著錄此卷，未及拈出。余故詳爲介證之，不使後人疑前

人也。

水墨山水軸爲俞憲寫

癸丑十一月朔，徵明爲是堂先生寫。　　見《大風堂書畫錄・文徵仲山水》：紙本墨筆，題行書二行。

設色思雲圖卷爲顧可求作

徵明寫思雲圖　見于一九六六年三月上海錢鏡塘家，紙本設色。另有徵明小行書爲顧可求所撰思雲記，嘉靖三十三年甲寅三月二日著。

櫟全軒圖卷爲張意作

櫟全軒圖　嘉靖甲寅八月既望，徵明製。　見《清河書畫舫・文太史畫卷》：後有文彭書歸有光櫟全軒記。餘峰先生諱意，字誠之，登嘉靖己丑進士，仕終山東憲副，乃少峰府君之母弟。丑志學之年獲觀此卷於從兄處，今不知流落於何所矣。摹本尚藏余家，僅存梗概耳。　　《清河畫見聞表・清河秘笈書畫表》：　誠之所得櫟全軒圖。

少峰圖贈張情

徵明　見《清河書畫舫・文太史少峰圖》：文太史贈大父少峰圖一方，廣僅尺許，而極幽深翁鬱之趣，足稱清逸品也。其後大父撰少峰記、少峰歌二篇，宗老伯承張奉用隸古書之，各得漢魏唐人遺風，可謂諸好備矣。吾家文獻，此又其足徵者乎。　《清河書畫見聞表・清河秘笈書畫表》：約之所得少峰圖。

水墨山水軸贈朱察卿

乙卯九月既望，偶得佳紙，用董巨墨法寫此，寄贈邦憲文學。徵明時年八十有六。　見《壯陶閣書畫錄》卷十《明文衡山晚年山水立軸》：精楮墨筆。層巒高樹，有排山扛鼎之力。此董巨正宗也，鑒家謂此等爲粗文，誤矣。得之廣州。款識二行，亦精。　《吳門畫派・文徵明倣董巨山水圖》、《中國繪畫綜合圖錄・文徵明山水圖》。　《海外藏明清繪畫珍品・文徵明卷》：紙本，水墨，款識在左上角，行書二行。　國外至樂樓藏。

水墨古木奇石爲次孫元發作

嘉靖丁巳三月十三日夜坐，發孫出此紙請余作古木奇石，老眼眵昏，不能工也。　古木離奇山

徑限，先容不必歎無媒。一朝匠石來相顧，便作明堂梁棟材。　王穀祥。　老眼籌燈點筆時，古槎香葉影差差。恍然一夕成龍去，每見孫枝有所思。　周天球。　古木倚石狀何倨，槎牙起伏不可禦。空庭昨日動春雷，直恐成龍夜飛去。　陳鎏。　空山虯枝，孰云樗散，莊生寓言，文翁握管。　永言貽謀，取材圭瓚。　袁褧奉題。

偶然濡墨寫屛顏，古木蒼顏黯淡間。夢憶燈前依戀處，賞心無復到荆關。　許初。　神龍飛入兔毫端，幻出虯枝石共蟠。一夜春雷驚閉蟄，玉蘭堂下駕風翰。　陸安道。　白日晴巖長曀霾，古藤千尺掛蒼崖。何年倘化蛟龍去，偃蹇深山空霧埋。　黃姬水。　銀海夜中流紫電，管城燈下拂松烟。空山古木蛟龍影，風雨孫枝勢欲騫。　彭年。　古木與石伴，森蔚不可測。一旦還乘雲，供爾虯龍翼。　陸師道。　具瞻者德堅珉似，太朴沖襟古木同。　珍重羹墻在貽燕，願□貞素劭家風。　袁尊尼。　見《江邨銷夏録》卷三《文待詔水墨古木奇石圖》：　紙本，徑尺許。　款作小楷二行，無款印。

淺絳松窗試筆圖爲金小溪作

見《清河書畫舫》：　文太史松窗試筆圖一軸，紙本，淺絳色，妙絕無雙。不惟畫筆勾研極細精温雅，兼所題詩句作蠅頭行草，宛然聖教遺法。　詳觀題辭，蓋爲金小溪作也。

溪山深雪圖爲文敏寫

見《味水軒日記》卷六：萬曆四十二年甲寅七月二十四日，梁溪客泊書畫舫來見，所攜有文徵仲

溪山深雪圖，細密仿李營邱。款云：徵明爲文敏先生寫。

菊圃圖卷

見《清河書畫舫》：練水湯愚公攜示文徵仲菊圃圖卷，畫法全出趙文敏，兼前後題詠并屬同幅，

尤爲賞心快目。

淺絳瓶山圖卷

見《清河書畫舫》：文徵仲瓶山圖卷，絹本，淺絳色，秀潤可喜。後有黃省曾、王穀祥、文彭、文

嘉、王寵、徐縉等十跋，亦奇跡云。

設色山園四季圖卷爲徐封作

見《清河書畫舫》：太史公爲默川先輩作山園圖長卷，絹本，大著色。前後位置，泉石樓閣極古

雅。中間雜寫桃、杏、芙蕖、拒霜、橙、橘之屬，一圖皆備，尤爲斐娓絕倫。識者稱其遠師右丞遺

法以成之，真仙品也。

水墨友雲圖卷

見《平生壯觀》卷十：友雲圖，水墨紙卷，七絕行書詩款，頗得蕭疏之致，非朱青谿代爲捉刀者也。

淡設色竹坡圖

見《平生壯觀》卷十：竹坡，紙闊二尺餘。上半中楷寫竹坡記，下半淡素綠成圖，筆致簡淨，早年佳作。

設色一川圖卷

一川圖　徵明。

見《朱卧菴藏書畫目》：文太史一川圖，文太史畫，王百穀隸首，文太史書傳，王酉室、豐南禺詩。《石渠寶笈三編》著錄：文徵明一川圖一卷，藏延春閣。《重訂清故宮舊藏書畫錄》：運往臺灣。《吳派畫九十年展》第二期。《吳派繪畫研究》：文徵明一川圖卷，紙本，著色。《海外藏明清繪畫珍品·文徵明卷》。臺北故宮博物院藏。

松崖圖

見《朱臥菴藏書畫目》：文太史松崖圖，吳一鵬、姚厚題。　嘉靖丙午仲秋寫于悟言室。　見蘇州博物館展出，後有劉彥仲臨本，款識小楷一行。　蘇州博物館藏。

芝南山閣圖卷

見《退菴金石書畫跋・文衡山芝南山閣卷》：紙本，此卞氏式古堂舊物。卷前有王穀祥題「芝南山館」四篆字。卷後有曹大章題詩，有「忽憶林皋氏，風前野鶴姿」及「微名竟何益，看取鏡中絲」語。余於道光辛巳得此於吳門。先是余患頭眩，有請急之意。偶署齋牖曰「知難」以寄退思，友人有嫌其太質者，適獲此卷，因改題芝南。歸里後遂自號芝南居士，於宅西樓下書扁曰「芝南山館」，紀以詩云：　孰踐雲山獨往期，微名祇益鏡中絲。芝南巧合知難意，我亦亭皋野鶴姿。

五峰圖

見《青霞館論畫絕句》：中庭涼月白紛紛，染就烟巒秀軼群。看到五峰圖筆法，那教人不貴粗文。衡翁中庭步月圖用意精工，曾藏錢夢廬處。又五峰圖氣勢雄健，董文敏題詩斗，戴臥雲所藏。二圖筆法不同，並翁生平傑構。

篁洲圖卷爲崔仲章作

見何良俊《何翰林集》卷六《題篁洲卷爲崔仲章賦》：　崔仲章，其始祖號竹居，仲章因作篁洲書屋。　衡山先生爲寫圖并序其事。　詩略

市隱園圖卷

見《石渠寶笈三編目録》：　延春閣藏，明文徵明市隱園圖一卷。

石城草堂圖卷

見《重訂清故宮舊藏書畫録》：　明文徵明石城草堂圖一卷，紙本。　石渠續編著録，藏寧壽宮，佚。

平田草堂圖、杜曲山房圖爲管楫作

見《中國文學家大辭典》：　管楫字汝濟，號平田，又號竹木山人，陝西咸寧人。　正德六年進士，官至右副都御史，巡撫山東，以治聞。　因與嚴嵩相忤，辭疾家居二十年。　文徵明嘗畫平田草堂、杜曲山房二圖并爲詩貽之。　楫與薛蕙、何景明、高叔嗣相倡和，有平田詩集二卷。

設色滄谿圖卷

徵明寫滄谿圖　見南京博物院展出。　《明代吳門繪畫》：滄溪姓吳，滄溪圖畫其新居的幽境。此圖布局重疊繁複，□染行。　《文徵明畫傳·滄溪圖》：絹本設色，款在近卷尾上方，行書二

交融，乾濕互破，十分自然，極見功力。人物屋宇，雖用細筆，而不求利。　按：吳儔以武城知

縣致仕，歸老滄溪。仇英爲作滄溪圖，見大觀錄，徵明有七律一首。

設色有竹圖爲汝新寫

有竹圖隸書在右上角　長洲文徵明爲汝新先生寫。　文衡山有竹圖，此圖未著年月，玩其用筆款

書，蓋在五六十歲時所作，臨川李氏舊藏。四卷中余得之最晚，四美方具，深自慶幸，翰墨緣分

不淺。　湖帆識。　見《中國古代書畫圖目》二《明沈周等四家集錦圖卷》：紙本設色。款識在卷

尾左下，小楷二行。　上海博物館藏。

設色慕菴圖卷

徵明　見《中國古代書畫圖目》十三《明文徵明慕菴圖卷》：絹本，設色。款在卷末下角，行

書。　《文徵明畫傳》一五二頁。　廣東省博物館藏。

設色孝感圖卷爲顧生作

徵明　見《中國古代書畫圖目》十五《明文徵明孝感圖卷》：絹本，設色。款在卷末下角，行書。

後有文彭小楷顧生孝感記，又有周天球、王穀祥、文嘉、陸師道、彭年、文元發等十人題。《文徵明畫傳》：此圖淺絳設色，筆墨清淡，描寫山中高士爲母煮藥情景。不求工巧，而寓圓熟于簡淡風格之中，可領會文人畫風恬淡本色。

遼寧省博物館藏。

水墨兩谿圖卷

兩谿大隸引首　徵明　圖款　徵明。　見《中國古代書畫圖目》二十《明文徵明兩谿圖卷》：絹本墨筆，款在卷尾，行書。《吳派繪畫研究》。《文徵明畫傳·兩谿圖》：此圖用黃公望、倪雲林筆法，木石疎秀。縱觀全圖布局，坡岸透迤，約有三疊，頻添江流婉轉之趣。雖非大作，而經營位置，頗具匠心。

北京故宮博物院藏。

設色垂虹送別圖卷

徵明　見《中國古代書畫圖目》二十《明文徵明垂虹送別圖卷》：絹本，設色。款在卷末下端，行書。

《文徵明畫傳·垂虹送別圖》：此圖溪岸平原多用披麻皴，樹葉則參用介字點、小圓點和

半圈點，遠峰則用沒骨法。江水皆不畫波紋，具平遠開闊之勢。筆法折衷於趙松雪、倪雲林、黃公望之間，力求秀潤，清和恬靜，用淡色水墨，力求古法，而能融會貫通。 北京故宮博物院藏。

水墨秋山圖爲子仰作

秋山圖爲子仰作　徵明。 見《雪堂所藏金石書畫展目録·明文衡山秋山圖卷》：邵二泉題詠 寒碧山莊劉蓉峰藏，紙本。 《海外藏明清繪畫珍品·文徵明卷·秋山圖卷》：金箋水墨，款在卷末上角，有「蓉峰審定」印。 美國芝加哥藝術中心藏。

水墨樹石小軸贈仲陽

佳石一卷，秀木一本，好竹二三竿，天寒翠袖，小倚伊誰。 嘉靖癸丑閏三月三日，仲陽甥冒雨過停雲館，焚香設茗，淹留竟日，戲寫贈之。 徵明時年八十有四。 見《桐園昨遊録》：文衡山樹石，紙本小軸，水墨畫。

水墨蘭竹軸寄石渚

徵明寫寄石渚先生　見國外拍賣會《明文徵明蘭竹立軸》：紙本水墨，款題在左上角，行書二

行。清高宗題云：

淇澳風依空谷香，氣求雅合此同堂。衡翁寓意真超俗，所見猶思鶴皋旁。己
卯春御題。底價美金五萬二千至七萬八千元。

（十四）補圖合作

與沈周合作壽桃渚圖卷

永錫難老題首四大隸書 徵明。

壬戌春三月十有一日，桃渚先生五十壽辰，余往訪，適徵仲亦至，合成是圖以贈。沈周 徵明

補桃柳扁舟有「文徵明印」一印 見《古緣萃錄》卷三《沈文合作壽桃渚先生卷》：紙本設色，起首巖
石隆起，激湍下寫。蒼松綠樹，水閣中開。一隻偕友，一童抱琴，由坡上行。中路怪石欹水，老
樹橫崖，隔岸桃流參差，一人坐扁舟容與。入後陡巖壁立，瀑布空懸，樹石相參，橋亭互映。臨
溪茆閣，人坐蕭閒，入望惟烟樹蒼茫，遠山如黛而已。 按：徵明此時年三十三歲，以「壁」名而
字「徵仲」，印章應用「文壁印」；而今款「徵明」而用「文徵明印」，待考。

設色補趙孟頫書烟江疊嶂詩卷

正德戊辰三月廿日，衡山文壁觀槐雨先生所藏松雪翁書，因補此圖。楷書 嘉靖乙巳臘月，重觀

於玉磬山房，回首戊辰，已三十八年矣，撫卷慨然。徵明。行書　見《珊瑚網書錄》卷九《趙文敏

行書坡仙烟江疊嶂卷》：松雪大書，見者絕少，東吳王敬之氏有此，其永寶之。正德十五年十月

十一日，李東陽書。又文壁圖款見前　《味水軒日記》卷二：萬曆三十八年六月四日，過項宏甫，出

觀趙子昂擘窠書蘇子瞻烟江疊嶂歌，筆法雄厚，徐季海、李北海、柳誠懸、顏清臣無不有也。後有

沈石田、文衡山二圖，衡山純用元暉染法，風韻較勝。《郁氏書畫題跋記》卷五《趙文敏行書烟

江疊嶂歌》：書在白宋紙上，橫卷。趙書後，李西涯大篆題五字「松雪翁真蹟」，國初廷壁不知姓

草書七言長句跋。沈石田翁自而補圖長丈餘，水墨變幻，實公之得意筆。後書「正德丁卯八十

一翁沈周製」。文衡山又補一圖，沉綠著色，絕似大米，長二丈許。前作楷書題，後重觀行草書

題。卷末又有石川居士張寰跋。《西清筆記》：沈啟南、文徵仲合卷烟江疊嶂圖，乃兩人前後

所作，自記甚詳，各出手眼經營而成，較尋常筆墨更勝。文物出版社本《元趙孟頫烟江疊嶂

詩》：文補圖款識在卷首下方，小楷二行；重觀題識在圖後另紙，行書兩行。後張寰行書跋

云：「前輩謂書家、畫家、詞章家各有擅場，信矣。余竊謂其有互相磨發之益。是故坡翁之詩，

得松雪翁之書而益神；松雪翁之書，得石田、衡山二翁之繪圖而益神。三家絕藝曠世相感，若

共一堂，信有神物護持其間者邪，宜爲庚石書院世寶也。嘉靖丙辰九月既望，石川居士張寰。」

「王駙馬誑煙江疊嶂圖，東坡作歌。此卷嘗藏元美先生家，余曾見于萬卷樓下。後其子逸季轉質虞

山巖氏，蓋泥牛下海矣。戊戌冬日與蘇爾宣、章仲玉、宋仁卿過項公度，出趙榮禄所書老坡歌、文沈補圖，可謂競爽，更得嚴卷歸之。陸士龍云合則雙美也。陳繼儒題。」遼寧省博物館藏。

與仇英合摹李公麟蓮社圖

見《文徵明與蘇州畫壇》：弘治（應是正德）十五年庚辰，五十一歲，秋，與仇英合摹李公麟蓮社圖。引自《秘殿珠林續編》。

與潘朋設色合摹李公麟蓮社圖

正德十五年庚辰九月，衡山文徵明、太倉潘朋合手摹李伯時蓮社圖。見《秘殿珠林》卷十二《明文徵明潘朋合作蓮社圖一軸》：素絹本，著色畫。右方泥金款識。圖中每人俱用泥金書名。上方金粟牋本徵明隸書李元中蓮社圖記。

補結草菴圖卷設色

見一九六一年上海博物館《明四大家書畫展覽》：卷紙本，設色。款識在卷首，小楷書。僅展出一圖，餘未見。上海博物館藏。

嘉靖庚寅春日，文徵明補圖。

爲王虞卿補沈周畫卷

爲王虞卿補沈周畫卷

王君虞卿嘗得石田沈公畫卷略　嘉靖丙午四月望，後學文徵明識，時年七十有七。　書之與畫同一法，二者功深而有得，至於得筆，可謂難矣。又進而格韻高雅，斯尤難也。然格韻係人品之超邁，性靜之沖曠，問學之通博。古稱士之名世者必曉畫，雖有不曉者蓋鮮，謂格與韻也。近代畫法在吳中，而歸於石田沈先生。於其製，每以韻格觀之。先生高蹈湖山之間，又有文行，畫其餘事。四十年來，吾意此道絶矣，而衡山文先生起，其望與之並顯，所以重其畫者同也。此溪山長卷，爲石田未卒之業。海虞王先生虞卿購得之，藏之數十年，請衡山爲之補筆。有置敷染，各備妙理，海圖文繡破坼，不見補綴之迹。君特請余題，其博雅好古，計其所蓄之富，無逾於此。余之迂拙，每見畫之佳筆，其神恒入毫素。忽觀此幅，如在山陰道中聞松風水聲，應接不暇也。丙午仲夏，鄧嶽題於紫琳山室。　見《沈石田先生詩文集·石田先生事略》、《吳門畫派·沈周文徵明合作沈文合璧圖》。　《藝苑掇英》第三十四期《沈文合作山水圖卷》：紙本，水墨。翁萬戈藏。

補雪夜聯句圖

諸公聯句作於成化己丑，越八十有五年爲嘉靖癸丑，徵明爲補此圖。徵明時年八十有四。　見

《六硯齋筆記》卷四：　徐武功元玉，草書宗長沙。嘗見其雪夜聯句卷，極備頓挫飛舞之勢。　詩句亦雄宕。祝希哲是公外孫，書「雪夜聯句」四大字於卷首，用顏正書體。文徵仲補圖。

補沈周罨畫溪圖

見杭淮《雙溪集・沈石田與吳心遠遊罨畫溪，燈下作畫，題詩爲別，石田歿而文衡山添一舟，貌二公於中，今心遠亦沒矣，見畫興感次韻》：　石田逍遙心遠逸，攜手共作清溪遊。　風吹柳條映沙白，水涵舟楫兼天浮。　畫中誰爲石田老，瀟灑綸巾欹白頭。　心遠飄然若仙儔，意氣已覺凌丹丘。惜今二老不復作，空使感歎臨長流。　賴有衡山補遺墨，清溪明月至今留。

補徐有貞游山圖

見《真蹟日録》卷三：　文徵仲游山圖，後有徐天全靈巖幽集記文，乃是祝希哲寫其外祖之作，仍用天全印記，復倩徵仲圖之藏于家，此定論也。　不知者謂天全歿時，徵仲纔年三歲，記作于公未生時致疑圖引出捉刀人手，豈爲真鑒與。　夫不鑒記文出希哲筆而失徵仲妙嫩之蹟，二老有知，寧不胡盧地下乎，吾故表而出之。

補天如獅子林卷

見《弇州山人續稿》卷一百七十一《書文徵仲補天如獅子林卷》：勝國時則天如和尚爲高峰嫡孫，中峰主皀，行化諸刹，作獅子吼。已乃挂錫吾郡，選地得獅子林，郡中善知識用幻住菴故事，運瓦擇木，成此蘭若，遂以幽奇冠一郡叢林。天如嘗有十六絶句頗紀其勝，法嗣善愚輩遂鑱十二景。而洪武初，王先生彝、高太史啟、謝太史徽、張水部適、王處士行皆遊而有絶句紀之。前是朱提舉澤民圖之矣，徐布政賁復圖之，倪山人瓚、今趙善章復圖之，真蹟不知散落何手。百五十年而文待詔徵仲重貌其勝，而書彝啟之作，系而歸之主僧超然者。超然歿，歸之竹堂僧福慇，不能守，歸之歙人黃汴，幾若落異域矣。汴沒，幸而歸之崑山周鳳。周歿，其家又不能守，而吾弟敬美始得之。余乃拈天如絶句授敬美，伊倣徵仲例，以小楷系于末。聞十餘年前獅子林尚在，而所謂十二景者，亦半可指數。今已受據民家陸氏縱織作畜牧其中，而佛像、峰石、老梅、奇樹之類無一存者。嗟夫天如遷化後，尚不能長有王舍給孤獨竹園，而一天如力，烏能使獅子林垂二百年而歸然無恙也。敬美意似欲盡購三四君子圖，大較謂書畫力更可得數百載，將以救茲林之泯泯，然總之幻耳。天如一幻人，獅子林幻地，今皆已幻化，而乃欲徇此幻迹了幻念耶？故不若中峰老人之以幻住名菴也，因復贅我幻語。

爲華雲補綠筠窩卷

綠筠窩卷，華氏已失原本。徵明從其五世孫從龍之請，既爲補圖，復錄諸作繼之，聊用存當時故

實耳，書畫皆不足觀也。　徵明識。　《綠筠窩卷歌并序》：　永樂間，無錫華翁有綠筠窩，九龍山

人王孟端圖之，一時詞筆皆知名士，後失之火。翁五世孫補菴先生復創窩竹間，衡山太史爲續

圖，仍有諸體書諸君諸詩於後，掩映斐亹，極有好致。不侫少嘗醉窩中，辱小友之目。今此圖與

窩俱存，而先生與太史不可復作矣。因賦長歌歸明伯，志余感慨，明伯其寶有之。　華翁之窩

字綠筠，第云不可見此君。手植淇園三萬箇，一一青含太古文。龍鱗陸擘轂後雨，鳳尾直破松

梢雲。爲君傳神者誰氏，醉瀋淋漓走元氣。敲戞猶餘金石音，縱橫不見龍蛇字。此君與翁俱有

孫，琅玕肯讓吾家門。夾池檀欒借餘潤，茂林風流依舊論。阿戎昔作童子游，把臂三日山中留。

卷頭雖失王大令，眼底復得文湖州。文君妙手稱三絕，墨池片片墨瓊屑。已教春雪拕前賢，況

是秋霜同晚節。此圖再徂人再徂，怳然若對黄公罏。未窮塵代滄桑事，穑阮于今不可呼。王世

貞。　見《弇州山人四部稿》卷十九《綠筠窩卷歌》。　《寓意錄》卷四《文衡山綠筠窩圖》：　紙

本，淡設色，四面烏絲界，無款，有停雲、玉蘭堂等圖記，有王達綠雲窩記，錢仲益七古，晞顏五

律，釋永寧、俞海七律。右圖予得之洞庭翁氏。今轉贈虛舟。　《午風堂叢談》卷五：　吾鄉華氏

綠筠窩卷，九龍山人王孟端爲華康伯畫。康伯與四明陳莊齋、梅里吕學齋、華東湖諸公相游從。

耐軒居士爲之記，錢仲益、華晞顏、釋永寧、俞海各有詩，皆永樂間鉅人也。後卷失之火，文徵仲從其五世孫從龍之請，既爲補圖，復用諸體書錄諸君詩於後，用存當世故實。王履吉、唐龍、陳白陽、王守、彭孔嘉、周公瑕俱有跋，王元美、敬美昆仲有詩記之。末有王翁林太史跋云：「康熙六十一年，此卷忽爲同年繆太史文子所得，出以示余，知爲華氏故物也。以宋搨聖教序一册，宋版四子書一部易之，還諸吾友豫原氏，快事也。」乾隆乙卯，華甥鳴豫攜至京，歸得見之。

淺設色爲西洲補圖卷

徵明爲西洲補圖　見上海博物館展出《唐文贈西洲詩畫卷》：　紙本。　前唐寅行書七律八首，末識：「與西洲別幾三十年，偶爾見過，因書鄙作數通請教。病中殊無佳興，草草見意而已。友生唐寅頓首。」後接紙圖，淺設色。　款在圖末，行書二行。　《中國古代書畫圖目》二《唐文書畫合裝卷》：　紙本設色。　上海博物館藏。　按：　徐邦達云：　畫舊仿。

補倪瓚江南春圖卷

嘉靖庚寅七月，徵明製。　見于一九六一年上海博物館明四大家書畫展中，僅見圖，紙本設色。款識在卷末下角小楷書一行。　《契蘭堂所見名人書畫評》：　文衡山江南春真蹟，紙本潔白設

色，布景全師松雪，精細多韻。前雲林書江南春詞，淡青紙，字極真，後沈石田、祝枝山、唐六如、徐禎卿、蔡羽、文衡山追和倪雲林江南春詞，書法俱妙。

《清河書畫舫》：嚴持泰攜示倪元鎮江南春詞卷，前有徵仲補圖，後有成弘間名公和章極備。

《過雲樓書畫記》畫類四《文衡山補圖雲林江南春卷》：是卷首篆「江南春」三字，崑山黃沐爲國用書。徵仲甫田集有題許國用汗漫游卷，即其人矣。次金孝章題籤，次倪元鎮原唱江南春二章，題作三首者，希哲已正其誤。末書：瓚錄上，乞元舉先生、元用文學、克用徵君正之。書淡青牋，無名印。徵仲云：元舉者，王元用兄弟，克用、虞勝伯別字。檢清秘閣集，有元用，無元舉。元舉名宗哲，見輟耕錄。克用更別見姑蘇志，乃道園八世孫，而家長洲者，讀書論畫，杜門養高，隱操與元鎮同。次即徵仲江南春圖，款署「嘉靖庚寅七月，徵明製」。下則啟南、希哲、君謙、昌穀、徵仲、子畏、九逵、履吉、尚之九家和辭。而啟南三和、徵仲再和、二老興尤不淺。其體詩也，非詞也。倪集詩詞分編，亦入詩類。後又有文休承、壽承兄弟及莫是龍、楊文驄、張應文、傅汝循均署二「觀」字，最後爲歸元恭詩。希哲云：國用得雲林存稿，命和。昌穀云：嬾公高唱，國用君寶之。啟南再和云：國用愛二詞之妙。知諸家題詠，徇國用請也。徵仲再和云：永之相示。壽承亦云：從徵永之借觀。知徵仲補圖乃徇用永之請也。玫茗文袁氏六俊傳：永之行二，尚之行四。尚之屬和，有以觀。按：壽承或從袁尚之借觀，待考。元恭云：初屬袁氏。實則初屬許，繼屬袁也。又曰：後屬亡哉。

友許茂勳，今爲翁季霖得。太湖備考：季霖名澍，居東洞庭，家多藏書，能詩文，所交皆名士，尤善金侃；侃字亦陶，孝章子，知題籤有由。靜志居詩話稱其娶元恭女，知詩亦有由。備考又稱季霖父名彥博，卷內鈐有金庭翁子元開藏印，古人名字義近。又知元開、彥博爲一人。是圖設色之妙，純用唐賢矩則。朱樓若飛，組以粉垣。水閣欲墮，絡以虹梁。槿籬偃蹇，側貢蘅屋。松陰蜿蜒，曲趨茅亭。空濛一隅，桃杏翳室。淡沱無際，岑巒楫舟。樹之近者，榦作淺赭色，其頹烏西俄時乎。卷中人物有擔酒者，有歸樵者，有棹遠航者，有坐語樹下者，有走馬長堤，矮奚肩山花隨之者。沙禽息機，飛燕響答，舉首烟際，忽聞黃鸝，夷猶宕往，足移我情。　　　上海博物館藏。

與仇英合畫仙山樓閣圖

見《真蹟日録》卷三：　文仇合作仙山樓閣，徵仲主樹石平遠，實甫主界畫人物，精細之極。

補吳寬治平山寺詩圖

見《雪堂所藏金石書畫展目録　·　明吳文定書巨然治平山寺詩文衡山補圖卷》：　王履約、王雅宜、周公瑕題詠。　徐紫珊藏，紙本。

文徵明書畫資料彙編卷九

（十五）古詩文意

水墨豳風圖軸

豳風七月篇　六月食鬱及薁　長洲文壁。　文待詔畫，於唐宋諸名家無不用意臨摹，學力最深。晚年脫去舊習，變爲濃豔一派。然無一筆非古人法。此幀樹石人物，全宗黃鶴山樵，尤妙得北苑渾厚沈鬱之致。菊谿先生風韻高邁，素精賞鑒，清秘閣中，其善藏之。異時吾等老民，重依節制，春簟秋犢，欣然一飽，便如在豳風圖畫中也。丁酉新秋淮南龔鼎孳，書於金陵之疏香閣。

見《吳越所見書畫錄》卷一《文待詔豳風圖立軸》：紙本，水墨畫。極高古。上畫烏絲，隸書節錄詩篇，書法亦精。

《玉雨堂書畫記》卷一《文衡山豳風圖》：紙本，墨畫，滌場，介壽，吹豳小景。紙額烏絲闌，書「食鬱及薁」「鑿冰沖沖」兩章。左方小行書，已摳去書人姓名，撥婁東陸時化《吳越所見書畫錄》，知爲淮南龔鼎孳五字，惟菊谿未識何人，待考。　《書畫鑑影》卷二

十一　《文待詔豳風圖軸》：紙本，墨筆寫意。近作公堂介壽，遠作滌場之景。題在上中，隸書十行。又龔題在左上，款缺「淮南龔鼎孳」五字，行書八行。　一九三八年予見于上海書畫展，龔跋已有數字模糊。

《中國古代書畫圖目》二《明文徵明豳風圖軸》。　上海博物館藏。

歸去來辭書畫卷

圖　無款。有「徵明印」「悟言室印」白文二印。　歸去來辭楷書　歐公云：夏日作書，可以消暑忘勞。己亥秋暑，肆毒無以自逃，晚窗弄筆復寫此。有徵明白文印。又懷歸詩。　右小楷歸去來辭并圖，題爲己亥秋日之筆，時先待詔歸田已十三年，意頗閒適，故筆墨精妙非他卷所及。其後懷歸詩三十二首，則次年庚子歲所書。皆以贈顧君克承者，珍秘寶愛而爲人竊去，百計歸之，原跋已剪去不存。克承既歿，其子子武持來請書，因爲題此。時萬曆戊寅九月三日仲子嘉。餘詳見

「書」　見《穰梨館雲烟過眼録》卷十七《文衡山歸去來辭書畫卷》：紙本。

作三徑就荒松菊猶存圖

三徑就荒，松菊猶存　嘉靖甲辰夏日獨坐停雲館，偶閱案頭古文，故遣興寫此。徵明。　見《唐宋元明名畫大觀》。

松菊猶存圖卷

見《朱卧菴藏書畫目》：文太史松菊猶存圖并行書陶靖節歸去來詞卷。

南窗寄傲圖卷

見《江邨書畫目》：文衡山南窗寄傲圖并記一卷，真蹟，自跋。宋商邱送。

松菊猶存書畫卷

辛丑四月八日，徵明製。

見《虛齋名畫續錄》卷一《文衡山松園猶存書畫卷》：圖，紙本。秀石聳立，石旁叢菊盛開，遠近爛熳。古松一本，根蟠虬曲，高不見頂，松下篠竹雜出，逸趣橫生。畫石空鈎，用飛白法。筆力勁挺，墨采尤極秀潤。

紙本。辛丑四月八日，徵明製。《明文待詔書歸去來辭卷》：紙本。嘉靖十八年己亥正月廿又七日，徵明書於玉磬山房。時歸老十有三年，年七十矣。按：龐氏以此兩卷合裝爲書畫卷。《吳派繪畫研究》、《中國繪畫綜合圖錄·明文徵明書畫合璧卷》。弗里埃美術館藏。《世界博物館珍藏中國書法名蹟集·文徵明歸去來辭書畫合璧卷》後潘季彤跋乃專跋書卷。末有「休寧朱之赤珍藏圖書」長方朱文印。不知即《朱卧菴藏書畫目》所述一卷否？待考。　華盛頓美術館藏。

設色桃源別境圖卷

古桃源行　嘉靖甲申二月十日偶得佳紙，遙想桃源別境，遂作是卷。民望持去，隔數日復來索書，錄此終之。衡山居士文徵明識。

見《式古堂書畫彙考畫錄》卷二十八《文衡山桃源別境圖書，錄此終之》。

并題卷》：　紙本，三接，著色。　重山疊水，酒肆漁邨，繁桃細柳，古松修竹，備盡詩意。　閒堂展對，不啻自入武陵源也。　題行書圖尾。

《古緣萃錄》卷三《文衡山桃源別境圖卷》：　紙本，設色，紙二接。　筆致工細，設色淡雅。　起手巖崖陡絕，溪水縈迴，綠樹參差，桃花掩映。　石壁下繫一舟，山有一洞。　其外但見重巒峭壁，翠柏蒼松，陡峽飛泉，叢林遮徑而已。　峯勢漸落，別境忽開，始則屋坐山坳，橋橫水面。　繼則竹園路曲，柳岸堤長，桃花林中，三四人與漁父立語，或策杖尋芳，或憑闌話舊，農夫野老，景物雍熙，不特花柳芳菲，溪山明媚已也。　入後危崖豎起，峻坂橫斜，臨流則茆屋竹籬，因山則石垣瓦閣，扶杖攜琴，橋邊觀瀑，登山躡屐，亭外尋幽。　村落漸稀，崇山複嶂，惟湍流激石，烟水蒼茫，不知此外又是何境也。　靖節桃花源記本是憑空結撰，想入非非，得衡山此卷徵實之。　覺山川屋舍，鷄犬人民，皆確有其境，確有其事，有是記不可無是圖也。　後書右丞桃源行一首，小行楷。

《選學齋書畫寓目記續編·文衡山桃源別境圖卷》：　白宣紙本長卷，紙凡三接。　淡設色山水，兼工帶寫。　起首巖壑嶔崎，花樹深秀，中作平疇村舍，草閣清溪。　入後復作崇巒疊嶂，瀑布爭流，白雲橫空，幽邈無盡。避秦人家及問訊漁郎者，均作一一點綴。

圖中山多作小斧劈，兼敷青綠淡色。寫樹尤工，人物廬舍，寫意中各具精詣。筆墨遠宗右丞，近師松雪，傑作也。末書右丞桃源行，接紙處皆有卞氏印。卷爲邵伯英太史所藏，太史小楷題識數則，詞翰雙美。此卷今不知所屬矣。

桃源洞小景

桃花源記　甲辰三月七日，同諸友過東禪，復至南城，桃花甚爛然。歸而想其勝，遂圖桃源圖小景，并錄此記。計數日而就，識之，候後日之消長耳。徵明時年七十有五。見于一九四七年上海榮寶齋《文衡山行書桃花源記卷》圖失，自識中知有圖。

桃源問津圖

見《文徵明與蘇州畫壇》：　嘉靖三十三年甲寅二月既望，作桃源問津圖。引自石渠寶笈續編。《文徵明畫傳》第一五八及一六一、一八二頁《桃源問津圖》：　大氣渾成，成熟之作。山石叢林十分密集。　山後長汀重重，隔以溪水，蒼蒼茫茫，乃是橫拖披麻，橫列以苔頭，相互交織而成。崇山峻嶺起伏綿延，與山下水光相映發，盡得江山無盡之趣。山石以短筆披麻、解索相融合，描寫山石陰陽凹凸。　樹葉鉤法精細。　汀岸則圓點橫點兼施。　綜觀全卷江水浩瀚，峰巒清遠，山水蒼

茫，擺脫了「細文」過于謹細之弊。 按：附圖長短四幅，兩處有清內府方圓數印。 未見款識，

所寫桃花源記首數句。 《重訂清故宮舊藏書畫錄》： 文徵明桃源問津圖一卷，石渠寶笈續編

著錄。藏養心殿。 紙本。 今在遼寧博物館。 偽。

設色桃源圖軸

桃源圖 徵明。 見《夢園書畫錄》卷十一《明文衡山桃源洞圖立軸》： 絹本。 漁舟艤岸，綠樹

參天。四山雲氣緣山，桃林着花，光艷奪目。 惜絹本已黑，且有鑑賞家二印不可辨。 又內府圖

書印尚可識。

桃源圖卷

見《江邨書畫目》： 明文待詔桃源圖一卷。 自跋四次。

淺絳桃源圖卷

武陵仙境無款印，分書 圖款 徵明製。 見《古芬閣書畫記》卷十五《明文待詔桃源圖卷》： 絹

本。 淺絳山水，畫桃花源記。 尾款行書一行。 卷前紙本一幅，分書四字橫額。

桃源圖

見《海外藏中國歷代名畫》：　明文徵明桃源圖。　美國密西根大學博物館藏。

水墨蘭亭圖軸

蘭亭叙　嘉靖三年春三月既望，衡山文徵明書于玉蘭堂。　見《石渠寶笈》卷二十八《明文徵明蘭亭修禊圖一軸》：　素牋本，墨畫，并小楷書蘭亭叙。左方上御題詩云：　修禊依然晉永和，書成只待羣山婆。何須感慨論修短，試看衡山駐日戈。　《重訂清故宮舊藏書畫録》：原藏御書房，運臺灣。偽。　按：　徵明時官待詔在京，安能于玉蘭堂寫此？待考。　臺北故宮博物院藏。

設色補蘭亭圖於祝允明書叙卷

祝希哲書蘭亭叙不下數本　嘉靖壬辰春二月廿五日，徵明識。　爲蘭亭圖者，不難於崇山峻嶺、茂林修竹，獨能傳出天朗氣清、惠風和暢之意乃佳。待詔此圖用意閒遠，能使繁者簡，寔者虛，當年遊目騁懷，嘯詠自得，一段和明悦暢之意恍然在目。待詔人品超絶，如喬柯千仞挺特不撓，得右軍真風格，故用意遣筆邈然有塵外之想。惟其有之是以似之，烏呼信矣。明日又書。

見《中國古代書畫圖目》十五《文徵明祝允明蘭亭敘書畫卷》：紙本，設色。圖無款，圖首下角有「文仲子」「悟言室」兩印。跋文小楷八行。王澍兩跋，第一跋專論祝書，款七年雍正正月廿又三日，良常王澍書於梁鴻溪上鳳凳橋之南樓。《重訂清故宮舊藏書畫錄》：紙本。石渠續編著錄，藏御書房。佚。

《藝苑掇英》第五十五期《文徵明蘭亭圖卷》。遼寧省博物館藏。

蘭亭圖軸

曲水蘭亭宴五律　嘉靖乙未三月既望，徵明製。　見《藤花亭書畫跋》卷四《文衡山蘭亭圖軸》：

絹本。山崇嶺峻，水也而曲，湍也而激，其間修竹茂林，四十二詩席，浮觴隨流可至，奚童持竿可取，皆長卷宜之。今變而爲立幅，結構似難見巧。寫如笑春山，流泉汨汨，聲欲在耳。

蘭亭圖爲啟之作

往歲爲啟之補是圖，及今已三載矣，而啟之復持來索書，何耶？余不能辭，遂援筆書此，非欲爭勝九逵，亦各自適其興味耳。時嘉靖丙申四月五日，徵明識。　見《湘管齋寓賞編》卷三《文徵明蘭亭圖并書叙》：右卷爲郡守肯菴李師所藏。蓋京口笪在辛家中物也。

畫山陰修禊圖軸

見《文徵明與蘇州畫壇》：嘉靖十九年庚子上巳日，作山陰脩禊圖軸。引自石渠三編。　　按⋯

所見《石渠三編目錄》文徵明山陰修禊圖一卷，延春閣藏。乃是卷非軸，或另是一件，待考。

設色流觴圖爲曾日潛作

圖無款　臨禊帖　徵明臨。

命名之意。壬寅五月。　狷蘭□子襲新芬七律　文徵明。　　見《中國繪畫史圖錄·明文徵明蘭亭脩禊圖卷》：金箋本，青綠設色畫。晉王羲之等人在蘭亭溪上修禊，作曲水流觴故事。畫法兼工帶寫。設色濃麗中有淡雅風致。圖上鈐白文「徵明印」「徵仲父印」二印。後另紙書蘭亭叙一篇。　《明代吳門繪畫》。　《中國古代書畫圖目》二十《明文徵明蘭亭修禊圖卷》：金箋，設色。　後有王穀祥、陸師道、許初、文彭、文嘉、周復俊題。　《文徵明畫風》蘭亭修禊圖卷、《中國古代名家作品選·文徵明》、《中國名畫家全集·文徵明》。　《文徵明畫傳·蘭亭修禊圖》：文徵明細文山水的代表作。　淡青綠設色，山石坡岸，皆無苔點，保持了李昭道、趙伯駒遺法，使之更見古意。至于衆山合抱的江水與坡岸，則橫拖幾根很長的綫條便見曲折迂回之勢，且水路銜接了無痕迹，自具平遠開闊的意味。　北京故宮博物院藏。

曾君曰潛自號蘭亭，余爲寫流觴圖。既臨禊帖系之，復賦此詩發其亭脩禊圖卷》：金箋本，青綠設色畫。

畫蘭亭修禊圖并書蘭亭叙軸

嘉靖甲辰夏四月十有九日畫并録。徵明時年七十有五。　見臺灣光復書局《中國書畫·法書部份》：文徵明小楷蘭亭叙，在所畫蘭亭修禊圖軸左上。　軸絹本。　臺灣歷史博物館《明代沈周唐寅文徵明仇英四大家書畫集》文徵明蘭亭修禊圖。　玉照山房藏。

設色蘭亭修禊圖卷

嘉靖丁巳十月既望，長洲文徵明寫。　見《穰梨館雲烟過眼録》卷十八《文衡山蘭亭修禊圖卷》：圖絹本。　書蘭亭記，又絹本。　末識戊午八月既望年八十有九矣。　《一亭考古雜記》：文衡山品粹壽高，晚年能細畫精楷，較石田更爲藏鋒，亦其情性然也。嘗作蘭亭圖一卷，長二丈餘，大青緑布景，人物極精細。其崇山峻嶺，茂林脩竹，流觴叙詠，層層密構，乃八十六七歲所成。又非專臨舊本，後録禊序一通，八十九歲書，信爲烟雲供養，神仙中人。其他筆墨，難以概論也。　《壯陶閣書畫録》卷十《明文衡山晚歲蘭亭圖叙合卷》：絹本精潔，青緑大刷色。卷首二尺餘碎紋頗多，其有畫處則依然完整，粉色膠重，能護卷也。　全卷工而兼寫，峰巒用濃藍渲染，皴拭甚簡。　竹樹連林，嵐翠如潑，松柏離披蟠挐，尤葱郁奪目。　人物器用，草亭徑路，倣李龍眠、劉松年、趙松雪，殆爲過之。　太史作此年已八十有九，而魄力雄厚，設色奇麗，爲唐宋所未

有。真天人也。圖尾小楷兩行。　按：另詳「書」。

蘭亭觴詠圖卷

見《石渠隨筆》：　文氏一門蘭亭圖卷，首徵仲畫蘭亭觴詠圖，繼摹定武蘭亭一幅，次壽承所臨，次休承所臨。

蘭亭圖卷

見《藤花亭書畫跋》卷一《文衡山畫蘭亭圖卷》：　絹本。　款「徵明」，下有「文印徵明」一印。修禊圖自宋人始爲長卷，明益藩以入石，後作者不可勝計矣。此亦待詔得意筆。　凡岡巒樹石、泉流波折、人物衣冠，一一位置妥貼。　蓋四十餘輩，分坐臨流，疏密處煞費心思。　庸史爲之，非冷落即堆壅，動多礙目矣。

蘭亭圖

見《草心樓讀畫集・文待詔畫》：　吾於鮑雁卿所見待詔所爲蘭亭圖，蓋即王文簡冒園修禊所見者，欲爲一詩未果。

見《天水冰山錄》文徵明被禊畫二十五卷。　按：文嘉《鈐山堂書畫記》名畫，錄入文衡山畫八

種中，無蘭亭被禊圖，或偽者不以入錄。冰山錄所記無一真者，待考。

設色琵琶行圖卷

見《重訂清故宮舊藏書畫錄》：文徵明琵琶行圖卷，絹本。石渠未入錄。《吳派畫九十年展·

文待詔先生真蹟》卷。畫絹本，設色，未見款。後行書琵琶行詩，紙本，末款「戊午秋七月望

日，徵明」。　臺北故宮博物院藏。　按：書詩疑出朱朗手。

設色風雨歸舟圖

春潮帶雨晚來急，野渡無人舟自橫無款有印　白石翁與吳文定公交最深，嘗爲文定作東塘圖廿四

頁。至董文敏作跋時，已云軼去三頁，惜無有能補之者。此冊亦爲文定作，原有六葉，其餘紙四

葉，則文衡山以唐句四聯補之。今沈畫存五幅，文畫僅存一幅，雖非初時面目，而兩美合璧，猶

然六葉原數，視東塘冊不尤愈乎。至畫筆高妙，各擅勝場，每展卷古香襲人，而一時師友交情，

令人千載起敬。宜乎英圃大兄世講珍惜殊常也。道光四年甲申正月廿六日，里甫謝蘭生識。

見《聽颿樓續刻書畫記》卷下《明沈石田文徵仲山水合卷》：紙本，六幅，風雨孤舟。《中國繪畫綜合圖錄》。

《吳門畫派》文徵明風雨孤舟圖：是圖老硬，筆意生動。鈐印爲「文壁」及「停雲生」，均爲四十五歲左右作品。寫孤舟泊於岸頭，風雨驟至，柴門緊閉，枯柳與雜樹，無不枝椏或揚或抑，葉點飛揚，極得風雨飄搖之勢。山石皴筆不多，用筆挺勁，間以苔點得蒼鬱奇氣。畫幅中留白處但見白浪滔天，疾捲翻浪。以淡墨自左方斜刷，自水天邊際直至樹梢，則大雨傾盆之感躍然紙上。設色淡雅，更得幽深浩瀚之妙。沈周曾作雨意圖，文氏亦有風雨歸舟，然論寫雨意境之高遠，布局之超邁，未有如此圖者。題唐人句。

《海上藏中國歷代名畫》：册頁，紙本，水墨淡設色。

明正德十年。此圖用大開大合的構圖對比的手法表現詩意。即畫的上部大面積空白，以大片淡墨斜筆擦染揮寫傍晚時分，大雨瓢潑而下，潮水奔騰翻涌之激蕩浩渺景象。下部以一帶形坡岸近景鎖畫，以表現坡岸上雜樹柳傴伏梢搖，抗拒風雨浪潮襲擊的頑强自然生機。中景一葉小舟在雨浪中飄零，與近景籬院茆屋之寂静形成動静對比，格外引人注目，巧映襯野渡荒寂之意境。《海外藏明清繪畫珍品·文徵明卷·風雨歸舟圖卷》。美國納爾遜美術館藏。

設色李白詩意圖軸

日照香爐生紫烟七絕　徵明。

設色。録詩在左上，行書共四行。

見《中國古代書畫圖目》廿三《明文徵明李白詩意圖軸》：絹本，設色。《藤花亭書畫跋》卷四《文衡山畫青緑山水軸》：絹本。不粗不細，不濃不薄，有意見好作也。長林疊石，古柏根脚盤屈三五株，枝幹穿插，密而不亂。用筆如挾風霜，稜峭中見古藻，皆本來面目也。家儗石師享畫名數十年，每謂待詔肉勝於骨，獨懸此座間至旬月。按：題「日照香爐生紫烟」詩。款「徵明」。下有「徵明私印」「衡山」白、朱文印。但白文「徵明私印」前未見。《文徵明畫傳》第六〇頁《李白詩意山水軸》。

設色謫仙詩意軸

宅近青山同謝朓，門垂碧柳似陶潛　徵明寫謫仙詩意。

見《清河書畫舫》：唐人妙句，一經名士圖寫，更足千古。其傑出者，定當以子畏「山中一夜雨，樹杪百重泉」爲最，徵仲「宅近青山同謝朓，門垂碧柳似陶潛」次之。《清河書畫見聞表》：目覩。《式古堂書畫彙考畫録》二十八《衡山謫仙詩意圖并題》：紙本，小挂幅，淺色。茅屋數間，前隔清溪，門垂碧柳，二客劇談樹底。高閣一翁憑欄吟矚遠景，青山白雲卷舒，詩人真境也。書右角上。

設色楓林詩意圖軸

停車坐愛楓林晚，霜葉紅于二月花。　徵明。　見《石渠寶笈》卷八《明文徵明楓林詩意圖一軸》：　素牋本，著色畫。　書唐人詩二句。

畫竹深留客小幅

見《真蹟日録》三集：　文徵仲「竹深留客處，荷净納涼時」小幅，青緑細山水。　全做趙松雪，精妙絶倫。　神品上上，此等名迹，亦何遜古人耶。

寫杜陵詩意圖

見《午風堂叢談》：　余藏徵仲杜陵「含風翠壁孤雲細，背日丹楓萬木稠」詩意，精細處直到松雪。　亦以「文壁」署名，與層樓圖俱得之李敬堂少樸。

畫樊川南陵水面詩意

見《容臺集・畫旨》：　江南顧大中嘗于南陵巡捕舫子上畫樊川南陵水面詩意。　時大中未知名，人莫知重，後爲客竊去，乃共歎惋。　余曾見文徵仲畫此詩意，題曰：「吾家有趙榮禄做趙伯駒小

幅，畫法妙絕，間一摹之，殊愧不似。」今余不見徵仲筆，去二趙可知。

南陵水面詩意軸

南陵水面漫悠悠，風緊雲輕欲變秋。　正是客心孤迥處，誰家紅袖倚高樓。　　　　徵明。　　　見有正書局《中國名畫》第廿六集，題行書四行在右上角。

設色幽澗雨晴軸

幽澗雨晴流更急，深山茆亭客彈琴。　庚寅秋九月既望日，徵明。　　文衡山吳門四家中享年最高，留傳之作尤多，青綠淺絳，粗細筆山水尚能獲致。惟文氏聲名卓殊，當時已有其門人撫擬，可以亂真。此軸無製作年月，青綠重彩，秀色可餐，可謂能矣。　歲次丙子秋月，八十二叟穌仁愷客滬上獲觀并題。　　見上海朵雲軒九七秋季拍賣會圖録《文徵明幽澗雨晴圖軸》：紙本設色，題在左上角，行書四行。　　按：　文畫款題皆僞，楊仁愷一跋亦不真，或自他處抄來。待考。

設色買魚沽酒圖軸

就船買得魚偏美，踏雪沽來酒更佳。　　嘉靖甲寅秋日，徵明。　　先待詔每當明窗净几，輒追憶

勝國諸賢名筆，彷彿摹寫，以消歲月，必刻意精工。此四幅，春景法黃子久，夏景法王叔明，秋冬二景則法趙松雪、盛子昭。一一得其神骨，非僅點染寫意者也。子京出以示余，因爲鑒定。嘉靖壬戌七月，仲子嘉謹識于檇李舟中。 見《石渠寶笈》卷八《明文徵明買魚沽酒圖一軸》：素絹本，著色畫，右方上書詩句。

水墨獨樂園圖卷

嘉靖戊午七月廿日，徵明仿叔明墨法寫。

闢園百年上，成圖百年下。園圖均可傳，名勝逾綠野。書堂繙簡編，竹齋列樽罍。澆花與物春，弄水知荷夏。遊心飫禮樂，結契招儒雅。安先天下憂，詎效香山社。獨樂園中人，究非獨樂者。藝苑夥如林，設色胡其寡。乃今見衡山，老筆出神治。如從刻畫求，何異風牛馬。亦足覘其人，展卷誰能捨。明窗適幾餘，黃絢錯緇赭。因讀長公詩，吟情幾欲啞。

乾隆戊辰花朝御題，即用蘇東坡獨樂園詩韻。 見《吳派畫九十年展·文徵明獨樂園圖并書記卷》：畫紙本，水墨。書紙本，烏絲欄行書。款「嘉靖戊午閏七月既望書，徵明時年八十有九」。 按：詳「書」中「非自作詩文」。

續編著録，養心殿藏，紙本，運臺灣。 《海外藏明清繪畫珍品·文徵明卷》：款在圖末，小楷二行。 《重訂清故宮舊藏書畫録》：石渠寶笈續編。

臺北故宮博物院藏。 《石渠隨筆》：宋人畫司馬溫公獨樂園圖。略又文徵明獨樂園

圖，茅堂臨水翹對遠山，屋後竹柏松杉掩照籬築。余讀溫公獨樂園記。記文略宋人圖何以不依其文畫之，而佈置大繆若此。至文待詔，則直寫意而已。　按：　此文所指似即此卷，附錄待考。

水墨秋聲書畫卷

見《書畫所見錄》一卷，乃水墨秋聲賦圖。樹帶風聲，石含秋意。先生有隱几之思，童子乃垂頭而睡。一賦景光，都歸筆底，非會心人烏能得此。卷後書其全賦。卷早在椿蔭軒。

設色秋聲賦圖軸

嘉靖甲辰新秋，文徵明畫并書。　見《吳越所見書畫錄》卷一《文衡山秋聲圖立軸》：　絹本，設色。本身蠅頭小楷秋聲賦。向爲蔣雨亭先生之物。先生刻敬一堂帖，囑孫志貽摹刻入帖，人皆服孫之能，筆如蠅足，竟不失神。

設色秋聲賦圖卷

嘉靖丁未秋日寓湖上寫，時年七十又八，徵明。　是圖文氏用筆完全取法王黃鶴，極鬆秀之能事。款識寓湖上，蓋即王涵峰履吉兄弟石湖精舍也。　此吳湖帆題在圖後隔水綾上。　見《中國古代

書畫圖目》二《明文徵明王守仁秋聲賦書畫合裝卷》：紙本，設色。河北教育出版社《中國名畫家全集·文徵明》第廿八頁附圖《秋聲賦圖卷》。　按：劉九庵、徐邦達云：畫偽。　偽。

院。　偽。

秋聲賦圖卷

見《重訂清故宮舊藏書畫錄》：　明文徵明秋聲賦圖卷，紙本。石渠未入錄。今藏故宮博物

圖下左角有「徵明」白文印　小行書醉翁亭記　嘉靖戊申十月廿一日，徵明書。　張幼于示余此卷，乃文太史筆也。　繪翰可稱二絕矣。萬曆己卯仲春皇甫汸觀。　隆慶改元之除夕，客有眎文待詔先生真蹟一卷。　新裁舊染，爛其盈几，前輩風流在殘行遺墨間矣。　鄉里後士張獻翼敬識。　瑯琊山水之美，醉翁亭文章之美，待詔之圖與札又書畫之美。　此卷廣袤不盈尺五，而澄懷臥遊，可當少文一室，謝使君能揮五弦無。　吳興司李署中，衆山冷然，何必彈絲品竹，乃知道行以此代一部清商相贈耳。　丙申中秋後六日，閱於五禽齋題，王稺登。　文太史此圖與貟州公所藏黃子

水墨醉翁亭圖

久長江萬里宛如一手。至書字大不過蠅頭，而諸法具備，尤可寶也。丙申中秋晦前，曹子念。

近日學黃子久者自昂其價，如吃肉道人口談三摩揭諦，期以盡壓天下畫工。吁！可唾矣。文太

史此幅，盈不滿尺，而峰巒遠近，沙水縣密，天真爛然，真黃子久也。後醉翁記，亦復有蘭亭標

格。在杭□當兩寶之。丙申閏中秋三日，吳郡錢允治題。　文太史用筆蕭散，斷烟殘楮，乃見

天真。如此卷摹一峰道人，尤為奇絕。在杭使君攜過錢塘署中，出閱几上，咫尺之內，不覺萬里

為遙。丙申秋九月立冬後一日，吳郡錢希言題。　今文待詔書滿寰中，什九臨摹。重儓几下，

恨不倩鮑靚女艾灸之，令速敗爛耳。壬寅人日前一夕覿此，覺秀色撲撲向眉睫，畫青於虞山老

人，書寒於吳興七寸蘭亭矣。此當更以都梁沉水諸名香者，令鮑家靚無所施技巧也。又十五日

病手顚，試筆漫題，欹側戰掉殊不成字。庚當借祖龍一炬，奚煩鮑姑濟北耶。伺子愿甫。　見

《辛丑銷夏錄》卷五《明文待詔醉翁亭圖小卷》：　圖紙本。　圖用乾皴，著墨無多，蹊徑甚邃，蓋其

晚年得意筆也。　書紙本。

設色醉翁亭圖卷

嘉靖戊申十一月晦，徵明寫醉翁亭圖，時年七十又九。　　愛此清谿無垢氛七律　　吳近谿以此卷

索畫，於是數年。因渠不相迫促，余亦忘之久矣。戊申十一月晦，偶檢篋得之，遂張燈塗抹，不

覺滿紙。次日復賦此詩，雖草草而畫頗精密，亦聊適通慢之罪耳。不識近谿以爲何如。徵明

記。　見《壬寅銷夏錄・文衡山醉翁亭記書畫卷》：書紙本，行書。末款「嘉靖庚戌五月八日徵

明書」。缺八十二字。後方粲如跋。詳見「書」「非自作文」。畫幅，絹本，著色畫。山谷幽邃，庭宇軒

爽。太守與客凭欄矚目。夕陽欲下，暮色蒼然。臨流平橋，漁舟挂網。衡山先生年九十餘，每

晨起臨池不倦。余所見西苑詩十首，書時八十有三。而遒秀生動，方圓下缺　按：此《壬寅銷夏

錄》墨本初稿，殘缺不全。　上海圖書館藏。

設色醉翁亭圖卷

圖無款　見《中國古代書畫圖目》十四《明文徵明醉翁亭記書畫合卷》：紙本，設色。書行書，末

識「嘉靖三十年歲在辛亥六月廿七日書。徵明」。　廣州美術館藏。　按：互見「書」「非自作

詩文」。

醉翁亭圖書畫

見《鈐山堂書畫記》：文衡山醉翁亭記并圖。

臨李伯時蓮社圖

見《清河書畫舫》：李伯時蓮社圖。後有李冲元中記。真跡神品上上。今在董元宰太史家。此圖文徵仲先生有臨本，今藏于其曾孫文起家。

臨白描蓮社圖

見《平生壯觀》卷十：臨李龍眠白描蓮社圖，白紙本。

蓮社圖

見《少室山房題跋》「虎丘圖」條云：蓮社圖記文，當是太史生平小楷第一。而圖極潦倒不足存，蓋亦原圖失去，贋者強摸舊草以愚隸家。不意二圖皆入余手，真北山愚公也。聊跋此，每閱卷自發一大噱。

坡仙赤壁圖卷

丁酉秋日，徵明戲作坡仙赤壁圖。

坡仙赤壁圖。款識在卷首上角，行書二行。

見上海美術專科學校印本《中國歷代名畫大觀》：文徵明

淡設色赤壁圖冊

嘉靖戊申八月按：疑有缺前二日，自虎丘歸，篝燈不寐，戲為寫此，寫畢漏下三十刻矣。徵明。

見《筆嘯軒書畫錄》卷下《明文衡山赤壁圖冊》：絹本，淡著色。右書赤壁賦蠅頭小楷。絹惜剝蝕斷裂。前引首為休人汪恭題「風月共適」四大字。

設色赤壁賦圖卷

辛亥秋日，徵明製。　見《石渠寶笈》卷二十四《明文徵明赤壁圖一卷》：素牋本，著色。書前赤壁賦。引首自隸「赤壁賦圖」四大字。拖尾有董其昌書後赤壁賦。又陶隱居與梁武帝論書啟并跋一。

設色赤壁勝遊圖卷

赤壁勝遊大隸書引首　　徵明。　　圖無款，有「徵仲父印」「徵仲」二印在圖首下角。　見《虛齋名畫錄》卷三《明文待詔赤壁勝遊圖并書前後赤壁賦卷》：引首淡青點金牋。圖紙本，設色山水。四邊界烏絲欄。書紙本，書赤壁賦、後賦。末識「嘉靖壬子十一月朔日，徵明時年八十三」。另見「書」「非自作詩文」。

　《中國繪畫綜合圖錄》、《吳派繪畫研究》、《世界各博物館珍藏中國書法名蹟

集》。　《海外藏中國歷代名畫·文徵明赤壁勝遊圖卷》：　紙本，水墨設色。文徵明晚年曾多次

繪製赤壁賦圖，故能擷蘇軾詩賦之髓入畫。此卷爲其八十三歲之作。　構圖布置，計白爲實。取

赤壁斷岸千尋爲一角，襯托出大江橫流排空，水光接天浩瀚之勢。江中一扁舟載蘇軾凌萬頃湍

流，飽覽赤壁江景。渲染出羨長江之無窮，渺滄海之一粟之豪氣。是畫用筆簡勁，皴中帶擦，奪

峭壁坡石峭壁造化之質。　《海外藏明清繪畫珍品·文徵明卷·赤壁勝遊圖卷》：　所印二幀，

第二幀印反。　美國弗利爾美術館藏。

設色赤壁圖卷

圖無款，有「停雲」圓印、「文徵明印」「衡山」兩方印。　嘉靖丙辰爲世宗三十五年，時待詔八十有七歲。

是年倭寇自杭州西掠，直犯南京，出秣陵，趣無錫，滸墅，轉戰數千里，八十餘日始爲官軍所殲。

趙文華忌曹邦輔功，大集浙直兵，與胡宗憲搗倭於松江甎橋。倭悉銳來衝，文華大潰，急謀招撫

計，謂寇息請還。　比還朝，寇警日至，復遣文華視師。適宗憲俘陳東，平徐海等，文華即以大捷

聞。　時倭患少熄，故待詔題「中秋倭平書」耳。壬戌冬，又由浙江犯淮揚吳越間，倭焰益張，未始

非文華要功媢才有以啟之也。嗟乎！赤壁之捷，氣奪曹瞞；倭寇之平，禍移鄰境。古來賞功罰

罪，爲政大綱，成敗之機皆釁於此，讀史者可爲長太息矣。　咸豐庚申四月初十日，孔廣陶展觀因

記。　見《嶽雪樓書畫錄》卷四《明文待詔書畫赤壁圖賦卷》：圖紙本，設色畫。書另紙三接，烏絲闌行書，字徑一寸。末識「嘉靖丙辰中秋倭平，書于停雲館中，徵明」。有鍾涵題「文衡山赤壁圖」六大字，楷書橫題在卷首。

赤壁圖并書賦軸

戊午冬日，徵明畫并書。

軸三之二。　圖上端，行草書赤壁賦十七行，款識在末行下，作小行書二行。　見臺灣藝術圖書《吳門畫派・文徵明前赤壁舟遊圖》：長軸。圖居

設色赤壁賦圖卷

圖因圖未印全，未見印章。　見《中國古代書畫圖目》二《明文徵明後赤壁書畫卷》：絹本，設色。書烏絲闌行書，首行「赤壁賦」，末款「嘉靖戊午冬日，書於玉磬山房。徵明時年八十有九」。上海博物館藏。　按：　書畫皆非後赤壁。

設色後赤壁圖并書賦合卷

圖　徵明。　見《石渠寶笈》卷三十六《明文徵明畫後赤壁賦圖卷》：素絹本，著色畫。後幅烏

絲欄行書後赤壁賦，并識云：「徐崦西所藏趙伯駒畫東坡後赤壁長卷，此上方物也。」文略。嘉靖乙

巳秋九月十有二日，徵明。」後有吳寬、李東陽、許初、文嘉諸跋，拖尾有王穉登跋一。　按：此

時吳寬、李東陽皆已前卒，安能有跋。未見此卷墨本，真偽待考。

設色倣趙伯驌後赤壁圖卷

嘉靖戊申七月既望，徵明製。

後赤壁圖乃宋時畫院中題，故趙伯驌、伯駒皆常寫，而予皆及見

之。若吳中所藏，則伯驌本也。後有當道欲取獻時宰，而主人吝與。　先待詔謂之曰：豈可以此

賈禍，吾當爲重寫，或能存其髣髴。因爲此卷，庶幾煥若神明，復還舊觀，豈特孟之爲孫叔敖

而已哉。　壬申九月，仲子嘉敬題。　　嚴相得幸肅皇帝，子世蕃誅求秘籍，法書名畫之在江南，大

半皆爲攫去。　既敗，悉輸尚方，僅留「海天落照」「清明上河圖」等數種，餘充武弁俸錢，流落人間

者，往往得見之。惟趙伯驌後赤壁卷，杳然不聞，不知浮沉誰手。　觀文太史此作茂蒼雅，力追

古人，當與趙氏並驅爭先者也。　太原王穉登題。　　東坡當宣政時，化去未久，而赤壁二賦已爲

人所圖寫，其名重天下如此。　然畫院諸人僅能得其髣髴，若平生忠義之心，文章之氣，非有學有

識者莫能傳也。　衡山待詔爲有明繪事家第一手，又寫意中所企慕之人，宜其畢智盡能，追千里

輩而上之。　　檇李曹溶題。　　　元黓困敦畢病之月既望二日，黃海程邃垢區、檇李朱彝尊錫鬯、沈

岸登覃九，同觀於譚木禾蕪城客舍。遽。乾隆己亥穀雨日，江寧嚴長明道甫、張復純止原、無錫王相英淙雲、太倉畢瀧竹嶼、吳縣張墳湖莊同觀，記珠軒主人墳題名。見《西清劄記》卷三

《文徵明倣趙伯驌後赤壁圖卷》：絹本，設色。畫後赤壁賦意，分七段：首舉網得魚景，次人影在地仰見明月景，次歸謀斗酒景，次山鳴谷應風起水湧景，次孤鶴橫江景，次客去就睡景，次開戶出視景。後幅題跋。《石渠寶笈三編》著錄明文徵明仿趙伯驌後赤壁圖一卷。延春閣藏。

《重訂清故宮舊藏書畫錄》：絹本。運往臺灣。《吳門畫派・文徵明仿趙伯驌後赤壁賦圖卷》：衡翁此卷，乃爲友人仿趙畫作成。構圖依原卷大要，然用筆的蒼勁，賦染的淡雅得宜，不失衡翁精神。依款署戊申，徵明應爲七十九歲。今另有文徵明赤壁賦圖，除卷首有白露橫江、烏鵲南飛之意境外，其他内容大致相同。僅用色作大青綠略爲相異。款年署丙戌，徵明五十七歲。按五十七歲那年，徵明正自京師南歸，是否能作此圖應可存疑。圖爲卷中之四、五、六、七、八諸段，描寫「江流有聲，斷岸千尺」的雄奇山勢。蘇子攝衣而上，履巉巖，披蒙茸，二客不能從焉。可看到蘇東坡一人立峭壁上，俯視江水激浪，生壯闊之情，因此劃然長嘯，草木震動，山鳴谷應，風起水湧。在壁腰以勾雲烘斷，象徵山巖高壯。巖旁秋樹下倔復起，正是霜露既降木葉盡脫的景像。第六段描述「返而登舟，放乎中流，適有孤鶴，橫江東來，翅如車輪，玄裳縞衣」。江前爲山巖特起，江樹連岸，江中披頭巾者爲蘇東坡，前坐爲客。鶴從東而西掠，髣髴在座者方

凝目於江中景色，尚不知鶴將飛掠而東然。下圖在松後作草堂，蘇子酺臥其中，左側亦即原臥的屋舍，以枯樹古松秋葉等相隔。蘇子夢見道士羽衣蹁躚，悟即爲飛鶴，着朱衣啟門而視者，即驚悟的蘇東坡也。長卷作故事性的記述，所以可用重復的手法處理内容和構圖，這是古來相傳表達畫卷的基本觀念。水浪和捲雲用勾勒法，尤其江面的波紋，作魚鱗紋細細勾出，都是唐宋以降的傳統技法。青緑山水設色既重，山石皴法不宜太繁。從衡翁此卷僅勾勒大的輪廓而不作細皴，便能瞭解原意。只是衡翁不欲用色太重，將筆趣掩蔽，想來還求作品能表達出自己面貌。也許這便是筆墨用色處與原畫不同的所在。

《中國名畫家全集·文徵明卷》第二〇四頁：全卷印出。款小楷一行，在卷末上角。

外藏明清繪畫珍品·文徵明卷》：自「江流有聲，斷岸千尺，東坡攝衣而上，二客不從」至末。

《吳派畫九十年展》：印出全卷。《海

設色後赤壁圖卷

見《圖畫精意識·文徵明後赤壁圖卷》：文待詔後赤壁圖卷，背摹趙伯駒者，用筆清勁，設色古雅，雖曰摹倣，實爲自運。其以模糊細灑作霜露，尤爲精妙。寫東坡共十像：過黃泥之坂一，舉網得魚一，歸謀諸婦一，攝衣而上一，踞虎豹一，攀危巢一，孤鶴橫江一，就寢一，夢一道士一，開戶視之一。今藏睢陽蔣氏。

臨趙伯駒後赤壁圖

予友徐默川所藏趙千里後赤壁圖精妙絕倫，誠希世物也。文略　徵明。　赤壁一賦千古膾炙，是長公極得意之作。趙千里能以意圖寫，當是流想斷崖深谷與水落石出之狀。而文待詔更以其圖寫作長卷，始步自雪堂，至開戶視之不見其處，處處摹寫，恍如身履親歷其境，不必長房縮地也。待詔爲默川寫圖，後入梁溪華氏，晚乃歸僕手。党家姬纔脫羔羊繡帳，即伴雪水烹茶，待詔有知，當於地下撫掌。　萬曆乙亥仲冬八日，黃姬水識。　見《螢照堂帖》。

賦及自識，又黃姬水跋。　《平津館鑒賞書畫記·明文衡山臨趙千里赤壁後賦圖卷》：此文衡山臨趙千里赤壁後賦圖并書賦及跋於後，今見車氏所刻螢照堂帖中。俗賈分畫與書爲二卷，以僞亂真，是其故態。古人圖畫，俱有藍本，或寫故事，後人不能考，率題爲青綠山水，可笑也。是卷得於東昌，儻衡山所書賦在人間，可望延津之合。　壬申歲上巳後二日，五松居士記。

臨趙伯駒後赤壁圖

見《平生壯觀》卷十：　後赤壁圖，臨趙千里筆，自書行書賦。　宋獻二跋，彭年、王穀祥、周天球、吳夢暘二、何元竑二、何璧詩跋。　後董文敏跋云：　張平子作賦甚多，思玄賦爲最，此卷文先生之思玄賦也。　其推許如此。

設色赤壁後遊圖

余藏文太史赤壁圖賦書畫合卷，並皆佳妙。出與對勘，若合符節，然此更以韻勝。卷爲嘉靖丙辰倭平時寫，果與是幀執先而執後耶。孔鴻昌。　見《嶽雪樓書畫錄》卷五《名人妙繪英華二册》第二册第三幅《文太史赤壁圖》：紙本，長方幅，不著款。下方左有朱文「季彤秘玩」印。設色畫。

夜泛赤壁圖與陳淳書賦合卷

見《味水軒日記》卷八：萬曆四十四年丙辰六月三日，過汪玉水齋頭，閱文衡山夜泛赤壁圖，陳白陽草書賦，俱真。

設色赤壁圖與王逢年書合卷

見《朱卧菴藏書畫目》：文太史著色赤壁圖，王逢年篆引并書賦。

設色赤壁圖卷與祝允明書合卷

圖無款。有「徵仲」印。　見《石渠寶笈》卷十六《明文徵明赤壁圖祝允明書賦一卷》：前幅，素絹

本，著色畫，未署款。後幅，素牋本，祝允明草書後赤壁賦，款識云：「丙戌仲冬，續寫此於平觀堂。」

設色赤壁圖卷

圖款徵明。

見《壬寅銷夏録・文衡山赤壁圖卷》：題首「赤壁漫遊」行書四大字。款「隆池山樵彭年」。畫幅，絹本，著色畫。東坡遊赤壁，江中一舟，舟中五人，大小叢樹，歷歷在目。

畫赤壁賦圖

見《缶廬詩・文徵仲赤壁圖爲澂如劉君》：石民望舊藏。卷尾有吳窓齋題記。　一壁插天高無上，冥冥日射紅崖狀。徵仲蔿水坡在船，潢治者誰石民望。堅匏得自江翰林，小記奪過詩長吟。避秦不賦桃源行，赤壁塵生履青島。澂公近年寄跡青島。嗟予前度相逢今未老，天台歸比雪堂早。停雲思舊將毋同，吳縣尚書人中龍。塗抹誰適適從，魚蝦麋鹿忘夏冬。　許我秀才識奇字，若吹洞簫遇之風。遇之風，情覰覰，匏與土缶君二客，畫裡江山猶可識。

設色赤壁勝遊圖卷

赤壁勝遊圖大隸書五字　徵明。　見《中國繪畫綜合圖錄》：文徵明赤壁勝遊圖卷，紙本，淡設色，無款。圖後另紙，文彭行草書赤壁賦及後赤壁賦。末識「隆慶五年歲次辛未二月既望，雪晴之後頗有和色，漫書二賦適興。三橋文彭」。　日本藏。

前後赤壁圖長卷

見《清河書畫見聞表‧法書名畫見聞表》：的聞。　文徵明前後赤壁圖長卷。

赤壁前後賦圖

見《鈐山堂書畫記》：文衡山赤壁前後賦圖一。

設色喜雨亭圖卷

壬子九月既望，徵明。　見《吳越所見書畫錄》卷三《文衡山喜雨亭圖小隸書記卷》：圖宋紙，設色。記紙本，款「嘉靖壬子九月，文徵明補書于玉蘭堂」。互見「書」「非自作詩文」

寫東坡詩意贈王穀祥

掃地焚香閉閣眠，簟紋如水帳如烟。　客來夢覺知何處，掛起西窗浪接天。　戊子之夏，與禄之

燕坐停雲館，誦東坡此詩，因用其意爲圖，未就而禄之北上，迤邐登頓而此念不忘。　至是乙未，

八閱寒暑始爲設色，於是禄之還吴二年，而余亦既老矣。　不知更後八年，復能爲此不？感嘆之

餘，輒記歲月。　是歲四月一日，徵明。　　見畫册，珂瓅版本，缺書籤封面，不知書名。　題在圖右

上，小楷十一行。

設色小幅爲王庭作

掃地焚香閉閣眠　　丁未長至日，直夫過余玉磬山房，留坐竟日，因作此圖并系小詩歸之。　徵明。

見《夢園書畫録》卷十一《明文衡山著色山水小幅》：　紙本，工筆界畫。　一人高坐層樓，一童子倚

欄而立，兩松高出樓頭。　樓下編籬，一童候門。　屋旁小有樹石，隔岸石上亦有二松，中横石梁，

一客徐行而來。　樓外湖光一片，浩無際涯，遠水文波，神韻悠遠。　　按：　詩出東坡，識云「并系

小詩」存疑。

畫東坡詩意

見《庚子銷夏記》卷三《衡山寫東坡詩意》：坡公有絕句云：「掃地焚香閉閣瞑，簟紋如水帳如烟。客來睡起渾無事，捲起西窗浪接天。」此詩趙千里及趙子昂皆有圖。衡山一幀，蓋倣子昂也。筆意清老更勝之。舊在劉司空半舫家，上有其題。

畫東坡詩意小幅

見《藏拙軒真賞》卷三《文待詔寫東坡詩意小幅》：坡詩「客來夢覺知何處，挂起西窗浪接天」。

設色東坡詩意

徵明寫東坡詩意。　見《藝苑掇英》第二十三期《明文徵明東坡詩意》：軸紙本，淡設色。款在右下角，楷書一行。　《中國古代書畫圖目》六《明文徵明東坡詩意軸》。一九八九年見墨蹟于無錫市博物館，原周懷民藏品。　無錫市博物館藏。　按：傅熹年云，文氏後學之作，後加款。　考文氏畫，朱朗代筆頗多，此軸疑皆朱朗筆。

設色畫東坡詩意軸

見《中國古代書畫圖目》一《明文徵明東坡詩意軸》：紙本，設色。圖未印出。　北京中國文物

商店總店藏。

西園雅集圖卷

李伯時效唐小李將軍，爲著色泉石雲物草木花竹皆絶妙。　徵明。　見《陶風樓藏書畫目·文

徵明西園雅集圖卷》：絹本，無款。有朱文「停雲」「徵明」印。跋紙本。　南京圖書局圖書目

録·文衡山西園雅集手卷》。　按：非跋文，乃米芾西園雅集圖記。

淡設色唐子西詩意

見《吳派畫研究·文徵明現存畫目》：唐子西詩意圖軸，弘治十八年乙丑臘月二日。紙本，淡著

色。　日本東京連水一孔藏。

淡設色山静日長圖卷

唐子西詩云至所得不已多矣。

嘉靖己丑仲秋十日，長洲文徵明畫并書。　見《清河書畫舫·

文待詔山靜日長圖卷》：真蹟。　文衡翁畫本滿世，未見卓然驚人者。第其一段文雅之趣，翩翩自溢毫楮間，有非戴進、陸治輩所能彷彿。故士人爭相購求，以為奇玩。如徐默川藏山靜日長卷，雲道人家落花圖詠小卷，則其絕詣也。

設色山靜日長圖冊

山靜日長大字引首　徵明。

　　第一唐子西詩云至落花滿逕；第二門無剝啄至煮苦茗啜之；第三隨意讀周至韓蘇文數篇；第四從容步山逕至共偃息於長林豐草間；第五坐弄流泉至嗽齒濯足；第六既歸至欣然一飽；第七弄筆窗間至再烹苦茗一杯；第八出步溪邊至相與劇談一餉；第九歸而倚杖柴門之下，恍可人目，第十牛背笛聲兩兩歸來而月印前溪矣；第十一味子西此句至又烏知此句之妙，第十二人能真如此至至所得不已多乎。　無款印　玉露山靜日長一段作出世語、桃花庵，停雲館，均繪作圖。見退谷庚子銷夏記，青父書畫舫。　此冊精細層疊，十水五石，不減千里、十洲，而冲雅妍靚，造境幽深，則遠過之。原有另紙題云：「唐解元、仇居士，均有雅製，流傳藝苑。予濡毫為之，始戊子二月，迄壬辰冬而後成。老懶意匠，聊以自娛，不欲示人也。」休承跋云：「先君見十洲卷，歎其工而意有未盡也，乘興作此，五年而後成。」可見此為鬭勝之作，宜其工也。　壬子六月初見，兩跋尚完，逾月再見，已為售主拆裝偽跡以誑人。余堅索之，

亦不可合，大美嫉完，信矣。引首「山」字仿雲壑「第一江山」，餘習蘭亭，太史絶品也。己未冬，

睫庵記。　書至董趙，畫至文沈唐仇，天地精英盡矣，何必唐宋哉。　火山焰發，石走灰飛；須

彌劫盡，片片崩裂，風動樹搖，水激石響：山無所爲靜也，惟靜者始知其靜。　東西跳丸，飄風掣

電；蟪蛄春秋，蜉蝣旦暮；天地不能以一瞬：日無所謂長也，惟靜者始覺其長。　衡山寫此册，

因心造境，以字爲骨，深山掩關，萬木無聲，飛流繞屋，静也；汲泉煮茶，觀書作字，飽飯酣眠，朝

而出，暮而歸，皆有定候，於静中寓長也。　更舉一牽黃臂蒼者，以不静形其静。其究也，仍閉門

獨坐，收視返聽，與首幅相應，以結束全圖。　其間細鍼密縫，藕斷絲連，無往而不運以匠心，亦無

時無地而非静境。　善鑒者當求之畫中，得之畫外焉。　睫庵又識。　共長短四跋，錄兩跋。見《壯陶

閣書畫録》卷九《文衡山山静日長圖・大册十二幀》　絹本如新，青緑淺絳，設色穠潤。邱壑幽

深，屋宇全用界畫。　書玉露金文，分作十二段。　楷法精緊，在歐、趙間。　所見衡山北宗山水，無

精於此者。　本身無名印。　另紙行書題後七行云：　留以自娛不示人。　休承小楷，題在引首四字

後，均被售主拆去。　余用湖色吳紋題於引首之前；　無收藏印記，不知四百年埋没何所，整潔如

未觸手也。

畫唐子西山中圖

見《遊居柿録》：　飲于朱奉常園，見徵明畫唐子西山中圖，極隱人之致。

山居圖長軸

見散頁印本一紙：　上幅重山疊嶺中，則全文所記大致可辨。下幅右角溪旁有田牛背笛聲，月印前溪之景。右上行書山居篇十四行，又略。款識三行，末「徵明識」三字依稀可識。

《宋元明清名畫大觀》。

唐子西詩意山水圖軸

見《文徵明與蘇州畫壇》：　嘉靖二十四年乙巳臘月二日，爲華雲作唐子西詩意山水圖軸。引自《宋元明清書畫家年表》、《支那南畫大成續集》四補遺、《吳門畫派》。

水墨橫塘聽雨圖軸

墨莊漫録一節　徵明偶與子傳閱墨莊漫録，因補小圖書其上，乙巳四月。　見《嶽雪樓書畫録》卷四《明文待詔橫塘聽雨圖軸》：　紙本，水墨畫，書行書十四行在上方。　　　《域外所藏中國古畫集》、《宋元明清書畫家年表》。

四時讀書圖卷爲陸師道作

見《文徵明與蘇州畫壇》：嘉靖九年庚寅三月，爲陸師道作四時讀書圖。引自石渠寶笈續編。

《重訂清故宮舊藏書畫録》：文徵明四時讀書圖卷，紙本。石渠續編著録。重華宮藏，佚。今藏瀋宮。

桃源行書畫合璧卷

見《重訂清故宮舊藏書畫録》：文徵明桃源行書畫合璧卷，絹本。石渠續編著録。乾清宮藏，佚。偽。

設色趙孟頫竹林深處詩意軸

竹林深處小亭開，獨鶴徐行啄紫苔。小扇不搖紗帽側，晚涼青鳥忽飛來。世稱王摩詰詩中有畫，畫中有詩。松雪翁此詩真可畫也。夏日齋話，誦而樂之，因衍爲此圖。惜無摩詰思致，有愧於松雪耳。丁亥夏六月既望，停雲館書，徵明。牢落江湖一草亭，繞簷蕭颯竹千林。澄懷默觀通元化，觸目雲山韶濩音。王寵。見《虛白齋藏中國書畫選古萃今承》：文衡山竹林深處圖軸，絹本，水墨設色。題在右上角，小楷七行。美國翁萬戈藏。

畫趙孟頫真率齋圖

吾齋之中弗尚虛禮：不迎客來，不送客去。賓主無間，坐列無序。真率爲約，簡素爲具。有酒
且酌，無酒則止。清茶一啜，好香一炷。閒談古今，静玩山水。不言是非，勿論官事。行立坐
卧，忘形適意。冷淡家風，林泉清致。道義之交，如斯而已。羅列腥羶，周旋置備。俯仰奔趨，
揖讓拜跪。內非真誠，外徒矯僞。一關利害，反目相視。此世俗交，吾當屏棄。嘉靖丁未夏
五月十日畫并書於石湖之净明軒。徵明。　見攝影照片：　竹籬草堂，樹木扶疏。　中兩人對
晤。上幅行書真率齋銘并識，共十二行。

設色江南春圖卷

嘉靖壬辰春三月，徵明製。　　見《壯陶閣書畫録》卷十《明文衡山畫江南春并諸家題詞卷》：絹
本精潔，著色濃潤妍雅，春氣薰人，是停雲本色。　另紙文徵明、王寵、文彭、王穀祥、袁裘、陸師
道、文嘉、彭年、黃姬水各和一首。

水墨畫倪瓚江南春圖卷

徵明戲倣倪雲林寫此，甲辰八月廿又六日。　　見一九六六年春于上海錢景塘家。　《中國古代

《書畫圖目》二《明文徵明倣倪瓚江南春詩意圖卷》：圖絹本，墨筆。款識在圖末下角，小楷二行。

後文徵明行書倪瓚江南春詞及沈周和二首及己和三首。互見「書」「七古」。

水墨畫倪瓚江南春圖卷

徵明戲倣倪雲林寫此，甲辰八月廿又六。　見《中國古代書畫圖目》二十《明文徵明江南春圖卷》：絹本，墨筆。　按：　此卷與前卷形貌位置皆同。款亦在圖末下角，二行。後附倪、沈詩及己作第一首。互見「書」「七古」。疑此卷爲文彭、文嘉摹本。

設色江南春圖軸

象牀凝寒照藍筍　嘉靖丁未春二月，徵明畫并書追和雲林先生詞二首。　《故宮書畫》第四册《明文徵明江南春》：紙本，設色，題在畫上幅「江南春」三字隸書後。　行書詩款共十二行。　《宋元明清書畫家年表》《吳派繪畫研究》、商務印書館印本《參加倫敦中國藝術國際展覽會出品圖說》第三册。　《吳派畫九十年展》、重慶出版宮舊藏書畫録：　石渠續編著録。　原藏乾清宮，運臺灣。　僞。　《重訂清故社《文徵明畫風》。

徵明江南春圖軸，自書追和雲林先生詞二首。　見《石渠隨筆》：文

《海外藏明清繪畫珍品·文徵明卷》：　紙本，淡色。　臺北故宮博物院藏。

為袁裘作江南春圖卷

見《文徵明與蘇州畫壇》：嘉靖二十六年春二月，爲袁裘作江南春圖卷。引自故宫書畫録。

江南春卷

江南春卷卷首三篆字　嘉靖丙辰春日製。　見《居易録》：獨漉山人自粵東寄文待詔江南春卷，長丈許。山水間多作招提蘭若。中幅及卷盡處兩作瀑布，最爲奇絕。卷首「江南春」三篆字，卷尾「嘉靖丙辰春日製」七字，皆待詔自署書。獨漉山人，陳恭尹元孝自號。

江南春軸

見《平生壯觀》卷十：　江南春，紙，小軸，詩款。

（十六）仿臨

設色臨輞川圖卷

長洲文徵明製。　詩中傳畫意，畫裡見詩餘。　山色無還有，雲光卷復舒。　前溪漁父穩，舊宅梵

王居。千古風流在，披圖儼啟余。壬寅中秋，古吳彭年題。曩見王摩詰真蹟，畫筆單弱，不及此本濃厚。蓋衡山所見真本，故臨摹得其神味。余前所見爲贋本，宜其無氣色矣。唐畫何可得？亦如蘭亭原刻，不及褚趙臨本之有神采也。嘉慶壬申歲嘉平月，孫星衍題。　王右丞輞川圖，有高矮兩本，均爲宣和御府珍秘。勝國時，其矮本新安古中静攜至吳門，徐默庵酬價六百有奇，不可得。嘉靖九年，待詔爲默庵轉懇於其甥復孺以説中静，遂以千金爲壽，是圖始歸默庵徐氏記室。至高本，嘉靖甲寅待詔乃得見，中間相去二十有五載，而待詔之年已過大耄矣。此卷署甲午年製，是爲嘉靖十三載，正待詔作合墨緣之後，從矮本對臨，得意筆也。蒼茫秀逸，元氣淋漓，輞川原跡未易得覯，得此臨本，已足珍重。不啻於定武蘭亭中晤出山陰門徑。倘右丞有知，亦當擊節三歎。咸豐九年歲在己未暮春之初，南海孔廣陶識。　見《嶽雪樓書畫録》卷四《明文待詔臨摩詰輞川圖卷》：圖，絹本，略有殘損，青緑山水。書另録，全録輞川詩二十首，烏絲闌，行書，分六十三行。末款「嘉靖甲午夏五月既望畫并書」。　按：另見「書」「非自作詩文」。

設色臨輞川圖卷

王裴詩不録　嘉靖甲寅春二月既望，徵明摹王摩詰輞川別業圖并録其題。　見《壯陶閣書畫録》卷十《明文衡山臨王右丞輞川圖長卷》：紙本，數紙接成。設色清潤秀逸，骨韻兼擅，乃知太史

一生得力悉出之輞川粉本。余藏右丞輞川圖半卷，有衡山題識，爲「山川林木屋宇，森然各有度

數，真跡上乘，得之璠璵不足珍」。余嘗疑焉。今周君蓮甫攜示此卷，因取右丞卷對校，真尺寸

學之惟妙惟肖。並臨寫王裴詩句，行間長短亦同。惟神韻遠遜，點染枝葉，亦多減省。覩此卷

益徵右丞原卷爲不可及。

設色輞川圖卷

丙午春日畫，徵明。　　見《石渠寶笈》卷十六《明文徵明輞川圖王穀祥書詩一卷》：　前幅素絹本，

著色畫。後幅素牋，烏絲闌，末王穀祥楷書王維輞川詩，款云「西室王穀祥書」。

仿王維雪霽捕魚畫卷

見《松壺畫憶》卷六：　其一雪霽捕魚卷，是摹右丞者。

仿吳道子作楊柳八哥軸

嘉靖丙辰秋日，仿吳道子意。　長洲文徵明。　　飛鳴上下幾時休，欲結無情物外游。此際綠陰聊

託足，他年身到鳳池頭。有「朱如山印」　見《陶風樓藏書畫目》二《明文徵明楊柳八哥軸》：　紙本。

朱如山題於本身。

《南京圖書局書畫目錄·文徵明楊柳八哥條山》。

臨郭忠恕輞川圖并跋卷

王右丞輞川別業，一時名天下，千載而後猶然令人企慕之。其圖乃右丞手自點染，一樹一石皆極精工。然亦得之於耳，不能得之於目。乃若有宋郭忠恕摹臨真蹟，毫髮無爽。首輞水，次華子岡，次孟城坳，次輞口莊；而文杏館，斤竹嶺、木蘭柴、茱萸沜、宮槐陌、鹿柴繼焉；鹿宅而後則爲北宅，此即輞川之北莊也。中間院宇亭樹，草木鳥獸，種種具備。右丞乃坦襟靜坐，傍列圖史，而奚僮侍立，玄鶴翔舞于階陰之下亦樂矣。由此北宅而南，則有欹湖，湖上構亭曰臨湖亭，亭下爲柳浪，又南爲樊家瀨、金屑泉而南宅在焉，即輞川之南莊也。比北宅差小，而茆茨土宇，樸雅有古風。自此而白石灘、竹里館、辛夷塢、漆園、椒園，皆麗于南宅。而田廬耕作，宛然村落景色，所謂蒸藜炊黍，向東菑者非耶。水田白鷺，夏木黃鸝，在在有之，真詩中之畫也，而此卷其畫中之詩乎。余官邸得覽郭忠恕摹卷，遂留數日，聊圖其形，置之篋中及今二十餘年矣。余濚倒林泉，展出重摹，無論歲月而成，愧不及一爾。長洲文徵明。見日本《書道全集·輞川圖卷跋》：紙本。徵明這幅輞川圖，說是「無論歲月而成」可見是精心傑作。其跋亦然，在此小楷作品中，堪稱上上之作。

　　按：　此係友人抄示，未見原貌。跋之真僞不可知，錄存待考。

設色倣趙孟頫輞川圖與王寵書合卷

輞川圖詠大行書引首　徵明圖款。　嘉靖戊子春三月，倣松雪道人筆。長洲文徵明。　右文內翰所作輞川圖，近爲袁君尚之重購所得，裝潢成卷。閒中相示，命書輞川詩于末。惜余書法不工，不足傳也。嘉靖壬辰四月十日，雅宜子王寵識。　見于解放前上海古玩市場，《文衡山輞川圖王雅宜書詩合卷》：　引首紙本，大行書。畫絹本，設色。款識在卷尾，小楷。書紙本，烏絲闌楷書。

臨王維輞川圖

見《海外藏中國歷代名畫・明文徵明臨王維輞川圖》：　共十圖。

輞川圖

長洲文徵明製。　見臺灣歷史博物館《明代沈周文徵明唐寅仇英四大家書畫集》：　明文徵明輞川圖。　九幅。　款在末幅左側，小楷一行。

仿王維軸

見《平生壯觀》卷十：　仿右丞。絹，立軸。詩款。

仿董源林泉靜釣圖軸

嘉靖丙申仲夏日，徵明倣董北苑林泉靜釣圖。　見《石渠寶笈》卷三十九《明文徵明倣董北苑林泉靜釣圖一軸》：　素牋本，墨畫。　《重訂清故宮舊藏書畫錄》：　原藏御書房，運臺灣。　《吳派繪畫研究》《吳派畫九十年展》。　《海外藏明清繪畫珍品·文徵明卷》：　題款在右上角，行書二行。　　臺北故宮博物院藏。

仿董源山水

見《詹東圖玄覽編》：　文太史仿董源山水，得意筆也。　大有逸趣，而作樹身尤妙。　紙是下雉全幅簾三。

仿范寬松風巒翠巨幀

見《松壺畫憶》：　松風巒翠巨幀，純用焦墨鈎勒皴擦，是仿范華原，神采逼人。

仿巨然山水

見《珊瑚網畫錄》卷二十一：　文徵仲倣巨然山水，絹上小墨細入，無款。

水墨仿米芾雲山圖卷

丙午二月，徵明筆。

見《中國古代書畫圖目》八《明文徵明倣米雲山圖卷》：紙本，水墨。款識在卷末，行書一行。《文徵明畫傳·仿米雲山圖》：米家雲山最好體現「意過于形」「寄畫于樂」的文人特證。本圖大量使用「米家落茄點」，即山石清水筆潤出大體，再以淡墨漬染，再用略濃墨破之而分出大體，最後趁濕以橫墨點垛。樹法則是以墨筆沒骨寫出樹幹和枝梢，以濃淡墨色疊垛出樹葉。所有山峰皆被淹沒在雲海之中，而雲是以清潤的粗綫條鈎出，再暗處以淡墨渲染。全圖一片朦朧濕潤之狀，山和水無一根綫條。　天津藝術博物館藏。　按：《中國畫家叢書·文徵明》第一一六頁至一二〇頁全圖。

仿米家山水卷

見《重訂清故宮舊藏書畫錄》：明文徵明仿米家山水卷，紙本。石渠未入録，佚。

仿李成谿山深雪圖

見《文徵明與蘇州畫壇》：正德十年乙亥，是年倣李成谿山深雪圖軸。引自石渠續編及書畫録。

仿李成長江萬里圖

見《文徵明與蘇州畫壇》：　嘉靖十九年庚子夏日，仿李咸熙長江萬里圖。引自石渠續編。

摹李成寒林圖

見《清河書畫舫》：　徵仲先輩摹李成寒林圖，有大小兩本，並在長兄伯含所。筆墨精銳，樹石幽奇，得而藏之，足可壓倒元白矣。

摹李成蜀江圖

見《王穉登跋李伯時蜀江圖》：　往見文太史臨李成蜀江圖，歎其妙絕，庶幾一覯真跡，竟不可得。

摹李潼川下蜀圖

見《鈐山堂書畫記・李潼川下蜀圖》：　即先待詔在翰林時曾摹者，摹本至今猶存，後錄宋張浚跋語。

仿燕穆之山水卷

見《珊瑚網畫錄》卷十五《衡山倣燕穆之山水卷（後有王雅宜行草長幅）》：文徵仲先生繪事從宋入李營丘，燕穆之方幅小景，輒具百里之變，貴於几端卷舒而遊趣足也。此作是其倣燕者，王履吉詩行草楚楚秀逸，若來與畫競爽，真雙璧也。春寒無事，從玉水假過，恣玩旬日，意獨未飽。會玉水治入燕裝，促歸囊中。李日華。

仿唐李小長幅

見《東圖玄覽》：紹興呂（或作李）公子葵陽，圖書數百幅，俱不甚精古。于近畫有文徵明小長條乾黃紙李唐，雅有興致。

臨宋徽宗石譜

蹲螭　月窟　排毛　玉瓏瓏　怒猊　雪門　曳烟　冰碧　日窟　立玉　停雲　溜玉　嘉靖甲寅初夏，偶過師道竹齋，煮新茗談藝之餘，適友人持徽廟所製石譜，奇怪古雅，種種秀麗，雖鬼工亦不能過。師道喜之不勝，囑余臨之，乃捉筆揮洒，不覺盈卷，遽爾塞責。後之覽者，毋以邯鄲之步誚之。　長洲文壁徵明記。　見《味水軒日記》卷六：萬曆四十二年甲寅九月十三日，徽人

黃坤宇攜卷軸來，宋徽宗宣和石譜，文徵仲臨筆凡十二。　按：徵明此時年已八十有五，「文壁」兩字，在四十二歲時改以字行，不用者四十年餘。文徵明於陸師道師生誼切，每稱子傳，不稱其名。此卷存疑。但李日華所記，每有與實際不符者，或事後追記，故有此失歉。

仿劉松年夏木書堂圖

見《松壺畫憶》卷六：

劉松嵐處觀待詔仿劉松年夏木書堂圖。　前雙桐垂蔭，桐下一澗水甚湍急。堂屋似界畫而非界畫，曲廊洞房，細辨之，層次帖木妥，無一敗筆。屋後高松大柏，間以蕉竹。盛夏對之，寒冽之氣生肌膚也。

臨趙孟堅倒蘭軸

徵明戲臨趙子固倒蘭，乙未臘月贈貞叔。　見《紅豆樹館書畫記》卷二《明文衡山墨蘭》：軸，紙本。待詔畫蘭，以書家關捩透入，筆筆用頓挫，外似緊密，而紀律森然，有明三百年來，允推獨步。

墨蘭臨趙孟堅

清芬出群　爲□子固筆意，徵明。　見《中國繪畫綜合圖錄·諸名賢壽文徵明八十詩畫冊》第一頁。　款識在右上端，行書共六行。　海外明德堂藏。

水墨淡色摹趙孟頫虞山七星檜圖卷

仙壇古檜大隸書　徵明　壬辰夏日，徵明摹松雪翁筆。　見臺灣劉瑩《文徵明詩書畫藝術研究》附圖五十九《虞山七星檜圖》引首題字，六十三歲書。南京博物院藏。附圖八〇《虞山七星檜圖卷》，六十三歲畫，刊於日本文人畫粹編。　《吳門繪畫·文徵明虞山七星檜圖》。《海外藏明清繪畫珍品·文徵明卷·虞山七星檜圖卷》：紙，墨淡色。款識在圖尾上角，行書二行。美國火奴魯魯藝術學院藏。　按：七星檜圖卷起始原貌應是隸書引首，與圖合卷。因皆明註六十三歲所書畫也。不知何故，引首與圖分藏國內外。

水墨仿趙孟頫修竹仕女圖軸

修竹賦　猗猗修竹略　嘉靖壬寅九月八日，偶見趙松雪所畫小幅妙絕，喜而摹之，但未可以真本竝觀也。　徵明。　見二〇〇三年上海朵雲軒春季藝術拍賣會《文徵明修竹仕女》：立軸，水墨

紙本。上幅烏絲方格，小楷修竹賦十七行。款識三行，行十六字。

水墨臨趙孟頫空巖琴思圖軸

臨松雪道人空巖琴思圖，嘉靖丙午歲六月望，長洲文徵明。

孟頫空巖琴思圖軸，絹本，著色。《重訂清故宮舊藏書畫錄》：石渠續編著錄，寧壽宮藏。運

臺灣。《海外藏明清繪畫珍品·文徵明卷》：紙本，水墨。款題在左下側，行楷兩行。右上角

有王孟仁跋六行。王跋後清乾隆題十行，字小難識。臺北故宮博物院藏。

摹趙孟頫江村竹隱圖卷

曾見趙文敏作江村竹隱圖，取境浩渺，筆致娟秀，非尋常畦徑所可呶及。戊申春仲坐雨無聊，几

間適有素絹，漫爲擬此。徵明。　衡山太史筆墨精卓，風韻逸逸，正堪十八雙鬟執紅牙歌之，可

與曉風殘月齊響耳。不謂此翁乃多嫵媚也，若其書法遒美，故是當家人，不煩游夏一辭矣。辛

卯立秋前一日，觀於婁水之月滿樓，遂敬題數語於後。後學韓道亨。不教辜負踏青遊，出郭聊

爲一笑謀。新水已堪浮艇子，好山無賴上眉頭。風撩鬢影春衫薄，樹匝溪陰繞幄稠。雁落平沙

偏入夜，江村竹舍小淹留。竹垞老人朱彝尊。

　　　見《古芬閣書畫記》卷十五《明文待詔摹趙文敏

《公江邨竹隱圖卷》：絹本。老樹蕭踈，修篁娟秀，門臨溪水，羣雁飛鳴。卷左之首，小真書六行題。　按：韓道亨跋半取王穉登跋語。朱彝尊題語，抄襲文徵明作，末兩句略易數字。兩人所為，殊不可解。全卷待考。

設色摹趙孟頫秋山訪隱圖軸

嘉靖壬子春日，臨摹松雪秋山訪隱，徵明時年八十有三。

見《式古堂書畫彙考》卷二十八《文衡山倣趙松雪秋山訪隱圖》：絹本，著色。高山疊澗，危樓精舍，樓坐隱者。山樹丹翠相兼，近舍板橋二，左一人乘馬，一童抱琴，蓋入林訪隱者也。題小楷書右角上。《居易錄》：

庚辰臘月下浣六日，集卞少司寇令之齋中，觀畫略記其概。文徵仲臨松雪秋山訪隱，自題嘉靖壬子年八十有三。《大觀錄》卷二十《文衡山秋山訪隱圖》：絹本。高山峻嶒，澗壑重疊，山坳樓臺精□，掩映翠微間。林樹丹楓黃葉，雜以青松扶下上。橫谿板橋斜跨，一人騎馬入山，一童抱琴隨後。楷書款二行，在右角。行筆設色精到乃爾，可異也。

倣趙孟頫鵲華秋色卷

嘉靖丁巳五月既望，徵明時年八十有八。　枕石漱流　題文衡山真蹟，其昌。　昔人評右丞

畫，以爲雲峰石色迥出天機，筆意蹤橫參乎造化。余見輞川諸圖行世，米元暉以刻畫少之，當由未見真物耳。

趙文敏在燕邸，得遍觀內府名跡，余家所藏鵲華秋色卷，乃其學摩詰致佳筆。此衡山擬其意，雜以趙令穰，皆一家眷屬也。

精工古雅，有唐宋名家風格。勝國畫手，不足師矣。

董其昌題。

右文待詔此卷，自題云：「嘉靖丁巳五月既望，徵明時年八十有八。」非董跋則無由知其爲倣趙松雪鵲華色矣。然董亦以趙卷在其家，故一見即能定之。蓋古人每作一圖，其經營位置，不知費幾許苦心，以洩發其胸中山水之奇。時代既遠，端賴妙手傳模，與古人心心相印。

趙卷董跋，以「書家肖似古人不能變體爲書奴」，董以禪理悟書法，自擄所得耳。余謂自運固宜善變，若臨本不似則何貴于臨。書畫一理也。跋於此卷極其推許，而微寓不滿於首題四字，蓋取孫子荊語王武子「漱石枕流」句而反正之，意謂守常而不能變也。

後所書，五十餘歲人，搦一燥管，隨意揮灑，而精氣固結。文畫以既耄之年，謹守格轍，直到松雪精妙處。惟松雪卷白牋本，高與此準，而長不過二尺一寸。此卷絹本，長至三尺五寸。董所云「雜以趙令穰」者，殆謂卷末遠山城郭耶。因錄松雪原卷題款及張伯雨、董文敏詩畫跋而記之。道光甲午七月初十日，并書於湖南撫署之一實堂。南海吳榮光。見《辛丑銷夏錄》卷五《明文待詔仿鵲華秋色卷》……絹本。款小楷二行，在卷末下角。按：趙卷董跋云：「吳興此圖兼右丞、北苑二家畫法，有唐人之致去其纖，有北宋之雄去其獷。故曰師法捨短，不知書家以肖似古

人不能變體爲書奴也。萬曆三十三年武昌公廨題，董其昌。」

仿趙孟頫畫卷

見《何翰林集》卷二十八《跋文衡山畫卷》：文衡山先生畫格清逸深秀，當代罕見其儷。況此卷是彷彿趙榮祿者，故尤爲妙絕。其眼者當自得之。乙卯九日，東海何良俊敬觀于清溪官舍。

仿趙孟頫

見王世懋《王奉常書畫題跋・題文待詔仿趙承旨》：文徵仲高風介行，坊表不渝，先正典型，表見于紀載者不一。其詩文翰墨，師授皆有淵源，毫芒必循矩度，德藝兼優，允稱金春玉應。旁及畫道，博綜古人，於趙文敏尤所雅慕。長縑巨幀，每多倣倣。然但採掇其高華，而挺勁孤峭之致，仍自己出，更有加於人一等者。此圖泂足爲楷模，若屑屑求其形似，則失之矣。

摹趙孟頫水邨圖卷

見《妮古録》：子昂水邨圖，學王摩詰。在王敬美太常家。文太史臨摹一本，如出趙手，余於白下得之。

仿趙孟頫畫立幅

萬曆庚戌秋，烏程閔君攜先太史二畫，並是真蹟名品，無款識。一歸顧蜚寰氏。此幅尤得趙魏公三昧，售新安人，謂已落天涯，時勞夢思。客忽持示，如見故人，為之躍起。曾孫從簡拜題，時年六十有六。

見《一角編·文衡山山水真蹟》：右立幅，紙本，水墨畫。遠岫平林，一老據舷濯足，極瀟灑可愛。白細絹裝潢，烏犀軸。

臨趙孟頫蘭石圖卷

偶閱松雪翁畫蘭石本，漫臨一本，真可發笑也。徵明。

明臨趙孟頫蘭石圖卷》：紙本，墨筆。

雪畫。《文徵明畫風》廿一：臨松雪蘭石圖卷。北京故宮博物院藏。

見《中國古代書畫圖目》二十《明文徵明臨趙孟頫蘭石圖卷》：款識在卷尾，行書二行。附拓本松

《明代吳門繪畫》：

倣黄公望山水橫幅

圖款徵明。

見《紅豆樹館書畫記·明吳下名人山水合裝卷》：絹本，計三幀。蓋舊冊散帙，擇其僅存合裝成卷也。首幀為文待詔仿大癡筆意，蒼老之中別饒秀韻。次幀為陳子立，三幀為陸子傳。王弇州謂其繪事簡淡，咄咄逼倪元鎮。此則細意熨貼，瓣香仍屬衡山。

仿黄公望山水卷

見《海日樓書畫跋・題文待詔倣一峰老人山水真蹟卷》：丙午爲嘉靖二十五年，待詔七十七歲時作也。石田、衡山目中之大痴，與香光、西廬目中之大癡不同。論畫者所當知，學畫者亦不可不知。元美之言曰，子久師董源，晚稍變之，最爲清逸。此即沈文緒言。蓋畫自有兩種，峻拔者特其一面觀耳。

仿黄公望小幅

見《平生壯觀》卷十：仿子久。紙小幅。

摹黄公望富春大嶺圖卷

見《江邨書畫目》：文衡山摹黄子久富春大嶺圖一卷，贋而無本。二兩。

仿吴鎮墨竹卷

野竹山居真可愛，扶疎枝葉綠雲多。虚心抱節千崖裏，明月清風滿澗阿。　結茆山陰溪之曲，最愛軒窗對修竹。四時稷稷動清風，三徑蕭蕭戞寒玉。也知一日不可無，彼且惡乎兔塵俗。夜

深飛夢繞湘江，廿五冰弦秋水綠。

綠陰畫静南風來，晴梢拂拂烟花開。箬龍走地牙角出，班玉立横蒼苔。長鑱穿雲石路滑，錦衣褪脱玉版白。鳴牙未下冰雪藪，開籠先放揚州鶴。短梢塵不染，密葉影低垂。忽起推篷看，瀟湘過雨時。霏霏桃李花，競向春前開。如何此君子，四時清風來。

嘉靖丙申三月，仿梅花道人畫并書題句。徵明。

寫竹之法，唐吳道子已得其秘。風梢露籜，全用濃墨爲之，坡公與可奉爲祖述。坡公論畫竹法，以墨深爲面，澹爲背，自根至梢，有尋丈之勢。隨意揮灑，靡不如志。此得竹譜三昧者也。衡山先生畫師梅菴，神其技矣。

庚戌夏五月，董其昌。

水墨仿吳鎮山水卷

嘉靖丁酉夏四月既望，倣吳梅庵筆意。徵明。

見《穰梨館過眼續録》卷六《文衡山倣吳梅菴山水卷》：絹本，水墨。

《壬寅銷夏録·文衡山倣吳梅菴山水卷》：畫幅，絹本，水墨畫。前段深林側徑，一老扶杖循徑入林。臨流茅屋，二老對坐。二童居别屋。中段樹色愈濃，蔭密如幄，修竹數百竿，三老踞石坐。一僮旁侍小鑪活火，一僮臨流汲水。跨溪一閣，二老憑欄暇矚。溪流山高，樹深處微露小屋，亦有人焉。後段溪光寬闊，兩漁各刺一舟，惟意所適。

仿吳鎮山水卷

徵明倣梅道人筆。　此卷居然梅筆，抑古樸之趣少矣，古人之不易到如此。　龔橙庵題記，癸亥

九月。　文待詔畫，世多賞其秀媚，而不知其蒼老勁拔之氣，固有落筆搖五嶽者。　蘇子瞻醉翁

亭記，人但知其有楷書本，而不知狂草類顛素者，尤爲奇特。　名家固不可以一端測也。　款字尤

非他人所能彷彿，其爲真蹟無疑。　竹西江潤書。

余所藏石田倣梅道人長卷，有衡山題識，詩中有「世事悠悠誰識得，白頭慚愧老門生」。其

推服石田可謂至矣。　此卷亦倣仲圭而渾融蒼勁，若見元氣淋漓在豪楮間，足與石田抗衡，乃停

雲最得意之筆，與詩字允稱三絕。宜乎達卿六兄珍如拱璧也。　同治二年歲次癸亥十月朔日，顧

文彬識。

筆情奇恣，墨氣沈酣，杜少陵詩所謂「元氣淋漓障猶濕」者，此爲得之。　梅道人畫在

今日已如星鳳，讀此可見盧山面目。　然使道人與醅落筆，不是過也。　壬子寒露，何維樸獲觀於

申江謹識。

停雲老人潑墨破墨，謂之粗文。　與石田同師梅花庵主，然實師石田也。　其一種淵

雅腴潤之氣，又出石田外，此根於性天學養，未可强求。　噓吸清和，神明壽考，宜矣。　己未初秋，

睫菴。　　嘉靖乙卯衡山八十六歲，尚流美如此，真異人矣。　　筆精墨妙，秀色可餐。　老舍嫩光，

最見福澤。　　余爲倪幼圃題衡山山水册云：　石田廡下老門生，破墨粗文最有名。　收得停雲歸

袖底，房山宜雨惠崇晴。　以上三節亦裴跋。　　文衡山詩畫合璧卷，鳳城羅堯士收藏甚精且富，此其

舊物，今歸桐君秘笈。乙未秋七月，蓬盦審定并書籤。

藏，徐三庚題」又曲沃賀康侯書籤。

卷》：紙本，畫兩紙，書烏絲闌兩紙。詩五律九首，末款「嘉靖乙卯秋七月十日書于玉磬山房。

徵明」。互見「書」「五律」。

水墨仿吳鎮山水軸

嘉靖丙辰夏日，仿梅道人筆。徵明。

軸：：紙本，水墨。

臨吳鎮山水卷

梅道人墨戲。徵明臨。

《吳派繪畫研究‧文徵明現存畫目‧倣吳鎮山水卷》：：紙本，水墨。《吳派畫九十年展》。

《海外藏明清繪畫珍品‧文徵明卷》：：紙本，墨淡色。臺北故宮博物院藏。

見《壯陶閣書畫録》卷十《明文衡山仿梅道人山水詩翰合

外籤分書「文待詔書畫，吳氏友竹居

見《穰梨館雲烟過眼録》卷十七《文衡山仿梅道人山水

見《故宮日曆‧明文徵明臨梅道人山水》：款題在右上角，行書二行。

仿吳鎮山水卷

見《石渠寶笈三編·文徵明仿吳鎮山水一卷》：延春閣藏。《重訂清故宮舊藏書畫錄》：紙本。運臺灣。臺北故宮博物院藏。

仿吳鎮山水卷

長洲文徵明倣梅花道人筆。見《域外所藏中國古畫集》：文徵明倣梅道人山水卷，題在卷末，行書二行。

設色倣吳鎮山水軸

摹梅花道人法。徵明。見《古芬閣書畫記》卷十五《明文待詔山水卷》：絹本，著色，山水。二人扶杖渡橋，一人憑樓遠眺。幅左題行書一行。

水墨仿吳鎮水閣圖軸

嘉靖丁巳秋日，徵明倣梅道人筆。上海人民美術出版社《唐宋元明清畫選·明文徵明水閣圖軸》：紙本，水墨。款識在左上角，行書二行。《中國美術全集·仿梅道人山水軸》：近景小

榭臨波，中有一人倚欄側身觀賞。水榭旁幾棵大樹，立於崖畔巨巖上。對岸高林葱翠，烟霧迷漓，古寺掩映。背透遠山，景色空濛，令人遐想。筆墨蒼潤，清涼之氣，溢於畫面。嘉靖丁巳爲公元一五五七年，係文徵明晚年之作。《藝苑掇英》第六十一期《明文徵明仿梅道人山水圖軸》：衡山爲吳門畫派領袖，筆墨木強淳厚如其人品。嘗於晚年重題三十歲時小幅云⋯白頭展卷情無限，何止聰明不及前。其失在於此，其長亦在於此。使衡山巧計善變，必不能守神專一，或可傷十指，不能斷一指也。如此軸之筆法、墨法、章法，絕無風華靈氣外溢，而功力深湛，又豈聰明人能望其項背哉。

人民美術出版社藏。

按：《中國古代書畫圖目》十二《明文徵明仿梅道人山水軸》。上海劉九庵、傅熹年云，舊仿。考款字略不類。

仿吳鎮漁樂圖卷

見《詹東圖集題跋》《故宮週刊》第四〇六期《題文太史漁樂圖卷》：文太史倣吳仲圭漁樂圖一卷，無款識，但有二印。其孫與豫章喻邦相同官東粵，以此相贈。又屬其司教叔父題識以明其真。而吳中過客，則往往疑爲子朗代作。余經武林，邦相出示，且笑吳客不能辨，而從余鑒定，將以證諸疑者。然余生平於太史畫，實一望而知其真贗也。蓋子朗諸人，工或似之，而筆則未勁；匀頗得之，而超則未能。此卷游戲三昧，非工而工，非匀而匀，筆縱意閑，往往得之象外，其爲真蹟

何疑。要以太史短幅小長條實爲本朝第一。然太史初下世時，吳人不能知也。而余獨酷好，所過遇有太史畫，無不購者。見者掩口葫蘆，謂購此烏用？時價平平，一幅多未踰一金，少但三四五錢耳。予好十餘年後，吳人乃好；又後三年，而吾新安人好，又三年而越人好，價埒懸璨矣。夫以太史染抹之奇，遇且有淹速，物固不能違時也。邦相所藏宋元人畫多真，良自具眼，乃虛其心以定于予，蓋謂予嘗從事于畫也。然予雖不能畫，好太史入骨髓矣。山谷老人有云：「天下幾人學杜甫，誰得其皮與其骨。」彼以無款識疑此卷，皮相者也。

仿吳鎮畫册十二頁

見《味水軒日記》卷五：　萬曆四十一年癸丑九月十日，夏賈攜視文徵仲畫册十二頁，仿梅花道人。　非真物。

臨王蒙秋山蕭寺圖軸

黃鶴山人秋山蕭寺圖　嘉靖甲午春日，長洲文徵明臨。

鶴山樵山水軸》：　文徵仲臨黃鶴山樵蹟，潘思牧重摹。　見《陶風樓書畫目》二《清潘思牧臨黃

水墨倣王蒙山水軸

嘉靖乙未端陽日，徵明倣王叔明筆意作。　文待詔倣黃鶴山樵幾欲亂真。董其昌題。　見《故宮週刊》第一百八十四期《明文徵明仿王蒙山水》。　《故宮書畫集》第十五冊《明文徵明仿王蒙山水》：　紙本墨筆。　款識在右上角，楷書一行。　《支那南畫大成》第九卷山水軸。　《重訂清故宮舊藏書畫錄》：　石渠續編著錄。原藏乾清宮，運臺灣。真蹟上上。　《吳派繪畫研究·文徵明現存畫目》《吳派畫九十年展》。　臺北故宮博物院藏。

水墨倣王蒙松坡高士圖軸

松坡高士隸書　嘉靖庚子三月三日，徵明仿叔明筆。　見《石渠寶笈》卷八《明文徵明松坡高士圖一軸》：　素牋本，墨畫。右方署款。

仿王蒙山水軸

嘉靖辛丑秋日，倣黃鶴山樵筆意，長洲文徵明。　題在左上角，行書。　有清高宗御題。　《宋元明清書畫家年表》《文徵明與蘇州畫壇》。　引自《宋元明清名畫大觀》。　按：款字非徵明筆，待考。

仿王蒙山樵山水軸

設色臨王蒙山居圖軸

嘉靖乙巳夏五月，徵明臨黃鶴山樵山居圖。款右角，小行書二行。

本中第一出色之畫。載銷夏錄，其鑑不虛。今歸大理晴沙張公。《選學齋書畫寓目記・文衡

山仿王叔明山居圖》：絹本，設色山水。層巒疊嶺，林木薈蔚。山麓茆堂中，高人整襟危坐。階

前雙鶴翩翻，長松歷落。通體皴染，俱用細披麻，惟堂側及溪邊巨石，鈍以水墨粗筆鈎勒，尤擅

山樵之深。款題在畫左上角，一行小行書，甚精妙。此幅曾著錄于江邨銷夏錄中，而無收藏印

記。竊以文氏畫多病于纖穠一派，此畫細密中尚見蒼莽，得力於山樵不少。丙辰夏日，予得之

於一故家，旋爲人易去。過眼雲烟，時勞夢想。《吳派繪畫研究・文徵明現存畫目》：東京山

本悌二郎藏。　按：　三卷所記，各有差異。款小行書一作二行，一作一行。茆堂中一作紅衣女

子，一作高士。　待核。

見《江邨銷夏錄》卷三《文待詔山居圖》：絹本，立

軸。　《吳越所見書畫錄》卷三《文衡山山居圖立軸》：絹本，著色。崇山

峻嶺，叢木陰濃，似盛夏光景。右飛瀑一道，當此結廬，窗中坐一紅衣女子。二鶴閒步山麓。絹

水墨倣王蒙山水軸

嘉靖壬子八月既望，倣叔明筆意寫於玉磬山房。　徵明時年八十又三。　見《中國古代書畫圖

目》十七《明文徵明倣王蒙山水軸》：紙本，墨筆。款識在左上角，行書三行。　四川大學藏。

仿王蒙小幅

見《平生壯觀》卷十：　仿黃鶴小幅，詩款。

仿王蒙山水軸

此先待詔早年筆也。萬曆□年□月既望，仲子嘉鑒定。　見臺灣藝術圖書公司《吳門畫派·文徵明仿王蒙山水》：在圖左上角，文嘉題二行，字小難識。　《重訂清故宮舊藏書畫錄》：紙本。石渠續編著錄，原藏乾清宮。運臺灣。真跡上上。　臺北故宮博物院藏。

仿王蒙水墨獨樂園圖卷

嘉靖戊午七月廿日，徵明仿叔明墨法寫。　見《吳派畫九十年展·文徵明獨樂園圖并書記卷》：畫紙本，水墨。書紙本，烏絲闌行書款識：「嘉靖戊午閏七月既望書，徵明時年八十有九。」　《重訂清故宮舊藏書畫錄》：石渠寶笈續編著錄，養心殿藏。紙本。運臺灣。　《海外藏明清繪畫珍品·文徵明卷》：圖，紙本，淡色。款在圖末，小楷二行。　臺北故宮博物院藏。

摹倪瓚玄文館讀書圖

見《清河書畫舫》：李成寒林平野圖，文徵仲太史題以長歌，許可之極。真蹟神品上上。又倪瓚玄文館讀書圖，徵仲亦有題跋。右畫爲二公絶詣，故太史前後皆摹之，宛然虎賁之似中郎矣。

仿倪瓚山水一卷

見《江邨書畫目》：明文待詔仿倪元鎮山水，真，自跋。永存。值四兩。

臨沈周怪松卷

見鄭珍《巢經巢後集》卷二：沈石田於明成化庚子畫怪松卷，四丈許，蓋臨梅花道人者。後書杜工部題松樹障子歌，大行書。越六十年嘉靖庚子，文衡山復臨沈，枝幹若一。自爲跋於後。又越三百年爲國朝道光庚子，黃琴隖得沈卷，而文卷先爲大興劉寬夫爲坦所得。寬夫，其子婦翁也，因以卷歸琴隖，使文沈合璧焉。道州何子貞紹基以畫者得者，歲皆庚子，又巧聚若此，額曰「松緣畫禪」。琴隖寶兩卷甚，不易示人。告余溝壑漸近，他日當同以畚土藏之也。爲廣其意，題一詩于文卷後。詩略 按：文卷至今未見，諒爲黃氏用以殉葬矣。惜哉！

水墨倣沈周畫卷

衡山墨戲董其昌大行書引首　圖款徵明。

見于一九四八年八月上海墨林，尤君出示《明文衡山倣石田畫行書詩合卷》：　紙本，水墨雪景。　山下叢屋堂中三人晤叙。後幅行書詩四首，末識：「嘉靖壬辰春日，與履約、履仁宿治平，出石田先生畫卷觀之，喜其用筆精絶，遂摹倣之，不能及其萬一也。并録舊作于後，徵明。」

（十七）其他

蜀道寒雲圖軸

見《藏拙軒珍賞》卷三《文待詔蜀道寒雲圖立軸》：　自題五古一首。　一百洋。

長江萬里圖

見《遊居柿録》：　王中翰出文衡山長江萬里圖，精工甚。

長江萬里圖卷

見《重訂清故宮舊藏書畫録》：　文徵明長江萬里圖卷，絹本。　石渠寶笈續編著録，佚，遼博。

按：《中國古代書畫圖目》十五遼寧省博物館所藏目錄中無此卷。

設色長江萬里圖卷

長江萬里圖分書五字，未署款。

《明文待詔長江萬里圖卷》：絹本，著色山水。自黃鶴樓起至金山止，中見檣車馬殿宇樓臺無不備具。卷尾款識小行書一行。幅前紙本一幅，分書五字橫寫。

嘉靖甲寅春日，徵明寫於玉蘭堂。

見《古芬閣書畫記》卷十五

水墨天台圖卷

見《過雲樓書畫記》畫類四《文衡山天台圖卷》：水墨。用荊關法寫剡中山水，對之如親涉赤城。下視松石間，兩人兀坐，意是劉阮初入山時，尚未噉胡蘇飯也。圖後有彭孔嘉倣坡翁書孫與公賦。自記云：「偶與道者談天台之勝，戲書之，聊以為神遊其間。」夫鄉先輩吳越阻修，猶借煙墨以寄所懷。余自庚午承乏於茲，已三霜矣。每思瀑布、滑石、翠屏諸勝，而葆息於絕頂荪亭中。少陵所謂「若邪谿，雲門寺，青鞋布韈從此始」，未知尚在何時也。書此卷范長倩、陳仲醇跋後，以當息壤。

采藥金庭，觀桃玉洞，輒憚三十六雷，濟勝無具，未免山靈笑人。

瀟湘八景册

見《天水冰山録》：文徵明瀟湘八景二册。

遊西山圖卷

見《朱卧菴藏書畫目》：文太史西山遊圖，并楷書詩十二首卷。上上。

荆溪勝攬圖

見《朱卧菴藏書畫目》：文太史荆溪勝攬圖，自題。王守、王寵詩。

金陵十景册

見《清河書畫舫》：文徵仲金陵十景一册。畫法精細古雅，詳其筆趣，蓋盛年作也。

太湖圖卷

見《孫月峰先生居業·題文衡山太湖卷》：墨軸乍看疑誤點，却是太湖千里碧。七十二峰層疊生，岸樹迷烟山無跡。二王興逸文陸離，近年詩記良多奇。何似衡翁半幅紙，盡收蒼翠涵鷗夷。

趙家氣韻米家筆，畫格次公精品隋。 一湖秋色入書齋，誰駕扁舟剪蕭瑟。

西湖圖

見《巢經巢詩集·題莫郘亭友芝藏文衡山西湖圖》：山如佛頭青，水如僧眼明，軟槳畫船爭弄晴。三竺三樓臺影東海，六橋花樓通南屏。昌丰仕女隄上行，太平莊構百態精。西湖正恐不到此，圖成可勝槃贏情。待詔作此時，八十又過二，圖，嘉靖辛亥所作。老眼雙瑩與人異。三百年來人代殊，蠶絲烟篆墨鼠尾皴，緩范迂倪遜工緻。卷尾新詩復親蹟，展向窗晴三絕備。樹頭尚著未枯。當時畫裏寄書舫，供養難忘西子妹。袖歸直作桉間物，公真力大同歐蘇。錦賱繡械出前守，圖出自前遵義守蘇雨蒼家整潔未經寒具汗。豈和玻璃三十里，異時流入天南隅。我聞世間所藏明聖湖，欽山十冊千載無。暗門古墨久蕭瑟，何人更睹爭標圖。石翁寫盡湖上山，至今散在東西都。孤山卷子好雄逸，舊觀記與江門俱。曾在蔡江門幕下觀石翁孤山橫卷停雲館主又入石翁室，北董南邢俱不如。二丈之軸落吾眼，寶貴那數千船珠。吾徒自不辨官庫，天遣屏當書畫厨。遺縑付與不無意，捲還爾卷掀髯鬚。莫五莫五，保有斯湖借爾力，不然立馬吳山一饞賊。

設色金山圖卷

甲辰八月既望　徵明。　見一九八三年金山寺展出《金山圖卷》：絹本，長卷，款識在卷末下方。圖後大行書「白髮金山續舊遊」七律一首。《吳派繪畫研究·文徵明現存畫目·金山圖卷》：嘉靖廿三年甲辰八月既望。紙本，著色。　鎮江金山寺藏。

設色西苑圖卷

見《石渠寶笈》卷三十六《明文徵明西苑圖並詩一卷》：素絹本，著色畫，幅後有「文徵明印」「徵仲」三印。後幅素牋烏絲闌本，行書西苑詩並小序凡十則，款識云：「嘉靖丙午歲仲春，衡山文徵明書於玉磬山房。」後有王錫爵、王世貞、徐中行諸跋。

玉女潭圖記卷

長洲文徵明並圖。　見《聽颿樓續刻書畫記·明文待詔玉女潭圖記卷》：圖，絹本。記，紙本。記末有識：「時嘉靖戊申九月十一日，長洲文徵明識。」

吴中山水册

见《天水冰山录》：文徵明吴中山水一册。

吴山秋霁图卷

见《文徵明与苏州画坛》：正德十五年庚辰十月，作吴山秋霁图，书杜甫秋兴八首卷。 《石渠宝笈三编目录》： 静寄山庄藏文徵明吴山秋霁图并杜甫秋兴八首一卷。

姑苏四景卷

见《文徵明与苏州画坛》： 嘉靖三十五年丙辰三月既望，画姑苏四景卷（虎丘，石湖，天池，天平）。 《重订清故宫旧藏书画录·文徵明姑苏四景卷》： 石渠续编著录。宁寿宫藏，佚。

设色吴中胜概图卷

戊子春三月写。 见《中国古代书画图目》八《明文徵明吴中胜概图卷》： 纸本，设色。款识在卷尾上端，行书二行。 天津市历史博物馆藏。

設色金閶名園圖卷

見《中國古代書畫圖目》十四《明文徵明金閶名園圖卷》：　絹本，設色。　壬子。　廣州美術館藏。

按：　劉九菴云，似錢穀筆。　　卷尾有題，字小難辨。

洞庭西山圖石刻

見一九六四年蘇州文管會函告：「文徵明畫洞庭西山圖石刻，原藏劉氏傳經堂。　一九四四年洞庭東山旅滬同鄉會特刊記載。」

堯峰十景詩畫卷

見《重訂清故宮舊藏書畫錄・文徵明堯峰十景詩畫卷》：　石渠未入錄。　運往臺灣。　臺北故宮博物院藏。

天池祓禊圖

見《鈐山堂書畫記》：　文衡山天池祓禊圖一。

玄墓圖卷

見《石渠寶笈三編目錄》：延春閣藏。文徵明遊玄墓并詩一卷。《重訂清故宮舊藏書畫錄》：絹本。畫佚，詩存。真。

水墨淺色游玄墓圖卷

見上海博物館明四大家書畫展《文徵明遊玄墓詩畫卷》：僅見圖，紙本，設色。河北教育出版社《中國名畫家全集·文徵明》第一四八頁《游玄墓詩畫卷》：圖，無款。卷首下角一印，卷末下角二印。詩行書，爲登胥臺山、玄墓等七首。末識：「近至玄墓得詩七首，輒畫一笑。壬辰九月，徵明。」僅卷首下角及款下有印。　按：卷無清內府藏印，蓋另是一卷。　上海博物館藏。

玄墓四景小幅爲陸師道作

見《弇州山人續稿》卷一百六十九《文待詔玄墓四景》：玄墓爲吳中最勝地，邇年僧貧寺廢，少有游者。余嘗一蠟屐至虎山橋而止，深以爲恨。今得文待詔所寫四景閱之，恍若置身此中矣。陸子傳先生以詩畫師事待詔，愧其意，故晚節有勝遊必偕，遇得意輒命丹青以授之，此蓋其最合作者。　《俞仲蔚先生集·題文待詔玄墓四游小幅》：玄墓者，宋青州刺史郁泰玄墓在山中。初，

泰玄爲人仁恕，德感鳥獸，葬日有群燕數千啣土冢上，時人異之，遂以郁名命其山。其山巖巒迴複，翠竹蒼松，翁蔚嵐霧，面挹太湖，又遠離城市，有奧絕之勝。余嘗至光福，云有山徑可數里抵玄墓。時雨氣昏甚，不果往，遂出虎山至銅坑而還。今觀文太史所爲與陸儀部畫四游小幅，益知其勝非他山可比，悔當時之不能往也。爲題四絕，遙記其勝云。按：詩略。

設色靈巖山圖小橫卷

見《松壺畫憶》：靈巖山圖小橫卷，高僅四寸，長幾二丈許。用筆之妙，設色之精，小楷長跋云：凡歷十三寒暑而成，頗摩詰輞川三昧，蓋得意作也。

設色洞庭兩山圖

見《味水軒日記》卷一：萬曆三十七年己酉七月九日，見文衡山洞庭兩山圖。青綠入細，在伯駒、子昂之間。周公瑕楷書王震澤先生賦一首。

設色虎山橋紀遊圖卷

嘉靖庚戌春暮，偶同默川諸公遊虎山橋。時落花滿逕，歸而圖之，以紀興爾。徵明。　　石梁橫

出兩崖間，列岫遙將二水環。陽陽松雲藏野寺，家家魚鳥款柴關。西華酒近堪求醉，東崦花繁

未擬還。忽聽漁歌翻子夜，不知明月□前山。　虎山橋　海湧疏峰起，雲停萬木叢。潮音生清

梵，晚色動□鐘。　說劍池邊石，繙經崖後松。　月明聞佩玉，誰覓紫珪蹤。　虎丘山　周天球。

見南京博物院展出《明文衡山虎山橋紀遊圖卷》：　絹本，設色。後幅周天球詩二首。《中國古

代書畫圖目》七《明文徵明虎山橋圖卷》：　款題在卷末段上端，小楷五行。　南京博物院藏。

虎丘圖卷

見《少室山房題跋》：　虎丘圖秀潤蒼古，太史真蹟無疑。而詩筆逎媚過甚，或以詩非系圖後者，

賈師強之耳。　按：　詳跋意，當是橫卷。

設色石湖清勝圖卷

壬辰七月既望，徵明寫石湖清勝。　曩余寓讀湘上，得陳淳父先生一圖，以呈太史文公，公稱善

久之，欣然有技癢之意，信宿亦作一圖見寄。　畫法雖殊，而各臻妙境。裝潢成卷，界以烏絲，以

俟題詠。攜之寓所，日積月累，共得一十六段。自太史而下，皆名流高品，嘉篇精翰，展卷彙集，

雖璠林大盈似不能過。予既老而傳授宿兒，宿兒珍若拱璧。乙巳之冬就試玉山，其母以歲計齎

之，渾噩歸君，捐金購得。予謂楚弓楚得，在彼猶在此也，況屬之賞鑒家乎。兒歸，當有以解之，

不令眷眷也。 張鳳翼時年七十有九。 文待詔當明季盛時，風流弘長，筆墨流傳，得若供璧。

今觀其石湖圖一卷，流麗清潤，脫盡凡俗之氣。遊湖諸作，寄託閒適，可以想其襟懷矣。以後諸

詠，共垂不朽。 含吉表弟宜寶藏之。 婁東王原祁題。 見《虛齋名畫錄》卷三《明文待詔石湖清

勝圖·書畫合璧卷》：圖紙本，設色山水。書紙本，凡六接，界烏絲闌，文徵明行書「遊石湖」京

師歸初泛石湖」「再泛」等七律九首，末款「丁巳十月廿又三日書」。互見「書」「詩七律」。 一九五二

年上海文管會書畫展展出圖、《宋元明清書畫家年表》《中國古代書畫圖目》二《明文徵明石湖

清勝圖卷》。 《文徵明畫傳》：石湖爲吳中勝景之一，圖繪橫半山壁，山麓綿延伸入湖中，五孔

越城橋和單孔行春橋聯接坡堤。橋上和坡岸有三五行人緩步賞景。湖面碧波如鏡，舟楫蕩漾，

遠處東西洞庭，浮出雲表。平原汀岸用長披麻，綫條沉着而不呆板，一片空靈。至于林、舟、人

等，雖很仔細，却又力求含蓄，無刻畫之病。 《中國名畫家全集·文徵明》第九十頁《石湖清勝

圖卷》：書畫全。 按：圖作於壬辰（一五三二）張鳳翼應生於嘉靖六年（一五二七）文翁畫此

時，鳳翼年僅六歲，安能寓讀石湖。陳淳卒於嘉靖廿三年（一五四四），鳳翼得陳淳畫是可能者。

徐邦達云：文畫真蹟。豈陳、文所作兩圖，鳳翼遺失，另配此圖歟。待考。

石湖圖

見《續書畫題跋記》卷十二《文衡山石湖圖·彭隆池詩序》。彭年詩序首云：「三陽獻歲，迺淑氣於東郊，七日逢人，肆娛遊於南浦。末云：所賴篇題，僅存梗概。感時懷友，更續草堂之吟；探韻賦詩，豈俟蘭亭之罰。時嘉靖十八年歲在己亥，集者十有四人。彭年序。」文徵仲、湯伯子、袁邦正、袁尚之、袁紹之、袁補之、袁與之、袁永之、王禄之、陸子傳、王子美、陸子行、朱子朗、彭孔加。　按：《續記》僅録彭年一叙，餘無所述。　按：由叙首末所云，嘉靖己亥正月七日，文徵明與湯伯子等十三人集於石湖。徵明有圖，彭年撰序。

設色石湖烟水圖

嘉靖辛丑三月既望，徵明製。　　見《壯陶閣書畫録》卷十《明文衡山石湖烟水書畫合卷》：絹本。右山左湖，湖之南，長堤連橋。余親至其地，風景略同。設色輕妍，全倣子久。又另絹行書「石湖烟水」「貪看粼粼」「横塘」西下七律三首，末識「嘉靖辛丑三月既望閒書」。魄力雄厚，脱盡姿態，合李北海、張從申爲一手。七律類白、陸，情韻動人，詞中柳屯田也。　按：互見「書」。

「七律」。

設色石湖圖卷

衡山三絕篆書　丁卯夏初，公魯賢友攜此卷，重觀題此，以志墨緣。　農髯熙。

右文待詔泛舟石湖詩畫卷，爲清卿親家中丞所藏。今東歸過金陵，攜以見示，因題小詩以贈其行。石湖在蘇州西南二十餘里，正清卿鄉里也。積霰千山黯石頭，東來一鶴載歸舟。眼花睡少曾無補，浩蕩江湖送魏牟。之洞再書。　　梁鼎芬七絕三首，略。

緒乙未十月廿五日，瑞安黃體芳、番禺梁鼎芬、南皮張之洞同觀於兩江官舍之彊勉行道齋。　光

余藏沈文合畫長卷，衡山記在雙娥庵，石田親授之語，謂畫是平生業障，蓋相期者遠也。此卷詩畫有豪逸氣，子靜先生寄示屬題，次卷中韻三首奉正：　湖上春光畫不成，一番風雨一番晴。刪除詩草襟懷淨，落盡林花眼界明。　繪水漫誇吳道子，囚山錯認柳先生。雙娥庵裡親傳記，尚想閶闔城下草萋迷，寂寂荒臺鳥自啼。憑仗名賢留翰墨，能將文字照山溪。柳帆來往垂虹畔，桑壟縱橫鄧尉西。惟有石湖清似舊，輕簑短櫂任羈栖。「輕簑短櫂」衡山泛石湖詞也。　誰點桓家寒具油，皮藏幾輩盡名流。題詩送客梅花閣，謂孝達。讀畫懷人杜若洲。三萬射陽真獨貴，一千集古足消愁。　君藏古刻甚富。　赤泥印典殷勤意，壓倒滄江虹月舟。　承以印泥印譜寄存。　光緒庚子四月，松禪居士翁同龢。　歸牧朝京兩未成，南檐虛負一冬晴。捐書誰起幽憂疾，讀畫能教老眼明。　句律遠超嘉靖派，豪端足抗石田生。承平風物吾猶識，不是東村避世情。

此衡山翁擬沈之作，年八十五矣。

圖款徵明。

緩尋芳草攜琴出，自在流鶯隔葉啼。疑是意行經輞水，待將詩語補苕溪。停雲傍尚留江表，壽樂堂應直水西。吳語頻年聽已慣，徑須佳處小幽棲。壯武當時擁碧油，子牟望闕亦清流。爭搜秀語題三絕，却誤長生訪十洲。招鶴春明懷舊傅，拜鵑窮海足新愁。翛然獨有雙雷主，約向湖天買釣舟。蔥石先生正道。壬戌東坡生日，鍾義。

「上方啼鳥」「石湖煙水」「橫塘西下」七律三首，末識「嘉靖甲寅五月廿又五日書此消暑，徵明」。

此詩卷出文彭代筆。

見商務印書館本《文衡山先生三絕卷》。

《中國美術全集·文徵明石湖圖卷》：圖繪山石樹林相間，以行春橋、越城橋通連。橋上二老人漫步觀賞，一書童抱琴相隨。左面村舍櫛比，林林森森。右邊楞伽山麓延伸湖中，崗巒起伏，曲徑迂迴。石湖草堂與古寺深藏在蒼翠林中，以大片空白爲石湖。虛中有實，湖平如鏡，風帆蕩漾。遠處圩岸依稀，遼闊清曠，意境深遠。江南水鄉描繪情真意切，筆法粗放雄厚。敷色中淡墨和汁綠，清新明麗，表現出文人畫古雅秀逸的藝術格調。卷尾連有文徵明書石湖長詩，詩書畫堪稱三絕聯璧，故又稱三絕圖。《中國古代書畫圖目》五《文徵明三絕卷》：紙本，設色。

按：徐邦達云，書真，畫明人僞作。傅熹年云，畫舊倣。考畫款行書在圖末，後大字

石湖詩畫

見《鈐山堂書畫記》：文衡山石湖詩畫一。

設色石湖圖卷

圖款徵明　烟柳絲絲罨暖烟，夕陽芳草晚涼天。多情寫出江南岸，宛若當初趙大年。停雲山水最為妍麗，余昔見江南春卷，筆墨與此極相似，然觀其烟巒雲岫，水色山光，其用□神處，實有過於彼耳。因題一絕以誌欽佩。白洋山人杉亭徐瑗。　見《中國繪畫綜合圖錄‧明文徵明石湖圖卷》：絹本，著色。　日本貝塚茂樹藏。

水墨石湖圖卷

見蘇州博物館送江蘇徵集文物展覽會展出：卷紙本，水墨山水。無款，有「文徵明印」「徵仲」兩方印。　第三姪周邦任抄知。　按：清《沙河逸老小稿》《樊榭山房續集》皆有題文待詔石湖詩七絕，不知內容，附記于此。

水墨石湖草堂圖軸

見《麓雲樓書畫記‧文衡山石湖草堂圖軸》：　紙本，墨筆。　山勢蜿蜒，臨湖結屋，一人憑几觀書，有悠然自得之致。　圖上自書長記。

水墨虹橋別業圖

見《墨緣彙觀錄》卷四《名畫續錄‧文徵明虹橋別業圖》：　水墨條幅。　此紙楊循吉先題，待沈石田布景未果，文衡山補之。

設色薜荔園圖

見《平生壯觀》卷十：　薜荔園，絹本丈餘，設色。　前胡續宗篆三大字，後邵寶題諸景詞。

拙政園册

見《天水冰山錄》：　文徵明拙政園十二篇一册。

設色拙政園十二幅

見《平生壯觀》卷十：

拙政園圖十二册，絳色，絹本。方不盈尺，行書對題。雖不雜本色，亦妙。

其「待霜」「來禽」更妙。

拙政園圖册

見《清河書畫舫》：徵仲太史拙政園圖一册，計十二幀。精細古雅，爲敬止侍御作。今在顧氏。

按：以上三著録，疑是同一件。

曉山芳圃二十四幅

見《泰伯梅里志》卷六《第宅》：曉山芳圃，明浦上舍文龍宅後別館也。在羅溪之上，溪接宛山湖。中多古木，與安氏西林鬥勝。有賜閒堂、拂雲堂、成趣軒、寄傲軒、天尺樓、西來閣，而小年庵爲最幽。其初，文徵明曾遊止小年庵中，作圖二十四幅，今猶有存者。

落花圖卷

正德改元春三月既望，衡山文壁。

見《吉雲居書畫録·明文衡山落花圖卷》：書詩款「長洲文

壁」，陳驥德跋。　　按：　互見「書」「詩」七律。

落花詩圖

余弘治甲子歲作此詩，及今辛巳十有八年矣。閒中偶閱舊稿，漫錄一過，并圖其意，觀者當謂老翁興致不減昔年矣。是歲十月望後二日，衡山文徵明識。　　見《墨緣堂藏真》。　　按：　由小楷詩後款識知別有圖。

設色落花圖卷

祿之嘗持家藏石田先生落花圖詠示余，余三復翫味，以爲絕倫，企慕之餘，遂作小圖，并錄舊和十詠爲祿之贈。然深媿腳板徒忙，不能追踪其萬一也。嘉靖癸卯三月既望，徵明識。　　右落花圖迺先待詔爲祿之公寫，蓋倣趙文敏筆意，而詩則用石田韻，其綴景遣詞皆秀麗不凡，誠與二公並驅而爭先者。時余日同祿之坐觀其成，垂今三十有四年矣，王君已化去，余亦向衰，而此卷若新，覩之不勝人亡物在之感，因書卷尾。丁丑人日，仲子嘉識。　　四時之景，晚春最佳。待詔此圖，可想其會心處。落花十咏，情致芊綿，幾於筆管生花，足稱雙美。綠陰張幄，紅蕊疊茵，坐臥其間，當流留不忍去也。康熙庚辰，余在濟南，遇嘉禾李霄樹分司，出是卷相贈，乃其大父太

僕公物也，以不忘所自云。乙酉花朝，郎紫衡識。康熙六十年歲在辛丑夏六月十有五日，良

常王澍從汪使君博山借歸宣武門西寓齋，焚香掩關，凝觀十日乃還。同觀者繆編修文子、舒檢

討子展，皆拊掌歎絕，爲待詔平生第一跡也。　卷內停雲父子大小七印皆精，此文門篆刻真面

也。　嘉靖癸卯待詔年七十四，文水一跋，在待詔歿後二十年，故不勝其感。甲辰春五月，櫟菴

再展讀一過，爲之神往。　庚寅夏，余在京師借觀徐頌閣協揆沈石田落花圖卷亦精，應即待

詔所稱者。　停雲落花圖，詩書畫三絕，精品第一。巴蜀盧雪堂太守藏玩。壬寅除夕前四日，

歸之壯陶閣主人。睫闇記。　見《壯陶閣書畫錄》卷九《明文衡山落花圖并落花七律十首卷》：

紙本白淨，著色淺絳，清潤沉厚。山逕紆迴，林屋深邃，人物犬馬尤工雅。以燕支和粉點落花，

高下堆積。有呼童掃花者，有騎馬度橋者，有獨坐水邊者，有偕行山徑者，有攜坐柳下者，有檐

下看書攜琴獨坐者，有獨坐水邊者，有攜橋上者。濃綠連陰，落紅滿地，而蕭條無聊之概，令

人魂消淚下。兼有王晉卿、劉松年、三趙王孫勝境。落花十詠，書于末段畫上，細如蠅頭，共三

十四行。卷後「徵仲氏印」「停雲館」「玉蘭堂」三印精絕，宜爲良常王子嘆絕。此等名卷，人生得

一二便足作長樂老，視西施、王嬙皆塵土矣。　《知唐桑艾・文待詔落花圖咏卷子》：紙本。冲

融斐亹，一筆不苟。尾段題和石田翁落花詩十首，小楷精絕。計嘉靖癸卯，待詔年七十四，休承

一跋，在待詔歿後二十年。卷中停雲父子大小七印，皆精妙。前後亦有項子京印。

落花詩圖合璧

見《文徵明與蘇州畫壇》：正德九年甲戌三月既望，作落花詩圖合璧。引自石渠續編。

落花圖

見《清河書畫見聞表·清河秘笈書畫表》：伯兄以繩所得落花圖。《清河書畫見聞表·法書名畫見聞表》：目覩文徵明落花圖。

落花圖

見《清河書畫舫》：雲道人家落花圖詠小本，其絕詣也。

落花圖詠小本

見《平生壯觀》卷十：落花圖，絹，短卷甚妙。徵明二字楷款。無詩題，後枝山詩，雖題文畫，非題落花也。

落花圖短卷

落花圖與沈周落花詩合卷

見《味水軒日記》卷四：　萬曆四十年壬子九月二日，同王丹林至菩提寺，僧宗朗出觀沈石田落花三十二律，文衡山補圖，乃贈袁永之者，迨暮不及錄。

文公盛年之作也。

設色落花圖卷

見《鐵蘭堂所見書畫・名人書畫評》：　文衡山落花圖卷，紙本潔浄，設色布景，工麗多逸致，與江南春俱文公合作。後自錄沈石田、徐昌穀諸公落花，小楷千餘言，筆力雖弱，而工整有靜氣，此

設色新燕圖

徵明戲筆。　見《石渠寶笈》卷三十五《明文徵明畫新燕篇詩意一卷》：　素絹本，著色畫。別幅自書詩，款識云「嘉靖甲辰春二月廿又八日爲惟用書，徵明」。記語有「四世孫同拯謹記」七字。

引首陸師道隸書「春滿江南」四大字。　《重訂清故宮舊藏書畫錄》：　佚。文書真，畫僞。

設色溪山深秀圖卷

弘治壬戌秋日，文壁製。　見一九六一年春上海博物館《明四大家書畫展覽・文徵明溪山深秀圖卷》：　絹本，設色。如畫樓主人題籤珍藏。款在卷末，小楷書。　按：　僅見畫幅。

水墨山水卷

見《海外藏中國歷代名畫・明文徵明山水卷》：　絹本，墨畫。一五〇二年作。　《文徵明與中國畫壇》作山水圖。

設色閩荔吳栽圖

見《藝海勺嘗錄・文徵明閩荔吳栽卷》：　衡山所畫，絹本。閩荔十枝盡態極妍，皆用古法。曩讀吳荷屋辛丑銷夏錄，載蔡君謨所繪荔枝，余未見蔡畫，不知神妙何如。若衡山此卷，枝葉扶疏，絳衣斑駁，使人心折矣。卷後紙本，衡山自書和沈石田新荔篇長古，詩既秀發，書尤流美。中有誤書添注一二處，正姜白石所謂偶有誤書不以爲病者。　按：　詩見原集，弘治十五年壬戌所作。

水墨人日書畫卷

見《中國古代書畫圖目》二《明文徵明人日書畫卷》： 紙本，墨筆。 有「停雲生」方印。 《石渠寶笈三編目錄》： 文徵明人日書畫一卷，乾清宮藏。 《重訂清故宮舊藏書畫錄》： 佚。 上海博物館藏。 按： 互見「書」「七律」。 按： 弘治十八年乙丑年卅六歲作。

倣古冊

見《文徵明與蘇州畫壇》： 正德九年甲戌十月七日，作倣古冊。 引自石渠續編。

設色疊嶂飛泉圖軸

乙卯五月廿日，徵明製。 見《藝苑掇英》第二十八期《文徵明疊嶂飛泉圖軸》： 紙本，設色。 款在右上，小楷一行。 鄧拓舊藏。

山水軸

見《文徵明與蘇州畫壇》： 正德十五年庚辰八月，作山水軸。 款署「文壁徵明甫製」。 巴黎集美博物館藏。 按： 時文徵明年已五十一，已久以徵明爲名，此畫存疑。

吳山秋霽圖

見《文徵明與蘇州畫壇》：正德十五年庚辰十月，作吳山秋霽圖，書杜甫秋興八首。引自石渠三編。《石渠寶笈三編目録》：静寄山莊藏文徵明畫吳山秋霽圖并書秋興八首一卷。

設色水墨山水軸

嘉靖壬午，徵明。　見《中國繪畫綜合圖録》。《吳派繪畫研究・文徵明山水圖軸》：絹本，水墨著色。嘉靖元年壬午作。《海外藏明清繪畫珍品・文徵明卷》：絹本，設色。《海外藏中國歷代名畫・文徵明山水圖軸》：款在右上，行書一行。美國紐約大都會藝術館藏。

水墨攜琴聽泉圖

嘉靖丙戌春日畫，徵明。　見《中國古代書畫圖目》十五《明文徵明攜琴聽泉圖軸》：紙本，墨筆。款在左側，行書一行。　瀋陽故宮博物院藏。

清溪泛舟圖

丁亥嘉平，徵明戲作。　見文物出版社《故宮博物院藏工藝品選》：竹雕清溪泛舟筆筒，朱三

松造。

著色山水一幅

庚寅二月望畫，雁門文徵明。　見《石渠寶笈》卷四《歷代名繪一册》：　凡十六幅，第十四幅。　著色畫山水。

設色溪山勝集圖卷

嘉靖庚寅四月廿日，徵明製。　見《古芬閣書畫記》卷十五《明文待詔溪山勝集圖卷》：　絹本，青綠山水。　兩人款步深林，一人踞坐扁舟吹笛，一人船頭瞑坐，一人隔水聽之。　童子凡五。　卷尾行書款識一行。　紙本，跋一幅。　飛巒疊嶂翠撑空　隔浦群山百疊秋七律二首　徵明。　行書十四行。　按：附行書七律，題畫詩也，非跋。

水墨山水卷

嘉靖辛卯春日寫，徵明。　見《中國古代書畫圖目》十六《明文徵明細筆山水卷》：　紙本，墨筆。　款在卷尾，行書一行。　後有王世貞跋云：　文徵仲太史於畫絕重沈啟南徵君。　太史歿而名埒徵

君，畫價駸駸欲昂。二公故皆博綜諸家，游戲三昧。然而長幅大幅，則啟南擅其雄；赫蹏尺素，則徵仲標其秀，故各有至也。太史公以一丸澹墨模寫，生平心訣在焉。又淋漓小景偏是所長，上自、董巨、米顛，下逮叔明、子久，中間所得承旨尤多。觀此者當求之丹青之外可也。弇園主人王世貞識。　按：圖後有甲寅二月既望行書「雨足新蒲長碧芽」「盤一逕轉支硎山」七律二首。書、畫、王跋皆可疑。

設色山水幅

徵明寫，時年六十又二。　見《書畫鑑影》卷二十二《明四家山水集屏》：紙本。共四幅，第一幅。工細設色。石坡前後，喬松三株，交柯積蔭，右繞流泉。二人在松下倚石並坐，上映遙山。款在右下，小楷書二行。

淡設色山水卷

甲午春日，徵明製。　見《中國繪畫綜合圖錄‧文徵明山水圖卷》：紙本，淡設色，工筆。款識在卷末，行書一行。日本東京國立博物館藏。

設色細筆山水卷

嘉靖甲午春日，徵明。

屏風九疊倚穹窿，高下參差一色同。峯勢遙連千嶺合，江流直與五湖通。長林澹澹森璚樹，瀑布潺潺隱碧空。極目迢遙飛鳥絕，猶疑行到玉山中。宴息長林分外幽，忘機何獨狎群鷗。碧窗曬帙芸香集，高枕當花蝶夢稠。山弄晴光雲乍影，松流翠色雨初收。翛然一室涼如水，小倚胡床理亂流。陸師道。

見《藤花亭書畫跋》卷二《文衡山細筆山水卷》：絹本。引首有許初題「層巒聳翠」四字。待詔少喜小李將軍、劉松年、趙千里，其後終不復能棄盡本來面目。雖大氣淋漓，粗中之細，若出性生。但於此中嘆其不苟，而不知所以必然之故有由來也。晚年變爲長林巨壑，蹊徑往往小異大同，舉其胸中之所至熟，臨時增減出之。此卷年六十五作，而所爲層巒疊巘，細如絲髮者，猶依然三五少年抹粉施朱技倆。

水墨茅亭觀瀑圖卷

甲午四月十九日，徵明作。

見《域外所藏中國古畫集》、《宋元明清名畫家年表·文徵明茅亭觀瀑圖卷》、《宋元明清名畫大觀》。《吳派繪畫研究·明文徵明茅亭觀瀑圖卷》：紙本，水墨。

《唐宋元明名畫大觀》。日本東京橋本辰二郎藏。

設色群峰雪霽圖軸

元正啟祚，瑞雪迎春　甲午秋九月上澣，長洲文徵明製。　　見于抗日戰争後上海書畫展覽會

《文徵明群峰雪霽圖軸》：　紙本，設色，右上八分書題識。

山水小軸

甲午九月，徵明製。　　昔人言：右軍書去郡後始佳。蓋蘭亭叙諸帖，皆去郡後書也。余於衡山先生畫亦言：罷翰林益臻妙境。其初猶摹倣元時數家，迫北歸，力趨高古，捨元而入北宋閫奧。如此幅純是關仝，殆先生之蘭亭叙乎。敬哉先生出示三幀皆佳，尤以此爲甲觀。康熙辛亥正月，孫承澤識。　　見《辛丑銷夏録》卷五《明文待詔山水小軸》：絹本。寫秀石喬柯之下二叟對立，高山飛瀑，奔注前溪。運筆極工秀，而無纖佻之態，故退谷翁以之比肩北宋。題曰甲午，蓋嘉靖十三年作也。

山水幅

嘉靖甲午秋日畫，徵明。　　見《存天閣秘笈》第一集：款在右上，行書二行。

設色松陰高隱圖軸

嘉靖十四年乙未十月，徵明製。　見《選學齋書畫寓目記續編‧文衡山松陰高隱圖軸》：絹本，中堂。設青綠色，妍雅無比。下方平岡淺瀨，石寶流泉。平岡上雙松喬柯蔚秀，古姿含風。一松上纏凌霄，滿樹紺碧，相映生色。松下二老趺坐聽泉，一紫衣，一赭服，意態蕭然。上作青山罨靄，白雲迴合，彌望無際。巒頭石角，雖染濃色，皆加焦墨胡椒細點，純法松雪。觀之，居一幅鷗波畫也。款在畫左邊，小楷書一行。下蓋白文「徵明」小長印，「停雲館」方印，即泥經久仍復緋紅。絹素完潔，足稱精品。上界連詩塘處有「乾隆御覽」大璽一方。　《重訂清故宮舊藏書畫目錄》：絹本。石渠未入錄。運臺灣。　《內務部古物陳列所書畫目錄》：絹本，著色山水。《海外藏明清繪畫珍品‧文徵明卷》。　臺北故宮博物院藏。

湖山雪騎圖

嘉靖乙未冬仲，徵明寫。　見《神州大觀》：行書題。

粗筆山水長卷

見《文徵明與蘇州畫壇》：嘉靖十五年丙申八月既望，作粗筆山水長卷。　費利爾藝術館藏。

設色夢樟圖卷

己亥春三月，徵明製。　　見《中國古代書畫圖目》十三《明文徵明夢樟圖卷》：絹本，設色。引首

大隸書「夢樟」兩字，無款印。　　徵明書　　圖後王穀祥行書夢樟記。　　廣東省博物館藏。

潑墨山水卷

嘉靖己亥七月十日，徵明。　　待詔畫多以工細見長，此卷粗筆寫意，頗似石田，在此老爲變格。

然縱橫恣肆，元氣淋漓，彌見作家本領。東坡評吳道子畫云：「當其下手風雨快，筆所未到氣已

吞。」移贈斯卷，當無愧色。　　同治紀元閏八月，利津李佐賢跋。　　文衡山平日用細筆，繭絲牛毛

不可端倪。其法始自關仝，至衡山而竟委窮源，遂成絕詣。　　此幅獨縱橫馳驟，墨瀋淋漓，實爲此

翁僅見之筆，不可復得也。甲子七月，陽湖汪昉識。　　見《書畫鑑影》卷六《文衡山潑墨山水

卷》：紙本，大潑墨粗筆寫意。開卷灌木叢林參天彌地，林巒盡處茆屋兩間，二客憑欄遠眺。迤

左羣峰稠疊，方亭臨水，一客信步入亭。亭右二人荷漁具，亭左一客轉山坳，入後崇山峻嶺，飛

泉自懸崖下注。泉側一人拄杖，一童隨行。長松十餘枝，干霄蔽日，松下二人對立。又茅屋數

椽，上露草閣，中二人對立，繞舍桐杉雜樹。題在卷後，行書一行。

水墨山水卷

嘉靖壬寅三月寫，徵明。　　見《壯陶閣書畫錄》卷十《明文衡山山水詩翰卷》：紙本，微黯。墨筆仿梅道人，別饒氣韻。後附七律兩首，末識「庚子九月望日書」。

湖山春景圖卷

嘉靖庚子四月，徵仲寫。　　見《古芬閣書畫記》卷十五《明文待詔湖山春意圖卷》：絹本。春山如笑，綠水方生，行者坐者凡六人。對岸漁舟一人垂釣。卷尾行書款一行。

水墨山水軸

嘉靖辛丑七月既望，徵明寫。　　見《愛日吟廬書畫錄》卷一《明文徵明水墨山水軸》：紙本。是幀全倣梅道人，氣韻濃郁，毫無本家派，亦文畫中之僅見也。前明時即以粗文爲貴，非以待詔之工筆多而寫意少乎。考嘉靖辛丑，待詔年己七十二矣，宜其老筆紛披，町畦脫盡，可寶也。

設色雪天話舊圖軸

嘉靖辛丑臘月既望，徵明製。　　見《朵雲軒九七年秋季藝術品拍賣會圖錄》：紙本，設色。款在

左上角，小楷一行。　文衡山山居霽雪，取法王右丞。然人以王維爲南宗祖師，然與伯驌兄弟

有無區別耶。甲戌重陽後二日，程十髮記。　文待詔雪天話舊，養閒山館藏。

溪山雪霽圖卷

嘉靖二十年辛丑，文徵明製。　見《古芬閣書畫錄》卷十五《明文待詔摹王摩詰溪山雪霽圖

卷》：　紙本。　畫雪景山水，卷尾小真書一行。

設色茂林清泉圖軸

嘉靖壬寅四月廿日，徵明筆。　見《石渠寶笈》卷二十六《明文徵明茂林清泉圖一軸》：　素牋本，

著色畫。　《故宮週刊》第一期《明文徵明松下橫琴》：　款題在右上角，行書一行。　民國二十

五年《故宮日曆》明文徵明茂林清泉。　《支那南畫大成》第九卷山水軸。　《故宮書畫集》第二

十六冊。　《宋元明清書畫家年表》。　《重訂清故宮舊藏書畫錄》：　重華宮藏。　運臺灣。

《吳派繪畫研究》、《吳派畫九十年展》、《海外藏明清繪畫珍品·文徵明卷》。　臺北故宮博物

院藏。

西窗風雨圖軸

見《文徵明與蘇州畫壇》：　嘉靖廿一年壬寅冬月，夜坐戲作西窗風雨圖軸。引自《藝苑遺珍》。

山水卷

癸卯四月寫。　見上海神州社印本《九龍山人五柳莊卷衡山居士山水卷合册》：　此九龍山人墨筆五柳莊卷，分影六幅，長沙徐氏蝶影齊本。衡山居士山水卷，分影四幅，寧鄉周氏夢水山房本。九龍山人此卷用筆至爲活潑。略衡山此卷，布置疏宕，氣韻靜穆，微妙之處，直與神會。予見衡山畫至多，當推此爲絕筆。蓋此二卷，其爲九龍、衡山二人生平之精作，可決無疑。古人凡作手卷，皆聚精會神始爲之，觀此益信。戊申十一月順德鄧實記。　款行書二行。

石城草堂圖

見《文徵明與蘇州畫壇》：　嘉靖廿三年甲辰春，作石城草堂圖。引自《石渠續編》。

設色松陰曳杖圖軸

嘉靖甲辰四月既望，徵明製。

見《吳派畫九十年展・文徵明松陰曳杖卷》：　款在左上角，小楷

一行。《重訂清故宮舊藏書畫錄》：紙本。石渠續編著録。寧壽宮藏。運臺灣。《中國名畫家全集‧文徵明》二百廿二頁《松陰曳杖圖》。

山水卷

嘉靖甲辰秋七月於玉磬山房，徵明。　　見天繪閣印本《馮超然臨文待詔山水卷》。

設色雪景軸

嘉靖乙巳冬，徵明製。　　見《石渠隨筆‧文徵明雪景軸》：素牋本，淺設色。畫山寺寒林，深溪積雪，一人曳杖歸水閣。

畫九如圖卷

嘉靖丁未夏五月，畫於澄觀樓，徵明。　　見《古芬閣書畫記》卷十五《明文待詔九如圖卷》：絹本。松柏交青，山岡疊翠，曉月欲墜，旭日方升，而川流尤潑潑焉。卷尾之首款行書三行。

水墨松亭客話圖軸

嘉靖丁未八月既望，徵明筆，時年七十又八。　見《石渠寶笈》卷二十八《明文徵明松亭客話圖一軸》：　素牋本，墨畫。　《重訂清故宮舊藏書畫錄》：　原藏御書房。運臺灣。　臺北故宮博物院藏。

設色山水卷

戊申孟秋既望，徵明製。　見《吳派繪畫研究・文徵明山水卷》：　絹本，著色。嘉靖二十七年孟秋作。　《吳派畫九十年展》：　款在卷末，小楷一行。　《石渠寶笈三編》著錄文徵明山水一卷，延春閣藏。　《重訂清故宮舊藏書畫錄》：　絹本。運往臺灣。　臺北故宮博物院藏。

青綠設色山水卷

衡翁墨妙分書四字橫寫　師道　嘉靖己酉秋日，徵明。　見《古芬閣書畫記》卷十五《明文待詔山水卷》：　絹本，青綠山水，款在卷尾前。　紙本，引首一幅，尾款行書一行。　與庚子七月行書齋居雜詠合卷。

雨景山水軸

見《文徵明與蘇州畫壇》：　嘉靖廿八年己酉十月四日雨窗無事，作雨景山水軸。　引《中國名畫寶鑑》。

上林春色圖卷

見《文徵明與蘇州畫壇》：　嘉靖三十一年壬子春日，作上林春色圖卷。　引自《石渠續編》。

設色山水長軸

嘉靖壬子秋七月既望，長洲文徵明。　見抗日戰爭時上海書畫展覽會中展品：　軸，紙本，淺設色。　款識八分書。

設色溪山積雪圖卷

嘉靖壬子秋七月既望製，徵明。　見《古緣萃錄》卷三《文衡山溪山積雪圖草書雪詩合裝卷》：　紙本，水墨，略兼設色。　紙一接。　起手巖崖盡處，遠岫分明，水閣風帆，溪天一色。　漸次峰巒起伏，路逕幽深，寺露山坳，松明絕頂，山盡溪平，遙岑山接。　人家對岸，籬落周圍，策蹇橋頭，浮屠

嶺外，或層軒面水，或小閣依山。綠樹丹楓，重重雪壓，兩崖陡崎，一關中橫，古刹紅牆，隱依林表。入後山復平遠，野屋參差，舟泊溪頭，堂門坡上，青松翠竹，樹雜丹黃，雪色漸已微矣。屋後懸崖，更增峻峭，與起手迴環照應。章法周密，筆意精能，衡山極經意之作。題首「衡山墨妙」四篆，款「雍山」。　按：書紙三接，首云「歲暮雪晴，山齋肆目，賦小詩五章」，詩見「集」，共十首，所書爲前五首。末款「文壁徵明書」大字，行二至五字不等。二〇〇五年上海崇源春季大型藝術品拍賣會展出。

壬子九月既望，徵明。　見《吳越所見書畫錄》卷三《文衡山喜雨亭圖小隸書記卷》：宋紙，設色。

泉石高閑圖

嘉靖壬子九月既望，徵明寫，時年八十有三。　見《珊瑚網畫錄》十五《徵仲古木高逸圖》：又有泉石高閑圖。　《式古堂書畫彙考畫錄》卷廿八《文徵仲泉石高閑圖》。

一二九〇

設色山莊客至圖軸

嘉靖壬子秋月，徵明。　　　見《中國古代書畫圖目》十五《明文徵明山莊客至圖》：紙本，設色。款在左上角，行書一行。　　遼寧省博物館藏。　　按：劉九菴、傅熹年云，疑。缺字一行係移補來。

設色松下觀瀑圖

嘉靖壬子中間數字字小難辨，徵明筆。　　　見《中國古代書畫圖目》十六《明文徵明松下觀瀑圖軸》：紙本，設色。款在左上角，行書一行。　　山東省烟臺市博物館藏。

設色溪亭訪友圖軸

嘉靖癸丑春日寫，徵明。　　　見《石渠寶笈》卷三十八《明文徵明溪亭訪友圖軸》：素牋本，著色畫。

水墨山水卷

衡山墨妙大隸書　熙載題　嘉靖癸丑四月既望，徵明。　　待詔此卷相隨甚久，攜之行笥，往來南北。畫法各體俱備，時時展閱，頗覺有進，一洗畫家陋習。同門友張容軒欲以他卷易之，此何可

得。容軒化去，其所藏黃王合作竹趣圖，不知其後人能守否，時流連於胸次也。雅宜山人書亦

高古。癸巳六月，避暑東湖之小園。蘿軒漫識。

衡山此卷，有翁君蘿軒題後云：畫法諸家具

備，一洗凡俗。可謂知言。蓋大家之筆無體不包，無法不習，自鑄一局，闔闢化，乃爲得心。非

俗工沾沾一得，遂自許名家者比也。咸豐乙卯大寒，梅生出示因題。同觀者爲蔣文若、杭秀千，

熙載記，棣生侍。　　見《虛齋名畫錄》卷三《文待詔山水王雅宜行書合璧卷》：引首紙本。圖紙

本，水墨。吳熙載題書于隔水綾。　《中國古代書畫圖目》七《明文徵明王寵書畫卷》：紙本，墨

筆。款在卷末，行書一行。南京博物院藏。　　按：傅熹年云，文畫僞，王書真。

桃源問津圖卷

見《文徵明與蘇州畫壇》：　嘉靖三十三年甲寅二月既望，作桃源問津圖。引石渠續編。山東

畫報出版社《文徵明畫傳》（第一五九頁及一六一頁）《桃源問津圖》：　大氣渾成的成熟之作。山石叢

林，十分密集。山後長汀重重，隔以溪水，蒼蒼茫茫。乃是橫拖披麻，橫列以苔頭，相互交織而

成。崇山峻嶺起伏綿延，與山下的水光相映法，盡得江山無盡之趣。山石以短筆披麻，解索相

融合，描寫山石的陰陽凹凸；樹葉鈎法精細，汀岸則圓點橫點兼施。綜觀全卷江水浩瀚，峰巒

清遠，山水蒼茫，擺脫了細文過于謹細之弊。　　按：王進《文徵明畫傳》附圖，不知即指此卷否。

圖凡三幅，兩處有清帝印璽。

設色林泉雅適圖卷

林泉雅適引首大行書四大字　徵明圖款　甲寅秋日，徵明寫。　見《石渠寶笈》卷十六《明文徵明林泉雅適圖并書七言長句一卷》：前幅素絹本，著色畫。後幅素牋本，行書七言律詩五首，款識「嘉靖秋七月望書」。　《重訂清故宮舊藏書畫錄》：養心殿藏。運臺灣。　《吳派繪畫研究》。

《吳派畫九十年展》：款識在圖卷末下端，行書一行。　《海外藏明清繪畫珍品・文徵明卷》林泉雅致圖卷。　有「文印徵明」「徵仲」二方印　臺北故宮博物院藏。

青綠設色茅亭客話圖卷

甲寅秋日，徵明寫。　見一九六一年上海博物館《明四家畫展・明文徵明茅亭客話圖卷》：絹本，青綠設色。　款識在卷末，行書一行。　上海博物館藏。

設色林亭燕坐圖軸

乙卯春三月既望，徵明時年八十有六。　見《中國古代書畫圖目》十四《明文徵明林亭燕坐圖

軸》：紙本，設色。款在左上角，小楷兩行。　廣西桂林博物館藏。

設色雪景軸

嘉靖乙卯三月徵明製，時年八十有六。見上海博物館一九五五年展出《明文徵明雪景軸》：絹本，設色。羣峰積雪，溪河縈迴。兩岸長松罩雪，枝椏低垂。兩騎先後過橋，前騎迴顧作相語狀。題識在左側，行書。　上海博物館藏。

設色疊嶂飛泉圖軸

乙卯五月廿日，徵明製。見《藝苑掇英》第廿八期《明文徵明疊嶂飛泉圖軸》：紙本，設色。款識在左上角，小楷一行。《中國古代書畫圖目》一《文徵明疊嶂飛泉圖》：無圖片。　中國美術館藏。

水墨山水軸

見《吳派畫法研究·文徵明山水軸》：紙本，水墨。嘉靖三十四年乙卯九月作。　至樂樓藏。

山水册頁十二幅

嘉靖丙辰二月四日，徵明寫。　見平泉書屋印本《文徵明山水册縮本》：共十二頁，僅在本頁有款印。末頁雪景，款小楷二行。　按：款下有白文「徵明」長方印，此印於其他書畫罕見。存疑。

水墨曲澗攜琴圖軸

丙辰五月八日，徵明筆。　見《吳派繪畫研究·文徵明曲澗攜琴圖軸》：紙本，水墨。　《中國繪畫綜合圖錄》。　《海外藏明清繪畫珍品·文徵明卷》：款在左上角，行書一行。　瑞典斯德哥爾摩東方博物館藏。

水墨山水

嘉靖丙辰秋七月既望雨中作，徵明時年八十有七。　見《中國名畫》第二十集、北京延光室《元明人山水集景》、民國二十五年《故宮日曆·明文徵明畫山水》。　《重訂清故宮舊藏書畫錄》：絹本。石渠續編著錄。原藏養心殿。運臺灣。　《吳派繪畫研究·文徵明山水册》：紙本，水墨。　《吳派畫九十年展·文徵明山水册》：款在左上角，行書二行。　《支那南畫大成》第十

四卷大版。　臺北故宮博物院藏。　按：所見印本皆豎幅，不知何以名冊者。待考。

山水長卷

丙辰秋九月中旬，徵明。　見影本：　款在卷末，行書一行。　按：影本抗戰時購得，裝一紙袋，無畫名，無收藏人姓名。

山水軸

戊午春日，徵明寫。　按此幀筆意，樹枯枝槎枒挺硬，筆力高古，殊與衡山他作不類，賢者固不可測也。　冕鈞識。　見《藝林旬刊》第廿二期《明文徵明山水》《唐宋元明名畫大觀》。　《三秋閣書畫録‧明文衡山山水軸》：紙本。款題畫右上，行書。

春山圖卷

嘉靖丙寅仲冬月，畫於停雲山房。文徵明。　見《古芬閣書畫記》卷十五《明文待詔春山圖卷》：絹本。水邊山平，嫣冶始笑，有舟有橋有屋。畫人凡十七。卷尾之首真書款識五行。　按：此年文徵明已去世七年。

（十九）有款印

水墨東林避暑圖卷

雁門文壁寫。　見《世界各博物館珍藏中國書法名蹟集・文徵明東林避暑圖卷》：紙本，畫水墨。款在卷末下角，行書一行。　紐約美術館藏。　按：互見「書」「詩」「七律」。

水墨重陽風雨圖

徵明。　見《書畫鑑影》卷六《文待詔重陽風雨圖卷》：紙本，墨筆。寫意帶水皴。雪氣蒼茫，雉堞隱約，林木作風勢，林下籬落茅屋。一客獨坐。款在後。　《石渠寶笈三編目錄》：延春閣藏。　《宋元明清書畫家年表》。　按：圖後有行書「滿城風雨近重陽」七律六首，末識云：「辛卯九月十三日，與次明過飲孔周有斐堂，書此請教。」辛卯是嘉靖十年，次明乃吳燦之字，吳燦嘉

靖二年已卒，此卷偽。又解放初，王壯宏君在上海南京路榮寶齋今朵雲軒工作，曾出示此卷：畫仿房山。書詩偽筆，此卷存疑。

設色風雨重陽圖卷

見《過雲樓書畫記》畫類四《文待詔風雨重陽書畫卷》：草堂三四楹，一客據案觀書，垂鬚童子侍立其側。門外蒼官青士，羅列成行。黃菊一叢，嫣然出牆根林薄間。彌望四山如墨，溼雲�，如聞篾瀑與松春答和也。圖後接追和匏菴先生續潘邠老「滿城風雨近重陽」四律及九日雨晴再疊二首。末署辛丑七月三日書。餘略。互見「書」「詩」「七律六首」。《中國名畫家全集·文徵明》第一八四頁《風雨重陽圖卷》：圖尾下角有朱文「徵仲」「玉蘭堂印」兩方印。

設色輞川圖卷

長洲文徵明製。　詩中傳畫意，畫裏見詩餘。　山色無還有，雲光卷復舒。　前溪漁父穩，舊宅梵王居。　千古風流在，披圖儼啟余。　壬寅中秋，古吳彭年題。　曩見王摩詰輞川圖真蹟，畫筆單弱，不及此本穠厚。蓋文衡山所見真本，故臨摹得其神味。余前所見爲贗本，宜其無氣色矣。唐畫何可得，亦如蘭亭原刻，不及褚、趙臨本之有神采也。　嘉慶壬申歲嘉平月，孫星衍題。　王

右丞輞川圖有高矮兩本，均爲宣和御府珍秘。勝國時其矮本新安古中静攜至吳門，徐默菴酬價

六百有奇，不可得。嘉靖九年，待詔爲默菴轉懇以説中静，遂以千金爲壽，是圖始歸

徐氏記室。至高本，嘉靖甲寅待詔乃得見，中間相去二十有五載，而待詔之年已過大耄矣。此

卷署甲午年製，是爲嘉靖十三載，正待詔作合墨緣之後，從矮本對臨，得意筆也。蒼茫秀逸，元

氣淋漓。輞川原跡，未易得覩，得此臨本，已足珍重。不甯於定武蘭亭中晤出山陰門徑。倘右

丞有知，亦當擊節三歎。咸豐九年歲在己未暮春之初，南海孔廣陶識。　見《嶽雪樓書畫録》卷

四《明文待詔臨摩詰輞川圖卷》：　絹本，略有殘損，青綠山水。書全録輞川詩二十首，烏絲闌，行

書，分六十三行。　末識「嘉靖甲午夏五月既望畫并書」。　按：　互見「書」「非自作詩文」。

設色木涇幽居圖

有白文「徵明」長方印，在圖首下角；有白文「徵明」、朱文「徵仲」兩方印，在圖末下角。　見《中

國古代書畫圖目》十二《明文徵明木涇幽居圖并書卷》：　絹本，設色。　《藝苑掇英》第五十六期

《明文徵明木涇幽居圖卷》：　紙本，設色。　安徽省博物館藏。　按：　互見「書」「七律」。

歸去來辭圖卷

有白文「徵明印」「悟言室印」兩方印，與己亥秋小楷歸去來辭及懷歸詩合卷。見《穰梨館雲烟過眼錄》卷十七《文衡山歸去來辭書畫卷》：紙本，圖及楷書歸去來辭，烏絲欄。又紙五接，書懷歸詩。南潯周氏藏。

水墨友山草堂圖卷

見《吳越所見書畫錄》卷三《文衡山友山草堂圖卷》：圖，紙本，二接。水墨，倣仲圭。紙素如新，有「停雲」「文印徵明」「衡山」三印。題紙末識「辛丑夏四月廿日，書於停雲館」。

設色西苑圖卷

見《石渠寶笈》卷三十六《文徵明畫西苑圖并詩一卷》：素絹本，著色。畫幅後有「文徵明印」「徵仲」二印。後幅素牋，烏絲闌本，行書西苑詩并小序凡十則。款識云「嘉靖丙午歲仲春，衡山文徵明書於玉磬山房」。

按：互見「書」「詩」「七律」。

設色赤壁圖卷

見《虛齋名畫錄》卷三《明文待詔赤壁勝遊圖并書前後赤壁賦卷》：引首淡青點金箋，文徵明隸書「赤壁勝遊」四字。圖，紙本，設色山水。四邊界烏絲闌。《中國繪畫綜合圖錄》《世界各博物館藏中國書法名蹟集》《吳派繪畫研究》。《海外藏中國歷代名畫》：文徵明晚年曾多次繪製赤壁賦圖卷，故能擷蘇軾詩賦之髓入畫。此件爲其八十三歲之作，構圖布置計白爲實，取赤壁斷岸千尋爲一角，襯託出大江橫流排空，水光接天浩瀚之勢。江中一扁舟載蘇軾凌萬頃湍流，飽覽赤壁江景，渲染出羨長江之無窮，渺滄海之一粟之豪氣。是畫用筆簡勁，皴中帶擦，奪峭壁坡石峭拔造化之質。　按：在圖卷首下角有「徵仲父印」「徵仲」兩方印。　美國弗里爾美術館藏。

水墨溪山高逸圖卷

畫卷首下角有「文印徵明」方印、「停雲」圓印。　見《石渠寶笈》卷二十六《明文徵明溪山高逸圖一卷》：素絹本，墨畫。無款，卷前有二印。後幅素牋，烏絲闌本，行書杜甫秋興詩。　《吳派繪畫研究》。　《重訂清故宮舊藏書畫錄》：原藏御書房，運臺灣。　《吳派畫九十年展》後幅《秋興八首》末識：「嘉靖乙卯八月十日書於停雲館，徵明時年八十有六。」　臺北故宮博物院藏。

設色茆亭清話圖軸

見《石渠寶笈》卷八《明文徵明茆亭清話圖軸》：素牋本，著色畫。無款，左方下有「徵仲父印」一。

設色春林翠靄圖卷

見《石渠寶笈》卷六《明文徵明春林翠靄卷》：素絹本，著色畫。無款，有「文徵明印」「衡山」二印。

水墨畫秋林飛瀑圖卷

衡翁墨妙篆書　　郡人黃雲。　　圖　　徵明。　　行書五律一首　　嘉靖辛卯三月既望，雅宜山人王寵。

文待詔寫生紙，仿關仝溪山圖，大約多東南名山水，間以險絕奇勝爲工，而不離清逸蕭散之致。後有王履吉酬子言張公西山詩，字頗遒古超超。余耄矣，每手此作一物外緣，未知子弟輩能珍之以作一世佳玩否？大明天啟乙丑秋日書於春城山房，東魯秦士奇。

見《石渠寶笈》卷三十三《明文徵明秋林飛瀑圖一卷》：素牋本，墨畫。別幅引首黃雲篆書，拖尾秦士奇跋。《重訂清故宮舊藏書畫録》：僞。

附王寵行書五言律詩一首。

設色仙逸圖

見《中國繪畫綜合圖録‧明文徵明仙逸圖》：絹本，著色。一高士在老松下立山澗旁。有款識二行，在右側。圖小難辨。　日本妙心寺藏。

設色仙山樓閣圖卷

徵明。有「衡山」方印一　右文衡山仙山樓閣圖，此乃文公之得意筆也。而衡山工於繪事，筆不妄下。若樹石師劉松年，人物師吳道子，宮室師郭恕先，山水師趙千里。各深得其壺奧，能兼乎衆長。故尺幅半縑，而人皆爲之珍重也。況此圖長丈餘，精妍美麗，位置設色，無一不合矩度，儼然宮闈景象，真丹青之妙詣矣。即南宋畫院諸君，未必過此。世勿以今人而忽之。天啟五年乙丑秋七月，黃山吳孔嘉。　見《古芬閣書畫記》卷十五《明文待詔仙山樓閣圖卷》：絹本。青緑山水，宮殿橋梁，羽葆車馬，男女像凡三十一。尾書款二字。

設色山水立軸

徵明。　見《古芬閣書畫記》卷十五《明文待詔山水立軸》：　絹本，著色山水。　飛泉樹壁，一人坐

眺。　幅中行書款。

青綠山水卷

徵明。　見《古芬閣書畫記》卷十五《明文待詔青綠山水卷》：　絹本。　叢山疊翠，老樹攢青。　遠

山一人，乘肩輿山坳。　板橋跨澗，二漁人負罾而度。　卷尾款二字。

晴江垂釣圖卷

衡山墨妙　同治癸酉夏雲鵠題。　文徵仲太史畫法，遠宗右丞，用筆極精細古雅。　雖其品在沈

石田、唐六如下，然一種風流醞藉之趣自溢毫楮間，非戴進、陸治輩所能彷彿，洵有明一代翰墨

之傑也。　此筆筆法少疏，而氣韻不俗，或係晚年率意之作也。　同治癸酉仲夏，雲鵠黃翊爲友人

索題。　見《古芬閣書畫記》卷十五《明文待詔晴江垂釣圖卷》：　絹本。　樹陰夾岸，中泊一舟，一

人踞舷而釣，一人坐岸側濯足，若共語狀。　船尾二童子雜坐。　遠岸屋瓦參差，凭窗而眺者三人。

未署款，卷尾「文徵明印」「徵仲」兩方印。

設色秋山待渡圖卷

衡山文徵明製五字已殘損　此停雲老人用沒骨法寫秋山也。溪山幽邃，造境靈奇。峯巒均青綠，渲染不多皴。林木合沒骨、淺絳兩法，仿玉潭、松雪而去盡刻劃之跡。停雲中歲而後，偶一爲之。如藐姑仙子冰雪肌膚，從不食人間烟火。此等異製，五代、北宋尚或罕見，元以後絕跡矣。必曾見張僧繇、陸探微寫秋山，始知其淵源所在。余得此四十餘年，而不得見者二十年。今游六安西山，宿兩河口，仲弟忽尋出相示，一見驚歎如白頭老人遇故交，久別尚想見青春也。香光謂能令俗目換眼，此卷是矣。卷末款字已殘損，或後人添描，然於真蹟無礙。庚申四月，睫菴景福識於蚌山。　停雲絕品，睫菴秘記。　此等畫，但得寸賤尺幅，便奕奕可當奇觀秘玩，況長幾四尺乎。　安得香光、烟客共商榷之，此境南田、石谷亦能領畧。　辛酉，福再題。　此雖停雲之作，然清艷兩絕，可當趙大年、王晉卿觀。　此卷取境變橫闊爲直狹，遂將丘壑靈奧發露無餘。設色化淺絳爲青綠，化青綠爲沒骨，渲染精細，五光十色。　停雲老子有此妙腕，惜後人無此慧目也。　乙丑四月八日，睫菴偶書。　見《壯陶閣書畫錄》卷九《明文衡山秋山待渡卷》：絹本，微有裂紋。著色纖濃冶潤。開卷小山數垛，一水遠來，一人行橋上。以後叢山疊立，連綿五谷，谷內皆有村落。水石或作垂簾瀑布，前橫長橋，橋上三老人相遇立語，二童一攜琴在後。過河山下有村落，岸邊三柳，一紅衣老人下馬，從者二，其一攜雨具招手喚渡，舟子刺篙就之。

一谷遼遠曲折通行人。

秋桑老屋圖

見《松壺畫憶》卷六：秋桑老屋圖，僅尺幅，衡翁晚年快心之作也。純以篆籀法寫之。老桑輪囷屈曲，屋中一叟憑几讀書。桑下靈石瘦削，土墻斜，秋草滿逕；望之，真仲蔚廬也。此種筆墨，所謂前無古人，後無來者，安得不焚香再拜觀之。

溪橋風雪圖卷

長洲文徵明。

見《夢園書畫録》卷十一《明文衡山溪橋風雪圖卷》：紙本。通卷亂山聳拔，積素千林。首幅水閣，一人獨坐，前橫長橋，一客行橋上；遠浦艤舟，三五叉港，松竹相間，一亭面山，右客坐眺，右旋山樓、佛刹緣山點綴。中幅策蹇提壺者，行近村廬；半山雉堞微露，澗水曲流，絕頂茅亭，雪壓欲墮；中流扁舟一客，靜坐篷底。人後密樹倚嶺，高閣敞開，中有二客，若迍舟中之客者。是亦麗文中一清妙之境也。

雪景小幅

見《青門集‧題文待詔畫雪景小幅》：枯木寒崖，短籬竹屋，最得黃子久筆意。世傳文待詔畫真贋雜揉，十不得一。此幅蒼秀清遠，定爲真蹟無疑。三伏日觀此，寒氣襲几，爽然如赤腳躡層冰也。其上題一絕句，字作小行楷，正復遒媚動人。

雪山蕭寺圖

見《少室山房題跋‧文太史雪山蕭寺圖》：危峰沓嶂，特起萬尋，同雲冒空，四壁之間，不寒而栗。此待詔筆無疑。而上「徵明」小印，或以爲摹本，未必爾也。朱子朗次題「舟橫野渡寒風急，門掩空山夜雪深」，境界脗合。周公瑕評意大同，晚年得意筆。朱子朗次題「舟橫野渡寒風急，門掩空山夜雪深」，境界脗合。周公瑕評意大同，而文氏一子姓嘆絕，以爲非太史傑思不能到。

淡設色寒林飛雪圖軸

見《中國繪畫綜合圖錄‧明文徵明寒林飛雪圖》：紙本，水墨淡設色。無款。詩堂有朱朗、王穉登題。文彭題云：此先君所作雪景。美國印第安納波利斯美術館藏。

雜畫十幀冊

一一老者坐樹蔭岩邊遠眺。　徵明。有「文印徵明」印。款印在右上角，行書。　二孤舟獨釣。崖上樹木三

四。　徵明。印同。款印在右上角，行書。　三右下密樹兩屋，上則遠山一帶。徵明。印同。款印在左側，

行書。　四老樹竹石。　徵明。印同。款印在右上角，行書。　五高士獨坐船頭，崖脚老樹三株蔭之。　徵

明。　印同。款印在左上角。　六米家山水，釣船湖中。　徵明。印同。款印在左上角。　徵

明。　石上老樹二，小樹一。款印在左上角，行書二行。　八傚倪。山石秋木小亭。　無款，印在左下角。　七風木圖。　徵

九坡上老樹覆屋，中隱士坐眺遠山。　徵明。印同。款在左上角，行書。　十蘭竹棘桂，左側。　徵明。印

同。款印在右上，行書。　見《海外藏明清繪畫珍品・文徵明卷》：雜畫冊頁，十開，紙本，墨淡色。

美國翁萬戈藏。

山水軸

見《岱宗小稿・文衡山山水》：衡山山水一軸，題句有「夕陽剛在水邊亭」之句。字係真蹟，畫乃

稗極，定是贗筆丐徵仲題詩其上，邀厚直耳。

雜畫十幀册

見《弇州山人四部稿》卷一百三十八《文徵仲雜畫後》：文太史閒窗散筆，在有意無意間，是以饒意；其書在中年，是以饒姿；詩不作應酬語，是以饒韻。此十幀可謂文氏碎金，置山房中瓓吾家琳瑯矣。

《書畫跋跋》卷三《文徵仲雜畫》：此畫册應亦與前凌氏册同，第經伯樂淈被，價便數倍。冲虛信仙品，然亦詎能無所待哉。

十景畫册

見《王奉常集》卷五十一《文太史十景畫册跋》：文徵仲先生妙集諸家，此册十景，取法趙承旨爲多，而首作特倣夏圭，尤爲奇出。至其千里方幅，平遠閒逸之趣，又多出於蹊徑外者，蓋生平得意作也。書法中行草是其下駟，而此册題字獨書遒美之致，豈亦自珍其畫邪。昔范宣素不重畫，見戴安道畫始咨嗟以爲有益。故梅都管詩云：晚知書畫真有益，却悔歲月來無多。余少諳書畫之趣，年過五十而病，游戲其中，頗不作東流之悔。兒子駟亦同斯好，憐其侍疾謹，暇中爲題此册賜之；且訓之曰：而不幸有若翁之癖，要當似若翁之好而不留也。不爾昔人所謂蓋將無爲若累邪。

畫卷

見《莫廷韓集》：文徵仲此卷，在高尚書、米氏父子間。墨瀋淋漓，筆勢蒼潤，絕勝其日，余獲觀於清真館中。時吾友陸君策同賞，余與陸皆知繪事，或其言足信也。開父因屬其後。　　錄自佩文齋書畫譜

此卷趣時作。今徵仲謝世後，畫品遂登上古，若此卷尤難得。沈開父什襲藏之奚囊，

墨筆山水卷

東坡云：「世人見古德有見桃花悟者，便爭頌桃花，便將桃花作飯吃，吃五十年轉没交涉。」此語大可移贈學待詔畫者。余初入手，揣摩其韶秀明媚，求之經歲，未得少似。今始知其蒼渾乃爾，豪放乃爾，從此求之，當事半功倍矣。乃笑前此之頌桃花、吃桃花也。晴嵐識。　　見《夢緣書畫錄》卷十一《明文衡山老景山水卷》：紙本，墨筆。山林、水閣、磴石、小橋、懸瀑無不淡古入神。後幅巖崖叢雜，林木峭拔，高下有勢，純用乾筆襯石，此畫境中之化境也。無款，押角鈐「衡山」二字。

畫軸

見《快雨堂題跋·文衡山畫軸》：明四家中，文畫最易得，贋者無論矣，真而不佳亦無取也。此

幅乃衡山至佳之筆，雖色稍黝，而沈厚古淡之韻，能兼宋元兩代之長。吾友花農于書畫另具精鑒，宜其愛翫弗置也。

畫卷

見《玉几山房畫外録·題文衡山畫卷爲潘安祖》：先生楷書爲國朝第一。畫如其書，遒疏嚴貴，由正入逸，亦繪家楷聖也。此卷體切諸家，各能得其神理，要之我法自見爲可貴爾。倪元璐。

畫幅

見《玉几山房畫外録·文待詔畫》：待詔畫，于唐宋諸家無不用意，學力最深。晚年脱去舊習，變爲濃艷一派，無一筆非古人法。此幀人物全宗黄鶴山樵，尤妙得北苑渾厚沈鬱之致。龔鼎孳。

畫幅

見《玉几山房畫外録·跋石田衡山兩君畫》：兩先生爲吳門高節至德人。予每從卷軸把其風流，而世以國藝定逸品，雖極崇奬，然不免書畫其書畫也。張遂辰。

畫幅

見《草心樓讀畫集·文待詔畫》：緑楊烟裡織愁思，野水穿林夕照遲。好約成都病司馬，春風來看遠山眉。　明四家畫，吾獨愛沈石田、仇實父，子畏恐未免俗，獨天賦超耳。待詔當在唐沈之間。吾於雁卿所見待詔所爲蘭亭圖，蓋即王文簡冒園修禊所見者，欲爲一詩未果。此幅乃舅氏洪笠舫先生物也。

山水卷

徵明。

見《藤花亭書畫跋》卷二《文衡山畫山水卷》：絹本。此當是中年作，豪特之氣尚存。晚則全變醇厚，胎息迥别。若早歲則又多事倣摹，未能自立一幟，工細多而蒼茫少。此中固有同而不同，不同而同者：前似河堤，後似棧道，由江城以達山郭，百里間一葦可航。惜予足未行萬里，不能即遊展証其名勝所在也。

青緑山水畫卷

衡山文壁。

見《藤花亭書畫跋》卷二《文衡山青緑山水畫卷》：絹本。待詔歸後居一樓，求畫者接踵。又兼工行楷篆隷，往往萃精薈神，徇四方士夫之知。故中晚所爲，長林巨植，壑閣巖開

者，實則趨歸簡便。蓋應酬愈繁，筆墨愈捷，境界亦愈渾成也。然少年已工樓臺界畫，人物舟車，於河陽、松雪二家有神契，在有明可稱能品。今世所傳，凡識用「壁」字者是也。卷長纏逾尺，而韶秀寓靜細中，盛年俊跡一時無兩。

青綠畫卷

徵明。　見《藤花亭書畫跋》卷二《文衡山青綠畫卷》：絹本。翁畫不作驚人之筆，購求者特喜其文雅溢毫墨間，謂非戴、陸所可及。卷用筆秀倩，著色不深不俗，本色然也。

設色山水卷

見《麓雲樓書畫記‧文衡山山水卷》：　紙本，設色。畫後餘紙長題，疏宕秀逸，不作平時本色，是中年肆意摹古之作。觀題語亦頗自珍重。

仿元人山水花鳥三十六頁冊

見《松壺畫憶》：　仿元人山水花鳥冊三十六頁，真能引人入勝。

山水一冊小景一幅

見《家藏書畫記‧文徵明》：劉禹錫陋室銘：山不在高，有仙則名；水不在深，有龍則靈。是山水之賴有仙龍也，而畫山水者當何如哉？曰：畫山則畫仙，畫水則畫龍，一幅中山石水靈皆有也。余曰：欲求其仙而靈，龍而神，可乎？曰：得如顧愷之、張僧繇兩仙手則能之。其說信耶否耶？余覽無聲詩史文衡山先生傳，年九十而卒，卒時猶為人書志石，停筆栩然若蝶化者，人以為仙去不死。先生手殆無異於顧、張，作畫應有顧、張手段也。余家藏先生畫山水一冊，小景一幅。以小米點法，微着青緑而成邱壑，中條出懸峭壁，層浪滄波。尺寸間可容千樹萬枝，重樓疊屋，不畫人物鱗介，竟自有仙龍在其中焉。詩曰：雲山幾幅費丹青，萬點千皴作妙形。雖少神仙居洞府，自傳生氣若通靈。由此小景册頁觀之，先生身則飛仙，畫有仙筆。其册頁小景雖未寫仙龍，而得仙筆之山自有仙，水自有龍。名不名乎，靈不靈乎，吾不得而名也。先生名壁，字徵明，號衡山，更字徵仲。長洲人。明世宗時以貢生授翰林院待詔。

設色仙山樓閣圖卷

見《清河書畫舫》：徵仲盛年，亦曾畫成一卷，乃是倣傚伯駒遺法。筆墨精妙，金碧輝映，凡經歲而始就緒，近聞得六十于歸洞庭人家。

《清河書畫見聞表‧清河秘笈書畫表》：目觀，文徵明

仙山樓閣圖。

層樓圖

見《清河書畫舫》：層樓圖，界畫奇絕，題名尚用文壁。《清河秘笈書畫表・法書名畫見聞表》：目覩，層樓圖。《午風堂叢談》：文徵仲層樓圖，界畫精絕，題名尚用文壁。昔人謂較之晚歲率意而成者，真若天淵。較之晚歲率易而成者，真天淵矣。

古木寒泉圖

見《味水軒日記》卷一：萬曆三十七年己酉正月十四日，夏賈持文衡山古木寒泉圖來看，老榦霜根，甚有生氣。《朱卧菴藏書畫目》：文太史古木寒泉。

雪景

見《味水軒日記》卷二：萬曆三十八年庚戌九月二十九日，夏賈持示文徵明雪景，筆力頗老，恨絹素稀薄。

松壑高閒圖

見《味水軒日記》卷四：萬曆四十年壬子十一月二十八日，過沈倩齋頭，壁挂文徵仲松壑高閑圖，小幅有致。《好古堂書畫記·明人高幅雜畫二册》：共四十五幀。一爲文衡山松壑高閒圖，對幅詹東圖詩。

水墨湘潭雲静小幅

見《平生壯觀》卷十：湘潭雲静，水墨小幅。

設色宛轉斜橋小幅

見《平生壯觀》卷十：宛轉斜橋，重絳色，紙小幅。小行書詩款，本色之作，首句有「宛轉斜橋」字樣，故名。　按：此詩至今未見。

淺絳色秋林坐晚小幅

見《平生壯觀》卷十：秋林坐晚，淺絳，紙小幅。楷書詩，壁款。

雪塘策蹇

見《平生壯觀》卷十：雪塘策蹇，二尺六絹幅。不作層戀密林，頗得子久九峰雪霽意。行書詩款。

春山覓句圖　松陰濯足圖　雲壑流泉圖　灞橋逸興圖

見《遊居柿錄》：石首玉太學出文徵仲皮紙長幅畫四軸：一曰春山覓句；一曰松陰濯足；一曰雲壑流泉；一曰灞橋逸興。寫生氣韻沉雄，如豪放草書，結構極密，真可寶也。

春山喬木圖

見《少室山房題跋》：文待詔春山喬木圖，李貞伯題。古松老檜，黛色參天，精舍數椽，隱見木末。幽人抱膝，袒裸濯足于懸流飛瀑間。上有待詔二詩。

設色春景山水

見《庚子銷夏錄・衡山設色山水》：衡山與石田皆喜作青綠畫，設色濃郁，得古人之秘。此幀乃春景也，山光浮動有如笑者。兩岸古柏夭矯，小舟橫放其中。每一展看，輒歡安得高手寫阿髯

舟上，如李龍眠寫蔡天啟故事，以領其趣乎。

設色春遊圖卷

見《石渠寶笈三編目錄》：延春閣藏，文徵明春游圖一卷。《重訂清故宮舊藏書畫錄》：絹本，原藏故宮，運臺灣。《海外藏明清繪畫珍品·文徵明卷》：紙本，設色。卷首下角有「文印徵明」「衡山」二印。臺北故宮博物院藏。按：一人騎馬行山下松林間，卷尾瀑布雙垂。

溪山深遠圖卷

見《無事爲福齋隨筆》：衡山溪山深遠卷，冷香箋。圖中林木聳秀，兩人溪邊對語，茅屋數椽，小童遠遠渡橋而至。極有逸致，乃文畫之最佳者。

雪景卷

見《契蘭堂所見書畫》：文衡山雪景卷，王西室水仙卷。二圖俱佳，真蹟也。

淡色雪景軸

見《解廬碑帖目録》：明文衡山淡著色雪景軸，紙本。

漁樵逸趣與唐寅畫合卷

見《一亭考工雜録・文唐二公合璧卷》：各畫漁樵逸趣一小幅。自題詩句，各寫胸懷。唐則有超雋之氣；文特平易近情，不求角勝。此情性之自然，可想見也。

青緑設色湖山畫舫圖軸

見《似昇所收書畫録・明文待詔湖山畫舫圖立軸》：絹本，青緑。楊柳如烟，湖山回抱。數人着明代衣冠，坐畫舫中，有手持摺疊扇者。船頭小童煮茗，船尾一人搖櫓而行。此外復有漁舟四五，綱者叉者，掩映於山色湖光間。風日晴和，春光爛熳，對之有夕陽蕭鼓之思。似昇謂待詔筆搜羅轉難，蓋其真贗易別，婦孺知名，故野無遺賢矣。是幅格清趣逸，的爲真蹟。而無藏印，無題句，非鑒賞家所珍，人棄則我取耳。

墨筆山水橫幅

徵明。　見有正書局本《中國名畫》第十四集《文衡山墨筆山水》：匋齋先生藏，款在幅末左上，行書。

山水長卷

見臺灣藝術公司《吳門畫派》第四一及四二兩圖《文徵明山水圖》：長卷。按：第一圖重山疊嶺，有懸泉飛橋。第二圖前半，山嶺下樹木中屋宇四五，屋前場上有人操作，上則嶺中垂瀑平崖上，二人席地坐語。下半幅，上山下水。卷末下角有白文「文壁徵明」、朱文「衡山」兩方印，卷首下角有「停雲生」白文方印。

青綠山水圖卷

見《吳門畫派》第一四四圖《青綠山水圖》：文氏早歲自沈周處得青綠用色法，又從趙孟頫筆中鑽研，趙文敏窺董源青綠遺意，用色不多，使青綠重色不礙披麻筆意。文氏此圖，即深得此要訣。近處村落外雜樹連緜。自右側起一高巖頂植雙松。下復見村落，春樹垂柳，近處山道，二高士邊行邊談。濱水處有水樹，亦有高士晤談其中。左側山巒陡起，間見磴道可達山腹。密林深處

之寺院，一竿高出是爲旗幡。山腳延展處，但見榆槐竹林環抱村居。一木橋跨溪出，與對岸相連。雲霞繁蓊，微現樹梢，已是宋人造意。右方遠山尖峭，左方圓渾，與前景相呼應，足見匠心。

《海外藏明清繪畫珍品・文徵明卷》第一八一頁《青綠山水卷》：絹本，設色。　臺灣私人藏。

水墨山水軸

見《中國繪畫綜合圖錄・文徵明山水圖軸》：紙本，水墨。左下角有「衡山」一印。按：樹四株，前後在坡石上。　威廉洛克希納爾遜藝術畫廊藏。

山水册頁

見《海外藏中國歷代名畫》第廿七圖《明文徵明山水圖》：册頁，紙本，水墨。畫面以平遠構圖，近取峰巒石磴之一角，一高士坐石磴平臺上遠眺。遠取山勢高嶺之姿，中間千頃碧波，以大面積空白留出，將吳地山水清曠遠美感，呈現紙上。此頁應爲晚年作品。前景大樹盤踞畫面中心，與六十後作品，如停雲館言別圖按：見畫題七律「春來十日雨兼風」首句，乃辛卯五月十日所製。相類，清潤秀雅。畫左下角有「文印徵明」「衡山」兩方印。　新加坡國立大學李港乾美術館藏。

按：　對題小楷「登縹緲峰作」七律兩首。無款有印，印模糊難識。

水墨草閣江深圖軸

徵明。　見《藝苑掇英》第廿三期《文徵明草閣江深圖軸》：紙本，水墨。款在左上，行書。有清高宗甲辰夏五月題七絕一首。原周懷民藏。無錫市博物館藏。按：一九八九年四月觀原畫，存疑。

秋到江南圖

見山東畫報出版社《文徵明畫傳》第廿二頁《秋到江南圖》：青綠設色。山不用皴法，于山陰處稍置淡墨，敷以石青、石綠，其濃郁處使色稍稍漬出。樹法學李成、郭熙。群山與石塊輪廓皆用細淺條，不加皴擦，只淡墨染過後再敷重青，避免層疊繁複。筆法雖細，却極見功力。

四時漁樂圖

見《鈐山堂書畫記》：　文衡山四時漁樂圖一。

水墨雲山圖

見《鈐山堂書畫記》：　文衡山水墨雲山圖一。《天水冰山録》：　文徵明雲山圖一軸。

雪景

見《天水冰山録》：文徵明雪景并雲山圖二軸。

詩畫八軸

滄浪濯足一軸　羽扇消閒一軸　滿目滄江一軸　玉洞仙桃一軸　三瑞圖一軸　橫崖懸壑一軸　塞

騎行雪一軸　停琴圖一軸　見《天水冰山録》。

雪夜聯句卷

見《真蹟日録》卷一：沈啟南雪館情話圖與文徵仲雪夜聯句卷，並在韓朝延家。

絳色山水

見《真蹟日録》卷三：也罷説。文略。時正德甲戌重陽，書于桃花精舍之夢墨亭。唐寅識。也罷

丁君小傳。文略。正德癸酉冬日，同郡祝允明譔。後有文徵仲絳色山水。

松窗試筆圖

見《清河書畫見聞表・清河秘笈書畫表》：以繩藏文徵明松窗試筆圖。

石面松頭圖

見《清河書畫見聞表・清河秘笈書畫表》：以繩藏石面松頭圖。

采桑圖

見《清河書畫見聞表・清河秘笈書畫表》：伯兄以繩所得文徵明采桑圖。

上林春色圖卷

見《重訂清故宮舊藏書畫録・文徵明上林春色圖卷》：紙本。石渠續編著録，重華宮藏。

雲松軸　松石軸

見《天水冰山録》：文徵明雲松并山兔二軸。文徵明松石一軸。

松壑高閑圖軸

見《石渠寶笈三編目録》： 御書房藏文徵明畫松壑高閒圖一軸。

溪南疊翠圖軸

見《石渠寶笈三編目録》： 乾清宮藏文徵明畫溪南疊翠圖一軸。

絹本。 僞。 北京故宮博物院藏。

松陰草堂圖軸

見《石渠寶笈三編目録》： 乾清宮藏文徵明松陰草堂圖一軸。 《重訂清故宮舊藏書畫録》：

紙本。 僞。

銷夏小景

見《石渠寶笈三編目録》： 文徵明銷夏小景一軸。 《重訂清故宮舊藏書畫録》：

北京故宮博物院藏。

山水卷

見《石渠寶笈三編目録》： 敬勝齋藏文徵明山水一卷。 《重訂清故宮舊藏書畫録》： 絹

本。 佚。

攜琴訪友圖軸

見《石渠寶笈三編目録》： 延春閣藏，文徵明攜琴訪友圖一軸。

松下觀泉圖軸

見《石渠寶笈三編目録》： 延春閣藏，文徵明松下攜琴圖一軸。 《重訂清故宮舊藏書畫録》：

紙本。 運臺灣。 臺北故宮博物院藏。

江山初霽圖卷

見《石渠寶笈三編目録》： 御書房藏，文徵明江山初霽圖一卷。 《重訂清故宮舊藏書畫録》：

紙本。 佚。

雪景軸　又一軸

見《石渠寶笈三編目錄》：　延春閣藏，文徵明雪景一軸。又一軸。　《重訂清故宮舊藏書畫

錄》：　紙本。　運臺灣。

溪山積雪軸

見《石渠寶笈三編目錄》：　延春閣藏，文徵明畫溪山積雪一軸。

宮博物院藏。

山水十頁冊

見《重訂清故宮舊藏書畫錄》：　文徵明畫山水冊，十頁，絹本。　石渠未入錄。　運臺灣。　臺北故

小景冊二十四頁

見《重訂清故宮舊藏書畫錄》：　石渠續編著錄，明文徵明小景冊二十四頁。　重華宮藏。　佚。

（二十）花木竹石

松菊軸

見《退庵金石書畫跋・文衡山拙政園圖軸》：按余齋有衡山松菊軸，寫祝聽潮侍御七十壽者。款題正德戊寅，是後此五年，衡山四十九歲亦尚署名文壁也。　按：四十九歲應款文徵明。存疑。

水墨花卉冊

寒香仙伴　一枝冷艷發南枝，斜倚瓊葩膩玉肌。祇覺幽芬盈几席，寶珠綠蕚墨華滋。　春林燕喜　連翩雙燕試春色，絳色明霞妙剪裁。蓓蕾全舒疊素綺，玉京仙子立瑤臺。　瓊葩結翠　姿皎潔舞霓裳，翠竹同心結雅芳。文石玲瓏作清供，瑤池仙客倚修篁。　金英作壽　奇峰斜出綠篸修，灼灼朱華光采浮。有暇品題娛翰墨，關心民瘼漫忘憂。　南國聯芬　鬢華芬郁珠璣簇，雪蕊婆娑簪葡舒。七寶凝成空是色，香聞鼻識本來虛。　花中君子出芳池，淨植亭亭漾碧漪。雅合濡毫寫遠馥，素心相印半開時。　芳塘靜植　南國聯芬　芳蕉清蔭綠天深，舒捲靈苗總寸心。長葉翩翩依石畔，參差窈窕致堪尋。　洛浦凌波　香幽花韻玉玲瓏，剪雪裁烟素質

文釋錄目書圖類著者，卷十

首《歷代名畫記圖書集成》二卷《名畫集覽》三卷，明刊本。

右繪圖類圖書館目錄

宋明以來，撰述書目者甚多，大抵以經史子集為綱，而畫學之書，多附於子部藝術類中，若《繪圖書目》者甚罕見。明《文獻通考·經籍考》，《宋史·藝文志》…

首《繪畫圖書目》…明畫圖集釋文譜

右繪畫圖書類目錄

首《歷代畫論文集》…《經籍志》…

首畫目二十二年八月十日刊行，著者類畫釋文譜…

《經籍考》…右繪畫類目錄

右繪畫類圖書館目錄

首《歷代名畫記》《畫鑒》《圖畫見聞志》…《宣和畫譜》《畫繼》《圖繪寶鑒》…等繪畫圖書之目，凡三十餘種…

明《宣和畫譜》二十卷，著者類畫釋文譜…書畫之書甚多，著者類圖書館目錄釋文。

右繪圖類圖書館目錄

首《歷代名畫記》《繪事備考》…四庫全書總目提要著錄之書甚多，每著書名，人名，卷數…《圖繪寶鑒》…《書畫譜》…

首《佩文齋書畫譜》一百卷，清康熙五十年刊本。

水墨。秀石聳立，石傍叢菊盛開，遠近爛熳。古松一本，根蟠虬曲，高不見頂。松下篠竹雜出，逸趣橫生。畫竹空鈎用飛白法，筆力勁挺，墨彩尤極秀潤。書，紙本，行草歸去來辭全篇。款識「嘉靖十八年己亥正月廿又七日，徵明書於玉磬山房」。餘略。互見「書」「非自作詩文」。《聽驪樓書畫記》卷二《吳派繪畫研究》、《中國繪畫綜合圖錄·明文徵明書畫合璧卷》。弗利爾美術館藏。

畫松菊卷

見《文徵明與蘇州畫壇》：嘉靖二十年辛丑八月，畫松菊卷。　費里爾美術館藏。

設色古松芝石大軸

嘉靖癸卯冬十月既望，徵明寫。

解放後於上海古玩市場見文徵明設色古松芝石大軸，絹本。設色鮮艷，滿幅古松瑞芝柏石，幾無餘隙。款，行書。

設色新燕書畫卷

徵明戲筆。　見《石渠寶笈》卷三十五《明文徵明畫新燕篇詩意一卷》：素絹本，著色畫。別幅

自書詩，識云：「嘉靖甲辰春二月廿又八日，爲惟用書。徵明。」記語有「四世孫同拯謹記」七字，引首有陸師道隸書「春滿江南」四大字。《重訂清故宮舊藏書畫錄》：佚，書真畫僞。

水墨寫生十幅册

第一幅竹石，簡貴秀逸。　第二幅喬松幽潤，清風穆如。　第三幅蘭竹，愈簡愈秀愈高。　第四幅墨石，白描蕉葉，二雞鬥於下。　第五幅墨芙蓉，秀潤娟娟。　第六幅雙鈎蘭竹，二鳥藏於中。　第七幅葡萄一枝，蘋婆果一枝。　第八幅怪石古柏，蒼老異常。　第九幅蕉墨石，白描水仙，更勝子固。以上九幅皆有「徵明」印。　第十幅竹菊石，高老而秀。款書此幅。　戊申九月閑齋無事，偶有素册在案，信筆塗抹，不覺盈紙，蓋亦博奕者用心之類也。徵明。　見《吳越所見書畫録》卷三《文衡山水墨無價册》：紙本如新。果品、翎毛、花卉，衡翁之難得者，而是册畢具。且逸韻遄飛，墨花蘊藉，是極閒適之時所作，極得意之筆也。相傳墨林愛此册，獨不敢以藏印妄蓋，每呼爲無價之寶。

設色玉蘭卷

嘉靖己酉三月，庭中玉蘭試花，芬馥可愛，戲筆寫此。徵明。　見臺灣藝術圖書公司《吳門畫

派·文徵明玉蘭花圖》：卷。款在卷尾，行書，共三行。《海外藏中國歷代名畫·文徵明玉蘭

圖卷》：紙本，著色。

花卉四幅冊頁

水仙雙鉤有「文印徵明」方印，在右下角。　　墨竹印同上，在右下角。　　雙鉤蘭竹印同上，在右下角。　　枯木

竹石印同上，在右下角。　　見臺灣歷史博物館《明代沈周唐寅文徵明仇英四大家書畫冊·文徵明

花卉冊頁》。

花鳥冊

見《砥齋題跋·書文衡山花鳥冊後》：文待詔花鳥八幀，婁江王文肅分寄馮翊馬文莊公者。文

肅，文莊主試時所取士也。師弟相與，有古人之風。余次歸馬氏，即文莊後，嘗以是為余壽。戊

申秋日攜之入都，重付裝潢。馬氏藏文肅書牘數十，中有一札，即致此畫者，余并求之，今附于

其後。待詔畫蒼而韻，文肅書亦雅秀。名臣高士之跡，皆足尚也。

墨畫松卷

變化勢難縛，虬鬣似戟森。徵明。　見《石渠寶笈》卷十五《明文徵明畫松一卷》：素牋本，墨畫。　《中國繪畫綜合圖錄·明文徵明古松圖卷》：紙本，墨畫。款題在卷尾下角，行書三行。

《重訂清故宮舊藏書畫錄》：紙本，佚。　《海外藏明清繪畫珍品·文徵明卷》：畫松圖卷，紙，墨淡色。　《海外藏中國歷代名畫·文徵明老松圖卷》：紙本，墨畫。　美國克里夫蘭美術館藏。

梅卷

見《味水軒日記》卷八：萬曆四十四年丙辰三月二十日，蚤至閶門。有孫青城者攜卷軸就舫齋閱之，吳名公八種梅花。文徵仲、文休承、王酉室、錢叔寶、陸五湖、陸包山、朱清溪、尤子求，競出新意，寫橫枝疏蕊，正側背面，與梢幹轉搭，務標奇格。所題句俱妙，不及錄。卷首徐髯仙霖小篆「破春小梢」四字，亦佳甚。

水墨歲寒三友圖軸

歲寒三友圖　徵明。　見《石渠寶笈》卷二十六《明文徵明畫歲寒三友圖一軸》：素牋本，墨畫。隸書款。　《重訂清故宮舊藏書畫錄》：重華宮藏，運臺灣。　《吳派繪畫研究》。臺北故宮

《海外藏明清繪畫珍品·文徵明卷》：畫松圖卷，紙，

博物院藏。

水墨梅竹爲友梅作橫幅

徵明爲友梅作。　見《中國名畫》第二十八集《文衡山墨筆梅竹》：　款題在右上，行書兩行。

水墨冰姿倩影圖

徵明筆。　見《中國古代書畫圖目》七《明文徵明冰姿倩影圖》：　軸，紙本，墨筆。　《文徵明畫傳》第一〇八頁《冰姿倩影圖》：　此卷墨梅繼承楊无咎、王冕一路，用筆精練。梅花墨色清淡明净，勾花點蕊似經意又似不經意，極爲自然。　圈白梅花，不用著色的畫法創于楊无咎，元代王冕推行其法。　而老幹筆法蒼勁，筆墨豐滿，乾濕墨兼施，又得縱逸之趣。　南京博物院藏。　按：款在右上角，行書。　清高宗題云：　貞白是本性，丰姿寫奇調。永可作梅觀，停雲自寫照。　庚午仲秋，乾隆御題。

竹菊軸

見《石渠寶笈三編目録》：　延春閣藏，文徵明竹菊圖一軸。

墨菊軸

見《重訂清故宮舊藏書畫錄‧文徵明墨菊軸》：紙本，石渠未入錄，偽。　北京故宮博物院藏。

設色桃花軸

見《麓雲樓書畫記‧文衡山桃花軸》：紙本，設色。無款，有朱文「徵」「明」聯珠印。用筆敷色，精妍有致，勾寫之精，皆胎息宋本。有乾隆寶璽五方。　《中國名畫家全集‧文徵明》第一三二頁附圖《桃花圖》：印在右下角。

水仙柏舟圖

見《珊瑚網畫錄》卷二十三：　麟湖沈氏所藏。白石山樵云：　池灣沈仲貞多家藏，出示中略文太史水仙柏舟圖。

水仙卷

見《享金簿》：　文衡山畫水仙一卷，用飛白筆法，多至數十本。疏密參差，花葉離披，備極天然之妙。而皆不見根顆，亦不在水，必有取義。首題「水仙」二字，小篆遒甚。元趙松雪曾畫水仙百

本，此蓋倣之也。末有「玉磬山房」印。

水墨秋葵小幅

見《平生壯觀》卷十：秋葵。紙，小幅。水墨一枝，丰度淡遠，可與六如墨梅、十洲水仙并駕。若石田、白陽寫生，遜此一頭矣。

水墨古樹奇石圖軸

古樹奇石，勝國柯敬仲曾有此幀，漫倣之。徵明。　見《石渠寶笈》卷八《明文徵明古樹奇石圖一軸》：素牋本，墨畫。

古木寒泉圖

見《味水軒日記》卷一：萬曆三十七年己酉正月十四日，夏賈持文衡山古木寒泉圖來看，老幹霜根，甚有生氣。　《朱卧菴藏書畫目》：文太史古木寒泉。　《石渠寶笈三編目録》：乾清宮藏，文徵明畫古木寒泉一軸。　按：疑即嘉靖己酉冬所寫一軸。臺北故宮博物院藏。

設色畫蘭竹卷

正德己卯二月廿又四日，夜坐小齋，幽蘭發香，因命筆作此。徵明。　見《左庵一得續錄·文衡山蘭竹卷》：設色。　《穰梨館雲烟過眼錄》卷十七《文衡山蘭竹卷》：絹本。　《宋元明清書畫家年表》、《爽籟館欣賞》。　《域外所藏古書畫集·文徵明蘭竹卷》：款識在卷首，行書三行。　《吳派繪畫研究》、《中國繪畫綜合圖錄》。　《海外藏中國歷代名畫》：窠石粗拙，用渴墨皴擦。蘭竹舒逸，以長毫揮洒。墨分五色，寫于絹上，其效果如燈取影，別具意韻。用筆繁密，却多而不亂，蓋以書卷氣息統貫畫面，而得疏朗之境。　《海外藏明清繪畫珍品·文徵明卷》。　日本大阪市立博物館藏。

畫朱竹軸

水龍吟詞略右調水龍吟，高季迪先生作。　嘉靖十三年歲在甲午二月五日，徵明因戲寫朱竹，遂錄其上。　見《故宮週刊》第一百六十四期《明文徵明畫朱竹》。　《石渠寶笈》卷四十《明文徵明朱竹一軸》：宣德鏡光牋本。研朱畫，上方書高啟詞一首。　《故宮書畫集》第十三冊。　《支那南畫大成》：蘭竹卷。　《重訂清故宮舊藏書畫錄》：原藏御書房。運臺灣。真蹟。　民國廿二年《故宮日曆》：題在畫上端，行書十行。　款識楷書二行。　臺北故宮博物院藏。

畫朱竹軸

水龍吟詞略　古調寄水龍吟，高季迪先生作也。嘉靖乙卯秋日戲寫朱竹，遂錄其上。長洲文徵明。

見《石渠寶笈》卷三十八《明文徵明朱竹一軸》：碧牋本，研朱畫。上方朱書高啟朱竹詞。

《故宮週刊》第一百八十七期《明文徵明朱竹》：題在畫上端，行書十行。　民國廿二年《故宮日曆》、《故宮書畫集》第十六冊，《吳派繪畫研究》、《吳派畫九十年展》。　《重訂清故宮舊藏書畫錄》：原藏御書房，運臺灣。　真蹟。　臺北故宮博物院藏。

蘭石卷

嘉靖甲午秋七月六日，與子朗、民望遊虎丘，寺僧出紙索畫，草草寫此，以應其請。　徵明。　見《藝林月刊》第三十七期《文徵明蘭石卷》：雙鈎墨蘭，衡山獨擅其妙。此卷洪洞董氏所藏，允稱精品。　款題在卷首，行書共四行。　《宋元明清書畫家年表》。

水墨蘭竹卷

丙申五月既望，徵明作。　舉世寫蘭竹，而舉世洵非蘭竹。其難正猶傳神寫照，幽人君子豈易貌耶。徵仲先生畫筆妙天下，即此草草點染，風骨韶秀，氣韻洒落，亦足以擅前後矣。世不吾

信，請以問之石丈。順治丙申三月廿一日，上元後學張風跋。　見《中國古代書畫圖目》二《明

文徵明蘭竹圖卷》：紙本，墨筆。款在卷首，行書一行。　上海博物館藏。　按：徐邦達、傅

熹年云，畫不佳，存疑。

墨蘭卷

蘭兩叢　徵明。　見《藝苑掇英》第三十四期《明文徵明墨蘭圖卷》：紙本，墨筆。款在卷首上

端，行書。後幅大行書咏蘭詩，末識：「嘉靖丁酉五月既望，客有餽蘭蕊筆者，既以作蘭，更錄舊

作。」美國翁萬戈藏。

畫紫竹卷

見《文徵明與蘇州畫壇》：嘉靖十七年戊戌二月五日，畫紫竹卷。引自石渠寶笈續編。

水墨竹譜十幅冊

見《石渠寶笈續編·明文徵明畫竹譜》：素牋本，十一幅。水墨畫竹譜十幅，末幅行書自題。每

幅分鈐「文徵明印」「衡山」「徵仲」「悟言室印」「停雲」「徵仲父印」「徵明」印。高士奇題二則。

按：與圖不涉，不錄。《宋元明清書畫家年表》、故宮博物院《明文徵明畫竹譜》。《重訂清故宮舊藏書畫錄》：藏御書房，運臺灣。真蹟。《吳派畫九十年展》《海外藏明清繪畫珍品・文徵明卷》。臺北故宮博物院藏。

墨蘭卷

嘉靖丁未三月十又六日，寫於悟言室。徵明。　筆花吐靈奇，花工稟天地。墨痕淺淡間，左右發幽致。　靜同君子貞，豔奪佳人媚。湘魂來夢頻，楚畹分枝異。大家旖旎舞，小妹低鬟侍。丹房浥露開，繡帶翻風翠。相對嬌如語，兩兩宛嬉戲。棘榛巧護持，末許游蜂至。怪石恰虎蹲，懸崖峭欲墜。尺素儼蘭皋，千秋永深秘。只恐展玩時，蝶依不忍棄。識却幻中真，乾坤亦寄寄。庚子冬月，玩衡山翁墨蘭卷，丰韻瀟灑，迥出於古之作者。偶得寄字，以識深慕之思耳。梁溪陸珍。

見《紅豆樹館書畫記》卷二「明文衡山墨蘭」：卷，紙本，一接。待詔畫蘭，往往以繁密取勝，此則數株娟靜，間以疎竹，殊有清遠之致。另有許延祝、董其昌、劉若宰題。略卷爲楊子萱所藏。

畫蘭石卷

見《弇州山人四部稿》卷一百三十八《衡翁書畫卷》：癸丑，余避地吳中。一日以間謁文太史，手

示此卷索題。太史坐隅畫蘭石畢，覺秀色朗朗，射人眉睫間，已書數古體詩，詩亦清拔，是平生合作者。而書法從豫章來，尤蒼老可愛。今日偶理散帙，得此卷出之，墨色尚如新，而太史游道山已七易寒暑矣，爲之泫然一慨。《書畫跋跋》卷三《衡翁書畫卷》：昔人謂求衡翁書畫者，惟入其書室，懇其面作，乃得佳且無僞。今覩此果然。

臨元人竹枝十二幅册

余觀今之摹古名蹟者，每率意爲之，不但神理，即形象亦不甚肖。往時在解嘲堂見先待詔臨元人竹枝十二幀，和州從臨本中描寫，絕得勝國遺韻，而微帶曾王父丰神，令人莫得窺其本色。藝之絕世在此，可與知者道耳，元方首肯否。乙亥新秋，孫男從簡敬題。見《吳越所見書畫錄》卷四《明文文水臨待詔公墨竹册》：紙本。仿王黃鶴，風枝。第二幅仿李遵道，風竹。第三幅仿吳仲圭，竹風藤蘿。第四幅仿柯丹丘，鳳尾。第五幅做趙仲穆，墜雨枝。第六幅做趙文敏，竹石。第七幅做顧定之，屈竹。第八幅做郭天錫，竹梢。第九幅做高房山，雨竹。第十幅做李息齋，古木竹石。第十一幅做張仲敏，鈎勒竹。第十二幅做倪迂，竹石。所做家數，俱拈簽頭。

按：文徵明原墨未見。

墨竹册

見《珊瑚網畫錄》卷二十二《文徵明墨竹册》：息齋似而不逸，松雪逸而不似。

朱竹軸

見《破鐵網二卷·文衡山朱竹小立軸》：長二尺餘，闊尺許。神勢飛逸。上題七律二首，亦集中所逸。

墨筆晴竹軸

瀟湘雷雨過，忽見化龍枝。徵明。　見《書畫鑑影》卷二十一《文待詔晴竹軸》：紙本，墨筆。晴竹三竿，枝葉皆仰，兩濃一淡，下有新筍。題在右上，隸書二行。

倒蕙中掛幅

見《平生壯觀》卷十：倒蕙。白紙，中掛幅。詩款。

蘭竹小幅

見《平生壯觀》卷十：蘭竹。黃鬆紙，得松雪法。詩二句。

墨蘭卷

見《藤花亭書畫跋》卷二《文衡山畫墨蘭卷》：紙本。蘭竹長卷最難，蓋參伍錯綜之妙，全取乎疏密相間，夾以水石芝卉，始得生動氣韻。弁卷舊有馮魚山太史隸書「停雲妙品」巨題，屋漏滲壞，重裝去之矣。

畫蘭竹石卷

見《須靜齋雲烟過眼録》：乙酉五月六日，晤一亭叔美，出示文衡山蘭竹石卷。後有自跋，係松下清齋物，一亭新得者。

墨畫蘭竹圖卷

蘭竹雙鈎　新奇本出漢飛白，古意尚有唐雙鈎。

雨浪浪七絶　徵明。行書兩行，在左側。

徵明。行書共三行，在右側。　竹石　西齋半日爲最。衡山畫，余有飛白蘭竹并竹石兩小幀，深得夏仲昭之傳。

見《瓻瓻齋書畫記》：明代畫家指不勝屈，當以文沈唐仇

《明文徵明蘭竹圖卷》：紙本，墨筆。　《文徵明畫風》：蘭竹石圖。一二五、一二六　《文徵明畫傳·蘭竹石圖二幀》：在花卉中，文徵明酷愛畫蘭竹。他畫的蘭有「文蘭」之譽。此幅蘭竹石

《中國古代書畫圖目》二十

圖，得元人的蘭竹委婉蘊藉、中和典雅之三昧。具有筆劃清輕、虛婉內蘊的行書筆意，可謂士氣濃重。　北京故宮博物院藏。

墨筆蘭竹軸

徵明戲墨。　見《書畫鑑影》卷二十一《文徵明竹蘭軸》：　紙本，墨筆。　修竹一竿，穉竹一竿，枝葉下垂，有綴露之勢。　竹前傍石，皴作折帶，傍芳蘭一叢，花葉俱用淡墨，風致特佳。　題在右上，行書一行。

蘭竹卷

見《文徵明畫風·蘭竹卷》：　自十三圖至十七圖。　《文徵明畫傳》第八十九頁《蘭竹圖》局部：　此圖蘭竹筆筆皆用中鋒，勁直如矢，宛曲如弓，鏤文筆法一一可辨。　而山石則多以闊筆取其輪廓，有幾處鋪毫處而能留出空白，發揮了飛白妙用。　只是經營時略顯刻意，筆筆求好，過于矜持，反缺之一點縱逸之氣。

水墨蘭竹圖卷

見河北教育出版社《中國名畫家全集‧文徵明》第一九七頁至第二〇一頁《蘭竹圖卷》：共印成六圖，水墨畫，無款。第五圖爲卷首，平坡上矮石間蘭一叢，右荊棘大小五枝，下有草三叢。卷首下角有「悟言室印」「徵仲」兩方印。第一圖爲卷尾，澗泉出自山坡，左岸蘭六七葉，花兩枝，一盛放，一將開。左側荊棘大小三枝。卷尾下角有「徵仲父印」「惟庚寅吾以降」兩印。　按：第六圖不知列於第幾。

水墨蘭竹寄石渚軸

徵明寫寄石渚先生。　見嘉德拍賣公司展品《文徵明蘭竹軸》：紙本，水墨。　款在左上角，行書二行。　清乾隆題云：　淇澳風依空谷香，氣求雅合此同堂。　衡翁寓意真超俗，所見猶思鶴阜旁。己卯春御題。　拍價港幣七十萬至九十萬元。

蘭竹卷

見《石渠隨筆‧文徵明畫蘭竹並書西苑詩合蹟卷》。

水墨蘭竹菊卷

見《江邨書畫目‧文太史山齋三友圖一卷》：水墨蘭竹菊。真的，三兩。

蘭竹軸

見《雪堂所藏金石書畫展目錄》：明文衡山蘭竹軸，紙本。

（廿一）人物

畫洛神圖軸

先內翰畫洛神，倣龍眠居士筆，嘉靖庚辰年作也。至萬曆甲戌秋，補書賦于上。仲子嘉。文徵仲白描宓妃，雅得神光離合之趣。而休承書亦儀靜體閑，洵稱合作。繡水汪氏鑒藏。見《珊瑚網畫錄》卷十五《文徵仲洛神圖掛幅》、《式古堂書畫彙考畫錄》卷二十八《衡山洛神圖掛幅》。　按：嘉靖無庚辰，應是正德庚辰，徵明年五十一歲。

白描洛神圖軸

嘉靖辛丑春二月上浣之吉，雨窗寂寞，漫書適興，惜老眼眵昏不能工也。徵明。　見《石渠寶

笺》卷九《明文徵明洛神圖并書賦一軸》：宋牋本，白描。畫上方小楷書洛神賦。

設色寒林鍾馗圖軸

寒林鍾馗　甲午除夕戲作。　假借終葵遂有稱，訛傳進士關邪能。衡翁自負博古者，北史緣何未讀曾。　疑是地仙抑鬼仙，寒林漠漠立輕烟。長髯袖手如微笑，幻閱人間二百年。乾隆甲午除夕御題。　見《故宮週刊》第五〇九期《明文徵明畫寒林鍾馗》：軸，紙本，設色。上有詩堂。石渠寶笈三編著錄。　民國廿六年《故宮日曆》：題識在右上角，行書二行。　《石渠寶笈三編目錄》：重華宮藏。　《重訂清故宮舊藏書畫錄》：運臺灣，真蹟，上。　《吳派畫九十年展》《海外藏明清繪畫珍品·文徵明卷》。　臺北故宮博物院藏。

白描老子像卷

丁酉七月望日，徵明繪像。　猶龍公道貌玄言，吾夫子以爲不可測識者，而徵仲先生以筆墨追之，幾得影響。此不復當以藝事目矣，必焚登流眉香一株，乃可開卷。壬戌十二月，李日華敬題。　見《藝苑掇英》第三十五期《明文徵明老子像卷》：紙本，墨筆。引首無題，畫心白描老子像，卷後自書小楷太上老君常清靜經和老子列傳。此卷曾經清代内府庋藏，秘殿珠林、石渠寶

笈續編著錄。《珊瑚網畫錄》卷十五《文待詔白描老子像》：後楷書清静經、老子傳跋。《郁氏書畫題跋記》卷十二《衡山白描老子像》：紙，楷書清净經，紙上橫卷復楷書老子傳。《中國古代書畫圖目》十六《文徵明書畫卷》：紙本，墨筆。《重訂清故宫舊藏書畫録》：佚。旅博。

遼寧省旅順博物館藏。

墨筆老子像册

長洲文徵明寫像。 見《弇州山人續稿》卷一百五十七《文待詔書常静經老子傳》：余久不受械，則文待詔書常清静經，後附以太史公所著傳，小楷法皆極精妙。前貌老子像，雖彷彿自趙承旨，而聊耳修眉神采儼若生動，豈惟出藍而已。按葛仙翁記此經授受中略待詔跋尾謂爲北山煉師書，充福濟常住。福濟觀不知在何地，而煉師之骨，業已朽矣。人吾手非遠，當亦他往。聊識其末，以貽得有者。 《須静齋雲烟過眼録》：文衡山小楷清静經、墨描老君像，絶佳。 《南京市美術展覽書畫册·明文徵明老子像并楷書清静經》：紙本。吳寶偉藏。 《中國古代書畫圖目》九《文徵明楷書常清静經傳册》，《書法叢刊》一九九七年第三期。 天津藝術博物館藏。

潤筆資，而華孟達昆季厚贄幣而來，請銘其王父之墓，却之至再三，乃抽一笈投案上而去。啓

水墨淺色寒林鍾馗圖軸

朔風吹雪目欲迷明初凌雲翰作七古　壬寅除日，徵明書於凌柘軒。

《明文徵明寒林鍾馗圖立軸》：　紙本。　鍾馗設淺色，寒林皆水墨。　精妙絕倫，文人無所不能。

見《吳越所見書畫錄》卷四

水墨老子像軸

老子列傳　嘉靖己酉五月既望，長洲文徵明書，時年八十。　見《中國古代書畫圖目》十三《明

文徵明老子像軸》：　紙本，墨筆。　小楷老子列傳，在圖上端，共廿三行。　《文徵明畫傳》第九十

九頁　廣東省博物館藏。

老子像軸

嘉靖二十九年歲在庚戌五月既望，畫老聃聖像。　是日風雨涼爽，但未夕先瞑，老眼眵昏，不能工

也。徵明時年八十有一。　一九五〇年日本印《大風堂書畫名蹟集・文徵明畫孔子像》：上幅

小楷孔子世家，共二十六行。　二〇〇五年二月，香港鄧民亮於港圖書館見而複印寄贈。

按：　此畫與余所得拓本盧鎮畫老子像上端文徵明小楷孔子世家立幅，像相同。　其款識云：「嘉

靖二十九年歲在庚戌五月既望，四□陸□□攜盧君硯溪畫老聃聖像來視，欣羨之餘，輒須書此。

是日風雨涼爽，但未夕先暝，老眼眵昏，不能佳也。徵明時年八十又一。」小楷確是徵明風貌。

有范永祺、張恕兩跋。大千此幅縮印，字小不可辨，識此待考。

畫老子像觀音像

本家楚瀨鄉，遠師周柱史。流沙竟長往，谷神應不死。真源古縣近西原，祠宇荒涼舊宅存。不見猶龍寫生色，祇同摸象解空言。衡山先生今顧陸，贈我真人真一幅。天機淵默藏根柢，口角分明辨眉目。先生高士非畫史，一紙千金難易之。四方求者苦不得，我未往求先見遺。往年曾畫圓通象，髣髴白衣來海上。今者揮毫圖伯陽，恍惚青牛歸故鄉。老夫家居貧轉劇，偶然富與公侯敵。簞瓢匱乏無斗儲，篋槓緘縢有雙璧。平生嗜好釋與仙，幸遭同病還相憐。已將彩繪作佛事，更擬形似傳靈詮。學通二氏我何有，畫備六法誰能先。不慚俚調酬妙品，往來聊結三生緣。

見《薛考功集》卷四：文徵仲畫老子見贈，舊嘗寄觀音像，併此奉謝。

養鶴種松圖卷

見《寐叟題跋·明文衡山養鶴種松圖卷跋》：太倉陸潤之，遍閱吳越圖畫，常以衡山人物爲難得。明代論人物畫，以衡山繼跡吳興。近代見聞日隘，固無留意及之者。畫學衰絕，祖惲尊王，

祇益塵陋耳。此卷爲徵仲八十四歲，老筆紛披，略不用意，而規矩神明，自然雅逸。卷尾有王蓮涇印，蓮涇藏書多見之，藏畫罕見，彌難得也。光緒壬寅臘月，得之海王村市。大寒前二日，睡息齋識，城西睡菴老人。

寒林鍾馗圖軸

嘉靖甲寅正月，徵明。

見《名人書畫》第八集《文衡山寒林鍾馗》：　石門吳氏襄銷廬藏。　款識在右側，行書兩行。

水墨畫寒林鍾馗圖軸

朔風吹雪目欲迷七古，凌雲翰作　甲寅冬十二月廿又二日，徵明畫并書。　見于無錫市博物館《明文徵明寒林鍾馗圖立軸》：　紙本，水墨畫。　款識在左上角，小楷七行。　無錫市博物館藏。

畫鳥窠禪師軸

見《文徵明與蘇州畫壇》：　嘉靖三十七年戊午八月，畫鳥窠禪師軸。引自珠林續編。

洛神圖

洛神賦　雅宜山人王寵書。　洛神圖，先君摹元人張渥筆，鈎法如屈鐵絲。履吉書法逼真破邪論。玄昊珍愛如異寶。庚午秋仲攜過碧湘齋，把玩竟日，感慨系之矣。仲子嘉。　見《聽颿樓續刻書畫記》卷下《文待詔洛神圖軸》：　紙本，不著款，左方下有「徵明」印、「衡山」朱文印。

文天祥像沈周詩合卷

吳內翰南夫寄調文信公祠四詩，依韻爲答，錄寄理之，俾知近作。弘治庚申正月十九日，沈周識。　見《吳越所見書畫錄》卷三《明文衡山畫文信公像沈石田題詠卷》：　紙本，淺設色。石坡上喬木三株，信國科頭赭衣坐於石上，隔岸山麓奔泉。石田題詠，紙四縫。圖有「徵仲父印」「衡山」兩印。　《辛丑銷夏録》卷五《明文待詔畫文信國公像沈石田詩合卷》：　紙本。寫古柏二株，下有磐石。信國抱膝坐石上，便服修髯，意態閒遠。但覺樹色泉聲，都與古懷相對。尾有「徵明」白文印、「衡山」朱文印。　按：　兩卷所記印章不同，疑是筆誤。　吳榮光《歷代名人年譜》及郭味蕖《宋元明清書畫家年表》皆編入弘治十三年庚申，不知何據？圖已不用「文壁」名印，應是四十二歲以後作品。

文信國像卷

見《朱卧菴藏書畫目・文信國像卷》：王文恪、吳文定題，文衡山八詩。《須靜齋雲烟過眼錄・文信國像卷》：有王濟之、吳匏庵、文衡山題謁相國祠詩。文書最縱橫出色。

大士像軸

見《秘殿珠林》卷十二《明文徵明普門品畫大士象一軸》：素絹本，無款，左角下有「徵」「明」聯印。

觀自在菩薩象拓本

見白描觀自在菩薩坐象拓本，無款，像上徵明小楷般若波羅密多心經。原石藏松江博物館。

白衣仕女　終南進士擊鞠圖

見《松壺畫憶》卷六：余家舊藏文待詔畫不止百幀，今散失如雲烟矣。有白衣士女及終南進士擊鞠圖，並古妙。

崔鶯鶯像

見《書畫所見錄》：　一幀約長丈許，繪雙文小像。婉孌含春，嬌羞待月，幽秀麗艷，料無出其右者。幀歸姚石甫觀察。

設色指揮如意圖

先生不知何許人，綸巾朱履，博袖寬衣，席地手弄如意。以高逸瀟灑之筆，繪閑雅雍容之狀，當不用擊碎玉唾壺也。戊午二月二十六日，與巽道人同觀於西園草堂。季子孔廣陶書。見《嶽雪樓書畫錄》卷五《名人妙繪英華二冊》第一冊第三幅：　文待詔指揮如意圖。紙本，設色。人物長方幅，不著款。下方右角有白文「徵明」長方小印、「停雲生」方印。

人物卷

徵明。有「文徵明印」方印　間居聊自得平生，淡水疏篁共性情。豔可奪霞巢父節，心非潤物伯夷清。上同碧落鴻濛色，遠瀉朱弦太古聲。識取宣尼舊眉目，靜中應聽鳳凰鳴。吳門祝允明。

鑿通山下水，低繞竹邊篁。天籟迎風細，寒流觸石香。餘光凝巚谷，清音入滄浪。養到此君定，形骸自兩忘。孫耕。

見《古芬閣書畫記》卷十五《明文待詔人物卷》：　絹本。梧桐院落，一叟

凭窗坐眺，童子理架上藏書。卷尾之首，款行書一行。

人物山水六十一幀

見《天水冰山録・古今名畫手卷册頁》。

（廿二）翎毛 其他

敗荷�}鶒圖

見《定山集・敗荷鷿鶒爲文二作》：萬古岐周治一隆，鳳凰千仞幾梧桐。我知此日文家意，不在秋荷數鳥中。 按：徵明從學莊㫤在弘治六年癸丑，年廿四歲。

水墨鬥鷄圖軸

大鷄昂然來鬥鷄詩，五言古，非徵明作。 辛卯二月十又四日，徵明録并畫。 見《麓雲樓書畫記・文衡山鬥鷄圖軸》：紙本，墨畫。兩鷄詩立作鬥，奕奕如生。兼以點綴清雅，筆墨工細。作精楷鬥鷄詩，闌以烏絲。誠小品中之極佳。 《中國古代書畫圖目》九《明文徵明鬥鷄圖軸》。 《文

徵明畫風》：詩，小楷，書在畫上端，烏絲格，十八行，行十四字。《文徵明畫傳》第二一〇頁《門

鷄圖》：此圖筆筆清秀瀟灑，有倪雲林、管仲姬筆意。所畫竹石有烟姿雨色，偃直濃淡合乎矩

度。構圖空靈瀟灑，鏤空的山石更增加了幾分剔透。全圖用墨淺淡，氣度瀟脫，可充分看出作

者的文人雅致。　天津藝術博物館藏。

五鹿雙全軸

見《天水冰山録》：文徵明五鹿雙全一軸。

設色群鹿圖

見《中國繪畫綜合圖録·明文徵明羣鹿圖》：絹本，設色。　大英博物館藏。

山兔

見《天水冰山録》：文徵明雲松并山兔二軸。

設色古洗蕉石圖

見《石渠寶笈》卷十七《明文徵明古洗蕉石圖一軸》：素牋本，著色畫，無款。右方下有「停雲館」一印。上方文彭錄張雨、饒介之、倪瓚、杜瓊、趙宋文、周鼎、錢昌、呂太常諸詩，并徵明和句。款云：「嘉靖丙辰秋八月望日，三橋居士文彭書於金臺石室。」《吳派繪畫研究》。《重訂清故宮舊藏書畫錄》：原藏養心殿，運臺灣。　臺北故宮博物院藏。

蘆蟹

見《味水軒日記》卷三：　萬曆三十九年辛亥七月十五日，購得文徵仲蘆蟹，逸筆有致。

畫芋頭

見一九八三年《新華文摘》第六期九十四頁：　江西玉山縣文物普查中發現文徵明畫芋頭。

文徵明書畫資料彙編卷十一

丙、書畫扇

一、書扇

（一）五古　七古

行書一首

天寒萬木僵　徵明。

　　文徵明，宸濠慕其名，以書聘，辭疾不赴。周、徽諸王以大寶玩贈之，不啟封而還。榮光題。

見《聽驪樓書畫記》卷四《集明人行草扇册》：共廿八葉，第七幅文待詔行書。

與王守王穀祥合書

幽人何所適　徵明。　見《壯陶閣書畫錄》卷二十《明文衡山王涵峰王西室合書詩扇》：泥金面。三君會書，有鬥勝之意，或行或楷，光豔照人，虞、褚何讓焉。

行書題古木高士圖詩

紅塵暗長岐　右題古木高士圖　徵明。　見《中國古代書畫圖目》二十《明文徵明草書題古木高士圖詩扇頁》：　金箋，行草書，共廿一行。　北京故宮博物院藏。

行書五古一首與王寵彭年合書

見《石渠寶笈》卷三《名人書扇二冊》下冊第一幅金牋本，凡三則：　一行書五言古詩一首，款「徵明」。　一楷書五言律詩二首，第一首識云：「右虎丘劍池。」第二首識云：「右酌陸羽泉。」款署「王寵」。　一楷書五言律詩一首，款識云：「九日陽湖又期，同衡翁、胥江、西室、元洲、佩絃集虎丘作。　彭年。」

草書五古二首

久客急當歸　履道心神融　舊作二首，閒録一過。戊戌八月晦日，徵明。　見《書畫鑑影》卷十

五《明人書畫扇面集册》第一册第七開：　金牋。　五古，草書十七行。　《中國古代書畫圖目》二

十《明文徵明草書詩扇頁》：　金牋。草書。　北京故宮博物院藏。

小楷舊作三首贈華夏

朱雲鬱天漢　右夏日友人池亭納涼　煩燠厭修暑　右夏夜苦熱　陰蟲抱莎啼　右秋夜有感

嘉靖戊午七月十又八日，書舊作三首贈東沙華君中甫。　徵明。　見文明書局印本小萬柳堂藏

《名人書畫扇集》第十二册：　小楷書，共廿八行。

草書舊作三首贈子充

夜寒拂衾裯　空庭集饑鳥　陽卉不復腓　舊作三首書似子充先生。　徵明。　見北京故宮博

物院（舊）印本《故宮名扇集》第一期：　草書，共二十一行。　《故宮週刊》第二○三期《文徵明

書扇》。

行書蜀葵詩

庭下戎葵高十尺　徵明。

三開，七古，行書十七行。

見《書畫鑑影》卷十五《明人書畫扇面集册》第一册：　俱金牋本。第

行書舊作

山風吹雨作雪飛　右詩，余庚戌歲在滁陽山中作。今嘉靖癸巳，四十有四年矣。因作畫有感舊遊，遂錄其陰。是歲五月望後四日，徵明時年六十有四。　見《珊瑚網畫錄》卷二十二《文徵仲自題四景畫扇》：　第四面。

行書江南春

春雷江岸抽瓊筍　右追和倪元鎮先生江南春詞。嘉靖癸巳四月五日澄觀樓中書。　見《珊瑚網畫錄》卷二十二《文徵明自題四景畫扇》：　第一面《春郊牧馬圖》後面，行書。

仿黃體書漁隱圖詩

江南雨收春柳綠　徵明。　見一九七八年上海博物館展出：　泥金面，行書，作山谷體，共十二

行。　上海博物館藏。

行書春曉曲

翠塵沃日烟霏霏　徵明。　見臺灣歷史博物館《明代沈周唐寅文徵明仇英四大家書畫集·文徵明行書扇面》：行書，共廿二行。　按：此是文彭代筆。

行書題夏圭柳溪漁艇詩

長風吹波波接天　右題夏圭柳溪漁艇。徵明。　見《中國古代書畫圖目》二《明文徵明行書題夏圭柳溪漁艇詩扇頁》：金箋，行書共廿二行。　上海博物館藏。

（二）五律　七律

行書岸幘詩扇

岸幘南樓上　徵明。　見《壯陶閣書畫録》卷二十《文衡山詩扇》：泥金面。行楷凝重，墨濃如漆。北海沉着，兼山谷風韻，枝山當望而却步。停雲書衣被人間，吾獨取此入帖，精帖可知。

《壯陶閣帖》： 行書，共八行。

行書夏日詩

境寂晝偏永　徵明。　見一九五八年上海博物館扇面展覽會：　泥金牋。　行書，仿山谷，共十一行。　上海博物館藏。

行書夏日詩畫扇

境寂晝偏永　徵明。　見臺灣歷史博物館《明代沈周唐寅文徵明仇英四大家書畫集・文徵明書畫扇》：　行書共十四行。　按：　存疑。

行書夜泛石湖詩

愛此波千頃　徵明。　見《中國古代書畫圖目》二《明文徵明行書五律詩扇頁》：　金牋本。　行書，作山谷體，共十一行。

行書四月詩

春雨綠陰肥　徵明。　見《壯陶閣書畫錄》卷二十《明文衡山詩扇》：泥金面。行楷，端重遒麗。

《壯陶閣帖》：行書共七行。

行書對酒詩

晚得酒中趣　徵明。　見南京博物院展出：泥金面，行書。　南京博物院藏。

行書春游詩

湖光披素練　徵明。　見《中國古代書畫圖目》十七《文徵明行書五律詩扇頁》：金牋本。行

書，共十二行。　重慶市博物館藏。

仿黃體書書獨坐詩

獨坐茅簷靜　徵明。　見一九六二年上海博物館《明清扇面展覽會·文徵明行書扇頁》：泥金

面，作山谷體，共十一行。　上海博物館藏。

行書五律詩

睡起執團扇　徵明。　第三姪邦任有事湖北，於湖北省博物館見此：金陵本，行書。　湖北省博物館藏。

行書暮春齋居即事詩

閑庭春草積　徵明。　見《中國古代書畫圖目》十七《文徵明行書五律詩扇頁》：金陵。行書，共十一行。　四川省博物館藏。

行書題畫詩

輕浪激迴渚　徵明。　見《聽驪樓書畫記》卷三《明文待詔書畫扇册》：十六幅，第十三幅，行書五律。

行書五律與王穀祥陸師道書合

見《烟雲寶笈成扇目録·文徵明書五言律、王穀祥書五言律、陸師道書七言律一柄》：泥金葉。行書七行，五言律一首。款「徵明」。

行書喜雨詩贈張本

一雨蕭然萬瓦鳴　喜雨書似斯植一笑。徵明。　見一九七八年三月上海博物館展出文徵明行書詩扇：　泥金面，行書共十四行。　上海博物館藏。

行書憶昔詩

三年端笏侍明光　徵明。　見二〇〇四年上海電網傳真：　行書一幀，共十七行。按：　自「髮」「尺常依」「北」「殿」「浥露」「濕寶」「記得」等字，似出文彭筆。

行書雞聲詩

乍鳴東海日初昇　雞聲　徵明。　見《藝苑掇英》第四十七期《明文徵明行書七律詩扇面》：　金箋，行書共十四行。　常熟博物館藏。

行書南風十日詩

南風十日捲塵沙　徵明。　見神州國光社本《風雨樓扇粹》：　行書，共十四行。　有「文印徵明」「衡山」兩方印。

行書南風十日詩

南風十日捲塵沙　　徵明。　　見臺灣歷史博物館《明代沈周唐寅文徵明仇英四大家書畫集》文徵

明行書扇面：　行書，共十四行。　款下有「徵仲父印」「衡山」兩方印。

春寒病起詩

十日春影一日晴　　徵明。　　見《書畫鑑影》卷十五《明人書畫扇面集冊》第一冊：　俱金箋本。

行書登虎丘詩

入門連嶺翠崚嶒　　右登虎丘之作。　徵明。　　見日本《東京國立博物館圖版目錄·中國書迹

篇》：　金箋本，行書共十八行。

行書端午賜扇詩

剡藤湘竹巧裁將　　徵明。　　見美周社印本《文徵明扇面雙絕神品》：　行書共十一行。

行書垂虹橋翫月詩

垂虹亭下白烟銷　右垂虹亭翫月。徵明。　見《中國古代書畫圖目》二《明文徵明行書七律詩

扇頁》：金牋本，行書共十四行。　上海博物館藏。

行書宿碧峯寺詩

帝京何處少氛埃　徵明。　見南京博物院展出《文徵明行書七律詩扇頁》：泥金面，行草書。

南京博物院藏。

行書遊西山歇馬望湖亭詩贈南泉

寺前楊柳綠陰濃　徵明爲南泉書。　見日本《東京國立博物館圖版目錄·中國書跡篇》：文徵

明草書七言律詩扇頁。　金牋本，行書十四行。　《書道全集》。　日本東京髙島菊次郎氏藏。

行草書內直有感詩

天上樓臺白玉堂　徵明。　見《古緣萃録》卷六《明人各家書扇面册》：第二開，文待詔行草十

四行，碎金面。

行書煎茶詩

嫩湯自候魚生眼　徵明。　　見二〇〇二年香港拍賣會《文徵明行書詩‧畫古本竹石扇面》：金

牋本，行書十五行。

行書游洞庭詩

城中遥指一螺蒼　遊洞庭作　徵明。　　見美周社本《文徵明扇面雙絕神品》：行書共十四行。

行書遊洞庭詩

城中遥指一螺蒼　徵明。　　見《中國繪畫綜合圖錄‧明清書畫便面集》：文徵明書，金牋，行書

共十五行。　　日本岡山美術館藏。

行書結草菴詩

城南有約訪招堤　結草菴僧相邀，阻雨不果，賦此。　徵明。　　見《董盦藏書畫譜》：文徵明行書

扇面，共十五行。

書春日郊行詩

城南流水淨涵沙　徵明。　見《聽颿樓書畫記》卷四《集明人書畫扇册》：廿四幅，第五幅，文待詔書。

行書南樓雨後詩

徙倚南樓酒半曛　徵明。　見一九八二年《書法》第四期《文徵明行書扇面》：行書，十三行。

行書百合花詩贈仁之

接葉輕籠蜜玉房　右詠百合花，爲仁之書。　徵明。　見《中國古代書畫圖目》二《明文徵明行書七律詩扇頁》：金箋，行書共十二行。　上海博物館藏。

行書靜隱詩贈石居

掃地焚香習燕清　舊作書似石居一笑。　徵明。　見《明代沈周唐寅文徵明仇英四大家書畫集·文徵明行書扇面》：行書，共十九行。　按：文彭代筆。

行書夜涼詩

急雨初收風滿堂　徵明。　　見《明代沈周唐寅文徵明仇英四大家書畫集‧文徵明行書扇面》：
行書，共十九行。

行書遊伏龍山詩贈鳳山

新波得雨夜來添　徵明爲鳳山先生書。　　見文明書局本《名人書畫扇集》第四十八冊：行書，
共十五行。

行書春雨漫興詩

春雨蕭蕭草滿除　徵明。　　見文明書局本《名人書畫扇集》第四十二冊：行書，共十七行。

行書汎湖詩

春盡南湖碧玉流　徵明。　　見《書畫鑑影》卷十五《明人書畫扇面集册》第一册：俱金箋本。第
四開，七律，行書十一行。

行書初春書事詩

晴雀飛飛戀草簷　徵明。

見神州國光社印本《名書扇册》：行書，共十六行。元和楊氏藏。

行書暮雲歛盡詩

暮雲歛盡碧玉流　徵明。

按：微舍山谷體。

二〇〇三年拍賣會所見《文徵明行書詩扇面》：金箋，行書十三行。

行書新年詩

曉色熙微到枕前　徵明。

見二〇〇四年上海電網傳真：行書七律詩扇，共十四行。

行書月如有意詩

月如有意向人妍　徵明。

開，七律行草書二十行。

見《書畫鑑影》卷十五《明人書畫扇面集》第一册：俱金牋本。第五

行書奉天殿早朝詩

月轉蒼龍闕角西　徵明。

見美周社印本《文徵明扇面雙絕神品》：行書，共十七行。

行書次韻舊作詩

故人死別意茫茫　湯君汝舟寄示徵明往歲與先公書，因復次韻。嘉靖丁巳，徵明。　見《書畫鑑影》卷十五《明人書畫扇面集冊》第一冊：俱金牋本。第八開，行書共十六行。　按：全詩未見。

行書新秋即事詩

江南七月火西流　戊午七月，徵明。　見《中國古代書畫圖目》一《明文徵明草書七言律詩扇面》：金牋，行書十六行。　北京市文物商店藏。

行書江南四月詩

江南四月氣清和　徵明。　見《古萃今承·虛白齋藏中國書畫選·唐寅文徵明行書詩扇面》：金牋。唐、文書皆行書。九行。　美國虛白齋藏。

行書新春飲毛氏林亭詩

江城開歲纔三日　新春飲毛氏林亭，題贈輔元親契。徵明。　見《故宮週刊》第一百九十期《明

文徵明書扇面》：行書，共十四行。　《支那墨蹟大成》第十卷《扇面》。

行書金山寺待月詩

浮玉山前玉露涼　徵明。　見《中國古代書畫圖目》九《明文徵明行書詩扇面》：金陵，共十二

行。　天津藝術博物館藏。

行書君山詩

浮遠堂前爛熳遊　徵明。　見《中國繪畫綜合圖錄·明文徵明行草書扇面》：金陵，行書十四

行。　臺灣蘭千仙館藏。

行書乙卯元日詩

滄溟日日羽書傳　乙卯元日，徵明。　見《中國古代書畫圖目》一《文徵明行書七言律扇面》：

金陵，共十一行。　中國歷史博物館藏。

仿山谷書夜游漕湖詩

渺渺中流溯小舠　徵明仿山谷筆。　見《聽颿樓書畫記》卷三《明文待詔書畫扇冊》：十六幅。

第十五幅，仿山谷書。

行書柳色詩

漫説鵝兒色似油　右柳色一首。徵明。　見文明書局《小萬柳堂藏本名人書畫扇集》第三十三

冊：行書，共十四行。

行書泛石湖詩

烟歛吳山翠擁螺　徵明。　見《中國古代書畫圖目》十六《文徵明行書七律詩扇面》：金牋。行

書，共十七行。　吉林省博物館藏。

行書林下仙姿詩

林下仙姿縞袂輕　徵明。　見《故宮週刊》第二○六期《明文徵明書扇》。《故宮名扇集》第一

期：行書，十四行。　一九八二年《書法》第四期。

行書林花落盡詩

林花落盡意蕭然　徵明。

書十二行，七律一首。

見《古緣萃錄》卷六《明人書畫扇面冊》：第七開，金牋。文待詔行

行書松窗睡起詩

松窗睡起篆烟殘　徵明。

行書十三行。　四川省博物館藏。

見《中國古代書畫圖目》十七《文徵明行書七律詩扇面》：金牋本，

行書梁溪南下詩

梁溪南下羨菰蒲　徵明。

十四行。　餘失印。

見拍賣會展品印本之複印本《文徵明行書七言扇面》：金牋，行書

行書壬子歲除有作詩贈箕泉

疎燈明滅照頭顱　壬子歲除有作，寄似箕泉令君聊見鄙況。　徵明。

書畫扇冊》：行書，共十四行。　《支那南畫大成》第十卷《扇面》。

見西泠印社本《金石家

行書楞伽寺湖山樓詩

石湖春盡水平流　徵明。

　　見《紅豆樹館書畫記‧明人書畫扇面》第一册：　文衡山行書七律，泥金面，十四行。

行書新秋詩

秋風昨已到山堂　徵明。

　　見《文徵明扇面雙絕神品》：　行書，共十七行。

行書新秋詩

秋風昨已到山堂　徵明。　　三姪邦任在湖北省博物館所見《文衡山行草七律扇面》：　金箋本，行書共十二行。　　《書法叢刊》第廿一期。　　湖北省博物館藏。

書睡起詩

睡起西齋片雨過　徵明。　　此抗日戰争時，上海陳明憲君見文明書局《名人書畫扇集》後抄示。餘失記。

行書郭西閒泛詩

盤盤細路轉支砌　右郭西閒泛。徵明。　見《故宮名扇集》第一期：行書，共十四行。　《故宮週刊》第一百九十二期。　《支那墨蹟大成》第十卷《扇面》。

行書虛堂入夜詩

虛堂入夜雨淋琅　徵明。　見《故宮名扇集》第一期：行書，共十四行。　《故宮週刊》第一百九十六期。　《支那墨蹟大成》第十卷《扇面》。

行書水仙詩贈水心

翠衿縞袂玉娉婷　徵明爲水心書。　見《故宮名扇集》第一期：行書，共十四行。　《故宮週刊》第一百九十一期。　《支那墨蹟大成》第十卷《扇面》。

行書水仙詩

水僊　翠衿縞袂玉娉婷　徵明。　見《文徵明扇面雙絕神品》：行書，共十三行。　《中國古代書畫圖目》二《文徵明行書七律詩扇頁》：金箋。　上海博物館藏。

行書登樓詩

萬里新寒襲敝裘　徵明。　　見一九八八年《中國書法》第一期。　一九八二年《書法》第四期。

《中國古代書畫圖目》十二《文徵明行書七律詩扇頁》：金陵，共十一行。　上海朵雲軒藏。

按：文彭代筆。

行書泛舟遊橫山詩

蘭橈十里下橫塘　徵明。　　見《文徵明扇面雙絶神品》：行書，共十四行。

行書登天平飲白雲亭詩

舟行欲盡有人家　徵明。　　見文明書局本《名人書畫扇集》第五十四冊：行書。

行書夏日睡起詩

綠陰如水夏堂涼　徵明。　　見于一九五〇年上海古玩市場：行楷書，仿山谷。金陵。有「徵

仲」「悟言室印」兩方印。

行書夏日睡起詩

緑陰如水夏堂涼　徵明。

明」「徵仲」兩方印。

見一九七七年《文物》第三期：泥金面，行書共十一行。有「文印徵

南京博物院藏。

行書夏日睡起詩

緑陰如水夏堂涼　徵明。

見《中國博物館叢書・南京博物院》：文徵明行書扇面，共十一行。

行書還家志喜詩

緑樹成陰逕有苔　徵明。

其詩意，殆待詔告歸後作也。

見《壯陶閣書畫録》卷二十《明文衡山書扇》：泥金面，本色書。玩

行書蕭蕭栖禽詩

蕭蕭栖禽共旅魂　徵明。

見錢敏舊藏複印本：原金牋，行書十四行。　無錫市博物館藏。

行書遊石湖登治平詩

貪看粼粼水拍堤　徵明。　見《聽颿樓書畫記》卷三《明文待詔書畫扇冊》：十六幅。第九幅，

行書七律。

楷書題竹林七賢圖詩

鬱叢林之嵯峨兮至後千餘年吾寧不然兮，噫嘻。　諸共隱竹林清。　徵明。　見《聽颿樓書畫

記》卷四《明人小楷扇冊》：十二幅。第三幅，文待詔楷書。

行書采蓮涇閒泛詩

采蓮涇上雨初收　徵明。　見《故宮名扇集》第四期第一頁：文徵明行書。《故宮週刊》第一

〇七期《文徵明書扇》：行書，共十七行。　《支那墨蹟大成》第十卷《扇面》。

草書支硎道中詩

路轉支硎西復西　見《味水軒日記》卷八：萬曆四十四年二月二十八日，購得文徵仲草書便面

一律。彼面畫溪山小景，題「木落高原淨」五絕一首。

行書獨行溪上懷蔡羽詩

郭外青烟柳帶柔　徵明。　見《中國古代書畫圖目》十七《明文徵明行書七律詩扇頁》：金賤，

行書共十四行。　四川省博物館藏。

行書對月有懷詩

銀漢無聲夜正中　徵明。有「文印徵明」方印。　見《故宮週刊》第一百十一期《明文徵明書扇》：

行書，共十七行。　按：存疑。

行書對月有懷詩

銀漢無聲夜正中　徵明。有「文印徵明」「徵仲」兩方印。　見《文徵明扇面雙絕神品》：行書，共十七

行。　按：存疑。

行書對月有懷詩

銀漢無聲夜正中　徵明。　見《中國古代書畫圖目》十四《文徵明行書七律詩扇頁》：金賤，行

書共十七行。　廣西壯族自治區桂林市博物館藏。

行書夏日閒居詩

門巷幽深白日長　夏日閒居。徵明。　見《中國古代書畫圖目》二十《明文徵明行草夏日閒居

詩扇頁》：金陵，行書共十四行。　北京故宮博物院藏。

行書閒窗淡淡詩

閒窗淡淡網游塵　徵明。　見《聽颿樓書畫記》卷三《明文待詔書畫扇册》：十六幅。第三幅，

行書七律。

書青山繚繞詩

青山繚繞碧溪深　徵明。　見《自怡悅齋書畫錄》卷二十六《扇册類》：一面陳淳畫。

贈何良俊詩

高天厚地千年句　見《四友齋叢說》卷二十八《詩三》：一日早往，先生手持一扇語某曰，昨晚作

得一詩贈君。

行書暮春詩

高楡風定翠相圍　徵明。　　見文明書局印本《小萬柳堂藏本名人書畫扇集》第三册：行書十七

行。　按：存疑。

行草書夜宿婁江詩

夜宿婁江舟中　文壁。　　見《石渠寶笈》卷十一《明人書扇二册》上册：十四幅。第五幅，金牋

本，行草書七言律詩。

行書早朝詩

早朝一首　徵明。　　見《石渠寶笈》卷三《明人書扇二册》上册：十四幅。第七幅，金牋本，行草

書七言律詩。

行書梅花詩

右梅花　徵明。　　見《石渠寶笈》卷三《明人書扇二册》上册：十四幅。第八幅，金牋本，行書七

言律詩。

行書遊天平詩

春日同方塘遊天平，書此奉贈。徵明。　見《石渠寶笈》卷二十二《明文董書畫扇集冊一冊》：

凡十三幅。第三幅，金牋本，行書七言律詩一首。

行書遊瓊華島詩

右題瑤華島一首，書於晤言室。徵明。　見《烟雲寶笈成扇目錄·明文徵明秋林書屋并書七言

律一柄》：泥金葉。一面著色畫秋林書屋，一面行草書十七行。

行書詩贈子庸

徵明爲子庸書。　見《石渠寶笈》卷三《明人書扇二冊》上冊：共十四幅。第十一幅，金牋本，行

書七言律詩。

行書詩贈玉華

徵明爲玉華書。　見《烟雲寶笈成扇目錄·文徵明書七言律一柄》：泥金葉，行書十五行。

行書詩贈東洲

徵明爲東洲書。　見《石渠寶笈》卷三《明人書扇十册》第一册：凡十六幅。第八幅，金牋本，七言律詩。

行書除夕元旦

兩首贈繩之　丁巳除夕：　易却桃符拂却塵　戊午元旦：　黃鳥風簧遞好音　近詩寫似繩之憲副賢親，用見鄙況。徵明。　見《故宮旬刊》第十八期《明陸士仁桃源圖摺扇》：冷金紙本。一面設色畫，左上楷書題「辛亥十月爲玉亭先生寫，陸士仁」。一面明文徵明行草書七律二首。《烟雲寶笈成扇目錄·明陸士仁桃源圖文徵明七言律一柄》：文徵明行草書十九行。

行書遊石湖二首

丁未九日與客遊石湖二首　徵明。　見《石渠寶笈》卷三《明人書扇二册》上册：凡十四幅。第十幅，金牋本，行書七言律詩。

行書元旦詩二首

曉色熙微到枕前　暖風披草欲生烟　辛亥元旦二首爲與正書，徵明。見《故宮週刊》第一百
十一期《明文徵明書扇》：行書共十二行。款小行書，雙行寫。　《吳派畫九十年展》。臺北
故宮博物院藏。　按：似文彭筆。

行書莊居即事夏意兩詩

背郭通村小築居　五月江南櫻筍殘　徵明。　見二○○四年上海電網傳真：行書七律二首，
扇頁，共二十一行。詩作於早年。

行書七律四首

日出吳山歛霧蒼　新波得雨夜來添　三月韶華過雨濃　天池日暖白烟生　徵明。　見《故宮
旬刊》第廿一期《明文徵明畫溪柳山莊摺扇》：一面行草書七律四首，共三十三行。

小楷憶昔四首

憶昔四首次陳侍講魯南韻　三年端笏侍明光　紫殿東頭敞北扉　扇開青雉兩相宜　一命金華

忝制臣　丙辰五月三日書，徵明時年八十有七。　先君年雖高而目力不衰，尤好爲人寫扇。得之者如獲拱璧，持以示人，人或未之信。有持至京師者，五橋得之，命余辨證，因書於後，以爲左券。時嘉靖壬戌，越六年而先君三年矣。　長男彭記。　右軍題篁山陰日，勝事猶傳價十千。珍重蠅頭今太史，只須重記永和年。　周天球。　前輩稱張樗寮八十而能作小楷，爲古今所無。今太史公加以七年之長，而蠅頭清勁，與樗寮險怪筆相去霄壤，又前輩所未見也。況寫扇局束，尤爲書家難事。　觀此詞翰妙染，三絕咸備，文房第一奇寶。後學彭年題。　見《故宮旬刊》第十七期《明文徵明仿雲林畫并書七言律摺扇》。　《烟雲寶笈成扇目錄・明文徵明仿雲林畫并書七言律一柄》：　泥金葉。　一面墨筆畫，一面行楷書二十五行。　又文彭記六行，周天球詩二行，彭年題七行。

（三）七絕

草書年年來觀道詩

年來觀道漫澄懷　徵明。　　見日本《書道全集》：　草書九行。　　日本東京中村不折氏藏。

行書爲政心閒詩

爲政心閒物自閒　徵明。　見《聽颿樓書畫記》卷三《文待詔書畫扇册》：十六幅。第七幅，行書。

行書暖風吹夢詩

暖風吹夢畫茫然　徵明。　見扇頁墨蹟：泥金面，行書，仿山谷，共十行。編者曾藏。　無錫市博物館藏。

行書鳳臺風露詩

鳳臺風露泹清秋　徵明。　見文明書局印本《小萬柳堂藏名人書畫扇集》第三十四册：與蔡羽、王寵、陸師道合書扇面，行書五行。

行書齋居即事四首

風攪青桐葉漸摧　墻角紫薇花正繁　城居寂寞似山林　萬事年來盡掃除　齋居即事詩扇頁》：金居即事詩四首　戊戌新正重録一過。徵明。　見《中國古代書畫圖目》十八《明文徵明行書齋居即事詩扇頁》：金

賤本，共十四行。　湖北省博物館藏。

行書傳呼曲巷等四首

傳呼曲巷使君來　日照盆池碧藻新　牆角紫薇花正繁　萬事年來盡掃除　徵明。　見《故宮

週刊》第一百十四期《文徵明書扇》：行書，共廿二行。

行書小院風清等六首

小院風清橘吐花　縹緲游絲墮不收　六月門前暑似炊　白日悠悠抵歲遙　茗椀爐薰意有餘

鬆几新揩滑欲流　右絕句六首，錄於停雲館。徵明。　見《故宮旬刊》第十七期《明錢穀板橋策

蹇摺扇》：泥金紙本。　一面文徵明行草書三十三行。

與蔡羽陸師道王寵行書聯句

見《中國古代書畫目錄》二《蔡羽等行書詩扇頁》：金賤。　作者蔡羽、文徵明、陸師道、王寵四家

聯。　北京故宮博物院藏。

隸書書漁父詞十首贈海濱

漁父詞十首　　白鷺羣飛水暎空　　笠澤魚肥水氣腥　　湖上楊花捲雪濤　　四月新波拂鏡平　　江魚

欲上雨蕭蕭　　霜落吳淞江水平　　月照蒹葭露有光　　黃葉磯頭雨一簑　　雪晴溪岸水流澌　　陂塘

夜靜白烟凝　　舊作書似海濱內翰一笑。徵明頓首。　　見《中國古代書畫圖目》十七《文徵明隸

書漁父詞十首扇頁》：金箋本，隸書，共卅三行。　　四川省博物館藏。

書水龍吟詞

依依落日平西　　右調水龍吟。徵明。　　見《聽颿樓書畫記》卷三《明文待詔書畫扇册》：十六

幅。第十一幅，書水龍吟。

書秋閨水龍吟詞

依依落日平西　　右秋閨，調寄水龍吟。徵明。　　見《珊瑚網畫錄》卷二十二《文待詔自題四景畫

扇》：第三面，倣黃鶴山樵。

行書水龍吟詞

依依落日平西　右調水龍吟。徵明。　見一九八七年《書法》第一期《明文徵明行書草扇面》：共

廿四行，行草書。　《中國古代書畫圖目》十二《明文徵明行書七律詩扇頁》。　按：誤標，實是

《明文徵明行書水龍吟詞扇頁》，金箋本。　上海朵雲軒藏。

卷二十二《文徵仲自題四景畫扇》第二面：

近來無奈病淹愁　空庭人散語音稀　辛卯閏六月二日，徵明在停雲館書。　見《珊瑚網畫錄》

行書風入松二闋

（五）非自作詩文

行書蘭亭叙

戊子七月三日，徵明書。　見《書畫鑑影》卷十五《明人書畫扇面集》第三冊：　第七開，金箋，行

楷書四十三行。

行書蘭亭叙

嘉靖丙申三月既望，徵明書。　見上海朵雲軒二〇〇二年春季藝術品拍賣會展出《文徵明楷書蘭亭叙扇面》：行書，共三十三行。

行書蘭亭叙

右蘭亭記　時壬寅秋八月十日，有客持仇實父畫扇索書，漫録如此。徵明。　見《書畫鑑影》卷十五《明人書畫扇面集》第三册：第八開，金箋，書禊序，行書共三十八行。

行書蘭亭叙

右蘭亭記　時嘉靖甲辰秋七月既望，書于玉磬山房。徵明。　見《中國古代書畫圖目》二《明文徵明行書蘭亭叙扇頁》：金箋本，行書共四十六行。　上海博物館藏。

楷書桃花源記

戊戌三月六日，徵明書。　見《聽颿樓書畫記》卷三《明文徵明書畫扇册》：十八幅。第一幅，楷書桃花源記。　《叢帖目‧聽颿樓法帖六卷》第五册《明人書扇及尺牘》：文徵明桃花源記，潘

正煒跋。

小楷唐詩絕句

右錄唐詩絕選最二百闋有奇，似□社兄。戊寅仲冬，徵明。　見《石渠寶笈》卷二十一《文董書畫扇集冊·一冊》：凡十三幅。第二幅，金籛本，小楷書絕句二百一首。

小楷杜甫詩

嘉靖乙卯夏四月既望，長洲文徵明書，時年八十有六。　見《中國古代書畫圖目》二十《明文徵明楷書杜詩扇頁》：金籛，小楷共五十六行，行廿五字及十五字相間，款識十九字及二字。北京故宮博物院藏。

小楷琵琶行

右琵琶行　嘉靖癸丑七月廿日，徵明書。　見《自怡悅齋書畫錄》卷二十六《扇冊類》第二十冊：第一頁，冷金面，小楷。

小楷王涯宮詞十四首

春來新插翠雲釵　五更初起覺風寒　各將金鎖鎖宮門餘十一首略　右唐王涯宮中詞　嘉靖庚子

三月六日，徵明書，時年七十一。　見臺灣歷史博物館《明代沈周唐寅文徵明仇英四大家書畫

集》。　文徵明小楷扇面，小楷共廿九行。　按：　疑是文嘉筆。

小楷岳陽樓記

岳陽樓記　嘉靖丁巳五月既望，徵明書，時年八十有八。　見天一閣藏《明清名家書法大

成》。　《中國書法全集・文徵明卷》：　扇頁，小楷共四十七行。　按：　秀勁似七十左右筆，疑

出文嘉筆。

小楷赤壁賦

嘉靖丁酉仲夏，避暑於澄觀樓中，連日謝客無事，因錄如此。　昔歐陽公謂，夏月據案作書，可以

消暑忘勞，而余揮汗撚毫，祇覺困憊耳。　徵明識。　見《中國古代書畫圖目》二《明文徵明楷書

赤壁賦扇頁》：　金箋，小楷共六十一行。　上海博物館藏。

書赤壁賦

見《中國古代書畫圖目》二《明文徵明書赤壁賦》：扇頁，金箋。丁未。圖片未印。上海博物館藏。

書後赤壁賦

右後赤壁賦　丁未十月廿日，徵明書。　見《聽颿樓書畫記》卷三《明文待詔書畫扇册》：十六幅。第五幅，書後赤壁賦。

小楷十八尊者像贊

月明星稀，孰在孰亡。略余不學佛，第聞有阿羅漢果者，瞿曇氏稱曰世尊。略　嘉靖丙午夏日書於玉蘭堂中，徵明。　見有正書局《扇面》第一集《文衡山寫羅漢像贊》：小楷，共四十九行。另一幅爲唐六如畫十八應真像。　平等閣藏。

臨西園雅集記

實父臨此圖，工麗奪目，經歲而後成，幾奪龍眠之席。子畏强余書記，是續貂也。慙惶汗下，徵

明。

見《壯陶閣書畫錄》卷十《明仇十洲摹清明上河圖長卷附錄》：　十洲泥金摺扇，仿李龍眠西園雅集圖，精采如新。　一面文待詔臨西園雅集記，題後餘三行，周天球小楷題識亦精絕。十洲畫重用青綠鈎金塗粉，細入毫髮，而具沈古之氣。恐大小李將軍爲之，未必能過。況與停雲合璧，豈非天地間至寶。己丑秋，予以百金購之吳門，有「繆日藻」「文子秘玩」二印。壬子夏，避地滬上，與友人聯書畫會。　一日，出示王雪岑觀察，觀察驚歎曰：「張文襄在粵，藏十洲泥金二扇。一作子虛圖，一作上林圖。衡山於背面各書其賦全文，蠅頭端楷，仿樂毅論。畫同書更過之。」予聞之咋舌。文襄官兩湖時，寄存京師質庫，已爲六丁取去。天下儘有奇物，惟福慧人能得之，然爲造物所忌，殊可危也。　余謂此等神物，人間未恒有，即有亦如阿閦佛，一見不能再見，作夢幻觀可也。　同光間，中朝大官藏書畫精品，及官外任，每寄存質庫，攜帶不易也。　然多遭火厄，展師香帥亦然。　畫學至文沈唐仇、四王惲吳出，山水花卉集南北宗之長，精工奇麗，如雲霞煥彩，錦繡奪目，得而藏之天下之奇觀，人生之至樂也。　曾晤一泰西博古家，謂天下畫至明，便不足觀，豈非少所見乎。　睫菴。

書蓮社記

見《文徵明與蘇州畫壇》：　嘉靖十一年壬辰秋八月十一日，作蓮社圖扇，并書扇面，記其事。

小行書山居篇

唐子西詩云至所得不已多乎　右鶴林玉露中語，甚得隱趣，閒錄于此。嘉靖三十五年歲丙辰四月望書，徵明時年八十有七。

　　見《故宮週刊》第一一七期《明文徵明書扇》：小行書，共三十五行。　　臺北故宮博物院藏。

　　《吳派畫九十年展》。

行書朱熹詩扇

隆冬凋百卉五古　右晦菴先生作。徵明書。

　　見《愛日吟廬書畫別錄》卷三《明名人書扇彙冊》：第三葉，文徵明行書，金箋本，二十七行。

小楷西廂記秋暮離情一段

碧雲天，黃花地　右秋暮離情一段。嘉靖丁亥九月書，徵明。

　　見《中國古代書畫圖目》十一《明文徵明楷書詩扇頁》：金箋本，小楷，共三十八行。　　浙江省寧波市天一閣文物保管所藏。

　　按：此是曲，西廂記長亭送別中一段。

行書徐賁題秀野軒圖詩

何處問幽尋，軒居湖上林　徵明。　見《故宮週刊》第五〇五期《明文徵明畫雲山圖并自書五言

律摺扇》。　行書，共十一行。另一面雲山圖，款徵明。行書在右上。　民國廿六年《故宮日曆·

明文徵明雲山圖摺扇》。　按：　詩非徵明自作。

小楷七絕八首

綠水紅橋隔杏花　紅杏梢頭掛酒旗　野花滿地小橋低　短棹新從京口還　春山伴侶二三人

雲際高山聳碧岑　清秘閣前春草蕪　碧山紅樹鬱雲秋　文徵明書。　見《文衡山扇面雙絕神

品》。　小楷，共三十三行。　按：　其中「綠水紅橋」「紅杏梢頭」「春山伴侶」三詩見《唐寅集》。

嘉德拍賣公司展品《文徵明小楷七言詩扇頁》：　金箋本。

臨晉帖二通

庚子十一月四日　徵明。　見《寶迂閣書畫錄·沈文唐仇四大家畫扇名人書扇冊》：　二開，上

幅泥金面，衡山臨晉帖二通。

題唐寅墨竹五言二句

湘簾青卷雨，別院晚生風 徵明。

翠，涼蟾影疎青。爲半閒作。」

見《潘氏三松堂書畫記・唐子畏墨竹》： 唐題：「寒雨落空

館藏。

行書題唐寅墨竹五言二句

得雨添新綠，倚風生嫩涼 徵明。

墨筆。 文題行草書三行在左上。 唐題：「簾下垂垂雨，春殘日日雷。子畏。」吉林省博物

見《中國古代書畫圖目》十六《明唐寅雨竹圖扇頁》： 金箋，

行書一則與祝允明、許初、文嘉、彭年合頁

見《寶迂閣書畫扇册》： 共十六開。 第三開，祝允明、文徵明、許初、文嘉行書，彭年楷書，各

一則。

周道振輯書畫資料彙編二種

文徵明書畫資料彙編

貳

三、文

（一）賦

小楷漢筠賦

國山支嶺蜿蜒西走略賦曰： 維荆土之奠阯 嘉靖秋八月既望，長洲文徵明撰并書。 見《明祝文吳三君子橫披墨跡》： 一九五五年上海古玩市場達君出示。 前有祝允明跋，後有吳燿跋，皆跋仇英漢筠圖者。 按： 文賦作歐體小楷頗形似，但僞。 賦乃周天球所撰，見有正書局印本《明代名人手跡第三集》。

小楷花神賦於仇英花神圖

花神賦　客有持仇君實父花神圖見示索題者，余愛其措思巧妙，用筆精研，不揣拙劣，漫爲賦

云　伊大造之嬗化　嘉靖甲寅三月望，徵明書于玉磬山房。　見美國檀香山夏威夷大學羅錦

堂教授寄來照片。　按：非文徵明筆，臨本。

書墨賦

見《古今碑帖考・國朝碑》：墨賦，文徵明書，在徽州吳氏。　按：不知即徵明所撰墨說否，待

考。互見「說」。

(二) 序

行書悟陽子詩叙與唐寅畫合卷

悟陽子詩叙　前秋官郎中吾蘇顧公以制科入官　正德九年歲在甲戌九月既望，長洲文徵明

書。　見《中國古代書畫圖目》十五《明唐寅文徵明書畫卷》。　遼寧省博物館藏。

小楷姚毅菴文集序

見《味水軒日記》卷六：萬曆四十二年甲寅九月廿三日，過徐節之齋頭，出觀文徵仲小楷書姚毅菴文集序，後段文壽承楷書姚氏世刻後序，皆精妙。

行書何氏語林序

刻本《何氏語林》。　無錫圖書館藏書。

何氏語林序　何氏語林三十卷，吾友何元朗氏之所編類。　辛亥四月之望，文徵明書。　見明

書贈顧璘行卷首

覽詩卷》。

諸公賦詩爲東橋贈行　癸酉八月十三日徵明記。　見《藤花亭書畫跋》卷二《正德諸賢贈行游

行書贈周子籲提學四川序

見《朱卧菴藏書畫目》：揚於萬里卷，文太史隸并行書贈周子籲提學四川叙。

小楷賀林見素文

見《平生壯觀》卷五：文徵明與履仁古今文三篇，小楷。一昌黎與崔群書，二賀林見素文，三漢樓詩二十韻。筆墨極精。　按：履仁是王寵早年字。賀林見素文，疑是文徵明早年所撰壽大中丞見素林公序。

行書湯碩人六十壽叙

見《海日樓書畫記》及《寐叟題跋·文待詔書湯碩人六十壽叙卷跋》：藝苑巵言云，待詔草師懷素。晚歲取聖教損益之，加以蒼老，遂自成一家。惟絕不作草耳。待詔之學聖教，與康雍間諸公之學聖教，孰爲得之，極成諍論。然須知待詔所見聖教，必優於後二百年人所見聖教，此不可争。我因待詔之學聖教用纖鋒，益信聖教真形是峻利，非圓厚也。　按：由跋推知序是行書。

行書壽海月華君序軸

壽浙省都事海月華君序　嘉靖之初，錫山華君時禎以太學生待次天官略而系之詩曰：維天旼旼，曰有消息　前翰林院待詔將仕佐郎兼修國史長洲文徵明著。

《明文徵明行書壽華君序軸》。　上海博物館藏。

見《中國古代書畫圖目》二

行書朱懋功五十壽序卷

山塘朱君五十壽頌有叙　太學生朱君懋功，今年甲辰壽屆五十略爰作頌曰：　維天旻旻，厥積斯

徵　嘉靖二十三年，歲在甲辰五月既望，前翰林待詔將仕佐朗長洲文徵明著。　見《榮寶齋珍

藏墨迹精選》。　北京榮寶齋藏。

書人瑞頌壽顧夫人册

人瑞頌有序　我國家承平日久略頌曰：　維皇建極，錫福維時　前翰林院待詔將仕佐郎長洲文

徵明著。　見《穰梨館過眼續録》卷七《明名人爲顧太夫人壽册》。

（三）記

行書重修長洲縣學記拓本

嘉靖十有五年，歲在丙申秋八月，長洲縣重修儒學成。　前翰林院待詔將仕佐郎兼修國史文徵

明著并書。　前進士吏部員外郎長洲王穀祥篆額。　章簡甫刻。　見拓本，篆額已缺。　又道光

本《蘇州府志》卷一百二十九《金石》：　重修長洲學記，文徵明撰并書，嘉靖十五年。

書李侯祠記

見光緒本《嘉定縣志·金石》：

李侯祠記，嘉靖二十三年文徵明撰并書。碑在王李二侯祠內。

今爲伏虎土地祠。

書興福寺碑

民國本《吳縣志》卷五十九《金石考一》：興福寺碑，文徵明撰并書，嘉靖二十八年在洞庭東山。

行書興福寺重建慧雲堂記拓本

興福寺重建慧雲堂記大隸書額　佛之教以清凈寂滅爲道　前翰林院待詔將仕佐朗兼修國史長洲

文徵明著并書。　嘉靖二十八年歲在己酉二月既望，住山永賢立石。　吳鼒刻。　見拓本。　吳興

凌卓英舊藏有跋云：「碑在洞庭東山深遠處，拓本世未經見，而字字飛舞入神，妙超自然，非他

書家所能望項背。　此文公生平得意之筆墨也。　後起學者勿以世未經見之拓本而忽諸。　民國十

三年春。」　民國本《吳縣志》卷五十九《金石考一》：興福寺慧雲堂記，行書，文徵明撰，嘉靖二

十八年。

重修大雲菴記

見光緒本《蘇州府志》卷一百四十一《金石二》：大雲菴記，文徵明撰，嘉靖乙卯閏十一月在結草菴。　按：是碑久失，拓本在七十年中未發現。文有「於是伐石樹碑，請書其事」則書石者或即徵明。未見拓本，記此以待。

中行書遊華山寺記拓本

嘉靖癸卯二月八日，徵明同諸客遊華山寺　僧大鑫立石。　見《吳縣志》：文徵明等遊華山寺題記，行書，嘉靖癸卯。　蘇州博物館藏拓本，中行書。　據云：石或已不存。

書震澤書院記

見《吳中文獻展覽會特刊》：文徵明震澤書院記一張。　徐子爲藏。

小楷四山遊記拓本

四山遊記　歲戊午秋月泛舟清溪，訪白石山人於前山草堂。　七月望日，吳下文徵明記并書。　見《太虛齋珍藏法帖》蔡廷弼跋。　按：戊午年徵明年已八十九，安能于秋初離家往遊

四山，偽。

小楷重修蘭亭記 · 大字重修蘭亭記

見《古今碑帖考 · 國朝碑》：　重修蘭亭記，文徵明撰并書，在會稽，小楷、大字各一。

小楷玉女潭記

見《古今碑帖考 · 國朝碑》：　玉女潭記，文徵明小楷，在溧陽史氏，入神品。

小楷玉女潭山居記册

玉女潭山居記　宜興諸山，銅官、離墨最巨。　前翰林院待詔將仕佐郎兼修國史長洲文徵明著并書。　見《湘管齋寓賞編》卷三《文徵仲小楷玉女潭山居記》：　小楷書百十二行，行十七字。

宣德紙，烏絲方格。　筆韻清逈，妙不可言。　即其文之叙次曲折，令人如入山陰道上，應接不暇，必傳無疑也。　此册流至吾湖，爲太守李肯菴師購得。　出以示余，急錄其文，不及識其印記，恐世無别本，因備著於此。

小楷玉女潭山居記册

翰林院待詔將仕佐郎兼修國史長洲文徵明著并書。　見《藤花亭書畫跋》卷三《文衡山書玉女潭山居記册》：　紙本十二頁。此書圓秀蒼潤，肉勝於骨，與晚年見鍾元常蹟後心摹力追，及其生平專學山谷老人意象，能兩得其似者，用筆並判若二手。未識年月，意告歸作也。精楷幾二千字，無一懈筆。

行書玉女潭山居記卷

嘉靖丙午秋八月既望，長洲文徵明著并書。　見《壯陶閣書畫錄》卷十《明文衡山畫江南春并諸家題詞卷》附錄：　王饒生藏待詔玉女潭山居記卷，白紙，烏絲闌，行書極精。　記文雕繢泉石，淵雅幽秀，類柳州八記。

書玉女潭記與圖合卷

玉女潭記　玉女潭諸勝，向勒石記之，可以垂久矣。而恭甫復屬予繪圖，再錄其記，將使諸奇繡錯，更僕未易數者，不越几席而恍然於心目間也。時嘉靖戊申九月十又一日，長洲文徵明識。　見《聽颿樓續刻書畫記·明文待詔玉女潭圖記卷》。

小楷拙政園記

見《古今碑帖考·國朝碑》：拙政園記，文徵明書，入神品，在蘇州徐氏。　按：《寒山金石林部目·國朝四大家帖》第三册文徵明小楷拙政園記，應即此石拓本。曾見徵明致王敬止柬，知徵明刻此記并以贈人者。

細楷書拙政園記

見《味水軒日記》卷四：萬曆四十年壬子二月十九日，杭客潘琴臺、吳卿雲來，袖示文衡山細楷書拙政園記及諸詩寫贈槐雨先生者。　又見《平生壯觀》卷五。

小楷拙政園記

王氏拙政園記　槐雨先生王君敬止所居，在郡城東北。　嘉靖十二年歲在癸巳五月既望，長洲文徵明著。　見中華書局本《文衡山拙政園書畫册》。　又見《破鐵網》《蓮子居詞話》。

按：文彭代筆。

小楷拙政園記拓本

見海昌朱氏康肇簠齋摹刻本，即前中華書局印本，文彭代筆。

小楷拙政園記拓本

見光緒間吳縣張履謙以朱氏刻重刻石拓本。張履謙跋云：「歲己卯，卜居婁門內迎春坊。宅北有地一隅，池沼澄泓，林木翁翳，間存亭臺一二處，皆欹側欲頹，因少葺之。芟夷蕪穢，略見端倪，名曰補園。園之東，即故明王槐雨拙政園也。一垣中阻，而映帶聯絡之迹，歷歷在目。觀其形勢，蓋刱造之初當出一手，後人剖而二之耳。今秋顧君若坡客予家，偶檢得舊藏文待詔拙政園記石刻，首尾完好，舉以見贈。因就兩園遍索是石，不可得。詢好古者，亦鮮知之。記中所謂勝處三十有一，各為賦之，既未知待詔集中詩尚在否，即其標舉諸勝，亦舊觀盡改，無復可徵。予恐待詔手迹，久蓋居是園者，迭有變置。自嘉靖迄今，垂四百年，衣裳鐘鼓，固已屢易主矣。毋亦先生之靈，式憑有在？是固拙政園一大幸，而吾補園亦與有光已。光緒二十年。」按：石亦湮沒，屬錢新之重摹上石，以永其傳，且俾遊者雖不獲睹當時之勝，而三十一景，具載其名，尚足資考訂一助也。曩得徵仲、石田兩先生遺像，為構一橡，勒石奉之。曾未幾時，適獲是刻，在今蘇州拙政園拜文揖沈之齋壁間。

小楷拙政園記册

見《弇州山人四部稿》卷一百三十一《三吳楷法十册》第六册，及《弇州山人續稿》卷一百六十四《有明三吳楷法廿四册》第八册： 文待詔書拙政園記及古近體三十一首，最得意書，六十四時筆也。

小楷拙政園記卷

甲午春三月望，衡山居士文徵明題。

見《姍瑚網書録》卷十五《衡山書拙政園記并詩長卷》。

小行書拙政園記卷

見《三邑翠墨簃題跋·文待詔小行書拙政園記卷》： 右文衡山先生爲王槐雨作拙政園記手書真跡。園即今吳下之八旗奉直會館也。 光緒甲辰，余隨撫部陶齋尚書居於此者累月。其水石之華，魚鳥之趣，與余目謀而神契者久矣。 臺榭屢經重茸，盡易新名。 舊有寶珠山茶一株，梅邨祭酒所爲賦詩者也，久已不存。 惟記中所謂槐幄者，鬱鬱尚有生意。 門外古藤，傳是先生手植，尚書手書片名識之，今則拏攫如龍矣。 斯園也，以先生之記，祭酒之詩，屢壞屢復，蔚然爲吳下園林之冠。 不惟舊主王氏之名賴以不泯，即一花一藤，亦附之以俱傳。 然則地以人重，而文字可

以傳於無窮，詎不信歟。同治中，先大夫獲此卷於京師。考其印記，國初藏真定梁氏、范陽祖氏，皆吾北方之世家巨族也。不知何時歸平湖高詹事爲跋。於後又有王檢叔、高石閭二印。檢叔富儲藏，石閭善書法。其碧城一印，則陳雲伯大令之館名也。或俱曾得此卷者歟。溯自彭孔加氏題識之後，藏者或以名德，或以文藝，類有名字在人耳目可指數。惟繼余之後，不知藏之者又屬何人，其尚有知余者乎否。俛仰百年之間，循省沒世之戒，其亦可慨也夫。宣統元年正月。

按：　據跋應有彭年、高士奇跋，未見。

書拙政園記與圖合卷

拙政園記　槐雨先生所建拙政園，精妙過于華麗，索余圖記，不覺經五年矣。余朽邁有疏，細楷筆墨，勉爲此圖書記，恐不足盡形妙端耳。嘉靖三十七年丙戌望後，長洲文徵明時年八十九。　見《曝畫紀餘》卷一《文待詔拙政園圖》。

按：　跋語失實，偽。

行書洛原記圖卷

洛原記　白氏自洛陽徙晉陵，數百年于茲矣。嘉靖八年歲在己丑六月既望，衡山文徵明書。　見《中國古代書畫圖目》二十《明文徵明洛原草堂圖卷》，行書。張照跋云：「文待詔爲白貞夫作

洛原草堂圖并爲之記，而手書于圖之左方。一時名流按：有許宗魯、劉少秀、李濂、康海、王九思、唐龍、成許、薛蕙、楊慎、馬卿、趙時春等歌咏其事，文字之美足傳千載。夫史謂文待詔主風韻四十餘年，四方乞詩文書畫者接踵于道。外國使者道吳門，望里蕭拜，以不獲見爲恨。人謂徵明四絕，不減趙孟頫。其筆墨徧天下，門下士多贗作，亦弗禁也。此卷秀逸溫古，爲真定梁相公鑒定真跡，今在靜海勵文恭家。」餘略　　見《天瓶齋書畫跋·文待詔洛原草堂圖》,《宋元明清書畫家年表·文徵明洛原草堂圖卷》。　　北京故宮博物院藏。

行書且適園後記卷

且適園後記　　上海談君元珍築室龍浦之上　　嘉靖十九年庚子八月既望，長洲文徵明書于玉蘭堂之南榮。　　臺北故宮博物院藏。

見香港鄧民亮君贈複印本。

隸書谿石記與陸治圖合卷

谿石記　　新安地多山水，爲文公東南闕里　　前翰林院待詔將仕佐郎兼修國史長洲文徵明書于木蘭堂。　　見日本東京大學本《中國繪畫綜合圖錄》,福利出版公司本《世界各博物館珍藏中國書法名蹟集·文徵明谿石記陸治畫圖卷》。　　《珊瑚網畫錄》卷十七《陸包山谿山餘靄圖卷》…

包山尚有谿石圖，文徵仲隸書谿石記，爲新安吳氏作。

堪薩斯尼爾森畫廊藏。

中楷竹坡記

見《平生壯觀》卷十《文徵明竹坡》：中楷寫竹坡記。

隸書清明上河圖記

清明上河圖記　右清明上河圖一卷　嘉靖二十年仲春月，文徵明記。　見《壯陶閣書畫録》卷十《明仇十洲摹清明上河圖長卷》，無錫理工社印本《仇十洲清明上河圖卷》。　按：記文前半乃李東陽所撰文，且不全，疑僞。

小楷玉田記册

玉田記　嘉靖己酉六月六日，衡山文徵明記。　見《藤花亭書畫跋》卷二《文衡山書玉田記並鶴林玉露一則合册》：衡翁書凡屢變，此晚年之筆，悉除故習。其工處反在有意無意間，未易遽爲識辨。玉田記小楷，款下有「徵明」白文長方印、「衡山」朱文方印、「停雲」圓印。鶴林玉露行書，八十七歲作。

小楷玉田記拓本

玉田記　客有訊於余曰　嘉靖己酉六月六日，衡山文徵明記。　見《寄暢園法帖》：小楷。有朱文「徵」「明」聯珠印及白文「徵仲父印」方印。　按：此帖之文，當與《藤花亭》所記相同，但印章不同，當是兩本。《叢帖目‧餐霞館法帖五卷‧明文徵明玉田記》，未過目，不知與此是否相同。曾見《湖海閣藏帖》有彭年書是記，小楷，末識「嘉靖己酉六月六日，隆池山人彭年撰并書于雲卧閣中」，則此記乃彭撰，非文作，書亦偽。

中楷竹坡記

見《平生壯觀》：　紙闊二尺餘，上半中楷書竹坡記，下半淡素綠成圖，筆致簡靜，早年佳作。

南窗寄傲圖并記

見《江邨書畫目‧明文衡山南窗寄傲圖并記》：　一卷，自跋。宋商印送。三兩。

小行書思雲記與圖合卷

思雲記　長洲顧君可求自號思雲　嘉靖三十三年甲寅三月二日，前翰林院待詔將仕佐郎兼修

國史同邑文徵明著并書，時年八十有五。　見文徵明思雲圖卷墨蹟於上海錢景塘先生家，時一九六六年二月。

書方竹杖記

余年八十有七矣，而背未鮐。嘉靖戊午秋八月，長洲文徵明題。　見《居易録》文衡山方竹杖跋語。　按：戊午徵明年八十九。

小行楷雜記數則

見《選學齋書畫寓目記續編·明賢墨妙集冊》第五開：文衡山徵明小行楷雜記數則，白宣德箋本。

行書記唐寅墨霞寒翠硯

硯爲子畏遺物，衡山於丙申年得之，書此如見其人也。徵明。　見上海曹仁裕出示此硯。

（四）説

書墨説

昔人雅重文房之選　嘉靖乙未仲冬，衡山文徵明書。　見《戒庵老人漫筆》卷七：曩時買墨于金閶，吳山泉餉余以文衡山帖一，中乃記墨法也。

玩古圖説　骨董之義何昉乎　嘉靖丙辰三月既望，長洲文徵明。　見《穰梨館雲烟過眼録》卷十八《仇十洲玩古圖軸》。

書玩古圖説於仇英畫軸

行書味菜説屏

見《中國古代書畫圖目》二十《明文徵明行書味菜説四條屏》：嘉靖戊申。　北京故宮博物院藏。　按：無圖片。

行書畫説一節拓本

李營丘惜墨如金　徵明。　見《太虛齋珍藏法帖》。　按：僞。

（五）贊

小隸書徐公像贊拓本

内翰徐公像贊　内翰江陰徐公歿三十年矣略　蔚乎其豐　正德四年，長洲後學文壁徵明書。

見《晴山堂帖》：　小八分書。

小楷陸隱翁贊卷

陸隱翁贊有叙　比歲余從郡士夫纂修郡乘。略爰作贊曰：有隱陸翁　正德辛未九月下澣，衡山文壁。　見《穰梨館過眼續録》卷八《包山隱德題詠卷》：　紙本。　《中國古代書畫圖目》二《包山隱德卷》：　烏絲格，小楷書。　上海博物館藏。

明宣宗烟波捕漁圖贊

《平生壯觀》卷十：　明宣宗烟波捕漁圖，有文徵明楷書贊。

（六）銘

書毅菴銘與唐寅畫合卷

毅菴銘并序　秉忠朱先生，僕三十年前筆硯友也。略特請子畏作圖，復命余銘之。銘曰：擾而能毅　衡山文徵明。　見《石渠寶笈》卷十五《明唐寅毅菴小照一卷》：引首文徵明書「毅菴」二大字。　文徵明銘并序。

小楷真賞齋銘與圖合卷

真賞齋銘有叙　真賞齋者，吾友華中甫氏藏圖書之室也。略銘曰：有精齋廬，翼翼渠渠。長洲文徵明著并書。　嘉靖丁巳三月既望，時年八十有八。　見《郁氏書畫題跋記》卷五《真賞齋銘并序》：卷首李西涯篆書「真賞齋」三大字。　《平生壯觀》卷十：　文徵明真賞齋圖，後拖尾楷書隸書真賞齋銘序各一篇，甚長。　豐坊賦更長。　文休承代爲書之。　引首李東陽篆三大字。

《石渠寶笈》卷十五《明文徵明真賞齋圖一卷》：引首李東陽隸書「真賞齋」三大字，款署西涯。

又別幅楷書齋銘釋文，拖尾有豐道生真賞齋賦。《中國古代書畫圖目》二《明文徵明真賞齋圖卷》：楷書齋銘，烏絲格四十一行，行十八字。「時年八十有八」小字另寫格外。上海博物館藏。

隸書真賞齋銘卷

真賞齋銘有序　嘉靖三十六年歲在丁巳四月既望，長洲文徵明著并書，時年八十有八。見《郁氏書畫題跋記》、《平生壯觀》。《石渠寶笈》：隸書銘，又別幅楷書齋銘釋文。《中國古代書畫圖目》二：烏絲格共四十六行，行十六字。上海博物館藏。

小楷真賞齋銘與圖合卷

真賞齋銘有敘　嘉靖三十六年歲在丁巳四月既望，長洲文徵明著并書，時年八十有八。見《大觀錄》卷二十《文太史真賞齋圖》：序銘，烏絲闌四十行，骨力勁健。望九老翁，心畫乃爾，想見其海鶴丰姿也。墨林諸印奕奕，高江邨鑒藏二跋。真賞之趣，悠然言外。《墨緣彙觀錄》卷三《文徵明真賞齋圖卷》：圖後另紙烏絲界行，小楷蒼勁。卷經項子京所收，有項氏諸印，後有

高詹事一跋。世傳文衡山爲華氏作真賞齋圖有二，此其一也。一爲商丘宋氏所藏，後有豐道生爲賦者。

《江邨書畫目》：明文太史真賞齋圖一卷，真跡，自跋。永玩，値八兩。高士奇跋云：文太史真賞齋圖銘，得之都下有年。歲己巳冬，得王右軍袁生帖，乙亥夏，得鍾太傅薦季直表，二物向真賞齋中所藏者，一旦歸余，豈非有數存乎。衡山畫摹北宋，書法精楷，與他卷不同，且紙色如新。頃因瞫紙偶汙寒具，重爲裝之。裝成後記。康熙庚辰。下略　《中國古代書畫圖目》一《明文徵明真賞齋圖卷》：僅印圖，書未印。

北京中國歷史博物館藏。

小楷真賞齋銘拓本

真賞齋者，吾友華中父氏藏圖書之室也。嘉靖三十六年歲在丁巳四月既望，長洲文徵明著并書，時年八十有八。見明顧苓刻本停雲墨妙帖：帖引首隸「停雲墨妙」四字，有顧苓印，小楷共四十四行，款下有白文「徵明」長方印。　按：此刻與前兩卷字句有不同，此刻「華中父」兩卷皆作「華中甫」，此刻銘末第三句「圖祈祈」有漏字，兩卷皆作「圖史祈祈」句全。文中字句不同亦多。以上文徵明於前兩卷真賞齋銘外，另有第三卷，即此帖所據本在。

小楷真賞齋帖拓本

見《清歡閣藏帖》，又日本平凡社印本《文徵明聖主得賢臣頌，真賞齋銘，前後赤壁賦，蘇州府學義田記》。　按：此帖與前帖皆同出一本，前本每行十六字，此本每行十八字，款下白文「徵明」長方印亦同。

小楷金精甌研銘

正德辛未冬，劍池涸。略銘之曰：金精相守　文壁。　一九五四年九月於武進馮克銘申寅見此。

隸書赤壁硯銘

赤壁硯，嘉靖戊子秋七月製。　猗歟子瞻　長洲文徵明。　見一九九九年《揚子晚報》周積寅《文徵明赤壁硯》。

書鳳兮硯銘

紫霞發彩　嘉靖甲寅二月玉磬山房製　徵明銘。　見《巢經巢詩集》卷四《文待詔鳳兮硯歌》：

硯背銘蓋待詔八十四歲時刻也。　按：甲寅，徵明年八十五。

行書硯銘

琢水之肪　嘉靖丁巳，徵明。　見上海博物館文房四寶展覽會。

行書綠玉硯銘

端溪之英石之精　衡山。　見《西清硯譜・文待詔綠玉硯》：左側鑴明文徵明銘十四字，行書。

楷書漢銅雀瓦硯銘

凌風欲翔　徵明。　見《西清硯譜》：漢銅雀瓦硯，有文待詔楷書銘。

行書寒山硯銘

寒山片石神所剖　徵明。　見《歸雲樓硯譜》：側有行書「玉蘭堂藏」四字。

（七）格言

行書格言軸

樂易以使人之親我　嘉靖壬寅夏五月十日，徵明書於玉蘭堂。　見《吳越所見書畫錄》卷三《文衡山格言立軸》：行書七行。

（八）疏

修竹堂寺募緣疏

見《竹堂寺志補》王世貞《文待詔修竹堂寺募緣疏》：曉公從文司諭休承所見其先待詔徵仲修寺疏墨跡，蓋前正德壬申歲也。曉公異其事，以誠請，休承嘔許之。而示余屬題其後。中略卷首錢叔寶補畫，王舜華古隸署題，及休承不妨於九品外散花矣。

中行書虎丘雲巖寺重修募緣疏拓本

虎丘雲巖寺重修募緣疏　伏以虎丘天下名山，雲巖吳中勝剎　嘉靖甲辰立春日，衡山居士

書。　見《停雲館真蹟》，中行書。文震孟跋云：「先太史雲巖寺疏，去今八十餘年，而紙墨完好不渝，固見寶藏之得人。乃未能勒之貞珉，以鎮山門，傳海裔，則猶未知所以寶之者也。且於今，生公片地，大爲他山之石所苦，侵迫剝奪，幾盡本來面目。非有文章翰墨之流傳，何以使山靈抗塵容而洗慚色耶？正德辛未，劍池水涸，石闕中空，莫窮其際。先太史與同勝諸賢，各有詠紀，奇事奇談，遺蹟尚在山中，余少年猶一見之，與此册正稱雙璧。天啟甲子春。」陳繼儒跋云：「虎丘翰墨第一顧野王虎丘山叙。吳中名流不復傳誦之；宜與文太史雲巖疏並勒堅珉，以張此山之勝，與魯公、陽冰並傳可也。」

行書乞恩休致疏稿

翰林院待詔臣文徵明謹奏，爲痼疾乞恩休致事　見《中國古代書畫圖目》十六《文徵明文嘉行書雜書册》。　按：　此疏約在嘉靖四年春間作。

行書乞恩休致疏稿

翰林院待詔臣文徵明謹奏，爲乞恩休致事　八月二十日　翰林院待詔臣文徵明謹奏爲再乞天

行書致仕三疏稿

翰林院待詔臣文徵明謹奏，爲乞恩休致事　八月廿六日　具官文徵明謹奏爲三乞天恩懇求休致事

恩懇求休致事　八月廿六日　具官文徵明謹奏爲三乞天恩懇求休致事　九月初二日。　見

《中國古代書畫圖目》十六《文徵明文嘉行書雜書册》。　山東省博物館藏。

楷書致仕三疏

見《弇州山人四部稿》卷一百三十一《三吳楷法十册》第六册：　文待詔徵仲小楷，其五致仕三疏中有竄改，當是稿草，而精謹乃爾。　《弇州山人續稿》卷一百六十四《有明三吳楷法廿四册》第九册：　文待詔徵仲書致仕三疏中不無塗竄，而結法亦佳。　偶章簡甫之子藻見而摩娑不已，曰：　吾父筆也。　郡守欲梓之，付吾父錄以示公，故有塗竄。　尋別錄一本，留公處耳。　按：　章文楷書此疏外，尚有一本，王世貞兄弟亦不能辨別，何況今日。

行書奏稿册

見《中國古代書畫圖目》十七《明文徵明行書畫跋并奏稿六開册》。　四川博物館藏。　按：　無圖片。

（九）跋

小楷跋薦季直表拓本

右鍾元常薦山陽太守關內侯季直表　嘉靖十年歲在辛卯十月朔，衡山文徵明書于館雲館中。

見《墨緣彙觀錄》卷一《魏鍾繇薦季直表卷》。《大觀錄》卷一《鍾太傅薦關內侯季直表》：明正嘉之際，崇尚風雅。魏晉法書，一經衡山品題，便增聲價。二百年來相師成風，猶未敢異同也。《壯陶閣書畫錄》卷一《魏鍾繇薦季直表真蹟卷》，又見《壯陶閣帖》。按：《郁氏書畫題跋記》卷十一《文衡山跋鍾元常季直表》載此文，末款「徵明識」，當是郁氏錄此文後隨手所加。又《弇州山人四部稿》卷一百三十《鍾太傅薦季直表》（待詔又辨「關內焦季直」為「關內侯季直」，今表內侯字甚明，蓋裝潢之際，少加墨潤故耳）、《絆勺》皆有紀錄。《平生壯觀》亦述及。

細楷跋薦季直表拓本

嘉靖十年，歲在辛卯十月朔，衡山文徵明書于停雲館中。

見《真賞齋帖》。　按：此文彭筆。

小楷跋薦季直表

文與款皆同。　見明拓火前本《真賞齋帖》。　按：　一九五七年夏見于上海寶墨齋曹仁裕處。

帖末烏絲格楷書此跋，審其書體，文嘉書也。

小楷及行書題王羲之七月帖

古今書家每稱鍾王。　略爰綴短句于後。　江左風流數王謝七古　庚午新秋二日重裝因題，徵明。

小楷書　元名家自松雪而下翩翩數人　四月二日啜新茗重題。　無款有印，行書　余細觀此帖紙紋，

摩滅既盡。　重九日再識於石原字磬山房。　行書　見《式古堂書畫彙考書錄》卷六《晉王右軍七

月帖卷》、《大觀錄》卷一《王羲之七月帖》。　按：　庚午徵明年四十一歲，尚以「壁」名。　又吳寬

跋云，同觀者徐子昌穀、陸生子傳。　考吳寬卒于弘治十七年（一五○四），陸師道生于正德五年

（一五一○）。　吳、文兩題皆偽。

小楷硃釋十七帖并跋

右十七帖一卷，乃舊刻也。　嘉靖乙酉八月十八日，徵明識。　見《宋搨十七帖冊》，硃筆釋文

及跋。　一九五三年除夕，見於上海古玩市場今古邨姜老家。　又見有正書局本《衡山硃釋宋拓

十七帖》。翁方綱跋云：「右宋拓十七帖，有文衡山跋。此帖衡山先生逐字小楷朱書釋文其旁，端勁秀雅，與帖相稱，允爲善本矣。嘉靖乙酉，時衡山官翰林待詔，居京師，年五十六也。」

帖謝蘭生跋中所云「重刻本，乃吾兄青巘從此本雙鈎填廓入石」之本。余以已有原帖影本，未購。

小楷跋十七帖拓本

見重刻徵明硃釋十七帖於上海古籍書店。釋文小楷未刻，僅刻徵明小楷一跋。按：此即原

小楷跋王羲之袁生帖

右王右軍袁生帖，曾入宣和御府。　嘉靖十年歲在辛卯九月朔，長洲文徵明跋。　見《大觀錄》卷一《王右軍袁生帖》：　祐陵親加標識，衡山先生又起而疏其本末。袁生一帖，聲價遂重。《墨緣彙觀錄》卷一《王羲之袁生帖卷》：　文衡山一跋，小楷甚精。　《江邨銷夏錄》卷一《晉右軍王羲之袁生帖》。　按：《郁氏書畫題跋記》卷十一《文衡山跋右軍袁生帖真蹟》，末款作「嘉靖九年臘月三日，文徵明識」。

細楷跋袁生帖拓本

右袁生帖，曾入宣和御府。　　嘉靖十年歲在辛卯九月晦，長洲文徵明跋。　　見《真賞齋帖》。

小楷跋袁生帖

見明拓火前本《真賞齋帖》。　　按：一九五七年夏，見于寶墨齋曹君仁裕處。在帖末烏絲格小楷書，款識同前。文嘉筆也。

小楷跋王羲之思想帖

右軍真跡，世所罕見。此思想帖與余舊藏平安帖行筆墨色略同。　　嘉靖丁巳冬十一月十又三日，長洲文徵明題，時年八十有八。　　見《鈐山堂書畫記·王羲之思想帖》：有趙松雪小楷書跋，先待詔亦有跋。許仲器本，亦唐人所摹，紙墨與通天進帖無異。　《清河書畫舫》：王右軍思想帖，前元郭佑之藏本。後有趙子昂、文徵仲二跋。按趙公曾同霍清臣等十三名家觀於霍氏，而文翁又以得附名其後爲慶幸。且云與家藏逸少平安帖筆法一類。其推許之若此。然余細辨之，王書是唐賢雙鈎善本，非原物也。其趙文跋尾，皆真跡可喜。今在新都吳氏。　《珊瑚網書錄》卷一《王右軍思想帖》：真蹟。　《續書畫題跋記》卷一《王右軍思想帖》。　《玄覽

編》：王逸少思想帖，趙孟頫作小跋，題跋字如小指頂大。題曰：「大德二年二月廿三日，霍肅清臣、周密公謹、郭天錫右之、張伯淳師道、廉希貢端父、馬煦德昌、喬簣成仲山、楊肯堂子搆、王芝子慶、趙孟頫子昂、鄧文原善之、集鮮于伯機池上。右之出右軍思想帖真跡，真有龍跳天門，虎臥鳳闕之勢。觀者無不咨嗟嘆賞神物之難遇也。孟頫書。」近日文待詔徵仲精心作蠅頭小字題識，其稱神稱遇又甚焉。然予細閱，非真跡也，乃雙鉤廓填，蓋唐摸之至精妙者。然紙墨如新，誠爲可貴。第以爲真跡，是以優孟爲真叔敖也。夫以子昂、伯機、徵仲三君猶爾，誠哉賞識難也。　《式古堂書畫彙考書錄》卷六《王右軍思想帖》：文徵明跋中「此思想帖與余」原跡「余」字旁註，「自霍清臣而下」，原跡「下」字旁註。　《大觀錄》卷一《王右軍思想帖》：停雲館入石，計五行。　　按：　停雲館帖卷四收刻乃右軍平筆花墨采，氣韻英英，比袁生帖自爾精美。

安帖，非思想帖。

跋王羲之平安帖

見《平生壯觀》卷一《王羲之平安帖》　《石渠隨筆·王羲之平安帖》：　有文徵明、王穀祥、彭年、胡汝嘉四跋。

跋唐摹王羲之重告等六帖

見《叢帖目‧春草堂法帖四卷》卷一《唐模王羲之重告等六帖》：文徵明、王養度跋。

跋宋搨黃庭經

宋諸名賢論黃庭衆矣　癸卯上巳日，徵明記。　見《珊瑚網書錄》卷二十《宋秘府黃庭經》、《郁氏書畫題跋記》卷十一《文衡山跋宋搨黃庭經》、《六藝之一錄‧宋秘府黃庭經》。

跋黃素黃庭經

見《西園題跋‧題黃素黃庭經》：余閱黃庭舊刻多矣，然未有陶秀實學士跋語見於末者。此本余蓋得於長安肆中。書賈第知文太史徵仲手跋足爲此帖曹丘，不知此帖已得陶學士爲伯樂也。黃魯直謂爲徐季海所摹者，徵仲以爲然，余不敢信也。第字勢瘦勁有餘而不至露骨，斷非宋以後所能辦。今人去徵仲幾何時，欲求徵仲真蹟已不可得，況右軍之真蹟乎。徵仲故名壁，字徵明。中年乃以字行。此跋猶自稱壁，當是少年時書，故爾娟秀。

跋孝女曹娥碑

右小字曹娥碑，越州石氏所刻。　是歲冬十一月十日，徵明時年八十有三。　見《珊瑚網書録》

卷二十《孝女曹娥碑》、《續書畫題跋記》卷一《孝女曹娥碑》。

跋定武五字損本蘭亭

世傳蘭亭刻石，惟定武本爲妙。　嘉靖九年庚寅八月二日，文徵明識。　見《郁氏書畫題跋記》

卷十《文太史跋蘭亭》。　按：《珊瑚網書録》卷十九《定武五字損本蘭亭》、《式古堂書畫彙考書

録》卷五《定武五字損本蘭亭》作「嘉靖十一年六月廿又七日，衡山文徵明識」，不知孰是。

小楷跋定武五字不損蘭亭卷

嘉靖戊午秋九月十有二日，文徵明書。　見《東圖玄覽》卷二《定武蘭亭肥本》、《墨緣彙觀録》

卷二《定武五字不損蘭亭卷》⋯文衡山小楷書一長跋，有烏絲隔欄。　《詒晉齋集·定武肥本》、

《蘇齋題跋》卷下《蘇齋自臨小字蘭亭》。

跋定武蘭亭五字不損本

見《壯陶閣書畫錄》卷二十一《唐搨古本蘭亭》。羅天池跋云：項南雅學士令嗣以定武褉叙五字不損本求質，自龔子敬傳至沈石田、文徵仲、董文敏、陳仲醇、沈文恪、笪江上，最後歸高江邨，各有跋語甚詳。

跋定武蘭亭

見《鮮廬碑帖目錄·定武蘭亭真本》。宋米友仁、史浩、姜夔、丁吉、柳貫、馬班，元柯九思、湯垕、陳彥謙、陸友，明李士鳳、姚廣孝、陳熙、程敏政、文徵明、袁褧及高士奇、林佶跋。

跋蘭亭叙

見《叢帖目》卷九《聽颿樓法帖六卷》第一册《蘭亭叙》。文徵明、董其昌、汪士鋐、姜宸英、吳榮光、朱昌頤跋。

小楷跋玉枕蘭亭

玉枕蘭亭相傳褚河南、歐率更縮而入石者。　正德十二年歲在丁丑四月廿又七日，時雨新霽，

几席生涼，展閱數四，意度閒遠，輒題數語。若源流之詳，更竢博雅君子。衡山文徵明書於停雲館中。

見《寓意錄》卷二《宋搨玉枕蘭亭》：衡山跋小楷真蹟，「余」字倒寫，「如」字添註。

跋晉賢小楷册

見《壯陶閣書畫錄》卷二十一《宋拓心太平本黄庭經卷》。程嘉燧跋云：在京師獲觀吳騫叔所藏晉賢小楷，册尾有祝、文、陳白陽、王弇州題跋。

《鮮廬碑帖目錄·宋拓未斷本懷仁集聖教聖慈未損本》。唐寅、文徵明跋，孫春山藏。

跋宋拓未斷本聖教序

見《詒晉齋集·宋搨聖教未斷本》：余得之，以舊藏文衡山、唐伯虎兩跋附册後。

小楷跋通天進帖拓本

右唐人雙鈎晉王右軍而下十帖　見《停雲館帖》卷二。　按：無款有印，跋中有「吾鄉沈周先生從華無錫華氏假歸，俾徵明重摹一過」句，蓋《停雲館帖》所刻乃徵明摹本。

小楷跋通天進帖

嘉靖丁巳七月既望，長洲文徵明題，時年八十有八。　見文物出版社本《唐摹王右軍家書集》、《藝苑掇英》第三十九期《唐摹王羲之一門書翰卷》、《郁氏書畫題跋記》卷五《文衡山跋通天進帖》。　遼寧省博物館藏。　按：《三希堂帖》亦收刻。　又跋中無前跋中語，作：「華有栖碧翁彥清者，讀書能詩，多蓄古法書名畫。帖尾有春草軒審是記，即其印章。今其裔孫夏字中甫者，襲藏甚謹。」此跋出文徵明自筆。

細楷跋通天進帖拓本

壬辰六月既望，長洲文徵明題。　見《真賞齋帖》。　按：文彭筆。

小楷跋通天進帖

見上海寶墨齋曹仁裕君《火前本真賞齋帖》末副頁烏絲格小楷書。　按：文嘉書。

小楷跋洛神十三行

趙文敏得宋思陵十三行於陳灝　長洲文徵明。　見《晉王獻之洛神賦拓本》。　按：帖末有文

徵明、姜宸英兩跋。文跋及書皆偽。

小楷跋唐李懷琳摹絕交書拓本

右唐胄曹參軍李懷琳所摹絕交書　正德庚辰十一月晦，文徵明識。　見《停雲館帖》卷二。

跋顧愷之瑤島仙廬圖

某公之藏是卷也　時正德十年歲在乙亥春三月望後二日，衡山文徵明書于蒼玉亭中。　見《寶繪錄》卷四《顧愷之瑤島仙廬圖》。　按：　文中吳爔誤吳耀，邢參誤邢余，彭昉寅之誤宜之，偽。

跋顧愷之秋江晴嶂圖

自古繪畫之難得者　時嘉靖辛酉六月，文徵明題于玉磬山房。　見《寶繪錄》卷四《顧愷之秋江晴嶂圖》。　按：　嘉靖辛酉，徵明卒已二年。

跋陸探微員嶠仙遊圖

自古書畫遺珍，世代悠遠。　正德十一年冬十月之晦日，衡山文徵明書於香雪林亭。　見《寶

繪録》卷四《陸探微員嶠仙遊圖》。

跋陸探微佛母圖

右佛母圖一卷，前輩評爲六朝陸探微真蹟。略徐昌穀出以評賞，因疏其本末如此。時嘉靖己丑

五月既望，文徵明書。　　見《秘殿珠林》卷九《六朝宋陸探微畫佛母圖》。　按：徐禎卿卒于正

德六年，僞。

跋陸探微層曲陽圖

右陸探微所畫層曲陽圖　時嘉靖壬子仲春之小盡日，文徵明謹識。　　見《寶繪録》卷四《陸探

微層曲陽圖》。

跋張僧繇翠嶂瑤林圖

自古畫至六朝　時正德辛巳十月朔日，文徵明題。　　見《寶繪録》卷三《張僧繇翠嶂瑤林圖》。

跋張僧繇霜林雲岫圖

余聞六朝畫家　嘉靖十九年孟秋之廿二日，文徵明跋。　見《寶繪錄》卷四《張僧繇霜林雲岫圖》、《三萬六千頃湖中畫船錄·張僧繇畫》。

跋閻立本秋嶺歸雲圖卷

余聞上古之畫全尚設色　正德十四年三月三日，文徵明跋於湖光閣中。　見《寶繪錄》卷五《閻立本秋嶺歸雲圖》、《嶽雪樓書畫錄》卷一《唐閻右相秋嶺歸雲圖卷》、《聽颿樓續刻書畫記·唐閻右相秋嶺歸雲圖卷》。

跋閻立本西嶺春雲圖

吾反其所藏閻立本西嶺春雲圖　時嘉靖六年冬十一月晦日，文徵明書。　見《寶繪錄》卷四《閻立本西嶺春雲圖》。

爲楊儀錄宋吳說記閻立本賺蘭亭圖并跋

楊君夢羽得唐閻立本所畫蕭翼賺蘭亭圖　嘉靖十九年，歲在庚子十一月朔，長洲文徵明書，時

年七十又一。　見《弇州山人續稿》卷一百六十八《蕭翼賺蘭亭後》、《六硯齋筆記》卷二、《石渠寶笈》卷十四《唐閻立本畫蕭翼賺蘭亭圖一卷》。

隸書跋張旭四詩帖

張長史書在宋已不多見　正德十四年己卯七月既望，衡山文徵明書。　見《平生壯觀》卷一文徵明隸跋、《式古堂書畫彙考書錄》卷七《張長史四詩帖》、《大觀錄》卷二《張長史四詩帖》。

按：　吳升云：元跋如袁清容、郭天錫、柯丹丘，及明文待詔隸書，並贋鼎。

跋張旭蘭馨帖

右草書帖云：　蘭雖可焚　　嘉靖丙辰三月，長洲文徵明題。　見《六硯齋二筆》卷一《張長史草書蘭馨帖》、《平生壯觀》卷一、《郁氏書畫題跋記》卷三《唐張旭草書蘭馨帖》。

題張旭秋深帖

張伯高秋深帖，今草奇逸，詳載寶章待訪錄中。　時年八十有八，徵明。　見《真蹟日錄》二集。

八分書跋張旭烟條帖長幅

見《東圖玄覽編》：長幅用素綾書，疑宋僧彥修書。而文太史作徑寸餘八分書題後，乃評爲顚跡。彥修在宋末甚有名，書法豪蹤似張，但乏古意。豈太史未之見耶。

跋智永千字文

見《四友齋叢説》卷二十七：余平生所見法書，唯董中峯家永師千文爲第一。衡山跋尾亦以爲觀智永千文凡數本，皆在此本下。

跋吳道玄五雲樓閣圖

余謂唐人畫正如晉人書　時嘉靖七年孟夏之十日，長洲文徵明書。　見《寳繪録》卷六《吳道玄五雲樓閣圖》。

跋唐明皇賜毛應佺知恤詔

見《石渠寳笈》卷三十一《唐明皇賜毛應佺知恤詔一卷》：拖尾有張雨、文徵明二跋。

跋王維江干秋霽圖

右丞畫世不多見　　時正德丙子四月九日，後學文徵明書於蒼玉齋中。　戊寅三月既望，予以公

事過少傅公園居　文徵明。　見《寶繪録》卷六《王摩詰江干秋霽圖》。

跋王維秋林晚岫圖

右秋林晚岫圖爲王摩詰真筆也　嘉靖壬午十一月三日，長洲文徵明題。　見《寶繪録》卷六《王

維秋林晚岫圖》。

跋王維輞川圖矮本

王右丞輞川圖有二，一爲高本，一爲矮本。　　時嘉靖九年冬十月七日，長洲文徵明書於悟言

室。　見《寶繪録》卷六《王維輞川圖》。

跋王維高本輞川圖

王摩詰輞川二圖，悉屬宣和御府所藏。　　嘉靖甲寅九月五日，文徵明題，時年八十有五。　見

《寶繪録》卷六《王維高本輞川圖》。

跋王維輞川圖半卷

世人謂輞川別業圖爲天下最勝，然亦可得之於耳，不能遇之於目。　徵明。　見《壯陶閣書畫錄》卷一《唐王摩詰輞川圖真蹟半卷》：

待詔鑒定真確，其臨摹全卷又纖毫畢肖，則此爲右丞真本應無可疑。輞川圖，明時有高矮二本，均宣和物。矮本新安古中靜藏，嘉靖九年，待詔爲徐默庵懇中靜以千金得之。高本，嘉靖甲寅待詔始得見，年已大耄矣。臨本在嘉靖甲午。　如此神迹，竟爲劣裝脱去紙膽，遂覺筆墨減色。　若不耐久細玩，幾疑文題種種度數，遠近浮動，爲虛語也。　按：　裴氏所云輞川高矮兩本事，皆據《寶繪錄》徵明兩跋。此跋亦疑非文公所撰，故未補入《甫田集續輯》。

兩跋王維捕魚圖卷

王摩詰捕魚圖爲畫中神品　衡山文徵明。　余題此卷，憶自癸酉歲及今丁丑，恰四年矣。　二月五日，徵明再題。　見《寶繪錄》卷六《王維春溪捕魚圖》　《虛齋名畫續錄》卷一《唐王摩詰春溪捕魚圖卷》。

題王維關山行旅圖軸

見《石渠寶笈》卷八《唐王維關山行旅圖一軸》：無款，姓氏見文徵明識語中。

跋李思訓寒江晚山圖

余幼歲遊舉子業時遂好繪事　嘉靖七年秋分日，文徵明題。　見《寶繪錄》卷五《李思訓寒江晚山圖》。

跋李思訓江鄉秋晚圖

李思訓此幅向爲琴川李世賢先生珍玩物　時嘉靖庚寅仲冬之廿三日，文徵明書于悟言室。

見《寶繪錄》卷十八《李思訓江鄉秋晚圖》。

跋李思訓畫卷

右大李將軍李思訓所作畫卷　嘉靖九年冬，文徵明題。　見《寶繪錄》卷五《李思訓妙筆》。

跋李昭道林塘秋暇圖

余生平所見李昭道畫不滿數事　正德九年夏五月廿一日，衡山文徵明識。　見《寶繪録》卷十

八《李昭道林塘秋暇圖》。

跋李昭道春江圖

有唐李昭道所畫春江圖，曾屬宣和內府所藏。　嘉靖戊子仲冬之望，文徵明識。　見《寶繪録》

卷七《李昭道春江圖》。

跋李昭道秋山無盡圖

余生平見李昭道畫，奚止數幅　嘉靖八年中秋後一日，文徵明書于玉蘭堂之南牖。　見《寶繪

録》卷七《小李將軍秋山無盡圖》。

跋李昭道畫卷

世俗論李昭道畫　嘉靖十九年新秋六日，文徵明。　見《寶繪録》卷七《李昭道畫卷》。

跋王洽雲山圖

世論畫中雲山，必稱米氏父子。　嘉靖九年嘉平月之四日，長洲文徵明。　見《寶繪錄》卷十七

《王洽雲山圖》。

題韓幹五馬圖

此五馬圖乃韓幹真跡也　嘉靖辛亥十一月四日，長洲文徵明題，時年八十有二。　見《寶繪錄》

卷十八《韓幹五馬圖》。

題韓滉山村春社圖

韓太冲乃德宗朝宰相　嘉靖廿三年仲春之初，文徵明書。　見《寶繪錄》卷十八《韓滉山村春

社圖》。

跋鄭虔秋巒橫靄圖或作秋壑鳴泉圖

唐開元中鄭虔者，與王右丞無有差等。　時嘉靖丙申冬十二月四日，文徵明跋。　見《寶繪錄》

卷六《鄭虔畫秋巒橫靄圖》。　按：　江兆申《文徵明與蘇州畫壇》據《書畫錄·明賢翰墨冊》十作

《跋鄭虔虙秋壑鳴泉圖》，當即此圖。

小楷跋顏真卿祭姪文稿拓本

米元章以顏太師爭坐位帖爲顏書第一。

書。　見《顏平原祭姪文稿拓本》。　翁方綱跋云：　此所謂轟雙江本也。　按：　萬曆卅二年鄧

秉恒刻。

嘉靖四年歲在乙酉冬十一月廿又九日，長洲文徵明

跋祭姪文稿

嘉靖四年乙酉十一月朔，長洲文徵明書于金臺寓廬。　見《弇州山人四部稿·顏魯公祭姪

文》　《大觀錄》卷二《顏魯公祭姪季明文稿卷》：　後陳子微、陳伯敷、文衡山綴長跋。

細楷跋祭姪文稿拓本

嘉靖四年乙酉十一月朔，長洲文徵明書于金臺寓廬。　見《停雲館帖》卷四。

行書跋祭姪文稿拓本

文及款識同前。　見《唐宋八大家帖》。　按：僞。

小楷跋顏真卿劉中使帖

右顏魯公劉中使帖　嘉靖十年歲在辛卯八月朔，長洲文徵明題。　見《平生壯觀》卷一《劉中使帖》、《清河書畫舫‧顏魯公大字瀛洲帖卷》，攝影本《顏魯公劉中使帖》。　按：此張孝賢君爲

余覓得，附此誌感。

跋名藻叢林册

余嘗謂，今人得尺圖片紙，便自矜誇備美。　正德十五年歲在庚辰四月朔日，長洲文徵明書于真適園之湖光閣。　見《寶繪録》卷三《名藻叢林下册》。

小楷跋懷素自叙拓本

藏真書如散僧入聖　長洲文徵明識。　見《平生壯觀》卷一《懷素自叙》、《故宮週刊》第一三期《懷素自叙‧文徵明跋》，文物出版社本《懷素自叙真蹟》。

小楷跋懷素自叙拓本

跋與款同前。 見《文氏小楷帖》，僅收得文氏父子兩跋，與文物本墨跡所附拓本微有不同，當另有刻本。

行書跋懷素小草千字文

余家所收懷素千文二本 壬寅七月四日，徵明記。 見《書畫鑑影》卷一《僧懷素小草千文卷》、上海徐小圃刊本《唐釋懷素小草千文》。

行書跋懷素小草千字文拓本

跋款同前。 見《經訓堂法書》。

跋盧鴻廬岳觀泉圖

昔倪元鎮題畫有云 嘉靖新元歲在壬午四月之初，長洲文徵明識。 見《寶繪録》卷七《盧鴻廬岳觀泉圖》。

跋盧鴻嵩山草堂十景冊

客歲，吾友兄某所得盧岳觀泉圖　嘉靖二年歲在癸未夏六月七日，徵明書。　見《寶繪錄》卷七

《盧鴻嵩山草堂十景冊》。　按：　徵明此時在京，與文意不合。

跋盧鴻仙山臺榭圖

余謂唐人遺跡圖皆不易　時嘉靖丁酉季夏二十六日，長洲文徵明識。　見《寶繪錄》卷七《盧鴻

仙山臺榭圖》。

隸書跋四朝合璧冊

吾友徐默川雅有書畫癖　時嘉靖八年歲在己丑臘月之四日，長洲文徵明書于玉磬山房。　見

《寶繪錄》卷四《四朝合璧》、《中國繪畫綜合圖錄·四朝墨寶冊》。　大英博物館藏。　按：　僞。

跋天女散花圖

見《東圖玄覽編》：　想吳道子曾有是圖，而後人摹之，絹精密似宋，但有文徵仲一跋。

跋古十八學士圖

見《弇州山人續稿》卷一百六十八《古十八學士圖》：文待詔徵仲跋其後云，損益周文矩文會圖而加精者也。或云是十八學士圖。曾見仇英臨本。或人云徵仲跋是其伯子壽承筆，然翩翩有父風。

小楷跋楊凝式神仙起居法拓本

右楊少師神仙起居法八行　嘉靖庚子春，長洲文徵明跋。　見《停雲館帖》卷四。

小楷跋神仙起居法

見《平生壯觀》卷二《神仙起居法》：麻紙稍黑，小草書，字草草難讀。宋高宗真書釋文，米友仁題鑒定真蹟。商挺、留夢炎跋，文衡山小楷跋。　《清河書畫舫·五代楊凝式草書神仙起居法》：……嘉靖中，文徵仲太史稱其縱逸不凡，爲之跋刻行世矣。

跋荊浩楚山秋晚圖

夫畫中山水家始於唐之二李　正德己卯臘月廿二日，文徵明識。　見《寶繪錄》卷八《荊洪谷楚

山秋晚圖》。

跋關仝層巒秋靄圖

某公近得關仝所畫層巒秋靄圖，誠是神品。　正德十四年穀雨日，文徵明識。　見《寶繪錄》卷

八《關仝層巒秋靄圖》。

跋關仝秋山凝翠圖

予少游石田先生之門　嘉靖十五年冬十月八日，文徵明題於吉祥禪室，兼試方鎮墨。　見《寶

繪錄》卷八《關仝秋山凝翠圖》。　按：　吉祥寺正德間焚燬，未知修否，後未題及。

跋周文矩重屏會棋圖

右周文矩所作會棋圖　正德戊寅九月既望，長洲文徵明識。　見《西清劄記》卷四《宋周文矩重

屏會棋圖》。　北京故宮博物院藏。　按：　徐邦達先生云文跋僞筆。

跋周文矩十美圖

古人畫人物仕女者　正德十六年歲在辛巳冬十二月四日，文徵明書。　見《寶繪錄》卷十九《周文矩十美圖》。

跋顧閎中韓希載夜宴圖

丁卯首夏，宴集玉蘭堂　徵明。　見《眼福編》卷十二《南唐顧閎中夜宴圖卷》。　按：徵明此時卅八歲，尚名文壁，所述於事實亦不合，偽。

跋黃筌蜀江秋淨圖卷

自古寫生家無逾黃筌　嘉靖甲午十月，文徵明跋。　見《聽颿樓續刻書畫記》卷上《後蜀黃筌蜀江秋淨圖卷》、《嶽雪樓書畫錄》卷一《五代黃筌蜀江秋淨圖卷》、《三秋閣書畫錄·黃筌蜀江秋淨圖》。

跋梁簡文帝采蓮賦

梁武帝異趣帖真跡　徵明。　見《眼福編二集》卷三《梁簡文帝采蓮賦真蹟卷》。

跋趙幹山居疊翠圖

此南唐趙幹筆也　時嘉靖辛丑穀雨後一日，文徵明識。　見《寶繪錄》卷十八《趙幹山居疊翠圖》。

跋郭忠恕畫十幅

前人謂宮舍界畫，無過郭忠恕　正德十二年立夏日，文徵明書。　見《寶繪錄》卷九《郭忠恕畫十幅》。

跋郭忠恕避暑宮圖

畫家宮室最難為工　正德十四年己卯七月既望，文徵明書。　見《清河書畫舫》《式古堂書畫彙考畫錄》卷十一《郭忠恕避暑宮殿圖》《大觀錄》卷十三《郭恕先避暑宮殿圖》。

跋郭忠恕夏山仙館圖

昔郭忠恕仕周，以文學名　時正德十四年十一月既望，長洲文徵明識。　見《寶繪錄》卷九《郭忠恕夏山仙館圖》。

跋郭忠恕畫八幅

畫家宮室最難爲工　嘉靖癸未四月二日，文徵明識。　見《寶繪錄》卷九《郭忠恕八幅》。

按：　跋中雖云「會余北上倥傯，未能贅述」，尚未知此時方在北上東昌舟中，何暇跋此。

跋董源夏山深遠圖

右董源夏山圖，向爲松陵史氏家藏物。　嘉靖己丑春二月廿八日，文徵明題。　見《寶繪錄》卷

九《董源夏山深遠圖》。

行書跋李成夏景晴巒圖卷

楊公藏是卷也略是日同觀有湯珍子重、吳耀次明、邢余麗文、彭昉宣之、吳奕嗣業及余六人。因

并記之。　雁門文徵明謹識。　見《壯陶閣書畫錄》卷二《宋李營丘夏景晴巒圖卷》、無錫理工社

印本《李營丘山水真蹟》、《中國繪畫綜合圖錄》。　國外阿形邦藏。　按：　跋中同觀名字有

誤，僞。

跋李成江邨秋晚圖

右李成所畫江邨秋晚圖一卷　是歲九月廿三日，子畏同余再觀，因題。文徵明。前有唐寅戊寅七月一跋。　見《寶繪錄》卷九《李成江邨秋晚圖》。

跋李成畫十幅

某友兄好古士也　時嘉靖九年春二月望後三日，衡山文徵明書於玉磬山房。　見《寶繪錄》卷十《李成畫十幅》。

跋李成秋嵐凝翠圖

右秋嵐凝翠圖，爲李咸熙真筆　嘉靖十三年十一月九日，文徵明題。　見《寶繪錄》卷九《李咸熙秋嵐凝翠圖》。

跋范寬江山秋霽圖

右范寬所畫江山秋霽圖卷　時嘉靖庚寅二月廿六日，長洲文徵明識。　見《寶繪錄》卷九《范寬江山秋霽圖》。

跋陳泊自書詩帖

陳公名泊，字亞之。　見《平生壯觀》卷二：陳亞之詩稿十六首，紙上字小如錢。拖尾上則顏復、鄭穆、張徽、林希、司馬光、孫覺、蘇軾、蘇轍、徐積、錢世雄、李𦤀、任希夷題。文徵明作諸公傳，又跋。文書爲人竊去，王穉登代書，穉登跋出。　《石渠寶笈》卷二十九《宋陳泊自書詩帖一卷》：　素牋本。　行楷書七言律詩七首，五言排律一首，五言律一首，七言絕句七首，無款。又王穉登書文徵明所撰諸賢爵里姓氏記。穉登又跋。　王穉登跋云：「亞之先生詩草，四十年前余嘗見黃翁琳父家。文太史疏諸跋者爵里姓氏，宛然在也。　是時余方弱冠，已歎先生博雅爲不可及。　去歲見於曹重父齋頭，陳詩及諸公跋皆無恙，獨文翁此書已烏有，後乃知鬻書者割以歸他人，重父購之不可得，錄其疏，俾余繕寫綴卷尾。　余書拙且惡，豈堪代先生捉刀。獨謂先生疏諸公行事，非貯宋史在腹中者不能。　五車三篋，無以過此，而猶欲俟博雅君子，謙尊而光，寧可及哉。今世鯫生，目覩邱墳未盈卷，便沾沾自誇行秘書，讀此能無汗下及踝。己亥七夕前三日。」　按：

顏復跋有詩二十二首，今僅存十六篇，蓋詩六篇及文跋，皆爲鬻書人割去另成一卷也。

跋蘇舜欽留別王原叔詩卷

右宋蘇子美古詩一百五十言　嘉靖乙未，文徵明跋。　見《珊瑚網書錄》卷三《蘇滄浪留別王原

叔古詩帖》、《式古堂書畫彙考書錄》卷九《蘇舜欽書》、《續書畫題跋記》卷六《蘇滄浪留別王原叔古詩帖》、《過雲樓續書畫記・蘇滄浪留別王原叔詩卷》。　按：　清梁章鉅刻蘇詩於蘇州滄浪亭，時因文跋霉損未刻。

小楷跋歐陽修付書局帖帖又拓本

歐公嘗云，學書勿浪書　正德八年癸酉秋九月十又六日，後學衡山文徵明拜手謹題。　見《故宫週刊》第三百七十六期《宋歐陽修付書局帖》、《三希堂帖》、《吳派畫九十年展》。　臺北故宫博物院藏。

隸書跋蔡襄龍茶錄

蔡端明書，評者謂其行草第一　見《平生壯觀》卷二《茶錄》：　前引首李東陽篆書，後文三橋寫衡山跋。　《清河書畫舫・蔡君謨茶錄真跡一卷》。　《石渠寶笈》卷十三《宋蔡襄茶錄一卷》後附文徵明隸書龍茶錄考。　按：　文彭代筆。

跋李建中千字文

西臺書世不多見　正德十年五月廿又七日，衡山文徵明題。　見《清河書畫舫》、《大觀錄》卷三《李西臺千字卷》。

行書跋陳與義詩帖拓本

右宋陳簡齋詩帖，計二十三首　辛丑九月既望，後學長洲文徵明謹題。　見《安素軒帖‧陳簡齋書》。　按：　書不類，僞。

小楷跋蘇軾五帖蘇過一帖

右蘇文忠公五帖　正德庚午春三月朔，文壁題。　見《妮古錄》。　《味水軒日記》卷七：萬曆四十五年乙卯九月十日，吳吳山出示蘇氏六帖冊。　《大觀錄》卷五《眉山六帖合冊》：明武宗時，朱子儋集配成冊，祝、文俱有楷書長題。

跋蘇軾御書頌

長公書，余所見凡十餘卷。　時正德庚辰修禊日漫識於玉磬山房，長洲文徵明。　見《石渠寶

笈》卷二十九《宋蘇軾書御書頌一卷》。

隸書跋蘇軾楚頌帖拓本

世傳蘇文忠喜墨書　嘉靖四年乙酉十一月，長洲文徵明題於金臺寓廬。　見《唐宋八大家帖》：隸書。　按：　書偽。

行書跋蘇軾興龍節侍讌詩拓本

蘇文忠公興龍節侍燕詩　時嘉靖辛卯重九日，徵明。　見《聽雨樓法帖》：行書。

楷書跋蘇軾治平帖

右蘇文忠公與鄉僧治平二大士帖　嘉靖癸巳十一月四日，文徵明跋。　見《平生壯觀》卷二《蘇軾治平僧札》、《盛京故宮書畫錄》卷二《宋蘇軾治平帖卷》。　《內務部古物陳列所書畫目錄·宋蘇軾治平帖卷》：　文跋楷書十一行。

跋蘇軾乞居常州奏狀

昔歐陽公嘗云　嘉靖二十八年己酉秋八月晦日，後學文徵明書。　見《式古堂書畫彙考書錄》

卷十《蘇文忠公乞居常州奏狀卷》《六藝之一錄》。

楷書跋蘇軾赤壁賦

右東坡先生親書赤壁賦　嘉靖戊午至日，後學文徵明題，時年八十又九。　見《鈐山堂書畫

記》：宋蘇軾親書前赤壁賦。紙白如雪，墨跡如新。惟前缺四行，余兄補之，吾家本也。《味

水軒日記》卷二：萬曆三十八年庚戌，字參黃方伯出觀蘇長公書前赤壁真蹟，行筆極森秀，自

「壬」字起至「酒」凡三十字斷壞，文徵仲補之，甚有蒹葭之歎。有賈似道小印縫，又有秋壑方

寸印，全卿印記，乃陸尚書完家物也。　《東圖玄覽編》：蘇東坡在黃州，作逯寸行書寫赤壁賦

寄其友欽之，并與欽之一帖俱全。但賦前缺二十餘字，文徵明書補，又不以合蘇書於前，而另書

二十餘字於後；蓋心伏而知己之不相侔也。　東坡與欽之帖云：罪累之餘，此帖

二十餘字於後；蓋心伏而知己之不相侔也。文虛心如此。東坡與欽之帖云：罪累之餘，此帖

萬弗與人見。嗟嗟時習，情妬可畏，乃自昔然矣。　《石渠寶笈》卷二十九《宋蘇軾書前赤壁賦一卷》：素

箋，正書。前失幾行，文徵明補書因跋。　《平生壯觀》：蘇軾前赤壁賦，白紙，字如古

錢，正書。前失幾行，文徵明補書因跋。　《石渠寶笈》卷二十九《宋蘇軾書前赤壁賦一卷》：素

箋本，楷書。原卷缺三十六字，文徵明補書於前。另行小楷註云「右繫文待詔補三十六字」拖

尾文徵明跋。《故宮週刊》第二二三期至二二三三期《宋蘇軾書前赤壁賦長卷》、上海古籍書店印本《蘇東坡墨跡選》。　按：文跋小楷，烏絲格，亦文彭筆。

隸書跋蘇軾書中山松醪賦卷

蘇文忠筆力雄健而多自然之致，故為宋四家之冠。　長洲文徵明識。　見《盛京故宮書畫錄》卷二《宋蘇軾中山松醪賦卷》、《內務部古物陳列所書畫目錄·宋蘇軾中山松醪賦卷》。　按：文偽，書亦偽。

跋蘇軾書唐方干詩

右蘇長公真行小字方干詩　後學文徵明跋。　見《珊瑚網書錄》卷四《蘇文忠公手書唐方干詩卷》。

跋蘇軾自書古詩

見《書畫所見錄》：藏有東坡手迹三卷。其一字大如盌，係書本集內古詩一首，結句乃「眼睛猶能書細字」者。跋尾乃文徵明破筆書數百言。

跋蘇軾集淵明歸去來辭八首

見《叢帖目》卷八《春草堂法帖四卷》卷二《蘇軾集淵明歸去來辭八首文徵明跋》。　按：《叢帖目》編者云：蘇書爲僞，則文跋亦非真，未見帖，待考。

行書跋黃庭堅書陰長生詩

丁卯三九消寒第五會，各出書畫評論。玉遮姻家忽示此卷，盈座驍歎，交口推斯會之冠。徵明書後。　見《眼福編二集》卷六《宋黃文節公陰真君詩真蹟》。　按：丁卯，徵明卅八歲，尚未改名。文氏有消寒會，僅見楊氏所述。僞。

草書跋黃庭堅草書劉夢得竹枝九篇

山谷謫黔南，亦有竹枝二篇。正德十四年歲在己卯五月既望，長洲文徵明書。　見《書法叢刊》第五十四期《文徵明草書詩卷》。

行書跋黃庭堅書經伏波神祠詩

右黃文節公書劉賓客伏波神祠詩　嘉靖辛卯九月晦，長洲文徵明書。　見《弇州山人續稿》卷

一百六十一《山谷伏波祠詩》：　後有張安國、范致能、李貞伯、文徵仲諸跋，皆佳。　　《珊瑚網書錄》卷五《黃文節公書伏波祠詩》、《郁氏書畫題跋記》卷十《衡山題山谷伏波祠詩》、《式古堂書畫彙考書錄》卷十一《黃文節書劉賓客伏波廟詩》。　　《書畫鑑影》卷二《黃文節書劉賓客伏波神祠詩卷》：　文跋行書二十四行。　　《清儀閣題跋·黃文節書劉賓客經伏波祠詩》、上海藝苑真賞社印本《黃山谷伏波祠詩》、上海古籍書店印本《黃山谷經伏波神祠詩》。　　按：《珊瑚網》郁氏書畫題跋記》《式古堂》三書皆文同，但款識作「嘉靖十年辛卯冬臘月三日，徵明書」。

跋黃庭堅雜錄冊

右雜錄一冊，相傳黃文節公魯直書　　嘉靖辛丑十月六日，文徵明書。　　見《珊瑚網書錄》卷五《涪翁雜錄冊》。

跋黃庭堅墨竹賦

嘗讀黃太史豫章文集，見墨竹賦　　徵明題。　　見《石渠寶笈》卷三《宋黃庭堅墨竹賦冊》。

跋黃庭堅書筆陣圖説

見《石渠寶笈》卷十二《宋黃庭堅書筆陣圖説一卷》：拖尾有彭年、吳奕、祝允明、文徵明諸跋，又唐寅記語一。

跋王詵蜀道寒雲圖

宋駙馬都尉王詵晉卿，好賢重文　嘉靖辛卯重九後二日，長洲文徵明書于玉磬山房。　見《寶繪録》卷九《王晉卿蜀道寒雲圖》。

楷書題王詵漁村小雪圖卷

右漁邨小雪圖，宋駙馬都尉王晉卿真蹟　嘉靖十有二年春三月既望，長洲文徵明識。　見《盛京故宮書畫録》卷二《宋王詵漁邨小雪圖卷》《内務部古物陳列所書畫目録·宋王詵漁邨小雪圖卷》。　文跋楷書十三行。

跋王詵畫萬壑秋雲圖

北宋工畫者亦多矣，若王晉卿以貴族挺出　嘉靖丙申秋分日，文徵明識。　見《嶽雪樓書畫録》

卷一《北宋王晉卿萬壑秋雲圖卷》、《三秋閣書畫録·王詵萬壑秋雲圖》。

再跋王詵畫

嘉靖甲午春王正月廿六日，過友人讀書房。　徵明再題。　　見《寶繪録》卷十九《王晉卿》。

按：　癸巳秋，題「征騎蕭蕭野岸秋」七絶一首。

跋文同盤谷圖

右文與可畫盤谷圖　嘉靖甲辰秋八月二日，長洲文徵明跋。　　見《清河書畫舫·文湖州畫盤谷圖》、《式古堂書畫彙考畫録》卷十一《文與可盤谷圖卷》。　　《大觀録》卷十三《文與可盤谷圖并書叙卷》：　光白紙本。　戴九靈以下諸跋，並希世名跡。

跋文同墨竹十幅

文與可畫竹，爲古今絶技。　　時嘉靖己酉孟秋之四日，徵明識，時年八十。　　見《寶繪録》卷十

一《文與可墨竹十幅》。

跋米芾雲山圖卷

右雲山橫軸　正德十四年秋，徵明題。

曾書款，莫識誰何？得丹邱鑒定淨名，衡山復疏通其義，知爲元章老筆。且循玩畫趣，渾渾噩

噩，非元暉浮露所及也。

見《大觀録》卷十三《米元章雲山圖卷》：米氏父子未

跋米芾畫卷

米南宮真跡，甚爲難得。

嘉靖十七年夏五月十有一日，吴門文徵明題。　見《寶繪録》卷十

《米芾畫卷》。

小楷跋米芾臨蘭亭叙拓本

元黄文獻公云　嘉靖丙辰二月四日，長洲文徵明跋，時年八十有七。　見《宋米海岳臨禊序

帖》：：拓本，跋小楷。

跋米芾臨蘭亭序

見《墨緣彙觀録》卷二《法書續録・米芾臨晉王羲之楔敘》：：後紙文衡山、董文敏二跋。

小楷跋米芾月照方池賦月照方池賦拓本

月照方池賦真蹟　嘉靖庚申春日，徵明謹識。　　見《壯陶閣帖》。　　按：徵明卒已一年，僞。

跋米友仁湘山烟靄圖卷

國朝金華宋學士，每見二米真跡。　時嘉靖十三年春三月既望，長洲文徵明鑑定因書。　見《壯陶閣書畫錄》卷五《宋米元暉湘山烟靄圖卷》。

題薛紹彭臨蘭亭叙

見《石渠寶笈》卷三十一《宋薛紹彭臨蘭亭叙一卷》：素絹，烏絲欄本，拖尾有錢良右記語一、倪瓚跋一、文徵明題識一。

楷書跋李公麟蕃王禮佛圖

龍眠李公麟，熙寧中名進士。　時正德辛巳暮春，長洲文徵明謹識。　見《盛京故宮書畫錄》卷二《宋李公麟蕃王禮佛圖卷》。　《內務部古物陳列所書畫目錄‧宋李公麟蕃王禮佛圖卷》：文跋楷書六行。

跋李公麟揭鉢圖卷

吾友王林屋，近得李龍眠揭鉢圖。嘉靖壬辰冬十一月九日，衡山文徵明書于玉磬山房。　見

《秘殿珠林》卷九《宋李公麟畫揭鉢圖一卷》。

跋李公麟諸夷職貢圖

右諸夷職貢圖十幅，爲李伯時真筆也。　時嘉靖十二年春三月十六日，長洲文徵明題。　見

《寶繪録》卷十《李公麟諸夷職貢圖》。

跋李公麟十六羅漢渡海圖

龍眠居士所畫羅漢四幅　衡山文徵明。　見《寶繪録》卷十《李公麟十六羅漢渡海圖四幅》。

跋李公麟摹列女圖

黃伯思題列女圖云　衡山文徵明題。　見《清河書畫舫・李龍眠摹唐閻立本春秋列國女貞像》：　有吳寬、文徵明題，真蹟。　《夢園書畫録》卷二《宋李龍眠摹閻立本列國女貞卷》。

跋李公麟歸去來辭圖卷

見《石渠寶笈》卷十六《宋李公麟畫歸去來辭圖一卷》：拖尾有沈度、文徵明跋。

細楷跋李公麟十六應真像軸

龍眠此圖　長洲文徵明敬題。　見《三秋閣書畫録·宋李龍眠白描十六應真軸》：文題蠅頭細書。

行書跋李公麟孝經圖册

右龍眠居士李伯時所畫孝經一十八事　徵明。　見《眼福編二集》卷十二《宋李龍眠孝經圖册》：文徵明跋四幅行書。

行書鑑定趙令穰春江烟雨圖卷

此卷爲宋趙大年筆無疑　長洲文徵明鑒定。　見《中國繪畫綜合圖録·趙令穰春江烟雨圖卷》：行書二行。　國外柳孝藏。

跋趙令穰秋村暮靄圖

趙大年以宋室帝胄　時正德丁丑冬十月廿有四日，衡山文徵明書於香雪林亭中。　見《寶繪

錄》卷十一《趙令穰秋邨暮靄圖》。

題趙伯駒長幅

宋室趙千里畫　壬午六月九日過某公蒼玉亭，公出示此卷。展閱間，覺炎氛退三舍，遂欣然援

筆記之。文徵明。　見《寶繪錄》卷十二《趙千里畫長幅》。

跋趙伯駒桃源圖

趙千里所作桃源圖　嘉靖丙戌孟秋二日，徵明識。　見《紅豆樹館書畫記》卷一《趙千里桃源

圖》。　按：　跋記王鏊購邵寶此卷，此時徵明在京，王鏊已卒。存疑。

跋趙伯駒畫八幅

山水中有青綠者　丁亥春日，偶過湖光閣中，因見此册，相爲歎賞而并記其所致之顛末云。衡

山文徵明識。　見《寶繪錄》卷十二《趙千里畫八幅》。　按：　文中僅云集公湖光閣，則王鏊之

真適園也。王鏊久卒，徵明方致仕歸途中。偽。

跋趙伯駒上林圖

余最愛宋元諸賢之畫　嘉靖壬寅秋七月望後五日，書於玉蘭堂，文徵明。　見《寶繪錄》卷十《趙千里上林圖》。

跋趙伯駒春山樓臺圖卷

余有生嗜古人書畫　嘉靖二十七年三月下澣，文徵明。　見《西清劄記》卷四《趙伯駒畫春山樓臺圖》。

行書跋趙伯駒阿房宮卷

見《寶迂閣書畫録》卷一《趙伯駒阿房宮卷》：另紙文衡山行書跋。

跋趙伯驌唐人詩意

此宋趙伯驌畫唐人詩意　衡山文徵明識。　見《寶繪錄》卷十九《趙伯驌》。

跋宋徽宗畫王濟觀馬圖

徵明往與徐迪功昌國閱此卷於沈君潤卿家　是歲己丑夏五月既望，長洲文徵明題。　見《湘管

齋寓賞編》卷五《宋徽宗畫王濟觀馬圖》。

小楷跋宋高宗御製徽宗御集叙又拓本

右宋高宗御書叙文一首　正德十六年歲在辛巳三月之望，衡山文徵明書于停雲館。　見《平生

壯觀》卷二《宋高宗書徽廟御集卷》：　文徵明小楷長跋，考訂評論甚精。　《大觀錄》卷三《宋高

宗書徽廟御集卷》、《玉虹樓鑒真帖》。

跋宋高宗書度人經

宋思陵翰墨志云　時嘉靖乙未八月，長洲文徵明謹書。　見《秘殿珠林》卷十五《宋高宗書度人

經一册》。

跋宋高宗敕岳忠武書

此宋高宗敕岳忠武公書也　嘉靖癸卯冬十月既望，衡山文徵明敬題。　見《壯陶閣書畫録》卷

五《宋岳忠武手書七絶軸》附録。

跋宋高宗書女誡

宋人嘗取古女誡女訓，圖其事，傳於世。

眼録》卷二《宋高宗書女誡馬遠補圖卷》。　辛亥歲偶得展閲，因題。徵明。　見《穰梨館雲烟過

跋宋帝書鑑湖歌

陸放翁早以春雨江南之詩受知思陵　　嘉靖二十年辛丑十一月十又四日，長洲文徵明。　見《大

觀録》卷十四《李晞古鑑湖圖》。

跋宋搨淳化祖石法帖六卷

世傳淳化帖爲法帖之祖　正德己卯五月望，衡山文徵明題。　見《珊瑚網書録》卷二十一《文衡

山跋華氏淳化祖石刻法帖六卷》、《郁氏書畫題跋記》卷一《宋搨淳化祖石刻法帖六卷》。

跋華氏續收淳化祖石法帖三卷

余生六十年，閱淳化帖不知其幾。 嘉靖九年秋七月既望，文徵明識。 見《珊瑚網書錄》卷二

十一《文衡山跋華氏續收淳化祖石刻法帖三卷》、《郁氏書畫題跋記》卷一《續收淳化祖石刻法帖

三卷》。

跋宋人書大悲心陀羅尼經秘本

右經爲宋人寫本。略毛子子晉得此本於蒼雪法師。略屠維大淵獻之歲余月十九日，佛弟子長洲

文徵明薰沐謹書。 見《秘殿珠林》卷四《宋人書大悲心陀羅尼經一冊》。 按：僞。

跋岳飛登黃鶴樓滿江紅詞

見《叢帖目》卷八《辨志書塾所見帖四卷》第一冊《宋岳飛登黃鶴樓滿江紅詞》：謝升孫、宋克、文

徵明、李兆洛跋。

跋岳飛報李綱書

見《愛日吟廬書畫續錄》卷一《宋岳飛報李綱書冊》：舊有王文成、文待詔二跋。

跋岳飛滿江紅詞及兩束石刻

南渡之初，寇虜交訌，勢岌岌矣。　停雲館主人拜題。　見杭州岳武穆廟廡間石刻。　按：文
與書皆偽。

行書跋張擇端清明上河圖

清明上河圖，舊藏李文正公處。　徵明。　見《中國繪畫綜合圖録·張擇端清明上河圖》。
大英博物館藏。　按：偽。

行書跋張擇端清明上河圖

翰林張擇端，字正道，東武人也。　徵明。　見《中國繪畫綜合圖録·張擇端清明上河圖》。
日本東京國立博物館藏。　按：偽。

跋李唐關山行旅圖

余早歲即寄興繪事　嘉靖癸巳二月五日，文徵明識于悟言室。　見《寶繪録》卷十二《李晞古關
山行旅圖》、《南宋院畫録·李晞古關山行旅圖》。

跋陳居中松泉高士圖軸

宋陳居中松泉高士圖　時嘉靖甲寅秋七月望日，徵明。　見《穰梨館過眼續錄》卷二《陳居中松泉高士圖軸》。

小楷題陳居中蕃馬圖卷

見《無益有益齋讀畫詩·陳居中蕃馬圖》：絹本，橫卷，大設色。人馬樹石，色色精絕。衡山以烏絲闌作小楷題識，亦晚年用意之作。

跋馬和之清谿點易圖卷

右馬和之畫，相傳爲清谿點易圖。　文徵明。　見《式古堂書畫彙考畫錄》卷十四《馬和之清谿點易圖卷》。

行書跋馬和之畫小雅卷

余平生所閱馬和之畫經無下數十卷，若作家士氣兼備，此六幅盡矣。嘉靖丁未九月六日，汝由奉使北還，道出門，持此相視，漫爲鑑定。徵明。　見《石渠寶笈》卷三十六《宋高宗書小雅六篇

馬和繪圖一卷》：拖尾，文徵明跋。　日本東京中央公論社本《歐美藏中國法書名蹟集》，行書。　美國波士頓美術館藏。

跋馬和之畫卷

余謂南宋畫院中，如劉、李、馬、夏之稱翹楚。　嘉靖甲午，文徵明題。　見《寶繪錄》卷十《馬和之畫卷》。

行書跋馬和之豳風圖

古人圖畫必有所勸戒而作　嘉靖乙卯春，徵明題，時年八十有六。　見《三願堂遺墨·馬和之豳風圖卷》：卷首有文徵仲「豳風舊觀」四篆書。後有徵仲及王伯榖二跋，皆行書，大三分許。　《中國繪畫綜合圖録》。　弗里埃藝術陳列室藏。

跋劉松年便橋見虜圖

此劉松年便橋見虜圖。　中略　前有松雪道人題墨，而鈐縫印章似又曾入裕陵內府者，是可寶也。　正德庚辰十月既望，文壁題。　見《珊瑚網畫録》卷六《劉松年便橋見虜圖》：在絹素上金碧山

水。《續書畫題跋記》卷三、《式古堂書畫彙考畫録》卷十四《劉松年便橋見虜圖》。　按：跋

文極簡短。正德庚辰，文衡山早已改以字徵明爲名，此仍以文壁署款者，何也。

題劉松年獨樂園圖卷并小楷識

嘉靖甲寅花朝再觀，徵明時年八十有五。　宋翰苑待詔劉松年畫名重今古　徵明。　見《壯陶

閣書畫録》卷五《宋劉松年畫司馬温公獨樂園圖卷》：卷後隔水綾文題，小楷另紙跋。

跋趙元趙澤合璧圖

董巨復墨妙當代，後少繼之者。　時嘉靖壬子五月望日，徵明時年八十有三。　見《寓意録》卷

二《二趙合璧圖》。

小楷跋張即之書報本庵記

右宋張即之報本庵記　嘉靖乙未八月，文徵明書。　見文物出版社印本《宋張即之書報本

庵記》。

行書跋朱熹中庸或問誠意章手稿

右晦菴先生中庸或問誠意章手稿　嘉靖二十四年正月望，後學文徵明謹題。　見文物出版社印本《宋朱熹書翰文稿》。

行書跋夏珪晴江歸棹圖

右晴江歸棹圖爲夏珪所作　嘉靖元年冬十月二日，文徵明題。　見《寶繪錄》卷十二《夏珪晴江歸棹圖》、《南宋院畫錄》、《書畫鑑影》卷三《夏禹玉晴江歸棹圖卷》。

跋李确四時圖

畫四幀，幀際有李确字。确，宋南渡紹興時人。　徵明題。　見《味水軒日記》卷七：萬曆四十五年二十七日，吳心暘舫中出觀宋李确四時圖，文徵仲一跋，評隲甚當。

跋江參長江圖卷

右元季諸人題江貫道畫卷　嘉靖十一年歲在甲午七月一日，長洲文徵明跋。　見《大觀錄》卷十四《江貫道長江圖卷》、《江邨銷夏錄》卷二《宋江貫道長江圖卷》。

跋僧梵隆游戲應真圖

見《秘殿珠林》卷十《宋僧梵隆畫游戲應真圖一卷》：拖尾有虞集、鄭元祐、文徵明三跋。

跋馬遠晴江歸棹圖

右晴江歸棹圖爲馬遠所作　嘉靖二十七年冬十月五日，文徵明題。　見《三秋閣書畫録·馬遠晴江歸棹圖》。

跋馬遠虛亭漁笛圖并再題

宋馬遠爲光寧朝畫院中人　嘉靖丁亥六月二十一日，文徵明識。　嘉靖壬子正月二十四日，過某公讀書房，出此相示，益歎馬遠畫法之妙。因識於後，以記其再閱之幸。　徵明。　見《寶繪録》卷十二《馬遠虛亭漁笛圖》、《南宋畫院録·馬遠虛亭漁笛圖》。

跋李嵩堯民擊壤圖

右堯民擊壤圖　文徵明題。　見《珊瑚網畫録》卷五《李嵩堯民擊壤圖》。

跋李嵩太平春社圖卷

見《石渠寶笈》卷六《宋李嵩太平春社圖一卷》：素絹本，著色。拖尾有顧瑛、文徵明二跋。

行書跋趙孟堅四香圖卷

宋名人花卉大都以設色爲精工　嘉靖壬辰十月二日，文徵明書。　見《書畫鑑影》卷一《趙子固四香圖卷》。

跋鄭思肖畫蘭卷

徵明往與徐迪功昌國閱此卷於潤卿家。及今嘉靖己丑。　是歲仲夏五月六日，前太史牛馬走文徵明題。　見《國光藝刊》第四期《宋鄭所南國香圖卷》。

跋錢選諸夷職貢圖

右錢玉潭臨李伯時諸夷職貢圖十幅　嘉靖己丑五月既望，長洲文徵明題。　見《寶繪錄》卷十七《錢玉潭諸夷職貢圖》。

跋錢選折枝花十八種

見《真蹟日録》三集：　僧元成近購錢選水墨折枝花十八種，畫草草而成，大饒天趣。後有文徵

仲、王百穀二跋。

跋錢選蘇李河梁泣別圖

蘇武在匈奴十九年　衡山文徵明題。　　見《辛丑銷夏録・元錢舜舉蘇李河梁圖卷》。

記錢選畫錦灰堆卷

見《石渠寶笈》卷三十四《元錢選畫錦灰堆一卷》：　著色畫。　拖尾有張雨、唐寅二跋，又陳彥博、

文徵明記語二。

跋高克恭畫十幅

世所謂彥敬山水倣米氏父子　嘉靖庚寅暮春，文徵明書。　　見《寶繪録》卷十六《高房山爲鄧善

之十幅》。

跋高克恭畫

見《何義門家書》：高房山畫一卷，畫是假，上有子昂題字二行，亦假。後面周公謹、張仲舉、李
長沙、吳匏庵、文衡山諸跋却真。

跋黃公望洞庭奇峰軸

黃一峰爲梅中翰所作山水　正德庚午三月既望，後學文壁。　見《故宮書畫圖錄》第四册《元黃
公望洞庭奇峰軸》。　臺北故宮博物院藏。

跋黃公望畫二十幅

繪録》卷十五《黃子久爲危太樸二十家》。

勝國畫家固多，而以格致高逸稱者，黃子久居其首矣。　時正德戊寅五月，文徵明題。　見《寶

行書跋黃公望倣古二十幅

右黃子久倣古二十家一帙　嘉靖壬午正月穀日，文徵明題。　見《寶繪録》卷十五《黃子久贈危
太樸倣古二十幅》　《古芬閣書畫記》卷十二《黃大癡贈危太樸倣古册》：文徵明題行書。

按：《古芬閣》無「穀日」兩字。

跋黃公望吳門秋色圖

黃子久吳門秋色卷，吾吳名玩也。　嘉靖八年長至後一日，文徵明題。　見《寶繪錄》卷十五

《黃子久吳門秋色圖》。

跋黃公望爲徐元度畫卷

古今畫家惟鍾王爲大備　時嘉靖庚寅正月廿一日，過某某讀書房，得見此圖，漫書其後。　文徵

明。　見《寶繪錄》卷十四《黃子久爲徐元度卷》。

跋黃公望萬里長江圖

昔人畫長江圖有三：　一爲趙幹，一爲夏圭，一爲黃子久。　嘉靖癸巳十月望後，文徵明題。

見《寶繪錄》卷十五《黃子久萬里長江圖》。

跋吳鎮爲危太樸二十幅

元季畫家不勝指屈　嘉靖十一年壬辰秋七月望後二日，文徵明書於悟言室。　見《寶繪錄》卷

十七《梅道人爲危太樸二十幀》。

行書跋吳鎮漁父圖卷

向見摩詰捕漁圖，竹籠棕簑神情如活。　徵明。　見《眼福編二集》卷十四《元吳仲圭漁父圖

卷》：文跋行書十六行。　按：跋文僞。

跋趙孟頫書千字文

永禪師書千文八百本　文壁。　見《大觀錄》卷八《趙孟頫楷書千字文》《續書畫題跋記》卷八

《趙文敏楷書千字文》《平生壯觀》卷五《趙孟頫千文楷書卷》：韓性、宇文公諒、張雨、祖銘、文

壁、都穆題。　按：文跋後有弘治甲子七月廿一日都穆觀款，則文跋或亦是年書。

小楷跋趙孟頫與節幹月窗二帖

右趙魏公與丈人節幹、月窗判簿二帖　甲子衡山文壁。　見民國廿五年《故宮日曆·明文徵明

書趙孟頫尺牘跋》。

跋趙孟頫書洛神賦

趙文敏公書洛神賦無下數百本　正德改元二月，文壁謹題。　見《大觀錄》卷八《趙孟頫洛神賦》。

小楷跋趙孟頫書唐人授筆要說拓本

昔趙鷗波嘗言學書之法　正德辛巳端陽前一日書於玉磬山房，長洲文徵明。　見《松雪齋法書墨刻》：　小楷五行。

跋趙孟頫爲袁清容四幅

趙松雪爲袁清容作四圖　嘉靖五年嘉平月上浣，衡山文徵明并識。　見《寶繪錄》卷十四《趙孟頫爲袁清容四景》。　按：　徵明時冰膠潞河客寓。

跋趙孟頫蘭亭圖

昔人稱趙魏公書畫奄有魏晉風格　時嘉靖丙戌臘月十三日，長洲文徵明書於寒翠齋中。　見
《寶繪錄》卷十三《趙松雪蘭亭圖》。

題趙氏祖孫三世畫馬圖

郭佑之題趙文敏公畫馬云　嘉靖壬辰三月既望，文徵明題。　見《珊瑚網畫錄》卷八《趙子昂仲
穆彥徵三馬圖》、《郁氏書畫題跋記》卷一《趙氏三馬卷》。　按：　郁氏作「二月既望」。

跋趙孟頫倣晉唐名家十幀

孫過庭論書云：　專工易得，盡善難求　嘉靖癸巳重九後一日，文徵明題于悟言室。　見《寶繪
錄》卷十四《趙松雪仿晉唐名家十幅》。

跋趙孟頫重江疊嶂圖

勝國畫家奚止數十輩　時嘉靖十六年五月晦日，文徵明書。　見《寶繪錄》卷十四《趙松雪重江
疊嶂圖》。

跋鄧文原集趙孟頫等十大家

趙孟頫　黃公望　王蒙　倪瓚　錢選　柯九思　曹雲西　高克恭　唐棣　趙雍　方從義　吳
鎮　余見勝國諸名士合作册共有三卷　　嘉靖丁酉秋七月十二日，衡山文徵明題於玉磬山房。

見《寶繪録》卷十四《鄧善之集十大家》。

跋趙孟頫怡樂堂圖

右趙松雪爲顧善夫所畫怡樂堂圖　　時嘉靖十六年丁酉秋九月二日，文徵明識。　　見《寶繪録》
卷十三《趙松雪怡樂堂圖》。

跋趙孟頫山居圖

趙松雪嘗云：郭祐之贈予詩。　　嘉靖丁酉秋九月，文徵明書。　　見《寶繪録》卷十四《趙松雪山
居圖》。

小楷跋趙孟頫書汲黯傳

右趙文敏公所書史記汲黯傳　　辛丑六月既望，文徵明書，時年七十有二。　　見《墨緣彙觀録》卷

二《趙孟頫書汲黯傳卷》： 淡黃藏經紙，烏絲界欄。此傳至「夫以大將軍有揖客」後闕十二行，文衡山補至「率衆來」止。後文衡山小楷書十二行跋於藏經紙上。 《平生壯觀》卷四：趙文敏汲黯傳仿仿樂毅論法。 後文徵明跋亦精。 《履園叢話》： 汲黯傳小楷，爛熳千餘字，當爲松雪平生傑作。 惟余近年所見者已三本，俱有文衡山補書，絹紙相雜，真贋莫辨。 《李書樓正字帖》卷七郭尚先跋云： 松雪自以圓暢者當家，此傳意主嚴整，是其變體。 停雲小楷自擅勝場，此跋尤佳。 文明書局印本《趙文敏書汲黯傳真蹟》。

小楷跋趙孟頫書汲黯傳拓本

仝上 見《松雪齋法書墨刻》、《平遠山房帖》、《望雲樓集帖》。

跋趙孟頫書洪範及圖

右趙文敏公書尚書洪範一篇，并畫箕子、文王授受之意爲圖。 嘉靖乙未八月，文徵明書。 見《清河書畫舫》 《大觀録》卷十六《趙文敏洪範圖卷》 《吳越所見書畫録》卷一《元趙文敏洪範卷》陸時化跋云：「是卷書畫兼全，王文恪、文待詔二跋，評論確當。 文恪用王子敬瘦筋體書，待詔取虞伯施廟堂碑法。」

行書跋趙孟頫書大學拓本

公書流傳於世者，雖片紙尺幅　嘉靖丁未九月十九日，文徵明書。　見《滋蕙堂墨寶》第七：行

書五行。

小楷跋趙孟頫天冠山詩廿四首拓本

天冠山在丹陽郡　癸丑秋八月十又五日，徵明書。　見《趙松雪行書天冠山詩》拓本　《履園

叢話》：天冠山詩本廿八首，今陝刻衹廿四首，跋云：余昨遊天冠山，且謂山在丹陽郡。不知

是山在江西貴溪，丹陽乃道士號，足證陝刻之不真。然用筆自佳，非近人所能爲之。或曰：文

待詔少年作也。《書畫鑑影》卷四《四賢詠天冠山詩卷》翁方綱跋云：陝西碑林趙書天冠山之

石刻，名著於世久矣。其後有文衡山癸丑秋跋云：天冠山在丹陽郡。丹陽郡固無此山，且文衡

山時亦不當稱丹陽郡。癸丑則明嘉靖三十一年，衡山年八十四，斷無此平弱之書。且云欲髣髴

圖之而不敢，衡山亦不出此語也。　按：未見墨跡，真僞待考。

行書跋趙孟頫書文賦拓本

趙文敏公嘗云：結字因時相傳。　嘉靖丙辰七月七日，文徵明跋，徵明時年八十有七。　見

《澹廬堂墨刻》。　按：　另有劉麟跋云：　我儀圖之衡山文翰詔，今之異人，駸駸九十，方瞳炯炯，上下鍾王米蔡，無乎不善。局中學者，必由承旨以求右軍，吾則由翰詔以求承旨，不亦可乎。歸見衡翁，幸爲先容曰：　麟將北面乞金丹以換凡骨，緣承旨、滄鷳例也。

行書跋趙孟頫書文賦拓本

跋同　嘉靖丙辰七月七日，文徵明跋。　見《趙松雪行書文賦》拓本。

行書跋趙孟頫文賦

同前　見《味水軒日記》卷六萬曆四十二年二月四日：　太倉陸生來，袖出一卷子昂行書文賦。

《平生壯觀》卷四《趙孟頫文賦》　《石渠寶笈》卷五《元趙孟頫書文賦一卷》。

楷書跋趙孟頫行書雪賦

趙文敏少時學宋高宗書　嘉靖丙辰七月望四日，長洲文徵明書，時年八十有七。　見《眼福編二集》卷六《元趙文敏公書雪賦真蹟册》：　跋真書七行。

跋趙孟頫行書雪賦卷

見《玄覽編》：姚元白有子昂雪賦一卷，作指頂許行書，後有牟蠍及文太史跋。

楷書跋趙孟頫高松賦

趙文敏公書法俊逸絕倫　時在戊午仲夏十有八日，徵明。　見《眼福編二集》卷七《趙文敏公高松賦真跡卷》：跋真書五行。

小楷跋趙孟頫絕交書

見《鈐山堂書畫記》：趙孟頫寫絕交書，即范半醒所藏，後有先待詔小楷跋。　《清河書畫舫》：趙榮祿寫絕交書真蹟，後有文徵仲跋尾，妙絕可愛。

跋趙孟頫書秋聲賦

見《妮古錄》：趙魏公書，早年法思陵，既而師李北海。　余見其秋聲賦一卷，晚年筆也，後有文太史徵仲、顧中丞應祥跋。

跋趙孟頫行書歸去來辭

見《清河書畫舫》：錫山華氏藏松雪翁行書歸去來辭，係晚年書。後有李貞伯、吳原博、文徵仲等五跋，乃吾郡王文恪公之故物也。

行書跋趙孟頫臨裹鮓三帖

米元章書史載　徵明。　見《西清劄記》卷一《趙孟頫臨裹鮓三帖冊》：後幅文徵明題跋。

《玄覽編》：　趙承旨臨右軍裹鮓凡三，畢竟宋賤所臨者佳。後有文待詔跋，跋行書迳寸，殊拘拘未展。

跋趙孟頫林山小隱圖卷

見《青霞館論畫絶句》：　趙松雪林山小隱圖卷，細筆青綠。有祝枝山、文衡山、董思翁跋。

跋趙孟頫書孝經冊

見《石渠寶笈》卷十一《元趙孟頫書孝經冊》：　墨賤，金絲闌本，泥金行楷書。有文徵明、董其昌跋。

跋趙孟頫佛母圖

見《清河書畫舫》：趙子昂佛母圖，全學李伯時維摩說法像。後有錢舜舉、鄧善之、文徵仲、王元美、汪伯玉五跋。

跋趙孟頫碎金帖

往余授經秀州包氏　見《六藝之一錄》趙子昂碎金帖。　按：原註甫田集，然集未載。文所述不類，或倪氏誤註。

跋趙孟頫書金剛經

見《秘殿珠林》卷三《元趙孟頫書金剛經一冊》：行楷書，末有陸淵、陳繼儒、葉向高、祝允明、文徵明跋。

跋趙孟頫書太上感應篇

見《秘殿珠林》卷十七《元趙孟頫書太上感應篇一卷》：楷書。鮮于樞跋一，拖尾文徵明跋一，王世貞記語一。

跋趙孟頫老子授經圖卷

見《秘殿珠林》卷十八《元趙孟頫老子授經圖一卷》：　素絹本，墨畫，後書道德經。　後有祝允明、文徵明二跋。

跋管道昇竹窩圖

右管仲姬畫竹窩圖　時嘉靖九年穀雨日，衡山文徵明書。　見《寶繪錄》卷十六《管夫人竹窩圖》。

小隸書跋康里巙書李白詩

右康里子山書李太白詩　見日本二知堂印《書苑》第五卷第六號《康里子山號》。　按：無款印。

小隸書跋康里巙書自作詩

右子山書其自作詩　弘治庚申六月十日，衡文壁停雲館書。　見《書苑》第五卷第六號《康里子山號》。　按：「衡」字下原無「山」字。

跋鄧文原書急就章卷

余弱冠時獲觀此卷於京口劉希載氏　嘉靖丙午歲秋九月朔旦題。　見《大觀錄》卷九《鄧善之書急就章卷》。

跋王蒙天香書屋圖

予謂趙松雪、黃子久、王叔明、倪元鎮四君，勝國四大家也。　嘉靖元年春二月十七日，文徵明題。　見《寶繪錄》卷十一《王叔明爲陳惟允天香書屋圖》。

跋王蒙爲危太樸畫二十幀

勝國工畫者不下數十輩　時嘉靖己丑小春之初，長洲文徵明跋。　見《寶繪錄》卷十五《王叔明爲危太樸二十幀》。

跋王蒙湖山勝游圖

見《清河書畫舫》：　王叔明湖山勝遊卷，絹本，淺絳。　前有張弼題署，後有邵亨貞、張樞、王振、張璧、趙同魯、文衡山六跋。

跋王蒙會阮圖

見《快雨堂題跋》卷七《黃鶴山樵會阮圖》：　右黃鶴山樵會阮圖，未署姓名。卷後有前明文衡山、王禄之、陸叔平等九跋。

跋王蒙林泉清話圖

黃鶴山樵丹青，深於層巒疊嶂，勝國中一人耳。　文徵明識。　見《寶繪録》卷二十《王叔明爲姚子章林泉清話圖》。

跋張雨得意詩

見《遊居柿録》：　松雪書韓昌黎李愿歸盤谷歌，張貞居小書得意詩五首。　趙、張二書合作一卷，乃文待詔家物。　後有待詔題跋云：　貞居書法先學松雪，後人陶隱居，稍加峻厲，便自名家。

跋張雨自書詩帖

見《石渠寶笈》卷三十一《元張雨自書詩帖一卷》：　素牋本，行書，拖尾有吳寬、黃雲、文徵明諸跋。

行書跋趙雍倣古册拓本

夫繪事之從來也　嘉靖五年重九後二日，文徵明書於湖光閣。　見《寶繪録》卷十六《趙仲穆倣古十幅》《壯陶閣書畫録》卷六《元趙仲穆倣古册》《壯陶閣帖》：文衡山一跋十四行，行草極精，已刻入帖。　按：此書宛然徵明中年筆意，但徵明此時官京師，安能在王鏊湖光閣寫此。

跋趙雍手書長卷

見《履園叢話》：在吳門見趙仲穆手書長卷，所録古今體樂府小詞共計三十五首。後題「延祐六年春正月，寄吳德璉姊丈一觀」云云。後有文衡山、許初兩題皆精。衡山跋謂：德璉者，即王國器，魏公長壻也。德璉長于新樂府，當時爲楊鐵崖所稱，故此卷所書樂府爲多，豈亦投其所好耶。

小楷跋趙奕梅花詩卷

趙仲光書雖不脱文敏家法　正德己卯秋，留宿彦明之惟適軒。雨中無聊，因盡讀諸詩，輒識其後，八月初八日也。衡山文徵明書。　見《石渠寶笈》卷三十六《元王冕畫梅花趙奕書梅花詩一卷》：拖尾都穆、陳沂、顧璘、祝允明、文徵明跋。　《中國古代書畫圖目》二《元王冕梅花圖

四四二

卷》：文跋小楷。

跋唐棣畫

子華之畫人物山水　嘉靖甲寅秋九月，文徵明拜識。　見一九三八年上海書畫展覽會

跋方從義松巖蕭寺圖

勝國羽流之傑，有張伯雨、吳閒閒、方方壺。　時正德十四年歲在己卯五月，衡山文徵明題。

見《寶繪錄》卷十八《方方壺松巖蕭寺圖》。

跋俞和四體千字文

見《書畫跋跋》卷二《俞紫芝四體千文》：余有此帖，其篆乃鍾鼎文。據文徵仲跋，謂是倣趙文敏書。

跋盛懋山水長卷

勝國盛子昭畫雖亞於四大家　時嘉靖七年初夏，衡山文徵明書。　見《寶繪錄》卷十八《盛子昭

為瑩之畫山水長卷》。

跋盛懋倣古十幅

近代盛稱子昭為能品　嘉靖八年小春九日，長洲文徵明題。　見《寶繪錄》卷十八《盛子昭為袁

凱倣古十幅》。

跋曹知白畫八幅

雲西老人，元季名流　時正德丁卯七月十二日，衡山文璧題。　見《寶繪錄》卷十七《曹雲西為

陶九成八幅》。

小楷跋錢翼之書吳仲仁春遊詩卷

右詩一卷，律絕共四十有五篇　正德七年壬申閏五月廿一日，文璧謹題。　見《書法叢刊》第七

輯《元錢良石書吳仲仁與諸文士春游吳中唱和書卷》。　蘇州博物館藏。

行書跋張宜詩卷拓本

江陰張溝南父子，以詩名於元季　嘉靖丙申九月六日，吳門文徵明題。　見《墨緣彙觀錄》卷二《張宣詩卷》：後紙文徵明題，考據精詳。　《大觀錄》卷九《張藻仲雜詩卷》：文待詔跋作勝語，謂書與詩皆合作，致足玩也。

行書跋任伯溫職貢圖卷

昔閻立本嘗作職貢圖　徵明題。　見《中國繪畫綜合圖錄·元任伯溫職貢圖卷》：跋行書六行。　舊金山亞洲藝術博物館藏。

跋倪瓚畫十幅

元季高士並推黃、倪二君。　時嘉靖六年十月四日，文徵明題。　見《寶繪錄》卷十六《倪雲林為黃子久十幅》。

跋倪瓚玄文館讀書圖

見《清河書畫舫》：倪瓚玄文館讀書圖，徵仲有題跋。

跋元人書賢己編長卷

出於蛛絲煤尾之餘　　嘉靖己丑九月六日雨窗漫題，徵明。　　見《壯陶閣書畫錄》卷八《元人書賢

己編長卷》高士奇跋云：　後有文太史跋，甚相贊美，亦莫定爲誰所書也。

行書跋朱澤民渾淪圖

右渾淪圖，元鎭東提學朱德潤先生作。　　嘉靖戊申六月廿一日，文徵明書。　　見《穰梨館雲烟

過眼錄》卷八《朱澤民渾淪圖卷》　《中國古代書畫圖目》二《元朱德潤渾淪圖卷》。　上海博物

館藏。

跋元十家畫册

右勝國諸名人畫册十幅，爲玉峰顧善夫所作也。　　正德丁丑下元日，衡山文徵明書。　　見《寶

繪錄》卷十三《顧善夫集十大家》。

跋趙孟頫黃公望倪瓚王蒙四家畫

勝國四大家筆，得一便足稱雄擅奇。　　時嘉靖廿二年癸卯夏五月十有九日，文徵明書於玉蘭

堂。　見《寶繪録》卷十三《袁清容集四大家》。

小楷跋華貞固手抄黄楊集

無錫華順德示余黄楊集寫本　弘治甲子臘月望，衡山文壁書。　見古吳軒出版社本《黄楊集》：　烏絲格，小楷十二行，行十五字。

楷書題贊明宣宗烟波捕魚圖

見《平生壯觀》卷十：　明宣宗烟波捕魚圖，有文徵明楷書贊。

小楷跋深翠軒詩文卷

孫生詠之視余深翠軒詩文一卷　正德十又三年歲在己卯二月既望之夕，張燈記此，徵明。　見《六硯齋筆記》卷一。　《平生壯觀》卷五：　明初諸公爲謝孔昭作詩文一卷，衡山補圖，精楷長題。　《朵雲》第五集、《中國古代書畫圖目》二十《明文徵明深翠軒圖》。　北京故宫博物院藏。

跋姜立綱書法

右書法者，乃太僕寺卿姜立綱先生之筆也　前翰林院待詔將仕佐郎兼修國史長洲文徵明跋。

見《六藝之一録》卷三百六。

小隸書跋詹希元書王賓叙字拓本

右詹中書孟舉書吾鄉王光庵先生叙事一首　弘治辛酉，徵明。　見《停雲館帖》卷十。

小隸書跋詹希元書叙字拓本

同上　見單刻本。　有徵明朱文長方印，王鳳儀刻。

行書跋王孟端湖山書屋圖

友石先生畫品在能之上　正德丙子三月既望，衡山文徵明題。　見《珊瑚網畫録》卷十二《王孟端湖山書屋圖》、《郁氏書畫題跋記》卷七、《大觀録》卷十九　《石渠寶笈》卷十五　《藝苑掇英》第四十期　《中國古代書畫圖目》十五。　遼寧省博物館藏。

行書跋杜瓊南邨別墅圖

余不及識東原先生　正德丁卯春二月既望，文壁題。　見《過雲樓書畫記畫類》卷三《杜東原南邨別墅十景册》、《中國古代書畫圖目》二《明杜瓊南邨別墅圖》文跋行書。　上海博物館藏。

跋劉珏葑溪草堂圖十景

見《清河書畫舫》：　劉僉憲畫，本當以韓氏葑溪草堂十景爲第一。文徵仲有跋。

跋杜言符畫五賢遺像

見《惠山記續編》：　五賢遺象，丹陽杜言符畫；李文正公東陽小楷像跋；莆田林俊、長洲文徵明皆有跋。　五賢者，諸葛武侯、陸忠宣公、司馬溫公、范文正公、韓魏公。　按：石在無錫惠山邵文莊公祠內。　但於解放前，林俊、文徵明跋皆已失去。

行書跋李東陽自書詩帖

西涯先生書早歲出入趙文敏、鄧文肅　正德辛巳晚學衡山文徵明書。　見《故宮歷代法書全集》卷五《李東陽自書詩帖》、《石渠寶笈》卷十二《明李東陽自書詩帖一卷》。　臺北故宮博物院藏。

小隸書跋李應禎書大石聯句拓本

予少以家庭子給事李公筆硯頗久　弘治壬戌十一月七日，後學文壁記。　見《寶翰齋帖》、《書法叢刊》第廿三輯《李應禎觀大石聯句墨蹟冊》。　遼寧省博物館藏。

隸書跋李應禎石湖詩

予評菴先生行書爲近時海內第一　甲子除日，文壁書。　見一九八八年《書與畫》第二期、《吳派畫九十年展》。　臺北故宮博物院藏。

跋沈周臨宋人筆意一卷

石田先生風神瀟灑，識趣甚高。　嘉靖壬午春，書于玉磬山房，長洲文徵明。　見《石渠寶笈》卷三十三《明沈周法宋人筆意一卷》：　凡三幅，拖尾文徵明跋。

行書跋并補沈周爲王虞卿作山水卷

王君虞卿嘗得石田沈公畫卷　嘉靖丙午四月望，後學文徵明識，時年七十有七。　見《沈石田先生詩文集·石田先生事略》、《藝苑掇英》第卅四期《沈文合作山水圖卷》鄧載跋、《吳門畫派·

《沈文合璧圖》、《文徵明與蘇州畫壇》。　　紐約翁萬戈藏。

跋沈周竹莊草亭圖卷

石田先生得畫家三昧　嘉靖九月既望，長洲文徵明識。　　見《夢園書畫錄》卷九《明沈石田竹莊草亭圖卷》：　爲王穀祥跋。

跋沈周畫小軸

見《遊居柿錄》：　新購沈石田畫一小軸，乃石田學趙松雪者，上有吳匏翁一詩，後又有徵仲題數語。

跋沈周倣大癡小卷

見《平生壯觀》卷十：　沈周倣大癡小卷，長四尺，拖尾跋云：　四十年前之作，爲薛君見蓄云云。衡山稼軒跋。

跋沈周畫杏花卷

見《草心樓讀畫集·沈啟南杏花卷子》：嘉靖初，吳匏菴成進士，石田寫杏花一枝賀之。卷長丈許，文衡山跋其後。　按：吳寬成化八年進士，沈周正德四年已卒。此云嘉靖，應是成化間之誤。

跋沈周做宋元山水十六幀

右圖計十六紙，爲翁倩史君德徵作也。　見《好古堂續收書畫奇物記》：沈石田做宋元名家山水十六幀。文衡山前題「石翁做古」四隸字，後跋。又陸子傳一跋。

跋沈周做吳鎮畫册

見《石渠寶笈》卷四十一《明沈周做吳鎮畫一册》：墨畫十幅，自跋有云：此册始於弘治辛亥之春，終壬子之夏。後有吳寬、文徵明二跋。

跋沈周牧牛圖卷

右牧牛圖，憶是昔年侍其門時而作。門生文徵明。　見《虛齋名畫續錄》卷二《明沈石田牧牛圖卷》。

跋沈周倣梅道人山水卷

見《過雲樓書畫記》畫四《石田翁倣梅道人山水卷》：署款不言何時所作。據吳匏翁題詩在成化三年九月既望，則是歲丁亥，石田政四十一。後有文衡山、彥可兩跋。

題周臣賓鶴圖

見《弇州山人四部稿》卷一百三十八《周東邨賓鶴圖後》：周東邨臣爲賓鶴翁作圖，文太史題字，稱二絕。

跋祝允明行書古詩十九首

枝山先生，咸稱草聖　嘉靖丙戌二月，徵明書。　見《味水軒日記》卷二：萬曆三十八年六月二十八日，購得祝枝山行書古詩十九首，款云甲申秋七月望後一日。略文衡山跋，又有彭年、文嘉等六跋。

小楷跋祝允明書蘭亭叙

祝希哲書蘭亭叙不下數本　嘉靖壬辰春二月廿五日，徵明識。　見《中國古代書畫圖目》十五

《文徵明祝允明蘭亭叙書畫卷》王澍跋。　遼寧省博物館藏。

楷行跋祝允明草書赤壁賦卷

楷書昔人評張長史書回眸而壁無全粉　甲午春，徵明題。　行書跋文同　因閱汪君所藏赤壁賦，漫書如此。　嘉靖甲午閏二月既望，文徵明書。　見上海古籍書店印本《明祝允明草書前後赤壁賦》。　上海博物館藏。

行書跋祝允明書杜甫秋興二首并補六首

偶過邢麗文齋頭，見祝希哲草書杜工部秋興詩　嘉靖甲午秋九月望，徵明。　見海天出版社印本《文徵明書法選》。　按：徵明與邢參父往，在弘治正德間，正德九年起無聞。去今二十年，可疑，字僅肖似。

行書跋祝允明良惠堂叙

右祝京兆所作沈氏良惠堂銘　嘉靖乙巳正月既望，文徵明識。　見隆慶本《長洲縣志‧藝文志》。　《寓意錄》卷三《祝枝山良惠堂叙》：文衡山跋，行書。

行書跋祝允明書燕喜亭記等古文四篇

枝山先生文章名世，尤工書法　嘉靖丁巳六月望日，徵明題，時年八十有八。　按：　文跋行書

八行。　見於何時何地失記。　祝書末識：　成化二十三年秋七月朔日，枝指祝允明記。

跋祝允明草書書月賦

吾鄉前輩書家稱武功伯徐公，次爲太僕少卿李公　徵明題。　見《珊瑚網書録》卷十六《祝希哲

草書月賦卷》《郁氏書畫題跋記》卷十。　《平生壯觀》卷十：　祝允明月賦，衡山、右海、弇州跋。

小楷跋祝允明書洛神賦拓本

祝京兆書法出自鍾、王　長洲文徵明識。　見《平遠山房法帖》，小楷十一行。

跋祝允明自寫所作詩

見《湛園題跋》：　祝枝山自寫所作詩長幅，文徵仲評其規模襄陽，而其書法原出于王氏父子，可

謂曲盡枝山之蘊。

跋祝允明真草千字文

余嘗謂書法不同，有如人面，希哲獨不然　雁門文徵明。

見《古緣萃錄》卷五《祝枝山真草千文》。

行書跋祝允明臨宣示表拓本

元常宣示表帖，乃鍾書最上一乘　徵明。

見《壯陶閣帖》：行書十行。

跋祝允明古詩十九首

見《叢帖目》卷八《春草堂法帖四卷》卷四：

祝允明古詩十九首，文徵明、王養度跋。

隸書跋重建震澤書院記拓本

震澤書院建自宋之寶祐　嘉靖乙巳正月既望，長洲文徵明跋。

按：道光本《蘇州府志》卷一百二十《三賢祠記》，文徵明撰，嘉靖乙巳。

見拓本：共廿九行，行九字。

疑即此帖。

跋手抄瑯琊漫抄

先公官太僕時　弘治庚申十月，仲子壁拜手敬書。

見《瑯琊漫抄》。

行書跋唐寅山居四時樂冊

子畏人品在晉唐上　嘉靖戊子夏五月，徵明識。　　見《古芬閣書畫記》卷四《唐解元山居四時樂冊》。

跋唐寅畫右軍換鵝圖卷

畫人物者，不難於工緻而難於古雅　嘉靖庚寅春日，徵明識。　　見《穰梨館雲烟過眼錄》卷十八《唐六如右軍換鵝圖卷》。

題唐寅坐臨溪閣圖

見《文徵明與蘇州畫壇》：文徵明七十九歲三月既望，題唐寅坐臨溪閣卷。

跋唐寅溪亭山色冊

右唐子畏溪亭山色二十景　徵明。　　見《湘管齋寓賞編》卷六《唐子畏溪亭山色冊》。　　按：後有文嘉一跋，末云：「癸巳上日，祿之攜過停雲館，相與鑒賞。」徵明此跋當亦在此時，時年八十四歲。

行書跋唐寅八駿圖卷

昔傳穆王八駿，皆屬龍種　文徵明識。

闌，錢大行書，書甚精勁，真雙絕也。

題唐寅真蹟

見《綠陰亭集》卷下《題唐六如真蹟》：

藏此卷佳絕，且有雅宜、枝山、衡山三家題字，非俗手可辦。

題唐寅韋庵圖卷

此余故友唐伯虎解元爲天都吳高士所作韋庵圖　雁門文徵明。

韋庵圖卷》。

隸書跋唐寅摹西園雅集

見《退庵金石書畫跋・唐子畏西園雅集圖卷》：

其生動時出一手，洵不虛也。

行書跋唐寅八駿圖卷

見《湘管齋寓賞編》卷六《唐子畏八駿圖》：　跋用烏絲

唐解元學畫於周東邨，而秀拔神韻，超過於藍。　大司寇公

見《古緣萃録》卷四《唐六如

唐子畏摹李伯時西園雅集圖，後有文衡山跋，稱

衡山作八分書，不脱明人習氣，此跋特清遒可喜。

跋唐寅山莊寒霽圖卷

見《石渠寶笈》卷六《明唐寅山莊寒霽圖卷》：　素絹本，著色；　畫後有華夏、盧襄、文徵明、文彭諸跋。

跋唐寅江南烟景卷

子畏畫本筆墨兼到　文徵明。　　見《壯陶閣書畫錄》卷十《明唐子畏江南烟景卷》：　匏菴、衡山、香光跋悉精。

行書題唐寅山靜日長圖

子西句固達敷暢　嘉靖甲午八月九日，徵明題。　　見二〇〇四年上海電腦傳真一幅，行書共六行。

跋陳沂褒先世遺象册

見《平津館文稿》卷下《題金陵陳氏祖象册後》：　有文待詔徵明跋，言陳魯南褒先世遺象十三人。今十四人，後即魯南象也。

小楷題張靈畫贈陳公度

友生陳公度端重寡言　弘治辛酉秋九月，文璧。

士圖立軸》：文待詔小楷題于本身，大僅如椒子。　見《吳越所見書畫錄》卷四《明張夢晉秋山高

元明名畫大觀》、《明代吳門繪畫》。　　《一角編》：文衡山楷跋亦精絕。　《唐宋

跋陳東渚蘭竹卷

歸君體之示余□大司□東渚公所作蘭竹　徵明題。　見《穰梨館過眼續錄・東渚翁蘭竹卷》。

跋王寵書莊子內七篇卷

見《石渠寶笈》卷三十《明王寵書莊子內七篇一卷》，後有文徵明、文彭、許初三跋。

跋仇英臨顧閎中夜宴圖

韓熙載夜宴圖　壬辰夏四月望後二日，徵明識。　見《味水軒日記》卷六：萬曆四十二年十月

二日，販墨者汪生以卷軸來觀，有舊人臨顧閎中韓熙載夜宴圖，有文徵明、王寵、王穉登三跋

可錄。

行書跋仇英虢國夫人夜遊圖

余早歲見元人畫虢國夫人夜遊圖　時嘉靖壬寅春三月五日，徵明識。　見墨蹟一紙，編者曾藏。　無錫市博物館藏。

跋仇英清明上河圖

右有宋張擇端所畫，西涯先生序之詳　嘉靖己酉春三月二十又九日，長洲文徵明識。　見《穰梨館雲烟過眼錄》卷十九《仇十洲臨張擇端清明上河圖卷》。

記仇英清明上河圖

見《石渠寶笈》卷二十五《明仇英清明上河圖一卷》，拖尾文徵明記一。

行書跋仇英諸夷職貢圖

昔顏師古於貞觀四年奏請作王會圖　壬子九月既望，題於玉磬山房，徵明。　見《清河書畫舫》：　仇實父諸夷職貢圖卷，後有文徵仲、彭孔加跋尾，極稱許之。　《大觀錄》卷二十、《墨緣彙觀錄》卷四《名畫續錄》、《歷代書畫家傳記考辨》附圖十二，明文徵明跋仇英職貢圖。　按：文

彭筆。

跋仇英畫羅漢圖

五百尊羅漢見佛書　嘉靖壬子菊月初二日，徵明識。　見《秘殿珠林》卷九《明仇英畫羅漢圖一卷》。

行書跋仇英倣冷謙蓬萊仙奕圖卷

蓬萊仙奕圖乃湖湘冷君所作　長洲文徵明。

冷啟英蓬萊仙奕圖卷》：文跋行書，紙本。　見《式古堂書畫彙考畫錄》卷二十四《仇實父倣

楷書跋仇英園景卷

見《玄覽編》：　汪子固買魏國家公子所藏仇英圖，其府中各園十二片爲一卷。後有文太史跋，作指頂楷書二百餘字，字亦蒼雅，但無妙趣。

行書跋仇英貢獒圖拓本

右西旅貢獒圖　徵明識。　見《明書彙石》，行書十三行。

行書題仇英畫虞褚顏柳四像拓本

書家之盛自晉，南渡後　徵明跋。　　見《唐宋八大家法書》。　按：跋與書皆偽。

跋仇英白描人物八段

見《壯陶閣書畫錄》卷十《明仇十洲白描人物八段卷》：　周天球跋有「業經衡翁、茶香品題」之語。

但文徵明、吳奕兩跋均已失去。

行書跋仇英千秋補袞圖卷

吾吳仇實甫雅擅丹青　雁門文徵明識於停雲館中。　見《古芬閣書畫記》卷十五《明仇十洲千

秋補袞圖卷》：　跋行書十四行。

跋謝時臣山水冊

謝君思忠示余所作畫冊　嘉靖庚戌三月上巳書，徵明時年八十一。　見《聽颿樓續刻書畫記》

卷下《明謝思忠山水冊》。　《藏拙軒珍賞》卷二《謝樗仙畫冊》：　首王穉登題，尾文待詔跋。

行書跋陳淳倣米友仁山水卷

道復陳子，昔從余游　徵明識。　見《中國繪畫綜合圖錄‧陳淳倣米友仁雲山圖卷》。　按：

行書跋中有「戊午春，余甥偶持是圖來乞余跋」句，時徵明年八十九。

行書跋陳淳墨花卷

陳道復作畫不好模楷　徵明題。　見《陳白陽墨花長卷》：　跋行書七行，編者曾藏。

行書跋陳淳四季花卉卷

道復游余門，遂擅出藍之譽　徵明題。　見《中國古代書畫圖目》六《明陳道復四季花卉卷》：

跋行書。　無錫市博物館藏。　按：　文彭代筆。

跋陳淳雲山卷

見《平生壯觀》卷十：　陳淳雲山紙卷，倣小米。　文徵明、董玄宰跋，甚佳。

跋周官畫十八羅漢像卷

見《味水軒日記》卷六：萬曆四十四年九月五日，步至吳生房，出觀周叔懋名官者十八羅漢像卷，極古雅，有梵隆之風。文衡山、王雅宜跋之。

行書跋薛晨草書千字文拓本

四明薛子熙　長洲文徵明題。

見拓本《薛子熙草書千字文》：小行書五行，吳鼐刻。

記明人畫五百羅漢卷

見《秘殿珠林》卷十一《明人畫五百羅漢圖一卷》：拖尾吳寬跋一，文徵明記語十五字。

行書畫跋并奏疏六開册

見《中國古代書畫圖目》十七《明文徵明行書畫跋并奏疏六開册》：畫跋，庚戌。　按：互見「疏」。

行書跋畫一幅

古人畫法，蓋不獨以意勝　嘉靖辛丑秋日，徵明。　見《石渠寶笈》卷二十一《明人翰墨一册》：

第七幅，行書跋畫一則。　《故宫歷代法書全集》。　臺北故宫博物院藏。　按：偽。

（十）自跋

行書跋高士圖卷

尼父云：不得中行，必也狂狷　文壁識。　見商務印書館本《文衡山高士圖傳》。

行書跋所作山下出泉圖卷

子潤自號育齋　正德十五年歲在庚辰十月既望，停雲館中書。　徵明。　見《中國古代書畫圖目》十五《明文徵明山下出泉圖卷》：　行書七行。　瀋陽故宫博物院藏。

行草書京邸懷歸詩册

徵明自癸未春入京，即有歸志　見點石齋印本《文徵明懷歸出京詩六十四首》。

行書懷歸詩

懷歸詩　徵明自癸未入京，即有歸志。　昔歐公有思潁詩，亦自爲集。　徵明於公雖非儗倫，而

其志則不殊也。

見有正書局本《文徵明行書懷歸詩》。朱琦跋云：「文衡山詩卷墨蹟，筆力清峭，詩亦復絕，凡三十有二章。先生自叙謂歐公有思潁詩，別自爲集；今亦仿此意作懷歸詩，別錄一册。余因思歐公在夷陵時與師魯書云：每見前世名人當論事時，或激不避誅戮，眞若知義者；及一旦謫歸，有不堪之窮愁形於文字。而昌黎亦謂今之士大夫罷則無所於歸，蓋甚言歸之不易也。故歐公不能忘情於此，而於昌黎亦有貶辭。其後公位益顯，作思潁詩見志，而亦能踐其言。衡山先生負當時大名，獨能恬於聲利，在京師邅迤三年，言歸便歸，視歐公抑又過之。而先生乃謙言擬作其倫，要其超然於出處之際者，固無愧矣。道光己酉仲冬。」

書懷歸詩卷

懷歸詩　徵明自癸未入京，即有歸志。　　見《穰梨館雲烟過眼錄》卷十七《文衡山歸去來辭書畫卷》。文嘉跋云：「右小楷歸去來辭幷圖，題爲己亥秋日之筆。時先待詔歸田已十三年，意頗閒適，故筆墨精妙，非他卷所及。其後懷歸詩三十二首，則次年庚子歲所書，皆贈顧君克承者。珍秘寶愛而爲人竊去，百計歸之，原跋已剪去不存。克承既歿，其子武持來請書，因爲題此。時萬曆戊寅九月三日。」文震孟跋云：「此顧隱君子武藏，丁亥歲歸於先君，先君極珍重之。每置案頭，日數舒卷。不肖少年時，誦懷歸諸詠，輒謂人生仕宦，故自亨途，即意思恬憺，亦何至愁歎

如此，若不可一朝居者。及身履清華，味如嚼臘，長安塵中，回思一丘一壑，一薰一茗，真如天際，始知吾祖諸什之有味也。然吾祖歸田三十餘年，具享林泉之樂。先君優遊衡門亦二十載，而不肖三年以來，憂讒畏譏，林樾之中，日虞矰弋，幽居苦趣，備嘗略盡。不知自今以往，能徵先世餘慶，掃地焚香，高臥於北窗松菊間，為太平倖民否？曾祖五十四入官，先君五十四致仕，不肖今年正五十三，歸來信未晚也。丙寅九月。」另二跋略。

小楷跋關山積雪圖

古之高人逸士　　嘉靖壬辰冬十月望日，衡山文徵明。　見《清河書畫舫》　《珊瑚網畫録》卷十五《文待詔自跋關山積雪圖長卷》　《郁氏書畫題跋記》卷十　《平生壯觀》卷十　《壯陶閣書畫録》卷九　《吳派畫九十年展》延光室攝影本《文衡山關山積雪卷》　小楷十一行　《海外藏明清繪畫精品・文徵明卷》　臺北故宮博物院藏。　按：所記略有不同，傳世或非一卷。

行書跋花卉冊

嘉靖癸巳長夏，避暑洞庭　徵明識。　見《故宮週刊》第五百十一期《明文徵明畫花卉冊》、民國廿六年本《故宮日曆・明文徵明自題花卉冊》、《吳派畫九十年展》《宋元明清書畫家年表》。

臺北故宮博物院藏。

行書跋舊作山水卷

此卷余弘治壬戌歲所畫　嘉靖癸巳十月四日，文徵明書于玉磬山房。　見《中國繪畫綜合圖錄・文徵明山水圖卷》　日本橋木太乙藏。

題爲三慎作水墨花卉卷

三慎先生以素卷命作戲墨　嘉靖乙未仲春，徵明識。　見《聽颿樓續刻書畫記・明文待詔水墨花卉卷》。

行書跋倣米氏雲山卷

徵明於畫，獨喜二米雲山。　乙未冬十一月晦書。　見《珊瑚網畫錄》卷十五《文太史倣米氏雲山卷》　《中國繪畫史圖錄》　《中國古代書畫圖目》二十　行書。　北京故宮博物院藏。

行書題自畫蘭竹卷

余最喜畫蘭竹　徵明題於玉磬山房。

圖卷》。　蘇州博物館藏。

見《中國繪畫史圖録》《明代吳門繪畫・文徵明蘭竹

行書跋爲王毅祥水墨畫册

丙申五月廿日，與禄之燕坐停雲館中　徵明。

日本東京國立博物館藏。

見《中國繪畫綜合圖録・文徵明停雲館圖册》。

行書跋爲王毅祥畫竹册

夏日燕坐停雲，適禄之過訪，談及畫竹　時嘉靖戊戌五月望後二日，徵明識。

印本《明文徵明畫竹譜》《宋元明清書畫家年表》《吳派畫九十年展》。　臺北故宮博物

院藏。

見故宮博物院

行書跋小楷前後赤壁賦拓本

東坡先生元豐三年謫黃州，二賦作於五年壬戌　嘉靖乙巳正月二日，文徵明識。　見明拓本，

清咸豐間沈志達跋，編者曾藏。　　　　　　無錫市博物館藏。

行書跋後赤壁賦書畫卷

徐崦西所藏趙伯駒畫東坡後赤壁長卷　嘉靖乙巳秋九月十有二日，徵明。　　見《石渠寶笈》卷

三十六《明文徵明畫後赤壁賦圖卷》，有吳寬、李東陽、許初、文嘉諸跋。　按：吳寬、李東陽已

前卒，此必後人所加，待考。

小楷書蘇軾十八羅漢像贊與唐寅畫合扇

余不學佛，第聞有阿羅漢者　嘉靖丙午夏日，書於玉蘭堂中，徵明。　　見有正書局本《扇面》第

一册。

小楷北山移文拓本

昔人評穉圭此文造語騷麗　嘉靖丁未十月既望，徵明書，時年七十又八。　　見拓本　《吳越所

見書畫錄》卷三《明文衡山北山移文立軸》。

題所畫飛雲石

正德初，海虞錢氏齋中獲觀此石。　徵明。

見《珊瑚網畫録》卷十五《飛雲石》。

倣郭熙關山積雪圖

余嘗觀郭河陽真蹟。　略燕市風塵不覺洗盡，距今思之，已隔二十餘年矣。　徵明。　見《式古堂書畫彙考畫録》卷二十八《文待詔仿郭河陽關山積雪圖》。　《大觀録》卷二十：太史手書長跋，匏菴、六如書後。　按：　徵明追憶製此，在致仕歸田後二十餘年，八十左右矣。　吳寬、唐寅久卒，安能見畫作跋。　吳、唐兩跋，録存圖後。

行書自跋小楷六種

右楷書數幅，乃余閑中所書　嘉靖庚戌四月，徵明題，時年八十一。　見《中國古代書畫圖目》二十《明文徵明行書雜書册》。　北京故宮博物院藏。　按：　小楷六種爲「樂志論、對酒觀書、煮茶、晏起」五律四首、「憶昔」四首、「次陳魯南侍講韻」、「五柳先生傳」、「愛蓮說」、「次彭孔嘉秋懷三首」，皆小楷；僅此跋是行書，標名「行書雜書」，失實。

小楷跋所書桃花源記及詩拓本

唐子西云，唐人有詩云　辛亥正月廿又六日，雨窗漫書，徵明時年八十有二。　見拓本。

按：　清袁治所摹勒，故失真。

行書跋黄州竹樓記拓本

王荆公嘗言王黄州竹樓記，勝歐陽公醉翁亭記　嘉靖甲寅秋八月，長洲文徵明識。　見拓本，

行書，無刻工姓名。

徵明雜畫册》，行書。　美國翁萬戈藏。

行書跋爲越山作水墨雜畫册

癸卯秋，越山偕計道蘇　壬子夏，徵明題。　見日本東京大學出版會《中國繪畫綜合圖録·文

行書跋蘭亭修禊圖卷墨跡、拓本

余每羨王右軍蘭亭修禊　戊午八月既望，年八十九矣。　徵明。　見《穰梨館雲烟過眼録》卷十

八《文衡山蘭亭修禊圖卷》，絹本。　《一亭考古雜記》：　文衡山品粹壽高，晚年能細畫精楷，較

石田更爲藏鋒，亦其情性然也。嘗作蘭亭圖一卷，長二丈餘，大青綠布景，後錄褉序一通，八十

九歲書，信爲烟雲供養神仙中人。其他筆墨難以概論也。　《壯陶閣書畫録》卷十《文衡山晚歲

蘭亭圖叙合卷》：　圖後有碧絹烏絲闌臨蘭亭叙，老筆紛披，不爲定武面目所拘。　《壯陶閣帖》。

齋寓賞編》卷一《文文山書東坡詞》：　隷書三行，文衡山手筆，不用印。

隷書觀文天祥書蘇軾詞小識

正德十三年戊寅夏四月廿又一日，吳郡文徵明、蔡羽、郭邵、王寵同觀于尹山精舍。　見《湘管

水有文徵明十字。　《吳派畫九十年展》，小楷一行。　臺北故宫博物院藏。

小楷題名祝允明草書詩翰卷

己卯秋七月雨中，文徵明。　見《石渠寶笈》卷三十《明祝允明詩翰一卷》：　凡十幅，第十幅前隔

題識觀書姚公綬書李商隱詩卷

十四《姚雲東書李商隱詩二卷》。

嘉靖癸卯五月十又一日，徵明與魏君維翰同觀於金閶舟中。　見《式古堂書畫彙考書録》卷二

行書重觀舊作烟江疊嶂圖題識

嘉靖乙巳臘月，重觀於玉磬山房。回首戊辰，已三十八年矣，撫卷慨然。徵明。

社本《元趙孟頫烟江疊嶂詩》。

見文物出版

觀米芾天馬賦行書題名拓本

嘉靖丙辰七月七日，文徵明觀。　見《白雲居米帖》。

觀米芾蜀素帖小楷題名拓本

嘉靖丁巳十月三日，文徵明觀。　見《白雲居米帖》、《式古堂書畫彙考書錄》卷十一《米元章諸體詩卷》、《大觀錄》卷七、《江邨銷夏錄》卷一、故宮博物院印本《米襄陽蜀素帖》、《故宮歷代法書全集》卷二、《支那墨蹟大成》第三卷手卷。

讀資治通鑑題識

見《藏書紀事詩》按鐵琴銅劍樓書目：資治通鑑，文氏藏本，有題字云：「丁亥年九月，玉磬山房閱。」考錢謙益列朝詩集小傳，待詔築室於舍東，曰玉磬山房，則此跋爲衡山筆。　按：此在卷

二百九十四後，見《鐵琴銅劍樓藏書題跋集録》卷二《資治通鑑二百九十四卷》。所見此條外，有

文彭、文元發、文震孟題識。嚴虞惇有記云：「此本爲文氏藏書，自衡山先至文肅公俱有題識。」

但文震孟有識云：「此書存亨弟文震亨也所，天啓丙寅閏六月，偶念祖父手澤，思欲一識。因以思

古齋所刻一部易之，藏於石經堂中。」則丁亥年一條或是文彭所寫。　文彭書體極肖其父，其子

孫必能辨識，識此待考。

（十一）書稿

行草書書稿七篇

答陳汝玉書　承專人遠來，賜以手劄。

通，但不敢略其所嘗知耳。　與楊儀部論墓文書　先公辈行，得蒙執事論次。　與徐昌國　先

公墓銘，蒙楊公執筆。　與永嘉王廷載　昨者，扶護東還，既承遠送。　與匏庵先生　不肖罪

逆餘生，苟活未死。　與陸先生　違遠教誨，輒易歲朔。　見《百爵齋藏歷代名人法書》卷中

《明文待詔七札稿》。文震孟跋云：「右先曾祖草稿七紙。首一帖爲却賻，次請先高祖温州公行

狀填諱，次請銘二帖，次請表墓，皆生人大事；而却賻一條，尤先公生平大節，與永嘉王君一

與石田先生請行狀填諱　不肖勉强作得先人事狀一

四七六

札，足徵溫州人思公沒世不忘；末一紙致陸先生，請尤氏旌郵，又見我祖之重風教，篤孤寡。雖

草草數紙，而於我家傳，不啻天球河圖矣。萬曆丁未，從殘書中檢出裝池。後八年甲寅六月望，

草堂曝書，敬識數語。　曾孫震孟。　按：皆行草書。

小楷三學上陸冢宰書稿

伏承榮膺簡注，進秉鈞衡　正德十五年庚辰三月，文徵明存藁　見複印本，香港鄧民亮先生

所贈，烏絲格小楷書。

（十二）柬札

小楷行書上外舅吳愈十札

自王英去後復兩記，承差寄書　三月晦日，子壻壁頓首再拜上。　小楷十六行

自家叔回時

四月廿一日，壻壁頓首再拜外舅大參先生文丈執事。　彥昭參承之際，望垂青目。壁再言。

小楷十五行

華誕稱祝，壁以事稽，不獲厠捧觴之後　七月廿九日，壻壁頓首拜上外舅大人先生侍次。　小楷

十一行

向吳定回，曾附復數字　四月廿四日，壻壁頓首再拜上外舅大人先生侍次。　小楷十一行

前者委諭楊桂林處家僮事　壻文壁頓首再拜外舅大人先生侍次。　廿七日。　小楷十二行

自考試後，欲一詣左右　小壻徵明頓首上外舅大人先生侍次。　六月七日。　小楷十行

四舅病苦數年，不意遂爾不起　小壻文徵明頓首狀上。　小楷十三行

歲終粗畢兒女子姻事　臘月廿四日，小壻文徵明頓首再拜上覆外舅大人先生尊丈執事。　帖前

下有「徵明緘上」四左半字　小楷十一行

比承體中感疾，屬考事忙併　小壻徵明頓首再拜外舅大人先生尊丈侍次。　見素先生至鎮江，

不止，已北上矣。

九月初八日，寓都下，小壻文徵明頓首四拜奉書外舅大人先生侍次。　七月廿五日，戴家人回。

徵明頓首四拜上。　前日議禮，杖死者十六人：　翰林王思、王相，給事中裴紹宗、毛玉、張原，戶

部申良、安璽、楊淮，禮部仵瑜、臧應奎、張璨，兵部余禎、李可登，刑部胡璉、殷承叙，御史胡瓊；

充軍者十一人：　翰林豐熙、楊慎、王元正，給事中張翀、劉濟，部屬黃待顯、陶滋、余寬、相世芳，

御史余翱，大理寺正毋德純；　為民者四人：　給事張漢、張原，安監、御史王時柯。

行草書三十二

行，見墨迹册，一九四九年見于上海古玩市場，紙本，後有明清題跋。王穉登云：「右文太史尺牘一卷，共十幀。楷書八，行草二，皆與其外舅吳參政先生往還作也。辭旨綢繆，筆畫精整。雖二行書或出一時行人臨發搦管，倉忙無暇及蠅頭半菽，然亦縣密周至，絕無淋漓潦倒之態。觀此，不獨文詞書法雙美，且知前輩莊事丈人行，非傲然東床坦腹而已。乙巳臘八日，白毫閣書，王穉登。」張鳳翼跋云：「右手札十紙，乃文太史與外舅吳大參者。中間敘事述情，一出真率；而條理井井，文彩自具。且書法嚴整，結搆精密，尤得事長之體。計大參亦冰清，且于玉潤，亦非以常壻目之者，故其往來綢繆如此。今合成一卷，具見前輩風度，真可寶也。乙巳嘉平月望，張鳳翼識。」黃易跋云：「衡最精之書，梁蒼巖相公所寶者，今歸吾友劉鏡古十五兄，宜珍秘之。嘉慶五年閏四月，錢唐黃易觀。」錢泳跋云：「嘉慶七月五日，余從京城南歸，舟過濟上，鏡古十五兄見示此册，真希世之寶。次日，飯罷待聞書，金匱錢泳。」勞勳成觀款。文鼎題云：「道光十九年三月，子虔大兄自保陽寄示，因獲觀于三□銷齋。余見文翁書札，不啻百數，獨小楷絕少，宜王百穀、張伯起輩所爲珍賞不置者也。文鼎，時年七十有四。」段樹伯跋云：「文太史書名之重，重在小楷。近世得其片紙，不啻如二王之珍重；況尺牘端楷，尤不易觀。吾友子虔世好，精於鑒賞，得自保陽，寄余同觀，希世之寶，愛玩豈能釋手哉。道光己亥三月望前一日，後學段樹伯。」又吳興王涑觀款。

《書畫所見録》：

衡山書跡，所得不下十餘事，隨得隨失。其最心醉者

楷書一册，似法鍾、王者，得之於洪桐劉氏。所書乃答其岳父某說帖二十一紙，昔人所謂一字一珠者是也。初以整幅觀之，縝密以氣深；次以行款觀之，取勢以神行；即以字字觀之，無一累筆，真妙品也。後爲淛水祝子虔借去，愛而不還，至今不能忘也。《中國古代書畫圖目》二十

《明文徵明行書詩翰十札》册十一開。　北京故宮博物院藏。　按：　見此册時，曾錄得明清諸跋。　衡山末一札，款後所述大禮議中杖死、充軍、爲民附錄，略窺苛政一斑。原無標簽，今十札僅末二札行書，餘皆小楷，十札中未有一詩，題曰「行書」，名曰「詩翰」，誠所不解。

樓書畫錄》卷五《明名人尺牘精品二册》第一册：　文徵明一札，行書，素牋紙本。　餘空。　見《嶽雪

行書致外舅吳愈札

近蒙手書，兼領厚儀　九月十六日，小壻徵明頓首再拜外舅大人先生侍次。

小楷華誕帖致吳愈

華誕稱祝，壁以事稽　七月廿九日，壻壁頓首拜上外舅大人先生侍次。　見潘博山印本《明清藏書家尺牘》，小楷，名款「壁」上有「文印徵明」方印。　按：　臨本，極精。

小楷歲終帖致吳愈

徵明緘上名款上有「徵明」方印　　歲終粗畢兒女子姻事　　臘月廿四日，小壻文徵明頓首再拜上覆外舅大人先生尊丈執事。　　見《壬寅銷夏錄・明賢遺墨》卷下第七文徵明札，正書十一行。

正書局本《明代名賢手札墨寶》第二，謝希曾跋云：　　體段近虞，筆稍硬，少蘊藉。　　按：　臨本，極精。

行書連句帖致少柔契長丈

連句困暑，避居天池山中　　文璧頓首拜少柔契長丈先生文几。　　見《壬寅銷夏錄・明賢遺墨》卷下文徵明札，行書。　　有正書局本《明代名賢手札墨寶》第二。　　按：　款名璧從「玉」不從「土」，柬中有「孔加至詢，知動履亨佳」及「丈能一出，以傾夙懷，當命小妻烹伏雌作酒伴」等語。

考徵明未改名前，彭年尚幼，徵明生平不二色，安有小妻？此柬偽。

行書向拜齋供帖致楊循吉拓本

向拜齋供之辱，知科儀告成　　使還，且此奉下缺　　見《湘管齋帖》。　　按：　楊循吉《自撰生壙碑》有云：「既畢大事，每歲率持齋誦經一百日不出。」又云：「皇上龍飛十五年……恭逢九廟肇興，

上誦文一篇……外《華陽求嗣齋儀》十卷同進。」與帖所云相脗。考定爲致楊循吉書，時嘉靖十五年，文徵明年六十七歲。

致蒲潤鄭鵬　致東皋倪鏡

皆見《紅雨樓題跋・文待詔尺牘卷》：　古人交與，毋論師弟朋友，一本於質實無文。雖近而咫尺，遠而千里，尺一往還，直敘情愫而已。閱文待詔先生諸札，前輩敦厚襟期，自可想見。濫觴至於今日，吳人削牘於閩，必武夷君、十八孃不去口，實何所裨於交誼之重。蒲潤鄭公名鵬，先爲吳郡廣文，待詔爲其門下士。東皋倪公名鏡，官工部主事，待詔友也。至於書法之工，古今有定評，烏用贅焉。萬曆丁巳季夏之朔，東海徐惟起題於柯古陸楂館。

行書鱸魚帖致懷雪

鱸魚佳楮，雅意珍重　徵明頓首再拜懷雪尊太親家先生。見《紅豆樹館書畫記・明人書札》，行書。

四八二

行書石丈帖致子畏唐寅

石丈書來　壁頓首上子畏先生解元執事。　見西泠印社本《名賢手翰真蹟》第一輯　中華書局

本《名人尺牘墨寶》　日本興文社本《支那墨蹟大成》第七卷册頁。

行書册頁帖致達甫蔡羽

册頁日夕在心　廿六日，壁（花押）頓首達甫先生。　見墨蹟，編者曾藏。　古吳軒出版社本

《文徵明手蹟十八種》。

行書子西集帖致達甫

子西集一本　壁奉復達甫尊兄。　見墨蹟，編者曾藏。　古吳軒出版社本《文徵明手蹟十

八種》。

行書日爲冗遝帖致祝希哲

日爲冗遝所迫　徵明頓首上希哲尊兄先生侍史，十三日。　見二〇〇四年傳真一幅，行書共十

七行。　按：書法略有文氏面目，文與書皆僞。

行書致王欽佩（南原王韋）十札

賤子隨計南京　壁頓首再拜欽佩先生契家兄。　小書粗帨將意。　行書二十四行

奉別甚久，不勝翹仰　十月晦日，壁頓首欽佩吏部先生。　行書十四行

前承損教，便欲奉答　壁頓首董上欽佩先生尊契，七月晦日，餘空。　行書十四行

不意慶門有變　辱友文壁頓首吏部欽佩先生苦次，廿四日。　行書十行

今日與次明、寅之、九逵、孔周同詣尊公先生几筵　壁頓首考功欽佩先生苦次。　行書六行

病中遣懷二首錄上，用見近況　經旬臥疾斷經過　潦倒儒冠二十年　壁頓首上南原先生。

承祥禪在近，北行當在何日？無階稱賀，馳情而已　壁。　行書共廿二行

宗主黃公比歲以見素先生畫見委　壁奉懇。　行草書十九行

旅館岑寂，殊覺憒憒　徵明頓首儀部南原先生。　行書七行

十七日，諸友就永寧僧舍餞別石亭　徵明頓首儀部南原先生。　彥明囑筆上覆。　行草書十二行

仰間忽辱手誨，頗承宦況無聊　七月十八日，徵明頓首儀部曹先生執事。　見墨蹟　行書七行

《文衡山書牘》朱勤蓀舊藏。一九四九年王君壯宏於上海古籍書店出示，紙本，後有吳湖帆跋

云：「文衡山書法，爲有明一代大成，上繼松雪，下啟思翁；雖一時勁敵如希哲、六如、雅宜，皆

以年未登大耄，未有衡山翁之造詣。其行書宗法集王聖教序，用筆其落如快馬斫陣，霎如電掃，

非數十年功，不能到也。故尺牘尤入神妙。讀此冊安儀周舊藏數札，更臻妙絶。按衡翁早歲名壁，故字徵明。其胞兄名奎，皆取宿星，從土字底。坊刻每疏作壁，非也。觀此數札書益明證。庚寅仲冬，鄉後學吳湖帆識。

行書令壻帖致南原

徵明頓首，自附令壻書後。　徵明頓首再拜提學南原先生尊兄，臘月廿又二日。　餘空。　見潘博山印本《明清畫苑尺牘》。

行書銅盆帖致次明（吳爟）拓本

銅盆承修整盛荷　壁頓首次明先生前輩。　見《湖海閣藏帖》　《我川寓賞編·三吳書翰冊》。

行書即刻帖致雁村（吳爟）

即刻請入城　壁頓首雁村先生，初三日。　見墨迹，編者曾藏。　古吳軒出版社本《文徵明手蹟十八種》。

行書昨來叩廁帖致野亭（錢同愛）拓本

昨來叩廁高燕之末　徵明頓首再拜野亭先生尊親侍史。子朗在坐，囑筆致謝意。八月十日。

見《三希堂法帖》第廿九册：行書十九行。

簡王守

見《平生壯觀》卷五：書詩簡，簡履約一首。

致履約〔王守〕

見《弇州山人續稿》卷一百六十三《國朝名賢遺墨五卷》第四卷：翰林院待詔長洲文先生徵明與王中丞履約書甚詳。待詔生平無此苦，蓋喪其第三郎君時也。白香山叙其詩，自謂分司後無一日不樂，止哭子兩章得悲境耳。待詔殊似之。

行書南京許翁死帖致湯珍

南京許翁死　壁頓首子重尊兄。

見《中國書法》二〇〇四年第六期《文徵明尺牘選》：行書。

行書初八日東禪詩帖致子重（湯珍）

初八日東禪小集　徵明頓首詩帖子上子重契兄侍史，六月七日。　見文明書局本《文衡山自書
詩稿》：行書十五行。　按：互見「詩」七絕二首。

行書向煩帖致子重

向煩撰受聘回書　徵明頓首再拜子重尊契。　見商務印書館本《明賢遺墨》，行書十四行。
《中國古代書畫圖目》一《明文徵明等行書手札册》。　北京故宮博物院藏。

致李元復

見《弇州山人續稿》卷一百六十二《諸賢雜墨》：　此卷乃李范菴先生家藏物，内有文衡山二紙，一
詩一尺牘，則與先生之子元復者。

草書近日在陳氏帖致東橋（顧璘）

近日在陳氏邂逅皂人　十月十七日，徵明頓首東橋先生執事。向許抄惠玉山名勝集何如。
見《古緣萃録》卷六《明人各家詩札册》：草書十一行。

行書范黃門行帖致東橋

范黃門行，曾以所書詩卷附奉　徵明頓首再拜奉復太守東橋先生尊兄。令壻商用兄煩叱名道意，臘月二日。　見天津人民出版社本《明名賢書信手跡》：行草書十八行，又小行書二行。

行書兒子歸自金陵帖致石亭（陳沂）

兒子歸自金陵　弟徵明頓首再拜太僕相公石亭先生執事。　石刻奉觀，丙申八月七日。　見《中國書法》二〇〇四年第六期《文徵明尺牘選》：行書二十九行。

行書數辱惠教帖致石亭拓本

數辱惠教，不及一一奉報　徵明頓首再拜石亭太卿先生尊兄。　見《倦舫法帖》：行書十六行。

行書奉別帖致南坦（劉麟）

徵明頓首再拜啟上中丞相公南坦先生執事：　奉別一年　四月朔，友生徵明再拜，拙詩一紙併上。　餘素。　見《書法叢刊》第廿一輯：行書廿九行。　湖北省博物館藏。

明日欲往大石帖致禄之（王穀祥）

明日欲往大石　徵明頓首禄之尊兄。

　　見《夢園書畫錄》卷十五《明人手札二十四種》。

行書承珍餉帖致酉室（王穀祥）

承珍餉，領次多謝　徵明頓首酉室先生。

　　見《古緣萃錄》卷六《明人各家詩札册》：行書四行。

行書向日辱枉顧帖致禄之拓本

向日辱枉顧，失迓爲歉　徵明頓首禄之吏部先生執事。

　　見《清歡閣藏帖》：行書十一行。

致王穀祥

見徐葆光跋《文徵明手札卷》：爲致陸師道九札，致王穀祥、劉麟、許穀各一札。　湖北省博物館藏。

行書帖致榮夫（顧蘭）拓本

上缺一事可以自遣者，眷聚行　新正四日，友生徵明頓首明府榮夫先生尊兄執事。餘素。　見

《湘管齋帖》： 行書殘存末五行。

行書子朗墳事帖致春潛（顧蘭）拓本

子朗墳事，僕略曾勸之　徵明頓首奉覆春潛令君尊兄侍史，五月廿日。　見《天香樓藏帖》：　行書二十行。

行書昨來逕造帖致春潛拓本

昨來逕造，得觀名花　徵明頓首詩帖上春潛先生吟几。　令郎同發一笑。三月廿五日。　見

《敬和堂帖》： 行書十七行。　按：互見「七律一首」。

致槐雨（王獻臣）四札卷

腆物寵臨，似有捱外之意　徵明頓首再拜槐雨先生尊丈。

承貺桃實，領次感荷　徵明頓首奉覆槐雨先生執事。

連日毒暑，百事廢置　六月廿四日，徵明頓首奉覆槐雨殿院先生執事。

比日數晤杜子鍾，道公脈氣平寧　徵明頓首奉問槐雨先生侍史。　見蘇州吳雨蒼先生所錄示

《文徵明致王槐雨札卷》： 清道光間吳中吳骰跋。

行書奉違帖致崦西（徐縉）拓本

奉違三載，常切傾遡　五月六日，徵明頓首詩帖子上少宰相公崦西先生侍史。　見《含暉堂法帖》： 行書廿二行。　按： 詩乃七律除夕「堂堂日月」「糕菓紛紛」二首，已見「詩」。

行書賤誕帖致崦西拓本

徵明賤誕，重蒙記憶　徵明頓首再拜上少宰相公崦西先生侍史。二月十七日。　見《含暉堂法帖》： 行書十五行。　按：「林下勳名有醉鄉」七律一首，見「詩」。

行書稠疊殘帖致崦西

稠疊無以爲報按帖首款有缺　徵明頓首再拜少宰學士崦西先生侍史。　臘月廿九日。　見浙江人民出版社本《文徵明行楷三種》： 存行書八行。

行書昨涸擾帖致崦西

昨涸擾，未及候謝　徵明頓首上覆崦西老先生侍史。　廿日。　見《文徵明行楷三種》。

行書正月五日帖致陽湖（王庭）拓本

正月五日，訪陽湖少參按：　次陶潛「人生各有役」五古一首，見「詩」。　徵明頓首稿上陽湖先生吟几。

見《敬和堂帖》：　行書十九行。

行書兩足蹣跚帖致陽湖拓本

兩足蹣跚，艱於登涉　徵明頓首陽湖先生。　見《敬和堂帖》：　行書八行。

行書比緣毒暑帖致陽湖

比緣毒暑，不出，缺於奉候　徵明頓首奉問陽湖藩伯侍史。　七月十七日。　見一九九一年《中國書法》第一集《明代尺牘選》：　行書九行。　北京故宮博物院藏。

昨蒙府公垂顧帖致陽湖

昨蒙府公垂顧，命爲介翁壽詩　徵明頓首懇告陽湖先生執事。前石川之事，執事所知，此亦可監。　見《舊學盦筆記》。　《三邑翠墨簽題跋・文待詔致陽湖手札》：介翁，謂嚴嵩也。於此

札見先生大節，豈止書畫可傳哉。先光禄已將刻入敬和堂藏帖中，可不朽矣。　先生爲待詔日，預修武宗實錄，侍經筵，歲時頒賜，與諸詞臣齒。有忌之者，先生遂歸里，不復出。世雖慕其高潔，然祇以文人目之，與沈周、唐寅等，其大節未有稱也。　余家舊藏先生與人手札云：

按：　即此致王庭手札，因王庭乃府公温景葵座主，温於王執弟子禮甚謹，故衡山請王庭轉却之以此。此札不知作於何年。　按先生生於成化六年庚寅，卒於嘉靖三十八年己未，政九十。　拙政園記作于癸巳，年六十四，猶張孚敬當國時。　至先生暮年，而鈐山之兇焰日熾。三十四年殺楊忠愍，按：衡山年八十六。三十六殺沈青霞，正先生逾八望九之時，宜不肯作詩爲老奸壽也。嗚呼！先生尚不肯爲使致身通顯，肯爲青詞宰相乎。彼年與先生等而不免爲南園記者，視此當有愧色，安得僅以文人目之。　史稱其不受巡撫俞諫金，不受寧藩聘，不附張璁，不援楊一清爲父執，不與王府中人書畫，不受周徽諸王寶玩，而足見先生之雅操。而此札關於生平大節尤鉅，故表而出之。　史斷其品行曰和而介，可爲實録矣。　按：　曾見皇甫汸司勳集有奉壽介溪嚴相公八十詩序云：「嘉靖紀年三十有八載，公年八十。」則温景葵請撰嚴嵩壽詩，當在嘉靖三十七年間，衡山年八十九歲。

温景葵官蘇州知府在嘉靖三十五年起。

歲暮冗併帖致子永（王延陵）

歲暮冗併，坐遲尊委　子永内翰先生侍史，徵明頓首再拜，臘月十二日。　見《湘管齋寓賞編》

卷三《文徵仲手翰》。

行書連日病不能出帖致玉齋

連日病不能出，道復回否　徵明頓首玉齋先生。　見墨蹟：編者曾藏。行書五行。　《文徵明

手蹟十八種》。

行書側聞襄奉令祖南坡先生葬事致東沙（華夏）

徵明側聞襄奉令祖南坡先生葬事　友生文徵明蕭拜東沙太學尊契侍史。諸令弟不及別具，意

不殊此。十一月廿又一日。　見《文徵明詩札手卷》，行書十六行。　香港拍賣會展品。

行書拙文比已稿就帖致中甫（華夏）

拙文比已稿就，未及修改　徵明頓首中甫契家，初七日。　見《故宮歷代法書全集》卷七《文徵

明尺牘》：行書十行。　遼寧美術出版社《文徵明尺牘》。　臺北故宮博物院藏。

行書承專人遠來帖致中甫拓本

承專人遠來，重以嘉賜　徵明頓首奉覆太學中甫先生，適有客在座，不能詳謹，幸恕。　見《望

雲樓集帖》：行書九行。　《寶巖集帖》。

中行行草書早來左顧帖致中甫

早來左顧匆匆，不獲款曲　徵明頓首中甫尊兄。　見《六硯齋三筆》卷三《顏魯公劉中使

帖》。　《珊瑚網書錄》卷二十：陳眉公云：後文徵仲一簡大得此帖筆意。其中「帶」字亦作一

行寫，於此見古人真趣。　《郁氏書畫題跋記》卷一。　攝影本：上海張孝賢君所代印。

行書日承光顧帖致補菴（華雲）

日承光顧，兼以厚儀　徵明頓首覆補菴先生執事。　見日本博文堂本《明賢尺牘》：行書九行。

行書近苦風濕濕帖致補菴拓本

徵明近苦風濕，臂膝拘攣　徵明頓首再拜補菴先生執事，十一月廿又二日。　拓本《明人尺牘》：行書十二行；又石印本。

行書久不聞問帖致補菴

久不聞問　徵明頓首再拜補菴先生執事，十月廿四日。　見《中國書法》二○○四年第六期《文徵明尺牘選》：行書共廿八行。

行書衰病之餘帖致補菴

徵明衰病之餘　徵明頓首再拜補菴先生執事。　九月五日。　見《文徵明行楷三種》：行書十二行。

行書雨窗無客帖致子寅（嚴寶）

雨窗無客，偶作雲山小幅　徵明頓首子寅文學尊兄足下。　見《壬寅銷夏錄·明賢遺墨卷下》：行書十行。　有正書局本《明代名賢手札墨蹟》。

行書臺入城帖致古溪

臺入城，曾奉數字　二十日，徵明頓首古溪駕部先生執事。　見商務印書館本《明賢遺墨》：行書十四行。

行書昨承枉顧帖致琴山

昨承枉顧，病中不克禮款　徵明奉覆琴山先生侍史。　見《明賢遺墨》：行書七行。

行書昨承令郎見顧帖致琴山

昨承令郎見顧　九月望，徵明頓首拜琴山先生至契。　見《明尺牘墨華》。

行書君行矣帖致琴山

君行矣，切欲聚別　徵明頓首拜琴山先生侍史。　見上海朵雲軒二○○四年春季藝術品拍賣會拍品《文徵明手札》：白綿紙，行書八行。拍價一萬二千元至二萬五千元。

違遠帖致水南（張袞）

徵明頓首學士相公水南先生執事： 違遠以來，屢改歲律 按至「無可爲」止，下缺 見《穰梨館雲烟

過眼録》卷十九《明名人尺牘》。

楷書伏奉鈞翰帖致郡縣長官

伏奉鈞翰，兼拜多儀之辱 治下長洲諸生文徵明頓首再拜祖父母老大人先生下執事。 三月五

日，謹空後。 見潘博山藏印本《明清畫苑尺牘》： 楷書九

行。

行書致郡守南岷（王廷）十札

連日溷擾厨傳，兼領教言 徵明頓首再拜祖父母大人南岷先生執事。 九月五日，謹空後。 十二行

向辱車馬臨貺 徵明頓首上覆郡尊相公南岷先生侍史。 廿日。 九行

即刻敬叩鈴階報謁 徵明頓首奉覆祖父母大人南岷先生執事。 董空後。 六行

西原墓碑有撱下者 治民徵明頓首上知郡相公南岷先生執事。 廿日，董空後。 六行

承惠碑文 治民徵明謹復知郡相公南岷先生。 餘空。 八行

惠教詩疏 郡民徵明頓首復郡尊相公南岷先生執事。 董空後。 九行

明早敬詣使舫附行　治民徵明頓首上覆知郡相公父母大人執事。　五行

承惠舊唐書　徵明頓首再拜上覆郡伯南岷先生執事。　餘空。九行

王槐雨子錫龍、孫玉芝　治民徵明頓首上覆郡伯相公南岷先生下執事。　六行

兩日腹疾，憒憒　郡民徵明頓首上覆郡尊南岷先生下執事。閏五月既望。袁氏書已領。　見

臨摹本墨蹟：　一九五六年十月，於上海古玩市場達君處見之。冊皆界以烏絲直欄。

行楷書適來謁謝帖致貫泉

適來謁謝鈴階　治生文徵明頓首上覆明府相公貫泉先生侍史。　見《式古堂書畫彙考書錄》卷

二十四《文徵仲與貫泉札》：　行楷書。

舟次貴境帖致研莊

徵明舟次貴境　侍生文徵明頓首再拜郡伯大人研莊先生執事。二月十八日。　見《明尺牘墨華》。

行書嘉貺駢藩帖致王明府

嘉貺駢藩，雅意勤重　徵明頓首上覆明府王先生執事。　見《百爵齋藏歷代名人法書》卷二：

行書六行。

行書昨來候謁帖致東村

昨來候謁行李　徵明頓首缺溺太守東村先生。

書翰》：行書九行。　瀋陽故宮博物院藏。

見《中國古代書畫圖目》十五《明祝允明等各家

行書扶護靈輀帖致在山

承聞扶護靈輀　徵明頓首再拜知郡相公在山尊親家至孝。九月十一日。　見《中國古代書畫

圖目》一《明李時勉等行書手札册》：行書十三行。　北京故宮博物院藏。

行書自聞尊公帖致思豫

徵明自聞尊公先生�38背　侍生文徵明頓首啟思豫先生至孝。十月廿四日。　見《中國古代書

畫圖目》一《明李時勉等行書手札册》：行書十四行。　北京故宮博物院藏。

行書昨承致奠帖致右卿

昨承致奠先先妻　　徵明頓首再拜右卿判郡先生侍史。十一月廿又七日。　見《壬寅銷夏錄·明

賢遺墨》卷下。　　有正書局本《明代名賢手札墨蹟》第二：行書十三行。

行書致石癃石渠兩帖卷

徵明頓首啟上司諫石癃先生尊親侍史。　奉違以來　眷生徵明頓首再拜　兩承書集之既，領次

多感。七月廿一日。

徵明頓首啟上大諫石渠先生執事：伏承手誨　三月廿又六日，徵明頓首再拜。　見《中國古代

書畫圖目》十七《明文徵明行書致張石渠手札卷》：紙本，行書。王穉登跋云：「文太史與石渠

諫議二帖，筆力蒼勁，辭旨綢繆，乃其暮年尺牘。中多憂時苦病之言，娓娓不已，二公椒蘭之好

可知也。宣孟宜寶藏之，爲張氏天球　銀甕，不徒在筆札文詞而已。庚戌迎春日，竹墅書。」錢允

治跋云：「待詔衡山文公，先朝耆碩，與給事水庵張公雖年前後參差，而聲氣頗同，親誼亦厚。

故所與張公書多情致憂時語。筆精墨妙，爛然縑素間，可寶也。張之孫宣孟什襲珍藏，暇日攜

以示余。余先君游文公之門，亦與張公稱石交，余幼時咸識之。先作石癃，後作石渠，皆水庵前

耳。今老矣，披卷不勝感慨。萬曆壬子上丁，後學錢允治敬題。

號也。」文震孟跋云：「石渠先生以詞林出司諫，復從省闈參藩臬，蓋先達中有品望者，宜與先太史爲忘年交也。二柬當在甲寅、乙卯間，是時島夷方寇江南，故多憂幽之思。先公亦且八十有七八矣。至今將八十年，而紙墨間神氣奕奕，信爲張氏家珍。宣孟又與余交甚善，稱通家世好，此卷固不可不使余跋尾耳。天啟丙寅正月既望。」馮銓跋云：「余閱文徵君墨蹟頗多，然強半屈門弟子代斷，率成畫虎。比得姪倩彙新家藏貽其祖石渠先生尺牘，任意漫書，古拙老到，自非時流可及。余留玩隔歲，藉是以神交兩先生矣。題而璧之，囑彙新曰：似此墨妙，可稱世寶，徵君神蹟，乃祖敵好，垂之永禩，子孫惟保。順治年正月晦日。」馮志跋云：「此卷乃衡山先生與石渠公手札也。晚年筆墨已臻神化，兼之憂國感時，更以文章政事相砥礪，非今人輩所能及，真足爲張氏世寶。中略時康熙乙亥冬十二月四日。」王岐跋云：「聞之前輩，衡山先生健於書，一日可得數千字。性之所嗜，老而彌篤，故墨妙遍海內。此二牘乃其致石礱張給諫公者。計其時，先生年已及耄矣。而筆力之遒秀，不減壯歲，宜其爲王、錢諸公所激賞。給諫之文孫述德頌芬，以當家乘之一，則尚其什襲而世寶哉。歲次癸丑清和。」重慶市博物館藏。

致比江札、中谿札、鴻臚札、祠部札四札

見《平生壯觀》卷五：書詩簡比江札，中谿札，鴻臚、祠部。

向承顧訪帖致三峯

徵明頓首奉覆藩參相公三峯先生執事：　向承顧訪，雅意勤重　戊申六月望，徵明頓首再拜。

見《穰梨館過眼續錄》卷五《元明人尺牘册》。

詮伏田里帖致徐梅泉

徵明詮伏田里，與世末殺　徵明頓首再拜奉覆武略梅泉徐君戲下。　見《夢園書畫錄》卷十五

《明人手札二十四種》。

致天谿錦衣兩札

徵明區區淺薄，數辱記存　徵明頓首再拜。　按：　帖中有「所委天谿圖，坐用逋慢」句，知是致天谿者。

使書辱書兼領絺葛之貺　徵明頓首奉覆天谿錦衣先生執事。石刻一册伴空緘。二月廿六日。　見《明尺牘墨華》。

行書不聞動靜帖暨鷄聲等七律四首致雲心

鷄聲、燈花、煎茶、焚香，七律四首，互見「詩」　別久不聞動靜，良用耿耿　友弟徵明頓首詩帖上雲心觀
察相公尊兄執事，十月十三日。　見《中國古代書畫圖目》二《明祝允明等三家行書合璧卷》，行
書三十五行。　上海博物館藏。

行書拙文因冗併未及修改帖致芝室

拙文因冗併未及修改　徵明奉復芝室先生。　見《中國書法》二○○四年第六期《文徵明尺牘
選》：行書六行。

行書感事詩暨久別耿耿帖致石門

感事七律一首，互見「詩」　久別耿耿，病懶不獲以時奉問　徵明頓首再拜石門尊兄侍史，十一月十
三日。　見《文氏六代手札》：墨蹟册，行書二十行。　上海圖書館藏。　《中國書法》二○○
四年第六期《文徵明尺牘選》。　按：此帖結體面貌亦肖，但鬆懈略不類。　時北京路工先生適
在館，因與顧廷龍先生同鑑定爲僞製。　今兩公去世多年，附記往事誌感。

行書佳筆珍果帖致玉泉

佳筆珍果　徵明頓首上覆玉田先生侍史。

書八行。

見浙江人民美術出版社本《文徵明行楷三種》：行

行書風雨忽至帖致望川

風雨忽至，令人淒然　通家弟徵明頓首望川先生文丈。

明及文嘉合裝尺牘》，東京菊池晉二君藏。　按：　語意與結法皆不類，款亦罕見，偽。

見日本《書苑》三卷第二號《明人文徵

行書夙欽高誼帖致胡懋中

徵明頓首奉覆內翰懋中先生至孝苫次：　徵明夙欽高誼，未遂瞻承　徵明頓首再拜，十一月廿又

二日。　見墨蹟展出：　行書十八行，前附封簡「簡奉內翰胡懋中先生至孝苫次，侍生文徵明頓

首緘」。　南京博物院藏。

行書屢辱惠顧帖致陳太學

昨來屢辱惠顧　侍生文徵明頓首再拜太學陳先生至孝苫次，九月廿五日。　見《中國古代書畫

《圖目》一《明李時勉等行書手札冊》：行書十四行。　北京故宮博物院藏。

榮還未及參展帖致允文

榮還未及參展，顧承惠問屢屢　徵明頓首奉覆允文郡博先生侍史，七月晦日。　見《珊瑚網書錄》卷十八《國朝名公手牘》。

致竢齋

見《平生壯觀》卷五書詩簡竢齋一首。

致韓懋賞及祖父三代

見《弇州山人續稿》卷一百六十三《文待詔與韓懋賞及祖父三代手札》：大要是謝餉物耳。懋賞能寶之，且乞諸賢題識以侈之，賢於戴山姥姥殿帥多矣。

小行書華誕稱祝帖致東浦拓本

華誕稱祝，徵明以事稽　文徵明頓首拜東浦先生侍史。　見《倦舫法帖》，小行書十二行。

按：帖語與致岳父吳愈柬帖中一札同，但名款等不同，存疑。

行書致雙谿東浦札

見《有所思齋輯藏明人書翰墨跡冊》：文徵明十行行書札，上款雙谿、東浦二先生。

行書承餉霜螯帖致練川

承餉霜螯，雅意勤重　徵明肅拜練川參府尊親侍史。　見《藝苑掇英》第廿四期《文徵明行書冊》：行書七行。　唐雲大石齋藏。

行書珍饋駢蕃帖致石屋（毛錫蝦）拓本

珍饋駢蕃，雅意勤重　徵明頓首石屋先生尊親侍史。　見《清歡閣藏帖》，行書七行。

行書未能一叙帖致石屋

遠歸未能一叙　徵明頓首石屋尊親至契。　見嚴小舫藏《明賢翰墨冊》墨蹟，行書。

行書致石壁（毛錫疇）詩束六帖拓本

重午有感　昔年重午仕金閶　七律一首，互見「詩」　承佳貺，領次珍感　徵明頓首詩帖上石壁太學尊叔

先生。　行書十四行

珍貺駢蕃，雅意勤重　徵明頓首奉覆石壁先生尊親侍史。　行書五行

領餽駢蕃，不勝慚感　徵明再拜石壁先生執事，廿四日。　行書七行

榮還未及參展　徵明頓首石壁尊叔侍史。　行書六行

多事久缺參展　徵明頓首上覆石壁尊叔先生侍史。　行書七行

紫瑘吹雪一藜藜　瑞香花詩七律一首，互見「詩」　九疇分贈瑞香二本　徵明。　行書十三行　見《與毛石

壁尺牘六帖》拓本一紙，《寒山金石林部目》著錄。

行書仰間忽捧教翰帖致安甫陸仲

仰間忽捧教翰，備審起居安勝爲慰　壁再拜安甫先生執事。　見商務印書館本《明賢遺墨》：

行書廿二行。　《中國古代書畫圖目》一《明沈度等行書詩文合璧册》。

行書連日陰雨不能出門帖致石壁

連日陰雨，不能出門　徵明頓首奉覆石壁尊叔先生執事。　見《中國書法》二〇〇四年第六期

《文徵明尺牘選》：行書九行。

行書久不聞問帖致少溪拓本

徵明久不聞問，頗切馳系　徵明頓首再拜太學少溪尊兄侍史。　見《經訓堂法書》：行書廿行。

行書昨承惠訪帖致墨林

昨承惠訪，病中多慢　徵明蕭拜上覆墨林太學茂才，三月廿六日。　見《中國古代書畫圖目》十三《明文徵明行書詩稿冊》：行書十四行。　廣東省博物館藏。

行書致尚之（謝湖袁褒）十三帖

家叔患眼垂一月矣　徵明頓首尚之尊兄侍史，初三日。七行

先兄之喪，重辱光送　徵明頓首尚之先生尊親執事。八行

承佳作見教，多謝　徵明頓首尚之文學侍史。五行

承尊體向安爲慰　徵明再拜尚之文學尊兄。 十行

惠蟬非時，雅意勤重　徵明頓首尚之先生執事。 五行

園笋甚佳，領賜多謝徵明奉覆尚之文學尊親侍史，三月望日。 四行

南還未及走慰　徵明蕭拜尚之先生侍史，九月四日。 七行

榮還渴欲一晤　徵明頓首奉覆尚之先生尊親侍史。 十一行

承惠事茗墓文　徵明頓首謝湖先生。 五行

闊別耿耿　徵明頓首謝湖先生至孝。 六行

梓吳領次多感　徵明奉覆謝湖先生尊親侍史。 五行

伏承嘉饋，物珍意重　徵明頓首謝湖先生尊兄，臘月廿八日。 八行

見《故宮歷代法書全集》卷二十七《明人尺牘》卷下文徵明尺牘十三則。　按：袁裘初字尚之，後改謝湖，故先後略加更正。　臺北故宮博物院藏。

行書昨顧訪帖致尚之拓本

昨顧訪怠慢　徵明蕭拜尚之尊親侍史。　見《松雪齋法書墨刻》《寶巖集帖》，行書九行。

行書承欲過臨帖致尚之拓本

承欲過臨，當掃齋以伺　　徵明頓首覆尚之尊兄侍史。

　　見《松雪齋法書墨刻》，行書七行。

行書嘉覩珍重帖致補之（袁袞）

嘉覩珍重，祗領感怍　　徵明頓首再拜補之儀曹尊親侍史。　　見日本博文堂印本《明賢尺牘》，行

書八行。

行書敬治厄酒帖致補之

十七日敬治厄酒　　徵明頓首再拜補之試史親家先生。　　見印本《袁氏册》，行書七行。

行書鱘魚新茗帖致與之（袁褒）拓本

鱘魚新茗，領覩珍重　　徵明奉覆與之尊契。　　見《清歡閣藏帖》，行書五行。

承覩薰籠帖致與之

承覩薰籠，領次多謝。　　使還草草，奉覆不次。　　徵明奉覆與之尊兄。　　見《穰梨館雲烟過眼録》卷

十九《明名人尺牘》。

行書承惠韓集帖致與之

承惠韓集，極副所需　徵明上覆與之尊親侍史。　　見日本博文堂本《明賢尺牘》：行書六行。

行書榮行無以將敬帖致繼之

榮行無以將敬　徵明再拜奉繼之奉常尊親侍史。　八月十三日。　見有正書局印本《明代名賢手札墨蹟》一：行書八行。

行書榮行無以將意帖致繼之

榮行無以將意，小詩拙畫。　徵明頓首再拜繼之親家先生侍史。　五月三日。　見《明代名賢手札墨蹟》一：行書十一行。

行書兩日病冗帖致繼之

兩日病冗，坐通尊委。　徵明頓首奉覆繼之太學尊親侍史。　　見《明代名賢手札墨蹟》一。

行書數拜多儀帖致懷東（顧存仁）

數拜多儀之辱　廿六日，眷生文徵明頓首拜懷東給諫親家先生執事。　見《明代名賢手札墨蹟》一。

行書佳織領覘帖致守質

佳織領覘稠疊　徵明再拜守質鄉兄侍史，六月六日。　見香港拍賣會展品《文徵明詩札手卷》：行書七行。

行書承示三畫帖致世村

承示三畫并佳　徵明奉覆世村鄉兄，十月晦。　見日本博文堂本《虞集詩書明賢尺牘》：行書十行。

行書入春來帖致邦憲（朱察卿）拓本、墨跡

徵明入春來偶感小疾　徵明蕭拜上覆邦憲文學尊契，二月十又八日。　見《天香樓續刻》：行書十六行。又《詩帖手札合冊墨跡》：行書十七行。

行書別後詩帖致邦憲拓本、墨跡

別後都不得左右去住消息 「漫漶黃塵幽興闌」七律一首，互見「詩」 徵明頓首詩帖子上邦憲太學契家。會子元望致意，昨蒙惠書，曾附答數字，不審曾不徹覽。徵明又拜，七月廿三日。刀藥領貺多謝。 見《天香樓續刻》：行書三十一行。 又《詩帖手札墨跡》：行書廿九行。

致朱邦憲書六通

見《叢帖目》卷十一《舊雨軒藏帖十卷》第三冊文徵明與朱邦憲書六通。

昨令親家帖致子元（董宜陽）

昨令親家朱象岡來 徵明再拜子元董先生文學，燈後一日。 見《湘管齋寓賞編》卷三《文徵仲手翰》。

行書語林敘帖致元朗（何良俊）

語林敘蕪謬拙劣 徵明頓首再拜元朗先生文侍，四月既望。 見浙江人民美術出版社本《文徵明行楷三種》：行書十六行。

致許穀札

見徐葆光跋《文徵明手札卷》：爲致陸師道九札，致王穀祥、劉麟、許穀各一札。　湖北省博物館藏。

行書別來不審帖致希古拓本

別來不審何李何日抵家　八月五日，壁簡奉希古賢姪先輩　昨日提學出帖子，禁約遺才不許在京打擾，聞知之，令尊先生前不別具字，煩侍間道意。　見《三希堂帖》第廿八册，《平生壯觀》卷五。　《墨緣彙觀録》卷二《文徵明晴明帖》：行書共二十行。　按：《平生》作「希生賢姪札」，《墨緣》作「希古」。

致趙梁父

見《弇州山人續稿》卷一百六十三《文待詔手札》：右文待詔公徵仲手札二十八紙，中多與趙梁父、陸子傳二先生者。趙先生之孫某，陸先生之館甥也，裝池成卷，俾余題其後。余嘗考之，晉唐以還名筆，於高文大篇，絶不多見，所存唯尺牘。今海凡傳文公春容之作既富，而寂寞數行如兹卷者，亦復寶之。不啻拱璧，亦盛矣哉。第卷中多謝餉物語，即不過一算器食，公勤拳手書以

報，知世之欲得之也。昔顏魯公貴至八座，而乞米乞鹿脯于李太保。豈魯公臨池不公若，抑巖

穴之苴且更饒于廊廟也。若二先生賢于姚麟殿帥多矣。

行書屢屢遣人帖致簡甫（章文）拓本

屢屢遣人，無處相覓　徵明白事章簡甫足下。　見《敬和堂帖》，行書九行。

行書向期研匣帖致簡甫拓本

向期研匣，初三準有　徵明奉白簡甫足下。　見《敬和堂帖》：行書九行。

行書有小畫帖致文和（沈文和）

有小畫煩君一全，望撥冗見過，千萬千萬。徵明蕭拜文和足下，十一月二日。　見《石渠寶笈》

卷三十《明文徵明尺牘一卷》、《故宮歷代法書全集》卷七《文徵明尺牘》。　遼寧美術出版社本

《文徵明尺牘》：　素牋本，行書六行。　　臺北故宮博物院藏。

行書尊目不能帖致文和

尊目不能遣問　徵明蕭拜沈文和賢契。　見《石渠寶笈》卷三十《明文徵明尺牘一卷》、《故宮歷代法書全集》卷七《文徵明尺牘》。　遼寧美術出版社《文徵明尺牘》：素牋本，行書六行。　臺北故宮博物院藏。

行書病困無聊帖致北山（周以昂）

病困無聊，寫此奉贈北山鍊師　徵明頓首。　見《中國古代書畫圖目》九《文徵明楷書常清静經傳册》。　天津藝術博物館藏。

行書昨來涸煩帖致雙梧

昨來涸煩厨傳七絕七首，另見書詩　徵明頓首詩帖子上雙梧先生。魯、諸二君及賢郎不復更具，想同一噴飯也。　見文明書局本《文衡山自書詩稿》：行書三十行。

行書佳餽珍重帖致半雲

佳餽珍重　徵明再拜半雲老師法席。　見《石渠寶笈》卷三十《明文徵明尺牘一卷》、《故宮歷代

法書全集》。　遼寧本《文徵明尺牘》：　素牋本，行書四行。　臺北故宮博物院藏。

行書近苦疥癢帖致半雲

區區近苦疥癢　徵明拜濱半雲老師法席。　見《石渠寶笈》、《故宮歷代法書全集》。　遼寧本
《文徵明尺牘》：　行書七行，素牋本。　臺北故宮博物院藏。

行書病冗相併帖致半雲

病冗相併，久負尊委　徵明奉覆半雲老師，四月十八日。　見《石渠寶笈》、《故宮歷代法書全
集》。　遼寧本《文徵明尺牘》：　素牋本，行書八行。　臺北故宮博物院藏。　按：《石渠・尺
牘一卷》：　素牋本，凡十幅。後別幅文從簡跋云：　先待詔書札流傳遍天下，即尺幅片紙，人皆
珍爲家寶。此十二帖字法精整，尤爲可寶。予嘗見右軍坐兩帖，草率不滿數十字，鑒古家寶重
之，以千金購得。將古準今，豈有異耶。曾孫從簡百拜題。

毛中舍來帖致石泉

毛中舍來，得手書　徵明頓首石泉先生足下。　見《明尺牘墨華》。

行書荊婦服藥帖致子鍾

荊婦服藥後熱勢全減　徵明蕭拜子鍾訓科賢契。　　見一九九三年《書法》第四期：　行書七行。

上海博物館藏。

行書昨來兩遣帖致用正

昨來兩遣人奉候　徵明再拜侍醫用正先生，初五日。　　見鑑真社印本《明代名人墨寶》：　行書

九行。

行書荊婦服藥帖致蝸隱

荊婦服藥後　徵明頓首再拜蝸隱先生侍史。　　見《紅豆樹館書畫記・明人書冊》：　行書九行。

行書荊婦咳嗽帖致玉池

荊婦咳嗽不止　徵明拜瀆玉池博士。　　見一九九三年《書法》第四期：　行書五行。　上海博物

館藏。

行書荊婦右足帖致存□

荊婦右足外踝忽然作痛　徵明再拜存□先生侍史，八月廿一。　見《百爵齋藏歷代名人法書》：　行書九行。

行書蓮茨帖致啟之

蓮茨皆佳品　徵明肅拜啟之茂學。　見《石渠寶笈》卷三十《明文徵明尺牘一卷》《故宮歷代法書全集》卷七《文徵明尺牘》、遼寧美術出版社印本《文徵明尺牘》。　臺北故宮博物院藏。

行書致汝魯帖

論次　徵明肅拜汝魯文學至孝。　見一九九三年《書法》第四期。　按：僅印出末四行。　上海博物館藏。

行書珍貺鼎來帖致體之

珍貺鼎來，雅情勤至　徵明拜覆體之太學至孝，臘月朔。　見《書法》全上：　行書九行。　上海博物館藏。

行書承睍香櫞帖致陳茂才

承睍香櫞，抑何多耶　徵明肅拜陳茂才賢契。　見中華書局本《名人尺牘墨寶》：行書六行。

行書入春來帖致東洋

入春來俗冗酬酢　徵明拜東洋賢契。　見《式古堂書畫彙考書錄》卷廿四《文待詔與東洋札》：行草書。

明日請過帖致民玄

明日請過寒寓一坐　徵明頓首民玄太學賢契，廿五日。　見《穰梨館雲烟過眼錄》卷十九《明名人尺牘》。

經時不面帖致文學

經時不面，良用耿耿　徵明肅拜文學賢契侍史，三月既望。　見《穰梨館雲烟過眼錄》卷十九《明名人尺牘》。

行書向承惠問帖致子正

向承惠問，再領佳賜　徵明蕭拜子正賢契，八月十三日。　見《故宮歷代法書全集》卷二十二：

行書九行。　天津人民出版社印本《明代書法選萃》。　臺北故宮博物院藏。

二行。

使至得書，兼承雅貺　徵明蕭拜心秋文學契家。　　見潘博山印本《明清畫苑尺牘》：　行書十

行書使至得書帖致心秋

行書致子庸

徵明蕭拜子庸茂才　　見《石渠寶笈》卷三十一《明人墨蹟一卷》第十幅文徵明行書尺牘。

行書嘉饋鼎來帖致子庸

嘉饋鼎來，祗領感謝　徵明蕭拜子庸茂才侍史。　　見《紅豆樹館書畫記・明人書册》，行書

四行。

行書石田畫帖致張嶭

舊得石田畫一幅　徵明頓首張嶭太學尊親侍史，八月十七日。　見中華書局本《名人尺牘墨寶》，行書六行。

行書承惠香几帖致民望

承惠香几，適副所乏　徵明再拜民望尊親茂才。　見上海徐秋澄舊藏，臨本也，行書七行。

行書比承慰弔帖致繁祉拓本

比承慰弔，未及候謝　徵明蕭拜繁祉尊親侍史。　見《敬和堂帖》，行書八行。

行書病瘍帖致振伯

病瘍不曾出門　徵明蕭拜振伯賢親太學。　見《日本東京國立博物館圖版目錄・中國書迹篇》

文徵明草書尺牘，行書七行。　日本高島次菊郎藏。

致斯直（斯植張本）行書五札

承寄梅花，多謝　徵明頓首斯直文學先輩。　正月廿一日。　行書五行。

昨承惠枇杷，多感　徵明蕭拜斯植契兄先輩。　行書七行。

昨承垂訪適有他客　徵明蕭拜斯植先輩侍史，廿一日。　行書十一行。

昨歲遠辱車從貴臨，雅意鄭重　徵明頓首再拜。　行書十四行。

始入西山「自虞婺世網」五律一首　登吳山絕巘曠然有江湖之懷「吳山登登紫翠重」七律一首　山中得詩二首，便以奉寄　仲春六日，徵明頓首。　行書十六行。　見香港拍賣行拍品《文徵明詩札手卷》。

有王穀祥跋云：「右手柬詩帖十七翻，衡山先生所與張君斯植者也。先生樂獎後進，而尤慎許可。一時人士獲出其門者，莫不有龍門之托，執御之喜。張君文雅醞藉，先生特器重之。故其手柬往復，詩帖賡和者最多。此卷乃其一耳。君嘗出以示余，余雅辱先生忘年之交，亦沾香飲醇者也。敬閱莊誦，輒識數語。嘉靖庚子春正月望。」袁袠記云：「嘉靖戊申，余奉延五湖張君于家塾。暇日，出示衡翁往來詩札，因知交誼若此之密。張君博雅醞藉，爲文恪公之高弟，當知師友淵源，真有所自，豈世俗所謂泛學雜賓者邪。覽此卷者，庶有考焉。是歲三月上巳前日，汝南袁袠記。」　按：　香港拍賣行拍品《文徵明詩札手卷》，紙本，詩札十一篇，斯植款三篇，陸治一、憲副一、東沙、守質、世程、子傳各一，無款二。似非王、袁跋原卷。

行書適有一事帖致斯植

適有一事相告　徵明蕭拜斯植茂才，初六日。　見朵雲軒拍賣品展出《文徵明行書手札冊》，行書六行。

行書仙棹杭還帖致善卿（華世禎）印本、拓本

仙棹杭還，甚思一晤　徵明上覆善卿賢契。　石刻奉覽。　見神州國光社本《文徵明墨寶》、《澄觀樓法帖》，行書六行，刻帖七行。

行書惠茶帖致善卿印本、拓本

惠茶適副所乏　徵明蕭拜善卿契家。　臘月既望。　見神州國光社本《文徵明墨寶》、《澄觀樓法帖》，行書六行。

行書致善卿西樓（華世禎）四帖拓本

南還未及奉問　徵明書拜善卿契家。　行書八行。
承惠新秫　徵明奉覆善卿賢友契家。　正月廿又六日。　行書六行。

四日間即具上原上缺　徵明頓首西樓尊兄契家。十三日。　行書五行。

今歲欲舉小兒殯　徵明蕭拜西樓契家。十一月二日。　行書六行。　見《澄觀樓法帖》。

行書欣賞集帖致道復（陳淳）

欣賞集別部雜部計四五冊　壁蕭拜道復老弟。　見《石渠寶笈》卷三十《明文徵明尺牘一卷》、

《故宮歷代法書全集》卷八《文徵明尺牘》、遼寧美術出版社《文徵明尺牘》，行草書六行。

行書茶瓶帖致道復

茶餅系是佳品　壁頓首。　見一九八四年上海博物館展出華篤安珍藏文物明清篆刻和尺牘

展覽。

行書致子朗（朱朗）三帖

不審所患面瘍　徵明拜手子朗賢弟。初三日。　行書四行。

今雨無事　徵明奉白子朗足下。　行書四行。

扇骨八把　徵明奉白子朗足下。　行書五行。　皆見日本博文堂印本《明賢尺牘》。

行書請過帖致子朗

請過，相煩一事　徵明奉白子朗老弟。十八日。　見《中國古代書畫圖目》二《明文林等明賢墨

妙》：　行書共四行。　上海博物館藏。

行書致子朗手柬二十餘紙

見《平生壯觀》卷五：　與朱青谿大小二十餘幅行書，皆倩渠代筆作畫，以應求者。

書歷一册帖致叔寶錢穀

書歷一册，散三册，奉錢叔寶賢契收用。　徵明肅拜。　見《紅豆樹館書畫記‧明吳中名人與錢

叔寶尺牘墨迹》：　共三行。

行書與錢叔寶手柬二十七紙册

見《平生壯觀》卷五：　與錢叔寶手柬大小二十七紙，皆行書，作一册。

新詩妙麗帖致孔加彭年

新詩妙麗，足追大曆以前風度　專此覆孔加尊兄足下，徵明肅拜。　見《湘管齋寓賞編》卷三

《文徵仲手翰》。

行書明日帖致孔加拓本

明日具炙鷄絮酒　徵明奉白孔加賢友大孝。　十七日。　見《敬和堂帖》：行書七行。

致彭孔加十二札冊

奉邀明日陪泰泉學士虎丘一行　徵明肅拜孔加文學契家。

昨奉候匆卒　徵明頓首孔加文學世契。

區區錫山之行　徵明肅拜孔加契友侍史。

徵明與諸友廿四日會君於魯仲處　徵明肅拜孔加文學。　三月廿又三日。

承珍餽，適有客在坐　徵明肅拜孔加文學世契。　四月六日。

適聞尊體違和　徵明肅復孔加茂學。　四月既望。

請即刻過我一叙　徵明奉速孔加茂學。　七月望。

祇領珍饋，不勝慚感　徵明蕭拜孔加文學至契。八月廿六日。

經時不面，耿耿　徵明蕭拜孔加文學尊契。十月十日。

明日請過徐氏園亭，同燕峰一叙　徵明蕭拜孔加文學契家。十一日具。

明日請同仲貽太常石湖一行　徵明蕭拜孔加文學尊契。十月廿四日。

即日請過小齋茶話　徵明蕭拜孔加文學尊契。五月廿三日。　見《吉雲居書畫録·文衡山與彭孔加十二札册》。

行書上元詩帖致子傳陸師道

上元佳節，不可虛擲　「上元春色」「春風拂路」七絶二首，見「詩」。

三日具。　見神州國光社本《文徵明墨寶》、《中國古代書畫圖目》二《陸治元夜宴集圖卷》。

徵明詩帖子上子傳禮部侍史。十

行書瘵勢帖致子傳

瘵勢比日稍損　徵明頓首子傳先生至孝。　見《美術生活》第卅八期《明文衡山苦瘵帖》：行書七行。

行書屢承佳貺帖致子傳

屢承佳貺，無以爲報　徵明頓首子傳直閣道契。　慈東費氏愛日軒印本《明代名人尺牘墨

迹》。《遲鴻軒所見書畫録·明名人尺牘墨蹟》：行書六行。

行書乘閒游衍帖致子傳

昨得乘閒遊衍　徵明頓首記上子傳禮部侍史。三月二日。　見上海嚴小舫舊藏《明賢翰墨

册》：行書。

行書昨扇帖致子傳

昨扇因忙中寫誤，不可用　徵明奉白子傳先生侍史。　見上海圖書館藏墨跡：行書六行。

行書佳篇累紙帖致子傳

佳篇累紙，捧讀健羨　徵明再拜子傳儀曹侍史。三月既望。　見《故宮歷代法書全集》第卅二

册《元明書翰·文徵明尺牘》：行書十一行。　按：末三行：「來辱之意，使還，先此附覆草

草，不宣。徵明再拜。」應裝於「答」後，「子傳儀曹侍史」之前。　臺北故宮博物院藏。

行書老荆所患帖致子傳

老荆所患，殊未得損　徵明奉覆子傳禮部尊兄侍史。　七月三日。　見一九九三年《書法》第四

期。　行書七行。　上海博物館藏。

行書示教佳篇帖致子傳

示教佳篇，妙麗得體　徵明頓首子傳先生執事。　見香港拍賣行展品《文徵明詩札手卷》：行

書七行。

行書致子傳四札

區區自錫山歸　徵明肅拜上覆子傳禮部尊契。　近日廟議凶凶，君意以爲何如。　行書十

二行。

旬日不面，耿耿　徵明頓首子傳吏部侍史。　六月廿六日。　子朗乃堂六十歲，明日誕辰。　行

書十四行。

承體中欠調，未能候問　徵明頓首子傳禮部侍史。　行書十行。

示教高篇，捧讀健全　徵明頓首奉覆子傳直閣侍史。　三月望前一日。　行書十行。　見浙江

人民美術出版社本《文徵明行楷三種》。

行書楷書十一札致元洲子傳（陸師道）

雨後天氣稍涼　徵明頓首子傳禮部尊兄侍史。　初九日。　行書七行。　又見日本東京國立博

物館圖版目錄・中國書跡篇》。　日本高鳥覺次郎藏。

太夫人尊體，日來想遂平復　徵明頓首奉問子傳禮部侍史。　七月十三日。　行書八行。　又

見日本二知堂印本《明清書迹》。

惠教頻任，不能扳和　徵明頓首再拜元洲先生。　行書四行。

恭甫處送茶人，已有書復之　徵明奉覆元洲先生執事。　行書四行。

補菴今日過訪　徵明奉白子傳禮部。　廿六日。　行書七行。　又見日本二玄社《明清書迹》。

明日請過我，同張叔少參一叙　徵明頓首子傳禮部侍史。　初四日。　行書六行。

壽圖專人奉上　徵明蕭拜子傳起部。　楷書五行。

佳貺頻仍　徵明悚恐子傳先生侍史。　七日。　行書五行。

惠貺蓮房甚佳　徵明奉覆子傳禮部侍史。　七月十四日。　行書七行。

謹涓是月六日　徵明頓首子傳直閣侍史。　治具於三房小孫處。　行書七行。

聞太安人體中違和　徵明頓首奉問子傅禮部。八月朔。　行書八行。　皆見上海人民出版社

印本《國外所藏書法精品叢書·明文徵明墨迹精選》。

致陸師道九札

見吳門徐葆光跋《文徵明手札卷》：　大小不等，爲致陸師道九札，致王穀祥、劉麟、許穀各一札。

湖北省博物館藏。

致陸子傳手札

見《弇州山人續稿》卷一百六十三《文待詔手札》：　右文待詔公徵仲手札，二十八紙，中多與趙梁

父、陸子傳二先生者。　趙先生之孫某，陸先生之館甥也，裝池成卷，俾余題其後。

行書病中帖致伯起張鳳翼

病中數承惠訪　徵明蕭拜伯起文學尊契。　見北京知識出版社本《歷代尺牘書法》：　行書

六行。

行書玉蘭盛開帖致仲舉張獻翼　拓本

今日玉蘭盛開　徵明蕭拜仲舉茂才。　見《清歡閣藏帖》：　行書五行。

行書珍覘鼎來帖致幼于張獻翼　拓本

珍覘鼎來，雅意勤厚　徵明蕭拜幼于茂學尊契。　見《張幼于袞刻文衡山詩帖尺牘》。　《經訓

堂法帖》：　行書六行。

行書除夕、元旦及別久耿耿帖致幼于拓本

丁巳除夕「易却桃符拂却塵」七律　戊午元旦「黃鳥風簷遞好音」七律

學至契。　三月八日。　見《張幼于袞刻文衡山詩帖尺牘》。　別久耿耿　徵明詩帖子上幼于文

行書五帖致幼于

捧覽高篇，雅意勤重　徵明蕭拜。　七行。

見惠犀杯，蓋舊製也　徵明蕭拜。　四行。

古銅天鹿，適副文房之用　徵明蕭覆。　三行。

經時不面，耿耿　徵明拜手。　四行。

珍貺鼎來，雅意勤厚　徵明肅拜幼于茂學尊契。　六行。

見《張幼于哀刻文衡山詩帖尺牘》。文嘉跋云：「右詩帖尺牘，皆先君與張君幼于者。幼于與其兄伯起，俱以高才馳譽，先君雅愛重之。故幼于哀集其所得摹刻齋中。其感今懷昔之意，固將與堅珉共存不朽耳，豈特以詞翰之美而已哉。刻成，因志其末。　嘉靖辛酉花朝，嘉謹書。」《弇州山人四部稿》卷一百二十九《文待詔詩帖》：「待詔公長幼于可一甲子，薄虞之歲，詩卷酬和幾無隙月。憶，亦奇矣。孔文舉髫亂時抵掌龍門，既屆年正平，交遊之懿，輝映前史。待詔少遊沈徵君、王太僕，種重客，晚得幼于為小友，殆庶幾乎。公既歿，幼于不勝西洲之感，石其遺作，貽余讀之，前輩風流，故宛然照人也。余遂拈其事為一段致語。公有時名，其詩若書，吳中雅已能言之。」《黃淳父先生全集》卷二十二《題張幼于刻文太史帖後》：「此衡山太史與幼于孝廉剳子也。太史既歿，孝廉勒之石以永流傳。太史忘年之雅，孝廉歡逝之情，在殘行遺墨間矣。」《震川集‧題張幼于哀文太史卷》：「文太史既歿，幼于哀其平日所與尺牘，摹之石上。太史尊宿，幼于年輩遠不相及，而一日之紫紙，為異時之黃絹。往復勤懇如素交。吳中自來先後輩相接引類如此。故文學淵源，遠有承傳，非他郡之所能及也。嗟夫！士固樂于有所為；若夫曠世獨立，仰以追思千載之前，俯以望未來之世，其亦可概也。

也夫！」此卷刻手至精，足以媲美「停雲」，惜石毀已久，墨本希覯。道振仁兄近獲茲初拓於杭垣，攜示共賞，深紉雅意。漫錄歸震川題辭于右，徵此刻之風爲藝林所重也。癸巳端午，覺闇任傑識。

　　無錫市博物館藏。　　按：　石刻另有小楷一跋，墨漶難識。

行書致壻子美十一札　王日都

比來數收書問　　臘月十六日，徵明書奉子美賢壻。　　十八行。

一向不得書，懸懸然　　七月十二日，徵明拜手子美賢壻足下。　　二十三行。

適有衡人之便　　徵明奉白子美賢壻足下。　　六月晦日。　　九行。

今日請過山房　　徵明速子美賢甥。　　五行。

少頃同竹堂一行　　徵明白事子美賢壻。　　三行。

午間請過小樓　　徵明蕭拜子美賢甥。　　六行。

向晚説脛骨酸痛　　徵明蕭白子美賢甥。　　十月十二日。　　七行。

病者胸膈已寬　　徵明奉白子美賢壻。　　五行。

午間請過我，同子寅一叙，勿外勿外　　徵明奉白子美賢甥。　　五月朔。　　六行。

老荊夜來腹稍寬平　　徵明奉白子美賢壻。　　廿五日。　　五行。

午間過此，同袁、揚二君一叙　徵明奉白子美賢婿。　五行。　見《文衡山尺牘墨寶》、古吳軒

出版社本《文徵明手迹十八種》。　編者曾藏。

行書前吳復去帖致子美

前吳復去，曾寄一書　八月三日，老舅徵明書奉。　見《故宮歷代法書全集》卷七《文徵明尺

牘》。　遼寧美術出版社本《文徵明尺牘》：行書十九行。

行書前者孫文貴帖致復孺劉孺孫

前者孫文貴，同新安古中静　徵明蕭拜復孺賢甥茂異。　見《寶繪錄》卷六《王維輞川圖》附文

太史手柬。　按：存疑。

行書致孫壻世程三札朱循

舊病未痊，而疥癢大發　徵明蕭復世程賢孫壻茂才。　五月十八日。　行書十行。

珍饌鼎來，雅意稠疊　徵明蕭復世程賢孫倩茂才。　二月朔。　行書五行。

細糕牛乳，適副所需　徵明奉復世程賢親。　二月廿二日。　行書四行。　見朵雲軒拍賣品展

《文徵行書手札册》：有陸粲、王穀祥跋。　按：陸粲書乃贈世程游泮七律一首。王跋未見。

行書雪糕牛乳帖致世程

雪糕牛乳，領睨多謝　徵明奉白世程賢親茂才，十月十一日。　見香港拍賣會展品《文徵明詩札手卷》。

缺款　殘缺

行書憂病中帖

憂病中，遠近故舊　徵明告。　八月廿四日。　餘素。　見有正書局印本《明代名賢手札墨蹟》第一集：　行草書十九行。

行書午前偶與帖

午前偶與界川行　徵明頓首。　見國學保存會印本《明賢名翰合册》。

行書備得帖

備得小□，僅寫得一文　如何如何。　　見日本博文堂印本《明賢尺牘》。

承寄惠帖

承寄惠王約齊書物　徵明頓首奉覆。　　見《我川寓賞編・明賢賤牘》。

行書春齋壽詩帖

春齋壽詩已成　徵明白。　　見《文待詔尺牘墨寶》墨蹟、古吳軒出版社《文徵明手蹟十八種》，編者曾藏。

行書文候安勝帖

徵明頓首：　辱書，承文候安勝爲慰　以迓下缺　　見《文待詔尺牘墨寶》墨蹟、古吳軒出版社本《文徵明手蹟十八種》，編者曾藏。

行書朱氏會葬帖

昨期朱氏會葬　徵明頓首。

　　見《百爵齋藏歷代名人法書》卷三。

行書比來賤體帖

徵明比來賤體日漸向安　以極暮年之歡也。

有「停雲」朱文圓印，末有「文徵明」白文人方印。　書與印皆偽。

　　見《百爵齋藏歷代名人法書》卷三。　按：首行

行書牛脯帖

牛脯區區所嗜　徵明頓首。

　　見《百爵齋藏歷代名人法書》卷三。

行草書師山圖帖

所委師山圖　不悉。　見《石渠寶笈》卷三十《明文徵明尺牘一卷》：文從簡跋。《故宮歷代

法書全集》卷七《文徵明尺牘》、遼寧美術出版本《文徵明尺牘》。　臺北故宮博物院藏。

楷書蒙恩致仕帖

徵明蒙恩致仕　侍生文徵明拜求。　見《中國古代書畫圖目》二《明文林等明賢墨妙三十八開冊》。　上海博物館藏。

行書石湖卷帖

石湖卷，承命録拙詩并作小圖　徵明頓首。　見浙江人民美術出版社本《文徵明行·楷三種》。

按：此帖疑致張鳳翼，因張氏有徵明《石湖清勝圖卷》一圖及石湖九詩，又有王穀祥、袁尊尼、文彭、文嘉、王世貞、王世懋所録石湖之作，末鳳翼跋。　上海博物館藏。

行書昨得高篇帖

昨得高篇，適服藥倦臥　徵明頓首奉覆。　見浙江人民美術出版社印本《文徵明行·楷三種》：行書八行。

行書承平日久帖

承平日久，兵防不素　徵明頓首。　見浙江人民美術出版社本《文徵明行·楷三種》：行書九行。

行書承惠蘇刻帖

承惠蘇刻甚佳　徵明再拜。

見《文徵明行・楷三種》：行書九行。

尺牘二紙

見《弇州山人續稿》卷一百六十二《吳中諸帖》：祝京兆允明、文待詔徵明各二紙，王徵士寵一紙，皆尺牘。

與沈周尺牘合裝冊

見《雞窗叢話》：前明沈徵君石田、文待詔衡山以詩文書畫名於世，即隨手所作筆札亦具六朝人風趣。嘉興李竹懶曾藏其尺牘數首，裝爲一冊，朝夕撫玩。

手札與沈度沈粲王鏊等合冊

見《須靜齋雲烟過眼録》：於外舅案頭得見明人手札一册，首頁沈度、沈粲兄弟，永樂時人；中間王文恪、李東陽、唐六如、文衡山、王陽明諸名公蹟；末葉顧亭林與歸元恭書一幀，小楷精整，書中懇懇，以及時爲學相勉。

尺牘

見《養一齋集》卷六《跋張子琴藏文衡山札》：　衡山先生導源誠懸，氣體峭勁，而不免鼓努取勢。行書則肆力懷仁聖教，左宮右社，動叶方圓。先生喜書，作之不倦，而年又特高，故吳中流傳極夥。　此本子琴所藏，特有法度。臨池守此，可以起懦，可以立頑矣。

尺牘

見《養一齋集》卷七《跋明人手札》：　一代之書，各成風氣。宋以矜重取勢，元以妍媚取姿，明以散朗取致。　此冊如文氏父子、莫雲卿、彭孔加、陳白沙、黃姬水，皆有盛名。

手札冊

見《中國古代書畫圖目》二《明文徵明等手札十三通冊》：　文徵明、文彭、王稺登、陸治、朱鷺、居節、周天球、彭年。　未印出。　上海博物館藏。

文氏三世手札

見《中國古代書畫圖目》二《文徵明等四家行書札八通》：　文徵明、文彭、文嘉、文元發。　未印出。

上海博物館藏。

與李應禎等手札合冊

見《中國古代書畫圖目》二《明李禎等手札三十開冊》：李應禎、邵寶、祝允明、文徵明、王寵、王
穀祥、張鳳翼、文彭、□元皋、湛初、蔣基、宗臣、王世貞。未印出。上海博物館藏。

行書尺牘三開冊

見《中國古代書畫圖目》十一《文徵明行書尺牘三開冊》：未印出。浙江省博物館藏。

行書尺牘冊

見《中國古代書畫圖目》十六《明文徵明等尺牘二冊》，廿六開：未印出。山東省博物館藏。

行書手札四通冊

見《中國古代書畫圖目》十七《明文徵明行書手札四通冊》：未印出。重慶市博物館藏。

行書翰札稿十五開冊

見《中國古代書畫圖目》八《明文徵明翰札稿十五開冊》：未印出。　天津博物館藏。

手札二通

見一九九七年《書法》第四期楊守敬《文氏書札跋》：山本竟山寄來文氏書法四軸屬題，計徵仲二軸，壽承一軸，附壽承孫枕烟謝趙寒山婚啟一通。　日本山本竟山藏。

（十三）家書

小楷上四叔公五叔公

鄭重之意　姪壁頓首再拜董上四叔公、五叔公二位尊親先生文丈侍次。兩卷董領，容具草請教。　見《平生壯觀》卷五　《中國書法家全集・文徵明》附圖十二致四叔公五叔公札記。

按：兩柬内容、字數、行次皆同。

楷書吕城帖致兄雙湖（文徵静）

閏四月廿又八日，小弟徵明端蕭四拜書奉長兄大人雙湖先生侍次：……自吕城之別　小弟徵明端

蕭四拜。　吳白樓相見，每每問及復孺云何故不來。須要奏本，若只是本府文書也無用。　見

《中國古代書畫圖目》二《明吳寬等吳中名賢詩牘》。　上海博物館藏。

行書離家帖致妻三小姐（吳夫人）

自廿四日離家　三月五日，徵明在淮安舟中書三小姐收看。　見《藝苑掇英》第三十四期《明文

徵明家書卷》。　香港鄧民亮君贈攝影複印《九札卷》之一。

行書八札致子彭嘉

初六日，遣文旺歸，曾有書報途中事　三月十二日，徵明。　花押平安信付彭、嘉，看過送汝母親

看。　《九札卷》之二。

此月十二日至徐州　三月廿五日柳林開平安信，徵明。　花押付彭、嘉，讀與汝母知道。　按：末

另有四行，模糊難識。　見《九札卷》之三。

三月廿五日，在南旺聞，遇方思道僉憲　四月廿五日，燈下平安信，徵明。　花押付彭、嘉。　見

《九札卷》之四。

此月廿四日，崑山奚糧長歸　四月廿九平安信。　按：末四行字小難識，中有七字可辨。　見《九札卷》

之五。

《九札卷》之六極模糊，不能辨隻字。

我自二月廿四日離家，途中迤邐五十四

母知悉。　　自離家後至兹不見幹當來何耶。

近日張□去，曾寄一書　閏四月廿五日，平安信付彭、嘉二兒。徵明。　花押　見《九札卷》之八。

兩日前，潘和甫説有舍人去便　六月十九日，父徵明。　花押付彭、嘉。　提學陳伯諒，福州人至知

之。　見《藝苑掇英》第三十四期《明文徵明家書卷》。《九札卷》之九。

《堯封文鈔・跋衡山手跡》：　右待詔文先生家報九紙，皆北上授官時所作。第一紙寄三小姐，當

是指其配吳夫人。　餘八紙寄國博、和州兩公。按和州先君行略，以壬午歲貢北上，癸未四月至

京師，此即第四紙中十七日到灣，十九日入城，留王繩武處是也。　行略甫十八日，吏部爲覆前

奏授待詔，即第六紙中擬在初八日考，不意初六日命下，遂承待詔之乏是也。　惟由前月十九日

數至閏月六日，當如行略作十八日無疑。　今札中以八爲六，或不數入城與奉旨兩日耳。　又按王

弇州所作文先生傳，有吏部試而賢之，特爲超授之語。　然先生雖已投卷，未及就試而授職；且

試事皆隸禮部，試訖始移吏部。　傳中云云，俱非是。　王最號博洽，尤長國家典故，而紕繆乃爾，

并附正之。

行書自得南京帖致彭嘉

比自得南京寄來一信　十一月朔，平安信付彭、嘉。　　見有正書局印本《沈文墨蹟合璧》。

行書數日前帖致彭嘉

數日前，英山張學諭去便　八月十七日，徵明花押付彭、嘉。　　見《故宮歷代法書全集》卷七《文徵明尺牘》。

　　按：　此帖僅末行是徵明親筆，餘或由文臺代筆。

行書文行帖致彭嘉

上疑有缺文行，奈聖旨叮嚀　九月廿四日，徵明花押付彭、嘉。　　見《中國古代書畫圖目》七《明文徵明行書家書册》。　南京博物院藏。

行書付去白銀帖致妻三姐

付去白銀五錢　徵明花押　三姐。　　見墨迹。　上海圖書館藏。

見《須靜齋雲烟過眼錄》：丁亥二月九日，木夫以所藏文待詔家信墨迹寄示屬題，并乞大人題幀首。

（十四）詩札專刻　專卷　各帖均已按類著錄

張幼于哀刻詩帖尺牘拓本

幼于張君攜樽過訪，兼賦高篇，次韻奉答　「勝日來羣彥」「翳翳小山招」五律二首，互見「詩」　疊前韻酬

伯起　「老我空求舊」「無能折簡招」五律二首，互見「詩」　徵明具草請教。　行書廿四行。

昨承令兄見和除夕之作，今再寫似左右。儻得繼和，足爲聯璧也　「白髮婆娑夜不眠」七律一首，互見「詩」　海錯名酒，領貺多謝　徵明詩帖子上。甲寅新正五日。　行書十三行。

甲寅除夕　「坐戀衰燈思黯然」七律　乙卯元旦　「滄溟日日羽書傳」七律　丙辰除夕　「百歲匆匆過隙駒」七律　丁巳元旦　「昔隨元宰賀正元」七律　近作書似仲舉茂學評教。徵明頓首。　行書三十四行。

詩四首，互見書詩

丁巳除夕　「易却桃符拂却塵」七律　戊午元旦　「黃鳥風簷遞好音」七律　別久耿耿，徵明詩帖子上幼

于文學至契。三月八日。　行書十九行。　互見「詩」及「柬札」。

按：以上上卷後有小楷跋，有「早承英顧」等十餘字可辨。

近作書與仲舉評之。　徵明具草。　行書十九行。　互見「詩」及「柬札」。

清字　「碧山收雨綠陰成」　不寐　「病魔縈繞晝迷冥」　新夏　「暖風庭院草生香」　夏日虎丘山悟石軒燕集分韻得

捧覽高篇　徵明肅拜。　行書七行，互見「柬札」。　行書廿四行，互見「詩」。　文嘉小楷跋。　見《張幼于

見惠犀杯　徵明肅拜。　行書四行，互見「柬札」。

古銅天鹿　徵明肅覆。　行書三行，互見「柬札」。

經時不面，耿耿　徵明拜手。　經書四行，互見「柬札」。

珍貺鼎來　徵明肅拜幼于茂學尊契。　行書六行，互見「柬札」。

哀刻文衡山詩帖尺牘》、《弇州山人四部稿》卷一百二十九《文待詔詩帖》、《黃淳父先生全集》卷

二十二《題張幼于刻文太史帖後》、《震川集·張幼于哀文太史卷》，皆見前。

文徵明書畫資料彙編

毛石壁刻詩帖尺牘

重午有感　「昔年重午仕金閨」七律，互見「詩」　承佳貺，領次珍感　徵明頓首詩帖上石壁太學尊叔先

生。　行書十四行。

五五〇

珍貺騈蕃，雅意勤重　　徵明頓首奉覆石壁先生尊親侍史。　行書五行。

領餽駢蕃，不勝慚感　　徵明頓首石壁尊親侍史。　　行書五行。

榮還未及參展　　徵明再拜石壁先生執事。　廿四日。　行書七行。

多事久缺參展　　徵明頓首上覆石壁尊叔先生侍史。　行書七行。

紫璚吹雪一蕖蕖七律一首，互見「詩」　九疇分贈瑞香二本，春來着花甚盛，晚坐有作，書寄九疇，用

酬雅意。　徵明。　　行書十三行。　　見《文待詔致毛石壁帖》《寒山金石林部目‧國朝四十家雜

帖部八冊》第二冊《重午詩一首與毛石壁尺牘五帖》。　按：趙氏所記有誤，應爲「與毛石壁尺

牘五帖瑞香詩帖一首」。　在秦清曾先生所得《停雲館帖》末附裝。

盛時泰刻尺牘

見《王奉常集》卷四十九《跋盛仲交文太史尺牘後》：　文先生以耆德絕藝，龍門一代。　白下盛君

仲交洎里人張君幼于，咸少年力學，受知先生，每勤尺牘；至仲交匯一書自通耳，迄先生歿不面

也，其事尤異云。　今二君俱爲先生勒石。　余視二君誠負先生哉。　（節錄）

宜興吳倫刻寶書堂帖

見《宜興荊溪縣志》：文待詔寶書堂帖，爲吳心遠書。

書種樹書冊

見《海山仙館藏真三刻》王穉登跋文徵明高松賦、青苔賦云：「太史有種樹書一冊，字有如蠅頭者，有間以行書者，皆賦閒課録，筆趣更自不同。」

行草書尺牘一卷

蓮芡皆佳品帖致啟之　前吳復去帖致壻王日都　佳饒珍重帖致半雲　尊目帖致沈文和　拙文帖致中甫　欣賞集帖致道復　師山圖帖缺款　有小畫帖致文和　疥癢帖致半雲　病冗相併帖致半雲　見《石渠寶笈》卷三十《明文徵明尺牘一卷》，文從簡跋。《故宫歷代法書全集》卷六《文徵明尺牘》。　藏臺北故宫博物院。　按：文從簡跋有十二跋，今僅存十帖。

行書手札册

舊病未痊帖致世程　珍饌鼎來帖致世程　適有一事帖致斯植　細糕牛乳帖致世程　見上海朵

雲軒拍賣品展出《文徵明行書手札冊》，六開，陸粲、王穀祥題跋。　按：　陸粲所書乃七律一首，

末云：「右贈世程游泮之作。」中有殘缺。　王穀祥跋未見。

行書詩札手卷

致陸治並秋夜七律二首未見　　致憲副先生札未見　　側聞襄奉帖致東沙　　雪糕牛乳帖致世程　　佳織

領貺帖致守質　　昨歲遠辱帖或是致斯植　　始入西山詩五律登吳山詩七律山中得詩帖或亦致斯植　　承

寄梅花帖致斯直　　示教佳篇帖致子傳　　承惠枇杷帖致斯植　　昨承垂訪帖致斯植　　見香港拍賣

會展品《文徵明詩札手卷》，王穀祥、袁褧跋。　　按：　王穀祥跋在嘉靖庚子，云：「右手柬詩帖十

七翻，衡山先生所與張君斯植者也。」是原有十七札皆致斯植，今十一札中致斯植三札，即無款

兩札亦屬斯植，則僅存五札耳。　　按：　跋已見前。

（十五）傳

行書潘半巖小傳

潘半巖小傳　潘半巖者，吳之香山人也　翰林院待詔將仕佐郎兼修國史長洲文徵明著。　見

巴蜀書社印本《文徵明書潘半巖小傳》。　　成都徐無聞藏。　　按：傳約寫作於嘉靖四年。

小楷唐寅傳於唐寅像印四側

解元六如公小傳隸書　唐寅字子畏　桃花菴主小影印章，久爲著名。丙戌清和重見是印，追記前事，殊深悲悼。爰以小傳書付印側，命兒輩奏刀，以完其事，而彰其德。歲在柔兆閹茂藜賓之朔，長洲文徵明書於停雲館之悟言室。　男彭刻。　　見印本《唐六如印册》。　　按：陷唐寅事，乃都穆言于華昶，昶抨於朝。丙戌四月，徵明仕京師，此傳與書皆僞。

中楷書顧春潛傳軸

顧春潛先生傳　前翰林院待詔將仕佐郎兼修國史文徵明著　顧春潛者，吳郡城臨頓里人也嘉靖廿一年壬寅十月既望書。　　見於一九六一年上海博物館展出墨蹟立軸、《書法叢刊》第十三輯《明文徵明楷書顧春潛傳軸》。　　上海博物館藏。

行書詹前山傳卷

詹前山小傳　詹前山者，歙人詹顯章子儒也　嘉靖二十九年歲在庚戌九月既望，前翰林待詔將

仕佐朗兼修國史長洲文徵明著。　見二〇〇二年中國國際拍賣公司印月曆。二〇〇一年中國國際公司拍品成交價拾萬另一千二百元。

行書張一川傳冊

張一川小傳　張君諱愷，字惟德　嘉靖己未二月既望識，徵明。　天津藝術博物館藏。　按：文末不用「著」而用「識」，簽名亦與本年他書不同，疑出朱朗手。　另詳一川圖。

《明文徵明行草張一川小傳》。

行書顧賢婦家傳卷

顧賢婦家傳　顧賢婦劉氏，松江上海人　前翰林院待詔將仕佐郎兼修國史長洲文徵明著。

見于一九六〇年二月在上海榮寶齋，承王君壯宏出示，因得抄録全文，絹本行書。

楷書伊僉事傳卷

衡山文徵明著　見《味水軒日記》卷七：萬曆四十五年，胡雅竹以吳中名公手墨來質錢，内文徵仲伊僉事傳，楷法似寶曇帖。　《古芬閣書畫記》卷六《明文待詔伊僉事傳卷》：　真書僉事伊乘

傳，文刻停雲館文集不錄。尾書款六字。　按：甫田集無此文。

小楷黃仲廣墓志銘

（十六）墓志銘　合葬銘　墓表

明故黃君仲廣墓志銘　出吳閶門，迤月城而南，當商貨孔道　雁門文徵明著。　見西泠印社印

本《文徵明小楷墓志二種》。　按：黃仲廣卒於戊寅二月，葬在庚辰正月。此志徵明約五十

歲書。

隸書陳以弘墓志銘

見《堯峰文鈔》卷三十六《記志銘石刻事》：文待詔先生爲陳以弘撰誌銘一首，八分書亦先生筆。

以弘者，名鍵，都御史璵季子，太醫院周原己壻，即今姚城陳氏之先也。中略考先生甫田集，又何

故不載此作？獨愛其文章之整麗，筆墨之端秀，乃嵌入莊右垣中。蓋由誌所云，正德己卯到今

康熙壬戌，相去凡一百六十四年。中略石一共四十四行，七百五十七字，無篆蓋。刻者章簡甫。

小楷書吳公墓志銘拓本

明故嘉議大夫河南等處承宣布政使司右參政吳公之墓篆蓋　明故嘉議大夫河南等處承宣布政使司右參政吳公墓志銘　公姓吳氏，諱愈，字惟謙，晚號遯翁；世家蘇之崑山　壻翰林院待詔將仕佐郎兼修國史雁門文徵明著　長洲章簡甫刻。　見拓本，編者曾藏。　按：吳愈卒在嘉靖丙戌，葬戊子十二月，約五十九歲書。

小楷俞母文碩人墓志銘拓本

見《過雲樓書畫録》畫三《周東村俞節婦剌目圖卷》：後有陳雨泉、王西室詩，末裝衡山小楷俞母文碩人墓志銘。　碩人爲節婦之母，衡山之姑。　按：碩人卒于戊子十月，葬在明年冬，約徵明六十歲書。

小楷薛文甫墓志銘拓本

鄞有清修篤學之士，曰薛君文時　前翰林院待詔將仕佐郎兼修國史長洲文徵明著并書　吳鼒刻。　見拓本，編者曾藏。　《古今碑帖考·國朝碑》：薛文時甫墓志銘，文徵明撰并書。入神品，在四明。　按：薛文時卒葬均在嘉靖庚寅，徵明六十一歲書。

小楷石冲菴墓志銘

吳俗麗靡，喜任智能　前翰林院待詔將侍佐郎兼修國史同邑文徵明著。　見西泠印社本《文徵明小楷墓志墨迹二種》《支那墨蹟大成手卷》四。　按：　石冲菴卒葬在壬辰，徵明六十三歲書。

楷書右都御史盛公墓志

明故資善大夫都察院右都御史致仕盛公墓志銘　前翰林院待詔將仕佐郎兼修國史同郡文徵明著并書　嘉靖十四年乙未九月十有三日，前都察院右都御史吳郡盛公以疾卒于家。訃聞，詔有司營葬事。　見《夢園書畫録》卷十一《明文衡山楷書卷》：　紙本，烏絲界格，二接二百十二行，行十六字。　衡山楷法，此爲罕覯。　書爲明都御史盛應期墓志銘。　款署同郡文徵明著并書。　廣東省博物館藏。　按：　志銘載《中國古代書畫圖目》十三《明文徵明楷書盛應期墓志銘卷》。　此文亦載《吳都文粹續集》四十三，文與墨跡大致相同。　集中「以卒之某年月日葬某縣某鄉某原」，此與《文粹》皆作「以卒之又明年丁酉十二月十六日葬吳縣橫山感慈塢」。　集所載初稿也。　此志約寫於六十八歲前後。

小楷錢靖夫墓志銘拓本

存殘石半方　　母逾禮，哀毀骨立，幾不能生前翰林院待詔將仕佐郎兼修國史長洲文徵明著并書。

見一九九六年無錫市博物館拓本，原石存無錫梅里泰伯廟。　按：　銘中有：「奕奕王孫，吳越之裔。忠獻三傳，湖頭是繼。國良再徙，馬橋開第。曰靖夫君，篤於人倫。」靖夫卒于庚子七月，葬以卒之又明年三月，約徵明七十二歲書。

小楷文端吳公墓志銘拓本

太子少保南京吏部尚書贈太子太保謚文端吳公墓志銘　嘉靖六年丁亥，禮部尚書兼翰林學士長洲吳公自知制誥出領禮部事，尋加太子少保，出爲南京吏部尚書　前翰林院待詔將仕佐郎邑後學文徵明著并書　吳鼒刻。　按：　文端即吳一鵬，卒二十一年二月，葬在十月，徵明年七十三歲。

小楷楊府君墓志銘拓本

府君楊氏，諱遵吉　前翰林院待詔將仕佐郎兼修國史長洲文徵明著并書　吳鼒刻。　見拓本，蘇州近年出土。　按：　楊遵吉爲循吉弟，卒嘉靖癸卯九月，葬甲辰九月，約徵明七十五歲書。

書樂易先生墓志銘

常之無錫有醇德質行之士，曰秦先生國和　前翰林院待詔將仕佐郎兼修國史長洲文徵明書并篆額。　見《祖德錄》。　按：　秦樂易卒甲辰十月，乙巳正月葬，當是徵明七十五歲書。

行書東澗包公墓志銘

宣義郎包公既卒之明年，其孤大中匍匐奔喪　見墨蹟册，紙本，烏絲直欄，行書八十行，無款。陳邦彥跋云：「包東澗墓志，載甫田集中，缺末頁書款，然望而知爲衡山先生真蹟。書體姿媚，鋒藏遒勁，深得聖教筆意，信可寶也。匏廬陳邦彥書。」編者曾藏。　無錫市博物館藏。　按：陳邦彥跋謂文載甫田集，然甫田集中無此文。　此志銘非衡山書，乃文彭代筆。

小楷南京刑部尚書顧公墓志銘

明故資政大夫南京刑部尚書顧公墓志銘拓本　前翰林院待詔將仕佐郎兼修國史長洲文徵明著并書　嘉靖二十四年乙巳閏正月十有八日辛巳，南京刑部尚書顧公以疾卒於金陵里第　吳門吳奕刻。　見拓本，編者曾藏。　《書訣·明人書》文璧《南京刑部尚書顧公墓志銘》。《古今碑帖考·國朝碑》：　顧東橋墓志，文徵明書，在蘇州。　按：　顧東橋卒于乙巳閏正月，葬在丙

午二月，徵明七十六歲書。又顧東橋葬于上元縣彭城山，墓誌安能在蘇州。

小楷朱效蓮墓志銘拓本

朱生朗以嘉靖辛亥冬十二月十七日，葬其父效蓮君於吳縣九龍山先塋　前翰林院待詔將仕佐郎兼修國史長洲文徵明著并書　吳鼒刻。　見明拓本，編者曾藏。　上海書畫出版社本《明文徵明小楷七種》。　按：　朱效蓮卒葬皆辛亥年，徵明八十二歲書。

小楷提學僉事袁君墓志銘

廣西提學僉事袁君墓志銘　吾友袁君永之以高明踔越之才　前翰林院待詔將仕佐郎兼脩國史長洲文徵明著并書　吳鼒刻。　見《袁永之集》附錄。　《潛研堂文集·跋袁氏先世石刻五種》：　汝南六俊，惟胥臺先生名在明史文苑傳，而謝湖先生撰述，載入藝文志者尤多。　此石刻五種，石已無存，而吳文定、祝京兆、沈石田三公墨蹟尚在；表誌二通，墨跡久經散失，獨有此拓本。　考衡山待詔嘉靖辛亥年八十有二，而小楷精審乃爾。　謝湖書此表時，年亦七十有四。

節錄　北京路工先生藏拓本。　按：　表永之卒在嘉靖丁未六月。

小楷秦楚南墓志銘拓本

明故文林郎崇義縣知縣秦君之墓篆書　明故文林郎崇義縣知縣秦君墓志銘　無錫秦君楚南，以

嘉靖乙卯，由鴻臚鳴贊擢知南安之崇義縣　前翰林院待詔將仕佐郎兼修國史長洲文徵明著并

書篆　溫泉刻。　　見無錫惠山桃花塢一九九六年出土石刻拓本。　按：文嘉代筆。

書俞君墓志銘

見《晨風閣叢書·寒山金石林部目》：國朝四大家雜帖部八册第四册俞君墓志銘。　按：徵

明俞母文碩人墓志云：俞氏之先，具余所著俞君墓志。　俞君爲俞撝，碩人夫，墓志文未見。

小楷曹君墓志銘卷

涇南曹君墓志銘　前翰林院待詔將仕佐郎兼修國史長洲文徵明著。　　見《過雲樓書畫記》書類

四《文衡山曹君墓志銘卷》：小楷書，三十行，行二十三四字不等。　據志，曹君諱釧，字子堅，蘇

之吳邑人。　世居洞涇里之南，因號涇南生。　曹氏自大城教諭瀚以來，傳業相仍。　至按察僉事瀛

以進士起家，歟歷中外。　釧，學諭公曾孫，按察公從子也。　考暠字元潔，成化進士，見江西通志。

餘無考。　衡山此志，亦不載於甫田集。

書陳以可墓志銘

見《過雲樓續書畫記・文衡山墨跡册》：冊凡衡山自書所爲銘墓文三篇，一爲陳以可墓志銘，共三葉，烏絲格，每葉十二行。

書太學生沈約卿墓志銘

見《過雲樓續書畫記・文衡山墨迹册》：冊凡衡山自書銘墓文三篇，一爲太學生沈約卿墓志銘，凡二葉，每葉十二行，別有與其孤子札一紙，稱賢友，爲先生門下士，作真書，可謂不苟矣。

書漢陽推官劉公夫人欽氏墓志銘

見《過雲樓續書畫記・文衡山墨迹册》：凡二葉有半，每葉十二行。 以可爲長洲人，其二皆吳人。 以甫田集徵之，惟登以可一篇，且有以可祭文；其二皆無之，則先生集外文字散落不少矣。 其書當係屬稿時所筆，故任意塗乙，知非竟以上石也。 中略此數紙皆縱筆揮灑，無心于工，正如覿西子於亂頭粗服之時，益增絕韻。 況多文集所無，又爲吾吳徵文考獻所必資耶。

書陸獻之墓志銘

見《壬寅銷夏録》卷第五《明文徵明書陸獻之墓志銘册》。　按：　在上海圖書館見《壬寅銷夏録》墨稿殘册中目録。内容未見。

書華南坡墓志

見《石渠寶笈》卷十五《明文徵明真賞齋圖一卷》。　《中國古代書畫圖目》二《明文徵明真賞齋圖卷》豐道生《真賞齋賦》：「南坡君遜業以成其義。」小字誌云：文待詔誌銘云：「君諱坦，字汝平，松巖子子也。年十六代父理家。母先亡，諸弟屢弱，哺訓底成。凡屋廬、田業、器物、童奴，惟弟所欲，而自取棄餘者。壽九十，有見五世孫而終。」

書錢碩人墓志

見《明文徵明真賞齋圖卷》豐道生《真賞齋賦》：「錢碩人備德以相其夫，則王特進、吳文端、文衡山之筆有徵。」小字識云：「文待詔識云：碩人仁明娟好，慧而不煩。值華中衰，汝平方刻意振植，日出應門户，門内之事，咸碩人持之，卒起其家。孝事舅姑尤嚴，賓祭不喜佞佛，而樂恤匱窮，老而勤儉不怠。」

書呂碩人墓志

見《明文徵明真賞齋圖卷》豐道生《真賞齋賦》：「東沙子之先姚呂亦有衡翁之筆誌矣。」小字誌

云：「待詔誌云：呂氏出東萊先生之後。碩人淑柔懿恭，中外歸賢。」「待詔公慎許可，而華南坡

翁，錢、呂二碩人，皆公爲誌，親書之於石。」

書舉人沈察墓志

見乾隆十二年本《吳江縣志》卷十《墓域》：舉人沈察墓，在陸墓山呂字圩。翰林院待詔文徵明

志并書。

小楷袁府君夫婦銘印本　拓本

袁府君夫婦合葬銘有序　嘉靖九年庚寅，袁府君與其配韓孺人相繼卒　前翰林院待詔將仕佐

郎兼修國史長洲文徵明著并書。　見印本《袁氏冊》、拓本《蔬香館法帖》。　按：印本、拓本行

次相同。

中楷梅溪張公墓表拓本

明故楳谿府君張公墓表表大篆書碑額　明故梅溪府君張公墓表

鳴謙曰　翰林院待詔將仕佐郎兼修國史長洲文徵明撰并書。　故湖廣參議張公既屬疾，顧其子

原石舊在上海桂林公園壁間，「文化大革命」後失踪。　章簡甫刻。　見拓本。　按：

隸書西原薛君墓碑銘

吏部郎中西原先生墓碑銘　嘉靖二十年辛丑正月丙申，吏部考功郎中西原先生薛君以疾卒於

亳之里第。是歲十月庚午，葬城南一里祖塋之次。　其友蘇州知府王廷伐石表其墓，長洲文徵明

書其石曰　見《薛考功集》《西原遺集》附錄。　《承晉齋積聞錄·古今法帖論》：文衡山亳州

薛考功墓碑，八分書。

隸書華都事碑銘

有明華都事碑銘　故淛省都事無錫華公，以嘉靖癸卯冬十二月丁酉葬邑之九里涇揚名阡。翰

林待詔文徵明刻其墓上之碑曰　前翰林院待詔將仕佐郎兼修國史長洲文徵明著并書　章簡甫

刻。　見拓本，編者曾藏。　《寒山金石林部目·分隸部》：凡四十二種，二十九冊。第廿七冊

華氏碑銘前冊；第廿八冊華氏碑銘後冊。　按：碑石四面刻，在無錫望湖門外揚名鄉，毀於「文化大革命」中。余先曾拓得兩份。　無錫市博物館藏一冊。

行書南京工部尚書何公神道碑拓本

明故資善大夫南京工部尚書贈太子少保何公神道碑　嘉靖十有四年乙未正月廿又八日，南京工部尚書山陰何公致仕卒于家　前翰林院待詔將仕佐郎兼修國史長洲文徵明著并書　吳郡章簡甫刻。　見拓本，平湖張氏舊藏本，編者曾藏。　無錫市博物館藏。

小楷、大書雙義祠碑

見《古今碑帖考・國朝碑》：雙義祠碑，文徵明撰并書。在紹興。小楷、大碑各一。　按：《寒山金石林部目・國朝四大家雜帖》中亦有雙義祠碑，未說明是小楷或大書。

（十七）文稿

行草書文稿一冊

故梅溪府君墓表　故湖廣參議張公既屬疾已見所書墓表

壽石宗大七十叙　長洲石翁宗大，以高貲甲一時

壽郭母太夫人八十叙　古之仕者，未嘗不欲養其親

丁吉之墓志銘　吾鄉多大賈富人，歲貿京師

俞母文碩人墓志銘　碩人文氏，諱玉清，先公溫州府君女弟，徵明之姑也

朱子儋墓志銘　弘治甲子，余試應天，識江陰朱君子儋

徐怡竹墓志銘　長洲徐君成甫，以嘉靖二年癸未月日卒　見複印本。石友生跋云：「衡山先生

法書冠絕一時，片紙隻字，購之者重逾拱璧，遂致贋蹟紛紛。今觀此本結搆天成，正於不經意處

見廬山真面目也。乾隆卅八年冬月，古篠石友生觀并識。」未印出。　北京故宮博物院藏。　按：　《中國古代書畫圖目》二十《明文徵

明草書文稿十九開冊》，未印出。　北京故宮博物院藏。

明卷》顧問時所見。　約徵明六十歲前後所作。

行草書文稿三册

第一册　待詔公文稿上　真蹟　六世孫舍敬裝　另吳雲跋

企齋先生傳　企齋先生姓張氏，名愷，字元之

張延禧故妻王令人墓志銘　張君延禧，以嘉靖己亥九月乙卯，葬其妻王氏令人於吳縣支硎山

祖塋

壽郡伯鶴城劉君六十壽序有頌　鶴城先生劉君文韜，自嘉靖甲午解臨汀之政，歸老吳門

明故南墅王君墓志銘　通州王君世祿，家世武弁

第二冊　待詔公文稿中　真蹟　六世孫含敬裝

談惟善甫墓志　吾里談氏，世溫厚有贏，而力本隱約

顧府君夫婦合葬銘有叙　常熟顧府君之卒也，其配張碩人實已前死

記震澤鍾靈崦西徐公　吾吳爲東南望郡，而山川之秀亦惟東南之望

南槐慎君墓志銘　吳興潞谿之上，有俶儻奇偉之士

古愚王翁夫婦偕壽頌　姚江王正意仲實甫，陽明先生之族子，學於陽明者也

第三冊　待詔公文稿下　真蹟　六世孫含敬裝

太學錢子中輓詞　余往歲嘗識錢君子中於友人陸世明座上，世明亟稱君好學質行

題張即之書進學解　右宋張即之書韓文公進學解。即之字溫夫，別號樗寮

鄉貢進士楊生甫墓志銘　嘉靖戊戌，楊君生甫赴試禮部，未至京百里，以疾卒

丘母鍾碩人墓志銘　太學生上杭丘思，聞母喪，自南雍奔歸，道出吳門

吳母顧碩人墓志　碩人顧氏，世吳人，故處士諱榮之女

太學孫君墓志銘　丹陽孫君叔夏之卒也，其兄楨言於余曰：吾弟篤學慕義　按：此文稿出文

彭手。

明贈奉政大夫兵部郎中華公碑　文含跋云：「謹按此冊三本，文中所載年月，大約爲丁酉、戊戌、己亥

三歲之作。先公以庚寅降，年九十乃終，此三歲自六十八至七十時也。後四冊有自書『甲寅乙

卯丙辰』六字，乃八十六至八十八三年所作。先公撰著，毫而不倦，九十時猶爲侍御嚴公杰書其

母夫人志銘，未竟擲筆，洒然而逝。則前後詩文稿甚夥，惜皆散佚。然世共知寶藏，亦不待子孫

之什襲也。乾隆甲子元旦，六世孫含謹識。」上冊首吳雲跋云：「衡山先生手稿真跡，多有甫田

集中所未錄，字句亦多有同異，洵墨寶也。」無款，旁有吳雲三印。　編者曾藏，并各有跋。　上

海圖書館館藏。

行草書文稿四冊

第一冊元　真蹟　副頁有行書「甲寅乙卯丙辰」

撫桐葉君五十壽頌有叙　嘉靖戊戌，長洲葉君文貞屆年五十

胡參議傳　參議胡公琮，字文德，蘇之長洲人也

贈兵部郎中華公既葬之二十有二年，爲嘉靖己亥四月六日

見墨跡冊，紙本，行草書。

楊麟山奏稿序　嗚呼！嘉靖丙丁之際，國是未定

顧氏惠麓新阡記　錫之諸山，慧爲特秀，其源自天目而來

王宜人家傳　王宜人，翁氏，武定軍民府同知王公介之妻

明故承事郎南京左軍都督府都事周君墓誌銘　君諱儒，字繼賢，故太常卿贈禮部右侍郎周公諱
詔之孫也

東潭集序　嘉靖初，余官京師，識侍御南昌涂君，論議宏深

第二册　待詔公文稿亨　真蹟　六世孫含敬裝

明故蘇州衛指揮僉事吳君墓誌銘　明威將軍蘇州衛指揮僉事吳君，諱繼美，字世承；其先楊之
泰州人

南溪華君墓誌銘　往余友錢太常元抑，爲余言其姻家華君之賢，曰：文聲樸茂而愿謹

西郊處士勞君墓誌銘　吳之包山有詳雅之士，曰勞君應祥，重然諾，善交際

重刊唐書叙　嘉靖己亥，吳郡重刊唐書，成書凡二百卷

賢母頌有叙　余少遊學宫，與陸君廷玉爲友

雨中與陳叔行話舊　雨深行轍稀五古

題畫　楞伽山下雨初收　天低木落大江空七絶二首

第三冊　待詔公文稿利　真蹟　六世孫含敬裝

古沙朱君墓碣銘　靖江朱氏，世以高貲長雄其鄉

故鄉貢進士贈承德郎戶部主事石谿張公墓志銘　鄉貢進士眉山張公，正德丙子卒，葬州之某鄉
某原

送武進萬侯育吾先生考績之京序　嘉靖壬子，上谷萬君子才以進士出知常之武進

嚴母陸宜人墓志銘　正德□年，彰德守嚴公道卿致仕，卒於家。公，吳洞庭山人

重修大雲菴碑　吾蘇故多佛剎，經洪武薙革，多所廢斥

第四冊　待詔公文稿貞　真蹟　六世孫含敬裝

太學生上舍生陸君思寧壽藏銘　往余隸業學宮，會同志之士，修業結課

鴻臚序班吳子學墓志銘　我外舅河南布政司右參政吳公有賢孫曰詩，字子學，號思齋

明故中順大夫汀洲府知府劉公墓志銘　嘉靖三十三年甲寅十月二十八日，汀州知府致仕劉公
以疾卒于長洲里第

華府君墓志銘　府君華氏，諱欽，字敬夫，常之無錫人

新安蘇氏畫像記　蘇自周司寇忿生、漢平陵侯建以來，遠有系緒　見于上海文管會《明文徵明
詩文稿真蹟》。時一九五四年，並由羅伯昭先生代乞攝影。　上海圖書館藏。　按：末文含識

云：「待詔公生平詩文稿甚富，晚歲爲賞鑒家購，諸侍史竊取殆盡，故今所傳流者百分不能及一。右錄文蕭公筆記，乙丑夏日舍書。」又按：第一、二兩冊爲文徵明六十九、七十歲兩年之作，第三、四兩冊則八十五至八十七歲所作。

小楷雜文二冊

見《石渠寶笈》卷三《明文徵明自書雜文二冊》：　素牋本，小楷，自書所作叙文、跋語，上冊六首，下冊五首，俱無款；冊中「徵」「明」連印各二。

詩文稿三十冊

見《法書名畫見聞表·目覩》。　《真蹟目錄》卷二：　皇明書家所藏冊子，有中略文徵仲自書歷年詩文稿三十冊，皆一時墨池鴻寶，好事家所當呕購者也。

草稿手蹟卷

墨跡不知内容

見《震川先生集》卷五《題文太史書後》：次谷寶藏衡山真蹟六十年，幾失而復得，爲之甚善。然衡老所稱顧仲瑛，疑非其真。愚遊館閣諸公間，與之倡和，乃一時公卿之雅致，而金粟道人其高風殆不可及。如張翥、楊維禎、柯九思、李孝光諸名賢，豈江南豪右之所可籠致哉？衡老蓋率爾酬應之作，二事本不可以相比也。

四、非自作詩文 至唐

楷書毛詩草木鳥獸蟲魚疏二冊

徵明自課　見《內務部古物陳列所書畫目錄·明文徵明書毛詩草木鳥獸蟲魚疏二冊》：烏絲闌，白牋本，楷書第一冊十七頁，第二冊十二頁，每冊首頁第二行款題。

小楷周召二南詩二王帖目

周南　召南　二王帖目錄　見《弇州山人續稿》卷一百六十三《文待詔小楷周召二南詩二王帖目》、《王奉常集》《六藝之一錄》《中國古代書畫圖目》十二《明文徵明小楷周召二南諸篇等》。

文肇祉跋云：「右二南諸篇并二王諸帖目錄，皆先太史公正德己卯所書。祉童時知字畫，見小楷即愛而不釋手。嘗執以問先公，先公命祉傚之。既而祉往京師，此書竟雜於舊篋中，幾爲覆瓿

矣。近偶檢篋得見，遂復裝潢成卷。然自己卯至丁丑，五十有八年矣。」餘略王世貞跋云：「文待

詔後先書周召二南中字誼之類詰者，及臨江二王帖目錄中之有元章、長睿考訂語者，皆作蠅頭

小楷，精工之甚。第毛詩全傳，當更有數千條，二王帖當更有大令，而今不知落何所矣。待詔

此書，在正德己卯業五十歲，而矻矻作老蠹魚不休，當是通德里翁、張烏巾合作一人。前輩用力

精乃爾，真使人慨羨。」王世懋跋云：「衡山先生初名壁時，作小楷多偏鋒，太露芒穎。年九十

時，猶作蠅頭書，人以爲仙。然行筆未免澀強，其最稱合作者，以字行後五六十時也。是書三

紙，據其孫上林君肇祉所跋，俱正德十四年書，正先生盛年之作。然二南疏體區而尚作尖筆，猶

帶少年之意。二王帖目錄釋則純用正鋒，微加豐肉，又時吐拙意。蓋是書雖爲藁草，而實刻意學古，兼有逸少、元常之趣，未可以二南疏同年而語

奇古如此者。蓋是書雖爲藁草，而實刻意學古，兼有逸少、元常之趣，未可以二南疏同年而語

也。 右軍蘭亭記叙，亦是醉後屬稿。此豈先生神來時筆邪。」餘略 上海朵雲軒藏。

小楷戰國策一册

文徵明書・見《石渠寶笈》卷三《明文徵明書戰國策一册》：　素牋，烏絲闌本，楷書，首頁款。

小楷道德經冊

嘉靖改元，歲在壬午，清河月上弦前二日，奉道弟子長洲文徵明薰沐拜書。　見《祕殿珠林》卷十五《明文徵明書道德經一册》：墨箋本，泥金楷書，前有老子像泥金畫。　按：存疑。

小楷道德經拓本

道德經　溧陽史恭甫過吳，以長素索書道德經。黃山谷云：六十老人揮汗作字，殊未易辦。余政不畏此，連日俗事纏手，時作時輟，更月始克告成。勿謂老人亦復遲頓也。時嘉靖九年，歲在庚寅夏五月十又七日，長洲文徵明徵仲甫識。　見《安素軒石刻》。　《珊網一隅》：小楷書至文衡山，可謂盡態極妍。至行草，或有以未入神妙少之。古來書家，于得名後尚能作蠅頭小楷，惟公與松雪兩人耳。觀衡翁爲溧陽史恭甫書道德經五千字，前後一律，一筆不懈，於小楷可謂極盡能事。然未免小有習氣，不能如松雪之自然。文以格勝，終不及趙以韻勝也。

小楷道德經

見《書訣》：　道德經彷彿子昂，而古意過之，刻在屠漸山家。

書道德經

見《古今碑帖考·國朝碑》：道德經，文徵明書，在嘉興項氏。

小楷道德經

見攝影本，長幅，烏絲欄小楷，無款，末有朱文「徵明」聯珠印。　按：存疑。

小楷常清靜經

太上老君常清靜經　辛未七月廿又三日，書於悟言室中，徵明。　見《故宮歷代法書全集》卷二十三《明文徵明太上常清靜經冊》：紙本，烏絲欄，錢穀補老子坐像於前。周天球跋云：「嘉靖壬子歲花朝日，適沈禹文先生訪余齋中，以衡翁小楷一卷示余。余展閱之，嘗思古人小楷，王右軍黃庭經、褚河南度人經、趙文敏清靜經，皆楷之精者，未見其真蹟也。今此卷蠅頭，妙與趙文敏相伯仲，豈其慕用之誠，不一而足，瞻前忽後，得於心手，屢作而益致其精耶。博識所見，或更有奇者，然之遒勁恐不能逾此矣。展畢敬書數字，以識景仰云爾。」《吳派畫九十年展》。臺北故宮博物院藏。　按：《重訂清故宮舊藏書畫録·明文徵明太上清靜經冊》：絹本，藏乾清宮，運往臺灣。真蹟，上上。

小楷常清静經寫老子像册

像　長洲文徵明寫像　太上老君説常清静經　嘉靖丁酉七月十有二日焚香敬書。有「徵明」朱文聯球印。　見《中國古代書畫圖目》九《明文徵明楷書常清静經傳册》、《書法叢刊》一九七七年第三期。　天津藝術博物館藏。　按：另詳老子列傳。

小楷常清静經繪老子像卷

像　丁酉七月望日，徵明繪像。　太上老君説常清静經　嘉靖丁酉七月十有二日焚香敬書。有「停雲」白文長方印。　見《中國古代書畫圖目》十六《明文徵明書畫卷》、《藝苑掇英》第三十五期《明文徵明老子像卷》。　遼寧省旅順博物館藏。　按：另詳老子列傳。

楷書清静經内景經外景經合册

嘉靖壬子仲春之朔，余焚香静室，神明其慮，齋沐研金，拜倣晉右軍黄庭經筆意，每晨端肅謹書數百字，浹旬而成。　因延仇實父寫老聃像於首，供之齋頭，以便恭誦。　奉道弟子長洲文徵明識。　見《秘殿珠林》卷十五《明文徵明書清静經内景經外景經合册》：墨賤本，泥金楷書。　今經前無仇英繪像，有董其昌跋。　按：僞。

小楷臨黃庭經拓本

黃庭經　嘉靖壬辰歲三月既望，徵明臨。

見《停雲館帖》卷第十二。

小楷臨黃庭經

嘉靖癸丑仲春望日，長洲文徵明臨。

見《秘殿珠林》卷十五《明文徵明書黃庭經》：墨牋本，泥金書。

書黃庭經

見《文徵明與蘇州畫壇》：戊午年六月十五日書黃庭經。

臨黃庭經

見《古今碑帖考·國朝碑》：文徵明臨黃庭經，在蘇州文氏家藏。

節臨黃庭經

見《叢帖目》卷五《敬一堂帖》第三十二冊：文徵明節臨黃庭經。

小楷孝經於仇英畫行書書識

孝經十八章小楷　此卷乃實甫所摹王子正筆也。人物清灑，樹石秀雅，臺榭森嚴，畫中三絕兼得之矣。國光兄寶而藏之，出而示余者三。予遂心會其意，爲録孝經一過，徒知承命之恭，忘續貂之誚何。時嘉靖丙午二月既望，徵明書。

按：楷書字小難辨識，跋則文彭撰書。　見《石渠寶笈三編目録》御書房藏《明文徵明楷書孝經仇英畫孝經圖一卷》　《吳派畫九十年展》：書畫同幅，絹本，孝經烏絲闌楷書，識跋行書。臺北故宮博物院藏。

小楷孝經册拓本

孝經　嘉靖庚戌春三月，長洲文徵明書於停雲館。　見拓本。　汪由敦跋云：「昔先王以孝治天下，蒸乂克諧，孝道降焉。則孝經一書，孔子作之以教天下爲人子者，其意不更深遠與！今得衡山先生小楷墨蹟，見其用筆工整，生趣勃然，特恐日久失其面目，是又所當惜也。爰用雙鈎鐫石壽世，庶得綿乎孝思不匱云爾。乾隆甲申七月。」道光十三年秋八月，富平劉恒堂重刻。

按：此本重刻失真。

行書離騷

離騷　嘉靖乙卯二月既望，徵明。

見中華書局印本《文衡山草書離騷經》。何經襄跋云：「衡山書法，得力於趙松雪。後出入二王，不可端睨。今觀此册，如神龍夭矯，風雨驟至，真絶大奇觀也。世之寶之，應不惧矣。甲午夏日。」張燦跋云：「趙、董兩文敏，書派塞破世界，後人急難脱其牢籠。展翰林此册一過，令人心目一爽。初亦染濡于松雪，要其根柢厚，取精多，其運筆勁挺，力與趙氏姿媚相救。此書法之本於人品者，愈可寶也。丙申初夏客檇李，獲觀端書齋頭，因題數語識之。」　按：初印本字大，後漸小。最後印本款「徵明」兩字，因適當裝訂處，亦不印。

行書離騷卷

離騷　嘉靖三十六年歲在丁巳臘月既望書，時年八十有八，徵明。

見於一九五一年十一月上海海雲樓書畫展《明文待詔寫離騷經逸品卷》墨蹟，卷首「江邨」長方印，卷末「高士奇鑑定」印。

小楷離騷

見《拙存堂題跋·離騷經小楷》：曩見文待詔書南華内七篇二册，其用筆起皆輕率，收亦無力。丙午歸自秦中，獲覯離騷經，乃知前所見者必是贋作。名家雖蠅頭必具提頓逆折法。

小楷離騷九歌册

離騷見首十四行　禮魂　離騷爲詞賦之祖，千古膾炙人口。至於九歌，尤爲絕倡。正德乙亥十月

八日，履仁屬書一過。徵明。　見中國書畫拍賣專場《文徵明離騷九歌册頁》十七開，僅見首

尾兩開。拍價九萬至九萬八千元。　按：　僞，與後册出同一人手。

小楷離騷九歌拓本

屈子離騷，詞賦之祖，膾炙人口。至於九歌，尤爲千古絕唱。嘉靖庚戌三月八日，徵明書一過，

時年八十又一。　見《古緣萃録》卷三《文衡山離騷九歌册》：　紙本，缺東皇太乙、雲中君。

《澄蘭堂法帖》第四册。陸粲跋云：「衡山翁楷書出自黃庭、陰符，精妙絕倫，近代書家罕見其

儔。此卷小楷離騷九歌，乃其晚年所書，筆法遒勁，神致奕然。故縱橫轉摺，無不如意。安知百

世之後，□與寶晉名帖，並馳藝圃耶！」　按：　此册僞，陸粲跋或自他卷鈎刻。

小楷離騷九歌

離騷經　嘉靖壬子春三月既望，余習靜於停雲館，迸謝諸事。檢笥中，得懷梅茂學素紙，屬書離

騷、九歌久矣。小窗茶熟香濃，墨和神清，漫録一過。昔王荊公嘗選唐詩，謂費日可惜。余之爲

此，豈特可惜而已哉。書以識愧。徵明時年八十有三。　見日本《東京國立博物館圖版目錄・中國書跡篇・文徵明楷書離騷經九歌卷》、《日本書道全集》俞樾跋。　按：僞。

小楷離騷九歌六首

離騷經　九歌六首　東皇太乙　雲中君　湘君　湘夫人　司命　山鬼　涉江　卜居　漁父

余昨歲爲世程書原道，自念髦衰多病，不知明歲尚能小楷否。或笑八十老翁旦暮人耳，何可歲年期邪。不意今爲懷梅先生書離騷、九歌，然比來風濕交攻，臂指拘窘，不復向時便利矣。乙卯三月八日，徵明識。　見臺灣歷史博物館印本《明代沈周唐寅文徵明仇英四家書畫集》。

按：　僞。另款下朱文「徵明」長方印，亦僞。

小楷離騷九歌

見《書畫銘心銘》：「張州崖都憲家觀衡山翁小楷書離騷經及九歌，此乙卯年時書與其孫四官者，衡山命其孫出示，遒媚飄逸，何減古人。」　《平生壯觀》卷五：　文徵明離騷經九歌，白紙小楷書，與其第四孫者，甚佳。

小楷離騷九歌九章

余自年來多病習懶，舊業荒廢，每見古人遺墨便足相歡賞，幾不可了。自念髦衰，此道漸遠，或

笑八十老翁旦暮人耳，何可以自束耶。雙梧以素卷索書久矣，稽之篋笥。今歲檢出書此。然比

來風濕交攻，臂指拘窘，不復向時便利矣。乙卯十月廿又四日，徵明識。　見神州國光社印本

《文衡山精寫本離騷經九章九歌》。鹿坪跋云：「文待詔小楷爲有明書家之冠，此又文書小楷之

冠，洵至寶也。」秀水諸錦跋云：「衡山先生，人品冠中吳，年九十餘，書法至大耄，益加精進，南

華所謂葆光者歟。然余問所見，率暮年行楷大書，未有蠅楷如此本之遒秀清勁者。昔人書九歌

多矣，兼騷及九章以下者尠。今觀其堆垛字面，一一如游絲裊空，細筋入骨，鋒殺豪芒，首尾一

綫，使之入石，雖巧匠亦當束手。距先生小楷書周、召二南，時年五十爲正德己卯，今又三十五

年書此，恨無李伯時，馬和之爲作圖成雙玉也。乾隆重光協洽五月。」鄧實跋云：「文待詔小楷

離騷九歌九章，真蹟紙本，現歸武進李氏聖譯樓所藏。去年秋費君邁樞過滬，曾攜是冊影片出

以相示，云真蹟爲李君揚臣自益都購得，費至數百鎰，余愛賞不置。今年春，費君見李君，道余

愛賞之意，李君乃復以真蹟影片全分見遺，余得之大喜，急付玻璃版印行。　諸襄七先生稱此冊

一一如遊絲裊空，使之入石，雖巧匠束手。不意三百年後乃有此新法，巧匠所不能入石者，而此

乃毫髮畢現。　固知前賢至寶，不克壽之貞石，天必別有以壽之，其精靈所專注，耿耿不泯也。丙

申冬月。」册首有文徵明像。　嶺南美術出版社《文徵明小楷楚辭精寫本》。　按：僞。

小楷離騷九歌卷

離騷　九歌　嘉靖丙辰春三月之望，有客持宋紙一卷詣余請書小楷，因得古端硯頗奇，試歙令置秋水亭墨，竟書一日。至燈下復補書九歌，書畢漏下三十刻矣。余今八十有七，明後年將及九十，恐老眼日昏，不知尚能作此否。徵明。　見《中國古代書畫圖目》二《明文徵明小楷離騷九歌卷》。　上海博物館藏。　按：傅熹年云：疑舊做。　考：僞。

書離騷九歌

見《鈐山堂書畫記·法書》：　國朝文徵明離騷九歌。

行書九歌與仇英畫合璧

嘉靖癸丑四月十又八日書，徵明時年八十有四。　見一九五八年上海市文物管理委員會工作滙報展覽會展出《明仇文合璧九歌圖卷》。文嘉跋云：「先待詔歸田以來，於離騷、九歌每每書之，意蓋有所寓也。此九歌在癸丑歲書，則已八十四矣。而筆法精謹若少壯時，殊爲可愛。且

得仇君實甫圖，遂成雙美，尤可珍寶云。萬曆丁丑冬。」　按：仇英先一年已去世，豈舊作耶？

紙本，行書有烏絲闌，在仇英白描圖後。

行書九歌與仇英畫合冊

《九歌圖冊》：紙本，每幅俱有文衡翁小楷題名，對題文衡山行書九歌於烏絲闌。

嘉靖甲寅十月既望書於玉磬山房，時年八十有五，徵明。　見《吳越所見書畫錄·仇十洲白描九歌圖冊》。

行書九歌冊

九歌　嘉靖丙辰四月既望書，徵明。　見《明文衡山九歌冊墨寶》：墨跡，絹本，烏絲闌行書，八閩林伯植舊藏。編者曾藏。有夢覺子跋云：「是卷也，乃先大中丞督學南畿時，與衡山公交善，特書以贈。公筆法圓妙，而此卷精力尤深，中丞公，公所最喜者。予自髫年以及宦游，未嘗不置之座右，以佐斧資，後學當共賞焉。萬曆甲寅春。」又郭青嶝跋云：「閱前人墨蹟頗多，結構精嚴，風神蒼秀，未有如此者；安得不歛衽下拜。乾隆戊子初夏。」　無錫市博物館藏。

小楷書湘君湘夫人拓本

湘君　湘夫人　正德十二年丁丑二月己未，停雲館中書。　見《吟香仙館明人法帖》。

篆書湘君湘夫人

嘉靖丙辰正月穀旦，長洲文徵明篆於玉蘭堂。　見《珊瑚網畫錄》卷十九：《霞上寶玩》集唐宋元名迹，汪氏墨幅閣甲品第十一幅李公麟白描湘君、湘夫人，對題即書騷經二則。

行書九歌於仇畫

見《弇州山人續稿》卷一百七十《仇英九歌圖》：　仇實父圖九歌凡九章，章各有徵仲待詔書。余所見數本，皆缺禮魂，而此則併國殤去之。其儀從人物都不詳，僅雲中君有少雲氣，河伯持杖御一龍，山鬼乘赤豹乃類虎而已。山鬼殊窈窕，令人消魂。其他種種有生氣。待詔意似草草，而筆勢汎濫可愛。此卷筆雖簡而意足，視他本不啻過之，因識於尾。

行書九歌卷

見《芳堅館題跋·文衡山行書九歌長卷》：　衡山翁書奄有魏晉，而以清健出之，實出希哲之右。

此卷數千字無一滯筆，闔闢變化，頃刻萬狀，當是平生得意筆，視他書之穎秀者，倜乎遠矣。周公瑕引首五字亦佳。

小楷楚辭

見《廣陵詩事》：「夏醴谷檢討之蓉；於京師得文待詔楚詞小楷，作詩云：『遊絲或裊空，細筋真入骨。勁若展努機，微乃析毛髮。』蓋待詔此卷相傳用高麗筆書之，檢討詩狀之偪肖。

小楷楚辭

見《壯陶閣書畫錄》孫退谷跋《明祝枝山小楷夷堅丁志三卷原冊》：「余先得文待詔所書蠅頭楚辭，吳文定小楷詩稿，今又得京兆此帖，足以鼎足千古矣。

小楷莊子

人間世第四　德充符第五　大宗師第六　應帝王第七　嘉靖壬辰七月廿又二日，長洲文徵明書於停雲館。　見《故宮歷代法書全集》卷二十三《文徵明書莊子》。　《重訂清故宮舊藏書畫錄・文徵明莊子冊》：「絹本。石渠未入錄，故宮原藏運臺灣，疑偽，待考。　臺北故宮博物院

藏。　按：偽。

小楷莊子册

余昨歲爲世程書原道與小楷離騷九歌六章語同　乙卯十月八日，徵明識。　見《中國古代書畫圖目》十八《明文徵明小楷莊子南華經册》。　湖南省博物館藏。　按：偽。

小楷莊子二册

見《拙存堂題跋・離騷經小楷》：曩見文待詔書南華內七篇共二册，數十萬言，字皆勻正。　細觀其用筆起皆輕率，收亦無力，疑其專工鬥捷，非書家上乘也。　必是贋作。

書莊子册

見《京師第二次書畫展覽會出口錄》：明文徵明手書莊子册，番禺葉玉父藏。

草書弔屈原文

偶與陳淳閱藏真所書清靜經，戲書此賦，多見其不知量也。　甲子十一月廿日，文壁。　見《石渠

寶笈》卷卅《明文徵明倣懷素草書一卷》：素絹本，書賈誼弔屈原賦。文嘉於萬曆甲戌跋云：「懷素清淨經，予嘗見之。中略此卷舊藏孫鳴岐家，故先君得頻閱之，因發書興寫此弔屈原文。然亦可見當時師道之嚴如此。」同年王稺登跋云：「倣藏真書者，往往以狂態怒張、鉤盤屈曲爲能，若倣同閱者陳淳，即陳道復之名，時方二十一歲，從先君習舉業，遂直書其名，不以爲嫌耳。然亦可見當時師道之嚴如此。」同年王稺登跋云：「倣藏真書者，往往以狂態怒張、鉤盤屈曲爲能，若倣顰學步，醜態畢陳。惟文太史寓簡淡於爛熳之中，貯嚴雅于飄忽之內，如良將之師風雲魚鳥，變化無窮，而部曲森然，紀律自在，此所謂善學下惠者耶。夫閱清淨經而書弔屈原文，殆猶散僧入聖，不縛禪律而頓悟三昧。太史公視素師，可稱上足弟子矣。」乙亥八月文從簡跋云：「先待詔此書，如飄風遊絲，以神行，非以筆行。閱者洞心駭目，莫測其何自來，何自往，神龍乘風雲，變幻不可端倪意先公穎端有龍耶！草狂法縱，謂之師素；若使素與先公同搦管各著其妙，亦師其心，未嘗師素也。學者諦觀此卷形象波畫豈摹古之定法。昔人評趙魏公云：上下五百年，縱橫一萬里。深有味於魏公矣。」　《重訂清故宮舊藏書畫錄》：佚，下落不明。

小楷過秦論

過秦論　賈誼　嘉靖癸丑十月廿又二日，長洲文徵明書。　見潘氏印本《元明詩翰》。

按：僞。

小楷古詩十九首冊

嘉靖戊子清和望後，劉甥復孺索余小楷，適有希哲行草古詩在案上，遂錄以應。觀者勿訝其不工也。長洲文徵明。

見《玉雨堂書畫錄》卷二《文衡山小楷書古詩十九首》：楷法通體無一懈筆，文書之至美者。

《盛京故宮書畫錄》卷三《明文徵明楷書卷》《內務部古物陳列所書畫目錄·猷文徵明楷書集卷》。

行草書古詩十九首卷

癸卯九月既望書于玉磬山房，徵明。

見民國二十年有正書局本《南京市美術展覽書畫冊》。

戴季陶藏。

小楷古詩十九首與田園詩合冊

嘉靖三十六年歲在丁巳六月既望書，徵明時年八十有八。　人生歸有道　種豆南山下　少無適俗韻　野外罕人事無款　翰林待詔文徵明衡山先生小楷古詩十九首，細楷陶五柳詩二紙，墨林項元汴裝襲珍賞，求書潤筆禮金四兩。　見《古緣萃錄》卷三《文衡山古詩十九首冊》：紙本，筆意鬆秀，圓轉空虛。另紙蠅頭小楷書陶詩四首，結構謹嚴，筆筆精到。沙門智舷丁巳年跋

云：「衡山小楷如春在百花，妍麗奪目，又如月挂孤松，清朗秀骨，令人披覽終日忘倦。」又跋

云：「此卷古詩十九首，淵明田園詩四首，先生爲秀洲墨林翁書。墨翁孫師昌博雅好古，綽有祖

父風。余得范氏天枝庵居焉，因以所居易名黄葉。師昌過我，出此卷相示，得觀于新筠嫩緑之

下，復請留案頭細閱，覺先生精爽之氣，隱隱出烟翠間。余於是卷，亦自有緣。」一九九三年

《收藏》：　明文徵明古詩十九首附陶詩四首。一九九二年紐約嘉士德將香港季士德所藏拍賣，

以十一萬美元拍出。

小楷古詩十九首附「射禮有鹿中」三行

見《弇州山人四部稿》卷一百三十一《三吴楷法十册》第六册：　文待詔徵仲小楷古詩十九首，極

有小法，其妙處幾與枚叔語爭衡，是八十八時筆也。又一條三行「射禮有鹿中」云云，尤精甚而

考據詳覈，偶於散帙得之，附於後。

小楷上林賦拓本

上林賦　嘉靖壬寅四月既望，書于玉蘭堂，徵明。　　見《香南精舍墨寶》。　　按：　摹刻不佳。

隸書上林賦於仇英圖卷

上林賦　嘉靖辛亥歲孟春既望，雁門文徵明書於玉蘭堂之東軒。　見《式古堂書畫彙考》畫錄

卷二十七《仇十洲上林校獵圖卷》：　絹木，青綠大設色，賦隸書，絹本。

小楷上林賦拓本　殘本

見拓本，每行十八字，前缺八行，後缺四十行。五十年中未見全拓。

書上林賦

見《叢帖目》卷五《懋勤殿法帖二十四卷》第二十一《文徵明上林賦并跋》。

小楷子虛上林兩賦於仇英圖

見《鈐山堂書畫記》。　《清河書畫舫》：兩圖崑山周六觀所請，經年始就，文徵明小楷兩賦在後。　《退庵金石書畫跋‧趙千里子虛上林賦卷》云：仇畫、文楷後，有翁蘇齋長跋及七言長古一首。　《壯陶閣書畫錄》云：衡山書賦已失去；仇畫絹本潔靜，高二尺餘。

神百倍可知。乃跋語猶云老眼昏花，古人之不自滿假如此。硯溪寫老子像亦名筆。乙卯春仲。」張恕跋云：「文待詔手書孔子世家及盧硯溪老君像皆妙筆。余於林子玉署家見之。始訝其合裝爲幅，既而憬然曰：老子亦儒也，其道清虛爲體，後之講良知者宗焉。自太史公分儒與道爲二，於是道家流爲恠誕。學孔氏者拜老氏講而出之於外，是因噎而廢餐也。玉署仍其舊跡，上諸貞珉，以垂永永。中有數字漫漶，亦如數空之。」

小楷老子列傳

老子列傳　嘉靖戊戌六月十九日，爲北山鍊師補書此傳。　徵明識。　見民國二十年有正書局本《南京市美術展覽書畫册·明文徵明老子像并楷書清靜經》：　紙本，吳寶偉藏。　《中國古代書畫圖目》九《文徵明楷書常清淨經等傳册》。蔣予蒲題云：「大道宗祖，統攝禪咎。妙合元始，手握坤乾。徵明敬繪，道在目前。鬚眉畢肖，明月澄川。」餘略香山居士題七絕一首。略過百齡題：　上略「文公寫相，巍巍堂堂。儼乎見錦衣金色，褒衣博裳。」餘略　天涯藝術博物館藏。

按：　全册首爲墨畫老君像，款「長洲文徵寫像」，後爲小楷太上老君說常清靜經，又後小楷老子列傳并識，更後行書「病困無聊，寫此奉贈北山鍊師」小簡。　末蔣予蒲等跋。

老子列傳行次、字數皆與前卷同。

見《珊瑚網書錄》卷十五《文太史楷書老子傳跋》：前寫清淨經，白描太上像。　《珊瑚網畫錄》卷十五《文待詔白描老子像後楷書清靜經及老子傳跋》。

《郁氏書畫題跋記》卷十二《衡山白描老子像後楷書清靜經》：　紙上橫卷復橫書老子傳。　《藝苑掇英》第三十五期《文徵明老子像卷》。

按：　汪氏《珊瑚網書錄》所記《老子傳跋》云「戊戌六月爲崑山練師書此傳」，末「不免觀者之誚云。丁酉七月望日徵明識」。據此則戊戌寫傳，先一年丁酉作跋。此是誤以老子像上楷書識「丁酉七月望日徵明繪像」之歲月，誤錄於跋末。又按：　汪氏「書錄」「畫錄」各有紀錄，豈兩卷皆經汪氏收錄者，但「畫錄」一卷，有李日華跋，今皆未見。　余此卷見《藝苑掇英》第三十五期及《中國古代書畫圖目》十六所載，自識末句作「不免觀者之誚」，疑是文彭臨本。　遼寧省旅順博物館藏。

又按：《弇州山人續稿》卷一百五十七《文待詔書常清靜經老子傳》：　余久不受潤筆資，而華孟達昆季厚贄幣而來請銘其王父之墓。卻之至再三，乃抽一笈投案上而去。啟械，則文待詔書常清靜經，後附以太史公所著傳，小法楷法，皆極精妙。前貌老子像，雖彷彿自趙孟頫承旨，而聊耳修眉，神采儼若生動，豈惟出藍而已。中略待詔跋尾謂爲北山煉師書，充福濟觀常住。福濟觀

不知在何地，而煉師之骨，業已朽矣。　考：味此跋，似跋天津藝術博物館一卷，因有行書小束

云：「寫此奉贈北山鍊師永充福濟觀常住」也。

又《玄覽編·文徵仲小楷》：「文徵仲于福濟觀中焚香瀹手，用小楷寫清靜經，王祿之寫道德經，

許元復臨黃庭經。文徵仲又書老子傳，畫老子小像于首，合爲一小冊。然清靜是徵仲精心之

筆，如法侶禪僧學道深山，逍遙自在；乃若乘風雲而上天，亦須十餘年後乃議耳。道德便習，但

乏道氣。黃庭是學步小兒，然眉宇高秀，見者知愛則其善也。此卷爲吳希善得來，後歸王毓初，

今又歸金氏。予借閱三月，怪徵仲下筆太尖杪，乃尖杪又是徵仲宿病。故予于徵仲小楷，唯以

其不尖杪者爲意得法合，體裁高。」此所題似亦跋天津藝術博物卷。又《須靜齋雲烟過眼錄》：

「文衡山小楷清靜經，墨描老君像絕佳。」則不知是何卷。

小楷刺客列傳

刺客列傳　嘉靖壬辰六月望，長洲文徵明書於停雲館。　見日本《書道全集》。　按：僞。

行書節史記于仇英倨見酈生圖軸

見《麓雲樓書畫錄·仇十洲沛公倨見酈生圖軸》：　紙本，設色。文徵明用山谷筆法節書史記于

楷書聖主得賢臣頌拓本、印本

上，堪稱璧合。費峴懷書簽。

楷書聖主得賢臣頌　按王襄既爲益州刺史，王襄作中和樂職宣布詩　正德乙亥四月六日，書於停雲館中。

聖主得賢臣頌

見《平遠山房帖》。文嘉跋云：「先待詔書此卷，時在正德六年，乃四十六歲時也。筆法端楷，精神結構。孝廉後人，猶珍藏秘惜，爲可敬云。萬曆丙午。」王問跋云：「樓攻愧書法傳世其少，曾見宋人尺牘中有攻愧與趙十朋筆札，字體精妙，正如待詔公所云如歐體者也。待詔此書規摹宋人楷法，而一準歐體，殆爲得意筆。德成家世孝義，有高樹慈烏啟南畫藏於家。此袖珍卷乃舊傳名物也。」萬壽祺題云：「書體殊清矯，還能仰昔賢；江南銕鈎鏁，只有柳誠懸。古法邈難見，猶傳攻愧書；臨摹名蹟在斯意重璠璵。」康熙壬申孫承澤跋云：「文衡翁小楷，得晉唐人遺意。此卷字體大小，絕似所書千字文刻於停雲館者。汪堯峰太史持以見贈，何啻百朋之錫。」《經訓堂法書》及日本平凡社《文徵明》印本諸跋未刻。

書聖主得賢臣頌

見《古今碑帖考·國朝碑》：聖主得賢臣頌，文徵明書，在廣東梁氏。

小楷列仙傳卷

廣成子　匡裕　茅濛　焦先　莊伯微　朱孺子　桓闓　許宣平　吳道元　嘉靖乙卯歲小春望

後，籍中檢得列仙數品，俱以各出其異，遂錄此篇以供杖頭清玩。徵明書，時年八十有六。見

於一九四九年九月上海古玩市場。列仙傳卷墨跡有宗廷輔觀款。邵松年跋云：「葦如和尚題

衡山先生小楷，謂如春在百花，妍麗奪目；又如月挂孤松，清朗透骨。今觀此卷信然。」翁同龢

題云：「黃庭樂毅論開闔，筆到行空別有天；參透山陰真法乳，故應褊處亦成圓。」費念慈

云：「停雲妙楷技偏長，三百年來篋笥藏；代真書有唐法，前無希哲後香光。」

細楷列仙傳卷

見《芳堅館題跋・文衡山小楷列仙傳》：衡山先生此卷蠅頭細書，而取勢在尋丈之外。其章法

似十三行，似破邪論，靈秀獨絕，是爲化境，是爲仙境。平生見衡山書多矣，此爲甲觀。

大行書樂志論卷

樂志論　右漢仲長統著　嘉靖丙申秋八月十日書於竹堂僧舍，徵明。　見一九八七年《書法》

第一期，《中國古代書畫圖目》十二《明文徵明行書樂志論》。　上海朵雲軒藏。

小楷樂志論拓本

樂志論　嘉靖丙午夏四月三日，飯後無聊，書此遣興，不暇計工拙也。　徵明識。　見《葉氏耕霞溪館帖》。　《嶽雪樓鑒真法帖》。　孔繼勳跋云：「衡山楷法，世多刻本。　然明代如文楷者極少，文楷如此卷之精妙者又絕少。　火齊木難，何可多觀。　乙未仲秋，逸卿前輩出以相示，展閱數四，精光耿然，信希世之珍也。」另四種：竹樓記、水龍吟滿江紅詞、松雪詩二首、後赤壁賦黃言蘭跋：「衡山小楷發源子敬，其妙處前人論之詳矣。　今逸卿出所藏五種見示，尤爲鐵兵之精。」何春培云：「唐賢小書，原出黃庭、樂毅，遂開後人無數法門。　文待詔專師晉唐，其楷法至老不倦。　世傳刻本千文，精妙絕倫，如入晉唐之室。　茲獲覯逸卿太史珍藏五種，美不勝收，洵屬待詔晚年得意之筆。竹樓記以蒼老取致，樂志論以清微取韻，詩詞兩體秀逸異常，後赤壁賦緊嚴不放。　自非真鑒，烏能得此。」

小楷樂志論幅

樂志論　仲長統　徵明。　見《中國古代書畫圖目》二十《明文徵明行書雜書册》：紙本，烏絲格，三頁小楷。　北京故宮博物院藏。

小楷樂志論等古文六篇

見《平生壯觀》卷五：　古文六篇，小楷樂志論爲首。

小楷趙飛燕外傳

趙飛燕外傳　伶玄自叙　桓譚云　尚書臣勘校中書　無款有印　見《中國古代書畫圖目》三《尤求漢宮春曉圖卷》。《弇州山人四部稿》卷一百三十二《趙飛燕外傳》：　文太史小楷書趙飛燕外傳，初看之若掾史筆草草不經者，而八法自具，是真蹟也。　第太史鐵石心腸而寄托乃爾，毋亦靖節閒情賦故事耶。　《書畫跋跋》卷一《趙飛燕外傳》：　伶玄此傳文絕奇，柔曼中清骨玉立。　徵仲秀骨。

上海博物館藏。　按：　此文徵明早年筆，尤求圖與仇英畫同。

小楷趙飛燕外傳於仇英畫後拓本，影本

趙飛燕外傳　伶玄自序　右趙飛燕合德外傳，撰自伶玄。　嘉靖庚子秋九月五日，徵明識。

見文明書局印本《仇文合璧趙飛燕外傳》《壯陶閣帖》文嘉跋　《壯陶閣書畫錄》卷十《明仇十洲白描趙飛燕故事文衡山小楷飛燕外傳合卷》：　白描共十二段待設，逐段書後。　待詔小楷端厚凝重，全以越州石氏晉唐小楷法度出之，與尋常工秀迥異，七十後書也。　按：　徐邦達先生以

爲書畫均僞。然文徵明小楷工秀外，如文賦及墓志每作此體，仇英畫亦不俗，待考。

小楷袁安傳於所作圖後

袁安傳　嘉靖辛卯冬月雪後，袁君與之過余停雲館。中略遂抄録袁公本傳系之。中略是歲壬辰冬十一月十日，徵明識。　見《玄覽錄》：吾邑蘇君楫藏文徵仲袁安臥雪圖，後作小楷寫袁安傳絶佳，文精意書也。　《墨緣彙觀錄》卷三《文徵明袁安臥雪圖卷》：後紙烏絲界行，自書袁安本傳，小楷甚佳，又自跋。

小楷袁安上封事書拓本

壬辰冬十一月十日，徵明。　見《南雪齋藏真》。　按：即摹刻前袁安傳中文。

楷書前後出師表拓本

嘉靖甲辰春日，偶過元美齋頭　徵明時年七十有五。　見《海山仙館藏真三刻》，小楷。李威跋云：「右書，工整俊逸，或疑非衡山翁所作。其實翁書雖老健，每有一種習氣，爲大雅菲薄。是卷筆筆皆歐褚遺法，脫去畦町，其爲晚年進境，正未可知，觀者慎勿以皮相求之。甲戌夏五。」

《叢帖目・友石齋法帖四卷》第二册：文徵明前後出師表并跋，李威跋。按：友石齋帖未見，當即是此帖。

小楷出師表

諸葛武侯出師表　嘉靖戊申三月既望，徵明書，時年七十有九。見《書法叢刊》第二十四輯、《中國古代書畫圖目》六《文徵明小楷諸葛亮出師表橫幅》。揚州市博物館藏。按：偽。

小楷前後出師表

見《平生壯觀》：前後出師表，小楷，白鹿紙，烏絲闌，後「嘉靖己酉六月四日，偶客論及孔明人物文章，因録一過」款。

小楷前後出師表拓本

出師表　諸葛武侯　後出師表　嘉靖三十年辛亥七月二十四日，文徵明書，時年八十有二。見拓本，小楷，吳蕭刻。葛桷跋云：「余待白姑蘇，荷衡山翁知最稔，爲余書出師二表，以余世系出瑯琊也。命工鐫石以傳。珍翁之楷法者，不因得武侯盡瘁之心乎。」《天香樓藏帖》無葛跋。

《十二梅花書屋石刻》無葛跋，有朱文「徵」「明」連珠印。《古今碑帖考·國朝碑》：出師表，文徵明書，在上虞葛氏。　按：《寒山金石林部目·國朝四大家雜帖部》凡十種共八册，文徵明三册。文徵明前後出師表，疑趙氏所收，即吳鼒所刻本。此刻在明清兩朝皆盛傳者。

小楷前後出師表
出師表　後出師表　嘉靖甲寅十月望日，徵明書。　見鴻文堂印本《文徵明出師表真跡》。

小真書出師表
見《定盒遺著·書文衡山小真書諸葛亮出師表後》：小楷書自黃庭、洛神九行後，惟虞永興破邪論得其神髓，唐後惟趙吳興直接虞公。觀赤壁賦一種，沉鬱蕭疏，不敢疑趙爲宋元人物。予弄藏拓本一紙，寶之，直欲入枕函中，裱裝於洛神册尾。茲又於吳興後見文徵仲書出師表，則請以續吳興作永興之嫡孫，可乎。此表沉鬱尉貼，何嘗類輕俊供事書。世人欲辨衡山真僞，以此爲的。　徵仲晚年書最恭雅，真賞齋銘則八十八矣。　按：龔氏所見，疑即吳鼒所刻，待考。

隸書聘龐故實及贊

龐公者，南郡襄陽人也　丁酉至日書，徵明。　　見《吳越所見書畫錄》卷四《錢叔寶聘龐圖立軸》：「隆慶春二月壬申晦日補圖，錢穀」，圖紙本，設色高古，宛似宋元。詩斗闊同畫，文衡翁隸書聘龐故實及贊。

小楷陳情表

嘉靖丁巳歲正月既望，長洲文徵明書。　　見《盛京故宮書畫錄》卷三《明文徵明楷書卷》第三幅：素牋本，烏闌小楷書。勝國萬曆以前書家，如祝希哲、文徵明，皆爲吳興入室弟子。徵仲師法二王，根柢尤厚。此卷小楷四幅，獨樂園記及詩，古詩十九首、歸去來辭。人妙通靈，字裏行間，別饒古淡之致。其於松雪，則取其精華，遺其糟粕。其圓秀處神似吳興，而筆力清勁，則爲吳興所未逮，洵有出藍之美。　　《內務部古物陳列所書畫目錄・明文徵明書集卷》。

行草書洛神賦卷

嘉靖六年歲在丁亥十一月四日，燈下漫書，徵明。　　見《中國書法全集》五○《文徵明卷》洛神賦草書卷。　北京故宮博物院藏。

小字臨玉版十三行拓本

嘉靖庚子七月既望，偶臨玉版十三行于映雪軒，徵明。　見拓本。　按：刻爲八小幅，每幅四行，末幅款三行。　無刻工姓名，疑出清人袁治等手，故略有乏神采，僅存形貌。

小楷洛神賦拓本

洛神賦　嘉靖壬寅春三月十日，徵明書。　見《蔬香館法書》。

小楷洛神賦

或傳子建得甄后玉縷金帶枕，感歎不已，還濟洛水，忽若有見，遂爲此賦。初名感甄，後因明帝見之，改名洛神。余謂不然，子桓猜忌，必無與枕之事，即與而子建敢斥名賦之乎。果爾則無異桑濮之淫辭，王逸少父子晉代名流，何偏好書之也。蓋子建師法屈宋，此直摹宋玉神女賦耳。逸少書今所傳二本，子敬書多至數十本，亦愛其辭之工麗而有體也。友人屬書此賦，因記之。

嘉靖甲寅十月，長洲文徵明。　見墨蹟。　貴州省博物館藏。　按：泥金紙，烏絲闌，字秀麗如早年筆。或徵明有此書，臨倣之筆。

小楷洛神賦

見《舊學盦筆記·記所見金石書畫》：　文衡山細楷洛神賦，字如蠅頭，八十六歲書。

小楷洛神賦於仇英畫卷

見《王奉常集》卷五十一《洛神圖賦跋》：　文太史規模二王，此書是其合作，即未可目驚鴻游龍，亦庶幾乎儀靜體閒，柔情綽態矣。仇實父圖之，雅得神光離合之趣，足稱二絕。

小真書洛神賦

見《眼福編二集》卷八《明人翰墨真跡卷》第十二幅：　紙本，文徵明小真書洛神賦，押尾朱文「徵」「明」長連印。　　《古芬閣書畫記》卷七《明人翰迹卷》。

臨洛神賦

見《古今碑帖考·國朝碑》：　文徵明臨洛神賦，在蘇州，文氏家藏。

小行書吳都賦

見《壯陶閣書畫錄》卷十《仇十洲蘇州圖鉅卷》：舊傳有衡山小行書吳都賦附後，今失之。

大行書呂安與嵇茂齊書拓本

若迤顧影中原，憤氣雲踊　庚子六月，書于栖霞悟心室。　見拓本，四長幅，其幅首「悟言室」長方印及款末「文印徵明」「竹閒居士」及書筆皆不類。　按：　偽。

小楷文賦拓本

文賦　嘉靖甲午臘月望，徵明爲幼于茂學書，時年六十有五。　見《澄蘭堂法帖》第三册王寵、《古緣萃錄》卷三《文衡山小楷文賦卷》。　按：　此時張獻翼未生，王寵已死，皆偽。

小楷文賦卷

文賦　嘉靖甲辰三月，過補庵先生綠筠窩，出楮索書此賦。　書三日，未及半而歸。　至是再過，爲補書之，已三易寒暑矣。　日就昏耄，指弱不工，不足觀也。　丁未二月，徵明識。　見世界各博物館珍藏《中國書法名蹟集·文徵明文賦卷》：　紙本，小楷，烏絲闌。　紐約美術館藏。

小楷文賦

見《書訣・明人書》：文壁文賦，刻在陸玄洲家，與河南陰符、度人接武。《寒山金石林部目・國朝碑》：文賦，文徵明小楷，入神品，在蘇州陸氏。

《古今碑帖考・國朝碑》：文賦，文徵明小楷，入神品，在蘇州陸氏。

國朝四大家雜帖八冊》第三冊文徵明小楷文賦。

楷書筆陣圖拓本

羲之筆陣圖　嘉靖九年春三月，徵明漫仿。

云：「曩見宋搨筆陣圖，絕不類右軍手筆。識者謂集六朝人書，兼有一二字出顏魯公；且張昶訛張旭，自露敗闕，殊難奉爲後學楷式。待詔此書運筆結體，全是晉人風範。儻雜之右軍書中，亦幾無能致辨矣。」

見《明書彙石・明文待詔書》，楷書。豐道生跋

臨蘭亭敘與唐寅畫合卷

嘉靖壬辰三月廿六日，徵明戲臨。

畫款「正德改元春日，吳門唐寅畫」後幅烏絲闌，文徵明小楷書蘭亭敘。崇禎己卯，蜀人陳盟跋云：「永和風貌，艷稱百代，唐人臨摹，遂爲絕技。而繪事則往往見之宋元諸家。吳門文、唐二

見《石渠寶笈》卷十六《明唐寅畫蘭亭文徵明書序一卷》：

老亦近代之虞、褚、李、趙也。子畏畫愈澹愈秀；徵仲書絕小絕工。如此卷又二老之絕技也。筆墨傳神，千秋如見，信哉。」《重訂清故宮舊藏書畫錄》：佚。

行書蘭亭叙與仇英畫合卷

嘉靖丙戌冬日書，徵明。　見《石渠寶笈》卷三十六《明仇英文徵明書畫蘭亭修禊圖一卷》、《故宮旬刊》第廿三期至廿七期、《明文徵明書蘭高叙》。　按：僞。

書蘭亭叙於所作圖卷

往歲爲啟之補是圖，及今已三載矣，而啟之復持來索書，何耶。余不能辭，遂援筆書此。非欲爭勝九逵，亦各自適其興味耳。時嘉靖丙申四月五日，徵明識。　見《湘管齋寓編》卷三《文徵仲蘭亭圖并書序》。

行書臨蘭亭叙

嘉靖辛丑四月五日，徵明臨。　見上海藝苑真賞社印本《明文徵明臨蘭亭序真蹟》。

行書蘭亭叙

嘉靖壬寅二月望日書，徵明。　　見《中國古代書畫圖目》六《明文徵明書蘭亭叙卷》。　南通博

物苑藏。　　按：非徵明筆。

臨蘭亭叙贈曾日潛

徵明臨。　　見《中國古代書畫圖目》廿《明文徵明蘭亭修禊圖卷》。有王穀祥、陸師道、許初、文

彭、文嘉、周復俊題。　北京故宮博物院藏。　　按：爲曾日潛作圖，且另題「猗蘭亭子襲清芬」

七律一首。

爲陸師道臨蘭亭叙

暇日偶與子傳言及古蘭亭，戲爲寫此，雖乏形似，而典則猶存，觀者當求之驪黃牝牡之外也。癸

卯四月十七日，徵明記。　　見《六藝之一錄》卷一百六十《趙文敏文衡山臨蘭亭合卷》。　《一角

編乙編・寶晉冊》：宋搨蘭亭定武本、宋搨蘭亭淳化本、趙文敏蘭亭真蹟、文衡山蘭亭真蹟。董

其昌跋云：「趙吳興一生書蘭亭不知幾百本，即余所見，已及三四十卷矣。然皆定武肥本筆法。

徵仲不甚學蘭亭而善學蘭亭，以其不相似。此與吳興所得，各有門庭。若以不相似爲得髓，又

是癡人前説夢也。」周祖跋云：「吳孝甫所藏定武損本蘭亭，不一而足。是卷前後二搨，較然殊觀，無容低昂。孝甫又以趙文敏、文徵仲手蹟葺爲合璧，遂成重器。當必有好事者據舷欲溺以購之也。」朱之蕃跋云：「蘭亭善本，世所罕覯。此二搨濃淡異致，皆有古色暎人眉睫。趙、文二公筆意，亦分濃淡而韻致灑然，於書學可謂功深力到矣。」周二學識云：「右寳晉冊，親安一巨姓托其轉售於余。余觀前後二搨，古澤古香，迸露楮墨。趙、文二蹟，復精神奕奕，遂罄數年硯田易之。贊曰：魚弄新姿，鶴鍛晴翮，命輕孟堅，計賺蕭翼。前定武石，後淳化刻。趙也升堂，文不踐迹。」餘略　又朱宗吉跋略。文衡山臨，宣德鏡面紙。

臨蘭亭叙贈周天球

閒窗無事，戲書此紙，公瑕裝以爲册，真可笑也。嘉靖乙巳中秋後六日，徵明時年七十又六。

見《穰梨館過眼録》卷十九《仇十洲祝允明王雅宜文衡山陸五湖蔡九逵彭隆池七家書畫卷》。

中華書局印本《仇實父畫六家細楷冊》。　《世界各博物館藏中國書法名蹟集・周天球集明六家書卷》。

周天球跋云：「吳中書法自昔有傳，前修如徐武功有貞、劉大參珏、李太卿應禎稱名家。至祝京兆、文太史、王履吉原始二王，追美文敏，一時學書者彬彬輩出，寔昭代之宗工也。太史愛我，自弱冠即引爲小友，許之可教。林屋先生亦曾辱下榻，故暇時偶筆，手贈特夥，此蘭

亭、九歌其一也。乃裝爲小册，屬陸墅卿、彭徵君繼後。至於祝京兆之黄庭經，王履吉之曹娥

誄，近又得之白雀寺僧者。余留心廿年，始得數幅，其亦可謂難矣。隨倩仇實甫各寫一圖。　餘略

甲戌正月。」翁方綱跋云：「上略此内祝京兆黄庭，是其四十一歲所書，在王雅宜寓居白雀寺之三

十年前。雅宜受學於蔡九逵，居洞庭三年，既而讀書石湖之上二十年。至壬辰、癸巳間，息虞山

白雀寺經年矣。是年三月晦日猶復往白雀寺，至其夏四月晦日遂卒。則此臨曹娥碑爲其將絶

筆時之作矣，宜寺僧與三十年前祝書同珍賞以贈，公瑕寶之尤篤也。九逵書在丁酉，則雅宜殁

後四年。陸子傳書在乙巳，彭孔嘉書在辛亥，則九逵又已殁數年矣。惟衡山巋然靈光，至陸、彭

二君續書時尚健在也。其縮臨蘭亭時，年已七十有六，而韻逸手柔，彌臻勝絜，不足爲衡山異

也。」餘略　　華盛頓美術博物館藏。

行書蘭亭叙

癸丑春二月廿日，明窗展翫漫録蘭亭帖也。徵明時年八十有四。　見《世界各博物館藏中國書

法名蹟集》汪純峰琬三題。　　華盛頓美術博物館藏。　　按：偈。

行書蘭亭叙軸

嘉靖甲寅春日，書於玉蘭堂。

《文徵明墨蹟選》、海天出版社印本《文徵明書法選》。　見一九六一年上海博物館明四家畫展、上海古籍書店印本《明

日一本相同，存疑。　　上海博物館藏。　按：此與壬寅二月望

行書蘭亭叙

節書蘭亭叙于仇英畫軸

羣賢畢至至亦足以暢叙幽情　嘉靖丁巳夏月題于選綠軒，徵明。

英蘭亭修禊圖軸》。　　　　　　　見《陶風樓藏書畫目·明仇

戊午春三月望日書，徵明時年八十有九。　見《石渠寶笈》卷二十四《明文徵明蘭亭叙一

卷》。　《重訂清故宮舊藏書畫錄》：故宮原藏，運往臺灣，真蹟。　《故宮法書全集》第六冊《明

文徵明蘭亭叙》。　《吳派畫九十年展》。　臺北故宮博物院藏。

按：　壬寅二月望本、癸丑二月廿日本、甲寅春日本，與此戊午本似同出一人手。

行書蘭亭叙拓本

蘭亭記　余每羨王右軍蘭亭修禊，極一時之勝　戊午八月既望，年八十有九矣。徵明。　見《穰梨館雲烟過眼錄》卷十八《文衡山蘭亭修禊圖卷》。　《一亭考古雜記》。　《壯陶閣書畫錄》卷十《明文衡山晚歲蘭亭圖叙合卷》：　碧絹，烏絲闌，臨蘭亭叙。老筆紛披，不爲定武面目所拘。　《壯陶閣帖》。

臨蘭亭叙

嘉靖戊午九月十有三日，徵明臨，時年八十有九。　見《珊瑚網書錄》卷十九《定武蘭亭卷附》：　天啟壬戌禊日，程友季白招品新茗佳種，出定武蘭亭五字不損本，有米元章跋，張疇齋、趙子昂、文衡山各臨一本。　《玄覽編》：　定武蘭亭肥本，良是唐搨無疑，但搨法不精。後有米元章題字，字生硬乏精采，不似元章手書。又有松雪題跋及臨本，又有文衡山題跋及臨本。衡山臨乃用歐體，功力殊不逮趙。　《墨緣彙觀錄》卷二《定武五字不損蘭亭卷》。　《蘇齋題跋》卷一《蘇齋自臨小字蘭亭》。　《詒晉齋集·定武肥本》。

臨蘭亭叙

見《古今碑帖考·國朝碑》：文徵明臨蘭亭叙，在蘇州文氏家藏。

摹定武蘭亭

見《石渠隨筆》：文氏一門蘭亭圖卷，首徵仲畫蘭亭觴詠圖，繼摹定武蘭亭一幅，次壽承所臨，次休承所臨。

臨蘭亭叙於仇英圖

嘗見趙文敏公所書蘭亭記，不下數十百本　徵明識。　見《聽颿樓書畫記》卷二《明仇十洲蘭亭修禊圖》。

行書蘭亭叙獨樂園記卷

辛亥三月望前漫書二賦，玉磬山房徵明。　見墨蹟複印本，僅見廿九行。　按：任《中國書法全集·文徵明卷》顧問時所見，偽。

行書蘭亭詩拓本、墨跡

蘭亭詩　嘉靖十二年，歲在癸巳十一月廿又四日書畢。是日乍寒，硯膠手皴，不能成字。徵明記。　見《明書彙石》焦竑題云：「右文待詔行書蘭亭詩，深得永禪師筆法，與他書倣涪翁者迥別。評者云如風舞瓊花，泉鳴竹澗，此卷近之。」劉恕跋云：「衡山文太史書迹徧天下，三橋國博亦不讓乃翁。是二刻，一書蘭亭詩，一書昌黎文，故可貴耳，因以此爲明書諸石刻之冠。」《古芬閣書畫記》卷十四《明唐解元蘭亭圖文待詔蘭亭詩合卷》：書，紙本，書蘭亭詩三十六首，草書百五十九行，尾眞書三行。

小行書五柳先生傳拓本

五柳先生傳　嘉靖甲午中秋二十有二日燈下漫書，徵明。　見《湖海閣藏帖》。

小楷五柳先生傳幅

五柳先生傳　衡山居士。　見《中國古代書畫圖目》二十《明文徵明行書雜書册》：紙本，烏絲格，三頁。北京故宮博物院藏。

行書桃花源記詩與仇英畫合卷

桃花源記　桃源辭　望夷宫中鹿爲馬七古　戰國方凭爭五古　嘉靖庚寅四月既望書於玉蘭堂，徵明。　見《選學齋書畫寓目記・仇十洲桃源圖文衡山桃源詩記合卷》：書絹本，烏絲直欄，行草書字逕寸許，字不甚精，蓋因絹粗所致耳。　《中國繪畫綜合圖録》。　芝加哥藝術學院藏。

行書桃花源記卷

文徵明行書桃花源記卷》，時一九四七年。

桃花源記　甲辰三月七日，同諸友過東禪，復至南城，桃花甚爛然。歸而想其勝，遂圖桃源洞小景，并録此記，計數日而就，識之候後日之消長耳。徵明時年七十有五。　見於上海榮寶齋《明

小楷桃花源記詩并跋拓本

桃花源記　嬴氏亂天紀五古　唐子西云，唐人有詩云，山僧不解數甲子　辛亥正月廿又六日雨窗漫書，徵明時年八十有二。　袁治摹勒。　見拓本。

行書桃花源記與圖合卷

桃源洞記　辛亥春日，爲孔周作桃花源圖，因循累年，未有以復。茲爲孔周北上輒終之，可作長途清翫，并書是篇於後。但拙畫獺字，觀者當發一笑。衡山居士文徵明識。

書畫卷，時一九四五年。

按：孔周爲錢同愛，前二年己酉已卒。

見上海榮寶齋藏

書桃花源記

見《叢帖目》卷九《聽颿樓法帖六卷》第五册《明人書扇及尺牘》：文徵明桃花源記，潘正煒跋。

行書歸去來辭與圖合卷

歸去來辭　嘉靖十八年己亥正月廿又七日，徵明書于玉磬山房，時歸老十有三年，年七十矣。

見《朱卧菴藏書畫・文太史松菊猶存圖并行書歸去來辭卷》。《虛齋名畫續錄》卷二《明文衡山松菊猶存圖書畫卷》。潘季彤跋云：「六詔書歸去來辭卷》。《聽颿樓書畫記》卷二《明文待朝以前人書，無論結字用筆，皆偏正并用，一以立幹，一以取姿，董彥遠所謂端偁應勢是也。至智永始有八面，自後專尚方整，古趣稍減。文待詔能打破有唐以來重重鐵圍，力追右軍。此歸去來辭墨跡，用筆如金堅玉潤，可寶也。戊申三月。」《中國書法名蹟集》行書。　　《中國繪畫

《綜合圖錄·文徵明書畫合璧卷》。　　　華盛頓美術館藏。

小楷歸去來辭拓本

己亥八月十一日徵明書，時年七十。　　見《清歡閣藏帖》。

楷書歸去來辭

歐公云，夏日作書，可以消暑忘勞。己亥秋暑肆毒，無以自逃，晚窗弄筆，聊復寫此。無款有印

見《穰梨館雲烟過眼錄》卷十七《文衡山歸去來辭書畫卷》：　烏絲欄，楷書。

小楷歸去來辭小册

歐公云，夏日作書，可以消暑忘勞。己亥秋暑肆毒，無以自逃，晚窗弄筆，聊復寫此。徵明。　　見

《吳越所見書畫錄》卷三《文衡山小楷北山移文歸去來辭小册》：　紙本，每幅皆烏絲七行，四頁。

小楷歸去來辭拓本

識同上　見《南雪齋藏真》薛益、陳其錕、迂庵道人即伍葆恒，刻南雪齋藏真帖跋。　　按：薛益跋云：

「崇禎甲戌十月初七日，余初度日也。客攜文祖此書見示。按己亥公年七十，益今七十有二，幸從操管之役，因倣書并識。外從曾孫薛益。」《叢帖目》張伯英法帖提要云：「案文徵明歸去來辭，只署徵明之名而無印。薛益跋云見前則歸去來辭乃薛倣文之作。陳其錕、伍葆恒兩跋均定爲文作，何疏忽乃爾。」

小楷歸去來辭

歸去來兮辭　辛亥九月十一日橫塘舟中書，徵明時年八十又二。　見《墨緣彙觀錄》卷二《集元明詩翰小冊》：文徵明書歸去來辭，白紙本，蠅頭小楷書，崇禎甲戌花朝林寵一跋，亦作蠅頭小楷。　《內務部古物陳列所書畫目錄·元明人書集冊》。　《盛京故宮書畫錄》第六冊。北平故宮博物院印本《元明人書集冊》。

行書歸去來辭卷

嘉靖壬子三月廿又二日書於悟言室中，徵明時年八十有三。　見《吳越所見書畫錄》卷三《文衡山歸去來辭卷》。　潘恭壽跋云：「待詔此書無筆不入聖，洵晚年得意之作，不可到之境也。恭壽老人觀。」《中國古代書畫圖目》九《文徵明行書歸去來辭卷》。　天津藝術博物館藏。

小楷歸去來辭

歸去來辭　嘉靖丁巳歲正月既望，長洲文徵明書。　見《盛京故宮書畫錄》卷三《明文徵明楷書卷》。

《內務部古物陳列所書畫目錄·明文徵明書集卷》第四幅，烏絲闌紙本。

行書飲酒詩二十首

淵明飲酒二十首　甲寅七月朔書，時年八十有五，徵明。　見日本《書道全集》：絹本，烏絲闌，行書。　《文徵明與蘇州畫壇·中國書畫圖錄》。

按：　互見《古詩十九首》。

小楷陶詩四首

人生歸有道　種豆南山下　少無適俗韻　野外罕人事　見《古緣萃錄》卷三《文衡山古詩十九首冊》：另紙蠅頭小楷書陶詩，計四頁，無款，每頁有「徵明」長印。　一九九三年《收藏》。

行書歸田園居一首

少無適俗韻　徵明。　見《中國古代書畫圖目》二《文徵明行書詩四段卷》第一段。　上海博物

館藏。

按：末二句未寫，存疑。

小楷高士廿五傳行書跋

漢陰丈人　漢陰丈人者，楚人也。子貢適楚　壺丘子林　壺丘子林者，鄭人也，道德甚優　老

商氏　老商氏者，不知何許人也，列禦寇師焉　莊周　莊周者，宋之蒙人也，少學老子　段干

木　段干木者，晉人也，少貧且賤　黔婁先生　黔婁先生者，齊人也，修身清節　陳仲

子者，齊人也，其兄戴爲齊卿　黃石公　黃石公者，下邳人也，遭秦亂　宋勝之　宋勝之，南陽

安衆人也，少孤　張仲蔚　張仲蔚，平陵人也，與同郡魏景卿俱修道德　彭城老父　彭城老父

者，楚之隱人也，見漢室衰　韓順　韓順，字子良，天水成化人也，以經行清白辟州宰　鄭樸

鄭樸，字子真，谷口人也，修道靜默　向長　向長，字子平，河內朝歌人也，隱居不仕　閔貢　閔

貢，字仲叔，太原人也，世稱節士　牛牢　牛牢，字君直，世祖爲布衣時與牢交游　梁鴻　梁鴻，

字伯鸞，扶風平陵人也，父讓　韓康　韓康，字伯休，京兆霸陵人也，常遊名山采藥　丘訢　丘

訢，字季春，扶風人也，少有大材　矯慎　矯慎，字仲彥，扶風茂陵人也，少慕松喬導引之術　任

棠　任棠，字季卿，少有奇節　摯恂　摯恂，字季直，伯陵之十二世孫也，明禮、易　郭泰　郭

泰，字林宗，太原人也，少事父母以孝聞　申屠蟠　申屠蟠，字子龍，陳留外黃人也，少有名節

姜肱　姜肱，字伯淮，彭城廣戚人也，家世名族，以上皆小楷　尼父云：不得中行，必也狂狷　文壁

識。　以上行書　　見商務印書館民國十四年印本《文衡山先生高士傳真跡》。

書高士傳兩節於仇英畫

龐參，字仲遠，漢安帝朝爲漢陽太守，聞郡人任棠有奇節　徵明。　童子魏照，求入事郭泰，供

給灑掃　徵明。　　見《紅豆樹館書畫記》卷二《仇實父人物》：兩幅合爲一卷。

臨趙孟頫五嶽圖小楷記跋拓本

余嘗讀唐詩，至王勃「金箱五嶽圖」之句，歎未得其真跡圖也。忽陳樂源以崑山葉文莊公家藏趙

文敏金汁所書過余，覽之驚喜，若親拱璧，即覓高麗牋，命周文玉依法製絲，乃對臨之。然老目

昏眵，殊媿劣甚。嘉靖戊午二月，文徵明年八十九。　　見拓本，首篆「五嶽真形之圖」六字，每圖

小楷記。

小楷文昌帝君傳於文嘉圖上拓本

文昌帝君傳　嘉靖庚子七月既望，徵明拜書。　　見拓本，立幅，傳在像上端，清嘉慶印鴻緯

刻石。

行書心經於李公麟羅漢渡海圖

心經一卷　嘉靖十九年庚子二月朔日，文徵明書于悟言室。　　見《寶繪錄》卷十《李公麟十六羅漢渡海圖四幅》。

行書心經

般若波羅蜜多心經　嘉靖二十年，歲在辛丑七月八日，玉蘭堂書。無款有印。　見《書法叢刊》第四十八期《明文徵明行書般若波羅蜜多心經卷》、《藝苑掇英》第五期。　南京博物院藏。

小楷書心經

嘉靖二十一年，歲在壬寅九月廿又一日，書於崑山舟中，徵明。　　見《寓意錄》卷四《仇實父摹趙松雪寫經換鵞圖》文彭跋云：「逸少書換鵞，東坡書易肉，皆成千載奇談。松雪以茶戲恭上人，而一時名公咸播歌咏。其風流雅韻，豈出昔賢哉。然有其詩而失是經，于舜請家君爲補之，遂成完物。癸卯仲夏。」文嘉跋云：「松雪以葉換般若，自附於右軍以黃庭易鵞，其風流蘊藉，豈特

在此微物哉。蓋亦自負其書法之能繼晉人耳。于舜又請

仇君實甫以龍眠筆意寫書經圖於前，則此事當遂不朽矣。癸卯八月八日。」王世懋題云：「崑山

周于舜博雅好古，嘗得趙承旨以般若經換茶詩，而亡所書經，遂請仇實甫圖之，而文待詔徵仲為

補書小楷心經，皆極精好。即承旨復生，亦當擊節。世懋得此卷於于舜家。先所珍藏承旨行書

心經為力上人寫者，妙若合璧。因以換茶詩諸跋足之。而實甫圖、徵仲書，居然自成一勝，政無

所藉承旨跋也。徵仲兩子壽承、休承各跋補書之意，惜其字皆入品，不忍去之。蓋一舉而得兩

完物，自謂得策，覽者毋以跋為疑也。萬曆甲申十月朔。」《選學齋寓目記續編·仇十洲繪趙

松雪寫經圖卷》：　後藏經箋烏絲方格文衡山小楷書心經，字極峻整。故事：　趙松雪為恭上人

書心經一卷，上人以名茶報之。仇畫即此故事，而文寫經補之。文氏壽承、休承兩題皆叙此故

事。末有王敬美題，以龍眠擬仇，以鷗波比文，傾到至矣；而頗不滿於二承之題，以其字入品，

不知何故。　按：　王敬美跋已詳，二承跋與此卷事實不符，但以字入品，仍裝卷中。

小楷書心經

般若波羅蜜多心經　嘉靖三十四年六月既望，文徵明敬書。　見上海藝苑真賞社印本《明文徵

明小楷心經真蹟》。

小楷書心經并畫佛像拓本

般若波羅蜜多心經　文徵明書。　見拓本，觀自在佛坐像上端小楷心經，烏絲格廿行。　石刻

藏松江博物館，風雨剝蝕，已略模糊。

小楷心經拓本

長洲文徵明敬書。　見《古寶賢堂帖》。

楷書金剛經冊

金剛般若波羅蜜經　嘉靖壬午春三月既望，雁門文璧敬書。　見《古緣萃錄》卷三《文衡山精楷

金剛經冊》。　按：　文徵明此時久已改名，僞。

小楷金剛經冊爲王聞書

嘉靖改元壬午秋九月既望，衡山居士書。　見《秘殿珠林》卷二《明文徵明書金剛經一套兩冊》，

小楷書。　文彭跋云：「右金剛經小楷一帙，先内翰爲存菊王君書也。存菊名聞，字達卿，祿之吏

部從兄。　以醫鳴吳中，善談名理，洒落不羈，有晉人風。　與先君最契，故所爲作書畫必極精。此

經書時，先君甫五十三歲，政工力精到時。結體行筆，非他書可及，知書者宜珍秘之。壬戌冬十月七日。」彭年跋云：「嘉靖癸亥春王正月十日，過西室吏部堅白齋，觀此金剛經小楷，蓋衡翁經意筆也。寶之當重于連城哉。」

小楷金剛經拓本

嘉靖五年歲在丙戌春正月，長洲文徵明沐手書。　　見拓本，晉陵毛漸逵薰沐撫石。　　按：經前有佛象畫，經第一節景字雖肖似，但款下「文印徵明」「衡山」兩印皆僞，存疑。時徵明方在京官翰林，客中安有餘暇寫此。

小楷金剛經爲王中翰書并跋

嘉靖十年歲次辛卯夏四月廿又五日書于玉蘭堂，衡山文徵明。　　友人王中翰以菩薩相現宰官身　丙申秋七月朔，徵明再識。　　見《味水軒日記》卷五：萬曆四十一年十一月七日，張霄函寄示沈潤卿所藏文太史楷書金剛經，精整之極，大都銛鋭矜栗，純得信本之法。《秘殿珠林》卷二《明文徵明書金剛經一册》，宣德箋本。王毅祥跋云：「衡山先生小楷世不多得，而是帙金剛經端楷工藝，用筆時若有神力所護。先生云：『王中翰請之已久，三易寒暄方始書就。想亦籠鵝

之好，信有是哉，宜寶之。」嘉靖甲寅上巳。」陸師道跋云：「衡山先生小楷愈小愈妙；大者愈大

愈奇，可謂能蔡君謨、石延年之所不能兼者」。況此金剛經凡數千百言，而以垂白之年，端坐精

楷，出規入矩，無一筆苟簡，則松雪翁之書靈寶經，不是過矣。孰謂古今人不相及哉！」文嘉跋

云：「金剛經，勝國惟趙吳興最多，國朝惟祝京兆最多。先太史不多書，書必焚香端坐作精楷。

此本出入義、獻，微參以歐、虞，故瘦不露骨，肥不帶肉，有不容言之妙。王禄之、陸子傳跋語鄭

重，其胸中蓋有真賞云。」

小楷金剛經拓本

壬辰四月八日，奉佛弟子文徵明敬書。　　見拓本。　胡季堂跋云：「右金書金剛經，筆盡圓正，秀

潤中自具清挺之氣，酷似香光書，而署名則衡山。二公俱以書名，香光殆過之無不及，固不假衡

山爲重也。中略允宜雙鈎勒石，公之同好，香光、衡山可勿論也。」王杰跋云：「文衡山小楷，源出

黃庭、樂毅，而傳世甚稀。雲坡胡大司寇得其手書金經，選工摹刻，以公同好。　餘略」《珊網一

隅》　胡雲坡司寇藏有蠅頭小楷金剛經，雖款署衡翁，筆頗不類。蓋後人籍公名以求顯。

按：　偽

小楷金剛經冊

嘉靖丁未三月，徵明薰沐拜書於停雲館，伏祈家眷安寧，永享福澤。 見墨蹟，原周懷民藏。

《藝苑掇英》第廿三期《明文徵明小楷金剛經冊》。 無錫市博物館藏。 按：僞。

小楷金剛經冊拓本

金剛般若波羅蜜經 嘉靖戊申九月三日，文徵明薰沐敬書。 見拓本。 按：僞。此拓似與

壬辰四月八日小楷一本同出一人手。

書金剛經圖軸

見《文徵明與蘇州畫壇・珠林續編》： 嘉靖三十三年甲寅，八十五歲末。

小楷金剛經於仇英畫軸

嘉靖乙卯四月廿二日，余敬掃静室，神明其慮，兹以高麗賤製絲，研將金汁，焚香拜書寶經，若對如來，浹旬而功聿成。 然耄衰目眵，而幸點畫不貤，稍愜鄙愿。 敬授寶父仇英，蕭繪大慈勝境，共成連幅以紀同時弟子誠意，謹識。 長洲文徵明時年八十有六。 見《式古堂書畫彙考畫録》

卷二十七《仇實父大慈勝景》：　小挂幅，絹本，青綠畫。　金剛般若波羅蜜經，高麗牋，墨牋本，磨金書，横題圖上。太史以楷法作佛事，貫珠黑黍，指腕中證月印千江之義，諦觀者不得以書跡供養。　《秘殿珠林》卷七《文徵明書金剛經一軸》：　朝鮮墨牋本，泥金小楷書，上横書篆字「金剛般若波羅蜜經」八字，下有方絹本仇英著色畫世尊像。　按：　仇英卒已三年，偽。

小楷金剛經與仇英畫如來像合軸

嘉靖乙卯五月朔，余敬掃静室，中略　更授實父蕭繪大慈勝境，共成連幅以記同時弟子誠意，謹識。　長洲文徵明時年八十六。　見《秘殿珠林》卷七《明文徵明書金剛經一軸》：　朝鮮磁青牋本，泥金小楷書，上方絹本仇英著色畫如來像。

楷書金剛經與仇英畫合軸

嘉靖丙辰四月朔，余敬掃静室，神明其慮，調研金汁，楷書若對如來。浹旬而功聿成，點畫不賰，稍慰夙願。　更授實父仇君，肅繪如來真境，共成連幅以紀同時弟子誠意。長洲文徵明謹識，時年八十有七。　見《秘殿珠林》卷七《明文徵明書金剛經一軸》：　經文上方，仇英著色畫如來像。

按：　偽。

小楷書金剛經軸

見《文徵明與蘇州畫壇·書畫錄》：嘉靖三十五年丙辰年四月望，書金剛經。 按：《中國古代書畫圖目》十五《明文徵明泥金楷書金剛般若波羅蜜經軸》：磁青軸，軸上端楷書橫列「金剛般若波羅蜜經」八字，不似徵明書。末行有「嘉靖丙辰四月之望，余敬掃靜室」及「長洲文徵明敬識，時年八十七」。當即此幅，字小難辨。 遼寧省博物館藏。 按：偽。

小楷金剛經册

嘉靖丁巳七月既望，長洲文徵明焚香敬書。 見《古緣萃録》卷三《文衡山小楷金剛經册》：紙本，烏絲方格。 此册先生八十八歲書，筆力遒勁精工乃爾，希世之珍也。

小楷金剛經拓本

金剛般若波羅蜜經 嘉靖丁巳歲十月既望，長洲文徵明焚香敬書。 見拓本，帖末款。

小楷金剛經拓本

闕里鑑真帖隸書一行 嘉靖丁巳歲十月既望，長洲文徵明敬書。 小楷在經前隸書五字後。 見拓本。

按：余先後得新舊兩本，皆存四十行，未見全本。又拓本兩種疑出一卷，刻者何人待考。徵明晚年小楷刻本面貌大致如此，龔定盦以四山絕句爲僞，而以八十二歲書出師兩表爲眞，可嗣晉賢。然此皆徵明八十八歲最晚年所書，安可相提并論。

楷書金剛經

見《好古堂家藏書畫記》卷上：　文衡山楷書金剛經，後有董思白蠅頭細楷寫蓮池大師法語作跋。

書金剛經

見《秘殿珠林》卷十《宋劉松年畫禮佛圖一卷》：　素牋本，著色畫，後有磁青牋本文徵明泥金書金剛經一卷；背有貝葉朱文，後畫韋馱象；拖尾有劉若宰跋。

金書金剛經塔軸

見《京師第二次書畫展覽出品録》：　明文徵明金書金剛經塔軸，長白溥西園藏。

書金剛經經塔軸

見民國二十五年二月十六日《故宮日曆·明文徵明書金剛經塔》。　按：　經塔右下似有款識二

行，字小難辨。

小楷藥師經冊

正德辛巳夏六月，薰沐敬書於停雲館中。長洲文徵明。　見《秘殿珠林》卷二《文徵明書藥師經

一冊》：宣德箋本，小楷書。經前仇英著色畫藥師佛像，經後墨畫天王像。後有文彭隸書跋

云：「先君手書藥師經一卷，乃正德辛巳在薦福寺書奉古泉大師者。于時摹倣歐陽率更，筆力

心神，超入聖品。且學之徒，未曾望見王氏藩籬，妄置喙于義、獻父子間，矮人觀場，隨人咤説，

此大令所以有外人那得知之言也。」　嘉靖二年二月二日，陸師道跋云：「本願功德不可思議。

衡山先生書以精楷，遒勁整肅，力逼率更九成宮碑。　卷首慈容，爲仇君之筆，相好端嚴，允稱合

作，宜世之奉和聯筆也。　惜未得石刻流傳，使學者朝持夕誦，則其福勝彼，更不可思議也。」陸跋

後有許初、錢貢記，彭年跋，皆略。

小楷佛遺教經拓本

嘉靖改元歲在壬午秋七月廿又八日，衡山居士書於玉磬山房。　見《耕霞溪館帖》。　《嶽雪樓帖》。陳其錕跋云：「待詔楷法，自黃庭、樂毅中來。曾得書訣於李少卿，於字之長短疏密向背疾徐，莫不有法。能以三指搦管，虛腕疾書。故用筆靈妙，飛行絕迹，無一點滯機，小楷中聖手也。操觚家宜鑄金事之。」

篆書觀世音經并題七絕於仇英畫大士像軸

妙法蓮華經觀世音菩薩普門品　嘉靖乙卯歲七月廿五日之吉，余特拜請餘姚王文公家奉趙文敏公金汁繪大士書寶經，依法製絲，敬授實父摹像，得趙儼然。焚香淨室，神明其慮，研金端肅，對臨寶經，而幸點畫不貳，稍愜鄙願。奉佛弟子長洲文徵明謹識，時年八十六。　海震潮音說普門，九蓮花底現童真。　楊枝一滴添甘露，散作山河大地春。　弟子徵明又書。　見《式古堂書畫彙考畫錄》卷二十七《仇十洲大士像》：　高麗墨牋，磨金寫蓮花一瓣，立大士于中。妙法蓮華觀世音經，磨金小篆，徵仲橫書牋上；又詩一首，隸書，書墨牋左角上。　按：存疑，待考。

小楷普門品與仇英畫大士像合軸

嘉靖丙辰四月望，余拜請崑山葉文莊公家奉趙文敏公金汁繪繪大士書寶經，敬授實父摹寫而儼
然。余焚香靜室，端肅對臨，然毫衰目眊，殊覺劣甚。長洲文徵明謹識，時年八十七。見《秘
殿珠林》卷七《明文徵明書普門品一軸》：　朝鮮墨箋本，泥金小楷書。經文上橫書篆字「妙法蓮
華經觀世音菩薩普門品」十三字；下方仇英泥金畫大士像一幅，像上徵明隸書題云：「海鎮潮
音說普門七絕，與前同。弟子文徵明又書。」　按：　疑偽。

楷書華嚴法界品於仇英佛位果圖册

吾友實父發大願力，敬繪華嚴法界品證佛位果圖，鄭重示余。余爲標舉經義，盥沐書右。　中略
時嘉靖丙辰五月朔日，佛弟子文徵明歡喜讚歎，薰手並誌。　見《秘殿珠林》卷八《明仇英畫佛
位果圖四册》：　素絹本，著色畫，每頁左幅佛；青絹本，徵明泥金楷書華嚴法界品。　按：　偽。

書法華經塔軸

見《文徵明與蘇州畫壇》：　嘉靖三十年辛亥。　《珠林續編》：　書法華經塔軸（右甲子署年重光
大淵獻）。

書佛經石刻

見《栖霞小稿·般若堂觀明人書佛經》：書法嘉隆間，文氏其職志。前祝後王伯穀、周公瑕，頗贍歐虞意。唐人喜寫經，八法兼祥諦。後來杭州塔，鐫摹尚精緻。慧光新安來，白鹿結初地。方外友何多，因緣借文字。五岳到十岳，未罄布金史。所幸江湖間，名舉非聲利。停雲配太岳，不以官階次。最後書唐敕，隆慶歲辛未。琳瑯文館函，尚述訓林記。況乃波磔精，不獨悟言秘。仲姬楷尤妙，燕子丁可繼。歸路新月乘，剔蘚清涼寺。

小楷藥師經册

正德辛巳夏六月，薰沐敬書于停雲館中。長洲文徵明。　見《秘殿珠林》卷二《文徵明書藥師經册》：宣德牋本，經前仇英著色畫藥師佛像，經後墨畫天王像。文彭、陸師道、許初、錢貢、彭年跋及識語。此册蠅頭小書，絕似率更《九成宮體泉銘》。史稱文徵明書，鷄林烏弋航海梯山而來，丐其豪翰，良有以也。

小楷雪賦

嘉靖壬辰十一月既望，文徵明書。　見《湘管齋寓賞編》卷三《文徵明蘭亭圖并書序》：大約待

詔以小楷勝。肯菴李師所收有書謝惠連雪賦。

行書雪賦於所作雪山圖後

雪賦　謝惠連　余早歲曾見王摩詰雪漁圖　時嘉靖十八年歲在己亥夏五月十日，長洲文徵明識。　見《石渠寶笈》卷三十五《明文徵明雪山圖并書一卷》：卷後行書雪賦并識。《吳派畫九十年展》。　臺北故宮博物院藏。　按：互見「畫」。

小楷雪賦月賦册

雪賦　月賦　嘉靖庚戌秋八月七日徵明書時年八十又一。　見墨蹟册，紙本，烏絲格，編者曾藏。　無錫市博物館藏。

小楷北山移文册

昔人評釋圭此文，造語騷麗，下字新奇；又謂其節奏紆餘，虛字轉折處特爲奇妙。余特直取其命意高雅，得隱居之道耳。嘉靖丁未七月既望徵明書，時年七十又八。　見《吳越所見書畫録》卷三《文衡山小楷北山移文歸去來辭小册》：紙本，烏絲闌。

小楷北山移文立軸

昔人評稚圭此文識同　嘉靖丁未十月既望徵明書，時年七十又八。　見《吳越所見書畫錄》卷二

《明文衡山小楷北山移文立軸》：　紙本，烏絲二十行。

小楷北山移文拓本

北山移文　孔德璋稚圭　昔人評稚圭文識同　嘉靖丁未十月既望徵明書，時年七十又八。　見

拓本，烏絲格四十二行，行十八字。

行書北山移文

北山移文　嘉靖辛亥三月廿又二日玉蘭堂書，徵明。　見有正書局本《文衡山王雅宜北山移文

合璧》。　按：偽。

行書北山移文

北山移文　嘉靖癸丑八月十一日書，徵明。　見文明書局本《文衡山書北山移文真蹟》。范永

祺跋云：「此北山移文，文衡山先生得意書也。　嘉靖癸丑先生年八十四歲，老年腕力，健而愈

秀。評者謂其書如風舞瓊花，泉鳴竹澗，觀此冊益信。」

小楷金谷園記冊

金谷園記　嘉靖丁未九月重陽日，雁門文徵明書。　見《古緣萃錄》卷三《文衡山小楷金谷園記冊》：絹本，剥蝕稍重，筆意猶存。嘉慶四年己未九月劉石菴跋云：「弇州自言：年少時意薄文徵明，老乃悔之。弇州厄言，詆諆廬陵，略無難色，於徵仲何有？晚乃皈依坡公，盡棄前說，宜於徵仲致許可耳。徵仲詩與書，未嘗自矜格韻，然守繩墨、戒欹斜，足以自壽。此記非偶迹，藏者寶之。」己未十月翁方綱跋云：「昨見阮芸臺侍郎所藏畫錦堂記小楷冊子，正與此相類。自喜審定細書之功，不差銖黍也。」

草書千字文卷

千字文　正德辛未八月朔日篝燈漫書，衡山文徵明記。　見《陶風樓藏書畫目‧明文徵明千字文草書卷》：紙本。《南京圖書局書畫目録‧文衡山千字文草書手卷》。　按：正德辛未，文徵明四十二歲，始以字行，更字徵仲。

隸書千字文與祝允明

正草兩體合卷，甲戌夏五月既望書于玉蘭堂。　無款有印。　見《中國古代書畫圖目》十一《明祝允明文徵明四體千字文卷》。　浙江省博物館藏。

篆書千字文與祝允明正草千文合卷

甲戌越冬十月五日，書于停雲館。　無款有印。　見《中國古代書畫圖目》十一《明祝允明文徵明四體千文合卷》。　浙江省博物館藏。

篆書千字文册

右千文，大明正缺十年五月二十一日，文壁篆。　見《石渠寶笈》卷二十八《明人四體千文一册》：凡六十二幅，第一幅至三十二幅灑金牋，烏絲闌本，兩截書，上方文壁篆書。　按：徵明此時四十六歲，已以徵明爲名，存疑。

小楷千字文拓本

正德庚辰春二月廿又五日書，長洲文徵明。　見《采真館法帖》。　俞允文跋云：文待詔楷法秀

潤，中自有蒼勁波折之致。凡剽而不留者，皆贋筆也。此卷千文，結體精密，點畫工雅，洵是盛年得意書。　璵寶之，得謂過乎。

仿鍾繇書千字文册

正德辛巳夏五月，客有持宋搨鍾元常書季直、力命二表見視，高古絕倫，與世本不同。借摹半載，遂書千文成册，自謂頗有肖似，然觀者未免有效顰之誚也。　長洲文徵明并識。　見《藤花亭書畫跋》卷三《文衡山倣鍾元常書千文册》：絹本六頁。待詔此書，不惟脫去故蹊，更深得元常三昧。生平書當以此為第一無上妙諦，蹄筌忘盡。有明書家，誰可夢見耶？予藏待詔他書，頗從抉擇來。今得此，又欲吐棄一切矣。直作晉賢真蹟觀，雋出公同好可也。

草書千字文卷

丙戌十有廿又六日燈下書，潞河寓次，徵明。　見《壯陶閣書畫錄》卷十《明文衡山草書千文卷》。　文彭辛未新正跋云：「先君倣秀才時，日臨楷書千文數本，無間寒暑。初學智永，後摹聖教序。每動筆，輒以逼似為志。故所書諸名家，人自不能及。此卷乃嘉靖丙戌年阻冰潞河時書，筆法精妙，凌轢古人。昔人有海岳高深，青分孤島之比，豈不信然。」文嘉萬曆丁丑十一月跋

云：「右先待詔五十七歲時書也」，時初解翰林，阻冰潞河，故筆墨縱逸，有飄飄自得之意，與他書不同也。覽者當自識之。」林雲程萬曆己酉七月跋云：「文衡山先生，行書宗聖教序，小楷宗黃庭經，字畫遒美秀麗，而態度嫣然嫵媚。以故極膾炙於時眼，而未甚合作於古人。先生於弘正間，書名喧海宇，至外國亦想聞其風采。然先生最稱合古者，小楷與八分耳，獨此卷行草，於雅正中見蕭散，於妍潤中見老蒼。無一點一畫、一波一撇不從聖教序來，殆先生平生極得意筆也。

此卷係馬石渚尚書家藏，爲戚總戎柳塘厚價購得。余一見而喜之，遂以見畀。余珍之不翅拱璧。後之覽先生書者，必如此卷方爲真蹟，方爲名家也。」又周廷隴跋略。又堪喜齋主人許乃普跋云：「文待詔草書千文，爲星子干氏所藏」道光丁酉，余得之豫章。娟缺月露雲霧，正未可以蟲餘少之。」裴景福跋云：「停雲老人草千文一卷，精妙絕倫。庚辰夏中伏日遊廠市，以白金三兩購於博古齋。雖絹已蝕損，而神采如生。三橋昆弟二跋，尤注意。父子濟美，萃於一卷，誠名蹟也。」又云：「絹本，一百二十一行。蟲蝕頗甚，而字不多傷，玉潤珠圓，深於永師，而健拔則出自聖教序。此虞、褚聖境，慎勿以蟲蝕少之。余數見停雲千文，從無此蕭灑流利者。凡經休承兄弟題後，必精品。習松雪陝刻天冠山，不如習此卷。壯陶閣帖收文書多八十後作，中年書惟收此卷。松雪草千文堪與媲美。唐宋以來書家無不精習千文體格備也。」按：壯陶閣帖未見此千文，蓋後又未刻，壯陶閣帖目亦無此帖。

書千字文

見《六藝之一録》卷一百六十八《少室集・文徵明千字文》：文衡山先生於書無所不學，而行書出於聖教序。今學先生書者，目不覩聖教，惟規模刻畫以爲優。雲間人乃謂敝邑惟有聖教序一路，不亦寃乎！先生少時學書，清晨籠首書千文畢，然後下樓盥洗見賓客，如此其勤也。此卷其未梳洗時書邪，抑停雲館無事時書邪，不可知矣。戊子距今又經一戊子，六十年所而紙墨完好如新，則知寶先生書者，當愈重愈嚴矣。《佩文齋書畫録》卷八十《歷代名人書畫跋》卷十一。

按：五十九歲作。

行書千字文

己丑四月十又八日寫，徵明。　見《故宮歷代法書全集》卷十八《元明書翰・文徵明千字文》。　《吳派畫九十年展》。王泰跋云：「是帖運筆沉摯，結體嚴密，誠衡山先生老年筆也。嗟乎，曷若嫩而多姿，腴而善媚者易投世眼乎！壬戌季秋。」臺北故宮博物院藏。

隸書千字文拓本

嘉靖十二年歲在癸巳十一月廿又四日書畢。是日乍寒，硯膠手皴，不能成字。徵明記。　見

《停雲館真蹟》。　按：題識楷書，與行書録蘭亭詩後題識相同，字亦無異，疑剽取蘭亭詩所題。千字文隸書亦佳，豈摹本乎？待考。

歐體行書千字文拓本兩種

嘉靖甲午三月既望，文徵明書。　見龍泉書院刻本。王同祖嘉靖丁酉七月跋云：「書法至近代，益廢不講，流俗趨時，崇奇矜拙，意索然矣。昔人論書，謂婢學夫人，舉止羞澀，不類是耶。衡山公書倣法會稽，而取於率更。初入遒勁，晚更端雅，從橫妙詣，殆神化矣。是本乃刻于龍泉書屋者，觀之益可想見。謹識于後，以貽我同志云。」章簡甫刻。　又另一刻本，行次均同；款下朱文「徵仲」方印同，但首行「徵明」「玉蘭堂印」兩方印無，僅有「醉墨軒藏石」一印；無王同祖跋，亦無刻工姓名。

小楷千字文

千字文　嘉靖甲午冬十一月十六日，徵明書於玉磬山房。　見墨蹟，林佶兩跋，編者曾藏。無錫市博物館藏。

行草書千字文

乙未二月廿一日，徵明書于悟言室中。是日乍暄，意思鬱拂，惟據案作書稍覺清適耳。顧紙筆不佳，不能發興，殊用耿耿。　見日本孔固亭真蹟法書刊行會本《文徵明書千字文》。

小楷千字文拓本

嘉靖十四年歲在乙未孟夏四月十二日，書于玉磬山房。長洲文壁徵明甫時年六十有六。　見《湖海閣藏帖》。　按：書體是文徵明風規，但「文壁」久已不用，偽。

小楷千字文拓本

嘉靖十五年丙申五月十六日徵明書，時年六十有七。　見拓本。　《岱宗小稿》卷六《文衡山千字文》：衡山此帖，字字莊重，而中有骨力，有垂紳正笏之度。雖不稍殘缺，而典型固可想也。　按：所見刻本，此最端重。

草書千字文

前原墨缺數行　圖寫禽獸起　嘉靖丁酉八月十三日，徵明書。　見印本。　按：此帖得時封面

封底皆不存，故無書名及出版者名。印紙與日本印相同，疑是日本所印。

隸書千字文拓本

資父事君至佐時阿衡　嘉靖乙巳春王正月二十五日，徵明書。　見《螢照堂帖・明代法書第六》

文徵明書，車氏共刻十五行。

小楷千字文

嘉靖二十四年歲在乙巳二月十有二日，徵明書。　見《藝苑真賞集》第三期《明文衡山小楷書千字文》。首董其昌行書「衡山墨妙」題額。文嘉跋云：「先待詔手錄千文幾百本，俱爲交知索去，余居恒每念之。甲子春，將治裝游燕都，偶檢舊篋中書札，忽得此本，政如獲奇琛，遂裝池成卷，携之而往。適貞叔顧君在京師，過余邸中，一見遂攘去。後半載，貞叔復出以見示，敬書數語於末，以識不忘。乙巳二月八日。」

小楷千字文

嘉靖乙巳春三月十又七日，徵明書。　　　見臺灣歷史博物館印本《明代沈周唐寅文徵明仇英四大

家書畫集·文徵明千字文》。　　按：此與前卷與臺北故宮博物院所藏明文徵明四體千字文中

真書寫於嘉靖壬寅歲春二月在東雅堂書者，字大都相同。

草書千字文印本　拓本

嘉靖乙巳秋八月二日，書於玉蘭堂。

印社印本《文待詔小楷草書真蹟》。　　按：西泠本乃以過雲樓帖翻印成白底黑字。

見有正書局本《文徵明正草千字文》、《過雲樓帖》、西泠

行書千字文

嘉靖乙巳八月十日玉磬山房書，徵明。　　見日本二玄社出版《中國法書選》五十《文徵明集·行

草千字文卷》。李經畬跋云：「有明一代書家，萬曆以後思翁一人，直接晉唐，獨立千古。自洪

永迄嘉隆，名家雖多，其堪配食山陰者，枝山、衡山而已。竊嘗謂兩公之書，如詩家之有李杜。

天資邁往，落筆即臻絕詣，指枝生其謫仙乎。至於詩律之細，聖集大成，浣花、停雲，固無異軌。

此卷不拘拘智永涂轍，筆筆皆本家法，爲先生合作，宜其從心不踰矩之年也。卷尾蘭竹，儼然君

室蘂齋。雖墨不多，已非公瑕、白陽所能及、珠聯璧合，允矣瑰寶。中略光緒十有七年歲在辛卯

五月既望，合肥李經畬識于宣武門內化石橋西之寶宋室。」又補厂識云：「壬戌冬十一月得之廠

肆，代價百翼。癸亥首夏重裝，工料十八番。」日本個人藏。　按：　原卷一八九一年在李氏，補厂于一九二二得之。今此卷後無蘭竹，偽。

小楷千字文卷

千字文　嘉靖戊申春二月二十七日，徵明書。　見《吳門四家書畫收藏與辨偽》圖八十四《仿文徵明小楷千字文卷》，小楷共廿七行。　按：　此與《墨緣》《玉雨堂》所記四體千文中真書一卷款識同，印不同，字小難辨。

小楷千字文拓本

戊申四月十日書於玉磬山房，徵明時年七十有九。　見《禊蘭堂法帖》卷八。　《珊網一隅》：小楷字如蠅頭，於小楷一體可謂極盡能事。然未免小有習氣，不能如松雪自然。文以格勝，終不及趙以韻勝也。

小楷千字文拓本

嘉靖戊申七月十又二日書于玉蘭堂，徵明時年七十有九。　見拓本，無刻工姓名，但能傳徵明神貌。

細楷千字文拓本

文徵明金闌小楷千文此行小楷在帖首行　　嘉靖戊申秋八月十又二日，歸自崑山舟中書，徵明時年七十有九。　原石舊藏二百蘭亭齋，同治乙丑春畀置焦山寺，吳雲記。　見拓本。　按：此帖在《須静齋雲烟過眼録》以「徵明小唐」目之；明拓有鍾、王風韻，清拓但存形貌。

小楷千字文册

嘉靖戊申秋八月十又二日書於玉磬山房，徵明時年七十有九。　　見《石渠寶笈》卷三《明文徵明書千文一册》：　素牋，烏絲闌，楷書。

細楷千字文拓本

嘉靖二十八年歲在己酉，徵明八十歲，親朋遠來者，每書一本酬之。　見拓本。　陳繼儒跋云：「小字雖於寬綽而有餘，八十老人猶作蠅頭如許，真吾師也。丁丑，眉道人亦八十矣。」姚士粦跋云：「衡山先生以八旬健腕書此，倍覺翼翼飛動。計自己西歷頃□寅，歲凡九十，而長白眉公又各以八秩名毫争着波偃。　後此庚辰正閏，幸相賞于風雨歸舟。　余亦八十老衰，樂爲點涴，不乃齒懃而筆愧也乎。」李日華題云：「不衫不履，真氣逼人，從柳誠懸度人經紬繹來。　衡老小楷此

爲第一。」曹函光跋云：「余舊藏衡山先生四體千文，後爲友人易去，心常思之。忽見此本字益加小，而縱橫舒展，姿態無窮，以永師之法運老米之筆，已入化境，生平所見無出其右者。急購得之，亦足慰想念之勞矣。」王閶題云：「書仙碧眼漆方瞳，八十濡毫走化工；體兼衆妙能鑄古，千字拈來如一同。乙亥臘月。」康熙五十九年四月王澍跋云：「文待詔小楷，每患謹嚴有餘，風度不足。獨此冊空明飛動，所謂紆餘爲研，卓犖爲傑者，兼而有之，真文氏第一楷跡也。當時待詔年八十，尚能作蠅頭如此許，予年五十餘，便已兩目眵昏，古今人之不相及如此，可爲太息。」曹貞秀識云：「乾隆戊申仲秋，墨琴女士曹貞秀觀。臨摹累月，讚嘆無量。此衡翁楷法之入神化者。」曹在豐跋云：「待詔小書所見夥矣，多端凝廉折。而此乃飄飄舒逸，如美女亂頭粗服，予昔未見。眉公稱小書難於展寬有態度。予謂霍去病不學古兵法者過之，譬如未及去病，何可不學？至去病乃始不學。待詔此時殆□□學耶。後世學書之士，見若欹側巾履者，便不好之，棘刺之端，胡得爲知書。」又跋云：「八十老翁尚能此狡獪技量。所云蝸牛之角，可以戰蠻觸，棘刺之端，可以刻沐猴，爲神往者久之。」邵淵耀題云：「八十滄浪一釣翁，元精耿耿貫當中；年深豈免有缺畫，筆補造化天無工。道光庚寅仲冬，扶川歸自浙東，出示此冊，筆意絕似河南聖教，較平日所作，更復生動。今世行四體本，乃後此十年所書。宜其方八秩時，精力過于少年也。歡賞之餘，輒集古語以題其後。」吳憲澂跋云：「芙川自武林歸攜此冊見示。筆意神似海岳，與余家所

藏米書東方朔傳絕相類。妍麗流逸中，仍不失繩尺，較畫錦堂記更覺縱橫如意。　壽泉孝廉謂絕

似河南聖教，蓋南宮用筆，波拂處全法中令，尋源溯流，誠不誣也。」錢天樹跋云：「宋德壽宮所

作黃庭，成邸刻入詒晉齋法帖中。　觀待詔是作，真從此發源而自饒丰骨，與平日按步就班者不

同，真爐火純青之候，左右揮灑無不如志者，為待詔書中上乘。董香光晚年，亦用此意。若以繩

尺求之，則失之遠矣。　此非真知書者，難喻斯旨耳。」張式跋云：「衡山翁以功力勝。此小楷千

文年八十時所書，功彌深，力彌透，如快馬追風，愈得勢，愈神駿也。　芙川參軍病學者祇求點畫，

不解取勢，因出此本勒石廣播，俾知書法之功在取勢，在變化，豈在刻畫形模，循墻跬步哉。」張

蓉鏡道光壬寅十二月跋云：「衡山先生書胎原二王，其靜逸處得力於樂毅論爲多。晚年無所不

窺，更臻神化。　是冊細楷千文，筆情閒逸，超妙入神，絕似唐靈寶度人經變相題字。因爲刻石，

以垂不朽。」　孔省吾摹。　　原石藏蘇州拙政園拜文揖沈之齋壁間。

行書千字文爲王一陽作

嘉靖己酉八月初七之夜，雨後乍涼，張燈適興，初不計工拙也。　徵明爲一陽王君書。　　見《享金

簿》：文衡山行書千文一卷，字法遒逸，絹素精好。

小楷千字文拓本

嘉靖庚戌春二月十又九日，徵明書。　見拓本，清人摹刻本。

行書千字文

嘉靖辛亥八月十日書於玉磬山房，徵明。　見日本平凡社印本《文徵明書千字文》。　按：偽。

行書千字文

嘉靖壬子六月三日書於停雲館中，徵明。　見無錫理工製版所印本《文徵明行書千字文墨蹟》，裴氏壯陶閣藏本。　按：偽。

行書千字文拓本

嘉靖壬子八月既望書，徵明。　見《安素軒石刻》。

草書千字文

嘉靖壬子秋九月十又八日，徵明。　見香港鄧民亮先生寄複印資料，僅見四幅，烏欄行草書。

書千字文册

嘉靖三十二年歲在癸丑七月七日書，徵明時年八十有四。　見《吳越所見書畫録》卷四《文待詔

千字文册》：紙本，烏絲格，文翁千文極多，此最認真。　按：疑是小楷。

行書千字文拓本

嘉靖癸丑十月八日書。　見拓本殘頁，文嘉跋。　按：筆法結體，是文嘉代筆。

小楷千字文册

嘉靖甲寅九月廿日書於悟言室，徵明。　見《吳越所見書畫録》卷四《文衡翁小字千字文册》。

行書千字文殘册

嘉靖甲寅冬仲書于玉磬山房，時年八十有六，徵明。　見墨蹟殘本，紙本，烏絲闌，編者曾藏。

無錫市博物館藏。　按：文彭代筆。

小楷千字文册墨蹟、印本

嘉靖丙辰五月十二日書，徵明時年八十有七。 見墨蹟，紙本，小楷，編者曾藏。查士標原有跋

云：「右文太史真蹟千文，爲樗庵社師行笈中物。舊闕數筆，摩挲惋惜，攜來邗上，吾友閔賓連

欣爲補完，遂成全璧。昔聞米南宮遺跡有缺，趙承旨補之。余家舊藏承旨雪賦，衡山亦爲補數

十字。古人斷簡殘編，端有賴于後學如此。然非得賞識收藏，深加護惜，亦將等之溝斷爨餘而

已。快閱數過，爲題其尾。」 有正書局印本《文徵明正草千字文》。 無錫市博物館藏。

按： 查跋失，請任卓羣鄉文補録於後。

行書千字文

嘉靖戊午秋八月四日書，徵明時年八十有九。 見《中國古代書畫圖目》九《明文徵明行書千字

文卷》，絹本，烏絲闌。 天津楊柳青畫社印本《歷代名家墨跡選·明文徵明書千字文張一川小

傳》。 天津市藝術博物館藏。

細楷千字文

見《書訣》： 千文極小者，次於文賦，亦得河南度人之法。

小楷千字文

見《書訣》：千文此本，字如石莊，似趙字。

歐體千字文

見《弇州山人續稿》卷一百六十三《跋文待詔歐體千字文》：文待詔不多作率更體，所見惟張奉直墓表石刻及此千文手蹟耳。石刻小於皇甫碑，筆近肥。千文細於化度銘，筆稍縱，於整栗遒勁中，不失虛和舒徐意致，佳本也。　按：王世貞所見徵明歐體書僅兩種。余所見拙政園書畫册卅一種，書體以歐體書寫者三種。　書楊循吉嘉定新建思賢堂碑、書祝允明香山潘氏新建祠堂記，書楊上林辭金記、書所撰張梅谿墓表，皆歐體書寫。　明代刻石，即有此三小楷墓志亦是歐體。

小楷千字文四卷

見《平生壯觀》卷五：　小楷曾見四卷，聞起晨起必端寫一篇，書字之勤如此。

小楷千字文

見《鐵函齋書跋・文待詔小楷千文》：　余往見待詔手抄永嘉詩稿，雖規矩不爽絲髮，而微失之

拘。此則舒徐中節，態有餘妍。韋誕云：方寸千言，而有徑丈之勢。不媿斯語矣。

小楷千字文

見《叢帖目·餐霞閣法帖五卷》卷五：　明文徵明千字文。　按：毛漸逵所刻，皆小楷。

草書千字文卷

徵明書。　見《中國古代書畫圖目》一《明文徵明草書千字文卷》。文彭跋云：「先君書，其娟娟者人能效之。其草草天真爛然，而意態迥別，非留心書學者固不能知也。此卷尤覺有意趣，識者當自知之。　隆慶四年秋七月。」北京故宮博物院藏。

行書千字文册

見《中國古代書畫圖目》二十《明文徵明行書千字文十六開册》：　紙本，嘉靖壬寅。　北京故宮博物院藏。　按：無圖。

行書千字文冊

見《中國古代書畫圖目》六《明文徵明行書千字文七開冊》：紙本，嘉靖庚寅。蘇州博物館藏。

按：劉九庵云疑，傅熹年云偽。無圖。

草書千字文冊

見《中國古代書畫圖目》六《明文徵明行草書五十九開冊》：紙本。蘇州博物館藏。按：劉九庵云疑，傅熹年云偽。無圖。

草書千字文冊

見《中國古代書畫圖目》十八《明文徵明草書千字文十五開冊》：紙本，辛丑。湖南省博物館藏。按：無圖。

中行書千字文

見日本平凡社印本《文徵明草書千字文》。按：此以辛亥八月十日書於玉磬山房行書千字文放大印行，每行五字，另爲排列者。偽。徵明。

草書千字文并畫撥阮圖

見《太平清話》及《書畫史》文。

草書千字文

見《寐叟題跋・明文衡山草書千文卷跋》：元季書家作草書者，多宗顛、素。沿及有明中葉，元玉、東海猶然，京兆亦不能復古。獨衡老專宗永師，履吉繼之，力矯元習，上規唐法。嘗見唐人寫經有作永師體者，意匠宛然，與二公相近，足知二公沿溯之所臻矣。衡老喜銳筆尖鋒，亦是以唐法矯趙派末流之弊，非多見唐跡不知。

草書千字文

見《叢帖目・荔香軒墨本四卷》第二：文徵明草書千字文，方求義跋。

隸書千字文

見《虛舟題跋・明文待詔隸書千字文》：文待詔隸書，金壽門謂其源出自蔡邕，而效法顧戒奢。顧戒奢書寡陋者未之或見，中郎洪都石經嘗見數百字，未見有一毫似處。余謂待詔此書專師鍾

縣勸進、受禪二表，而兼取歐陽詢、房彦謙。蓋自曹氏纂漢後，書法便截然分今古，無復漢人高古蕭穆之風。中略要之風會自然作者，所不能自主者也。此書筆力斬截，深得元常遺意。米元章稱歐陽率更爲真到内史，此書真不愧此語。待詔爲隸全法唐人，此更軼而上之，直到鍾太尉地步。壽門稱爲待詔第一隸書，不虚也。

書千字文

見《息園存稿》文八《跋龔襄時望所藏文徵仲書》：近時人多善書，如衡山沉着痛者絶少。蓋於魏晉法書無不臨搨，是以得其骨髓。時望所藏千文，與吳中石本結體小異。觀者雖識其神情，然後可與論師承也。

千字文兩種

見《鈐山堂書畫記》：法書文徵仲千字文二種。

書真行千字文

見光緒本《蘇州府志》卷一百四十一：長洲縣文徵明真行千字石刻，在陸墓平田禪院。《吳門

補乘》：平田禪院在祇園東北。順治初，僧古心募織造周工部天成，創藥樹、放生池。其徒麟乳建大悲殿，壁嵌文衡山赤壁賦、真行千字文。

失之。

見《玄覽編》：予舊藏有文太史篆分真小字三體千文一小冊，文休承曾為余題跋。頃于白下

篆分真三體千字文冊

見《古今碑帖考・國朝碑》：二體千字文、文徵明書，在蘇州張氏。

二體千字文

四體千字文卷

楷書千字文　嘉靖乙未夏四月二十有九日，徵明書。　此帖另見廣陵古籍刻印本《明文徵明墨跡兩種》。　四十四行。

草書　嘉靖乙未夏六月廿又八日雨中書，徵明。　四十四行。

隸書　嘉靖丙申夏五月七日書于得真齋，徵明。　四十四行。

篆書　嘉靖丙申秋七月望前三日，徵明書。

見《吳派畫九十年展・文徵明四體千字文卷》。　臺北故宮博物院藏。

四四行。

四體千字文卷

真書　嘉靖二十一年歲在壬寅春二月九日，徵明書。

草書　嘉靖壬寅七月十有二日書，徵明。

隸書　嘉靖甲辰二月二十有一日，徵明書。

篆書　嘉靖戊戌正月穀日，徵明書。

見《式古堂書畫彙考》卷二十四《文徵明四體千文卷》：烏絲闌，藏經紙，四幅。陳鎏跋云：「衡翁書千字文，傳吳下者甚多，然篆本則絕少，至於四體備於一卷，則余之所僅見者也。考其年皆八十以上，老目細書，尤甚難得。」文元發跋云：「先太史平日喜書千文，散在人間者不下千本，然皆行草爲多，楷書已僅見，而隸古、小篆至少。四體彙成一軸，無纖毫遺恨如此卷者，吾見亦罕矣。」又見《六藝之一錄》卷一百六十八《文徵明四體千文》。

四體千字文卷

衡翁四體千文大隸書　陸師道書。

楷書　嘉靖壬寅歲春二月九日，徵明書于東雅堂。　烏絲格五十行。

草書　嘉靖甲辰夏四月既望，徵明書于石湖舟中。　烏絲界行五十行。

隸書　嘉靖乙巳八月二十有二日，徵明書。　烏絲欄五十行。

篆書　比歲，子春以尺素索余書四體千文。余素憚煩于此，而辭之不獲，勉爲書之。凡七年始完，不惟不工，不足供玩，而徒費歲月，良可惜也。戊申，徵明識。　烏絲闌五十行。　按：凡漏寫三處，共三十三字，故雖未有識，仍五十行。

見《石渠寶笈》卷三十一《明文徵明四體千文一卷》：「素牋，烏絲闌本，凡四幅，拖尾有文嘉、陸師道一跋。」《故宮歷代法書全集》第六卷《文徵明四體千字文》。《吳派畫九十年展》。臺北故宮博物院藏。　按：文嘉跋云：「右四體千文，皆先君真跡。先君少以書法不及人，遂刻意臨學，篆師李陽冰，隸法鍾元常，草書兼撫諸體而稍含晉度，小楷則本於黃庭、樂毅；而溫純典雅，自成一家，虞、褚而下弗論也。嘗見趙松雪於碧牋上作四體千文，心甚愛之，遂亦倣爲一二；然未嘗輕作。惟江陰朱子儋、丹陽孫志新、嘉興項子京各購得一本，餘雖或得真草，或篆或隸，未有得其全者。此本皆晚年筆，而用筆精妙，無一滲漏，由于功深力到，神運所至，不以老少異也。今日偶觀，因拭淚識此。辛酉七月既望。」陸師道

跋云：「昔人品書有云：元常每點多異，羲之萬字不同。余雖不能書，知爲妙語。蓋不如是，則不足以窮翰墨之意，而盡意態之極也。智永千文八百本，其爲變莫備於是。惜余不能偏觀而盡識之。乃今衡山所作，何啻數十百本，而本各不同，悉臻妙境。此一千文而備四體，種種入神，尤窮變盡態之極，則李氏之言豈□我哉。甲子重九前二日。」

四體千字文册爲王廷作

見《平遠山房法帖》。癸卯七月九日行書各體詩識云：「南岷先生以二册索拙書，病懶相仍，久未能辦。比來稍間，爲書四體千文，顧有餘紙，復綴舊作數首。」據此跋，一册爲作四體千文，一册爲行書所作詩。雖本年作四體千字文册尚未發現，但必書一册者。

四體千字文卷

真書　嘉靖甲辰春二月上浣，徵明書。　烏絲方格，筆意鬆秀，綽有餘妍。五十二行。

草書　嘉靖甲辰夏四月廿又六日，徵明書。　烏絲界行，清勁圓折，筆法謹嚴。五十二行。

隸書　嘉靖丙午春正月十有九日，徵明書。　烏絲方格，峭勁有致，筆力精到。五十二行。

篆書　嘉靖丙午四月十又三日，徵明小篆。　烏絲方格，篆法意到筆隨，天真爛熳。五十二行。

見《古緣萃錄》卷三《文衡山四體千字文卷》，紙本。

四體千字文

小楷　嘉靖丁未春三月九日，徵明書。　烏絲格，五十二行。

行書　徵明。　烏絲界行，五十二行。

隸書　越明年戊申春正月既望，徵明書。　烏絲格，五十二行。

篆書　嘉靖庚戌秋七月既望，徵明書。　烏絲格，五十二行。

《文徵明四體千字文》，紙本。　上海朵雲軒藏。

見一九九八年《書法》第五期

四體千字文卷爲華雲作

書法四體　周天球書。

真書　嘉靖戊申歲春二月廿又七日，徵明書。　烏絲界欄。

草書　嘉靖戊申夏四月十有八日，徵明書。　烏絲界行。

隸書　嘉靖己酉冬十月七日書，徵明。　烏絲隔欄。

篆書　嘉靖辛亥歲上元前二日，徵明。　烏絲隔欄。

見《墨緣彙觀錄》卷二《文徵明四體千字

文卷》，藏經紙本。前引首周天球題，後紙自書兩跋，陳道復一跋。《玉雨堂書畫記》卷二《文

衡山書四體千字文》：據自跋，爲真賞齋華氏補庵書，宜書法精益求精也。嘉靖戊申至辛亥，閱

四歲方成，以見古人慊心傳世之作，斷非促迫所能。自跋在十年後，云披閱于毛中丞家。又五

年復跋，則不著何地。而白陽山人云：「時執經門下，親見書。此二十年後則爲舜臣朱子所得，

更十餘年復流傳他所。一刹那間，三轉徙矣。」余茲敢信爲已有耶？烟雲過眼，神物獲持，聽適

所遭而已。　　嘗見文小字四體千字文石墨，質本無潤，篆隸則別有玩味不盡之意。趙四體書

刻于中州陳氏，極精神。　　二公書法大宗，真草無間，篆隸則別有玩味不盡之意。趙四體書

墨蹟乎？昔人論宋郭忠恕三體陰符經，大小二篆潤能品，而隸不入格。以見兼擅之難。　觀此體

細如蠅，正復縱橫跌宕，是何神力。　　按卞、韓兩氏所記，其四體千字文，非文，陳所跋原墨也。由

文跋，知四體千文書成後十年，披閱於毛中丞家。中丞爲毛理，正德末，以右副都御史致仕，卒

嘉靖十二年癸巳。當徵明五十二歲至六十四歲間。則四體千文應書於四十五歲前後。今四體

爲嘉靖戊申至辛亥作，徵明年七十九至八十二。陳淳久卒，安能親見書此？且爲跋乎？補庵乃

華雲，非華夏。

四體千字文拓本

楷書　嘉靖丁巳十月十日書，徵明時年八十有八。　有烏絲界欄，共六十五行。

草書　嘉靖丁巳五月既望書，徵明時年八十有八。　有烏絲界行，共六十五行。

隸書　戊午九月十日，徵明書。　萬曆壬辰，吳應祈臨摹勒石。　有烏絲欄，共六十六行。　吳應祈識在帖末。

篆書　嘉靖戊午閏七月既望徵明書，時年八十有九。　有烏絲欄，共六十七字。　見拓本。

四體千字文

見《弇州山人四部稿》卷一百三十二《文太史四體千文》：　文待詔以小楷名海內，其所沾沾者隸耳，獨篆筆不輕爲人下，然亦自入能品。此卷千文四體，楷法絕精工，有黃庭遺教筆意；行體蒼潤，可稱玉版聖教；隸亦妙得受禪三昧；篆書斤斤陽冰門風，而有小法，尤可寶也。自興嗣成此文後，獨元時趙承旨及待詔能備此衆體。惜少章草耳。

四體千文矮卷

見《清河書畫舫》：　嚴持泰持示文徵仲四體千文矮卷，係早年筆。陳道復跋之甚詳。　按：此

卷疑是《墨緣》《玉雨堂》所記原卷。

四體千文帖

見《古今碑帖考‧國朝帖》：四體千文帖，文徵明書，在蘇州杜氏。

楷書醴泉銘於趙伯駒九成宮圖上

見《唐宋元明名畫集》：嘉靖丁未九月既望。　按：此少時所見，未詳錄，待補。

小楷醴泉銘于趙伯駒九成宮圖上

嘉靖甲寅三月廿二日，太原文徵明書，時年八十有五。　見《湘管齋寓賞編》卷三《文徵仲蘭亭圖并書序》：大約待詔以小楷勝。肯菴李師所收有醴泉銘，書于趙千里畫九成宮圖上。

臨醴泉銘於九成宮圖上

見《寒松閣題跋‧跋文待詔楷書》：昔年門下士鄒殿書觀察貽予九成宮一幀，上有衡山臨歐陽率更醴泉銘，作於嘉靖戊午，蓋已八十九歲矣。

小楷高松賦青苔賦拓本

高松賦　李紳　青苔賦　王勃　偶檢唐賢賦集，乃命管城書此，時在嘉靖壬辰四月既望，文徵
明。

見《海山仙館藏真三刻》王穉登、王問跋。王穉登云：「慈於毘陵友舊處得此袖珍小卷，
爲衡翁得意書，從首至末無一懈筆。年八十餘，神明不衰，可於書法徵之。」按：此刻頗失真。
時徵明年六十三，兩王所跋，蓋自他書移來，非跋此兩賦者。

行草書滕王閣序卷

甲午春二月既望書于玉蘭堂，徵明。　見《古芬閣書畫記》卷六《明文待詔滕王閣序卷》：紙本，
行草書。

小楷滕王閣序拓本

嘉靖癸丑春二月十又二日，長洲文徵明書。　見《湖海閣藏帖》。

行書滕王閣序

徵明。　見文明書局印本《文待詔滕王閣序真蹟》。　藝苑真賞社印本《明文徵明書滕王閣

序》，錫山丁氏藏。　上海古籍書店本《明文徵明墨跡選》。　海天出版社本《文徵明書法選》。

工人出版社本《文徵明行書習字帖》。

行書梅花賦卷

嘉靖壬寅九月望書于玉蘭堂，徵明。　見《古芬閣書畫記》卷六《明文待詔梅花賦卷》：紙本。作書之歲，待詔七十又三，早歸吳下矣。玉蘭堂爲昔年京邸別業，或重游燕臺耶。自訂年譜及行承行述均未及之，何也。然字則精神圓結，骨秀氣蒼，信爲晚年真蹟。　按：徵明在京師無別業，玉蘭堂乃文氏蘇州祖居。自訂年譜至今未見。

楷書盧鴻草堂十志

草堂十志　嵩山草堂十二行　雲錦淙十行　金碧潭九行　滌煩磯九行　期仙磴九行　倒影臺十二行　洞元室九行　樾館十行　羃翠庭十行　枕烟庭十一行　皆無款有印。　見《石渠寶笈三編目録》

乾清宮藏文徵明書盧鴻草堂十志一册。　《中國古代書畫圖目》二十《明文徵明楷書盧鴻草堂十志十開册》，洒金牋。　《重訂清故宮舊藏書畫録》：待考。　按：徐邦達云存疑。考此是徵明七十前後作，非偽。

行書草堂兩景

雲錦淙者　徵明。行書十二行　翠翠亭者　徵明。行書十二行　見墨蹟，一九五四年四明陳明憲

以歸余。　無錫市博物館藏。　按：臨本。

行書輞川詩於所畫卷

嘉靖甲午夏五月既望畫并書，徵明。　見《嶽雪樓書畫錄》卷四《明文待詔臨摩詰輞川圖卷》：

書紙本，全錄輞川詩二十首，烏絲闌行書。

書輞川詩於仇英摹輞川圖後

見《弇州山人續稿》卷一百六十九《摹輞川圖後》：　右王摩詰輞川圖，臨之者郭忠恕，再臨者仇英

實父也。　其二十絕句書者，文待詔徵仲也。

各體行書王維五律四首卷

中歲頗好道　時見碧雞坊　獨有宦游人　落日放船好　徵明。　見《中國古代書畫圖目》十三

《明文徵明行書倣宋人書卷》，紙本。　按：倣蘇軾、黄庭堅、米芾及懷素。　廣東博物館藏。

按：　由末一首草書及名款，知是文彭代筆。

行書蜀道難於沈周棧道圖後

蜀道難　右李青蓮作　石田先生筆底化工，妙絕今古，而棧道一卷，尤屬神工。節客有命余錄蜀道難附於卷尾，不足存耳，當寶其畫而同之云。嘉靖改元秋九月十日，長洲文徵明識。　見墨蹟卷，一九六六年五月見於錢君景塘家。畫絹本設色，後徵明行書，烏絲界行，錄李白詩，小行書跋。

行書蜀道難於王蒙劍閣圖

蜀道難　叔明此圖有千巖萬壑之奇，具無窮宛轉之妙，於此知叔明之胸次傀儡，筆底化工，有未易窺測者。中略余書太白此篇于畫端，正以雄文妙繪，方始為敵耳。文徵明。　見《寶繪錄》卷二十《黃鶴山樵劍閣圖》：文行書。

行書四皓詩橫幅

題四皓　右李青蓮作　嘉靖丁亥秋八月十日，徵明書。　見一九九八年七月廿八日香港大公

報《名畫有價》：　文徵明草書四皓詩。　紐約佳士得中國書畫拍賣會估價三千至四千美元。

行書春夜宴桃李園序

嘉靖甲辰春三月既望，徵明書于玉蘭堂。　見墨蹟，紙本，烏絲欄，行書。　一九五〇年四明陳明

憲君見于上海古玩市場，抄示。

書劉隨州集二本

右劉隨州集，余甚喜之，但無清楚者。　一日祝京兆以清楚者示余，几頭偶然有餘紙，遂漫書之，

以為便覽。　文壁。　衡山先生詩清致皎然，故宜深契隨州。　前輩用心勤敏如此，非可易及也。

項士端。　見《好古堂家藏書畫記》卷上：　文衡山書劉隨州集二本，乃少年所書，後自記，後有

項士端跋。　按：　祝允明官應天府通判在正德末，徵明久以徵明為名。　姚氏所記豈有筆誤歟。

書秋興八首與吳山秋霽圖合卷

見《文徵明與蘇州畫壇》：　弘治庚辰十月，作吳山秋霽圖，書杜甫秋興八首卷。　《石渠寶笈三

編目錄》：　靜寄山莊藏。

行書秋興八首拓本

秋興八首　右唐杜少陵作　嘉靖十九年冬十月望前二日，徵明書于玉磬山房之北牖。　見《停
雲館真蹟》，淮南夏聲跋。　按：僞。

行書秋興八首與溪山高逸圖合卷

秋興八首　嘉靖乙卯八月十日書於停雲館，徵明時年八十有八。　見《石渠寶笈》卷三十六《明
文徵明溪山高溪圖一卷》：後幅素牋烏絲闌本，行書杜甫秋興詩。　《吳派畫九十年展》。　臺
北故宮博物院藏。　按：疑是文彭筆。

書秋興八首

見《叢帖目》卷九《紅豆山齋法帖十卷》第五冊：文徵明杜甫秋興八首。

行書秋興六首

偶過邢麗文齋頭　嘉靖甲午秋九月望，徵明。　見海天出版社印本《文徵明書法選》。

按：僞。

小楷盤谷序拓本

送李愿歸盤谷序　嘉靖己亥秋七月廿四日，徵明書。　見《墨緣堂藏真》第十册：明文待詔書，烏絲格。　蔡世松跋云：待詔書此叙時年政七十，而茂密研媚，乃過於少壯。

小楷盤谷序拓本

嘉靖三十二年歲在癸丑十二月六日，時天氣盛寒，積雪幾尺。友人行促，燈下漫書一過，老眼昏曚，無足觀者。　徵明時年八十有四。　見殘帖，存末十行。

小楷盤谷序與圖合卷

盤谷序　徵明書時年八十有四。　見《石渠寶笈》卷二十五《明文徵明盤谷圖并書叙一卷》：後幅金粟牋，烏絲欄。　《選學齋書畫記續編·文徵明小楷盤谷序張若澄補圖卷》：小楷方整多姿，不拘拘於結構繩墨，暮年超逸之筆。　《書法叢刊》第三十三期。　《中國古代書畫圖目》九《文徵明書盤谷序張若藹補圖卷》。　天津市藝術博物館藏。

嘉靖丁巳七月三日書於玉磬山房，時年八十有八，徵明。　見墨跡卷，紙本，烏絲欄。　一九五九

年夏，見於上海榮寶齋。　按：　用濃墨書，結體與他作略異，存疑。

小楷盤谷叙卷

徵明。　見《石渠寶笈》卷五《明文徵明書盤谷序一卷》。周天球跋云：「小楷自褚河南，僅有趙

文敏；文敏之後則僅有文太史，當代蓋無其偶也。此書盤谷序，閱其筆意，當是望九之年之筆，

遒勁清逸，目力不少衰，殆天假之歟。」陳繼儒跋云：「衡山先生楷隸，在歐、褚堂奧間未肯心

服，直與逸少父子爭衡耳。獨書數百言無一字訛筆，蟻陣雁行，可敬也。」李日華跋云：「文太

史早歲辭溫州公之賻，晚節不就逆藩之聘，大節卓犖，照映千古。其藝文翰事，特所餘事。小楷

精緊峻削，得率更三昧。此卷尤其蓄意合法者也。」陸應暘跋云：「嘉靖間，文待詔先生以書

名天下，片楮尺幅，何啻火齊木難。余少日蓋心切慕之，已而稍有知識，則辨其大小行草平平

耳，較晉唐諸名家或未能伯仲。惟真楷精工，妙絕一代，而文賦一石尤獨步也。今世所流傳者

甚少。醇之先生以花封高弟拂衣歸隱，覺陶柴桑、李盤谷不能專美。是卷若衡山先生特書而贈

者，無論醇翁賞玩，當有別趣，即此數行精楷，琴餘茶熟之暇，足堪偕老矣。」《六硯齋筆記》卷

四。《味水軒日記》萬曆四十年壬子二月廿三日云：「吳珍所先生同其友楊茂生名秀者見顧，出所藏文衡山小楷盤谷序索跋。」　按：　周天球爲茅泰峰跋，餘皆爲吳醇之跋。

行書盤谷序卷

送李愿歸盤谷序　　嘉靖戊午九月既望，徵明。　　見香港鄧民亮君所寄複印本，有烏絲闌行書。所印爲前二行及末三行。　　按：　書體與九十歲書張一川傳同，存疑。

書盤谷序

見《叢帖目》卷十一《寶翰齋國朝書法十六卷卷十一文徵明盤谷序》。　　按：　一九四七年於任卓群丈家見《寶翰齋帖》，其十一卷爲行書洞庭兩山詩，寸隸後赤壁賦，小楷赤壁賦三種，盤谷序未見。

小楷與崔群書

見《平生壯觀》卷五：　與履仁古今文三篇，小楷，一昌黎與崔群書，二賀林見素文，三溪樓詩二十韻。　三篇皆黃牋紙，筆墨極精。　　《朱臥菴藏書畫目·文太史小楷三則卷》。

行書進學解

見《弇州山人四部稿》卷一百三十二《文太史書進學解》：史稱昌黎爲進學解，執政憐而奇之，遂以省郎知制誥。節然此文雖跌宕，終不能如東方、子雲雅質而饒古意。文待詔書法出聖教序亦然。《書畫跋跋》卷一《文太史書進學解》：退之此作，雖古質處微遜客難、解嘲，然能別出意，不重墮達志、釋誨烟霧中，較量身份，固在倩、雲伯仲間。若待制書之於聖教序，尚隔數塵，恐難與昌黎並論。

細楷滕王閣記進學解克己銘

見《味水軒日記》卷七：萬曆四十三年九月三日，程倚濱以文衡山細楷滕王閣記、進學解、克己銘一紙質錢去。

行書滕王閣記册

嘉靖丙辰二月既望，余時病間，臂尚怯弱，且中書君亦不工書，字法殊不工，可笑。徵明時年八十有七矣。

見《古緣萃録》卷三《文衡山行書滕王閣記册》：紙本，十一開半，廿三頁，逕寸行楷。得于閩中。南方天鬱濕，易于蠹蝕，故精神已損，然的爲真跡。

楷書原道贈王世懋

見《王奉常集》卷五十《文太史楷書原道跋》：「蓋世懋年甫十有七而見文先生，先生謬謂奇穎而愛之，因手寫是贐爲贈。紙尾所呼季美，蓋先君初命字也。已復改稱今字云。按：《歷代名人年譜》王世懋生於嘉靖十五年丙申，至嘉靖三十一年壬子年十七歲，徵明年八十三歲。

小楷原道贈孫墀朱世程拓本

原道　嘉靖甲寅臘月望，徵明爲孫墀朱世程書，時年八十有五。　見《停雲館真蹟》，王肯堂跋云：「文待詔小楷專於點畫波折，取態無一筆板滯者，乃是真蹟。蓋其淵源直接山陰，不使狀如算子也。近代惟趙松雪，以後莫與比倫矣。」□俊明跋云：「待詔此卷原道小楷，與千字文筆意不同。其卓犖絕倫處，正在丰神俊逸中，字畫之重而不滯，輕而不佻，何待言哉。」按：如由章文、吳弈等摹刻當勝，此但存形貌耳。

行書原道卷

原道　嘉靖戊午五月八日書，老病廢忘，多所差訛，觀者當發一笑。徵明時年八十有九。　見墨蹟攝影照片，僅三幀，不全。

小楷封建論贈朱世程

余昨年爲世程書原道，自念髦衰多病，不知明歲尚能小楷否。或笑八十老翁旦暮人耳，何可歲年計邪。不意今復書此，然比來風濕交攻，擘指拘窘，不復向時便利矣。乙卯八月七日，徵明識。

見《夢園書畫録》卷十一《明文衡山楷書封建論小册》：紙本，六開十二紙，每紙八行有格，秀潤精健，絶無衰枯之態。夏一駒跋云：「運筆全取中鋒，結字彷彿麻姑仙壇碑記，古人所謂錐畫沙者，於此可見。」 按：徵明識語可疑。

書原道封建論

見《古今碑帖考·國朝碑》：原道封建論，文徵明書，入妙品，在蘇州朱氏。 按：未見拓本，不知與前二帖是一是二。

行書畫記於沈周周臣合畫畫記圖

見《味水軒日記》卷二：萬曆三十八年庚戌十一月二十九日，過項晦甫、玄度昆季，晦甫出觀沈石田、周東邨合畫韓退之畫記景物，文徵仲行書記文。

書畫記爲項元汴作

見《文徵明與蘇州畫壇》：嘉靖三十七年戊午，八十九歲，八月廿四爲項元汴書韓愈畫記。引《重訂清故宮舊藏書畫録》。

大行書楓橋夜泊詩拓本

徵明。　見殘碑拓本。　舊拓本可識者，存「落啼霜滿天江愁眠姑蘇寒山寺到客船徵明」十八字，亦大都不全。　近拓依稀存「落啼霜滿對愁姑蘇船徵明」十一字。　《吳縣志》卷五十九《金石考一》：張繼詩殘石，文徵明書，嘉靖中在寒山寺。　按：一九九四年初夏，寺住持性空來，請以文帖字補全。　昔年與妻張月尊試集文帖中字相近者摹補，以妻病卒而止。　至是乃補完，并於石末識云：「無錫周道振、張月尊夫婦集文帖家藏帖補全。　公元一九九四年七月寒山寺性空立石，時忠德刻。」初，由石工刻一石不佳，繼請時君另刻一石。　今兩石均在普明塔院回廊壁間。

小楷唐人律絶詩六册

第一册，十三開，二十六頁，頁十行，首行「唐詩選」，二行空，三行「五言律詩」。詩自王勃别薛華以下六首，至蘇味道十首，共六十二首。

第二冊，十五開，三十頁，亦五律。自宋之問十六首，至王維一首，共七十一首。

第三冊，二十開，四十頁。自王維十二首，至張祐一首，共八十八首。

第四冊，目錄一開，計十九開，共四十頁。首行「唐詩選」二行空，三行「七言律詩」。按目錄，自杜審言至許渾三十八人，共詩六十八首。

第五冊，十七開，三十四頁。五言絕句詩，自王適江濱梅，至薛濤春望詞，止四十一人，共詩九十八首。按此冊疑缺首一、二頁並目錄。

第六冊，十五開，三十頁。首行「唐詩選」，三行「七言絕句」。自王勃蜀中九日，至無名氏無題，止四十一人，共詩八十七首。末題：「嘉靖丙戌季冬，停雲館錄。」見《古緣萃錄》卷三《文衡山小楷唐人律絕詩冊》，紙本。

小楷峨眉山月等七絕廿四首拓本

峨眉山月歌	峨眉山月半輪秋	影入平羌江水流			
	誰家玉笛暗飛聲	天門中斷楚江開	故人西辭黃鶴樓	朝辭	
白帝彩雲間	獨在異鄉爲異客	楊柳渡頭行客稀	商胡離別下揚州	一辭故國十經秋	不見
高人王右丞	復憶襄陽孟浩然	漢將承恩西破戎	日落轅門鼓角鳴	古廟楓林江水邊	休垂
絕徼千行淚	夾道疏槐出老根	潮州南去接宣溪	荊山已去華山來	西來騎火照山紅	朱雀

橋邊野草花　花時同醉破春愁　瞿塘峽口水烟低　一道殘陽舖水中　空門寂靜老夫閑　長洲

文徵明書。　見拓本，編者曾藏。

書唐詩聯十六頁配仇英等畫贈沈大謨

見《弇州山人續稿》卷一百七十《送沈禹文畫冊》：此冊前有「壯遊鳴盛」四字，爲許初元復玉節篆，畫凡十有六幀。略，詳見畫。　其副頁則宋經箋，各有唐詩一聯，皆待詔書。書體兼眞行草篆隸古法。有嶧山、受禪、二王、渤海、魯郡、懷素、眉山、雙井、襄陽，翽翽鸞翥鳳舞。按：詳見畫。

大行書賈至早朝詩軸

銀燭朝天紫陌長　徵明。　見一九九〇年《書法》第二期。《中國古代書畫圖目》二《明文徵明行書賈至早朝詩軸》，紙本。　按：傅熹年云疑。　考：「燭」「曉」「柳」「鶯」「步」「香」「池」「侍」「徵明」等皆拘强，臨本。　上海博物館藏。

行書劉商胡笳十八拍

漢室將衰分　嘉靖甲午春二月十日，徵明書於玉蘭堂中。　見《中國古代書畫圖目》十六《明文
徵明行書唐胡笳十八拍卷》，洒金牋。　山東美術出版社本《文徵明小字字帖》明文徵明書唐
劉商胡笳十八拍，有烏絲欄。　山東省博物館藏。　按：偽。

行書茶歌橫幅

茶歌　日高丈五睡正濃　嘉靖壬子春二月廿日書於玉磬山房，徵明。　見墨蹟，紙本，烏絲欄，
行書。　編者曾藏。　按：偽。

行書茶歌卷

見《中國古代書畫圖目》十八《明文徵明行書茶歌卷》：　紙本，甲寅，無圖片。　湖北省博物館
藏。　按：楊仁愷云存疑。　偽。

書琵琶行於唐寅畫軸

琵琶行　嘉靖壬午修禊日書於停雲館之南榮，長洲文徵明。　見《紅豆樹館書畫記》卷二《明唐

子畏文衡山琵琶行書畫合軸》：絹本，衡山書結體秀勁，與此圖允稱雙絕。

行書琵琶行書畫冊

琵琶行　嘉靖庚子四月望日書於荊溪道中，徵明。　見二○○一年嘉德公司秋季拍賣展出，紙本，七開，拍價九萬至十萬元。

小楷琵琶行於唐寅畫軸上幅

嘉靖二十一年壬寅秋八月五日書於玉蘭堂，徵明時年七十三。　見《石渠寶笈》卷四十《明唐寅琵琶行圖一軸》：宣德牋，淡著色；上幅素牋本，烏絲闌，文徵明小楷書琵琶行。　《重訂清故宮舊藏書畫錄》：原藏御書房，運臺灣。　臺北故宮博物院藏。

書琵琶行冊

乙卯春二月望夜燈下書。　老年眵昏，殊不能工，觀者毋哂。徵明。　見《聽颿樓書畫記》卷二《明文待詔書琵琶行冊》：紙本，十六頁。翁方綱跋云：「此衡山八十六歲書也。王弇州云：待詔晚年書，直是一束楚耳。然愚謂此中有精腴在焉，善鑒者自知之。嘉慶丁卯冬十月望，北

平翁方綱。」按：《弇州山人四部稿》卷一百六十三《跋文待詔歐體千文》云：「文待詔不多作率更體，所見惟張奉直墓表石刻及此千文手蹟耳。中略唯彭孔加中歲有出藍田之美，晚節則一束楚耳。」王世貞集中，未見有評徵明晚年書爲一束楚語，所見僅於此跋中見之，則非評徵明，所評者彭年晚年書。翁氏誤記。

行書琵琶行卷

右樂天作此詞，乃自寓其遭謫無聊之意，未必事實也。後人不知，有嘲之曰：若見琵琶成大笑，何須涕泣滿青衫。蓋失其旨矣。丁巳冬日偶書此，漫爲識之，時年八十有八，徵明。 見《中國古代書畫圖目》十八《明文徵明草書琵琶行卷》，紙本。 湖南省博物館藏。

行書琵琶行與圖合卷

戊午秋七月望日，徵明。 見《吳派畫九十年展·文待詔先生真蹟》：書，紙本，行書。 《重訂清故宮舊藏書畫録》：琵琶行圖卷，絹本，石渠未入録。 臺北故宮博物院藏。 按：書出朱朗代筆。

楷書琵琶行於唐寅畫高幅

見《瞔瞔齋書畫記》：唐六如畫，余有白樂天琵琶行圖高幅，其上文待詔楷書是詩，合之兩美。

小楷琵琶行橫披

琵琶行　雁門文徵明書。　　見二〇〇三年上海拍賣品《文徵明楷書琵琶行橫披》，價三萬至五

萬。　按：偽。

隸書長恨歌軸

長恨歌　嘉靖己丑七月三日，長洲文徵明。　　見《中國古代書畫圖目》六《文徵明隸書長恨歌

軸》，紙本。　鎮江市博物館藏。　　按：楊仁愷云偽。

行書王建宮詞於仇英畫幅

天籟閣主人持實父宮景十幅索余題句。　長畫坐竹梧間甚清絕，因取王仲初宮詞讀之，覺情事都

有合處，輒按景書之以復來意。　嘉靖癸丑七夕前二日，徵明識。　　見延光室攝影本《仇十洲畫

宮景文衡山書宮詞》。　　按：文書偽。

行書宮詞十首橫幅

嘉靖壬子秋日漫書於玉蘭堂，徵明。

抄示款識。　南京博物院藏。

　　　　　　　　見南京博物院展出文徵明行書宮詞十首橫幅，紙本，僅

行書陋室銘軸

陋室銘　嘉靖三十二年歲在癸丑七月初五日徵明書，時年八十有四。　見《中國古代書畫圖目》二十《明文徵明行書陋室銘軸》，紙本。　北京故宮博物院藏。

小楷圬者王承福傳等唐宋古文一本

見《平生壯觀》卷五：　唐宋古文一本，綿紙，小楷，三十篇：　前圬者王承福傳、梓人傳、郭橐駝傳、後石鐘山記。

臨懷素自叙册

見《天水冰山録》一《石刻法帖墨蹟》：　徵明臨懷素自叙一册。

行書阿房宮賦赤壁賦冊

阿房宮賦　赤壁賦　嘉靖二十九年歲在庚戌七月既望書，時年八十一。　見有正書局印本《文衡山阿房宮賦赤壁賦真蹟》。周天球跋云：　衡山太史公書帖，流布人間不下千百，而赤壁、阿房居多。　蓋公稍有休豫，即以此自課也。　既大耄猶不少輟，而字法蒼古，與年俱高。知賞之家，較其少日所作自可見。　壬子夏。

行書阿房宮賦卷

阿房宮賦　嘉靖壬子十一月廿又一日雨窗漫書，徵明。　見於一九五一年七月上海古玩市場，墨跡卷紙本，濃墨書。　按：　此卷與嘉靖辛亥三月廿二日行書北山移文，同出一人手。

行書阿房宮賦卷

見《中國古代書畫圖目》三《明文徵明行書阿房宮賦卷》：　紙本，嘉靖甲寅。　按：　傅熹年云明人仿書。　無圖片。

行書阿房宮賦卷

嘉靖乙卯四月望前一日書，徵明時年八十有六。　　見《享金簿・文衡山行書阿房宮賦一卷》：

後有文嘉跋云：「杜牧賦阿房宮，其意遠，其詞麗。吳武陵至以王佐譽之。程大昌以秦事參考，疑其宮室嬪妃之象。此是詞人誇張之過耳，何足為賦病哉。但其謂取渭北宮事以賦渭南之阿房，而上可以坐萬人，而下可以建五丈旗者，乃其立模始此。始皇未嘗於此受朝，則信如程說也。偶覽家君所書，因漫及之。」此亦足見文水之博洽。　　按：　由此可知徵明生前偽作之多，得者乞文氏子孫及學生考跋；但跋真書偽者亦多，賈人以真跋易裝偽書之後。

楷書阿房宮賦

見《珊瑚網書錄》卷十六《枝山真書古詩帖》：　本朝名公楷法，予家彙成一函。首此希哲書古詩，嗣為徵仲書阿房宮賦，雅宜書唐宮詞，隆池書紀遊諸帖，亦偉觀也。

小楷杜陽編

見《弇州山人續稿》卷一百六十三《文待詔書杜陽編》：　蘇鶚杜陽編乃郭子橫洞冥、王子年拾遺之類，而自詭勝之，以其頗雜時事也。　文待詔小時以精楷錄之，無一筆失法度。　昔人稱孟蜀王

仁鍇好手録書，至數千卷，卷皆白藤紙細書，極爲端好。每候朝尚于檐子上得一二番。若待詔
與仁鍇，真可謂篤好書者也。第公以誠實心信侈誕事，以精謹筆書狂肆語，大若相反者，聊識
於後。

大行楷西掖重雲七律大軸

西掖重雲開曙輝，北山疎雨點朝衣。千門柳色連青瑣，三殿花香入紫微。平明端笏陪鵷列，薄
暮垂鞭信馬蹄。官拙自慚頭白盡，不如巖下偃荊扉。徵明書。　見《文待詔先生七言律詩真
蹟》，大軸，墨蹟。□静菴識云：「書史會要云：待詔大書，仿涪翁尤佳。此幅用黄□法，而用筆
和緩，遂覺秀潤之氣溢於行墨，視本色行草之作勢縱横者較勝矣。」編者曾藏。

書駿馬歌

君家赤驃畫不得，一團旋風桃花色。紅纓紫鞚珊瑚鞭，玉鞍錦韉黄金勒。中節憶昨看君朝未央，
鳴珂擁蓋滿路香。始知邊將真富貴，可憐人馬同輝光。男兒得意有如此，駿馬長鳴北風起。待
君東去掃胡塵，爲君一日行千里。　右駿馬歌　徵明。　見《藤花亭書畫跋》卷一《趙仲穆十駿
圖卷》：　文待詔詩與景不甚對，當是偶然壁合。而書却明秀絶倫，爲生平僅見，不可不留。

小隸書題漢宮曉色詞幅

題漢宮曉色詞　漢宮春色醉仙葩　□□□手尾纖纖　□□□進內園花　年初十五最風流　春

風一面曉妝成　選進下五字缺　詩損破泐，不存　三十六宮春信早　小雨霏微潤綠苔　十年一住

廣寒宮　十□初學擘箜篌　長洲文徵明書。　見絹本墨蹟殘幅，編者曾藏，有項元汴兩印。

無錫市博物館藏。

各體書題趙伯駒十宮圖各七絕四首

題吳宮詞　內人相續報重重　華景梅花兩檻□　宮裏春光無限思　千步迴廊遠接連　嘉靖庚

戌四月既望，徵明。　真書十行。

題秦宮詞　拂面風輕日漸長　弱柳飄飄意甚顛　迎春燕子尾纖纖　宮嬪餘樂趁幽閒　草書

九行。

題阿房宮詞　梧雨荷風日正長　三月園林景更新　後園景物寥閒院　內宮嬪女無多少　篆書

九行。

題漢宮詞　管弦聲急滿吳川　五月西城淑景多　清晨簾捲碧堂前　邃宇宏開巧石叢　真書

九行。

題未央宮詞　侍宴朱樓向暮歸　芙蓉水殿晚風涼　鴛釵金殿彌羅衣　洞房春曉惜花殘　行書

九行。

題長樂宮詞　樹色初成鳥出窠　三月風光觸聲奇　早臨武殿起芸香　淑景芳菲轉作鼙　隸書

九行。

題蓬萊宮詞　烟静雲嬌露已晞　碧池十二曲欄干　宮娥相爲戲鞦韆　院宇花深鎖洞房　草書

九行。

題甘泉宮詞　桃作香腮玉作膚　春池日煖少風波　首夏方分淑景遷　自誇歌舞勝諸人　隸書

九行。

題九成宮詞　紫雲樓曲倚仙韶　瑣窗宮漏滴銅壺　紋窗几硯日親臨　繞隄翠柳忘憂草　草書

九行。

題連昌宮詞　紅葉欄邊晚吹輕　韶光二月恰芬芳　看徧園林三月花　淡掃蛾眉巧樣粧　篆書

九行。

見《古芬閣書畫記》卷十《宋趙千里十宮圖册》：絹本，凡十幅；幅左紙本文待詔自書題句，有徐禎卿、王世貞、王寵、王守跋。寒山趙宧光篆書「近春燕子尾纖纖」一詩，論曰上略待詔題詞字備四體，固皆精妙；惟其詩多不切十宮故事，且不合圖中之景；或是泛作宮詞，每幅自寫四首，但

不應首行標曰題某宮詞耳。且詩中「玉人初試薄羅裳」句已二見，而題連昌宮詞又有「春來初試薄羅裳」之句，命詞重複，殊不可解。且趙凡夫篆字跋詩與待詔題秦宮詞第三首全首雷同，皆錄舊耶，實未知其所本也。　按：詩係錄舊書，當亦出偽手。

行書幽蘭賦於蘭石圖冊

幽蘭賦　維幽蘭之芳草　　嘉靖壬寅春三月既望，雨窗無聊，寫此蘭石四種後有餘紙，書其賦，所謂一解不如一解也。徵明識。　見《中國繪畫綜合圖錄·明文徵明墨蘭圖冊》：紙本，行書，五開十頁，有烏絲欄。　日本山口良夫藏。

補書蘭賦于管仲姬畫闉蘭

見《味水軒日記》卷八：　萬曆四十四年三月十一日，汪玉水攜示管仲姬著色闉蘭陸幅。舊有子昂小楷書蘭賦脫去，文徵仲補之。

小楷菖蒲歌於陳淳石雀圖

有石奇峭天生成，有草夭夭冬復青。　人言菖蒲非一種，上品九節通仙靈。　略　嘉靖戊申秋七月

十有三日，尚湖舟中書菖蒲歌，徵明時年七十有九。　見《寶繪集・陳道復石雀》、《文徵明與蘇州畫壇》。　巴黎集美博物館藏。

行書水仙花賦與王穀祥畫水仙花合卷

水仙花賦　　百花之中，此花獨僊。孕形秋水，發采霜天。　見《中國繪畫綜合圖錄・王穀祥水仙圖卷》：　紙本，前王穀祥篆書「含香體素」引首，畫款「嘉靖辛酉新正，穀祥爲玉田先生作」。　日本美術館藏。

小楷吳宮萬玉賦卷

吳宮萬玉賦　　嘉靖乙卯三月望，徵明書。　見《古芬閣書畫記》卷十二《元趙文敏公八駿圖卷》：　絹本一幅，真書二十四行。待詔小楷精妙絕倫，裝池家以類附入，於畫無涉也。

書花蕊夫人宮詞

見《文徵明與蘇州畫壇》：　嘉靖四年十一月朔書花蕊夫人宮詞。　《石渠寶笈三編目録》：延春閣藏《文徵明書花蕊夫人宮詞》一軸。

行書七絕一首

公事歸來衣雪埋，兒童燈火小茅齋。人家不必論貧富，纔有讀書聲便佳。　甲辰二月，徵明。

見《味水軒日記》卷七：萬曆四十五年閏八月五日，至虎丘，鬻古者競持卷軸來。就中有一二真者，文衡山行書一絕句，用黃涪翁法，詩亦瀟灑。　按：詩非文徵明作。偶讀民國十三年上海尋源中學編古文新選有此詩，註翁承贊作。

文徵明書畫資料彙編卷五

四、非自作詩文 起宋

隸書李至座右銘

見《平生壯觀》卷五：

隸宋李至座右銘。正德庚辰十月既望，書於停雲館。

小楷黃州竹樓記拓本

嘉靖癸卯秋八月廿二日，徵明書于悟言室。

小楷。

見《葉氏耕霞溪館帖》、《嶽雪樓鑒真法帖》：

行書黃州竹樓記拓本

黃州竹樓記　王荊公嘗言：

王黃州竹樓記，勝歐陽公醉翁亭記。當時不以爲然，而黃山谷獨是

其說。豈亦自有意耶。黃州司理趙君韋南書來，俾余書石，以備郡中故事。惡劄無法，不足溷公之文，或賤姓名麗以有傳耳。　嘉靖甲寅秋八月，長洲文徵明識。　見拓本，無刻工姓名。

小楷竹樓記

見《平生壯觀》卷五：　黃州竹樓記，小楷。

書林逋詩七首於錢選孤山圖

蕙帳蕭閑掩敝廬　石枕涼生菌閣虛　似雨非晴意思深　混元神巧本無形　環迴幾合似江干

水天相映淡溦溶　水痕秋落蟹螯肥　偶過子儋寓樓，閱雪翁所畫孤山圖，因錄和靖詩數首，用以相發云。　正德癸酉七月廿九日，徵明記。　見《郁氏書畫題跋記》卷四《錢舜舉孤山圖》：　在楮上，卷首有陳沂「雪溪詩畫」四大篆書，詩皆七律。　北京故宮博物院藏。

行書岳陽樓記拓本

岳陽樓記　嘉靖丁酉五月十又二日，偶得殘素，戲寫此文。時積雨初霽，天氣斗熱；然蒸濕漸除，窗間弄筆，頗有佳思。見《寄陽園法帖》：　行書，無款有印。

行書岳陽樓記橫幅

岳陽樓記　嘉靖庚子三月望日書，徵明。

見中華書局印本《文徵明岳陽樓記橫幅》。

行書岳陽樓記軸

嘉靖乙卯秋日書，徵明時年八十有六。

邦任姪於蘇州靈巖山寺見此軸行書。　蘇州靈巖山寺藏。　按：此是「文化大革命」前所見，今存否不知。余未入目，真偽亦不知。　待查。

小楷岳陽樓記拓本

嘉靖丁丑七月四日，徵明書，時年八十有八。　見《嶽雪樓法帖》：小楷。文彭跋云：「家君特喜小書，愈小愈精。此岳陽樓記，其尤精者。子庸得之，珍愛不已。但丁巳誤書作丁丑，因命題正，謹記其後。男彭拜手書。」

小楷岳陽樓記拓本

嘉靖七月六日書，徵明時年八十有八。　見《翰香館帖》。王鐸跋云：「衡山先生正書嚴密，垂紳搢笏立於廊廟，有不可犯之色。岳陽樓記晚年所書，法度罔忒，歸然靈光，對之起敬。兵燹崩

旬之後，猶鬼物呵護存耶。造化尤物，自有寶惜故也。雨若劉君鑒定。庚寅七月卅日雨中，洛人王鐸跋。」

草書岳陽樓記

見《寒山金石林部本·國朝四大家雜帖部八冊》第四冊：文徵明草書岳陽樓記。

小楷秋聲賦拓本

嘉靖甲辰新秋，文徵明畫并書。 見《吳越所見書畫錄》卷三《文衡山秋聲圖立軸》：絹本。 本身蠅頭小楷秋聲賦。向爲蔣雨亭先生之物；先生刻敬一堂帖，囑孫志貽摹刻入帖。 人皆服孫之能筆如蠅足，竟不失神。 《敬一堂帖》：文徵明秋聲賦。 按：余於《文粹》拓本中有此。

行書秋聲賦軸

徵明。 見《藤花亭書畫跋》卷四《文衡山秋聲賦中軸》：絹本，行書，有烏絲闌，故行段整齊。 記盡末行，留餘無多，故僅得識名。 待詔原以楷馳聲，其實行體能自存面目，寸以內者尤覺稜稜

風骨，熟極巧生。惜乎絹礬早脱，質鬆易斜耳。

小楷畫錦堂記

見《弇州山人四部稿》卷一百三十一《三吳楷法十册》第六册。　《弇州山人續跋》卷一百六十四《有明三吳楷法廿四册》第八册：　文待詔徵仲書畫錦堂記，差大於古詩十九首，結力遒勁，是六十七時筆也。

小楷畫錦堂記拓本

嘉靖庚子夏四月十日，飯罷無聊，書歐文以遣岑寂。衡山文徵明識。　見《清歡閣帖》：　小楷。

楷書畫錦堂記於仇英畫軸

畫錦堂記　徵明。　見《盛京故宮書畫録》第五册《明仇英畫錦堂圖軸》：　上方詩塘有文徵明小楷書畫錦堂記一篇。　《内務部古物陳列所書畫目録》：　軸，絹本。

書畫錦堂記軸

見《中國古代書畫圖目》六《明文徵明畫錦堂記軸》：紙本，無圖片。蘇州博物館藏。按：劉九菴、傅熹年云，偽。

行書醉翁記冊

見《中國古代書畫圖目》六《明文徵明行書醉翁亭記冊》：紙本，嘉靖十九年庚午。無圖片。蘇州博物館藏。按：劉九菴疑，傅熹年云偽。

大行書醉翁記卷

醉翁亭記　嘉靖十六年春二月廿又一日書，徵明。見《石渠寶笈》卷二十一《明文徵明醉翁亭記一卷》：素牋本，行書大字。《書法叢刊》一九九三年第四集，《中國古代書畫圖目》十五、《書法》二〇〇三年第三期。瀋陽故宮博物院藏。

行書醉翁記

見一九五七年蘇州市文管會主辦文物展覽展出。行書後有文嘉跋云：右醉翁亭記，乃家君庚

子歲書，時方七十一歲，故筆墨精妙如此。今已踰十八年矣，雖法度老蒼，然□神終不逮此也。

嘉靖丁巳六月，嘉記。　按：　友人張伯仁君抄示。

行書醉翁亭記册

嘉靖二十年六月既望，澄觀樓書，徵明。　見《古芬閣書畫記》卷六《明文徵明醉翁亭記墨跡

册》：　紙本，十幅，界烏絲，行書。　有戚貞觀款云：「道光乙未桂月六日，錢唐戚貞觀。」　按：

款下有「文徵明印」「衡山」兩方印。

行書醉翁亭記册

嘉靖二十年六月既望，澄觀樓書，徵明。　見墨跡册，絹本，無烏絲界行，行書。　編者曾藏。

無錫市博物館藏。　按：　款下印同前臨本。

行書醉翁亭記册

嘉靖二十年六月既望，澄觀樓書，徵明。　見拓本帖，無刻工姓名。　按：　款下有「徵仲父」長

方印。「衡山」方印。　係以僞跡上石，略具形貌。

醉翁亭記　嘉靖戊申十月廿一日，徵明書。

卷……書在圖後，紙本，小行書三十三行。有皇甫汸、張獻翼、王穉登、曹子念、錢允治、錢希言、邢侗跋。皇甫汸云：「繪翰可稱二絕。」曹子念跋云：「書字大不過蠅頭，而諸法具備，尤可寶也。」錢允治云：「醉翁亭記，亦復有蘭亭標格。」邢侗云：「畫青於虞山老人，書寒於吳興七寸蘭亭矣。」

見《辛丑銷夏錄》卷五《明文待詔醉翁亭圖小

行書醉翁亭記與圖合卷爲吳近谿作

醉翁亭記　嘉靖庚戌五月八日，徵明書。　見《壬寅銷夏錄・文衡山醉翁亭記書畫卷》。方槃如跋云：「右衡山翁所書醉翁亭記，筆畫微瘦而外力中稜，古人怒猊渴驥之評，不是過也。自名之者誰以下，缺有間者凡八十九字，或頗用爲歉恠。余謂公文熟在人口，難者正此衡山筆跡耳。斷珪零璧，彌可寶貴，必其全，賣菜翁之見也。穀田慎勿以此卷示之。乾隆九年上巳後一日。」

行書醉翁亭記與圖合卷

醉翁亭記　嘉靖三十年歲在辛亥六月廿七日書，徵明。　見《中國古代書畫圖目》十四《明文徵

明醉翁亭記書畫合卷》：紙本，行書。　廣州美術館藏。

小楷醉翁亭記軸

醉翁亭記　余於梅韻堂展玩右軍黃庭經初刻，見其筋骨肉三者俱備。後人得其一，忘其一；即唐初諸公親覩右軍墨跡，尚不能得，何況今日。至其冰姿玉質，宛如飛天仙人，又如臨波仙子。雖久爲規撫，而杳不能至。近余且屏居梅韻齋中，案頭日置黃庭經一本，展玩逾時，倦則啜茗數杯，否亦握卷引臥，再日類然。如是者數月，而右軍運筆之法炙之愈出，味之愈永，幾爲執筆擬之，終日不成一字。近秋初氣爽，偶檢閱歐公文集，愛其婉逸流媚。世傳歐陽公得昌黎遺稿于廢書麓中，讀而心慕之，苦心探賾，坐忘寢食，遂以文章名冠天下。予輒有動於中，因傲右軍作小楷數百餘字，聊以寄意，敢云如鳳凰臺之於黃鶴樓也。時嘉靖三十年辛亥七月二十四日，長洲文徵明書於玉磬山房，時年八十有二。

見商務印書館本《參加倫敦中國藝術國際展覽會出品圖説・明文徵明醉翁亭記》：紙本，烏絲格，楷書。　《故宮週刊》第三百十一期、《故宮書畫集》第二十四册、《吳派畫九十年展》《故宮歷代法書全集》卷三十、日本興文堂本《支那墨蹟大成》第八卷條幅。　臺北故宮博物院藏。　按：書法結體與本年所寫不同，且與同日所寫出師兩表絶無相近處。

徵明作文造語雅飭，法度森嚴，此則枝蔓疵累。梅韻是人名、堂名、齋名，

混淆不清。徵明壯年至外地親友家，逗留不過旬日。今以八十高齡，屏居梅韻家數月，與平時生活習慣不同。本年二月至六月，書畫未輟，且無述及作於外鄉異地。徵明早年即已見過黃庭宋刻及內府藏，停雲館帖且刻有兩種，豈有此時方見初刻。跋中以「婉逸流媚」稱昌黎之文，不倫不類，以評書法始合。徵明一生謹慎謙遜，鳳凰臺與黃鶴樓一語，比高仰攀前賢，非徵明口吻。另則書寫格式特異，所用印章僅見於此。偽作也。

行草書醉翁亭記岳陽樓記册

嘉靖戊午三月既望書，老眼昏暗，書不成字，聊以遣懷耳。徵明時年八十九。　見《紅豆樹館書畫記》卷二《文衡山書醉翁亭岳陽樓記册》：生紙本，行草計十一頁册，爲正定梁氏舊藏。醉翁亭記自「禽獸知山」以下缺五十一字。岳陽樓記缺「慶曆四年春滕子京」八字。以字數計之，知册本十二頁，□脫去其一耳。衡山爲吾鄉先哲，翰墨流傳，□□□殘繐，猶足寶貴，正不得以首尾不完□□也。梁穆跋云：「勝國以書法名世者，指不勝僂。始則以宋金華、嚴文靖爲冠，繼惟長洲文氏。若待詔公手書醉翁、岳陽兩卷，首尾略缺數字，每爲扼腕。然始嬉終飛耳，如柳公所云首尾外，得之者未可以寸朽而棄□抱之材也。有識者當不以爲憾。康熙己酉長夏。」

書睢陽五老會詩於宋人睢陽五老圖卷

睢陽五老會詩　嘉靖癸丑八月既望，文徵明録。　　見《西清劄記》卷三《宋人睢陽五老圖卷》：

絹本。後幅吳寬、胡纘宗跋。

小楷愛蓮説幅

愛蓮説　周茂叔　嘉靖辛丑夏六月三日書，徵明。　　見《中國古代書畫圖目》二十《明文徵明行

書雜書册》：　紙本，烏絲格，小楷書。　北京故宮博物院藏。　按：第九行應在第六行後。

行書獨樂園記拓本

嘉靖丁巳九月既望，徵明書。　　見《湘管齋帖》：　殘石。拓本小行書，自「爲百有二十畦」起存三

十三行，前皆缺。

行書獨樂園記及詩與仇英圖合卷

獨樂園記　嘉靖戊午二月晦日書，徵明時年八十九。　　以上行書七十八行

獨樂園七詠　讀書堂　釣魚菴　采藥圃　見山臺　弄水軒　種竹齋　澆花亭　以上行書四十

東坡獨樂園詩　戊午閏七月十三日書，徵明。　　以上行書十八行　見《中國繪畫綜合圖錄‧仇英

獨樂園圖卷》：　行書。有崇禎甲申項禹揆跋，字小難識。　又清光緒庚辰邵亨豫等觀款。　《須靜

齋雲烟過眼錄》：　仇十洲獨樂園圖，文徵明書溫公獨樂記及詩，並東坡獨樂園詩。後有項禹揆

跋。當時已失去文書，禹揆復得之。　　按：《文徵明與蘇州畫壇》作「閏七月十三日，爲項元汴

書獨樂園記」，應誤。記書於二月晦，至是乃書詩耳。　此與本年所作五月十九日還家志喜、石

湖初泛等詩卷，八月四日行書千字文，九月八日燈下行書西苑、秋日再經西苑詩不同。存疑。

行書獨樂園記及詩與所作圖合卷

獨樂園記　獨樂園七詠　東坡獨樂園詩　嘉靖戊午閏七月既望書，徵明時年八十有九。　見

《吳派畫九十年展‧文徵明獨樂園圖并書記卷》：　書紙本，烏絲闌，行書。　《重訂清故宮舊藏

書畫錄》：　石渠寶笈續編著錄，養心殿藏紙本，運臺灣。　臺北故宮博物院藏。　　按：徵明書

中「幺」每做聖教序作兩曲，晚年更多。　此卷與前卷皆作三曲。　此卷與前卷同出一人手，極得徵

明書法形貌。

隸書獨樂園記與仇英畫合卷

獨樂園記　嘉靖戊午歲秋八月十一日書于尚友齋，徵明。　見《古緣萃錄》卷四《仇文合璧獨樂園圖記》：　記，紙本，小隸書。　沈着透快，揮洒自如。　顧文彬跋云：「文待詔隸書園記，勁健古雅，直入唐人之室，以配此圖，允稱雙璧。　光緒四年重九後三日，艮庵顧文彬并識。」

楷書獨樂園記及詩

衡□文璧書。　見《盛京故宮書畫錄》卷三《明文徵明楷書卷》：　素牋本，第一幅，藏經牋本，烏絲闌，小楷書司馬光獨樂記一篇，詩七首。　有「子京」「墨林秘玩」「平生珍賞」三印。　《內務部古物陳列所書畫目錄·明文徵明楷書集卷》。

書獨樂園詩文於仇英畫園景六段幅

見《一亭考古雜記》：　仇十洲獨樂園景六段，幅幅有待詔精書又長題。　齊梅麓郡守以二百金得之，真名物也。

行草書獨樂園記冊

見《味水軒日記》卷一：萬曆三十七年十一月三日，項又新以墨緣羢一端、靖窯白甌四隻、文徵仲行草書獨樂園記一册、陳白陽花石一幅、饋余作潤筆，徵文壽母夫六裘。

行書獨樂園記

見《古今碑帖考·國朝碑》：獨樂園記，文徵明行書，入妙品。在蘇州王氏。

行書僧伽塔詩爲辨之作

予少時頗喜師玉局公作字，比年來忘之久矣。辨之嘗得余山谷體詩帖，因以此紙請配。漫録玉局僧伽塔詩，所謂一解不如一解也。庚申，壁書。見《石渠寶笈》卷三十一《明人墨蹟一卷》：凡十一幅，第九幅文徵行書蘇軾七言古詩。後有陳淳、周天球、王世貞跋。

楷書桃源行

見《虎阜志》：蘇文忠桃源行詩，文徵明書。心齋筆記云：「文待詔楷書桃源行，余家舊藏。乾隆戊申，從子貢士璋諸勒諸石。今以畀虎阜寺，俾置仰蘇樓壁。此詩蘇集未載，當續入補

遺。」

光緒七年本《蘇州府志》卷一百四十一《金石》：

蘇軾桃源行，文徵明書，在仰蘇樓壁。

書荔支嘆於錢選荔枝圖卷

右荔支嘆，蘇長公作也。偶有客持錢舜舉所畫荔支卷索題，因爲書此。戊午春，徵明。　見《石渠寶笈》卷三十四《元錢選荔支圖一卷》：　素絹本，著色畫，無款，姓名見跋中。拖尾文徵明書蘇軾本詩。

臨天際烏雲帖等

見《弇州山人四部稿》卷一百三十二《文太史三體書》：　蘇文忠書錢唐伎女諸絶句，真蹟字頗小。文太史特以意臨寫，不拘拘形似，而古健遒偉，隱然爲眉山傳神。抵掌老優，當自色惡。後三體書，擬像章尤妙，唯作米家筆，差不似耳。昔人謂右軍臨摹宣示，勝于自運；又云筆禿千管，墨磨萬定，不作張芝作索靖。信然，信然。　《書畫跋跋》卷一《文太史三體書》：　待制自謂早年效玉局作字；然玉局淳古，待制秀媚，不得其真，惟得其偃筆肥墨耳。晚年縱筆豫章，形不似而神似；其險側飛動，有墜石裂冰之勢，與效蘇意正拗。若襄陽則標格原殊，奈何得似也。

臨洋州園池詩爲王獻臣作

寄題與可學士洋州園池三十首，從表弟蘇軾上。

　　　　　　　　　　　　　　　　　　胡橋　橫湖　書軒　冰池　吏隱亭　霜筠

亭　二樂樹　濾泉亭　荻浦　無言亭　露香亭　涵虛亭　溪光亭　過溪亭　披錦亭

禊亭　菡萏軒　蓼嶼　望雲樓　天漢臺　待月臺　荼蘼洞　篔簹谷　寒蘆港　野人廬　此君

庵　金橙徑十　南園　北園　久不作小楷，今日忽此一紙。元豐七年十月六日，宜興舟中。

右東坡洋州園池詩，舊有石刻傳於世矣。余少時喜效諸家法帖，嘗臨此本數過，每恨天資所限，

殊不得其肯綮。今日偶過槐雨先生拙政園，道及坡翁寄題與可之作，因出佳紙，遂命余錄此。

第愧區區筆法未精，是亦捧其心而顰於里也。嘉靖壬辰三月六日，徵明識。　一九三九年見墨

蹟卷於上海古玩市場。文彭云：「先君少從吳文定公游，遂學蘇書。

李范菴先生見之曰：　何至隨人步趨。　因變今體，然每見蘇書則喜臨之，流傳於世者亦多。此洋

州園池詩，蓋爲槐雨王公書者。　王公歿，流落於外。　文選項少溪得之留都，命題數語於後，蓋恐

其不類先君近日書也。　隆慶二年八月廿九日，長男彭題。」吳湖帆云：「嘉靖壬辰，衡山先生年

六十三時過拙政園，爲王槐雨作此書。　書法蘇髯，神形逼真，脫盡習尚，可見臨池不苟，非草草

酬世作也。」　按：　徵明跋，本色小行書。

古隸書羅漢像贊橫幅

嘉靖元年歲庚寅三月望，長洲文徵明書。見橫披墨蹟，一九三八年見于上海書畫展中。紙本，寸大隸書，僅錄得款識。 按：字古雅勁挺，文未錄，不知是東坡作否。所知徵明兩次書東坡所作，姑附於此。 另見楷書扇頁。

楷書十八大阿羅漢像贊于李公麟畫軸

徵明時年八十有二，沐手敬書東坡先生十八大阿羅漢像贊。 見《內務部古物陳列所書畫目錄·宋李公麟大士十八阿羅漢軸》： 接紙，烏絲闌，楷書五十六行。

小楷醉白堂記爲袁裘書拓本

韓魏公醉白堂記 嘉靖庚寅二月十日，紹之以烏絲佳紙索書小楷，適坡公集在几，爲書此篇。 徵明識。 見拓本帖，袁治勒石。覽者當重其文章之妙，而略其字畫之拙矣。

書喜雨亭記卷

見《蘇齋題跋》卷下《文衡山書喜雨亭記卷》： 適爲門人莫續軒作畫雨亭詩，用蘇文「吾以名吾

亭」作結句。是日購得文衡山書喜雨亭記卷子，因題小齋曰雨香，賦此志之，邀魚門、韻亭和。

歸築山房第八秋，二桐簷影更深幽。　鐵門限江工尤細，上黨禾書氣可求。　參刻石經無屋貯，竊

題畫雨已涎流。　感驚珠玉從天賜，稽首冥冥豈易酬。　甲午是嘉靖十三年，先生六十五，請告歸

里，築玉磬山房之第八年也。　至今二百四十五年。　乾隆四十三年，歲在戊戌秋八月廿四日，北

平翁方綱。

我因喜雨名雨香，雨餘度地蘇齋旁。　窗明更展喜雨卷，香來着我喜欲狂。　文待詔

書世多有，無若此卷書晶芒。　蘇文本為志喜作，書時想值秋雨涼。　村村稻熟慶江南，葉葉桐響

聽山房。　神春腕熟紙墨潤，珠圓玉栗龍鸞翔。　虞褚法皆永師法，折旋間出改體方。　晉人神清唐

骨重，先生蓋以晉入唐。　後來吳興擅流利，得其意者郭與張。　郭天錫、張伯雨。　彼皆偏師此正幟，吾

或嫌薄弱庸何傷。　此卷神全氣獨厚，四邊力足鋒不藏。　仙人嘯樹望窈窕，層臺緩步窺琳瑯。　吾

欲因茲叩津逮，漸之永興漸二王。　停雲石刻苦側媚，那兼楷法和而莊。　蘭亭聖教香一瓣，緜緜

息息來書堂。　吾於書道媿筆澀，枯荄一寸萌驕陽。　得此頓如畝得澤，硯田夜湧沆瀣漿。　發生盎

盎風與氣，淋漓真宰通墨皇。　寶章訪集自此始，比于禾鼎真不忘。　莫輕寸圍玉雙軸，燭天夜夜

迴虹光。

雨香齋詩，題文衡山墨蹟卷後。　衡山此卷實能以歐、虞之法，上接右軍正脈者也。

甲辰仲冬廿日，以衡山仿蘇書泗州僧伽塔詩與（稿闕）有深歎其能用南唐後主撥鐙法，為書家不

傳之秘。　漫記（稿闕）昨於沛南得衡山所作樹石大軸，始備見先生具體坡（稿闕）妙。　癸丑中秋

前一日記於此卷後，蘇齋學人。　　按：錄五節。

隸書喜雨亭記與所作圖合卷

嘉靖壬子九月，文徵明補書於玉蘭堂。　　見《吳越所見書畫錄》卷三《文衡山喜雨亭圖小隸書記卷》：記，紙本。

行書赤壁賦拓本

赤壁賦　嘉靖庚寅五月三日，霆雨昨霽，今朝復作，筆硯生潤，情思寥寥。展素錄此文，聊適意耳。徵明。　　見《墨緣堂藏真》。

書赤壁賦

見《巢經巢文集·跋文待詔書赤壁賦》：右明文徵仲先生書前赤壁賦，順德黃愛廬藏物。按先生己酉年日記云：書東坡赤壁賦前後共五十本。此五十本之一，末書丙申冬十月二日書，時先生六十六歲矣。首行下有「己酉年記」一印，知沈確上以五十本皆己酉年書，非也。日記蓋通記前後所書耳。此書先日記十三年，至七十九歲彙存手迹，故鈐以「己酉年記」。本初藏文登于雪

耄，繼歸東萊初頤園印文可考。　按：徵明有日記，於此知之。黃佐文公墓志僅云，吳夫人有

日記。然日記與「己酉年記」印章，至今未發現。

楷書赤壁賦册

嘉靖庚子八月既望，與祿之吏部同遊石湖，舟中寫圖。越明年七月，復續舊遊，爲補賦。舟小

搖蕩，且老眼眵昏，殊不成字，良可笑也。徵明。　見《聽颿樓書畫記》卷二《明文待詔楷書赤壁

賦册》：紙本。吳榮光題。

行書赤壁賦錢穀補圖合卷

圖　陽谿先生以太史文公所書前後赤壁賦命予補圖，時公已下世二十餘年矣，執筆感難。甲戌

六月廿四日，門人長洲錢穀。　按：僅存前賦，一圖。

赤壁賦　徵明書於澄觀樓中。是歲嘉靖辛丑五月九日，余年七十有二矣。徵明。　見《中國古

代書畫圖目》一《明文徵明行書赤壁賦錢穀補赤壁圖卷》：紙本。文嘉於萬曆甲戌六月廿一日

爲陽谿鑒定并題。王穉登跋云：「文太史書赤壁賦，流傳人間者無慮數百本，往往真贋相複。

此卷奔放爛熳，蹁躚縱逸，若有羽化登仙之意，信筆妙詣也。甲戌夏六月，陽谿先生持過半偈

菴，展閱再四，不覺消暑。」程大倫跋云：「先師太史文先生，書法精絕，無庸贊辭。余習學三十

餘年，私喜始得一二。此卷赤壁三賦，乃太史公八十六歲書，越四年辭世。今萬曆甲戌，遘書時

殆廿年矣。陽谿先生持以示余，見之悚然，不能彷彿其萬一也。門人程大倫拜題。」又張鳳翼題

七絕，陳芹一跋。　　見《中國古代書畫圖目》一《明文徵明行書赤壁賦錢穀補圖卷》。　　北京首

都博物館藏。　　按：　　錢穀補圖、程大倫跋皆云前後赤壁兩賦。文嘉跋云「陽谿先生攜示先待詔

前」，此數語作一行，「前」下似挖去一字。設徵明所寫，文嘉僅見前賦，則何必寫「前」。程大倫

跋兩賦乃八十六歲書，嘉靖辛丑則七十二歲耳。原來兩賦初換去矣。

行書前赤壁賦

前赤壁賦　　嘉靖壬寅七月十日，書於玉磬山房，徵明。　　見點石齋及大東書局印本《文徵明書

前赤壁賦》。　　王穉登題云：　　周郎舳艫大江半，曹氏旌旗眼中暗。　　當時萬寫下中原，江水千年餘

斷岸。黃州逐客玉堂作，停舟到此悲秋天。龍争虎鬪慨往事，酹月酬風懷昔賢。古人今人皆已

矣，吁嗟丹青乃誰子？赤壁之山足如此。　　又，鴻文堂書莊縮印本。　　按：　　書法結體稍異，印

章與常見不同，疑是臨本。　　王穉登一題，亦自他卷移來，與書不符。

小楷赤壁賦爲于霄書

嘉靖癸卯六月廿又六日，徵明爲于霄太學書，時年七十有四。 與子之所共食，舊作適。 近見東坡真跡爲食。 按左傳伍員曰：不可食也。 註曰：食，消也。 見《湘管齋寓賞編》卷三《文徵仲小楷赤壁賦》：……右卷宣德箋，烏絲方格，辦食字數語作蠅頭書，小注於後，爲吾郡繡園張刺史兌和所藏。 書最精整，紙墨亦復相發。 刺史又得唐人藏經，傳是蜀王�所書，筆皆出鋒，精楷殊絕，乃知待詔固有所本。 乾隆甲午秋九月識。

行書赤壁賦卷

嘉靖癸卯七月十日，徵明書于玉磬山房。　見複印本，香港鄧民亮君贈。

草書赤壁賦

赤壁賦　嘉靖乙巳六月既望，書于玉蘭堂，徵明。　見《貞松堂藏歷代名人法書》。　上海藝苑真賞社印本《明文徵仲草書赤壁賦真蹟》。

行草書赤壁賦軸

客有索余書此賦，乘夜張燈漫書。明日視之，都不成字。踰數日再爲書此，而卒不佳。豈老人氣弱，不可强也。　見《文徵明與蘇州畫壇》：嘉靖廿九年庚戌五月廿六日，作行草書赤壁賦軸。　巴黎集美博物館藏。

楷書赤壁賦

見《故宮週刊·中國法書大家文徵明》：清内府搜藏衡山先生書前後赤壁賦凡九。一爲嘉靖庚戌七月二十五日楷書赤壁賦，文從簡補圖。　《文徵明與蘇州畫壇》：「嘉靖廿九年庚戌七月二十五日，客有持伯虎所作赤壁圖以示徵明。徵明爲作楷書赤壁賦。後唐圖佚去，徵明曾孫文從簡爲之補圖。」引自《石渠寶笈續編》。

行書赤壁賦册

嘉靖辛亥五月四日。　按：往昔余兄逢儒於鄭州見劉君稚珊所藏，抄示并云：「飲酒樂甚」，「飲」誤「餘」；「如泣如愬」，「愬」作「慼」，均經改正。「不知東方之既白」，漏「方」字未添。

書前赤壁賦卷

辛亥十一月十又三日書，徵明。　見《吳越所見書畫錄》卷四《明文待詔前赤壁賦卷》：紙本，烏絲六十七行。文衡翁與董思翁勤於筆札，無日不書，而又享此大壽，故字跡留傳甚多，令人有美不勝收之嘆。然僞者遍天下，總無精神氣骨，似亦易辨。

小楷赤壁賦拓本

赤壁賦　余嘗見東坡公親書此賦，「洗盞更酌」，「更」字下音「平聲」二字。今讀之者多誤，姑筆於此。　嘉靖三十二年歲在癸丑十月六日，時天氣盛寒，積雪幾尺，窓下漫書一過。老眼昏矇，無足觀者。　徵明時年八十有四。　見《寶翰齋帖》第十一卷《文待詔書》。

行書赤壁賦拓本

甲寅新秋，徵明。　見《太虛齋珍藏法帖》：行書，僅刻廿二行。自「客有吹洞簫者」起，至「托遺響於悲風」。

書赤壁賦與圖合卷

嘉靖丙辰中秋，倭平，書於停雲館中。徵明。 見《嶽雪樓書畫錄》卷四《明文待詔書畫赤壁圖賦卷》：書另紙三接，烏絲闌分七十七行，字徑一寸。嘉靖丙辰爲世宗三十五年，時待詔八十有七歲。

行書赤壁賦與陳淳圖合卷

赤壁賦 丙辰臘月九日書，徵明。 近苦風濕，臂指拘攣，書不成字。玄卿其有以諒之。 見《中國古代書畫圖目》十一《陳道復赤壁遊卷》。 按：臨本。

大行書赤壁賦卷

赤壁賦 徵明書，時年八十有七。 見《中國古代書畫圖目》二《明文徵明行書赤壁卷》：紙本。上海博物館藏。

行書赤壁賦與謝時臣畫合卷

赤壁勝遊大行書 岐雲魯治題圖 戊午秋日謝時臣寫 赤壁賦 嘉靖戊午閏月既望徵明書，時

年八十九。　見福利出版有限公司印本《世界各博物館珍藏中國書法名蹟集·文徵明前赤壁賦卷》。　　華盛頓美術館藏。

行書赤壁賦册

赤壁賦　嘉靖戊午冬十一月廿日，夜寒不寐，篝燈漫書，紙墨欠佳，筆尤不精，殊不成字，聊遣一時之興耳，觀者其毋哂焉。徵明年八十九。　見《湘管齋寓賞編》卷三《文徵明小楷赤壁賦卷》附云：頃於姚江楊君緒思家見待詔行書此賦，爲最晚年書，而絕無衰颯之狀，可寶也。壬寅秋九月附記。

見墨跡册，陳豪跋云：「衡山待詔書體遒勁，出入古大家，溯原江左，得松雪翁三昧，世有出藍之譽。相傳待詔劬學，清晨書課，必畢千字方下樓梳洗，見賓客。八十九老翁寒夜篝燈，猶借作書爲消遣，益信前說匪虛。雖自言筆墨未精，不稱其意，而腕底奔逸，真勾吳宗匠也。文氏三絕傳家，當時藝苑名彥集於東南，琴酒文遊，今猶想見其盛。菘耘大人既得祝京兆千文，復獲此紙，裝潢成册，遂爲合璧。丁酉之歲，開蕃來浙，以勤課治，日不皇給。退食餘暇，間出所藏名翰，相與品題，藉以節宣其勞勩。豪以舊吏，附賓僚之末，承命題記。時光緒二十三年九月也。　陳豪謹識。」編者曾藏。　　無錫市博物館藏。　　按：陳焯見此在乾隆四十七年壬寅一七八二，紙尚完好。陳豪作跋時一八九七，已改裝成册。余於一九五一年購得時，缺末

頁自「聊遣一時之興」起及名款十九字，因具錄諸記以備查考。

行書赤壁賦與圖合卷

赤壁賦　嘉靖戊午冬日書於玉磬山房，徵明時年八十有九。　見《中國古代書畫圖目》二《明文徵明後赤壁賦書畫卷》。　上海博物館藏。　按：此非後赤壁賦書畫也。徵明書前赤壁賦皆無「前」字，即兩賦同寫亦無「前」字，作僞者每加「前」字。

行書赤壁賦卷

見《中國古代書畫圖目》十一《文徵明行書赤壁賦卷》：　紙本，嘉靖戊申。　無圖片。　德清縣博物館藏。

行書赤壁賦八開册

見《中國古代書畫圖目》十四《明文徵明行書赤壁八開册》：　紙本，嘉靖壬辰。　無圖片。　福建省圖書館藏。

中楷書赤壁賦

見《寒山金石部目・國朝四大家雜帖部八册》第三册：中楷赤壁賦。

小楷赤壁賦

赤壁賦　徵明書。

見有正書局本《文衡山阿房賦赤壁賦真蹟》：小楷。狄學耕跋云：「文待詔小楷赤壁賦真蹟，乃先府中年時收得於金陵市肆。」狄葆賢跋云：「衡山以小楷名，然平時所見者皆自成一格，非最上乘也。今觀此赤壁賦，超秀絶俗，不存迹象，直接晉唐氣息，不落宋元窠臼，定爲上上神品。」按：此帖初入目疑非衡山親筆，後見文嘉爲無錫尤叔野摹刻趙松雪所書小楷赤壁賦，與此對勘，始知此是臨趙之作。文氏刻趙帖在嘉靖辛酉秋至壬戌春，時衡山卒已二三年。此或衡山六十五歲爲尤叔野作九龍山居圖時所摹。

小楷赤壁賦

見《湘管齋寓賞編》卷一《唐人經卷》云：　吾友硯灣沈君爲余圖瀟湘八景於齋壁。張繡園刺史兌和來觀，並攜是册至，遂與硯灣共相歡賞。同時刺史並攜文衡山前赤壁賦見示，亦筆筆過鋒，豈衡山亦以見唐跡而效之耶。今人見古人墨刻，賞其用筆精到，或關捩即在是歟。　按：此帖疑

即前「癸卯六月廿日小楷爲于霄書一卷」。

小楷赤壁賦

見《蔣子俊論書》：看古人書，必須墨迹方見真精神、真魄力。一經石刻，便相去萬里矣。予嘗於泉唐孫仲言家得覩文衡山小楷赤壁賦真蹟，用筆若屈鐵，愈看則精神愈發，始知爲衡山書者，以柔媚取妍，皆贗本也。大抵蠅頭細楷，不難于工整，而難于遊行自在。此賦作於耄年，而能若是，真觀止之作也。

大行書赤壁賦卷

見《江邨書畫目》：明文太史行書前赤壁賦一卷，大字，真蹟，自跋。三兩。

書赤壁賦兩石刻

見《古今碑帖考·國朝碑》：赤壁，文徵明書。一在無錫俞氏，一在蘇州郭氏。

書赤壁賦石刻

見光緒七年本《蘇州府志》卷一百四十一《金石》：在陸墓、平田禪院。　民國廿二年本《吳縣志》卷六十一《金石三》。記文同前　《吳門補乘》：平田禪院在祇園東北。順治初僧古心募織造周工部天成，創爲藥樹放生池。旋請靈巖繼和尚説法于此，易今名。其徒麟乳建大悲殿，壁嵌文衡山赤壁賦、真行千字文石刻。

書後赤壁賦册

丙申七月晦日，衡山文徵明書于玉磬山房。　見《吳越所見書畫録》卷四《文待詔後赤壁賦册》：紙本，烏絲，共十三幅。

楷書後赤壁賦陸治補圖合卷

赤壁後賦　嘉靖己亥秋七月廿又三日，書于玉磬山房之北牖。　徵明楷書後赤壁賦陸治補圖卷》：紙本，書烏絲格欄，圖款「嘉靖癸丑七月廿三日，包山陸治補圖」。有王穀祥、彭年、歸士純、張天麒題詩。　上海博物館藏。　見《中國古代書畫圖目》二《文

行書後赤壁賦與所作圖合卷

徐崦西所藏趙伯駒畫東坡後赤壁長卷，此上方物也。趙松雪書賦于後，精妙絕倫，可稱雙璧。輒出賞玩，終夕不忍去手。一旦為有力者購去，如失良友，思而不見，乃彷彿追摹，終歲克成，并書後賦，聊自解耳，愧不能如萬一也。昔米元章臨前人書，輒曰若見真蹟，慚愧煞人。余於此亦云。嘉靖乙巳秋九月十有二日，徵明。　見《石渠寶笈》卷三十六《明文徵明畫後赤壁賦圖卷》：素幅本，後幅烏絲闌行書後赤壁賦并識；後有吳寬、李東陽、許初、文嘉諸跋；拖尾有王穉登跋。　按：吳寬、李東陽皆已前卒，後應偽。

小楷後赤壁賦拓本

平凡社印本《文徵明聖主得賢臣頌，真賞齋銘，前後赤壁賦，蘇州府學義田記》。

小楷後赤壁賦拓本

嘉靖戊申秋九月既望，書于石湖舟中，徵明時年七十有九。　見《清歡閣藏帖》：小楷。　日本

小楷後赤壁賦拓本

後赤壁賦　庚戌二月廿日，徵明書于玉磬山房，時年八十又一。　見《葉氏耕霞溪館帖》、《嶽雪樓鑒真法帖》，張孝思、孔繼勳、黃言蘭、何春培跋。張孝思云：「觀此賦書，似從山谷老人法中

得筆，與泛然作者迥異，尤可寶也。」何春培云：「文待詔專師晉唐，其楷法至老不倦。　後赤壁賦

緊嚴不放。」

行書後赤壁賦與仇英畫合卷

後赤壁賦　嘉靖乙卯八月十日書于玉磬山房，時年八十有六，徵明。　見《寓意錄》卷四《仇實

父後赤壁圖文衡山後赤壁賦》：書紙本。陳繼儒跋云：「黃中丞家藏東坡前赤壁賦，已刻之晚

香堂帖。　獨恨後赤壁賦，東坡有小楷而無行書。今見文太史此卷，以山谷老人筆運之，仇實父

又爲補圖。初展卷端，直斷爲趙千里矣。文太史常云：見仇實父，方是真畫，使吾曹皆有愧色。

其推讓至此。」

小楷後赤壁賦與顧大典補圖合冊

後赤壁賦　丙辰十月廿二日雨窗夜坐，與子朗賭棋，書此以償負。惜乎退筆作字，强澀難甚。

時年八十又七，徵明。　　見《石渠寶笈三編目錄》：乾清宮藏文徵明書蘇軾後赤壁賦顧大典畫

一冊。　《吳派畫九十年展·文徵明書赤壁賦顧大典畫冊》：書幅紙本，烏絲格，小楷。臺北

故宮博物院藏。

行書後赤壁賦於趙千里圖卷

後赤壁賦　戊午秋日，徵明書。

壁賦，行書紙本。

見《聽颿樓續刻書畫記》卷上《宋趙千里後赤壁圖卷》：後赤

行書後赤壁賦卷

見《眼福編二集》卷八《明文待詔後赤壁賦真蹟卷》、《古芬閣書畫記》卷六《文待詔赤壁賦卷》。

戊午十月六日有事早作，既飯，天猶未明，秉燭寫此，聊遣興耳，不能工也。徵明時年八十有九。

行書後赤壁賦卷

見《中國古代書畫圖目》二十《明文徵明行書後赤壁賦卷》：　紙本，嘉靖癸丑。　無圖片。　北京

故宮博物院藏。

小楷後赤壁賦秋興賦二則卷

見《朱臥菴藏書畫目》：　文太史小楷後赤壁賦，蠅頭小楷秋興賦，共二則卷。

小楷後赤壁賦拓本

予友徐默川所藏趙千里後赤壁圖，精妙絕倫，誠希世物也。余每過從，輒出賞玩，竟夕不忍去手。一旦爲有力者購去，余甚惜之。暇日偶得素縑，遂彷彿寫此，并書其賦。昔米南宮云：若見真蹟，慚惶殺人。余於此卷亦云。徵明識。

見《螢照堂帖》第六：小楷。

隸書後赤壁賦拓本

後赤壁賦　偶閱劉松年畫，爲書此。徵明。

見《寶翰齋帖》第十一冊：寸大隸書。

小楷赤壁賦後赤壁賦二開冊墨跡、拓本

赤壁賦　連日毒暑，慵近筆研。今雨稍涼，寫此紙，既老眼昏眵，而楮穎適皆不精，殊益醜劣也。

嘉靖庚寅六月六日甲子，徵明識。

後赤壁賦

前賦余庚寅歲書，抵今甲寅二十有五年矣。筆滯而弱。今雖稍知用筆，而聰明已不逮，勉强書此，以副芝室之意，不直一笑也。是歲二月十日徵明記，時年八十有六。甲寅作乙卯。　見

《選學齋書畫寫目記續編・明賢墨妙集册》：紙本，連跋都十二頁。第六開白宣德紙本，衡山小楷雙頁，均界以烏絲方格，書前後赤壁兩賦，晚年精詣之作。

又《南有堂帖》有文震孟跋云：「當世咸知先公書足珍，而獨苦贗本繁多，未易辨析。不知真贗之辨原自列眉，特具眼者少年。如此卷卷首小圖及精楷二賦，出神入化，亡論贗手，即於今名家恐未企其一點一畫。迺知天下有真必有贗，贗可亂真，則亦真者之咎，非獨書學然也。虞卿寶惜是卷過于頭目，而出以相示，并索跋尾。豈謂弓冶之後，謬爲箕裘乎。顧夫家風欲墜，則撫卷不勝自懍矣。甲寅新冬敬題於竺塢草廬，去先公作圖及書賦時恰週一甲子。曾孫震孟百拜書。」陶廣跋云：「文徵明初名壁，以字行，更字徵仲。勝國小楷書，孫退谷推爲第一。此赤壁兩賦爲薛虞卿書者，文肅跋爲出神入化，虞卿寶惜是卷過於頭目。當時 本係横軸有圖，洗馬欲集此册，而割去之。　繆文子洗馬集明人書一册，聞之其後人云：當時集成此幾二十年，以洗馬之好古，且去前明較今猶百年而近，其不易已如是。嘉慶丁丑春日。」按：曾見薛虞卿于崇禎七年公元一六三四書文先生傳，自識時年七十有二，則徵明卒公元一五五九時，薛益年僅四歲。徵明書此，薛益未生，芝室非薛虞卿也。

《中國古代書畫圖目》二十《文徵明楷書前後赤壁賦二開頁》。

北京故宮博物院藏。

行書前後赤壁賦

嘉靖十四年乙未二月四日爲人作書，薄夜，顧研有餘墨，恐明日遂宿，因書此紙，意惟惜墨耳，初不暇計工拙也。徵明。　見《湘管齋寓賞編》卷二《文徵仲行書前後赤壁賦》：紙爲烏絲欄，洒金牋。陳焯跋云：「右待詔行書赤壁兩賦，六十六歲時作也。斬釘截鐵，遒勁之至。孫虔禮云：偶然欲書一合也。今跋云：恐墨宿書此。殆所謂花開爛漫，老興勃然者歟。中略乾隆辛卯夏至後二日。」

行書前後赤壁賦卷

前赤壁賦　後赤壁賦　嘉靖庚子九月十日書於停雲館。徵明。　見錢敏、徐初念捐獻無錫市博物館精品書畫專集，行書。　按：徵明書赤壁前賦不加「前」；「而吾與子之所共食」句，「食」不作「適」。此卷僅存形貌，僞。

行書前後赤壁賦卷

嘉靖庚子十月廿日，雨霽爽然。因硯有殘瀋，旋得蘇長公赤壁賦，漫書一過，聊寄意耳。徵明。　見《吳越所見書畫録》卷三《文衡山前後赤壁賦卷》：紙本，行書。

楷書前後赤壁賦文嘉補兩圖卷

嘉靖癸卯歲秋八月既望，静坐玉磬山房，時日將昃，涼飈拂衣，桐葉滿地，展卷自適，誦長公此賦，不覺有憑虛御風、羽化登仙之興。乃命童子滌硯，檢笥獲扇按：疑是「紙」字。書之，聊記暮年之筆畫也。　長洲文徵明識。　　見《珊瑚網書錄》卷十五《徵仲書赤壁賦并跋》。汪珂玉跋云：

「文太史書前後赤壁，在烏絲黄宋牋上，盡楷法之妙。休承爲補兩圖，云：　作於歸來堂。覺逸趣橫溢毫端，可稱珠聯璧合。萬曆丙辰春，梁溪陶醉虛來客余家，爲鍊秋石諸服食藥。因攜此帖及徵仲山水兩卷、貫休應真像、胡子霶所製瓶合售之。先子時置賦於紫檀榻右，坐卧展玩不休，紙色花光并扇頭所書相映發。今一旦咸作銀杯羽化，可勝悵惜。」按：所記兩「扇」字似此兩賦書扇頁，而又云「在烏絲黄宋牋上」，因録汪跋全文，疑「扇」字誤書。

小楷前後赤壁賦爲陳伯慧書拓本

東坡先生元豐三年謫黄州，二賦於五年壬戌，蓋謫黄之第三年。　其言曹孟德氣勢皆已消滅無餘，譏當時用事者。嘗見墨蹟寄傅欽之者，云多事畏人，幸無輕出，蓋有所諱也。然二賦竟傳不泯，而一時用事之人何在。偶與友人陳伯慧語及，爲書一過，其中「與吾子之所共食」，舊多作「適」，余從親筆改定。按左傳：　食，消也。坡集中有答人問食字之義云：　如食邑之食，猶言享

也。而朱文公又言：史書食邑字，與此不同。未知孰是。嘉靖乙巳正月二日，文徵明識。見

拓本。自跋小行書，江濟刻。有咸豐九年沈志達墨筆兩跋云：「顧侍講耕石太史書，人間烜赫

者垂卅餘年。其書法之鋒棱峻峭，固由唐賢碑刻集其菁英；不知太史入門師法，原本長洲楷

體，故結束精鑒，較之他家尤爲完密。今觀文公前後二賦，字字是太史之祖本。學書者宜精心

求之。末頁草書跋語，勝於西苑詩刻帖。停雲館帖，世勘佳搨，帖外小楷石墨流傳，奚啻鳳毛麟

角。」「長洲楷體，全法歐、虞，兼宗晉賢。生平所書小楷刻石行世者，幾盈百數。其目錄備載於

墨池編。余家藏弄者亦有十餘。鐫勒多出章仲父子暨吳颿之手，故與真蹟無異。此小楷前後

赤壁賦，以晉唐人之秘妙，運以坡、谷風流氣骨，仙乎仙乎，與蘇玉局賦筆並稱雙絶。奏刀江姓

濟名，是又一黃鶴靈芝也。」

小楷赤壁兩賦卷

赤壁賦廿八行　後赤壁賦十九行　嘉靖二十六年歲在丁未三月望，書於玉蘭堂，徵明。　見《中國

古代書畫圖目》二十《明文徵明楷書赤壁賦卷》：紙本，烏絲格。　北京故宮博物院藏。

行書赤壁兩賦

赤壁賦　前翰林院待詔將仕佐郎兼修國史長洲文徵明書。

後赤壁賦　東坡先生元豐三年謫黃州。中略坡集中有答人問食字之義云：如食邑之食，猶言享也。而朱子又言，史書食邑字與此不同。未知孰是。嘉靖辛亥四月十又六日，玉蘭堂書，徵明。　見日本博文堂印本《文衡山行草書前後赤壁賦》。　按：僞筆。書寫古人詩文，何必用官銜。後賦自跋，乃抄拓本乙巳正月二日爲陳伯慧小楷兩賦跋文耳。

小楷赤壁兩賦莫雲卿文嘉補圖合卷

前赤壁賦　後赤壁賦　嘉靖三十年歲在辛亥冬十月既望後二日，書於玉磬山房，長洲文徵明。

圖　三月八日補圖，雲卿。　圖　癸亥秋日補圖，茂苑文嘉。　見《中國古代書畫圖目》七《文徵明等前後赤壁賦書畫卷》：書紙本，烏絲格，共五十五行。　南京博物院藏。　按：前賦「而吾與子之所共食」之「食」，此作「適」，又書體與本年所書如出師兩表、歸去來辭皆不同。疑畫真，而書僞，待考。

小楷赤壁兩賦拓本

見《翰香館帖》。董其昌跋云：「文太史書此二賦，亦從右軍東方讚得筆。然小楷書僅見此卷，兼復爛熳，當以東方生書乃稱也。時天啟歲在乙丑暮春之初，爲雨若文題。」

行書赤壁兩賦卷

嘉靖壬子七月三日，閒錄一過。其中「與吾子之所共食」，舊多作「適」，余從親筆改定。按左傳：食，消也。坡集中有答人問「食」字之義云：如食邑之食，猶言享也。長洲文徵明識。

見《夢園書畫錄》卷三《明文衡山行書前後赤壁賦卷》：紙本，烏絲界，玉版箋。筆參二王，瘦健修潔，幾與趙吳興相抗。陸師道跋云：「衡山公行草深得晉人三昧，落筆縱橫，高出書苑，近代名家，罕克立驂。蓋其吮毫行墨，匆遽不苟，必緜軌度，點揩片楷，往往爲人珍惜，遂至溢價，非偶也。此卷乃公八十餘所書，流麗典雅，勢若飛動，略無衰遲之態，信足爲書家奇琛。得者宜慎保之。」

行書赤壁兩賦與圖合卷

赤壁賦　後賦　嘉靖壬子十一月朔日書，徵明時年八十三。　見福利出版公司印本《世界各博

物館珍藏中國書法名蹟集・文徵明赤壁勝遊書畫卷》。《虛齋名畫錄》卷三《明文待詔赤壁勝遊圖并書前後赤壁賦卷》：書，紙本。《中國繪畫綜合圖錄》。弗里埃美術館藏。

行書赤壁兩賦

嘉靖壬子十二月廿五日書，徵明時年八十有五。

壁賦》，紙本，烏絲欄，行書。　遼寧省博物館藏。　按：　僞筆，與前日本印辛亥四月十六日書兩賦出同一人手。

見河北美術出版社印本《明文徵明書前後赤

行書前後赤壁賦卷

嘉靖甲寅冬十月既望，是夕初寒，不能就枕，因命童子篝燈書此，聊以遣興，工拙不暇計也。時年八十有五。徵明。　　見《石渠寶笈》卷三十一《明文徵明前後赤壁賦一卷》：　素牋本，行草書，引首査繼佐書「意在削石」四大字，又識語一。　《重訂清故宮舊藏書畫錄》：　故宮原藏，運往臺灣。　　臺北故宮博物院藏。

行書赤壁兩賦卷

赤壁賦　後賦　嘉靖丙辰春日閒書，徵明時年八十七。

見《石渠寶笈》卷二十四《明文徵明書赤壁賦一卷》：素牋本，行書。《故宮歷代法書全集》。《吳派畫九十年展》。臺北故宮博物院藏。

小楷赤壁兩賦

見《平生壯觀》卷五：前後赤壁賦，黃箋兩幅，小楷，有跋後。嘉靖丙辰，時年八十有七。

行書赤壁兩賦卷

赤壁賦　嘉靖戊午二月既望書，徵明時年八十九。見《故宮週刊》第十三册《明文徵明書赤壁賦》、上海藝苑真賞社印本《明文徵仲行書赤壁賦真蹟》《吳派畫九十年展》、中國工人出版社印本《文徵明行書習字帖》。

行書赤壁兩賦册

赤壁賦　嘉靖戊午四月廿又五日，童子進此紙索書。適有人惠佳墨，遂爲書二賦。老眼昏瞇，

書法殊不工，可笑。徵明時年八十九。 見《吳門四家書畫與辨僞·赤壁賦冊》：紙本，行書。

筆弱且尖滑，結體多不平，是當時人臨本。 遼寧省博物館藏。

行草書赤壁兩賦

見《味水軒日記》卷二：萬曆三十八年八月二十七日，雨。沈翠水過，攜示文徵仲行草前後二

賦，筆稍褊薄，不快意。

行書赤壁兩賦拓本

赤壁賦 後赤壁賦 無款印 見《經訓堂法書》：行書。 日本平凡社印本《文徵明聖主得賢臣

頌，真賞齋銘，前後赤壁賦，蘇州府學義田記》。 按：文嘉筆。

草書赤壁兩賦

見《寒山金石林部目》國朝四大家雜帖部第四冊： 文徵明草書前後赤壁賦。

書赤壁兩賦卷

見《弇州山人續稿》卷一百六十三《尤叔野赤壁卷》：無錫尤叔野得文待詔徵仲書蘇長公二賦，托待詔子休承補圖。徵仲書小楷、古隸皆工，獨休承所畫絕不類。

行書前後赤壁賦與唐寅仇英畫合冊

見《石渠寶笈》卷四十一《明唐寅仇英畫前後遊赤壁兩圖文徵明書賦一冊》：首幅末幅，唐寅、仇英畫，皆絹本，著色。第二幅至第十幅洒金牋，烏絲闌本，行書二賦，款署徵明。前副頁徵明隸書「赤壁清遊」四大字，後副頁有文從簡跋一。

行書前後赤壁賦卷

見《中國古代書畫圖目》六《明文徵明前後赤壁賦卷》：絹本，嘉靖癸丑。無圖片。 南京市文物商店藏。

行書赤壁賦九開冊

見《中國古代書畫圖目》九《明文徵明行書赤壁賦九開冊》：洒金牋，烏絲闌。無圖片。 天津

市藝術博物館藏。

行書赤壁兩賦冊

見《中國古代書畫圖目》十二《明文徵明行書前後赤壁賦十二開冊》：紙本，嘉靖戊午。無圖片。

天津市藝術博物館藏。

行書赤壁兩賦冊

見《中國古代書畫圖目》十二《明文徵明前後赤壁賦十二開冊》：紙本，嘉靖戊午。無圖片。

上海朵雲軒藏。

行書赤壁兩賦冊

見《中國古代書畫圖目》十五《明文徵明行書前後赤壁賦十四開冊》：紙本，壬子三十一年。無圖片。

前後赤壁書畫卷

見《京師第二次書畫展覽會出品錄》：明文徵明前後赤壁書畫卷，延平顏韻伯藏。

小楷箟簹谷偃竹記拓本

長洲文徵明書。　見《湘管齋帖》：殘存末二十行。

隸書章綮蘇軾水龍吟於沈周楊花圖卷

詠楊花寄水龍吟　韋質夫　次韻　蘇子瞻　見《中國古代書畫圖目》二《明沈周楊花圖卷》：無款，有「文仲子」等三印。　上海博物館藏。

小楷黃庭堅論學書字序冊

黃山谷論學書字叙　嘉靖辛卯九月既望書於玉磬山房，徵明。　見《吳越所見書畫錄》卷四《文衡山小字千字文冊》：紙本，千字文共十三幅，小楷，每幅硃絲八行；後附學書序二幅，高闊同。

隸書蓮社十八賢圖記於與潘朋合摹蓮社圖

見《祕殿珠林》卷十二《明文徵明潘朋合作蓮社圖一軸》：　畫，素絹本，　上方金粟牋本，徵明隸李

元中蓮社圖記。　按：　圖作於正德十五年庚辰。

小楷蓮社圖記册

嘉靖己丑春三月十有三日，長洲文徵明書。　見墨蹟，紙本，烏絲格，編者曾藏。　無錫市博物

館藏。　按：　原係長幅，經裁裝。　一九五三年得於蘇州文寶齋，小楷精極。

行書蓮社圖記册

嘉靖庚寅四月既望，書于玉蘭堂，徵明。　見複印本，香港鄧民亮君贈，烏絲欄。　按：　行書仍

存早年風貌。

小楷蓮社圖記

嘉靖十三年春三月既望，衡山文徵明書。　見山東美術出版社印本《文徵明小字字帖》。　一

九八七年《書法》第一期。　包世臣跋云：　李記向未得見，大都從退之畫記脫胎；　即不及米記西

園之簡潔，而頭緒蕞雜，序次清晰，自不失爲名手。李君當時無文名，而所詣如是，宋初文物之盛可想。徵仲書娟娟楚楚，備插花尋春之態，亦可珍也。　山東省博物館藏。

小楷蓮社圖記於李伯時圖

嘉靖丙午正月既望，文徵明書，時年七十有七。　按：晁補之鷄肋集亦有蓮社記，其所稱人物與此微有不同，覽者當更詳之。　見《大觀錄》卷十二《李伯時設色蓮社圖》：絹本，李冲元記一篇。文太史蠅楷書於詩堂，又自識二行，絹本，凡五十三行。　《江邨銷夏錄》卷一《宋李龍眠設色蓮社圖》：絹本，立軸。　又見《契蘭堂所見書畫》：衡山書蓮社記，楷法端謹。　一九八七年九月南京博物院展出。

小楷蓮社圖記於仇英畫

見《享金簿》：仇十洲白蓮社圖卷，即李龍眠原圖，十洲臨摹者。前有文徵明題「白蓮社」三隸字，後書李元中蓮社十八賢圖記。小楷精絕。

書蓮社圖記於李公麟圖

見《山靜居畫論》下：蓮社圖，絹本，中幅上有宋思陵題「李公麟蓮社圖」六字，御書長印；下隔水有文衡山書蓮社圖記。

隸書蓮社圖記於仇英畫軸

見《祕殿珠林》卷十二《明仇英畫蓮社圖一軸》：素絹本，著色；上方金粟箋，文徵明隸書李元中蓮社圖記。

小楷蓮社圖記冊

長洲文徵明書。　見《藝苑掇英》第六十三期《明文徵明小楷蓮社圖記冊》：紙本，烏絲格，共五開。

小楷蓮社圖記橫幅

文徵明書。　見複印本。　烏絲格，共五十三行，行二十六字。　香港鄧民亮君贈。　山東畫報出版社《文徵明畫傳》。　按：小楷精謹，與己丑年書相類，七十歲前之作。

隷書江公望西室記

見《古今碑帖考・國朝碑》：西室記，文徵明隷書，入妙品，在蘇州王氏。

行書天馬賦於仇英雙駿圖軸

天馬賦　嘉靖庚子春三月廿六日，徵明書於停雲館。　見《西清劄記》卷一《仇英雙駿圖軸》：設色。上幅文徵明書米敷文天馬賦，此徵明所臨小字本耳。　《吳派畫九十年展》。　臺北故宮博物院藏。

書西園雅集記

雁門文徵明書。　見《吳越所見書畫録》卷三《文衡山書西園雅集記卷》：紙本，後附黃震白描圖。王憲曾、王承曾、錢荃、張棹、許培秀題。

書西園雅集記與唐寅畫合卷

見《西清劄記》卷二《唐寅西園雅集圖卷》：約本，款唐寅；後幅文徵明書西園雅集記。

書西園雅集記與圖合卷

記文　徵明。　見《陶風樓藏書畫目・文徵明西園雅集圖卷》：絹本，跋紙本。　按：所書乃西園雅集記，非跋文。

書張浚跋李潼川下蜀圖

見《鈐山堂書畫記・李潼川下蜀圖》：即先待詔在翰林時曾摹者，摹本至今猶存。後錄宋張浚跋語。

小楷王十朋會稽三賦

見《寒山金石林部目・國朝四大家雜帖部》：共八册，第三册文徵明小楷會稽三賦：風俗賦，民事堂賦，蓬萊閣賦。

行書范成大四時田園雜興三十首

四時田園雜興　中丞公與余爲年家，而其揉永之以佳紙索書，因循累年，未有以復。連日小齋無事，閒弄筆墨，輒爲寫此。昔歐陽公謂夏月據案作書，可以消暑忘勞，而余祇覺困□耳。呵

呵！嘉靖壬辰六月既望，徵明。　見一九九〇年《文物》第四期《文徵明書范成大四時田園雜興詩冊》：紙本，有同治九年吳犖牧臬跋云：文待詔書，曾小寶賢堂諸石刻中見之。其墨蹟未多覯也。此冊較余所藏董思白書，遜其流麗，而沈雄似爲過之。第殘缺十餘字，雖美猶有憾。

吉林市博物館藏。

大行書范成大絕句 五首卷

文璧書贈雲崖先生。　見《古芬閣書畫錄》卷六《明文待詔范石湖詩卷》：紙本。待詔精小楷，亦工行草，皆以秀潤勝。從未見有長卷作大字如盌者。是卷略似南宮，參以山谷，驟視之幾不識爲待詔手筆；再四玩味，縱橫排奡中仍有秀韻天成之致，固非他人屐齒所能到也。署款仍是原名，乃四十以前之作，宜其博綜諸家，不必拘拘本色。

小楷書姜夔跋定武蘭亭拓本

唐蘭亭出於唐名手所臨，固應不同。　嘉泰壬戌十有二月，白石道人姜夔堯章識。　見《二王帖選》，小楷，無徵明款印。

行書鶴林玉露中山居篇軸

嘉靖辛卯春二月既望，檢書得鶴林玉露中語，漫錄一過，以寄興也。長洲文徵明。

香港鄧民亮君贈。

見複印本，

行書山居篇軸

嘉靖丙申春三月六日，徵明書。

烏絲本，行書。

見《石渠寶笈》卷三十七《明文徵明書山居篇一軸》：朝鮮箋，

一九六一年上海博物館明四大家書畫展覽展出。上海博物館藏。

行書山居篇册為王守齋作

右宋羅大經景繪鶴林玉露所載，深得山居幽賞之趣。守齋王君以此軸索書，漫錄一過。歲在乙

巳九月廿又四日，徵明書於玉磬山房。

見《石渠寶笈》卷二十八《明文徵明節書鶴林玉露並詩

帖一册》：素牋，烏絲闌本。行書凡二十幅，第一幅至第十二幅書山居篇。

行書山居篇文嘉補圖合卷

山静日長大行書引首 癸丑春日，徵明書。

見《中國古代書畫圖目》十六《文徵明文嘉山静日長

書畫卷》：　紙本，行書。　文嘉圖款云：　丁丑中秋，仲子嘉補圖。　　　山東省濟南市博物館藏。

行書山居篇卷

嘉靖甲寅春二月望日，書於玉蘭堂，徵明。　見一九九五年《書法》第五期附頁，紙本，行書。《中國古代書畫圖目》十一，無圖片。　湖州市博物館藏。　按：　臨本。

行書山居篇軸

甲寅四月望，書于停雲館。　見墨蹟。　余甥榮文瑛在吉林圖書館工作時抄示。　吉林省博物館藏。

行書山居篇軸

嘉靖甲寅秋八月既望，書于玉蘭堂，徵明年八十五矣。　見墨蹟。　一九四七年見于上海，吳雲舊藏，有藏印。　二○○一年嘉德拍賣行展出，拍價十八萬至廿二萬。

小行書山居篇拓本

右鶴林玉露中語，甚得隱趣，閒録于此。嘉靖三十五年歲丙辰四月望書，徵明時年八十有七。

見《環香堂法帖》。　按：乃以書扇入帖，互見「書扇」。

行書山居篇册

右鶴林玉露中語，甚得隱趣，閒録於此。徵明書，時年八十有七。　見《藤花亭書畫跋》卷二《文衡山書玉田記並鶴林玉露一則合册》：　紙本。衡翁書凡屢變，此晚年之筆，悉除故習，其工處反在有意無意間，未易遽爲識辨。

行書山居篇軸

嘉靖戊午二月既望書，徵明時年八十有九。　見墨蹟，絹本，烏絲欄，編者曾藏。無錫市博物館藏。

行書山居篇拓本

見章翻刻本《停雲館帖》第十二卷：　行書三十行，無款印。

書周密詩於仇英鍾馗圖軸

長空糊雲報風起　草窗先生作。癸卯，徵明書。　見《壯陶閣書畫錄》卷十《明仇十洲畫鍾馗立軸》：絹本。文嘉跋云：癸卯歲除日，余同王禄之、陸叔平過仇君實父處，實父以所寫鍾馗見示。禄之贊之不釋，隨以贈之。叔平時亦乘興，遂爲補景。持示先君，觀之沾沾喜，因題其上。夫不滿三十刻而三美具備，亦一時奇觀。萬曆癸酉臘月之望。

楷書丁偓撰林酒仙傳

嘉靖八年己丑春三月既望，前翰林院待詔將仕佐郎兼修國史長洲文徵明書。　見《名人書畫集》：烏絲格，精楷書。

行書四序讀書樂拓本

右四序讀書樂四律　徵明。　見殘拓本：存末十二行。有識云：乾隆歲在甲辰秋七月，戈拙緣摹勒上石，戈宇秀跋。

行書四時讀書樂與唐寅畫合册

徵明書。　見《嶽雪樓書畫錄》卷四《明文待詔唐解元書畫四時讀書樂册》：　紙本，方幅，書畫各四頁。

大行書讀書樂二首

讀書樂春夏二首　徵明。　見尚古山房石印本。

小楷書四時讀書樂

徵明書。　見石印本。　按：　此以《嶽雪樓書畫記》寫刻本所記文唐四時讀書樂册中文書付印，非徵明書也。

書正氣歌

見《岱宗小稿・文衡山正氣歌帖》：　文信公正氣歌，悲壯激烈，千古而下，英氣勃勃。徵仲此書挺勁有骨。真足以舒幽憤而揚清菜。後題曰「裔孫徵明書」，嗚呼！人有遠祖如文信公者哉。

大字正氣歌

見《叢帖目》卷十《敬和堂藏帖八卷》：卷一文徵明正氣歌上，卷二文徵明正氣歌下。張伯英《法帖提要》：文衡山正氣歌一卷，明文徵明書字約半尺許。清李鶴年曾刻祝枝山、文衡山、董香光、王覺斯四家之書，爲敬和堂法帖。此種以字帖較大，在文帖以外爲單行本。中略衡山大書未爲合作，然與《人帖》中僞信國書，自不可同日語。勒石者黃履中。此歌名書而兼名刻，故自可觀。

書正氣歌

見光緒七年本《蘇州府志》卷一百四十一《金石二》元和縣：文丞相正氣歌石刻，文徵明書，在文丞相祠。

楷書百家姓拓本

百家姓　徵明又書。　見《停雲館真蹟》。　按：此在隸書《千字文》後。千字文款識乃移取「嘉靖十二年癸巳十一月廿日行草蘭亭詩」後識語，「徵明又書」亦然。僞。

隸書臨趙孟頫桃花賦于王穀祥畫幅

黃生世藏趙吳興小隸桃花賦，予從借臨焉，模之數四，竟不能得其妙處，重以大小不倫，殊可愧也。將眼力手力漸不及前，湖山之致亦不相助耶？抑名筆在前，自爾神怯耶？記之以志予愧。戊子春花朝，文徵明。

　　見《湘管齋寓賞編》卷六《王酉室設色桃花賦》：上有小八分書皮
襲美桃花賦，畫固鮮艷，書尤矜整。

小行書吳都賦

見《壯陶閣書畫錄》卷十《仇十洲蘇州圖鉅卷》：十洲以吳人寫吳地，竭盡心力而爲之，俗謂之蘇州圖。舊傳有衡山小行書吳都賦附後，今失之。

行楷補趙孟頫雪賦冊

見《石渠寶笈》卷二十八《元趙孟頫雪賦一冊》：素牋本，烏絲闌，行楷書，款署「子昂」。幅中缺字，俱文徵明補書。末幅記語有「文徵明補其闕文」七字。副頁程邃跋云：「得項氏雪賦文長補全之帖，差無遺憾。書學惟二公之於大令，如鏡分影合。節後世有詆趙、文蔑曰傷能，則亦所謂恨二王無臣法者矣。」

小楷補趙孟頫書汲黯傳墨跡、拓本

見《墨緣彙觀錄》卷二《趙孟頫楷書汲黯傳卷》：　淡黄藏經紙本，烏絲界欄。此傳至「夫以大將軍有揖客」後缺十二行，文衡山補至「率衆來」止。　　文明書局印本《趙文敏書汲黯傳真蹟》、《松雪齋法書墨刻》、《平遠山房帖》、《望雲樓集帖》。　　按：　《履園叢話》云：　汲黯傳小楷，用歐筆，爛熳千餘言，當爲松雪平生傑作。惟余近年所見者已三本，俱有文衡山補書，絹紙相雜，真贗莫辨。甚矣哉，作偽之人也。

小楷趙孟頫七律兩首拓本

搔首乾坤雙短髩　露下碧梧秋滿天　徵明雨中閒書松雪詩，時年八（稿闕）。　　見《葉氏耕霞溪館帖》、《嶽雪樓鑒真法帖》。

書真率齋銘軸

吾齋之中，弗尚虛禮　右真率齋銘　長洲文徵明書。　　見《陶風樓藏書畫目》二《明文徵明墨寶軸》、《南京圖書局書畫目録・文徵明墨寶條山》。

小楷中峰和尚梅花百詠

中峰和尚梅花百咏詩略　中峰和尚梅花百詠膾炙人口，而詩中多道韻禪機，如春蠶吐絲，愈吐愈有波斯胡出寶，真詩中之佳品也。暇日漫書一過，徵明。　見上海藝苑真賞社印本《明文徵明小楷中峰和尚梅花詩》。

隸書黃潛葛震父墓志銘於趙孟頫畫象卷

見《清河書畫舫·趙榮禄寫葛震父扶老像》：筆法全法唐人，有非李檢法、僧元靄所可企及。計其後當有贊辭，不知何緣脫落。弘治中，其裔孫汝敬敦請文内翰隸古黃文獻墓志銘，係其後，真名跡也。

行草書張雨雲林像讚

勾曲外史張雨撰　雁門文徵明書。　見《選學齋書畫寓日記·仇十洲摹倪雲林小像》：白紙本，畫高士盤膝坐於短榻上。中略上方文三橋小楷書雲林墓志一篇。後另裝金粟箋一幅，尺寸與畫相似，文衡山行草書雲林像讚，讚爲元張雨作。　《觶齋書畫録·仇英摹倪高士小像卷》：卷後宋藏經紙，文衡山行書張伯雨題像贊。　《西清劄記》卷四《仇英摹倪瓚小像卷》。

《中國古代書畫圖目》三《明仇英倪瓚像卷》。一九六一年上海博物館明四大家畫展展出仇英畫倪雲林像卷。　按：　嘉定孔子廟壁間有石刻畫像及文彭書墓志，徵明書像贊石刻未見。

上海博物館藏。

大隸書張翥春草軒記爲華鍔作拓本

春草軒記　至正七年立夏日，應奉翰林文字登仕郎同知制誥兼國史編修官河南張翥記。　右記元張潞公爲華栖碧作。栖碧八世孫鍔重構是軒，長洲文徵明爲書諸軒壁，時大明嘉靖癸巳夏六月也。　見拓本，吳郡吳仁培鐫。華章志跋云：「我守固府君留心先世翰墨，購得貞節堂卷，名人手筆，幸皆無恙，而斯軒之卷，杳不可得。既又聞張潞公軒記，有文待詔八分石刻在東亭，不憚數十里往求之，而散失又已久矣。府君歲數數往，積十餘年，前後竟得石十有六，皆出之圈牢井竈間。府君每得一石，輒喜動顏色。不幸府君棄世，不孝痛念遺言，復爲蒐訪，更得三石而全焉。獨是銘功鐫德，前恒托貞珉以垂久遠，而子孫失守，或侵蝕於水火，或磨滅於樵夫、牧豎之手者多矣。若茲之散而復合，點畫具全，神采奕奕，其古勁端方之氣儼然如覿商彝周鼎。」節錄　按：　石皆在無錫華孝子祠內貞節祠兩壁。抗日戰爭前石全，後毀於歷年駐軍，繼毀於「文化大革命」。今就殘石復刻，已不全。

中行楷楊維禎春草軒辭為華沂書拓本

春草軒辭　會稽楊維禎著　大明嘉靖辛丑，長洲文徵明為孝子十一世孫沂重書。　見拓本。

按：　石藏無錫惠山華孝子祠壁間，毀於「文化大革命」中。今已重刻。

大隸書帝舜廟碑拓本

帝舜廟碑　嘉靖二十有三年四月畢，文徵明撰并書篆。　見拓本。　按：　文中有「領南□憲今湖廣平章唐兀公也兒吉尼至，始起宋季之廢而廟之」，「是舉也，傑與其事故，因摭其實而紀之」。據此則此記實元人名傑所撰。帖中款「文徵明」與「譔并書篆」墨色各別，書體與「春草軒記」略異。　疑元刻已殘，是橅舊刻書此。

楷書袁泰跋薦季直表於真賞齋帖拓本

袁昂論書云：　鍾書有十二意外巧妙　至正十八年戊戌五月望日，袁泰題。　有「袁仲長」方印　東觀餘論云：　自秦易篆為佐隸，故漢世隸體尚有篆籀意象　至正二十五年五月二十日，泰再題。　有「袁仲長」「寓齋」兩方印　見《真賞齋帖》。　按：　壯陶閣帖第一册薦季直表後袁跋，係行書。第一跋中「此卷鍾元常薦焦季直表」中「焦」字，此剔去。

隸書賞春等十二詩于張渥倦繡圖卷

嘉靖丙午二月，長洲文徵明書。　　見《寶迂閣書畫錄》卷一《張渥倦繡圖卷》：紙本，設色。後紙文衡山美人賞春、插花、倚闌、欹枕、鬥草、秋千、雲鬟、倦繡、浣紗、臨鏡、染甲、穿針十二詠，七言絕句。有文從簡跋云：此元張叔厚摹周昉倦繡圖也。節先太史八分書十二詠，字字姿媚神韻有餘，可稱合作。　　時天啟壬戌仲春書於停雲館。

小楷宮蠶詩於仇英宮蠶圖卷

嘉靖甲午七月廿日，久雨新霽，獨坐爽然。焚香啜茗，適有遠客持示畫卷，乃吾友仇十洲之筆。精巧秀潤，各肖其像、嬌媚娉婷，行者、坐者、營者、逸者，無不盡其妙。宮室雅麗，器用森然，儼如漢苑隋宮，迴有垂裳之遺風，名之曰宮蠶圖。命余題詩，率不成律，追思有舊作十二首錄之，愧不成楷耳。客賞其繪，當不遺余書云。　　見《退庵金石書畫跋·仇十洲宮蠶卷》：絹本。此卷古雅靜穆，迥異恒蹊，當是十洲真本。後有文衡山宮蠶詩十二首，以十二月為次，凡精楷一千一百餘字，極用意在。卷後跋云云，可謂交相推重矣。

按：以上兩卷倦繡詩、宮蠶詩各十二首，徵明本集及文氏五家集中太史詩皆未見，當非徵明所作。待考。

小楷古本水滸傳

見《清河書畫舫》：一好事家收文徵仲小楷古本水滸傳，全部法歐陽詢，未及見之。《真蹟日錄》三集：皇明書家所藏冊子中略文徵仲精楷古本水滸傳，自書歷年詩文稿三十冊，文壽承小楷缶鳴集，文休承小楷陶貞白集，皆一時墨池鴻寶，好事家所當呕購者也。《清河書畫見表·法書名畫見聞表》目覩：小楷古本水滸。

小楷西廂記爲毛九疇作與仇英畫合冊

佛殿奇逢曲十齣　僧房假寓曲九齣　紅賣張生曲六齣　墻角聯吟曲四齣　月夜焚香曲七齣　齋壇鬧會曲八齣　惠明寄簡曲十齣　白馬解圍曲十一齣　紅娘請宴曲十四齣　夫人停婚曲十六齣　鶯鶯聽琴曲十三齣　錦字傳情曲十三齣　粧臺窺簡曲十一齣　乘夜踰墻曲十四齣　倩紅問病曲十二齣　月下佳期曲十七齣　堂前巧辯曲十一齣　長亭送別曲十齣　鞍馬秋風曲五齣　草橋驚夢曲十四齣　泥金報捷曲十二齣　尺素緘愁曲十五齣　鄭恒求配曲十齣　衣錦還鄉曲十八齣　余曾見內府所藏宋張萱畫唐麗人崔鶯圖像，精神妍媚，臨風欲語，信爲絕筆。後又勝國錢舜舉會真圖十二幀，至草橋驚夢而止，丰神少遜於萱，而規格過之。今仇生此冊全圖，描寫如生，雖未能列張萱，視舜舉乃可雁行。而布墨設色深得宋人遺意，殆可稱入室矣。九疇翰撰屬余書詞，以附不朽云。嘉靖甲辰

七月廿又二日，長洲文徵明識。　見《夢園書畫錄》卷十《明仇實父文衡山西廂傳奇書畫合冊》：畫絹本，字紙本，計二十四頁，每頁仇畫後，文以蠅頭小楷按西廂記傳奇標目，並錄回文，可稱合璧。有子京所藏等印，沈歸愚先生楷書會真記及元集所詠，各書在冊首，書法工妙。

小楷西廂記冊

嘉靖丁巳四月上浣，雁門文徵明書於停雲館之東廂。　見《古緣萃錄》卷二《文衡山小楷西廂記冊》：紙本，十二開，計廿四頁，烏絲方楷。黃鉞跋云：「西廂記向見明初刻本，此冊所錄與明初本正同，可寶也。」硯堂跋云：「按嘉靖丁巳，太史年已八十有八矣。耄耋老人而蠅頭細書精嚴，此非學力功深，烏能有是。玩其波撇全用古人撥燈之法，係撮筆懸臂而言，且結構縝密，寬綽有餘，脫盡東坡所謂小字患蹇之病。更出入規矩，觸手成法，飄飄入勝，真晚年傑作也，可不寶諸。」　按：各頁前後略紊亂，回目字稍異：「月夜焚香」爲「月下焚香」，「錦字傳情」爲「尺書緘愁」，「泥金報捷」爲「捷報及第」。

小楷西廂記與仇英畫合冊

嘉靖己未三月廿又二日，雁門文徵明書於停雲館。　見文明書局印本《文衡山書仇十洲畫西廂

記》。　按：徵明卒於嘉靖己未二月廿口，此書僞。又此册書畫各二十幅，此併減「紅責張

生」「月夜焚香」「惠明寄書」及「鞍馬秋風」四目。

小楷西廂記與仇英畫合册

嘉靖癸酉三月既望，雁門文徵明書於玉磬山房。　見文華美術印刷公司印本《仇文合製西廂記

圖册》：書畫各二十回目。鄭昶爲式園跋云：「衡山以高年作蠅頭楷，清勁秀逸，累百千字無一

敗筆，自是神工。」　按：嘉靖無癸酉。正德八年癸酉，一五一三徵明四十四歲，至萬曆元年癸

酉，一五七三徵明去世已十四年。此册與前册皆出一人手。所書不止此二册，於舊書攤見散頁，

格式筆迹皆與此同。

小字西廂記與仇英畫合册

見《古芬閣書畫記》卷十五《明仇十洲文待詔西廂書畫合册》：絹本，工筆著色，共二十四幅。紙

本，烏絲格，小真書，凡二十四幅。末幅有「衡山」方印、「停雲」圓印兩印。

精楷斗金牌傳奇

見一九六三年七月十八日文滙報：「摺頁木版封面工筆精楷，藏文化部藝術事業管理局資料室。」

小楷袁凱詩於王穀祥梨花白燕小幅

見《平生壯觀》卷十《王穀祥梨花白燕》：小絹幅，行書絕句，款「衡山」，小楷題袁凱七律。

隸書王彝鄉飲酒碑銘拓本

洪武六年癸丑，前史官蜀人王彝撰　嘉靖二十二年癸卯，知府事南充王廷立石　前翰林院待詔將仕佐郎郡人書并篆額。　見拓本，章簡甫刻。　《寒山金石林部目》分隸部凡四十一種，合二十九冊，第廿九冊《文徵明書鄉飲酒碑》。　《吳都文粹續集》卷四。　光緒七年本《蘇州府志》卷一百四十《金石・府學》：鄉飲酒碑，王彝撰，文徵明八分書。　按：　石毀於「文化大革命」中。

楷書胡文理給戶帖

見《朱卧菴藏書畫目》：文太史徵明書宣德間胡文理給戶帖，楷書。

小楷祖父文洪括囊稿

見《吳都文粹續集》卷三十六《李東陽括囊稿叙》：括囊稿者，涑水教諭贈南京太僕丞文君功大所著詩也。其子知溫州府林，欲刻於郡齋，未果而卒。今南京太僕少卿森手自編校，刻于家。中節君之孫徵明方續學待用，尤善楷書。是稿其手録者，故附書之。正德十年二月朔。

書戴冠閒中雜録兩卷

見《湘管齋寓賞編》卷四《王履吉手卷》。朱筠跋云：余家有文徵仲手書戴濯纓閒中雜録兩卷，爲袁與之重裝且籤題者，其筆法髣髴在徵仲及山人王寵間。

書沈周夜坐記

寒夜寢甚甘，夜分而寤，神度爽然，弗能復寐，乃披衣起坐　文徵明書　見《潘氏三叔堂書畫記·文衡山徵明書夜坐記》。　按：沈周、祝允明皆有書此記，未知誰作，姑以屬之石田。

行書吳寬題東山圖詩幅

題東山圖　晉轍已東牛繼馬，名流誰復居林下　右吳文定公譔　嘉靖庚子夏四月廿又二日書

于玉蘭堂，徵明。　見《藝苑掇英》第六十四期《文徵明題東山圖書卷》：　紙本，烏絲闌。　上海

藏家藏。　按：　存疑。

書吳寬跋清明上河圖

見《弇州山人續稿》卷一百六十八《清明上河圖別本》：　張擇端清明上河圖有真贗本，余俱獲寓

目。此卷以爲擇端藁本，似未見擇端本者。蓋與擇端同時畫院祗候，各圖汴河之勝而有甲乙者

也。吾鄉好事人遂定爲真藁本，而謁彭孔加小楷李文正公記、文徵仲蘇書吳文定公跋，其張

著、楊準二跋，則壽承、休承以小行書代之。

精楷書溫州府君詩集

見《清河書畫舫》：　文徵仲精楷溫州府君詩集二冊，係盛年筆，韻致楚楚。　今歸余家。

小楷文溫州集

見上海圖書館藏《文溫州集》嘉慶元年黃丕烈墨筆跋云：文溫州集，相傳爲其子徵明手書以付
剞劂，故藏書家於明人集中最爲珍重。余向從東城顧八愚家得舊刻名抄不下四百餘冊，而是集
亦在所蓄，則其可貴益見矣。　上海圖書館藏。　按：有隸書標籤其詩集兩冊，是以徵明手寫
摹刻，餘出章文或文彭手，雖形貌似相同，實出兩手。

古隸書李東莊東莊記爲吳奕作

見《匏庵家藏集》第五十五卷《題東莊記石刻後》：先侍郎府君治東莊時，吾弟原輝實往助之。
府君既不幸即世，而原輝繼亡，亦幸有子奕，稍長能守舊業，以今官保長沙李公所作記書屏間，
歲久漫漶，請其友文徵明隸古刻石以傳永久。中略石刻成，書其後以示。壬戌五月十六日。

小楷李東陽徐君墓志拓本

明故中書舍人徐君墓志銘　翰林侍讀學士長沙李東陽撰　正德庚午夏六月，長洲文壁重錄。
見《晴山堂帖》，小楷。

書李東陽撰吳文定公墓志

見《古今碑帖考·國朝碑》：吳文定公墓志，文徵明書，在蘇州。　按：《吳都文粹續集》卷四十一《墳墓》：　明故資善大夫禮部尚書兼翰林院學士掌詹事府事加贈太子太保諡文定吳公墓志銘，李東陽撰。

書李東陽撰白昂墓志銘

見光緒本《武進陽湖合志》：　白昂墓志銘，長沙李東陽撰，長洲文徵明書。

隸書王鏊撰封禮部主事吳公式墓碑

見光緒本《蘇州府志》卷一百四十一《金石二·崑山縣》：　禮部主事吳公式墓志，葉盛撰銘，王鏊撰碑，文徵明隸書，在巡檢衙西。　光緒本《崑新兩縣續修合志》：　封禮部主事吳公式墓在巡檢衙西，子貞孝先生凱附。葉盛銘，王鏊撰墓碑，文徵明隸書。　按：　徵明致其岳父吳愈柬中云：　「貞孝公墓碑，昨日陳宗讓自山中送至。」疑徵明所書，是吳凱墓碑，待考。

小隸書王鏊撰石田先生墓志銘拓本

石田先生之墓篆書墓蓋中「石」「生」兩字泐缺　石田先生墓志銘　光禄大夫柱國少傅兼太子太傅戶部尚書武英殿大學士知制誥國史總裁同知經筵事郡人王鏊撰　章浩刻。　見拓本複印本，小隸書。

按：　此石刻與祝允明楷書李應禎撰「沈啟南妻陳氏墓志銘」同于一九八二年間出土。後四年函請代拓，以石不見辭，因請以館藏拓本複印。　此志雖無書丹人名，然與徵明所隸書跋沈維時藏康里子山帖兩跋相同，定爲徵明書。　蘇州衛瓦翁先生特來申詢考，見徵明兩跋，亦定爲徵明書。

隸書徐源正覺寺退居記

見《紅蘭逸乘》三《咫述》：　竹堂寺東院二碑，一係徐源撰文，文壁八分書；一係吳匏菴撰，吳奕書；二刻並佳。　按：　文名自《吳都文粹續集》查知。

楷書杜啟姑蘇志後序

重修姑蘇志後序

察御史杜啟序。

正德元年四月朔，奉議大夫福建等處提刑按察司僉事致仕前□京山西道監

見上海圖書館藏《姑蘇志》；寸楷，無徵明款。　按：　徵明亦與修《姑蘇志》。

小楷林俊撰張孺人墓志銘拓本、印本

明待選國子生華君時禎妃張孺人墓志銘　　明待選國子生華君時禎配張孺人墓志銘　榮

禄大夫太子太保刑部尚書致仕莆田林俊撰　　翰林院待詔將仕佐郎長洲文徵明書篆。　見拓

本，吳郡章簡甫摹勒上石。　　按：　此墓志石刻，民國時置無錫城中圖書館前草地墻側，後不知

下落。解放後九里涇華墳闢爲工人宿舍，所有出土碑志石刻皆由蘇州博物館收藏。余請工往

拓，僅得此志篆蓋。

小楷林俊撰張孺人墓志銘篆書蓋

中楷楊循吉思賢堂碑拓本

嘉定新建思賢堂碑　嘉靖乙未秋九月吉旦　承直郎前禮部主事東吳楊循吉撰文　翰林院待詔

衡山文徵明書丹并篆額。　　見拓本，中楷作歐體，篆額缺，亦缺刻工姓名。　　光緒年本《嘉定縣

志》：　思賢堂記，嘉靖十四年楊循吉撰，文徵明書并篆額。　堂廢，碑存。

書楊循吉盛植庵墓志

見《古今碑帖考·國朝碑》：　盛植庵墓志，楊循吉撰文，文徵明書，入神品。

隸書楊循吉自撰生壙碑

見《弇州山人續稿》卷一百六十五《楊南峰墓志》：文徵仲先生以古隸書楊君謙先生自草生誌，若可謂二絕者。中略然則文先生此書之佳，固不爲此老幸也。《古今碑帖考·國朝碑》：楊南峰生壙志，文徵明隸書，入妙品，在蘇州。道光本《蘇州府志》、光緒本《蘇州府志》、民國本《吳縣志》金石：楊循吉生壙碑，自撰，文徵明隸書，在至德鄉。

行書湛若水滁陽盧氏祠堂記

滁陽盧氏祠堂記　嘉靖三十三年歲次甲寅五月廿九日　賜進士出身資政大夫前南京兵部尚書奉敕參贊機務、國子祭酒翰林侍讀同修國史、經筵講官、賜一品服增城八十九甘泉翁湛若水撰　前翰林院待詔將仕佐郎兼修國史長洲文徵明書并篆額。　見拓本，梁元壽刻。光緒二十三年江寧陳士林識云：文待詔書在勝國最爲傑出。此碑尤見右軍筆法。文係盧氏祠記，不知何因入於衙署。署本旗丁寓所，豈即盧祠之故址歟。初淪於溷，繼厄於庖。余之官後始起而嵌諸壁間。物之顯晦，固自有時哉。爰識數語勒於左方，規來者共寶視焉。按：此拓得於李君道生，缺碑額。此跋未裝入，備記於此。恐此石今已不存，光緒廿三年一八九七去今已百餘年。

中楷祝允明潘氏祠堂記拓本

香山潘氏新建祠堂記篆額　正德六年冬，吳香山潘氏新作祠堂成　是歲十二月既望辛卯，鄉貢

進士郡人祝允明記　翰林院待詔將仕佐郎兼修國史長洲文徵明書并篆額　嘉靖十七年歲在戊

戌二月立石。　見拓本。　　光緒本《蘇州府志》卷一百四十一《金石》吳縣：　香山潘氏祠堂記。

祝允明撰，文徵明正書，嘉靖十七年二月立石，章簡甫刻。　　民國本《吳縣志》。

小楷盛端明程鄉令遺愛碑

見《弇州山人續稿》卷一百六十三《文待詔書程鄉令遺愛碑墨蹟》：　昔太丘長文範陳公卒，而蔡

中郎伯喈爲文勒于碑，且手書之。古今以爲美談。今讀盛宗伯端名所志程鄉令陸公遺愛碑，亦

何以異也。　中略中郎之所撰，中郎自書之；宗伯之所撰，文待詔徵仲書之。以待詔之小楷，雖不

敢望中郎之八分，要亦雲礽也。　餘略

小楷吳一鵬吳洪墓志

見乾隆本《震澤縣志》：　南京刑部尚書吳洪墓，在梅里村，敕賜葬地。吏部尚書吳一鵬志，翰林

院待詔文徵明書。　　《三願堂遺墨・文書吳立齋尚書墓志銘》：　前題禮部尚書兼翰林院學士兼

管誥敕侍經筵吳一鵬撰，前翰林院待詔將仕佐郎兼修國史長洲文徵明書。立齋名洪，吳江人。

是銘小正書，大約二分餘。筆意挺秀融渾，彷彿黃庭、樂毅遺意。家季兄購藏此本，記其後曰：

道光丁未拜尚書祠下，親訪是碑，已漫漶不可識。余按此雖非初拓，尚無大剝處。習小楷者可

藉是爲觀法。　《蘇州府志·金石》：刑部尚書吳洪墓志銘，吳一鵬撰，文徵明小楷書。嘉靖五

年十二月。　按：北京路工先生藏此志拓本，云是吳奭刻。

小楷羅欽順吳文端公神道碑拓本

太子少保資善大夫　南京吏部尚書致仕贈太子太保謚文端吳公神道碑　賜進士及第吏部尚書

致仕進階榮祿大夫前經筵官國史副總裁泰和羅欽順撰　前翰林院待詔將仕佐郎長洲文徵明

書。　見拓本，小楷，吳奭刻。　按：此乃吳氏另請小楷書刻石，非墓上刻石。

書朱希周王俸墓志

見民國本《吳縣志》：廣東廉州府知府王俸墓志，朱希周撰，文徵明書并篆蓋。嘉靖癸巳，在福

壽山紫陽別墅。今藏騰衝李氏。

小行書朱希周開元寺戒壇碑拓本

蘇郡開元寺重修萬善戒壇碑　嘉靖庚戌夏六月之吉，資政大夫南京吏部尚書致仕前翰林院侍讀學士經筵講官兼修國史睢陽朱希周撰　前翰林院待詔將仕佐郎兼修國史長洲文徵明書并篆額。

見拓本，行書，吳門江濟刻。　民國本《吳縣志》卷五十九《金石一》：開元寺重建萬善戒壇碑，朱希周撰，文徵明書并篆額。嘉靖庚戌。　按：篆額缺，史聿光先生補篆。

小楷書周金撰段石菴墓志銘拓本

明故戶部主事石菴段公墓志銘　賜進士出身通議大夫都察院右副都御史奉敕巡撫保定等府地方兼提督紫荊等關同邑周金撰文　翰林院待詔將仕佐郎兼修國史長洲文徵明書篆。　見拓本，小楷，右下石泐，刻工等皆不可識。　石藏常州市博物館。

大行書陳洪謨過庭復語十節卷

右十節情之所到，信筆書之，雖無倫，義實有在。汝能體行之，遠大其基於茲乎。歲戊戌秋日，高吾老翁書。　梓吾理郡以所得尊公訓辭，命徵明重書一過，欲置諸座右，豈亦無恤不忘受簡之意乎。所恨拙書無法，不足副其意耳。辛丑二月廿又四日，文徵明識。　見《石渠寶笈三編》：

明文徵明過庭復語十節一卷，延春閣藏。《重訂清故宮舊藏書畫錄》：石渠三編著錄，曾佚，疑偽。《故宮歷代法書》第六卷、《吳派畫九十年展》。　按：此卷是七十後本色書，真跡。

小楷汪俊壽喬白巖序

壽少保太宰白巖喬公六十序　通議大夫吏部左侍郎國史副總裁前翰林侍讀學士經筵玉牒官弋陽汪俊書。　見《中國古代書畫圖目》六《明汪俊小楷壽喬宇六十序卷》：紙本，烏絲格，小楷。《書法叢刊》第四十四期。　常熟市文物管理委員會藏。　按：本年文徵明以貢入京，此為徵明代筆。　卷有湛若水、夏言、文徵明、呂柟、陳沂等九人詩。　此序書法與徵明詩同。

小楷江曉撰松坡丁公墓志銘拓本

明太學生松坡丁公墓志篆書墓蓋　明太學生松坡丁公墓志銘　賜進士前通議大夫工部右侍郎奉敕提督工程眷生瑞石江曉撰　前翰林院待詔將仕佐郎兼修國史長洲文徵明書并篆蓋。　見拓本，小楷，姑蘇章簡甫刻。　按：　石已漫漶，字小半難辨。

楷書賈詠撰拙翁陳君暨配沈孺人合葬墓志銘拓本

明故拙翁陳君暨配沈孺人合葬墓志銘篆書墓蓋　　明故拙翁陳君暨配沈孺人合葬墓志銘　　翰林院

待詔將仕佐郎衡山文徵明書丹　　光禄大夫太子太保吏部尚書太原喬宇篆蓋　　榮禄大夫太子太

保禮部尚書兼武英殿大學士知制誥經筵官國史總裁潁川賈詠撰文。　　見拓本，小楷書，山陽王

官鐫。　　按：　此志序列，書丹在前，篆蓋次之，撰文又次之，字帶顏體，豈模刻失真歟。

楷書周廣重修楊將軍墓廟記

重修楊墓廟記隸書　橫列碑上端作一行　　重修楊將軍墓廟記　　嘉靖戊子仲秋二日　　賜同進士出身

中憲大夫奉敕巡撫江西等處都察院右僉都御史州人周廣撰　　翰林院待詔吳門文徵明書　　住山

朱守玄立　　玉峰唐元祥鐫。　　見蘇州碑刻博物館藏拓本。　寸餘楷書，共十六行，行三十二字。

小楷徐獻忠倪孺人陶氏合葬志銘拓本

明倪孺人陶氏合葬墓誌篆書墓蓋　　明故倪孺人陶氏合葬墓志銘　　文林郎浙江寧波府奉化縣知縣上

海徐獻忠撰文　　前翰林院待詔將仕佐郎兼修國史長洲文徵明書篆。　　見上海博物館拓本，小

楷，吳門溫厚刻。　　按：　石藏上海博物館，屢請拓未允。

書唐寅守質記

見《六如居士全集附錄・墨池編》：守質記，唐寅撰，文徵明書，在蘇州金氏。《古今碑帖考・

國朝碑》：守質記，文徵明書，在蘇州金氏。

小楷李夢陽凌谿先生墓志銘拓本

凌谿先生墓志銘　　寓大梁北郡李夢陽撰　　長洲文徵明書并篆蓋。　　見拓本，小楷書，吳鼎刻。

按：　篆蓋缺。

小楷崔銑江陵知縣朱公墓志銘拓本

大明江陵知縣朱公之墓篆書墓蓋　　大明江陵知縣朱公墓志銘　　朝列大夫南京國子祭酒致仕鄞郡

崔銑撰　　前翰林院待詔將仕佐郎兼修國史長洲文徵明書并篆蓋。　　見拓本，小楷書，吳鼎刻。

行書顧鼎臣重建真武殿記拓本

常熟縣思政鄉重建真武殿記　　嘉靖十八年歲在己亥冬十月　　賜進士及第光禄大夫柱國少保兼

太子太傅禮部尚書武英殿大學士顧鼎臣撰　　前翰林院待詔將仕佐郎兼修國史長洲文徵明書并

篆額。 見蘇州碑刻博物館一九八六年展出拓本，行書，吳鼐刻。

行書豐道生邵公去思碑記拓本

劉家河把總邵公去思碑記篆書碑額 劉家河把總邵公去思碑記 賜進士出身考功承德郎詔徵翰

林修撰在告鄞豐道生撰文 前翰林院待詔將仕佐郎兼修國史長洲文徵明書并篆額。 見拓

本，行書，吳應祈刻。

書都公談纂

見《朱臥菴藏書畫目》： 都公談纂似文太史與濯纓亭筆記，大抵出文氏手筆。

行書顧璘朱應登墓碑

見同治本《揚州府志·金石志》： 參政朱應登墓碑，顧璘撰，文徵明書。 道光本《重修寶應縣

志》卷二十二《金石》： 朱凌谿公墓碑，顧璘撰，文徵明行書。

書顧璘許彥明墓志銘

見《息園存稿》文十五《攝泉隱君許彥明墓志銘》：丁酉正月二十二日，葬隱君於定德鄉王家山

祖墓之次；持謝君少南狀乞余爲銘，徵仲書石，魯南篆題其蓋，并先好也。

書嵇世臣可泉蔡公去思碑

見道光本《蘇州府志》卷一百二十九《金石》：大中丞可泉蔡公去思碑，嵇世臣撰，文徵明書，嘉

靖三十五年。　民國本《吳縣志》卷六十一《金石》：在長元學。

書陸深棟塘李翁家傳

見《鮚埼亭集·棟塘李翁石刻家傳跋》：棟塘，吾鄉之耆德，詳見果堂所葺棟塘小志中。予從董

丈子畏得其家傳石本，乃陸文裕公作，而衡山之筆也。詢之李氏，亦無此本，因以歸之其裔孫

昌泉。

小楷華雲八角石記拓本

李忠文公□□首數字破泐　　進士第承德郎户部山東清吏司主事□權潯陽晉陵華雲著　前翰林院

待詔將仕佐郎兼修國史長洲文徵明書。　見拓本，小楷，吳鼏刻。　《古今碑帖考·國朝碑》：

八角石記，文徵明書，入神品，在無錫華氏。　按：此拓盛澤王氏話雨樓舊藏本。

小楷呂柟朱公楚琦傳拓本

琴鶴先生朱公楚琦傳　賜進士及第翰林院國史修經筵講官□□陵呂柟撰　前翰林院待詔將仕

佐郎兼修國史長洲文徵明書。　見拓本，小楷，原石有損泐。　同治本《揚州府志·金石志》：

朱楚琦傳刻石，呂柟撰，文徵明書。　道光本《重修寶應縣志》卷二十二《金石》：朱楚琦公傳刻

石，呂柟撰，文徵明正書，在朱氏家祠內。

小楷鍾芳朱鄰溪墓志銘拓本

明故鄰溪朱公墓志銘　賜進士出身通議大夫奉敕總提督倉場戶部右侍郎瓊臺鍾芳仲實撰　前

翰林院待詔將仕佐郎兼修國史長洲文徵明書。　見拓本，小楷，姑蘇溫恕刻，係條石刻三十九

行，行十六字。

小楷方鵬宮保吳白樓傳拓本

宮保白樓先生吳公傳　嘉靖庚子仲夏，賜進士出身右春坊右庶子兼翰林院修撰經筵講官編纂

御札階中順大夫致仕門生方鵬撰　嘉靖二十年歲在辛丑九月既望，文徵明書。　見拓本，小

楷，吳鼎刻。　　《古今碑帖考·國朝碑》：吳白樓傳，文徵明書，入神品，在蘇州。

小楷方鵬礦菴毛公墓志銘

明故都察院右副都御史致仕進階中奉大夫礦菴毛公墓志銘拓本　賜進士出身嘉議大夫南京太

常寺卿奉詔致仕前右春坊右庶子兼翰林院修撰經筵講官郡人方鵬撰文　前翰林院待詔將仕佐

郎長洲文徵明并篆。　　見拓本，小楷，溫厚刻。　　按：篆蓋缺，史聿光先生補篆。

書馬錄廉石記

見明隆慶本《長洲縣志·藝文志》：　廉石記，嘉靖元年二月吉，汝南馬錄百愚撰，文徵明書。

光緒本《蘇州府志》卷一百四十《金石》、民國本《吳縣志》卷五十九《金石考一》：　廉石記，馬錄

撰，文徵明正書，嘉靖元年二月，在府學。　　《寒山金石林部目·國朝四文家雜帖部》共八冊，文

徵明三冊，第五冊文徵明隸書廉石記。　　按：《吳縣志》作正書，趙氏在第五冊隸書，與鄉飲酒

碑合葬，待考。

書王寵聽松賦

見《真蹟日録》三集：履吉聽松賦一首，作于正德甲戌。此時年蓋二十有一，書法未成就，乃徵仲爲之代筆。或云出履吉手，非也。

書姚淶李侯修建記

見光緒本《嘉定縣志》：思賢堂四面碑，一面李侯政平事實，□科撰，嘉靖十四年刻；一面李侯修建記，慈溪姚淶撰，文徵明書，嘉靖十五年刻；一面興革事跡，一面建實事類，皆不著人名。

書王世貞楊道亨墓志銘

見嘉慶本《松江府志》卷七十九《名蹟志·青浦縣》：副司楊道亨墓，在楊扇鎮，王世貞銘，文徵明書。

書盧守益芝菴精舍記

見光緒本《滁州志》卷七之七《列傳・義行》：盧守益，號芝菴，諸生。建芝菴精舍，讀易其中。從湛甘泉先生遊。嘗作芝菴精舍記，請文徵明書之，刻石。

行書沈啓復亭記

見民國本《吳縣志》卷六十一《金石三》：沈侯啓復亭記殘刻，文徵明行書，十月既望，在天后宮。

楷書張袞重修蘇州府學記拓本

重修蘇州府學記篆書碑額　賜進士出身嘉議大夫前太常卿掌國子祭酒事翰林院侍講學士經筵講官兼充史館校錄官纂修會成二典江陰張袞撰　前翰林院待詔將仕佐郎兼修國史長洲文徵明并篆額　嘉靖己未春正月吉，蘇州府知府溫景葵、同知王汝瓚、董邦政、周魯等立。見蘇州博物館藏拓本，楷書，何僑刻。　道光本《蘇州府志》卷一百二十九《金石一》及民國本《吳縣志》卷五十九《金石考一》：重修蘇州府學記，張袞撰，文徵明書，嘉靖三十八年，在府學。　按：石已不知下落，僅存此拓，字不類徵明書，豈摹刻失真歟。

書孫承恩建柘林城記

見《華亭縣志·藝文》：建柘林城記，孫承恩撰，文徵明書。

楷書張一厚顧西溪墓志銘拓本

顧西谿墓志銘篆書墓蓋　顧西谿墓志銘　前進士戶部員外郎平原張一厚撰文　前翰林院待詔將

仕佐郎兼修國史長洲文徵明書丹　鄉貢進士邑人顧聞篆蓋。　見拓本，小楷書，溫恕刻。

按：此刻石一九八五年間出土，徵明六十四五歲時書。

小楷張璧石湖何公墓志銘拓本

北京路工先生藏拓本，抄示云：　明故資政大夫南京工部尚書贈太子少保石湖何公墓志銘，小

楷，張璧撰，章簡甫刻。

行書陸粲重建呂純陽祠碑拓本

福濟觀重建呂純陽祠碑銘　　嘉靖壬寅冬十二月望　前進士郡人陸粲撰　前翰林院待詔將仕佐

郎兼修國史長洲文徵明書　嘉靖二十五年歲在丙午五月朔，徒孫陸天裕、汝世昌、王文業、杜景

廉、沈德成立石。 見拓本，已是重刻本，吳國賢刻，嘉慶己卯撫吳使者陳貴生重刻并跋。

按：因重刻，僅存形貌。

中楷楊上林辭金記拓本

辭金記篆書額陽文刻　　淮陰楊上林譔　長洲文徵明書并題額　嘉靖十九年歲在庚子三月立石。

見拓本，正楷書，章簡甫刻。　平湖張氏舊藏本識云：「停雲館主此記，純用率更筆法，故方嚴精謹，爲他碑所不及。」

行書楊上林兩橋記拓本

兩橋記篆書額陽文刻　　賜進士第戶科給事中前長興縣知縣淮陰楊上林記　前翰林院待詔將仕佐郎長洲文徵明書。　見拓本，行書，章簡甫刻。　《禪勻》：兩橋記、辭金記二石刻，在八字橋民家，皆嘉靖十九年長興令楊上林撰，爲劉南坦麟尚書立，文待詔徵明書。兩橋記，行書；辭金記，楷書。　近修郡志，搜采未及，用識于此。　光緒本《烏程縣志》卷三十《金石》：劉麟辭金記，嘉靖十九年楊上林撰，文徵明正書。此與兩橋記石，皆本在黃龍洞吳維山莊，今藏南潯鎮溫氏。

按：一九九三年四月無錫文化局顧文璧先生告知，兩碑石今嵌湖州南潯鎮嘉業堂藏書樓後造

前廊東壁。

小楷謝瑜垣溪葛公行狀拓本

貞素先生垣溪葛公行狀　門人監察御史謝瑜撰　前翰林院待詔文徵明書。　見《天香樓藏

帖》：小楷。

書吳鵬桐鄉縣城記

見《古今碑帖考·國朝碑》：桐鄉縣城記，吳鵬撰，文徵明書，入妙品。

行書王穀祥宋侯去思碑拓本

吳邑宋侯去思碑　賜進士出身前吏部文選清吏司員外郎翰林院庶吉士吳人王穀祥謹撰　前翰

林院待詔將仕佐郎兼修國史長洲文徵明書。　見拓本，行書。　光緒本《蘇州府志》卷一百四

十一《金石二》并及民國本《吳縣志》卷五十九《金石考一》：吳邑宋侯去思碑，王穀祥撰，文徵明

行書。

中行書徐階疏鑿呂梁洪記

疏鑿呂梁洪記　嘉靖二十四年歲次乙巳四月吉旦　賜進士及第通議大夫吏部右侍郎前國子監
祭酒經筵講官華亭徐階記　賜進士出身通議大夫刑部右侍郎前奉敕總理河道都察院右副都御
史朝邑韓邦奇篆　前翰林院待詔將仕佐郎兼修國史長洲文徵明書。　見拓本，中行書。

按：　篆額缺，史聿光先生補。

小楷徐階漁石唐公墓志銘

明故光禄大夫太子太保吏部尚書贈少保謚文襄漁石唐公墓志銘　賜進士及第光禄大夫柱國少保兼太子太保禮部尚書東
閣大學士華亭徐階撰　前翰林院待詔將仕佐郎兼修國史長洲文徵明書　賜進士出身資善大夫
禮部尚書兼翰林院學士泰和歐陽德篆蓋。　見一九八〇年《文物》第十期，小楷。

文管會藏。　《古今碑帖考·國朝碑》：　漁石唐公墓志，文徵明書，倣歐體，在蘭溪。

明故光禄大夫太子太保吏
部尚書贈少保謚文襄漁石唐公墓志銘　賜進士及第光禄大夫柱國少保兼太子太保禮部尚書東

漁石唐公墓志銘　賜進士出身資善大夫
禮部尚書兼翰林院學士泰和歐陽德篆蓋

漁石唐公之墓篆蓋　明故光禄大夫太子太保禮部尚書東

原石蘭溪

小楷張選倪蕉鹿墓志銘

蕉鹿倪君墓志銘　賜進士第徵仕郎工科給事中南河張選著　翰林院待詔將仕佐郎長洲文徵明

小楷張選倪蕉鹿墓志銘拓本

書篆。　見拓本，小楷，長洲章表勒石。

書陳汝綸三忠祠歌

見《弇州山人四部稿》卷一百二十九《三忠祠歌後》：　予郎燕中時，嘗游所謂三忠祠，又嘗一再餕故參議陳先生于祠所，徘徊縱觀，相與慨歎久之。後十五年，先生之子謙亨出先生所爲歌三章，故文太史書而刻之石者，以示余。太史固信國裔孫，其爲樂書宜也。　節錄　按：　三忠祠所祀爲諸葛亮、岳飛、文天祥三公。

書陳汝綸啟聖祠記

見《岱宗小稿》卷六《文衡山啟聖祠記》：　太倉陳少參如綸撰其州重修啟聖祠記，數載祠圮，記石且毀。　其子復乞文待詔書小石附壁，詳見待詔跋語。但字與《千文》體度稍異，千文渾雅，此記疏朗，似非一手；且跋稱「三十九年八月望日書，時年八十有九」，而千文稱「嘉靖十五年丙申五月十六日書，時年六十有七」。從千文則嘉靖三十九年合九十一，從此記則嘉靖十五年合六十五。二帖印章更自紛紜。吳中多贗物，習待詔書者衆，得一二筆輒自亂真。待詔書愈老愈精，二帖必有一僞。　侯考之節錄　按：　兩帖相距二十年，體度不同，毋可疑者。三十九年之「九」或

誤書，且與「七」相近，或石泐似「九」耳。

楷書饒天民重修泰伯廟碑

見《古今碑帖考·國朝碑》：重修泰伯廟碑饒天命譔，文徵明傲歐書，入妙品。

小行書吳世良金山寺詩拓本

登金山寺十八首　賜進士第國子監五經博士浙江嚴陵遂安吳世良題　翰林待詔長洲文徵明書于虎丘仰蘇樓。　見拓本，小行書。　乾隆本《金山志》碑刻卷第二：金山詩十八首，酉室山人王穀祥跋，嘉靖庚申。

隸書唐順之丹徒縣州田碑記拓本

鎮江丹徒縣州田碑記補篆引首　武進唐順之記　長洲文徵明書　丹徒縣知縣茅坤立石。　見拓本，寸大隸書。　王壯宏先生爲篆引首。

隷書唐順之華氏義田記

見《弇州山人四部稿》卷一百三十六《華氏義田記》：華從龍先生此舉是范氏家法。應德此記，宋文之有致者。徵仲此書，漢隷之有鋒者。聊爲存之。　《書畫跋跋》卷二《華氏義田記》：徵仲自矜隷書，然刻碑者少，用以在模古意，亦足醒眼。　《古今碑帖考·國朝碑》：華氏義田記，唐順之撰，文徵明書，入妙品。一在無錫華氏，一在宜黃譚氏。

大行楷于湛于契玄祠堂記拓本

于契玄先生祠堂記　不肖男于湛記　長洲文徵明書　嘉靖三十二年癸丑十月既望立石。　見拓本，吳門章簡甫刻。　按：此刻在文書章刻皆非佳作。

行楷瞿景淳重建常熟縣城記拓本

重建常熟縣城記　賜進士及第翰林院侍讀前國史編修會纂修官兼管誥敕邑人瞿景淳撰　前翰林院待詔將仕佐郎兼修國史長洲文徵明書　嘉靖三十三年歲在甲寅三月既望。　見拓本，行楷，吳鼒刻。　《古今碑帖考·國朝碑》：常熟縣修城記，瞿景淳撰，文徵明書，在常熟。

又行楷瞿景淳重建常熟縣城記拓本

見拓本，字大小相同，但文徵明款上「長洲」改「郡人」，首行「重建常熟縣城記」下有正楷「衡山親筆」四字。此拓一九七〇年張君伯仁在蘇州拓得，是蘇州曾另刻一石。考常熟碑立石人爲夏玉麟、嚴恪、陸堂、陳近等廿二人，無錢�'t姓名。蘇州本立石人陳察、朱木、沈應魁、錢洋等卅五人。

按常熟城乃王鈇重建，後與錢洋同於乙卯五月輕兵襲倭中身亡。今以兩碑對勘，此雖結體相似，而神氣懸不相及，識以待考。

書張翥翼築川沙城記

見嘉慶本《松江府志》卷七十三《藝文志》：

築川沙城記，明嘉靖三十六年張翥翼撰，文徵明書。

行書溫景葵蘇州府學義田記拓本

嘉靖三十六年歲丁巳仲秋之吉中順大夫蘇州府知府前福建道監察御史雲中溫景葵撰　前翰林院待詔將仕佐郎兼修國史長洲文徵明書　同知王如瓚、韓詢、董邦政、通判余玄、徐師臯、曹廷慧、推官王三錫、長洲縣知縣莫抑、吳縣知縣安謙、儒學教授蔡應麟、訓導商尚質、何克敬、何侗、程朝卿立石。皆文書　見拓本。平湖張氏藏本，并識云：「文徵仲行書純學懷仁聖教，頗能得其

神似。」梁元壽刻。　光緒本《蘇州府志》卷一百四十《金石府學》及民國本《吳縣志》卷五十九

《金石考一》：　府學義田記、溫景葵撰，文徵明行書，嘉靖三十六年。　日本平凡社印本《文徵明

聖主得賢臣頌、真賞齋銘、前後赤壁賦、蘇州府學義田記》。合一册　按：石已毀於「文革」中。

小楷蔡汝楠前山詩拓本

前山十四詠有序　蔡汝楠著　文徵明書。　見拓本，吳鼐刻，小楷。

小楷蔡汝楠後山詩拓本

後山十六詠有序　丁巳暮春白石山人蔡汝楠識　長洲文徵明。　見拓本，小楷，吳鼐刻。　前

後山三十詠合裝一册。　俞宗海跋云：文衡山楷法最精，得永禪筆法。此前後山三十詠，沈著而

縝密，爲有明一代之冠。香光自命小楷獨絕，然不能似文先生自首至尾一氣貫注也。辛丑冬月

獲此佳搨并識。

小楷蔡汝楠蒼山詩拓本

蒼山十詠有序　蔡汝楠著，文徵明書。　見拓本，吳應祈刻。　按：詩戊午年作，書亦在戊午筆。

小楷蔡汝楠南山詩拓本

南山十詠有序　蔡汝楠著　文徵明書。

見拓本，吳應祈刻。

小楷仙山樓閣賦

仙山樓閣賦　巍乎高哉，斯樓位置　徵明。

見印本殘册，不知書名及出版何社。另有陸師道、王寵及仇英畫，皆仙山樓閣賦，文徵明書僞。

小楷蓬萊宮賦拓本

蓬萊宮賦　巍乎高哉，斯宮位置　長洲文徵明書。

見殘拓四頁，繼後歸去來辭存二行。

按：僞，與前賦出一人筆。

楷書碧雲寺記

見光緒本《蘇州府志》卷一百四十《金石府學》及民國本《吳縣志》卷五十九《金石一》：碧雲寺記，文徵明楷書，在東山俞隝卧佛寺。

小楷石莊記

見《書訣》：石莊記，有鍾法，刻在莆田何氏。

書三賢堂記

見《六藝之一錄》：三賢堂記，文衡山書，在吳江沈氏。

草書普濟菴記

見《寒山金石林部目·國朝四大家雜帖部》（共八冊）第四冊：文徵明草書普濟菴記。

書異夢記

見《古今碑帖考·國朝碑》：異夢記，文徵明書，在蘇州張氏。

書吳興山水圖記

見《古今碑帖考·國朝碑》：吳興山水圖記，文徵明書，在江陰。

書春榜開元記

見《古今碑帖考・國朝碑》：春榜開元記，文徵明書，在東山張氏。

書歸氏堡記

見《古今碑帖考・國朝碑》：歸氏堡記，文徵書，在常熟。

南滙所城記

見《上海通》第二一三二號《石刻賸談》：吳中文徵明以耆年碩德負書畫重名，其墨跡刻於上海境內者，有築川沙城記、南滙所城記、張梅陵墓表三種，原石均佚。

小楷文昌帝君傳拓本

文昌帝君傳　嘉靖庚子七月既望，徵明拜書。

見拓本，文嘉所畫像上幅小楷共二十三行。清嘉慶癸亥，印鴻緯刻石。

小楷吴孺人墓志

見《書訣》： 小楷文太僕配吴孺人墓志銘，絕似黃庭，平生第一。

小楷唐希介墓志銘

見《霜紅龕集·題唐東巖書册》： 此吾鄉唐東巖先生倅蘇時所得。先生好文墨，學古文詞，喜聲牙，著有文集。中略貧道猶及見先生之子近嵓老人。略家藏吴中名士筆跡頗多。其祖憲副公諱希介墓志銘，是文徵明小楷，此石見在晉城一人家，未毁也。

小楷趙母李孺人墓志

小楷陸母陳氏墓志

小楷楊翁容菴墓志

皆見《寒山金石林部目·國朝四大家雜帖部》（共八册）第三册： 文徵明小楷趙母李孺人墓志、陸母陳氏墓志、楊翁容菴墓志。

隸書盛氏墓志

見《寒山金石林部目‧國朝四大家雜帖部》（共八冊）第五冊：　文徵明隸書盛氏墓志。

書貞順周宜人墓志

見《古今碑帖考‧國朝碑》：　貞順周宜人墓志，文徵明書，入妙品，在蕭山。

楷書刑部尚書何公墓志

見《古今碑帖考‧國朝碑》：　刑部尚書何公墓志，文徵明書，傚歐體，在山陰。

書羅念菴父墓志

見《古今碑帖考‧國朝碑》：　羅念菴父墓志，文徵明書，入神品，在吉安。

小楷金氏新阡碑

見《寒山金石林部目‧國朝四大家雜帖部》（共八冊）第三冊：　文徵明小楷金氏新阡碑。

書梧州知府張公神道碑

見《古今碑帖考・國朝碑》： 梧州知府張公神道碑，文徵明書，在南昌。

小楷表忠觀碑

見《寒山金石林部目・國朝四大家雜帖部》（共八册）第三册： 文徵明小楷表忠觀碑。

書甓所銘

見《古今碑帖考・國朝碑》： 甓所銘，文徵明書，在南京。

書簧燈帖

見《古今碑帖考・國朝碑》： 簧燈帖，文徵明書，在蘇州。

書寶書堂帖爲吳心遠作

見嘉慶本《宜興荆谿縣志》： 文待詔寶書堂帖，爲吳心遠書。

書嚴下放言

見江蘇省立蘇州圖書館《吳中文獻展覽會特刊》：文衡山手鈔嚴下放言，知不足齋舊藏一冊，沈超藏。

仿蘇體書

見《弇州山人續稿》卷一百六十五：家馭提學出吳中諸名公墨蹟，凡十一幀，内希哲書、昌穀詩英英並秀，如兩玉樹，皎然風塵外物。徵仲抵掌玉局，蓮花乃似六郎矣。伯虎脫盡平生後一札，大似周越。餘略　《書畫跋跋續》卷一《吳賢墨蹟》：徵仲效蘇體，肉不勝骨，未足當張光禄之譽。

墨蹟

見《盛明百家詩·方侍御集·觀文衡山墨蹟》：古跡今猶在，高人世所稀。臨池舒白練，染翰落金霏。激電光頻發，奔蛇勢欲飛。蘇臺春草緑，何處覓音徽。

書法真蹟

見《西園題跋·題文徵明真蹟》：徵仲少從吳文定公遊，師法眉山。李禎伯見之曰：「何至隨人

步趨。」始變其法，稍窺魏晉。精緊沈着，有從容閒適之趣；遂能步塵唐雅，齊肩宋元。我朝書家鮮有儷，獨區區於竿牘中摹索古人，往往爲法所縛；又字字一律，不能變化，止工行楷，而草聖概未之聞。今人稱書必曰文、祝，不知二公亦自有工拙也。如名法家，徵仲高處可爲引繩吏，而緩急皆宜；希哲高處不過爲舞文吏，緩則梗澀，急則奔忙矣。故文卑則刻畫無鹽，祝卑則攝入鬼蛇。大諦文蘊藉而祝豪宕，亦人品殊也。吳兒善自位置，更相爲重，地當東南都會，聲價易於蜚騰。第以古人當前，不果如何，李文章在我朝，則爲晚唐而已。式曰徵仲之書，與汪伯玉之文，皆千篇一律者，余亦爲知言。

草書卷

見《六藝之一錄・陸樹聲學士題跋・文衡山草書書卷》：文內翰衡山書體姿媚，至其鋒藏處亦遒勁。此卷爲馮山人書，前後凡二筆，盡一卷。山人從內翰學書及門久，故所得書跡爲多。第觀者謂卷中後一筆結體小異，遂定以筆力衰壯不同。不知內翰晚年多作山谷體，筆意少縱，蓋書家游戲翰墨間，用拙筆寫變體類如此。昔人謂崔白畫好處，幾到古人不用心處。觀者殆未可輕於置評也。

書畫卷

見《紅雨樓題跋》卷下《文氏父子書畫卷》：昔趙文敏雅善書畫，而子雍能畫，時稱一門之盛。歷數百年，能追蹤文敏，其惟雁門父子乎。披展之餘，前喆之風可挹，誠爲文氏碎香矣。評者謂畫勝草，草勝隸，皆偶然耳。若曰青出於藍，吾未敢信也。

見《須静齋雲烟過眼録》：文衡山書畫長卷合幀，書徑二寸餘，全是山谷筆意，如神龍攫拏，極其神妙。

書畫長卷合幀

見《寒松閣題跋·跋文待詔楷書》：停雲館法帖每卷之尾，均有衡山小楷跋語。余幼時最喜臨做。昔年門下士鄒殿書觀察貽予九成宮一幀，上有衡山臨歐陽率更醴泉銘，作於嘉靖戊午，蓋已八十九歲矣。今伯謙以此卷見示，雖與停雲帖跋微有不同，而與醴泉銘絲毫無異，蓋晚年之作，其蒼勁透潤遠勝于早歲也。可寶可寶。

楷書卷

小字冊

見《契蘭堂所見書畫・明人小楷冊》：沈度字結體頗長，未見出色。枝山字蒼老有別趣。衡山三紙，其小草最精。陸儼山學李北海，小楷頗近精唐。王雅宜書意趣蕭穆。三橋書風神蘊藉，精妙絕倫。

行書墨跡

見《石琴吟館題跋・文衡山墨跡》：衡山墨跡，景仰久深，向所見者每多端楷。今此卷筆勢超拔，雖遭蠹蝕，尚覺奕奕有神。梁武帝評鍾繇書如群鴻戲海，雲鵠遊天。以此視之，殆無多讓。

行書與王穉登合冊

見《中國古代書畫圖目》六《明文徵明王穉登行書合璧》：四開紙本，文，正德十二年，未印圖片。　鎮江博物館藏。

行楷與祝允明合卷

見《中國古代書畫圖目》七《明祝允明文徵明行楷書合裝卷》：紙本。文，嘉靖二十年辛丑。未

印圖片。　南京博物院藏。

行書卷

見《中國古代書畫圖目》一：作者鄧載、周倫、文徵明、陸師道等。　故宮博物院藏。　按：此條資料昔所錄，今查故宮圖目，無之，待考。

行書橫幅

見《中國古代書畫圖目》一《文徵明行書橫幅》：幅紙本，未印圖片。　北京工藝品進出口公司藏。

詩畫合璧卷

見《文徵明與蘇州畫壇》：嘉靖十年辛卯，六十二歲，春日作詩畫合璧卷，書成於此時。　紐約翁萬戈藏。

五、其他

（一）標籤

隸書前漢書

見《七頌堂識川録》：宋版書所見亦多矣，然未有踰前漢書者。於中州見一本，出王元美家，前有趙文敏小象；陸師道亦寫元美小像於次帙；標籤文衡山八分書。

標題華氏二十種

見《王奉常集》卷五十《題宋搨曹娥碑》：華氏二十種標題，皆文太史親筆。

隸書二王帖選帖目拓本

二王帖選上　右軍像　定武蘭亭記　告墓文　黃庭經　豹奴帖　臨鍾繇宣示表

二王帖選下　大令像　洛神賦　益州帖　乞假帖　辭中令帖　見拓本《二王帖選》，皆隸書。

書四朝合璧册中名籤

見《寶繪錄》卷四《四朝合璧》：　又郭忠恕、董源、周文矩、劉松年、李唐，皆文太史書。

隸書薛道祖蘭亭敘籤首

見《弇州山人四部稿》卷一百三十《薛道祖蘭亭帖》：　薛道祖手書稧帖，是從真定武本臨得者，足稱喆裔。此帖文徵仲太史家藏，入張伯起轉以售余。　籤首有徵仲八分小字，精絕之甚；及危太素、虞伯生二跋，皆可寶也。

書吳寬詩册長籤

見《夢園書畫録》卷九《明吳定公匏菴楷書詩册》：　紙本，前有「吳文定公詩稿」六字長籤。　有萬曆丙子文嘉跋云：　此帙楷法精謹，尤爲可寶。　前籤題猶先待詔之筆。　節録

（二）引首

大隸二王帖選拓本

二王帖選無款有印　見拓本《二王帖選》：　每頁大隸兩字。

大隸王羲之七月帖首

墨寶　徵明題。行書　見《式古堂書畫彙考書録》卷六《晉王右軍七月帖卷》：洒金牋，引首隸書。

書名藻叢林册首

觸目琳瑯　文徵明書。　見《寶繪録》卷二《名藻叢林》。

書四朝合璧首

四朝合璧文太史隸書　見《寶繪録》卷四《四朝合璧》。

隸書唐宋元明方幅畫册首

寓留　見《好古堂家藏書畫記》卷下《唐宋元明方幅雜畫四册》：共一百幀，前文衡山八分書兩字。

隸書韓滉田家風俗圖卷首

名跡　徵明。　見《石渠寶笈・唐韓滉田家風俗圖一卷》：　引首有文徵明隸書二大字。

隸書王維江山雪霽圖卷首

墨寶　見《享金簿》：　王維江山雪霽圖，絹光如紙，長一丈五尺。　文衡山題其首曰「墨寶」，吳匏庵弘治丁巳跋，文衡山題長歌。　《青霞館論畫絕句》及《浪跡叢談》卷九：　王右丞江山雪霽卷，董思翁所稱海內墨皇者也。　卷長六尺，舊無題識，衹文衡山隸書引首及董思翁、馮開之、朱之价諸跋而已。　按：　所記長短題跋不同，是一是二，待考。

書顧閎中夜宴圖首

韓熙載夜宴圖無款有印　見《墨緣彙觀錄》卷四《名畫續錄・顧宏中韓熙載夜讌圖卷》：　文衡山標題，周天球書傳。　《大觀錄》卷十一《顧閎中夜宴圖》：　引首六字，衡山題。

書李成漁樂圖首

營丘漁樂　見《玄覽編》：　同邑黃中翰賓王漁樂圖，文太史首題四大字。　絹長丈五六尺，雖舊而

尚未黑。

篆書劉松年淵明還莊圖首

栗里清風　見《好古堂家藏書畫記》卷上：劉松年淵明還莊圖作五巨柳，稚子候門，一舟輕颺而來，中坐陶先生，神情坦亮，意致閒適。文衡山前篆書，文文水、王弇州跋。

篆書馬和之豳風圖卷首

豳風舊觀　見《三願堂遺墨・馬和之豳風圖》：卷首有文徵仲四篆書，大約六七寸。《中國繪畫綜合圖錄・馬和之豳風七月圖卷》。　弗里埃藝術陳列室藏。

隸書蔣璨等跋睢陽五老圖卷首

睢陽五老　後學文徵明題。　款行書　見《中國古代書畫圖目》二《宋蔣璨等行書睢陽五老圖題跋卷》。　上海博物館藏。

隸書文天祥過小青口詩卷首

家乘流芬　裔孫壁珍藏謹題。引首「玉蘭堂」朱文長印，押尾「徵仲」朱文方印，「停雲」圓印。　見《眼福編二集》卷六《宋文信公過小青口詩真蹟卷》，紙本，橫額一幅，分書，橫寫，尾真書一行。後有王鏊、文嘉、文震孟跋。　按：既有「徵仲」印，應是四十二歲改名所作，不應仍款「壁」，存疑。

隸書趙孟頫玉女潭卷首

玉女潭　見《退庵金石書畫跋・趙文敏玉女潭卷》：按此卷前有文衡山隸書「玉女潭」三大字，極雄偉，大有漢人風力。余所見衡山大小隸書，無似此者。即有明三百年作隸字者，亦當讓此。既有此引首，斷無後跋之理，當又是被人割去分裝入偽蹟之後。玉女潭爲宜興一名蹟，在張公洞之西南，唐以前即爲名流游覽勝區。衡山有玉女潭記，見湘管齋寓賞編，或即從此卷分出也。

題趙孟頫養馬圖卷

超軼絕群　徵明。　見《藤花亭書畫跋》卷一《趙文敏畫養馬圖卷》：　絹本。

隸書王蒙湖山清曉圖卷首

湖山清曉　徵明。　見《式古堂書畫彙考畫錄》卷二十一《黃鶴山人湖山清曉圖卷》：宋錦綾

邊，著色；引首綾本隸書。

隸書李行衎墨君卷首

息齋墨竹　見《珊瑚網畫錄》卷七《息齋墨竹》：文衡山隸於卷首。　《續書畫題跋記》卷五、《大

觀錄》卷十八。

隸書題沈恒吉婁江八咏

婁江八咏　見《平生壯觀》卷十：沈恒吉婁江八咏，文徵明隸四大字。

題冷啟敬長江圖卷首

長江無盡圖　嘉靖廿三年春，徵明。　見《書畫鑑影》卷五《冷啟敬長江無盡圖長卷》：前額隸

書大字，後行書一行。

隸書吳寬王鏊手札册首

不忘一飯　見《好古堂家藏書畫記》卷上：吳匏庵、王震澤二公與王真愚邀飯之札，彙爲一册。

文衡山前題八分書。考王真愚字成憲，真愚其號也；崑山人，爲駙馬都尉教授。今觀吳、王二公殷勤致敬如此，其爲人可知矣。

篆書沈周大夫松圖卷首

上壽之徵　見《石渠寶笈》卷十六《明沈周大夫松圖一卷》：素牋本，墨畫題，末款：「弘治戊午人日，寫大夫松并賦長句，奉祝三原司馬公八十初度。長洲沈周。」引首有文徵明篆書四大字。

篆書沈周釣月亭圖卷首

釣月亭　長洲文壁書。　見《大觀錄》卷二十《沈石田釣月亭圖卷》：白宣紙本，首三字衡山篆。

隸書沈周釣月亭圖卷首

釣月亭　長洲文壁書。　見《江邨銷夏錄》卷二《沈啟南釣月亭圖卷》：前有引首長洲文壁篆書「釣月亭」三字。

隸書沈周釣月亭圖卷首

釣月亭　長洲文壁書。　見《寓意錄》卷三《沈石田釣月亭圖》：紙本，設色，無款，有「有竹莊主

人」印。文壁隸書引首，又題七律一首，餘未錄。《石渠寶笈》卷十六《明人釣月亭圖一卷》：

素絹本，著色，引首文徵明隸書三大字，拖尾有祝允明、都穆記，又沈周、祝允明、文壁、陳璚、徐

禎卿、黄雲諸題句。　按：此兩種記述，雖有紙本、素絹本區別，疑是一卷，待考。

隸書沈周倣宋元山水十六幀首

石翁倣古　見《好古堂續收書畫奇物記》卷下：　沈石田倣宋元名家山水十六幀，文衡山前題四

隸字，後跋。

篆書沈周畫册首

石翁墨妙　見《庚子銷夏記》卷三《石田畫册》：　畫册十六幅，皆仿宋元大家，無不奪真，爲石翁

最得意之筆。每幅匏庵繫一詩，詩與字皆精工，亦爲匏翁不多見者，真雙璧也。　册首衡山題四

字，篆法高古，足與册稱。

隸書沈周花卉册首

石翁墨妙　徵明。　見《吳派畫九十年展》。　臺灣藝術圖書公司《吳門畫派・沈周花卉册》：

十幅，引首隸書，款行書。　臺北故宮博物院藏。

隸書沈周花鳥册首

石翁墨妙　徵明。　見《中國古代書畫圖目》六《沈周花鳥册》：洒金牋，十開，設色，引首隸書，款行書。　蘇州博物館藏。

篆書沈周吳中山水卷首

石田墨妙　門生文徵明題。　見《辛丑銷夏録》卷五《明沈石田吳中山水卷》：篆書額，行書款。

隸書沈周石泉交卷首

石泉　徵明。　見《吳越所見書畫録》卷三《沈石田石泉交卷》：引首紙本，文待詔隸書二字，力能扛鼎。

書沈周東林圖卷首

東林圖　徵明。　見《壬寅銷夏録·明沈啟南東林圖卷》：文書引首。

隸書沈周草菴圖卷首

曲徑通雅　徵明。

上海博物館藏

見《中國古代書畫圖目》二《明沈周草菴圖卷》：文書引首，隸書；款行書。

隸書沈周江山清遠卷首

江山清遠　徵明題。

見《吳派畫九十年展》：引首大隸書，款行書。　臺北故宮博物院藏。

隸書沈周山水圖卷首

烟江疊嶂　徵明。

國外藏。

見《中國繪畫綜合圖錄・沈周山水圖卷》：文書引首，大隸書；款行書。

隸書沈文合作壽桃渚卷首

永錫難老　徵明。

見《古緣萃錄》卷三《沈文合作壽桃渚先生卷》：紙本，題首四大隸書。

按：　沈周詩題弘治壬戌，文徵明卅三歲，尚以「壁」名，存疑。

隸書祝允明沙樂易卷首

見《朱卧菴藏書畫目》： 沙樂易卷，祝枝山行書，文太史隸額。

書祝允明書三卷卷首

蹤橫萬里　見《享金簿・祝允明書三卷》： 一卷七言律詩三首，跋云： 右閒居咏物三首，因南園陳公索書，書此爲贈。 一卷絕句七首，款枝山二字。 一卷署七言古詩三首，識云： 庚辰秋望後又八日，舊作書於從一堂中。 卷首文衡山額四字。

書周臣春游閒眺卷首

春游閒眺　徵明。　見《穰梨館過眼續録》卷六《周東邨春游閒眺卷》： 引首紙本。

隸書唐寅絕代名姝册首

絕代名姝　徵明。　見《寓意録》卷四《唐六如絕代名姝册》： 絹本十幅。　《青霞館論畫絕句》： 畫在絹上，對頁自題，又自跋一篇。 祝京兆亦每幅題草書七絕。 文待詔隸書引首四字。

篆書唐寅煮茶圖卷首

六如墨妙　見《石渠寶笈》卷三十四《明唐寅煮茶圖一卷》：絹本，設色，引首文徵明篆書四大

字，拖尾有祝允明書茶歌，又陳淳記語一。

書唐寅坐臨溪閣圖卷首

六如墨妙　徵明。　見《石渠寶笈》卷三十四《明唐寅坐臨溪閣圖一卷》：素絹本，款「弘治甲子四月上

旬，吳趨唐寅」，引首文徵明書四大字。

隸書唐寅山水冊首

六如墨妙　徵明。　見印本，冊頁引首隸書四大字，款行書。　按：所得印本無封面，封底套

色印有文徵明小楷題詩畫上。

題唐寅仿古山水冊首

六如仿古　徵明。　見《古緣萃錄》卷四《唐六如仿古山水冊》：絹本，淡設色，八開，冊首二頁

文徵明題四大字，王寵跋。

行書唐寅八駿圖卷首

天閒八駿　徵明。

見《湘管齋寓賞編》卷六《唐子畏八駿圖》：　此卷引首四大行書。

隸書唐寅蘭亭圖卷首

蘭亭修禊　徵明。

見《古芬閣書畫記》卷十四《明唐解元蘭亭圖卷》，絹本，卷首紙本一幅，分書橫額，尾款行書二字。

隸書唐寅仇英畫赤壁暨書賦册首

赤壁清遊　見《石渠寶笈》卷四十一《明唐寅仇英畫前後遊赤壁二圖文徵明書賦一册》：　前幅首頁文徵明大隸書四大字。

行書唐寅山水卷首

雲壑高情　徵明。

見畫卷墨蹟，引首紙本大行書。　蘇州靈巖山寺藏。

隸書唐寅事茗圖卷首

事茗　　徵明。　見《石渠寶笈》卷十五《明唐寅事茗圖一卷》：　素牋本，著色畫，引首文徵明隸書二大字。　北京故宮博物院曾展出。　北京故宮博物院藏。

書唐寅毅菴像卷首

毅菴　　長洲文徵明。　見《石渠寶笈》卷十五《明唐寅毅菴小照一卷》：　宋牋本，著色畫，引首文徵明兩大字。

隸書唐寅賓鶴圖卷首

見《弇州山人續稿》卷一百六十九《唐伯虎畫賓鶴圖跋》：　友人張幼于以故唐伯虎先生爲其王父寫賓鶴圖，屬余跋。　中略圖首有文徵仲古隸可寶。　他圖及文辭鶴鵲伍耳，幼于去之可也。

題署唐寅贈楊季静畫卷

見《真蹟日録》三集：　邵僧彌示余唐子寅寫贈楊季静畫卷，前有文徵仲題署，乃似歸重吳原博手柬之詞，一時名士跋之甚詳。　前輩克勤小物若此。

行楷王鏊等壽陸隱翁卷首

包山隱德　徵明。　見《穰梨館過眼續錄》卷八《包山隱德題詠卷》：引首紙本。　《中國古代書畫圖目》二《明王鏊壽陸隱翁七十序卷》：文書引首行楷。　上海博物館藏。

題張漁洲圖首

漁洲　徵明。　見《吉雲居書畫續錄・明張漁洲圖》：引首淡藍洒金牋。

隸書仇英貢琛圖卷首

王會圖　見《石渠寶笈・明仇英貢琛圖一卷》：素牋本，白描，引首有文徵明隸書三大字。

隸書仇英白蓮社圖卷首

白蓮社　見《享金簿》：仇十洲白蓮社圖卷，即李龍眠原圖，十洲臨摹者。前有文徵明題「白蓮社」三隸字，後書李元中蓮社十八賢圖記，小楷精絕。

隸書仇英蓬萊仙奕圖卷首

蓬萊仙奕　徵明。　見《吳越所見書畫錄》卷三《仇實父蓬萊仙奕圖卷》：引首月白牋，衡山隸書，有張鳳翼、文元發、王穉登三跋。

書仇英西苑十景首

西苑大觀　見《珊瑚網畫錄》卷二十二《仇實父西苑十景》：文太史題徵仲首書「西苑大觀」，與項氏所藏帝王圖爲十洲作以進御者，同一粉本也。

篆書仇英千秋補袞圖卷首

千秋補袞　見《古芬閣書畫記》卷十五《明仇十洲千秋補袞圖卷》：紙本一幅，篆字橫書，未署款，有印。

隸書仇英羅漢圖卷首

十洲墨妙　徵明。　見《秘殿珠林》卷九《明仇英畫羅漢圖一卷》：素牋本，白描畫，引首有文徵明大隸書四字。

書仇英羅漢圖卷首

五百應真　徵明。　　見《秘殿珠林》卷九《明仇英畫羅漢圖　一卷》：　卷首文徵明大書四字。

隸書王穀祥花卉卷首

羣英　徵明。　　見《中國古代書畫圖目》三《明王穀祥花卉卷》：　款識：「乙卯春日閒窗弄筆，聊以遣興，不足觀也。　穀祥。」引首隸書，款行書。　　上海博物館藏。

隸書陳淳赤壁圖卷首

赤壁遊　徵明。　　見《中國古代書畫圖目》十一《明陳道復赤壁遊圖卷》：　卷首三字大隸書，款行書。　「赤」和款字有破泐。　　浙江省博物館藏。

行書陳淳牡丹圖卷首

洛陽春色　徵明。　　見二〇〇一年香港拍賣品：　紙本，設色，文題行書，拍價港幣十二萬至十五萬元。

適興　徵明。　見《石渠寶笈》卷四十一《明人集錦畫一册》：共十幅，前副頁有徵明隷書二大

字，款徵明。

隷書文伯仁畫楊季靜像卷首

琴士楊季靜小像　徵明題，嘉靖庚寅穀雨日。　見《吳派畫九十年展・文伯仁畫楊季靜像

卷》：大隷書四行，行二字；款行書，在末一字下；年月另篆書一行。

（三）自題引首

隷書胥口勸農圖卷首

勸農　見《中國古代書畫圖目》二十《明文徵明胥口勸農圖卷》：引首「勸農」兩大隷書。　北京

故宮博物院藏。

書存菊圖卷首

存菊　文壁爲達卿先生題　存菊圖　文壁爲達卿先生題。　見《大觀録》卷二十《文徵仲存菊

圖卷》。

隸書鶴所圖卷首

鶴所　徵明。　見《虛齋名畫録》卷三《文待詔鶴所圖卷》：引首絹本隸書。

隸書夢樟圖卷首

夢樟　見墨蹟，引首紙本，無款印。　《中國古代書畫圖目》十三《明文徵明夢樟圖卷》。廣東省博物館藏。

篆書葵陽圖卷首

葵陽　徵明。　見《嶽雪樓書畫録》卷四《明文徵明葵陽圖卷》。《夢園書畫録》卷十《明文衡山葵陽圖卷》。《中國古代書畫圖目》十七《明文徵明葵陽圖卷》：引首篆書。重慶市博物館藏。

書一枝竹卷首

愛竹　徵明。

見《吳越所見書畫録》卷三《文衡山一枝竹卷》：引首宋紙，自題二字。

篆書江南春卷首

江南春　見《居易録》：獨漉山人自粵東寄文待詔江南春卷，卷首「江南春」三篆字，待詔自署書。

隸書江南春副卷首

江南春　徵明。　見《辛丑銷夏録》卷五《明吳中諸賢江南春副卷》：畫幅絹本，此文休承摹雲林筆而作。父書卷額，而子補其圖，亦藝林佳話也。

隸書叢桂齋圖卷首

見《真蹟日録》卷一：文太史畫卷，題云叢桂齋圖，徵明爲子充作。卷前隸署亦太史書。

篆書江山初霽圖卷首

江山初霽　見《墨緣彙觀録》卷三《明文徵明江山初霽圖卷》：　前引首篆四大字，無款，乃太史自題。

隸書飛鴻雪蹟圖卷首

飛鴻雪蹟　徵明。　見《嶽雪樓書畫録》卷四《文待詔飛鴻雪蹟圖卷》：　引首隸書。

隸書虞山七星檜圖卷首

仙壇古檜　徵明。　見《吳門畫派・文徵明虞山七星檜圖長卷》：　引首四隸字，款行書。

行書山靜日長圖大冊首

山靜日長　徵明。　見《壯陶閣書畫録》卷九《文衡山山靜日長圖大册》：　引首「山」字倣雲麾第一江山，餘習蘭亭，太史絶品也。

隸書湖山新霽圖卷首

湖山新霽　見《石渠寶笈》卷六《明文徵明湖山新霽圖卷》：　卷首有隸書自署四字，無款有印。

行書林泉雅適圖卷首

林泉雅適　徵明。　見《石渠寶笈》卷十六《明文徵明林泉雅適圖并書七言長句一卷》：　引首自書四大字，行書。　《吳派畫九十年展》。

隸書湖光巒翠卷首

湖光巒翠　徵明。　見《內務部故物陳列所書畫目錄·明文徵明湖光巒翠卷》：　引首隸書。

隸書赤壁賦圖卷首

赤壁賦圖　見《石渠寶笈》卷三十四《明文徵明赤壁賦圖一卷》：　引首自隸四大字。

隸書赤壁勝遊圖卷首

赤壁勝遊　徵明。　見《虛齋名畫錄》卷三《明文待詔赤壁勝遊圖并書前後赤壁賦卷》：　引首淡

青點金牋，隸書。　《中國繪畫綜合圖錄》、《中國書法名蹟集》。

行書詩畫合璧冊册首

筆底溪山　見《書畫鑑影》卷十四《文待詔書畫合璧册》：　前題二開行書四大字，無款，係待詔
自書。

書江山無盡圖長卷卷首

江山無盡圖　見《書畫所見録》：　近得江山無盡圖長卷，自書其額五大穎，頗似顏魯公。

隸書永錫難老卷卷首

永錫難老　徵明。　見《吳越所見書畫録》卷一《明文待詔永錫難老卷》：　引首紙本，作隸書四
字，筆力千鈞。　《中國古代書畫圖目》卷一。

行書倣趙孟頫輞川圖卷卷首

輞川圖詠　徵明。　見《文衡山倣松雪輞川圖王雅宜書詩合卷》墨跡於上海古玩市場，引首大

行書。

隸書瀟湘八景圖册首

瀟湘八咏　徵明。　見《中國古代書畫圖目》二《明文徵明瀟湘八景圖册》：　大隸書四字，款行書。

隸書瀟湘八詠書畫册首

瀟湘八詠　徵明。　見《中國繪畫綜合圖録·文徵明瀟湘八詠書畫册》：　大隸書，款行書。

按：　所書八詠係文彭筆，此四字或亦文彭作。

隸書揚舲萬里卷首

揚舲萬里　見《朱卧菴藏書畫目》：　揚舲萬里卷，文太史隸并行書，贈周子籲提學四川叙。

隸書志在千里橫幅

志在千里　嘉靖辛卯春暮　徵明。　見墨蹟。　杭州靈隱寺雲林藏室藏。　按：　僞。

（四）扁額

篆書卅有堂

見《麗菴遺稿・卅有堂記》：卅有堂者，塾師沈君所居之堂也。堂名卅有者，取昌黎詩「辛勤三十年，始有此屋廬」之意也。中略既營室于須浦之上，請于衡山文翰林爲篆「卅有堂」顏其楣，崑之士大夫咸爲賦之。

隸書鴻隱堂

見《泰伯梅里志》：鐵山寺在鴻山。相傳漢高士梁鴻曾寓於寺，即其故宅，又名讀書處，中有鴻隱堂，文待詔徵明分書。堂後層級而上，爲大士殿，殿有設鴻夫婦像。

書君子堂

見《沙河逸老小稿・題汪敬亭君子堂圖》：君子堂堂額，係文待詔爲沈石田題。

隸書有容堂

見道光四年本《蘇州府志》：有容堂，文徵明隸書，在常熟子游巷。

隸書含暉堂

見道光四年本《蘇州府志》：含暉堂三字，文徵明隸書，在虎丘僧房。

書後樂堂

見鄭逸梅《徐光啟九間樓》：徐光啟和利瑪竇等兩人譯書地，在今南市喬家浜，當時稱為九間樓，共有十三進：正中為尊訓樓；尚有後樂堂，出文徵明手筆；又深柳草堂，由董其昌書。

行書萬卷堂

萬卷堂　徵明。　在蘇州網師園。　按：疑是集文徵明書為之。

行書玉華堂

玉華堂　嘉靖甲寅春日　徵明。　在上海怡園內，乃集文徵明字。

書石湖草堂

見《林屋集》卷十四《石湖草堂記》：於是文先生題曰「石湖草堂」。

書洞涇草堂

見《鶴澗先生遺詩》：予行市上，見文衡翁榜書「洞涇草堂」四字，愛而購之。適融川結屋涇上，遂以相贈，懸之堂中。

書文魚館

見《過雲樓書畫記》畫五《錢叔寶求志圖卷》：四部稿求志園記云，城之東北隅，爲友人張伯起園。中略圖爲嘉靖甲子夏四月錢穀所作，後五年隆慶戊辰春三月，天發居士王世爲之記。當時文徵明書「文魚館」，王穀祥書「求志園」於其首。

書晚晴閣

見《明詩紀事》丁籤卷十二《徐霖帝里明代人物略》：九峰徐子仁，豪爽迭宕，開快園武定橋東，中有翠篠清漣，芳林幽砌，臺曰振衣，刻名公題詠，下有麗藻堂，喬伯岩書；晚晴閣，文衡

山書。

書致爽閣

見《虎阜志》：致爽閣，舊在法堂後。四山爽氣，日夕西來，因名。後改建五臺，大學士申時行、肖奎星像於上，文徵明書匾。今移入行宮。

行書呼嵩閣

見杭州栖霞洞亭內，一九八九年所見。行書，無款印，乃集文徵明字爲之。

書緜慶樓

見《武林藏書錄》：呂園在塘棲鎮北，呂都事北野與弟鴻臚寺丞水山別墅也。積石累山，規模宏敞。其藏書之所中略曰緜慶樓，文衡山書額。

隸書聞德齋

聞德齋　徵明爲邦正書。　見《我川寓賞編·袁氏聞德齋書畫冊》：右「聞德齋」三字作隸書，

款作行書。

隸書碧山吟社及九峰禪院

碧山吟社　吳郡文徵明書。　見拓本，大隸書四字，款行。有顧翎跋云：道光丁亥秋，華君少年葺其先世惠麓孝子祠，重甃池岸，獲二石：一刻九峰禪院，一刻碧山吟社，皆文待詔隸書。禪院石損去首字，吟社石猶完好。華君將陷置祠壁，而囑余識之。下略辛卯五月之望，蘭崖顧翎跋，琴潭趙函書。　按：吟社石刻及跋，初在無錫惠麓華孝子祠廊壁間。禪院石未見。解放後，建錫惠公園，以石刻移嵌碧山吟社故址門額。

隸書滄浪亭

見道光四年本《蘇州府志》：滄浪亭在郡學之東，積水彌數十畝，旁有小山，高下曲折，與水相縈帶。商邱宋犖撫吳時，尋訪遺跡，復構亭於山之巔，得文徵明「滄浪亭」三字揭諸楣。　按：三字隸書。

書清嬾窩

見《同治上江兩縣志》： 清嬾窩，在秦淮上，張心父士瀹別墅，文徵明題額。

書青野居

見嘉慶本《松江府志》卷七十七《名蹟志》： 奉賢縣青野居，明處士吳朗讀書處。 文待詔顏其額，取唐人詩「花遠明村渚，竹深青野居」意。

行書小滄浪

小滄浪　徵明。　見蘇州怡園亭中，行書。　按： 乃集字而成。

隸書嘉實亭

嘉實亭　徵明。　見蘇州拙政園亭中，隸書。　按： 以《文衡山拙政園書畫册》中隸書嘉實亭題詩三字放大而成。

楷書得真亭

得真亭　見蘇州拙政園中，亦以《文衡山拙政園書畫冊》中歐體得真亭詩字放大，無款印。

然」題其書室。

書懰悶及閻然

見《平生壯觀》：　五世祖資尹公，世居常熟之任陽。　任陽水鄉也，時遭漂沒之厄，乃卜遷於郡城之朱雀橋南；而捆載書籍碑帖卷軸玩器以善藏其中。　文衡山先生顏其堂曰「懰悶」，更以「閻

書感遺

見《黃淳父先生全集》卷二《感遺辭》：　賓鶴張處士博物嗜古，所蓄秘玩，積笥盈箱，以遺後之人。　季子雲槎君乞文太史揭書「感遺」二字。　周山人繪圖以志不忘。

隸書蒼潤

見《金陵瑣事》：　雲浦盛仲交有逸才，有妙賞，博學多聞。　家有小軒，文徵仲題曰「蒼潤」，以仲交愛臨摹倪元鎮竹石，取沈啟南詩，筆蹤要是存蒼潤，墨法應須入有無」之句。　《王奉常集·蒼

潤軒詩》：上略重憶當年沈啟南，首拈二字標清格。文翁八分題更遒，前身便是文湖州。餘略

行書香洲

香洲　文徵明書。在蘇州拙政園，有王庚跋云：文待詔舊書「香洲」二字，因以爲額。《中國書法家全集・文徵明》附圖五：大行書二字。按：款四字非文徵明筆。

楷書自在

自在　徵明。見臺灣劉瑩《文徵明詩書畫藝術研究》附圖。楷書大字，在蘇州拙政園內。

按：此額前所未見，疑亦集字而成。

行書待霜

待霜　在蘇州拙政園內，無款印，集字而成。見《中國書法家全集・文徵明》附圖七：大行書。

行書梧竹幽居

梧竹幽居　徵明。見《中國書法家全集・文徵明》圖四《文徵明題梧竹幽居匾》：在蘇州拙政

園，大行書。 按：疑集字刻成。

篆書吳城

見《朱臥菴藏書畫目》： 文衡山吳城篆。

篆書鶴枝

見《朱臥菴藏書畫目》： 文衡山鶴枝篆。

篆書弌山

見《朱臥菴藏書畫目》： 文衡山弌山篆。

書東湖

見《朱臥菴藏書畫目》： 文衡山東湖。

行書浮碧拓本

浮碧　徵明書。

見拓本，大行書，款三字非徵明筆。

書百世流芳

見《燕居瑣記》：　杭城薦橋東有謝氏三太傅祠，文衡山題額曰「百世流芳」，今尚存。

書歡喜世界

見康熙本《長洲志·寺觀》：　深棲菴在齊字二圖，舊名普慶。元大德間僧巨徹建。明僧渭濱重建藥師殿，文待詔徵明題曰「歡喜世界」，孝廉鄭敷教記，王穉登有訪深棲菴詩。

隸書光風霽月

見《朱卧菴藏書畫目》：　文衡山光風霽月隸。

行書梧竹幽居

梧竹幽居　徵明。　見《中國書法家全集·文徵明》附圖，在蘇州拙政園，行書。　按：　此額前

所未見。

書盤谷

見《石下瑣言》卷八： 城之西北歸雲堂，相傳明代所造。有石額「盤谷」二字，文待詔書。

隸書古鏡石

古石二字。

民國本《吳縣志》卷六十一《金石四》： 古鏡石，文徵明隸書，在用直鎮海藏菴。今鏡字佚，獨存

（五）對聯

大行書四言聯

精靈屬翼　思文協韻　一九八五年九月，見上海民建工商聯兩會展出。吳湖帆於下聯審識云： 文衡山先生書大幅，氣魄瀟灑，神采橫逸，惜已殘損，不能卒讀。秉三兄剪裁成楹帖數聯，是其一焉。

行書五言聯

蟬噪林愈静　鳥鳴山更幽　徵明。　　見蘇州拙政園内。　　按：係集《中國書法家全集·文徵明》附圖五行書字刻成。

行書六言聯

歸晚不嫌裳薄　飛觴猶試歌新　徵明。　　見《神州國光集》，貴池劉氏聚學軒藏。　中華書局印《文徵明行書六言聯》。

行楷七言聯

學養功成志君國　暇居守分待風雲　徵明。　　一九三八年見顧君祖述家石印本，皆明清人書聯，書名已忘，存雙鈎本。

行草書七言聯

簾捲喜分秋樹影　市聲不至野人家　嘉靖辛未秋八月上浣　徵明時年七十又八書。　　見有正書局印《文徵明小對聯》。　有姚琛跋云：此聯爲丹徒研妙室主人趙懷公所藏。去歲懷公子若孫

穀如、伯山兩君出以見眎，爰爲付諸景行，以廣流傳。光緒甲辰春，武林又巢姚琛識，時年六十又四。　餘略　按：　徵明七十八應爲嘉靖丁未，書法不甚相類，所用印章亦罕見。存疑。

行楷七言聯

庭中和氣呦呦鹿　天上露華湛湛恩　見《朵雲》第三集。有徐悲鴻跋云：　楊輝仁弟得文衡山巨幀，已屬斷爛。吾爲整理改成四聯，而取其半。此聯原爲七律五六兩句「天上露華恩湛湛」一經修整，容光煥發，前人名迹因得保存，良自慰也。　時在中華民國卅七年十一月庚寅元日，悲鴻識於北京蜀葵花屋。　黃養輝另有長記云：　上略此聯在琉璃廠所得，原爲文徵明于嘉靖間任待詔時書。書紀當時宮廷御筵詩七律一首，丈二巨幅，雖屬斷爛，而書法筆墨氣勢未損，形神俱足，至堪觀賞。　悲鴻師亦喜此書，云如此高大巨幅懸之不易，不如裱成對聯。承師乘興，七言八句組成四聯；因款字太大，由師書長跋以補之。余自留兩聯，以兩聯贈師，師亦自留一聯，以一聯贈蒼梧李公。　餘略　按：　原詩是「再與慶成」。

周道振輯書畫資料彙編二種

文徵明書畫資料彙編

肆

二、畫扇

（一）題五古　七律

水墨雨中訪友圖

窮巷十日雨　□□冒雨過訪，寫此為贈，兼賦短句。乙丑三月十日，文壁。　見《中國古代書畫圖目》十一《明文徵明雨中訪友圖扇頁》：洒金牋，墨筆，小楷題在左上，共廿三行。　湖州市博物館藏。

設色泉石小景

寒泉出石罅　徵明。　見《石渠寶笈》卷十二《明文徵明畫扇一册》：金牋本，凡二十幅。第七

幅，著色畫泉石小景。

水墨菊石爲默川作

寒英剪剪弄輕黃　徵明爲默川寫菊枝，并録近作。　見《中國繪畫綜合圖録・文徵明菊石圖扇面》：　金牋，墨畫，行書七行在左側。　《海外藏明清繪畫珍品・文徵明卷・菊花圖扇頁》。

《適園藏真集刻》拓本：　題行書八行在左上。　臺灣後真賞齋藏。

設色山水

望望吳淞江水流　嘉靖甲午小春，寫于玉蘭堂之南牖。　衡山文徵明。　見《中國古代書畫圖目》十四《明文徵明楷書落花詩并圖扇頁》：　金牋，設色，上半小楷書六十一行。　廣西壯族自治區博物館藏。

衡山山水扇頁》：　泥金面，設色山水，小楷題共八行。

設色落花圖并小楷落花詩十首

詩十首略　正德丙子孟夏，偶作落花圖□□舊詩十首。　衡山文徵明。　見抗日戰爭時期上海書畫展覽《明文

（二）題五絕 七絕

設色山水竹石圖

密樹春含雨 徵明。 見《中國古代書畫圖目》十二《明文徵明山水竹石圖扇面册》：金牋本，設色。題在中上，行書五行。 廣州美術館藏。

水墨畫古柏竹石

日落小窗暝 徵明。 見《石渠寶笈》卷十二《明人便面畫四册》：第一册，凡二十幅。第五幅，金牋，墨畫竹樹。 《吳派繪畫研究·文徵明古木竹石扇面》。 《吳派畫九十年展》：題在左上，行書四行。 《文徵明便面畫選集》十六： 古柏竹石。 臺北故宮博物院藏。

畫扇

春入山禽語 戊申三月，作于蘭玉山堂。徵明。 見文明書局本《小萬柳堂藏本名人書畫扇集》。

水墨山水畫

春樹綠高低　徵明。　見《石渠寶笈》卷四《明人畫扇四册》：第一册第五幅，金牋本，墨畫
山水。

畫溪山

木落高原静　徵明。　見《味水軒日記》卷八：萬曆四十四年丙辰二月二十八日，購得文衡山
草書便面一律。路轉支硎西復西。彼面溪山小筆。

墨筆枯木竹石

枯槎宿莓苔　徵明。　見《寶迂閣書畫録·明人書畫扇册》：共十六開。第六開，枯木竹石。

設色烟寺晚鐘

落日浮圖昏　徵明。　見《中國古代書畫圖目》十四《明文徵明山水竹石圖扇册》：泥金面，十
二頁。第七頁，設色山水。　題在左側，行書共四行。　廣州美術館藏。

山水扇

落葉弄輕橈　徵明時年八十六。　見《故宮週刊》第四十八期《文徵明山水扇》：題在右上，小楷四行。　《支那南畫大成・山水扇面》第八卷。

墨蘭竹石

細雨沾翠袖　徵明。　綠葉轉光風，紫英汎濃馥。不受當門鋤，托根在空谷。有「李昂枝印」一印。　見《石渠寶笈》卷二十二《明文氏畫扇集册》：凡九幅。第三幅，金牋本，墨蘭竹石。後有題句，無款有印。

墨畫蘭竹

缺月搖珮環　徵明。　幽蘭何猗猗，紫英泛濃馥。吾將采芳韻，譜作瑤琴曲。縠祥。　見《聽驪樓書畫記》卷三《明文待詔書畫扇册》：十六幅，第十四幅，蘭竹。　《中國古代書畫圖目》二十《明文徵明蘭石扇頁》：金牋本，墨畫。題在右上，小楷三行。　《文徵明畫傳》第廿六頁。北京故宮博物院藏。

墨畫微風晴馥圖

缺月搖佩環　徵明。

南京博物院藏。

見南京博物院展出《文徵明微風晴馥圖扇頁》：絹本，墨畫，楷書題。

設色觀水圖

至理本無迹　正德庚辰春三月，長洲文徵明。

柄》：泥金葉，著色畫平林遠岫，流水長橋，有人立橋上，作下顧之狀。右上楷書題，計六行。

見《烟雲寶笈成扇目錄・明文徵明觀水一

水墨山水

兩過重重樹　徵明。

清溪繞茆屋，古樹散喬林。山空絶塵埃，伐木有遺音。　袁袠。

溪上，黃茆縛數椽。雙槐綠陰滿，獨坐不勝閒。陳道復。

結屋清

冊》：第二册，凡二十幅，皆金牋本。第十五幅，墨畫山水。

見《石渠寶笈》卷四《明人畫扇四

設色山水

雜樹翳深塢　徵明。

見《石渠寶笈》卷四《明人畫扇四册》：第一册，第七幅，金牋本，著色畫。

墨蘭

離離水蒼佩　徵明。　見《潘氏三松堂書畫記・文徵明墨蘭》。　《中國古代書畫圖目》二十

《明文徵明墨蘭扇頁》：　金牋。　題在右上角，行書共五行。　北京故宮博物院藏。

墨竹扇面

涼影半窗月，秋聲一枕風　徵明。　淇園一枝春雨足，渭川千畝秋風高。　先生青眼對君子，撚

落吟髭如鳳毛。　允明。　見《聽颿樓書畫錄》卷三《明文待詔山水花卉扇冊》：　十二幅。第一

幅，墨竹。　《中國古代書畫圖目》二十《明文徵明墨竹扇頁》：　金箋。　題在右上，行草書共四

行。　祝題在左側。　北京故宮博物院藏。

墨竹

得雨添新翠，倚風生晚涼　徵明。　見《中國繪畫綜合圖錄・明清書畫扇面冊》：　文徵明墨竹

圖，金牋。　日本岡山美術館藏。

畫蘭

月搖庭下珮，風遞谷中香　徵明。　見《故宮週刊》第一百六十期《明文徵明花卉扇》：題在右上角，行書共三行。左側坡間蘭一叢四花，傍兩小樹下蒲草一叢。

水墨蘭花

淡月搖蒼佩，微風送遠香　徵明。　見《筆嘯軒書畫錄》卷下《文衡山水墨蘭花》：金牋。

水墨泛舟圖爲松崖作

一片青山百疊秋　徵明爲松崖作。　見《海外藏明清繪畫珍品·文徵明卷》：泛舟圖扇面，金牋本，墨色。題在中上，行書八行。美國大都會美術館藏。

著色畫看山圖隸書題

五湖春水綠于苔　徵明。　見《石渠寶笈》卷十二《明文徵明畫扇一冊》：凡二十幅，金牋本。第三幅，著色畫看山圖，隸書題。

設色杏花贈袁裹

三月融融曉雨乾　小詩拙畫奉贈補之翰學。丁酉臘月既望，徵明。　紗帽宮袍閬苑仙，天街立馬五雲邊。曲江春色濃如錦，紅杏林中沸管弦。　王守。　見《潘氏三松堂書畫記‧文徵明杏樹》。

南京博物院展出《明文徵明紅杏扇面》：絹本，設色畫紅杏湖石。　《中國古代書畫圖目》二十《明文徵明紅杏湖石圖》：文題在右上角，行楷九行。王題在左側。　《文徵明畫傳》第五十三頁《石頭花卉圖扇》：傳統的文人畫，尤其講究筆墨。元明以來，以書法入畫，已成爲評家的重要標準。文徵明書法造詣深厚，其書家用筆也融會于其繪畫之中，當真是功力精純的詩、書、畫合璧之作。　北京故宮博物院藏。　按：扇頁金牋本，遠觀誤以爲絹本。

設色仙侶探海圖

勸盡長庚酒一瓢，醉聞金母白雲謠。蓬壺弱水忘深淺，仙侶閒來探海潮。　正德六年秋月，文徵明并題於虞山蕉林深處。　見上海朵雲軒九七秋季中國藝術品拍賣會《文徵明仙侶探海圖扇頁》：紙本。詩題在右上，小楷十行。拍價一萬至一萬六千元。　按：詩及書畫皆存疑。

設色函關秋霽圖

函關秋霽旅人稠　嘉靖壬午冬十月，長洲文徵明。　見《烟雲寶笈成扇目錄·明文徵明函關秋

霽一柄》：泥金葉，著色畫關山行旅。上方楷書題，計六行。

設色山水

古松流水斷飛塵　徵明。　見《石渠寶笈》卷四《明人畫扇四册》第二册：第十三幅，金牋本，著

色山水。

設色深山幽徑圖

宛轉山林石徑斜　正德辛巳三月，長洲文徵明。　見《烟雲寶笈成扇目錄·明文徵明深山幽徑

一柄》：泥金葉，著色畫深山幽徑。左上楷書題，計七行。

竹中水閣

垂柳陰陰竹萬竿　文壁。　見文明書局《小萬柳堂藏本名人書畫扇集》第三十七册：工筆山

水，題行書五行。

山水扇

城中塵土三千丈　徵明。　見《故宮週刊》第二百二十期《明文徵明山水扇》：題在右上，行草書七行。另有唐寅題，字小難辨。　《支那南畫大成》山水扇面第八卷。

著色牡丹

墨痕別種洛陽花　八月朔日賦此，徵明爲威遠書。　粉痕破面東風麗，簾影搖風白日遲。桃李滿園都落盡，洛陽別有十分奇。彭年奉次。　見《石渠寶笈》卷二十二《明文氏畫扇集册一册》：凡九幅。第一幅，金牋本，著色牡丹。幅後彭年題。

設色山水贈白悦

子長嘉興寄遨遊　徵明爲洛原畫并題，丁亥十月。　見《石渠寶笈》卷四《明人畫扇四册》第二册：第六幅，金牋本，著色山水。

畫山水

明朝三月又當三　嘉靖壬午三月既望，長洲文徵明。　見《故宮週刊》第五十期《明文徵明山水

扇》：題在左上，小楷共六行。　《支那南畫大成·山水扇面》第八卷。

水墨枯樹圖

晚烟零亂樹低迷　徵明。　見《中國繪畫綜合圖錄·文徵明枯樹圖扇面》：金箋，墨畫。題在右側，行書共五行。　《海外藏明清繪畫珍品·文徵明卷》：枯木圖。荷蘭林格海斯勒藏。

設色深山積翠圖

曲水低橋細路分　正德己卯春，長洲文徵明。　見《烟雲寶笈成扇目錄·明文徵明深山積翠一柄》：泥金葉，著色畫曲水低橋，晴巒疊翠，橋上一老攜童閒行。上方行楷書題，計八行。

山水扇

最愛吳王消夏灣　徵明。　見臺灣歷史博物館《明沈周唐寅文徵明仇英四大家書畫集·文徵山水扇面》：題在中上，行書共六行。　按：款下有白文「衡山」方印。題字略拘，存疑。

水墨山水爲翊南作

水亭無帳綠陰多　文壁爲翊南君題。　　見《石渠寶笈》卷四《明人畫扇四册》第一册：凡十八幅。第一幅，金牋本，墨畫山水。

山水

溪外青山坐巨廬　時年八十有五，徵明。　見《故宮名扇集》第一集：題在左上，小隸書十行。北故宮博物院藏。

《故宮週刊》第一百九十九期，《支那南畫大成・山水扇面》第八卷、《文徵明便面畫選集》。臺

水墨虛閣納涼圖

潭潭虛閣帶滄灣　徵明。　見《聽颿樓書畫記》卷八《明文待詔書畫扇册》：十六幅。第二幅，虛閣納涼圖。　　臺灣藝術公司《吳門畫派・文徵明山水扇》：墨筆。題在中左，行書五行。日本二玄社《文徵明便面畫選集》：第八幅，山水圖。　《文徵明畫風》第卅三幅《山水》。臺北故宮博物院藏。

設色柳汀漁笛山水扇

楊柳陰陰弄晚風　徵明。　　見《内務部古物陳列所目錄·明文徵明山水清嘉慶楷書扇一柄》：

棕竹骨。　畫冷金葉，著色柳汀漁笛。上方行書五行。　餘略。

設色古木寒鴉

楓樹蕭然山更清　　長洲文徵明。　　見《故宮旬刊》第四期《明文徵明畫古木寒鴉摺扇》。　《烟

雲寶笈成扇目錄·明文徵明古木寒鴉一柄》：　冷金葉，著色畫楓林鴉陣，蘆舟對話。上方行楷

書題，計五行。　款題在左上方。

設色桐山圖

疏桐蓊莽碧陰涼　　徵明爲桐山畫并題。　　見一九三八年上海書畫展。　《中國古代書畫圖目》

二《明文徵明桐山圖扇頁》：　金牋，設色。　題在右上角，楷書七行。　　上海博物館藏。

水墨虛亭遥貯圖

空江秋净水浮瀾　　徵明畫并題，時年八十五。　　見《潘氏三松堂書畫記·文徵明水墨山水》、一

九五八年上海博物館《扇面展覽》。《中國古代書畫圖目》二《明文徵明虛亭遙貯圖扇頁》：泥

金牋，水墨畫山水。題在左上，小楷共七行。上海博物館藏。按：傅熹年云，舊仿。

水墨枯木竹石贈東皋

玉質亭亭古使君　徵明奉贈東皋先生。見《藝苑掇英》第二十五期《文徵明枯木竹石扇

頁》。《中國古代書畫圖目》十四《文徵明山水竹石圖册》：十二開，金牋本，設色。第四開，水

墨枯木竹石。題在左上角，行草書共六行。《文徵明畫傳》第一百十三頁。廣州美術館藏。

水墨桂花

白頭自笑老仙郎　徵明。見《石渠寶笈》卷十二《明文徵明畫扇一册》：金牋本，凡二十幅。

第十五幅，墨畫桂花。

山水畫

石梁宛轉帶滄灣　徵明。見鑑真社印本《箋齋藏箋》：題在右上，行書共六行。

設色山水贈白悅

石梁宛轉帶滄灣　洛原過訪，漫此賦謝，徵明。　見《石渠寶笈》卷四《明人畫扇四冊》第二冊：

凡二十幅，皆金箋本。　第十幅，著色山水。

設色臨流亭子

草堂垂蔭没籬門　長洲文徵明。　見《烟雲寶笈成扇目録·明文徵明臨流亭子一柄》：泥金

葉，著色畫古柏晴巒，臨流亭子，有人閒眺。　左上楷書題，計九行。

設色竹棘雙禽圖

落木蕭蕭苦竹深　徵明。　見《中國古代書畫圖目》十四《文徵明山水竹石圖册》：扇頁十二

開，金箋，設色。　第十二幅，題在右側，行書四行。　廣州美術館藏。

設色松林古寺圖

策杖松林得得程　長洲文徵明。　見《烟雲寶笈成扇目録·明文徵明松林古寺一柄》：泥金

葉，著色畫松林古寺，策杖行吟。　右上楷書題，計六行。

設色松林獨坐圖

綠陰垂幄草敷茵　正德庚辰夏四月五日，文徵明畫并題。　見《烟雲寶笈成扇目錄·明文徵明松林獨坐一柄》：泥金葉，著色畫古柏流泉，焚香獨坐。左上楷書題，計七行。　廣州美術館藏。

山水

西塞山前張志和　徵明。　見《聽颿樓書畫記》卷三《集明人書畫扇冊》：廿四幅，第六幅，文待詔山水。

設色桃林圖

雨過郊原物候新　正德己卯清和既望，長洲文徵明。　見《烟雲寶笈成扇目錄·明文徵明桃林一柄》：泥金葉，著色畫春景山水。右上楷書題，計八行。

設色山水

雨過溪山意渺然　徵明。　見《石渠寶笈》卷四《明人畫扇四冊》第二冊：第九幅，金牋本，設色山水。

水墨梅竹

雪天花地自迷神　徵明。

見《故宮旬刊》第一期《明文徵明畫梅竹摺扇》。《烟雲寶笈成扇目錄・明文徵明畫梅竹圖一柄》：冷金葉，墨筆畫梅竹。左上行草書題，計六行。

水墨柏樹竹石

霜清古木翠離奇　徵明。

見《文徵明便面選集》十三《柏樹竹石圖》：題在左上方，行書共六行。　臺北故宮博物院藏。

濯足清流圖

香雲芳樹暖悠悠　嘉靖四年冬，文徵明畫。

見《聽颿樓書畫記》卷三《明文待詔畫扇册》：共十六幅。第十幅，濯足清流。

設色雪山茆店圖

飛雪蔽空無鳥迹　長洲文徵明。

見《烟雲寶笈成扇目錄・明文徵明雪山茆店一柄》：硬黃紙本，著色畫崇山飛雪，溪亭對讀。上方楷書題，計五行。

策杖東籬圖

村逕繞山松葉暗，柴門臨水稻花香　徵明畫。　見《聽颿樓書畫記》卷三《明文待詔山水花卉扇

冊》：十二幅。第二幅，策杖東籬。

（三）畫古詩文意　有年月題識

桃花源記圖

見《文徵明與蘇州畫壇》：嘉靖二十一年壬寅，七—三歲，三月作桃花源記圖扇。

設色王維詩意

閉戶著書多歲月，種松皆作老龍鱗　徵明。　見《石渠寶笈》卷四《明人畫扇四冊》第二冊：第

二幅，金牋本，著色畫王維詩意。

水墨山水

山中一夜雨，樹杪百重泉　丙申四月，徵明寫。　見《石渠寶笈》卷二十二《明人畫扇集二冊》上

册：凡十二幅。第六幅，金牋本，墨畫山水。《吳派繪畫研究》。《吳派畫九十年展·文徵明墨畫山水扇》：題在左上，行書共五行。　日本二玄社《文徵明便面畫選集》：第九幅，山水圖。

南陵水面圖

南陵水面漫悠悠七絕　徵明。　見《天繪閣扇粹·文徵明南陵水面圖》：題在左傍，小楷四行。

《支那南畫大成》第八卷。

設色赤壁圖并賦

辛丑三月既望書并補小圖，時年七十有二，徵明。　見《三松堂書畫記·文徵明壁東坡遊赤壁圖》。　解放後上海文物管理委員會工作彙報展覽《明文徵明赤壁圖扇面》：泥金牋，設色畫。在右上角，細楷赤壁賦全文，字雖極小，而舒展自如。

赤壁圖

見《文徵明與蘇州畫壇》：嘉靖三十一年壬子，畫赤壁圖扇并書。

設色赤壁圖

長洲文徵明製。

左上隸書題款。

見《烟雲寶笈成扇目錄·明文徵明赤壁圖一柄》：泥金葉，著色畫赤壁圖。

後赤壁圖

書前賦後二十日，實四月七日也，復書此以試老眼。

按：此扇是繼前辛丑三月既望作赤壁圖後所畫。

見《三松堂書畫記·文徵明後赤壁圖》。

蓮社圖

見《文徵明與蘇州畫壇》：嘉靖十一年壬辰秋八月十一日，作蓮社圖扇，并書扇面記其事。

設色萬壑爭流圖

見《中國古代書畫圖目》十一《明文徵明萬壑爭流圖扇頁》：金牋，設色。嘉靖甲寅三十三年。

寧波市天一閣文物保管所藏。

按：印本小，滿幅山水，款識難覓。

（四）有款及他人題

菊石

陸薇軒以所藏石田葵花扇頭示徵明，使題其上，徵明失之。徵明。 　見《珊瑚網畫録》卷二十二

《文徵仲題菊石便面》。

小景

蕭蕭松徑無塵埃，白雲滿地幽鳥來。周南留滯未歸去，舊日履綦空緑苔。 　見《泰泉集》卷十四

《題便面小景次韻贈文徵仲》。

散筆小景

太古不可見，悠然泉石存。離離芳樹緑，烟雨過吳門。　南坦劉麟。　遠樹澹無色，崇巖欲欲飛。

幽居自堪老，何事未言歸。　顧璘東橋。　衡山妙小筆，落落出古意。　枯木帶霜痕，靈石含元氣。

唐寅。　觸石潤潮碧，墮林楓葉丹。蒼然平埜外，更看幾重山。祝允明。　見《味水軒日記》卷

七：萬曆四十三年六月五日，沈伯遠二便面册頁，文衡山散筆小景，極粗辣。題者俱名公。

徵明。　行書　遠樹兼天淨至蘭槳蕩空明。　堯峰袁袞。　楷書四行　初秋風日好至何爲答聖明。　汝南

袁表。　行書四行　見《書畫鑑影》卷十五《明人書畫扇面集册》第一册：第七開，金牋本，墨筆寫

山重水複，二人乘舟。款題在右，又兩家題五絕二首。

山水爲鳳峰作

徵明爲鳳峰作。　　　勝地名公賞，芳筵下客叨。紫蘭香泛醴，綠樹色侵袍。指點看山遠，盤旋躡

磴高。興來遊欲徧，躐步不知勞。穀祥書春遊虎丘舊作一首，附呈鳳峰年兄請教。　見《內務

部古物陳列所書畫目錄·明文徵明山水清嘉慶楷書扇一柄》：棕竹骨，泥金葉，著色畫蒼巖古

寺。左上款，計二行。右上行書八行。

墨竹

老幹歷冰霜，心虛操不移。兒孫頭角露，總是化龍姿。盧雍。　見《石渠寶笈》卷十二《明文徵

明畫扇册》：凡二十幅。第十一幅，金牋本，墨竹。未署款，有「徵明」一印。盧雍題。

墨竹樹

　竹樹何蓁蔚，緣崖復依嶺。落日映寒潭，照見虯龍影。陸師道。　修樹隣奇石，華姿值後彫。秋聲來殷地，檻外度涼飈。履祥。　見《石渠寶笈》卷十二《明文徵明畫扇一冊》：第十七幅，墨畫竹樹。款署「徵明」。陸師道、王履祥題。

設色山水

　徵明。　芳草雨□三月暮，故人千里一書無□□　見《中國古代書畫圖目》十一《明文徵明山水扇頁》：金牋，設色。款在左側，行書。又草書五行，在左上。　浙江省博物館藏。

墨畫蘭竹

　徵明。　西風獵獵捲塵沙，雲物凄涼日欲斜。感興有詩留石上，閒官無夢到天涯。事功敢謂抒衷赤，富貴看來眩眼花。獨愛幽蘭與修竹，扶籬時到隱君家。東峰次韻爲竹川子題。　見《聽驪樓書畫記》卷三《明文待詔山水花卉扇册》：十二幅。第九幅，蘭竹。　《中國古代書畫圖目》二十《明文徵明竹石扇面》：金牋本，墨畫。款在左側，行書。東峰題在左上，行草十行。　《文徵明畫傳》第廿四頁《竹石圖扇》。

竹梅

徵明。　歲晚群芳歇，清芬雪外浮。幽期何處覓，庾林楚江頭。周天球。　見故宮博物院本

《故宮名扇集》第一期：　款在右上，行書。周天球題在左上，小楷三行。　《故宮週刊》第一百八

十期《明文徵明花卉扇》、《支那南畫大成》蘭竹第一卷。

設色山水

衡山先生學黃子久沙磧圖也，又有水村圖學趙子昂。今在王□仲家，董其昌。　見《書畫鑑影》

卷十五《明人書畫扇面集册》第一册：俱金牋本。第八開，行書「故人苑別意茫茫」七律一首，對

幅著色寫意，沙水瀠洄，林間高閣，一客憑欄。無款有題。

（五）有作畫年月

設色野鳥圖

庚午秋日戲寫，徵明。　見《烟雲寶笈成扇目録・明文徵明野鳥圖祝允明書七言律一柄》：冷

金葉。一面著色畫楓林鳴禽，左上款，計二行。一面草書十七行，七言律一首，款「枝山祝允

明書」。

設色萬山積雪圖

正德庚辰夏，畫於玉磬山房。長洲文徵明。見《烟雲寶笈成扇目錄·明文徵明萬山積雪一柄》：冷金葉，著色畫雪山行旅，塔影江聲。左上楷書題，計三行。

設色松巖高士圖

辛巳五月，徵明。見一九六二年上海博物館《明清扇面展覽·明文徵明松巖高士圖扇頁》：泥金面，設色。題在左上，楷書二行。《中國古代書畫圖目》二。上海博物館藏。按：傅熹年云，疑。

夏雨後畫邢參題

壬午仲夏，雨過偶作，徵明。潺潺石澗近林密，六月茅亭尚覺寒。唯我坐來忘世慮，一爐沉水供心官。邢參。臺灣歷史博物館《明沈周唐寅文徵明仇英四大家畫集·文徵明山水扇面》：款在左側，隸書一行。邢題在左上角。《文徵明與蘇州畫壇》引自《明十家便面薈萃册》。

設色山水

蘭千山館藏。

設色山水

嘉靖壬午仲夏，同王履吉濯足劍池，寫此寄興。徵明。

見《石渠寶笈》卷四《明人畫扇四冊》第
二冊：凡二十幅。第四幅，金牋本，著色畫山水。

設色滄浪濯足

滄浪濯足　嘉靖癸未四月徵明製。　解放後見于上海書畫展：泥金面，設色。題在左上，小楷
二行。　《吳門畫派·文徵明滄浪濯足扇頁》：款署嘉靖癸未四月，時文氏五十四歲。四月，正
以歲貢入京，除授翰林待詔。此時盤川將盡，又以家人不在，而借居他人處深以爲苦。滄浪濯
足，有何不歸隱深意。作高士着朱衣爲宦者坐於溪岸，濯足流水之中。作巖畔雙樹，一爲夾葉，
一作點寫，墨色深鬱。中作巨巖，雜樹叢生，二直二斜，與前巖樹相呼應。巖旁有塼築小橋，流
水由橋下奔出，經石橋繞樹後可達高士所坐岸頭。巖石皆以草綠深染，夾葉則偶見胭脂深色，
與青綠林葉相互襯托，在密林中又見蕭索意趣。　按：徵明以四月十九日至京，住王繩武處。
閏四月初六日，命下，授翰林院待詔。　《中國古代書畫圖目》二《明文徵明滄浪濯足扇頁》、《文

徵明畫風》第廿六幅，《文徵明畫傳》第一二八頁《滄浪濯足圖》：此描寫吳中文人醉心山水，幽深閒

暇高致。滄浪應爲蘇州滄浪亭。設色淡雅明净，用筆穩健瀟灑。上海博物館藏。

設色觀泉圖

嘉靖五年夏五月既望，長洲文徵明。　見《烟雲寶笈成扇目録・明文徵明觀泉一柄》：泥金葉，

著色畫古松藤蔓，飛瀑流泉，松下一老坐觀，二童抱琴侍。左上楷書題，計二行。

設色春郊牧馬圖倣趙孟頫

此余丁亥歲所作，今抵丙午二十年矣，聰明日減，覽之慨然。八月七日，徵明重題，時年七十有

七。　見《珊瑚網畫録》卷二十二《文徵仲自題四景畫扇》：第一面，春郊牧馬圖，倣趙文敏。彼

面行書江南春。

設色春游圖

此余丁亥歲所作，今抵丙辰三十年矣，聰明日減，覽之慨然。八月廿二日，徵明重題，時年八十

有七。　見于解放前上海古玩市場：金陵本，扇面山水，精細小楷。題在左上，四行。　《中國

古代書畫圖目》二《明文徵明春游圖扇頁》。　上海博物館藏。

設色畫落花圖

落花圖隸書　嘉靖庚寅三月既望，長洲文徵明寫。　見《烟雲寶笈成扇目錄·明文徵明落花圖一柄》：　泥金葉，著色畫楊柳長堤，落英走馬。　左上隸書題落花圖，楷書款，共計三行。　《文徵明便面畫選集》：　第五幅《落花圖》。款在左上

雙鈎竹

嘉靖辛卯春日，徵明。　見《聽颿樓書畫記》卷四《集明人蘭竹扇冊十二幅》：　第五幅，文待詔雙鈎竹。

設色倚石圖

辛卯閏月，徵明製。　見《石渠寶笈》卷十二《明文徵明畫扇一冊》：　凡二十幅。第六幅，金牋本，倚石圖。　江蘇美術出版社《吳派繪畫研究·倚石圖扇面》：　嘉靖十年辛卯閏六月。　紙本，著色。　《吳派畫九十年展》：　題在左傍，小楷一行。　臺北故宮博物院藏。

仿趙伯駒

見《珊瑚網畫錄》卷二十二《文徵仲自題四景畫扇》：第二面，仿趙伯駒。無題款。後面行草「近來無奈病淹愁」「空庭人散語音稀」風入松詞兩闋。末識「辛卯閏六月二日，徵明在停雲館書」。

設色山水贈孔周

嘉靖辛卯秋日，過孔周書齋，聊作扇景貽之。徵明。

見《中國古代書畫圖目》十四《文徵山水竹石扇面册》：十二開，金牋扇頁，設色。第十一開，山水。題在左上角，行書共四行。廣州美術館藏。

設色觀瀑圖

嘉靖壬辰五月寫，徵明。

見《吳門畫派·文徵明觀瀑圖扇》：嘉靖壬辰，爲文氏六十三歲時作品。高士兩人，坐松下巖旁。長松挺立，枝少而老硬。松下雜樹，點法不一，高下錯落有致。通路兩側均巖塊，狀若伏獸，以小斧劈皴成。巖旁一壁隆起，垂三樹，枝葉茂密。一道清泉自石後凌空直下，急流自通往瀑布之石橋下過，迅湍疾奔。山石皴法，直皴橫擦咸罩青綠。後方山以花青染，更以淡墨作遠山以爲襯托，有大野無人之造意。朱色略點高士之衣着，有畫龍點睛之

妙。《文徵明畫風》第三十九幅。《海外藏明清繪畫珍品・文徵明卷》第一八七頁《觀瀑圖扇面》：紙本，設色。題在中上，行書共二行。　美國巴洛特藏。

設色溪山獨釣圖

癸巳五月既望，徵明。　見嘉德拍賣品《文徵明溪山獨釣圖》：金牋，設色。款在左上，小楷二行。　按：右坡松柏下，屋宇兩所。左有小石橋可通土墩水中，有四五樹木散植其上。岸旁一人持竿垂釣舟中。右上遠山起伏。

仿巨然作乾雪景

見《珊瑚網畫録》卷二十二《文徵仲自題四景畫扇》，第四面，乾雪景。倣巨然筆意，無題款。另一面書「山風吹雨作雪飛」七古。　右詩，余庚戌歲在滁陽山中作。今嘉靖癸巳，四十有四年矣。因作畫有感舊遊，遂録其陰。是歲七月四日，徵明時年六十有四。

設色行旅圖

嘉靖甲午長夏，寫於玉磬山房。　長洲文徵明。　見《烟雲寶笈成扇目録・明文徵明行旅圖一

柄》：泥金葉，著色畫。巒光塔影，流水長橋，行旅負擔相望。左上楷書題，計三行。

淡設色雪景

甲午冬初雪寫意，徵明。見解放前故宮博物院《故宮名扇集》第一集：題在右上角，小楷共二行。

《故宮週刊》第一六七期《明文徵明山水扇》。《吳派繪畫研究‧文徵明初雪江行扇面》：嘉靖十三年甲午冬。紙本，淡著色。《支那南畫大成》山水扇面第八卷、《吳派畫九十年展》。臺北故宮博物院藏。

設色連蜷訪友圖

乙未三月寫，徵明。見《中國古代書畫圖目》二《明文徵明連蜷訪友圖扇頁》：金箋，設色。款在左上，小楷二行。上海博物館藏。　按：傅熹年云：舊做。

畫山水

嘉靖丙申三月十又二日，徵明寫。　少時，展覽會中所見。款題小楷，共二行。

設色畫柏石

丁酉冬日，徵明製。　見《石渠寶笈》卷十二《明文徵明畫扇一冊》：凡二十幅，金牋本。第十幅，著色畫柏石。　《吳派繪畫研究·文徵明檜木泉石扇面》：嘉靖十六年丁酉冬日。紙本，著色。　《吳派畫九十年展·文徵明檜木泉石扇》：款題在左上方，小楷一行。　臺北故宮博物院藏。

仿李思訓設色仙山圖

己亥夏，徵明戲效李思訓設色，作仙山圖。　見《故宮名扇集》第一期：款題在左側，小楷一行。《支那南畫大成》山水扇面第八卷。

山水

己亥仲夏，徵明製。　見《吳派繪畫研究》：文徵明山水扇面，嘉靖十八年己亥仲夏作，紙本。《吳派畫九十年展》：款在左側，行書一行。　臺北故宮博物院藏。

山水

己亥秋日，徵明。　見文明書局本《小萬柳堂藏本名人書畫扇集》：款行書，共二行。

設色雪山圖

嘉靖庚子五月十九日，徵明製。　見《烟雲寶笈成扇目錄・明文徵明雪山圖一柄》：冷金箋，著色畫雪山行旅，寒林書屋。上方楷書題，計二行。

設色抱琴圖

嘉靖庚子八月，文徵明畫。　見《烟雲寶笈成扇目錄・明文徵明抱琴圖一柄》：泥金箋，著色畫松墺飛泉，一老坐松根上，一童抱琴侍。左上楷書款。

水墨山水

辛丑八月，徵明。　見《中國古代書畫圖目》十六《文徵明山水扇頁》：金箋，水墨。款題在左上角，行書共二行。吉林省博物館藏。

山水

嘉靖壬寅秋日寫，徵明。　　見美周社本《文徵明扇面雙絕神品》：工筆山水。款識在左上端，小楷二行。

設色山水

癸卯九月既望。徵明製。　　見《故宮名扇集》第一期、《故宮週刊》第一七五期。　《明文徵明山水扇》：款題在右上角，行書二行。　《吳派繪畫研究》：紙本，著色。　《吳派畫九十年展》、《支那南畫大成》山水扇面第八卷。　　臺北故宮博物院藏。

設色倣馬和之畫觀書圖

嘉靖甲辰春三月既望，倣馬和之筆意於停雲館。徵明。　　見《烟雲寶笈成扇目錄·文徵明觀書圖一柄》：泥金葉，著色畫高崗鳴鶴，古柏寒梅，一老趺坐觀書，一童踞地作卷書狀。右上楷書題，計二行。

水墨古木寒泉圖

嘉靖乙巳秋七月既望，徵明寫古木寒泉。　見《石渠寶笈》卷二十二《明文氏畫扇集冊》：凡九幅。　第四幅，金牋本，墨畫。　《吳派繪畫研究》：紙本，水墨。　《吳派畫九十年展·古木寒泉扇》：　款題在左側，小楷一行。　　臺北故宮博物院藏。

設色招鶴圖

嘉靖丙午清和既望，長洲文徵明。　見《烟雲寶笈成扇目錄·明文徵明招鶴圖一柄》：泥金葉，著色畫蒼松遠岫，一鶴欲下，松下一老，作舉手反顧狀，一童子抱書侍。右上楷書題，計二行。

枯木竹石圖

嘉靖二十六年歲在丁未四月廿又九日燈下戲筆，徵明時年七十又八。　雨餘竹色明，風恬鳥聲樂。睡起北窗涼，斜陽在高閣。文嘉。　見《聽颿樓書畫記》卷三《明文待詔書畫扇冊》：十六幅。第四幅，枯木竹石。　《文徵明扇面雙絕神品》：文徵明題識在左下，小楷三行。文嘉題小楷，在右方。

設色溪柳山莊圖

嘉靖己酉三月既望寫。徵明。　見《烟雲寶笈成扇目錄・明文徵明溪柳山莊并書七言律一柄》：冷金葉。一面著色畫溪柳山莊，平臺坐話，右上楷書款。一面行書「日出吳山歛霧蒼」「新波得雨夜來添」等七言律四首。《故宮旬刊》第廿一期《明文徵明畫溪柳山莊摺扇》。

水墨溪閣臨流圖

嘉靖辛亥五月廿又一日，徵明製。　一九五四年在上海展覽會見《文徵明溪閣臨流扇面》：泥金葉，墨筆山水極精。　款題小楷二行。

設色山水

嘉靖壬子春日寫於玉蘭堂。徵明。　見重慶出版社《文徵明畫風》第卅一《山水扇》：款題中上偏左，行書兩行。　臺灣歷史博物館《明沈周唐寅文徵明仇英四大家書畫集》。　《吳門畫派・文徵明山水扇》：近處以胡椒點簇出老樹三株，近者濃墨，遠者略見疎淡。在枝葉相連中，自得其變化。高士兩人，並坐於樹下坡岸，手指遠方溪流及渡頭漁舟，談笑甚歡。圖中突起陡峯，山腰作密林，隱見宮觀。山脚坡陀相連，一片春柳點綴於溪岸兩側。微露村屋，巖石邊罅及山頭，

均施苔點，得蒼潤之意。因作於春日，故以春天景色爲畫題，爲配合時令即興之作。此扇筆法
與八十五歲所寫「林泉雅適」極爲相似。

萬松買夏圖

壬子四月十又三日，徵明製。　　見《聽驪樓書畫記》卷三《明文待詔山水花卉扇册》：第四幅，萬
松買夏。

設色柳溪游艇圖

壬子七月，徵明。　　見《中國古代書畫目録》二《明文徵明柳溪游艇扇頁》：金牋，設色。款識在
右側上方，行書共二行。　　上海博物館藏。

設色山水

嘉靖丙辰二月四日　長洲文徵明。　　見《自怡悦齋書畫録》卷二十六《扇册類》第十九册：第一
頁，礬面，設色山水。

作山水扇

見《文徵明與蘇州畫壇》：　嘉靖三十五年丙辰三月既望，作泥金山水扇面於玉蘭堂。

水墨雲山圖爲次河作

徵明爲次河作。　見《烟雲寳笈成扇目録·文徵明仿雲林并書七言律一柄》：泥金葉。一面墨筆畫仿雲林秋山亭子，上方行書款，計二行。一面行楷書二十五行，七言律四首。文彭、周天球、彭年題。　《故宫旬刊》第十五期《明文徵明仿雲林畫并書七言律摺扇》：書憶昔四首次陳侍講魯南韻，丙辰五月三日書。

仿王蒙山水

此余三十年前所作，稺弱可笑。然老嬾無復當年興致矣。丁巳八月廿日重題，徵明年八十有八。　見《珊瑚網畫録》卷二十二《文徵仲自題四景畫扇》：第三面，倣黄鶴山樵，小楷題。

水墨山水

戊午春日寫，徵明。　見《書畫鑑影》卷十五《明人書畫扇面集册》：第五開，金牋，墨筆寫意，山

谿水閣，一客閒行。款在右。

水墨枯木竹石圖

戊午秋日，徵明戲筆。

題識在左側，行書一行。　上海博物館藏。

見《中國古代書畫圖目》二《明文徵明枯木竹石圖扇頁》：金牋，墨筆。

水墨漁舟晚泛圖

見《中國古代書畫圖目》二《明文徵明漁舟晚泛圖扇頁》：金牋，墨筆。戊午。　按：圖未印

出。　上海博物館藏。

山水扇

嘉靖庚申春日，徵明。　見《故宮週刊》第五十三期《明文徵明山水扇》。

設色秋山紅樹

嘉靖癸酉清和，長洲文徵明畫。　見《烟雲寶笈成扇目録·明文徵明秋山紅樹董其昌五言排律

一柄》：泥金葉。一面著色畫紅樹秋山，書堂趺坐。左上楷書款，共計二行。

徵明爲啟之寫。　見《故宮週刊》第四十六期《明文徵明山水扇》：款在左上，小行楷兩行。

爲啟之畫山水

臺北故宮博物院藏《明文徵明便面畫選集》：共十六頁。第八頁，山水圖。

爲與之設色松溪談道圖

徵明爲與之寫。　見南京博物院展出《明文徵明松溪談道圖扇面》：絹本，設色，行書。

徵明爲次河作。　見《烟雲寶笈成扇目録·明文徵明倣雲林并書七言律一柄》：泥金葉。一面

爲次河水墨倣倪瓚山水

墨筆畫仿雲林秋山亭子，上方行書款，計二行。一面行楷七律四首憶昔詩。　《故宮旬刊》第

十五期《明文徵明倣雲林畫并書七言律摺扇》。

為南渠作山水

徵明為南渠作。　見臺灣歷史博物館《明沈周唐寅文徵明仇英四大家書畫集・文徵明山水扇面》：款在左側上角，行書二行。

為巽亭設色山水

徵明為巽亭寫。　見《中國古代書畫圖目》十四《文徵明山水竹石圖扇冊》：共十二幅。第十幅，金箋，設色。款在左上角，行書二行。　廣州美術館藏。

為叔度作蘭竹

徵明為叔度作。　見《故宮週刊》第一百六十四期。　《明文徵明花卉扇》：款識在左上，行書二行。　《故宮名扇集》第一期、《支那南畫大成》蘭竹第一卷、《吳派繪畫研究》、《吳派畫九十年展》、《中國名畫家全集・文徵明》第一三六頁《畫蘭竹扇》。　臺北故宮博物院藏。

設色月洲圖

徵明寫月洲圖。　見《中國古代書畫圖目》十二《明文徵明月洲圖扇頁》：金牋，設色。款在右

上角，行書二行。　安徽省博物館藏。

泰山五松圖

徵明寫泰山五松。　見《聽颿樓書畫記》卷三《明文待詔山水花卉扇冊》：十六幅。第十二幅，

五松圖。

（六）印本畫扇

茅屋臨溪圖

徵明。　見上海神州國光社印本《風雨樓扇粹》第一集：款在右上，行書。左崖老樹覆屋，右坡

三四樹中老柳卧水，屋後一遠山。

水居圖

徵明。　見《金石家書畫扇冊》第一輯：款在右上，行書。重屋臨隔水，泉馳石間。高崖小亭，

右崖石小橋，寂無一人。

蘭竹雀

徵明。　見《故宮名扇集》第一期：　第二幅，花鳥。款在右上角，行書。蘭一叢，竹一枝，雙雀分立棘枝上。

設色松陰幽居圖

徵明。　見《故宮名扇集》第一冊：　第三幅，山水。款在左上角，行書。　《故宮週刊》第三十八期《明文徵明山水扇》。臺灣藝術圖書公司《吳門畫派・文徵明松陰幽居扇》：　高士曳杖於松陰草堂，爲明畫家習常使用之題材。　作長松立於草堂竹籬前，草堂圍以竹籬，間植芭蕉。近樹雜生葉，皆以點簇成，濃淡分配得宜。　一高士方策杖石橋而過，樓頭另作一高士，扶窗領略景色。　遠山平展，坡陀相連，誠江南水榭澤國寫照。　樹幹、石脚、茅屋，均以赭石，頂端再染石青，畫面倍覺明艷清麗。　日本東京二玄社復製《明文徵明便面畫選集》第一幅：　山水圖。　《文徵明畫風》第廿五幅。

墨竹

徵明戲筆。　見《故宮名扇集》第一期：　第六幅，畫竹。　款識在右上角，行書一行。　《故宮週

刊》第一二五期《明文徵明畫扇》。　《石渠寶笈》卷十二《明人便面畫四冊》第一冊：凡二十幅。

第四幅，金牋本，墨竹。　《支那南畫大成》蘭竹第一卷：大小竹兩竿，大者右向，尾梢至款旁，

小者左向。

清溪閒泛

徵明。　見《故宮名扇集》第一期：第七幅，山水。款在中上，行書。　《吳門畫派·文徵明山水扇》：近巖兩樹，同處起幹而枝葉斜直相岐，中岸兩樹根分，而樹枝交錯。同爲二樹，在錯合相異中求得變化。近巖連崖，中崖連坡，拖而成溪。溪中一高士正操舴艋舟，遊於山水間。遠山數筆作坡岸，積墨爲遠林及山巒，筆簡而意遠。樹多先作枯枝，再以密點爲葉，濃淡變化萬千。此文氏貫用手法。　《吳派畫九十年展》。　《文徵明便面畫選集》：第十幅，山水圖。

臺北故宮博物院藏。

夏日山居

見《故宮名扇集》第一期：第九幅。左方山泉曲折卜注溪河，上架長橋，有人右行近岸。右側濃樹繞村，樓中高士憑桌遠眺。中部方巖突嵲。無款，右上角有白文「衡山居士」方印。

高崖虛亭

徵明。　見《故宮名扇集》第一期：　第十一幅。木橋架兩崖間，一人扶欄右行。石磴上通崖上，方亭虛寂；對面橫峰隱約，近有懸泉下注，遠峰漸在雲間。　款在左上，行書。

竹雀

徵明。　見《故宮名扇集》第一期：　第十四幅，花鳥。雙雀棲枝，雙竹勁挺。款在右上角。　扇中有「項元汴印」方印。　《故宮週刊》第一百廿九期《文徵明畫扇》。

蘭竹

徵明。　見《故宮名扇集》第一期：　第十五幅，蘭竹。款在右上角，行書。　《吳門畫派・文徵明蘭竹扇》：　蘭葉出土坡，向兩側分出，右平面左曲，深得迎風輕搖生意。竹葉從蘭葉中抽長，用筆肥短如新篁。一直一斜，互作呼應。淡墨寫蕙，濃墨點心，均順蘭葉中心出，而蕙頭低垂。觀其用筆之流暢自然，墨色之蘊藉生動，爲文徵明作品中極品。

設色松鳥

徵明。 見《故宮名扇集》第一期: 第十八幅,花鳥。 款在左上,行書。 《故宮週刊》第二〇八期《明文徵明松鳥扇》。 《中國名畫家全集·文徵明》第四四頁山鷄扇: 右老松兩株,勁立傍石,石棲山鷄。

湖山閒泛圖

徵明。 見《明文衡山扇面雙絕神品》: 山澗自左下山巖間出,巖多老樹。 高士擁舟湖中,近瀨遠山隱約湖間。 款行書,在中左上。

臨流亭子圖

徵明。 見《明文衡山扇面雙絕神品》: 老翁攜杖離渡前行,路側兩樹,一挺立,一斜倚。 右側山坡小亭臨流,中遠山一峰突兀。 款在左上角,行書。

古木風烟圖

徵明。 見《明文衡山扇面雙絕神品》: 右側山坡群樹間,兩古木一右斜而上,一右橫水面。 款

在左上，行書。

遠眺歸帆圖

徵明。　見《明文衡山扇面雙絕神品》：　高士坐懸崖遙注兩帆冉冉來，一童侍後。崖中分有石級以登遠浦，樹木中人家隱隱。

水榭圖

徵明。　見《明文徵明扇面雙絕神品》：　臨流茅榭有高士閒坐。山坡老樹兩株，一左斜覆樹上，一挺立榭後。遠山隱約。款行書，在中左上。

空山林亭圖

徵明。　見《明文徵明扇面雙絕神品》：　空山遠寂，山涯水上樹石，一亭臨水。款行書，中右上。

設色高士釣魚圖

徵明。　見《海外藏明清繪畫珍品·文徵明》第一八六頁《高士釣魚圖扇面》：　紙本，設色。

《吳門畫派‧高士釣魚圖》：老柏三株，長松兩幹，間以夾葉，爲全畫之主樹。柏樹樹皮纏如衣褶，屈曲挺拔，松樹則高聳而挺勁，意趣不一。巖石多作鬐頭，流水穿林而過，兩岸連以小橋。石外，餘均間以草綠，以石綠罩染。人物姿態，也極生動，堪稱精心之作。《文徵明畫風》第卅八《高士釣魚圖》：款在左上，行書。美國巴洛特藏。

左側平臺，高士兩人，一人方持竿垂釣，另一人若後至者，相顧娓娓清談。山石除平臺側面染赭

淺絳山溪漁隱圖

徵明。　文待詔山溪漁隱圖，粗文神品。　夏曆癸巳嘉平月得于□老。　時居東城竹竿巷有竹居，武進遲老人趙藥農藏并記。　半勾留閣秘笈。　本便面淺絳設色，墨韵淋漓。　瀨水茅亭二人對話，向西坐者青衫，向東坐者衣紅襖仕女。　林間一童子送食品而來。　東停一艇，有紅袍客垂釣，此即山谿漁隱者也。　隔岸有板橋，橋東屋舍儼然。　全局林木蔥蘢，青山重疊，邱壑□岸。　仕女清麗拔俗，不染塵氛。　真粗文中之神品也。　夏曆戊戌年嘉平月，武進趙藥農追記，時年七十又六。

見《文徵明畫風》第九十三幅《山溪漁隱圖》：扇面。款在右上角，行書。趙跋在扇頁上端。

水墨樹底觀泉圖

徵明。　見《文徵明畫風》第一〇一幅《山水》：　左山崖老樹兩幹，一右仰一右傾全扇大半。樹底一老坐地抱膝，觀泉從左側山石後出，一僮扶杖侍後。

設色松陰魚笛圖

見《石渠寶笈》卷十二《明文徵明畫扇一冊》：　第五幅，金箋本，著色畫松陰魚笛。未署款，有「文徵明印」一印。　日本二玄社《明文徵明便面畫選集》第三幅《山水圖》：　右岸兩高松，左松岸畔有人獨坐弄笛，左有山石急湍。右上角有「石渠寶笈」印，左上角有「三希堂精鑒璽」等三印。圖小，文印未見。

設色綠陰繫艇圖

徵明。　見《石渠寶笈》卷十二《文徵明畫扇一冊》：　第九幅，綠陰繫艇。金箋本，著色畫。《明文徵明便面畫選集》第四幅《山水圖》：　右崖五樹交柯，左崖遠近兩樹，岸旁小艇中坐一人，上有遠山。款在右上角，行書。

夏日山居圖

徵明。　見《明文徵明便面畫選》第七幅《山水圖》：樹木蔭繞，村舍相接，草堂中幽人獨坐。村旁小橋以通左岸，上有遠山，山下陂樹水繞。款在左上方，行書。　《故宮週刊》第一百廿三期《明文徵明山水扇》。

清溪停橈圖

徵明。　見《文徵明便面畫選集》第十幅《山水圖》：右崖兩老樹，一挺立，一左傾。左崖樹木高低，兩崖中高士擁舟。款在中上偏左，行書。　臺北故宮博物院藏。

古柏竹石圖

徵明。　見《文徵明便面畫選集》第十一幅《古柏竹石圖》：左崖一石，石後竹三枝，葉皆右向。古柏植根石傍，枝向右傾，與竹相映。款在右上角，行書。　臺北故宮博物院藏。

松石圖

見《文徵明便面畫選集》第十二幅《松石圖》：無款。左側上方有「文印徵明」方印、「停雲」圓印。

古松虬根在左下，向上曲突橫經奇向右分兩榦：一向上，一右斜下傾而上。　臺北故宮博物院藏。

設色柏石圖

徵明。　有「文印徵明」印　見《文徵明便面畫選集》第十四幅《柏石圖》：柏三四，在石左後及右傍。款在左上，行書。　《石渠寶笈》卷四《明人畫扇四冊》第二冊：凡二十幅。第三幅，金牋本，著色畫柏石。款署徵明，下有「徵明」印一。

古柏竹石圖

徵明戲筆。　見《文徵明便面畫選集》第十五幅《柏樹竹石圖》：竹枝掩照兩石後，老柏一榦，根自石間右下起上透扇外，枝葉自扇左外下覆竹石。　《故宮週刊》第四十期《明文徵明古柏竹石扇》：款在左側上，行書。　臺北故宮博物院藏。

水村圖

徵明。　見臺灣歷史博物館《明代沈周唐寅文徵明仇英四大家書畫集》第廿八《文徵明山水扇

面》：右起危崖，雙松傍澗，峰樹連縣。山腳曲迤，可通中部。水村在叢樹中，村後遠山重疊。

左方雙柳立坡間，湖中扁舟一葉。款在左上，行草書。

空山雨晴圖

徵明。　見《明代沈周唐寅文徵明仇英四大家書畫集》第廿九《文徵明山水扇面》：老柏六七，在

右側山崖水邊，雨過泉湧，遠山大小五六，浮沉湖水中。款在左上角，行書。

松柏漁舟圖

徵明。　見《明代沈周唐寅文徵明仇英四大家書畫集》第三十三《文徵明山水扇面》：矯松老柏

下，漁舟取魚，流水奔騰坡石間。　款在左上，行書。

駐橋顧眺圖

徵明。　見《明代沈周唐寅文徵明仇英四大家書畫集》第卅九《文徵明書畫扇面》：兩崖樹木疏

密，崖架木橋，老人扶杖立橋頭，反顧遠山奔泉，空中鳥群。款在中上，行書。與行書「境寂畫偏

永」五律扇面合扇。

水墨雙松高士圖

見《海外藏明清繪畫珍品・文徵明卷》第一六〇頁《山水圖扇面》：金箋，墨色。　德國科隆東

洋美術館藏。　《中國繪畫綜合圖錄》。　按：　雙松勁挺，松下高士坐危崖側面觀瀑，後一童子

扶杖侍。　款印未見。

水墨泊舟對話圖

徵明。　《海外藏明清繪畫珍品・文徵明卷》第一六四頁《山水圖扇面》：金牋，墨色。　《中國繪

畫綜合圖錄》。　瑞士蘇黎世萊特堡博物館藏。　按：　兩船並泊湖中，兩人隔船對話。　左崖老

樹兩榦右斜，橫空遠山隱隱。　款在右上，行書。

水墨濯足圖

徵明。　見《海外藏明清繪畫珍品・文徵明卷》第一六四頁《濯足圖扇面》：金箋，墨色。　《中國

繪畫綜合圖錄》。　德國科隆東洋美術館藏。　按：　右山崖老樹向左屈伸，一老翁坐崖岸濯

足，對面兩山間瀑布下瀉。　款在右上角，行書。

水墨松下高士圖

見《海外藏明清繪畫珍品・文徵明卷》第一六六頁《松下高士圖扇面》：金箋，墨色。《中國繪畫綜合圖錄・文徵明松下高士圖扇面》。臺灣後真賞齋藏。　按：左上角似有小楷題三四行。

右崖四五老松，高士撫膝坐松根觀瀑。左方澗水下瀉，水上架一石橋。

水墨觀月圖

徵明。　見《中國繪畫綜合圖錄・文徵明觀月圖扇頁》：金箋本，墨畫。一老扶藜將渡橋，作回顧狀。　《海外藏中國歷代名畫・文徵明山水扇面》。　美國火奴魯魯藝術館藏，該院僅藏此扇。

水墨江船望月圖

徵明。　見《中國繪畫綜合圖錄・文徵明山水圖》：紙本，水墨。懸崖老樹覆江，船上三人仰首指顧。　款在右上角，行書。　日本個人藏。

水墨觀泉圖

徵明。　見《中國繪畫綜合圖録・明清名家扇集册》：金牋，水墨。左山脚老樹下，一老坐岸觀

瀑。　款在左上，行書。　日本橋木大乙藏。

水墨湖中奇峰圖

見《藝林旬刊》第卅五期《明文徵明山水箑》：金地，墨筆，秀而渾厚。題字逾百，爲衡山精品。

惜寄贈原片太小，不能擴而充之耳。　按：上部奇峰，參差臨水，佔扇面中右。左角一帶村樹。

題識似在右側。

竹柏圖

見《美術生活》：柏兩樹，極勁娜之致。竹數竿，雙鈎。無款，有「衡山」「文印徵明」兩方印。

高士眺泉圖

徵明。　見《故宫週刊》第五十一期《明文徵明山水扇》：款在右上，行書。《吴門畫派・文徵

明山水扇》：沈周樹法較直，而文氏則從曲中取意。此圖中爲六株大樹，從巖際伸出。巖皆曲

而向陽，故而樹均依山勢而成長，曲折多姿。枝頭有枯有榮，點葉由枝而漸及幹身，茂密鬱厚。

高士攜小童支腳坐巖前樹蔭下，翹首眺望遠山垂瀑。中景爲小巖及坡岸，衆樹林立，悉用點子。

瀑布從兩山夾谷中出，水勢洶湧，奔騰直下，滙而成潭。水勢之流動，墨氣之濕潤，誠如置身畫

圖中。

水墨雲山圖

　　徵明。　　見《故宮週刊》第五〇五期《文徵明畫雲山圖并自書五言律摺扇》：泥金紙本。一面墨

筆畫雲山圖，一面行書五言律一首。　　《故宮日曆》民國廿六年《文徵明雲山圖摺扇》：款在右上

角；行書。　　《烟雲寶笈成扇目錄·明文徵明雲山圖並書五言律一柄》。

水墨秋江閒泛圖

　　徵明。　　見《中國古代書畫圖目》一京二·一二八《明文徵明山水扇頁》：紙本，墨筆。款在右上

角，行書。　　北京中國歷史博物館藏。　　按：坡上老樹兩株，一上矗，一右斜。湖中扁舟高士

抱膝獨坐。　　左右兩側前後有崖腳，上側遠山兩峰。

設色雲中山頂圖

　　徵明。　見《中國古代書畫圖目》二滬一·〇六一〇《明文徵明雲中山頂圖扇頁》：金箋，設色。

　　上海博物館藏。　按：　大小高低三峰高出雲帶，後有隱約遠峰。下則米派樹叢，山澗曲折。款

在左上角，行書。

水墨策蹇圖

　　徵明。　見《中國古代書畫圖目》二滬一·〇六一一《明文徵明策蹇圖扇頁》：金箋，墨筆。　上

海博物館藏。　按：　粗筆山水，一戴笠者騎騫自右下角循堤前行。　左半懸崖上，老樹濃覆，岸

前後山循蜿蜒，右上角有遠山二行。　款在左上傍，行書。

設色待琴共坐圖

　　徵明。　見《中國古代書畫圖目》二滬一·〇六〇七《明文徵明待琴共坐圖扇頁》：金牋，設色。

上海博物館藏。　按：　右方危峰，峰腳臨水兩屋，兩高士攜琴窗傍，遠眺遠山兩帶。

設色溪橋策蹇圖

徵明。　見《中國古代書畫圖目》二滬一·○六一二《明文徵明溪橋策蹇圖扇頁》：金箋，設色。

上海博物館藏。　按：　一人跨騎自右坡岸上橋，對岸叢樹中竹籬內屋廬高樓，右中上遠山重疊

連緜。款在左上，行書。

墨筆蘭竹圖

見《中國古代書畫圖目》二滬一·六一六《文徵明蘭竹圖扇頁》：金箋，墨筆。　《吳門畫派·文徵

明蘭竹扇》：於石際作蘭，淡墨寫葉，提筆後順勢橫撇，起伏有致。蘭葉多而不亂，筆筆且有出

處。以濃墨點蕙心。另作一枝新竹側起，伸向右側，先以濃墨撇近葉，再以淡墨補後葉。枝梢

用筆如書法，筆筆有力。以濃墨作濃草，也起落相錯。　上海博物館藏。　按：　蘭竹偏左，一

新竹向右斜出。無款，有「文印徵明」「悟言室印」兩方印在右上。

墨筆蘭竹圖

徵明。　見《中國古代書畫圖目》二滬一·六一七《明文徵明蘭竹圖扇頁》：金箋本，墨筆。　上

海博物館藏。　按：　扇中央蘭一叢，葉左右分披。竹一枝上挺，葉四叢在外，一叢在蘭內。根

下略作土坡，微有短草。款在右上角，行書。

設色蘆江橫笛圖

徵明。　見《中國古代書畫圖目》二滬一·六一五《明文徵明蘆江橫笛圖扇頁》：金牋，設色。

按：右下崖岸老樹兩株臨水，右角枯榮樹各一。一人背坐舟舷橫笛，對江際蘆葦一帶，上則遠

山隱隱。　上海博物館藏。

墨筆柏石流泉圖

徵明。　見《中國古代書畫圖目》七蘇二四·六一《明文徵明柏石流泉圖扇頁》：金牋，墨筆。

南京博物院藏。　按：　傅熹年云：　疑。　柏三樹在左右坡澗右傍，二株高矮曲挺，一株向右。

柏後有泉繞至右傍下瀉。款在右上角，行書。

松間連騎圖

徵明。　見《中國古代書畫圖目》九津七·一一九·(1)《文徵明山水扇頁》：金牋，墨筆。　天津

市藝術博物館藏。　按：　右角兩松與前逕四松間，有兩騎先後顧答，後騎一童侍。左上角山崖

一四六〇

曲逕，下臨溪柳，上架小橋，逕橋傍皆有短欄。款在左上松崖間，行書。

墨竹圖

徵明戲筆。　見《中國古代書畫圖目》九津七・一九〇2》《文徵明墨竹扇頁》：金箋，墨筆。　天津市藝術博物館藏。　按：左有竹一藂，老幹兩枝，左右皆有新竹，兩老幹中新竹一枝，右出滿紙。款在左上角，行書一行。

設色奇峰圖

徵明。　見《中國古代書畫圖目》十一浙一・廿三《明文徵明山水扇頁》金箋，設色。　浙江省博物館藏。　按：右起高山迤邐遠向左側，中幅奇峰巍峙。　山脚皆有水村，右角崖角兩樹下水榭面水。

水墨扁舟橫笛圖

徵明。　見《中國古代書畫圖目》十二皖一・卅一《明文徵明扁舟橫笛圖扇頁》：金戔本，墨筆。安徽省博物館藏。　按：右角石畔老樹兩榦，一枯一榮，左向覆江。　左坡渚一帶扁舟一葉，一

人面江橫笛。

水墨枯木竹石圖

徵明。　見《中國古代書畫圖目》十四粵二・廿四・（一）《明文徵明山水竹石圖扇面册》：十二開，金箋。第一開，枯木竹石圖，水墨。《藝苑掇英》第廿五期《文徵明扇面册》：洒金箋，水墨。崖下石峰前古木兩株，一挺立，一右倚。墨竹三四叢參差其間。款在右上角，行書。《文徵明畫傳》第一七六頁《枯木竹石圖扇》。廣州美術館藏。

設色赤壁泛舟圖

徵明。　見《中國古代書畫圖目》十四粵二・廿四・（二）《文徵明山水竹石圖扇册》：第二開，金箋，設色。　廣州博物館藏。　按：　自中至左石壁連緜，右後遠山連緜。水中扁舟一葉，艙中三人指顧共話。右下角老樹兩株水濱。款在左上角，行書。

設色柏石圖

徵明。　見《中國古代書畫圖目》十四粵二・廿四・三頁《文徵明山水竹石扇册》：第三開，金箋，

設色。　按：　右崖老柏臨流，柏右石峰古木。　款在左上角，行書。　　廣州美術館藏。

設色危崖遠眺圖

徵明。　見《中國古代書畫圖目》十四·粵二·廿四·六頁《文徵明山水竹石扇冊》：　第六開，金牋，

設色。　廣州美術館藏。　按：　右方山崖腳有遠近兩危崖，靠右危崖松下高士坐崖邊遠眺，遠

山一抹。　左下角樹傍小橋上，奚僮捧持向中一松崖下行。　款在左上角，行書。

水墨水亭閒眺圖

徵明。　見《中國古代書畫圖目》十四·粵二·廿四·八頁《文徵明山水竹石扇冊》：　第八開，金牋，

水墨。　《藝苑掇英》第廿五期《明文徵明山水扇面冊》：　第二頁，洒金牋，水墨。　廣州美術館

藏。　按：　左崖下老樹兩株，右覆水亭，亭右欄高士凭眺。　左上山中禪寺一二幢在樹叢中。　款

在左上側，行書。

設色茅屋清話圖

徵明。　見《中國古代書畫圖目》十四·粵二·廿四·九頁《文徵明山水竹石圖扇冊》：　第九開，金

賤，設色。　《藝苑掇英》第廿五期《文徵明扇面册》：洒金牋，設色。　橋架澗上，以通茅屋，內有兩高士相對清話。　屋後遠山夾澗，水下注。　款在右下角，小楷。　廣州美術館藏。　按：此扇册共十二幅。　劉九菴、傅熹年云，內三開真，餘明人舊仿本。

水墨江上汎舟圖

徵明。　見《中國古代書畫圖目》十八《明文徵明江上汎舟圖扇頁》：金牋，墨筆。　武漢市文物商店藏。　按：右山崖下前後樹木六株，兩株左傾江面。　樹下江上扁舟，高士持棹舟中，目注左方山巒樹木，一高峰後遠山隱約。

水墨江邊閒話圖

徵明。　見二〇〇一年朵雲軒拍賣會《文徵明江邊閒話圖扇面》：金牋，水墨。　拍價一萬五千元至一萬八千元。　按：右方山泉從兩崖下瀉，澗上架小橋，崖多樹木。　臨水平崖，兩翁並坐岸際，左者舉左手指點左上懸崖奔泉。　款在中上，行書。

水墨古木竹石圖

徵明。 見二○○二年朵雲軒拍賣會《文徵明行書詩・古木竹石扇面一對》：金箋，水墨。拍

價三萬至四萬元，美金三千九百至五千二百元。 按： 書扇爲行書「嫩湯自候魚生眼」七律一

首。 畫自右上角起，坡上大石左斜，右有矮石，石傍老柏左覆大石，左有老竹三枝，左嫩竹三枝

向左角。 款在左上，行書。

墨竹圖

見於一九五三年除夕上海古玩市場姜老處： 墨畫竹，純用雙鉤。 無款，有「文印徵明」「衡山」兩

方印。

（七）書畫扇總録

扇廿二面卷

見《弇州山人四部稿》卷一百三十二《扇卷》： 右扇卷甲之三，其廿二面爲文衡山徵仲書。 其一

面爲壽承臨筆。 内「庭下戎葵」「風攪青桐」二面作眉山體，與「初秋雨霽」皆小行，特精甚。 赤壁

賦字尤小，餘半面圖以補之。「睡起」「絹封」「缺月」三面皆豫章體，險急中風骨奕奕可愛。此老之於二公，庶幾出藍之美。其他體俱本色，而筆多暮年，或肥或瘠，本具神采。「八十衰翁」一面即所謂壽承臨者，不失箕裘。余與此老晚合，中有四紙見寄者，惜其紙垂敝，不能作懷袖觀，聊以當笥篋之珍爾。

畫扇二十面卷

見《弇州山人四部稿》卷一百三十二《扇卷》：右扇卷甲之六，皆徵仲畫也。凡二十面。前一面乃癸丑秋送余北上者，時年八十四矣，尚能作蠅頭小楷，題七言見贈。彭孔嘉以排律繼之，楷法遂不減公。餘十九面皆雜山水，夏木寒林，清泉白石，或題詩，或上押名，而蒼古秀潤，妙有勝國諸公遺意。內十面尤合作，覽之令人神爽。又一面於拳石中澹墨隱出一貍奴，若醉薄荷者，而威勢自足。信乎公胸中多伎倆也。世人往往見贋筆，不免有蜉蝣之憾，因拈出之。

扇面書四頁卷

見《弇州山人四部稿》卷一百三十二《扇卷乙之一》：扇卷乙之一，凡九八人十九面。王文恪公濟之一，沈石田啟南三，周康僖伯明一，夏文愍公言一，祝京兆希哲二，文待詔徵仲四，王雅宜履吉

三，陳白陽道復三，袁谷虛補之一。是數君子者，獨文愍爲江西人，沾沾負書名，餘皆吳中工八

法者。文祝王陳，已見甲卷，所以屈居此者，不無紙敝墨渝之歎耳。

《書畫跋跋》卷一《扇卷》：　兩漢以前尚篆隸，多用之章疏檄牒。晉以後尚行草，多用之簡札。邇

來此兩則率胥人代書，其自書者軸卷册扇四種及赫蹏小簡而已。而扇於日用尤切，尤堪賞玩。

其敝者或用爲軸、爲卷、爲册、爲屏。余感司寇扇卷，因效爲一册，殊橫闊不便置几案。又書扇

時自有行款法，今改爲橫幅，則斜失度。又扇自別有一種風度，改作册亦失本真。且翰墨在扇

間，即如花木在庭除，亭館在岩谷，天趣悅人。如右軍書姚姥五字扇，太令畫烏駮特牛書牛賦

扇，至今赫赫照書畫間，何反改從幅紙列。此又何削圓方竹杖，重漆斷文琴耶！若謂不宜以供

揮暑，則但可置之笥篋中，日取展玩，與卷册同用，而不失扇書本趣，似更簡便耳。　此扇卷九

軸，當以希哲、徵仲、履吉爲一等；壽承、公瑕輩諸專家爲一等；吳中稍諳八法者一等，文人詩

人別爲一等；　名公卿士大夫又爲一等。

《書畫跋跋》卷三《畫扇卷》：　據所稱甲乙五六等，當是連前字扇爲次耳。　戴沈唐文四公畫，若在

扇爲至寶，其可喜可愛更過於幅軸也。　面字背畫是扇常格，兹所云題字及書詩賦者，似即在畫

一面，第不知亦有係與前字扇爲一柄者否？若拆開爲卷帙，不無可惜。

扇頭戲墨卷

見《王奉常集》卷五十一《文太史扇頭戲墨跋》：蘇長公嘻笑怒罵，皆成文章，餘巧未盡，間作枯槎怪石，以寄其趣。勝國時則趙承旨子昂，我朝則沈處士啟南，皆能以丹青名家，特妙游戲，要其胸中灑落，得長公之趣，不當以畫家概也。文待詔徵仲近接啟南，遠宗承旨，風流點染，住人間九十年，楮墨流播，亡慮千萬。獨此扇卷，一時戲墨，自謂得物性之自然。吾友伯玉性愛畫蘭，此卷特多蘭石，晉陵吳郎捐以相贈。謂余少侍待詔，識其旨趣，出示賞歎久之。以承旨人物，王孫國香，猶見諸於畫蘭。今吾伯玉，與待詔後先生於盛朝，握蘭丹陛，無愧幽谷，可不謂幸歟！唔賞風節，便可直追長公，浸浸進於技矣。

書畫扇面四十頁

見《東圖玄覽》：文太史便面書畫四十片爲一册。内青綠煮茶圖、淺絳流水桃花圖、蠅頭書秋聲賦、小楷書門茶記，皆妙絶。

書扇十一頁

見《石渠寶笈》卷三《明人書扇二册》：上册凡十四幅，第三幅、第九幅素牋本，餘俱金牋本。第

一幅吳寬，第二幅沈周，第三幅王守仁，第四幅祝允明。 均略第五幅行草書七言律詩，款識云：

夜宿婁江舟中，文壁。 第六幅行書七言古詩，款識云： 右四時讀書樂，徵明。 第七幅行草書七

言律詩，款識云： 早朝一首，徵明。 第八幅行書七言古詩，款識云： 右梅花，徵明。 第九幅行

書七言律詩，款署徵明。 第十幅行書七言律詩，款識云： 丁未九日與客遊石湖二首，徵明。 第

十一幅行書七言律詩，款署徵明。 第十二幅行書七言律詩，款署徵明。 第十三幅行書七言律

詩，款署徵明。 第十四幅行書七言律詩，款署徵明。 下冊凡十四幅，皆金箋本。 第一幅凡三

則，一行書五言古詩一首，款署徵明。 一楷書五言律詩二首，第一首識云： 右虎丘劍池。 第二

首識云： 右酌陸羽泉。 款署王寵。 一楷書七言律詩一首，款識云： 九日陽湖又期，同衡翁，胥

江、西室、元洲、珮弦集虎丘作。 彭年。 下略

書扇十六幅

見《石渠寶笈》卷三《明人書扇十冊》第一冊： 凡十六幅，金箋本。 第一幅宋詞，第二幅五言律

詩，第三幅至第十幅俱七言律詩，第十一幅、第十二幅俱五言律詩，第十三至第十五幅俱七言律

詩，第十六幅五言律詩，俱款署徵明。 惟第八幅款云： 徵明爲東洲書。 餘九冊略

畫扇十五幅

見《石渠寶笈》卷四《明人畫扇四册》第二册：凡二十幅，皆金牋本。第十四幅、第十五幅、第十八幅墨畫，餘俱著色畫。第一幅山水，款署徵明。第二幅畫王維詩意，前書「閉户著書多歲月，種松皆作老龍鱗」句，款署徵明。 按⋯⋯ 互見。 第三幅柏石，款署徵明。 按⋯⋯ 互見。 第四幅山水，款識云：嘉靖壬午仲夏，同王履吉濯足劍池，寫此寄興。徵明。 互見。 第五幅山水，款署徵明。第六幅山水，款題云：子長嘉興寄遨遊七絶，互見。徵明爲洛原畫并題，丁亥十月。第七幅山水，款署徵明。第八幅山水，款署徵明。第九幅山水，款題云：雨過溪山意渺然七絶，互見。徵明。第十幅山水，款題云：石梁宛轉帶滄灣七絶，互見。洛原過訪，漫此賦謝，徵明。第十一幅山水人物，款署徵明。第十二幅山水人物，款署徵明。第十三幅山水，款題云：古松流水斷飛塵七絶，互見。第十四幅灌木幽篁，款署徵明。第十五幅山水，款題云：雨過重重樹五絶。款署徵明。又袁裘、陳道復各題五絶一首。 互見。 餘略。

畫扇八幅

見《石渠寶笈》卷四《明人畫扇四册》第一册：十八幅，皆金牋本。第一幅墨畫山水，款題云：水亭無帳綠陰夕七絶，互見。文壁爲翊南君題。第二幅著色畫山水，款署徵明。第三幅墨畫山

水，款署徵明。第四幅墨畫山水，款署徵明，右方有署句一，署「良相」二字。第五幅墨畫山水，款題云：春樹綠高低五絕，互見。徵明。第六幅墨畫山水，款署徵明。第七幅著色畫山水，款題云：雜樹翳深塢五絕，互見。徵明。第八幅墨畫山水，款署徵明。餘略。

行書七律兩幅

見《石渠寶笈》卷十一《明人便面書四册》第一册：凡二十幅。第四幅、第五幅俱金牋本，俱文徵明行書七言律詩一首。餘略。

行書七古一幅

見《石渠寶笈》卷十一《明人扇頭書一册》：凡十幅。上略。第三幅金牋本，文徵明行書七言古詩一頁。餘略。

畫扇二十幅

見《石渠寶笈》卷十二《明文徵明畫扇一册》：金箋本，凡二十幅。第一幅至第十幅俱著色畫，第十一幅至第二十幅俱墨畫。第一幅坡石高松，未署款，有「徵明」「停雲」二印。第二幅溪汀烟

樹，款署徵明。　第三幅看山圖，隸書款題云：　五湖春水綠于苔七絕，互見。　徵明。　第四幅水樹臨流，款署徵明。　第五幅松陰漁笛，未署款，有「文徵明印」一印。　第六幅倚石圖，款識云：辛卯閏月，徵明製。　互見。　第七幅泉石小景，款題云：　寒泉出石鑨五律，互見。　徵明。　第八幅萱花，款署徵明。　第九幅綠陰繫艇，款署徵明。　第十幅柏石，款識云：　丁酉冬日，徵明製。　互見。　第十二幅棘枝雙雀，款署徵明。　第十三幅蘭竹，款署徵明。　第十四幅虬松，未署款，有「文徵明」「停雲」二印。　第十五幅桂花，款題云：　白頭自笑老仙郎七絕，互見。　徵明。　第十六幅菊花，款署徵明。　第十七幅竹樹，款署徵明。　陸師道題云：　竹樹何蓁蔚五絕。　陸師道。　又王履祥題云：　修樹隣奇石五絕。　履祥。　第十九幅竹樹，款署徵明。　第二十幅樹石小景，款署徵明。　餘略。

墨竹，未署款，有「徵明」一印。　盧雍題：　老幹歷冰雪五絕。　盧雍。　第十一幅

第十八幅竹樹，款署徵明。

水墨畫兩幅

見《石渠寶笈》卷十二《明人便面畫四冊》第一冊：　凡二十幅。　第一幅沈周山水。　第二幅唐寅墨竹。　第三幅周臣觀瀑圖。　第四幅墨竹，款云：　徵明戲筆。　第五幅墨畫竹樹，款題云：　日落小窗暝五絕，互見。　徵明。　皆金牋本。　餘略。

水墨山水一幅

見《石渠寶笈》卷二十二《明人畫扇集册二册》：上册，凡十二幅。第六幅，金牋本，墨畫山水。

書「山中一夜雨，樹杪百重泉」句。款識云：丙申四月，徵明寫。餘略。互見。

書扇三幅

見《石渠寶笈》卷二十二《明文董書畫扇集册一册》：凡十三幅。第一幅金牋本，行書七言律詩

一首，款署徵明。第二幅金牋，小楷書絕句二百一首。款識云：右錄唐絕選再二百闋有奇，似

□杜兄。戊寅仲春，徵明。第三幅金牋本，行書七言律詩一首。款識云：春日同方塘遊天平，

書此奉贈。徵明。互見。餘略。

畫扇四幅

見《石渠寶笈》卷二十二《明文氏畫扇集册一册》：凡九幅。第一幅素牋本，餘三幅金牋本。第

一幅著色牡丹，款題云：墨痕別種洛陽花七絕，互見。八月朔日賦此，徵明爲威遠書。幅後彭年

題云：粉痕破面東風麗七絕。彭年奉次。第二幅墨菊竹石，未署款，有「文徵明印」一印。第三

幅墨蘭竹石，款題云：細雨沾翠袖五絕，互見。徵明。後有題句云：綠葉轉光風五絕。無款，下

有「李昂枝印」一印。第四幅墨畫，款識云：嘉靖己巳秋七月既望，徵明寫古木寒泉。互見。

餘略。

行書七律 一幅

見《石渠寶笈》卷二十八《明人便面書一冊》：上略。第七幅金牋本，行書七言律詩一首，款署徵

明。餘略。

水墨菊石

見《石渠寶笈》四十一《明人便面畫一冊》：金牋本，凡十二幅。上略。第三幅墨畫菊石，款署徵

明。餘略。

書畫成扇卅二柄書畫卅七幅

見《烟雲寶笈成扇目錄》。按：大都互見。

《明文徵明著色雪山圖一柄》：冷金葉，著色畫雪山行旅，寒林書屋。上方楷書題：「嘉靖庚子

五月十九日，徵明製。」計二行。

《著色古木寒鴉一柄》：冷金葉，著色畫楓林鴉陣，蘆舟對話。上方行楷書題：「楓樹蕭然山更

清七絕。長洲文徵明。」計五行。

《著色行旅圖一柄》：泥金葉，著色畫巒光塔影，流水長橋，行李負擔相望。左上楷書題：「嘉靖

甲午長夏寫於玉磬山房，長洲文徵明。」計三行。

《著色采芝圖一柄》：泥金葉。著色畫石壁靈芝，松雲流水，松下一童子持鋤作斯芝之勢，一老

遙立而觀。無款，左方連珠印一，「徵」「明」朱文。

《著色落花圖一柄》：泥金葉，著色畫楊柳長堤，落英走馬。左上隸書題落花圖，楷書款：「嘉靖

庚寅三月既望，長洲文徵明寫。」共計三行。

《著色抱琴圖一柄》：泥金葉，著色畫松壑飛泉，一老坐松根上，一僮抱琴侍。左上楷書款：「嘉

靖庚子八月，文徵明畫。」

《著色臨流亭子圖一柄》：泥金葉，著色畫古柏晴巒，臨流亭子，有人閒眺。左上楷書題：「草堂

垂蔭沒籬門七絕。長洲文徵明。」計九行。

《著色深山積翠圖一柄》：泥金葉，著色畫曲水低橋，晴巒疊翠，橋上一老翁攜童閒行。上方行

楷書題：「曲水低橋細路分七絕。正德己卯春，長洲文徵明。」計八行。

《墨筆梅竹圖一柄》：冷金葉，墨筆梅竹。行草書題：「雪天花地自迷神七絕。徵明。」計六行。

《著色》函關秋霽圖一柄》：泥金葉，著色畫關山行旅。上方楷書題：「函關秋霽旅人稠七絕。」嘉靖壬午冬十月，長洲文徵明。」計六行。

《著色松林古寺一柄》：泥金葉，著色畫松林古寺，策杖行吟。右上方楷書題：「策杖松行得得程七絕。長洲文徵明。」計六行。

《著色關山積雪一柄》：冷金葉，著色畫雪山行旅，塔影江聲。左上楷書題：「正德庚辰夏畫於玉磬山房，長洲文徵明。」計三行。

《著色畫松林獨坐一柄》：泥金葉，著色畫古柏流泉，焚香獨坐。左上楷書題：「綠陰垂幄草敷□七絕。正德庚辰夏四月五日，文徵明畫并題。」計七行。

《著色雪山茆店一柄》：硬黃紙本，著色畫崇山飛雪，溪亭對讀。上方楷書題：「飛雪蔽空無鳥迹七絕。長洲文徵明。」計五行。

《著色畫雲山暮雨一柄》：泥金葉，著色畫米家山烟雲漁艇。上方行書款徵明。

《墨畫平山茅屋一柄》：泥金葉，墨筆畫秋林茅屋。右上行書款徵明。

《著色畫深山幽徑一柄》：泥金葉，著色畫深山幽徑。左上楷書題：「宛轉山林石逕斜七絕。正德辛巳三月，長洲文徵明。」計七行。

《著色觀水一柄》：泥金葉，著色畫平林遠岫，流水長橋，有人立橋上作下顧之狀。右上楷書

題：「至理本無跡」五絕。正德庚辰春三月，長洲文徵明。」計六行。

《著色招鶴圖一柄》：泥金葉，著色畫蒼松遠岫，一鶴欲下，松下一老作舉手反顧狀，一童子抱書侍。右上楷書題：「嘉靖丙午清和既望，長洲文徵明。」計二行。

《著色畫觀泉一柄》：泥金葉，著色畫古松藤蔓，飛瀑流泉，松下一老坐觀，二僮抱琴侍。左小楷書題云：「嘉靖五年夏五月既望，長洲文徵明。」計二行。

《著色畫赤壁圖一柄》：泥金葉，著色畫赤壁圖。左上隸書款：「長洲文徵明。」計二行。

《著色畫桃林一柄》：泥金葉，著色畫春景山水。右上楷書題：「雨後郊原物候新七絕。正德己卯清和既望，長洲文徵明。」計八行。

《著色觀書圖一柄》：泥金葉，著色畫高岡鳴鶴，古柏寒梅，一老趺坐觀書，一童踞地作捲書狀。右上楷書題：「嘉靖甲辰春三月既望，倣馬和之筆意於停雲館。徵明。」計六行。

《行草書七言律陸士仁桃源圖一柄》：冷金葉，一面行草書十九行，丁巳除夕、戊午元旦七律二首，款：「近作二首，寫似繩之憲副賢親，用見鄙況。徵明。」

《行草七言絕句六首錢穀畫板橋策蹇一柄》：行草書三十三行，款：「右絕句六首，錄於停雲館。徵明。」餘略。

《行書五言律與王穀祥書五言律陸師道書七言律一柄》：泥金葉，行書七行，五言律一首，款「徵

明」。餘略。

《行書七言律一柄》：泥金葉。行書十五行，七言律一首。款「徵明爲玉華書」。

《墨筆畫仿雲林並書七言律一柄》：泥金葉，一面墨筆畫，仿雲林秋山亭子，上方行書款：「徵明爲次河作。」計二行。一面行楷書二十五行，七言律四首，款：「丙辰五月三日書，徵明時年八十又七。」又六行，款：「長男彭記。」又楷書二行，七絕一首，款：「周天球書。」又七行，款：「後學彭年題。」

《著色秋林書屋並書七言律一柄》：泥金葉，一面著色畫秋林書屋。右上行書，款「徵明」。一面行草書十七行，七言律一首，款：「右題璚華島一首，書於悟言室，徵明。」

《著色秋山紅樹董其昌五言排律一柄》：泥金葉，著色畫紅樹秋山，書堂跌坐。左上楷書，款：「嘉靖癸酉清和，長洲文徵明畫。」計二行。餘略。

《墨筆雲山圖並書五言律一柄》：泥金葉，一面墨筆畫雲山圖，右上行書款「徵明」。一面行書十一行，五言律一首，款「徵明」。

《著色野鳥圖祝允明書七言律一柄》冷金葉，一面著色畫楓竹鳴禽，左上款：「庚午秋日戲寫，徵明。」計二行。餘略。

《著色溪柳山莊並書七言律一柄》：冷金葉。一面著色畫溪柳山莊，平臺坐話。右上楷書款：

「嘉靖己酉三月既望寫，徵明。」一面行草書三十三行，七言律四首，款「徵明」。

按：綜《石渠寶笈》所記畫扇五十一幅，字扇卅四幅。《烟雲寶笈》所記成扇三十二柄，中畫廿九幅，字八幅。可知清宮所有徵明畫扇八十幅，字扇四十二幅，書畫共一百二十二幅。

書畫扇

見《樓山堂集・陳定生書畫扇記上》：定生所藏扇最富。自言少時購求不遺餘力，自弘、正以來，吳中賢哲墨妙亦略備矣。予展閱數次，擇其跡最真，而人品書畫皆可傳世無疑者，爲記之。

沈石田略。唐伯虎略。文衡山畫扇凡十。小圖大抹，淺絳深染，春華寒林，幽潭碧嶂，無所不具，斯美備矣。書亦各體有之，而細書落花十律尤精。有四面非自書，則王雅宜行楷居二，周公瑕擬黃山谷一，其一爲玉女潭圖小楷書玉潭詩十六首，彭隆池也。陳白陽畫六。略。畫茉莉者，彭隆池題其上，右面書爲文徵仲梅花詩略。陸包山畫三。有山水樓待月圖最精，文衡山有題。略。陳括山水甚奇，有文衡山書。略。凡畫之面五十有一，書之面四十有五，書畫兼者惟文氏父子最多。

書畫扇十六幅

見《聽颿樓書畫錄》卷一《明文待詔書畫扇册》：十六幅。第一幅楷書桃花源記。戊戌三月六日，徵明書。第二幅虛閣納涼圖。潭潭虛閣帶瀛灣七絶。徵明。第三幅行書七律。閑窗淡淡網游塵略。徵明。第四幅林木竹石。嘉靖二十六年歲在丁未，四月廿又九日燈下戲筆，徵明時年七十又八。雨餘竹色明五絶。文嘉。第五幅書後赤壁賦。右後赤壁賦，丁未十月廿日徵明書。徵明。第六幅扁舟遊眺。徵明。第七幅行書七絶。為政心閒物自閒略。徵明。第八幅傚梅道人山水。徵明。第九幅行書七律。貪看粼粼水拍堤略。徵明。第十幅濯足清流。香雲芳樹暖悠悠七絶。嘉靖四年冬，文徵明畫。第十一幅書水龍吟。依依落日平西略。右調水龍吟，徵明。第十二幅五松圖。徵明寫泰山五松。第十三幅行書五律。輕浪激迴渚略。徵明。第十四幅蘭竹。缺月搖佩環五絶。徵明畫并題。第十五幅仿山谷書。渺渺中流溯小舠七律。徵明仿山谷筆。第十六幅曠野騎驢。徵明。劉承暉用刀削竹面不打磨。李昭慣作瓜子十三骨。馬勳善圓頭棕竹尤精。蔣蘇臺兼善直根其巧在鎖。沈少樓善仿馬勳。柳玉臺伎兼蔣李。閔二舍稍次沈柳。金陵荷葉李開闔如川扇之便。何格之白面為佳。陳樸之更能標舊。季彤觀察家有便面册，為書明吳門金陵良工風扇於此册之首。此册乃文待詔用意之作。非此數子所製，不肯輕為書畫也。近日粵中以八分朱提買一摺疊，大暑中索人小楷如通貨然，可笑可

笑。摺扇仿於宋，以便從者籠攜，名曰聚頭。至明，唐沈輩始爲書畫，吳下人即以爲非此不可耳。王元美有扇冊十本，其唐沈文仇，亦不能如此之備矣。辛丑立冬日，冬愛初晴，書於鶴露軒北窗下。吳伯榮。

花卉扇十二幅

見《聽颿樓書畫記》卷一《明文待詔山水花卉扇冊》：十二幅。第一幅墨竹。涼影半窗月，秋聲一枕風。徵明。淇園一枝春雨足七絕。祝允明。第二幅策杖東籬。村逕繞山松葉晴，柴門臨水稻花香。徵明畫。第三幅石巖古柏。徵明。第四幅萬松買夏。壬子四月十又三日，徵明製。第五幅泛舟小渚。徵明。第六幅桃柳鴛鴦。徵明。第七幅觀瀑圖。徵明。第八幅水榭觀瀑。徵明。第九幅蘭竹。徵明。西風獵獵掩塵沙七律。東峯次韻爲晴川子題。第十幅綠陰獨坐。徵明。第十一幅攜琴遠眺。徵明。第十二幅仿米家山。徵明。

小楷扇一幅

見《聽颿樓書畫記》卷四《集明人小楷扇冊》：十二幅。第三幅文待詔楷書…「鬱叢林之嵯峨兮竹林七賢賦」，略。諸賢共隱竹林清七律。徵明。」餘略。

行草一幅

見《聽颿樓書畫記》卷四《集明人行草扇册》：廿八葉。第七幅文待詔行書：「天寒萬木僵五古。徵明。」文徵明，宸濠慕其名，以書聘，辭疾不赴。周徽諸王以大寶玩贈之，不啟封而還。榮光題。

書畫四幅

見《寶迂閣書畫錄》卷一《明人書畫扇册》：共十六開。上略。三：設色桐溪玩月，款「徵明」。五：行書賞牡丹詩二首。克晦。六墨筆枯木竹石，題曰：「枯卉宿莓苔五絕。徵明。」餘略。

書畫四幅

見《寶迂閣書畫錄》卷一《沈文唐仇四大家畫扇名人書扇册》：上略。第二開，洒金面，文衡山設色雲山，樹下二人對坐觀瀑。「徵明」印。上幅泥金面，衡山臨晉帖二通，款「庚子十一月四日」，「徵明」印。三開，洒金面，文衡山墨筆蘭竹，款「徵明」。上幅祝枝山狂草七古。四開，洒金面，文衡山青綠烟波畫船，款「徵明」。上幅行書，款「拙叟爲悦軒題七絕一首」。餘略。

書扇三幅

見《壯陶閣書畫錄》卷二十。

《明文衡山詩扇》：岸幘南樓上五律。無款。有「文印徵明」方印。泥金面，行楷凝重，墨濃如漆。

北海沉着，兼山谷風韻，枝山當望而却步。停雲書衣被人間，吾獨取此二扇入帖，精妙可知。

《明文衡山書扇》：春雨綠陰肥五律。徵明。泥金面，行楷端重遒麗。

《明文衡山詩扇》：綠樹成陰徑有苔七律。徵明。泥金面，本色書，玩其詩意，殆官待詔告歸後作也。

附錄一：評論文徵明書法

丁寶書

寫字如槍刺石，用筆運腕，無一筆敢懈。文衡山先生所以能冠絕古今者，無一筆在紙上拖着而已。

《丁芸軒先生畫粹》侯湘《丁雲軒先生言行錄》

文震亨

虞卿既藏先公《赤壁》二賦及圖，而復得京兆所書，別爲一卷。蓋先公於準繩之中，全露生動，京兆於生動之中，不失準繩。離則雙美，合尤競奇者也。先公跋有真行二種，其推服京兆殊至。可見先輩虛懷善下，足令近時妄自標致者，如野狐禪見真佛説法，通體汗下矣。　上

海古籍書店本《明祝允明草書前後赤壁賦》

方　薰

書畫自畫禪開堂説法以來，海内翕然從之，沈、唐、文、祝之流遂塞，至今無有過而問津者。近來又以虞山、婁江爲祖法，亦復不參香光。一二好古之徒，孤行獨詣，必皆非笑之。書畫之轉關，要非人力能回者。　《山靜居論畫》卷下

衡山太史書畫，瓣香松雪，筆法到格，駸駸乎入吳興之室矣。然自有清和閒適之趣，別敞逕庭，亦由此老人品高潔所至。　《山靜居論畫》卷下

毛慶臻

李貞伯之高雅渾厚，深得趙法，爲枝山外舅。文徵仲從學書得力，故文字一生不脱趙氣，其淵源如是也。　《一亭考古雜記》

吳匏菴專意坡書，形神俱肖。王濟之用瘦金體，其實從山谷化出，自成一家，未見有繼之者。當時沈、祝、唐、文四先生，皆遊其門。評古鑒賞，傳爲雅話。徐昌穀、張夢晉同在詩酒之列。其時唐、宋精品，尚有存者，今不可得見矣。　《一亭考古雜記》

按：沈周年長於王鏊二十三歲，書法雖學黃庭堅，實未嘗遊王門稱弟子，而是王鏊師友之間人物。

文氏自温州暨待詔，世有厚德，書、畫、詩、詞以及鈎摹、篆刻，無一不精。壽承、休承，能繼家

學。長孫元發最知名。曾孫初名從龍，早歲登科，後改名震孟，五十始大魁，贈公，已不及見

矣。世皆推仰衡山公之貽謀云。公書畫皆宗趙文敏，晚乃效石田習山谷體，然不相襲也。嘗

愛金元玉書善學張伯雨，聚其手蹟，裝而珍之，名曰「積玉」，其推獎風流若此。今元玉書，亦

不多得。　　《一亭考古雜記》

按：徵明長孫元肇，元發乃次孫。從龍字夢珠，乃元肇第三子，萬曆壬午舉人。天啟二年狀元乃文震孟，震孟初名

從鼎，元發長子。

文徵仲每晨起必楷書《千文》一篇，以爲習字得力處，流傳宜多。及觀董文敏精楷《千文》一

卷，自題云：「每作字輒停遲，至四年接續始成。」此又何其難也？此卷字字用意，固爲不苟

作。若文楷，殆以膳寫畢工而已，宜其相去懸殊也。　　《一亭考古雜記》

智永爲右軍七世孫，深通筆法之秘。所書真草《千文》，施之寺中，不下數十百本，亦欲其傳流

廣布，爲後人模楷耳。「律召調陽」句對「閏餘」字甚明，不知何由誤傳「呂」字？《停雲館》所刻

懷素草書，殆已作俑。後來趙子昂，鮮于伯機、祝枝山、文衡山、陳道復、董思白所書《千文》，

無一作「召」者。豈諸公臨古，俱未見耶？抑反以舊傳爲誤耶？　　《一亭考古雜記》

世傳獻之《保母帖》元本，余曾獲觀，有姜白石題字千餘，作八分體。陸貫夫曾疑爲元人僞迹。

或疑文待詔亦優爲之，然決非也。　　《一亭考古雜記》

王寵

吳中書家，首稱祝京兆、文內翰二公。予每見其手書，輒臨摹數過，方始棄去。　　　　　《味水軒日記》

卷六王寵跋《祝京兆草書離騷經》

王世貞

余嘗謂吳興趙文敏公孟頫，風流才藝，惟吾郡文待詔徵明可以當之，而亦少有差次。其同者，詩文也，書畫也，又皆以薦辟起家。趙詩小壯而俗，文稍雅而弱，其淺同也。沉，其離古同也。書：小楷，趙不能去俗，文不能去纖，其精絕同也；行押，則趙於二王近，而文不能近，少遜也；署書，則文復少遜也；八分古隸則文勝，小篆則趙勝也，然而篆不勝隸。畫則趙之入唐宋人深，而文少淺，其天趣同也。其鑒賞博考復同也。位在趙至一品，而文僅登一命。壽則文踰九齡，而趙僅垂七袠。若出處大節之異，前輩固已紛紛言之，吾待詔不與同年語也。　　　　　《讀書後》

天下法書歸吾吳，而祝京兆允明爲最，文待詔徵明，王貢士寵次之。待詔小楷師二王，精工之甚，惟少尖耳，亦有作率更者。少年草師懷素，行筆倣蘇、黃、米及《聖教》。晚歲取《聖教》損益之，加以蒼老，遂自成家。唯絕不作草耳。王正書初法虞永興、智永，行書法大令，最後益

以遒逸，巧拙互用，合而成雅，奕奕動人。文以法勝，王以韻勝，不可優劣等也。　　《藝苑巵言附

按：文徵明晚歲草書，即所見印本，有天津藝術博物館草書詩卷，爲嘉靖己丑（六十歲）所寫。又有上海藝苑真賞

社草書《赤壁賦》爲嘉靖乙巳六月（七十六歲）所寫。又有正書局正草《千字文》，其草書亦乙巳年八月所寫。今故

宮博物院藏草書《千字文》有文彭跋；前北平故宮博物院印本《故宮名扇集》第一期中末幅草書五古三首爲子充書

者，皆非早年作。故文氏晚年，並非「絕不作草」者。

古隸在明世殊寥寥，聞雲間陳文東頗合作，然未之見也。獨文太史徵仲，能究遺法於鍾、梁，

一掃唐筆。乃子彭繼之，亦自遒雅，少傷率易耳。吾州陸旅攜，爲文氏甥，妙得其意，惜三十

而夭，未見其止。少時日從事翰墨間，不解多乞之，深以爲恨。徵仲恒自負隸法則不讓古人，

而歉於篆。然余得其《千文》一本，亦在吳興堂廡也。　　　《藝苑巵言附錄》卷三

國朝書法，當以祝希哲爲上，文徵仲、王履吉、宋仲溫、宋仲珩次之。陸子淵、豐道生、沈華亭、

徐元玉、李貞伯、吳原博又次之。餘似未入品。　　《藝苑巵言附錄》卷三

吾吳中自希哲、徵仲後，不啻家臨池而人染練。法書之蹟，衣被天下，而無敢抗衡。雲間雖陸

子淵能振其法於寥響之後，緣門戶頗峻，師承者少。四明豐人翁，自負書藪，第形模既不美

觀，加之狼戾難親，踪跡永絕。馬應圖狂翰，以暴得名，故昇、歙之地，亦有習者。既貽譏大

雅，終非可久。維揚間亦傳朱子价楷法，再傳之後，疎慢肥弱，種種因之。番禺士人，近頗斐然。如黎郎中惟敬，於四體各有意，梁禮部思伯，楷法亦精，皆遠得徵仲結法。後進踵起，未可量也。

《藝苑巵言附録》卷三

道生（豐坊）云：「雙鈎懸腕，讓左側右，虛掌實指，意前筆後。」此古人所傳用筆之訣也。「如屋漏雨，如壁坼，如印印泥，如錐畫沙，如折釵股。」古人所論作書之勢也。然妙在第四指得力。俯仰進退，收往垂縮，剛柔曲直，縱橫轉運，無不如意，則筆在畫中，而左右皆無病矣。此法鍾、王之後，唯藏真得之爲多。庶幾於是者，唐則伯施、信本、登善、虞禮、紹京、泰和、伯高、清臣、誠懸；五季則景度、重光，宋則君謨、元章，元則子山、子昂，本朝則仲珩、貞伯、希哲、徵仲數人而已。

《藝苑巵言附録》卷三

按：伯施者，虞也。信本者，歐陽也。登善者，褚也。虞禮者，孫也。紹京者，鍾也。伯高者，張也。泰和者，李也。清臣者，顏也。誠懸者，柳也。景度者，楊也。重光者，俊主也。君謨者，蔡也。元章者，米也。子山者，巙也。子昂者，趙也。仲珩者，宋也。貞伯者，李也。希哲者，祝也。徵仲者，文也。豐於唐不取知章，季海父子，宋不取子瞻、魯直；元不取伯機，明不取南宮，履吉，當別有意。

《藝苑巵言附録》卷二

吾衍曰：「隸書人謂宜扁，殊不知妙不在扁。挑拔平硬如折刀頭，方是漢隸。」衍此語尤合作，正《受禪》《勸進》之所以妙也。近代文徵仲得之。瘦而恇者，韓擇木也。豐而扁者，唐玄宗

也。拙而醜者，朱協極也。

《藝苑卮言附錄》卷二　又見《六藝之一録》卷二百九十五

正鋒、偏鋒之説，古本無之。近來專欲攻京兆，故借此爲談耳。蘇、黃全是偏鋒，旭、素時有一二筆，即右軍行草中，亦不能盡廢。蓋正以立骨，偏以取態，自不容已也。文待詔小楷，時時出偏鋒，固不特京兆，何損法書？解大紳、豐人翁、馬應圖縱盡出正鋒，寧救惡札？不識丁字人，妄談乃爾，可恨可笑。

《藝苑卮言附録》卷二

祝京兆草隸，奕奕絶世，唯李獻吉詩，沈啟南畫可以配之。然獻吉與京兆絶類，蓋皆有敗筆，而不失爲大家也。濟南諸公後出，幾令獻吉失盟主，而京兆遂無有踰之者。書則文徵仲類何仲默，王履吉類徐昌穀，敗筆絶少。畫家唐伯虎亦不減徵仲。

《弇州山人四部稿》卷二百三十

唐文皇云：「當今名將，唯李勣、薛萬徹耳。勣不大勝，亦不大敗，萬徹不大勝，則大敗。」以語文太史及陳道復，必當各領取一將印也。

《弇州山人四部稿》卷一百三十二《陳道復赤壁賦卷》

祿之與履約札謂：「舉筆目眩，閏之則成雙筆。且屬不可。」聞衡翁語，劇可笑。蓋是時衡翁踰八袠，尚能作蠅頭楷故也。

《弇州山人續稿》卷一百六十二《三吳名士筆札》

祝京兆手書《夷堅丁志》凡三卷，皆小楷。雖不甚經意，而結體出吳興，時有晉人法。京兆任誕好怪，與景盧臭味合，宜其爾也。比之待詔《杜陽春》，風斯下矣。

《弇州山人續稿》卷一百八十

二《祝京兆真蹟》

三《祝京兆書夷堅志》

右軍諸帖，惟《聖教序》在行草間，極有益學者。　近世文太史書法多出此。　《弇州山人四部稿》卷一百三十二《陳道復赤壁賦卷》

吾吳詩盛於昌穀，而啟之則季迪；書盛於希哲、徵仲，而啟之則仲溫。　若文東則雲間之破天荒者。　《弇州山人四部稿》卷一百六十四《有明三吳楷法》

我吳中祝京兆名高一時，要之不能執書家牛耳盟。　文待詔爲弘、正、嘉三朝獨步，他亦玩世也。　《吳越所見書畫録》卷二王世貞跋《陸文裕書卷》

書家父子最著者，魏太傅鍾繇、司徒會，晉右軍將軍王羲之、尚書令獻之，唐率更令歐陽詢、蘭臺侍郎通，宋禮部員外郎米芾、敷文閣學士友仁，及吾郡文待詔徵明、博士彭、學正嘉而已。　《藝苑卮言附録》卷三

王時敏

文徵仲先生高風介行，坊表不渝。　先正典型，表見于紀載者不一。　其詩文翰墨，師授皆有淵源，毫芒必循矩度。　德藝兼優，允稱金春玉應。　《王奉常書畫跋》

附録一：評論文徵明書法

一四九一

王宏撰

三百年書家，世咸推枝山、衡山爲最，其次無如雅宜。

《砥齋題跋·王雅宜字卷跋》

王澍

子昂天材超逸，不及宋四家，而工夫爲勝。晚歲成名後，困於簡對，不免浮滑，甚有習氣。元明一代書家皆宗仰之。雖鮮于困學諸公，猶爲所蓋，其他更不足論。有明前半未改其轍，文徵仲使盡平生氣力，究竟爲所籠罩。

《論書賸語》《六藝之一錄》卷三百四

有明一代隸書，前有全室叟，後推文待詔。全室承趙文敏遺烈，作書古淡，猶有前人風韻。文待詔專以觚稜斬截爲工，則去古法愈遠矣。

《竹雲題跋·臨文待詔隸書千字文》

《聖教》雖唐人集字，其結構處反正相生，畫畫有鋒相向。昔人所謂側筆取勢，於此見之。前輩惟文衡山先生最得此秘。

《退菴金石書畫跋·懷仁聖教序第五本》王跋

王文治

有明一代善楷法者，董文敏而外，祝枝山、王雅宜而已。無論二沈學士未脫俗氣，即文待詔亦極滯少筆趣，去古人尚遠也。

《快雨堂題跋》卷五《祝允明宮詞》

小文書，精熟不如待詔，而蕭散之氣則遠過之。待詔正以精熟，不免習氣過重，時有俗韻。余愛小文，過于待詔，欲以質之知言。

《快雨堂題跋》卷五《文壽承書册》

王 昶

文徵明初名壁，以字行，更字徵仲，長洲人。以歲貢入京，授待詔，即乞歸。往來姚山、邐浦，小詞散布，隸書尤工。

《明詞綜》

永 瑢

徵明與沈周，均工於書畫，亦均工詩。周詩自抒天趣，如雲容水態，不可限以方圓。徵明詩則雅潤之中，不失法度，與其書畫略同。

《四庫全書簡明目錄》

朱之蕃

國朝隸書，祝、文二公究心最得。筆力遒勁，真足以存漢代典型。

《漢隸韻要》序

朱國禎

吾友董玄宰於書畫稱一時獨步矣，然對人絕不齒及。戊戌分獻文廟，齋宿。余問曰：「兄書法妙天下，於國朝當入何品？」曰：「未易言也。」再問曰：「兄自負當出祝枝山上，且薄文徵仲不居耶？」玄宰曰：「是何言？吾輩浪得名耳。枝山尚矣，文亦何可輕比。」因舉筆寫十數文字曰：「着意寫此，曾得徵仲一筆一畫否？」看來此句是真心話。余常言文書勝董，觀此益信。

《湧幢小品》卷三

朱謀垔

待詔小楷行草，深得智永筆法。大書倣涪翁尤佳。評者云：「如風舞瓊花，泉鳴竹澗。」《續書史會要》

朱彝尊

先生人品第一，書、畫、詩次之。先生作書最勤，兼畫必留題。予常見所寫朱竹，即以朱書題詩其上，曩從父維木公治別業於碧漪坊，池荷岸柳，有軒三楹，懸先生手書於壁，即《池上》一詩云。《静志居詩話》

朱和羹

偏鋒、正鋒之說，古來無之。無論右軍不廢偏鋒，即旭素草書，時有一二，蘇、黃則全用。文待詔、祝京兆亦時藉以取態，何損耶？若解大紳、馬應圖輩，縱盡出正鋒，何救惡札？　《臨池心解》

小楷最不易工，元章但有行押，偶一作楷，亦但妍媚取態耳。每論宋楷，以吳傅朋說爲第一，明楷以文衡山爲第一。然畢竟子昂得《黃庭》、《樂毅》法居多。邢子愿謂：「右軍以後，惟趙吳興得正衣鉢，唐、宋人皆不及也。」　《臨池心解》

學書最宜《千文》。九成之臺，必自地起，未知分布，而能縱橫出奇者，非所聞也。松雪有篆書一本，四體書一本，草書一本；文待詔有蠅頭小楷一本，草書一本；香光行書一本，此近代之最著者。　安得名蹟薈萃，結墨池之良緣乎？　《臨池心解》

何良俊

隸書當以梁鵠爲第一，今有《受禪》、《尊號》二碑及《孔子廟碑》皆是。《孔廟碑》是陳思王撰文，梁鵠書，亦二絕也。　蓋承中郎之後，去篆而純用隸法，是即隸書之祖也。今世人共稱唐隸，觀史維則諸人之筆，拳局蠖縮，行筆太滯，殊不足觀。至元則有吳叡孟思、褚奐士文，皆宗梁鵠，而吾松陳文東爲最工。　至衡山先生出，遂迥出諸人之上矣。　《四友齋叢說》卷二十七

國初諸公儘有善書者，但非法書家耳。其中惟吾松二沈，聲譽藉甚，受累朝恩寵。然大沈正書仿陳谷陽，而失之於軟。沈民望草書學素師，而筆力欠勁，章草宗宋克而乏古意。此後如吾松張東海，姑蘇劉廷美、徐天全、李范庵、祝枝山，南都金山農、徐九峰，皆以書名家，然非正脈。自衡山出，其隸書專宗梁鵠，小楷師《黃庭經》。為余書《語林序》，全學《聖教序》。又有其《蘭亭圖》，上書《蘭亭叙》，又咄咄逼右軍。乃知自趙集賢後，集書家之大成者，衡山也。世但見其應酬草書大幅，遂以為枝山在衡山上，是見其杜德機也。枝山小楷亦臻妙，其餘諸體雖備，然無晉法，且非正鋒，不逮衡山遠甚。

《四友齋叢說》卷之二十七

正書祖鍾太傅，用筆最古。至右軍稍變遒媚，如《黃庭經》、《樂毅論》皆神筆也。此後歷唐、宋絕無繼者。惟趙松雪與文衡山，小楷直迫右軍，遂與之抗行矣。

《四友齋叢說》卷之二十七

何喬遠

徵明書倣歐陽率更，兼蘇、黃、米三家。小楷尤精，復精八分書。李東陽自負善篆，見徵明八分，詫為竛美。

《名山藏·高道記》

吳文桂

昔見文待詔書，未識其所從入。及游京師，見張即之字卷，始識張乃文之鼻祖。

《黃山谷發願文墨迹》　有正書局本

按：黃庭堅書《發願文》，無具名，吳誤以爲是張即之書，故有此論。

吳德旋

董華亭云：「今人眼目爲吳興所遮障。」蓋勝國時，萬曆以前書家如祝希哲、文徵仲之徒，皆是吳興入室弟子。徵仲晚年學山谷，便一步不敢移動，正苦被吳興籠罩耳。希哲狂草，雖云出自伯高、藏真，而略無遠韻，但可驚諸凡夫。華亭出而明之書法一變矣。　《初月樓論書隨筆》

慎伯謂「自柳少師後，遂無有能作小楷者」，論亦過高。米海岳《九歌》，趙松雪《黃庭內景經》，皆能不失六朝人遺法。但其他書不能稱是，遂爲識者所輕。文徵仲《黃庭經》亦與右軍原書酷似，但恨用筆太巧耳。　《初月樓論書隨筆》

學趙松雪，不得真跡，斷無從下手。即有真蹟臨摹，亦須先植根柢。昔之學趙者，無過祝希哲、文徵仲。希哲根柢在河南、北海二家，徵仲在歐陽渤海。此如學六朝駢儷文，須先讀得漢書也。

豈惟松雪不可驟學，即學元章、思白，亦易染輕綺之習。魯斯嘗云：「不學唐人，終無

李日華

立脚處。」誠哉斯言。

《初月樓論書隨筆》

右軍書法，千古宗匠。然其在當時，猶或受人排抑，如庾翼有「家雞野鶩」之喻。陶貞白評其蹟，謂「《樂毅論》極勁險，然不甚用意；《太師箴》《大雅吟》甚用意，乃成拘束。唯鍾太常正書，下筆有十二種意外巧妙。」世所傳《黃素黃庭經》，實上清真人楊羲之蹟，非凡手腕所成也。歷觀唐、宋名公，顏、褚、蘇、米，俱以行草擅場。昭代精細楷者，宋景濂一人而已。希哲之圜媚，徵仲之峻峭，俱非當行也。

《六硯齋三筆》卷一

李遇孫

文徵明擅分隸，刻《停雲館法帖》。

《金石學錄》

杜蔭棠

文徵仲貞憲先生，人品第一，書畫次之。

《明人詩品》

沈德符

國初能手，多黏俗筆。如詹孟舉、宋仲溫、沈民則、劉廷美、李昌祺輩，遞相模倣，而氣格愈下。自祝希哲、王履吉二君出，始存晉、唐法度。然祝勁而稍偏，王媚而無骨。文徵仲法度有餘，神化不足。張汝弼乃素師之重儓。豐道生實《淳化》之優孟。文休承小縛禪律，周公瑕槁木死灰。其下瑣瑣，蓋所不論矣。　《野獲編》

邢侗

趙文敏一代清士，正行功力，極盡無加。草書唯帶偏俗，若增朗朗超著，便是義、獻入林。更勝國至今，文徵仲差可比肩。祝京兆資才邁世，第隤然自放，不無野狐。王貢士寵秀發天成，清池惠風，加以數年，未見其止。周天球禿穎取老，堂堂正正，所乏佳趣。王百穀遒美不凡，未合古法。縱橫前代，得筆得法，吾聞其語，未見其人。　《來禽館集·古人名人書法評》

祝京兆初昉鍾太僕，今隸中時挾古隸，國朝無兩技也。文太史醇雅虛和，溫良在中，毫穎與之矣。王石湖楚楚風流，流徵自暎，可人可人。　《壯陶閣書畫錄》卷二十《明邢子愿書扇》

周天球

王吏部少宗大令，晚愛文敏，故其書多出二家。一時宗匠自文太史而下，酉室寔貳之。　《嶽

雪樓書畫錄》卷五《王酉室行書千文真跡卷》

周之士

國朝書家，自京兆而後，當推徵仲擅代。楷法出之右軍，圓勁古淡，雅不落宋、齊蹊徑，法韻兩勝人也。王履吉、宋仲溫、宋仲珩次之，陸子淵、豐考功、沈華亭、徐元玉、李禎伯又其次者也。至若詹希元、吳寬、楊士奇、黃翰、張天駿、陳白沙、胡文穆、楊升菴、陳道復、周公瑕、羅洪先、王穀祥、文嘉、莫雲卿、俞允文者輩，亦自赫赫，取名一時。雖各具一長，而質既鈍滯，學復不能兼通。求其備精衆善，追跡古人，則已難矣。　《游鶴堂墨藪》

周亮工

僕每言天地間有絕異事。漢隸至唐已卑弱，至宋、元而漢隸絕，明文衡山諸君稍振之。然方板可厭，何嘗夢見漢人一筆。　《賴古堂集》卷二十《與倪師留書》

周星蓮

字、畫本同工。字貴寫，畫亦貴寫。以書法透入於畫，而畫無不妙；以畫法參入於書，而書無不神。故曰：善書者必善畫，善畫者必善書。自來書畫兼擅者：有若米襄陽，有若倪雲林，有若趙松雪，有若沈石田，有若文衡山，有若董思白。其書其畫，類能運用一心，貫串道理，書中有畫，畫中有書。非若後人之拘形跡以求書，守格轍以求畫也。　《臨池管見》

姚　椿

枝指生書法最謹嚴，其天分在衡山上。香堯未出以前，有明一代，未有過二家者。　《壯陶閣書畫錄》卷二十二《祝枝山臨麻姑仙壇記》跋

姜紹書

先生既補諸生，下帷讀書。而弄筆和墨，旁及他藝。其所嚴事者吳尚書寬、李太僕應禎、沈先生周，而友祝允明、唐寅、徐禎卿。吳、徐工古文。歌詩，吳又能書；李、祝工書，祝又能古文、歌詩。沈、唐工畫，又能歌詩；而皆推讓先生。先生楷書師二王，古隸師鍾太傅。　《無聲詩史》

胡壁城

　草書至顛素，爛熳極矣，然自有法度在，與一味狂怪怒張者不同。雅俗之分，正在於此。五代之楊少師、宋之山谷、米顛、王逸老，明之解大紳、宋南宮、祝京兆、張果亭，皆沿襲支派，各有卓然自立之處。至文待詔、董宗伯、邢子愿、米仲詔、黄漳浦、倪文正、王孟津、傅青主諸君子晚出，益駸駸軌於正矣。　　《壯陶閣書畫録》卷八　《明解大紳書飲中八仙歌卷》

范　欽

　書法晉以下業有定評，蓋爛然舉也。國朝頗遜於古。所稱建幟藝林者：篆，李長沙、喬太原，署書，詹孟舉；行草，宋仲珩、端木孝思、祝希哲；章草，宋仲温；八分，襲聖與、文徵仲；小楷，仲温與徵仲皆名家。宋昌裔、李昌祺、沈民則、程南雲諸英，非不奕奕，以言對壘，難矣。
　　《六藝之一録》卷二百八十六《天一閣集》《佩文齋書畫譜》卷十《論書》

茅一相

　待詔小楷師二王，爲一代絶技。而厚德雅望，傾動海内。大約公書可與希哲抗衡。
　　　　　　　　　　　　　　　　　　　　　　《繪妙》

倪元璐

先生楷書，爲國朝第一。　　《玉几山房畫外録》

倪蘇門

董先生於明朝書家，不甚許可。或有推枝山者，先生云：「枝山止能作草，頗不入格。」于文徵明，但服其能畫，不服其書。于邢、米則唾之矣。于黃于鄧，稍蒙許可。　　《六藝之一録》卷三百三

《倪蘇門書法論》

按：無名氏《書法秘訣》：「董先生於明朝書家，不甚許可。或有推祝枝山者，曰：『枝山只能作草，頗不入格。』於文徵明但服其能畫。於米萬鍾則更唾之矣。於黃、鄧稍蒙許可。」黃文煥録《倪氏雜記筆法》亦與之相同。

文徵明，長洲人。其書學趙子昂《歸田賦》，用筆雖勁，所乏者變化生動之氣。祝允明書從二王草書得手，用筆最圓勁有力，縱橫如意。但每露俗氣，又不善真行，然即草書中亦能作數家體。其懷素一種，類爲世人借徑，遂墮惡道，其至如請仙筆，遂使名手蒙譏，真前輩罪人也。

《六藝之一録》卷三百三《倪蘇門書法論》

豐南禺推明書家：「宋仲溫第一，宋仲珩第二，祝枝山第三，文徵明第四。」南禺未得古人口訣手授之真傳，輕于立論。仲溫書少飛動之勢；但結體穩實，何能窺見古人堂奥？　　《六藝之一

錄》卷三百三《倪蘇門書法論》

徵明先生每晨寫楷書《千文》一遍，然後會客作務，終身不間。此亦執筆貴熟，不可少間之意也。　《六藝之一錄》卷三百三《倪蘇州書法論》

孫　鑛

道復書，大約山野，但不係山野貴人，猶稍有真率意。司寇引李、薛作平論，初讀時，默爲徵仲稱屈。然英公赫赫千古，即婦人小子皆知徐懋功，若薛將軍則問之青衿生，且或不識。以之當陳，或亦是流品。　《書畫跋跋》卷一《陳道復赤壁賦》

按：王世貞以李勣、薛萬徹比評文徵明及陳淳，故孫有此語。王語見前。

孫承澤

宋楷以吳傅朋爲第一，明楷以文衡山爲第一。　《庚子銷夏記》卷三《不知名洛神圖》

魏百官《勸進碑》，元人吳獻、褚渙及明文徵明皆學其書。然終是魏人隸，槩謂之漢，誤矣。《庚子銷夏記》卷五《魏百官勸進碑》

文待詔每日必書《千文》一卷。　《硯山齋雜記》

書家以小楷爲難。自王山陰後，惟推趙吳興。然吳興猶少帶行法，至文衡山、王雅宜兩先生，端謹風逸，各擅其妙。

《嶽雪樓書畫錄》卷五《王雅宜南華經》跋

徐　熥

《千文》草帖，起於懷素、智永，後有趙子昂、文徵仲、王履吉，各傳搨本。書則同文，筆實異運。

《紅雨樓題跋·謝在杭千文草帖》

古篆以降，則爲隸書。漢、唐碑刻，儼存古意。先哲如閩高廷禮、吳徐子仁，庶幾近之。至於文氏父子，一變其法，則家摹而户勒之。縱稍異於漢法，而秀雅自不可及。

《紅雨樓題跋·文壽承隸書》

徐　沁

文徵明，初名壁，後以字行，更字徵仲，號衡山。長洲人。由諸生薦爲翰林院待詔。工詩文書畫。

《明畫錄》

秦道然

有明法書，文待詔、董尚書皆能比美前規，流聲奕世。待詔人力百倍，天分稍遜。唯華亭秀骨天成，姿韻迴出諸名家上。　　《吳越所見書畫錄》卷五《董文敏楷書千字文册》

祝允明

徵仲先生翰墨妙天下，鑒賞高古今，然猶稽古不倦，博聞無己。　　《自怡悅齋書畫錄》卷八《祝枝山書格古論卷》

翁方綱

「貝」旁右下借挑之法，後來文衡山本於此。　　《蘇齋題跋》卷上《跋羣玉堂米帖》

予藏吳中皇甫兄弟雜文寫稿，雖塗抹草草，亦皆是長洲楷法之體。蓋爾日吳門書派，上下百年間，大致如此。　　《蘇齋題跋》卷下《明沈禹文手札》

予嘗見明初人手蹟，每多深得趙書神致，實遙接周馳、郭畀之後。迨明中葉，而猶未大變。宋、沈、詹、解，雖自成格，而所津逮，無若吳興之縣遠也。直至文衡山出，而江左字體，乃多用文家筆意；不僅囿於趙體。　　《海山仙館藏真·聶大年詩稿》

明初書，書人稱三宋。（中略）自祝允明、文徵明、王寵出，始由松雪上窺晉、唐，號爲明書之中興。

三子皆吳人，一時有「天下法書皆歸吳中」之語。然京兆之草，頗傷隤放；待詔自負隸

法，亦不中程，貢士晚節以己意爲行書，則嫌氣儉，故仍未能望宋、元諸賢，但以小楷一體，壯

其門面而已。就中文氏父子，繼美紹法者較多，流亦漸濫。莫廷韓云：「祝、文、王數公而下，

吳中皆文氏一筆書，初未嘗經目古帖，意在傭作，以筆札爲市道，豈復能振其神理，托之豪翰，

圖不朽之業乎？」斯言蓋有爲而發，固亦洞照其弊矣。　　　《書林藻鑑》卷第十一

文徵明，名壁，以字行，更字徵仲，長洲人。朱之赤云：六朝以前人書，無論結字運筆，皆偏正

并用。一以立幹，一以取姿。董彥遠所謂蹁躚應勢是也。至智永始有八面。自後專向方整，

古趣稍減。待詔能打破有唐以來重重鐵圍，力追右軍。　　　《書林藻鑑》卷第十一

文徵明初游郡學時，學官以嚴厲束諸生，辨色而入，張燈乃散。諸生皆飲噱嘯歌，壺奕消暑。

徵明獨臨寫《千文》，日以十本爲率，書遂大進。平生於書，未嘗苟且，或答人簡札，少不當意，

必再三易之不厭，故愈老而愈益精妙，有細入毫髮者。或勸其草次應酬，曰：　吾以此自娛，非

爲人也。李東陽素以篆自負，及見徵明隸，曰：　吾之篆，文生之隸，蔑以加矣。致仕後，四方

乞詩、文、書、畫者接踵於道，而富貴人不易得片楮，尤不肯與王府及中人，曰：　此法所禁也。

周、徽諸王以寶翫爲贈，不啟封而還之。外國使者道吳門，望里蕭拜，以不獲見爲恨。然文筆徧天下，門下士贋作者頗多，徵明亦不禁也。　《書林紀事》

高　濂

我朝名家，可宋可元者亦不乏人。高品如文衡山、沈石田、陳白陽、唐伯虎、文文水、王仲山、錢叔寶、文伯仁、顧亭林、孫雪居、沈青門，風神俊逸，落筆脫塵。或隸成行，各有天趣。元之二趙、王、黃，可與並美。　《燕閒清賞箋》

康有爲

美人董氏開皇八年造像，娟娟靜好，則文衡山之遠祖也。　《廣藝舟雙楫》

張　丑

精妙能神逸，仇、唐、文、沈、劉。祝、王真俊俏，書畫七賢優。　《清河書畫舫》

張　萱

我朝篆法有滕吏部用亨、程太常南雲、金太常湜、李文正公東陽、喬少保宇、景中允暘及子仁數人耳。子仁沾沾自喜，謂能伯仲周伯琦，而余不以爲然也。篆貴方勁，更以古而拙者爲勝。子仁綺麗未除，即欲爲伯琦捉刀不可得，敢雁行乎？近代文太史徵仲，庶幾方勁，第於子仁，尚在兩廡。徵仲而下，余不欲觀之矣。

《西園題跋》卷二《題徐子仁篆書真蹟》

人不可無年，不惟文章，即臨池家，年亦不可少也。近代如文太史徵仲，祝京兆希哲二公，余數見其真蹟，徵仲雖年已耳順，書學尚未精工，結體時有出入。六十以往，稍稍合作，八十九十，始覺從心。若希哲行楷自吳匏菴，草書自徐武功，中年乃皈命宋仲珩，晚歲始窺山谷，師法原自不古。及宦拙無聊，乃精心刻畫，幸才質過人，能令見者驚愕。而工力尚淺，終不如徵仲之精純也。

《西園題跋》卷二《題祝京兆真蹟》

張廷相　魯一貞

臨摹古人，當取其長而去其短。晉書至二王，極軌矣。餘則可玩而不必學。（中略）至于有明，宋濂、解縉，皆不謂工。後董思白名冠一時，而嫵媚特甚。祝支山、徐文長輩則縱恣無度，失之野矣。邢子愿機法圓緊，體態過長。文衡山資學兼優，亦猶未臻元奧。若黃宮、米萬鍾、

附錄一：評論文徵明書法

一五〇九

陳繼儒諸人，皆學而未化其質。陳白沙頗有志脱俗，而撥剌以掩其拙，古法蕩然盡矣。　《玉

燕樓書法》

張照

孫過庭云：「通會之際，人書俱老。」觀香光、衡山二公八十外書，於此二句合有悟。衡山翁少

時書，寄跡松雪籬下，故香光意輕之。迨晚年書，宜與涪翁伯仲；惜少作盛傳爲累耳。　《天

瓶齋書畫題跋》上《跋董文敏臨李北海書荆門行真蹟》

學書最宜《千文》。九成之臺，必自地起。未知分布，而能縱橫出奇者，非所聞也。平生所見

古人書《千文》：松雪篆書一本，四體書一本，草書一本；文待詔蠅頭小楷一本，草書一本；

董其昌行書一本，楷書一本，皆奇妙名蹟也。今又得見祝京兆草、文壽承隸，余於墨池，良爲

有緣。　《天瓶齋書畫題跋》上《跋祝京草書文壽承隸書千字文真蹟》

按：　此節與前朱和羹所述，大同小異。姑兩存之。

平生所見枝山書，無逾此者。文、董兩家未出時，書法仍是元人氣象。兩家既出，便別成明代

之書。此中景象，言語道斷。　《天瓶齋書畫題跋》上《跋祝京書三則》

（董）書此，公蓋八十三歲矣。乃能左挹元章袖，右拍涪州肩。松雪翁猶咋舌，玉磬老人莞爾

曰：「讓此子出一頭地。」 《天瓶齋書畫題跋》上《跋董文敏自書佘山倡和詩》

張宗祥

明代書家，法宋者多。大家則無過於祝京兆，舍宋嗣唐，不落蹊徑。草追長史，楷法平原。功力之深，唐、文莫及。唐解元自趙出，而逼近院體，姿重骨弱故也。文待詔晚年專師山谷，去其荒傖之弊，存其堅卓之神，青出于藍，沈石田所不及。 《書學源流論》

山谷之書再傳，至文待詔、沈石田而絕。 《書學源流論》

梁　巘

明祝枝山、董香光、文衡山皆大家，而首推香光。論祝枝山骨力氣魄，較香光尤勝。以其落筆太易，微失過硬，不如香光之柔和腴均，故遜香光。衡山字齊整，未免太單。然彼乃有養之人，字取溫雅圓和，亦另是一種道理。 《承晉齋積聞録·名人書法論》

祝、文、董并稱。董蘊藉醇正，高出餘子。祝氣骨過董，而落筆太易，運筆微硬，遂董一格。文書整齊，少嫌單弱，而溫雅圓和，自屬有養之品。 《美周》第三期《梁聞山先生評書帖》

文衡山好以水筆提空作字，力學智永，專尚圓活，然未免太單。此張得天之所以不許文而專

許董也。　　　　　《承晉齋積聞錄·名人書法論》

文衡山好以水筆提空作書，學智永之圓和清蘊，而氣力不厚勁。晚年作大書宗黃，蒼秀擺宕，骨韻兼擅。　　　　　《美周》第八期《梁聞山先生評書帖》

趙文敏字俗，董文敏字弱，文衡山字單。　　　　　《美周》第三期《梁聞山先生評書帖》

子昂書俗，香光書弱，衡山書單。　　　　　《承晉齋積聞錄·名人書法論》

祝枝山字，《停雲館》中所刻《古詩十九首》，文衡山不能及。其餘字學懷素，夫懷素字瘦硬有法度；若枝山則太邪誕，太離奇，又不及衡山矣。　　　　　《承晉齋積聞錄·名人書法論》

枝山書《古詩十九首》刻《停雲館》中，古勁超逸，真堪傾倒徵仲。餘書學懷素，離奇鬼怪，而無其瘦硬矩度，不及徵仲遠甚。　　　　　《美周》第八期《梁聞山先生評書帖》

文衡山小楷初學歐，力趨健勁，而板滯之氣，未能盡脫。　　　　　《承晉齋積聞錄·名人書法論》

衡山小楷初年學歐，力趨勁健，而板滯未化。　　　　　《美周》第八期《梁聞山先生評書帖》

吾向最不服文衡山字，以其太單也。近來作草書，頗覺有得。及觀衡山草書，其蘊藉體度，殊不可及。夫然後歎古人之誠難能也。　　　　　《承晉齋積聞錄·自書論跋》

文衡山書《吳公墓志》，方整遒勁，力追唐人。晚年始一意永師，求之圓潤，而神韻蘊藉矣。　　　　　《承晉齋積聞錄·古今法帖論》

《西苑詩》其失在過板。

周天球書有過僵處，皆着實故也。其碑版雖有，不甚傳。文衡山雖碑版亦甚少矣，見者有《蘇州府學記》、《亳州薛考功墓碑》。《學記》行書，《墓碑》八分，二種而已。　《承晉齋積聞錄·古今法帖論》

小楷如《大房山》、《李文墓志》、《磚塔銘》、《游師雄墓志》四種，皆登妙品。後來文衡山輩不及也。　《承晉齋積聞錄·名人書法論》

梁廷枏

晉楷尚矣，唐賢碑版，行草傳者無幾。宋四家以餘事爲之，猶是於《寶晉》別開生面。明則專尚行草，以嗜好成風氣。論明楷者，不得不於文待詔首屈一指。　《藤花亭書畫跋》卷二《祝枝山楷書兩赤壁賦卷》

待詔歸後，居一樓，求畫者踵接。又兼工行、楷、篆、隸，往往萃精薈神，徇四方士夫之知。　《藤花亭書畫跋》卷二《文衡山青綠山水畫卷》

停雲精楷，震驚宇內。西室出與抗衡，伯仲之間見伊、呂。　《藤花亭書畫跋》卷四《王西室楷書庚子山華林園馬射賦》

莫是龍

國朝如祝京兆希哲，師法極古，博習諸家。楷書骨不勝肉；行草應酬，縱橫散亂。精而察之，時時失筆。當其合作，遒爽絕倫。平生見此公墨跡，惟金山寺石刻碑，寫張說詩，及余家寫阮籍《詠懷詩》焉。草法通神，無可擬議。文太史具體《黃庭》，而起筆尖微，病在指腕。雖嚴端不廢，未見巋磊落之姿。王貢士盤旋虞監，而結體甚疏。雖爛然天真，而精氣不足。晚年行法，飄飄欲仙。吾鄉陸文裕子淵，全倣北海，尺牘尤佳，人以吳興限之，非篤論也。數公而下，吳中皆文氏一筆書，初未嘗經目古帖，意在備作，以筆札爲市道，豈復能振其神理，托之豪翰，圖不朽之業乎？　《莫廷翰集》

陳繼儒

小篆始於李斯，漢隸始於程邈，蔡中郎減程隸之八，取李篆之二，遂稱八分。此蔡文姬所述，當不謬。而後人以漢隸即八分，又以唐隸之陰怪者即漢隸，即八分；而名實皆莫辨矣。不知八分無挑剔者，乃秦隸，可以用之權、量、印章。八分有挑剔者，乃漢隸，不可用之印章，而但可用之碑版。此載在《宣和博古圖》、《集古錄》及吾衍諸家所説，而惟文太史、祝京兆獨得其神。　《漢隸韻要》序

文衡山先生草書《千字文》，後畫《撥阮圖》一小幅。昔朱子朗問先生，先生云：「以文中有『嵇琴阮嘯』四字故也。」古人漫興如此。

《太平清話》《書畫史》

陳曼生

書畫雖小技，神而明之，可以養身，可以悟道，與禪機相通。宋以來如趙、如文、如董，皆不愧正法眼藏。

《七家印跋》

陳日霽

古來父子能書者，右軍後有凝之、徽之、操之、渙之、獻之，右軍七子，知名者五人。歐陽信本後有歐陽通；米元章後有米友仁、友智；趙子昂後有趙奕、趙雍，孫有趙麟，鮮于伯機後有鮮于法，莫如忠後有莫是龍；文衡山後有文彭、文嘉。

《珊網一隅》

小楷書極不易工，晉惟右軍父子，唐惟虞、褚、鍾紹京，宋代無人，元則趙松雪、俞紫芝，明則文衡山、薛明益，國朝則林吉人、張得天、梁山舟，可稱專門。俞、薛結體雖工，未能擺脫習氣。

《珊網一隅》

小楷書至文衡山，可謂盡態極妍，至行草或有以木入神妙少之。古來書家于得名後，尚能作

蠅頭小楷，惟公與松雪兩人耳。觀衡翁爲溧陽史恭甫書《道德經》五千字，前後一律，一筆不懈。又見有小楷《千文》，字如蠅頭，後記：「嘉靖戊申四月十日書于玉磬山房，時年七十九。」於小楷一體，可謂極盡能事。然未免小有習氣，不能如松雪之自然。文以格勝，終不及趙以韻勝也。

《珊網一隅》

明嘉、隆時，吳中能書者衆。唐、祝之後，衡山門下如陳白陽道復、彭孔加年、王雅宜寵、王酉室穀祥、周公瑕天球、陸元洲師道、錢叔寶谷，并先生長子文壽承彭、次子文休承嘉，極一時之盛。雖未能造古人之室，較之中葉張東海弼、豐考功道生輩，馳騁狂怪，眼目較正。

《珊網一隅》

按：陳以王寵、王穀祥列爲文徵明門下士，實非。

陳　田

衡山書畫，亦精絕過人，爲世寶重，名德大年。林見素、王宗貫於藝事外推之，可稱具眼。

《明詩紀事》丁籤卷十一

陸時化

前明三百年，藝苑擅書、畫、詩三絕者，得四人焉，沈啟南、文衡山、姚雲東、唐子畏而已。《吳越所見書畫錄》卷二《明姚雲東園咮卷》

莫廷韓書法，遠勝方伯，余所見甚少。曾至華亭舊家遍搆之，竟不可得。謂「董宗伯惡其勝己，出重價收而焚之，冀爲第一人。」此齊東之語，香光居士何至焚琴煮鶴至是？然每觀其論書，則以趙松雪暨明之文徵仲、祝希哲輩痛毀之，冀爲第一人之説，亦似可信。《吳越所見書畫錄》卷四《莫方伯行楷大字詩卷》

傅維鱗

其詩、文、書、畫「冠絕一時。書畫遍海内外，往往真不能當贋十二。書法清挺，而小楷尤精，亦時八分。《明書》卷一百五十一《列傳十二·藝術傳》

屠　隆

國朝書家，當以祝允明爲上。今之人，不啻家臨池而人染翰，然無敢與希哲抗衡也。文徵仲徵明以法勝，王履吉寵以韻勝。然文之書畫，有親藩、中貴、外國人雖遺以隋珠趙璧，而欲購

片紙只字，平生必不肯應。此文之名，益重于世。

　　《考槃餘事》卷一，《蕉窗九錄》

子者，亞于祝者也。陸子淵深、沈民則度、徐武功有貞（《蕉窗九錄》《六藝之一錄》作「徐元玉」）、李貞伯應禎、吳匏菴寬五人其又次者也。詹孟舉希原、解大紳縉鳴于朝、周履道砥、盧公武熊著于野，朝者逎當讓野。（以上三句《六藝》無）杜環、沈粲、楊士奇、李昌祺、胡儼（《蕉窗》《六藝》作胡文穆）、曾棨、李時勉、陳敬宗、吳餘慶、衛靖、魏驥、陳獻章（《蕉窗》《六藝》有「徐有貞」）劉珏、張汝弼、黃翰、張天駿、蕭顯、邵文敬、詹和、錢溥、錢博、陳獻章（《蕉窗》《六藝》作「陳白沙」）任道遜、王守仁、金琮、周倫、張電、凌安然（《蕉窗》《六藝》作「凌晏如」）、許成名、許宗魯、朱日藩（《蕉窗》《六藝》作「朱九江」）、王慎中、楊慎、羅洪先、陳鶴、楊珂、羅鹿齡、吳維嶽、陳道復、王同祖、袁袞、王穀祥、文嘉、陳鎏、陸師道、彭年、許初、黃姬水、張鳳翼、王穉登、邢侗、俞允文、莫是龍、（《蕉窗》《六藝》作「莫雲卿」，後有「朱子价」。）黎民表（《蕉窗》《六藝》作「黎惟敬」）梁孜（《蕉窗》《六藝》作「梁思伯」）、湯煥、吳大禮、陸萬禮，其又次者也。

　　《考槃餘

事》卷一《評國朝書家》　《蕉窗九錄・評國朝書家》　《六藝之一錄》卷二百八十六《屠隆書家評》

古隸在明世，殊寥寥聞，惟陳壁、文徵明、文彭數人而已。

　　《考槃餘

國朝書家，（以下語與前屠隆載在《考槃餘事》者同。）《焦窗九錄》

隸古在明世殊寥寥。（亦與《考槃餘事》同）《蕉窗九錄》

項 穆

宰我稱仲尼賢于堯舜，余則謂逸少兼乎鍾、張，大統斯垂，萬世不易。第唐賢求性情體態，求之筋力軌度；

其過也，嚴而謹矣。宋賢求之意氣精神；其過也，縱而肆矣。元賢求性情體態，求之筋力軌度；其過也，溫

而柔矣。其間豪傑奮起，不無超越。尋常蹊觀，習俗風聲，大都互有優劣。明初肇運，尚襲元

規。豐、祝、文、姚，竊追唐躅。上宗逸少，大都畏難。夫堯舜，人皆可爲，翰墨何畏于彼？逸

少，我師也，所願學是焉。奈自祝、文絕世以後，南北王、馬亂真，邇年以來，競倣蘇、米。王、

馬疎淺俗怪，易知其非。蘇、米激厲矜誇，罕悟其失。斯風一倡，靡不可追；攻乎異端，害則

滋甚。況學術經綸，皆由心起。其心不正，所動悉邪。《書法雅言·書統》

宋之名家，君謨爲首，齊範唐賢，天水之朝，書流底柱。李、蘇、黃、米，邪正相半。總而言之，

傍流品也。後之書法，子昂正源。鄧、俞、伯機，亦可接武，妍媚多優，骨氣皆劣。君謨學六而

資七，子昂學八而資四。休哉！蔡、趙，兩朝之脫穎也。大抵宋賢資勝乎學，元賢學優乎資。

明興以來，書蹟雜糅。景濂、有貞、仲珩、伯虎，僅接元蹤。伯琦、應禎、孟舉、原博，稍知唐、宋。希哲、存禮、資學相等，初範晉、唐，晚歸怪俗，競爲惡態，駭諸凡夫，所謂居夏而變夷，棄陳而學許者也。然令學者知宗晉、唐，其功豈少補邪？文氏父子，徵仲學比子昂，資甚不逮；筆氣生尖，殊乏蘊緻，小楷一長，秀整而已。壽承、休承，資皆勝父，入門既正，克紹箕裘。要而論之，得處不逮豐、祝之能，邪氣不染二公之陋。仲溫章草，古雅微存。公綬行、真，樸勁猶在。高陽、道復，僅有米芾之遺風。民則、立剛，盡是趨時之吏手。若能以豐、祝之資，兼徵仲之學，壽承之風逸，休承之峭健，不幾乎歐孫之再見耶？若下筆之際，苦澀寒酸，如倪瓚之手，縱加以老彭之年，終無佳境也。

《書法雅言·資學附評》

馮　班

趙子昂用筆絕勁，然避難就易，變古爲今，用筆既不古，時用章草法便拙。當其好處，古今不易得也。近文太史學趙，去之如隔千里，正得他不好處耳。枝山多學其好處，真可愛玩，但時有失筆別字。董宗伯全不講結構，用筆亦過弱，但藏鋒爲佳。學者或不知董似未成字，在文下。

《鈍吟雜錄》卷七《誡子帖》　《書法正傳》卷十《鈍吟書要》

馮　武

文徵明，字衡山，長洲人。官翰林待詔，工小楷。子博士彭、教諭嘉，皆能書。雙鈎廓填能手。

《書法正傳》

黃子高

二十年前有人持文衡山篆書《落花詩》求售，中多雜體，用墨太燥，疑非真蹟。然衡山長處，實不在此。　《續三十五舉》

楊　賓

書之最小而流傳者，唐則有褚登善《陰符經》，顏清臣《麻姑壇記》。宋則有黃長睿所跋《華嚴經》，釋法輝《經塔》。元則有趙孟頫書《樂毅報燕惠王書》。明則陳綱《牡丹玉簪花瓣》，文徵仲《千字文》。余所見者，僅褚、顏、趙、文書耳。　《鐵函齋書跋》卷三《琅華館王覺斯細楷》

臨《黃庭》者，相傳有智永、歐陽詢、褚遂良、吳通微、徐浩、林藻、景審、黃長睿、米芾、光堯、張九成、趙子昂、錢逵、文徵明十餘家。　《鐵函齋書跋》卷三《陳氏黃庭經》

董其昌

我朝書法稱希哲、履吉、徵仲、後鼎足；畫品尚啟南、子畏、徵仲、筆趣韻頽。然王、唐之蹟較

少，瓊玖早折故也。

《筠軒清閟録》

文待詔學智永《千文》，盡態極妍則有之，得神得髓，概乎其未有聞也。嘗見吳興臨智永，故當

勝。

《畫禪室隨筆》

國朝書法，當以吾松沈民則爲始。至陸文裕正書學顏尚書，行書學李北海，幾無遺憾，足爲

正宗，非文待詔所及也。

《珊瑚網書録》卷二十四下《董玄宰品書》

楷書以智永《千文》爲宗極，虞永興其一變耳。文徵仲學《千文》得其姿媚。予以虞書意入永

師，爲此一家筆法。若退穎滿五簏，未必不合符前人。顧經歲不能成《千字》卷册，何稱習者

之門？自分與此道遠矣。

《珊瑚網書録》卷二十四下《董玄宰品書》

智永爲虞世南之師。作永師書，當思永興用筆，乃不笨純。

吾家有趙文敏六體《千文》，惟楷書純類智永，蓋以虞伯施參合爲之，遂爲古今之絶。近

結。

世王雅宜學虞，不免「奴書」之誚。文太史日寫智永《千文》一本，字形頗肖，而筆稍偏矣。但

觀此宋搨本，自能辨之。

《容臺別集》卷二《跋智永千文》

文待詔每旦必書《千文》一卷。余此卷先後七年，紙成堆，墨成臼，無望矣；書道安得進

乎？　　《容臺別集》卷四《書品》

客有持趙文敏書《雪賦》見視者，余愛其筆法遒麗，有《黃庭》《樂毅論》風規，未知後人誰爲競賞？恐文徵仲瞠乎若後矣。遂自書一篇，意欲與異趣，令人望而知爲吾家書也。昔人云：「非惟恨吾不見古人，亦恨古人不見我。」又云：「恨右軍無臣法」此則余何敢言，然世必有解之者。　　《容臺別集》卷五《題跋》

文太史自書所作七言律，皆閑窗日課，乃爾端謹，如對客揮毫，不以耗氣應，想見前輩風流。
　　《容臺別集》卷五《題跋》　《壯陶閣書畫錄》卷十二《明董香光書雪賦卷》

永師《千文》，當以虞伯施筆意爲之，方有逸氣。文徵仲雖極力摹擬，未窺此竅耳。　《寓意錄》
卷二《宋搨智永千文》董其昌題

小楷惟文待詔晚歲逾工，年八十二，燈下尚作蠅頭書，又能每旦書《千文》一卷。余學書幾六十年，每爲人強書數卷。此本起自戊辰春，至甲戌夏，先後七年而成，書道安得進乎？談何容易。偶從篋中撿出，跋此以志愧。又中秋前三日，其昌時年八十歲。
　　《吳越所見書畫錄》卷五《董文敏楷書千文冊》

吾學書在十七歲時。先是，吾家仲子伯長名傳緒，與予同試於郡，郡守江西衷洪溪，以予書拙，置第二，自是始發憤臨池矣。初師顏平原《多寶塔碑》，又改學虞永興。以爲唐書不如晉、

附錄一：　評論文徵明書法

一五二三

魏，遂專倣《黃庭經》及鍾元常《宣示表》、《戎輅表》、《力命表》、《還示帖》、《丙舍帖》，凡三年，自謂逼古，不復以文徵仲、祝希哲輩置之眼角，乃於書家之神理，未有入處，徒守格轍耳。比游嘉興，得盡覩項子京家藏古人真跡，又見右軍《官奴帖》於金陵，方悟從前妄自標許。譬如香嚴和尚，一經洞山問倒，一生做飯粥僧，予亦願焚筆硯矣。然自此漸有小詣，今將二十七年，猶作隨波逐浪，書家翰墨小道，其難如是，何況學道乎？董其昌。

《庚子銷夏記》卷五《明董文敏論書卷》

余十七歲學書，二十二歲學畫，今五十七人矣。有謬稱許者，余自校勘，頗不似米顛作欺人語。大都畫與文太史較，各有短長。文之精工具體，吾所不如，至於古雅秀潤，更進一籌矣。與趙文敏較，各有短長。行間茂密，千字一同，吾不如趙。若臨倣歷代，趙得其十一，吾得其十七。又趙書因熟得俗態，吾書因生得秀色。趙書無不作意，吾書往往率意。當吾作意，趙書亦輸一籌，第作意者少耳。古人云：「右軍臨池，池水盡黑，假令耽之若是，故當勝。」余於書亦然。米老云：「吾書無一點右軍俗氣，吾畫無一點李成、關仝俗氣。」然世終莫之許也。政恐余所自評，猶類憐兒不覺醜耳。

《容臺別集》卷四《書品》

無名字

董玄宰云：「吾松書自陸機、陸雲創始於右軍之前，以後遂不復繼響。二沈及張南安、陸文裕，莫方伯稍振之，都不甚傳世，爲吳中文、祝二家所掩耳。文、祝二家，一時之標，然欲突過二沈，未能也，以空疏無實際故。予書則并去諸君子而自快，不欲争也。以待知書者品之。」

《無名字筆記》 《妮古錄》卷二

詹景鳳

原博法蘇，啟南法黃，兩公藝匪專門，成章並自斐然。祝希哲、文徵仲、王履吉、文壽承分門畫起，咸始家雞，晚歸元、宋，緣飾李唐。要以才則祝雄當世，功則文極生平。壽承駸駸，幾參祝步；履吉英英，可企文間。蓋筆精筆疏之間，浮昈入昈之際，一展卷而四子可坐定也。公瑕、百穀晚出，然公瑕穩於結體，百穀宛於取態。藉令造極，並庶能品之中；然大致徵仲門廡耳。

《東圖玄覽》 《六藝之一錄》卷二百八十六《詹景鳳評吳中十二書家》

余嘗評國朝名書：祝希哲有書家之才，而無其學；豐人叔有書家之學，而無其韻，文徵仲有其韻，有其才，有其學而未大，然均之未化。或謂希哲化矣，予謂才勁爽而筆剸捷然耳，彼功力尚未就于閑。夫閑以功深，化以閑入；未能閑，烏能化？若乃徵仲、人叔，閑矣。

《東圖玄

覽·題豐人叔臨逸少六帖後》

國初邑人汪進士一回，家有朱紫陽遺墨三紙，皆行草，真逼魯公《爭坐》書。不帝筆法似，即行款、添註、塗抹皆効之。一紙疑是燈下作。（中略）近吳中祝京兆、文待詔皆專門毫翰，吳中所謂「書聖」，誰敢異議？然今觀其書，祝法不精，一篇中群體間雜，又時有硬筆，時有倦筆，時有粗筆，時有野筆。蓋縱逸之資有餘，臨池之功未到。文法雖精，然皆作意，匪由信手拈來。到紫陽田地，尚不知相違幾舍。

《東圖玄覽》

褚河南書《倪寬贊》墨蹟一卷，趙子固、鄧文原、柳貫、楊士奇皆極贊歎，以爲真蹟，余却疑焉。以其筆燥而不潤，乏天趣，筆似清勁而實單弱。今韓侍郎已摹之石矣。然近日文待詔作楷字筆法，什九得之此耳。

《東圖玄覽》

近日文太史書《千文》至盈數箱。每晨起，必書《千字文》一過，乃出見客，不然不出。今人學《蘭亭》，亦能如太史，晨起必臨五過，不完不肅客。積之十年，豈不患不逸少哉！

《東圖玄覽》

項氏出觀《蘭亭》《中略）因謂余「今天誰具雙眼者？」王氏二美則瞎漢，顧氏二汝，眇視者爾。唯文徵仲具雙眼，則死已久矣。（後略）

《東圖玄覽》

鄒炳泰

王元美《吳中往哲像贊》，於文、沈推其品藝兩高，固矣。而稱唐子畏畫品甚高，在五代、北宋間，誠爲巨眼。祝希哲書法魏、晉六朝，至顏、蘇、米、趙，莫不精詣。至晚節橫放自喜，未免流入異道。一概推重，恐未允論。

《午風堂叢談》卷二

明代法書，祝京兆稱首。楷法雖出趙吳興。然吳興遒而媚，京兆遒而古，真令人有黃初、永和想。其擬蘇、黃諸家，昔人謂其有巧力太勝處，殊病姿韻，信然。衡山格法精遒，無一筆失度，而多見側鋒。其隸古，與子壽承俱各擅場。壽承中年，更有出藍之譽。餘如宋仲温、沈民則、沈民望、莫中江、李賓之、陸子傳、王履吉、俞仲蔚、彭孔加、王仲山、徐髯仙、陸儼山、豐道生、婁子柔，並有典型。思翁於晉人，升堂有餘，雄視前哲。其圓美中見生硬，所謂熟外生者，正其矯勝吳興，而得自成家。

《午風堂叢談》卷四

臧懋循

吳中稱書畫兼長者，文待詔而下，陳復父、陸子傳、王祿之數人而已。

《吳越所見書畫録》卷二《陳白陽樂志圖并書仲長統樂志論卷》

裴景福

元、明後，趙、董二家，衣鉢得人最盛。元之張伯雨、俞子中，明之宋、沈、祝、文、聶大年、莫廷韓父子，皆宗松雪。至萬曆間，董宗伯出，始精習魯公，參之少師，海嶽筆勢，施之行押，別成一體。小楷則專摹鍾、王、虞、褚，於松雪外自立一宗。然明末及國初，仍兼習趙、米，未嘗以香光爲宗師也。至聖祖仁皇帝始詔華亭沈荃供奉内廷，專重董法。嗣是二百餘載，書家鉅子，悉瓣香香光。

《壯陶閣書畫録》卷十二《明董香光書養生論卷》

沈學士父子，楷法流美，同一矩矱。當時館閣宗尚，幾及百年。自衡山《停雲館帖》出，始一變而宗歐、虞。明一代詩家，青田開宗復古，自高、袁下迄鍾、譚，風氣凡六七變。而書家三百年内，初習趙、沈，繼趨文、董。大草則撝大紳、枝山而已。

《壯陶閣書畫録》卷八《明大小沈楷書卷册》

明書家自衡山後，傳其衣鉢，總不脱二「拘」字。惟雲卿不厭家鷄，雖樸厚處不及乃翁，却能超出文門蹊徑。

《壯陶閣書畫録》卷十一《明莫雲卿行書卷三》

唐人稿書，不求工而自工，如文皇手勑，永興《公主誌銘》，河南《哀册》，魯公《爭坐》、《三表》、《祭伯、侄》文皆是。宋人稿書，專習魯公，凝重瀟灑，無一字潦草。東坡此稿及《自叙》釋文尤精。元、明人都不措意，雖趙、董、祝、文，傳者亦鮮。唐人楷書、草書並重，簡札悉稿書也。

《壯陶閣書畫録》卷三《宋蘇東坡定惠院月夜偶出二詩草稿後》

百穀書出文停雲，而沈着磽确，自得為多。晚年凡勝，故不為文氏所掩。明一代壇坫牛耳，惟

文、沈執之。殘膏賸馥，與黃金白璧同價。繼其盛者，太倉、華亭、虞山、北地，不能過也。

《壯陶閣書畫錄》卷十一《明王百穀尺牘詩箋四冊》

趙宧光

真書中一曰正書，如歐、虞、顏以及後世姜、蔣、二沈之類。一曰楷書，如右軍《黃庭》、《樂毅論》、《東方贊》之類。一曰蠅頭書，如《麻姑壇》、文氏《文賦》之類。 《寒山帚談》卷上《權輿一》

學後人帖，須見其原委，然後可以從事。如祝希哲，其楷學鍾元常，即先翫祝書無妨，名家所得者深故也。但得旋討鍾帖，便見其學由彼而得於是。求二人合處以取法，誊古今變化以觀妙，始可兼其二益，所得多矣。其行書出於章草，槁草出於芝、素，可類推也。一人如此，其他可類推也。

文待詔真楷之於《黃庭》帖，行書之於太宗帖，大草之於山谷書，亦類也。又若王文學，真楷之於虞學士，行書之於右軍父子，亦類也。又若宋仲溫學王氏之章草，文休承學懷素之《千文》，亦類也。又若陳復甫學米之蒼古，而失其圓妙；黃淳甫學獻之遒韻，而不得其嚴整，亦類也。苟不究其根本，皮相大能僨事。 《寒山帚談》卷上《學力三》

書求本原，前言詳矣，若末流不察，亦烏能趨避？試觀吾吳書家，若王履吉之嫵媚，效顰者流

而爲崛強脫落。希哲之蒼古，效顰者流而爲披命胡塗。徵仲之清秀，效顰者流而爲舉吳纖弱。二沈之執健，效顰者流而爲官家時俗，皆一有趨無避之過也。

《寒山帚談》卷上《力學三》

學一名家書竟，旋取他人之學彼者，參定得失。如學王右軍，以大令、智永、孫過庭、虞世南、趙孟頫、鮮于伯機、宋僊、羊欣諸家爲學徒而參究之。如學鍾司徒，必以右軍、衛夫人、宋僊、羊欣諸家爲學徒而參究之。如學王右軍，以大令、智永、孫過庭、虞世南、趙孟頫、鮮于伯機、宋仲溫、文徵仲諸人爲學徒，以及顏真卿臨《東方朔像贊》而參究之。學大令以虞世南、王履吉、黃淳甫爲學徒而參究之。學率更以小歐陽以及蜀本石經之似歐諸家而參究之。大抵前人書法不可多得，故借後人學力，以輔吾不及。不可執近忘遠，認藥成病，反增一蔽。

《寒山帚談·學力三》

閱名家書須識其來歷，古帖無論矣，如吾吳文氏父子，待詔出于太宗，而目爲右軍者，是截其血脈也。掌故出于藏真，而目爲襄陽者，是斷其源流也。

《寒山帚談·評鑒六》

近代吳中四家，並學二王行草。仲溫得其蒼，希哲得其古，徵仲得其端，履吉得其韻。一于蒼則無，一于古則野，一于端則時，一于韻則蕩，四者皆過也。能漸其髓，四病皆可勿藥而治；偏則無有不爲膏肓之患者。何謂髓？處其中以潤澤四肢，如心爲主，百骸聽令，內有所主，故變化不窮。非若後集于一家而不能化，或效顰雜態以相惑。識者見之，幾乎欲嘔。

《寒山帚談·

書道與時高下，古今未暇爲之品列。亦陳言具在，無竢添足。國朝獨鍾于吾吳，又同起于武、世二廟。如祝、文、王、陳四君子者，後先不過一甲子中，盡一時之盛。前乎此者，猶之舜、禹、周、孔未生之初，未始無聖善，要不能擔當一代師表，無蹟可求耳。京兆大成，待詔淳適，履吉之韻逸，復甫之清蒼，皆第一流書。何後世求全，漫譏祝野、文時、王拘、陳縱，將概千古，責備一人，非公論也。謂祝得魏肉，文得晉腴，王得晉脉，陳得唐、宋而下筋骨，惜乎不及頭目髓腦。如是判斷，便不能爲之曲蔽矣。若前朝二沈，後代二文，以及徐、李、吳、黃，各擅偏長。

《寒山帚談》卷下《法書七》

雁門亞祝，姬水亞王，其他非所比倫矣。

蔡邕《夏丞碑》，八分正法，尚存篆體，筆勢背分，此分書之始。（中略）至鍾繇而藝益尊，爲分隸之最，若《卒史》《受禪》，皆名世之作。至梁鵠《孔羡》等碑，與鍾雁行。其後繼作不絶。漢世勒石，十九皆隸。若《韓敕》、《孔宙》、《尹宙》、《鄭固》、《張遷》、《郙閣》、《曹全》，以及《隸釋》所列數十百通，即不悉覿全碑，而太半具于《漢隸分韻》。勝國無甚名家。至國朝則僧宗泐、滕氏兄弟學唐，文氏父子學漢，並是傑作。不暇殫論，聊舉所見於此。

《寒山帚談附録·分隸部》

署額不傳，以稍大書比量爲之。即小楷八法不甚明顯，須稍大者始可指示得失。故古人大書，尤稱最要。（中略）國朝人寫吾吳諸額，如徐有貞「文正義澤」，故自奇逸。中街路「清嘉

坊」「生幼堂」，皆公書也。祝允明之「夏氏藥室」，文徵明自書翰林郡衙之「承流宣化」，皆入院體之選。字大不能摹入法帖，論書爲學之士遇之，須坐臥其下，過三日而後去。　《寒山帚談附錄·大書署書同部》

《千字文》法書下乘，有便初學。古今各家，亦多作之。文徵明金闌小楷極精。三體自作，篆則國博倣蔣續貂。祝允明諸體效趙，陸士仁四體效文，王寵真草，和仲小篆，其他繼作，不能悉數。七十二體千古惡道，在所黜也。　《寒山帚談附錄·千文部》

書求本源，前言詳矣。若末流不察，亦烏能趨避？譬之尚鍾之豐腴，流而爲蘇、趙；尚王之俊逸，流而爲宋、元；尚虞之圓正，流而爲姜、蔣；尚歐之剛方，流而爲宋版；尚顏之整密，流而爲今版。至若拙如魯直，放如元章，恣如北海，未始無本，不可不遏其滔滔耳。試觀吾吳書家，若履吉之嫵媚，效顰者流而爲崛强脫落，希哲之蒼古，效顰者流而爲披命胡塗，徵仲之清秀，效顰者流而爲舉吳纖弱；二沈之執健，效顰者流而爲官家時俗，一皆有趨無避之過也。

《寒山帚談附錄·了義》

弇州先生嘗爲我題文待詔尺牘云：「中多謝餉語，即不過一算器食，公必勤拳手書，知世之欲得之也。高篇大作滿天下，寂寞片紙，亦復寶諸，可謂□事。」以故長物碑《題名記》皆作法書名帖，以至《買奴文》留作鉅篇。豈惟跡爲，顧其人何如耳。

《湘管齋寓賞編》卷四《王履吉手券

趙懷玉

吳子華以張（即之）爲文之鼻祖，余則以爲待詔之書胎源北海。其大字有時似《瘞鶴銘》，與樗寮書究稍隔一塵。

《壯陶閣書畫錄》卷十〈宋黃山谷人行楷寶積經發願文卷〉

劉 麟

書學自王右軍以降，乃有吳興趙承旨，研窮奧妙，數百年操觚之士，鮮克追步。惜華夷一變，厥跡罕存。間或有之，皆飯僧、施佛、祈禳之帖，不足藏也。今石川子得其所書陸士衡《文賦》，真天孫衣被雲錦也。（中略）我儀圖之。衡山文翰詔，今之異人。駸駸九十，方瞳炯炯。上下鍾、王、米、蔡，無乎不善。局中學者必由承旨以求右軍，吾則由翰詔以求承旨，不亦可乎？歸見衡翁，幸爲先容曰：「麟將北面乞金丹以換凡骨，緣承旨淳鵬例也。」

《石渠寶笈》卷五《元趙孟頫文賦》

歐陽輔

朱明一代，不乏名筆，然求其自樹一幟，頡頏往哲者，殆尟其人。而名高絕世，厥惟董其昌。其實董書，殊不足弁冕有明，方之文、祝、陸、沈，亦魯衛兄弟耳。

《集古求真》緒言

蔣 仁

古之兼工書畫者，摩詰外而坡仙、米顛及趙吳興、董華亭其尤也；而吳中則莫如待詔文衡山先生。予觀其《甫田集》，清真古淡，詩品之高與畫品同。千百年後，挹其清芬，有餘慕焉。

《七家印跋》

樵 史

雲間陸應暘云：「王弇州叙三吳書家，而漫及若干人，第收其虛聲耳，何足爲公論。」余嘗擇其名不媿實者，於蘇得八人焉：祝京兆允明，文待詔徵明，王太學寵，陳方伯鎏，陸尚寶師道，陳太學道復，彭徽君年，俞山人允文。於松得七人焉：沈學士度，陳別駕璧，沈大理粲，張南安弼，陸詹事深，莫方伯如忠，余父子野先生。

《品三吳書》

吳中草書，當以祝京兆爲第一，然略少風骨耳。文太史、陸尚寶則楷勝。太史如《文賦》小楷，尤精絶可愛。王太學行書，自一種風度，而白雀寺臨没之筆尤奇。陳方伯唯扁額大字，擅長書家。彭徽君作楷近顏真卿。俞山人作楷近虞世南。陸尚寶子傳廷試時，内閣夏公言手其卷歎曰：「文漢、魏而書晉、唐。」擬第一。上嫌其名，置之二甲，命矣！

《品三吳書》

盧文弨

妃河南洛陽人，其諱與字，碑皆空而不書。父爽，尚書庫部、兵部二曹郎中。貞觀十七年冊爲紀王妃，麟德二年薨於澤州館舍。靈轝還京，陪葬昭陵。碑文今不全，然其可讀者甚華贍，稱妃有七德云。書法秀麗，爲明文待詔之所從出。凡華字皆缺末筆，豈即妃之諱歟？

《抱經堂文集·唐紀國先妃陸氏跋》

穆敬甫

徵仲書法高一代，詩亦秀雅可傳。

《明詩綜》卷三十八《文徵明》

錢謙益

嘉嘗撰《行略》曰：「公生平雅慕趙文敏公，每事多師之。」（中略）先生詩文書畫，約略似趙文敏。嘉之所擬，庶幾無愧辭。

《列朝詩集》丙集《文待詔徵明》

錢大昕

衡山父子三人，俱工書畫，當時比之鷗波趙氏。衡山祿位，遠不逮承旨，而翰墨之妙，幾相頡

顢。三橋昆弟，則勝於仲穆、仲光多矣。承旨有佳耦，而文家亦有才女端容，可與仲姬媲美。

文之後，有湛持昌大其門，而趙無聞焉，天於文氏何厚也。

<div style="text-align: right">《潛研堂文集·跋文壽承休承書》</div>

錢　泳

有明一代書家，前有三宋、二沈，後有文、祝、董思翁諸公，此其最著者。其餘如吳匏庵、李貞伯、陸子傳、王雅宜、張東海、婁孟堅、陳魯南、王百穀、周公瑕之流，亦稱善書，可爲案頭珍玩。

大約明之士大夫，不以直聲廷杖，則以書畫名家，此亦一時習氣也。

<div style="text-align: right">《履園叢話·收藏》</div>

隸書之名，見前後《漢書》，又曰八分，見《晉書·衛恒傳》。八分者，即隸書也。陳遵、蔡邕，自成一體，又謂之漢隸。迨鍾傳一出，又將漢隸變爲轉折，畫平、豎直，間用鈎趯，漸成楷法，謂之真書。篆、隸之道，發洩盡矣。五代、宋、元而下，全以真、行爲宗，隸書之學，亦漸泯没。至元之郝經、吾衍、趙子昂、虞伯生輩，亦未嘗不講論隸書。然郝經有云：「漢之隸法，蔡中郎已不可得而見矣，存者惟鍾太傅。」又吾衍云：「挑、拔、平、硬如折刀頭。」又云：「方勁古拙，斬釘截鐵，方稱能事。」則所論者，皆鍾法耳，非漢隸也。至文待詔祖孫父子，及王百穀、趙凡夫之流，猶勤襲元人之言，而爲鍾法，似生平未見漢隸者。

<div style="text-align: right">《履園叢話·書學》</div>

余謂文衡翁老年書，亦染山谷之病，終遂於思翁，沈石田無山谷之詩與書，皆不可沾染一點。

論矣。 《履園叢話·書學》

松雪書用筆圓轉，直接二王，施之翰牘，無出其右。前明如祝京兆、文衡山，俱出自松雪翁。

本朝如姜西溟、汪退谷，亦從松雪出來，學之而無弊也。 《履園叢話·書學》

余嘗論工畫者不善山水，不能稱畫家。工書者不精小楷，不能稱書家。書畫雖小道，其理則

一。昔人謂右軍《樂毅論》爲千古楷法之祖，其言確有理據。蓋《黃庭》、《曹娥》、《像贊》非不

妙，然各立面目。惟《樂毅》冲融大雅，方圓適中，實開後世館閣試策之端，斯爲上乘。如唐之

虞、褚，元之趙，明之文、祝，皆能得其三昧者也。 《履園叢話·總論》

思翁於宋四家中，獨推服米元章一人，謂自唐以後，未有過之，此所謂僧贊僧也。蓋思翁天分

高絶，趙吳興尚不在眼底，況文徵仲、祝希哲輩耶？ 《履園叢話·總論》

錢伯坰

吳中祝、文兩書家並傳。祝饒天趣，文持謹嚴，蓋祝近於狂，文近于狷，其制行不同，要其中鋒

樸實頭則一也。 《祝允明行書壽意圖序册》墨本

閻秀卿

尤長于書法。雲間張弼書名雄天下，識者評之，不如壁遠甚。

《吳郡二科志·文苑·文壁》

謝肇淛

文徵仲得筆法於衡子山，而參以松雪，亦時爲黃、米二家書，然皆非此公當行。惟小楷正書，即山陰在世，亦當虛高足一席。

《五雜俎》卷七

古無真正楷書，即鍾、王所傳《季直表》、《樂毅論》，皆帶行筆。至國朝文徵仲先生，始極意結搆。疏密勻稱，位置適宜，如八面觀音，色相具足。於書苑中亦蓋代之一人也。

《五雜俎》卷七

國初能手，多黏俗筆……（按：本節與沈德符《野獲編》相同。）

《五雜俎》卷七

今之隸書，皆八分也。其源自《受禪碑》來，而務工妍，無古色矣。文徵仲、王百谷二君，工八分者也。新安詹泮，永嘉黃道元次之，而皆未免俗。

《五雜俎》卷七

詹孟舉書雖俗，而端重遒遒，蓋亦淵源於歐、虞，而稍變之，非姜立綱可望也。評孟舉書者，謂兼歐、虞、顏、柳之法，而有冠冕佩玉之風。然冠冕則有之矣，法度未易言也。真楷書者，如文徵仲斯可矣。

《五雜俎》卷七

文壁，字徵明，長洲人，稱爲衡山先生。官至翰林學士。書學二王、歐、虞、褚、趙。清麗古雅，集名家之長，開元以來無此筆也。五十之後，因書詰敕，頗兼時體，漸尚整齊。然八法完具，大革沈□之習，蓋亦因獵校而正祭器者。

《書訣·明人書》

昔人傳筆訣云：「雙鈎懸腕，讓左側右。虛掌實指，意前筆後。」論書勢云：「如屋漏痕，如壁折，如錐畫沙，如印印泥，如折釵股。」自鍾、王以來，知此秘者……五代則楊凝式、釋彥修，趙宋則蔡君謨、周子發、先清敏公、蘇子美、黃魯直、米元章、黃長睿、揚補之、姜堯章，金則趙周臣，元則胡汲仲、趙子昂、仲穆、巎子山、宣伯綱、薛宗海、仇仁近、黃晉卿、傅汝礪、俞伯貞、曹世長、陳夏、饒介之、揭曼碩、陳象賢、葉敬常、吳主一、龍子高，本朝唯宋景濂、仲珩、楊孟載、王叔明、端木孝思、陶學生、陳文東、曾子啟、先曾祖通奉府君、謝原功、陳繼善、袁德驤、李貞伯、陸子淵、文徵仲、祝希哲數公而已。雖所就不一，要皆有師法，非孟浪者。

《書訣》

余游石湖，與文待詔衡山翁談書。余曰：「翁小楷根本鍾、王，金聲玉潤。祝枝山顛草精於山谷，鋒勢雄强。」次則陸儼山真、行，規摹懷仁，出入北海，無媿仙手。沈鳳峰書如老覡扶鸞，詰屈難不少，試卒評之。」余曰：「馬孟河書如盲師批命，不辨點畫。沈鳳峰書如老覡扶鸞，詰屈難識。王逢元書如小兒乳臭，學語未成。陳鶴書如麻風丐子，臃腫穢濁。楊珂書如胠篋偷兒，

探頭側面。沈仕書如夏四倚主，妄聘驕狂，迫而視之，畢逞妖態。

《佩文齋書畫譜》卷十《論書·明豐道生評書》

自唐開元，書法漸壞，逮宋南渡，古法盡亡，趙承旨獨擅中興之功。此卷《道德經》圓勁飄逸，直與右軍《黃庭》並驅爭先。衡山文待詔以小楷妙天下，平生惟學此耳。

《秘殿珠林》卷十六《趙孟頫書道德經》

文衡山書研精備法，散朗多姿，如風舞落花，泉鳴竹澗。壯歲楷法特妙，晚年行草尤高。蓋至是而盡藏鋒之妙矣。

《寶翰齋帖·文待詔書》

顧　苓

近代八分之學，極推文待詔公。公固能集書家大成，且爲人端謹，持大體。而八分書乃學《魏受禪碑》、《上尊號奏》筆法。余幼習文氏家法，既更世變，益見盜賊接踵，念九原可作，則書《上尊號》、《受禪》者，方當攏其指以餒狗，寧肯規模其點畫乎？

《塔影園集·跋八分書千字文》

附録二：　文徵明刻《停雲館帖》述評

《停雲館帖》，爲明嘉靖間文徵明及其兩子彭、嘉手摹晉、唐至明代書家名蹟，請章文、温恕、吳鼒等鐫刻。取材廣博，摹勒精妙。前人稱引評論，推爲明帖之冠。傳世有四卷本，每卷卷首楷書小字標題，初刻木本。其後重摹入石，標題改作隸書。先爲十卷，其第一卷刻于嘉靖十六年正月（一五三七）。後增入唐孫過庭《書譜》爲第三卷。徵明卒之次年爲嘉靖三十九年四月（一五六〇），又增入徵明小楷臨《黄庭經》、行書《西苑詩》爲末卷，全帖合爲十二卷。

明清以來，各家著録及評述夥多，如王世貞、孫鑛《文氏停雲館帖十跋》、《書畫跋跋》、楊夢袞《停雲館帖跋》等等。兹僅擇貼切者摘録編次于下：

一、分卷評述

第一卷

第一卷 晉、唐小楷，自右軍《黃庭》至子敬《洛神》雖極摹搨之工，然不離文氏故步。虞永興《破邪論叙》，規倣《曹娥》，神明不足耳。率更《心經》《陀羅尼呪》，雖用筆甚勁，而結法小圓，似不類碑石存者。《陰符經》真草兩帖，俱有分法。顏魯公書《麻姑壇》，不如舊本拙而存古意。歐陽永叔謂魯公無此筆，非也，此正是《東方朔》《家廟碑》縮小法耳。《度人》《護命經》，正如銅雀遺瓦，令人寶愛，豈唯翰墨已耶？

《弇州山人四部稿》卷一百三十三《文氏停雲館十跋》

第一卷 跋謂所摹二王小楷，俱不離文氏故步，良是。蓋字真而小，摹手無所着力，即游絲筆亦猶粗。若純付之鈎填，恐失真處或不美觀，不得不稍以己意潤之耳。唐諸小楷亦俱不及原碑，以原刻係書石，故猶不甚失真。余家有《麻姑碑》係正德間搨者，猶勝此。內《陰符》真書最為小，然却猶存拙意，細玩頗有古趣，豈摹手一時合作耶？此原刻今不知在何處？司寇公奈何亦未購得？想其妙決不在《郎官壁記》下。

《書畫跋跋》卷二《文氏停雲館帖十卷》

第一卷為楷書，右軍《黃庭經》《樂毅論》《東方朔畫贊》《曹娥碑》《臨鍾繇帖》。《黃庭》兩幅，前一幅完好，後一幅殘缺過半，有倪元鎮跋語。《樂毅論》二幅，前完後缺。《畫贊》前亦有缺。《曹

娥》內多剝落，後有諸名家跋。《鍾帖》獨爲完好。大都《黃庭》《樂毅》以法勝；《曹娥》便娟流麗，更饒古樸之致，翩翩經世姿也。《鍾帖》渾厚方正，骨肉勻稱，神姿高朗。其視顏魯公之蠢，歐陽率更之瘦，何啻天淵？子敬《洛神賦》亦佳，後有柳公權題字。《華陽隱居》真蹟，亦自成家，時有疎拙者，不甚契余意。此公好儷，而所作詩，平實無出塵之想，何也？虞世南《破邪論序》，字甚彷彿右軍，文則靡無取。歐陽率更《心經》及《佛說尊勝陁羅尼咒》，字頗渾渾，余每見公結構瘦澀，而此帖殊不似，不知何也？褚遂良《黃帝陰符經》，草書，字字雅練。後題字甚夥，有「文定公家藏」五字，又有「敵國之寶」字，此書之見重於世者如此。公又作《陰符經》，小楷可蠅頭大者一紙，愈小愈工。又《靈寶度人經變》，題字大小夾雜，亦多可觀。顏魯公《麻姑壇記》，字極方整，第指腕間頗覺稚甚，樸則有餘，溜乃不足。後又有《護命》，殘缺不可讀，字仍多樸，想亦魯公筆也。

《寶刻叢編》記越州石氏所刻歷代諸名帖凡二十有七，此僅止七帖耳。龍游翁柏岡爲余得自浙中，殆當時舊搨。雖惜其不全，鳳毛麟角，亦自可寶。近長洲文氏壽承、休承昆弟衷集小楷類勒石於停雲館，曾假摸入五種，即此本也。惟《尊勝咒》元不著書人，《法書通釋》亦以爲歐陽率更，蓋齊郡張紳士行云。嘉靖丁酉秋七月重裝，兼山徐充記。

《岱宗小稿》卷五《停雲館帖跋》（按：《鳴野山房帖目》亦引錄各跋）

《石氏帖七種》

右鍾太傅《力命表》、王右軍《臨墓田丙舍》、右軍《東方朔贊》、歐陽率更《心經》《尊勝咒》，褚河南

小楷《陰符經》、柳誠懸《常清淨經》，皆宋越州石氏所刻。今世自《秘閣》《黃庭》《樂毅》外，賴此

尚得見魏、晉、唐賢小字之法。當時若歐、米皆已愛之，則此刻可珍重也。此帖舊藏江陰徐子擴

氏，予嘗借摹一二。今在秦鳳山尚書諸孫汝立處。嘉靖庚申五月，余自汝立携歸，留几上月餘，

因題而還之。汝立博雅好古，留心書學，必能寶此也。六月廿九日，茂苑文嘉題。　《又》

首卷晉唐小楷，多據越州石氏本入石。越州本今在錫山秦太學元獻家。雖是古搨，要亦枯燥少

神采。《停雲》祖之，更益板滯，宜爲吾宗損菴先生之所呵也。　《淳化秘閣法帖考正·今古法帖考附

錄·停雲館帖》

右舊帖十五紙，疑是宋《秘閣續帖》之遺存也。《停雲》《戲鴻》所收，即翻此本。首記茅山事者，

不知是何人書，文、董目爲陶隱居，則謬矣。首二字即稱元帝，隱居安得及湘東之終，而稱其諡

耶？此册今歸伊墨卿家，寄以見示，因題。嘉慶壬申七月八日姚鼐。　文明書局本《續景楷帖卅種·

宋拓晉唐行楷十種》

此册是宋搨小字四種，不得稱晉楷也。《茅山》一帖，蓋梁時人效陶隱居書者，依托爲之，其書實有

陶隱居手意，不能因《停雲》誤題而議之。館詑舍旁，六朝人已如此矣。此與《度人經》皆《停雲》所

從出耳。《護命經》則《停雲》別是一本，尚有柳諫議銜可辨。丁丑三月望，八十五叟方綱。　《又》

文衡山精詣，全在小楷。故其所摹刻諸帖，惟小楷最工。其鑴者章氏父子，又皆良工，於古人用

筆之妙，毫髮不失。《停雲館》第一卷晉唐小字，多是從《越州石氏帖》出。……至宋末《博古堂

帖》，是爾日坊賈以越州石氏帖重刻，孫退谷、曹倦圃皆有之，而未知其爲越州石氏帖所翻也。

文徵仲在孫、曹之前，應悉知其來處。然如《樂毅論》《黃庭經》全本，文氏皆莫知其來處，何怪此

《黃庭》殘本及《護命經》莫知來處乎？《樂毅論》不全本末缺三短行，章仲玉猶知之，以摹刻入

《墨池堂帖》，亦不告於文氏父子。其由全而缺，相傳付受之原委，文衡山及二承兄弟皆不知也。

《樂毅》《黃庭》，文氏皆取不全本列於全本之次，以見其所採之博。然《樂毅》不全者，即所謂

「海」字本也，宋時極重之，文氏特未詳考耳。至若《黃庭》不全本，豈惟文氏所未詳考，即越州石

氏，亦未著其所自來。　翁方綱。　《古緣萃錄》卷十八《宋拓博古堂帖小楷兩種》

按：章藻刻《墨池堂帖》第一卷在萬曆三十年。徵明父子卒已久矣。

晉唐小楷品次：

上品　《樂毅論》全本　元祐祕閣刻；元符間訖工。又越州學舍重刻。停雲館之前一本。

《洛神十三行》　越州石氏本。南宋末再刻。停雲本。

《褚陰符經》　越州石氏本。宋末再刻。停雲本。

《黃庭經》全本　元祐祕閣刻。鼎帖摹刻。宋末再刻。停雲又刻。

《東方畫像贊》 越州石氏本。 宋末再刻。 停雲又刻。

《破邪論序》 越州石氏本。 宋末再刻。 停雲刻。

次品

《樂毅論》不全本 石氏。 宋末刻。 停雲。 翁方綱評。 　《古緣萃錄》卷十八《宋拓博古堂小楷二種》

右文氏《停雲館》刻本，遒勁俊絜，爲有明彙帖中《黃庭》第一。《停雲》卷首如《黃庭經殘字》《東方畫象贊》《曹娥碑》《心經》《玉枕》《尊勝呪》、正草《陰符經》《度人經》《消灾護命經》，率據《越州石氏》刻石。 此《黃庭全本》，則據宋僧希白《潭帖》。希白摹勒精善，文氏父子精鑒，又得章簡父名手重摹，宜遠出《戲鴻》《玉烟》之上。原石文歸常熟錢氏，後入畢秋帆尚書靈巖山館，近在桐鄉馮鷺庭太史集梧家，逐漸修補，楷帖率非其舊，藏者益日加珍惜矣。 　《清儀閣題跋》

此《停雲館》精拓本，學小楷之津梁也。庚戌九月，七十老人識。 　待詔工書紹晉賢，《停雲》楷法手親鑴，抱殘莫笑真癡絕，一册相依廿五年。 熙明石墨人間少，博古終須遜一籌。幸有《停雲》殘拓在，晉、唐風格至今留。 戊戌冬日，展玩再題。 　《古緣萃錄》卷十八《舊拓停雲館晉唐小楷六種》楊振甫題

此册小楷，大半出越州石氏。 余於辛酉冬收石氏唐楷七種。《清淨經》之外，皆此本所祖也。工麗幾出其上，而神致遠遜，非時代限之歟？甲子正月，伯英校記。 　《停雲館帖卷一》張伯英跋

晉唐小字卷第一　方寸隸書一行

黃庭經　小楷共六十行

昔人謂右軍《黃庭》不傳世，而傳者乃吳通微學上書。余所見多文氏《停雲館》本，往往纖促，無復遺蘊，以爲真通微贗作。及覩此宋搨，乃木本耳，而增損鍾筆，圓勁古雅，小法楷法，種種臻妙，乃知《停雲》自是文氏家書耳。且通微院吏體，安能辦此狡獪耶？　《弇州山人四部稿》卷一百三十四《題宋搨黃庭經後》

《停雲館·黃庭經》二，一爲吳學士水痕本，一爲徐季海不全本。摹臨最精，臨池家甚貴之。自石歸常熟錢氏後，張子美翻刻行世，而原刻《黃庭》，遂如景星矣。　《鐵函齋書跋》卷三《停雲館黃庭經》

《黃庭經》曩推潁上，然自是一種褚書耳。此宋本，穩重綿密，神骨自爾超異。《停雲館》諸刻實祖此，故是神品。　《承晉齋積聞錄·古今法帖論·跋張偕來黃庭本》

宋時集帖所刻，大約有二種：或渾逸，或明勁。渾逸者，則潁上本是也。明勁者，則文氏《停雲館》所祖也。大都在《曹娥》、《樂毅》之間。　《音齋集》卷七《黃庭經跋》

《黃庭經》第一行「黃」有剝蝕，貫第三、四、五行。　第三十行「來」字模糊。　第四十行「長」字有紋斜穿四行至「通」字止。　第四十八行「離」字有斜紋穿五行。　第五十行「合」字斜紋穿七行。

第五十六行「見」字有斜紋穿四行至末行「年」字。　《萬曆文本》　按：《叢帖目》另有：「此首尾六十

行。首行廿一字有『命門嘘』。末行二十字，『永和十二年』與末行第八『皆』字相。

永禪師、虞秘監、歐陽率更、褚中令、吳學士皆有《黃庭》臨本行世。此經文第九行八字裂損，

是祕監所臨，《停雲館》亦用是本。　楊大瓢賓《鐵函齋題跋》屬之吳通微學士，非也。　《清儀閣

題跋・寶晉齋本黃庭經》

宿遷徐壇長侍講（用錫）《圭美堂集》云：「義門己亥冬跋潁上《黃庭經》，計其行數，尚是鎮海

本。鎮海止五十七行，較真潁本一行落『門』字，真本亦旁註，四行落『固』字，真本亦旁註；

四十行落『中』字，四十一行落『天』字，四十三、四十四行共少三句二十一字，四十九行落『轉』

字，五十三行『三』訛爲『王』。真本共五十八行，越州石氏本、文氏《停雲館》本俱爾。」（下略）

潁石字多脫落，《黃》《蘭》二帖皆然。當時據本如是，正見古人謹恪不妄之意。至五十三行之

「王」字，即是「玉」字。越州石氏、長洲文氏、海昌陳氏（秀餐軒帖）皆作「王」。吳門井底石七

字成文本直作「玉」，則亦未可執「三」字以爲諸本病。　《清儀閣題跋・潁上本黃庭經》

《黃庭經》傳本甚多，余見宋拓本與《樂毅》同筆法。又一刻本，則清挺峻拔，是停雲祖本。

摹勒小楷，無過于《停雲》《墨池》二帖。然《停雲》猶可見，《墨池》不可得。《墨池・黃庭》，得

《學書邇言》

渾樸之神，《停雲·黃庭》，得疏宕之致。《秘閣》、石氏帖帖外，當推此二種摹刻最爲近古。後來各帖，鐫刻雖極精工，不能及矣。 《古緣萃録》卷十八《舊拓墨池堂二王小楷二種》

葉氏《秘閣》本爲《墨池》祖刻，李氏越州本爲《停雲》祖本。 《寐叟題跋·北宋刻黃庭經》

有明彙帖，《停雲館·黃庭》第一，《戲鴻》《玉烟》不及也。 《停雲館殘刻》沈奉江跋

《黃庭經》相傳爲王羲之書。石本當以《集古録》所載，晉永和中刻爲最古，惜今不可得而見。宋刻則有《秘閣續帖》本、《潭帖》本、《寶晉齋》本、越州石氏本、《閲古堂》本、明刻則《餘清齋》本、《停雲館》本、《秀餐軒》本，而潁上井底本最有名。其餘各刻，不勝枚舉。其第九行中有裂文貫八字者，謂之水痕本，賈似道刻。没後復出於井，亦稱爲井底本。越州石氏及《停雲》《秀餐》是歐臨。 《集古求真》卷一《黃庭經》

此《黃庭》全本，據宋僧希白《潭帖》。希白摹勒精善，文氏父子精鑒，又得章簡父名手重摹，宜其遠出《戲鴻》《玉烟》之上也。 《停雲館帖·晉唐小字卷第一·黃庭經》張伯英跋

按：《停雲館帖》石于明萬曆四十二年歸寒山趙氏，清順治十五年歸常熟錢氏。乾隆間，半鬻於武進劉氏，《黃庭經》石刻在内，半鬻於太倉畢氏。武進劉氏所藏，於道光十八年售與無錫寶氏及趙氏，此帖石爲寶氏所得，一九九七年爲馬山祥符寺購藏。畢氏所得於嘉慶八年歸桐鄉馮氏，缺者均加修補。至光緒初歸秀水郭氏，再歸孫氏，民國初在許氏。今馮氏所補此石，已散失不存。日本西東書局印《停雲館

法帖》（以後簡稱《日本印本》），其所據底本皆經修補填墨，惜所知不廣，致不應加墨者皆被塗去。如卅九行至四十三行、四十三行至四十四行、四十九行至五十一行長短三原刻漶痕，皆被墨塗。然自十四行「中」字、廿一行「恬」字、廿八行末「歷六」三字、第五十行「觀」字，皆漏未修補，以與明、清拓本校勘，知拓時已晚。

黄庭殘缺本　小楷共廿三行

按：此帖文氏原刻爲桐鄉馮氏所藏，數易其主，今已散失。考第四行「橫」字、第十四行「治生」、十五行「可」字，曰本印本皆有漶痕，而清拓尚無。

倪瓚跋　楷書三行

《停雲館》刻此帖及《樂毅論》《破邪論序》，無不肖妙。　　　　《楷帖四十種》吳榮光跋

倪雲林所評右軍《黄庭》真跡刻石，已殘損不完。文氏曾再摹之，神貌與此論悉同。　永興侍書親見墨跡，故力學酷肖之也。　　　　《壯陶閣書畫錄》卷二十二《宋拓虞永興破邪論序册》

按：倪跋於末款「倪瓚」二字間，日本印本有漶痕。

樂毅論　小楷共四十三行

《樂毅論》，此刻今有二種。一種肥而行闊，一種瘦而行狹。余所見《寶晉齋》《東書堂》皆狹本，《停雲館》二紙皆闊本。狹者局促少趣，《停雲》後幅稍勁，然風韻不及前幅。沈瑞伯謂「前幅字雖小，局面實大，大有旨。」第《停雲》二刻，不知出元符、出光堯，未能臆定。　　《書畫跋跋》續

《停雲館 • 樂毅論》有古意，較勝《快雪堂》刻。 （《承晉齋積聞錄 • 名人書法論》

《樂毅論》相傳為右軍自書刻石。淳熙秘閣刻，梁世所摸也。《戲鴻堂》刻，唐摸本也。前朝新

都吳氏尚有梁時白麻牋真蹟，此應是《停雲》祖本。《快雪堂》刻全以軟媚取致，殊失山陰面

目。故獨取文氏本。（下略） （《拙存堂題跋 • 樂毅論》

嘉慶癸酉秋，又以越州學舍本與南宋再翻本及明朝人別一翻本細對，深歎邢、董、王翁林董之

失考也。此出自《元祐祕閣續帖》之本，《停雲》其嫡孫，而《餘清》又其旁支裔孫也。以南宋

翻刻《樂毅論》對之，則《停雲》勝《餘清》遠矣。 （《蘇齋題跋》卷下《餘清齋樂毅論》

《停雲》小楷，以《樂毅論》全文本為第一。此淡墨初拓，尤超出全帖之上。《樂毅論》有梁搨唐

撫二派。此末行有「异僧權」等字，「世」、「民」字無闕筆，則梁搨也。《快雪堂》本甚有名，然後

人偽托，不足珍。 《停雲館帖》張伯英跋

按： 日本印本于第四行末「其」字、第十行「其趣」之「其」字、十四行「彊」字、廿五行「徒」字、卅七行「逝」字、卅九行

「拔」字皆有泐痕，嘉慶拓所無。原石今散失。

樂毅論殘缺本 共小楷二十六行

（前略）其後《博古堂》本又失去末三短行，長洲文氏遂據以刻入《停雲館帖》之第二本，自此竟

附錄二： 文徵明刻《停雲館帖》述評

莫知其爲「海」字本矣。然《停雲館》之前本全文，實自越州學舍本摹出，筆意纖毫具備，最能傳古本之真意。《停雲館》此石，後來又屢經重翻，則又去之千里矣。大約《樂毅論》全文，莫善於《停雲》之前一本。其不全者，莫善於章氏《墨池》本。惟賴此二本是舊跡之券耳。《古

緣萃錄》卷十八《舊拓鍾王小楷五種・附覃溪先生樂毅論考》

《樂毅論》，王羲之書。相傳此論爲右軍親書於石。唐太宗購求右軍書皆紙本真跡，獨此爲石刻。原石殉昭陵，温韜發之，石已破裂。宋初爲高紳所得，束之以鐵。其末行獨存「海」字，謂之「海字本」。文忠公謂「石已焚燬」，趙德甫謂「尚在趙竦家」，其後則不知存亡。南宋越州石氏刻，即「海」字本，停雲館摹之，而失去「海」字及前二行。 《集古求真》卷一

王右軍小楷，以《樂毅論》爲最。今傳世者鮮佳本。余見漢陽葉氏所藏宋拓本，有翁覃溪跋，古厚渾淪。次即餘清齋所刻，稱以梁摹墨迹上石，覃溪不信之。然縱非梁摹，亦必唐人臨本。然孫過庭所謂「寫《樂毅》則情多怫鬱」，已不可見。此外則有停雲館所翻越州石氏本，自「海」字以下缺，所謂海字本也。 《學書通言》

按：原石自秀水孫氏而終歸許氏後散失。嘉興博物館覓得前半石十六行，字略模糊。 日本印本於第七行「不」字泐痕，即馮氏本所無。

東方朔像贊　共小楷三十行

《寶晉齋》初刻《像贊》，最爲神妙，中缺九十餘字。《停雲館》摹本，雖少生趣（查跋作「生動」），

風格尚可相見。余家藏《寶晉》（查跋有「亦宋搨」三字），乃是曹之格重刻者，結體豐勻，亦無

缺字，然頓乏風致，不足重也。　　　　　《湛園題跋・題戲魚堂像贊》　又見《清儀閣題跋・戲魚堂東方像贊》查查

浦跋

《東方先生畫贊》，晉王羲之書。以宋刻論，則《寶晉齋》本爲致佳，越州石氏本次之，《戲魚堂》

本又次之。以明刻論，則《停雲館》本爲勝，《玉烟堂》次之，《快雪堂》本爲下。尚有數刻，未知

主名，具有可觀，皆高於《快雪》。　　　　　《集古求真》卷

孝女曹娥碑　小楷共廿七行

馮審題　小楷二行

韋琮等觀款　小楷一行

滿騫題　行書一行，下有懷□僧權題名

楊漢公記　楷書一行

懷素題　草書一行

王仲倫題　小楷一行

劉鈞題　隸書一行

韓愈題　小楷二行

晉賢書《曹娥碑》，余觀四明范氏《宋拓曹娥碑》與《停雲館》所刻相似，較諸真蹟，大相徑庭。

真蹟古而婉，刻本滑且硬矣。想文氏從石本摹勒，未常以真本摹勒也。衡山題《越州石氏刻

本》云：有張雲門、倪元鎮題者爲最，並未云見真蹟。碑刻誤人，大率類此。　《平生壯觀》卷一

《弇州續藁》謂《停雲》刻《曹娥》近古而精，信然。蓋待詔嘗稱越州《石氏本》之妙，以爲不失右

軍遺意，此或其津逮耶？然以祐陵之工翰墨，止題晉賢書，不目爲右軍，固迄無定論。　《詒晉

齋集》卷八《停雲館帖跋》

文敏所見墨蹟，絹上書，今在大内，有思陵題識。文敏與虞伯生皆題其後，即《停雲館帖》中本

也。　《庚子銷夏錄》卷五《王右軍曹娥碑》　（按：有「朱文藻識。朱乾隆人，何義門筆」小識）

此帖摹勒之工，下真跡一等，殆與唐人雙鈎填廓者相埒。晉賢風裁，居然可見，真世間希有之

珍也。　何義門先生定爲越州石氏本。　余別見石氏《曹娥碑》，與此本相似，尾有倪高氏跋。文

氏《停雲館》移置此跋于《黃庭經》後。　而《曹娥》則又不以此入石，殊不可曉，豈病其有訛筆

耶？余又別見訛筆本，爲吾鄉笪江上先生所收，與此本略同，而與世俗流傳本迥異，大抵不訛

之本，書格反似出訛本之下，右軍帖每多訛筆，或原本如是，未可知也。　《快雨堂題跋》卷二《越

嘗疑停雲所刻《曹娥碑》，未能免俗。今諦觀此帖，古雅淡宕，寸幅千尋，乃知待詔胸中尚未深

入晉賢妙境。良由晉賢去今日遠，非夙具大慧根，不能以意逆志也。　　　《快雨堂題跋》卷二《越州石

氏曹娥碑》

《曹娥碑》瘦本，查查浦舊藏，有印記。《曹娥》有二，一肥，一瘦。此爲瘦本。《停雲》摹者爲肥

本，《玉烟》《秀餐》所祖也。　　　《唯自勉齋長物志》

覃溪跋文氏目《曹娥》爲右軍書爲不根，然李處權言：「古今書稱右軍書爲首，正書見《曹娥碑》，

妙絕超古，與鍾繇抗行。三十年前猶及見識於王晉玉家，《黃庭經》《樂毅論》若兩手」云云，見

《蘭亭博議》。此紹興以前人語。文氏所祖，固宋人舊說也。　　　《海日樓札叢・墨池玉屑本跋》

碑文中有「嗟喪慈父，彼蒼者何」者，則別本後出，不足珍。此刻致佳。　　　此依《群玉堂》本重

摹，而移上方題識於後。　　　《停雲館帖》張伯英題

按：　此帖在第一卷各石中，殘泐最早。萬曆十一年(1583)文元善即此帖後各跋自「翰林學士韋琼」一行起共八行

重刻。迨由錢氏而畢氏至桐鄉馮氏時，石雖完整，但首行「孝女曹娥碑」第二行「孝女」二字已殘泐。光緒四年孫

氏拓本中，此石已失。今以馮氏拓本與日本印本對校：首行末「以」字日本已缺。十八行首「風」字上端泐痕，馮本

無，末「祠」字日本已有泐痕，似所據本已是清末拓本。

附錄二：　文徵明刻《停雲館帖》述評

臨鍾繇墓田丙舍帖　行楷五行。前行書題簽一行。

帖尾有「停雲」圓印，則《停雲》刻出於此可知也。大興翁閣學定爲南宋拓本，攷覈甚詳。《詒晉齋集·丙舍帖越州石氏本跋》

世但知右軍臨鍾有《丙舍帖》宋刻本，王虛丹得一宋拓，題識甚佳。又得一異本，紙墨頗黯，從旁細審，乃得「獻之」二字，狂喜創獲，跋爲希有。又取《停雲》初拓一本，亦跋尾，并裝一本，號爲《金錯刀帖》，蓋取美人贈貽之意。文人好奇成癖，大都如是。《一亭考古雜記》

《丙舍帖》，右軍臨本。宋刻，羅文紙本精拓，「此」字橫畫不作批筆。別有宋刻，「此」字作批書者。王吏部詆《停雲》爲失摹，疏矣。余別記《丙舍帖》宋刻有二本，審出筆畫不同者尚有十二字，不僅「此」字一橫批與不批之異也。《唯自勉齋長物志》

按：《義之臨鍾繇兩帖》合刻一石。石在馮氏時，石皆完整。迨孫氏拓本時，於《宣示表》第一行斷爲兩石。今散失未見。日本印本《丙舍帖》第一行「城」字及《宣示表》第五行「今」字有泐痕，似所據本拓時已晚。

尚書宣示表　楷書共十八行

《宣示帖》，右軍臨本。宋刻，羅文紙本，精拓。《停雲》祖之，不爽絲黍。所不及者，神采欠生動，兼乏腴潤耳。《唯自勉齋長物志》

洛神十三行　小楷十三行

學《玉版》須以《寶晉》《停雲》《戲鴻》之所有參看，自然適得其妙。

<div align="right">《綠陰亭集》卷下《題玉版十三行》</div>

右宋搨《十三行》也，《玉版》以神韻勝，此本以沈勁勝，各盡其妙。《停雲館》曾摸以入石，而神骨不似，王元美所謂「雖極摹搨之工，不離文氏故步者也」。觀此乃見盧山真面目。

<div align="right">《承晉齋積聞錄・古今法帖論・跋張僊來十三行本》</div>

文氏《停雲館》以《洛神》爲王大令書，董思翁謂李龍眠筆也。或晉人書而李臨倣，乃爾遒隽。然以《十三行》參觀，雖真、行、草雜作，而翩若驚鴻、婉若游龍，想大令心曠神移，忽焉縱體，無所不可。即以爲龍眠，在《宣和書譜》中亦稱其出入晉、魏，非下品也。余初觀古本，及見文氏刻，惜其失真。

<div align="right">《拙存堂題跋・洛神》</div>

天下知有《洛神賦》，言《洛神》稱《十三行》。言《十三行》稱兩派：一柳派，一玉版派。柳派以唐荊川藏《玄晏齋》刻者第一，文氏本次之。《玉版》則雍正中瀋西湖得之，入內府。拓本徧杭州，杭人言有篙痕者善，鑒賞家言，盡於此矣。靖康後不百載，金亡，元室不崇圖書，無秘府。趙子昂仕元，知九行在北方，輾轉迹北人獲之。閱喪亂，卒藏宗匠之庭，豈非神物能自呵護，大照耀一世歟？文徵仲、董玄宰、孫退谷皆見宋拓本，源也委也，語焉而弗詳。

<div align="right">《定盫遺著・重</div>

摹宋刻洛神賦九行跋尾》

按：此帖日本印本脩補極精，除第九行「流」字左漏補一泐點外，即萬曆拓本在首行「採」字左下泐處，亦脩補完整。

此帖石于光緒初尚在孫氏。民國初在許氏，後散失。

華陽隱居真蹟帖　　行楷十九行，籤題小楷一行

陶隱居有真蹟藏建陽徐閎中家，今《停雲館帖》有之。云「郭千村」者，在長隱山東數里，仙人郭四朝初至山，種植於此，郭千號因斯兆焉。隱居《華陽頌》所云「郭千峙留岸，姜巴亘遠蹤」，正指此也。

　　——《焦氏筆乘》

昔人以《瘞鶴》爲陶隱居書，謂與《華陽帖》相類。然《華陽》是率更筆，文氏《停雲》誤標之耳。

　　《容臺別集》卷四《書品》

《停雲館帖》載《朱陽帖》，以爲陶隱居書，實歐陽信本行書也。

　　《容臺別集》卷五《題跋·書品》

《停雲館·華陽隱居入山帖》，瀟灑生動，別有姿態。柳誠懸實學其筆意。沈傳師書有名於唐，而世不傳，宋蔡京、邵𪩩輩常宗之。合觀蔡、邵二人書，知沈氏亦本於此矣。

　　《承晉齋積聞錄·名人書法論》

陶隱居《入山帖》，僅見《停雲館帖》，而衡翁無跋。不知其祖本爲石刻，爲墨跡？據《弇山集》，《入山帖》在石刻部中，疑《停雲》亦摹石本也。此書在茅山道觀，道士所傳；蓋有墨跡、有石

一五八

刻。據《貞白先生集》後附宋成都李汝弼《桓光生實錄》云：「紹興壬戌，游茅山玉晨觀，見前都正傅公，具道『觀經兵火，而晉、梁、唐碑猶存』。」因得覽隱居墨蹟『南平王蕭偉所造清遠之館』云云。與此帖正同。第無帖首元帝一行耳。據此知隱居墨蹟，紹興間猶存。又昭臺弟子傅霄桓記後題云：「按古刻：朱陽館東有南半王所造清遠之館，乃桓所居。桓入山所作詩，并邵陵王訪桓詩，皆隱居親書，見刻於石。」霄即李汝弼所稱「傅公」，是紹興間此帖尚有古石刻也。《興地碑目》所謂《陶隱居帖》在玉晨觀者，蓋即此刻。帖固不必是隱居書，然傳之有緒。

題首「華陽隱居真蹟帖」數字，當亦沿古刻舊題，非待詔臆定也。　　《全拙庵溫故錄》

按：此帖與《洛神十三》同一石。清嘉慶時在馮氏，至清木孫氏，僅存《十三行》，此帖缺。日本印本于此石兩帖底本修補極精。　嘉靖拓本此帖第五行末一字「密」起有漶痕斜向第六行「田詎」間，亦已補除，不知何時拓本。　《入山帖源流考》

虞世南破邪論序　小楷共三十六行

虞世南小楷《破邪論序》亦清麗學《黃庭》，然其中「鬼谷」作「峪」，「松木」作「茶」，「長松」作「莨」，「寢息」作「寢」，不知六書，有此繆筆，所以不得與歐方駕也。《停雲館》翻刻失真，乃兩手所成，尤無足取。　　《書訣》

《孔廟碑》爲世所重，其他不甚流傳。即《淳化閣》所摹無幾。《停雲館》小楷《破邪序》，稍大者皆行草，至若《汝南公主》，未可遽信，別論可也。　　《寒山帚談附錄·真書部》

《破邪論》，虞世南書，最爲世人所重，各彙帖多收之。然宋刻即有二本，一本虞名上有「吳郡」

二字，一本無之。筆法亦小異。以《越州石氏刻》爲佳，《停雲館》初刻本次之。　《集古求真》卷二

他刻皆遜此。《孔廟》虞書貞觀刻，對之令人神往。　《停雲館帖》張伯英跋

按：此帖清嘉慶時在馮氏，石完整。後不知下落。以馮拓與日本所印相勘，漶痕大都修補。而第三行「能」字左

上、六行「緯」字右上、廿三行「一」字筆末皆有漶痕，爲馮拓所無，是拓在馮本之後矣。

歐陽詢般若波羅蜜多心經　小楷共廿二行

歐陽詢結構第一，似過其師，方整嚴肅，實難步武。學者須透其一筆，始可得力，否則不墮刻

板，即霑塵腐矣。求其方中之圓，死中之活，頂虞蹈通，皮肉髓腦，皆呈露矣。《虞恭公》《九成

宮》《皇甫君》《化度寺》四帖行世，《姚恭公碑》未得。若《停雲館》小楷中《般若經》，字固甚佳，

非公筆也，獨有銜款一行耳。　《寒山帚談附錄‧真書部》

率更最著者如《醴泉銘》《撝素賦》《皇甫君》《虞恭公碑》，皆大楷也。小楷唯《九歌》《心經》，而

皆未之見。此本乃文氏《停雲館》翻刻，予偶得而裝之。譬之孫叔敖不可見，見優孟如見叔敖

焉，又奚楚國之不可相也。　《鐵函齋書跋》卷二《歐陽心經》

《心經》，歐陽詢書，貞觀十一年奉敕所作。初刻於饒州，其石久亡。覆刻以越州石本爲最先

而致佳。　各彙帖多收之。《停雲館》本，石氏出也，故亦可觀。　《集古求真》卷二

佛説尊勝陁羅尼呪　小楷共十八行

孫退谷謂陸柬書梵經只見此本，久已爲兩宋名家圭臬。其圓健風致，是眞無等等呪也。此拓前明曾入晉府，舊有「馮保永亨珍玩」印，豈在夾縫被俗工裁去耶？以停雲手自摹本校之，知其尚不失榘矱。衡山小正書，亦一生得力於此。非十年面壁，何能証無上菩提？如我輩學書，既未默印《多心》，惡得不墮入惡道？　《續景楷帖四十種》孔少唐跋《宋拓晉唐行楷十種》

《陀羅尼呪》，或云歐陽詢，或爲陸柬書。　孫退谷直以爲陸柬書。　此二經與有正印本比較，無分高下，沈鳳岡。　《停雲館殘刻》

按：《心經》及《陁羅尼呪》合刻一石。一九九七年由無錫寶氏售與馬山祥符寺收藏。于《心經》第十一行第二字起，向後破裂爲二。日本印本是原石舊拓。

褚遂良黃帝陰符經　小草書共廿一行末款識小楷二行　後題名小楷行草四行

草書《陰符經》，褚遂良書，末署「貞觀六年奉敕書」。褚公貞觀十二年始召爲侍書，在六年焉有奉敕之理？故多有疑爲僞托者。初刻於越州石氏，明文氏《停雲館》摹之。萬化「化」字訛作「可」，伏藏「伏」字訛作「伙」，必潰「必」字訛作「衣」，大小有定「大」字訛作「火」，其爲僞托無疑。張叔未乃强辨爲眞，蓋自護其所藏耳。　《集古求眞》卷八

字法步二王，而微帶章草，風神瞥映，機致流轉，揉虔禮《書譜》脱胎於此。貞觀中，奉敕書五

十本，此其一也。 鳳岡。 《停雲館殘刻》

按：日本印本帖末題名三行中，第三行「越」下「苐」字被塗去，末款「臣遂良」中「遂」字右泐。萬曆本無。此石于一

九九七年自無錫寶氏爲馬山祥符寺購藏。

小楷陰符經 小楷共二十三行

褚遂良小楷《陰符經》，細如芝蔴，而結體廓落不窘，有大字規矩，石氏家刻甚精，《停雲》亦可。

《書訣》

此《陰符經》，是越州石氏本，《停雲》本所自出也。 文明書局本《楷帖帖四十種・宋拓晉唐小楷八種》翁

方綱跋

右小字《陰符經》真草二種，越州石氏本也。 文氏《停雲》帖從此摹出。 《清儀閣題跋・宋拓陰符

經二種》翁方綱跋

《攻媿集》褚書《陰符經》跋：「平生見褚書三本，惟草書本冠以『黃帝』字，兩楷本無之。」今《停

雲》所刻楷本，亦止題《陰符經》。 《東軒溫故錄》

《陰符經》，褚遂良書。 有二本，一小楷，一小草，小楷乃永徽五年奉敕所書，翁覃溪以楷書者

爲真跡，江藻、姚鼐等以爲均非褚書，張廷濟則以爲非僞。 按：諸家紛紜，莫衷一是。 其實

真草二本皆僞托耳。 考此經爲李荃僞作。 荃，開元時人，褚公安得預書之？殆即荃之所僞

託，欲借褚公之大名，又加以奉敕之重，冀以增當時之聲，且取信後世，觀其前銜名之下，有

「奉旨寫一百二十卷」。其後年月之下，又有「奉旨造」重見複出，可灼見其隱衷矣。不知此

種重複，通人必不若此，適足以自彰其偽。

《集古求真》卷二《小楷下》

按：此帖在民國初尚存，今已不知所在。字山，故明萬曆拓本已字有損殘。日本印本修補雖精，自其漏補處如第

四行「地發殺機」中「機」字，第八行首「盜」字，第十二行「而人恩生」中「而」字，十七行「神機」之「機」字皆有泐殘，爲

清嘉慶拓所無。

度人經　分上下兩截刻，共小楷廿一段七十七行

范正思記　小楷三行

褚遂良小楷《度人經》，亦閻立本畫，石氏刻。宋搨佳，《停雲》失真。

《書訣》

柳公權小楷《度人經》一，項吏部所藏名跡也。亦曾摹刻《停雲館帖》中。

《鈐山堂書畫記》

《墨林快事》稱：《靈寶變字》云：若非較宋搨少山八字，無緣復辨今古。」大抵待詔精楷法，撫

勒正書尤盡善。

《詒晉齋集・停雲館帖跋》

前代御府收聚圖書，自晉至隋，皆未行印記，但備列當時鑒識藝人押署。南渡後，私印始紛然

盛耳。此經署尾，尚可想見古風。其殘字俱元祐上石時原闕，非後泐去者，文氏摹刻唯肖，況得

宋之精拓，自然神采百倍。姿態則插花舞女，援鏡笑春；結束則應矩入規，方圓乃成。設無

范跋，亦未敢驟定爲褚書。此泥古斷不可與論古也。

文明書局本《續景楷帖三十種》•宋拓晉唐行楷

十種•靈寶度人經》孔少唐跋

按：《集古求真》云：「《靈寶度人經》原未署名，相傳爲褚遂良書。大小參差，分二十餘段字。范正思始以入石，末

范跋云(已見前)，故世人均信爲褚書。末後有『翰林祗應孫德明刊』一行，殆范氏原刊人。越州石氏本亦有之。後

來翻本，無此行矣。」今以文明書局所印何義門藏本《宋拓越州石氏帖》相校，即本帖祖本也，但缺末「孫德民刊」等

八字。本帖與前小楷《陰符經》合刻一石。馮氏藏此時，石仍完整。後於兩帖間斷裂成二石，歸孫氏、朱氏、許氏後

散失。日本印本底本經修補。自漏未修補泐痕觀之，似是嘉慶以後拓本。

顔真卿麻姑仙壇記　小楷共四十六行

停雲館將此帖摹入「晉唐小楷」内。細校則遒古之氣，不逮遠矣。　鐵甕城西，逸叟記於松子

閣。　　《三願堂遺墨•笪在辛跋宋搨顔書麻姑仙壇記》

此帖世所藏弄，皆明時翻刻之本。翻刻之本亦嚴整寬展，筆畫亦清勁，獨古淡超遠之韻，餘于

字外。　與二王小楷一鼻空出氣處，非見此唐石宋搨，無由得之矣。　此石在宋已有裂痕，損傷

數字。　翻刻者以意補之，凡登降之登與豆登之登，截然兩字。　余初閲俗本云登山顛倒，疑顔

魯公亦寫別字耶？及得此本，乃知「登」字舊損，翻刻者妄爲之耳。　《停雲館》刻本已同俗本之

僞，似文待詔亦未得宋拓。　然則此本絕可寶也。　嘉慶丙寅冬十月十日，惜翁題。　　《三願堂遺

墨·姚鼐跋唐石宋搨麻姑仙壇記》

按：何紹基所藏三本，兩本皆作「登」。一本泐，何跋云：「登山登字，此本已泐其上，似從

『登』。南城重勒本亦然。魯公必無此誤，相傳橅之失耳。」

右小字《麻姑壇記》，文氏《停雲館》原刻，初拓本，三十年前，王禹九上舍所貽。字蹟較南城斷

本爲少肥，然行間茂密，寬綽有餘。長洲之於建昌，故當代興。況《停雲》原石，自錢、畢後轉

入馮氏，小楷書率多重橅。若此舊拓，安得不瑤瑰視之？　《清儀閣題跋·小字麻姑壇記停雲館原

刻舊拓》

己丑長至，借歸笃清館，與《停雲》秀餐》及南城重刻各本細校，惟文刻尚有典刑。　文明書局

本《楷帖四十種·宋拓南城未斷本麻姑仙壇記》吳榮光跋

《仙壇記》世有兩種，其蠅頭書小於《陰符》者，未經寓目。若宋拓《南城》真本，推伍氏粵雅堂

所藏爲精。相傳石自建昌府吏跌裂，萬曆間季膺來守，召精工章田再鐫。又有所謂益王重翻

本，碑陰刻趙臨衛、虞、褚、歐、薛、李六家書者是。其餘，北京龍安寺本，吳門陸藏不知處本，

大抵皆前明覆刻。而流傳以章刻爲多，故遇完美，未盡足信也。《停雲》祖石，與此同源。然

「見」字起已有大裂，摹失愈遠。此雖殘拓，仍不失爲王、謝子弟。「驗」、「引」、「處」等字，前人

以爲筆筆帶漢隸者，尚宛然可尋。覆本第知仿平原筆法，惡知有此？文氏且爾，遑問其他？

孔廣陶。　文明書局本《續景楷帖帖卅種‧宋拓晉唐行楷十種》

今重摹本十七行「見」字旁至卅行「矣」左旁，自下而上有裂紋，自「會」至「此」凡廿九字，壬寅
十二月六日呵凍校。伯榮。　《又》

按：文氏祖本，乃真南城本，非孔氏所藏本也。據孔、吳兩跋，則吳氏所見文刻本，已是清中葉所拓，故有泐痕。以
與民國初拓本，裂處更大，所缺達七十三字。以萬曆本與民國本對勘，凡字之泐處皆相同，是一石先後所拓，非吳
氏所云重摹本也。此石在民國時藏無錫寶氏，一九九七年春爲馬山祥符寺購藏。日本印本所據是原石所拓。不知
在五行「將」字，七行「今」字，廿六行「經」字，卅四行「召」字，四十行「南」字，其泐痕皆民國拓本所無者，殊不可解。

消灾護命經　共小楷二十行

柳誠懸有小楷《清靜經》，余摹於海上潘光禄，刻之《鴻堂帖》，因摹手不稱，未盡柳法。今《停
雲館》刻《玄真護命經》，亦柳書也。

《容臺別集》卷四《書品》

柳書《護命經》，宋人《寶刻類編》云在越州。而陳思《寶刻叢編》無之，惟載其目於石氏帖耳。
石熙明家多藏古刻，洪文惠守越州時，每從其家借閱。是石氏所摹刻，是越州之舊拓本，而已
多殘泐矣。文氏《停雲館》，即從此宋本重摹石氏本又翻出者。柳書小字，此尚略具山陰遺
意，雖殘泐何傷乎？　文明書局印本《續印楷帖三十種‧宋拓晉唐行楷十種》翁方綱跋

按：此帖與《麻姑仙壇記》同一石。民國拓本自第五行末「無有」起向左上第二行「邪」字裂成二石。今藏無錫馬山

祥符寺。馮氏重摹石，孫氏拓本中未見，當已散失。

嘉靖十六年春正月長洲文氏停雲館摹勒上石　隸書三行在帖末。

按：《停雲館帖》卷一共十三石。其中第一石《黃庭經》、第十石《般若波羅蜜多心經》《佛說尊勝陀羅尼呪》第十一石草書《黃帝陰符經》，第十三石《麻姑仙壇記》《消災護命經》及帖末上石年月三行共四石，由武進劉氏歸無錫寶氏。桐鄉馮氏於所缺四石，皆加重刻，但面目全非矣。全帖章文曾翻刻一本，於第一卷中另加刻薛稷搨本《蘭亭》。文氏原石《黃庭經》石有麻點，章文翻本則無之。　日本印本，皆出文氏原石。但所據本非同時拓本，且經填墨修補，如《黃庭經》之麻點及原刻橫泐痕皆被補填。《曹娥碑》楊漢公跋等泐痕是明隆、萬拓，草書《陰符經》宋人題名中「越」字已泐，則清拓，「越」下「芇」字被墨補塗或已泐，不可知。此卷石刻，今僅無錫馬山祥符寺存四石，嘉興博物館存殘石一，餘皆殘失。

第二卷

第二卷　唐人雙鈎王方慶所進真蹟，後有岳珂、張雨諸跋。右軍二帖，無上神品。大令、光祿并餘跡，縱橫妙境，雖再經摹勒，回眸一閱，諸跡喪氣。李懷琳偽叔夜書，見諸書苑甚詳。此君精能之極，幾於悟解。胸次不甚高，故小乏風骨耳。後湯、文二跋，亦詳縟可喜。　《弇州山人四部稿》卷一百三十三《文氏停雲館十跋》

第二卷　《寶章集》諸帖俱不及《真賞齋》。李懷琳《絶交書》，墨本在安福張氏。余與張尚寶程同官禮部，曾索觀，張已許，竟因循未果，至今恨之。後「湘東」兩行末「右軍」字，乃是殘闕不了之語。或是右軍嘗稱之，或舉右軍別帖，皆不可知。徵仲據此疑爲摹右軍書，恐未然。右軍書八面具法，所以神。此乃一筆書，何得謂類右軍？看其率意肆書，正是潦倒粗疎態耳。「天監」行下「雲」字，當是蕭子雲，可見古人押法。

《書畫跋跋》卷二《文氏停雲館十卷》

第二卷　爲唐臨晉帖。有右軍二紙：第一紙，古雅渾厚，如玉在璞；第二紙，神采奕奕，典刑具在。今人訛以傳訛，惡道紛紛，視此何啻顰婦之於西施也。侍中衞將軍薈一紙，黃門郎徽之一紙，中書令憲侯獻之一紙。又有稱齊侍中懿子慈書，梁中書臨汝安侯志書者，俱不甚著名，而字皆可取。甚矣！古人之多藝也。此帖係王方慶萬歲通天進武則天者，唐人摹而傳於世，後有岳珂題，張雨跋。流落華氏手中，沈石田藉觀，俾徵仲雙鉤摹傳，大可珍也。李懷琳《絶交》，字滑熟而無風骨，識者謂其倣叔夜，徵仲又以爲摹右軍，然余不甚愛也。

《岱宗小稿》卷五《停雲館帖跋》

臣十代再從伯祖晉右軍將軍義之書　小楷一行

唐撫晉帖卷第二　李懷琳附　大、小隸書一行

姨母帖　行書六行

初月帖　草書八行

臣十代叔祖晉侍中衛將軍薈書　小楷一行

癬腫帖　行草書四行

臣九代三從伯祖晉黃門郎徽之書　小楷一行

新月帖　行書六行　末有行書「姚懷珍」「滿騫」。

臣九代三從伯祖晉中書令憲侯獻之書　小楷一行

體中帖　行書三行

王僧虔舍人帖　楷書四行　按：小楷元題不存

安和帖　草書十二行

比可帖　草書六行

柏酒帖　草書四行　末有行書「唐懷充」「范武騎」。

臣六代從伯祖齊侍中懿子慈書　小楷一行

臣六代從叔祖梁中書舍人臨汝安侯志書　小楷一行

雨氣帖　草書六行

王方慶進款　小楷一行

岳珂贊　楷書二十行

張雨題　行書七行

沈周致徵明手柬　行書七行

王鏊跋　草書九行

文徵明跋　小楷九行

唐人摹王方慶進先世書凡二十八人，其存者僅此。内右軍二帖，有篆、籀、隸、分法，黯淡古雅，出蹊徑之外。餘帖雖有剛、柔、撅、磔之異，種種可玩。沈啓南嘗從華氏乞得，令文徵仲雙鈎，復刻《停雲館》中。

《珊瑚網書錄》卷二十一《真賞齋帖》王世貞跋

武后時通天間，討王氏歷代所書。其十代孫王方慶所進，余於武林購之。沈復魁云：「此奇刻也，不易得者。」信然。今文休承《停雲館》第二卷即此也。不見宋刻，似亦可觀；如見宋刻，則璠珉不侔矣。

《碑帖紀證·通天進帖》

此卷雖不能泯勾勒痕，而墨色濃淡，筆意榮枯，儼然真本。若華氏《真賞齋》，文氏《停雲館》，鏤石雖精，而筆墨氣韻，頹然無剩矣。張伯雨跋此帖曰「下真跡一等」，予以爲兩家石刻，更下摹本一等者耶。

《平生壯觀》卷一

《萬歲通天帖》一卷，用白蘇紙雙鈎書。勾法精妙，鋒神畢備，而用墨濃淡，不露纖痕，正如一筆獨寫。識者謂非薛稷、鍾紹京不能，洵墨寶也。相傳武后從王方慶索其先世手蹟，得二十

八人書。取而玩之，謂曰：「此卿家世守，朕奪之不仁。」乃命善書者廓填成卷，仍命方慶正書標二十八人，官世。設九賓觀于武成殿，而以墨跡卷還方慶。蓋秘府儲藏，故罕題識，第有宋高宗用小璽，其後岳珂、張雨、王鏊、文徵明跋者四人而已。

《曝書亭書畫跋·書萬歲通天帖舊事》

《停雲館·萬歲通天帖》，爲此帖之冠。

《承晉齋積聞録·名人書法論》

文氏《停雲館》於《萬歲通天帖》後載石曰翁手札所云「京行在邇」當是嘉靖元年壬午，文年五十有三，貢入成均，其時或未與中父友也。《停雲》刻已佳，然尚不逮此。昔人謂「《停雲》以此本復刻」，豈文未及句摹，華即來取去邪？或又從華氏句本再句，勿遽不能匠意邪？

《清儀閣題跋·真賞帖火前本》

姚柳坪藏宋拓本，真賞齋故物，此刻之所自出也。神妙絶倫。

《停雲館帖》張伯英跋

按：沈周卒於正德四年，嘉靖壬午，沈卒已十四年。沈札款稱「徵明賢契」而不稱「徵仲」，此必在正德二年丁卯所句摹，時徵明年卅八歲，尚未以字行。又文徵明于嘉靖元年壬午，爲華夏鈎摹《真賞齋帖》上石，而正德十四年己卯已爲華夏跋《淳化祖石法帖》，故兩人交往亦早。此帖共五石，末有《絶交書》十四行。清嘉慶間爲桐鄉馮氏所藏，民國初尚藏南潯許氏，今散失。此帖第二石爲王徽之《新月帖》第四行起，嘉靖拓本已碎爲大小四石，萬曆十一年文元善重刻一石。不久此石末缺殘一角，損壞二字半。日本印本是據嘉靖本所印，泐痕經修補。第一石《初月帖》第一行末「義」字，即被塗去末數筆。

唐李懷琳倣晉嵇叔夜書 小楷一行

絶交書 草書一百五十九行

「天監」題字 小楷一行，末「雲」字特大

「湘東所進」題字 行書大字二行

湯垕跋 行書十六行

文徵明跋 小楷十八行

始予見文氏所刻帖中載李懷琳所書《絶交》，後乃見孫氏所藏宋刻本，則精神相去十倍。書之者非有異，而刻之者異也。雖有善書，非善刻者，固不能發其精神而傳於世也。

《荆川文集·跋李懷琳書絶交書後》

此卷真跡，向在江西安成張司馬家。張氏子孫不能守，今楊侍御爲建閣寘之。予亦有跋系其後，《停雲館》刻不甚遠，第微傷于佻耳。董其昌識。

《壯陶閣書畫録》卷十二《明董香光書養生論卷》

《停雲館·李懷琳絶交書》，從真跡上石，刻手佳而精神奕奕，頗可觀。《鬱岡齋》亦從真跡鈎摹，而刻手不精，遂多滯處。

《承晉齋積聞録·名人書法論》

按湯君載、文徵明二跋，皆非確論。湯以爲李懷琳倣嵇康書；「七不堪」中明有素不喜作書語；安得天成精妙若此？文謂懷琳好右軍而倣之，亦未必然。大率右軍曾有是書，而李摹之耳。余因其文與《文選》少異，定爲右軍隨筆刪改。觀其不同處是節錄，絕勝原文。非右軍瀟灑出塵，安能如是哉？

《拙存堂題跋》 唐李懷琳倣晉嵇康絕交草書》

懷琳《絕交書》，文氏樞入《停雲》。其宕逸處間出二王之外。 將毋叔夜有此帖，而懷琳仿之耶？或謂字跡多類右軍，以卷末有晉右軍字，此形跡之論也。

《快雨堂題跋》卷一《秘閣續帖》

王季靜精於別書，以《絕交書》《萬歲通天帖》觀之，出文、董上。

《芳堅館題跋·鬱岡齋墨妙》

《絕交書》，《停雲》《鬱岡》皆勒之。其筆迹缺損處不同，知非一本也。王帖後「湘東所進絕交」六字下較文帖少「草書晉右軍」五字。湯屋及衡山跋皆以爲李懷琳書，蓋以諸大帖中，往往有「老子」「莊周」一段，標題懷琳耳。然字體不盡同也。

《詒晉齋集》卷八《絕交書不全本跋》

李懷琳書《絕交書》，停雲館刻之。自是唐人之筆。若云臨嵇叔夜，未必然也。

《學書通言》

嘉靖十七年春三月，長洲文氏停雲館摹勒上石 隸書三行在帖末

按：第二卷共十一石。馮氏所補爲第六第八兩石，皆《絕交書》也。無錫則有第九石《絕交書》一石。以明拓本校核，知馮氏所存第九石尚是原石，但已殘破爲三小石。考帖右歸常熟錢氏後，錢氏曾將殘破者補刻十餘幅，無錫所存第九石，蓋錢氏所補，故完整無缺。迨石歸馮氏時，馮氏以此石雖殘破，缺泐不多，故未重刻，僅補刻第八一石。

似第八石與錢氏所補第七石皆在武進劉氏而應同歸無錫者。而皆未見拓本，第七石則陷置東林書院壁間者何

也？馮氏所藏《絕交書》石刻，後不知所之。日本印本所據，應亦原石拓本。但修補精，莫測何時拓本。所有存留

渺痕，與嘉靖、萬曆、嘉慶拓皆合符。但第一行「吾」與第二行「之」之間渺點，嘉靖本所無。湯垕跋第二行「周」字，

文徵明跋第三行「摹」字渺痕，嘉慶拓本始有。而文跋第一行「摹」、第二行「雙」、第八行「秵」、第九行「其」、第十行

「嘗」字，即嘉慶拓本亦無。殊所不解。

第三卷

第三卷　爲孫過庭書。此公勻停渾雅，字字從淘練中來。雖不若右軍之奇逸，然其功力典雅，

殊非戔戔者可到，亦藝苑之宗工也。　　《岱宗小稿》卷五《停雲館帖跋》

按：王世貞及孫鑛所跋係十卷本，第三卷爲唐顏魯公、懷素等帖。自撫刻《書譜》爲第三卷後，原第三卷改爲第四卷。

唐人真蹟卷第三　隸書一行

唐孫過庭書　隸書一行

書譜　草書三百六十二行

孫過庭《書譜》，上下二卷全。上卷費鵝本，下卷吾家物也。紙墨精好，神采煥發。米元章

謂：「其間甚有右軍法。」且云：「唐人學右軍者，無出其右。」則不得見右軍者，見此足矣。

《鈐山堂書畫記》

孫虔禮《書譜》刻石凡三，其一《秘閣續帖》，末有宣、政印記者，最爲完文，今不可復得矣。……余遊燕中，有僞作古色以鬻者，其刻亦佳，而中有兩訛字，蓋《秘閣》之帖遺於後，而紙敝墨渝，刻者承之，賴以辨耳。其一末有宣、政印記，而前缺一二十字，蓋自內府出而卷首稍刓破。然自真蹟上翻刻，故獨佳，中間結構波撇皆在。其三爲文氏《停雲館》刻，則影響耳。

《弇州山人四部稿》卷一百三十五《孫過庭書譜》

孫過庭《書譜》真迹，藏韓太史家，嚴分宜故物也。無論言辭精妙，尤是筆勢縱橫，墨法精潤，極得右軍遺法。今世所傳二王帖，皆過庭爲之者。前有宋徽宗滲金御題，政和、宣和等印。元初在焦達卿敏中所，上下兩卷全。至今已缺其一（上卷亦不能全）。文氏爲摹刻《停雲館》帖》中。此帖宋時已刻入石，亦止一卷。

《清河書畫舫》

孫過庭《書譜》，前半真跡已亡，翻刻入石；後半真蹟具存，勾填入神。故《停雲館帖》所刻，筆氣相懸若此。

《又》

唐初諸人，無一不摹右軍，然皆有蹊徑可尋。獨孫虔禮之《書譜》，天真瀟灑，掉臂獨行，無意求合，而無不宛合，此有唐第一妙腕。余垂髫時，見文氏《停雲館帖》，帖中有此書，愛之。後

見宋人刻本，以爲觀止矣。甲申，忽覯視此卷，驚嘆欲絕。以市賈索價太昂，不能收，惜惋竟日。

卷上有高宗、徽宗雙龍璽及宣和小璽。卷中「五乖也」下少一百三十字，「漢末張伯英」下少一

百六十八字，虞伯生臨《秘閣》補之。後越六年，復見于西川士夫家，以余愛之特甚，乃許購

得，已將虞所補並後跋割去。時一披閱，覺宋人所刻尚在影響之間，而《停雲館》不足言矣。

《庚子銷夏記》卷一《孫過庭書譜墨蹟》　《六藝之一錄》卷一百六十五

按《書譜》始刻於宋之《秘閣續帖》，明之文氏《停雲館》尚由《續帖》翻出，筆法具存，字形未失，

猶足釐而覈之也。　《書學捷要》

草書必宗右軍，然古搨難得。今之傳世者，轉輾摹刻，僅存形體，筆畫已失。惟孫虔禮草書

《書譜》，全法右軍，而三千七百餘言，一氣貫注，筆致具存，實爲草書至寶。雖宋刻甚少，而文

氏《停雲館》本，尚可臨摹。　若近世翻刻，則惡劣不堪矣。　《又》

《停雲館》孫過庭《書譜》，鈎摹不佳，筆意弱滯，不及揚州安岐刻，從真蹟上石，精神百倍也。

《承晉齋積聞錄·名人書法論》

《秘閣續帖》初搨不可得見，則此帖當以《停雲》初搨及安麓村本爲佳。不知更有元祐二年河

東薛氏撫刻本初搨在焉。　其《停雲》剝闕處，此皆全。　《論晉齋集》卷八《書譜跋》

《書譜》本從韓家所藏真蹟撫下，而或誚爲影響，是必《秘閣續帖》而後可也。

《論晉齋集·停雲

附錄二：文徵明刻《停雲館帖》述評

《唐孫過庭書譜真跡卷》

唐孫虔禮草書《書譜》，刻於宋《秘閣續帖》及《太清樓帖》中者，明季已罕覯。文衡山父子遂摹入《停雲館》石刻十卷中之第三卷。國朝乾隆時，曾藏鎮洋畢秋帆尚書家。嘉慶初，輾轉離散，歸桐鄉馮鷺庭編修，缺三十五石。爲常熟錢氏所得，後歸武進劉氏。道光戊戌，吾鄉寶文俊三同趙君伯仁購得之。咸豐庚申，兵燹殘毀。《書譜》原有一十三石，今僅存五石，缺第二、三、七、九至十三共八石，餘皆莫可蹤跡矣。此本首尾完善，結構波撇，所謂渴猊遊龍之勢，不爽毫黍，尚是舊拓佳本。某某於滬上得之，屬采兒釋文，因取近拓五石不全本校之，筆畫差瘦。蓋琱椎日久，鋒芒磨泐，不若此本之肥潤精采矣。

《寄漚文鈔》卷一《停雲館孫過庭書譜跋》

石本惟《太清樓》所刻最精。然宋時雖已上石，亦只刻一卷也。其真蹟分爲上下兩卷，元初猶存焦敏中處，至前明入嚴分宜家，《冰山錄》記。束樓嘗令吳門裱匠重裝池之，匠竊割上卷之中段，東樓命提刑千戶王某鞫之。王治出後，又乾沒不上，私贈其族人，即鳳洲也。籍沒分宜之日，值大風，將其卷吹折，錦衣衛卒拾之，旋爲文衡山所得，摹刻《停雲館帖》中，其真跡自在也。是卷乃雜綴而成，其爲衡山所藏無疑。若得鳳洲藏本，合成全璧，豈非快事？延平之劍，有分必合，理固然也，姑且待之。

《眼福編初集》卷一《唐孫過庭書譜真跡卷跋》

《古芬閣書畫記》卷二

按：此文楊恩壽撰，杜氏收入《古芬閣書畫記》爲「論曰」一文。考嚴嵩家籍没，文徵明已卒。今《天水冰山録》及

《鈐山堂書畫記》皆無此事紀録，蓋無稽之談也。

孫退谷藏肥瘦二本，以瘦本爲《太清樓帖》刻，肥本爲《秘閣續帖》刻。王弇州云「續帖」本，末

無宣、政印記者，最爲完文。燕京有僞作古色者，刻亦佳。中有兩訛字，殆覆模本也。又一本

前缺一二十字，末有宣、政印，蓋自内府出，以真跡上石，故獨佳。」此明以前刻本也。明刻有

《玉烟堂》本、《停雲館》本、武進横野洲鄭氏本。國初安儀周刻本，風行一時，群以爲勝於《停

雲》，其實宋人臨本，筆意疎放，不如《停雲》之瘦勁。　　　《集古求真》卷八《草書·書譜叙》

《書譜》有太清樓刻本，南海伍氏有翻刻。又有薛紹彭刻本，近有石印本。停雲館亦刻之，皆

未佳。唯國初安麓村所刻絕精，有陳香泉釋文。　　　　《學書通言》

按：第三卷共十三石，皆《書譜》也。無錫寶氏所藏石爲第一、第四、第五、第六、第八共五石。其第五石在明末已

斷損，由錢氏重刻，已非原石。馮氏補此五石外，另補第十一、第十三兩石，共補七石。馮氏所藏帖石後歸嘉興桐

鄉郭氏；至光緒間歸孫氏時，郭氏留《書譜》石刻自藏，磨去帖首《唐人真蹟卷第三》七字，改刻《停雲館石刻》五篆

字，跋其後云：「余藏孫過庭《書譜》有三：一、宋元祐間河東薛氏模本；一、宋搨殘本，較薛本稍肥，乃錫山秦氏

舊藏，不知出何刻。此三本各臻其妙，毋庸贅詞。昔人謂《停雲館》刻者，惟存影響耳。

余今得此殘石，計「敬乃内懟」下缺六十七字（第二石第十七行至廿二行共六行）「緘祕已深遂」下缺三百十六字

（第四石）「有乖有合合」下缺二百四十七字（第五石第六行起缺）「書畫贊則」下缺二百五十九字（第八石），并點去

共缺九百十三字。比遭兵燹散失，無從訪求。若重摹補刻，必致兩手之異，不如缺之爲善。第余玩其所模，較宋

本、安本固不能勝。然文氏父子，精於摹刻，亦非草草爲此，當未失古人意旨，恐今世出者，尚不能及其什一。故余

珍而藏之，附記梗概，慎勿棄焉。同治辛未夏四月喚醒逸中郭炤識於鳳溪。」此刻自第七石十六行「約理贍迹顯

心通」起從墨蹟鈎摹上石，行次筆意，毫髮無異，與前半翻刻者神氣相懸。王世貞未詳加考核，漫以前數頁爲標準，

評爲「影響」，文氏受誣多矣。章文翻刻本，於原帖缺字皆補全。日本印本，皆原刻拓本，第不知何時拓本，如第七

十六行末「假」字，一百二十行末「而」字，一百廿一行末「奧」字，一五六行「蠡」字，一七七行「學」字，二一三行「想」

字，其缺泐皆明清拓本所無。字較明清拓本略瘦。今本卷石刻，在無錫五石，由竇氏售與馬山祥符禪寺。嘉興博

物館覓得第二、第七、第九、第十一四石，中多殘缺。餘皆不知下落。

第四卷

第三卷　顔魯公《祭姪文》，有天真爛漫之趣，行狎之妙，一至於此。噫！此稿草耳，所謂無待而

工者。忠義真至之痛，鬱浡波磔間，千古不泯。陳深、陳繹曾、文徵明三跋，亦該洽稱是。《朱巨

川告》，徐柱國流吏楷耳。懷素《千文》作小行草，號「千金帖」，貴在藏鋒，而少飛動之勢。林藻

《郭郎帖》，古雅殊勝，非後人可及。楊少師《神仙起居法》，後有米友仁、商挺、留夢炎諸跋。山

谷極推重之，至目以散僧入聖。　昔人云：「張茂先吾所不解」，余於少師亦云。　　《弇州山人四部

稿》卷一百三十三《文氏停雲館帖十跋》

第三卷

顏魯公《祭姪季明文稿》，昔人謂與《坐位帖》同法，信然。然此幅更覺饒態，王家馭稱

爲妙極。據徵仲跋「矗文蔚出示」，則是江右聶貞襄司馬，乃都元敬《寓意編》又稱「海鹽張黃門

靜之藏」，此帖豈由張轉入聶耶？抑別有摹本耶？余壬午冬在考功，有賈人持墨本來索二十千，

細玩亦是臨本。而筆意飛動，宛然壁拆屋漏。跡內塗抹處一如草稿樣，畧無強作痕。……石本

末尾「饗」字筆稍縱，幾不似本字，而渠本居然是「饗」字形。及與石本對，又略無少異，可見草書

使轉之妙。中間率意處神采奕奕，難以盡述。猶記「穀」字、「城」字、「遭殘」「震悼」等字，俱是一

筆揮成，而畫畫安置得所，蒼勁中含媚，絕有勢。末兩行亦無此苟簡意。余絕愛之，疑即是徵仲

所臨。其裝潢甚草草，但一幅紙耳，無二陳跋，有三元人跋，俱不佳。　詰之，云「陳跋割入他卷」。

余許之二十千，尚欲增未定，因留之案上數日。時大計事冗，渠來率金，適倉卒無以應之，姑還之。

及大計事畢問之，則已屬殷吾矣。金吾，司徒公長嗣也，即與二十千。余深悔不早與價，至今

切切。《朱巨川告身》，喬跋謂「見唐代典故之式」，良是。第不落魯公姓氏，又筆勢亦不甚蒼，古人書如此

何緣傳爲魯公？終屬可疑。林緯乾以紛披見態，然尚恨無古法，又筆法又不甚似，不知

者恐尚多，未爲佳帖也。　右軍《平安帖》，余在京時，嘗過王敬美，適飛鳧人以此來售，尚未成

因出示余云：「是朱忠僖家物，索六十千。」前細書「晉右將軍會稽內史王羲之平安帖」十四字，小幅紙，原係卷頭籤識，今亦背在帖旁。敬美指示余云：「此宋思陵親筆」。王帖係縑素，背處亦微浮起，墨甚濃，乍看若趙吳興。豐人翁謂「趙筆法入右軍室」，良然不誣。字形與此刻相似，而筆圓墨淨，其使轉之妙，亦非石所能傳。然却有不到處、率意處，不若石之完善。末一「定」字絕有勢，此刻原不及也。「情」字下闕一點，絹復完好，敬美與余相持莫能定。敬美疑米臨，余時未能斷。既而思之，此或唐人臨，古人不欺人，原帖想紙損，因缺點，臨者不敢益，故缺，若米臨，決當補一點矣，未知是否？今司冠集中無此帖跋，牽常集中亦無之，應是疑其臨本還之耳。然則帖固佳，不當惜價不買也。素師小草《千文》，果平淡古雅，然似不若陝刻之奇逸超絕。今休承贊歎如此，且云：「姚公綬後，經數家無人賞識」，則想是骨勝，饒醞籍，此石刻祇傳其形質耳。楊少師《起居法》，無但紛披老筆，亦儘有天趣。第效之者須師其意，若形體恐難步趨。荊公書祇紛披近似老耳，殊無此遒逸態也。徵仲評商，留諸人跋詳覈如此，謂之熟元人履歷，果然哉。

《書畫跋跋》卷二《文氏停雲館帖十卷》

第四卷 爲顏魯公《祭姪季明文》，此書本無意爲之，而神采飛動，姿態橫生。前半一筆揮去，秀色撲人眉睫。中半文勢稍遲，而筆勢亦稍停，時時得古雅處。後半更多清挺，如「遘」字體格方勁，有八分意；「承」字、「茲」字皆奇妙，非今人所能爲也。復有陳深、繹曾二跋。深稱「縱筆洪

放，一瀉千里，時出遒勁，雜以流麗。或若篆籀，或若鐫刻。其妙解處，殆出天造」。繹曾稱其

「天真爛然，動心駭目。」二公之字誠然。又魯公書《朱巨川告》一紙，字似軟而內具典刑。林緯

乾不甚著名，而書頗健。後有圖書二十二顆，玉璽一顆。此物流行天地間，政如楚人弓，塞翁

馬，浮雲過眼，何足繫戀？而竊竊然印章鈐誌，認爲己有？亦惑矣。右軍《平安帖》不知何也。

懷素書《千字文》一帖，往往如枯株死蚓，不脫芘蒭面目。文休承謂其「脫去狂怪怒張之習，而專

趨於平淡古雅。」不知此是寂寞，非平淡，是疏瘦，非古雅。楊凝式一紙，感感拳曲，幾不成字，

愈視愈醜。黃山谷比之散僧入聖，噫！嗜癡逐臭之夫，世豈一人哉！　《岱宗小稿》卷五《停雲館

帖跋》

唐人真蹟卷第四　隸書一行

唐顏魯公書　隸書一行

祭姪季明文稿　行草書共廿三行

陳深跋　小隸書十二行

陳繹曾跋　小楷廿六行

文徵明跋　小楷十五行

公行押之妙，一至於此。噫！此稿草耳，所謂無待而至者。忠義之氣，與懇切真至之痛，鬱浡

波礴間，千古不泯。陳深、陳繹曾、文徵明三跋，博雅殊稱是。真蹟在永豐聶氏，尤可寶也。

《弇州山人四部稿》卷一百三十五《顏魯公祭姪文》

《祭姪季明文》，前已見《停雲帖》中。祭豪州公文，余少時曾見一本於書肆中，恨未買得。其

鬱勃頓挫，視《季明文》果小遜，然秀密似稍過之。計魯公平日屬草，當不下萬餘，何《郭僕射

書》及此兩祭文草獨傳，豈果忠義哀痛，有足相發，茲所謂遇其合者耶？　《書畫跋跋》卷二《顏魯

公祭姪文祭豪州刺史伯父文》

顏魯公《祭姪泉明文稿》，墨蹟在聶尚書雙江家，今刻入《停雲館》者是已。文徵仲跋，極口贊

歎。予在豫章時，張伯任為新建令，一日談中偶及。伯任云：「其孫持此卷在此求易，索價至

百金外，今持還矣。」予屬伯任物色，復持至而予旰水，遂不獲見。蓋辛巳年之季冬。明年春

初，余以外艱歸，而殷二公子則為余言：「其客楊生有魯公《祭姪泉明文稿》真蹟。」夫既為稿，

則必無兩本，然余皆未之見。　第聶氏曾經文太史鑒定，殷所云或舊人雙鈎廓填者，及余再仕

江西袁州，壤與吉安接，乃知聶本亦廓填者耳。　《東圖玄覽》卷一

新都人家珍藏顏清臣《祭姪文》真蹟，後有張晏、鮮于樞跋尾，而無陳繹曾、陳深、文徵明題識。

中間顏書神妙，而結構微與《停雲館帖》不同，未知孰爲法墨耳。名跡流傳日久，其難于鑒定

如此。董玄宰云：「文跡本亦未得真」其語庶幾近之。　　　　《真蹟日錄》三集

新都吳氏藏顏書《祭姪文》真蹟，後有鮮于樞、張晏跋，而無《停雲館》刻陳深、陳繹曾、文徵明

三跋。中間顏書神妙，其結構與石本微有不同。當嘔購之，冀爲三公解嘲。夫二陳與文，世

所稱博雅士也，乃稱破罐爲黄花，真賞之難如此。　　　　《清河書畫舫》

牙色綿紙本，有古痕離離斷折，此公藁紙也。　行草書，結體指頂大。公至性孝友，痛憤灼艾之

詞，由衷而發，區區字畫，何意求工；乃天真爛熳，比之出規入矩者，更高一等。即塗乙繚繞

處亦如漏痕釵脚，多有可觀。　按公上郭令公《爭坐位書》同此蹟並屬稿，《坐位》有籠蓋萬夫之

勢，以氣勝，此以沉鬱勝，皆宇宙間不磨之寶也。後陳子微、陳伯敷、文衡山綴長跋。子微、

伯敷，元時號稱博洽；而伯敷官編修，于常山事考核尤詳云。　《大觀錄》卷二《顏魯公祭姪季明文

稿卷》

顏魯公《祭姪稿》，《停雲館》《戲鴻堂》《餘清齋》所刻皆有，而《餘清齋》刻爲最佳，《停雲》《戲

鴻》俱不如也。　較《爭坐位稿》易學。　　《承晉齋積聞錄·古今法帖論》

《停雲館》顏魯公《祭姪稿》，蒼渾腴厚，筆意宛然，刻較《餘清齋》《戲鴻堂》皆勝。　《承晉齋積聞

錄·名人書法論》

唐顏魯公《祭姪文》，顏真卿撰并行書。今世所傳石本，即《停雲館》所摹之本也。《戲鴻堂》亦

有此帖，筆畫絶異，而似稍佳。豈《清和書畫舫》中所謂真蹟，即《戲鴻堂》所摹者是，而此與

《停雲館》刻果屬僞迹耶？慨真蹟不可得見，其是非究不能知，徒結想於夢寐云爾。　　《古墨齋

金石跋》卷五

《停雲·祭姪》刻，浩放遒勁，不可掩抑，遠勝《戲鴻》，唯快筆過多，未見魯公鬱崛真意。商山

（吳用卿住處）佳刻，往來胸中者垂三十年矣。嘉慶乙亥始於澂水見《餘清》初本，庚辰歲暮，

海鹽從子質夫茂才復從上海購此見貽，沈著飛動，詭異鬱勃，具見魯公真面目，真性情。回視

《停雲》石本，則襄陽筆意，處處呈露，方信華亭爲書家董狐，而二陳與文，認羊爲王，誠不免如

青父所譏也。然二陳與文，若果見江村藏蹟，則一真一臨，當必審別論定。是則生數百年後，

翻得見兩妙刻，非吾輩之幸耶？　　《清儀閣題跋·顏魯公修姪文稿餘清齋本》

顏魯公《祭姪季明文藁》，董思翁、張米庵皆謂真蹟在新都吳氏。董云「《停雲》刻乃米臨」，王

虛舟吏部主其説。張云：「真蹟後有鮮于樞、張晏跋，無《停雲館》刻陳深、陳繹曾、文徵明三

跋，中間顏書神妙，其結構與石本微有不同，當亟購之，冀爲三公解嘲。」案謂「與石本微有不

同」，似指吳氏墨蹟與《停雲》石本言。今以《餘清》《停雲》兩刻本參校，不同甚多，如「遠日」旁

塗改處，吳本實是塗改，文則僅刻空句，足知原木無字，尤臨本之驗。余向觀《停雲》本，已歎

妙絕。唯疑沈鬱之氣，未臻極至，想由鐫摹致之。數年前於友人齋見《餘清》初拓，昔年庚辰

歲暮又自購一本，奇鬱沉著，真盡釵股漏痕之勝，再視文刻，方見筆是襄陽面目。中郎、虎

賁，畢竟貌似。然《餘清》打本，固不易得，《停雲》明拓，近亦日少一日。若此本紙墨淳古，石

鋒絲毫未損，是二百餘年物。雖殘缺數字，自應球璧珍之矣。

《祭伯文》，〈越州石氏本〉後此惟刻於王氏《鬱岡齋》、《祭姪文》後此凡五刻：文氏《停雲館》，

吳氏《餘清齋》，董氏《戲鴻堂》，東昌鄧氏及翻刻《停雲》本也。《祭伯文》與王刻大抵皆同。

《祭姪文》多與諸刻歧異，初頗疑之，反覆推求，乃得其故。蓋吳刻出于鮮于伯機所藏，與此本

皆以真蹟上石。鮮于本悉仍原草，一筆不遺。此則或刪塗改之字，或移旁註於中。故字形有

大小之殊，字數有多寡之別。異流同源，非二本也。文刻出於聶雙江家藏舊墨跡，相傳以爲

米臨，小有參差，固無足怪。翻文本原草「爾之首襯」句，「爾之」二字僅存二點，與「爾」字

宅」僞作「及爾幽宅」，則以所據文刻非初拓本。「爾」上有石裂紋，「之」字僅存二點，與「爾」字

牽連而下；「卜」字左右裂紋尤多，然與翻文本譌謬皆同，蓋鉤填之贗鼎也。

《儀顧堂題跋·越州
石氏本祭伯父祭姪文跋》

真。鄧刻稱以聶氏本墨本入石，然與翻文本譌謬皆同，蓋鉤填之贗鼎也。

《祭姪文》、顔真卿書。以越州石氏刻木爲最先。今不可得而見矣。其真跡元時在鮮于樞家，有樞跋及張晏跋，吳太學刻入《餘清齋帖》。文氏《停雲館》刻本，云出自聶雙江，有陳深、陳繹曾、文徵明三跋。張丑、董其昌謂是米臨，深致譏誚。然亦任意雌黃，并無確據。《戲鴻堂》刻，筆法絶異；行款亦不同，遠不逮吳、义二刻。又有東昌鄧氏本，鄧元固自跋，謂得之聶雙江之五世孫。然文刻陳深跋爲隸書，鄧刻爲章草，文跋字句亦有小異，又多羅念菴一跋，同出聶本，不應陳跋字竟異體，何子貞藏本末有「請姪於廟庭而祭，痛哉」。歧異孔多，執真執僞，究難確定。毋亦一丘之貉，各自作僞爾。有翻刻《停雲》本者，「小之」二字，訛爲「東二」；「卜爾幽宅」，訛「卜」爲「及」。此九字，爲他本所無。故或謂鄧刻亦翻文本，特故爲異同，以掩其跡，且增羅跋，欲以壓倒文刻耳。

《集古求真》卷八《草書》

按：陳深原跋是草書，由文徵明改寫隸書上石。如華氏《真賞齋帖》袁泰跋《季直表》《二王帖選》中姜夔跋《蘭亭》，皆由文徵明書以刻石者。

又按：文徵明跋文中已露米臨之意。如：「《坐位帖》世有石本，而米氏臨本尚在人間，余嘗見之，與此帖正相類。」且米臨《坐位帖》半部藏文徵明家，故一見聶本，即知「相類」，以《寶章錄》未及而未敢定論，跋語僅取黃、米之論，補二陳之遺，未及真僞也。日本印本于十二行「仁」字及陳、文跋中泐痕，是清拓所無者。

又書朱巨川告　楷書十七行　職官銜名小楷九行　又楷書三行　又職官銜名小楷三行　又楷書年月一行

顏真卿《朱巨川告》《停雲館》失真。　　　　《書訣》

顏真卿書《朱巨川誥》，黃紙上所書，略無毫髮動，名蹟也。曾刻入《停雲館帖》。　　《鈐山堂書畫記》

顏書《朱巨川告》，在陳仲醇家，絹本完好，即《停雲館》所刻者。　　《清河書畫舫》

顏書《朱巨川誥》真蹟有二卷，皆絹本。其不書誥文，首止「吏部尚書」四字，尾題「建中八年三月日下」，字如棋子稍大，中有一大「說」字，前後紹興小璽，藏項子京家。其《停雲館》刻墨蹟，後有鄧文原、喬簣成二跋者，向爲陸全卿太宰所寶，跋千餘言，檢考甚詳。今藏余家。余故有「寶顏堂」印。　　《妮古錄》卷一

鄧文原跋　楷書五行

喬簣成跋　楷書五行

《停雲館・朱巨川告》，刻鄧、喬二跋，余藏，又有陸太宰完題，不及刻。　　《眉公見聞錄》

比仲醇出顏魯公《朱巨川告》觀之，其頂足懸而相抱，鬚鬣怒而不張，以斜表正，以拙布巧，緩運遒，其的的爲魯公無疑。然持以示人，疑信參半，蓋字學之衰久矣。其法蓋盡壞于長洲之文氏，字取匀美圓淨，而止其頓挫抑揚，用而不盡用之際，都所未講，即如此誥，一經摸勒，

便塌拖如肉鴨，都無可觀。驊騮氣喪豈不惜乎！姑爲拈出紙尾，歸仲醇藏之，以待識者。

《郁氏書畫題跋》卷三《唐顏魯公正書朱巨川告》節王衡跋 《珊瑚網書錄》

此帖祝枝山以爲宋高宗摹刻，當有所據。而高江邨親見內府所藏真蹟，與此帖無毫髮異。今

觀此帖，神采奕然，毫鋩轉折之間，如新脫手者，誠致佳本也。文氏《停雲》即以此刻重摹上

石，亦復精神迸露。此刻及《停雲》全石，今皆歸靈巖山館矣。 《快雨堂題跋》卷三《朱巨川告》

按：日本印本原據本修補極精，橫溈痕明拓已有，且較此爲大。

唐林緯乾書 　隸書一行

深慰帖 　草書共十八行

唐林藻書法精熟，筆墨妍媚。其傳世《深慰》一帖，原係宋秘府寶書，後有李偁、張仲壽、袁華、

邵亨貞、張適、李東陽、文徵明七跋。今《停雲館》中摹刻，略存梗概耳。 吳原博先生家藏林

藻《深慰帖》，宋祐陵故物也。有「紹興」三璽，「柯九思」、「陳彥廉」等印。 有李偁、張仲壽、黃

中、邵亨貞、袁華、張適、李東陽、文徵明八跋。跋載《鐵網珊瑚》中。 丑按： 林公墨蹟，傳世絕

少，宣和秘府藏書僅此帖耳。 《清河書畫舫》

林緯乾《深慰帖》，蘇紙，計字十九行，帖刻《停雲館帖》，四角有「紹興」小璽，「柯九思」、「紫芝」

等印。 爲真定梁相國舊藏，今歸他姓矣。 余見唐人墨跡如歐陽率更《千文》、褚河南《兒寬

贊》、孫過庭《書譜》等書，皆屬後人臨摹，惟此帖爲灼然無疑。　《寓意錄》卷一

《停雲館》林緯乾書，頗逼古。緯乾書流傳無多，祇此種而即緣是以得名。　《承晉齋積聞錄·名人書法論》

此公生平，止傳一帖，曾入宣和御府，載《宣和書譜》。後朱存理刊之《鐵網珊瑚》，有七跋廿三藏印。至文待詔摹入《停雲館帖》，跋已全失，帋尾藏印俱存。余見并印皆無，本身有朱文三印，乃是後添，一「停雲」，一「成軒圖書」，一不識。入帖時一字不失，今缺幾字，紙素疲乏。　《吳越所見書畫錄》卷一《林緯乾深慰帖》

林緯乾《深慰帖》，停雲館刻本，神似顏魯公。　《書法迢言》

按：　第五行縱裂痕，萬曆拓無，嘉慶拓始有。

《平安帖》　草書四行

晉右將軍會稽內史王羲之平安帖　小楷一行

王羲之《平安帖》，絹本。《宣和書譜》所收。諸璽印全，文徵明諸跋。前隔水上小字長題一行，非徽宗書。　《平生壯觀》卷一

按：　文徵明跋右軍《思想帖》云：「此《思想帖》，與余舊藏《平安帖》行筆墨色略同，皆奇跡也。《平安帖》有米海嶽籤題。」則此帖前小楷一行，米芾書也。　又《大觀錄》卷一《王右軍思想帖》云：「『停雲館』勾入石，計五行，筆花墨

采，氣韻英英。」誤。明、清拓本皆完整，清拓則籤題前有兩豎裂痕。

唐僧懷素書　隸書一行

草書千字文　小草書共八十四行

文嘉跋　小楷十七行

初藏海鹽姚氏，其家云：「此帖一字值一金」，故號「千金」。不知幾傳失去，余以善價得之。通用黃絹八幅，絲理精細，纖毫無損，交接處用「軍司馬印」籤記，亦曾摹刻於《停雲館》。後歸史氏，自史氏歸嚴氏，今已入內府矣。蓋晚年書也。　《鈐山堂書畫記》

右唐僧懷素《千文》，少玄先君得之文衡山氏。與余平日所見，丰神骨力，殊欠精采。蓋亦晚年真跡也。　嘉靖癸丑，會稽郡秘圖逸史楊珂跋。

素師此帖，已見于《停雲》《經訓》二刻。《停雲》無待詔跋，蓋跋在既刻之後。　壽承（應是休承）徐氏印本《唐釋懷素小草千文》

跋闕後三行，而字亦不同，殆書丹于石耳。武進湯貽芬并識于白門琴隱園。　《又》節錄

懷素草《千文》，《停雲館》刻本。墨迹藏焦山寺，僧又刻之。古勁純雅，自是真迹。　《學書邇言》

按……　另文徵明有行書一跋，文見本集「自跋」，未識「壬寅七月四日」為嘉靖二十一年，在刻石之後一年。文嘉另有戊戌冬十二月小楷跋三行，此未刻。日本印本皆文氏原石，第自所存泐痕如廿六行「慎」、廿八行「詠」、七十行

「笋」及文嘉跋十六行「絹」，有渖痕，皆清拓所無。

五代楊少師書　隸書一行

神仙起居法　草書共八行

米友仁跋　行書三行

宋高宗釋文　行楷五行

商挺跋　行書五行

留夢炎跋　行書六行

文徵明跋　小楷十二行

五代楊凝式草書《神仙起居法》，原係小米鑒定，後有思陵釋文五行，西秦張澂等印記，商挺、留夢炎跋語。乃郡人王氏所藏也。嘉靖中，文徵仲太史稱其縱逸不凡，爲之跋刻行世矣。

《承晉齋積聞録・名人書法論》

右《神仙起居法》，五代少師楊凝式真蹟，曾摹入《停雲館帖》。又載張氏《書畫舫》。今以《停雲》本勘之，真毫髮無訛，後有米友仁審定及釋文，及商挺、留夢炎跋。其釋文，文氏以爲宋高宗御書，與石刻對勘，用筆微異，疑入石時稍加潤色，不足爲真蹟病也。衡山又以留跋稱野齋

《停雲館》楊少師書，結體怪而有別致。

《清河書畫舫》

者，爲李謙而非郭昂，考之《元史》，良是。（下略）嘉慶丁卯，揚州阮元跋。

《書畫鑑影》卷一《楊

少師神仙起居法卷》

楊凝式《神仙起居法》，《停雲館》刻之。脫胎懷素，雖極縱橫，而不傷雅道。

《學書邇言》

按：《神仙起居法》與文嘉小楷跋懷素《千字文》合一石。清拓本於留夢炎跋第一行斷裂爲兩石，文徵明跋末三行已模糊。日本印本仍修補完善。但第一行「居」字，宋高宗釋文第二行「力」字、第四行「殘」字、文徵明跋第九行「號」字及末隸書上石年月中第一行「月」字、第二行「摹」字皆已泐，又明、清拓所未有。

第五卷

嘉靖二十年夏六月，長洲文氏停雲館摹勒上石　　隸書三行在帖末

按：第四卷共十石。無錫趙氏有第八石懷素《千文》自六十行起至末一石。然馮氏補刻此石外，又補刻第三石顔魯公《朱巨川告》第四行起至小字「范陽郡開國公翰」止一石。而無錫趙氏曾補刻《朱巨川告》前三行并補隸書「唐顔魯公書」，則第三石「朱巨川告」第四行起一石必在無錫趙氏，故馮氏重摹此石。而民國初賣趙拓本未見此拓本，或此石即燬於清咸豐十年兵燹中、第八石懷素《千字文》第六十行「躬譏」起一石在無錫，今不知存否？馮氏重摹。此石馮氏石刻，光緒初在秀水孫氏。後皆散失。今嘉興博物館藏第二石《祭姪文》末二行及陳、文三跋，惜已模糊。日本印本，似皆文氏原石。拓本修補極精，不知何時拓本。

第四卷　宋名人書。李建中宋初第一手，蘇、黃諸公起，乃稍稍掩之。書家者流，譏其庸拙，此

行筆可見。杜祁公行草，僅免俗耳，而耳觀相更。至黃裳、陳暘跋，如小兒塗鴉，胡重也。永叔鄉社老人，動止供笑，乃頗自矜許，豈獨知人難哉？文潞公乃無論，結構亦老逸」可念。王荊公本無所解，而山谷、海嶽爭媚之，何也？中間僅一二紛披老筆。蔡君謨二紙，差強人意，然多圍圍未暢。坡公、涪老共四紙，雖結法小異，而俱能於形勢外取態，穎叟存故事耳。唯顛米九帖，燁燁光彩射人。文氏法書，當以此帖第一。第其與人札云：「張旭俗子，變亂古法，高閒而下，但可懸之酒肆。」後人評米書「仲由未見孔子時氣象」，亦略相當，人苦不自知耳。《弇州山人四部稿》卷一百三十三《文氏停雲館帖十跋》

第四卷　李西臺建中是規矩中字，然無一種出塵意。山谷評謂「如講僧參禪」，最當。正獻、文忠皆鉅公中稍知書者，原非當行，無容深求。杜草似勝歐真，然歐公登二府後始學書，晚尤篤。此札云：「忽有尹命」，則是方權開封尹時，尚未留意此道也。潞公有姿態。荊公書未工，然亦非不能書者。忠惠二紙，未盡所長。後一帖殊不圍圍，媚姿秀骨，宋人無兩，末三行已是縱筆。第公書却是有意勝無意。蘇、黃亦皆非得意筆。蘇前一帖豪蕩自肆，精采射人。然似爲鷄毛筆所掣，不甚圓净。後一帖力稍弱，云「江淮不熟」，當是守徐日書耳。黃行書具四面法，轉筆甚有態，有顏魯公《坐位帖》意。真書亦以態勝，然稍覺未整密。文定亦得乃兄法，何得云「但存故事」？米南宮書據虎兒跋云九帖，然實止七帖，想爲人割去兩帖也。後筆以輕速取態，然未嘗無

骨。風韻畧似孫過庭，第是行家，非利家。使付之不知書人，恐未有贊其佳者。梅惇一札稍大，覺更暢。此真蹟徵仲既臨得之，應在吳，司寇何爲木購得？　　《書畫跋跋》卷二《文氏停雲館帖十卷》

第五卷　宋李西臺一紙，亦健。杜祁公行書，流麗不滯，草書亦熟，然未可與古人抗衡也。復有黃裳、陳暘跋，字特大而醜特甚。暘尤可笑，人之不自知，一至是耶？何不以溺自照。六一居士一紙，此公好評書，而書法有儁父氣。種種老醜，亦苦不自知者也。文潞公一紙，字甚大而體勢亦有源流。王荆公一紙，褊急似其爲人，或謂其學楊凝式，殊不似。蔡忠惠公行書一紙，草書一紙，俱佳。此公素擅書名，結構自是不苟。蘇文忠與子明通直者，稍清健。蘇文定一紙，鋒穎有類風致少耳。昔人墨豬之誚，其有以也。後一札與夢得一札，勢重力强，指腕間鬱鬱勃勃，但山谷者。山谷書殊不得自然，其陰側取勢，往往刺人眼。古人法書，盡被此公壞却，可怪也。米南宮超然不俗，渾厚中有健骨。比之蘇、黃，似勝。晉、唐家法，猶有存者。　　《岱宗小稿》卷五《停雲館帖跋》

《許昌帖》，粉箋，胡長孺跋。　西臺札，款如花押。　樓攻媿云：「紙尾花押，筆力亦不凡。」

《平生壯觀》卷二

宋杜祁公書　　隸書一行

致留守龍圖帖　　行楷十行

推許帖　　草書十二行（或稱《老來帖》）

祁公書，宋人以「草聖」呼之。　觀《老來帖》，非墨池筆丘工力，烏覩其神妙若此？渴墨相間，飛白宛然，所謂熟能生巧，蹟外之奇幻也。　韓魏公作詩謝祁公云：「因書乞得字數幅，伯英筋骨義之膚。」魏公之傾倒於祁公者至矣。

《平生壯觀》卷二

黃裳跋　　行楷書四行

陳暘跋　　楷書六行

魏了翁跋　　行草書十二行

祁公晚來乃學草，歐陽公詩云：「筆有神鋒老更奇」，實紀也。

《詰晉齋集·停雲館帖跋》

宋歐陽文忠書　　隸書一行

致諫院舍人帖　　行楷十行

文忠歐公書，端嚴不苟，傳世無多。　公於當日未嘗着意於書，豈知後世重其人，并書而重之，

《平生壯觀》卷二

竟邁於蘇黃一等耶！

宋文潞公書 _{隸書一行}

所求如何帖 _{草書八行}

宋王荊公書 _{隸書一行}

致著作明府帖 _{行書八行}

宋蔡忠惠公書 _{隸書一行}

致潁叔帖 _{行書七行}

澄心堂紙帖 _{楷書六行}

腳氣帖 _{草書七行}

卷二十二

嘉郡項氏所藏蔡君謨手題一卷，其前後二束，即《停雲館》刻「澄心堂紙帖」也。 《珊瑚網書錄》

宋人皆稱蔡忠惠書爲本朝第一，頗自珍惜，不妄與人。流傳五百年，得公真蹟者不數家。王弇州最號博收，僅得《安樂》《扶護》二帖。秀水項氏亦廣蓄前代法書，亦只二帖，文太史臨刻《停雲館》。 《紅雨樓集·蔡端明真蹟》

公書頗自珍惜，不妄與人，見歐陽文忠所爲墓志。故七百年來，流傳尤少。王弇州最號博收，

僅得《安樂》《扶護》二帖。秀水項氏所藏亦廣，亦祇二帖，文氏借摹，刊入《停雲館帖》，見《紅雨樓集》。此札遒勁端麗，有唐人遺則。證以《停雲館》刻，筆意悉合。

《儀顧堂續跋》卷十一《蔡忠惠尺牘跋》

按：石刻今存嘉興市博物館。

宋蘇文忠公書　隸書一行

與夢得秘校帖　行書共十三行

按：此帖前三行石刻，今存嘉興市博物館。

與子明通直帖　行楷共十七行

宋蘇文定公書　隸書一行

貴眷令子帖　行書三行

宋黃文節公書　隸書一行

與立之承奉帖　行草書九行

沈叡達帖　行書九行

魏泰觀款　行書一行

宋米南宮書

與葛君德忱帖　草書共二十行（五月四日帖）

按：此帖石刻今存嘉興市博物館，但前殘缺二行。第三至第五行缺下角。

葛叔忱家計帖　草書十一行

按：此帖第五行「白老住院」《大觀錄》釋作「息老住院」）起至末共七行，《鳴野山房彙刻帖目》另作爲《白老住院帖》。

中秋登海岱樓詩帖　草書五行

目窮帖　草書五行（《平生壯觀》第五帖《丹徒帖》或即此）

按：以上兩帖，《墨緣彙觀錄》作一帖。

草書帖　草書九行

吾友帖　草書十行

元日焚香帖　草書十行

梅惇奉議帖　草書九行

海岱帖　草書五行，首行前二「岱」字（兩三日帖）

米友仁跋　草書兩行

按：以上兩帖原刻一石，今斷爲二石。末米友仁跋已磨去，石藏嘉興市博物館。

父書子跋，法多從晉。舊在張子京處，余借摹刻於《停雲館帖》中，元章劇跡也。 《鈐山堂書畫記》

米老行書書杜甫《題王宰畫山水歌》等帖，筆勢飄逸，大饒姿態。識者評此本極得晉、宋風，不亞《停雲館》刻草書九帖也。 草書九帖筆法，與海岳諸帖小異，有天真爛熳之趣。舊為水邨陸太宰所藏，李西涯跋稱許之。 《清河書畫舫》

此卷刻於文氏《停雲館》，文太史鑒定，所謂衆尤之尤也。 昔從石本，想見其蹟，今如葉公好龍，真龍下室矣。乙酉九月晦，董其昌觀於西湖舫齋。 《珊瑚網書錄》卷六《米南宮草書九帖》 《郁氏書畫題跋記》

九帖第一《五月四日》長札，白紙，有款。 其餘皆黃鬆紙。 二《梅惇奉議》。 三《元日焚香》。 四《葛叔忱》，筆肥而鋒藏，綽有晉人風度。 下「向子固印」。 五《丹徒帖》。 六《吾友帖》。 七《草書帖》。 八《海岱樓詩》。 末《兩三日帖》。 「內府書印」鈐縫。 「紹興」圖書、「機暇請賞」、「紹興府印」、「建炎浙東安撫使之印」、「建炎兩浙東路都總管司之印」、「建炎重越州管內觀察使印」、「鮮于」、「困學齋」、「黃琳美之」、「休伯」諸印章。 右草書九帖，先臣芾真跡，米友仁鑒定恭跋。 洪武庚申，蔣惠觀。 祝允明、都穆、董其昌楷跋。 惜皆拆散矣。 《平生壯觀》卷二

白蘇紙牙牋、綠箋，紙色陸離。 筆勢如風檣陣馬，沈着痛快，而飛揚跌宕，亦時時間出。 蓋賞

鑒家聚精彙神，配以成册也。思陵入睿覽，有小米鑒跋，押「紹興」小璽、「機暇清賞」及元印紙

尺。《停雲館》已刻石。

《大觀錄》卷六《米南宮九帖册》

邢子愿好臨米老《登海岱樓詩稿》《停雲館》刻。 米老九帖真蹟，在嘉禾高氏。後分爲三，賀
中來得《海岱樓詩稿》，有米友仁跋，穆考功題字。

第一《元日帖》，淡黃紙本，草書十行。二《吾友帖》，淡黃紙本，草書十行。三《中秋登海岱樓》
今在王納言思齡家。 《七頌堂識小錄》

二詩帖，淡黃紙本，草書十一行。四《兩三日帖》（《大觀錄》標作《海岱帖》），白紙本，草書六
行。後紙有米友仁鑒定恭跋並都南濠一跋。 考此册原係九帖，曾刻於《停雲館法帖》中。國

初鑒家甚夥。宋之四家墨蹟，南北爭購。吳門有一二於書畫中取利者，往往將束册分拆，希
獲重利，遂使名蹟分失如此。今幸存其四，餘五帖並蔣（蔣惠）、祝（祝允明）、董（董其昌）三公

跋尾，仍在天壤，不知歸于何所。

《墨緣彙觀錄》卷一《米芾四帖册》

按：此四帖今藏日本大阪市立美術館。

將紹興米帖與《停雲館》中所刻九帖比對，辨出《停雲館》中所刻乃元人摹本。太求狂逸，失去
淡古，（身分相去不啻數十層）末一帖不全，「海岱」二字因不像，別摹一字于側，米友仁跋乃從

他蹟改頭換面改造，却是待詔先生亦被瞞過。 甚矣，鑒別之難也。 《何義門家書》

按：側二「岱」字，原墨蹟所有，非文氏因不像而別摹一字。且兩「岱」字，結體不同。 義門所論失實。

附錄二：文徵明刻《停雲館帖》述評

《停雲館》米南宮數帖，乃米書之最佳者。筆意原本《十七帖》，而參以梁武帝《異趣帖》，而結構遒勁，體格高古，無復平生放縱輕佻習氣，較勝《職思堂》所刻者。至他刻更遜遠矣。我朝張司寇照筆筆頓挫，沈刻遒勁，得力於此種，今學米書者，從事於斯，庶不致墮落惡道耳。　《承晉齋積聞錄·名人書法論》

按：　第五卷共十一石，清道光間，無錫寶、趙兩氏藏四石。第九石（米南宮《家計帖》第二行起及《元日帖》五行，下缺）、第十一石（《目窮帖》則蔡忠惠兩帖一石，蘇文忠《渡海帖》三行一殘石，米南宮《德忱帖》第五行起至末十五行（第五行存三殘字，第六行存五字，餘尚完整）一石，《梅惇奉議帖》第六行中裂成二石及《海岱帖》合一石皆藏嘉興博物館。　日本印本與萬曆拓本、嘉慶拓本，及章翻拓本相勘，自字形、泐痕對校，皆文氏原石所拓。但經描補，有失真處。如王荊公《枉顧帖》末「穎」字首筆短，蔡忠惠《脚氣帖》第六行「答」字有異，米南宮《家計帖》第二行、「過」字「咼」原扁而今圓，第二個「邵」字起筆一點被塗去，《奉議帖》第四行「事」字末筆不同等。而米書《家計帖》中第八行「疾」字、《草書帖》第一行「草」字末補之泐痕，為清拓本所無。

（「賜筆」起至歐陽文忠帖一石。　趙氏補刻「宋米南宮書」隸字一行及「葛君德忱閣下」起二行及「目窮淮海兩如銀葛」及下「好信」兩字共一行。桐鄉馮氏得七石，補四石。　今無錫僅蘇文定、黃文節帖石藏馬山祥符寺。馮氏藏石「道虹光」起至米友仁跋）共三石。　寶氏藏第七石（蘇文定、黃文節合一石）。　趙氏藏第三石

第五卷　蘇才翁子美各一紙。宋人謂才翁書法妙天下，則不敢信，比之老蒼耳。子美亦自有字學。此外如少游、參寥、薛道祖、范文穆、姜堯章、李元中皆有可觀。文穆南宋人，誤名，而此不稱。范希文、司馬君實如召伯之甘棠，不以書也。馮當世、范忠宣亦然。林君復有書實此册中。

《弇州山人四部稿》卷一百三十三《文氏停雲館帖十跋》

第五卷　蘇才翁草法大有筆，宜其名噪一時，第尚个及君謨之秀而勻耳。内稱「李西臺不受三司判官，即日拂衣」復展前一札頓覺清風襲人。又稱「李中丞治杭，市白集一部，嘗以爲恨。」佳事佳話，堪置座右。滄浪不失箕裘，第筆力較軟，覺不稱名，豈此札偶出匆匆，或摹手少劣耶？舜欽二字大難識，因此見古人署名，大約類押字，別作搆法也。遍來俞允文，莫是龍亦類此。溫公、馮相、文正父子，遺蹟如甘棠，良是。然范二公較優，文正尤秀發，忠宣全步趨乃翁，微未密耳。穆父、方回、少游、參寥、澤民、端叔皆蘇、黄同時從事翰墨間者，書雖未盡工，皆有可觀，前與可一跋亦然，覺少游獨勝。少游未識東坡時，嘗效坡書題壁間，此帖却又微帶米法。《洞天清録》稱其小楷逼鍾、王，今不知尚有存者否？惜未得覯之。林君復瘦金行草，甚勁媚有態，絶耐細玩。凡書瘦最難，非筆法精熟不能。跋乃訝其不稱名何也。陳簡齋詩勝於書。《蘭亭》石刻甚多，不得薛臨真本，無由見工拙。據此刻，頗覺力弱。李元中圓熟有餘，小楷勾填上石，去真

遠矣。　《書畫跋跋》卷三《文氏停雲館帖十卷》

第六卷

蘇才翁超逸不俗，雖小有疎處，不失爲佳。蘇滄浪洸洋自恣，頗有仙骨。司馬溫公字之端楷，說者謂公作《資治通鑑》，稿幾盈屋，皆楷書無一筆苟簡者，此老縝密用心乃爾。馮當世整而拙。錢穆父熟而常。賀方回大似趙松雪，又時時一二筆似顏魯公《祭姪季明文》。范文正《道服贊》與溫公筆法相似。二公所重於世者也，不以書也，而書法亦非拙。文正公爲文，峻潔明醒，此贊寥寥數言，與《嚴子陵祠堂記》同一機軸，可以藥文人冗贅之病。文與可跋語，亦自不俗。范忠宣亦自成字，第非佳耳。林和靖亦有筆意，第枯寂無神采。秦淮海姿態可掬，風流名士也。毛澤民筆端頗健。釋參寥骨雋神王，天真爛然，即坡翁、米顛，未必能過。彼懷素諸人，虛得名士耳。李端叔瀟灑流麗，惜僅僅五行。陳簡齋詩翰，多沖然之致。此公以墨梅見賞於世，字雖未超，賴其詩以傳。薛道祖臨《蘭亭記》，殊俊逸可喜。復有危素跋語，素以失節見辱於我高皇，其人無足取，而其字却饒姿態，未可廢也。李元中楷書題《蓮社十八賢圖》，顯其晉、唐人筆意，宋人恐未易辦此。

《岱宗小稿》卷五《停雲館帖跋》

宋名人書卷第六　隸書一行

宋蘇才翁書　隸書一行

時相帖　草書九行

宋蘇滄浪書　隸書一行

與子玉長官書　草書十五行

（子玉長官札，白紙，草書甚佳。《平生壯觀》卷二）

宋司馬溫公書　隸書一行

與太師書　楷書共九行

宋馮當世書　隸書一行

與修撰書　楷書共九行

宋范文正公書　隸書一行

道服贊　楷書共九行

文同跋　行書七行

右范文正公爲同年許書記作《道服贊》，真蹟。道服之制不可考，許公爲此，其意蕭然物外，非不臧之服也。不然，文正公豈率易爲人下筆者哉？此卷今藏范氏義莊，贊後又有文與可諸賢跋語，亦不可得者也。　《匏翁家藏集》卷五十四《跋范文正公道服贊》

范文正楷書《道服贊》，遒勁中有真韻，直可作散僧入聖評，非閣筆也。跋者皆名賢大夫，而獨文與可、黃魯直最著。　《弇州山人四部稿》卷一百三十《范文正道服贊》錄一篇

文正非書家當行，特亦非不能書者耳。然視永叔固勝。跋謂不作天章延慶風骨，可謂善爲

辭。《道服贊》今刻《停雲館帖》中。 　　　　《書畫跋跋》卷一《范文正道服贊》

范文正《道服贊》較《停雲館》拓本尚有名公題語未盡刻者，富川吳立禮、廉希憲、文彥博、江萬

里、真德秀、文天祥、趙松雪等題。 　　　　《味水軒日記》卷一

范文正公楷書《道服贊》爲同年許希道書記作，有文同以下題跋，亦見之義莊。文徵仲爲摹刻

《停雲館帖》中。 　　　　《清河書畫舫》

范文正公《道服贊》《伯夷頌》，文氏刻於《停雲館帖》，故是墨池傳賞。其在范家子孫，不啻大

訓孔璧。 　　　　《容臺別集》卷四《書品》

宋范忠宣公書 　隸書一行

奉別滋久帖 　行楷八行

宋錢穆父書 　隸書一行

與完夫國信書 　行書五行

宋賀方回書 　隸書一行

與漢逸大孝書 　行書七行

宋林和靖書 　隸書一行

與瑤兄座主書　行書八行

牓名帖　行書共九行

去林處士殆五百年，區區遺墨數行，後世保護，完然如新。彼人品庸劣者，雖伐山石，大書而深刻之，固有踣之者矣。成化戊戌歲二月十六日，因觀沈啟南所藏二小簡題。
　　　　　　　　　　　　　　《匏翁家藏集》

此卷紙本共二幅，質理有隱紋若雲。行楷瘦勁，氣骨清迥，法書中之逸品也。停雲館已刻石。
　　　　　　　　　　　　　卷四十九《跋和靖處士小簡》

林和靖二翰札，刻于《停雲館》，余幼時極愛而學之，不知真蹟藏啟南家也。戊子八月留天津，麓邨安子示我此册，始悟《停雲》自啟南處鈎入。何期四十年後乃得賞其筆墨，如與處士對談一室中。雖溯七百載以上，而神氣相接，初若咫尺未隔。嗟夫！何謂古今人不相及也。《綠
　　　　　《大觀録》卷四《林和靖二札卷》

陰亭集》卷上《題林和靖尺牘真蹟》

牙色紙本。前一帖行草八行，下角有「沈周寶玩」三印。後一帖行草十一行，末角有「沈周寶玩」印。前李應禎篆「和靖處士真蹟」六字於藏經紙上。後有謝升孫、陳顗、吳寬三跋，及沈周、吳寬、李東陽、張淵、陳顗迫和東坡題處士詩韻。本帖紙有蘇文忠題詩於後，即沈、吳諸公和韻者。王弇州昆仲皆有跋。今爲吳門徽人汪氏所得。
　　　　　　　　　　　《墨緣彙觀録》卷一《林逋

《秋深三君二帖册》

林和靖二札，即文待詔刻之《停雲帖》中者，上命以蘇文忠題林帖詩合弄之。　《西清筆記》

宋秦淮海書　隸書一行

與方叔賢友書　行書六行

與元禮宣德書　行書五行

宋毛澤民書　隸書一行

與知府學士書　行楷六行

宋釋參寥書　隸書一行

與山主寧師書　行書十一行

宋李端叔書　隸書一行

鳳毛帖　行草書四行

陳簡齋詩翰　行楷一行

詩翰五首　行書二十九行

宋人如陳簡齋之詩翰（刻於《停雲館》，皆能樹立。雖不逮蘇、黃，自足傳也。

翻刻改爲隸書。　《書法邇言》

宋薛道祖書 　隸書一行

臨蘭亭序 　行書二十八行，末小字「紹彭」二字

危素跋 　小楷十二行

薛道祖手書《禊帖》，是從真定武本臨得者，足稱喆裔。此帖文徵仲太史家藏，入張伯起轉以售余。

籤首有徵仲八分小字，精絕之甚。及危太樸、虞伯生二跋，皆可寶也。
<div align="right">《弇州山人四部稿》卷一百三十《薛道祖蘭亭二帖》</div>

定武石藏道祖家，道祖又最嗜古蹟，應日臨數過，然傳世者少，何也？此臨本今刻《停雲館帖》
中，亦覺力弱，彷彿形似間，不甚有骨。
<div align="right">《書畫跋跋》卷一《薛道祖蘭亭二帖》</div>

瑯琊王氏購藏薛道祖《禊飲序》一卷，原係宋秘府故物，即《停雲館帖》所載也。按道祖書跡，
法度森嚴，變化較少。品在海岳翁下，要非劉涇、吳說輩所能夢見耳。
<div align="right">《清河書畫舫》</div>

文氏《停雲館》所刻薛紹彭臨本，精工有餘，而古韻亡矣。亦世使之然也。
<div align="right">《閒者軒帖考·禊帖》</div>

《停雲館》所刻宋人書，有多不宜入者。如薛紹彭尚屬書家，至李端叔諸人，皆嫩弱不堪，而亦
刻之，何其濫也。
<div align="right">《承晉齋積聞録·名人書法論》</div>

虞伯生謂「道祖臨《禊帖》最雅正」，松雪嫌其有按模脫墼之迹。
<div align="right">《詒晉齋集·停雲館帖跋》</div>

凡定武本世所傳皆「群」字已損，然實是頂筆側下，與褚摹本平頂方折者不同。後人臨本刻於

<div align="right">

附録二：　文徵明刻《停雲館帖》述評

一六〇九

</div>

石者，如《快雪堂》趙臨本尚存頂側之勢，《停雲館》薛臨本則不可見矣。

<div style="text-align: right">《蘇米齋蘭亭考》卷三</div>

褚臨本「遷」字「辵」頭左邊小直下去中橫空至半分許，（中略）後來如《停雲館》所刻薛道祖臨本，「辵」下既似略開口矣，而此開橫畫，乃轉短小，豈前人親見原石者，顧如此忽焉不講哉？不然則薛臨是偽耳。

<div style="text-align: right">《蘇米齋蘭亭考》卷三《褚本遷字考》</div>

《蘭亭偶摘五字考》

宋李元中書　隸書一行

蓮社十八賢圖記　小楷共五十六行

嘉靖三十七年秋七月，長洲文氏停雲館摹勒上石　隸書三行在帖末

按：第六卷共十石。無錫趙氏有第九石，所刻爲危素跋薛道祖《蘭亭》及李元中《蓮社記》記廿六行。所見民國初拓本，危跋已缺，《蓮社記》缺失首二行，餘亦模糊，今不知所在。馮氏補此一石，并補蘇滄浪書第三行起共六行，因此石已橫裂。所見光緒初孫氏拓本有第一石（補蘇滄浪書六行缺）第二石存司馬溫公及馮當世兩帖，第三、四、五三石。第六石末李端叔書已殘，僅存末四行。第九石存李元中《蓮社圖記》首廿六行重摹一石及第十石。今此數石不知下落。

日本印本所據本：第一石蘇才翁、蘇滄浪、第二石蘇滄浪、司馬溫公、馮當世、第三石范文正、范忠宣、第五石林和靖、秦淮海、第七石陳簡齋、第八石薛道祖、第九石危素跋皆原石。第四石錢穆父、賀方回一石，第六石毛澤民、釋參寥、李端叔一石，第九石李元中書廿六行，第十石李元中皆章文翻本。其參寥書第三行「未克一

第七卷

第六卷 為南宋名人書，如王定國、錢穆父、賀方回、陳簡齋，皆元祐政和間人，文氏誤耳。米敷文、陸秘監之奇逸、張于湖之調暢、韓子蒼、定國、方回之老健、虞雍公之儼雅，皆有可采者。張即之大擅臨池，惡札之驪垂，此行押差未敗耳。朱紫陽、張敬夫、文信國、儒林國碩，千秋尚新，豈在書乎？葉少蘊筆不佳，嘗仕顯矣，好搆撰，其人才亦下中。 《弇州山人四部稿》卷一百三十三《文氏停雲館帖十跋》

此王元美先生所跋，爲《停雲》初搨本，後入孫過庭《譜》，增毛澤民、李端叔、王定國諸家。其兩宋人倒置者，改正焉。 《珊瑚網書錄》卷二十一

按：王世貞跋中已論及王定國，毛澤民、李端叔與參寥同石，故毛、李、王三家書均非後加。

第六卷 跋謂范文穆南宋人，誤置前卷；王定國、錢穆父、賀方回、陳簡齋、元祐、政和間人，誤置此卷；今已經改正。惟定國尚在此卷，豈與少蘊同一石，不可拆耶？米敷文雖乏扛鼎力，自是書家。定國、務觀、少蘊、致能、子蒼俱有筆意，其書亦俱有來歷。少蘊頗豪縱，其草偃勢略似《絕交書》，乃司寇公獨以不佳評之，恐未輸服。定國近蘇，致能近米，子蒼有《坐位帖》遺意。二

張俱負書名，于湖稍古雅，樗寮果是惡札派，然亦有骨力。晦翁素留意書學，此帖亦淳古，微有

《坐位帖》法，但形不似耳。姜白石《書譜》持論甚高，此書乃祇是書生面目，不稱所論。 《書畫

跋》卷二《文氏停雲館帖十卷》

第七卷　米敷文書，型範亦宗其父，然不如其父之有奇氣也。陸放翁秀挺古勁，超然不群。此

老，宋之逸民，好以山水自娛，宜其胸中無俗氣也。葉少蘊作字亦健，而多醜拙。王定國一書，

筆勢頗與坡翁相似。此公最與坡善，想邯鄲學步耶？范文穆作字頗佳，比之杜祁公似勝。姜白

石楷書數行，有晉、唐人筆意，不可忽也。朱文公不以書著，而書頗熟，時時得佳字。張南軒行

書數行亦可。虞雍公字欹斜，而中有一二字具姿態者，其書云：「允文病久氣羸，多臥少行立，

執筆作此，書不成字。」想公亦善臨池者，爲羡所苦耶？韓子蒼翩翩有致，當是風流名士。大都

宋人書樸者拙，峻者險，健者佻，無以韻勝者。唯子蒼圓穎清麗，有出塵之致，而結構合法，秀拔

可喜，即子昂恐亦不能過也。張于湖、張樗寮俱成字，而無奇拔處。文信公書頗乾枯不腴。第

此公以忠節炳炳宇宙間，不必論及八法。噫！世之臨池者，人以字重乎？字以人重乎？ 《岱宗

小蕖》卷五《停雲館帖跋》

宋名人書卷第七　隸書一行

宋米敷文書　隸書一行

投閑杜門帖　草書十行

虎兒尺牘真蹟藏余家，此刻太欹側。

《詒晉齋集・停雲館帖跋》

宋陸放翁書　隸書一行

與明遠老友書　行草書共十二行

放翁以詩名重天下，受知周益公、范文穆，爲中興大家。然放翁在當時，不以書名，而遒麗若此，真所謂人品既高，下筆自然不同者也。……嘉靖戊午仲冬二十日，後學文彭謹題。（節錄）　《珊瑚網書錄》卷七《陸放翁手簡二通墨跡》

項氏藏陸放翁與仲仁、明遠二柬，後柬刻《停雲館帖》內。末有文壽承題跋，亦一名蹟。　《真蹟日錄》一集

《停雲館》陸放翁書有別致。　《承晉齋積聞錄・名人書法論》

按：第七行末「暇」字，日本印本右半泐。所見嘉慶八年拓本猶無泐痕。

宋葉少蘊書　隸書一行

與季高賢親書　草書七行

季高札，中行書。少蘊書轉折欹側，酷肖蔡元常；使不以「夢得」書名，何以別乎？但其人不師正人，徒欲媚京於一時，以圖高位，乃屈筆從之，惜也！　《平生壯觀》

宋王定國書　隸書一行

與安國書　行書九行

按：此札爲「鞏老病僻處，人事簡略。……七月丙辰，鞏再拜，安國執事。」顧氏記作兩札，疑有誤。　第五行「豐」

王鞏定國，《安國執事札》《僻處札》。　《平生壯觀》卷三

字右傍日本印本有�污痕，嘉慶八年拓無。

與運使、吏部書　行書四行

《停雲館》王定國書，腴厚可愛，蓋伏膺蘇文忠公者，刻手亦精致。

《承晉齋積聞錄・名人書法論》

宋范文穆公書　隸書一行

外姑生朝帖　草書十行（茲荷記念札）

范成大，字至能，號石湖居士，謚文穆。《茲荷記念札》白紙。南渡以後，諸公書習氣頗相類，

一望而可定其時代。維文穆公行書兼草，猶得唐人脉絡，然亦但見其小行草柬札耳，孝宗重

其人，愛其書，寫「石湖」二大字賜之。至今行春橋畔，文穆祠旁，「石湖」二字在焉。自號石湖

居士云。　《平生壯觀》卷三

《停雲館》范文穆公書有古意。　《承晉齋積聞錄・名人書法論》

按：此帖萬曆本已多渢痕。「成大」款中「成」字特小，至清嘉慶時仍可識。日本印本已不存。

宋姜白石書　隸書一行

蘭亭考　小楷十三行，其中第十、十一、十二行作雙行小字

宋朱文公書　隸書一行

德門慶聚帖　草書六行

朱熹，字晦菴，諡曰文。一札《拜問德門》。晦翁諸札皆小行書，楚楚可觀。翁自云「書學曹孟德」。孟德書，世未常有。翁書不能免南渡衰薾氣，且多欹側態。聞乃翁喜習王荊公書，今公書頗得王法，可云克紹箕裘者也。《太平清話》載公畫深得吳道子筆意，畫固未常見，見其書，似得吳生筆意者。　《平生壯觀》卷三

先正大家帖　楷書九行

張栻，號南軒。《詹見先正札》，楷書。　《平生壯觀》卷三

按：第三行首「分」字清嘉慶時存。日本印本存二筆。

宋張南軒書　隸書一行

宋虞雍公書　隸書一行

病久氣羸帖　行書十行

虞允文，封雍國公。《病久氣羸札》，中行書。　《平生壯觀》卷三

按：《大觀錄》卷七《虞忠肅適造帖》云：「書學鍾成成侯，雖未精詣，自合古法。此札停雲刻石。」誤。　第五行

「示」、第六行「不」兩字，嘉慶拓本全。日本印本皆泐上一橫筆。

宋韓子蒼書　　隸書一行

與叔興禮部書　　行書十八行

按：第八行「變」字、十一行「不」字、十四行「與興」二字，嘉慶馮本全，日本印本泐殘。

宋張于湖書　　隸書一行

來涇川帖　　行書七行

張孝祥，字于湖，《涇川札》。于湖筆圓鋒正，行書學顏魯公，草書有如孫過庭，間或如楊少師。

惜其享年不永，妙迹無多，祇見其四五札，皆小字。　　《平生壯觀》卷三

宋張樗寮書　　隸書一行

祚薄帖　　行書二十二行(桃源令亦之札)

張即之，字樗寮。《桃源令亦之札》甚長，申氏藏。樗寮書從顏入手，其粗細互作，一矯南渡諸

公之法，可云創調。　　《平生壯觀》卷三

張即之，號樗寮，書法歐陽率更，加之險峭，遂自成家。今《停雲館》收刻只數行。……《停雲》

所刻有云：「慈谿有王昇者，出入吾家二十餘年。」吾邑多張書，其皆王君所得乎？世傳其爲

水精，書能襄火，故藏書家多寶之。 《湛園題跋·跋張即之書楞嚴經》

按：姜氏所見《停雲館帖》已是清拓，故云「只數行」。

《停雲館》張樗寮書峭勁。 《承晉齋積聞錄·名人書法論》

宋文信國書

過小青口詩 隸書一行

宋以祥興元年八月加文天祥少保，封信國公。閏十一月，公屯潮陽，與鄒洬、劉子浚合兵討賊，不克，被執于張弘範。蓋明年二月，宋亡。弘範卒不能屈公，乃送至燕京。此其在道中所作詩也。（中略）今兵部員外郎李君應禎出示此紙，手蹟宛然如新，蓋自己卯至今戊戌，二百十年矣。 《甫翁家藏集》卷五十《跋文信公過小青口詩遺墨》

過小青口詩 行草書共九行

此蓋文公被執北去，將至桃源五十里而作。文君徵明出以示余。今去公且三百年，片紙遺墨，人傳寶之，又況其後人乎？又況徵明之賢，不賣其世者乎？雖然，忠義所在，自當有神物護持之。 《王文恪公集》卷三十五《跋宋文丞相過小青口詩》

文信國手書《過小青口詩》一卷，後有原博、濟之兩跋，乃徵仲故物也。今摹刻《停雲館帖》中。 《過小青口詩》

《清河書畫舫》

文天祥，字宋瑞，號文山，封信國公。 《過小青口詩》

附錄二： 文徵明刻《停雲館帖》述評

中行草，白紙。詩則悲悽剛烈，字則秀挺清疎。吳文定、王文恪跋。

《平生壯觀》卷三

按：第一行「相」字，日本印描補脱形。第五行「五」字末筆亦特肥。

虎頭山詩　行草書共七行

嘉靖三十年冬十月，長洲文氏停雲館摹勒上石　隸書三行在帖末

按：第七卷共七石。馮氏重摹張樗寮書末二行，文信國書及末隸書上石年月共一石。所見清孫氏拓本，有第一石米敷文、陸放翁書，第二石葉少蘊王定國書，第四石韓子蒼、張于湖書，第七石文信國書，共四石。今皆不知存否？無錫趙氏得文信國書一石，亦非文氏原刻，疑是常熟錢刻，今不知下落。日本印本雖皆原石拓本，修補不盡完美，字形略瘦。

第八卷

第八卷　爲吳興趙文敏書。行草尺牘若千首，遒媚清麗，妙有晉人風度。小楷書《清浄經》《千字文》各二篇，精工之極，妙逼《黃庭》《洛神》，唯凡骨未盡換耳。昔人謂之「儀鳳沖霄，祥雲捧日。」又云：「上下五百年，縱橫一萬里，舉無其敵。」真知言哉。

《弇州山人四部稿》卷一百三十三《文氏停雲館帖十跋》

第八卷　俱趙文敏書。文敏素工尺牘，此與中峰和尚諸札，圓熟多媚姿。然骨力恨少，未爲上

乘。小楷亦祇是文敏本色，去《黄庭》《洛神》尚遠。司寇遽引「儀鳳」「祥雲」，「五百年」「一萬里」語贊之，似過。　　《書畫跋跋》卷二《文氏停雲館帖十卷》

第八卷　俱爲趙文敏書。此公圓熟之極，然細閱不脱俗氣，面目眉宇，覺脂韋而不崚嶒。且此卷與中峰和尚書十居八九，往往稱「弟子孟頫和南再拜」，内所稱説，亦多説法，通人之感如此。後有楷書《洛神賦》《千字文》《常清净經》，俱圓熟流利。又有臨右軍帖亦佳，然不脱本來面目。又趙彦徵一紙，此公名麟，不甚著，字頗似子昂，詩多長語，無可取。　　《岱宗小稿》卷五《停雲館帖跋》

元名人書卷第八　隷書一行

元趙文敏公書　隷書一行

每蒙尊者帖　行書十八行

　　淡黄紙本，行草書共十九行。外封首書「中峰和上老師侍者，弟子趙孟頫再拜謹封。」本帖後有「廿四日」三字。（皆未刻）　　《墨緣彙觀録》卷二《與中峰十一帖附管夫人與中峰一帖册》

自山上來帖　行書十四行

　　白紙本，行書十八行。外封首書「手書和南拜上，中峰大和上老師侍者，弟子趙孟頫謹封。」末有「六月廿一日」。（皆未刻）　　《墨緣彙觀録》卷二

得旨南還帖　行書十六行

白紙本，行草書二十二行。外封首書「中峰和上老師，弟子趙孟頫和南再拜謹封。」末有「六月十二日」。（皆未刻）　《墨緣彙觀録》卷二

如在醉夢帖　行書十八行

白紙本，行草書二十二行。外封首書「和南拜覆，中峰大和上師父侍者，弟子趙孟頫謹封。」本帖末行「中峰大和上師父侍者」。（均未刻）　《墨緣彙觀録》卷二

以中還山帖　行書十七行

白紙本，行草書二十行。外封首書「中峰大和上老師，弟子趙孟頫和南拜上謹封。」本帖後書「孟頫和南再拜，中峰大和上老師侍者，廿三日。」（按末僅改刻「孟頫再拜」四字，餘皆未刻）　《墨緣彙觀録》卷二

如對頂相帖　行書二十行

白紙本，行草書二十六行。外封首書「和南復書，中峰和上老師侍者，弟子趙孟頫謹封。」本帖末有「中峰和上老師侍者」。（均未刻）　《墨緣彙觀録》卷二

紛紛塵事帖　行書十四行

淡黄紙本，行草書十七行。外封首書「中峰和上老師侍者，弟子趙孟頫和南謹封。」本帖末有

「中峰和上老師侍者。」（均未刻）　　　　　　　　《墨緣彙觀錄》卷二

千江入城帖　行書二十行

白紙本，行草書二十二行。外封首書「中峰和卜老師侍者，弟子趙孟頫和南拜上謹封。」本帖末有「四月十二日」。（均未刻）　　　　《墨緣彙觀錄》卷二

松雪生平，深得意於中峰之道。余家所刻《停雲館帖》中松雪手札一十三紙與中峰者，言言皆有道味。　　《珊瑚網書錄》卷八《趙文敏公勉學賦并序》文嘉跋

文氏《停雲館帖》從此卷真蹟摹出，乃文敏最得意書。自右軍、大令後，直接宗派，非唐人所及也。董其昌觀因題。　　《大觀錄·趙文敏與中峰十一帖》

按：《墨緣彙觀錄》所記共十一帖，此刻八帖，餘《歸自吳門帖》《雨後漸涼帖》《久不上狀帖》未刻。以《三希堂帖》所刻相校，知此帖刻時，行次略有變動。

與吉甫教授書　行書共十一行

臨服食帖　草書十三行

余家有松雪臨《服食帖》，精妙得古人筆意。　《西清劄記》卷一《趙孟頫臨裹鮓三帖冊》文徵明跋

千字文　小楷共三十八行

趙孟頫書宗二王，而於大令尤近。小楷《千文》《停雲館》刻。　　《書訣》

常清靜經 小楷共二十二行

與晉之書 行草書十三行

按：上海藝苑真賞社印本《元趙文敏書七札真蹟》，此帖原共十七行。

與叔和書 行書二十八行

與逸民山長書 行書十二行

《停雲館》中趙松雪與中峰和尚書，吉甫、晉之、叔和、逸民等書，皆晚年筆，結構緊歛，筋脈蟠際，是彼自矜脫化之修，然多習氣，且不無油處，學者不可不知所慎重也。 臨右軍帖十數行，筆意弱滯，不逮原本。

《承晉齋積聞錄・古今法帖論》

趙彥徵書

奉酬廷璋博士詩 行楷十五行

按：第八卷初刻九石，皆趙孟頫書。趙彥徵一石在第十卷，見王世貞跋，後乃改入本卷之末，共十石。第七石《常清靜經》末六行，萬曆拓本已重刻，當是文元善修補。馮氏補刻第一石及第四石，無錫寶、趙兩家藏石拓本未見。第三石《如在醉夢帖》第或兩石因殘缺而補，所見嘉慶馮拓，第二石《自山上來帖》第五行「聒方盛暑」已裂爲二石。十六行末斜向十八行「孟頫」及《以中還山帖》第三行「中峰」、第六石《臨服食帖》十一行、十二行間、第八石《與叔和書》第四、五行間，亦皆斷裂成二石。於孫氏光緒拓本見有第一石、第二石、第四石、第六石、第七石（存《千字文》）、

本所據，大率是文氏原石拓本，修補極佳。第《每蒙尊者帖》十一行，《情》字、《自山上來帖》第七行「信」字、《如在醉

夢帖》第一行「子」字、《紛紛塵事帖》第七行「法」字、《與叔和書》廿六行「便」字、《與逸民山長書》八行「冀」字、《千字

文》八行「彼」字、九行「空」字、卅五行「晦」字、卅六行「瞻」字及趙彥徵書第六行「塵」字等泐痕，皆嘉慶拓本所無。

《常清靜經》重補末六行泐痕，非文補原石拓本。

第九卷

第七卷　爲元名人書。鄧文原二札，皆有清令之色。昔人評鮮于太常如「漁陽健兒，姿體充偉，

而少韻度。」此札殊有米顛糾糾風骨。必仁亦瀟灑可念。虞仁壽札似傷佻。康里巎巎，評者謂

其「雄劍倚天，長虹駕海，不無曲筆。」又謂「如鶯鶵出巢，神彩可愛，頡頏未熟。」末語得之。巎巎

又言「吳興日可作萬字，儂可三萬字。」恐無此理。他如胡長儒、袁清容、饒介之、張貞居、王叔明，不無一二佳者，要亦偶然之合

陳敬初之魯衛。趙彥徵、周景遠，吳興之優孟，揭曼碩、伯防、

耳。倪元鎮筆如風女兒，灘襫長袖，豈爲丹青所攜借耶？以俟鑒者。　　《弇州山人四部稿》卷一百三

十三《停雲館帖十跋》

第七卷　鄧文肅結體乃有似徵仲處，殆不可曉。伯機良近米，當爲壓卷。必仁亦有態。揭、陳

三小楷、魯、衛、果也。康里亦有米法。周景遠即子昂《蘭亭》跋中濟州驛亭相遇者，其人想學趙，但筆力稍弱耳。王家馭雅工筆札，余在禮曹時，嘗歟賞之。沈瑞伯曰：「此乃全是《停雲帖》中得來者。」蓋《停雲帖》多自真蹟上摹出，其人雖未必是專門，然筆意宛然，效之則筆不駭，寫來自勁有勢。今觀前卷及此卷，諸公書法雖未工，然却有筆，比之《閣帖》覺易得師。二王等固是千古準的，但規格既峻，又以板力代毫力，妙處既不能得，復拘拘必以圓渾間求之，愈不似矣。瑞伯固是解書語。倪雲林清有餘，第覺稗無力。徐文長獨極稱之，謂其從隸入，輒在《季直表》中奪舍投胎。古而媚，密而散。豈鑑以天機耶？然第一卷中《黃庭》跋，猶佳。於文長所許猶近似。

《書畫跋跋》卷二《文氏停雲館帖七卷》

第九卷　元人鄧文肅公書，軟美多類子昂。鮮于太常草書却有晉人筆意，子昂不及也。鮮于必仁亦朗曠不俗，然須讓太常一籌。胡石塘亦子昂流亞也。虞文靖公名最著，而書不甚佳，揭文安公一紙亦佳，第少晉、唐筆法。揭伯防楷書，大略與文安等。妙。周景遠亦子昂流也，袁清容熟而未超。饒介之字與子昂類，而內有風骨，非子昂可及。陳敬初一紙與揭文安類。大率元楷終少晉、唐骨力耳。張貞居《中庭古柏》詩時有佳字，第未化影，詩亦措大語。王叔明楷書，可錢大、流利多態，時時有顏魯公書《朱巨川告》中筆法；此老似不在子昂下也。倪雲林字大似范文正《道服贊》。雲林與叔明，俱工繪事，不以書名家。而其臨

池，亦自不俗。二公弔古之章，一倡一和，淒然令人短氣，幾不免孟嘗君徬徨四顧之泣也。 《岱

宗小稿》卷五《停雲館帖跋》

老米評宋朝書家多有無留帖者。《東書堂》止載蘇滄浪絕句，亦仍《潭帖》之舊。至元時，惟吳興

與西溪二公，餘無取矣。文氏《停雲》所收頗夥，皆丁真蹟摹出，故遺漏亦不少。然鄧文原、揭傒

斯等，初無高韻，不收亦得。 《石渠寶笈》卷十《明董其昌臨帖一冊》

按：初拓十卷本，此卷序列第七，故王、孫跋稱述如此。迨加入孫過庭《書譜》爲第三卷後，原第三卷起皆推後一卷，

第八卷趙書未動，本卷改爲第九卷。

元名人書卷第九　隸書一行

元鄧文肅公書　隸書一行

與伯長學士書　行書共十三行

與簡齋先生書　行書九行

鄧文原字善之，一字匪石，綿州人也，故稱巴西。宋末徙居錢唐，試浙西，魁四川。仕元至元

間，闕爲杭州儒學正，歷官翰林侍讀學士，謚文肅。故以書名，文氏《停雲館》嘗摹勒其兩帖入

石。一與簡齋學士，一與伯長學士，即此帖也，其爲名流所寶重如此。……獨帖末「三月十四

日」五小字，又「小兒附謝起居，舜元會次致意」行書十二字，《停雲帖》未及摹勒耳。 《西園題

跋》卷二《元人七賢墨妙卷》

《停雲館》鄧文原書，酷學松雪。文原、松雪同時人，而宗之乃如此。

帖論》

書李白詩　草書十三行

元鮮于必仁書　隸書一行

與澄虛真人書　草書八行

元鮮于太常書　隸書一行

元胡石塘書　隸書一行

與叔敬貢士書　行書共十二行

元虞文靖公書　隸書一行

與昭文相公書　行楷共十三行

元揭文安公書　隸書一行

廬陵劉君粹衷調旌德宰序　小楷三十二行

元揭伯防書　隸書一行

秦漢印譜序　小楷十一行

元康里承旨書　隸書一行

與彥中判州書　行草書共二十一行

與承旨相公書　行草書八行

《停雲館》康里巙書，偏側取勢，原本於柳。文衡山書體格類此，疑衡山家有里巙真蹟，而酷學之也。　《承晉齋積聞録・古今法帖論》

元周景遠書　隸書一行

與治中相公書　行書八行

元袁清容書　隸書一行

與昭文相公書　行書九行

伯長學士即袁文清公，名桷，自號爲清容居士，伯長其字。以文章名世，朝庭制册，勳舊碑銘，皆出其手。余往往見其手書，亦精心八法者。《停雲館》亦嘗鐫其與昭文相公書，故自不減巴西，於吳興不必數塵也。　《西園題跋》卷二《元人七賢墨妙卷》

元饒介之書　隸書一行

與士行尉相書　草書九行

淡黃紙本，行草書九行。書法精妙。《停雲館》曾刻。　《墨緣彙觀録》卷二《饒介士行帖》

與經歷相公書　草書七行

元陳敬初書　隸書一行

與伯昇廷玉書　行草書共十四行

上相國平章書　小楷二十二行

元張貞居書　隸書一行

中庭古柏詩　行書七行

元王叔明書　隸書一行

姑蘇錢唐懷古詩　楷書三十三行

元人丹青有四大家，王蒙其一也。蒙字叔明，其先吳興人，隱居杭之黃鶴山

樵。每畫，其自題款識皆作小篆，而書亦以畫掩耳。《停雲館帖》亦有叔明和陳惟寅《姑蘇錢

塘懷古》六詩，詩既雅麗，書亦遒拔，似嘗仰窺眉山、襄陽宮墻者。　《西園題跋》卷二《題元人七賢

墨妙卷》

元倪雲林書　隸書一行

姑蘇錢塘懷古詩　楷書二十五行

王元美謂「倪元鎮瓚以稚筆作畫，尚能於筆外取意；以稚筆作書，不能於筆中求骨。」余竊反

唇。夫元鎮，品外人也。世鮮傳其書者。然作畫必自題詠。余藏元鎮畫蹟頗多，每見其書，往往以骨勝筆，可謂筆中無骨耶？元人丹青有四大家，而元鎮不與焉，亦以元鎮自與元鎮周旋耳。故稱倪迂，又稱倪顛。不可以人品品其人，寧可以書品品其書耶！今《停雲館》亦有元鎮書，正與王叔明同和陳惟寅《懷古》詩者。　　　　　　　　　　《西園題跋》卷二《題元人七賢墨妙卷》

王蒙和詩白紙本，行楷書三十三行，字大五分餘。此紙已刻《停雲館帖》。倪瓚和詩白紙本，行楷書二十六行。字大四分許。此詩已刻《停雲館帖》。　　　　　　《墨緣彙觀錄》卷二《七元人和陳惟寅姑蘇錢塘懷古詩卷》

嘉靖三十四年夏五月，長洲文氏停雲館摹勒上石　　隸書三行，在帖末。

按：　第九卷共十石。馮氏重摹者，爲第二石鮮于太常《與澄虛真人書》末二行，鮮于必仁書及胡石塘《與叔敬書》四行，　第四石揭文安及揭伯防書；　第六石康里承旨《與承旨書》第三行起。周景遠及袁清容書；　第七石饒介之書及陳敬初與《伯昇廷玉書》前十行，第九石王叔明《懷古詩》廿九行，共補刻五石。至孫氏所拓，有第一石鄧文肅兩帖，第三石虞文靖書（胡石塘書末八行，馮氏已碎裂爲三石），第四石揭伯防書；　第五石康里承旨《與彥中書》；　第七石饒介之書存兩行一小石，第十石倪雲林書。今皆散失。所見無錫民國初寶、趙藏石拓本，趙氏爲第二石鮮于太常書末二行及鮮于必仁書五行又半、第六石康里承旨《致承旨帖》及周景遠書（袁清容書殘失）。寶氏爲第四石揭文安揭伯防書，於揭文安書第十六行中斷爲二石。趙氏另補鮮于太常《與澄虛帖》六行及康里承旨《致承旨帖》

首二行。今第四石藏馬山祥符寺，餘不知所在。日本印本是原石拓本。修補時將揭文安書第七行「者」字右三點塗去。其第一石鄧文肅書十二行「宣」字，隸書「元饒介之書」左末，陳敬初書《致相國帖》十七行「月」字，王叔明書十二行「之」字等泐痕，則清拓所無。

第十卷

第九卷

宋承旨濂、舍人璲各一紙，《書述》稱「宋氏父子，不失邯鄲。」覺舍人小縱耳，承旨翩翩，有顏、米筆。詹孟舉《叙字》小楷，可謂精能。宋克章草書，於披法中太儇露，未是合作，然已足壓卷。解學士似爲衙櫫所苦，未甚馳驟，然跛足太少。禎期舉舉，出藍之能。沈學士一頌一札，清婉流媚，故是當家，然與詹生俱淘洗宿習未盡。《書述》謂沈大理「球鞠少年，危帽輕衫。」然哉。徐武功是米書之儇浮者，馬刑部是米書之病狂者。劉西臺是吳興之局促者。李少卿愛寫此疏，是其得意事，故出得意筆，有純緜裹鐵之狀。張汝弼以小故佳耳，再一展，便不足言。

《弇州山人四部稿》卷一百三十三《停雲館帖十跋》

第九卷

宋學士居卷首，當即是壓卷。舍人雖小縱，然淳古不及也。詹孟舉南郡諸署書俱佳，此小楷衹是穩熟，是二沈所自出。仲溫頗雜，有俗氣邪氣，司寇何爲亟許之。解大紳豪氣滿紙，然未脫俗。禎期勁肆，嗣仲珩，開南安。二沈以楷法貴顯，然行書却勝。武功法不勝意。馬刑

部何人？豈元敬《寓意編》中所云「馬主事抑之藏顏《坐位帖》」者耶？書不狂，是力未至耳。李太僕未能去邪去俗，亦是詹、宋二沈派，何緣高自許？張南安徑四五寸草書有絕佳者，去其狂而可矣。此小行未展厥技，何反謂以小故佳？末尾章草三行，似亦不讓仲溫。

《書畫跋跋》卷二《文氏停雲館帖十卷》

第十卷　國朝名人筆也。宋學士濂流利，時時得佳字。宋仲珩亦工臨池，但結構疏瘦。詹孟舉楷書，渾雅綿密，雖無晉、唐筆意，亦未可輕議也。宋仲溫遒逸飛動，轉折有力，結構有法，出入變化，如電擊風行，當代名筆也。第筆端迅急，似與義、獻不合耳。解大紳信手揮霍，筆無留行，書中之俠也。解禎期書李青蓮一絕，而筆勢大都似大紳。沈學士度《聖主得賢臣頌》，亦渾雅有致。又有一札，子昂流亞也。沈大理行書《陳情表》，勻而熟。徐武功往往似楊凝式。馬刑部一詞亦瀟灑，其筆端頓挫險側，頗似黃山谷。劉西臺亦子昂派也。李太僕疏稿，專斥釋氏，而筆法猶俊爽不羈，蓋規矩中有姿態者也。張東海逸流便，有憑虛欲仙之意。前人譏其飄肆，謂聲走海宇，而知音歎駭，顧余獨喜之。

《岱宗小稿》卷五《停雲館帖跋》

國朝名人書卷弟十　隸書一行

宋學士書　隸書一行

與無逸徵士書　行草書十四行

宋仲珩書　隸書一行

鄡書帖　行草書七行

《停雲館》宋景濂書與其子仲珩書，皆類趙松雪得意合作之筆。而仲珩書尤開健擺脫，爲不易及。人第知景濂善文章，而不知其父子更善書也。

《承晉齋積聞錄・古今法帖論》

詹孟舉書　隸書一行

詹希元，字孟舉，號達庵，又稱丙寅訥叟，婺源人。留都宮門諸扁額，皆孟舉筆也。信手拈來，從心不踰，端重嚴整中能寓蒼勁雅秀之趣，故能冠絕一時。小楷圓媚，文太史《停雲館帖》曾刻之，惜乏高朗耳。

《西園題跋》卷二《題元人七賢墨妙卷》

文徵明跋　小隸書共十八行

叙字　楷書三十八行

宋仲溫書　隸書一行

鍾王二小傳　草書四十六行

宋仲溫書正楷《七姬權厝志》視當拱璧，觀其草體，超神入化。

《停雲館殘刻》沈奉江跋

解學士書　隸書一行

淵靜解先生傳贊　草書十一行，款「鳶」另小字一行

按：此石今存前六行。石藏嘉興市博物館。

解禎期書　隸書一行

李白詩　草書六行

沈學士書　隸書一行

聖主得賢臣頌　小楷共四十行

與三舅長者書　行楷十二行

沈大理書　隸書一行

李令伯陳情表　行書三十七行

按：石刻今存末九行，重摹本。石在嘉興市博物館。

徐武功書　隸書一行

勸酒詩　草書七行

馬刑部書　隸書一行

游石湖詞　行草書共八行

劉西臺書　隸書一行

與啟南賢親書　行書五行

李太僕書　隸書一行

陳言事疏　行草書三十九行

張東海書　隸書一行

倡和詩　草書共三十一行

嘉靖三十五年春二月，長洲文氏停雲館摹勒上石　隸書三行在帖末

按：第十卷共十石，第一石宋學士書第六行末「敵」字起、第七行「耳虞」殘失，第八行適當破裂爲兩石處，存「憲使還鄉」各半字，「謹勒此上承」殘失。文元善似未及修補，而由常熟錢氏自帖首至宋學士書第九行止重刻一石，缺字皆空未補。迨清馮氏拓本，補石已多泐痕。第六石沈學士《聖主得賢臣頌》及《致三舅書》十行，明萬曆拓於《聖主得賢臣頌》十二行「胸喘膚汗」止爲一石，餘另爲一石，《致三舅書》末三行自「尊候」起爲石花所泐。錢氏重摹《聖主得賢臣頌》全帖爲一石，《致三舅書》爲一石，《聖主得賢臣頌》爲無錫寶氏所得。馮氏得《聖主得賢臣頌》原刻前十二行，乃補刻後廿八行，字較原刻爲肥。第七石原爲沈學士《致三舅書》末二行及沈大理書《李令伯陳情表》，但《陳情表》自十九行首「則」字起，經二十行「惟」字，廿一行「育」字，廿二行「職」字，廿三行「國賤」，廿四行「桓有」，廿六行「奄奄」一行止，共廿八行；第二石自廿九行「今年」起至末，餘石補刻文徵明臨《黃庭經》末十四行。原六、七兩石，皆由錢氏重刻爲四石，故嘉慶馮拓於補石已有泐痕。無錫寶氏得錢補沈學士書一石外又得第五石解學士、解禎期書、第九石李太僕書共三石，今藏祥符寺。趙氏應得第三、四兩石宋仲溫書，故馮氏補刻此二石，但拓本僅見

（由日本印本描補痕看出）錢氏將《陳情表》刻爲二石。第一石至

一六三四

第二石自「一體真楷」起一石，今不知下落。光緒初孫氏拓行宋學士《致無逸書》、解學士及解禎期書、沈學士《致三舅書》、沈大理書、李太僕書共重摹五石，詹孟舉書及文徵明跋，徐武功、馬刑部及劉西臺書原刻兩石。今嘉興博物館藏解學士書前六行及沈大理《陳情表》末九行兩殘石。日本印本乃原石拓。

第十一卷

第十卷　爲祝京兆允明書《古詩十九首》《秋風辭》《榜枻歌》。嘗從文嘉所見真蹟，清圓秀潤，天真爛然。大令以還，一人而已。顧華玉跋不能佳，文徵仲代爲書石者。後有陳道復、王履吉題字，亦可觀。《書述》一篇，京兆許國初至弘、正名筆，差許仲溫、民則，而惡汝弼。其所揚扢，皆當味其微托，固欲與吳興狎主齊盟矣。書法倣章草，不能造微，亦自不俗。　　《弇州山人四部稿》卷一百三十三《停雲館帖十跋》

第十卷　枝山《十九首》，人多稱之。余猶嫌其是　　筆書。且多匆促率爾意，未是此翁得意筆也。敬美謂此詩草法從懷琳《絕交書》中山。看其風行草偃，勢果類之。《書述》章草，非本色，然却稍有姿。其所評今人諸書，未得盡見，未敢隨聲附和。《停雲》初本十卷止此。今增入孫過庭《書譜》爲第三卷，又續以徵仲臨《黃庭經》及《西苑》十律爲末卷，共十二卷。
　　《書畫跋跋》卷二

第十一卷　祝枝山爲文休承書《十九首》，風姿雋遊，神骨高華，不甚用意，而天然秀拔，國朝第一手也。　又《榜枒歌》《秋風辭》筆意俱不凡。　後有顧華玉、陳道復、王雅宜跋，皆極口推讓，非虛語耳。　最後有《書述》篇，字甚矜持，而姿態不乏。　　《岱宗小稿》卷五《停雲館帖跋》

國朝名人書卷第十一　隸書一行

京兆此書，清圓秀媚，而風骨不乏，在大令下，李懷琳、孫過庭上。　《十九首》是千載之標，公書亦一時之英，可謂合作。　真蹟在休承所，近聞以桂玉故，鬻之徽人，便是明妃嫁呼韓，可歎可

歉。

《弇州山人四部稿》卷一百三十六《枝山十九首帖》

昔聞祝京兆欲有所貸，文休承故置繭紙室中，京兆喜爲書《古詩十九首》，大獲聲價。世以休承誚得此書爲藝苑一謔。然余以爲京兆書雖佳，欲與此詩旗鼓相當，須令右軍父子復生耳。

《王奉常集》卷七十一《文休承書後十九首》

祝希哲詣文休承，屬休承之吳市，案上有高麗繭紙，爲書《十九首》。書竟，休承猶未歸，紙有餘地，又爲書《榜枻歌》、《秋風辭》。《停雲館》所刻是也。

《愛日吟廬書畫錄》卷二《明董其昌書古詩十九首卷》董其昌自識

書述　章草共五十六行

《停雲館》祝支山書《古詩十九首》，圓厚腴古，乃其平生書之最佳者，而刻手精緻，神味宛然，爲此帖中之最佳者也。

《承晉齋積聞錄・古今法帖論》

右《書述》，藏天津張氏，《停雲館》所摹，十得四五，石刻故不足據也。

《寓意錄》卷三《祝枝山書述》

書述

按：第十一卷共十石。馮氏重摹三石，爲第八石自《古詩十九首》後祝支山所書「附記」起，第九、第十兩石《書述》

嘉靖二十六年夏六月，長洲文氏停雲館摹勒上石

至帖末隸書上石歲月。無錫藏石見民國初拓本僅見趙氏藏第九、第十兩石，今不知下落。馮氏拓本於第五石第九

第十二卷

第十二卷　爲徵仲書《黃庭》楷書，臨右軍書也，宛然優孟之抵掌。《西苑詩》十首，典雅可誦。

按：孫氏得帖石後，此行隸書磨去，改刻隸書「文待詔書」四字。

停雲館帖卷第十二　　隸書一行

所屈，子昂一派，將於何處生活？　《岱宗小稿》卷五《停雲館帖跋》

而字多圓熟，想不能超軼隻千古耳。此公臨池之技，爲當代推重，與枝山並駕。今稍稍爲時論

黃庭經　小楷共六十一行

按：今嘉興博物館存重刻末十四行。

西苑詩十首　行書一百另八行

《西苑詩》，白紙行書一卷，曾勒之石。想其得意作也，亦平平無奇，他可存而不論矣。《平生壯觀》

行末「薪」字起斜向十六行末「費但爲」破裂成二石，十五行「獨遊」起又斜向十六行末裂成二石。此石共裂成三石。

第七石《榜楔歌》第四行首「恥心幾頑」斜向三行「好兮不啻」裂成二石（明拓已破裂）。光緒初，嘉興孫氏所得六十

四石中，無此卷片石。今嘉興博物館藏第四石，已缺末兩行。日本印本所據，全是章翻刻本。

嘉靖三十九年夏四月長洲文氏停雲館摹勒上石　隸書三行在帖末

按：第十二卷，共六石。馮氏補刻第二、第六兩石，皆《西苑詩》也。無錫有第二石《西苑詩》一石，嵌東林書院壁間。嘉興孫氏所得爲文衡山《黃庭經》及第五石《西苑詩》第十六行「漢王遊息」起至末九行，及第六石。今嘉興博物館藏《黃庭經》末十四行（補刻本）及第五石「漢王遊息」起九行一石。日本印本皆據章翻印行，有七石，因章本另增刻行書《山居篇》一石。

二、評述彙錄

（一）評論

國朝帖本如《東書堂》《寶賢齋》等，皆出宗藩。既非法眼，又無神手，萎苶不振，僅足充棗脯耳。文氏《停雲館》所刻宋、元諸家，皆非得意之筆。蓋家藏有限，目力易窮。以一人而欲盡搜千古之秘，安可得乎？　《五雜俎》卷七

《停雲館帖》，姑蘇文待詔徵明得前人未刻真跡，勒之於石。　《蕉窗九錄》

《小停雲館帖》，文徵明刻，內多本朝名人筆跡。　《考槃餘事》卷一《國朝帖》

《停雲館帖》，姑蘇文待詔徵仲得前人未刻真跡，勒之于石。翻本則不佳矣。　《考槃餘事》卷一

《國朝帖》

待詔文先生諱徵明，摹刻《停雲館帖》，裝之，多至十二本。雖時代人品，各就其資之所近，自

成一家，不同矣。然其入門，必自分間布白，未有不同者也。舍此則書者爲痺，品者爲盲。雖然，

祝京兆書，乃今時第一，王雅宜次之。京兆《十九首》書固亦縱，然非甚合作，而雅宜不收一字。

文老小楷從《黃庭》《樂毅》來，無間然矣。乃獨收其行書《早朝詩》十首，豈後人愛翻其刻者詩，而

不及計較其字耶？荊公書不必收，文山公書尤不必收，重其人耶？噫！文山公豈待書而重耶？

《徐文長逸稿》卷十六《跋停雲館帖》

按：祝允明《十九首》後有王寵跋四行，文徵明行書乃《西苑詩》。

是帖文徵仲摹刻雙鈎入石，字字精絕，無毫髮遺恨。石完工巧，神采煥然。巾笥巨麗之觀，當

無踰此。　　《岱宗小稿》卷五《停雲館帖跋》

墨刻自《閣帖》後轉盛。至本朝則種類愈繁，幾不勝收。如文氏《停雲館》最著。說者終謂俱

出待詔父子伎倆，不甚逼真，而小楷爲尤甚。是亦有說，唐刻推李北海，然皆自寫自刻，所稱工人

伏靈芝、黃鶴仙、蘇長生，俱詭名也。又俱一二寸大字，無一小楷，故無不如意。若顏之《麻姑壇》，

右軍之《曹娥碑》，即真宋刻，而神彩皆索然。今小楷之佳，無如《黃庭經》，然開頓熟門，斷非換鵝

古蹟，亦斷非南唐《昇元》舊本也。近日新安大估吳江村名廷者，刻《餘清堂帖》，人極稱之，乃其父

（按：此中疑漏二「客」字）楊不器（按：應是揚不棄）手筆，稍得古人遺意，然小楷絕少，董元宰刻

《戲鴻堂帖》，今日盛行。但急于告成，不甚精工，若以真蹟對校，不啻河漢。其中小楷，有韓宗伯家《黃庭内景》數行，近來字内法書，當推此爲第一。而《戲鴻》所刻，幾并形似失之。予後晤韓胄君，詰其故，韓曰：「董來借摹，予思其不歸也！信手對臨百餘字以應之，并未曾雙鈎及過朱，不意其遽入石也。」因相與撫掌不已。此外刻帖紛紛，俱不足置齒煩矣。

《飛鳧語略·小楷墨刻》

刻石手，唐人爲最。今世所傳宋搨本，神采飛動，恍如真跡。如《雲麾將軍》《九成宫銘》《聖教序》之類，皆唐刻也。其轉折、波磔處，俱稜角分明，故鋒穎雖露，而古人運筆意象，隱然在目。後世摹勒者，亦妄意藏鋒，而轉折、波磔處，俱以圓渾爲工，故成無骨之身、無幹之樹。《停雲》《戲鴻》之刻手固劣，亦書家誤之也。

《鬱岡齋筆塵》

王元美所跋，爲《停雲》初搨本。王肯堂太史云：「近世盛行長洲文氏《停雲館帖》，皆作待詔父子手脚，而小楷尤爲失真之極。不特晉法書亡，即虞、褚、歐、顏筆意，蕩然無遺矣。吾友董玄宰刻《戲鴻堂帖》，亦一色自書，即雙鈎亦甚草草，石工又庸劣，故不能大勝《停雲》。玄宰書家能品，作此欲傳百世，乃出新安吳用卿《餘清齋帖》下，甚可惜也。」此論與弇州俱爲得之。珂玉識。

《珊

余有法書之嗜，染成膏肓之疾。以爲人有蘭宫閟宇，二酉五車，而不藏名帖，不蓄名石，即琳琅珠玉、異玩奇珍，積如丘山，堆令充棟，都不成佳話。然名帖易存，名石難得。非出于書家手勒，

《珊瑚網書録》卷二十一

非名帖也。　非出於精工手刻，非名石也。

國博、和州兩先生爲之手勒，溫恕、吳蕭、章簡甫三名人爲之手刻，鏤不計工，惟期滿志，完不論日，第較精粗。　凡此諸公，每遇佳蹟古搨，非窮年彌月，不輕摹搨，最後止得一十二卷。　特以待詔先生父子三人，皆握翰墨宗匠；海內以名跡觀覽者，門無虛日。　名公苦心，於此逮見。　是以此帖遂得晉、唐、宋、元、我明劇跡，咸萃其中。　今有遺帖，與之相角，無不纖微克肖。　且多歷年所，總計其時，則春秋閱盡二十有四，始克竣工。　至若右軍《黃庭》，尤三易石而就。　首卷小字，則名公繼起；不易鐫摹。　且無論國朝名帖，莫可比肩，即令遡觀宋、元以來，《淳化》《大觀》《戲魚》《臨江》等帖，俱已烟銷，莫知何所。　則此帖不珍，更何可珍？此帖不寶，更何可寶？而今而後，吾知法書至此止矣，無以加矣。　即有精帖，必無良工；即有良工，必無精鑒。　如是遇合，千古難遭。　既遭名時，復獲名帖，可弗寶諸？　自昔外家流傳他所，皆成和璞。　歲之甲寅，乃歸寒山，凡翰墨親知，咸歎希有。　遂什襲珍藏，不輕示人。　每一春秋，止搨數帖，以公同好。　不二其價，列之下方……　一法用有以貨財相易者，利而與之。　飾以縑紬，裝以珉玉，定爲十種。　或有真能冰鑒者，舉而贈之；間涇縣薄紙，歙州精墨，凡四椎而泯之。　或作黃麻粗文，或作柔絹細文，裝成雙面。　表裡前後，都無纖毫雜紙亂厠。　裝工悉用吳中知名高手，一洗參差硬厚諸病。　其面俱用棗梨柟柏，精刻篆籤首，塗以滇中石青，寧以廣南梨匣爲第一種，定價五兩。　未裱者一兩。　其飛白而裝飾同前者爲第

二種，定價四兩。未裱者五錢，一法用龍門紙，飛白蟬翅等搨。飾用錦繡玉籤，曳以水流花帶爲第

三種，定價三兩。未裱者六錢。一法用龍門紙，重墨搨，更用鷄子純白令墨如黝漆，其光可鑑。裝

法如前，爲第四種，定價二兩。未裱者五錢。一法用龍門紙，乾搨，單面，裝飾等類並稍次之，爲第

五種，定價一兩六錢。未裱者四錢。其濕揭重張者並不用，並可驗非余家搨，皆僞刻惡帖也。

《法帖叢話·法帖貞珉》　又見《六藝之一録》卷一百六十六《書家藏法帖貞珉後》

時帖佳本，妙在名家手裁，鐫工精覈，此其所以不可闕耳。若文氏之《停雲館》，因待詔、國博、

掌故、上林、衛輝諸公，父子祖孫，爲翰墨淵藪，海内以名蹟求賞鑒者之所必遵。于是出其餘資，手

自摹勒，倩章簡甫、吳鼐諸良工，耳提面命，精一爲之。稍不稱意，即從刊削，不惜數四。恰精無

忝，然後入卷，居然爲明興第一流。前無作者無論矣，後之繼者，亦未覩其人也，可不寶諸！　《寒

山帚談附録二·評鑒》

《停雲館帖》刻于蘇州文氏。衡山公得右軍正脈，大觀法眼，選晉、唐小楷及後代名軍（按：

「名軍」原字。「軍」或「筆」之誤）。採積二十餘年得此。真、行、草、章，諸體悉備，而書評筆訣，亦

在其中，命仲子嘉摹勒上石。流惠後學，最爲要約。智者守此，不必更求別帖矣。　《古今碑帖考·

國朝碑》

吳門文氏，世以書法著。此刻爲衡山先生父子手摹，歷百餘年，後學咸取法焉。戊戌之歲，余

謝浙枲歸，從其子姓購得之，而未載與俱來。旋匆繫都門，忽忽又廿五年矣。休官無事，稍葺湖莊，弄置斯石其間。殘缺者十餘幅，以爲恨事。門人顧雪坡，精誌書法，因命瓚兒廣求初本，屬其是正，雙鈎摹勒完好，頓還舊觀。天假餘年，摩挲卷帙，余樂以此老矣。康熙廿四年五月朔，錢朝鼎識。

《停雲館帖》錢氏藏石

文衡山父子皆精書學，而又自能鐫刻，于嘉靖中摹勒舊跡及近時名筆上石，共十卷，爲《停雲館帖》。清勁不俗，近世諸刻，推此第一。又南北近刻如《真賞齋》《餘清齋》《快雪堂》《鬱岡齋》諸帖，當備稽遺本以爲續考。

《閒者軒帖考》

李北海、顏魯公，碑石多自開，以易他手輒不佳。近帖惟《停雲》出待詔手勒，故聲出《戲鴻》《鬱岡》上。然末卷自書者，神采更奕奕。則知此道之不宜借手石傭明矣。雙鈎已隔一紙，況聽命于勒石傭？重儓耳！烏足重？

《賴古堂集》卷二十一《題許有介急就章》

按：末卷刻時，待詔已去世，此卷蓋文彭兄弟所摹勒。

明朝法帖大刻，有《鬱岡齋》，乃王氏所刻；《停雲館》乃文氏所刻，《鬱岡》余童年曾見之，不復記憶。《停雲》余屢見之張王立家，其中《黃庭》《蘭亭》，列有多種。而帖中載有宋、元書家最詳。

《倪氏雜記筆法》

按：文氏原刻，僅薛道祖摹定武《蘭亭》一種，章文翻刻，始於卷一加薛稷搨本《蘭亭》。

唐荊川先生云：「予見文氏所刻帖中載李懷琳所書《絕交書》，後乃見孫氏所藏宋刻本，則精神相去十倍。書之者非有異，而刻之者異也。雖有善書，非善刻者，固不能發其精神而傳於世也。」余見孫過庭《書譜》真蹟，亦正如此。文氏父子精於摹搨，又得章簡父等妙手左右之，尚且不能無憾，況下者乎？

　　　　　　　　　　　《淳化秘閣法帖考正・今古法帖考附錄》

故明文氏《停雲》、董氏《戲鴻》，所刻法書，皆行於世。董初木刻，燬，復勒之石。何義門云：「不逮木本遠甚，而《停雲》為勝。」王氏《鬱岡齋》出中明，為文、董所掩，其中有鈎廓少棱角失鋒處。而佳者數種，不可沒也。

　　　　　　　　　　　　《圭美堂集・鬱岡齋殘本跋》錄自《叢帖目》

　　古人心畫，後世不多見，好事者因有臨刻之法，然亦良難矣。真蹟難，臨摹難，刻不失神難，紙墨合法難。吳中近代最著者，文氏《停雲》，本翰墨名家，其所表章，必非苟焉而已。百年之後，版遂散失，流傳之難又如此。就余所見，似有兩本，字畫小別，不知何故？友韓世兄以藏本見示，自揣於古人書法，曾未夢見，第念舊蹟之不易得，乃爾書而歸之。癸未初夏，顧松。

　　　　　　　　　　　　　　　　　　　　　　　《仁聚堂法帖》

《玉烟堂》《餘清齋》二刻，皆不甚佳；不及《寶晉齋》《寶賢堂》《停雲館》諸刻。

　　　　　　　　　　　　　　　　　　　　　　　《承晉齋積聞
錄・名人書法論》

《停雲館》所刻小字帖，晉與唐都無分別。若掩其名，雖善鑒者不能一望而定為何人書，此刻雖細如蠅頭，而體勢展拓，轉摺處全露褚法，與《雁塔聖教》諸碑，一家眷屬，于此知宋刻之足貴也。

《快雪堂題跋》卷三《越州石氏度人經》

文氏《停雲館帖》，章簡甫所刻也。然惟刻晉、唐小楷一卷，最爲得筆。其餘皆俗工所爲，了無意趣。

《藝能篇》 又見《履園叢話》

古帖之異於後人者，在善用曲。右軍已爲稍直，子敬又加甚焉。閣本所載張華、王導、庾亮、王廙諸書，其行畫無有一黍米許而不曲者。至永師則非使轉處不復見用曲之妙矣。（中略）秦、漢、六朝傳碑不甚磨泐者，皆具此意。彙帖得此秘密，所見唯南唐祖刻數種，其次則棗版閣本。北宋蔡氏、南宋賈氏所刻，已多參以己意。明之文氏、王氏、董氏、陳氏，幾於形質無存，況言性情耶？

《藝舟雙楫·答三子問》

筆法之不傳久矣。南唐祖本，宇內罕覯，《潭》《絳》《大觀》《寶晉》諸刻，具體宋人。《停雲》《鬱岡》，悉成趙法。即華亭力排吳興，而《戲鴻》不乏趙意。良由勝國盛行趙書，摹鑴路熟。雖從真跡上石，而六朝筆妙，已不可見。

《藝舟雙楫·跋榮郡王臨快雪內景二帖》

右軍作草如真，作真如草，爲百世學書人立極。降至趙宋，描、塗、餒、刷之字行，而其法絕於人手。逮《停雲》《戲鴻》《鬱岡》《渤海》諸帖紛出，而其法絕於人手。

《藝舟雙楫》

竊嘗論《真賞》《停雲》《鬱岡》三帖，可稱鼎足。《停雲》以古拙勝；《鬱岡》以精到勝；《真賞》火前兼有其勝，若火後僅有精到而已，全乏渾厚神理。此《真賞》火前之所以獨絕也。

《唯自勉齋

文衡山父子，摹勒舊跡及同時名筆所書，爲十卷。清勁有餘，古樸不足。然與《真賞齋》《快雪堂》諸刻較之，則大可觀矣。

　　　　　　　　　　　　　《書畫所見錄》卷二

《停雲》小楷，摹刻最精，殘失亦最早。蓋經待詔父子鑒定經營，悉取古搨善本，得章簡父細意摹勒，清勁撲茂，獨出冠時。全石後歸寒山趙氏，繼分藏武進劉氏、常熟錢氏。後爲畢弇山購全簿錄。又入桐鄉馮氏，構貯雲居置之。然《黃庭》《樂毅》二帖已覆刻補充矣。余收一全冊，其小楷一卷，悉是覆刻充補者，是所殘又不止《黃庭》《樂毅》也。振甫觀於瓶廬齋并識。

　　　　　　　　　　　　　《古緣萃錄》卷十八

《舊拓停雲館晉唐小楷六種》

　　按：　楊慶麟跋云：「自收一全冊，其小楷悉是補刻。」考馮氏所補僅《黃庭經》及唐人書《心經》等六種，楊氏所收，疑是章文翻刻本。

《停雲館帖》係文衡山徵明父子摹勒，始於嘉靖十三年甲午，成於三十六年丁巳。搜羅之富，鈎摹鐫刻之精，最爲珍賞家所重，文氏藏之百年後，歸虞山錢氏。至乾隆間，半鬻於太倉畢弇山制府沅，嵌置靈巖山館，以鈔沒入官，而毀於胥吏之手；半鬻於毘陵劉氏，道光初年，賓俊三承焯，趙南湖漢侯同購於劉氏而分之。俊三所購，嵌置城內寶祠。南湖所購，嵌置惠山趙氏。搨者鼇爲上下二冊，不全者另爲存殘。漢侯子稼寶移嵌享殿後廊，余顏其額曰「留雲軒」。咸豐十年城陷被

毀。

《惠山記續編》

文衡山父子摹刻《停雲館法帖》十二卷，鈎勒精細，神韻兼到，不特俗手所難夢見，即章簡父覆刻本已不如遠甚。故有明所刻類帖不下數十種，惟華氏《真賞齋》刻能出其右，餘則俱遜一籌。用功深者收名遠，天下事類如斯也。三百年來，石已屢易其主，兵燹後流傳我禾。光緒丁丑，許雪門郡侯修輯府曹志，曾載石藏郭氏。越一年爲余所得，計石六十有四，釐爲六卷，歸之蓬萊，以公同好。朱蘭第主政出資置諸壁間，許羹梅明經經營之，予爲補刊目録，以備瀏覽云。秀水孫家楨識。

《停雲館法帖選本》

宣統辛亥八月，王跋以十元爲余購入，售者頗居奇，余則以舊物日稀，此猶是萬曆以前拓本，不忍舍之。凡明末國初諸老所稱《停雲》刻如何如何，當以此準之，乃爲有合。若覃溪所據，似止天、崇以後所拓，抨彈失實，文氏之受誣多矣。

《沈寐叟藏停雲館晉唐小字》

章氏、文氏彙刻諸帖，工非一手，蓋隨刻隨拓。及其哀成卷帙之時，而最先之石，已微見泐損者，且往往有重爲鐫勒者。考《停雲》小楷，以原石爲貴。第呇墨精者，世間往往誤仞爲宋本耳。

《寐叟題跋・停雲館晉唐小字》

《墨池》初拓，尚有仿宋人氈蠟者。某氏所收宋本《樂毅》，即《墨池》本。帖家過信紙墨，不考源流，是一蔽也。

《寐叟題跋・題墨池堂帖》

劉雨若鐫勒之工，章簡甫後，殆無其偶，所不及簡甫者，能爲精麗，不能爲簡古耳。合《真賞》

《鬱岡》《快雪》觀之，乃知文家《停雲》有獨勝處。

《寐叟題跋·快雪堂帖跋》

細翫其鐫勒用意之處，波拂提押，的與《停雲》初拓無二。肉好處尤二帖獨絕諸刻者。明賢稱《停雲》不稱《墨池》，蓋當時固重視之。至國初兩石皆損，《停雲》泐而弱，《墨池》泐而禿，於是得淳古之稱。又《停雲》補刻太劣，《墨池》覆刻亦尚可觀，以此聲價，章遂掩出文上。皆據後以概前，不能紀遠之論。書家據以評書，鑑家準以考古，篤信茲言，滋增眼障耳。

《又》

此帖劇爲山谷、長睿所稱。而宋世聲價，乃不及《淳化》《大觀》，明以來亦復爾。當緣古厚兩字，橫據胸中，見此清逸，疑爲秀薄。正與近代鑒家，於明世諸刻，重《墨池》、輕《停雲》類也。古書面目性情，非一刻所能盡。若欲見昔人運筆超朗真趣，則捨此刻外，無他刻矣。長睿嘗手摹全帖，彼親見《秘閣》墨跡，重之若此。後人鑒古，得不由此以窺尋門徑乎？《真賞》《停雲》刻法均與此近。《墨池》用意近《淳化》，《鬱岡》用意近《大觀》，帖家各自有宗法，此亦不可不論者也。

《海日樓札叢·記宋拓秘閣續帖》

此《鬱岡齋》模《太清樓續帖》本，即《寶刻類編》所稱汴本也。非親見《秘閣》本，不知王氏摹勒之精；猶之非親見《博古帖》，不知文氏摹勒之精也。

《海日樓札叢·鬱岡齋模太清樓續帖本十七帖跋》節

刻法帖與仿刻宋、元舊本書籍同例，當具其源流所自，行款題記，一一存真，則古帖之面目不亡。而後之學者，亦可據形迹以追溯神明所自。蓋神明雖妙手不能傳，形迹之傳，非輔以確據，不

能堅後人之信。元祐、淳熙兩續帖，皆刻存圖記，集帖舊法，固如是也。《墨池》刻例最謹嚴，《停雲》詳墨跡而略石刻，遂開後來草率之漸，《戲鴻》以後，無足論矣。

《停雲館帖》，明文徵明刻，凡十二卷，爲章簡甫所鐫。初爲木版，未成即燬於火，後乃刻石。

《海日樓札叢·墨池玉屑本跋》

文氏父子，均有書名，故此帖亦爲世人所重。然經其鉤模，不免過於圓潤，幾成一家之書，論者亦間有微詞。初刻四卷，帖首標題爲小字正書。十二卷本改爲隸書，字亦略大。其石初入寒山趙氏，繼則分藏武進劉氏、常熟錢氏，後歸畢氏靈巖山館，最後入桐鄉馮氏，然斷裂已多，且補刻《黃庭》《樂毅》矣。章簡甫曾自刻一本，無甚差易，今亦破爛。第一卷小楷，皆用越州石氏模刻。

《集古求真》卷十三

《停雲館帖》十二冊，明文徵明所集刻。前一卷小楷，根源宋拓，以下則以墨迹上石。當時其門下即重刻一部，故有「文刻」「章刻」之分。今皆殘缺。有補刊者，不足觀矣。

《學書通言》

《停雲館帖》，明文徵明輯。徵明父子皆工書，嘉靖中摹勒此帖。其第一卷晉唐小楷，多據越州石氏本。《黃庭》則《秘閣》，《曹娥》則《羣玉堂》，《樂毅》則「海」字本。選擇既嚴，刻亦矜慎，尤全帖之精粹。王澍曰：「初刻則四卷，有標題爲小字，後增至十卷，改爲分書，又增至十二卷。」同時即有翻本，至清初，翻者益多，然原刻精彩獨異，識者自一望而知。自來叢帖莫不真僞溷雜，而此刻僞書獨少。可疑者惟懷素《千文》、楊凝式《起居法》耳。宋名人書無一贋迹，即此已視他刻爲

一六五〇

優。《閒者軒帖考》謂「《停雲》清勁不俗，爲近世諸刻第一」。此論甚公。人情喜遠而輕近，帖肆以《停雲》小楷，割裂重裝，變其格式，鈐以僞印，飾爲宋拓。則素號通人，以賞鑒自命者，極口稱贊謂如何，非後世刻手所能，實則稱贊之人，即平日鄙薄《停雲》，詆爲板滯、爲枯燥者。一經名流題跋，定爲宋拓，好事家即不惜重資購藏，奉爲秘寶，實則同一《停雲》，眞者轉無人過問，事之不平、大率類此。今完帙已不多也，藏者往往皆覆本。石在乾隆時曾歸畢氏，轉歸馮氏，已多配補。後遂散失矣。

《法帖提要》《從〈叢帖目〉錄出》

王澍曰：「此帖（《鬱岡齋墨妙》）上自鍾、王、下迄蘇、米，蒼深不及《停雲》，而秀潤過之。故當遠出《戲鴻》之上」。虛舟力排《戲鴻》，謂出其上，未爲定論。要之，亦《停雲》之亞也。

《法帖提要》

（二）雜錄

余家《停雲館帖》，蓋出自先祖太史公之所指授，先國博及學正二父之所臨摹，而溫君恕、章君簡甫之所手勒。由晉唐小字而下，太半以唐宋勝國諸名流遺墨對刻。無纖微不愜，下眞跡一等者也。自頃贗本相仍，市鬻肆售，不免有混珠之惜。夫脫鑿貽譏，聚訟取誚。歐陽率更望《華岳碑》，下馬踟躕，十日始知其妙，金石審訂，抑自古難之矣。余以苦廬之暇，取家本與贗本校閱，刊其謬妄，正其僞訛。銖黍毫絲，莫敢缺漏。用以俟眞賞之士，毋惑魯人讒鼎耳。萬曆癸未八月朔日，文

元善志。

一卷

黃庭經　第一行「黃」字有剝蝕貫第三、四、五行。第三十行「來」字模糊。第四十行「長」字有紋穿四行至「通」字止。第四十八行「離」字有斜紋穿五行。第五十行「合」字斜紋穿七行。第五十六行「見」字有斜紋穿四行至末行「年」字。此首尾六十行，首行廿一字，有「命門噓」。末行二十字，「永和十二年」與末行第八「皆」字相齊。

按：章翻本于首行「黃」字起無剝蝕痕。原石本于嘉靖末拓者（簡稱《嘉靖本》），僅于「黃」字右傍略剝蝕數點。至所有斜紋，文氏按所祖本如實照刻。故帖肆能以之割裂重裝，飾爲宋拓。萬曆初拓本（簡稱《萬曆本》）則剝蝕于前五行上三四字間。清拓本則自第九行起至十三行間皆遍佈。民國初拓本，前四、五十行皆有矣。章翻本則首數行無剝蝕，即諸原有斜紋均未刻。

樂毅論　第二十七行斜紋穿三行。

按：章翻本無。

東方朔畫像贊　第五行「諫」字有橫紋貫十二行。

按：章翻本無。

多心經　第五行「想」字有剝蝕。第十行「無」字斜紋穿七行。

按：剝蝕及斜紋，非祖本所有。嘉靖本斜紋已有，萬曆本略大。至清末所拓，斜紋已擴大；至斷裂爲兩石，章翻本則剝蝕、斜紋均無。

第二黃庭經　首行缺五字。自「有關」二字起，至「入日是吾道」，此共二十三行。原有剝蝕。後有倪瓚題跋五行。

按：嘉靖本已有剝蝕，其後各本漸增大且多，但變化不大。

黃庭經二種　樂毅論二種　東方朔一種　孝女曹娥碑一種　羲之臨鍾繇帖丙舍　十三行柳公權、王子敬、華

陽隱居真跡帖　破邪論序　般若波羅蜜多心經　佛說尊勝陀羅尼經咒　草書黃帝陰符經　小

字陰符經　靈寶度人經後附元祐戊辰仲冬韓城范正思跋　有唐南城麻姑仙壇記　護命經一卷　共

十七種

按：章翻多薛稷搨本小蘭亭一種。首爲曾紳跋行楷四行，前後有「劉氏法書」等大小印十四方，繼爲小蘭亭字較

《玉枕蘭亭》爲大。

二卷

右軍《初月帖》　第六行「不」字、「書」字剝蝕。

按：「書」字在第四行首，嘉靖本與萬曆本無大差別。章翻本無剝蝕痕。但王徽之《新月帖》第四行「似食」起（即

「法帖乙之二」）三開六頁，嘉靖本石已碎爲四塊，萬曆本已重補刻，故無述。

絕交書　第四十行「志氣所」三字傍有剝蝕。　第六十六行有細石紋貫一行。　第一百另七行「之」字有剝蝕。

按：嘉靖本「志氣所」三字旁斷裂向前一行「陵高子臧之」五字爲兩石。余所藏萬曆本缺此頁。　第六十六行末第二

字「好」起細石紋向六十七行弧形至「久」字并及六十六行第一字「無」。萬曆本、清拓本未擴大。　第一百另七行「文」

末筆下有剝蝕，嘉靖本已微有，清拓已蔓延及前一行「山」字。凡此章翻本均無。

余所得明王問臣藏嘉靖本僅第一第二兩冊。冊有「停雲」白文長方印、朱文「王氏正叔」方印及「太原王生」圓

印。又得張廷濟藏馮集梧補石拓本（簡稱《馮本》）。

三卷

書譜　第三、四、五、六、七、九、十、十一、十五、十六、十七、十八、二十一、二七、二八、三十一、七七、九六等行

多闕文，張本以他本補足。第一百九十三、四行破損三半行，缺七字，張本以他本補足。

按：第三行缺「絕」。四行缺「諸名」、「倫」、「餘」。五行「觀可謂鍾」、「絕」。六行「信爲絕倫」。七行「鍾」。九行「張

精」「假」（張字缺弓）。十行「此」、「之」、「乃推張」。十一行「擅」、「果」。十五行「興」、「書」。十六行「記」。十七

「革物」、「能」。十八行「弊」。廿一行「之」。廿七行「多」。廿八行「素善」。卅一行「云」。七七行「菁」。九六

「分」。一百九十三行「卷可明」。一百九十四行「說非」。一百九十五行「禪學」。章翻均補全。

四卷

顏魯公書朱巨川告　第四行石斷碎，橫傷十五行

按：章翻未斷碎。所見馮本，第四行起已重刻。懷素千字文，第五十八行「辨」字剝蝕。

五卷

黃文節公帖　第三、四行多剝蝕文。

按：章翻本全。馮本剝蝕與萬曆本同。

按：萬曆本與清拓無錫寶趙藏石本相差不大。（此石清道光間在無錫寶趙兩姓家）章翻本無。

六卷

賀方回帖　第六行「寧」字剝蝕。

按：應是「宣」字。萬曆本與馮本同。章翻未剝蝕。

又按：萬曆本蘇滄浪帖第三行至第六行中有橫裂成兩石，或是萬曆十一年癸未前未及修補前拓，馮本已另補刻。

七卷

陸放翁帖　第七、八行「之」、「不」字有橫裂紋。

按：萬曆本與馮本橫裂紋相同。章翻無。

范文穆公帖　第二行「惠」字有剝蝕。

按：馮本與萬曆本剝蝕同。更後則第二行「繅炷」、第三行「相」、第四行「亦」、第七行「來人」、第八行「不可」、第九行「知」皆剝蝕。章翻無剝蝕。

韓子蒼帖　第十四「見」字有剝蝕。

按：明、清拓剝蝕同。但馮本於第十行至十四行有細橫紋。章本無剝蝕。

張樗寮帖　第九行「免」字有剝蝕。

按：明、清拓剝蝕同。章翻本無剝蝕痕。

八卷

趙子昂

第一帖　第一帖第十二行「寄」字上有剝蝕紋。

按：萬曆本「寄」字上端有剝蝕。馮本已重刻。章翻無剝蝕紋。

第二帖　第九行「敢」字傍有剝蝕。

按：萬曆本「敢」傍有剝蝕，即第八行「持」傍亦有剝蝕。馮本兩處剝蝕同，即第九行有剝裂成兩石。章翻無。

第四帖　第二行「三十年」字中有剝蝕處。

按：應是第六行。萬曆本與馮本于「卅年」中剝蝕同，馮本自「年」起有裂紋彎曲經「哭」字至第七行末一字「極」。章翻無。

第五帖　第二行「峯」字有剝蝕。

按：萬曆本「峯」字剝蝕，字還可識。馮本「中峰」起向右破裂經第一行「孟頫和」、前一帖末行「趙孟頫和」向右下成兩石，章翻無剝蝕。

第八帖　第二行「千江入城」字傍有剝蝕紋。

按：萬曆本「江」「城」剝裂。馮本同。章翻本無剝蝕紋。

千字文

第五行「周」字、第十四「箴」字、第卅二行「手」字有剝蝕紋。

按：萬曆本大致同。馮本剝蝕除所述外，每行皆有。第十九行至廿三行有細橫蝕紋。第廿四行「巖岫杳冥治本」

有豎蝕紋。第廿三行「紫」起至廿七行「求古」間又有橫蝕紋。

清静經　第六行「清」字、「歸」字、第七行「牽」字、「遣」字、第八行「欲」字、第九行「以」字、第十行「無」字、第十一行「既」字皆有剝蝕。

按：章翻本剝蝕痕與此不同，萬曆本第三行「道」字「有」字、第四行「女」字、第七行「自静」、第十一行「所」亦有剝蝕。馮本則除上述剝蝕處外，第六行至十五行間均有剝蝕痕。自第六行「悉」下起，有橫裂紋向右第五行「萬」字、

第四行「濁」字、第三行「其名」二字間、第二行「地」字直至前《千字文》末行「九」字下。

九卷

鄧文蕭公帖　第五行「雅志」以下四字有剝蝕。

按：章翻此《伯長》一帖完整。但第五行是「雅意」，非「雅志」。萬曆本「雅」『於令」有剝蝕。馮本「嗣矣」亦剝蝕。

陳敬初帖　第十一、第十二、第十三上石碎徑二寸許。

按：章翻石完整，萬曆本碎二寸。第十行「寒」、十二行「爲」及「遠」字上半、十三行「伯」及「昇」字上半皆碎缺。馮本同，但前十行已重刻。

張貞居帖　第五行「陰」字、第六行「閱盡世人」四字剝蝕。

按：章翻本無剝蝕。萬曆本于第一行「古」字、第二行「庭」字有剝蝕痕。馮本同，但剝痕略大。

王叔明帖　第十二行「愚可」字破碎，斜穿「耳」字。

按：萬曆本同。馮本已重刻。章翻本完整。

十卷

解禎期帖　末行「期書」二字有剝蝕。

按：章翻無剝蝕，萬曆本同。另於第一石第一行帖名隸書「朝」字剝蝕。宋學士帖第八行中裂爲兩石，字皆破殘，第七行「慊」字下皆缺，第六行末「敵」字缺半。豈文元善未及補歟。馮本於宋帖第十行前已另補一石，自補石剝蝕痕，知非馮氏新補，或是虞山錢氏所補。

十一卷

祝支山帖　「生年不滿百」詩，「歲」字有剝蝕。　《叢帖目·停雲館帖》

按：萬曆本于「去者日以疏」詩中「薪」字剝蝕。《榜楒歌》第三、第四行斜裂爲兩石。馮本與萬曆本同，以知文元善未補。

按：第十二卷無註，世傳翻刻《停雲館帖》者爲章文簡甫，文元善於卷四《書譜》中以「張氏」稱之。不知即「張子美」之所由來？或另有其人，另有刻本？待考。

本朝　初拓《停雲館帖》二套十册。　《脈望館書目·呂字號·碑帖》

文氏《停雲館帖》，總十一卷，自晉、唐至今朝。　《六藝之一錄》卷七十六《石刻文字》

《停雲館帖》：　晉、唐四册，宋三册，元二册，明三册。　《寒山金石林部目·集帖部》

按：嘉靖十六年刻卷一晉唐小字，十七年刻卷二唐撫晉帖，二十年刻卷三（後改卷四）唐顏魯公等書，嘉靖二十六年刻卷十（後改卷十一）祝支山書，嘉靖三十年刻卷六（後改卷七）宋米友仁等書，嘉靖三十四年刻卷七（後改卷九）

元鄧文元等書，嘉靖三十五年刻卷九（後改卷十）明宋景濂等書，嘉靖三十七年刻卷五（後改卷六）宋蘇才翁等書。

文徵明死於嘉靖三十八年，三十九年乃刻末卷。十二卷中，卷三唐孫過庭書譜，卷五（原卷四）李西臺等書，卷八元趙孟頫書缺上石年月。然卷五、卷八，上石必早，初拓十卷本中已有此二卷。孫鑛於帖跋第十卷末云：「今增入孫過庭《書譜》爲第三卷」，故倪濤《六藝之一錄》有「總十一」之紀錄。孫鑛又云：「又續以徵仲臨《黃庭經》及《西苑》十律爲末卷，共十二卷。時在嘉靖三十九年矣。

行草爲通俗之用，獨舉二王，拔其尤也。凡《淳化》諸本，及《潭》《絳》《汝》《鼎》《黔江》《長沙》《武陵》《溫陵》《蔡州》《彭州》《利州》《太清》《菁華》《戲魚》《星鳳》《寶晉》《真賞》《淳熙》《元祐》及《聖教》《興福》《絳廟》，以至近代《二王》《十七帖》東書》《寶賢》《賜書》《甲秀》《停雲》《歸來》《戲鴻》《鬱岡》《蘭白》諸本所具，去其偽，辨其錯，別其割集倣作之異，託名強名之殊，自爲一部。（下略）

《寒山帚談附錄·二王全帖部》

《停雲館》碑石一百又二十。

《寒山金石林部目·碑石目部》

嘗記爲童子時，當萬曆初年，始見文氏《停雲帖》石刻初行，知有晉王右軍書《黃庭經》，竊已好之。

《壯陶閣書畫錄》卷二十一《宋拓心太平本黃庭經卷》程嘉燧跋

明文氏《停雲館帖》十二卷，合面裝，六冊。張研樵舊藏，寒山初補拓本。卷末有圖記，凡文氏別刻如《蘇文忠天際烏雲詩》三十二行，摹刻《定武玉石蘭亭》《金闌千文》小楷，祝希哲、王雅宜、

徐昌穀凡六種，皆附卷中，故好事家推爲足本。 《唯自勉齋長物志》

按： 由此知文元善修補後，趙宧光亦曾修補。

鍾太傅《薦季直表》，相傳元時始出。至明始刻入《真賞齋》《停雲館》法帖，前後皆有陸行直印。 然余見舊帖中已有之，但無陸印耳。 《大瓢偶筆》

按： 《停雲館帖》未收刻《薦季直表》，僅有《宣示》帖。

《停雲館帖》先有四卷，帖首標題乃是小字。後更燬去，重摹爲十二卷。余向得二卷於京師，被友人索去。 昨于張生義仲手又見一卷，比之後帖，爲較勝也。 《破鐵網》

文氏原搨《停雲館帖》十卷，兩面裱，非近拓所能及。 《淳化秘閣法帖考正·今古法帖考附錄》

楊大瓢跋晉、唐楷舊本，俱稱宋搨。 精者《停雲》初本，時有錯雜。 《一亭考古雜記》

世但知右軍臨鍾有《丙舍帖》宋刻本。 王虛舟得一宋拓，題識甚佳。 又得一異本，紙墨頗黯，從旁細審，乃得「獻之」兩字。 狂喜創獲，跋爲希有，又取《停雲》初拓一本，亦跋尾。 并裝一本，號爲「金錯刀帖」； 蓋取美人贈貽之意。 文人好奇成癖，大都如是。 《一亭考古雜記》

成化間，長洲文徵仲父子刻《停雲館帖》，章簡甫再摹之，今謂之章版，較原刻略瘦。 《履園叢話》

按： 成化末，文徵仲年僅十八歲。 錢氏失考。

康熙廿四年五月，常熟錢舟墅朝鼎跋云：「戊戌之歲，余謝浙臬歸，從文氏子姓購得帖石，而

未載與俱來。旋匆縶都門，忽忽又廿五年。休官無事事，稍葺湖莊，弄置斯石其間。殘闕者十餘幅，命瓂兒廣求初本，屬門人顧雪坡鈎摹勒補（刻帖後）。是原刻在國初時已殘，特所闕所補爲何帖，錢未質言。而楊大瓢《鐵函齋書跋》云：「《停雲館·黃庭經》二，一爲學士水痕本，一爲徐季海不全本，摹刻最精，自石歸常熟錢氏，張子美翻刻行世，原刻《黃庭》，遂如景星。」據此則初歸錢氏時，《黃庭》石尚未闕。而今搨《黃庭》，實已重摹。原刻之久佚可知矣。 　　《清儀閣題跋·黃庭經》

停雲館原刻本。

舊藏《停雲》原刻全部，爲嘉善周質庵侍御宸藻藏本。 　　《清儀閣題跋·顏魯公祭姪文稿停雲館原刻初拓本》

《停雲館》原刻初搨，淡墨、竹紙本。嘉慶庚辰十一月廿三日購於平湖常買舖中，其值大錢百文。闕「比者再陷常山攜爾首櫬撫念摧切」之二行，後陳深、陳繹曾、文徵明三跋亦闕，然筆法具足，洵是佳刻佳拓，當與《真賞齋》火前本同寶。因補臨二行，後日當精裝之也。所缺帖後三跋，昨夜海昌俞友仁老友來，投示殘帖數寸，中適有之，亦是原刻初拓。雖用墨濃揩，與文藁淡拓不同，劍合璧聯，自有墨緣。 　　《清儀閣題跋·顏魯公祭姪文稿停雲館原刻初拓本》

按：　張氏另有一跋，見前《分卷評述》

《停雲館帖》十二卷，馮太史家拓本。嘉慶八年癸亥，莊竹溪徵君售來，值銀錢四枚。此搨有補添重摹者十餘石，其餘都是原刻。叔未。 　　《停雲館帖》張叔未舊藏本

曾見成哲親王臨《停雲館帖》十二册，無不惟妙惟肖。吳榮光。

《聽颿樓書畫記‧詒晉齋梅花詩畫册》

此帖宋、元惟陳續芸、袁清容二家著録。明代則紹興王龍溪、姚江汪石鼎、長洲文文水皆有

之，見《碑帖紀證》。王本存《黄庭》《曹娥》等二十五種，文本存十三種。《停雲》多據以入石。虚舟

《閣帖考證》稱見于錫山秦太學元獻家者，即文氏本也。

《南邨帖考‧越州石氏博古堂帖》

過澹秋，見《停雲館帖》，拓手甚佳。末本多《金闌千文》（徵明小楷）、《唐摹蘭亭》、《玄宴齋十

三行》、徐禎卿小楷《落花詩》、王雅宜楷書數種，係後增入者。攜歸一覘，即還之。念慈按：《停雲

館帖》後附裝文待詔《金闌千文》者，後歸劉嘉定。嘉定殉，書畫星散，歸於余，唐模《蘭亭》等四種

已佚之矣。

《須靜齋雲烟過眼録》

《停雲館帖》，文氏刻。今歸畢氏。又有吉由菴張氏翻刻本。《小停雲館帖》，長洲文氏刻。

道光四年本《蘇州府志》卷一百三十《金石二》

《停雲館帖》十二卷。《閒者軒帖考》：「嘉靖中，文衡山父子摹勒舊跡及近時名筆上石。」石今

藏桐鄉馮氏。

道光本《嘉興府志》卷五十四《金石》

碑碣宜人《金石》，至帖版之藏，舊志入附志，或以西安之碑林，非盡出於西安耳。然藏之公家

與藏之私室，究屬有間。兹將各家所藏碑版，收入《叢談》。郭照藏有唐《靈飛經》石、《停雲館帖》

石。原十二卷，今有殘缺。

光緒四年本《嘉興府志》卷八十七《叢談》

明文氏《停雲館》十二卷，合而裝六冊。張研樵舊藏。寒山初補拓本。帖已重裝，裝者張苑

樵，吳城名手也。卷末有圖記，凡文氏別刻如蘇文忠《天際烏雲詩》三十二行，摹刻定武玉石《蘭

亭》、《金蘭千文》小楷，祝希哲、王雅宜、徐昌穀凡六種，皆附卷中。故好事家推爲足本。至文氏初

拓，從未見全本，僅得《書譜》一卷。氈蠟之精，與《真賞》同，近所罕見，惜已毀於南清河矣。 《唯

自勉齋長物志》

申祠燬，軒亦廢。 《惠山記續編》卷三《勝覽》第十

留雲軒，在趙宗白先生祠內，祠裔稼寶建，藏文衡山《停雲館》石刻若干種，甃於軒壁。咸豐庚

王虛舟《閣帖考正附錄》言：「《停雲館帖》先有四卷……」植案：後刻標題「晉唐小楷」下增

「卷第一」三字爲七字，初刻止四字耳。

平生所見《停雲》小楷拓本，以張少原給諫家所藏爲第一，在世傳諸宋本上。 《寐叟題跋·又跋

停雲館帖》

《停雲館》《停雲館帖》石刻若干種，甃於 《寐叟題跋·跋停雲館帖》

《停雲館法帖選本》目錄：第一卷，晉、唐小字十三種，計十石。第二卷，唐撫晉帖至李緯乾書

凡十二種，計八石。第三卷，宋李西臺書至李元中書凡十六種，計十一石。第四卷，宋蘇才翁書至

文信國書凡十八種，計九石。第五卷，元趙文敏書至倪雲林書凡十五種，計十五石。第六卷，明宋

學士書至文衡山書凡十一種，計十一石。法帖六卷，以禮、樂、射、御、書、數爲次，共得八十四種，

為石六十有四。

《停雲館法帖選本》

《停雲館帖》早經散佚，留此殘石三十餘片，文氏售於吾邑寶、趙兩姓。又遭紅羊火厄，未免斷蝕。同治間，開拓十套。直至中華民國三年冬季，祖復從中說合寶、趙兩家，重搨十餘部。祖復亦得一冊，裝潢成本，留與兒孫臨池之助。藏歐石室沈祖復識。《停雲館》雖殘本，一時不易得到，宜寶之。

《停雲館殘刻》沈奉江跋

適見楷帖十一種，錢籜石藏本。有楊大瓢、葛九河、郭蘭石題識，均以為《寶晉齋》，實則《停雲》最晚之拓。帖估剪裱，移其行次，諸老遂為所欺。其實《黃庭》《陰符》，尚係翻《停雲》本。索值二千金，或予千金不肯售。鑒帖洵未易言哉。

《停雲館帖》張伯英跋

《停雲館帖》先有四卷，帖首標題係小字。後改隸書。初拓本十卷，後改十二卷。初為木板，未成即燬，後乃刻石。

《彙帖舉要》

《停雲館帖》十二卷，嘉靖十六年至三十九年，長洲文徵明撰集，子文彭、文嘉摹勒，溫恕、章簡甫刻。無帖名。

《叢帖目》

後歸寒山趙氏、武進劉氏、常熟錢氏、鎮洋畢氏、桐鄉馮氏。紫陽別墅，朱轋尹瑞瑩號蘭第，先世自鎮遷居南潯，柿林鄉有祖瑩在焉。曾於能仁寺東偏構一別墅，為省墓往來棲息之所。蒔花疊石，小有園林。駕湖吳太史仰賢署其額曰「思源」，並購得文氏《停雲館》殘碑六十四方嵌於壁。今歸許氏，改建宗祠。

民國九年《新塍鎮志》

按：《停雲館帖》石刻自明嘉靖十六年（1537）鑴刻，至卅九年（1560）刻成。後由文嘉保藏，至萬曆四十二年（1614）、

文嘉孫從簡以帖石贈女文淑歸寒山趙氏。至清順治十五年戊戌（1658）歸常熟錢氏。乾隆間（1736—1795）八十餘石歸

太倉畢氏，三十餘石歸武進劉氏。畢氏所得於道光二十年（1840）前歸桐鄉馮氏。缺者皆補全。光緒初（1875）歸秀水郭

氏。光緒四年（1878）歸秀水孫氏，共石六十四。得帖八十四種，常爲《停雲館法帖選本》六卷。尋歸南潯朱氏。民國九年

（1920）歸許氏。至「文革」後，嘉興博物館初覓得殘石四塊（孫過庭《書譜》十九行、顏魯公《祭姪文稿》末二行及陳、文三

跋，蔡忠惠《脚氣帖》至蘇文忠致夢得秘校書前三行，米南宮致葛君德忱書末十五行）。至一九八九年夏止，先後又得十

石《樂毅論不全本》前十六行。孫過庭《書譜》第二石前破殘十行，第九全石，第十一全石。米南宮奉議帖海岱樓帖中斷

爲二石，殘失一行。趙文敏披讀帖末四行及塵事帖十行。解學士淵靜先生像贊前六行。馮氏重摹沈

大理書《陳情表》末九行及文待詔小楷《黃庭經》末十四行合一石。祝支山《古詩十九首》第四石缺

末二行。文待詔行書《西苑詩》九行。）武進劉氏所得於道光十八年戊戌（1838）歸無錫竇氏及趙氏。

至民國初年（1912）竇氏存大小十四石，趙氏存大小十一石，又補各帖一石。東林書院壁間有二

石。一九九七年春，竇氏以帖石售與馬山祥符寺。趙氏藏石無知者。帖石於萬曆十一年間由文

嘉子元善修補後，萬曆四十一年間趙凡夫亦曾修補至康熙廿四年常熟錢氏再修。後桐鄉馮氏將

所缺三十六補全。無錫趙氏略將所得石稍爲補全（顏魯公三行，米南宮三行，鮮于太常六行，康里

承旨二行），另共刻一石。（此中部份資料，由嘉興博物館盛允武先生供應。）

附錄三：文徵明書法故事

（一）鑒賞

徵仲先生翰墨妙天下，鑒賞高古今。然猶稽古不倦，博聞無已。一日，于秘閣中得《格古論》二，其中繪翰之事及珍玩之品，無不種種咸集。今觀者一寓目間，無不洞如指掌，誠可作鑒賞者之至寶也。因假歸齋中，錄成二卷，以供座右之博覽，則先生之益余，豈淺鮮哉。因書數言，以弁其首，用志不忘其德云，嘉靖新元歲在長夏錄竟。枝山允明。

《自怡悅齋書畫錄》卷八《祝枝山書格古論卷跋》

黃鶴山樵《雲林小隱圖》，題署者僧泐季潭。叔明既手書所撰《雲林辭》，而同時爲辭、賦、記、叙、詩、歌者廿七人，多佳士。而余所知僅山陰王裕、金華蘇伯衡，始豐徐一夔、嘉興鮑恂、桐廬俞和、臨安錢宰、會稽詹愚士而已。沈道禎戲謂余「惜不及文待詔生，當一一爲考以報」。蓋待詔最能詳勝國先朝士大夫始末故也。

《王弇州書畫跋》

衡山精於書畫，尤長於鑒別。凡吳中收藏書畫之家，有以書畫求先生鑒定者，雖贗物，先生必曰：「此真跡也」。人問其故，先生曰：「凡買書畫者，必有餘之家。此人貧而賣物，或待此以舉火。若因我一言而不成，必舉家受困矣。我欲取一時之名，而使人舉家受困，我何忍焉？」

《四友齋叢說》卷十五

隨筆》

文衡山先生見偽物，必爲題跋，甚至昂其值，使售者小有所濟。

《陳眉公見聞錄》

有以書畫求文待詔鑒定者，雖贗必曰真蹟，所以周全貧士也。前輩存心忠厚如此。

《漱華隨筆》

書畫有賞鑒、好事兩家，其說舊矣。好事者不足紀。今舉古今賞鑒家識于此，俾稽古者知所考焉。（中略）徐有貞、李應禎、沈周、吳寬、都穆、祝允明、陸完、史鑑、黃琳、王鏊、王延喆、馬愈、陳鑑、朱存理、陸深、文徵明、文彭、文嘉、徐禎卿、王寵、陳淳、顧定芳、王延陵、黃姬水、王世貞、王世懋、項元汴。　（下略）《清秘藏·叙鑒賞家》

《筠軒清秘錄》

曹仲明《格古要論》，朱存理《鐵網珊瑚》，都穆《寓意篇》，文徵明《書畫見聞志》，顧汝修《印藪》，文嘉《嚴氏書畫記》等書，皆考古之士不可缺者也。

《清秘藏·叙古今名論目》

衡山精於書畫，尤長鑒別。凡吳中收藏家有求先生鑒定者，雖贗物，先生必曰：「此真跡也」。人問其故，先生曰：「凡買書畫者，必有餘之家。此人貧而賣物，待以舉火。若因我一言而不成，

必舉家受困矣。我欲取一時之名，而使人舉家受困，我何忍焉？」同時有假先生畫求題款者，先生即隨手與之，略無難色。先生雖不假位勢，而吳人賴以全活者甚眾。故先生年至九十，而聰明強健如少壯人。

《西山日記》

文太史極熟勝國人遺事，能口述其世系、官閥、里居。几上多抄本小冊，皆國初元末故實也。

元美公亦服其淹雅，有未精核者，曰：「恨不問文先生」。

《太平清話》

項氏出觀《蘭亭》，因謂余：「今天誰具雙眼者？王氏二美則瞎漢；顧氏二汝，眇視者爾。唯文徵仲具雙眼，則死已久矣。」

《東圖玄覽》

考訂之與詞章，固是兩途，賞鑒之與考訂，亦截然相反。有賞鑒而不知考訂者，有考訂而不明賞鑒者。宋元人皆不講考訂，故所見書畫題跋殊空疎不切。至明之文衡山、都元敬、王弇州諸人，始兼考訂。

《履園叢話》

收藏書畫有三等，一曰賞鑒，二曰好事，三曰謀利。米海岳、趙松雪、文衡山、董思翁等為賞鑒。秦會之、賈秋壑、嚴分宜、項墨林等為好事。若以此為謀利計，則臨摹百出，作偽萬端，以取他人財物，不過市井之小人而已矣，何足與論書畫耶？

《履園叢話》

曲沃仇氏，書畫之富，甲于山右，其所藏千有餘種。在松江時所得，皆董宗伯、陳徵君為鑒定，故往往有二公題字，可稱好事家。按鈐山堂所藏，文氏父子鑒定。麓村所藏，石谷師弟鑒定。近

世薛觀堂中丞所藏，則秦誼亭、華邃秋等鑑定。均少膺品。

《雲自在龕隨筆》

按：　嚴氏書畫，文氏父子均未爲之鑑定。徵明年踰古稀，致仕後未再去京師，亦未聞見嚴嵩特以書畫送蘇請鑑定之紀錄與事實。至文嘉撰《鈐山堂書畫記》，已在嚴氏抄沒入官之後。

鍾太傅《薦季直表》。（中略）李太僕貞伯眼底無千古，爲文待詔言：「雖積筆成冢，不能得其一波拂也。」待詔又辨「關內焦季直」爲「關內侯季直」，今表內「侯」字甚明，蓋裝潢之際，少加墨潤故耳。此書即令懷琳輩作贋，必當倣《宣示》《墓田》，不解別創此結法也。

《弇州山人四部稿》卷一百

三十《鍾太傅薦季直表》

鍾太傅《薦關內侯季直表》，此表爲唐時高手鉤摹。明正、嘉之際，崇尚風雅。魏、晉書法，一經衡山品題，便增聲價。二百年來，相師成風，猶未敢異同也。

《大觀錄》卷一《鍾太傅薦關內侯季直表》

按：　《壯陶閣帖》有文徵明《跋薦季直表》

《真賞齋帖》中）《季直表》，李應禎、吳寬二跋，皆於「季」上空一字，蓋均稱「焦季直」。徵明以「焦」爲「侯」字之誤，故略去一字。摹勒皆精，論者以爲有明法帖第一。文跋於《季直表》引他家議論，不加斷語，意蓋不以爲鍾書，却不顯斥其僞。

《法帖提要·真賞齋帖》

王右軍《袁生帖》，宣和收藏。月白絹籤金書「晉王羲之袁生帖」七字，宸翰之精，璽寶之黼，當爲第一。余惟此帖雖入宣和御府，然《大觀帖》所刻，波拂有鋒芒，結體有勁力。而此真蹟，紙太

《停雲館》楷帖中亦未收也。

白，不能淳古，字畫一筆波靡，竟成油熟，較之刻帖，反覺氣韻消乏。頗疑此本爲唐人所摹。數百年後，子夏西河，視同尼父；傳至祐陵，親加標識。衡山先生又起而疏其本末，《袁生》一帖，聲價遂重。獨自晉至明，歷代擅書者不一家，何乃遺其題識？寥寥然止一祐陵之標籤，待詔之審定，不可曉也。　《大觀録》卷一《王右軍袁生帖》

王右軍《思想帖》，前元郭佑之藏本，後有趙子昂、文徵仲二跋。按趙公曾同霍清臣等十三名家觀於郭氏，而文翁又以得附名其後爲慶幸，且云：「與家藏逸少《平安帖》筆法一類」其推許之若此。然余細辨之，王書是唐賢雙鈎善本，非元物也。其趙、文跋尾，皆真跡可喜。今在新都吳氏。　《清河書畫舫》

按：文氏以《平安帖》刻入《停雲館帖》中《唐人真蹟卷第四》，是以唐視之也。

王逸少《二謝帖》真迹，凡七十六字，後有趙清獻公抃并蘇子容等跋。字畫亦無殘缺，但墨氣已盡。「歙」字上著草，右旁加殳。「具」字大類「之」字。較之石刻，其結體用筆頗不相類。此余鄉顧山周氏先世物，子孫欲求售，持攜以問價於文衡山。衡山曰：「此希世之寶也，每一字當得黃金一兩。」其後三十一跋，每一跋當得白銀一兩。更有肯出高價者，吾不論也。」後典於閶門一富家，止得米一百二十斛。竟不知下落矣，惜哉！　《戒菴老人漫筆》卷五《右軍真蹟》

晉王羲之《二謝帖》卷，計九行七十六字。紙墨奇古，書迹清朗。僅窮處二字稍殘闕耳。卷首

有唐硬黃箋玉池，後有趙扞、蘇頌、商琦跋三紙。據《戒菴老人漫筆》云，文衡山曾及見三十一跋，今已多散失矣。
《春雨樓書畫目·晉王羲之二謝帖》

按《鈍吟雜錄》作七十二字。

玉枕《蘭亭》有三本：其一唐文皇使率更令以楷法摹《蘭亭》藏枕中是也。其二宋政和間營洛陽宮闕，内臣見役夫枕小石，乃《蘭亭》存數十字者是也。其三賈秋壑使其客廖瑩中以燈影縮小刻之靈壁石者是也。文衡山謂賈石又有二種：其一有「秋壑珍玩」印章，右軍作立象而髮心；其二坐而執卷，左有賈似道小印。康熙壬寅，歸福州蕭蟄庵，石高五寸，寬九寸，厚四分。「會」字磨滅，「群」「石」「帶」「流」四字有損。道光時，石歸陳觀鑑亭。
《骨董瑣記》

八十一歲時爲太倉顧君跋《孝女曹娥碑》。
《珊瑚網書錄》卷二十

爲侍御蔣伯宣音釋宋拓《十七帖》并題。時徵明在翰林院。　有正書局本《衡山硃釋宋拓十七帖》

沈周從無錫華夏假歸唐人雙鉤晉王右軍而下十帖，俾徵明重摹一過，因跋。　文物出版社本《唐摹王氏家書集》

爲華夏跋《淳化祖石刻法帖》六卷，後因文嘉於鬻書人處再得三卷，再跋。　《郁氏書畫題跋記》

《淳化》官帖，宋時已如星鳳。今海内止傳一本，是周草窗家物，在項庶常所。吾聞項本初在

華東沙、史明古家。華得其九，史得其一。文待詔爲之和會，兩家各稱好事，連城不恡，延劍終乖，其難致如此。

《郁氏書畫題跋記》卷十董其昌跋《泉州閣帖》

《淳化閣帖》碑版不知何年入于禁中。正德間，吾邑河莊七峰孫中翰，好古博雅。遊于京師，頗善内臣蕭敬。武宗翠華巡幸，敬常居守。其時功令稍寬，敬引七峰觀大内。至一小殿，見殿角堆積碑板，七峰諦視之，徘徊不去。敬曰：「内庭萬户千門，即西苑一隅，非竟日可歷，君津津于朽木，何爲者？」七峰曰：「此宋刻《淳化帖》也，余愛其結體清拔，轉折飛動，有風旋電激之勢，冠絕外庭諸本，是以觀耳？」敬謂：「子欲之乎？當爲圖之。」孫謝不敢。敬有心人也；亦善草書。歲暮大雪，傳旨掃除。敬啟御前云：「内庭有廢材，幷宜移出。」帝可其奏。敬即以帖板致之七峰，七峰驚喜逾涯，以錦囊密貯攜之歸里。當時善書如文徵仲、祝希哲諸公鑒定，可與宋搨閣帖方駕，求者填門，吳中爲之紙貴。京口楊文襄，與孫爲姻家，戒之曰：「碑板出自禁庭，紛紛傳搨，倘爲人指摘，禍且巨測，竊爲君危之。」七峰篤好此板，不忍付之水火，呕以原搨另刻十卷，以應求者，謂之「二號帖」，宋刻則稱「上號」焉。後因家僮夜博，不戒于火，兩本俱失。流傳人間者，真同吉光片羽，而上號尤爲賞鑑家所重。

《韻石齋筆談》卷下《河莊淳化帖》

余平生所見法書，唯董中峯家永師《千文》爲第一，衡山跋尾亦以爲觀智永《千文》凡數本，皆在此本下。其子都事君出以見示，神物也。

《四友齋叢説》卷二十七

一六七二

為工子貞題張長史四詩帖。曾借留數月。　　《式古堂書畫彙考書錄》卷七

跋張長史《蘭馨帖》。相傳為稽叔夜書。驗其筆，非長史不能。　　《六硯齋二筆》卷一

為監察御史張鰲山跋李懷琳《絕交書》，蓋唐摹之妙者。　　《停雲館帖·唐撫晉帖卷第二》

為聶文蔚跋顏魯公《祭姪季明文稿》。後有陳深、陳繹曾兩跋，考訂精審，因取黃庭堅、米芾之
論，補二陳之遺。　　聶雙江本《祭姪文稿》

為華中甫題顏魯公《劉中使帖》。　　《顏魯公劉中使帖》攝影本

題唐林藻《深慰帖》，吳寬舊藏也。　　《停雲館帖·唐人真蹟卷第四》

唐僧懷素草書《清靜經》，筆法高古，其為真蹟無疑。先君子于石田先生處嘗見之，每與余言
其妙，云「後有劉世昌跋尾者是也」。石田歿，歸鄒氏，屢欲物色一觀不可得。鄒氏歿，又不知流落
何處。己未秋，客來有示者，精神煥發，真有驟雨旋風之勢。惜先君不得再見為憾。　　《珊瑚網書錄》

卷二《文彭跋藏真草書清淨經》　《秘殿珠林》卷十六《唐僧懷素書老子清靜經》

用古法雙鈎《懷素自敘》上石并題。　　文物出版社本《懷素自敘直跡》

跋楊凝式《神仙起居法》，考定留夢炎跋中野齋乃李謙。　　《甫田集》三十五卷本卷二十一《跋楊凝式
草書》

亞之先生詩草，四十年前余嘗見黃翁琳父家，文太史疏諸跋者爵里姓名，宛然在也。是時余

方弱冠，已歎先生博雅，爲不可及。去歲見於曹重父齋頭，陳詩及諸公跋皆無恙，獨文翁此詩已烏

有。後乃知鬻書者割以歸他人，重父購之不可得，錄其疏，俾余繕寫綴卷尾。余書拙且惡，豈堪代

先生捉刀。獨謂先生疏諸公行事，非貯《宋史》在腹中者不能，五車三篋，無以過此；而猶欲俟博

雅君子，謙尊而光，寧可及哉？今世鯫生，日覯邸、墳未盈卷，便沾沾自詡「行秘書」，讀此能無汗下

及踝？己亥七夕前三日，王穉登書。 《石渠寶笈》卷二十九《宋陳洎自書詩帖》

玉峰周氏，世藏李建中《千字》一卷，今在其後人處。末簡宋、元人品題極多，下迄文徵仲父子

皆有跋尾，真名蹟也。 《清河書畫舫》

少宰徐縉以所購蘇滄浪《留別原叔八丈》詩請跋。 《珊瑚網書錄》卷三

跋陳簡齋詩帖廿三首，辭旨高曠，筆法清麗，自憾不能摹刻以傳。後于嘉靖三十七年摹刻五

首于《停雲館帖》。 《安素軒帖》

正德癸酉九月十六日，因秋試在金陵，爲陳沂題歐陽文忠兩小帖。 《三希堂石渠寶笈》

蔡君謨《茶錄》真蹟一卷，原係王敬止故物，後入嚴分宜家。小楷精謹，紙墨如新，故文徵仲太

史極稱賞之。 北宋四名家書法，君謨稱首。此真可寶者矣。 《清河書畫舫》

按：文徵明《龍茶錄考》，見《文徵明集》卷二十一。

《茶錄》，澄心堂紙書。楷法謹嚴，有歐陽率更意，絕非忠惠本色。前引首李東陽篆書，後文三

橋寫衡山題跋，中云：「劉後村云：『《茶錄》凡見數本。』」則當時所書，宜不止此。 《平生壯觀》卷三

題閣老宜興徐溥所得《楚頌帖》。 帖爲李應禎舊藏，曾留家半歲。 《文徵明集》卷二十一

爲朱子儋評定所藏蘇文忠五帖及叔堂詩帖。 《味水軒日記》卷七

考定張秉道購藏蘇文忠與鄉僧治平二大士帖爲三十四歲時書。 《文徵明集》卷二十二

李仁甫出示蘇文忠學士院批答五道，爲疏其略。 《又》

評定所見蘇長公《御書頌》等四種爲拔萃之作。 《石渠寶笈》卷二十九

在王子真書齋展閱蘇文忠公《與龍節侍燕詩》因題。 《聽雨樓帖》

無錫華夏以舊藏蘇文忠公《乞居常州帖》請題。 《式古堂書畫彙考書錄》卷十

題蘇軾真、行《方千詩》。 《珊瑚網書錄》卷四

明華亭何元朗《書畫銘心錄》一條云：「蘇長公卷，書蔡忠惠絕句并營妓一段事，字大如錢，顛縱中有法度，神品也。 後有虞邵菴、柯丹丘、張貞居、倪幻霞等篇，皆精絕可愛。」又趙文敏《時苗留犢圖》一條云：「余歸時往見衡山，因故鄉遭變慘酷，急欲省視，即辭去，抵家凡四十日。 還京，次吳門，復造衡山，款坐設飯。 久之，良俊請曰：『武庫所藏，皆是精品。 然良俊所記憶不忘者，獨蘇長公《嵩陽帖》及趙文敏與中峰手簡二卷耳，請再觀之。』因出示，回環展玩，神思飛越，真宇內奇寶也。」（中略）是年冬，衡山先生年八十七，而是時東坡此蹟在衡山齋中，則於他書未見也。 項子京

識此蹟後云：「嘉靖卅八年，購松陵史氏。」此蹟前後有「史鑑秘玩」、「史氏明古」諸印，明古歿于宏治九年丙辰，此蹟售于項氏，則明古歿後六十三年矣。（中略）必是此蹟史氏不克守，將出售於人，而暫存文氏齋中；或衡山先生借以鑒賞，而徐俟其售耶？衡山先生卒於嘉靖卅八年二月，此蹟之售於項氏，必在衡翁歿後，其家以衡山借留故人家物，不欲没其根原，而仍以爲史氏售之。故項子京識云：「購松陵史氏」不云「購於」而但云「購」者，其物久已不存史氏齋也。必言史氏者，不設文氏之善也。衡山父子無印章者，不忍有其物也。衡山歿後，二承不留此者，亦必衡翁之志也。項氏得之，而後改卷爲册也。不特此跡付受有緒，而前賢相與之微意，亦以考見焉。豈止觀翫墨寶而已乎？乾隆四十三年夏五月十三日，方綱識。　　　　　《天際烏雲帖考》節錄

跋黄山谷書陰真人詩三章，用敗筆草草寫成，環偉跌宕，略疏其詳。　　《文徵明集》卷二十一

無錫華夏持黄文節公書劉賓客伏波祠詩求題，三十年前於沈周家觀此，漫識。　　藝苑真賞社本《宋黄山谷伏波祠詩》

殷良貴持黄公節公《雜錄》册相示，少年之筆也，輒題其後。　　《珊瑚網書録》卷五

見黄文節公《墨竹賦》半卷下筆沉着，波發陶屬，類顏魯公。　　《石笈寶笈》卷三

題黄山谷草書劉夢得《竹枝》，稱其不自滿假。　　無錫市博物館藏《文徵明草書墨跡卷》

此卷刻於文氏《停雲館》，文太史鑒定，所謂棗尤之尤也。　　《大觀錄》卷六董其昌跋《米南宮九帖册》

崔囧裝池其祖淵父舊藏米元章臨《禊帖》請題識。　　拓本《米海岳禊帖》

蜀素一卷，乃慶曆四年甲申東川所造，東園邵子中藏于家。至元祐三年戊辰，始爲米黻堂書。

此卷五百五十六字，詩體具備，墨妙入神，真秘玩也。且自慶曆至今，五百二十餘年矣，完好如故。

又爲沈石田，祝枝山，文衡山三先生所賞鑒，尤爲可寶。余以此卷自隨，一日過吳中，謁衡山先生，

獨不攜此。適有覆舟之厄，先生曰：「米書在否？」曰：「否。」先生曰：「豈無神物呵護至此耶？」

嘉靖四十年辛酉閏五月，研山居士顧從義，北上舟次南陽閘，展卷謹識。　　《大觀錄》卷六《米襄陽苕溪

詩卷》　　《江邨銷夏錄》卷一

中三大老詩石刻

題邢參所得吳中三大老詩石刻，爲重書一過，并疏其大略。　　《甫田集》三十五卷本卷二十二《跋吳

翠微居士薛道祖，書學最古，法最穩密，而世傳獨最少。惟道園亦自恨之。十五年前，余嘗得

其《上清》《連年》《實享》《清適》四帖，以示文仲子。仲子大快，以爲所覯惟《晴和》《二像》《隨意吟》

三帖，不謂復覯此。真足以軒輊六朝，追蹤漢魏。　　《弇州山人續稿》卷一百六十一《薛道祖三帖卷》

借唐寅藏宋高宗小字《石經》殘本累月，疏其本末。　　《文徵明集》卷二十二

小楷題宋高宗御製《徽宗御集序》。　　《玉虹樓鑒真帖》

展閱宋高宗書《女誡》馬遠補圖卷，因題。　　《穰梨館雲烟過眼錄》卷二

觀宋高宗《度人經》深得唐人餘習，而豪邁過之。後有李嵩等畫圖。　　《秘殿珠林》卷十五

跋黃勉之藏宋高宗敕岳忠武公書。　　《壯陶閣書畫錄》卷五

題宋帝書《鑑湖歌》，無歲月，不知出何帝。　　《大觀錄》卷十四

張允清購先世舊藏張即之書韓愈《進學解》，爲題後。　　《文徵明文稿》上海圖書館藏

湯子重以張即之書《報本庵記》出示，筆力勁健，精采煥發，因疏其大略于後。　　《文徵明集》卷二十二　文物出版社本

《宋張即之報本庵記》

孫性甫自滁陽寄朱熹《中庸或問誠意章手稿》請題。　　文物出版社本《宋朱熹書翰文稿》

大行人史立模以宋主管成都玉局史守之告身徵題，爲考訂歲月。　　《文徵明集》卷二十二　文物出版社本

爲沈潤卿所藏趙孟頫與文人節幹、月囪判簿二帖，行筆秀潤，與他書不類，考定爲蚤年書。

補疏趙松雪書爲張清夫書《尚書·洪範》并圖，以爲不可謂無意。　　《大觀錄》卷八

爲徐縉題趙松雪書《洛神賦》，後練伯尚所題。　　《清河書畫舫》

考訂松雪四帖作書先後，詳疏于後。　　《珊瑚網書錄》卷八

題松雪書《千字文》，考定爲中年書。　　《文徵明集》卷廿一

觀趙松雪所書《唐人授筆要説》，小楷題後。　　《松雪齋法書墨刻》

傳真蹟

袁褧請補趙松雪小楷《史記‧汲黯傳》中所闕一百九十七字，因跋。　文明書局本《趙文敏書汲黯傳真蹟》

王子貞裝池趙松雪小楷《大學》索題，爲識數語。　《滋蕙堂墨寶》

無錫華雲得趙松雪行書《天冠山詩》廿四首，爲小楷跋後。　《趙孟頫天冠山詩廿四首》拓本

爲張寰跋趙松雪書《文賦》，考定爲中年書。　《趙孟頫行書文賦》拓本

跋趙松雪臨右軍《裹鮓》三帖。　《西清劄記》卷一

右趙松雪書中峰《勉學賦》真蹟。松雪生平，深得意於中峰之道。余家所刻《停雲館帖》中松雪手札一十三紙，與中峰者，言言皆有道味。故嘗書此賦，謂「暗室之薪燭，迷途之鄉導。」此卷余向在白下徐碧泉處，先待詔欲假刻石，最後爲一豎子謀去，殊深夢想。隆慶丁卯春三月朔日，文嘉。　《珊瑚網書錄》卷八《趙文敏書中峰勉學賦》

右趙承旨《千字文》，不言是何年書，當是至元以後，延祐以前無疑也。蓋其功力既完，精神正旺，故於腕指間從容變化，各極其致。中有疏而密者，柔而勁者，生而熟者，緩而緊者，出山陰，入大令，傍及虞、褚，不露蹊徑，正以博綜勝耳。文待詔乃謂師李北海，吾未敢薦也。　《弇州山人續稿》卷一百三十《趙松雪書千文》

婁水王奉常家藏趙吳興詩帖致佳，余從高仲舉見之。把玩移日，因漫臨一過，略得形模耳。

後一年，鄒元愷亦以先世所藏松雪碎金帖示余，其筆法遒麗，文徵仲、祝京兆已見競賞。董其昌。

《集帖目·碎金帖》

趙松雪《天冠山帖》，初搨後跋字俱清楚。刻下搨本後跋行書十數行，略具字形，文徵明跋小楷，則模糊太甚。賣帖者往往將文跋割去，袛存行書，接入前頁，誑人以爲初搨。噫！《天冠山》僅出數十年耳，而已殘壞如是，豈物美者每爲造物所忌耶！

爲沈維時跋康里子山書李白詩及自書詩兩帖。

于金陵許彥明家讀趙仲光《梅花雜詠》識後。

《石渠寶笈》卷三十六

重觀鄧善之書《急就章》并題。

《大觀録》卷九

徐宗毓以所藏錢良右書吳仲仁與吳中名士春游倡和之作詩卷相示，爲小楷題後。

《錢良右詩

卷》墨蹟

黃應龍以所藏倪元鎮二帖徵題，爲疏其略。

《文徵明集》卷二十一

題金氏所藏沈仲説小簡。

《文徵明集》卷二十一

爲金茂仁疏其所藏元季名賢爲金伯祥作《瞻雲軒詩文》一卷。

《文徵明集》卷二十二

張宣詩卷，元黃篆本，草書寸大寸許，前書「題蕭山縣令尹本中吳越兩山亭」，卷後及長歌一篇，學蘇文忠體，大類《烟江疊嶂歌》。後書「聽冷起敬琴次韻」及五言排律一首。詩後自題：「宗

博茂才不出此紙頗佳，因書二詩以遺之。至正乙巳春，張宣識。」後紙文徵明題，考據精詳。　　《墨緣彙

觀錄》卷二《張宣詩卷》

識元人書《賢己編》長卷後。　　　　　　《壯陶閣書畫錄》卷八

觀《七姬權厝志》，有感時衰代替，武人所好，涉於衣冠，爲跋書後。　　《文徵明集》卷二十一

王雲得詹孟舉書王光庵《叙字》，裝池成卷請題。　　　　《詹孟舉叙字》拓本

跋太僕寺卿姜立綱書法。　　《六藝之一錄》卷三百六

閱少卿李應禎書《大石聯句》，有慨吳中前輩如李公者，漸不復得，因跋。　　《寶翰齋帖》

觀范菴書《石湖詩》于沈潤卿所，題後。　　《吳派畫九十年展》

題李東陽詩帖，誠一代傑作。　　　《故宮歷代法書全集》

題祝希哲早年手稿卷，筆翰之妙，在晉宋間。時希哲下世十一年矣。　　《文徵明集》卷二十三

諸生沈演以祝希哲《沈氏良惠堂記》勒石，爲跋。　　《寓意錄》卷三

閱汪君藏祝希哲草書《赤壁賦》，以爲不工楷法，而以草聖名世爲無本之學，漫爲之跋。　　上海

古籍書店本《明祝允明草書前後赤壁賦》

觀毛九疇所藏草書《月賦》，跋言世固無有能草書而不能正書者。　　《珊瑚網書錄》卷十六

爲學川書祝希哲臨《宣示表》後，云所臨直逼晉魏。　　《壯陶閣帖》

附錄三：　文徵明書法故事

一六八一

顧介臣以祝希哲書《洛神賦》出示，波畫森然，力追鍾法。屬題以記之。 《平遠山房帖》

南沙以祝希哲真草《千字文》出以相賞，及臨智永者，因識。 《古緣萃錄》卷五

祝枝山自寫所作詩長幅，文徵仲評其規模襄陽，而其書法，原出於王氏父子，可謂曲盡枝山之蘊。 《湛園題跋·跋祝枝山書》

題四明薛子熙草書《千字文》刻本，字字合作，可謂浙中一名手。 拓本

跋枝山手書古文四篇，時專法晉唐，無一俗筆。 錄自何書，失記。

（二）收藏（書法部分）

《石鼓》在宋歐陽文忠《集古錄》時存四百六十有五字，（中略）今實存三百八十字，所謂「石有時而泐」也。然即所存之字，猶可想見史籀之遺。 若薛氏款識本，楊用修本及國朝薛和臨停雲館舊藏本，字形既失，神氣全無，不必寓目可也。 黃《續三十五舉》

翁覃溪嘗云，此碑（西嶽華山碑）舊拓，海內僅有三本。 何雒一本，久歸藩邸。 海寧一本，歸儀徵相國。 瑯琊一本，在吾友程麔量家。 碑有趙孟頫小印，其爲宋拓明矣。 又有文衡山、項子京及瑯琊王氏印，其爲瑯琊本明矣。 《書畫所見錄》卷一《西嶽華山碑》

此碑（《漢蕩陰令張君碑》予官京師時，嘗於景太史伯時處見舊搨本，不及錄。 近得之友人文

徵仲。　《金石古文》

文徵明擅分隷，刻《停雲館法帖》。（中略）《漢蕩陰令張遷碑》，爲歐、趙、洪、鄭所未錄。徵仲

收得之，楊升庵據以入《金石古文》。　《金石學錄》

索靖《出師頌》，宋內府本，前有高宗書籤，吾家所藏本也。余兄弟皆有跋。　《鈐山堂書畫記》

（王羲之《平安帖》右軍真蹟，世所罕見。此《思想帖》，與余舊藏《平安帖》行筆墨色略同，皆

奇蹟也。　《清河書畫舫》文徵明跋《王右軍思想帖》

今聲價亦同于市駿云。　《大觀錄》卷一《王羲之七月帖》

矣。

祝、唐、吳、徐諸公，聯翩鑒賞。待詔第三跋至有「誰敢雌黃」之語，知其真以「頭目腦髓」視之

間，爲錢翼之所收。趙文敏公題識，以得觀爲幸。入明，文待詔于金臺燈市得之，則又流落風塵

璽，又「宣和書寶」宋璽，「墨妙筆精」「弘文館法書」唐印。（中略）自唐而宋而元，復從天上謫墮人

王羲之《七月帖》，紙本，共二十九字。宣和收藏。蹟尾「紹興」長方璽，左「貞觀法書御覽」圓

按：《式古堂書畫彙考書錄》卷六《晉王右軍七月帖卷》云：（唐貞觀六年華萼樓敕至明洪武十七年良琦題皆略）

戊辰（1508）春三月祝允明跋云：「吾友衡山得之于長安燈市中」。其後吳寬跋云：「借觀于停雲館，同觀者徐昌

穀、陸子傳。」吳跋在幅上半。下半幅粵東孟季苑戊辰七月顯及楊循吉題款一行。此後唐寅觀閱題款一行，後爲己

已立春沈周題。更後爲庚午新秋文徵明題，款「徵明」。末爲許初。袁裘觀款一行。另紙文徵明兩題。考吳寬、孟

季苑、楊循吉三題，皆正德三年戊辰作，而吳寬卒在弘治十七年（1503），時則陸師道未生。戊辰年徵明三十九歲，自其父卒後，以母命與兄分炊，方有食指之憂，安有餘資「傾囊購之」（文跋中語）？且此時尚未更名字，仍以「壁」名，故諸跋皆僞。

右軍《曹娥碑》搨法近古而精，文氏停雲館物。 《弇州續書畫跋》

《丙舍帖》，帖尾有「停雲」圓印，則《停雲》刻出於此可知也。大興翁閣學定爲南宋拓本，考覈甚詳。 《詁晉齋集·丙舍帖越州石氏本跋》

《神龍蘭亭》，向謂此本佳矣，後見悟言室所藏宋拓，豪芒備盡，始知中令不可及處。 《芳堅館題跋》

《玉枕蘭亭》，余嘗收得一本。與沈石田家《悅生蘭亭》稍異，蓋又別刻也。 《甫田集》三十五卷本

《黃庭》不全本，紙墨刻搨皆近古，中「玄」字並缺末筆，固是宋本。都元敬得之，以遺仲父慶雲，令轉以付某。 《又》

懷仁《聖教序》第五本，帖首有王虛舟泥金小楷書題云：「此本有『停雲』印章，展卷臨摹，如把衡山手澤也。」按此未斷本，而磾蠟不精。然經文衡山、王虛舟二先生賞識，不可忽也。 《退庵金石書畫跋》

集右軍《聖教序》，余在沛南得一善本，黃麻紙所搨，廷珪墨，有墨光，且有晉府及趙子昂、文衡

山、項子京諸印，又有政和、宣和、紹興連珠小印。尤其字蹟如新，一字不缺。雖千百本比之，終不能勝，是可寶也。

《書畫所見錄》卷一

《送梨思言二帖石本》，米氏所刻，東坡詩跋，正爲米氏作者，後人誤裝入蘇氏雜帖中，今聯於此。

《甫田集》三十五卷本卷二十一《跋送梨思言二帖石本》

子敬《地黃湯帖》一紙，後有「秋壑」印。文三橋跋謂其祖得之龍游士紳家，衡山先生每以自隨。王雅宜見而健羨，乃歸之。及雅宜歿，復歸文氏。三橋稱爲唐鈎之最佳者。余細翫之，筆意全是米老，知爲海嶽臨本。

《庚子銷夏記》卷一《王子敬地黃湯帖》

智永師書《千字文》，真蹟世間已不可見，石刻者亦無善本。此册爲文徵明舊藏，有文嘉等長跋。後歸王蓮生。

民國廿四年本《有正書局目錄·宋拓智永千字文》

按：帖末有「文印徵明」「徵仲」「徵明」「玉蘭堂印」等方印。帖前副頁有「玉蘭堂圖書記」「洞有仙人籙山藏太史書」「中吳文獻南楚世家」三長方印，「停雲」圓印及文元發、文震孟等印。張懷瓘《書斷》稱其，森焉如武庫矛戟」，此等是也。相傳明萬曆歐書《皇甫誕碑》，最爲險勁。時地震碑斷，以亭覆之。其實非萬曆地震而斷，余所得停雲館藏本，已是斷本。

《學書邇言》

虞永興《汝南公主墓志》石本，頗類米筆。予以《孔子廟碑》易於朱君性甫。都元敬見而稱愛，遂題以歸之。

《甫田集》三十五卷本卷二十一《題石本汝南帖後》

顏真卿《爭坐位帖》全本，馬抑之故物，宋米芾所摹也，後有袁桷跋尾。毫髮悉似，幾於亂真。

吾家所藏半本亦元章本，不及多矣。 《鈐山堂書畫記》

孫過庭《書譜》，上下二卷全。上卷費鵝湖本，下卷吾家物也。紙墨精好，神采煥發。 《鈐山堂書畫記》

《懷素自叙》，舊在文待詔家。吾歙羅舍人龍文幸于嚴相國，欲買獻相國，托黃淳父、許元復二人先商定所值。二人主爲千金，羅遂致千金。文得千金，分百金爲二人壽。予時以秋試過吳門，適當此物已去，遂不能得借觀，恨甚。後十餘年，見沈碩宜謙于白下，偶及此，沈曰：「此足置公懷？乃贋物爾。」予驚問，沈曰：「昔某子甲從文氏借來，屬壽承雙鈎填朱上石，予笑曰：『跋真，乃《自叙》却僞，摸奚爲者。』壽承怒罵：『真僞與若何干？吾摸訖，掇二十金歸耳。』」大抵吳人多以真跋裝僞本後，索重價。以真本私藏，不與人觀，此行逕最爲可恨。（後略） 《東圖玄覽》

按：《鈐山堂書畫記》云：「《懷素自叙帖》，舊藏宜興徐氏，後歸吾鄉陸全卿氏，其家已刻石行世。以余觀之，似覺跋勝。」又《自叙》石本有文徵明跋云：「余既獲觀真蹟，遂用古法雙鈎入石。」似此帖非文氏所藏。

余家所收懷素《千文》二本，其一爲嘉興姚氏物，絹上小草書。其一爲吳中顧氏所藏，楮紙上大書。 《經訓堂法書·懷素小草千字文》文徵明跋

小字《千文》乃絹本，字法端謹，不似懷素書。上有「政和」、「宣和」及「内府圖書」諸印記。舊

在姚公綬家，後歸文衡山。不知何時入內，工部李迎旼得之。予借至家中最久，猶疑爲宋人臨本。

《庚子銷夏記》卷八《懷素小字千字文墨跡》

《群玉堂帖》僧懷素大字《千字文》，前後有「文印徵明」、「衡山」、「文彭」、「文壽承氏」等印。

上海古籍書店印本《宋拓懷素草書千字文》

蘇長公《赤壁賦》，「而吾與子之所共食」本作「食」字。有墨跡在衡山家，余親見之。 《四友齋叢說》卷三十六

蘇軾親書《前赤壁賦》，紙白如雪，墨蹟如新，吾家本也。 《鈐山堂書畫記》

蘇東坡《楚頌帖》，予往時嘗蓄石本。後於滁州得觀原蹟於李應禎少卿處。 《甫田集》三十五卷

本卷二十 《跋東坡楚頌帖真蹟》

《進學解》，黃山谷書，大如《開堂疏》，而丰神過之。文子祁有舊搨，不全，是乃祖衡山所遺，今歸于余。 《碑帖紀證》

文徵仲藏黃魯直行書曹子建詩二首，用澄心堂紙、李廷珪墨爲之。精采煥發，結構動人，真是綿中裹鐵，每于拙處見奇。 《清河書畫舫》

薛道祖手書《褉帖》，是從真定武臨得者。文徵仲太史家藏。 《弇州山人四部稿》卷一百三十《薛道祖蘭亭二集》

岳忠武手札卷(軍務倥傯,未遑修候),有「文印徵明」、「雁門文氏家藏」之印。

　　　　　　　　　　　　　　　　　　　　　　　　　　　　《聽颿樓書畫記》

卷一《岳忠武手札卷》

文信國手書《過小青口詩》一卷,後有原博、濟之兩跋,乃徵仲故物也。 《清河書畫舫》

趙魏公臨《智永千文》卷,初爲臨海葉夷仲、惠仲之物,今文太僕宗儒得之。太僕之子壁,好文

而能書,必有以識其妙矣。 《匏翁家藏集》卷五十四《跋趙魏公臨智永真草千文》

柳文蕭稱公蚤年喜臨智永《千文》,與之俱化。此帖正少時書也。 《甫田集》三十五卷本卷二十一

《跋家藏趙魏公二體千文》

余家有松雪臨《服食帖》,精妙得古人筆意。 《西清劄記》卷一 《趙孟頫臨裹鮓三帖册》文徵明跋

趙孟頫小楷《洞玉經》,用澄心堂紙,精潔滑潤,筆精墨妙。石刻者字大如《黃庭經》,與吾家

《道德經》無異。 《鈐山堂書畫記》

《續書譜》,松雪嘗書之。有陰陽二刻。其陽字木刻者尤妙。先待詔購得一本以爲珍玩,偶失

去,後徧求不可得。 《鈐山堂書畫記·俞和書白石續書譜》

趙孟頫行書《續書譜》,首有「停雲」長圓印。 《趙孟頫行書續書譜》拓本

松雪書韓昌黎《李愿盤谷歌》,用金粟山紙。 末書云:「試玄隱墨,墨至此不易得矣。」張貞居

小書《得意詩》五首,後云:「適寫近詩,未滿紙。洙水孔肅夫過澗阿,因以書贈。僕老矣,倦于筆

硯，蕭夫毋責備也。」趙、張二書合作一卷，乃文待詔家物。

趙孟頫書《絕交書》卷，綠絹本。公晚年筆，韻度蒼老，拙勝於巧。又見絹本一卷，文待詔品藏，與此卷相似，並真蹟也。

《大觀錄》卷八

趙文敏與中峰十一帖，元箋本，紙色不一，無一楮糜損。長篇大札，指頂大行押，俱潤澤得褚河南神韻，使人覽而目爽。末附魏國手牘，尤是難得，鑒賞諸跋及衡山、壽承、墨林、美之等印，前後精奕，可觀也。 《大觀錄》卷八《趙孟頫與中峰十一帖》 《三希堂帖》第二十一冊

按：《墨緣彙觀錄》卷二《趙孟頫與中峰十一帖附管夫人與中峰一帖冊》著錄，每帖前後皆有「文印徵明」、「衡山」、「文彭」、「文彭之印」、「文壽承氏」、「三橋居士」等印，蓋非自藏，文徵明父子不肯留鈐印章者。

趙孟頫書陶淵明《歸去來辭》卷，白宋紙本，行書，字七分許。本體書，筆法秀潤。後白描淵明曳杖而行，一童子負壺攜書卷隨後。畫法吳道子，雖李龍眠不能勝。此卷經文衡山、項墨林收藏。

《墨緣彙觀錄》卷二《趙孟頫書歸去來辭卷》

趙孟頫《題耕織圖詩》一冊，宋箋烏絲闌本，末幅識云：「大元延祐四月二十一日，趙孟頫謹書。」後有「退密」、「徵明」二印。 《石渠寶笈》卷三《元趙孟頫題耕織圖詩一冊》

後虞集跋，又記語「勾曲張而敬觀。」卷前有「天籟閣」、「退密」、「雲麒吳子弄筆圖詩一冊》

趙孟頫《秋聲賦》一卷，素牋本，行書，款署「子昂」。

山房清翫」、「茗南吳氏午峰鑒賞」、「文徵明印」、「徵仲」、「若山軒」、「項德機」諸印。

趙松雪小楷《洛神賦》真蹟，有「文印徵明」、「衡山」、「文壽承氏」、「三橋居士」、「文彭之印」等印。

商務印書館印本《趙松雪小楷洛神賦》

元趙文敏公臨《十七帖》，款「延祐三年五月望日，松雪老人臨《十七帖》」。有「文印徵明」方印。

《紅豆樹館書畫記》卷一

趙文敏《千文》卷，絹本織就烏絲闌，隸書，字徑寸餘，似六朝人筆意。卷後有白文、「文徵明印」方印。

《書畫鑑影》卷四

鮮于樞大書二十字一軸，宋箋本，草書五言句二聯，四幅合成。款識云：「至元甲午良月，北邨市舶之趙翰林，以此四紙求余作大草書。久病目昏，不能對客，聊以應命，殊媿不工。他日再易，必又是病目時也。呵呵！鮮于樞。」有「徵仲」、「貢民泰父」、「東圖父」、「虞白生父」、「安南奉章記」、「全珩之印」、「衡山」、「李氏佳中」、「太樸」、「山村居士」、「詹景鳳印」、「真居」、「紫芝生」、「宋克私印」、「昌裔」、「元白父」十六印。

《石渠寶笈》卷三十六《元鮮于樞大書二十字一軸》

張貞居與袁子英詩手稿，凡五十五首。此冊今藏余家，向從文衡山處得之。元汴。

《珊瑚網書録》卷十一《張貞居與袁子英詩手稿》

《張貞居墨妙帖》，共計六十二紙，項墨林識，後連名人題詠一冊，共三十人。嘉靖三十五年秋

日，得於吳趨文衡山家。 《中國古代書畫圖目》二《元張雨行書帖》

錢逵，良右之子，吳人。能四體書，余家有其《辨烏賦》一軸，先待詔寶愛終世。 《鈐山堂書記》

文太史家有《墨竹筆銘》，耐辱居士撰，玉局散吏書。 《眉公筆記》

細楷元常逸氣還，枝山人說勝衡山。江東羊簿吾誰與，?痐寐蘭臺志石間。（明代吳中石墨，惟仲

温此帖及文徵仲書《吳夫人墓志》最爲難得。） 停雲小印麝煤香，想共摩挲祝與唐。莫怨蘭摧兼玉折，千

秋重寶玉蘭堂。（有文氏玉蘭堂印）翁方綱。 文明書局印本《舊搨七姬權厝志》

《七姬志》雖明初人書，而明代人極重之。外籤「七姬權厝志，停雲館藏本」。 《壯陶閣書畫錄》

卷二十二《七姬權厝志》

山農金元玉，初法趙子昂，晚年學張伯雨，精工可愛，落筆人便持去。吳中文徵仲極喜元玉

字，凡得片紙，皆裝潢成卷，題曰「積玉」。 《金陵瑣事》上卷《字品》

前代不以書名而其書絕佳者，爲震澤王文恪公。友人顧文寧士崇藏公行書一卷，爲公自書所

作《泛南飲湖心亭》《遊治平寺登吳王郊臺》《至太倉欲觀海不遂》《舟中望崑山》《兩登崑山雨阻還

至夷亭》《六月十九日避暑偃月岡》諸詩，公自題其後云：「徵仲以此卷索近作，草草書此以復。徵

仲覽之，能不有以見教乎？東山拙叟王鏊，時正德甲戌八月也。」前有「顧樂齋印」，後有「濟之」及

「大學士章」二印。　《柳南隨筆》卷八

枝山曩時以《和陶飲酒詩》二十首贈余，比歲失之，每以爲恨。　《平遠山房法帖·祝允明洛神賦》文

唐子畏《逃禪畫卷》，曾在文氏，畫品清逸絕倫，極可翫。　其祝允明書《招隱士》一帖，休承公嘗摹刻《歸來堂》中。　《清河書畫舫》

衡山文先生，當世書家宗匠也。　寵書何能窺郢氏之門，而顧蒙嗜痂，所不解已。　昔年承命書此數篇，草堂讀書之暇，漫爲捉管，積五歲而始竣。　不揣呈覽，幸先生教之。　太原王寵并識。　《古緣萃錄》卷四《王雅宜摹晉唐小楷册》

枝山先生詩文集，老朽手錄以贈內翰衡山先生，少申微意。　嘉靖甲辰四月十日，謝雍，時年八十一歲。　《祝枝山詩文集》

《枝山先生文集》殘本二帙，乃文氏故物，余得之朱之赤家。　閱至卷末，知爲先朝老儒謝雍手書。　《又》何焯跋

《漢隸字源》五卷，首有洪遵序，前列考碑、分韻、辨字三例，諸碑字體偏旁及當用字韻所不能載者爲附字于後。　後有題記云：「嘉靖壬子十一月，陸師道手錄奉衡山先生賜覽。」　《儀顧堂續跋》卷四《陸師道手寫漢隸字源跋》

按：《眼福篇二集》有文徵明收藏印者列如下：

唐虞永興《去月帖》，有「文徵明印」朱方文印一。

唐鄭廣文《閩情賦》，有「停雲」朱文圓印一、「徵仲」朱文方印一。

唐張長史《野舍積書帖》，有「停雲」圓印一、「徵仲」朱文方印一。

唐李北海《葛粉帖》，有「停雲」朱文圓印一。

宋蔡忠惠公《唐詩》卷，有「文徵明印」朱文方印一、「玉蘭堂藏」朱文方印一。

宋朱文公《前出師表》，有「停雲」朱方圓印一、「徵仲」朱文方印一。

宋文信國《過小青口詩》，紙本橫額一方，「家乘流芬」，分書橫寫，尾書「裔孫璧珍藏謹題」，真書一行。引首「玉蘭堂」朱文長印一，押尾「徵仲」朱文方印一、「停雲」朱文圓印一。後有王鏊、文嘉、文震孟跋。謹按：王文恪跋語已選刻《佩文齋書畫譜》列代名人題跋中。《停雲館帖》未刻此跋，卷尾多「裔孫徵明摹刻」小真書一行。（考《停雲館帖》無此一行）

明陳中行書曹子建詩，有「文徵明印」方印一。

明姚少師書元劉秉忠詩翰，有「停雲」朱文圓印一、「徵仲」朱文方印一。

元虞仁壽《郡公四箴》，有「衡山」朱文方印一。

以上各書，是否真蹟，是否確經文徵明收藏，須另行考核。「文徵明印」朱文方印於文徵明書畫未見。

（三）補書帖

《九成宮醴泉銘》，余未墜地時，家甫得之於項氏。其間缺字，聞爲文徵仲所補。裝潢又得文

氏善工，尤足愛也。　　《珊瑚網書錄》卷二十

藏真此卷，歐陽文忠公家物，後有公跋語，與《集古金石錄》所載同。内缺百四十一字，文徵仲

太史手補之，亦僅虎賁之似耳。　　《弇州山人四部稿》卷一百三十《懷素千字文》

蘇軾親書《前赤壁賦》，紙白如雪，墨蹟如新。惟前缺四行，余兄補之。吾家本也。　　《鈐山堂書

画記》

按：後有嘉靖戊午文徵明小楷跋六行。時徵明年八十有九，跋亦文彭手筆。

蘇長公書《前赤壁》真蹟，行筆極森秀，自「壬」字起至「酒」字凡三十字斷壞。文徵仲補之，甚

有蒹葭之歎。　　《味水軒日記》卷二

按：自「壬」至第三行「酒」字，確共三十字。然所見今世流傳印本，第三行「舉酒」兩字尚全，而第四行則缺「誦明月

之」四字，「詩」字尚存大半。其缺泐字數，與李日華所述不同。豈李氏所見，另是一本歟？

蘇東坡在黄州，作逕寸行書寫《前赤壁賦》寄其友欽之，并與欽之一帖俱全。但賦前缺二十餘

字，文徵明書補，又不以合蘇書于前，而另紙書二十餘字於後，蓋心伏而知己之不相侔也。文虛心

如此！東坡與欽之帖云：「罪累之餘，此賦萬弗與人見。」嗟嗟時習，情妬可畏，乃自昔然矣。　　《東

圖玄覽》

按：以《故宮週刊》第十第十一兩册所印《宋蘇軾書前赤壁賦長卷》考之：文氏所補，初在卷後。此自項元汴所蓋

諸印及蘇書原紙與文補紙間接縫無收藏印可以考知。蘇書原紙前尚存「山人」、「真賞」、「軒」、「全卿」等半印，當時

餘半印在隔水綾上，重裝時裁去。今文補帖前僅有「三希堂精鑒璽」、「御書房鑑藏寶」、「石渠寶笈」、「宜子孫」四印

璽，更前有梁蕉林兩印，又更前下角有「墨林山人」、「項叔子」兩方印。是移裝文補紙於卷前，在卷入清內府以後。

詹景鳳所見，當是文氏原卷。但所述缺二十餘字及所引東坡與欽之帖中語有異，或詹氏閱此卷後追憶補錄致有

此誤。

蘇軾《前赤壁賦》，白紙，字如古錢，正書。前失幾行，文徵明補書，因跋。　《平生壯觀》卷二

《赤壁賦》爲東坡得意之作，故屢書之。此本小字楷書，尤有精采。後自跋云：「軾去歲作此

賦，未嘗輕出以示人，見者蓋一二人而已。欽之有使至，求近文，遂親書以寄。多難畏事，欽之愛

我，必深藏之不出也。」又有《後赤壁賦》，筆倦未能寫，當俟後信。軾白。」卷首損壞，文衡山補之，

筆法蒼勁。　　《庚子銷夏記》卷八《蘇東坡書前赤壁賦》

按：文氏所補爲「赤壁賦壬戌之秋七月既望蘇子與客汎舟游于赤壁之下清風徐來水波不興誦明月之詩」共五行

三十六字。

元趙孟頫《雪賦》一册，素牋本，烏絲闌，行楷書，款署「子昂」。幅中缺字，俱文徵明補書。首

幅有「文徵明」、「停雲」二印。　末幅記語有「文徵明補其闕文」七字。　副頁程邃跋云：「余舊藏吳興

《洛神賦》，與潘景升所寶收《三都兩京賦》，皆承旨之聖品。同失之兵中，不知落何人之手。是年

得項氏《雪賦》，文長洲補全之，帖差無憾。垢道人程邃識。」《石渠寶笈》卷二十八

趙孟頫楷書《汲黯傳》卷，淡黃藏經紙本，烏絲界欄。此傳至「夫以大將軍有揖」後闕十二行，文衡山補至「率眾來」止。後文衡山小楷書十二行，跋於藏經紙上。

《墨緣彙觀錄》卷二《趙孟頫楷書汲黯傳卷》

文衡山補至「率眾來」止。後文衡山小楷書十二行，跋於藏經紙上。

於繆文子洗馬齋中見文待詔補松雪所書《汲黯傳》十二行，文自識云：「猶下筆輒止，凝目而注者累月，乃伸卷爲之，終不如志。」古人服膺前輩類如此。

《壯陶閣書畫錄》卷五錢陳群跋《元鮮于伯機書梅花賦》

《汲黯傳》小楷，用歐筆。爛熳千餘言，當爲松雪平生傑作。惟余近來所見者已三本，俱有文衡山補書，絹紙相雜，真贗莫辨。甚矣哉！作僞之人也。

《履園叢話》

按：此帖《平遠山房法帖》及《松雪齋法書墨刻》皆收刻，文明書局亦有印本。文徵明跋中無錢陳羣所述數語。《松雪齋》所刻後附文徵明袁裒兩札。一札云：「若要補趙書，須上午爲佳。」一札云：「趙書今日陰翳不能執筆，俟明爽乃可辦耳。」其鄭重如此。

吾鄉人陶氏，治地得藏石，凡法帖十卷。後二卷爲姜堯章、盧柳南，餘俱趙吳興孟頫書。吳興畫蘭一本，清絶楚楚，與王摩詰《蕉雪》同韻。（中略）此帖爲顧善夫所刻，内《千文》《歸去來辭》《西銘》各闕數行。陶謁文太史書補之。文固謝曰：「莫易視，吾不能爲後人笑端。」人謂太史勝束先

生補亡遠，彼宋康王之於吳傅朋，非無此論，但恨晚耳。

此帖今吳中盛行，是松雪通行書，未爲甚佳。獨畫蘭果清絕。衡翁不補趙帖，良是。第於懷素《千文》真蹟，却何爲手補？余在唐元卿處見山谷行書石刻，衡翁亦補一幅。夫何嘗不補？豈陶氏無識，欲此翁作僞跡刻石耶？

客治地得藏石，凡法帖十卷。後卷爲趙吳興書，内《千文》《歸去來辭》《西銘》各闕數行。客謁文太史書補之，文固謝曰：「莫易視，吾不能爲後人笑端。」人謂太史勝束先生補亡遠。

（四）刻書帖

《括囊稿》者，涑水教諭贈南京太僕丞文君功大所著詩。其子知温州府林欲刻於郡齋，未果而卒。今南京太僕少卿卿森，手自編校刻於家。（中略）君之孫徵明，方績學待用，尤善楷書，是稿其手錄者，故附書之。

《文温州集》，相傳爲其子徵明手書以付欹劂者，故藏書家於明人集中，最爲珍重。余向從東城顧八愚家得舊刻名抄不下四百餘册，而是集亦在所蓄，則其可貴益見矣。（中略）近日書價踴貴。遇此等書賤售者，坐不識古耳。爰書此以告後之藏書者。嘉慶元年二月八日書於養恬書屋。

棘人黃丕烈。　　上海圖書館藏本《文溫州集》

黃續記舊刻本《文溫州集》云：　相傳爲其子徵明手書以付剞劂者，故於明人集中，最爲珍重。

《書林清話》卷十

按：《文溫州集》共八卷。　前二卷詩爲文徵明寫刻，後六卷書法面貌雖相類，實非文徵明手筆。

此集是文待詔手書付梓者，流傳極少。　辛酉春得於滬上，德鑑記。（下有彭城伯子印）　　上海

圖書館藏本《甫田集》四卷本

按：《甫田集》四卷本字蹟與《文溫州集》第三卷至第八卷出同一人手筆。　嘉靖四十四年（1565）無錫俞憲刻《續文

詔集》云：「客有遺余《甫田集》者，起自弘治庚戌，終于正德甲戌，乃四十年前舊物。」則此集蓋刻于文徵明官京師

時。　以《甫田集》三十五卷本校蒐，詩前後誤置，人名間有誤書，自名「壁」者作「璧」，故實非文徵明親筆。

唐人雙鈎廓填，類能亂真。　米襄陽好作贋書，覩者莫辨，皆一時之絕技。　國朝惟文待詔父子，

爛熳爲之，並精妙罕匹。　其餘祝京兆、王太學輩，雖書家者流，然纔一臨摹，便成脫甎，信鈎填之不

易耳。　　王穉登題《淳化閣帖顧刻本》（錄自《叢帖目》）

臨摹、雙鈎、唐人歐、褚、北宋老米，皇朝徵仲父子，俱第一手也。　　《清秘藏・叙臨摹名手》

吳孝廉復陽常爲余說汪芝事。　其家始者有六七千金，以好帖結客金閶，將刻《黃庭》。　先結文

太史與章簡甫。　凡二人意志，靡不求得當焉。　蓋二君摹刻，盡一代名手，而又供養之篤。　即二君

雖不爲肉，而其禮意若此，固宜其爲殫精也。一摹一刻，垂十餘年，始克竣事。乃後又刻釋懷素

《自叙》，宗仲珩《千文》，祝京兆草書歌行，盡爲海內稱賞。刻成而金盡，又賣石吳中。迄歸，赤然

一身，然尚蓄一鶴。後數年，以貧死。

《東圖玄覽》

汪芝刻《黃庭》，足稱致佳。但不合當時與元常《薦季直表》聯刻，《季直表》直宋人僞作耳。

（中略）但不審文太史號爲書家月旦，了無雌黃，復爲手摹入石何也？將別有故，非余所能知歟？

抑又有說也！

《東圖玄覽·題汪芝黃庭後》

崇禎己卯秋八月望日，魏冰叔出此《宋拓十七帖》見示，云是項氏墨林家藏，停雲館摹本所從

出也。南昌彭士望。

《壯陶閣書畫錄》卷二十一《唐刻北宋拓右軍十七帖冊》

按：此帖有識云：「正德十五年歲在庚辰夏四月既望裝。」卜有「錢尚仁」「德夫」二印。考錢尚仁乃文徵明家塾師。

褚摹《蘭亭帖》，在蘇州文氏。

《古今碑帖考》

缺角《蘭亭帖》，在蘇州文氏。

《又》

文氏《二王帖》有《洛神賦》，稱爲子敬，非也。此李龍眠書，《宣和譜》所云：「出入晉、魏」不

虛耳。

《容臺別集》卷四《書品》

胡文煥《古今碑帖考》：「褚臨《蘭亭帖》石在蘇州文氏，文氏又有缺角《蘭亭帖》」，帖皆出於

《停雲》集帖外者。 缺角《蘭亭》，余嘗得之，爲重摹定武本。褚摹則此刻是也。同曹章甓菴所收桂

未谷集百種《蘭亭》，內有此種，題曰「停雲刻」，對勘乃似非一石。彼本後有黃文獻、虞文靖、祝希

哲跋各一，而徵仲跋爲十一行。然字形結構，略無少異，不似重書。《蘭亭刻》桂本較肥。徵仲跋

此本較清峭，具筆意。兩本皆明刻，竟無由定其孰先孰後也。　《寐叟題跋·明拓國學本、明刻褚臨蘭亭

叙跋》

米元章題本定武《蘭亭叙》，舊藏雲間顧汝修處，後有趙承旨跋。跋後又手臨一紙，俱如新。

近日文待詔又臨一紙卷後。汝修翻刻，許元復以一本寄余。未幾文氏翻刻十三跋本，休承又以一

本寄余，遂共裝一卷。文氏所翻十三跋本，今在雲間潘氏，亦非獨孤長老本，周公瑕與余言。文、

顧二刻，雖非宋、元，然典型頗具，可學也。日日學之，當有得。以二刻品之，文氏差勝，以氣與骨

存也。顧氏獨肉在耳。總之均未盡善，顧失則軟，文失則硬。蓋刻之瘦在勁而不硬，肥在裕而不

軟，故以爲難。然知此者鮮矣。　《東圖玄覽·文氏顧氏翻刻定武蘭亭十四跋》

按：《唯自勉齋長物志》所記張研樵舊藏寒山初補拓本，《停雲館帖》十二卷合面裝六冊，文氏別刻尚有摹刻玉石

《蘭亭》。

索靖《出師頌》，在蘇州文氏。　《古今碑帖考》

《懷素自叙》帖，近刻石於蘇州，兼刻古今題跋，出於文徵明父子之手，爛然可觀。（後略）內蘇

樂城一跋云…「予兄和仲」，蓋謂東坡。自題曰「蘇轍同叔」，在紹聖三年三月謫高安時所寫，豈有

所諱耶？將別有字行，而子瞻、子由特顯著者耶？其印仍曰「子由」。李西涯跋云：「舊聞秘閣有

石本，今不及見。」在弘治十一年九月所寫，時已入閣，似指今內閣而言。空青曾紆紹興三年三月

曾跋一過，而文徵明所引曾空青云「馮當世本後歸上方，而石刻爲內閣本」，此指宋內閣而言。按

宋無內閣，而本朝無秘閣；用字微有不同，而制度當考。釋文「虛蕩」字，細觀刻本，當是「薄」字，

草法稍作轉摺耳。若「蕩」字亦可通，不若「薄」義爲順也。「建業文房之印」，當是徐鼎臣兄弟筆

意，尚存繆篆之體耳。　嘉靖庚子四月廿日晨起偶觀，聊書所疑南窗下。兩目作花，投筆告歟。

《玉堂漫筆》

文徵仲跋《懷素自叙》，謂「毫髮無遺恨」恐未然，中間譌筆尚多可恨者，不止毫髮也。第視

《千文》，微入規矩，使轉處意態尚可求。顧遒逸飛動，則猶當讓彼。細玩彼似羊毛筆書，此似兔毫

筆書，以此氣韻稍別耳。　此帖乃徵仲手臨，無但渴筆處鈎勒入杪忽，尤更得其勁。筆勢真不讓唐

人技。　使《千文》亦使徵仲摹之，神采應更勝也。　　《書畫跋跋》卷二《懷素自叙》

《懷素自叙》真蹟，嘉興項氏以六百金購之朱錦衣家。朱得之內府，蓋嚴分宜物，沒入大內後，

給侯伯爲月俸，朱太尉希孝旋收之。其初，吳郡陸完所藏也。　文待詔曾摹刻停雲館行于世。　《容

臺別集》卷四《書品》

古文奇字，讀者不能盡通，此釋文所由昉也。　釋草書者，唐懷素之《藏真》、《聖母》諸帖，明文

氏刻本。　《語石》

岑嘉州《輪臺行》以醉素書書之，亦《自叙》帖筆法。此卷真蹟，至今猶在檇李項氏，其值千金，未有好事家過而問者。但文氏原刻石傳於世耳。

　　　　　　　　　　　　《容臺別集》卷二《跋自書》

蘇軾《嵩陽帖》，在文氏。

　　俞紫芝書《四體千文》，在文氏。　《龍圖盧墓》十絶句，元趙孟頫書，在文氏。　詹孟舉書大字《千文》，在文氏。　文氏定武《蘭亭》二王小字帖，在文氏。

　　　　　　　　　　　　　　　　　　　道光
四年本《蘇州府志》卷一百三十《金石》二

此帖（《綠筠窩帖》）首隸書題字曰《停雲館法帖》，次行楷書標題「宋蔡忠惠公書」，次「宋蘇文忠公書」，又次「宋黃文節公書」，又次「宋米南宮書」。帖末隸書二行，文曰：「嘉靖十八年己亥，錫山華氏綠筠窩藏石」。下有二印：曰「補菴居士」，曰「從龍」。　忠惠凡三帖，一《扈從帖》、二《暑熱帖》；三《脚氣帖》。　文忠凡二帖，一《武昌帖》，二《徑由帖》。　文節凡二帖，一《彭公帖》、二《放逐帖》；南宮凡二帖，一《思企帖》、二《捕蝗帖》。此九帖中僅忠惠《脚氣帖》見《停雲館帖·宋名人書卷第五》，而每行字不同，彼凡七行，此則九行。他帖則均不見彼刻，考文氏《停雲館》後標題始於嘉靖十六（卷一）、十七（卷二）、廿年（卷四）、廿七年（卷六）、三十年（卷七）、三十四年（卷九）、三十五年（卷十）、三十六年（卷十一）、三十九年（卷十二），此署十八年，正當其時。不知何以廢而不用？而撫勒之精，氈拓之妙，正與火前本《真賞齋帖》無二。帖首有題字二行，不署名字，審爲李眉

生方伯書。此帖不見前人記述，恐世無第二本；其可珍玩，更勝於《真賞齋帖》，故書後以識之。

《後丁戊稿·綠筠窩帖跋》録自《叢帖目》

顧從義，字汝和，號研山，與兄從禮、從德並富收藏。家有研山樓、玉泓館。刻《秦漢印統》《黃帝內經》等書，皆校刻精美。其刻《淳化閣帖》，據家藏夾雪本和文氏所藏賈相本，參互考訂。且由文徵明摹勒上石，備極矜慎。拓傳以後，潘氏乃據以翻刻。

《上海通》第二二三三號《石刻脞談》

文徵明臨《黃庭經》，文徵明臨《洛神賦》，文徵明臨《蘭亭序》，俱在蘇州文氏家藏。 《古今碑帖考》

按：《唯自勉齋長物志》所記張研樵舊藏寒山初補拓本文氏《停雲館帖》十二卷合面裝六冊卷末文氏別刻有金闌

文徵明撫刻米芾臨王羲之《蘭亭》，附徵明跋。

《吳郡西山訪古記》附録《鎮揚游記》

《千字》小楷，祝希哲、王雅宜、徐昌穀等帖。

（五）刻工拓工

文衡山小楷精妙。德、靖間士大夫阡表墓銘，必乞其手書鑴石以行。而石工有章文者，因籍衡老以售其技，至取潤屋之資，即章田、章藻之祖先也。盧石湖有詩贈之云：「文子文章暇，興至

輒臨池。俛仰千載間，二王真我師。行隸各臻妙，小楷尤絕奇。篆麻滿几案，金壺墨淋漓。人子
揚先德，爭乞書銘碑。碑書非李邕，不孝相詆嗤。當時李邕書，刻者伏靈芝。文子屬何人？章文
實多資。惟章世鐫勒，鐵筆當畬菑。我昔識厥祖，白髮兩肩垂。專工松雪體，書刻老不衰。而父
名益張，旁郡咸相推。年方四十餘，有此寧馨兒。成童擅巧技，即受文氏知。甫接乞書客，首問刻
者誰？客曰『將委文』，握管乃不辭。文書亦文刻，姓名雅相宜。附麗用不朽，百世允爲期。正德
戊辰十月十日，石湖盧雍書於杉瀆寓舍。」　　　　　　　　　　　《味水軒日記》卷八

章叟諱文，字簡甫，後以字行。其先自閩，徙而爲吳之長洲人。趙宋時已負善書名，兼工鐫
刻，而叟之大父泉，父浩尤著，至叟則益著。叟生而美鬚眉，善談笑，動止標舉，有儒者風。寧庶人
國豫章，慕叟能而羅致邸中，與故知名士唐伯虎、謝思忠偕。伯虎覺其意，陽清狂不慧以免。而庶
人卒謀反，挾叟思忠從行，謀脫身不得。至中道，乃盡出所賜金帛予守者，弛之，夜分偕跳，宵行
亂軍中，幾死者數矣。裸祖二千里而歸，謁其父，相抱哭，時叟年僅三十。自是其藝益高，貲亦小
裕。蓋又十年而復游豫章，時朱邸諸王孫故亡恙，素聞叟名，爭延致爲上客。叟飲醉間，遊庶人故
宮，徙倚歎息，歌《黍離》之章，作羊曇慟而後返。吾郡文待詔徵仲，名書家也，而所書石非叟刻石
不快。待詔每曰：「吾不能如鍾成侯、戴居士手自登石，章生、非吾茅紹之耶？」紹之者，趙文敏客
也。而是時祝京兆希哲、王太學履吉、陳太學復甫、彭徵士孔加有所書，亦必屬之叟。叟他摹刻⋯

華氏《真賞齋帖》，陸氏《懷素自叙》，孫氏《太清樓右軍十七帖》，其能奪古人精魄如生動。即攝者贗古得善價，而其人莫辨也。郡歲中倭，亡修塚墓好者，叟日以困。而故分宜相欲登蕭帝所賜制書劄諭於石，而聘叟往。留相邸四歲所而後歸。分宜敗，邸客毋得免者，於叟略不濡。人謂「叟善爲客，往客寧庶人不死，今客分宜相復不濡。」叟笑曰：「吾嚮者以智免，今者以廉免。雖然，吾必吾待詔與孔加遠矣！」待詔故辭寧庶人聘者也，孔加則辭分宜相聘者也。叟性好客，雖一室亦必潔治。庋置圖籍彝鼎之屬，客至，相與摩挲，盤礴歡賞。少時，則呼茗，茗已呼酒，酒至命炙。諸賢士大夫如待詔輩，謦折而入委巷，不避也。叟好客，日時時從博徒遊，所得貲隨手散盡，至卒而不能具喪禮。其明年，仲子藻爲人傭書，強自力以倡其伯、季，葬叟於武丘鄉采字圩祖塋，蓋萬曆甲戌之三月也。翁以弘治辛亥生，得壽八十又二。娶劉氏，側室周氏。子三人，草娶朱氏，藻娶周氏，芝娶沈氏。女三人，嫁吳銓、高某、孫枝。孫男女共若干人。叟不欲自名其書，而楷法絕類待詔。嘗爲待詔書三乞休草，家弟以爲待詔也，示藻而後知之。三子皆能習叟業，藻於書尤精，客吾家久。蓋葬之十年，而始謁余志且銘之。狀草自錢處士允治。銘曰：　跡乎藝，心乎士，食乎徵仲氏。何以不朽，惟藻意；元美爲之銘且誌。

《弇州山人續稿》卷九十一《章簡谷墓志銘》

魏《受禪碑》，梁鵠書，而鍾繇鐫之。李陽冰書，自篆自刻。故知鐫刻非粗工俗手可能也。趙文敏爲人作碑，必挾善鐫者與偕，不肯落它人之手。近時文長洲父子，皆自摹勒上石，或托門客溫

恕，章簡甫爲之，二人皆吳中名手也。縱有名筆，而不得妙工，本來面目，十無一存矣，況欲得其神

采哉？　《五雜俎》卷七

前輩文、王、唐、祝諸名家，字落碑版，或短長伸縮之間，未盡靈變，石工章簡甫輒爲搬涉，其韻

愈勝。　時又有陳雲卿，亦及侍文待詔之南碑版。　《梅花草堂筆談》卷十三

余家近藏《停雲館法帖》貞珉，乃文待詔先生爲之冰鑒，國博、和州兩先生爲之手勒，温恕、吳

鼏、章簡甫三名人爲之手刻。　節《寒山金石林》

長洲楷體，全法歐、虞、兼宗晉賢。生平所書小楷，刻石行世者幾盈百數。其目録備載於《墨

池編》。余家藏弄者亦有十餘，鐫勒多出章仲玉父子暨吳鼏之手，故與真跡無異。此小楷前後《赤

壁賦》，奏刀者江姓濟名，是又一黃鶴靈芝也。　拓本《前後赤壁賦》沈志達跋

章藻，字仲玉，簡父之子。以鐫刻著名。　游文衡山之門。　《真賞齋》《停雲館》二帖皆出其手。

《法帖提要・墨池堂法帖》録自《叢帖目》

按：《辭海・藝術分冊》：「《真賞齋法帖》三卷，明無錫華夏以其家真賞齋所藏著名法書由文徵明、文彭鈎摹，章藻

刻石。」「《停雲館法帖》十二卷，明嘉靖三十九年（1560年）文徵明與子文嘉等選集晉、唐名帖及宋、元、明人法書，由

章藻摹刻而成。」章藻爲章文次子。章文生於弘治四年（1491），《真賞齋帖》刻於嘉靖元年（1522），章文時年卅二

歲。章藻即已生，年齡尚稚。且《真賞齋帖》帖末有篆書一行云「長洲章簡甫鐫」，不知何以云是「章藻刻石」？至

《停雲館帖》始刻于嘉靖十六年（1537）。若嘉靖卅九年，文徵明去世已一年。且文元善、趙宧光等皆云由章文、吳

燾、溫恕等刻鏤，不知何以屬之章藻？故沈志達、張伯英所云失考。

毛漸逵，字湘渠。所摹《餐霞閣帖》小楷，似多出自《停雲》，亦有不詳所出者。　刻法頗似錢梅

谿，而尚有勁氣。　楷字本不易摹，以《停雲》之工雅，書家猶有非議之者。　　張伯英《法帖提要》（錄自《叢

帖目》）

《鬱岡》《快雪》觀之，乃知文家《停雲》，□自獨勝處。　　《海日樓札叢·快雪堂帖跋》

劉雨若鐫勒之工，章簡甫後，殆無其偶。　所不及簡甫者，能爲精麗，不能爲簡古耳。　合《真賞》

昔有尤敬，以搨工藝冠吳中，俱與溫、吳、章諸君子齊受知于待詔先生父子，其搨法，必椎之數

次，務以輕墨幾翻刷之，令紙合于石，墨浮于紙，則字之宛委波折，纖微不滲。　　《寒山金石林》

尤敬墨搨妙手。　裝裱則有徐三泉、王後溪。　文氏《停雲館帖》必用此三人，故擅一時之名。

民國本《吳縣志》卷七十五《列傳·藝術一》

按：　所知刻文徵明書碑帖刻工，有如下諸人，并錄所刻于後：

章表

章浩

　石田先生墓志銘

附錄三：　文徵明書法故事

一〇七

蕉鹿倪君墓志銘

千字文　嘉靖甲午

真賞齋帖　（有文徵明小楷袁泰兩跋。帖末三跋乃文彭手筆。）

章傑

二王帖選（有文徵明隸書四大字及小楷姜夔跋）

吳扁

大明江陵知縣朱公墓誌銘

凌豀先生墓誌銘

薛文時甫墓誌銘

太子少保南京吏部尚書贈太子太保謚文端吳公墓誌銘

明故資政大夫南京刑部尚書顧公墓誌銘

朱效蓮墓誌銘

贈太子少保資德大夫正治上卿南京刑部尚書致仕立齋吳公墓誌銘

明故中順大夫鎮遠知府嚴公墓誌銘

楊府君墓誌銘

太子少保資善大夫南京吏部尚書致仕贈太子太保謚文端吳公神道碑銘

吳邑宋侯去思碑

汪蔚　五嶽真形圖

方可中　拙政園記及詩

孔省吾　千字文

劉恒堂　孝經

華　冠　紡績督課圖

袁　治　韓魏公醉白堂記　桃花源記

馮秋田　小楷拙政園記

按：陳雲卿所刻，尚無聞見。章浩、章文、章傑、吳矗所刻皆小字，上品也。吳應祈、江濟、溫厚次之，梁元壽、溫恕、章表又次之。溫泉、唐元祥所刻，可得文氏面目。吳仁培、曹伯封、郝應麟皆大字，易工。毛漸逵、汪蔚、方可中、孔省吾皆清人，可媲美梁、江。至何僑、王官、劉恒堂、袁治皆不足觀。

（六）印章文具

文衡山庚寅生，刻印曰「惟庚寅吾以降」。此句出楚詞，有效之者改曰「惟甲子吾以降」，則無所據矣。　《古今印史・印章用成語》　《印典》卷六《成語印》

文待詔徵仲生年與靈均同，嘗爲圖書記取《離騷》句曰「惟庚寅吾以降」。徵仲書畫名盛，郡守、令無不致敬者。有一貳守，北人也，不欲言其名，問人曰：文先生前尚有善畫於先生者否？或

對曰：有唐解元伯虎。問唐何名？曰：唐寅。貳守躍然起曰：信然信然，吾見先生圖書曰「惟唐寅吾以降」。聞者爲之絕倒。蓋「庚寅」二字，篆書難辨也。 《二酉委譚摘錄》

朱文印，上古原無，始于六朝，唐、宋尚之。其文宜清雅而有筆意，不可太粗，粗則俗。亦不可多曲疊，多則類唐、宋印，且板而無神矣。趙子昂善朱文，皆用玉筋篆，流動有神。國朝文太史倣效，以耳爲目，惡趣日深，良可慨也。 《印說》《萬》

漢印以後，六朝因之，始變白文爲朱，筆法樸秀，與漢表裏。唐、宋代遠，其風遂卑，趙孟頫之流，不足觀也。百年海內，悉宗文氏。嗣後何、蘇盛行，後學依附，間有佳者，不能盡脫習氣。轉相倣效，以耳爲目，惡趣日深，良可慨也。 《印章集說》

《梅菴襍志》：印章之妙，莫過秦、漢，而作印者泯然無聞。蓋斯時皆善摹印，書學增減結構，運臂純熟，刀法沉着，自然合度。故悉盡美，而非難能，故無傳也。（中略）元、明間之吾衍、王厚之、朱應晨、吳敦復，有名仲徽者，失其姓，吳璟、朱珪、文徵明、文壽承、顧汝修、王元禎、甘暘，皆能法古正今，乃後世之出類拔萃者也。 《印典》卷五《作印名人》

《蝸廬筆記》曰：文太史印章雖不能法秦、漢，然雅而不俗，清而有神，得六朝陳、隋之意，至蒼茫古樸，略有不逮。今之專事油滑，牽強成字者，諸惡畢備，皆曰文氏遺法，致爲識古家所薄。夫文氏之作，略如是乎？ 《續卅五舉》（桂）《印典》卷五《文氏印》

案文氏父子印見於書畫者，深得趙吳興圜轉之法。此如詩之有律，字之有楷，各爲一體，工力匪易。毀之者譏其變古，譽之者奉爲正宗，皆所謂不關痛癢者也。

《續卅五舉》(桂)

三橋製作允儒流，步驟安詳意趣適。何事陶菴《印人傳》不知待詔先箕裘？

《論印絶句》(丁)

扇頭箋尾，印之雅便莫聯珠若。文衡山自能刻印，年及百歲，箋扇只此，亦可見其行己有矩處也。 　　《硯林印款》

甲申夏，純丁叟。

唐、宋皆無印章，至元時始有之，然少佳者。趙松雪最精，只數方耳，畫上亦不常用。雲林尚有一二方，稍可。至明時，「停雲館」爲三橋所鐫，董華亭「昌」字朱文印，是漢銅章，皆妙。「唐解元」亦三橋筆，餘皆劣。名下諸君，究心於此者，絶無僅有耳。

《松壺畫憶》上

趙松雪始以小篆作朱文印，文衡山父子效之，所謂圜朱文也。雖非古法，然自是雅製。作印能作圜朱文，可謂能手矣。 　　《摹印述》

印自文氏之後，遂爲一家之派。汪尹子最佳。何雪漁、梁子秋之爲白文，往往惡劣，浪得名耳。 　　《摹印述》

唐、宋、元、明名印册，册凡二。一册始顏平原銅印，終文彭印，共七十六枚。（中略）八頁，方印大六分，朱文，曰「啟南」。又搨其旁曰：「此石田翁舊物也。篆法工整，用力挺秀，徇爲文氏手筆。六月得於市肆，出示索跋，遂爲走筆。次閑」。（中略）廿四頁，長方印，長寸五分，博五分，朱

文，曰「松軒」。揭文上「松軒」三字，旁曰「徵明作于玉磬山房」筆法堅老。（餘略） 《三願堂遺墨》

牙章一方，寸許，刓其下作圓印，朱文「停雲」二字。紐雕二小兒，一偏僂，以手就地燃爆竹；

一以兩手掩耳，從傍立而觀。鏤刻精巧，神情逼露，蓋衡山故物也。因乞攜歸，一玩即還之。係王

康民所得，索價十番，太昂矣。後此印聞爲毛意香所得，以舊揭《孔宙碑》與康民相易。 《須靜齋雲

烟過眼錄》

余按吾子行《三十五舉》及《續舉》，皆謂古印衹有姓名與字。唐、宋稍著齋室名，元時尚無闌

入成語。至明代則某科進士、某官職，無不羼入。衡山有「惟庚寅吾以降」印，以生年值寅，文文水

嘉印曰「肇錫余以嘉名」，文三橋郡博彭印曰「竊比我於老彭」，均按切名字，運用成語，然非漢印正

軌也。有謂文氏昆仲名皆石田翁所取，起筆「士」字，祝之作士大夫云。 《前塵夢影錄》下

余所見國博印，其詩箋押尾「文彭之印」、「文壽承氏」兩印真耳。未谷先生論文氏父子印，亦

以書蹟爲據。今人守其贋作，可哂。 《續語堂論印彙錄・書賴古堂殘譜後》

破墨《神樓》枉作圖，封泥署紙儘摩抄。鄞侯偶刻「端居室」，齋館紛紛結構多。 金陵劉元瑞無

力建樓，文徵仲爲繪《神樓圖》。鄞侯「端居室」印，爲齋、堂等印之鼻祖。又徵仲嘗云：「我之書

屋，多於印上起造。」 《論印絕句》〈沈〉

文徵明先生以庚寅歲生，嘗鐫一小印曰「惟庚寅吾以降」，蓋用《離騷》句也。 語極現成，想見

前輩運思之妙。

《鋤經書舍零墨》

余所見待詔藏書引首皆用「江左」二字長方印，或用「竺隝」印，或用「停雲」圓印。其餘藏印曰「玉蘭堂」，曰「辛夷館」，曰「翠竹齋」，曰「梅華屋」，曰「梅溪精舍」。又有「烟條館」一印，見《天禄琳瑯》、明刻《文選》。又有「悟言室」一印「惟庚寅吾以降」一印，臨池用之，藏書不常見也。

《藏書紀事詩》

文徵明初名壁，以字行，更字徵仲，號衡山，明長洲人。正德末，授翰林院待詔，乞歸。錢謙益《列朝詩集》小傳謂「待詔築室於居東，曰玉罄山房，爲藏書之所。」著有《甫田集》。長子彭，字壽承，號三橋。藏書引首皆用「江左」二字，（下與《藏書紀事詩》同，略。）其藏印曰「漁陽子」，曰「清白堂」。次子嘉，字休承，號文水。其藏印曰「歸來堂」，曰「文水道人」，曰「肇賜余以嘉名」。從子伯仁，字德承，號五峰，又號葆生、攝山老農。其藏書印曰「玄珠室」，曰「五峰山人」，或曰「五峰樵舍」。又有「雙玉蘭堂」一印，見《天禄琳瑯》、宋刻《昌黎集》，以徵明有「玉蘭堂」，故仿爲之。

《吳中藏書先哲考略》

先生書畫用印，有「文壁」方印、「文壁印」方印、「文徵明印」白文迴文方印、「文徵明印」白文方印，「文徵明」白文印、「徵明」白文方印、「徵明」朱文長方印，「徵明」朱文連珠印、「徵明」白文連珠印，「徵仲」朱文方印、「徵仲父印」白文方印、「衡山」朱文

一七一六

方印，「文仲子」白文方印，「停雲」朱文圓印，「停雲」朱文方印，「停雲館」方印，「停雲生」白文方印，「玉蘭堂」白文方印，「玉蘭堂」長方印，「玉蘭堂印」方印，「悟言室印」白文方印，「玉磬山房」方印，「春暉堂」長方印，「安處齋」方印，「惟庚寅吾以降」朱文長方印，「雁門世家」方印。

《文徵明彙稿》

按：所見有上述未及者：「徵明印」白文方印，「文璧之印」白文方印，「衡山居士」白文方印，「停雲」朱方長圓印，「停雲生」朱文方印，「玉磬齋」朱文方印，「玉蘭堂圖書記」朱文長方印。

「雪廬」朱文大方印，「停雲館」白文方印，「停雲」白文長方印，「墨顛」朱文長方印，「徵明」白文長方印，「徵明」朱文聯珠方印，「惟庚寅吾以降」朱文長方印，「文徵明印」白文方印，「文印徵明」朱文方印，「徵仲父印」白文方印，「玉蘭堂印」朱文方印，「徵仲」朱文長方印，「停雲館」朱文方印，「衡山」朱文方印，「徵仲」朱文方印，「停雲」朱文圓印，「徵明」朱文方印，「徵仲」朱文方印，「徵明之印」白文方印，「衡山居士」白文方印。

日本印《支那畫家落款印譜》

按：齊藤謙所述，有尚未見者，照錄備考。

白文方印：「文璧印」（底是土是玉，不清）一種，「文璧印」（玉底）一種，「文璧之印」（玉底）一種，「文印徵明」十種，「徵明」一種，「徵明印」二種，「文璧徵明」一種，「停雲生」二種，「玉蘭堂」一

種，「停雲館」一種，「悟言室印」三種。白文長方印：「徵明」二種，「停雲」一種。朱文聯珠印：

「徵」「明」一種。朱文方印：「徵仲」三種，「衡山」三種，「玉蘭堂」一種。朱文圓印：「停雲」三種。

朱文長方印：「惟庚寅吾以降」一種，「江左」一種。共四十二種。商務印書館本《明清畫家印鑑》

白文方印有：「文印徵明」三十種，「文徵明印」五種，「文徵明」一種，「文璧印」二種，「文璧

（玉底）一種，「文璧之印」一種，「文璧徵明」二種，「徵明」二種，「徵明印」

二種，「徵仲父印」三種，「徵仲父」三種，「文仲子」四種，「衡山居士」三種，「停雲生」三種，「玉蘭堂

一種，「停雲館」六種，「玉磬山房」二種，「悟言室印」六種，「雁門世家」一種。白文長方印有：「徵

明」七種，「徵仲」三種，「徵仲父」一種，「停雲」五種。朱文方印有：「徵明」三種，「徵仲」十一種，

徵仲父」一種，「文仲子」一種，「衡山」十三種，「玉蘭堂」一種，「玉蘭堂印」一種，「歌斯樓」一種。

種。朱文長方印「江左」一種，「惟庚寅吾以降」一種。朱文圓印「停雲」九

種。朱文長圓印「停雲」三種。共一百三十三種。　文物出版社《中國書畫家印鑑款識》

按：以上內有偽印，且不止此數。如白文方印「文印徵明」所見即有二十八種矣。

羊毫盛行而書學亡，畫則繼之。生宣盛行而畫學亡，書亦隨之。試觀清乾隆以前，書家如宋

之蘇、黃、米、蔡、元之趙、鮮，明之祝、文、王、董，皆用極硬筆。畫則唐、宋尚絹，元之六大家（高、

趙、董、吳、倪、王）明四家（沈、唐、文、仇）、董、二王（烟客、湘碧），皆用光熟紙，絕無一用羊毫生宣

者。筆用羊毫，倡於梁山舟，畫用生宣，盛於石濤八大。自後學者風靡從之，墮入惡道，不可問矣。

筆墨二事，士人日與周旋，不可茫然莫識其梗概也。曩時買墨于金閶吳山泉，飼余文衡山帖一，中乃記墨法也。記曰：「昔人雅重文房之選，余學書五十年，頗留意茲事。近時陶穎之外，惟紙墨最為敝濫。古紙不復可見矣，墨出歙州者，差強人意。蓋其地去李氏雖遠，而製法猶存。其取烟、入膠、和材、擣鍊、收貯之類，極為煩瑣，故其成甚難，而其直亦甚昂。數十年來，不勝售者之衆，其直之下，曾不及所費百分之一，若是而求其不濫，何可得哉！余往歲喜用『水晶宮墨』，蓋歙人汪廷器所製。廷器自號水晶宮客，家富而好文雅，與中朝士大夫遊，歲製善墨遺之。然所製僅僅數十挺，特供士大夫之能書者，而不以售人，故其製特精。廷器之用心不苟如此。按古法：染茜用之，嘗一歲失染，墨成，精光頓減」。其不可忽如此。近有吳山泉者，廷器之甥，實得其法。居吳中，製墨亦精，余亦喜用之。恐其欲易售而忽其法也，故為說廷器之用心不苟如此。按古法：用好純松烟，乾擣細篩，每烟一斤用膠五兩，浸梣皮汁中，梣皮即江南石檀木皮也。其皮入水綠色，又解膠，并益墨色。雞子白五枚，真珠麝香各一兩，皆別治合調，鐵臼中擣三萬杵，可過不可少。一法：松烟二兩，丁麝香乾漆各少許，入紫草色「紫，入梣皮色碧，皆助墨光。大凡墨以堅為上，古墨以上党松心為烟，以代郡鹿角膠煎為膏而和之，其堅如石。惟易水人祖氏得其法，祖蓋唐

之墨官也。其後有奚超者，亦易水人，唐末與其子廷珪來歙，而唐時賜姓李氏，父子皆善製墨，而

超尤精。論者言超墨其堅如玉，其紋如犀。徐常侍鉉嘗得李超墨，長不過尺，細如箸，用十年乃

盡。其磨處邊際似刀，可以截紙。又言其墨書版牘，歲久牘朽而字不動，皆言其堅也。當時但知

廷珪善墨，而不知超之尤精如此。陶雅為歙州刺史，謂超曰：『爾近製墨，甚不及吾初至郡時。』超

曰：『公初臨郡，歲取墨不過十挺，今數百挺未已，何能精好？』夫超之能，猶以多不得精為患，今

之製者，動以數千，嗚呼，是尚得為墨乎？嘉靖乙未仲冬，衡山文徵明書。」 《戒菴老人漫筆》卷七

《筆墨》

歙友汪仲綏攜示文衡山山水卷，仿趙子昂筆，乃贈吳山泉者。山泉有清尚，製墨甚精，故諸公

樂與之遊，杜詩、王穀祥、文彭、袁表等皆有題句。 《味水軒日記》卷七

吳楚，休寧人。善草書，製墨得李廷珪遺法。文待詔嘗記其墨法為神品。 《徽州志》

元李氏有古紙，長二丈許。光澤細膩，相傳四世。請趙文敏書，文敏不敢落筆，但題其尾。至

文徵仲止押字一行耳。不知何時乃得書之。 《妮古錄》卷三

按：《東山談苑》亦記此，字句同，僅缺末句。

納蘭成德《綠水亭雜識》云：文衡山曾見一紙，廣二丈。趙文敏不敢作字，題記而已。不知紙

工以何器成之。 《浪蹟叢談》卷九

今中外所用紙，推高麗貢牋爲第一，厚逾五銖錢，白如截肪玉，每番揭之爲兩，俱可供用，以此又名鏡面牋。毫穎所至，鋒不可留行，真可貴尚，獨稍不宜于畫。而董元宰酷愛之，蓋用黃子久潑墨居多，不甚渲染故也。其表文咨文，俱鹵悍之甚，不足供墨池下陳矣。宣德紙，近年始從內府溢出，亦非書畫所需。正如宣和龍鳳牋，金粟藏經紙，僅可飾裝褫耳。此外則涇縣紙，粘之齋壁，閱歲亦堪入用，以灰氣且盡，不復沁墨。往時吳中文、沈諸公，又喜用裱背故紙作畫，亦以灰盡發墨，而不顧紙理之麤，終非垂世物也。 《飛鳧語略·高麗貢紙》

綾絹，高麗繭紙，金牋扇面，書時多病浮滑，須加意搆風骨。多年�紙、榜紙及今閩、楚、越中、江右紙，剛澀有鋒，宜寫山水大幅。若書，宜濃墨作肇窠。文衡山先生常用作雙開大書，最稱。 《秋園雜佩》

有明中葉以後所造金牋最佳，名家書畫喜用之。文、唐、仇三家山水花鳥，以金牋著色，精麗奪目。 《壯陶閣書畫錄》卷十二《明董香光書放翁五言詩冊》

宋朝握團扇，其摺疊扇自永樂朝鮮貢始，始頒其式。宣、宏間扇名于時者，尖根爲李昭，馬勤爲單根圓頭。又方家制方，相傳云：文衡山非方扇不書。 《秋園雜佩》

有明中葉以後所造金牋最佳，名家書畫喜用之。文、唐、仇三家山水花鳥，以金牋著色，精麗奪目。 《壯陶閣書畫錄》卷十二《明董香光書放翁五言詩冊》

《假菴雜著》

《壯陶閣書畫錄》卷十二《明董香光書放翁五言詩冊》附錄

善造面者，前有何格之，白面爲佳。後有陳樸之，更能裱舊。其一時名公若文氏父子，須此二

家便面，方宜落筆，謂其不滲墨、不縮筆意耳。　《珊瑚網畫錄》卷二十二

劉承暉用刀削骨面，不打磨。李昭慣作瓜子十三骨。馬勳善圓頭，棕作尤精。蔣蘇臺兼善直

根，其巧在鎖。沈少樓善仿馬勳。柳玉臺伎兼蔣、李。閔二舍稍次沈、柳。金陵荷葉李，開闔如川

扇之便。何格之白面爲佳。陳樸之更能裱舊。季彤觀察家有便面册，爲書「明吳門金陵良工風

扇」於此册之首。此册乃文待詔用意之作，非此數子所製，不肯輕爲書畫也。(中略)摺扇仿於宋，

以便從者籠攜，名曰聚頭。至明、唐、沈輩始爲書畫，吳下人即以爲非此不可耳。(中略)辛丑立冬

日，冬愛初晴，書於鶴露軒北窗下。　伯榮。　《聽颿樓書畫記》卷三《明文待詔書畫扇册》吳榮光跋

馬勳、李昭、柳玉臺、蔣蘇臺、沈少樓皆扇工之最馳名者。馬團頭，柳方頭，蔣、沈則方圓並精，

各擅其巧。裱扇面則有胡得芝，所用楮褙，自得心手相應之妙。　民國本《吳縣志》卷七十五《列傳·藝

術一》

文内翰《天池浴日硯銘》：毖彼湯泉，膏於若木，有驊其光，群曜屏伏。守谷抱玄，琬琰在匵。

於文仲子，提携天禄。　《雅宜山人集》

文太史得古端硯，銳首豐下，形如覆盆。面縷五星聚奎及蓬萊三島，左右蟠螭，剗其背令

虛，鐫東坡製銘，一龜橫出作贔屭狀。文縷精緻，不知何時物也。因命爲《五星硯》。　《陳眉公筆記》

文太史有《景曜流暉之硯》，是趙榮祿鷗波亭所藏。會得之王百谷。

《壯陶閣書畫錄》卷二十一董其昌跋《宋拓心太平本黃庭經》

建炎己酉，宋高宗避兵航海，凡上方所儲貢硯，載以自隨，拍浮滄波，徘徊島嶼。於斯時也，風鶴傳警，陽侯振蕩，隨行舳艫，往往飄沒。硯之淪於波臣者，不知凡幾。厥後漁人蜒户偶或得之，流傳閩、廣、奚啻天吳紫鳳。嘉靖間，福建許姓者，常估於蘇，過文徵仲玉蘭堂，見案上一硯，文頗珍重。許曰：「此硯閩、廣是處有之。」文笑曰：「此宋貢硯也。」乃端溪舊坑，豈易得哉？」許知其說，逾歲即攜宋貢硯二十方過姑蘇。文見大駭，因歎至寶何以若是之多也。文易其四，士人爭購之，頗得高價。嘉靖乙卯，許復攜三十方，欲仍往姑蘇，以覘厚值。時海上倭寇猖獗，乃客于金陵，為都中士大夫所貿。詢其所自，皆由古寺中得之，或見於鄉村訓塾。蓋宋室將衰，遷於南海，故閩、粵是處有之，不但高宗所攜也。

《韻石齋筆談》下《宋硯》

《銅雀硯》，長一尺二寸，闊八寸，下闊九寸，厚寸許。「建安十五年造」漢隸陽字一條。前有趙宧光凡夫草篆「玉德金聲」四字于池之端，左右董文敏銘：「伴管城，友楮生；偕燕正，助文明」十二字。右刻「停雲舊館珍藏」及「沈周觀」。左有竹垞及八分建安瓦九字。益都馮氏物。發如歙而潤澤過之。

《硯小史》卷四

文待詔《綠玉硯》，高三寸，寬一寸七分許，厚八分，舊端石為之。墨池内石柱三，各有眼。左

側鐫明文徵明銘十四字：「端溪之英石之精，壽斯文房寶堅貞。」行書，署衡山二字款，下有「衡山」二字方印。左側鐫「綠玉」二字，篆書，署「而章識」三字。覆手石柱二十有八，參差疏密相間，各有活眼，一如列宿經天。是硯石色淡而潤澤，墨鏽深透，琭琭如玉。文房小品，此為最佳。《西清硯譜》

《漢銅雀瓦硯》，有文待詔楷書銘曰：「凌風欲翔，涵月無潰，片瓦留傳，琢成如砥。緬遺制於黃初，潤苔花而暈紫。映墨池以相鮮，比鳳味之為美。」款「徵明」。《西清硯譜》

文待詔《鳳兮硯》，硯背銘云：「紫霞發彩，潤涵玉暉；鳳兮鳳兮，將望寥廓而高飛。」後識……

「嘉靖甲寅二月，玉磬山房製，徵明銘。」蓋待詔八十四歲時刻也。後歸陳文恭相國，其元孫際昌令桐梓，以貽遵義守平公翰。余因為作歌：郎州太守得片石，云是停雲館主鳳兮硯。文家舊物三百年，歎息遺珍眼中見。我聞二十七硯在當時，並寵爭妍皆異姿。曾孫眼枯元血碧，鳳兮飄搖何處歸？……《景曜流暉》嗟命窮，至今老衲寫梵文（待詔《流暉硯》，今為浙僧某有）。……他年竹嘯軒中訪鸞友（沈歸愚藏待詔《高齋硯》），落落殊翁照胥組。玉磬同時問故寮，尚有音塵無恙否？撫今感昔愴我神，絕憐八十四歲之老人。心長手軟細鐫刻，豈期飛下橫山村（村，文恭公所居）。兩承已是麟鸞種，何況凡鳥為兒孫。……《巢經巢詩集》卷四《文待詔鳳兮硯歌》

沈君飲谷有一研，作蓮花相。　其北波濤甚雄湧，上題梵字。　故倪高士物，後歸文待詔者，而莫

知摹本所自出。予謂此瀹洲洛伽山景物也，因名之曰《小白華研》。 《鮚埼亭詩集》卷七

家中偶起三間小屋，適穆文待詔所用圓研，殊不下墨。底有八分「賓爾敬游，翰墨之用，華陽

隱居」十二字。相傳陶貞白十賚文中第九，是研即其故物。因名之曰「賓研齋」。 《義門集‧與友人書》

《無夢園初集》刻成。系以無夢園，何居？海內知余好居園，不知余居園之無夢也。沈石翁詩

「浮雲以外夢俱無」。園既成，有贈余衡山先生古硯者，其銘云：「良宵恐無夢，有夢即日遊。」亦一

奇也。 《無夢園初集》自敘

《金精研》 正德辛未冬，劍池涸，得古甎，愛劉爲硯。硯爲武進馮克鈍舊藏。 馮藏《金精硯》

寒山片石神所剖，輪困離奇可用摩□手。榴皮苔□自縱橫，墨池浪起雲空走。研兮研兮，吾

當與爾常相守。 《歸雲樓硯譜》

琢水之肪，惟君子器。節堅後彫，石友之義。嘉靖丁巳，徵明。 上海博物館展出

唐寅《墨霞寒翠硯》題云：「硯爲子畏遺物，衡山於丙申年得之。書此，如見其人也。徵明。」

拓本

城北嘉善寺有奇石，景最幽。文衡山嘗與許攝泉同遊，題詩竹上，後書「丁亥九月九日，徵明

同子嘉，彥明同子穀來此。」休承即刻詩大竹上，好事者取詩竹製筆筒，今尚存王丹丘家。 同治《上

江兩縣志》

（七）書法弟子

陳　淳　吳中有高逸絕塵之士，以文學才藝爲時欽聲，光皎皎聞於海內者，曰「白陽先生」陳君，諱淳，字道復。後以字行，別字復甫。蘇郡長洲之大姚村人也。祖諱璐，南京都察院左副都御史。考諱鑰，爲郡陰陽正術。時太史衡山文公有重望，遣從之游。涵揉磨琢，器業日進。凡經學、古文、詞章、書法、篆籀、畫、詩，咸臻其妙，稱入室弟子。　　《陳白陽集》附錄張寰《白陽先生墓志銘》

祝、文、王三君子下有陳淳道復，以字行。正書初從文氏，欲取風韻，遂成媚側。行書出楊凝式、林藻，老筆縱橫可賞。而結構多疏，亦南路之濫觴也。　　《書訣》

彭　年　彭孔加名年，長洲人。號龍池，書學文衡山。　　《藝苑巵言附錄》

彭孔加名年，長洲人。少游於徵明，而潛思大業。彌歲，讀誦遂皆究通之，徵明大稱之，名曰以著。　　《續吳先賢傳》卷十一《文學》

年字孔加，長洲人。長身玉立，少磊落，嗜讀書。書法宗顏、歐，其名亞於文待詔。家徒壁立，所交多賢豪長者，不肯一言干乞。人有所餽，雖升斗粟，非文字交，峻辭若浼，卒以貧死。有《隆池山樵集》。　　《列朝詩集》集中

周天球　周天球，字公瑕，號幼海。少從文太史游，因以書名吳中。其書雖骨有餘而未臻化境。
楷書工緻，殊勝行草，所謂有書學而無詩才者也。畫蘭石墨花頗佳，寫蘭尤得鄭思肖標格。

《無聲詩史》

文待詔好獎許後進，晚年有人乞書者，輒曰：「吾老且倦，即書亦不佳，盍往周公瑕。公瑕書不
減吾，而神情正旺，于君何如？」

《梅花草堂筆談》卷一

周天球，字公瑕，太倉人。年十六，隨父徙吳，仍就州籍試，補府學諸生。即棄諸生，肆力詩文，兼善大小篆，古隸、行楷法。從文徵明游，治經生
業，名日起。年四十，患奇疾，遇神醫得愈。年八十二，豐碑大碣，皆出其手。性爽邁，不屑世故。然內行淳備，父歿，與二弟
海內慕其書者輻輳，一時豐碑大碣，皆出其手。性爽邁，不屑世故。然內行淳備，父歿，與二弟
分甘共暖，其姑姊妹親黨寡居無依者，咸籍舉火。感文徵明接引，設象中堂，歲時奉祀。年八
十二卒。

道光四年本《蘇州府志》卷一百八《人物·流寓》

錢　穀　叔寶先生穀，其字叔寶，世爲吳人。先生少孤，能自勵讀書。家貧，無所得書，游先太史
門，日取架上編裒讀之且徧。復以其餘能習繪事，心通神解，超入逸品。於是聲日益起，戶屢
時滿。顧先生愈不爲家，家愈貧。先太史過而題室曰「懸磬」，先生笑曰：「吾志哉」。而其嗜讀
書日益甚，手録古文金石書幾數千卷，校讎至丙夜不休。

《姑蘇名賢小紀》卷下《錢叔寶先生》

錢少室先名府，字允治，後以字行，更字功甫，別號少室山人。父馨室，爲衡山翁高弟，藝苑稱善

讀書，能工楷小篆，竟以畫掩其長。

《姑蘇名賢後記》

陸師道　陸先生者，諱師道，字子傳，其先蘇之長洲人。生而穎儁，七歲能裁小語詩。稍長，受王選部穀祥易，以易補博士弟子。先生秀眉美姿，玉立頎然。其再屈公車而詞賦聲隆隆起，凡六載，始成進士，尋以母老乞歸。會所予告過期，遂不肯出，益肆力於學，益工歌詩及古文詞。又益習書，小楷以至古隸皆精絕。又傍曉繪事，簡淡咄咄逼倪元鎮。時文待詔先生徵明者里居，而亦善詩及書及繪事，先生造門用師禮禮之。人謂先生「業已貴，胡折節乃爾？且不聞世以藝目先生耶？」先生曰：「子言之誤，夫文先生，以藝藏道者也。自吾見文先生，無適而非師也者。」奉之益篤，文先生亦篤好先生，即膠漆莫喻也。諸臺使慰薦先生者無慮數十疏。自世宗朝，執政者好拔其黨據津要，以相翼毗，而輕於棄名士大夫，而士大夫亦醜之，莫肯爲用，而吾吳最盛。前先生者，有王參議庭、陸給事粲、袁僉事袠，皆里居與先生善。而先生所取友如王太學寵、彭徵士年、張先輩鳳翼兄弟，多往來文先生家，與先生之子博士彭、司諭嘉，日相從評隲文事，考校金石，三倉鴻都之學，與丹青理；茗盌爐香，翛然竟日。先生初號元洲，尋更曰五湖，以表寓也。卒之年六十四。二子士謙、士仁，皆有名士風。

《弇州山人續稿》卷七十《陸子傳先生傳》

師道字子傳，由進士授工部主事，改禮部。以養母請告歸。歸而游徵明門，稱弟子。家居十四年，乃復起，累官尚寶少卿。善詩文，工小楷古篆繪事。人謂徵明四絕，不減趙孟頫，而師道並

傳之，其風尚亦略相似。平居不妄交游，長吏罕識其面。　　《明史稿·文苑》

居　節　公名節，字士貞，別號商谷，吳郡人。乃文徵仲高足弟子也。尚氣節，不肯婀嫟以取媚于人。臨財最有分辨，雖其末路窶甚，竄從無立錐，竟不甘趨謁。繪事甚得徵仲心傳。字與詩，亦自師門來，而劑以趙松雪、陸放翁。　　《皇明詞林人物考》卷十二

居節字士貞，少從文徵明遊，學書畫。家故隸織局，織監孫隆聞其名，召見，不肯往。孫怒，坐以逋帑，拘繫破家。蹗居半塘，數椽蕭然。所與交多山人衲子，落落寡諧。每過辰未舉火，吟嘯自若。年六十，以窮死。著《牧豕集》。　　《虎丘山志》卷八《人物》

陸　治　布衣陸包山先生治，字叔平，吳人也。先生生而磊落，負文采，有姿致，為故太傅王文恪公所識異。遊祝、文二先生門。其于丹青之學，務出其胸中奇以與古人角。一時好稱之，幾與文先生埒。　　《弇州山人續稿》卷一百四八《吳中往哲像贊》

居節，人品高雅。所作平林遠黛，蕭曠絕倫。書法亦佳。不愧停雲高弟。　　《小鷗波館畫識》

陸治字叔平，號包山，長洲人。隱支研，治圃不出。善行楷。　　《佩文齋書畫譜》卷四十三《書家傳》

王穉登　字伯穀，先世江陰人，移居吳門，十歲為詩，長而駿發，名滿吳會間。妙於書及篆隸。吳門自文待詔歿後，風雅之道，未有所歸。伯穀振華啟秀，噓枯吹生，擅詞翰之席者三十餘年。

《列朝詩集》

王穉登字百穀。嘉靖末遊京師，客相國袁煒第。煒試諸庶吉士紫牡丹詩，不稱意，屬穉登為之，大稱賞。將薦之朝，未果，煒卒，穉登哭其墓。隆慶初，復北上。徐階當國，頗修憾於煒，或勸穉登不名袁公客，不從，刊《燕市》《客越》二集，備書其事。初吳中自文徵明後，風雅無定屬，穉登僑寓吳中，嘗及徵明門，遂繼主壇坫者三十餘年。王世貞與同郡友善，顧不甚推之，穉登亦不為之下。及世貞歿，其子坐事繫獄，穉登傾身救援，人以是益重其風義。

光緒本《江陰縣志》卷十七《人物文苑》

黎民表　瑤石黎君諱民表，字惟敬，廣東從化人。由鄉貢進士任中書舍人，擢南京兵部車駕司員外郎。性嗜詩篇，屢有刻本，且善臨池之技。其隸書得其師文衡山先生家法，大為宇內人士所重。

《皇明詞林人物考》卷八

顧亨　字汝嘉，長洲人。官至中書舍人。書學王、虞、歐、趙，嘗受業於衡山之門。　《書訣》

王恕　王君名恕，字仁夫。其先蜀人，後徙茲溪家焉。薄游三吳間，館包山蔡孔目氏。未幾蔡卒，改館松陵趙廉憲弟宏氏，俄亦卒。乃北之吳城，見衡山而授字家八法。

《松籌堂集》卷十《苦讀先生王君傳贊》節

陸　畖　字華甫，隱居畢澤，因號畢淵。少從文徵明遊，書畫得其遺意。尤工詩，有詩稿行世。

康熙本《常熟縣志》卷二十《人物文苑》

沈大謨　沈禹文名大謨，吳郡人。嘗遊於文衡山之門。予齋中有其小楷書《詠秋葵》一詩，與文氏二承及周公瑕諸人同賦者。書法得衡山手意。

《蘇齋題跋》卷下《明沈禹文手札》

錢　仲　字子仲，慈谿人。善詩歌，精篆籀學，有李陽冰筆意。嘗遊陸詹事深、文待詔徵明之門。

《六藝之一錄》

釋福懋　字大林，竹堂寺僧，少有戒行。嘗遊文太史徵明之門，書學智永。

隆慶本《長洲縣志》

按：王世貞記述，有非弟子之列而學文書者：

王同祖　國子王司業同祖，徵仲甥也。詞翰爽朗，酷似其舅。

《弇州山人續稿》卷一百六十三《三吳墨妙下》

陸應節　古隸在明世殊寥寥，吾州陸旅攜爲文氏甥，妙得其意，惜三十而夭，未見其止。

《弇州山人續稿》卷一百六十三《三吳墨妙下》

梁思伯　番禺士人近頗斐然。梁禮部思伯，楷法亦精，遠得徵仲筆法。

《藝苑卮言》三

程大倫子明，全摹徵仲。而《鸚鵡》《鶺鴒》兩賦，風斯下矣。

《又》

顧德育牡丹一賦，結法酷似徵仲，唯老密處有別耳。

《又》

《弇州山人續稿》卷一百六十四《三吳楷法廿四冊》

考王世貞誤以王同祖爲文徵明婿。同祖，爲文徵明僚壻王銀之子。翁方綱云：「文衡山出，而江左字體，乃多用文家筆意。」當時袁氏六駿、四皇、三張以及王穀祥、王世貞之流，及從之學畫并時爲代筆之朱朗，結體每多文氏筆法。

附錄四：未經目叢帖中文徵明書法

敬一堂帖　虞山蔣陳鈞輯刻

第三十二冊　文衡山　節臨《黄庭經》　《秋聲賦》　《初寒風動》七律四首　《中秋夜作》七律

《叢帖目》卷五

按：《鳴野山房彙刻帖目》作三十一冊《節臨黄庭經》《秋聲賦》，三十二冊自書詩。又《秋聲賦》詳「拓本·非自作文」。

壽鶴山堂法帖　長洲石韞玉摹勒

第二卷　文徵明行書《韓公盤谷序》石韞玉跋　楷書李太白《春夜宴桃李園序》　楷書潘安仁《金谷園序》　行書朱子《四時讀書樂詩》　行書《題畫詩》二首　行書《中秋詩》三首

第三卷　文徵仲行書及尺牘　《鳴野山房彙刻帖目》利集

按：行書《題畫詩》二首乃大行書《虎丘》二首，詳「拓本·自作詩詞·七律」。

清華齋趙帖

九册 《老子傳》文徵明跋 《鳴野山房彙刻帖目》利集

觀復堂帖 明天啟間，海寧陳氏刻。

文徵明《阿房宮賦》 《鳴野山房彙刻帖目》貞集

存介堂集帖 康熙甲申七月望，張琦屬韓崇孟刻本。

文衡山真蹟 簪樹扶疏帶亂鴉二十行。東海張琦跋。東垣韓崇孟跋。 《集帖目》 《叢帖目》卷五

寶翰齋帖 明萬曆十三年，歸安茅一相撰集。

十一卷 文待詔書 《遊洞庭東山詩》行，一百廿七。周天球跋，張鳳翼跋。 《盤谷序》小楷，二十七。周天球跋。 《後赤壁賦》隸，二十九。 《赤壁賦》小楷，四十二。 《集帖目》

按：僅《盤谷序》未經目。

餘清齋帖 萬曆二十四年至四十二年，休寧吳廷摹勒。正帖十六卷，續帖八卷。

續帖第一册 王羲之《思想帖》，文徵明跋。 《叢帖目》卷三

式古堂法書 康熙六年，卞永譽撰集。

卷四 張旭《春草》七絕，徵仲觀款。 《叢帖目》卷五

懋勤殿法帖　康熙二十九年，奉旨模勒上石。

第二十一　文徵明《上林賦》并跋。　《叢帖目》卷五

三希堂石渠寶笈法帖　乾隆十五年，梁詩正等奉敕編。

第二冊　王羲之《袁生帖》，文徵明跋。　《叢帖目》卷五

荔青軒墨本　乾隆中年，桐城方觀承撰集。

第二　文徵明草書《千字文》，方求義跋。　《叢帖目》卷六

仁聚堂法帖　乾隆三十五年，崑山葛正箹撰集。

卷三　歐陽修與元珍學士書，文徵明跋。　《叢帖目》卷六

友石齋法帖　嘉慶二十年，南海葉夢龍編次。

第二冊　文徵明前後《出師表》并跋，李威跋。　《叢帖目》卷七

按：此帖疑與《海山仙館帖》相同，見「拓本·非自作文」。

餐霞閣法帖　嘉慶二十二年，常州毛漸逵撰集。

卷五　明文徵明《千字文》《玉田記》　《叢帖目》卷七

按：《玉田記》見《寄暢園法帖》。亦非文徵明書。

一七三四

春草堂法帖　道光十五年，錢塘王養度撰集。

卷一　唐摹王羲之《重告》等六帖，文徵明跋。

卷二　蘇軾集淵明《歸去來辭》字八首，文徵明跋。

卷四　祝允明《古詩十九首》，文徵明跋。

海山仙館藏真三刻　咸豐七年，番禺潘仕成撰集。

卷二　文徵明《論造化與天理》《袁安傳》節本，李紳《高松賦》，王勃《青苔賦》　《叢帖目》卷七

按：余所藏本爲前後《出師表》，李威跋，又唐人兩賦。與《叢帖目》所記異。

聽颿樓法帖　道光二十八年，番禺潘正煒編次。

第一冊　王羲之《蘭亭叙》，文徵明跋。

第五冊　明人書扇及尺牘　文徵明《桃花源記》潘正煒跋。

「老眼」五律兩首。　《叢帖目》卷九

紅豆山齋法帖　道光二十九年，寧鄉劉康鑒定。

第五冊　文徵明杜甫《秋興八首》。　《叢帖目》卷九

敬和堂藏帖　同治十年，義州李鶴年撰集。

卷一　文徵明《正氣歌》上。

卷二　文徵明《正氣歌》下。

卷三　文徵明與春潛令君書二通。與茂實書。與陽湖書二通。與春潛書。與繁祉書。與孔加賢友。與章簡甫書二通。與陽湖書。還家志喜等七律十九首。壬子歲除七律。洛神賦。《叢帖目》卷十

按：與陽湖書二通(已見一通)，與春潛書，與繁祉書，與孔加賢友，與章簡甫書二通，與陽湖書已于殘帖中見得，詳拓本。

盼雲軒鑒定真迹　同治十三年，遵化李若昌摹刻於京師。

卷三　文徵明漢皋、委珮七絕二首永瑆跋。　《叢帖目》卷十

梅花館扇帖　光緒四年，李吉壽撰集。

卷一　文徵明

卷二　文徵明

舊雨軒藏帖　崇禎十三年，上海朱長統摹勒。

第三冊　文徵明與朱邦憲書六通，和朱邦憲江南感事七律二首並跋。　《叢帖目》卷十一

聚奎堂集晉唐宋元明名翰真蹟　明萬曆四十年刻，刻人未詳。

第五卷　明　文徵明《後赤壁賦》　《叢帖目》卷十八《附錄》一

瑤山法帖　乾隆五十二年，江陰孔廣居摹勒。

卷五　文徵明《畫錦堂記》　《叢帖目》卷十八《附錄》一

聽雨樓法帖　咸豐元年，太谷孫阜昌撰集。

卷二　文徵明臨《黃庭經》《赤壁賦》　《叢帖目》卷十八《附錄》一

附錄五：文徵明書法作品年表

（書件可疑者亦予編入，未註出處，僅供參考）

明弘治三年庚戌（一四九〇）二十一歲

題沈周《楊花圖》詩。

明弘治八年乙卯（一四九五）二十六歲

題吳大淵索沈周畫壽張西園詩。

弘治十年丁巳（一四九七）二十八歲

五月十三日書《洗兒詩》。　書贈日者徐生詩。

弘治十一年戊午（一四九八）二十九歲

題沈周《釣月亭圖》并篆書引首（大觀錄）。　又題沈周《釣月亭圖》并隸書引首（寓意錄、石渠寶笈）。

行書《文信公事》四首。　冬閏月小楷《江南春》。　冬閏月行書《江南春》。　篆書沈周《大夫

松圖》引首「上壽之徵」。

弘治十二年己未（一四九九）三十歲

行書「石丈書來」柬致唐寅。　行草書「賤子隨計」帖致王韋。

弘治十三年庚申（一五○○）三十一歲

六月十日小隸書跋康里巙書李白詩。　六月十日小隸書跋康里巙書自作詩。　十月鈔《瑯琊

漫鈔》并跋。

行書蘇軾《僧伽塔詩》。　題鄭思肖畫蘭。

弘治十四年辛酉（一五○一）三十二歲

九月小楷跋張靈畫。　小隸書跋詹孟舉書《叙字》。

弘治十五年壬戌（一五○二）三十三歲

十一月七日小隸書跋李應禎書《大石聯句》。　行書題唐寅《黃茆小景》。　書《新荔篇》。　隸

書李東陽《東莊記》。　大隸書《桃渚圖》引首「永錫難老」。

弘治十六年癸亥（一五○三）三十四歲

隸書餞毛理詩。

弘治十七年甲子（一五〇四）三十五歲

三月晦小楷「自王英」手柬上岳父吳愈。

小楷《落花詩》（共七卷）。已見者《過雲樓帖》《中國古代書畫圖目六》、日本二玄社《文徵明集》三卷皆存疑。未見者《吳越所見書畫錄》《過雲樓書畫記》《書畫鑑影》《虛齋名畫錄》。

廿日草書賈誼《弔屈原賦》。　小楷跋趙孟頫二手柬。　跋趙孟頫楷書《千字文》。　除日跋李

應禎《石湖詩》。　小楷甲子雜稿。

四月廿一日小楷「自家叔」手柬上岳父吳愈。　十月

十一月

弘治十八年乙丑（一五〇五）三十六歲

人日楷書《人日詩》。　二月書贈楊季靜詩。　書顧氏《感梅圖詩》。　小楷《落花詩》四十首

（《清歡閣藏帖》）。

正德元年丙寅（一五〇六）三十七歲

二月題趙孟頫書《洛神賦》。　三月既望行書《落花詩》十首。　三月篆書「江山初霽」於圖卷引

首。　四月朔小楷杜啟《重修姑蘇志後序》。　九月九日題沈周畫菊。　四月廿日題王淵《芙蓉

鸂鶒圖》。　七月十二日跋曹知白畫八幅（寶繪

題陸復《墨梅卷》。

正德二年丁卯（一五〇七）三十八歲

二月既望行書跋杜瓊《南村別墅十景冊》。　春行書《落花詩》十首。

四月跋顧閎中《韓熙載夜宴圖》（眼福編）。

錄）。　正德三年戊辰（一五〇八）三十九歲

七月廿九日小楷「華誕」手柬上岳父吳愈。　冬書黃庭堅書《陰長生詩》後（眼福編）。

三月十日題唐寅畫墨牡丹。　春隸書題趙孟堅畫蘭石。　四月廿二日行書《洞庭兩山詩》。

五月爲黃雲行草書詩卷。　六月草書《落花詩》十首。　書送戴昭詩。　題錢貴小像詩。　題《存菊詩》。

正德四年己巳（一五〇九）四十歲

二月書《壽陳可行詩》。　四月廿四日小楷「向吳定回」手柬上岳父吳愈。　五月廿二日行書詩帖寄陳淳。　書《存菊詩》。　隸書《內翰徐公像贊》。　小楷「前者」手柬上岳父吳愈。

正德五年庚午（一五一〇）四十一歲

三月朔跋蘇軾五帖蘇過一帖。　五月既望跋黃公望《洞庭奇峰圖》（石渠寶笈）。　六月小楷李東陽《明故中書舍人徐君墓志銘》。　七月二日小楷題王羲之《七月帖》（式古堂書畫彙考、大觀錄）。　行書「不意慶門」「今日」兩柬致王韋。

正德六年辛未（一五一一）四十二歲

七月廿三日小楷《常清靜經》。　八月朔草書《千字文》。　九月下澣書《陸隱翁贊》。　十月十日行草書《山行詩》。　冬小楷《金精研銘》。

正德七年壬申（一五一二）四十三歲

二月十八日題王維《雪渡圖》（寶繪録）。　四月十一日題倪瓚《秋林野興圖》（寶繪録）。　五月

廿一日草書《重葺停雲館》等詩十四首。　閏五月廿一日小楷跋錢良友書《吳仲仁春游詩》。

小隸書題王冕畫墨梅。　　隸書王鏊《石田先生墓志銘》。　　書《修竹堂寺募緣疏》。　行書《病

中遣懷》二首寄王韋。　　行書《宗主》帖寄王韋。

正德八年癸酉（一五一三）四十四歲

七月既望題王維《江山雪霽圖》并隸書「墨寶」引首（寶繪録、享金簿）。　七月廿九日書林逋詩

七首。　八月十三日書贈顧璘行卷小序。　　九月十日題高克恭《歸雲擁樹圖》（寶繪録）。　九

月十六日小楷跋歐陽修《付書局帖》。　十二月七日于婁江舟中草書五律十一首。　跋王維

《春溪捕魚圖卷》并書《漁父詞》十二首（寶繪録、虛齋名畫續録）。

正德九年甲戌（一五一四）四十五歲

三月八日行書《先友詩》第廿六首（墨跡册）。　五月既望隸書《千字文》。　五月廿一日跋李昭

道《林塘秋暇圖》（寶繪録）。　六月廿五日小楷追和楊維禎《花游曲》及諸詩。　九月十六日行

書《悟陽子詩叙》與唐寅圖合卷。　十月五日篆書《千字文》。　行書《先友詩》等廿五首。　題

沈周臨米元暉《大姚村圖》。　　書王寵《聽松賦》。

正德十年乙亥（一五一五）四十六歲

三月十七日跋顧愷之《瑤島仙廬圖》（寶繪錄）。　四月六日小楷《聖主得賢臣頌》。　五月廿一日篆書《千字文》（石渠寶笈）。　五月廿七日跋李建中書《千字文》。　小楷祖父洪《括囊稿》。　九月廿四日重題三年前三體書七律三首。

正德十一年丙子（一五一六）四十七歲

三月既望行書跋王孟端《湖山書屋圖》。　四月九日跋王維《江干秋霽圖》（寶繪錄）。　四月大字所作《雨宿楞伽寺詩》。　八月行書題沈周畫卷詩四首。　十月晦跋陸探微《員嶠仙遊圖》（寶繪錄）。　十一月三日跋黃公望等八家合卷（寶繪錄）。

正德十二年丁丑（一五一七）四十八歲

二月五日再題王維《春溪捕魚圖卷》（寶繪錄、虛齋名畫續錄）。　二月小楷《湘君》《湘夫人》。　三月雨中書七律一首。　立夏日跋郭忠恕畫十幅（寶繪錄）。　四月廿七日小楷跋《玉枕蘭亭》。　十月十五日跋趙孟頫等十家畫（寶繪錄）。　十月廿四日跋趙令穰《秋邨暮靄圖》（寶繪錄）。　書贈楊進卿詩并隸書「飛鴻雪蹟」引首。　跋徐賁畫十幅（寶繪錄）。

正德十三年戊寅（一五一八）四十九歲

三月既望再題王維《江干秋霽圖》（寶繪錄）。　春行書《茶會》等十二首。　四月廿一日隸書觀

款於文天祥書蘇軾詞後。　五月跋黃公望畫二十幅（寶繪錄）。　九月既望跋周文矩《重屏會棋圖》（西清劄記、中國歷代繪畫故宮博物院藏畫集）。　十一月小楷唐詩絕句扇面。　十二月廿二日行書《自附》帖致王韋柬。　小楷《明故繪錄）。

黃君仲廣墓志銘）。

正德十四年己卯（一五一九）五十歲

二月既望題小楷元人《深翠軒詩文卷》。　三月三日跋閻立本《秋嶺歸雲圖》（寶繪錄、嶽雪樓書畫錄）。　穀雨日跋關仝《層巒秋靄圖》（寶繪錄）。　五月十四日題王孟端墨竹。　五月望跋宋搨《淳化閣帖》六卷。　五月跋方從義《松巖蕭寺圖》（寶繪錄）。　七月既望跋張旭《四詩帖》（式古堂書畫考）。　七月既望跋郭忠恕《避暑宮圖》。　七月題名祝允明草書詩後。　八月初八日小楷跋趙奕書梅花詩。　秋跋米芾《雲山圖卷》。　十一月既望跋郭忠恕《夏山仙館圖》（寶繪錄）。　十二月廿二日跋荊浩《楚山秋晚圖》（寶繪錄）。　小楷周召二南詩及二王帖目。行書《金陵近詩》十四首。　隸書《陳以弘墓志》。

正德十五年庚辰（一五二〇）五十一歲

正月題曹知白山水卷（寶繪錄、穰梨館過眼續錄）。　二月廿五日小楷《千字文》。　上巳日跋蘇軾《御書頌》。　三月既望小楷五律十五首。　三月小楷《三學上陸冢宰書》。　四月朔跋

《名藻叢林冊》并題引首(寶繪錄)。　四月晦跋趙幹《春林曲陽圖》(寶繪錄)。　九月九日小楷題王義之《感懷帖》(拓本)。　九月隸書李元中《蓮社圖記》。　十月八日跋關仝《秋山凝翠圖》(寶繪錄)。　十月既望跋劉松年《便橋見虜圖》(珊瑚網、式古堂書畫彙考)。　十月既望隸書李至《座右銘》。　十月既望跋重畫《山下出泉圖》。　十一月八日題李成畫(寶繪錄)。　十一月草書《八月六日書事》等七律四首。　十一月晦小楷跋唐摹李懷琳書《絕交書》。　冬書《東堂燕集詩》二首。

正德十六年辛巳（一五二一）五十二歲

二月八日三題吉祥菴詩。　三月望小楷跋宋高宗《徽宗御集叙》。　三月跋李公麟《蕃王禮佛圖》。　暮春題錢舜舉花鳥十幅(寶繪錄)。　五月初三日小楷跋趙孟頫書《唐人授筆要說》。五月仿鍾繇書《千字文》。　六月既望題徐賁仿巨然、惠崇二家筆意。　六月小楷《藥師經》(秘殿珠林)。　十月朔跋張僧繇《翠嶂瑤林圖》(寶繪錄)。　十月十七日小楷《落花詩》。　十二月四日題米友仁畫卷(寶繪錄)。　十二月四日跋周文矩《十美圖》(寶繪錄)。　行書跋李東陽詩帖。　書詩與王寵書合冊。

嘉靖元年壬午（一五二二）五十三歲

正月穀日跋黃公望倣古二十幅(寶繪錄)。　楷書袁泰題《薦季直表》兩跋。　二月十七日跋王

蒙《天香書屋圖》(寶繪錄)。　二月楷書馬錄撰《廉石記》。　修褉日書《琵琶行》。　三月既望

小楷《金剛經》(古緣萃錄)。　三月十九日題高克恭畫卷(寶繪錄)。　春跋沈周臨宋人筆意。

四月初跋盧鴻《盧岳觀泉圖》(寶繪錄)。　四月六日楷書《道德經》(秘殿珠林)。　四月六日行

草書《口號》十首(中國古代書畫圖目六)。　六月九日跋趙伯駒畫長幅(寶繪錄)。　七月廿八

日小楷《佛遺教經》。　九月十日行書《蜀道難》于沈周畫卷後。　九月既望小楷《金剛經》。

十月二日行書跋夏珪《晴江歸棹圖》(寶繪錄、書畫鑑影、南宋院畫錄)。　十月廿一日題趙孟頫

《萬仞蒼崖》(寶繪錄)。　十一月三日跋王維《秋林晚岫圖》(寶繪錄)。　行書「比承體中」手柬

上岳父吳愈。　　書詩與王寵詩合卷。　書「石湖草堂」扁額。

嘉靖二年癸未（一五二三）五十四歲

三月五日寄妻吳夫人書。　三月十二日、三月廿五日、四月廿五日、四月廿九日、閏四月八日、

閏四月十八日、閏四月廿五日、六月十九日共行書八柬寄文彭文嘉。　四月二日跋郭忠恕畫八

幅（寶繪錄）。　閏四月廿八日小楷手柬致兄文徵靜。　六月七日跋盧鴻《嵩山草堂十景冊》

（寶繪錄）。　八月既望小楷《漢筠賦》(橫幅墨蹟)。　十二月十日題趙伯駒《入關圖》。　小楷

林俊《華君時禎配張孺人墓志銘》。　小楷汪俊壽喬宇六十序。　又小楷自作賀詩。

嘉靖三年甲申（一五二四）五十五歲

二月十日小行楷《桃源行》。　六月十九日行草書「兩日前」柬付文彭兄弟。　九月初八日行書「近蒙手書」柬上岳父吳愈。

嘉靖四年乙酉（一五二五）五十六歲

二月草書乞恩休致疏稿。　八月十八日小楷跋《宋拓十七帖》并書釋文。　十一月朔小楷跋顏真卿《祭姪文》。　十一月朔行書跋顏真卿《祭姪文》《唐宋八大家帖》。　十一月朔行書「比月得」小柬付子文彭、文嘉。　十一月廿九日小楷跋顏真卿《祭姪文》。　十一月隸書跋蘇軾《楚頌帖》《唐宋八大家帖》。　行書《潘半巖小傳》。

嘉靖五年丙戌（一五二六）五十七歲

正月小楷《金剛經》。　二月跋祝允明行書《古詩十九首》（唐六如印冊）。　四月小隸書《題六如居士詩》（唐六如印冊）。　四月細楷《解元六如公小傳》（唐六如印冊）。　六月朔行草書《早朝詩》十五首。　七月二日跋趙伯駒《桃源圖》《紅豆樹館書畫記》。　八月十七日行書「數日前」小柬付文彭。　八月廿日草書休致疏稿。　八月廿六日草書休致第二疏稿。　九月二日行草致仕第三疏稿。　九月十一日行書跋趙雍仿古十幅（寶繪錄、壯陶閣書畫錄）。　十月十日行書《出京馬上口占》七絕十首。　十月廿六日草書《千字文》。　十二月上浣題趙孟頫為袁清容四幅并跋（寶

繪錄）。　十二月十三日跋趙孟頫《蘭亭圖》（寶繪錄）。　十二月小楷唐人律絕詩冊。　冬行書《蘭亭叙》（石渠寶笈、故宮旬刊）。　小楷吳一鵬撰《刑部尚書立齋吳公墓志銘》。　歲暮行草書《懷歸詩》與《出京詩》合冊。

嘉靖六年丁亥（一五二七）五十八歲

三月既望書《虎丘春游詞》十首。　春跋趙伯駒畫八幅（寶繪錄）。　六月既望行書《早朝》等詩十一首。　六月廿一日跋馬遠《虛亭漁笛圖》（寶繪錄、南宋院畫錄補遺）。　七月廿六日行書舊作九首（古芬閣書畫記）。　八月十日行書李白《題四皓》。　八月十三日書錢、伍二先生過訪詩。　九月九日書詩金陵嘉善寺竹上。　九月閱《資治通鑑》并識。　九月小楷《秋暮離情》扇面。　十月四日跋倪瓚爲黃公望畫十幅（寶繪錄）。　十一月晦跋閻立本《西嶺春雲圖》（寶繪錄）。　小楷《河南布政使司右參政吳公墓志銘》。　書《望湖亭詩》。

嘉靖七年戊子（一五二八）五十九歲

花朝臨趙孟頫隸書《桃花賦》。　二月題《五友圖》詩。　三月廿六日小楷《琴賦》。　三月大行書「輞川圖詠」引首。　四月十日跋吳道玄《五雲樓閣圖》（寶繪錄）。　四月望後楷書《古詩十九首》。　四月跋盛懋爲瑩之畫山水長卷（寶繪錄）。　五月行書跋唐寅《山居四時樂冊》（古芬閣書畫記）。　七月二日楷書周廣《重修楊將軍墓廟記》。　七月三日行書《蘭亭叙》扇面。

七月十五日題黃公望畫八幅（寶繪録）。　秋分日跋李思訓《寒江晚山圖》（寶繪録）。　十月九

日題《鶴聽琴圖》。　十一月望跋李昭道《春江圖》（寶繪録）。　行書「明日具炙鷄絮酒」東致彭

年。　題高克恭《寒窗幽逸圖》（寶繪録）。　行書《千字文》。　小楷《俞母文碩人墓志銘》。

《林酒仙傳》。　三月底草書《石湖詩》二首。　四月十八日行書《千字文》。　五月六日跋鄭思

小楷崔銑《大明江陵知縣朱公墓志銘》。　小楷李夢陽《凌谿先生墓志銘》。

嘉靖八年己丑（一五二九）六十歲

二月廿四日小楷沈周及己作《落花詩》二十首。　二月廿八日跋董源《夏山深遠圖》（寶繪録）。

三月六日題倪瓚畫（寶繪録）。　三月十三日小楷李元中《蓮社圖記》。　三月既望楷書丁偓

肖畫蘭。　五月六日行書《戊子除夕》詩暨柬寄徐縉。　五月既望跋宋徽宗《王濟觀馬圖》。

五月既望跋陸探微《佛母圖》（秘殿珠林）。　五月既望跋錢選《諸夷職貢圖》（寶繪録）。　七月

三日隸書《長恨歌》（中國古代書畫圖目六）。　七月行書《洛原記》。　八月三日題趙令穰《秋

村平遠圖》（寶繪録）。　八月十六日跋李昭道《秋山無盡圖》（寶繪録）。　九月六日跋元人書

《賢己篇》。　十月初跋王蒙爲危素畫二十帖（寶繪録）。　十月九日跋盛懋爲袁凱仿古十幅

（寶繪録）。　十二月四日跋《四朝合璧》（寶繪録）。　長至後一日跋黃公望《吳門秋色圖》（寶

繪録）。

嘉靖九年庚寅（一五三〇）六十一歲

正月廿一日跋黄公望爲徐元度畫卷（寶繪録）。　正月廿九日題李成《秋山圖》（寶繪録）。　二

月七日題米芾《雲山卷》（寶繪録）。　二月十日小楷蘇軾《醉白堂記》。　二月十八日跋李成畫

十幅（寶繪録）。　二月廿六日跋范寛《江山秋霽圖》（寶繪録）。　穀雨日跋管道昇《竹窩圖》

（寶繪録）。　穀雨日隸書楊季静像引首。　三月望隸書《羅漢贊》。　三月楷書《義之筆陣

圖》。　三月跋高克恭爲鄧文原畫十幅（寶繪録）。　春跋唐寅《右軍換鵝圖》。　四月既望行草

書《桃花源記》及詩。　又行書《蓮社十八賢圖記》（香港鄧民亮供資料）。　五月三日行書《前赤

壁賦》。　五月十七日小楷《道德經》。　五月廿九日楷書《初夏齋居簡王履吉》等舊作二首。

六月六日小楷《赤壁賦》。　七月三日題王詵《釣魚圖》（寶繪録）。　七月既望跋宋搨《淳化閣

帖》三卷。　七月小楷再和倪瓚《江南春》二首。　七月行書再和《江南春》二首。　七月書《江

南春》于仇英畫卷。　七月題趙孟頫仿顧愷之畫（寶繪録）。　八月二日跋《定武蘭亭》。　八

月小楷《江南春》二首。　九月望日跋顏真卿《劉中使帖》（郁氏書畫題跋記）。　十月二日大行

書題宋高宗與岳飛手敕《滿江紅》。　十月七日跋王維《輞川圖》（寶繪録）。　十一月廿三日跋

李思訓《江鄉秋晚圖》（寶繪録）。　十二月三日跋《袁生帖》（郁氏書畫題跋記）。　十二月四日

跋王洽《雲山圖》（寶繪録）。　冬跋李思訓畫卷（寶繪録）。　小楷《薛文時甫墓志銘》。　楷書

《張梅谿墓表》。　　行書詩柬致補齋。　　隸書「聞德齋」。　　題黃公望《員嶠秋雲圖》（寶繪錄、味水軒日記）。

嘉靖十年辛卯（一五三一）六十二歲

二月既望行書題畫七古一首。　　又行書《山居篇》。　　三月大隸書「志在千里」（橫幅墨蹟）。　　三月題水墨寫意十二段。　　四月廿五日小楷《金剛經》。　　五月望題趙伯駒山水長幅（寶繪錄）。　　長夏題趙孟頫仿張僧繇（寶繪錄）。　　閏六月二日行書《松入風》扇面。　　夏跋趙孟頫《待渡圖》（寶繪錄）。　　七月七日書《水龍吟》於燕文貴《早行圖》後。　　八月朔小楷跋顏真卿《劉中使帖》。　　行書「早來左顧」柬致華夏。　　九月朔小楷跋《袁生帖》。　　九月九日行書跋蘇軾《興龍節侍讌詩》。　　九月十一日跋王詵《蜀道寒雲圖》（寶繪錄）。　　九月十三日行書《風雨重陽詩》六首（書畫鑑影）。　　九月既望書黃庭堅《論學書字序》。　　九月晦行書跋黃庭堅書《經伏波神祠詩》。　　九月細楷跋《袁生帖》（文彭筆）。　　十月朔小楷跋《薦季直表》。　　十月細楷跋《薦季直表》《文彭筆》。　　小楷《袁府君夫婦合葬銘》。　　行書《壽浙省都事海月華君序》。　　楷書賈詠撰《明故拙翁陳君暨沈孺人合葬墓誌銘》。

嘉靖十一年壬辰（一五三二）六十三歲

人日書《與之城北別業小集》詩。　　二月廿五日小楷跋祝允明《蘭亭序》。　　二月，行草書《天池

詩》。　三月六日臨蘇軾《洋州園池詩》。　三月既望跋趙氏三世畫馬卷。　三月廿六日臨《蘭亭叙》。　三月既望臨《黃庭經》。　三月既望跋趙伯駒《瑤池仙境圖》(寶繪錄)。　三月書《追和雲林江南春詞》。　三月題趙伯駒《瑤池仙境圖》(寶繪錄)。　三月行書《遊吳氏東莊詩》。　春行書舊作五古二首七律二首。　四月八日小楷《金剛經》(拓本)。　四月既望小楷《高松賦》《青苔賦》。　四月十七日跋仇英臨顧閎中《韓熙載夜宴圖》。　六月十五日小楷《刺客列傳》(書道全集)。　四月既望細楷跋《萬歲通天進帖》(文彭筆)。　六月既望行書范成大《田園詩》。　六月廿七日跋《定武蘭亭》。　七月十七日跋吳鎮爲危素畫二十幀(寶繪錄)。　七月廿二日小楷《莊子》(故宮歷代法書全集)。　十月二日跋趙孟堅《四香圖卷》。　十月望跋自畫《關山積雪圖》。　十月既望跋自畫《關山積雪圖》。　十月廿日題沈周仿巨然山水七古。　十月行書《中庭步月詩》。　十一月九日跋李公麟《揭鉢圖》(寶繪錄、秘殿珠林)。　十一月十日行書《明河篇》(古芬閣書畫記)。　十一月十日小楷袁安《上封事書》《南雪齋藏真》刻，即節刻前《袁安傳》。　十一月小楷《袁安傳》。　十一月既望小楷《雪賦》。　小楷《石沖菴墓志銘》。

嘉靖十二年癸巳（一五三三）六十四歲

二月五日跋李唐《關山行旅圖》(寶繪錄)。　二月題趙大年《春江烟雨圖》。　三月十六日跋李公麟《諸夷職貢圖》(寶繪錄)。　三月既望楷書跋王詵《漁邨小雪圖》。　四月五日行書《江南

春》扇面。　五月既望小楷《王氏拙政圖記》并各體書三十一景詩。　五月既望小楷《拙政園記》及詩三十一首。　五月十九日書庚戌年滁陽山中作七古一首。　五月行書七律三首。

五月題王蒙《松壑秋雲圖》（寶繪録）。　六月大隸書元張翥《春草軒記》。　夏行書自跋墨筆花卉册。　八月題王詵畫七絶一首（寶繪録）。　十月三日大行書風入松卜算子詞。　十月四日行書跋舊作山水。　十月望後跋黄公望《萬里長江圖》（寶繪録）。　十一月四日小楷跋蘇軾《治平僧札》。　十一月廿四日行書《蘭亭詩》。　十一月隸書《千字文》（停雲館真蹟）。　十一月楷書《百家姓》（停雲館真蹟）。　十二月七日跋王詵畫十幅（寶繪録）。　書廣東廉州知府王傍墓志。　題趙令穰《春江烟雨圖》七古。

嘉靖十三年甲午（一五三四）六十五歲

正月廿六日再跋王詵畫（寶繪録）。　春分日題張僧繇《秋江晚渡圖》（寶繪録）。　二月十日小行書劉商《胡笳十八拍》（文徵明小字字帖）。　二月既望行草書《滕王閣序》（古芬閣書畫記）。　閏二月既望楷書及行書跋祝允明草書前後《赤壁賦》。　三月既望跋米友仁《湘山烟靄圖卷》。　三月既望小楷《拙政園記》及詩。　三月既望行書《千字文》。　三月既望小楷《蓮社圖記》。　五月既望行書《輞川詩二十首》。　六月一日行書《春曉》《春夜》二曲。　六月既望大行書《虎丘詩》二首（中國古代書畫圖目六）。　七月二日跋江參《長江圖》。　七月十二日題郭

忠恕《仙山樓觀圖》（寶繪録）。　七月廿日小楷《宮鹽詩十二首》。　八月廿二日行書《五柳先生傳》。　九月十五日爲邢參補祝允明書《秋興詩》并跋（文徵明書法選）。　十月跋黃筌《蜀江秋浄圖》（寶繪録、嶽雪樓書畫録、三秋閣書畫録）。　十一月九日跋李成《秋嵐凝翠圖》（寶繪録）。　十一月十六日小楷《千字文》。　十二月望小楷《文賦》（古緣萃録、澄蘭堂帖）。　冬題巨然《治平寺圖》。　書《喜雨亭記》。　跋馬和之畫卷（寶繪録）。

嘉靖十四年乙未（一五三五）六十六歲

正月行書《元旦朝賀》等七律十首。　二月四日行書前後《赤壁賦》。　二月十日題唐寅《群卉圖卷》。　二月廿一日草書《千字文》。　四月七日題沈周仿梅道人山水樹木冊。　四月十二日小楷《千字文》（湖海閣藏帖）。　四月廿九日，小楷《千字文》。　六月廿八日草書《千字文》。六月晦書吳中諸山詩十八首。　八月小楷跋趙孟頫書《洪範》及圖。　八月小楷跋張即之書《報本庵記》。　八月跋宋高宗書《度人經》（秘殿珠林）。　九月楷書楊循吉《嘉定新建思賢堂碑》。　九月廿三日行草書送吳純叔七古一首。　十一月書記墨法。　十一月晦行書跋所作《雲山卷》。　十二月書《潏溪草堂詩》。　小楷《礦菴毛公墓誌銘》。　跋蘇舜欽《留別王原叔詩》。　題方從義畫（寶繪録）。

嘉靖十五年丙申（一五三六）六十七歲

三月六日行書《山居篇》。 二月廿三日爲謝思忠大行書題李成《寒林平野》（書譜）。 四月五日書《蘭亭叙》。 五月朔大字《行春橋翫月詩》。 五月七日隸書《千字文》。 五月十六日小楷《千字文》。 五月廿日跋爲王穀祥雜畫十二幅。 七月朔題辛卯年書《金剛經》。 七月十二日篆書《千字文》。 七月十四日錢選《海棠鸂鶒圖》（寶繪錄）。 秋分日跋王詵《萬壑秋雲圖》（寶繪錄、嶽雪樓書畫錄）。 七月晦日書《後赤壁賦》。 八月十日，大行書《樂志論》。 九月六日行書跋張宣書詩卷。 十月二日書《前赤壁賦》。 十月八日跋關仝《秋山凝翠圖》（寶繪錄）。 十二月四日題鄭虔《秋巒橫靄圖》（寶繪錄）。 長至後二日大草書《辛未冬雪詩》九首。 行書《重修長洲縣學記》。 書顧璘《攝泉隱居許彥明墓誌銘》。 行書識唐寅《墨霞寒翠硯》側。 小楷《畫錦堂記》。 小楷《蕉鹿俔君墓志銘》。 書姚淶《李侯修建記》。 題周文矩《曉粧圖》（寶繪錄）。

嘉靖十六年丁酉（一五三七）六十八歲

二月三日題吳道元《秋山放鶴圖》（寶繪錄）。 二月既望行書《西苑詩》一首（停雲館真蹟）。 二月廿一日大行書《醉翁亭記》。 三月十八日大行楷《元旦詩》等書卷。 五月十二日行書《岳陽樓記》。 五月既望。 大行書舊作蘭詩于畫蘭卷後。 五月晦跋趙孟頫《重江疊嶂圖》

（寶繪錄）。　五月小楷《赤壁賦》扇面于澄觀樓。　六月廿六日跋盧鴻《仙山臺榭圖》（寶繪錄）。　七月十二日跋鄧文原集趙孟頫等畫（寶繪錄）。　七月十二日小楷《清靜經》（藝苑掇英）。　八月六日行書《木涇詩》。　八月十三日草書《千字文》。　九月二日跋趙孟頫《怡樂堂圖》（寶繪錄）。　九月跋趙孟頫《山居圖》（寶繪錄）。　至日隸書《聘龐故實》及贊。　行書《紀行詩》。　小楷《明故資善大夫都察院右都御史致仕盛公墓志銘》。

嘉靖十七年戊戌（一五三八）六十九歲

正月篆書《千字文》。　正月書《齋居即事》七絶四首扇面。　二月楷書祝允明《香山潘氏祠堂記》。　三月六日楷書《桃花源記》扇面。　三月八日書《紀恩詩》。　四月朔行書《游天池詩》。　五月十一日跋米芾畫卷（寶繪錄）。　五月十七日行書自跋畫竹冊。　六月十九日小楷《老子傳》（藝苑掇英）。　八月四日大行書《石湖詩》。　八月晦日草書舊作五古二首扇面。　書所和李應禎等《天王寺詩》六首。

嘉靖十八年己亥（一五三九）七十歲

正月廿七日行草書《歸去來辭》。　二月既望行書《憶昔》七律四首（中國古代書畫圖目十四）。　三月行書《夢樟詩》及大隸書「夢樟」引首。　四月十九日跋宋人書《大悲心陀羅尼經》秘本（秘殿珠林）。　五月十日行書《雪賦》。　七月廿三日小楷《後赤壁賦》。　七月廿四日小楷韓愈

《送李愿歸盤谷序》。　　閏七月行書《早朝詩》。　　八月十一日小楷《歸去來辭》。　　八月既望行書《懷歸詩》廿五首。　　秋小楷《歸去來辭》與明年書《懷歸詩》三十二首合卷。　　秋小楷《歸去來辭》。　　十月朔草書七律三首。　　十二月二日跋郭忠恕《仙峰春色圖》并錄《西苑詩》一首（寶繪錄）。　　行書顧鼎臣《常熟縣思政鄉重建真武殿記》。

嘉靖十九年庚子（一五四〇）七十一歲

正月十日行草書七律七首。　　正月十日大行書《致仕出京馬上言懷》等七律六首。　　正月大行書《出京》等七律四首。　　二月朔行書《心經》于李公麟《十六羅漢渡海圖》并跋（寶繪錄）。　　二月十日題唐寅《竹林七賢圖》。　　三月二日題蘇軾畫竹。　　三月六日小楷王涯《宮詞》十四首扇面。　　三月十五日行書《岳陽樓記》。　　三月廿六日行書米芾《天馬賦》。　　三月題趙伯駒《漁樵耕讀圖》四首（古芬閣書畫記）。　　春小楷跋楊凝式《神仙起居法》。　　四月十日小楷《畫錦堂記》。　　四月廿二日行書吳寬《題東山圖》詩。　　四月廿八日，大行書《雨中有懷》。　　五月題黃筌《花谿仙舫圖》（寶繪錄）。　　六月大行書節呂仲悌《與嵇茂齊書》（拓本）。　　七月朔行草書七律十首。　　七月六日跋李昭道畫（寶繪錄）。　　七月望臨《玉版十三行》。　　七月望行書《齋居雜詠》十六首（古芬閣書畫記）。　　七月既望小楷《文昌帝君傳》。　　七月廿二日跋張僧繇《霜林雲岫圖》（寶繪錄，三萬六千頃湖中畫船錄）。　　八月既望題陸治贈徐封畫。　　八月既望行書

《且適園後記》。　八月十八日行書五七言律詩贈南衡。　九月五日小楷《趙飛燕外傳》（印本）。　九月望書七律二首。　十月十三日行書杜甫《秋興八首》（停雲館真蹟）。　十月既望書《壽味泉丁君七秩》詩。　十月廿日行書前後《赤壁賦》。　十一月朔書吳說跋《閻立本畫蕭翼賺蘭亭圖》。　十一月四日臨晉帖二通扇面。　十二月三日大行書《梅花》詩四首。　楷書楊上林《辭金記》。　行書楊上林《二橋記》。　書《懷歸詩》三十二首。　行書《醉翁亭記》。

嘉靖二十年辛丑（一五四一）七十二歲

上巳日題黃公望爲危素畫（寶繪錄）。　二月廿四日大行書《過庭復語》。　二月隸書《清明上河圖記》（壯陶閣書畫錄、印本）。　三月既望行書《石湖詩》三首。　穀雨後一日跋趙幹《山居疊翠圖》（寶繪錄）。　四月五日臨《蘭亭叙》。　四月廿日書《題友山草堂詩》。　五月九日行書《赤壁賦》。　五月既望行書小楷題太真圖詩。　六月既望行書《醉翁亭記》（紙本，古芬閣書畫記）。　六月既望行書《醉翁亭記》（絹本臨本）。　六月既望行書《醉翁亭記》（拓本）。　行書「昨顧訪」「承欲過臨」二柬致袁尚之。　六月既望小楷補趙孟頫書《汲黯傳》并跋。　七月三日書《追和匏菴先生續潘邠老滿城風雨近重陽詩》六首。　七月八日行書《心經》。　七月廿八日行書七律四首。　九月既望小楷方鵬《宮保白樓先生吳公傳》。　九月既望行書跋《陳簡齋詩帖》（安素軒石刻）。　九月既望行書壽虞山中丞詩。　秋行書跋畫一節（故宮歷代法書全集）。

十月六日跋黃庭堅雜錄冊。　十一月十四日跋宋帝書《鑑湖歌》。

行書楊維禎《春草軒辭》。　草書《賀華西樓六十生子詩》。　隸書《薛考功墓碑銘》。

嘉靖二十一年壬寅（一五四二）七十三歲

二月九日小楷《千字文》。　二月九日小楷《千字文》于東雅堂。　二月望日，行書《蘭亭叙》（文彭筆）。　三月五日行書跋仇英《虢國夫人夜遊圖》。　三月十日小楷《洛神賦》。　三月既望行書《幽蘭賦》。　三月廿四日大行書《早朝詩》二首。　四月既望小楷《上林賦》。　五月十日行書格言。　七月四日行書跋懷素小草《千字文》。　七月十日行書《前赤壁賦》。　七月十二日草書《千字文》。　七月廿日題趙伯駒《上林圖》（寶繪錄）。　八月五日小楷《琵琶行》。　八月十日行書《蘭亭叙》扇面。　九月望行書《梅花賦》（古芬閣書畫記）。　九月廿一日楷書《心經》。　十月六日題方從義畫（寶繪錄）。　十月既望楷書《顧春潛先生傳》。　十月廿一日題元人四畫并跋。　十一月廿七日行書「昨承致奠先妻」柬致右卿。　小楷《南京吏部尚書謚文端吳公墓志銘》。　行書陸粲《福濟觀重建呂純陽祠碑銘》。　題高克恭《山村隱居圖》。

嘉靖二十二年癸卯（一五四三）七十四歲

二月八日大行書《游華山記》。　上巳日跋《宋拓黃庭經》。　三月六日題沈周畫七絕一首。　三月十六日小楷《落花詩》。　四月十七日臨《蘭亭叙》。　初夏自題蘭竹卷。　五月十一日書

觀款於姚公綬書李商隱詩後。　　五月十九日題趙孟頫等四大家畫（寶繪錄）。　　五月廿九日小

楷《子虛》《上林》兩賦（古芬閣書畫記、眼福編）。　　六月廿六日小楷《赤壁賦》。　　七月九日行

書《春興》等舊作三十首。　　七月十日行書《赤壁賦》。　　八月既望楷書前後《赤壁賦》。　　八月

廿二日小楷《黃州竹樓記》。　　九月既望行書《古詩十九首》。　　十月既望跋宋高宗敕岳飛書。

冬隸書《華都事碑銘》。　　除夕書周密詩于仇英《鍾馗圖》上。　　隸書王縠撰《鄉飲酒碑銘》。

嘉靖二十三年甲辰（一五四四）七十五歲

立春日行書《虎丘雲巖寺重修募緣疏》。　　二月初跋韓滉《山邨春社圖》（寶繪錄）。　　二月上浣

小楷《千字文》。　　二月廿一日隸書《千字文》。　　二月廿八日書《新燕詩》。　　二月行書《書齋

漫興》二首。　　三月七日行書《桃花源記》。　　三月既望行書李白《春夜宴桃李園序》。　　春隸

書「長江無盡圖」引首。　　春小楷前後《出師表》。　　春行書天平山詩四首（吳越所見書畫錄）。

四月既望草書《千字文》。　　四月廿六日草書《千字文》。　　四月隸書元人撰《帝舜廟碑》。　　六

月十日行書舊作《陳氏假息菴》等七律十二首。　　夏題米友仁《姚山秋霽圖》（畫幅）。　　七月既

望行書題《東山圖》。　　七月既望行書題《蘭亭叙》扇面。　　七月廿二日小楷《西廂記》并跋。　　七

月小楷《秋聲賦》。　　八月朔贈蓼川令君詩。　　八月二日跋文同《盤谷序圖》。　　八月廿一日題

倪瓚畫二幅合卷（寶繪錄）。　　九月行草書對題畫七絕十首。　　十月既望行書倪瓚沈周及自作

《江南春》。　冬大行楷《春曉曲》。　書《李侯祠記》。　書《春湖爲方君賦》詩。

嘉靖二十四年乙巳（一五四五）七十六歲

正月二日小楷前後《赤壁賦》并小行書跋。　正月望日行書跋朱熹《〔中庸〕〔大學〕或問·誠意章手稿》。　正月既望行書跋祝允明《良惠堂叙》。　正月既望隸書跋《三賢祠記》。　正月廿五日隸書《千字文》。　閏正月二日行書舊作《金焦落照圖詩》。　閏正月行書寄雙梧詩帖。二月十二日小楷《千字文》。　三月十三日行草題沈周畫卷七絶四首。　三月十七日小楷《千字文》。　四月行楷徐階《疏鑿呂梁洪記》。　六月既望草書《前赤壁賦》。　八月二日草書《千字文》。　八月十日行書《千字文》。　八月十一日臨《蘭亭叙》。　八月廿二日隸書《千字文》。八月廿四日行書《西苑詩》及識。　九月十二日行書《後赤壁賦》（石渠寶笈）。　九月廿四日行書《山居篇》。　十一月三日行書《新寒》等舊作二十首。　十二月行書題舊作《烟江疊嶂圖》。小楷《南京刑部尚書顧公墓志銘》。　隸書唐順之《丹徒縣州田碑記》。　書《人瑞頌》。　行書「徵明久不聞問」柬致少溪。　小行書《甲辰稿》。

嘉靖二十五年丙午（一五四六）七十七歲

正月既望小楷《蓮社圖記》。　又按語小楷二行。　正月十九日隸書《千字文》。　二月十三日行書《早朝詩》二首。　二月望小楷《漢宮詞》十三首於趙伯駒《漢宮圖》上（古芬閣書畫記）。　二

月既望，小楷《孝經》于仇英畫幅（吳派畫九十年展）。　二月行書《西苑詩》。　三月隸書《賞春》等七絕十二咏。　四月三日小楷《樂志論》。　四月十三日篆書《千字文》。　四月望爲王虞卿補并跋沈周畫卷。　四月既望書「四月吳門」詩。　四月十六日書絕句三首。　夏小楷蘇軾《十八尊者像贊》扇面。　八月既望行書《玉女潭山居記》。　九月朔跋鄧文原書《急就章》。秋題沈周《秋山訪隱圖》。　小楷七絕十首（拓本）。　題沈周《天平山圖》。　行書《西苑詩》。

嘉靖二十六年丁未（一五四七）七十八歲

正月十三日致陸師道詩帖。　二月小楷《文賦》。　三月九日小楷《千字文》。　三月望小楷前後《赤壁賦》。　三月小楷《金剛經》（藝苑掇英）。　七月既望小楷《北山移文》。　八月上浣草書七言聯（印本）。　九月六日跋馬和之畫。　九月九日小楷《金谷園記》。　九日行書遊石湖七律二首扇頁。　九月既望楷書《醴泉銘》於趙伯駒《九成宮圖》上（唐宋元明名畫集）。　九月十九日行書跋趙孟頫楷書《大學》。　十月既望小楷《北山移文》。　十月廿日書《後赤壁賦》扇面。　題唐寅《巖居高士圖》。

嘉靖二十七年戊申（一五四八）七十九歲

正月既望隸書《千字文》。　二月廿七日楷書《千字文》。　三月二日小楷《水龍吟》《滿江紅》。三月既望書《落花詩》四首。　三月既望小楷《出師表》（書法叢刊）。　三月下澣跋趙伯駒《春

山樓臺圖》。　四月十日小楷《千字文》。　四月十八日草書《千字文》。　六月朔爲顧承之行

書七律十首。　六月望日致三峰手柬。　六月廿一日行書跋朱澤民《渾淪圖》。　七月五日

書《西苑詩》。　七月五日行書《西苑詩》。　七月十二日小楷《千字文》。　七月十三日小楷

《菖蒲歌》於陳淳畫幅。　八月十二日小楷《千字文》於崑山歸舟。　八月十二日小楷《千字文》

于玉磬山房(石渠寶笈)。　九月三日小楷《金剛經》(拓本)。　九月十一日書《玉女潭記》。

九月既望跋沈周《竹莊草亭圖》。　九月既望小楷《後赤壁賦》。　九月既望行書《西苑詩》。

十月五日跋馬遠《晴江歸棹圖》。　十月廿一日小行書《醉翁亭記》。　十月廿六日行書《早朝》

《出京》詩九首。　十一月晦書紀遊詩七律六首。　十二月朔爲吳近谿再題《醉翁亭圖》。　篆

書《千字文》。　行書七律十首。

嘉靖二十八年己酉(一五四九)八十歲

細楷《千字文》。　二月既望行書七律四首扇面。　三月廿九日跋仇英臨《清明上河圖》。　四

月十二日題仇英摹趙伯駒《丹臺春曉圖》。　六月四日小楷前後《出師表》。　六月六日小楷

《玉田記》(藤花亭書畫跋)。　六月六日楷書《玉田記》《寄暢園法帖》。　六月廿四日行書《明

妃曲》。　七月四日跋文同墨竹十幅(寶繪錄)。　七月書贈敷求試應天詩。　八月七日行書

《千字文》。　八月晦跋蘇軾《乞居常州奏狀》。　十月七日隸書《千字文》。　十月十日行書

《西苑詩》及識。　　行書《興福寺重建慧雲堂記》。　　書《興福寺碑》。　　小楷《重修蘭亭記》。

書《重修蘭亭記》大碑。　　小楷趙孟頫《秋懷》等七律二首。

行書《新年詩》七律五首。　　上巳日跋謝時臣山水册。　　二月十九日小楷《千字文》。　　二月廿

日小楷《後赤壁賦》。　　三月八日小楷《離騷》《九歌》（古緣萃錄、澄蘭堂法帖、人民出版社印

本）。　　三月小楷《孝經》。　　四月朔題黃公望爲姚子章畫卷（寶繪錄）。　　五月八日行書《醉翁

亭記》。　　五月既望小楷《孔子世家》。　　六月二日題趙孟頫《山林避暑圖》（寶繪錄）。　　六月

十六日行書《早朝詩卷》。　　閏六月十八日大行楷《石湖詩》二首。　　七月既望行書《阿房宮賦》

《赤壁賦》。　　七月既望篆書《千字文》。　　七月廿五日楷書《赤壁賦》。　　八月七日小楷《雪賦》

《月賦》。　　九月十日行書《煮茶詩》。　　十月既望行書《西苑詩》。　　十二月廿七日大字《燈花》

《焚香》等詩。　　行書朱希周《蘇郡開元寺重修萬善戒壇碑》。

嘉靖二十九年庚戌（一五五〇）八十一歲

嘉靖三十年辛亥（一五五一）八十二歲

正月十三日篆書《千字文》。　　正月既望隸書《上林賦》。　　正月廿六日小楷《桃花源記》及詩。

三月望前行書《蘭亭叙》及《獨樂園記》（武漢陳新亞所示資料）。　　三月廿二日行書《北山移

文》。　　三月廿三日行書《靜隱詩》。　　春行書《桃花源記》（墨跡卷）。　　四月十五日行書《何氏

語林序》。　四月十六日行書前後《赤壁賦》（日本博文堂印本）。　五月四日行書《醉翁亭記》。

六月八日行草書《落花詩》十首（盛京故宮書畫錄）。　六月廿七日行草書《醉翁亭記》。　七月

廿四日小楷前後《出師表》。　七月廿四日小楷《醉翁亭記》（故宮書畫集、故宮週刊、參加倫敦

中國藝術國際展覽會出品圖說、支那墨蹟大成、故宮歷代法書全集）。　八月十日行書《千字

文》（日本平凡社印本）。　九月十一日小楷《歸去來辭》。　秋隸書「赤壁賦圖」四大字於自畫

卷引首。　十月六日小楷《齊天樂》等詞四首於仇英畫。　十月十八日，小楷前後《赤壁賦》。

十一月四日題韓幹《五馬圖》（寶繪錄）。　十一月十三日書《前赤壁賦》。　小楷《朱效蓮墓志

銘》。　小楷袁氏墓志銘。　書跋宋高宗書《女誡》馬遠補圖卷。　楷書蘇軾《十八大阿羅漢象

贊》。　爲與正行書《辛亥元旦》七律二首扇面。　行書賀華西樓七十詩。　戊申至辛亥爲華

雲書四體《千字文》。

嘉靖三十一年壬子（一五五二）八十三歲

正月廿四日再跋馬遠《虛亭漁笛圖》（寶繪錄、南宋院畫錄）。　二月朔楷書《清靜經》《內景經》

《外景經》（秘殿珠林）。　二月廿日行書《茶歌》（橫幅墨蹟）。　二月廿九日跋陸探微《層巒曲

隖圖》（寶繪錄）。　三月十日小楷前後《赤壁賦》。　三月既望小楷《離騷》《九歌》（東京國立博

物館圖版目錄）。　三月既望行書《新燕詩》。　三月廿二日書《歸去來辭》。　春行書舊作《遊

天平山詩》四首（墨蹟卷）。 春行草《石湖詩》十三首。 春題《竹林高士圖》詩。 四月九日行書《西苑詩》。 四月既望行書自題茶具圖。 四月既望行書小楷《紀恩詩》。 四月十九日行書《明妃曲》。 四月廿八日行書《西苑詩》并識。 四月晦日行書《石湖詩》十首（墨蹟冊）。 五月望跋《二趙合璧圖》。 六月三日行書《千字文》（理工社印本）。 夏自題雜畫十幅。 七月三日行書前後《赤壁賦》。 七月十三日行書《早朝》等詩六首。 七月既望行書《新燕詩》二句（墨蹟軸）。 八月上旬題徐賁山水卷。 八月既望行書《千字文》。 八月題仇英《潯陽琵琶圖》。 九月初二日題仇英《羅漢圖》并大書「五百應真」引首。 九月既望跋仇英《諸夷職貢圖》（文彭筆）。 九月十八日草書《千字文》。 九月隸書《喜雨亭記》。 秋行書《宮詞》十首。 十月十日行書《早朝詩》。 十一月朔書前後《赤壁賦》，并隸書「赤壁勝遊」引首。 十一月十日跋《曹娥碑》。 十一月望行書《梅花詩》三首于王穀祥畫梅後。 十一月廿一日行書《阿房宮賦》（墨跡）。 十二月十二日大行楷《四聲詩》。 行書《南京工部尚書何公神道碑》。 爲王世懋楷書《原道》。 題仇英《玉洞燒丹圖》。 行書致章文「屢屢遣人」「向期硯匣」兩小束。

嘉靖三十二年癸丑（一五五三）八十四歲

正月五日行書次韻陶潛《斜川詩》贈王庭。 二月四日大行書五律四首（武漢陳新亞所示資料）。 二月十二日小楷《滕王閣序》。 二月十五日臨《黃庭經》。 二月廿日，書《蘭亭叙》。

（文彭筆） 三月既望行書咏花詩十三首。 春書對題姑蘇十二景詩。 春行書《山居篇》。

四月既望行書《西苑詩》并識。 四月十八日行書《九歌》于仇英畫。 七月五日行書王建《宮

詞》于仇英畫幅（延光室攝影本）。 七月七日書《千字文》。 七月廿日小楷《琵琶行》扇面。

八月十一日行書《北山移文》。 八月十五日小楷跋趙孟頫《天冠山詩》廿四首（拓本）。 八月

既望錄《睢陽五老會詩》於宋人畫卷。 十月六日小楷《前赤壁賦》。 十月八日行書《千字

文》。 十月廿二日小楷《過秦論》（元明詩翰）。 十月大行楷于湛《于契玄先生祠堂記》。

十二月六日小楷《盤谷序》。 十二月題趙孟堅《墨蘭圖卷》。 小楷徐階《漁石唐公墓志銘》。

小楷《盤谷序》。 小楷《早朝詩》十四首。 行書《明妃曲》等三詩。 行書《王子歲除》扇面贈

箕泉。

嘉靖三十三年甲寅（一五五四）八十五歲

正月五日行書「昨承令兄」詩札寄張獻翼。 花朝再觀劉松年《獨樂園圖》題款。 二月望書

《春遊詩》三首并書「春游閒眺」引首。 二月既望書舊作《春寒》等七律三首。 二月既望臨寫

《輞川詩》。 二月既望行書《郭西閒泛》二首於辛卯春畫山水後。 二月題唐寅《伏生受經

圖》。 二月書《鳳兮硯銘》。 二月望行書《山居篇》（一九九五年第五期《書法》附刊）。 二

月自題畫竹卷引首「愛竹」二字。 三月二日行書《思雲記》。 三月既望行書《西山詩》（墨跡、

拓本）。　三月廿二日小楷《醴泉銘》于趙伯駒圖上。　三月行書瞿景淳《重建常熟縣城記》。三月重書《重建常熟縣城記》。　春行書《蘭亭叙》（墨跡軸、明文徵明墨蹟選）。　春行書「玉華堂」額（集字而成）。　四月望行書《山居篇》。　五月廿五日大行書《石湖詩》三首（文彭書）。五月廿九日行書湛若水《滁陽靈氏祠堂記》。　六月十日行書《西苑詩》。　七月望日跋陳居中《松泉高士圖》。　七月望行書七律五首并書「林泉雅適」引首。　七月廿一日行書「奉違」帖復張石癱。　七月廿三日行書「別後」帖覆朱邦憲手柬。　新秋行書《前赤壁賦》。　八月既望行書《山居篇》。　八月行書《黄州竹樓記》。　九月二日行書七律二首。　九月五日跋王維《輞川圖》高本（寶繪錄）。　九月廿日小楷《千字文》。　九月廿四日小行書《西苑詩》（小長蘆館帖）。　十月望小楷前後《出師表》。　十月望行書《九歌》。　十月既望行書草書前後《赤壁賦》。　十月小楷《洛神賦》（墨跡冊）。　十月既望行書《滿江紅》。　十一月既望行書草書前後《赤壁賦》。　十二月望小楷《原道》。　行書陶潛《飲酒詩》二十首。

嘉靖三十四年乙卯（一五五五）八十六歲

正月既望行書《春日漫興》等七律七首（墨蹟冊）。　二月八日行書《梅花》《桃花》《梨花》三詩。二月十日小楷《後赤壁賦》。　二月望夜書《琵琶行》。　二月既望行書《水仙花賦》。　二月既望行草書《離騷》。　三月二日行書《新燕篇》。　三月八日小楷《離騷》《九歌》（明沈唐文仇四

大家書畫集）。　三月望真書《吳宮萬玉賦》（古芬閣）。　三月廿六日行書「伏承手誨」帖致張

石渠。　春行書跋馬和之《幽風圖》并篆「幽風舊觀」引首。　四月十四日行書《阿房宮賦》。

四月廿二日小楷《金剛經》於仇英畫軸（式古堂書畫彙考、秘殿珠林）。　五月朔小楷《金剛經》

（秘殿珠林）。　六月既望小楷《心經》。　七月十日書《晴望》等五律九首。　七月廿五日篆書

《觀世音經》并隸書七絕一首（式古堂書畫彙考）。　八月七日小楷《封建論》。　八月十日行書

《後赤壁賦》。　八月十日行書杜甫《秋興詩》。　八月既望行書壽石母曹孺人詩。　秋行書

《岳陽樓記》。　秋行書《西苑詩》（中國古代書畫圖目九）。　秋行書《紀恩詩》二首。　十月望

後小楷《列仙傳》。　十月廿四日小楷《離騷》《九歌》《九章》（印本）。　十一月三日行書《雜花

詩》十一首。　十一月行書《千字文》（文彭筆）。　小楷《離騷》《九歌》。　細楷《洛神賦》。

行書《乙卯元日》詩扇。

嘉靖三十五年丙辰（一五五六）八十七歲

正月篆書《湘君》《湘夫人》。　二月四日小楷跋米芾臨《蘭亭叙》。　二月既望行書《滕王閣

記》。　三月望小楷《離騷》《九歌》等（中國古代書畫圖目二）。　三月既望書《玩古圖說》。

三月既望書《早朝詩》十首。　三月跋張旭《蘭馨帖》。　春行書前後《赤壁賦》。　四月朔楷書

《金剛經》（秘殿珠林）。　四月十五日小楷《普門品》并隸書七絕于仇英畫（秘殿珠林）。　四月

十五日小行書《山居篇》扇面。　四月既望行書《九歌》。　五月朔

楷書《華嚴法界品》《秘殿珠林》。　五月三日小楷《憶昔四首》扇面。　五月十二日小楷《千字

文》。　五月廿日大行書《西苑詩》三首。　七月七日行書觀款于米芾《天馬賦》後。　七月七

日行書跋趙孟頫書《文賦》。　中秋日行書《赤壁賦》。　十月廿二日小楷《後赤壁賦》。　十二

月九日行書《赤壁賦》(墨跡卷)。　十二月二十日行書贈沈禹文行詩。　書嵇世臣《文中丞可

泉蔡公去思碑》。　小楷前後《赤壁賦》。　小楷《朱子四時讀書樂》。　行書《山居篇》。　大

行書赤壁賦。　小楷前後《赤壁賦》。

嘉靖三十六年丁巳（一五五七）八十八歲

正月既望小楷《歸去來辭》。　正月既望小楷《陳情表》。　正月廿九日行書《丙辰除夕病中自

遣述》等四詩。　春行書《甲寅除夕》等七律四首。　三月既望小楷《真賞齋銘》。　三月廿日

大行書《虎丘詩》四首(日本二玄社《文徵明集》)。　四月上浣小楷《西廂記》(古緣萃錄)。　四

月隸書《真賞齋銘》。　四月小楷《真賞齋銘》(共二卷)。　五月既望草書《千字文》。　六月

望日，行書跋祝允明書古文四篇。　六月既望小楷《古詩十九首》及《田園詩》四首。　夏節書

《蘭亭叙》于仇英畫。　七月三日行書《盤谷序》(墨跡卷)。　七月四日小楷《岳陽樓記》。　七

月六日小楷《岳陽樓記》。　七月既望小楷《金剛經》(古緣萃錄)。　七月既望小楷跋《萬歲通

天進帖》。　七月既望行書《早朝詩》十首。　八月朔小行書《早朝詩》十三首。　九月既望行

書《獨樂園記》。　九月既望行書《遊西山詩》。　秋望日行書《早朝詩》。　十月三日小楷觀款

米芾《蜀素帖》後。　十月十日小楷《千字文》。　十月十日書《洞庭東山詩》七首。　十月既望

小楷《金剛經》。　十月廿三日書《石湖詩》九首。　十一月二日大行書舊作四首（文彭筆）。

十一月十三日跋王羲之《思想帖》。　十二月既望行書《離騷》。　十二月題仇英畫。　跋張旭

《秋深帖》。　行書《元旦》等詩三首。　行書溫景葵《蘇州府學義田記》。　書張鶡翼《築川沙

城記》。　小楷《古詩十九首》。　行書七律扇面贈湯汝舟。　書《丙辰除夕》詩贈子華。　書

壽徐階詩。　行書《甲寅除夕》《乙卯元旦》《乙卯除夕》《丙辰元旦》詩致張獻翼。　壽張君六十

詩。　行書硯銘。

嘉靖三十七年戊午（一五五八）八十九歲

二月既望小楷《五嶽真形圖記》及跋。　二月既望行書前後《赤壁賦》。　二月既望行書《山居

篇》。　二月晦行書《獨樂園記》。　三月八日行書《丁巳除夕》等七律六首。　三月望行書《蘭

亭叙》。　三月既望行書《醉翁亭記》《岳陽樓記》。　春書蘇軾《荔支嘆》。　春行書跋陳淳《仿

米雲山圖》。　春行書對題畫五首。　春大書七律六首。　四月晦行書七律十三首。　五月

朔，行書《西苑詩》。　五月八日行書《原道》。　五月十八日小楷跋趙孟頫書《高松賦》（眼福

编）。

五月十九日行書《還家志喜》等舊作十五首。

七月望日小楷《四山遊記》（太虛齋珍藏法帖）。

七月望日行書《琵琶行》（吳派畫九十年展）。

七月十五日題王維《終南高峰草堂圖》《寶繪錄》。

七月既望行書《西苑詩》。

七月十八日小楷《夏日友人池亭追涼》等五古三首扇面。

七月行書《新秋詩》扇頁。

閏七月十三日行書《獨樂園詩》。

閏七月既望行書《赤壁賦》。

閏七月既望行書《獨樂園記》及詩。

閏七月既望篆書《千字文》。

八月四日行書《千字文》。

八月十一日隸書《獨樂園記》。

八月望小楷陳汝綸《重修啟聖祠記》。

八月既望行書《蘭亭序》并跋。

八月廿日重題所書《水龍吟》扇面。

八月廿五日行書《游西山詩》十二首。

八月題《方竹杖記》。

九月十日隸書《千字文》。

九月十二日小楷跋定武五字不損《蘭亭叙》。

九月十三日臨《蘭亭叙》。

九月十六日行書《盤谷序》。

秋行書《後赤壁賦》。

秋行書《煎茶》等七律五首。

十月六日行書《後赤壁賦》（眼福編）。

十月望行書《遊西山詩》十二首。

十一月廿日行書《赤壁賦》。

冬行書《赤壁賦》。

冬行書《雜花詩》十二首。

至日補蘇軾書《赤壁賦》并小楷跋（文彭代筆）。

行書豐道生《劉家河把總邵公去思碑》。

小楷蔡汝楠《前山》《後山》《南山》《蒼山》詩五十首。

臨《體泉銘》。

書《拙政園記》。

行書《赤壁賦》。

（曝書紀餘）。

為繩之行書《丁巳除夕》《戊午元旦》扇面。

致王庭陳請轉却撰壽嚴嵩詩。

行書七律詩冊。

嘉靖三十八年己未（一五五九）九十歲，二月二十日卒。

大書《滿江紅》詞。 楷書張袞《重修蘇州府學記》。

二月既望行書《張一川小傳》（中國古代書畫圖目）。

附：

正德乙丑三月廿八日小楷沈周、徐禎卿及己作《落花詩》四十首（清歡閣藏帖）。

嘉靖三十八年己未三月廿一日小楷《西廂記》（印本）。

嘉靖三十九年庚申春小楷跋米芾《月照方池賦》（壯陶閣帖）。

嘉靖四十年辛酉六月跋顧愷之《秋江晴嶂圖》（寶繪錄）。

嘉靖癸酉三月既望小楷《西廂記》（印本。嘉靖無癸酉）。

嘉靖壬申二月題仇英畫七絕二首（西清劄記。嘉靖無壬申）。

戊申六月行書《落花詩》（石渠寶笈，款文壁。弘治元年戊申，徵明十九歲，尚無《落花詩》。嘉靖

廿七年戊申，徵明已七十九，不應款用「文壁」）。